致 谢

Acknowledgments

本书成稿绝非一人功劳，而是得益于很多机构与个人的无私帮助。首先要感谢美国加州理工 - 圣路易斯奥比斯波大学给予我的学术休假，让我可以有时间专心研修文本。同时还要感谢学校同仁的大力支持，接替我完成了很多课程与学术会议，他们是最棒的工作团队。感谢英国图书馆、伦敦大学参议院图书馆、纽约公立图书馆、加州州立理工大学肯尼迪图书馆的支持，让我可以搜集到大量的有用资料。和很多在郊外办公的学者一样，我的工作很大程度上依赖馆际互借系统和加州州立大学的 Link+ 系统，感谢让这些宝贵系统工具良性运作的所有幕后工作人员。

我感谢同事们的评论、建议和帮助，尤其要感谢克利夫顿·斯旺森（Clifton Swanson）、科琳·雷登（Colleen Reardon）、珍妮弗·贾德金斯（Jennifer Judkins）和罗素·卡明斯（Russell Cummings）；同样感谢罗德里奇（Routledge）出版社的编辑吉纳维芙·欧吉（Genevieve Aoki）、康斯坦斯·迪策尔（Constance Ditzel）以及助理编辑皮特·希伊（Pete Sheehy），还有蒂娜·科顿（Tina Cottone）及其艾派克斯员工；感谢我之前的普伦蒂·斯霍尔（Prentice Hall）出版社团队，他们为本书不同阶段提供了审阅反馈，其中包括康斯坦斯·库克·格伦（Constance Cook Glen）、南·切尔德里斯·奥查德（Nan Childress Orchard）、丹尼斯·达文波特（Dennis Davenport）和斯图尔特·赫克特（Stuart Hecht）。此外，还要感谢我的学生们，正是他们的好奇与提问，为本书增添了更加宽广的维度，肖恩·朗布朗（Sean Lang-Brown）还为本书的聆听列表提供很多基础工作。

感谢父母多年来不断购置的音像制品，培养起我对音乐的最初兴趣。同样感谢自驾旅行中忍受数小时车内播放音乐剧的朋友们。我很幸运地嫁给了一位同样热爱音乐剧的男人。在这本书的创作与再版过程中，他一直是必不可少的参谋（和家庭支持）。感谢你，我的丈夫特伦斯·普莱（W.Terrence Spiller）。

最后，我要对音乐剧行业所有的制作人、导演、编剧、演员和幕后工作者致以最崇高的敬意，感谢他们的辛勤工作，为我们留下如此丰厚的音乐剧宝藏。仅以本书，致谢所有音乐剧人坚持不懈的创新与努力。

目 录
Contents

第 *1* 部分

音乐剧的前世今生

第 *1* 章

舞台音乐的诞生

歌剧的初次登场
THE DEBUT OF OPERA

对于音乐剧这门艺术的研究应该从何而起呢？是一直追溯至遥远的古希腊戏剧，还是返回到中世纪或文艺复兴时期的戏剧？如果重返16世纪末的佛罗伦萨，我们会发现那里有两个群体在致力发展各种全新的"音乐制作"理念，而这些理念即将穿越时空，深深影响当今音乐剧的发展。其中一个群体名为**"佛罗伦萨会社"**（Florentine Camerata，参见边栏注），他们崇尚一种简单却又充满表现力的音乐方式，并且坚信自己正在复兴古希腊歌唱与戏剧实践的伟大传统。而由此产生的所谓"新"演唱方式与当时的戏剧艺术相融，便诞生出了**歌剧**这种艺术形式。歌剧产生于被历史学家誉为**"巴洛克"**的艺术时期（约公元1600年至18世纪早期），最早一部佛罗伦萨歌剧名为《达夫内》（*Dafne*），虽然学者们关于它确切的首演时间仍有争议，但是基本可以将其确定在1594—1598年间。

边栏注
佛罗伦萨会社、新音乐与歌剧

大约从1573年开始，巴尔迪伯爵（Count Giovanni bardi di Vernio）开始资助大批佛罗伦萨的学者、诗人和艺术家，其中包括著名的作曲家朱利奥·卡奇尼（Giulio Caccini）和文森佐·伽利莱（Vincenzo Galilei，天文学家伽利略·伽利莱的父亲）。这些被巴尔迪伯爵资助的人，常常聚集在房间里高谈阔论，因此得名为**"佛罗伦萨会社（Florentine Camerata）"**（Camerata一词意为"会所"或"沙龙"）。在与意大利其他地域的艺术家们沟通交流之后，"佛罗伦萨会社"构思出了一种全新的音乐旋律手法。16世纪早期的声乐已经发展得极为复杂，常常是几个声部同时进行，导致各声部歌词交织含混，难以辨别。而"佛罗伦萨会社"推行的新音乐手法恰恰与之背道而驰，音乐旋律模拟说话的节奏，伴奏声部简洁明了、退居次位。由此产生的富于戏剧表现力的歌唱风格，被誉为"讲叙风格"（stile rappresentativo）。1602年，朱利奥·卡奇尼用这种"讲叙风格"发表了一部歌唱小品集，名为《新音乐》（*Le nuove musiche*），

"新音乐"也由此成为"佛罗伦萨会社"推行的全新音乐手法的代名词。

1592年，巴尔迪伯爵离开了佛罗伦萨，另外一位名叫雅格布·科希（Jacopo Corsi）的贵族成立了另一个类似的组织。与"佛罗伦萨会社"相似，该组织也致力于推动歌唱音乐的戏剧化，并开始效仿（自认为的）古希腊戏剧风格。当这种"讲叙风格"从诗篇逐步推广到篇幅更长的戏剧作品时，歌剧便应运而生。

诸多音乐作品中曾经使用过的乐器，后来逐渐退出了历史舞台，比如巴塞管（basset horn）和手摇风琴（hurdy-gurdy）。近来，音乐家们渐渐对表演技法的演变产生兴趣，开始研究那些早期音乐作品是否使用了如今并不常见的乐器。一些歌唱家也在歌唱技法的研究中发现，一些曾经的声乐技法现在很难再现，而这都归因于曾经风靡一时的"阉人歌手"。

17世纪初，乐谱的印刷发行使歌剧迅速流传到佛罗伦萨之外的地方，于是其他地域的作曲家也开始纷纷涉足歌剧这种全新的音乐体裁，为其谱写其中的音乐部分。歌剧史上的首部重要作品当属**克劳迪奥·蒙特威尔第**（Claudio Montevendi，1567—1643）创作的《奥菲欧》，1607年首演于意大利曼图亚的一个公爵府中。歌剧、剧作家亚历山德罗·斯特吉奥（Alessandro Striggio）为此部歌剧创作的**剧本**（libretto），完全基于古希腊神话中有关伟大歌者奥菲欧的悲情传说：奥菲欧的妻子尤利迪西被毒蛇咬伤后不幸去世，奥菲欧来到冥界，祈求神灵归还自己的爱妻；神灵被奥菲欧的真情感动，应允两人重聚阳间，只要奥菲欧答应在重返人间之前，决不看自己的妻子一眼；眼看一出完满喜剧即将上演，却不料，奥菲欧在妻子的深情呼唤下忍不住回头凝望；于是，一对有情人从此

阴阳永隔。虽然，古希腊神话中的故事结局并不美好——奥菲欧备受打击之下，开始痛恨全天下所有的女人，斯特吉奥却为歌剧《奥菲欧》设计了一个更加纯真唯美的结局：奥菲欧荣升天堂，群星闪耀间，妻子尤利迪西的身影依稀可见……

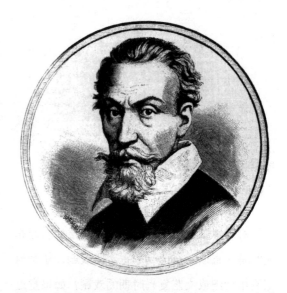

图1.1　克劳迪奥·蒙特威尔第 (1567–1643)，1607年谱写了《奥菲欧》，该剧首演于曼图亚

图片来源：维基共享资源，Source: Wikimedia Commons, https://commons.wikimedia.org/wiki/ File:Claudio_Monteverdi_2.jpg

和当代戏剧观众一样，当年意大利曼图亚人在《奥菲欧》首演之前，就已经按捺不住内心的喜悦与期盼。一位曼图亚人给自己远在罗马的兄弟写信道："明晚，一场由尊贵的王子殿下资助的演出即将闪亮登台。这是一场极为与众不同的演出，演员们将会各自演唱不同的唱段。"蒙特威尔第在《奥菲欧》中启用了大型**管弦乐团**（约40件乐器），以便为剧中不同的戏剧情境制造截然不同的音乐背景中。比如，在剧中的地狱场景中，蒙特威尔第使用的就是长号等声音嘹亮的乐器，而剧中奥菲欧及其朋友出场时，则会使用更加轻柔的乐器。同时，剧

中还多处出现了**合唱队**的演唱。

《奥菲欧》并非历史上的第一部歌剧，但是它却是第一部可以展现歌剧强大表现力的巨作。虽然，**音乐剧**的源头似乎远未追溯到巴洛克时期，但毫无疑问，《奥菲欧》及同类歌剧作品为音乐剧的产生奠定了坚实的基础。因为，歌剧不仅让用歌唱完成戏剧角色塑造成为了可能，而且也证明了音乐情景对于增强戏剧叙事、渲染戏剧情绪或动作的重要意义。

歌剧走向公众
OPERA GOES PUBLIC

当歌剧最初从佛罗伦萨蔓延到意大利各地的时候，它被称为"王子的愉悦品"，因为早期的歌剧是贵族和富人的特权。当时意大利最有权势的巴贝里尼家族（Barberini Family），就曾为欣赏歌剧专门修建过一个可以容纳 3000 人的私人剧院。该剧院上演的第一部歌剧是创作于 1632 年的《圣·阿莱西奥》（Sant'Alessio），其中甚至出现了一些出乎意料的喜剧场景。要知道，早期的歌剧中是很少出现喜剧表演的，而当时最常见的喜剧形式是**即兴喜剧**（Commedia dell'arte）中的滑稽表演，主要表现为游艺团演员们用滑稽动作来塑造不同的人物角色。虽然，喜剧游艺团带来的即兴喜剧逐渐退出了历史舞台，但是其中的喜剧元素却逐步渗透到歌剧中，成为歌剧情节叙事的重要手段（即兴喜剧的影响甚至在 20 世纪的音乐剧创作中依然清晰可辨，如音乐剧《丕平》（Pippin）中的服装道具和滑稽表演等，都渗透着数百年前意大利即兴喜剧的遗风。

很快，歌剧便流传到意大利之外的国家。有意思的是，第一部国外上演的意大利歌剧是一位女性作曲家的作品。这位女作曲家名为弗兰切斯卡·卡契尼（Francesca Caccini），是"佛罗伦萨会社"最早成员之一朱里奥·卡契尼（GiulioCaccini）的女儿。她曾经于 1625 年为当时的波兰王子瓦迪斯瓦夫（Władysław IV Vasa）创作过一部歌剧，名为《鲁杰罗从阿尔西娜岛上释放》（La liberazione di Ruggiero dall'isolad'Alcina），1628 年于华沙上演。

与此同时，威尼斯的歌剧界正在发生着惊人的变化。1637 年，威尼斯开放了第一个公共**歌剧院**。这就意味着，权贵或贵族客人的身份不再是观赏歌剧的必须条件，所有买得起票的普通人都可以走进剧院。此后的半个多世纪里，公众剧院如雨后春笋般不断兴建，仅威尼斯一城，此间就共上演了 388 部歌剧。17 世纪 80 年代，威尼斯的 5 万居民一共养活了 6 个常驻歌剧剧团。而当 18 世纪来临时，歌剧院已经如同当今的电影院一般普及流行了。

在此之前，由于是富有的贵族出资为个人创作歌剧，因此歌剧作品往往制作奢华、耗费巨大。但是，当歌剧开始出现在威尼斯的公众剧院时，剧院老板更多是从票房盈利角度考虑，更多地关注如何降低歌剧的制作成本。于是，歌剧演员的数量开始缩减，常见的**歌剧阵容**是 6 ~ 8 位歌者。随着合唱团的削减，作曲家逐渐远离了"佛罗伦萨会社"崇尚的古希腊式创作模式，并进一步缩减了交响乐队的编制。这时，机械化舞台布景的使用，很好地弥补了歌剧演员阵容的收缩。威尼斯人喜爱精致巧妙的布景设计，而**机械化**的舞台装置很好地完成了这一使命，于是歌剧舞台上开始出现了各种奇妙的场景设计，如歌者在舞台上的腾云驾雾或表演中瞬间的电闪雷鸣等。在一部 17 世纪的歌剧作品的幕终，甚至还出现了一个喷泉化形为雄鹰

后展翅高飞的神奇场景，这或多或少让人联想起了数百年后音乐剧《剧院魅影》中巨型吊灯瞬间崩塌的场景设计。

蒙特威尔第的谢幕
MONTEVERDI'S FINAL BOW

17世纪中期，歌剧作品中的音乐创作开始出现变化，承担起重要的叙事功能，这一点在蒙特威尔第的最后一部歌剧《**波佩阿的加冕**》（*L'incoronazione di Poppea*）中已初见端倪。该剧创作于1642年，此时的蒙特威尔第已是75岁高龄，早已离开了曼图亚，担任着威尼斯著名的圣马可教堂唱诗班的指挥。在威尼斯任职期间，蒙特威尔第为蓬勃兴起的威尼斯歌剧院创作了很多作品，而这部《波佩阿的加冕》却在很多方面显示出与众不同。首先，该剧剧本改编自历史故事，而非传统惯例的神话传说（详见剧情简介）。编剧**乔瓦尼·弗朗切斯科·布森内罗**（Giovanni Francesco Busenello，1598—1659）在剧中加入了很多幽默的情节，如卫兵在执勤时为了保持清醒而不断调侃，或是剧中奥拓内（Ottone）男扮女装穿上德鲁希拉（Drusilla）的衣服等。虽然，真实历史中的尼禄（Nero）和波佩阿（Poppea）并不那么讨人喜欢，甚至有史学家指出波佩阿最后是被尼禄一气之下赐死的，但是乔瓦尼笔下的故事却远离了这些让人不悦的历史事件，仅仅止于一个让人动容的爱情故事。

有趣的是，蒙特威尔第为《波佩阿的加冕》中男女主角谱写的唱段都是写给女高音的，因为作曲家希望可以使用阉人歌手（castrati），以展现其强有力的特殊音质（参见下页边栏注2）。值得一提的是，该剧第一幕中出现了一段男主角尼禄和女主角波佩阿一夜激情之后的吻别场景《你是否归来》（*Tornerai*，见谱例1），充分展现了该歌剧在音乐创作上的叙事性功能。为满足不同的戏剧需要，蒙特威尔第为该场景设计了三种不同的唱法。

一，**宣叙调**，即一种朗诵式的歌唱。在第1段用说话似的强弱与韵律，完成一段没有固定旋律的吟诵。在宣叙调段落中，乐队部分仅仅用几件乐器演奏持续**和弦**，用以支撑男女主角类似闲聊般的对话，确保二人可以自由地掌控各自语速的快慢。

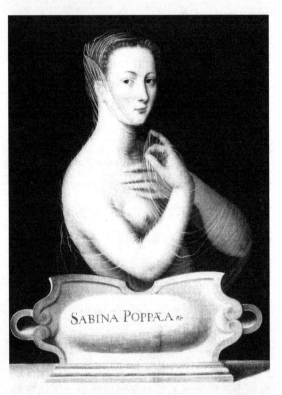

图1.2 波佩阿是真实历史中罗马皇帝尼禄的情妇，两人的香艳情史为1642年的歌剧《**波佩阿的加冕**》提供了创作灵感

图片来源：维基共享资源，https://commons.wikimedia.org/wiki/File:Poppea_Sabina.jpg

二，**咏叙调**，即一种更富有旋律性的宣叙调。在第2段的咏叙调中出现了一些不断重复的词句，带有诗歌的韵味，让听众可以依稀感觉到伴奏音乐中的**节奏**律动。该咏叙调由男主角尼

禄完成，而他在这里突然由宣叙调转变为更富戏剧性的咏叙调，似乎也是在向爱人宣誓自己不能离开她的一片痴情。然而，女主角波佩阿似乎并不为其所动，在第 3 段还在不断重复着问"你是否归来？"。

三、**咏叹调**，一种与宣叙调对比强烈的旋律性歌唱，曲调清晰可辨，通常用于戏剧人物的情感刻画，加强戏剧**文本的感染力**。蒙特威尔第在第 5 段使用了全乐队伴奏，用直接明确的恒定节奏引出波佩阿的咏叹调。通常来说，咏叹调的处理取决于戏剧人物的情绪——悲伤的咏叹调相对哀缓，而愤怒的咏叹调则力度饱满。这段咏叹调出现自男主角尼禄刚刚离开，女主角眼见自己计谋即将实现，压制不住内心的激动，因此，该咏叹调速度较快，充满着戏剧张力。紧随其后，当波佩阿得知爱与幸运女神也站在了自己一边时，该咏叹调变得更加激昂，出现了一种军队号角式的音乐形象。

此外，蒙特威尔第还在《波佩阿的加冕》中实现了音乐语言上的**描绘性**，即用音乐帮助观众更好地理解戏剧人物的个性。如在上述场景的宣叙调中，波佩阿不断重复着同样一句"你是否归来？"随着这句话在音高上的不断提升，尼禄终于答应会回来，而波佩阿则进一步逼问"何时？"，这里，音乐上的不断重复，充分刻画出一位固执强硬的角色性格。相比之下，尼禄的性格似乎更加敏感易变，从盛怒残暴到慷慨仁慈，男主角总是在不同性情中游移，正如他在该唱段中从宣叙调到咏叙调的转变。由此可见，音乐语言的描绘性对于塑造歌剧人物的性格、鲜活戏剧人物的形象，具有极为重要的意义。

《波佩阿的加冕》中还出现了演唱上的**装饰性处理**（ornamentation），即歌者演唱中对唱段旋律的修饰美化，属于炫技性表演。其中，最常见的装饰性处理就是**颤音**——本音与其相邻音之间的急速交替。尼禄与波佩阿的扮演者往往会在"再见 1"一词上充分使用装饰性处理（见第 4 部分）。然而，对于唱段旋律的装饰性处理，似乎成为了作曲家与演唱者间不可调和的争执焦点：作曲家认为过度地装饰会淡化唱段原本的旋律与唱词，而演唱者则认为装饰处理是展现自己卓越唱功的绝好机会。

延伸阅读

Fenlon, Iain. *The Story of the Soul: Understanding* Poppea. Royal Musical Association Monographs, David Fallows, ed. No. 5. London: Royal Musical Association, 1992.

Sternfeld, F. W. *The Birth of Opera*. Oxford: Clarendon Press, 1993.

Whenham, John, ed. *Claudio Monteverdi*: Orfeo. Cambridge Opera Handbooks. Cambridge: Cambridge University Press, 1986.

边栏注

歌剧与阉人歌手

阉人歌手指的是做过阉割术的男性女高音或男性女中音，通常是在男孩发育期前完成阉割手术，以确保他们没有发育出第二性特征，在保持成年前清亮嗓音的同时，兼备成人嗓音的力量。因此，成年后的阉人歌手音域很宽，可以横跨女高音和女低音两个音区。阉人歌手的高音强壮有力，极具穿透力，可以从乐队伴奏与合唱伴唱中脱颖而出。因此，自 16 世纪中期开始，阉人歌手在歌唱领域活跃了长达 200 年之久。此间，诸多歌剧角色被指定由阉人歌手演唱，如蒙特威尔第《波佩阿的加冕》中的尼禄。阉人歌手中的佼佼者可以拿到极为优厚的薪水，其待遇如同当今时代的摇滚巨星。

然而，天主教堂里的阉人歌手却代表着一个伦理两难的角色。由于教会禁止女性歌手出

现于教堂中，阉人歌手便承担起了唱诗班合唱中的最高声部。然而，这种让男性失去生育能力的残酷行为，似乎又违背了基督教的基本教义。1903年，教皇皮欧斯五世最终下令禁止在天主教堂中使用阉人歌手，阉人歌手逐渐退出了历史舞台。

随着阉人歌手的离场，歌剧界产生了巨大的问题——那些原本写给阉人歌手的角色究竟由谁来完成？歌剧导演们通常会有三种选择：一，用女声替代；二，用男高音替代（男声用假声模仿男孩的音色，但是难以达到阉人歌手的力度）；三，将唱段改写成普通男高音唱段。

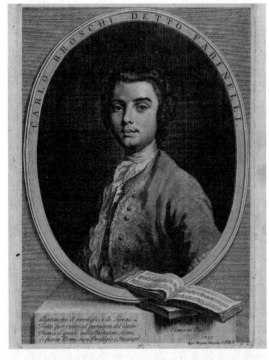

图1.3　法里内利（Farinelli，1705—1782），出生名为卡罗·布罗斯基（Carlo Broschi），是欧洲最著名的阉人歌手之一

图片来源：维基共享资源，https://commons.wikimedia.org/wiki/File:Farinelli_engraving.jpg

《波佩阿的加冕》剧情简介

编剧乔瓦尼·弗朗切斯科·布森内罗撰写的故事蓝本基于罗马史学家塔西佗的研究，但却为此剧设计出一个虚构的开篇：天堂里，美德女神、幸运女神与爱情女神正在争论不休，爱情女神声称自己拥有掌控人类与历史的强大力量……接下来的剧情发展似乎都在验证着爱情女神的话。美德女神显然没有赢得胜利，因为在该剧中，无论是正直善良的奥塔维亚皇后，还是智慧贤能的智者塞内卡，都没能敌过那位不忠的尼禄国王与他的情妇波佩阿。

故事发生在公元65年的罗马，波佩阿一心想成为罗马的皇后，为此不惜抛弃爱人奥托内，色诱尼禄并在拂晓之前迫使他许下重返的诺言（参见谱例1）。就在波佩阿窃喜自己计谋即将实现的时候，仆人阿马耳塔警告她小心提防皇后，因为后者已经向诸神祈求复仇。智者塞内卡规劝皇后用尊严忍受不幸，并建议尼禄善待妻子，不要选择离婚。然而，二人都没有听从智者的建议，尼禄甚至在波佩阿的怂恿下决定处决塞内卡。

第二幕一开场，神界的墨丘利向塞内卡预示了死亡。后者苦修般地接受死亡与尼禄和其情妇热烈庆祝塞内卡的死去形成了鲜明的对比。与此同时，皇后派奥托内前去刺杀波佩阿。奥托内趁波佩阿午睡时，穿上德鲁西拉斯的女装，潜入花园行刺，却不想被爱神从中阻拦。惊醒后的波佩阿，依稀看见德鲁西拉斯的身影从眼前消失，于是便以企图谋杀罪将德鲁西拉斯逮捕。深爱奥托内的德鲁西拉斯为了掩护爱人，自愿成为替罪羊。良心发现之后的奥托内，主动认罪，被尼禄剥夺了财产，惨遭流放。德鲁西拉斯恳请追随奥托内一同流放。之后，尼禄将怒火转向皇后奥塔维亚，决定也将其流放，把她放到船里随波逐流，听天由命。奥塔维亚用一首哀婉的挽歌告别了家人与祖国，全剧结束于波佩阿盛大的加冕仪式中。

谱例 1 《波佩阿的加冕》

克劳迪奥·蒙特威尔第 / 乔瓦尼·弗朗切斯科·布森内罗，1642 年
第一幕，第三、四场
《你是否归来》选段

时间	乐段	歌词翻译	音乐特性
Spotify 第四首（Track 4）			
3:49	1	波佩阿：你是否归来？	宣叙调（慢唱）
3:55		尼禄：我的人虽然离开了，我的心却依然留在这里……	宣叙调，更快、更激动
4:01		波佩阿：你是否归来？	宣叙调，比第一次提问略高昂
4:04		尼禄：我的心永远不会离开你的视线……	宣叙调，依旧快速
4:14		波佩阿：你是否归来？	宣叙调，依旧略高昂
4:23	2	尼禄：我和你合二为一，永不分离……	咏叹调
4:50	3	波佩阿：你是否归来？	宣叙调，更高昂
4:54		尼禄：我会。	
4:56		波佩阿：何时？	
4:58		尼禄：很快	
5:00		波佩阿：很快？你确定？	
5:05		尼禄：我发誓！	
—		波佩阿：你可以遵守誓言吗？ 尼禄：如果我不能来找你，你可以来找我啊！ 波佩阿：你可以遵守誓言吗？ 尼禄：如果我不能来找你，你可以来找我啊！	录音省略此段
5:11	4	波佩阿：再见。 尼禄：再见。 波佩阿：尼禄，尼禄，再见。 尼禄：波佩阿，波佩阿，再见。 波佩阿：再见，尼禄，再见。 尼禄：波佩阿，波佩阿，我的至爱（尼禄退场）	宣叙调
Spotify 第五首（Track 5）			
0:00	5		乐队引出咏叹调
0:33	6	波佩阿：哦，希望，你爱抚我的心灵	咏叹调，在"希望"一词上颤音
0:41			乐队
0:52		波佩阿：哦，希望，你激励我的才智 请你用皇袍紧紧环抱着我	咏叹调，在"希望"一词上颤音
1:07		波佩阿：虽然这皇袍还依然遥不可及	随着波佩阿的追忆而渐慢
1:13		波佩阿：不，不，我将无所畏惧	回到激动的速度
1:32		波佩阿：我将为自己战斗到底，爱情女神	如号角般
1:44		波佩阿：和幸运女神	渐慢，意味深长
1:52		波佩阿：我将为自己战斗到底	乐队终结

第 *2* 章

18 世纪的叙事歌剧与
歌唱剧

在接下来的一个半世纪里，意大利歌剧依然是欧洲独占鳌头的音乐艺术形式。至 18 世纪，欧洲其他国家的歌剧艺术也开始逐步兴盛。由此而产生出一些歌剧形态，如英国的**叙事歌剧**（ballad opera）和德国的**歌唱剧**（singspiel），对 20 世纪音乐剧的产生起到了至关重要的作用。

宣叙调退出舞台
RECITATIVE EXITS THE STAGE

叙事歌剧与歌唱剧的兴起，某种意义上还要归功于法国的市井娱乐文化。最初的法国集市娱乐主要体现为动物杂技表演，之后逐渐被人的表演所替代。但是，这一变化很快就招来了剧院行业的强力抵制，因为它直接威胁到了剧院在娱乐文化中的统领地位。于是，集市表演被禁止采用任何带有对话的场景，集市表演者被迫将两个演员间的对话改为单个演员的独白，而另一位演员只能在一旁用默剧动作与独白演员做应答。原本集市表演者还试图用歌唱来代替对话，但是最终却招来彻底的禁声——任何带有声响的集市表演都被禁止了。殊不

料，集市表演者还有绝招。他们将歌词预先写在大布告牌上，演出过程中，乐队演奏旋律，由全体观众来一起完成演唱。这种深深植根于市井文化的集市表演，最终酝酿出了拥有极广观众群体的喜歌剧形式，并逐渐衍生出两种子形态：一，**杂耍表演**（vaudeville），常常采用百姓耳熟能详的民歌或流行小调；二，**小咏叹调**（ariette），演唱填有法文歌词的意大利咏叹调。

011

民谣歌剧的诞生
THE BIRTH OF BALLAD OPERA

受法国市井文化的影响，英国叙事歌剧应运而生。约翰·盖伊（John Gay，1685—1732）被誉为是英国叙事歌剧之父。虽然还没有确实证据说明约翰·盖伊曾经现场观看过法国喜歌剧，但是他曾经在法国喜歌剧鼎盛时期两次到访法国，而且 18 世纪 20 年代法国剧团也曾经将法国喜歌剧带到伦敦上演。因此，法国喜歌剧对于约翰·盖伊的影响毋庸置疑。1782 年，约翰·盖伊用他的一部《乞丐的歌剧》（*The Beggar's Opera*）震惊了整个英国歌剧界。这是

一部极具创新性的歌剧作品，它用对话替代了原本的歌剧宣叙调，并且改变了传统的歌剧创作模式，采用"旧曲新词"的手法，将已有的流行曲调赋上全新的歌词。

其实，"旧曲新词"在英国的舞台表演领域并非新鲜事儿。在此之前的**假面剧**（masque）中，就已经出现了使用对话和在已有曲调中填写新诗的创作手法。一些英国作曲家曾经尝试将意大利歌剧中的咏叹调和宣叙调手法融入假面剧的表演中，其中较有代表性的作品有亨利·普赛尔（Henry Purcell）的歌剧《狄多与埃涅阿斯》（*Dido and Aeneas*）。但是，意大利歌剧依然统领着这一时期的英国舞台，其中一部分是引进剧目，另一部分是由非本土作曲家创作完成，如乔治·亨德尔（George Frideric Handel）等。

《乞丐的歌剧》充分利用了英国观众对于意大利歌剧的熟知，但它毫不留情地将这种异域歌剧形式模仿成了滑稽体裁。不仅如此，《乞丐的歌剧》还将讽刺的触角伸到了官府腐败、道德败坏等英国社会现实问题上，这也是该作品可以经久不衰的重要原因。比如，剧中出现了一个场景，是主角皮查姆（Peachum）念出一大串罪犯的名字。当他念到"巴格肖特的罗宾，化名为戈耳工、布拉夫·罗宾、卡尔邦克、鲍勃·布缇"的时候，观众立即哄堂大笑，因为这些都是当时英国首相罗伯特·沃波尔的昵称。此外，《乞丐的歌剧》将穷人与富人放置于一个平台上调侃，这一点虽然让富人们不那么舒服，但是它却彰显着当时席卷欧洲的启蒙运动的核心思想——数百年来，曾经神圣不可侵犯的贵族地位遭到了质疑，人们不得不开始重新审视自己的社会价值。

《乞丐的歌剧》1728 年首演于伦敦，最初，剧院老板约翰·里奇（John Rich）并不是很愿意上演这部作品。然而，这部歌剧却给里奇带来了意想不到的财富。该剧史无前例地连演 62 场，远远超出当时其他剧目连续上演的时间，堪称是那个时代的热门剧。《乞丐的歌剧》无疑是 18 世纪英国最享誉盛名的歌剧，因此当时英国也流传着这么一句俏皮话：《乞丐的歌剧》"让盖伊腰缠万贯、让里奇笑不拢嘴（made Gay rich and Rich gay）。"

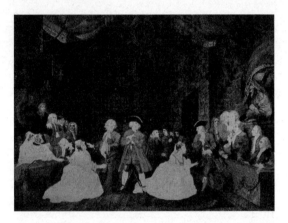

图 2.1　威廉·布莱克（William Blake）雕刻了威廉·霍加斯（William Hogarth）的一幅《乞丐歌剧》场景画

图片来源：美国国家美术馆，罗森瓦尔德收藏，http://www.nga.gov/content/ngaweb/Collection/art-object-page.33759.html

《乞丐的歌剧》的影响一直延续到 19 世纪吉尔伯特与苏利文的歌剧创作中，我们甚至可以在一些 20 世纪的音乐剧中，还依然可以看到当年叙事歌剧的影子。该剧在全世界范围内广泛巡演，并于 1750 年登陆美洲大陆。在之后的三个世纪里，《乞丐的歌剧》从未退出过戏剧舞台，而且还随着时代的变迁不断与时俱进，比如 2000 年伦敦复排版的《乞丐的歌剧》就将嘲讽的矛头指向了美国的黑帮主义和对枪支的滥用。《乞丐的歌剧》中辛辣的时事讽刺，为后世歌剧创作提供了无尽的灵感。科特·维尔（Kurt Weill）在其 1933 年的《三分钱歌剧》中，就

012

曾经对当时日益猖獗的纳粹主义进行了无情的披露与嘲讽。

在英国诗人亚历山大·蒲柏和英国小说家乔纳森·斯威夫特的建议下，盖伊在《乞丐的歌剧》中设计了一些不那么招人喜欢的社会底层角色，如盗贼、流氓甚至劫匪（参见剧情简介）。《乞丐的歌剧》中的音乐大多来自民歌曲调，但很多曲调的作者不详，只有少部分歌曲引自知名作曲家的作品，如第二幕马奇斯（Macheath）一伙离开小酒馆时出现的那段进行曲就是源自亨德尔的歌剧《里纳尔多》（*Rinaldo*，1711）。

音乐织体复杂化
COMPLICATING THE TEXTURE

最初，盖伊打算让所有演员演唱同一曲调，不采用任何形式的伴奏。这种音乐手法一般称为**单声部**（monophony），即无论多少位歌手或多少件乐器，只要大家同时演唱或演奏的是同一曲调（就像如今我们在生日聚会上一齐演唱"生日快乐"歌一样），那么我们便称为单声部演唱或**齐唱**。但是，别人建议盖伊应该启用**伴唱**，因为这样可以让演员歌唱时更加有自信。于是盖伊请来德国作曲家乔安·克里斯托弗·佩普施（Johann Christoph Pepusch），让他将《乞丐的歌剧》原本的单声部唱段谱写成多声部的**主调织体**（homophonic texture）。这里需要说明一下的是，大多数人可能会认为歌唱演出中的伴奏通常是由乐器来完成，歌者在钢琴、吉他或乐队的伴奏下纵情歌唱。但事实上，伴奏完全可以由人声来实现，也就是说，其他歌者可以单纯依靠多声部的人声来完成主旋律的伴奏（类

似于当今唱片中常见的伴唱歌手）。因此，由于伴唱或伴奏可以帮助主唱歌手更好地调整音高，所以主调已经成为声乐领域最常见的音乐织体。

遗憾的是，佩普施为《乞丐的歌剧》谱写的伴奏并没有保存下来，现在我们只能看到当年该剧原稿中的歌词和少量唱段乐谱。但是，佩普施为《乞丐的歌剧》专门谱写的一首序曲[1]倒是流传了下来，这也为后世艺术家重新翻排该剧提供了些许线索——人们可以根据这首序曲乐谱，推测佩普施当年是如何编排和声与伴奏，然后以此为据，为自己的再次翻排提供灵感和依据。

旧剧复排是舞台表演艺术中的重要形式，对于传承旧时代的经典作品起到了非常重要的作用，也可以让旧时代作品重新焕发出新时代的艺术魅力。后世艺术家对《乞丐的歌剧》进行了很多艺术再创作，比如，在《乞丐的歌剧》原版中，第7首名为《我们的波莉是个可怜的荡妇》（*Our Polly is a Sad Slut*，见谱例2），采用的曲调来自于歌曲《哦，伦敦是座美好的城市》（*Oh, London is a Fine Town*）。在英国作曲家弗雷德里克·奥斯汀（Frederic Austin）的复排版中，他将该曲一分为二，第1段由波莉的母亲皮查姆夫人和父亲皮查姆先生依次唱出；紧接着皮查姆夫妇的对唱再次被重复，但是却替换了新的歌词（见第2段）。这两个片段中始终贯穿乐段伴奏，形成一个带有伴奏声部的主调织体。之后，皮查姆夫妇再次演唱了这个旋律，但是却改用了一种卡农的叠唱方式（见第3段）。在这里，皮查姆夫妇演唱的是完全相同的旋律，但是却相差几拍先后进入，因此也被称为是一种模仿式的复调。然而，复调手法在声乐作品

013

1 序曲，overture，由管弦乐队演奏，是整部作品的引述性乐段，主要是为之后的整部剧目奠定基调，也提醒观众该入场就座，演出即将开始了。

中容易模糊对歌词的理解，较少被运用到歌剧创作中。因此，盖伊在《乞丐的歌剧》中主要采用的依然是主调手法，歌曲曲调大多来自于现成歌曲。这些曲目大多非常短小，因此盖伊在全剧中引用的歌曲多达 68 首之多。

然而，《乞丐的歌剧》很快就招来了主流舆论的抨击，坎特伯雷大主教在布道中公开反对《乞丐的歌剧》，谴责其为危险的和不道德的。迫于压力，伦敦警方不得不要求里奇的剧院每周六晚禁演叙事歌剧，理由是，周六晚放假的学徒们有可能会因为观看此剧而产生模仿盗贼的念头。而惨遭该剧辛辣讽刺的首相罗伯特·沃波尔更是伺机报复，进一步禁止了《乞丐的歌剧》的续集《波莉》（Polly）的所有演出。

虽然《乞丐的歌剧》遭到了各种官方或非官方的制裁，但是却赢得了伦敦老百姓的喜爱，因为这种歌剧说的是他们日常熟知的俚语，唱的是他们耳熟能详的曲调。一时间，各种模仿《乞丐的歌剧》的歌剧作品如雨后春笋般层出不穷，如《贵格会教徒的歌剧》《修鞋匠的歌剧》《乞丐的婚礼》《爱人的歌剧》《水手的歌剧》等。但是，没有一部模仿的作品超过了《乞丐的歌剧》曾经达到的辉煌成就，而这种叙事歌剧也仅仅在持续了半个世纪之后便逐步退出了历史舞台，但是它对后世音乐剧的产生却起到了至关重要的作用。

莫扎特和梅斯梅尔博士
MOZART AND DR. MESMER

英国叙事歌剧与欧洲本土德语地区的歌唱剧，有着千丝万缕的联系。相比较于正经严肃的意大利歌剧，德国听众更加喜欢这种带有说

014

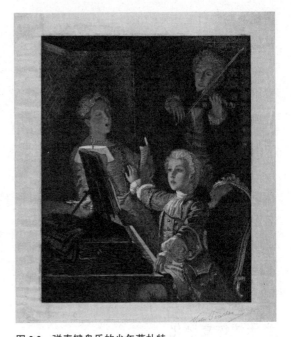

图 2.2 弹奏键盘乐的少年莫扎特

图片来源：美国国会图书馆，www.loc.gov/pictures/item/2003681748/

图 2.3 卢梭戏剧中的场景，由此激发了《巴斯蒂安和巴斯蒂安》的创作灵感

图片来源：维基共享资源，https://commons.wikimedia.org/wiki/File:Scene_from_Le_devin_de_village_-_opera_by_Rousseau_-_ engraving_by_Jean-Michel_Moreau_-_Heartz_2003p715.jpg

词、曲调轻松且不做作的叙事歌剧风格。因此，德国作曲家开始依据叙事歌剧的创作模式，创作出一种具有类似风格的**歌唱剧**。和英国叙事歌剧相比，除了使用语言是德语之外，歌唱剧中的乐曲大多为原创，而非仅仅从民歌曲调中单纯引用。

18 世纪五六十年代，德国和奥地利作曲家谱写出了一系列的歌唱剧作品。因此，当年幼的莫扎特开始跟随家人游历欧洲的时候，歌唱剧是他最常接触到的音乐形式。这也就不奇怪，1768 年，年仅 12 岁的莫扎特会欣然接受委任，创作自己第一部小型歌唱剧作品（佣金提前就支付给了莫扎特）。这部歌唱剧的委任者是德国物理学家弗朗茨·安东尼·梅斯梅尔博士（Dr. Franz Anton Mesmer），他希望莫扎特可以将巴斯丁（Bastien）和巴斯丁娜（Bastienne）的故事搬上歌剧舞台。某种意义上来说，该作品是对瑞士哲学家、作曲家让 - 雅克·卢梭（Jean Jacques Rousseau）的独幕田园歌剧《乡村里的预言家》（Le devin du village）的滑稽模仿（事实上，那时对卢梭戏剧作品的调侃讽刺在欧洲比比皆是）。这部作品由莫扎特家族的一位朋友约翰·安德里亚斯·萨赫勒（Johann Andreas Schachtner）完成了舞台布景，而他同时也将该剧改编成了德文版。

用音乐创造魔力
MAKING MAGIC VIA MUSIC

《巴斯丁和巴斯丁娜》（又名《可爱的牧羊女》，参见剧情简介）的首演一般被认定是 1768 年的 9 月或 10 月于梅斯梅尔的庄园。如今，并没有记录表明当时观众的反响与评论，但是保存下来的歌剧谱原稿，充分证明了莫扎特惊

人的音乐创作才能。如谱例 3 中的唱段《狄基、答基》（Diggi，Daggi），彰显出年少时期的莫扎特就已经精通各种作曲手法。这首咏叹调是全剧的第 10 首唱段，演唱者是剧中自称为魔法师的科拉斯（Colas），由乐队伴奏，因此是一段和声主调织体的唱段。但是，这里的乐队并非单纯的声乐伴奏，而是融入剧情发展中，对烘托戏剧气氛起到了重要作用。如，科拉斯刚开口演唱时，乐队用急速下行的音乐线条描绘闪电，很好地烘托出了一个魔咒施法时电闪雷鸣的场景。

音乐家们通常会用术语"手段"（有时也会用"表演手段"或"表现力"）来向表演者们描绘自己在特定作品上的艺术要求。而这首《狄基、答基》的"手段"要求主要体现在人声和管弦乐上。在这首《狄基、答基》唱段中，科拉斯的角色属于**男低音**。对于听惯了阉人歌手绚丽高音的 18 世纪欧洲听众们来说，男低音的音质似乎带有一点与生俱来的幽默气质。因此，在莫扎特时代，男低音成为了博得观众满堂欢笑的特色声音。在唱段中，莫扎特不仅使用了男低音，而且还在其中添加了科拉斯让人毛骨悚然的诡异巫咒，营造出一种听觉上的混响效果。该唱段中的歌词"狄基、答基"其实没有任何含意，仅仅是科拉斯为了让巴斯丁相信自己正在施魔法的胡乱念词而已。虽然第 1 段唱词在第 2 段中重复了一遍，但却对应于完全不同的旋律。这种旋律上的差异在听觉上将这首咏叹调分为两个段落，在音乐曲式上划分出了 A 段与 B 段，我们将这种曲式结构称为"**两段体**"。在两段体曲式结构中，前后两个音乐段落的旋律相互差异，形成了一种 A、B 乐段前后对比的音乐效果。

"**逐渐递进**"是 18 世纪末期的主流艺术审

美，即每一首乐曲的音乐行进都会趋向于越发紧凑与激烈。《狄基、答基》中两段体很好地体现了这一审美原则：在第 1 段（A 段）中科拉斯用缓慢的速度清晰、明确地唱出咒语中的每一个音节，而在第 2 段（B 段）中相同的唱词却使用了更快的速度和更强的力度，戏剧紧张感逐步递升。虽然听众在这首乐曲的 A 和 B 段中明显感觉出**力度**与速度的倍增，但是事实上莫扎特并没有改变乐曲的节拍，而是仅仅用加快一倍的节奏来实现一种听觉上的节奏倍增效果。因此，观众很自然会在 B 段形成一种"**快板**"（allegro）的听觉感，与莫扎特在 A 段标注的"**行板**"（Andante maestoso）形成鲜明对比。这里需要说明的是，虽然每个人对于速度快慢的定义各不相同，但是在音乐界，作曲家对于乐曲的速度有相对统一的规定，这就是所谓"快板"或"行板"的意义。即便是在节拍器发明之后，作曲家依然习惯于在乐曲开头用具体的板式记号标明乐曲的整体速度。

　　莫扎特的音乐如同多线叙事的小说或电影一般，蕴含着丰富的音乐内容。随着音乐感知力与音乐修养的提升，听众可以在莫扎特看似简单的作品中不断发现惊喜。这首《狄基、答基》的 B 段，无疑成为后世"**拍打歌**"（Patter Song）的先范。无论是第七章中将提到的吉尔伯特与苏利文的《我是一个现代少将模范》（*I Am the Very Model of a Modern Major-General*），《十九世纪的英格兰》（*England in the Nineteenth Century*），还是斯蒂芬·桑坦的《今天结婚》（*Getting Married Today*），这种几乎挑战人类语速极限的急速唱段，已经成为音乐剧作品中表达诙谐幽默的重要手段。而 200 多年前，年仅 12 岁的莫扎特就已经驾轻就熟地使用着这种音乐技法。虽然，之后莫扎特开始专注于古典主

义器乐的音乐创作，但是他很快就又回到了歌唱剧的创作领域，并在 1791 年写出了歌唱剧辉煌代表作《魔笛》（*The Magic Flute*）。

延伸阅读

Fiske, Roger. *English Theatre Music in the Eighteenth Century*. London: Oxford University Press, 1973.

Gagey, Edmond McAdoo. *Ballad Opera*. New York: Columbia University Press, 1937. Reissued 1965 by Benjamin Blom, Inc.

Gutman, Robert W. *Mozart: A Cultural Biography*. San Diego: Harcourt, 1999.

Osborne, Charles. *The Complete Operas of Mozart*. New York: Da Capo, 1978.

Schultz, William Eben. *Gay's Beggar's Opera: Its Content, History and Influence*. New York: Russell & Russell, 1967.

《乞丐的歌剧》剧情简介

　　《乞丐的歌剧》采用了闹剧（farce）典型的多线性叙事结构，将诸多故事情节交织在一起，一步步推衍出全剧的终点——盗匪头目马奇斯被绞刑处决。全剧一开始，马奇斯与波莉·皮查姆秘密结婚，波莉的父母（盗贼皮查姆夫妇）得知后非常生气，因为他们原本已经成功地让女儿攀附上一位有钱的权贵，而这场婚姻将会断送掉女儿的富贵前程。此外，由于马奇斯知道太多皮查姆家族的秘密，皮查姆先生害怕马奇斯将来有一天会出卖他而影响他的经济收入。皮查姆夫妻密谋出一个一箭双雕的计划——让女儿去当局告发马奇斯，却不想，女儿早已将这一切告知了自己深爱的丈夫。

　　第二幕一开场，一个小酒馆里，马奇斯告诉部下自己不得不隐匿一段日子。之后，他开始与小酒吧的妓女们调情，没料到其中一位竟然是警察卧底。马奇斯因此银铛入狱，被关在了新门监狱。正在监狱长洛奇特（Lockit）与皮查姆为悬赏金而争论不休时，监狱长的女儿露

西（Lucy）出现了，她已经怀上了马奇斯的孩子。当得知马奇斯已婚后，露西非常愤怒，和到狱中探访丈夫的波莉发生激烈争执。波莉被父亲拉走之后，马奇斯开始安慰露西，告诉她这一切都是波莉编造的谎言，并声称自己一定会娶她。露西相信了马奇斯，并帮助他逃脱了监狱。

第三幕开始没多久，马奇斯被发现行踪，再次被捕。波莉找到露西祈求原谅，但是露西为波莉准备了一杯毒酒。就在波莉即将饮下毒酒的一瞬间，她看到了戴着镣铐、再次被捕的马奇斯，吓得将杯子摔在了地上。两个女人都开始祈求自己的父亲释放马奇斯，但是并没有改变马奇斯被判处绞刑的命运。就在马奇斯被处刑前，出现了一位乞丐，告诉大家说马奇斯不能死，因为这不是一出悲剧，需要一个皆大欢喜的结局。于是，全剧在马奇斯与波莉的婚礼中欢乐收场。

《巴斯丁和巴斯丁娜》剧情简介

虽然这部独幕剧中仅出现了三位角色，但却深刻揭示了复杂的人性。一开场，牧羊女巴斯丁娜神情忧伤，哭诉着牧羊人巴斯丁受贵妇蛊惑已不再爱她如初。巴斯丁娜向村中智者科拉斯救助，智者告诉她如果想赢回爱人，她必须要假装不在乎。很快，巴斯丁便认为巴斯丁娜有了新欢，也去救助于科拉斯。科拉斯念出咒语"狄基，答基"，巴期丁以为可以破镜重圆，但是却惊异地发现牧羊女不仅没有回心转意，反而变得根本不认识他了。最终，巴斯丁说服了巴斯丁娜，两人重归于好，全剧在对科拉斯"魔法"的一片赞誉中欢乐收场。

谱例 2 《乞丐的歌剧》

无名氏创作，佩普施和奥斯丁 整理，盖伊 词，1728 年
第一幕第一场第 7 首
《我们的波莉是个可怜的荡妇》

时间	乐段	曲式	歌词翻译	音乐特性
15:28				乐队
15:32	1	A	**皮查姆夫人：** 我们的波莉是个可怜的荡妇， 完全把我们的教诲当作耳旁风；	"哦，伦敦是个不错的小镇"曲调；主调织体
15:38			**皮查姆先生：** 我怀疑是否还有男人愿意养个女儿；	
15:44	2	A	**皮查姆夫人：** 她应该戴着头巾、穿着礼服， 衣食无忧、穿着华贵；	重复曲调，延续主调织体
15:49			**皮查姆先生：** 披着围巾、戴着手套、穿着蕾丝， 她可以留住身边所有的男人；	
15:55	3	A'		重复曲调，开始模仿性复调织体（轮唱）
15:56			**皮查姆夫妇（先后轮唱）：** 精致装扮的波莉魅力四射， 游刃有余地周旋在那些像呆瓜一样围着她的男人中间。	
16:07				乐队

谱例 3 《巴斯丁和巴斯丁娜》

莫扎特曲 / 约翰·安德里亚斯·萨赫勒词（威斯肯之后），K.46b，1768 年

第 10 首《狄基、答基》

时间	乐段	曲式	歌词翻译	音乐特性
0:00				乐队
0:16	1	A	科拉斯： 狄基、答基、夏瑞、马瑞；浩罗姆、哈罗姆、里罗姆、拉罗姆 罗蒂、马蒂、吉瑞、嘉瑞、波斯特；贝斯提、巴斯提、萨罗姆、法蓉 法多、玛多，这个给那个；	主调织体，庄重的行板速度
0:56	2	B	科拉斯： 狄基、答基、夏瑞、马瑞；浩罗姆、哈罗姆、里罗姆、拉罗姆 罗蒂、马蒂、吉瑞、嘉瑞、波斯特；贝斯提、巴斯提、萨罗姆、法蓉 法多、玛多，这个给那个；	通过将每拍音节加倍来实现一种加速的感觉
—			巴斯丁： 你的咒语念完了吗? 科拉斯： 是的，就快完事儿了， 你的牧羊女就要出现了。	对话

第 *3* 章

18 世纪的喜歌剧和悲剧喜歌剧

17—18 世纪的蒙特威尔第时代，意大利歌剧产生了很多变化。喜剧场景被认为会削减歌剧的史诗性和英雄性，因此常会被严肃创作的歌剧作品所弃用。于是，意大利歌剧界产生了一种名为**严肃歌剧**（习称正歌剧）的歌剧种类，并因强调华丽炫技性演唱技法，而成为 18 世纪意大利歌剧的一枝独秀。

"戏谑"流派依旧存在
THE "JOKING" GENRES PERSIST

然而，喜剧表演如同生命力极其顽强的野草一般，不可能从意大利音乐戏剧的舞台上根本清除。喜剧表演逐渐渗透到歌剧表演的其他方面，如在严肃歌剧的各幕之间常常会出现一些幽默插段。这些喜剧幕间插段逐渐串联出完整的故事情节，并形成与其严肃歌剧母体截然相反的故事线索，形成了一种专门的**幕间剧**（intermezzo）表演。幕间剧受到意大利歌剧观众的普遍喜爱，其受欢迎程度有时甚至会超过所依附的严肃歌剧。于是，幕间剧很快便从严肃歌剧的土壤中脱离出来，成为一种区别于严肃歌剧的独立种类——**喜歌剧**（opera buffa）。

一部来自于那不勒斯的喜歌剧获得了巨大的成功，并引起了歌剧界的普遍关注。这部幕间剧剧名为《女仆做夫人》（*La Serva Padrona*），作于 1733 年，讲述了一位单身汉乌贝托（Uberto）想逃避婚姻却反而被迫成婚的故事。该剧的演出阵容非常精简，仅仅出现了三个角色，而且其中只有两位角色有唱段。和文艺复兴诸多艺术创作一样，剧中出现的人物并非神灵或权贵，而是实实在在的"人"，生活中随处可见的平民百姓。该剧的音乐非常生动迷人，作曲家佩尔戈莱西（Giovanni Battista Pergolesi）特意将剧中的男主角设计为带有幽默戏剧效果的男低音。

《女仆做夫人》的一炮走红，主要得益于意大利巡演团 1752 年出访巴黎的演出。该剧一经上演，便引发了巴黎歌剧界的一场被誉为**"喜歌剧之争"**（Querelle des Bouffons）的激烈论战。辩论的双方分别是法国传统歌剧的忠实拥护者和意大利喜歌剧的新粉丝，而前者坚持认为歌剧中塑造的人物必须是伟大而崇高的。虽然意大利喜歌剧在巴黎歌剧界掀起的轩然大波，并不足以撼动法国传统歌剧的统领地

位，但它所带来的激烈辩论却意义深远，引发了歌剧界对于两种歌剧形式不同特质的深刻思考。

18世纪初期，意大利歌剧界对于严肃歌剧与喜歌剧的划分，某种程度上也波及到了其他音乐领域，由此带来了音乐整体风格上从巴洛克风格向古典主义风格的转变。巴洛克时期的音乐通常会在单个作品中保持相对统一的音乐情绪，而**古典主义**则更加强调音乐作品中的对比与变化。比如，通过更加丰富的力度变化来传达歌剧人物的情感转变，或通过更大幅度的**音色**变化来调整戏剧氛围（不同乐器或人声的音色各不相同，即使闭上眼睛，我们也可以清晰地听出正在演奏的乐器是小号还是长笛）。

不断丰富的音乐手段（更多的乐器选择、更多的力度变化），古典时期的歌剧作曲家创造了更加多元化的音乐表现。年仅12岁的莫扎特已经在自己的首部歌剧《巴斯丁和巴斯丁娜》创作中，彰显了其卓越的音乐才华。步入成年之后的莫扎特，继续在喜歌剧及其衍生出的**悲剧喜歌剧**（dramma giocoso）领域中不断尝试新的歌剧创作。悲剧喜歌剧的名称最初由剧作家哥尔多尼（Carlo Goldoni）提出。大约在18世纪中期，哥尔多尼开始尝试在自己的戏剧创作中，将相对严肃的正统角色（如贵族）与平民化的喜剧角色（如仆人、农夫等）联系起来。有时候，哥尔多尼甚至还会将这两种极端的人物性格中和，塑造出一些半严肃半喜剧的歌剧角色，并将由此创作出来的歌剧作品定义为悲剧喜歌剧[1]。

图3.1 莫扎特遗像

图片来源：美国国会图书馆，www.loc.gov/pictures/item/2002715825/

唐璜欢唱
DON JUAN "SINGS"

《唐璜》（*Don Giovanni*）是莫扎特涉及悲剧喜歌剧领域的唯一一部歌剧创作，完成于1787年。该作品受任于布拉格国家剧院委托而作，是继1786年《费加罗婚礼》大获成功之后，莫扎特与剧作家蓬特（Lorenzo da Ponte，1749—1838）的再度联手（参见剧情简介）。该剧创作于莫扎特非常艰难的人生阶段，父亲的去世、经济状况的日益拮据都让莫扎特无法专心投入创作，以至于该剧的序曲临到首演才完成，乐队不得不在演出时当场视奏。

幸运的是，得益于莫扎特与生俱来的卓越音乐才华，《唐璜》在布拉格受到了极高的赞誉。

1　历史学家哈兹（Daniel Heartz）将其定义为一种"带有严肃元素的嬉戏表演"

《唐璜》总体上偏向于现实主义，剧中少有表达角色情感或思想的独白性唱段，而更多为人物之间交流性质的唱段。在唐璜最幽默的唱段"名单咏叹调"（catalogue aria）中，唐璜的仆人莱伯雷诺向主人的旧情人埃尔韦拉一一列举了唐璜辉煌的情场战绩。"名单咏叹调"以其急速演唱的手法及诙谐幽默的演出效果而著称，直接影响了 20 世纪音乐剧中常会出现的"目录歌曲"手法。

歌剧很快继承了戏剧的传统，开始依据剧情的发展，将一部作品划分为几幕，并在每幕之下划分出不同场景。每一幕中歌者演唱的咏叹调总数都是要经过协商决定的，并且会严格反映在演出合同中（至今依然如此）。作曲家必须要权衡各方面的要求，才能完成最终的音乐创作。然而，莫扎特非常适应歌剧界的这套幕后体系，似乎也非常喜爱这种"量身定做"的创作模式。他在 1778 年写到：我喜欢量体裁衣地为歌者创作最适合他（她）们的咏叹调。《唐璜》中，莫扎特就曾经根据莱伯雷诺扮演者的男低音音质，专门谱写了适合他声音条件并能发挥其音色幽默特质的所有唱段。

音乐赌博
A MUSICAL GAMBLE

之后，《唐璜》在维也纳上演，却没能像在首演地布拉格一样受欢迎，因为国王约瑟夫二世认为唱段难度太大，演员演唱起来太费劲。尽管如此，《唐璜》还是为莫扎特赢来了新的合约。1789 年，受约瑟夫二世委任，莫扎特与剧作家达·蓬特再续前缘，一部名为《女人心》（*Così fan tutte, ossia La scuola degli amanti*）的歌

剧佳作粉墨登场。作品标题的后半部分很容易理解，即恋人学校，但作品标题的前半部分就比较难理解了。从字面上看，它指的是"皆如此"，但却使用了阴性的代词，因此译者认为这个标题应该理解为"女性皆如此"或"女人都这般"。简单来说，这部歌剧就是关于女性（和男性）行为的故事。

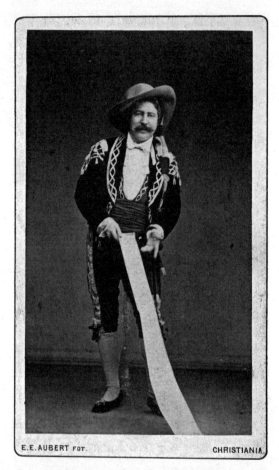

图 3.2 莱波雷洛（Leporello）展示着他保存的有关唐璜情色史的"目录"，扮演者托瓦尔德·拉默斯（Thorvald Lammers），挪威制作

图片来源：维基共享资源，https://commons.wikimedia.org/wiki/File:Portrett_av_Thorvald_Lammers_som_Leporello_i_%22Don_Giovanni%22_(9369765872).jpg

达·蓬特的故事讲述了一个阴谋。两位士兵费兰多（Ferrando）与古列莫（Guglielmo）即将迎娶两姐妹——费奥迪莉姬（Fiordiligi）和多拉贝拉（Dorabella）。两个男人和一位老

愤青唐·阿方索（Don Alfonso）打了个赌。两士兵都坚信自己的未婚妻将忠贞不渝，他们乔装打扮一番，分别前去勾引对方的未婚妻。两位女性轻易就被蒙骗，《女人心》中的这种对女性的负面刻画也让不少观众感觉不太舒服（题材触怒观众的剧目之后屡见不鲜）。有剧评说：《女人心》无疑是对所有女性的诋毁，它不能取悦女性观众，自然也就不可能票房热卖。甚至于连曾经借用《女人心》咏叹调旋律的贝多芬，也公开谴责该剧情节不道德。然而，这种带有负面色彩的人物塑造并不仅仅针对女性，事实上，当时戏剧舞台上对于男性角色的刻画也高尚不到哪儿去。

事实上，人际关系的平衡才是这个故事的焦点，这就是为什么《女人心》的场景设置如此精简。剧中故事基本集中于家居庭院内，对演出道具和布景的要求不高。简练的演员阵容也显示出歌剧艺术手法上的精炼。图3.3 所示为安德鲁·斯特普托的《女人心》中所有人物关系的变化，其中的对称与均衡与古典主义时期的艺术审美不谋而合。

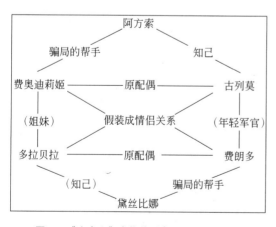

图 3.3 《女人心》人物关系表

摘选安德鲁·斯特普托（Andrew Steptoe）专著《莫扎特——达·彭特的歌剧作品：〈费加罗婚礼〉〈唐璜〉〈女人心〉的文化与音乐背景》，牛津大学出版社 1990 年出版

歌者人数不同的音乐
MUSIC BY THE NUMBERS

虽然咏叹调往往是吸引所有人注意力的焦点，但重唱或合唱也是歌剧创作中不可或缺的重要组成部分。其中，重唱的演唱人数从两人至九人不等，依次命名为：二重唱（duet or duo）、三重唱（trio）、四重唱（quartet）、五重唱（quintet）、六重唱（sextet）、七重唱（septet）、八重唱（octet）、九重唱（nonet）。而《女人心》充分发挥了重唱的多种组合优势，尝试了 6 人以下重唱的所有组合形式，因此该剧也被誉为是一部"重唱歌剧"（ensemble opera）。歌剧最后一幕的唱段被称为"终曲"，莫扎特在该剧中显示了惊人的音乐才能，让所有角色都出现在终曲合唱中。这是一个技术难度很高的音乐创作，但莫扎特却让这一切显得游刃有余。

《女人心》中的一首六重唱《给我一个吻》（*dammi un bacio*），出现于极度戏剧化的戏剧环节中：姐妹俩认为这两个陌生人被下了毒药，需要用深情一吻救其性命。这段六重奏以快板速度开始，此时两男人的好转让两姐妹略感宽慰。然而当被求吻治愈时，两姐妹立即变得焦虑不安，呼吸紧促。她们惊呼"天啊，一个吻？"，此时第二段音乐速度开始减慢。第三段中德斯皮纳与唐·阿方索两人加入合唱，但是却在第 4 段被两姐妹的抗议打断。第 5 段标记为"低声耳语"，意指极其轻声，这就要求歌者在演唱这段唱词是，需要如喃喃自语般悄声吟唱。其中出现的短促断续乐句，似乎在代表他们笑声中的喘息。

两姐妹的愤怒在第 6 乐段推向高潮，但其后的第 7 乐段，事情却变得错综复杂。莫扎特赋予每个角色不同旋律线，并让他们同时演唱，

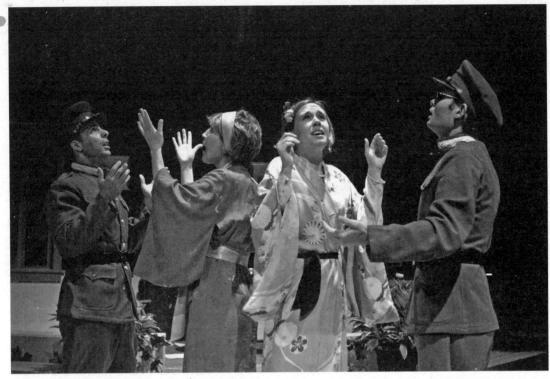

图 3.4 2014 年纽约剑桥赫巴德音乐厅版《女人心》

图片来源：维基共享资源，https://commons.wikimedia.org/wiki/File:Cosi_fan_tutte,_Hubbard_Hall_Opera_Theater.jpg

这种音乐织体名为非模仿性复调。简而言之，这一乐段中每个角色都在用主调方式回忆各自想法，之前的旋律也会让观众知晓每个角色在重唱中的位置。第 8 乐段中，莫扎特让音乐织体回归主调，男人们重申亲吻的请求（与第一段旋律相同）。两姐妹随即提出抗议，但却在乐段九中却陷入短暂沉默。和乐段三一样，德斯皮纳与唐·阿方索在乐段 10 中再次劝说女人们屈从，这次没有被打断，两姐妹也继续重复着乐段四的唱词。这些同时行进的旋律形成了另一个非模仿性复调乐段。乐段 11 中，士兵们、德斯皮纳与唐·阿方索回到第 5 段旋律，两姐妹用第 6 段歌词与男人们重叠，从而形成更加复杂的非模仿性复调。

听众的耳朵在第 12 乐段中得到片刻喘息，两姐妹开始用主调音乐表达自己的情感。但很快音乐回归厚重，第 13 乐段重复出现第 7 乐段的歌词与旋律。众人间的争论不断持续，但其后第 15 乐段的音乐处理却出乎所有人意料。莫扎特让音乐节奏突然提升到急板，这一突如其来的加速将第一幕歌剧推向一个疯狂到几乎歇斯底里的终点，而这恰恰表明女人们正在被拖垮！

因为这首六重奏中出现了几段旋律的重复，莫扎特似乎在遵循某种预设曲式。然而，《给我一个吻》并没有标明任何既定模式，因此我们可以说它采用的是"非标准曲式"结构。如果曲中没有出现明确重复，我们便可以将此曲看做是应词歌（through-composed），即全曲没有出现重复性旋律。然而，当我们在描述一段带重复旋律却又采用非常规结构的乐曲时，"非标

准曲式"是一个更恰当的术语。

在技术娴熟的作曲家手中，非模仿性复调是一种强大的作曲工具，但一不小心就会被滥用。当多旋律／歌词同时进行时，每个声部歌词变得混淆不清、难以辨别。然而，真实世界中原本就是充斥着各种嘈杂喧闹的群体谈话场面。200年后，在音乐剧领域我们依然可以看见类似的重唱处理。如伯恩斯坦（Leonard Bernstein）在《西区故事》（West Side Story）中创作了一首五重唱《今晚》（第29章谱例39），其中的音乐手法与莫扎特同出一辙。伯恩斯坦让不同角色——唱出自己的想法，然后音乐旋律在层层累积中将全曲推向戏剧高潮，为当晚的武力争斗埋下伏笔。由此可见，虽然莫扎特并没有创造出什么新的戏剧种类，但他所使用的很多音乐手法却是意义深远、影响一直延续至今。

延伸阅读

Dent, Edward J. *Mozart's Operas: A Critical Study*. London: Chatto and Windus, 1913. Reprinted Oxford: Clarendon Press, 1947.

Heartz, Daniel. *Mozart's Operas*. Berkeley: University of California Press, 1990.

Orrey, Leslie. *A Concise History of Opera*. New York: Charles Scribner's Sons, 1972.

Osborne, Charles. *The Complete Operas of Mozart*. New York: Da Capo, 1978.

Rushton, Julian, ed. *W. A. Mozart: Don Giovanni*. Cambridge: Cambridge University Press, 1981.

Steptoe, Andrew. *The Mozart–Da Ponte Operas: The Cultural and Musical Background to* Le nozze di Figaro, Don Giovanni, *and* Così fan tutte. Oxford: Clarendon Press, 1988.

《唐璜》剧情简介

有关西班牙大情圣唐璜的文字记载最早出现于16世纪晚期，这位传说中专门以玩弄女性情感为乐的浪荡公子，在欺骗了成百上千的女性之后，因拒绝忏悔而被最终治罪。

歌剧一开始，塞维利亚城的街道上，唐璜试图引诱指挥官的女儿安娜，而他的仆人莱伯雷诺在一旁望风等待。安娜父亲出现并试图解救女儿，但却被唐璜杀死。安娜与未婚夫奥塔维奥发誓报仇。唐璜主仆二人遇见找上门来的埃尔韦拉，后者曾惨遭唐璜抛弃。唐璜让莱伯雷诺告诉埃尔韦拉自己曾经的"辉煌"情史（"名单咏叹调"），以便在她被一长串名单弄晕之时，逃之夭夭。农夫的女儿采琳娜正和未婚夫马赛托（Masetto）庆祝婚礼，却不想成为唐璜新的猎艳目标。莱伯雷诺想法引走了马赛托，唐璜开始对采琳娜百般引诱并险些得手，埃尔韦拉赶到及时制止。唐璜假装答应安娜，帮她找寻杀死其父的凶手。唐璜宴请所有人来到家中狂欢，第一幕在一场盛大的晚宴中结束。第二幕中，被各种人追逐的唐璜逃到了墓地，一个奇怪的声音警告他"让死者安息"。唐璜意识到这是安娜父亲的雕塑，并邀请他一同晚宴。石像出现在唐璜家门前，而唐璜与石像握手，但却再也无法抽手脱身。石像要求唐璜为其所犯下的罪行忏悔，但是唐璜坚持拒绝，最终被大火吞没。

谱例4 《女人心》

莫扎特曲／洛伦佐·达·彭特词，K. 588，1790 年
第一幕终曲《给我一个吻》

时间	乐段	曲式	歌词翻译	音乐特性
0:00				乐队
0:03	1	A	费兰多／古列莫： 给我一个吻，我的宝贝 一个香吻，否则我将命丧	快板

时间	乐段	曲式	歌词翻译		音乐特性
0:11	2	B	**费奥迪莉姬／多拉贝拉：** 天哪，一个吻？		短暂渐慢
0:16	3	C	**德斯皮纳／唐·阿方索：** 没错，这是多么善意的举动		恢复快板
0:21	4	D	**费奥迪莉姬／多拉贝拉：** 对于一位纯洁忠贞的女人 这要求太过分了 这是对我爱情的侮辱， 这是对我心灵的亵渎		短音符 表达焦躁
0:31	5	E	**费兰多／古列莫：** 如此有趣的场景 世人难得一见 我不清楚是真是假 她们的焦躁 和愤怒	**德斯皮纳／唐·阿方索：** 如此有趣的场景 世间难得一现 最让我开心的是 她们的焦躁 和愤怒	低声耳语
0:46	6	F	**费奥迪莉姬／多拉贝拉：** 绝望的或遭毒害的 去见鬼吧 你们这些家伙 你们必将后悔莫及 如果你们敢再激怒我		充满力量
0:59 1:00	7	G	**德斯皮纳／唐·阿方索：** 如此有趣的场景 世间难得一现 最让我开心的是 她们的焦躁 和愤怒 和愤怒	**费兰多／古列莫：** 如此有趣的场景 世人难得一见 我不清楚是真是假 她们的焦躁 和愤怒 和愤怒	低声耳语 非模仿性复调
1:12	8	A'	**费兰多／古列莫：** 给我一个吻，我的宝贝 **费奥迪莉姬／多拉贝拉：** 绝望的或遭毒害的 去见鬼吧，你们这些家伙 **费兰多／古列莫：** 一个香吻，否则我将命丧 **费奥迪莉姬／多拉贝拉：** 你们必将后悔莫及 如果你们敢再激怒我 **费兰多／古列莫：** 一个香吻		主调
1:21	9	B	**费奥迪莉姬／多拉贝拉：** 天哪，一个吻？		再次渐慢
1:27	10	C	**德斯皮纳／唐·阿方索：** 没错，这是多么善意的举动		

时间	乐段	曲式	歌词翻译			音乐特性
1:32		D	**费奥迪莉姬／多拉贝拉:** 对于一位纯洁忠贞的女人 这要求太过分了 这是对我爱情的侮辱, 这是对我心灵的亵渎	**费兰多／古列莫:** 我是如此地 忍不住要大笑 我的肺 担心会被笑爆 担心会被笑爆		非模仿性复调
1:42	11	E	**德斯皮纳／唐·阿方索:** 如此有趣的场景 世间难得一现 最让我开心的是 她们的焦躁 和愤怒	**费奥迪莉姬／多拉贝拉:** 绝望的或遭毒害的 去见鬼吧 你们这些家伙 你们必将后悔莫及 如果你们敢再激怒我	**费兰多／古列莫:** 如此有趣的场景 世人难得一见 我不清楚是真是假 她们的焦躁 和愤怒	非模仿性复调
1:55	12	F	**费奥迪莉姬／多拉贝拉:** 绝望的或遭毒害的 去见鬼吧 你们这些家伙 你们必将后悔莫及 如果你们敢再激怒我			主调
2:09	13	E	**德斯皮纳／唐·阿方索:** 如此有趣的场景 世间难得一现 最让我开心的是 开心的是 开心的是 她们的焦躁 和愤怒 和愤怒	**费奥迪莉姬／多拉贝拉:** 绝望的或遭毒害的 去见鬼吧 你们这些家伙 你们必将后悔莫及 如果你们敢再激怒我 再激怒我 再激怒我	**费兰多／古列莫:** 如此有趣的场景 世人难得一见 我不清楚是真是假 是真是假 她们的焦躁 和愤怒	非模仿性复调
2:22	14	G	**德斯皮纳／唐·阿方索:** 我很清楚 这愤怒的火焰 将转变为炙热的爱情 我很清楚 这愤怒的火焰 将转变为炙热的爱情	**费奥迪莉姬／多拉贝拉:** 你们必将后悔莫及 如果你们敢再激怒我	**费兰多／古列莫:** 但我不希望 这愤怒的火焰 最终消亡于炙热的爱情 但我不希望 这愤怒的火焰 最终消亡于炙热的爱情	非模仿性复调
2:49	15	G	**德斯皮纳／唐·阿方索:** 我很清楚 这愤怒的火焰 将转变为炙热的爱情	**费奥迪莉姬／多拉贝拉:** 你们必将后悔莫及 如果你们敢再激怒我	**费兰多／古列莫:** 但我不希望 这愤怒的火焰 最终消亡于炙热的爱情	急板

第 *4* 章
美洲殖民时代的
音乐舞台

音乐戏剧是何时亮相于美洲殖民地的？据考证，最先在西班牙殖民地上演歌剧的地区应该是秘鲁（1701 年）和墨西哥（1711 年）。但并没有记载表明，这些演出曾经向北延伸，而它们对于 20 世纪美洲音乐剧的发展也似乎没有直接的影响。北美殖民地基本属于英语系，因此早期上演的歌剧是源于英国的民谣歌剧，其中最早的作品应该是 1635 年上演于南卡罗来纳州的民谣歌剧《弗洛拉》（*Flora*）。殖民时代，北美上演的所有音乐戏剧作品全部都是舶来品，包括后来备受推崇的《乞丐的歌剧》，全是先引进剧目，然后由北美演职人员完成最终演出[1]。

对音乐的渴望
THE THIRST FOR MUSIC

众所周知，音乐是早期北美殖民时代文化生活的重要组成部分。1640 年，新英格兰殖民地正式印刷出版了第一本读物，名为《海湾诗集》（*Bay Psalm Book*）。其中，源自于圣经赞美诗的文字被重新改编，以便人们可以更加容易地歌唱出来。此外，17 世纪留存下来的平民日常用品表明，当时来自于各行各业的普通家庭，几

乎都拥有至少一件乐器。而到了 18 世纪，北美报纸已经开始发布有关乐器和音乐课程的各种广告，民众们也非常热衷于演唱各种新鲜民谣。1720 年，一位哈佛学院的教师发表了一篇有关阅读乐谱的论文，一时间，新英格兰地区出现了大量歌唱学校和音乐社团。

殖民时代的北美戏剧作品，真实地反映了普通百姓的日常生活。1716 年，弗吉尼亚州的威廉斯堡修建了一家剧院，而这也成为美洲英语区殖民地修建的第一座剧院。需要说明的是，在《弗洛拉》之前，北美殖民地也曾经有过一些其他的舞台戏剧作品上演，但我们很难把它们定义为音乐戏剧。其根本原因是，这一时期北美戏剧舞台上出现的很多作品，没有严格的创作范式，风格难以定位：到底是填充了歌曲的戏剧作品？还是在歌曲中填充了对白的民谣歌剧？当年莫扎特的《巴斯丁和巴斯丁娜》仅仅出现了 15 首唱段，而《乞丐的歌剧》中却包括了 69 首歌曲。1756 年北美上演的莎士比亚戏剧《暴风雨》中间竟然被插入了 32 首独唱或重唱歌曲。因此，18 世纪的美洲观众几乎不可能看到一场没有演唱的戏剧作品。

英国不仅为北美殖民地带来最早一批的舞

台作品，而且也为北美民众送来了一个非常重要的戏剧团体，名为伦敦喜剧者公司（London company of Comedians）。该剧团 1752 年来到美洲，演出足迹遍布北美大西洋海岸线。剧团解散之后迅速重组，并摇身一变为北美本土剧团——美国公司（The American Company），成为活跃于北美东海岸各大城市的重要演出团体。

直到 1767 年，北美殖民地才开始出现本土创作的音乐戏剧作品——《失望》（The Disappointment）。与同时期其他民谣歌剧一样，该剧中出现的歌曲曲调全部引用于已经存在的民间小调。但是，让美国历史学家非常感兴趣的是，《失望》中的第 4 首唱段采用的是美国人民耳熟能详的"扬基歌"（Yankee Doodle）曲调，这也是至今为止扬基歌旋律有文字记录的最早歌词版本。遗憾的是，由于《失望》歌词中的讽刺调侃，严重触痛了费城的上流社会，致使该剧未经正式登台便惨遭禁演。

至此，北美本土音乐戏剧创作的全部努力与尝试瞬间化为泡影。1774 年，第一次大陆会议宣布："我们要抑制一切奢靡放荡的活动，尤其是以赌马、斗鸡比赛为代表的各种游戏项目，以及各种展览、戏剧等奢侈的娱乐消遣活动。"于是，北美歌剧团被迫流亡到牙买加，而马里兰和纽约成为北美仅存的拥有合法剧院的地区。所幸的是，美国独立战争期间，驻扎在纽约与费城的英国士

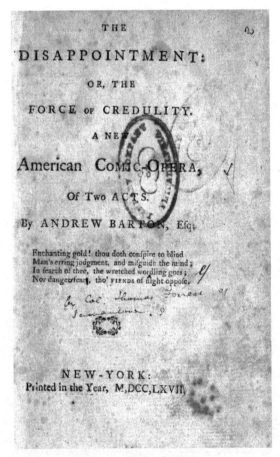

图 4.1 被取消的原版《失望》剧本封面

图片来源：费城图书馆公司

图 4.2 《失望》中用"扬基歌"旋律创作了一首歌

图片来源：美国国会图书馆，手工上色曲谱，http://memory.loc.gov/diglib/ihas/loc.rbc.hc.00037b/pageturner.html

兵会不时排演一些民谣歌剧，这对保存北美戏剧文化起到了不可忽视的作用。

不过，美国演出团体并没有在这场浩劫中销声匿迹。1784 年开始，北美演出团体开始在不触及反戏剧法的前提下，小心地推出了一系列演讲、娱乐或音乐会的演出。1785 年，北美演出团体甚至推出了一部来自英国的喜歌剧《可怜的士兵》。与民谣歌剧不同的是，喜歌剧虽然在唱段中也会穿插对白，但是剧中歌曲全部都是原创，剧情也相对来说更有教育意义。《可怜的士兵》一经上演便极受欢迎，它在纽约市的约翰街剧院连演了 18 场（这一演出成绩在那个年代可谓史无前例）。

这种有关一切娱乐业的法律限制直到 1788 年夏天才有所改观。1789 年，宾夕法尼亚州议会最先废除了反戏剧法，其他州开始纷纷效仿。哈勒姆（Hallam）将原来的"美国公司"剧团更名为"老美国公司"（Old American Company），并开始在美国各州间固定巡演。另外一方面，法国大革命为美国送来了大量法国移民，其中包括各色各样的表演艺术者，如默剧演员、芭蕾舞者、歌剧演员等。

迎合美国口味
CATERING TO AMERICAN TASTE

这一时期，虽然德国剧作常常亮相美国的音乐戏剧舞台，但英国民谣歌剧的统领地位依然难以撼动。其中的主要原因是，英国的音乐戏剧作品中少有宣叙调或过分华丽的演唱炫技，更加符合美国观众质朴直接的审美口味。因此，相对于同时期的其他国家，美国很少上演风格已经相对成熟定型的歌剧作品。美国民众，甚至是一些名流，常常会抱怨歌剧作品充满所谓

雕琢与装饰的"高雅"。比如，本杰明·富兰克林就曾在给兄弟的信中写道："这种忽略台词对话礼节与美感的演唱，其实只是在暴露自己的缺陷与荒谬。"1792 年，另一位波士顿作家也曾抱怨说："应该禁止所有这些让人难以欣赏的意大利咏叹调，让这些恼人的颤音、花音等吱哇乱叫声彻底消失。"

虽然美国民众渴望着符合本土审美口味的音乐戏剧，但美国第一部本土音乐戏剧却依然姗姗来迟。究竟哪部作品可以被誉为是美国首部真正意义上的本土音乐戏剧创作？这似乎依然是个难以明确回答的问题。继 1767 年《失望》公演未遂之后，美国戏剧舞台曾经出现过不少原创音乐戏剧的尝试，但都不能成为美国首部本土音乐戏剧作品的代名词：1781 年的《雅典娜神庙》（*The Temple of Minerva*）虽然是部原创作品，但它的最终上演却被替代为一场演唱音乐会；有人认为 1782 年出版于伦敦的《大傻瓜》（*The Blockheads*）创作于美国并首演于纽约，但是这些并未得到确实可靠的学术证明；1789 年，两部新的音乐戏剧作品在美国正式出版——《出色的人》（*The Better Sort*）和《达尔比回来了》（*Darby's Return*），后者虽然最终正式上演，但是剧中仅仅只出现了两首唱段，因此也难以将其定义为美国首部音乐戏剧作品；1790 年的《和解》（*The Reconciliation*）遭受了与《失望》相同的命运，虽然彩排完成但是却未能正式登台亮相；1791 年完成的《埃德温与安吉丽娜》（*Edwin and Angelina*）虽然是一部喜歌剧作品，但是却直到 1796 年才首演，而且仅仅演出一次便草草收场。不过，该剧的创作者与出版商显然不希望错过这个可以创造纪录的机会，他们将其定义为"第一部在美国完成所有创作、并在美国最终制作完成的歌剧作品"。

美国本土制造
MADE IN AMERICA (AT LAST)

1794 年"老美国公司"上演了一部名为《印第安盗贼》（*The Indian Chief*）的民谣歌剧。该剧的编剧哈顿夫人（Anne Julia Hatton）是一位美国乐器制作商的妻子，音乐则由"老美国公司"的乐队指挥杰姆斯（James Hewitt）编创完成。虽然《坦慕尼》——又名《印第安盗贼》是一部民谣歌剧，但是却被贴上了"严肃歌剧"（serious opera）的标签。该剧表面上看起来讲述的是美洲印第安人的故事，但事实上却蕴藏着深层次的政治寓意，传达着一种摆脱权贵、争取自由的政治理想。

《坦慕尼》似乎在宣扬着坦慕尼协会的政治观点。该协会成立于 1789 年，成员主要包括美国联邦制的反对者和法国大革命的支持者（联邦制的拥护者更倾向于对法国大革命保持中立态度）。《坦慕尼》首演当日，联邦制的反对者与拥护者同时涌现在剧场中，演出现场气氛极为紧张。观众们不断要求重复剧中那些带有强烈政治隐喻的唱段，这让指挥杰姆斯始料不及、难以从命，以致最后遭到观众的人身攻击。演出被迫中断，直到杰姆斯从被殴的震惊中恢复过来，《坦慕尼》的首演才在一片混乱中结束。尽管《坦慕尼》的首演无疑是一场骇人听闻的灾难，但是该剧之后依然在美国的三个城市相继上演了 7 场。

大多数民谣歌剧中的唱段旋律出处不详，这首《切罗基印第安的死之歌》（见谱例 5b）的原曲作者也无从考证。然而，哈顿为这首二重唱谱写的歌词也并非原创，而是改编自诗人安妮·霍姆·亨特（Anne Home Hunter, 1742—1821）的早期诗歌《艾尔科姆克》（见谱例 5A）。哈顿对亨特的原作进行了释义，并于 1787 年正式出版（完成时间也许更早）。谱例 5A 的录音采用了发行于 1800 年的人声与键盘改编版。亨特原稿的英国版中出现了一段文字标注，声称此曲旋律来自于一位"对印第安部落文化了若指掌的北美绅士"。然而，这种说法并不可信，因为此曲旋律听上去并非美洲土著风格，倒更接近于殖民时代北美流行歌曲的曲风。

殖民时代流行歌曲的一个典型特征，就是大多采用分节歌的曲式结构。分节歌是一种相对简单的重复性乐曲结构，可以标记为 A-A-A……正如"艾尔科姆克"所示，歌曲分为 4 个乐段（或称主歌），分别标记为 1、2、3、4。虽然这 4 段歌词互有差异，但却对应着完全相同的音乐旋律（A）。民间音乐中的重复模式非常普遍（北美民间音乐除外），这一点也同样适用于圣诞颂歌、教堂赞美诗和儿童歌曲等。

分节歌的弊端就是，重复的旋律容易带来听觉上的疲劳感。在这版录音中，前三次主歌都被处理成中板速度。为了加强对比，演唱者将最后一段处理为柔板的缓和速度，因为第四段歌词更像是对亡者的庄严致意。紧接其后的乐曲终句，歌者与伴奏钢琴再次回到起初的中板速度。这种音乐速度上的快慢处理并不罕见，音乐家们通常会标记上意大利语单词"立即"（Subito），用于指示速度切换上的迅速，而非渐快渐慢。

在哈顿和休伊特改编的二重唱《坦慕尼》（谱例 5B）中，人声合作方式的切换让这首分节课听上去更加动人：坦慕尼的独唱紧接马纳娜的独唱，再由两位爱人的合唱引出最后乐段。对于一些听众而言，这首唱段旋律本身已经非常耳熟，因为它曾被改编为一首宗教赞美诗，名为"品德"（Morality）。

那么，北美民谣歌剧在世界其他地方的影响力如何呢？北美上演时间最早并在之后海外巡演的剧目是 1808 年的"音乐话剧"（Operatic

MeloDrame），名为《印第安公主》（*The Indian Princess*）。但该剧直到 1820 年才漂洋过海，正式亮相伦敦。虽然大多数美国人理所当然地认为音乐剧就是美国文化的产物，但事实上，美国音乐戏剧可以成为独树一帜的艺术创作，并对全世界同领域创作产生深刻影响，还需要经历漫长的孕育与耐心的等待。

延伸阅读

Chase, Gilbert. *America's Music from the Pilgrims to the Present*. Revised Third Edition. Urbana and Chicago: University of Illinois Press, 1992.

Hamm, Charles. *Music in the New World*. New York: W. W. Norton, 1983.

Lowens, Irving. *Music and Musicians in Early America*. New York: W. W. Norton, 1964.

Mates, Julian. *America's Musical Stage: Two Hundred Years of Musical Theatre*. New York: Praeger, 1985. Paperback edition, 1987.

Porter, Susan L. *With an Air Debonair: Musical Theatre in America, 1785–1815*. Washington and London: Smithsonian Institution Press, 1991.

《坦慕尼》剧情简介

由于《坦慕尼》的乐谱与剧本都未曾正式出版，所以我们只能从收集的唱段信息中推测出该剧的整体故事情节。一首序曲拉开全剧序幕，作曲家理查德·戴维斯（Richard Bingham Davis）用音乐哀鸣殖民者到来后美洲印第安土著民所遭受的苦难。剧中男主角切罗基（艾尔科姆纳克之子）爱上了马纳娜，但是一切美好随着西班牙人的到来而化为乌有。殖民者占领了切罗基的家园，侵略者斐迪南看上了马纳娜并试图将其强行掳走，切罗基痛苦万分、发誓复仇。切罗基解救了爱人，并将她带到了自己的小屋，追捕而来的西班牙人放火焚烧小屋。切罗基与马纳娜临死前合唱了一首《艾尔科姆纳克》，以示二人对爱情的忠贞和对侵略者的蔑视。

谱例 5A 《艾尔科姆纳克：切诺基印第安人的死亡之歌》

无名氏原作 / 安妮填词（1787 年之前）/ 改编出版约 1800 年

时间	乐段	曲式	歌　词	音乐特性
0:00				器乐引子
0:10	1	A	夜晚太阳降落，星辰躲避白天； 但是荣耀之光却不会就此消散； 你们这些混蛋的威胁终将徒劳， 因为，艾尔科姆克之子永不妥协；	中板； 主调音乐织体
0:37	2	A	再见了，勇士们手中飞驰而出的弓箭； 再见了，那些驰骋沙场挥舞短斧的酋长； 还在等什么？以为我们会在痛苦中畏缩吗？ 不！艾尔科姆克之子永不妥协；	
1:03	3	A	再见了，这片见证我们光辉岁月的丛林， 再见了，那些从敌人头顶上割裂的战利品； 赤焰迅猛地燃烧，你们享受着我的痛苦， 但是，艾尔科姆克之子永不妥协；	
1:29	4	A	我们将追寻祖先的脚步， 去和祖先的亡灵重新欢聚； 死亡如同挚友一般，将我们从痛苦中释放，	急速转入柔板
1:52			哦，艾尔科姆克的孩子们永不妥协！	急速转入中板
1:59				器乐终曲

谱例 5B 《坦慕尼》(或《印第安酋长》)

无名氏曲（杰姆斯·休伊特改编）/ 安·茱莉亚·哈顿词，1794 年
《艾尔科姆纳克》或《切诺基印第安人的死亡之歌》
第三幕

1	**坦慕尼：** 夜晚太阳降落，星辰躲避白天； 但是荣耀之光却不会就此消散； 你们这些白人骗子别高兴得太早； 艾尔科姆纳克之子永远不会带上你们的枷锁；
2	**马纳娜：** 我们将会去追寻祖先的脚步， 去到一个没有悲苦、充满欢乐的天堂； 死亡如同朋友一般，把我们从痛苦中释放， 艾尔科姆纳克的孩子们，永远不会带上他们的枷锁；
3	**两人合唱：** 再见了，这些见证了我们光辉的丛林， 任凭时间挥动翅膀，岁月终将留下有关我们的记忆； 我们最终相拥死去，内心充满鄙夷， 你们这些欧洲白人的枷锁，岂能奈何与我。

第 *2* 部分

19世纪的音乐剧舞台

第 *5* 章

19 世纪的法国与西班牙音乐舞台

17世纪末18世纪初，法国喜歌剧的影响可以从英国民谣歌剧（如《乞丐的歌剧》）中略见一斑。19世纪，法国出现的全新喜剧种类——喜歌剧（Opéra-bouffe），再次衍生出了英国"副产品"——小歌剧（operetta），并造就小歌剧界的一对黄金搭档吉尔伯特（Gilbert）与苏利文（Sullivan）。这一全新的法国喜歌剧究竟为何具有如此魅力呢？一方面得益于它滑稽幽默的逗乐，另一方面也归功于其中的舞蹈表演。

法国的欢笑声
LAUGHING IN FRANCE

喜歌剧从一开始就显得另类、非传统，是19世纪的艺术创新品。法国作曲家赫夫（Hervé）对于早期喜歌剧的成型与推广，起到了至关重要的作用。事实上，在赫夫之前的法国音乐界早已开始有关幽默风格音乐戏剧的创作尝试。当时巴黎有两家主要的歌剧院，它们之间的演出竞争反倒促成了一批优秀作曲家的出现：阿道弗斯·亚当（Adolphe Adam）曾经致力于创作一种"通俗易通、娱乐大众"的歌剧音乐；生于意大利的作曲家多尼采蒂（Gaetano Donizetti）受一个巴黎歌剧院的委约，于1840年创作了一部名为《军中女郎》（*La Fille du Régiment*）的喜歌剧。该剧一经上演便一炮走红，这也着实让法国本土作曲家大为恼火。

然而，喜歌剧的出现却完全是发生在剧场之外的事情。1839年，身为教堂管风琴师，年仅14岁的弗劳瑞蒙德·荣格（Florimond Ronger）受邀前往一所收容院，为那里的精神病人传授音乐。这些精神病人最终成功地上演了荣格自己创作的一部音乐作品，这无疑震惊了当时的医学界。医学专家们发表论文，并将其定义为一种"音乐治疗法"（musicothérapie）。这一事件让荣格声名大噪，于是他很快便进入了一种"双重身份"的音乐生涯——白天在教堂里履行自己的宗教职责，晚上则忙碌于巴黎歌剧院的舞台。也许是出于对自己宗教职务的考虑，荣格开始逐渐将巴黎歌剧院的部分工作转交给赫夫。

赫夫的作品大多短小精悍，演员阵容不超过4位，通常上演于小型剧场。当时的法国政府对于戏剧作品的演员数量有着严格规定，所有剧院老板必须获得专门的演出许可，仅仅只

有大型剧院才允许上演多幕的大型音乐戏剧作品。当赫夫开始涉足稍大型剧院的演出时，其竞争对手很快搬出法律条文予以攻击。但是，似乎赫夫有一些身居高位的上层朋友，因此他在1854年获得了演出许可证，并开设了自己专门的小剧场。这个小剧场很快成了所有巴黎最热门的场所，不仅上演赫夫自己的作品，还培养出了一位年轻的法国作曲家雅克·奥芬巴赫（Jacques Offenbach，参见边栏注）。

图 5.1 雅克·奥芬巴赫
图片来源：维基共享资源，https://commons.wikimedia.org/wiki/File:Jacques_Offenbach_by_F%C3%A9lix_Nadar_(restored).jpg

奥芬巴赫与阴间
OFFENBACH AND "THE UNDERWORLD"

受到赫夫剧院演出胜利的鼓舞，奥芬巴赫决定成立属于自己的剧院。他在香榭丽舍大街租下了一个非常小的剧场，并将其更名为巴黎喜歌剧院（Bouffes-Parisiens），由其兄弟朱尔斯（Jules）担任乐队指挥。奥芬巴赫非常幸运，因为他赶上了一个绝好的时机。1855年，巴黎举行了一次世界博览会，一时间巴黎街头挤满了来自世界各地的观光客，而这些人都成为了潜在的剧院观众。得益于这次盛况空前的世界博览会，奥芬巴赫不仅为自己培养了一批固定的观众，而且还将演出地挪到了巴黎市中心的一个更大的剧场。奥芬巴赫对于法国歌剧的贡献并不仅仅在于其创作了一系列备受欢迎的喜歌剧作品，而且还在于他对培养歌剧创作人才的关注。1857年，奥芬巴赫出资并组织了一场专门的作曲比赛，而当时的获奖者中，有很多后来成为了法国歌剧界响当当的重要人物，如留下经典歌剧奇作《卡门》的作曲家比才（Georges Bizet），还有法国音乐戏剧舞台上的佼佼者、作曲家勒科克（Charles LeCocq）等。

1858年，法国政府终于撤销了关于歌剧角色的法律限制，奥芬巴赫这才得以有机会创作一部真正意义上的喜歌剧。该剧名为《地狱中的奥菲欧》（Orphée aux enfers），最初仅仅只有两幕，至1874年才最终扩充为四幕。该剧的编剧由埃克托（Hector Crémieux，1828—1892）与路德维克（Ludovic Halévy，1834—1908）两位剧作家联手完成，但是后者因考虑到自己在政界工作，所以拒绝将名字公示在剧目演出单上。《地狱中的奥菲欧》的上演之路可谓一波三折。1859年该剧的初次上演就遭到了戏剧评论界极为负面的评价。一位名叫朱尔斯（Jules Janin）的戏剧评论家甚至指责该剧"是对神圣而庄重的古典文化的亵渎"。但是，奥芬巴赫很快就予以了回击，将其中的真正原因公布于世——由于剧中人物冥神的一段台词借用

图 5.2　奥芬巴赫掌控音乐权利的漫画

图片来源：维基共享资源，https://commons.wikimedia.org/
wiki/File:Offenbach_caricatur%C3%A9_par_Robida.jpg

了朱尔斯的话，让后者深感冒犯，于是便有了
如上这般消极的评价。有意思的是，《地狱中的
奥菲欧》在戏剧评论界引发的口舌之战，反倒
是吊足了观众的胃口，一时间巴黎民众群涌而
至，纷纷前来一睹为快。人们欣喜若狂地发现，
那些高高在上的希腊神灵，居然可以在剧中表
演只有在于声色场所的康康舞。这段诸神的康
康舞出现在全剧临近终场的段落，其肆意热烈
的舞蹈也将全剧推向了戏剧气氛的最高潮。这
段舞蹈配乐是全剧的第 28 首乐段，奥芬巴赫在
这里显然是开了个小小的玩笑，他在乐段第一
部分使用了 18 世纪宫廷舞会时常见的小步舞曲
（menuet），却在其后的第 5 段紧接了一段名为
《地狱中的加洛普》（Galop Infernal）的康康舞，
前者的典雅端庄与后者的肆意狂放形成了鲜明
对比。除了速度变化之外，奥芬巴赫还在该乐

段中频繁使用了节拍上的变化。如谱例 6 所示，
乐队首先在两拍子中拉开了全曲的序幕，而在
第二段朱庇特进场和第四段小步舞曲时却转变
为三拍子；第 5 段乐队间断间奏之后，乐曲进
入疾速的两拍子律动。

两只左脚？还是三只
TWO LEFT FEET—OR THREE?

谱例 6 中，除了速度变化之外，节拍上的
对比也加深了乐曲两个段落之间的区分。当一
首乐曲付诸规则性律动时，节拍就如节拍号所
示那般以固定分组的形式重复呈现。当乐曲使
用强弱交替的两拍子时，听众常常会不由自主
地双脚左右行进，如同进行曲一般。如果乐曲
带有华尔兹律动感，即重拍之后接连两个弱拍，
则节拍通常为三拍子。四拍子则是重拍之后接
连三个弱拍。表 5.1 分别展示了对应于这三种
节拍的旋律分组。

谱例 6 中出现了多次节拍变化，乐队开场
使用了两拍子（1），随后朱比特入场（2）与
合唱小步舞曲（4）则使用了三拍子，之后的乐
队间奏（5）又切换回活泼轻快的两拍子。如果
你尝试大声数拍，会明显感受出其中的节拍变
化。试着在乐曲的第 4 段数出 1-2-3-1-2-3，并
配合以肢体动作，比如拍手、跺脚或者舞蹈。
你也可以在乐曲的第 6 ～ 8 段数出 1-2-1-2，并
在适应两拍子律动之后，尝试节拍切换，即在
小步舞曲段落中数出两拍子，而在地狱中的加
洛普段落中数出三拍子。这时你会发现很难跟
上乐曲的律动，因为切换后的节拍与原曲不再
吻合。

表 5.1　常见节拍模式

两拍子

节拍	Row.	row	row	your	boat,	Gently		down the	stream-----	Merrily,	merrily...
	1	2	1		2	1		2	1	2 1	2 ...

歌词大意：划，划，划你的船，慢慢地顺流而下……欢乐地，欢乐地……

三拍子

节拍	My	coun-	try	Tis-----	of	thee	Sweet	land	of	Lib----	er-	ty	Of	thee	I	Sing...
	1	2	3	1	2	3	1	2	3	1	2	3	1	2	3	1 2...

歌词大意：我的祖国，为你甜美的土地、自由的国度，我引吭高歌……

四拍子

节拍	Are	you	sleep-	ing,	Are	you	sleep-	ing,	Bro-	ther	John-----	Bro-	ther	John-----...		
	1	2	3	4	1	2	3	4	1	2	3	4	1	2	3	4...

歌词大意：你睡着了吗，你睡着了吗，兄弟约翰……兄弟约翰……

喜歌剧的旅程
THE TRAVELING OPÉRA-BOUFFE

《地狱中的奥菲欧》获得了前所未有的演出成绩，仅在巴黎一地就连续上演了 228 场，之后还把巡演的足迹遍布世界。但是，这仅仅只是奥芬巴赫成功的开始。1866 年，奥芬巴赫为巴黎博览会专门创作了一部名为《热罗尔坦公爵夫人》（*La Grande-Duchesse de Gérolstein*）的喜歌剧。剧中尖锐的政治讽刺险些让该剧遭到禁演的噩运，但却因祸得福地因奥芬巴赫与检察官的激烈辩论而一炮走红。一时间，《热罗尔坦公爵夫人》在巴黎的演出一票难求，该剧也在之后远渡重洋、赴美巡演。

虽然，奥芬巴赫最初是在模仿赫夫的过程中开始了自己的作曲生涯，但是他在喜歌剧这一全新领域中的辉煌成功，让赫夫反过来成为了自己的追随者。虽然赫夫的作品也是以幽默讽刺而见长，但相比之下，奥芬巴赫的音乐则显得更加成熟而有深度。虽然两人在巴黎歌剧界是竞争对手，但是私下里却是朋友，奥芬巴

赫甚至邀请赫夫出演 1878 年版《地狱中的奥菲欧》中的朱庇特。赫夫欣然应邀，唯一条件就是，奥芬巴赫亲自担任乐队指挥。

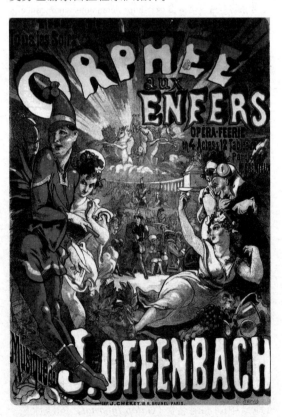

图 5.3　奥芬巴赫最新喜歌剧《地狱中的奥菲欧》广告画

图片来源：维基共享资源，https://commons.wikimedia.org/wiki/File:Orphee_adv.jpg

喜歌剧在此后的多年间一直盛行于法国和其他国家，也涌现出了一批优秀的喜歌剧作曲家。曾在奥芬巴赫作曲比赛中获奖的勒科克，在19世纪70年代创作过一部名为《昂戈夫人的女儿》（La Fille de Madame Angot）的喜歌剧。该剧无疑造就了喜歌剧界的另一个神话，甚至出现了伦敦三家剧院同时上演该剧的火爆场面；而另一位法国作曲家罗伯特·普朗切（Robert Planquette）的《科尔内维尔的钟》（Les Cloches de Corneville），也几乎创下了与《昂戈夫人的女儿》同样辉煌的演出成功。但喜歌剧的更大意义似乎还在于它对于后世歌剧类型的潜在影响，尤其是它直接衍生出了小歌剧。而后者，在吉尔伯特与苏利文两位英国人的手中，迅速在世界范围内广为流传，成为之后歌剧界的新宠儿。

萨苏埃拉及其西班牙对手
THE ZARZUELA AND ITS SPANISH RIVALS

而此时，伊比利亚半岛上的西班牙，却在滋养着带有强烈本土文化烙印的戏剧音乐形式——萨苏埃拉（Zarzuela）。有关萨苏埃拉因何得名，解释版本各不相同。其中一种说法是，该名称源自一种带刺的毯子，其交织混纺的特点正好与萨苏埃拉汇多种表演元素的特质相吻合；还有一种解释是，萨苏埃拉得名于它最初的表演地点——马德里附近的一座皇家宫殿。与同时期欧洲其他喜歌剧种类相似，萨苏埃拉也将对白与唱段融汇在一起。不同的是，萨苏埃拉中融入了很多西班牙的民间音乐与舞蹈元素，而且伴奏乐队中也常会使用带有强烈西班牙地域色彩的乐器，如吉他或竖琴。

18世纪早期，萨苏埃拉逐渐走出西班牙宫廷，开始上演于普通的公众剧院。与此同时，政局变化也给西班牙本土歌剧带来了意想不到的变化。西班牙王位继承战争（The War of the Spanish Succession）让法国波旁皇帝登上了西班牙的王位。而波旁皇族的到来也为西班牙带来了意大利歌剧。当时意大利最负盛名的阉人歌手法里内利（Farinelli），也成为了西班牙国王菲利普五世的座上宾，因为其优美动人的嗓音可以有效缓解国王的精神抑郁。于是，意大利的严肃歌剧逐步融入萨苏埃拉的本土化音乐风格中。

18世纪末期，西班牙开始出现一些篇幅短小的喜歌剧类创作，如闹剧（Sainete）和通纳迪亚（Tonadilla），充分借用意大利歌剧中的各种唱段手法（如咏叹调、二重唱等）。这些剧目具有很强的时事性，因此每部剧的上演周期很短，通常不超过一周时间。至19世纪，这种短小精悍类型的剧目基本占领了西班牙大众剧院的舞台，而意大利歌剧依然是上流社会所谓精英文化圈的独宠，曾经独占鳌头的萨苏埃拉则逐渐销声匿迹。

19世纪中期，西班牙作曲家开始重新回归到本国语言的歌剧创作中，并重拾萨苏埃拉的传统，在歌剧中插入对话台词，萨苏埃拉在新的时代重新焕发出艺术生机。我们很难确定谁是第一部"复活"后的萨苏埃拉，但是1849年上演的《学生与士兵》（Colegiales ysoldados）无疑是其中的佼佼者。同年，一群西班牙本土作曲家聚集起来，成立了专门的"艺术联盟"（Sociedad Artística），旨在举办一年一度的萨苏埃拉音乐季。经过一段时间筹备之后，"艺术联盟"开始了自己的艺术创作，并推出了一部名为《轻举妄动》（Jugar con fuego）的萨苏埃拉

作品。此后，"艺术联盟"继续在西班牙本土歌剧领域不懈努力，在之后的一系列歌剧创作中遵循意大利歌剧的音乐风格，并在法国喜歌剧的戏剧框架中融入了带有鲜明西班牙时事性的戏剧文本。

1856 年，西班牙企业家筹资修建了一所专门的萨苏埃拉剧院（Teatro de la Zarzuela）。虽然该剧院至今依然是西班牙的重要演出场所，但是在漫漫历史长河中，它曾经不止一次地面临着票房惨淡、难于经营、甚至即将宣告破产的窘境。但是，一些连续上演的热门剧总可以在恰当的时机出现，让该剧院一次次化险为夷。到了 60 年代，"艺术联盟"开始尝试奥芬巴赫的喜歌剧风格，试图创作出一种带有法国喜歌剧风格的萨苏埃拉（buffo zarzuelas）歌剧类型。再后来，一些翻译成西班牙语的法国喜歌剧作品开始出现在西班牙的歌剧舞台上（如勒科克的《昂戈夫人的女儿》），大有盖过萨苏埃拉的势头。

1868 年西班牙革命之后，西班牙歌剧界出现了一种新的歌剧类型，名为"小流派"（género chico）。这种歌剧作品中，对话的比重要大于唱段，且其中很多唱段的旋律源自西班牙本土的民歌曲调。[1] 相对于从法国引进的喜歌剧来说，"小流派"无疑是宣告了萨苏埃拉时代的终结——萨苏埃拉正式退出了历史舞台，成为湮没在历史洪流中的一抹永恒的记忆。而反观"小流派"歌剧，它成为了 19 世纪末西班牙歌剧舞台上的唯一主角。仅以马德里为例，那一时期同时上演"小流派"歌剧的剧院竟多达 11 家。

纵观整个西班牙歌剧发展的历史，人们不难发现，西班牙是一个非常关注外界艺术发展的国度。与此同时，西班牙也非常擅长于将本国的艺术文化输出到其他非西班牙语的国家。西班牙的歌剧发展深受意大利与法国歌剧风格的影响，但很快这种法意统领歌剧天下的局面被打破，一种全新的歌剧风格即将闪亮登场。

奥芬巴赫——香榭丽舍大街上的莫扎特

奥芬巴赫（1819—1880）本名雅各布（Jacob）并非雅克（Jacques）。在奥芬巴赫幼年时代，其父亲发现了儿子卓越的音乐才华，便把他带到了巴黎，并找到了当时巴黎音乐学院院长路易吉·凯鲁比尼（Luigi Cherubini），恳请他收下自己这个 14 岁的儿子为徒。考虑到凯鲁比尼一贯排斥外国学生（他曾经因为这个原因拒收了年仅 12 岁的李斯特），父亲便给儿子改了个更加法国化的名字——雅克。而这个名字便从此伴随了奥芬巴赫的一生。

奥芬巴赫最初是以大提琴演奏家的身份亮相于欧洲音乐界。虽然其精湛的大提琴演奏技艺，为奥芬巴赫在音乐界赢得了相当的声誉，但是他本人的最终梦想是要成为一名作曲家。从 1854 年奥芬巴赫在赫夫剧院里首战告捷之后，他就从未停止过自己在音乐领域的不懈追求。奥芬巴赫一生共创作了 90 余部歌剧作品，而在其他体裁领域的音乐创作更是不计其数。后世对奥芬巴赫的创作才能赞誉有加，意大利作曲家罗西尼曾将奥芬巴赫比喻为"香榭丽舍大街上的莫扎特"，而德国作曲家瓦格纳则赞赏奥芬巴赫的作品"如莫扎特的音乐一般

1 西班牙"小流派"歌剧与 19 世纪出现在美国的新剧种"综艺秀"（Vaudeville）有很多相似之处，后者将在第 9 章中详细介绍。

神圣"。奥芬巴赫并未完成自己的最后一部作品，便与世长辞。这部临终遗作《霍夫曼的故事》（*The Tales of Hoffmann*），由法国作曲家欧内斯特（Ernest Guiraud）续补完成。虽然续接的部分可能与奥芬巴赫的原作意图有些许差异，但是该剧依然成为歌剧舞台上的经典保留作品延续至今，经久不衰。

延伸阅读

Chase, Gilbert. *The Music of Spain*. Second revised edition. New York: Dover Publications, 1959.

Faris, Alexander. *Jacques Offenbach*. New York: Charles Scribner's Sons, 1980.

Kracauer, S. *Orpheus in Paris: Offenbach and the Paris of His Time*. Translated by Gwenda David and Eric Mosbacher. New York: Alfred A. Knopf, 1938.

Sturman, Janet L. *Zarzuela: Spanish Operetta, American Stage*. Urbana and Chicago: University of Illinois Press, 2000.

Traubner, Richard. *Operetta: A Theatrical History*. Garden City, New York: Doubleday & Company, 1983.

《地狱中的奥菲欧》剧情简介

在奥芬巴赫的歌剧中，奥菲欧（Orphée）是一个非常蹩脚的音乐家，每天不断地演奏小提琴，让妻子尤丽狄茜厌恶无比，终日垂泪。为了给自己了无生趣的生活增添色彩，尤丽狄茜爱上了蜂蜜制造者阿利斯特（Aristée）。尤丽狄茜一边唱着情歌一边采花，奥菲欧误以为她是牧羊姑娘，试图挑逗。当两人相互认出并意识到彼此的不忠诚之后，夫妻二人吵闹开来。盛怒之下，尤丽狄茜被毒蛇咬到。而阿利斯特突然意识到自己原来是冥神，要尤丽狄茜回到冥界，两人高高兴兴地离开了。原本如释重负的奥菲欧却被舆论要求，必须前往宙斯那里要回妻子。虽然万般不情愿，奥菲欧只得答应。

第二幕开场于奥林匹亚山上，众神与众女神们纷纷议论着冥神拐走尤丽狄茜的事情。宙斯大声斥责冥神，但是却被后者揭露出自己与诸多凡人女子的艳情史。这彻底惹恼了宙斯的妻子，在维纳斯的怂恿下，一场争斗即将上演。但是奥菲欧及时赶到，并敷衍了事地要求冥神还回妻子。宙斯虽然自己也对尤丽狄茜垂涎欲滴，但是还是最终宣布冥神将尤丽狄茜归还给她的丈夫。

第三幕地狱中，尤丽狄茜被囚禁，但是宙斯却化作一只苍蝇从门锁中飞入，与她谈情说爱。前来寻妻的奥菲欧不得不提醒宙斯自己曾经的诺言，宙斯只能放走尤丽狄茜，条件是，在出地狱之前奥菲欧不能回头看自己的妻子。奥菲欧向通往阳界的冥河前行，宙斯制造雷电，奥菲欧遭惊吓而回头，夫妻二人从此阴阳相隔。全剧在一片皆大欢喜中热闹收场：奥菲欧开心地回去寻找自己心爱的牧羊女，尤丽狄茜从此留在冥界与爱人相守，众神跳起了热情欢乐的舞蹈——地狱中的加洛普。

谱例 6 《地狱中的奥菲欧》

奥芬巴赫 谱曲 / 埃克托与路德维克 编剧，1858 年
第四幕第 28 首，《地狱中的加洛普》

时间	乐段	曲式	歌 词	音乐特性
Spotify 播放列表 第二幕 第 15 首				
0:00	1			乐队引子，两拍子
0:10	2	A	**朱庇特：** 现在，我希望 （因为我身形苗条，体态纤细） 我以伟大国王的身份 跳一段小步舞曲	三拍子

时间	乐段	曲式	歌　词	音乐特性
0:16				乐队间奏
0:25			**合唱与戴安娜：** 啊！啊！	非稳定节奏
0:33			**朱庇特（对着尤丽狄茜）：** 那个傻乎乎的冥王没有认出你； 跳完这支舞， 我们就出逃吧！	说话
0:37			**合唱与戴安娜：** 啊！啊！	非稳定节奏
0:46			**冥王：** 那个傻乎乎的朱比特以为我没有认出 **酒神女祭司** 但是，你们逃不出我的眼睛！	说话
0:51			**合唱与戴安娜：** 啊！啊！	非稳定节奏
1:11				乐队间奏
Spotify 播放列表 第二幕 第 16 首				
0:00	4	C	**合唱：** 啦啦啦啦…… 朱比特的小步舞如此迷人 他的步伐那样矫情，他的节奏这般灵动 朱比特的小步舞曲如此有迷人 即便是歌舞女神特耳西科瑞 也不会比朱比特跳得更有魅力	
Spotify 播放列表 第二幕 第 17 首				
0:00	5			乐队间奏，两拍子
0:39	6	D	**合唱：** 这种舞蹈多么独特 让我们发出信号 齐舞这段地狱中的加洛普 让我们永跳不歇 地狱中的加洛普 朋友们，一起狂舞，永不停歇	三拍子的康康舞曲调
0:59				乐队间奏
1:13	7	D	**合唱：** 啦啦啦啦……	康康舞曲调

第 *6* 章

严肃与非严肃：
**19 世纪的意大利、
德国与奥地利**

18世纪的意大利歌剧界，严肃歌剧（operaseria）与幕间剧（intermezzo）之间和谐共存。而在此后的几百年间，欧洲歌剧界一直延续着有关"严肃"与"幽默"风格的泾渭分明的界定。19世纪，歌剧在"严肃"与"幽默"两大领域都得以全面地发展：法国与西班牙开始出现了多种喜歌剧的创作风格，而喜歌剧更是在英国获得了无与伦比的成功；奥地利歌剧界在严肃与幽默两大领域均衡发展，而意大利与德国则更加专注于严肃歌剧的创作。这期间涌现了一批歌剧作曲界的音乐大师，如威尔第、瓦格纳、普契尼等，他们的歌剧创作深深影响了后世的音乐戏剧创作。

浪漫主义与民族主义
ROMANTICISM AND NATIONALISM

19世纪，欧洲音乐进入了浪漫主义时期（Romanticism）。相较于古典主义时期音乐风格上的均衡与理性，浪漫主义音乐家更加关注于情感的表达与个性的宣扬。正如弗洛伊德精神分析理论所述，音乐可以传达出作曲家潜意识里深藏的欲望与恐惧，因此，传达内心情感成为了浪漫主义作曲家最核心的艺术追求。从此，超现实主义的魔幻传说开始出现在歌剧舞台上，如德国早期浪漫主义歌剧代表作韦伯的《魔弹射手》。观众们对于魔幻世界的奇异故事非常感兴趣，无论是正义与邪恶的较量，还是灵魂出卖给魔鬼的交易等。与此同时，音乐开始与民族荣誉感紧密关联，威尔第、瓦格纳等作曲家都成为了各自国家的代表人物。人们开始神话作曲家，把他们当作摇滚巨星一般的偶像加以崇拜。音乐家仅仅是贵族仆人的社会地位已经一去不复返。

虽然世界上大多数国家已经弃用宣叙调，但是歌剧的故乡——意大利却依然坚守着这一古老的"全剧歌唱"（sung-through）的传统，因为意大利人认为没有什么比歌唱本身更加重要，而这也直接导致了美声唱法的由来。意大利的声乐作品都是采用美声的发声方式，其夸张的戏剧化声音特质也让意大利作曲家专注于更加严肃的戏剧题材。另一方面，当歌剧的叙事情感与观众的情绪反应紧密关联，则必然会产生出爆炸性的戏剧效果，1842年威尔第的歌剧《纳布科》便是绝好的例子。该剧原本描述的是以色列人被放逐的悲惨故事，但是意大利

人却借此发泄着自己对奥地利哈布斯堡家族统治的强烈不满。因此，《纳布科》中出现的一段合唱曲，甚至成为了当时意大利人争取民族独立的自由圣歌。此外，由于当时意大利人将自由的希望寄托于维托里奥（Vittorio Emanuele）身上，但奥地利当局严明禁止公众对这位国王候选人的舆论支持，人们便在歌剧院中高呼"威尔第，万岁"以示抗议。奥地利当局对此无能为力，因为谁也不能去制止人们对于音乐的热爱。于是，威尔第这个名字变成了当时意大利人团结一致、争取民族自由的代名词，而"威尔第，万岁"也成了当时意大利民族独立宣誓的"密码"，如表 6.1 所示。

表 6.1 "Viva Verdi" 代码

代码	意大利文	英 文	中 文
Viva	Viva	Long Live	万岁
V	Vittorio	Vittorio	维托里奥
E	Emanuele	Emanuele	埃马努埃索，
R	Re	King	意大利
D	d'	of	的
I！	Italia！	Italy！	国王！

显而易见，歌剧对于意大利民族精神的核心意义是毋庸置疑的。1861 年，统一后的意大利成立了自己的第一届议会，威尔第拥有本国至高无上的荣誉。而当作曲家与世长辞的那天，所有意大利学校全部停课，数以万计的意大利人自发涌上街头，加入告别威尔第的葬礼队伍中。人们齐唱着《纳布科》中的那首以色列人赞歌，一时间，这首见证了意大利独立之路的自由圣歌响彻云霄。意大利人对于威尔第的狂热，证明了歌剧在严肃领域的拓展空间。而数百年后的今天，隶属于流行文化领域、以歌舞而见长的音乐剧，同样开始在严肃题材中拓展自己的创作空间，其中《悲惨世界》就是最好的见证。

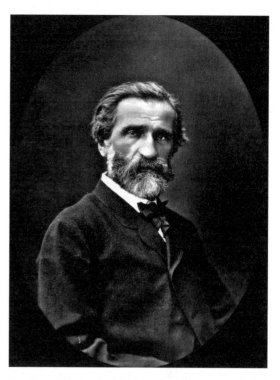

图 6.1　歌剧作曲家朱塞佩·威尔第密切关注意大利统一
图片来源：维基共享资源，https://commons.wikimedia.org/wiki/File:GiuseppeVerdi.jpg

由于所有歌剧题材都界定于严肃题材，威尔第歌剧作品中的所有人物角色几乎都是在用一种持续不断的歌唱来传达着情感。此外，作曲家对于歌词的选择也极为谨慎，会更加偏向于戏剧情感更丰富的歌词（有时甚至略带狂暴）。这一音乐风格直接影响到后世的现实主义歌剧（verismo opera）创作，而这种对真实性、现实性的追求，也会让歌剧作品更加专注于真实情感的描绘，哪怕是人性黑暗面的揭示。

强大的普契尼
THE POWERFUL PUCCINI

后世意大利歌剧界唯一可以和威尔第相提并论的，当属歌剧作曲家普契尼。普契尼的歌剧创作深受德国作曲家瓦格纳的影响，后者非常善于将带有浓烈情感的音乐曲调融入戏剧情

景中，从而完成特殊戏剧时刻下逐个戏剧人物的性格塑造。普契尼将这种用音乐雕琢戏剧叙事的手法，运用到了自己一系列的歌剧创作中，其中尤以 1896 年创作的《波西米亚人》(*La Bohème*) 最具代表性。虽然《波西米亚人》并非一部现实主义题材的歌剧，但其经久不衰的艺术魅力却很大程度上源于其中蕴含的现实意义。在该剧的后半部分，作曲家在音乐里大量使用了音乐动机的手法，观众们可以不断意识到之前音乐素材的再现。而这些不断重复的音乐片段，也似乎成为了该剧中挥之不去的记忆，也更好地帮助观众充分理解每位戏剧人物细腻的内心情感。普契尼在自己的歌剧创作中，充分证明了旋律对于诠释人物情感、描绘人物心理的强大功能，而他的《蝴蝶夫人》《波西米亚人》也为后世的所有音乐戏剧创作提供了典范——用驰骋的音乐旋律，实现音乐戏剧舞台上惊异与华美戏剧效果的并存。

瓦格纳和主导动机
WAGNER AND THE LEITMOTIF

早期浪漫主义时期的德国歌剧界并没有出产多少本土歌剧作品。贝多芬、舒曼、勃拉姆斯、布鲁克纳、马勒等德国音乐界赫赫有名的大师，创作领域却少有涉及歌剧界。因此，在瓦格纳之前，德国歌剧界可圈可点的成熟作品并不多见。瓦格纳与威尔第生于同年，但是他们在歌剧界的创作之路却是南辕北辙、相去甚远。瓦格纳的出现，给德国歌剧界带来翻天覆地的变化，最终成为后世不可复制的传奇。

瓦格纳是一位充满奇思妙想的作曲家，他试图在其歌剧创作中尝试各种新奇的创作手法，如为每一位角色设置特定的旋律，甚至为固定

调性。瓦格纳向往着一种"未来艺术"，一种可以超越资本主义时代、将所有艺术门类融汇在一起的"整体艺术"(Gesamtkunstwerk)。在这种整体艺术中，所有艺术门类一律以平等的姿态出现，没有主次、不分轻重地交织在一起。无论是舞蹈音乐、编剧作词，还是场景制作、舞台设计等，所有的艺术环节缺一不可地共存于整体艺术中，彼此支撑、相互扶持，进而共建出一部超越所有个体的宏大艺术作品。瓦格纳将这种整体艺术理念运用于自己的歌剧创作中，并由此创作出一种全新的歌剧风格——乐剧 (music drama)。

瓦格纳所有歌剧中，最能够彰显其整体艺术追求的当属《尼伯龙根的指环》。该作品规模极其宏大，由四部剧情与音乐都相对完整独立的乐剧组成。确保这四部剧完整统一于一个戏剧整体的关键在于：一，瓦格纳强烈炙热的民族主义情怀。《尼伯龙根的指环》的戏剧情节深深植根于德意志古老的神话传说，并揉入了北欧神话的故事与人物。无论是至高无上的神灵、勇敢正义的勇士，还是狡诈善变的侏儒等，《尼伯龙根的指环》四部乐剧中出现的所有角色，均来自于一个超乎自然、充满魔力的神异世界；二，由主导动机构筑起的宏大音乐体系。主导动机 (leitmotifs) 通常表现为短小的旋律片段，往往对应于某个角色、事物或仅仅某种理念。虽然主导动机的手法并非瓦格纳首创，而瓦格纳也从未使用过这一术语，但是他却充分利用了主导动机的手法，构建起了一个庞大复杂却井然有序的音乐世界：这些主导动机在剧中不断出现，或预示着戏剧人物的出现，或揭示某位戏剧人物的心理，或反驳某角色言辞的真实性，从而编织起全剧的整体音乐结构。

在《尼伯龙根的指环》中，这些主导动机

偶尔会由戏剧角色演唱，但绝大多数时候是由乐队予以表达，这无形中极大地提升了乐队在音乐戏剧作品中的地位。如剧中颇具盛名的一段"沃坦的告别"（Wotan's Farewell），是至高无上的沃坦神惩罚其女布伦希尔德（Brünnhilde）从此长眠不醒时的一段悲伤哀别。在这一唱段中，乐队揭示了一连串的主导动机："爱的诀别（Renunciation of Love）""魔法之眠（Magic Sleep）""长眠（Slumber）""告别之歌（Farewell Song）""命运（Fate）""律法（Law）""魔法之火（Magic Fire）"等。其中一些主导动机几乎是同时进行的，而在唱段完成数分钟之后，乐队才一一呈示完这些主导动机，终而将这一幕戏剧情景交代完整。

主导动机具有强大的心理暗示作用，是推动戏剧发展的强大武器。在音乐剧领域，主导动机已是诸多作曲家惯用的音乐手段，如科特·维尔（Kurt Weill）在《三分钱歌剧》（The Threepenny Opera）中不断再现的刀手麦克主导动机；朱尔·斯蒂恩（Jules Styne）在《吉普赛人》（Gypsy）中贯穿全剧的罗斯（Mama Rose）动机"我有一个梦"；音乐界巨子安德鲁·韦伯（Andrew Webber）与斯蒂芬·桑坦（Stephen Sondheim）也都曾经在自己的各种音乐剧创作中使用过这种主导动机手法；杰罗姆·科恩不仅在《演艺船》（Show Boat）中贯穿了"老人河"的音乐主题，而且还展示了他对整体艺术理念的理解。

瓦格纳在音乐界近乎神话的传奇地位，多多少少被其后来推崇的反犹观点所动摇。瓦格纳崇尚一种纯粹雅利安（pure Aryan race）的种族理论，而这无疑成为以希特勒为首的德国纳粹强力的宣传武器。于是，瓦格纳受到了纳粹分子的极度追捧，而这也让瓦格纳的音乐在很多听众的心中，被蒙上了一层不容回避的阴影。

当然，瓦格纳并非是因政治观点而影响音乐受众的唯一作曲家，但他多少给予后世作曲家一些警醒——不去展示自己的非音乐观点，似乎是音乐家更为明智的选择。

你可以随乐起舞吗？
CAN YOU DANCE TO IT?

古典主义时期以来，维也纳犹如磁石一般，聚集着来自世界各地的才华横溢的音乐家。而在这所音乐的殿堂里，任何音乐天才也不会显得特别出类拔萃。维也纳的音乐氛围非常宽松，听众们渴望着任何形式的新鲜音乐事物，无论是正歌剧还是喜歌剧，都可以在维也纳找到狂热的追崇者。19世纪中期，维也纳不仅同时盛行着瓦格纳与威尔第两种截然不同的正歌剧，而且对于奥芬巴赫等人的喜歌剧作品也是敞开舞台、热忱欢迎，甚至奥芬巴赫本人也干脆移居维也纳，进一步推广自己的喜歌剧。

奥芬巴赫的喜歌剧在维也纳大受欢迎，这让其他剧院的老板非常恼火。于是，上演奥芬巴赫剧目的剧院经理人找来了苏佩（Franz von Suppé），委任他创作一些可以与奥芬巴赫喜歌剧相抗衡的作品。苏佩的创作被后世誉为"维也纳小歌剧"（Viennese operetta），表面上是在讲述稚气的孩童故事，但实质上却是对时事政治的睿智调侃。由于维也纳剧院老板都是按剧幕数给剧作家付工资，因此这种"维也纳小歌剧"也一改以往的两幕体，大多采用三幕体的戏剧结构。

维也纳小歌剧的迅速走红，一部分原因要归功于其中的舞蹈元素。19世纪的维也纳人热衷于各种舞会或沙龙，他们希望小歌剧中的唱段可以用于聚会时的舞蹈。这种对舞曲的诉求很快就让另一位奥地利作曲家超过了苏佩，成

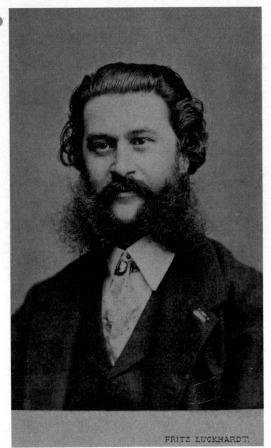

图 6.2 小约翰·斯特劳斯肖像，由弗里茨·勒克哈特拍摄

图片来源：维基共享资源，https://commons.wikimedia.org/wiki/File：Johann_Strauss_II_by_Fritz_Luckhardt.jpg

为维也纳音乐界的新秀，而此人便是曾经享誉世界的"圆舞曲之王"约翰·斯特劳斯（Johann Strauss）。约翰·斯特劳斯来自于一个音乐世家(见边栏注斯特劳斯家族)，他与其父亲一样都是颇具盛名的乐队指挥，曾经创作过无数舞曲，被公认为 19 世纪 60 年代欧洲最顶尖的舞曲作曲家。

《蝙蝠》的飞行
DIE FLEDERMAUS TAKES FLIGHT

约翰·斯特劳斯的两部作品虽然票房热卖，但是却招来了评论界褒贬不一的评价，而其中一部作品首演不到一周，维也纳便遭遇了证券市场崩盘的黑色星期五。1874 年约翰·斯特劳斯的小歌剧《蝙蝠》（*Die Fledermaus*）首演之际，欧洲的经济依然是摇摇欲坠、生死徘徊，因此该剧上演仅 68 场便草草收场。然而在维也纳遭遇票房惨败的《蝙蝠》，却在欧洲其他城市（柏林、汉堡、巴黎等）获得了意料之外的成功，以致该剧主创者决定带领该剧重返维也纳演出。

《蝙蝠》的故事情节基于 1872 年由亨利（Henri Meilhac）和路德维克（Ludovic Halévy）创作的戏剧（后者是《地狱中的奥菲欧》的词作者之一），歌剧文本由卡尔（Karl Haffner）与理查德（Richard Genée）改编完成。约翰·斯特劳斯仅仅用了 43 天便完成了全剧的音乐创作，作品中多为其擅长和惯用的舞曲，主要出现于剧中人物相互嬉戏的娱乐场景中。当然，剧中也出现了一些代表性的唱段，如女主角阿黛尔（Adele）的"欢乐歌"以及"手表"二重唱等。

这首二重唱中出现了多次速度、节拍与音乐织体的改变，传达着爱森斯坦（Eisenstein）与罗萨林德（Rosalinde）二人之间的斗智斗勇。如谱例 7 所示，第二段中，爱森斯坦以单声部形式进入，但是很快便在第三段中转入带有模仿性质的复调织体；第 5 段中，两人虽曲调各不相同却互为和声，在相同的节奏韵律中完成了一段主调织体；接下来的第 6 段，节拍转变为简洁明快的两拍子，以示对爱森斯坦口袋里怀表嘀嗒声的模仿；第 7 段进入非模仿性复调织体，爱森斯坦发现眼前的这位匈牙利贵妇不仅没有被自己的钟表催眠，反而还试图偷表。这里的音乐节奏稳步加快，渲染着不断紧张的戏剧情绪；在接下来的第 9 段中，罗萨林德用不同的音高重复延长了同一个音节"Ach"[1]。这种一个音节对应多个音符的手法被称为"花

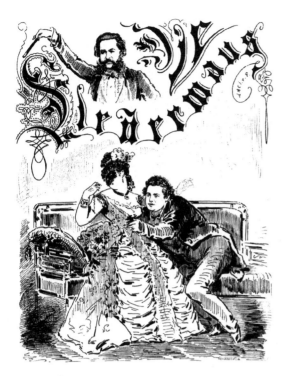

图6.3 《蝙蝠》引发公众关注（尤其是剧中的《手表二重唱》）

图片来源：维基共享资源，https://commons.wikimedia.org/wiki/File:Die_Fledermaus_1874_Laci.v.F.png

腔"（Melisma），而对于大多数观众来说，这种花腔演唱方式无疑是歌剧中约定俗成的惯例，因为它可以让歌者毫无顾忌地展现自己高超的演唱技艺，无须受到唱词韵律与节奏的限制。当然，完成这种长段的花腔并非易事，要求演唱者具备良好的声音控制能力与卓越的嗓音灵活度。

《蝙蝠》之后，约翰·斯特劳斯在歌剧领域再也没有完成过如此成功的创作。但是，维也纳的其他作曲家却相继开始涉足维也纳小歌剧领域。直至1899年约翰·斯特劳斯逝世前的这段时间，被誉为是奥地利音乐史中的维也纳小歌剧黄金时代。到了19世纪末，维也纳人似乎更加热衷于外来引进剧目，尤其是吉尔伯特与萨利文这对英国搭档的音乐戏剧作品。

边栏注

斯特劳斯家族和华尔兹

一些19世纪早期的卫道士对舞厅文化的兴起非常恐慌，认为这是大众道德的沦丧。华尔兹——三拍子的旋转舞，被认为"煽动罪恶激情"，而舞者相拥怀抱的舞姿也被看做是堕落与淫秽。在此之前，公共场合内可接受的肢体接触仅限于指尖，而华尔兹显然呈现出让人惊恐的亲密度。一位德国作家甚至发表了一本医学小册子，题为《论证华尔兹是当代人肢体与脑力衰退的根因》。然而，尽管公众舆论大肆反对（也许正因为这样的反对），华尔兹却在维也纳风靡一时。维也纳公共舞厅里曾一度可以容纳5万人，这几乎占到维也纳成人人口的1/4。

舞厅对于乐队的需求激增，而舞曲创作也变得炙手可热。老斯特劳斯擅长创作各种热门舞曲，如加洛普、波尔卡、四方舞，当然还有华尔兹和进行曲。老斯特劳斯很快在维也纳声名大噪，他甚至需要雇用乐师组成多个乐队，以便于同时在维也纳各个乐池中演奏自己的作品。他每天晚上奔走于各个演出场地，亲自指挥几首乐曲之后，将余下演出委托给自己的代理人。老斯特劳斯的私生活同样多轨并行，多年奔走于两处住所之后，1864年他正式离开妻子与5个孩子，搬去情妇的住处并与他们的7个孩子一起生活（三年之后，被一位私生子传染，老斯特劳斯病逝于猩红热）。

老斯特劳斯的长子也名叫约翰，其音乐风格与父亲相似，但未得真传。事实上，老斯特

1 作曲家通常会在乐谱中将每个唱词的不同音节——对应于旋律中的不同音符，这是一种音节式的谱曲方式。当然，声乐作品中也会出现一个音节对应多个音符的情况。

劳斯非常反对儿子们从事音乐行业，他甚至通过律师转告前妻，她会因为儿子学习音乐而失去赡养费，因此小斯特劳斯的音乐训练只能私下秘密进行。然而，小斯特劳斯却成为比父亲更加伟大的作曲家，正如作曲家威尔第的评价"小斯特劳斯是我同时代最有天赋的同行。即便小斯特劳斯并未在40岁之后转向歌剧创作，但他也因留下诸多经典传世的华尔兹作品而被铭记史册——《醇酒美人与歌声》《维也纳森林的故事》，当然还有那部经久不衰的《蓝色多瑙河》。

《蝙蝠》剧情简介

如果你的朋友爱森斯坦在一个假面舞会上捉弄了你，让你被迫在光天化日之下穿着蝙蝠衣衫走回家，你该怎么办？嗯，如果你是剧中的福柯博士（Dr. Falke），你将会想法捉弄一下爱森斯坦，以示报复。而福柯博士的报复，便构成了《蝙蝠》的主要故事线索。故事发生在19世纪后半叶的维也纳。

福柯博士说服奥洛夫斯基王子（Prince Orlofsky）举办了另一场化装舞会。福柯博士邀请来八方人士，但却不公布前来赴会的客人名单。爱森斯坦因为之前犯下一些罪过，需要在舞会当晚赴狱，但是福柯博士说服爱森斯坦，在前往监狱之前依然来参加舞会。爱森斯坦的妻子罗萨林德深信自己的丈夫即将赴狱，因此看到他一身舞会装扮出门深感诧异。罗萨林德的前男友阿尔佛雷德（Alfred）出现，试图等爱森斯坦出门后，前来与罗萨林德幽会。然而，两人的欢愉很快就被前来寻人的监狱长法兰克（Frank）打断。为了保住罗萨林德的声誉，阿尔佛雷德决定假扮爱森斯坦赴狱。罗萨林德收

052

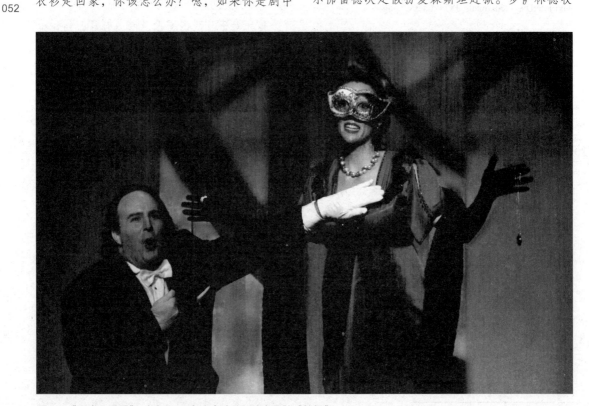

图 6.4 《手表二重唱》，出自 2010 年由高地歌剧院出品的《蝙蝠》

图片来源：维基共享资源，https://commons.wikimedia.org/wiki/File:DSC_0407_(5144043749).jpg

到福柯博士的便条，告诉她爱森斯坦正在参加化装舞会。于是罗萨林德假扮成一位匈牙利贵妇前去寻夫。

由于是未公布客人名单的假面舞会，爱森斯坦在舞会上遭遇了一连串尴尬：首先他的调情对象竟然是自己家的女佣阿黛尔；而他接着向一位美丽的匈牙利贵妇大献殷勤地表演钟表魔术，最后却发现原来是自己的妻子，而后者居然想从他口袋里偷走钟表。舞会继续进行，爱森斯坦意识到自己应该上路去监狱了，但是却发现已经有一位"爱森斯坦"正在监狱中。爱森斯坦很快意识到了妻子的背叛，对赶来的妻子大声斥责。但是，罗萨林德却拿出了丈夫调情用的手表，反斥他在舞会上的滥情。所有客人全部出现在监狱中，全体合唱"香槟酒才是一切的罪魁祸首"，全剧终。

延伸阅读

Budden, Julian. *The Operas of Verdi.* New York: Oxford University Press, 1973.

Newman, Ernest. *The Wagner Operas.* New York: Alfred A. Knopf, 1949.

Pastene, Jerome. *Three-Quarter Time: The Life and Music of the Strauss Family of Vienna.* New York: Abelard Press, 1951. Reprinted Westport, Connecticut: Greenwood Press, 1971.

Traubner, Richard. *Operetta: A Theatrical History.* Garden City, New York: Doubleday, 1983.

Wechsberg, Joseph. *The Waltz Emperors: The Life and Times and Music of the Strauss Family.* New York: Putnam, 1973.

谱例7 《蝙蝠》

小斯特劳斯 / 卡尔和理查德，1874 年
第二幕 第 9 首唱段 "钟表二重唱"

时间	乐段	曲式	歌　词	音乐特性
0:00	1			乐队引子
0:06	2	A	**爱森斯坦（自言自语）：** 这位高雅的女士是多么的温文尔雅， 这腰肢多么妙曼，身形多么俏丽， 这纤纤一握的小脚， 一个吻便可以覆盖， 只要能够得到她的应允。	中等速度 三拍子 主调织体 音节式谱曲
0:19		A	**罗萨林德（自言自语）：** 他不去监狱受刑， 却在这里风流快活， 满脑子香吻艳遇，而不是刑罚赎罪， 你终难逃脱惩罚。	
0:36		B	**爱森斯坦：** 哦，这个优雅而又充满魔力的面具， 可以轻而易举地消失掉， 你是否可以轻轻褪去面具， 让我看看你美丽的面庞。	
0:53			**罗萨林德：** 哦，亲爱的先生，不，不， 你怎敢这般无礼，请不要碰我， 请你遵循礼数， 请尊重这面具。	快板，三拍子

时间	乐段	曲式	歌　词		音乐特性
1:07	3	A	罗萨林德（自言自语）： 看看他，如此调情 如此含情脉脉 他目不转睛的凝视 不给任何征兆 我将告诉他面前的女人是谁 我将获得最终的胜利 我将宣判他的罪行 我将看着他 一步步坠入陷阱	爱森斯坦（自言自语）： 些许困惑、些许游移 她在逃离我 让我们看看 这钟儿是否有神奇的魔力 看看她是否还会如此抗拒 我将获得最终的胜利 让我看着她 是否依然如此抗拒 还是坠入爱的陷阱	模仿性复调 三拍子
1:38	4		爱森斯坦的手表停止了		轻柔
1:45		C	罗萨林德： 我的视线开始模糊 我的心跳开始减弱		中板 主调织体
1:53			爱森斯坦： 哈，爱情出现了 开始动摇她的心绪		力度增强
2:01			罗萨林德： 我恐怕这是我的老毛病了，应该会很快没事的 难道我的心跳开始应和 这钟表的滴答声？		
2:13			爱森斯坦： 哈，让我们等着瞧！		
2:17			罗萨林德： 请，让我们来一起数！		
2:20	5		罗萨林德和爱森斯坦： 是的，让我们来一起数。		主调和声
2:33			爱森斯坦的手表停止了		轻柔
2:38	6	D	爱森斯坦： 1，2，3，4		明显的两拍子
2:41			罗萨林德： 5，6，7，9		
2:43			爱森斯坦： 不对不对， 7 之后应该是 8 才对		稳定节拍被打断
2:49			罗萨林德： 你让我完全搞糊涂了 让我们调整一下。		
2:53			爱森斯坦： 调整？怎么调整？		
2:55			罗萨林德／爱森斯坦： 你来数我的心跳声， 我来看着你的钟表， 一共数 5 分钟。		
			罗萨林德接过爱森斯坦递来的钟表，连同表链		
3:04			来，开始，亲爱的侯爵先生！		
3:06			爱森斯坦： 我准备好了！		

时间	乐段	曲式	歌 词		音乐特性
3:08	7	D	罗萨林德和爱森斯坦： 1，2，3，4 5，6，7，8		回到两拍子
3:11			罗萨林德： 9，10，11，12 13，14，15 16，17，18 19，20，30，40 50，60 80，100 我们不可能数这么快 不，不，不	爱森斯坦： 滴答，滴答 时间在飞驰 6，7，8 9，10，11，12 滴答，滴答 时间在飞驰 609 喔，我依然驰行在前 50万！	非模仿性复调 速度渐快
3:23	8	E	爱森斯坦： 哦，是的，50万！		主调织体
3:26			罗萨林德： 怎么会有人数错成这幅模样？		
3:27			爱森斯坦： 邪恶之人是不可能数对的		
3:29			罗萨林德： 你今天是不能再数了！		渐慢
3:34			爱森斯坦： 天啦，她想要偷我的表，我的表		
3:37			罗萨林德： 谢谢您的慷慨！		渐慢
3:39			爱森斯坦： 我只是想…		
3:40			罗萨林德： 您自个儿开的玩笑！		
3:44	9	F	罗萨林德： 哈，哈，哈，哈…		回归稳定节奏 罗萨林德花腔演唱
3:51			爱森斯坦： 她没有上钩， 却拿走了我的表， 这恶作剧代价实在太大啦， 我真是个实足的大傻瓜！ （爱森斯坦抓回钟表）		
4:00			哦，我的表		短暂停顿
4:02			我只是想…		渐慢
4:05					自由地
4:13	10	F	她没有上钩， 哦，我的表 我多么想把它拿回来 哦，亲爱的，哦，亲爱的 这恶作剧代价实在太大啦， 我真是个实足的大傻瓜！ 我的表没了 我被愚弄了！可怜的……		回归稳定节奏
4:36			我啊！		强音
4:37					乐队终曲

第 7 章

19 世纪的英格兰
——吉尔伯特与苏利文

当以《乞丐的歌剧》为代表的民谣歌剧的风靡狂潮退却之后，喜歌剧成为了18世纪英国剧院的主流。当然，并非所有英国人都会痴迷喜歌剧，作家乔治·贺加斯（George Hogarth）将其贬低为"毫无意义的唱曲儿"。然而，喜歌剧无疑是占据了18世纪英国的音乐戏剧舞台，直到一种新的歌剧形式横空出世。一个新的创作组合——吉尔伯特与苏利文（Gilbert and Sullivan），将用他们的英国小歌剧（English operetta），带领着英国音乐戏剧重返国际舞台。

迎合英国口味
CATERING TO BRITISH TASTE

事实上，在英国小歌剧出现之前，已经出现了一些其他的音乐戏剧种类，开始冲击着喜歌剧的市场，如19世纪出现的轻松幽默的滑稽秀（burlesque）。虽然滑稽秀在20世纪逐渐蜕变为一种低俗的色情表演，但是在它形成之初，却仅仅是一种以搞笑讽刺而见长的喜剧表演（正如其名在意大利语中的最初含义"逗乐"一样）。因此，一切搞笑逗乐的表演形式都有可能成为滑稽秀般吸引观众的手段，如男女反

串的角色、无厘头的故事情节、一语双关的俏皮话等。与此同时，滑稽秀中女演员越来越暴露的着装也成为其票房热卖的重要保障。滑稽秀丰厚的商业利润让一些剧院经理人开始修建专门的剧场。比如英国剧院经理人约翰·霍林斯海德（John Hollingshead）就曾经在伦敦修建过专门上演滑稽秀的"快乐剧院"（Gaiety Theatre），并出资创作了一批滑稽秀剧目，如《阿拉丁二世》（*Aladdin II*）、《小灰姑娘》（*Cinderella the Young*）等。霍林斯海德当时给自己的定位就是专门推销短裙、美腿、法国货、莎士比亚、品位与音乐酒杯的合法商人。

霍林斯海德在自己定位中提到的所谓法国货，某种意义上也暗示了来自英吉利海峡对岸的竞争压力。大量来自欧洲的引进剧目涌入英国舞台，而这其中尤以法国喜歌剧和维也纳小歌剧最具代表。因此，剧作家吉尔伯特（William Schwenk Gilbert，1836—1911）在英国戏剧界的最初工作主要是翻译和改编法国引进剧目；而另一方面，从维多利亚时代开始，英国的审美主流并不认同戏剧对于道德教化的积极意义，更别说是更加偏向娱乐性的音乐戏剧。在英国，描绘圣经故事的宗教音乐更加得到推崇。这些

表演通常并不需要戏剧化，演员只需站在舞台上单纯演唱即可。因此，作曲家苏利文（Arthur Sullivan，1842—1900）早期的音乐创作大多集中于宗教音乐领域。

一个名叫杰门·瑞兹（German Reeds）的英国家族，开始致力于改变戏剧难登大雅之堂的命运。他们摒弃戏剧中的庸俗成分，采用英国中产阶级可以普遍接受的文雅台词。杰门·瑞兹家族还开始推出苏利文与弗朗西斯·博朗德（Francis Burnand）的短篇讽刺性音乐戏剧作品，而二人合作的音乐喜剧凭借相对高水准的精良制作，得到维多利亚时代的英国普通观众的广泛认可，并逐渐发展为专门的英国小歌剧风格。

新组合的诞生
A NEW TEAM IS BORN

吉尔伯特与苏利文两人职业生涯的初期合作伙伴并非彼此。1869 年，正当苏利文与博朗德推出新作《轮流》（*Cox and Box*）之际，吉尔伯特正与托马斯·杰门·瑞兹合作完成《没卡》（*No Cards*）。有意思的是，吉尔伯特对苏利文的最初评价似乎并不太高，前者在接受《娱乐》（*Fun*）杂志采访时，曾经将后者的音乐评价为"过分高雅，并不合适戏剧舞台"，而这一点，似乎也成为两人后期合作中的一大障碍。直到 1871 年，吉尔伯特与苏利文二人才有了第一次的正式合作——为霍林斯海德的快乐剧院创作一部滑稽秀。两人初次合作的作品名为《诸神老了》（*Thespis*），创作灵感很大程度上归功于奥芬巴赫《地狱中的奥菲欧》里对于诸神的肆意调侃。该剧连续上演了 63 场，在同演出季的诸多剧目中脱颖而出。

在伦敦皇家剧院的经理人卡特（Richard D'Oyly Carte）的建议下，吉尔伯特再次找到

图 7.1　Playbill 杂志封面，从左上角顺时针方向分别为剧作家 / 词作者吉尔伯特、作曲家亚瑟·沙利文爵士、公司创始人理查德·多伊利·卡特

图片来源：Gondoliers_1948_0.jpg

了苏利文，邀请他将自己的剧本《法官的审判》（*Trial by Jury*）搬上音乐戏剧舞台。若干年后，苏利文依然可以回忆起当时吉尔伯特到访为自己念剧本的情景："吉尔伯特显然是不太满意自己的这部作品，语调也因为懊丧而不断提升。当念完最后一个字之后，他愤怒地合上了剧本，全然没有意识到，在一旁的我已经憋不住爆笑起来"。苏利文以积极饱满的创作热情，立即投入该剧的音乐创作中，并在短短几周之后便完成了全剧的谱曲。

搞笑却不平庸
LAUGHING, BUT ARTISTICALLY

虽然，吉尔伯特与苏利文作为一个创作组合而享誉全球，但是二人的个性与行事风格却

是南辕北辙——吉尔伯特坦率直接、处事严谨刻板，而苏利文则性情随和、行事随意洒脱。然而，相似的艺术审美让这两个性格迥异的艺术家很快便达成了创作共识。吉尔伯特曾经这么描述过两人的艺术合作："我们创作的剧情无论多么搞笑，一定以戏剧连贯性为前提，歌词中杜绝带有攻击性的辞藻，男女角色不能反串。最后，我们达成一致，剧中所有女演员的着装都必须如出席私人舞会一般得体高贵。"

这些共同的艺术准则成为之后吉尔伯特与苏利文系列合作获得连续成功的法宝。1875 年，《法官的审判》一经上演便立刻走红。这部单幕体小歌剧的首轮演出便获得了 200 场的好成绩，这也促使卡特成立了专门的喜歌剧公司，致力于推出英国本土作家的舞台作品。1877 年，吉尔伯特与苏利文开始着手准备推出喜歌剧《魔术师》(The Sorcerer)——该剧对英国神职人员进行了无情的嘲讽，它不仅让卡特的公司开始良性运转，而且还培养出了一个相对稳定的剧团核心演员班底。这些精挑细选出来的演员班底都是具备一定表演才能的歌者，而他们良好的职业素养也成为了该剧连演 175 场的坚实保障。

地狱般无厘头的军舰
THAT INFERNAL NONSENSE PINAFORE

《魔术师》首演 6 周之后，吉尔伯特将《皮纳福号军舰》(H.M.S.Pinafore) 的剧本发给了苏利文。吉尔伯特一直钟情于海军题材，他父亲是一位海军外科大夫，而他也一直坚信自己的祖先曾经是伊丽莎白时代的探险者——1583 年曾经登陆美洲新大陆并在那里建立起北美最早英国殖民地的汉弗莱·吉尔伯特爵士。事实上，

苏利文当时正备受肾结石病痛的折磨，但他接到剧本之后，还是立即展开了该剧的谱曲工作。苏利文后来回忆道："尽管皮纳福号军舰音乐听起来是那么的欢乐与率真，但我当时却正在备受病痛的折磨，几乎是每谱写几个小节便会陷入昏厥。等间歇性疼痛过去之后，我才能继续投入工作。"

为了更好地完成该剧的创作，吉尔伯特与苏利文特意前往普利茅斯的军用港，仔细观察胜利号（H.M.Victory）上的帆缆索具等，并与专门的海军用品供应商签署合同，为该剧定制最真实化的服装道具。由于苏利文对剧院中演员的嗓音条件较为熟悉，所以，剧中很多唱段几乎是为不同演员"量身定制"。吉尔伯特与苏利文对该剧的执导工作进行得非常认真，不管是多么愚蠢搞笑的场景，只要是可以增强该剧的喜剧效果，一律非常严肃认真地反复排演。

059

图 7.2 《皮纳福号军舰》的儿童版

图片来源：美国国会图书馆，www.loc.gov/pictures/item/2014635740/

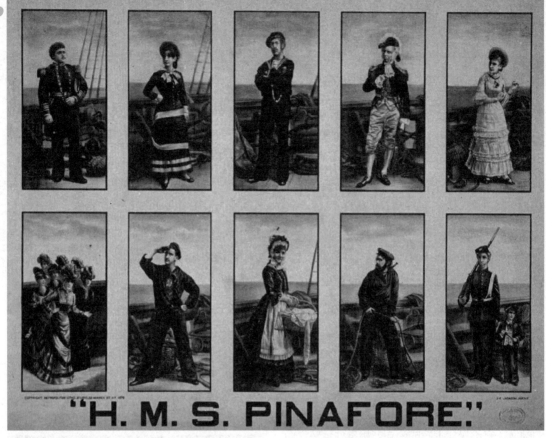

图 7.3 《皮纳福号军舰》主要角色

图片来源：美国国会图书馆，www.loc.gov/pictures/item/2014635743/

　　1878 年，小歌剧《皮纳福号军舰》正式亮相。然而在那个没有冷气空调的年代，一场六月热浪几乎提前宣告了该剧首轮演出的失败。到了七月，每场演出的提成已经不到 40 英镑，而演员们的薪水更是缩减到了之前的 1/3。甚至于演出投资商已经开始张贴停演的海报，好在卡特及时将其清理。就在一切都在显示着《皮纳福号军舰》即将落下帷幕的时候，苏利文突然想到了扭转败局的好办法。苏利文当时正在科芬花园（Covent Garden）的皇家歌剧院指导当年的夏季逍遥音乐会，于是，他便在逍遥音乐会上串演了一系列《皮纳福号军舰》中的片段，这很快便让《皮纳福号军舰》的门票销售一空。

该剧的歌谱也一夜走红，成为伦敦各大音乐店中炙手可热的畅销品，曾经创下了一天之内销售出 1 万份的史无前例的销售纪录。该剧在伦敦连演了 571 场，其中还不包括 46 场该剧的儿童版演出（全儿童演出阵容）。

　　尽管该剧的票价曾经涨到一张 500 英镑这一最高纪录，但是投资商对这样的票房成绩依然颇有微词，决定在附近的剧院再推另一版本的《皮纳福号》（Pinafore）。更有甚者，这些人还袭击了卡特剧院的后台，试图破坏后台的道具和场景设备。剧院的舞台管理人员奋起反抗，赶走了捣乱者。该事件最终不得不诉诸法庭，卡特的剧院与《皮纳福号军舰》的原班人马获

得了这场争端的最终胜利。

《皮纳福号军舰》掀起的热潮迅速漂洋过海，扩散至美国各地。但是，这却引发了一个更加严重的问题。当时在全美境内制作《皮纳福号军舰》的演出公司多达 50 多个，而仅在纽约一地，在不到 5 个街区的几个剧院里竟然同时出现了 8 个不同版本的《皮纳福号军舰》。一时间，各种千奇百怪的《皮纳福号军舰》演出版本层出不穷，有全黑人版或全天主教徒版，更有甚者，将故事发生地从海军军舰搬到了运河船或明轮船上。问题在于，这些演出都没有支付过任何的版权费，严格意义上说，都是对吉尔伯特与苏利文原剧的侵权盗版。这其中主要的原因在于，当时国际版权协议尚未生效，而 1887 年第一部国际版权法在瑞士伯尔尼法庭正式出台的时候，美国也并没有出现在 14 位参会国之列。

以盗治盗
FIGHTING PIRATES WITH PIRATES

于是，《皮纳福号军舰》的原班人马决定奋起反抗。1879 年，吉尔伯特、苏利文与卡特三人一同来到纽约，第一次向美国观众展示了《皮纳福号军舰》的"真实面目"，该版一经上演便大获好评。吸取前车之鉴，三人改变了下一部新剧《彭赞斯的海盗》的首演方式，决定在伦敦首演之后第二天就推出纽约首演，以便最大限度地保护该剧的英国版权。然而，让人措手不及的意外发生了。苏利文到达纽约之后却惊异地发现，自己居然将《彭赞斯的海盗》第一幕曲谱遗忘在了英国。这在那个没有电子邮件、没有传真机的年代，无疑是场灾难。无奈之下，苏利文只能另起炉灶，为《彭赞斯的海盗》第一幕重新谱曲。如今，如果你到访纽约曼哈顿东二十街 45 号的话，你可以看到这样一个牌匾，上面写着："1879 年，苏利文先生在此谱写了《彭赞斯的海盗》"。

更糟的是，《彭赞斯的海盗》在纽约还遭到了乐团罢工的威胁，乐手们声称该剧伴奏比一般意义上的小歌剧更加复杂，所以理应提高工资待遇。但苏利文并没有束手就擒，而是强势回应道：伦敦科芬花园皇家歌剧院的乐师们非常乐意远渡重洋来美演出，而在乐师们到达之前，他可以仅用一架钢琴和一架脚踏管风琴来完成整场演出的伴奏。迫于苏利文的威胁，纽约乐手们最终放弃了罢工，这也让苏利文如释重负。他事后坦言说："让科芬花园皇家歌剧院的乐师们赶来救场，这简直就是异想天开；而在硕大的歌剧院里，想只用一架钢琴和脚踏管风琴就完成全剧伴奏，这更是荒谬至极。"[1]

虽然《彭赞斯的海盗》在美国的演出经历一波三折，但该剧最终还是迎来了美国观众的好评如潮。卡特立即将该剧搬到了波士顿与费城，并成立了另外的演出公司，专门负责该剧在美国范围内的全国巡演。该剧在伦敦也获得了不俗的演出成绩，连演近一年共 363 场。《彭赞斯的海盗》是吉尔伯特、苏利文与卡特三人第一部收益均分的小歌剧作品，这也奠定了这三人此后多年合作的良好模式。

1　然而，60 多年后，迫于某些政治原因，作曲家联盟禁止马克·布利茨坦（Marc Blitzstein）在其音乐剧作品中使用乐队伴奏。因此，马克实现了音乐戏剧舞台上的一次大胆尝试——仅用一架钢琴便完成了音乐剧《摇篮将摇动》（*The cradle will rock*）的音乐伴奏。

少将的性格塑造
CHARACTERIZING THE MAJOR-GENERAL

谱例 8 中的歌曲是《彭赞斯的海盗》中主角斯坦利少将的唱段《我是当今少将的楷模》。全曲以宣叙调开始（段落 1），仿佛是对意大利歌剧传统的追忆。第 2 段的节奏清晰可辨，并逐渐进入稳定的两拍子（见表 7.1）。然而，乐曲中潜藏的节奏律动，却给该曲带上了一种摇曳的感觉。乐曲第 2 段至第 3 段，两拍子框架里的每一个大拍，都被细分为均等的三个小拍，这被称为是音乐上的复节拍（compound）。如表 7.2 所示，其中用"&"与"a"符号分别标记出第二小拍与第三小拍的分布。乐段 3 转为两拍节奏，每一拍分别又被细分为两个等份律动。这种节奏效果一般被称为单拍子（simple subdivision）。表 7.3 显示的是两拍下的复合拍子，而表 7.4 则显示出每一个细分节奏如何对应于每一个歌词音节。

任何节拍都可以被处理为单拍或复拍，但是流行歌曲中多出现的是两拍的细分节奏。唱段"我是当今少将的楷模"无疑提供了一个很好的机会，以体现出单二拍与复二拍之间的对比与区分。这是一首角色塑造型的唱段，其中揭示了少将斯坦利（Stanley）的人物性格。如谱例 8 所示，该唱段采用了分节歌的曲式结构，其中每段副歌都会重复主歌中的最后一句歌词；此外，该曲还是一首有名的快节奏滑稽歌。从乐段 5 开始，歌者将以挑战人类极限的速度唱出包括 16 个音节的唱词，而乐段 4 末尾的稍稍减慢，更加彰显了其后乐段 5 的疾速效果。在这一乐段中，乐队总谱上的速度标记显示为：请您尽可能地躁动疾速，而这也无疑让乐段 5 成为歌者纵情炫技的高潮乐段。此外，唱段"我是当今少将的楷模"在歌词创作上也表现得非常精致，吉尔伯特很善于用非常规性歌词完成意想不到的押韵效果。这些奇异辞藻的堆砌很是让观众们大饱耳福，比如乐段 4 结尾，上校本该唱出与"strategy"押韵的词，但是吉尔伯特却在这里编造了一个单词"sat a gee"。这个不存在的编撰唱词，无疑是给全曲增加了出其不意的幽默效果。

表 7.1　两拍

(And it) is,		it	is	a	glo- ri-	ous thing		to	be		a	Ma-	jor	Ge- ne-	ral!...
1			2		1	2			1			2		1	2

表 7.2　细分节奏的两拍

(And it) is,			it	is		a	glo- ri-		ous thing		to		be		a	Ma-		jor	Ge- ne-		ral!...
1	&	a	2	&	a	1	&	a	2	&	a	1	&	a	2	&	a	1	&	a	2

表 7.3　两拍

(I)	am the		ver-y	mod-el		of a	mod-ern	ma-jor	gen-er-		al,I've...
	1		2	1		2	1	2	1		2

表 7.4　细分节奏的两拍

(I)	am	the	ver-	y	mod-	el	of	a	mod-	ern	ma-	jor	gen-	er-	al,	I've
	1	&	2	&	1	&	2	&	1	&	2	&	1	&	2	&

萨瓦剧院
THE SAVOY OPERAS

之后，吉尔伯特与苏利文又开始了新的创作尝试，与此同时，卡特也开始修建一座全新的剧院。该剧院修建于一位中世纪萨瓦王子的宫殿遗址上，因此得名为萨瓦剧院（Savoy Theatre）。卡特决定借鉴法国剧院的传统，以便给赞助者提供一个可以排队进入剧院的通道。在此之前，英国的剧院完全没有这样的入口设计，以至于每场演出开始之前，观众们都会争先抢后地拥挤入场，现场秩序一片混乱。此外，吉尔伯特与苏利文也开始在音乐创作上尝试了一些新的想法，受瓦格纳音乐动机理念的影响，两人从瓦格纳的《尼伯龙根的指环》中汲取了一些音乐素材，用于自己的作品《艾俄兰斯》（Iolanthe）中。

1884 年，当《艾达公主》（Princess Ida）上演时，吉尔伯特与苏利文之间出现了一些合作上的分歧。苏利文希望可以尝试一些更加重视音乐的歌剧创作，但吉尔伯特似乎更加重视戏剧文本的创作，并试图尝试一些超现实主义元素的戏剧作品，这显然与苏利文的期望相悖。然而，当吉尔伯特在伦敦参加完一场日本文化博览会之后，两人之间达成了共识，于是新作品《天皇》（The Mikado）问世。虽然之后吉尔伯特与苏利文之间的裂痕逐步深化，但该剧还是成为萨瓦剧院最受欢迎的剧目。

《天皇》1885 年首演于伦敦，演出场次达到了 672 场。卡特故意在这里卖了一个关子，以至于该剧到达纽约时，外界对于其中演员阵容完全一无所知。吉尔伯特与苏利文的作品再一次受到了美国观众的热烈欢迎，贡献了 430

场的票房成绩。为了彰显该剧的现实性，吉尔伯特与苏利文特意从博览会上雇用了一些日本女性，专门指导演员们如何运用日本传统方式中的行为举止。在苏利文的音乐创作中也显示出了一些日本文化的痕迹，比如开场曲中对于五声音阶的运用等。而这一点在全剧第二幕中得以进一步发挥，苏利文直接引用了一首日本皇家军队进行曲。

图 7.4 《彭赞斯的海盗》中少将抵达

图片来源：国会图书馆，www.loc.gov/pictures/item/2014637429/

虽然《天皇》中显示出了一些东方文化的异域风情，但是还是带有典型的吉尔伯特与苏

利文式轻快愉悦的小歌剧特点。剧中最有名的一首合奏名为《学校的三小女佣》，其戏剧效果主要依靠视觉表达，由剧组中最矮小的三位女演员表演完成。

尽管《天皇》一剧获得了很高的评价，但却难以挽回吉尔伯特与苏利文之间的分歧。由于事先已经与卡特签订了合约，两人不得不继续合作，但是勉为其难之后的作品，其演出效果可想而知。之后的地毯事件直接导致了吉尔伯特与苏利文的彻底决裂。事情的起因是吉尔伯特花了 500 美元为萨瓦剧院换置了一块全新的地毯，但这笔费用的出处却引发了吉尔伯特、苏利文与卡特之间的争论：应该算作剧目开支，还是由三人分摊？这一次，苏利文站在了卡特的一边，一气之下的吉尔伯特将两人告上了法庭。尽管事后卡特的妻子极力在其中调解，但这一事件还是将吉尔伯特与苏利文的再次合作推迟了整整三年。尽管如此，吉尔伯特与苏利文的小歌剧还是成为音乐戏剧界至今依然无可替代的经典剧目。

英国音乐喜剧的诞生
BIRTH OF THE BRITISH MUSICAL COMEDY

此后，爱德华·所罗门（Edward Solomon）似乎成为接替苏利文的候补人选。虽然所罗门的创作在当时反响还不错，但是没有被保留下来。渐渐地，小歌剧逐渐退出了英国的戏剧舞台，而其他一些表演艺术形式倒是呈现出复苏之势。霍林斯海德的快乐剧院依然还在上演着滑稽秀，而另一家名为达利（Daly）的剧院也用相同的表演吸引着不计其数的观众。之后，一位名叫乔治·爱德华兹（George Edwardes）的经理人掌管了以上两家剧院，并同时接手了威尔士王子剧院。他将滑稽秀、小歌剧融合在一起，而这似乎就是英国音乐喜剧的雏形——现代的服装、睿智的对话、流行的曲调等。这些新作品被贴上了各种各样的标签，如音乐狂剧或滑稽音乐喜剧等。爱德华兹推出的第一部音乐喜剧名为《女店员》（The Shop Girl），1894 年上演于快乐剧院。虽然之后很多年英国鲜有小歌剧作品问世，但是快乐剧院作品塑造的全新艺术模式，却深深影响了 20 世纪前半叶的英国与美国的音乐戏剧舞台。

延伸阅读

Baily, Leslie. *Gilbert and Sullivan: Their Lives and Times*. New York: Viking Press, 1973.
Bradley, Ian, ed. *The Annotated Gilbert and Sullivan*. New York: Penguin Books, 1982.
Hardwick, Michael. *The Drake Guide to Gilbert and Sullivan*. New York: Drake Publishers, 1973.
Hayton, Charles. *Gilbert and Sullivan*. (Modern Dramatists.) New York: St. Martin's, 1987.
Jefferson, Alan. *The Complete Gilbert & Sullivan Opera Guide*. New York: Facts on File, 1984.
Moore, Frank Ledlie. *The Handbook of Gilbert and Sullivan*. London: Arthur Barker, Ltd., 1962.
Traubner, Richard. *Operetta: A Theatrical History*. Garden City, New York: Doubleday, 1983.

谱例 8 《彭赞斯的海盗》

苏利文 / 吉尔伯特，1879 年
唱段《我是当今少将的楷模》

时间	乐段	曲式	歌 词	音乐特性
Spotify 播放列表 第 12 首				
0:00	1		**梅布尔：** 住手，强盗们！ 以往你们为所欲为，烧淫盗劫， 但是请记住，我们是法律的卫士， 我们的首领是少将！	宣叙调
0:18			**山姆：** 我们最好停下，都则危难将至， 他们的首领是少将。 **女孩们：** 是的，是的，他是少将！ **少将：** 是的，是的，我是少将！	进入稳定节奏
0:39	2		因为他是少将！ **所有人：** 他是！为少将欢呼！ **少将：** 成为一名少将是件非常荣耀的事情！ **所有人：** 他是！为少将欢呼！	复合两拍子
Spotify 播放列表 第 13 首				
0:00				乐队引子
0:14	3	A	**少将：** 我是当今少将的楷模 不管是动植物或是矿物质，我都了如指掌； 我可以如数家珍地道出每一位英国国王或是重大历史战役的名字； 从马拉松到滑铁卢，按着顺序绝不出错； 我对数学问题也非常精通， 我看得懂方程式，不论是简单或是二次方程， 我可以用二项式定理玩出新花样 无论是方形还是三角形的几何问题都不在话下。 **所有人：** 多么有趣事实。 **少将：** 我很擅长代数或微积分， 我知道各种微生物的学术名称； 简而言之，无论是动植物界或是矿物界，我都是当今少将的楷模。 **所有人：** 简而言之，无论是动植物界或是矿物界，他都是当今少将的楷模。	简单两拍子 生动的快板 （快速灵活）

时间	乐段	曲式	歌　词	音乐特性
1:01	4	A	**少将：** 我知道很多神话历史，亚瑟王或是喀拉多克， 我可以解答拗口的离合诗，我对谜语有着很高的鉴赏品味。 我知道罗马皇帝黑利阿加巴卢斯的各种罪行， 我可以侃侃而谈艺术名家，从拉斐尔到杰拉德， 我可以听懂阿里斯托芬喜剧《青蛙》里合唱团的叽哇乱叫， 仅凭听觉我便可以哼唱出一首赋格中的主题。 更何况这个不知所云的皮纳福号。 **所有人：** 空中飘着歌声。 **少将：** 我可以用巴比伦古语书信， 我也可以告诉你有关卡拉克塔克斯酋长的故事； 简而言之，无论是动植物界或是矿物界，我都是当今少将的楷模。 **所有人：** 简而言之，无论是动植物界或是矿物界，他都是当今少将的楷模。	简单两拍子 生动的快板 （快速灵活）
1:51	5	A	**少将：** 事实上，我知道圜丘与半月堡的区分， 我可以从标杆上就看出毛瑟枪， 这些都会带来一些意想不到的事情； 我知道军粮补给意味着什么， 我了解现代炮击的全部过程， 我知道不胜枚举的战略战术； 简而言之，当我提及一些基础的战略知识时， 没有其他的少校可以比我更棒！ **所有人：** 没有其他人更棒。 **少校：** 我具备良好的军事知识，我富有勇气，敢于冒险， 要是时间可以回到世纪初该多好； 无论如何，无论是动植物界或是矿物界，我都是当今少将的楷模。 **所有人：** 无论如何，无论是动植物界或是矿物界，他都是当今少将的楷模。	渐慢
3:03				乐队终曲
3:09			**少校：** 请吧，先生（快速且激动地）	说话

时间	乐段	曲式	歌　词	音乐特性
3:20	6	A	**少将：** 事实上，我知道圜丘与半月堡的区分， 我可以从标杆上就看出毛瑟枪， 这些都会带来一些意想不到的事情； 我知道军粮补给意味着什么， 我了解现代炮击的全部过程， 我知道不胜枚举的战略战术； 简而言之，当我提及一些基础的战略知识时， 没有其他的少校可以比我更棒！ **所有人：** 没有其他人更棒。 **少校：** 我具备良好的军事知识，我富有勇气，敢于冒险， 要是时间可以回到世纪初该多好； 无论如何，无论是动植物界或是矿物界，我都是当今少将的楷模。 **所有人：** 无论如何，无论是动植物界或是矿物界，他都是当今少将的楷模。	活泼的
3:56				乐队终曲

第 *8* 章

19 世纪的美国

美国成立最初的百年间，不同种族、不同文化背景的人民聚集在这片广袤的土地上，美国音乐生活呈现出色彩斑斓的文化融合性。世界各地来的移民和旅客为美国带来了形态各异的艺术形式，而美国人民也在这些艺术元素的基础上，发展出属于这片土地的独特音乐和戏剧传统。这些新生的艺术形式无疑被赋予了新大陆民众自身的审美情趣。正因如此，19世纪美国戏剧舞台上呈现出一些如今看来并不光鲜的戏剧主题，如种族主义、性别歧视等。这些舞台艺术形态各异，或幽默、或悲伤、或睿智，但是与其他文化形式一样，都或多或少地折射出美国民众的真实生活。

因人而异的风格
DIVERSE GENRES FOR DIVERSE PEOPLE

由于美国民众的受教育水平参差不齐、相差甚远，因此欧洲歌剧作品登陆美国之后往往需要做较大幅度的修改：首先是将唱词翻译成英文（因为大多数美国人并不懂意大利语），其中的宣叙调也大多被直接改为念白（类似喜歌剧）。更有甚者，由于意大利歌剧中复调织体的合唱唱段相对繁复，它们往往会被简化为相对简单的一部曲式分节歌。这些非常"英国化"的歌剧形式，在19世纪前半叶的美国非常盛行。

但是，也并非所有外来作品都会被美国本土化得面目全非。19世纪20年代，纽约尔·加西亚（Manuel García）带着他的歌剧团巡演美国，首演了一批欧洲歌剧作品，并坚持使用意大利语。加西亚歌剧团的巡演足迹并不仅仅局限于美国东部沿海城市，而是横跨了整个美国大陆，最南曾经到达过墨西哥城。加西亚剧团为到访之处带来了歌剧的狂热，1833年，纽约城修建了正规的意大利歌剧院。

受欧洲各种歌剧类型的影响，美国也产生了风格类似的歌剧种类。其中，"音乐闹剧"（burletta）是一种三幕体形式的喜歌剧，以嘲讽历史或传奇事件为特征；而"哑剧"（pantomime）则是用肢体动作来描绘神话故事或者幻象情景。此外，美国民众还非常钟情于神奇的"皮影戏"，即半透明幕布后的玩偶表演，可以在强光照射下影透出神奇的影子效果。甚至于英国古老的假面具，也曾经出现在19世纪美国的戏剧舞台上。

墨面秀的兴起
THE RISE OF BLACKFACE MINSTRELSY

与此同时，美国戏剧舞台上还出现了带有种族色彩的艺术形式，尤其是对美国黑人族群的描绘。我们现在很难明确美国本土何时开始出现这种带有黑人文化烙印的艺术形式。1822年，英国演员查尔斯·马修（Charles Matthews）到达美洲大陆。他在观察到美国黑人特殊的行为举止之后，决定以模仿黑人动作为基调，完成一种将面部涂黑的"墨面表演"（blackface）。之后，越来越多的白人艺术家开始尝试这种表演形式，他们自称为"埃塞俄比亚描绘者"（Ethiopian Delineators），常常在大型戏剧演出中穿插一些短小的墨面表演。其中，有一位白人艺术家名叫托马斯·瑞斯（Thomas Dartmouth Rice），1828年偶然间看到了一位年迈黑人的舞蹈，受其启发，他创造了一种笨拙可笑、手舞足蹈的墨面角色，并将其命名为"吉姆·克劳"（Jim Crow）。殊不知，"吉姆·克劳"这个名字将会在之后的世纪里被赋予越来越浓厚的种族意味，并最终成为对美国黑人种族歧视行为或法案的代名词。无论如何，"吉姆·克劳"迅速成为美国人口中的热门词，而托马斯·瑞斯也因此被誉为"墨面秀之父"。

1843年，这些"埃塞俄比亚描绘者"才开始正式组建剧团，逐步上演晚间整场的墨面秀演出。其中涌现出一支名为"弗吉尼亚"墨面秀剧团，由埃米特等4位艺术家组成。他们将自己的墨面秀表演定义为"新颖奇异、原汁原味、动人悦耳的埃塞俄比亚剧团"。

"蒂罗尔墨面秀家族"的巡回剧团在各地很受欢迎，埃米特他们便将自己的表演也取名为"墨面秀"。弗吉尼亚墨面秀剧团的表演一炮走红，一时间无数同行竞相效仿，其中不乏一些很有竞争实力的对手，如由埃德温·克里斯蒂（Edwin Christy）领导的一支克里斯蒂墨面秀剧团（Christy Minstrels）。

图8.1 墨面秀表演海报，演员有时会素颜出现

图片来源：维基共享资源，https://commons.wikimedia.org/wiki/File:Virginia_Serenaders.jpg

墨面秀创作
BUILDING A MINSTREL SHOW

"弗吉尼亚墨面秀剧团"创造了一种卡通式的滑稽黑人小丑扮相：宽松的蓝外套、条纹的汗衫、白色的裤子等。尽管如此，埃德·克里斯蒂进一步确立了墨面秀的固定演出范式……

"克里斯蒂"墨面秀剧团的演出人数从四五人至十七八人不等，演出时，演员们呈半圆形环坐在舞台中央。其中，坐在两侧的演员名为"尾巴先生"，分别演奏铃鼓和响板，表演时互

相调侃逗乐。与此同时，坐在中间的"问话先生"则担任起主持的角色，有时也会沦为尾巴先生相互调侃的对象。除此之外，乐队伴奏成员会坐在演员半圆阵容的后侧。"克里斯蒂"墨面秀剧团凭借其新颖的演出形式，获得了巨大的商业收益，他们以每场 25 美分的票价，最终票房收益竟高达 317 598 美金。

图 8.2 墨面秀半圆表演队形两端的"响板先生"和"铃鼓先生"

图片来源：国会图书馆，www.loc.gov/pictures/item/2001701523/

墨面秀被划分为三幕体，第一幕通常为喧闹的娱乐表演，除了搞笑逗乐之外，还会穿插演员们的歌舞表演，有时候还会出现全体演员的合唱。第一幕通常结束于一段巡场表演（walk-around）[1]，呈半圆队列的演员们会在最后一首合唱曲目中各自表演一段，以便让观众留下深刻印象。有时候，巡场表演中会出现一段步态舞（cakewalk）的表演，这是一种源自于南方种植园黑奴群体的舞蹈，带有一定的"挑衅"意味，表演时黑人舞者会趾高气扬、昂首阔步，目的是为了模仿或讽刺白人在社交舞会上的舞蹈方式。一场步态舞通常会评选出最佳模仿者，而奖励便是一块蛋糕，因为也得名为"蛋糕舞"，并一举成为墨面秀表演中的一大亮点。

墨面秀的第二幕通常被称为"大杂烩"，有时也称为"即兴曲"。第二幕中，表演者会进一步向观众展示自己独特的艺术才能或拿手绝活，如演奏一件稀奇古怪的乐器，或男扮女装表演（早期墨面秀中没有女性演员），或特性舞蹈表演等。墨面秀的第三幕通常是滑稽表演，一般都是去讽刺其他的艺术门类，意大利歌剧是首当其冲的嘲讽对象，而戏剧、政治人物、社会名人、时事事件等也会成为调侃的对象，比如莎士比亚的《麦克白》就曾经出现在《坏呼吸》（*Bad Breath, the Crane of Chowder*）中。

墨面秀的效仿者前赴后继地出现在 19 世纪的美国戏剧舞台上，他们穿梭于美国的大小城镇，其影响力甚至波及大洋彼岸的英国。自"弗吉尼亚"墨面秀剧团首次将这种表演艺术形式带入美国民众视线之后，美国白宫正式开始邀请墨面秀剧团前去演出。一时间，墨面秀遍及美国各地，并成为很多美国偏远小镇唯一可以观赏到的演出形式，对同时期美国民众欣赏口味、艺术审美等起到了意义深远的影响。

墨面秀的精髓是幽默，虽然偶尔也会出现一些伤感的话题。墨面秀中的幽默源自于一种天花乱坠的漫天胡侃（如关于巨人伐木工保罗·班扬的传说等），属于典型的美国欠发达地

1 这种巡场表演大受欢迎，以至于经常成为整个墨面秀演出的终场节目，将整晚演出推向高潮。

区的文化风格。基本上，墨面秀中的黑人角色都是被侮辱嘲笑的对象，他们常常被刻画为愚蠢无知、上当受骗的对象[1]。墨面秀中鲜有涉及严肃社会话题，很少展现奴隶们真实的悲惨生活和奴隶主的残忍无道。在墨面秀描绘的世界里，美国南方种植园里的奴隶生活得幸福而又满足，美国黑人也似乎总是无忧无虑，孩子般地天真无邪。因此，墨面秀也被指责为对观众带有误导性，用新奇的语言或表演让观众在不知不觉中被动地接受并相信了这些错误信息。

图 8.3　墨面秀艺人诠释的不同角色

图片来源：国会图书馆，www.loc.gov/pictures/item/2014637026/

音乐与墨面秀
MUSIC AND THE MINSTREL SHOWS

　　早期的墨面秀中的表演元素大多来自于美国黑人从非洲本土带来的音乐和舞蹈，但是随着其不断发展，墨面秀表演越发需要新的音乐元素以增加自身的吸引力与竞争力。于是，越来越多的作曲家开始加入墨面秀歌曲创作的行列。1858 年，埃米特（Dan Emmett）正式被布

赖恩特墨面秀剧团雇用，不仅承担剧团演出时的器乐演奏（如班卓琴、小提琴、横笛、鼓等），还为演出中的"巡场表演"段落创作专门的乐曲。埃米特最有名的巡场表演歌曲名叫《迪克西的土地》（*Dixie's Land*，通常被简称为《迪克西》）[2]。如同之前提到的"吉姆·克劳"一样，《迪克西》对于大多数墨面秀观众来说，几乎成为同时期墨面秀的代名词，是之后若干年间最负盛名的墨面秀唱段。《迪克西》采用了黑人做工歌中常见的"一领众和"（call-and-response）手法，在独唱歌手演唱到"别过脸去"（look away）和"万岁"（Hooray）的时候，合唱演员会在一旁重复应和。

　　美国作曲家斯蒂芬·福斯特（Stephen Foster）在其作曲职业生涯中，也曾经为墨面秀贡献了诸多优秀的音乐作品。事实上，福斯特是美国第一位依靠出售音乐作品而谋生的音乐家。和吉尔伯特与苏利文一样，福斯特深受肆虐的盗版之苦和当时极不健全的美国版权法之害。但是，福斯特依然立志于成为美国最棒的"埃塞俄比亚歌曲创作者"。虽然，福斯特仅有 23 首歌曲在美国南部流传开来，但是这些歌曲的发行却成为作曲家年收入的重要来源（占90%）。福斯特早期创作的歌曲主要分为两大类：墨面秀歌曲和会客厅歌曲（parlor song），前者大多数是曲调爽朗、节奏明快，如歌曲《哦，苏珊娜》；而后者曲风更加多愁善感，更适合在家庭聚会中演唱，如歌曲《梦中浅棕色头发的珍妮》。

　　然而，随着福斯特作曲生涯的推进，他的墨面秀歌曲风格开始有所转变，越发倾向于对

1　墨面秀中偶尔也会出现一两个比奴隶主聪明的黑人形象，如 18 世纪幕间剧《女仆作夫人》（*La ServaPadrona*）中的瑟皮娜。

2　除此之外，埃米特的《老丹·塔克》（*Old Dan Tucker*）和《蓝尾飞舞》（*De Blue Tail Fly*）也很有名。

南方生活的淡淡怀旧，并且更少使用俚语方言。福斯特最走红的《家乡的故人》（*Old Folks at Home*），又名《斯旺尼河》（*Swanee River*），便属于这种风格，福斯特将此类歌曲自名为"种植园歌曲"。在福斯特所有的"种植园歌曲"中，发表于1853年的《我的老肯塔基故乡》无疑是最典型的代表作。福斯特大多数优秀的种植园歌曲都是为"克里斯蒂"墨面秀剧团量身定做，作曲家要求演员用"更加悲恸而非喜剧"的情绪来诠释这些墨面秀中的经典唱段。

《坎普顿的赛马》
CAMPTOWN RACES

　　谱例9所示的是福斯特创作于1850年的歌曲《坎普顿的赛马》（*Camptown Races*），它体现了很多典型的早期墨面秀歌曲特征。该曲采用了墨面秀歌曲标志性的曲式结构——"节歌-叠歌"（verse-chorus），演出程式一目了然。一首"节歌-叠歌"形式的歌曲，通常带有好几段变化歌词的主歌，其中穿插着若干次不断重复的相同副歌（refrain），如谱例中的9、12、14、16处。副歌也被称为叠歌，原因是，副歌段落常常由四声部合唱来完成，包括女高音、女中音、男高音、男低音（soprano、alto、tenor、bass，常常简称为SATB）。每次叠歌之后，通常会出现一小段器乐间奏，以便提供舞蹈的机会。

　　与埃米特的《迪克西》一样，福斯特在《坎普顿的赛马》中也采用了"一领众和"黑人音乐手法。谱例9中1、3、5、7中标记的是叙事性的独唱段落，描述的是令人热血偾张的赛马场景，中间穿插着简短的评述性合唱（2、4、6、8段）。其中，第2、第6段使用了"短-长"

的节奏型，以便强调唱词Doodah中靠后的音节"dah"，我们一般将这种强拍错后的节奏型称为切分节奏[4]。切分节奏急促而干脆的音响效果，为该唱段增添了很多动力激昂的情绪。

　　虽然很多墨面秀歌曲被指责为是对美国黑人文化的扭曲，但是斯蒂芬·福斯特的音乐创作多多少少为墨面秀歌曲塑造了一些积极正面的形象。福斯特在自己的墨面秀音乐创作中，逐渐摒弃那些容易触及敏感种族问题的台词。福斯特出版的曲谱封面，很少使用传统墨面秀曲谱封面常出现的那种极度夸张化、卡通化的黑奴形象。与同时期其他墨面秀歌曲不同的是，福斯特笔下的美国黑人情侣大多忠贞多情。而福斯特也会在歌词中刻意提升黑人妇女的地位，更愿意称她们为"夫人"，而非粗俗地统称其为"女人"。显然，福斯特炙手可热的乐谱销量，让他成为19世纪中期美国当之无愧的、最有影响力的作曲家，而这种影响力甚至一直延续至今——《我的老肯塔基故乡》《家乡的故人》两首歌曲分别成为如今美国肯塔基州和佛罗里达州的州歌。

非洲裔演员崭露头角
AFRICAN AMERICANS SEIZE THE STAGE

　　在墨面秀诞生的20年间，这种表演艺术形式一直是以白人化装成黑人为特征的。然而，1865年美国内战结束以后，查理·希克斯成立了第一支由美国黑人表演者组成的墨面秀剧团。之后，全黑人阵容的墨面秀剧团如雨后春笋般不断出现，而黑人墨面秀演员的舞台表演则更加倾向于对墨面秀演出传统的回归，如歌舞表演、喜剧表演以及一种对南方种植园生活的怀

旧情感等。奇怪的是,黑人墨面秀演员在表演时,会依然遵循白人演员的化妆模式,把自己面部涂抹得更黑。这种全黑人阵容的墨面秀表演同时受到了美国白人与黑人观众的欢迎,而美国黑人作曲家甚至也在这一行业中谋得一席之地。詹姆斯·布兰德(James A. Bland)是其中的佼佼者,在其颇负盛名的600多首创作歌曲中,流传最广的莫过于这首为墨面秀巡场表演创作的歌曲《哦,金色的拖鞋》(O, Dem Golden Slippers),而布兰德另外一首《带我回弗吉尼亚故乡》(Carry Me Back To Old Virginny)则是在1940年荣升为美国弗吉尼亚州的州歌。

随着墨面秀表演的发展,其演出方式开始出现了一些变化。1890年,一位名叫山姆·杰克(Sam T. Jack)的黑人剧院经理人,推出了一部名为《克里奥尔秀》的演出,而该演出的亮点不再是已有的演员明星阵容,而是16位相貌姣好的女演员。负责《克里奥尔秀》前期宣传的派遣员名叫约翰·伊山姆(John William Isham),受《克里奥尔秀》演出模式的启发,他于1895年自己制作了一部名为《黑人混血儿》(Octaroons)的演出。该演出启用了16位男演员和17位女演员,在保存了一些经典的墨面秀角色之外,整场演出开始出现了一些模糊的叙事线索,将不同场景的演出串联在一起。

1896年,伊山姆推出了一部名为《东方美国》(Oriental America)的演出,其中摒弃了大量墨面秀的演出传统。该演出并没有采用墨面秀传统的终场方式——蛋糕舞表演、土风舞表演(hoe-down)或是巡场表演,而是结束于一段歌剧唱段的集锦表演。《东方美国》是第一部入驻百老汇剧院的全黑人演员版的舞台作品,它用不俗的票房成绩证明了美国黑人演员完成的非墨面秀演出一样可以吸引白人观众的眼球。《东方美国》的演出成功激励了一批黑人企业家致力于舞台艺术领域的发展,并由此诞生了最早的百老汇黑人音乐剧作品(有关这部分内容,在第12章《小歌剧面临的挑战》中予以展开)。

延伸阅读

Austin, William W. "Susanna," "Jeanie," and "The Old Folks at Home": The Songs of Stephen C. Foster from His Time to Ours. New York: Macmillan, 1975.

Dizikes, John. Opera in America: A Cultural History. New Haven and London: Yale University Press, 1993.

Kislan, Richard. Hoofing on Broadway: A History of Show Dancing. New York: Prentice Hall Press, 1987.

Nathan, Hans. Dan Emmett and the Rise of Early Negro Minstrelsy. Norman: University of Oklahoma Press, 1962.

Riis, Thomas L. Just Before Jazz: Black Musical Theater in New York, 1890–1915. Washington and London: Smithsonian Institution Press, 1989.

Toll, Robert C. Blacking Up: The Minstrel Show in Nineteenth-Century America. New York: Oxford University Press, 1974.

谱例9 《坎普顿的赛马》

斯蒂芬·福斯特作曲,1850年

时间	乐段	曲式	歌　词		音乐特性
0:00					引子
0:08	1	主歌(a)	独唱: 坎普顿的妇女唱这首歌		中板速度 两拍子
0:11	2			合唱: 嘟哒!嘟哒!	

时间	乐段	曲式	歌词		音乐特性
0:13	3	主歌（a）	独唱： 坎普顿赛马道有五英里长		中板速度 两拍子
0:15	4			合唱： 哦，激动的一天！	
0:18	5		独唱： 我来到这儿，取下帽子		
0:20	6			合唱： 嘟哒！嘟哒！	
0:22	7		独唱： 我回到家中，赚的口袋满满		
0:25	8			合唱： 哦，激动的一天！	
0:27	9	副歌（b）	独唱： 跑过黑夜，跑过白天！ 我押宝那匹短尾老马， 有人下注那匹红棕马。	合唱： 跑过黑夜，跑过白天！ 我押宝那匹短尾老马， 有人下注那匹红棕马。	和声处理
0:36	10				间奏
0:45	11	主歌（a）	独唱：	合唱：	稳定持续的节奏
			看那匹长尾雌马和那匹黑色高头大马		
				嘟哒！嘟哒！	
			看它们在跑道上驰骋，看它们穿越捷径		
				哦，激动的一天！	
			看那匹瞎马不慎陷入泥泞		
				嘟哒！嘟哒！	
			那个深达十英尺幽不见底的泥潭		
				哦，激动的一天！	
1:03	12	副歌（b）	独唱： 跑过黑夜，跑过白天！ 我押宝那匹短尾老马， 有人下注那匹红棕马。	合唱： 跑过黑夜，跑过白天！ 我押宝那匹短尾老马， 有人下注那匹红棕马。	和声处理
1:12					间奏
1:21	13	主歌（a）	独唱：	合唱：	稳定持续的节奏
			看啊，那头老独角牛出现在跑道上		
				嘟哒！嘟哒！	
			那匹短尾老马奔驰在其身后		
				哦，激动的一天！	
			它像有轨电车般呼啸而过		
				嘟哒！嘟哒！	
			如同流星一样划过赛场		
				哦，激动的一天！	

时间	乐段	曲式	歌 词		音乐特性
1:40	14	副歌（b）	独唱： 跑过黑夜，跑过白天！ 我押宝那匹短尾老马， 有人下注那匹红棕马。	合唱： 跑过黑夜，跑过白天！ 我押宝那匹短尾老马， 有人下注那匹红棕马。	和声处理
1:49					间奏
1:58	15	主歌（a）	独唱：	合唱：	稳定持续的节奏
			看啊，它们在十里跑道上飞驰		
				嘟哒！嘟哒！	
			绕着跑道，不停奔跑。		
				哦，激动的一天！	
			我押宝那匹短尾老马，		
				嘟哒！嘟哒！	
			我押宝那匹短尾老马。		
				哦，激动的一天！	
2:16	14	副歌（b）	独唱： 跑过黑夜，跑过白天！ 我押宝那匹短尾老马， 有人下注那匹红棕马。	合唱： 跑过黑夜，跑过白天！ 我押宝那匹短尾老马， 有人下注那匹红棕马。	和声处理

第 9 章

19 世纪后半叶出现的美国新剧种

19 世纪的美国经历着翻天覆地的变化，而美国娱乐舞台上的审美品位也在经历着潜移默化的转变，这一切都在预示着一个全新戏剧种类的出现。那些曾经风靡一时的流行剧种，如情节剧、奇妙剧（extravaganza）、滑稽秀等，开始出现了串联整场演出的叙事线索。而杂耍秀（后来称为综艺秀）则吸取了墨面秀中的表演模式，将诸多并无关联的综艺表演串联在了一起。尽管这些舞台表演形式之间千差万别，但是它们却存在着一个共同的特征，那就是对之后产生的音乐剧起到了至关重要的作用。

情节剧和默剧
MELODRAMAS AND PANTOMIMES

一说起情节剧，很多观众的第一反应可能是联想起极为戏剧化的哥特剧，故事情节大致如此：女主角被恶人挟持，陷入险境（如被捆绑在铁轨上等），就在悲剧即将上演的千钧一发之际，男主角突然出现，英雄救美、化险为夷。但事实上，情节剧这个术语代表着多重含义。在音乐剧发展历程中，情节剧被赋予了更加特殊的定义：一种在音乐伴奏下，角色用戏剧对白完成的戏剧表演类型（当然，有时情节剧中的角色表演不一定全部都有台词，但是，哑剧中的无声表演表现得更加夸张）。不可否认的是，虽然情节剧并非哥特剧，但是哥特剧典型的剧情设置常常会出现在情节剧中，而情节剧中的故事常常表现得风花雪月、多愁善感，会采用正义战胜邪恶、皆大欢喜式的故事结局。情节剧中，音乐扮演着极为重要的角色，对烘托情感、制造戏剧情境起到了关键的作用。可以想象，失去音乐的情节剧，舞台效果将会是多么的乏味无趣。

法国人无疑是 19 世纪末情节剧舞台上的高手，一位名叫勒内·查尔斯·吉尔伯特德（René Charles Guilbert De Pixérécourt）的法国作曲家一生创作了 60 部情节剧，也因此得以"情节剧之父"的美誉。1797 年，一位移民自法国的美国作曲家创作完成了一部最早在美国上演的情节剧。然而，另一位名叫奥古斯特·冯·科策布（August Von Kotzebue）的德国戏剧家，却在情节剧的传统叙事模式中灌输了另外一种全新的价值观——是否受过良好教育并非衡量男人的标准，心智是否纯良才是评判好坏的关键。这种面貌一新的情节剧在美国早期拓荒者群体

中得到强烈的情感共鸣，在他们看来，书本上学来的知识并不可靠。因此，在美国相对偏远的地区，情节剧成为同时期最受欢迎的表演形式，甚至奥古斯特 1819 年遇刺身亡的若干年之后，情节剧依然占据着美国中西部地区的文化舞台。

无声电影是否是默声表演的情节剧进入 20 世纪之后的衍生变体？这一说法似乎还有待商榷。但是，音乐无疑是两者艺术表现力存在的根基。无论是无声电影还是默声情节剧，音乐都是它们传达情感、推动叙事的不可或缺的艺术元素。而这种借助音乐更好地完成戏剧叙事的艺术手法，深深影响了之后的电影与电视艺术，成为电影或电视原声音乐的由来。

奇妙剧
SPECTACULAR EXTRAVAGANZAS

19 世纪中期，一种名为"奇妙剧"的艺术形式开始走入美国观众的视野，掀起了美国戏剧舞台上的新一轮轰动。和当今摇滚音乐会上让人眩目的舞台灯光效果相仿，奇妙剧将舞台布景和演出效果放在了首位。无论是那些异彩纷呈的舞美设计和灯光效果，还是让人目不暇接的庞大演员阵容或惊叹不已的新奇场景转换，奇妙剧无疑成为同时期最吸引观众眼球的戏剧表演形式。

戏剧史学家乔治·奥利佛（George P. Oliver）将 19 世纪 50 年代至 70 年代兴盛一时的奇妙剧大致划分为五大类：一、骑术奇妙剧，以马背上的表演为特色；二、军队奇妙剧，使用庞大的演员阵容和机械化的舞台装置，常常

描绘异域背景下美国军队的艰辛与努力；三、滑稽奇妙剧，和英式滑稽剧相似，以辛辣幽默的讽刺，调侃一些人们耳熟能详的故事，并穿插一些花哨噱头的表演，如穿着紧身衣的迷人姑娘、多姿多彩的舞蹈表演、让人瞠目结舌的频繁场景换场等[1]；四、童话奇妙剧，带有浓烈的魔幻色彩，场景转换中会出现不同的人和动物；五、浪漫奇妙剧，舞台上常会出现一些自然灾害的场景（如洪水、火灾等），服装道具奢华，舞美装置烦琐，大量引用歌剧和交响乐作品中的音乐元素。

有伤风化的《黑色牧羊棍》
THE "CORRUPT" BLACK CROOK

《黑色牧羊棍》（*The Black Crook*）是同时期不同种类奇妙剧艺术风格的集大成者。1866 年，美国内战刚刚结束不久，这部奇妙剧便登陆了纽约的尼布罗花园剧院。在音乐剧研究领域，《黑色牧羊棍》被普遍认为代表着美国音乐剧的起点。该剧成为美国音乐剧史上的第一枚"重磅炸弹"，创下了连演 474 场的空前首演纪录，并赢得了超过百万美元的票房收益。有关《黑色牧羊棍》的诞生，后世有着各种版本的猜测与传说。其中最具传奇色彩的一个说法是，《黑色牧羊棍》源自于一场灾难之后的绝境重生——一个法国芭蕾舞剧团到访美国，却不想原本商订的演出剧场——纽约音乐学院剧场被烧毁，演出计划眼看就要泡汤。正当舞团一筹莫展、陷入困境的时候，尼布罗花园剧院的经理人想出了一个点子。原来，尼布罗花园剧院的戏剧演出正面临着票房惨淡、难以经营的尴尬境地，

1　场景转换，指的是舞台上布景、服装、舞台道具等场景的迅速切换。得益于活板门和舞台机械装置的使用，现代戏剧中的场景转换几乎可以在瞬间完成。

于是剧院经理人在得知消息之后，决定将这个法国芭蕾舞剧团融入自己的戏剧演员阵容中，实现了一种"歌舞并进"的音乐戏剧表演形式。虽然，这个有关《黑色牧羊棍》起因的故事版本被赋予了太多的浪漫主义色彩，当时纽约音乐学院演出厅的确经历了一场大火，但却是在该法国芭蕾舞团到访美国的数月之前。而且，无论是出于什么样的起因，《黑色牧羊棍》中势必都会出现舞蹈表演，因为当时的美国观众对于迷人的女性舞者的舞蹈表演已经充满着期待，而这些女性舞者便是所谓的"歌舞团"（chorus line/girls）。事实上，《黑色牧羊棍》表演本身并没有多少标新立异的创新之处，但是它的巨大商业成功和票房影响力，为其奠定了在美国音乐剧发展历程中不容忽视的里程碑地位。

虽然《黑色牧羊棍》获得巨大演出成功的原因有很多，但是，该剧的音乐与剧本却是质量平平、乏善可陈。该剧的音乐由托马斯·贝克（Thomas Baker）负责完成，但是其中的曲目大多源自于以往作曲家现成的音乐作品，剧中最著名的唱段《你这个坏男人》（*You Naughty, Naughty Men*）就是一首舶来品，词曲作者分别为肯尼科（T. Kennick）和比克威尔（G. Bickwell）。在之后的复排与不断巡演过程里，在不同音乐总监的制作下，《黑色牧羊棍》中会不断出现新的借用唱段，有时也会出现一些原创曲目。在1871年版《黑色牧羊棍》中，音乐总监欧佩蒂（Giuseppe Operti）完全无视音乐在全剧中的地位，剧中出现的唱段大多和剧情毫无关联，似乎仅仅只是为了给歌者或舞者营造一个表演的机会。当然，此时距离实现音乐剧中音乐的戏剧性功能还尚需一段时间。在《黑色牧羊棍》上演的年代，音乐剧仅仅是呈现出粗略的叙事线索，音乐还并未成为构建音乐剧的有机组成部分。

《黑色牧羊棍》成功的秘诀很大程度归功于其美轮美奂的视觉效果，这其中包括穷尽奢华的舞台布景，如剧中仙境皇后斯塔拉克塔（Queen Stalacta）金光闪耀的奇幻洞穴。此外，剧中还使用了人数过百的庞大舞蹈阵容。这些舞者装扮成仙子或天使，在银光闪烁的长椅间欢呼雀跃；或装扮成英姿飒爽的女武士，在战车队列中意气风发。此外，《黑色牧羊棍》中最吸引人眼球的是剧中出现的"哈兹山飓风"一幕，在极富想象力的舞台灯光作用下，营造出一个电闪雷鸣、飓风肆虐的炫目舞台效果。为实现如此辉煌的剧场视觉效果，《黑色牧羊棍》制作方不惜成本、一掷重金。据称制作成本大约在2.5万~5.5万美元，即便是该成本的下限，也是同时期其他剧目演出成本难以比拟的巨额花销。

图9.1 《黑色牧羊棍》因其歌舞女孩和舞台布景而闻名
图片来源：美国国会图书馆，www.loc.gov/pictures/item/2014635990/

与此同时，让人目不暇接的奢华服装，也是为《黑色牧羊棍》增添绚烂舞台视觉效果的重要手段。演出中，歌舞团演员们的服装千变万化，前一场景中还是光鲜高贵地跳着芭蕾舞，下一场景可能就会瞬间装扮得如同地狱恶魔一般。然而，让《黑色牧羊棍》更具票房号召力

的是歌舞团中女性舞者的服装常常是以"少"为特点，一些场景中经常是不穿裙衣，下身只穿肉色紧身裤，舞者妙曼身姿一览无余。一些纽约报界评论员在观看完《黑色牧羊棍》的演出之后，对剧中歌舞团女性舞者的着装进行了各种委婉的调侃。其中，《晚报》对剧中服装如此评论道：也许，舞者穿得少，总比被人粗鲁地品头论足、被指指点点哪里该穿哪里不该穿要好一些。

这场"有伤风化"的大胆演出，在1866年的美国戏剧圈掀起了轩然大波。牧师在布道台大声谴责该剧的道德沦丧，而前来观看演出的女性观众则一律戴上了面纱，以免被认出来后招人闲话。然而，这一切却只能更加勾起公众们难以抑制的好奇心，《黑色牧羊棍》的票房直线飙升。而这也催生出了一系列《黑色牧羊棍》的仿造品，一时间，各种"棍"在美国各地的戏剧舞台上层出不穷，如《白色牧羊棍》《红色牧羊棍》《黑色赌棍》等。这些《黑色牧羊棍》的盗版作品在全美范围内大肆热演，但是却不需要支付任何版权费用。原因是，一位美国法官将《黑色牧羊棍》定性为"伤风败俗"，认为"该剧根本配不上版权保护，因为它仅仅是通过展现女性肢体来迎合公众愚昧有害的好奇心"。

女武士如何行进
HOW AMAZONS MARCH

《黑色牧羊棍》中出现了一曲《女武士进行曲》（*Amazons' March*），具体出处无从考证。1866年的《黑色牧羊棍》版本中，该曲由埃米尔（Emil Stigler）改编完成。然而，在该剧的1871年版中，欧佩蒂对该曲进行了全新的改编（见谱例10）。无论真实的词曲作者是谁，这首《女武士进行曲》成为了同时期音乐剧作品中音乐唱段的良好典范——一首可以让剧中大多数演员同时完成歌舞表演的音乐片段。

与之前提到的莫扎特歌剧《巴斯丁和巴斯丁娜》中的那首"狄基、答基"一样，这首"女武士进行曲"采用了两段体曲式。如谱例所示，乐曲a段开始于数字2标记处，b段开始于数字4标记处，这两段的音乐旋律相去甚远。其中，a段音乐旋律始于极高的音区，音乐旋律呈下降趋势。而b段则完全反之，音乐旋律始于低音区，旋律走势不断上升。让人印象深刻的是，《女武士进行曲》唱段中穿插了大量的器乐片段。其中，数字1标记的引子乐段由管弦乐队演奏完成，该乐段的长度似乎远远超出了观众们的预期值。在两个人声唱段之后，再次出现了纯器乐的间奏乐段（3）。在乐曲的b段中，器乐演奏始于标记5处，是全曲的总结性乐段，即通常意义上的"终曲"或"尾声"。不难看出，这首《女武士进行曲》中出现了分量很重的器乐部分，其原因不难解释，主要是为剧中歌舞团的编舞设计提供更大的创作空间，不至于为了保证演员的歌唱呼吸，而限制住舞蹈动作的设计或影响到舞蹈演员的发挥。由于是一首进行曲，该曲顺理成章地采用了两拍子的节拍。我们可以推测出这首乐曲应该是全剧的一大亮点，但是该曲最初的舞蹈设计我们无从而知。值得一提的是，根据当时一位戏剧评论员的评述，在《黑色牧羊棍》的后期版本中，舞者曾经在衣装上使用过微型电子灯泡，这应该是美国音乐剧史上对电子设备的最早使用。

在19世纪末至20世纪初的数年间，《黑色牧羊棍》一直持续着不断复排的兴盛演出纪录。而这些不断出现的复排版，也在某种程度上见证了戏剧舞蹈的发展历程。随着复排版年代的

推进,《黑色牧羊棍》舞蹈中芭蕾的成分被逐渐淡化,取而代之的是更多带有时尚感的现代舞蹈。1892 年,四位来自巴黎的舞者用她们高踢大腿和夸张劈叉的动作,震惊了美国的观众。德·米勒(Agnes De Mille)——美国舞蹈设计大师(曾为美国音乐剧巨作《俄克拉荷马》编创过具有划时代创新意义的"梦之芭蕾"),并在百老汇编舞界的首次亮相,那便是 1929 年的《黑色牧羊棍》复排版。西格蒙德·洛姆伯格(Sigmund Romberg)生前创作的最后一部音乐剧作品是《穿粉色紧身衣的女孩》(*The Girl in Pink Tights*),该作品故事基于 1866 年《黑色牧羊棍》首演前后的状况,略微加上了一些戏剧化的情节处理。

当然,同时期的其他一些剧目也显示出了一些独到的创新之处。比如 1868 年的《白色小鹿》(*The White Fawn*),就是美国本土第一部使用康康舞的舞台作品[1]。这段时期里,越来越多的音乐剧作品在歌曲与舞蹈方面呈现出对戏剧叙事的支撑作用,而非最初《黑色牧羊棍》中纯粹性的歌舞表演。但是,这一时期,美国音乐剧中的唱段依然是舶来品,没有原创,仅仅只是借用已有的歌曲。直到 1874 年,一部名为《伊万戈琳》(*Evangeline*)的滑稽秀,成为了美国最早一部使用原创歌曲的音乐戏剧作品。

美国本土的音乐喜剧
MUSICAL COMEDY, MADE IN AMERICA

与英国民谣歌剧相似,美国滑稽秀也是一种对观众熟知作品的调侃与讽刺。虽然 20 世纪之后的滑稽秀开始越来越多呈现出色情成分,甚至是淫秽不堪的表演,但是 19 世纪的早期滑稽秀依然只是单纯的嘲讽与模仿。一些学者认为,滑稽秀产生于 19 世纪 60 年代,正是莉迪亚·汤普森(Lydia Thompson)带着她那些英国金发大美人巡演美国的时候。由于剧中女性需要扮演男性戏剧角色,莉迪亚剧团中的舞者全部穿上了极为紧绷的紧身衣裤,因此这种演出有时也被戏称为"大腿剧"。

图 9.2 瑞斯的《伊万戈琳》广告海报
图片来源:美国图书馆,www.loc.gov/pictures/item/2014636168/

波士顿纸莎草俱乐部是一个以文学和戏剧为主题的社团,其中的两位会员瑞斯(Edward Everett Rice)与古德温(John Cheever

1　康康舞,一种调皮戏谑的舞蹈,以奥芬巴赫创作的歌剧《地狱中的奥菲欧斯》中的康康舞段最为著名。

Goodwin），曾经参与过 1873 年莉迪亚·汤普森"大腿剧"的演出。但是，瑞斯和古德温对汤普森"大腿剧"低俗的品位深表反感，认为滑稽秀应该可以呈现出更加高质量、有品位的舞台表演。于是，两人通宵达旦地重新商定剧本，并最终选定亨利（Henry Wadsworth Longfellow）发表于 1847 年的叙事体诗歌《伊万戈琳》，将其作为自己滑稽秀讽刺嘲讽的对象。由于瑞斯没有接受过专业的音乐训练，因此创作《伊万戈琳》的过程耗费了一年多的时间。首先，瑞斯会在钢琴上试弹出自己中意的音乐曲调，然后由一位助手将这些音乐曲调记录成乐谱形式。接着，瑞斯和古德温会将这些曲谱带到纸莎草俱乐部，让那里的会员朋友们一起帮助聆听筛选，去除掉大家普遍不喜爱的歌曲。瑞斯就是用这样的方式最终完成了《伊万戈琳》全剧的音乐创作，而据瑞斯自己粗略估算，他在这一年多时间内，大约一共为《伊万戈琳》谱写了 500 多首歌曲曲调。

最终，《伊万戈琳》于 1874 年闪亮登场。巧合的是，该剧和《黑色牧羊棍》一样，首演地都选择了纽约的尼布罗花园剧院。然而，《伊万戈琳》却没有延续《黑色牧羊棍》的辉煌。该剧仅仅被穿插进剧院其他剧目的演出间隙时段，在上演两周共 16 场演出之后便草草落幕。纽约报界对《伊万戈琳》的演出多为负面评价，而古德温自己后来也不得不承认"这部作品的确糟糕透顶，评论界的恶评如潮并不过分"。在《伊万戈琳》迅速收场之后，瑞斯和古德温决定坐下来，对该剧进行彻底的重新修改。期间，两人合作的另外两部作品在波士顿上演，演出评价相对有所改善。于是，1877 年，瑞斯和古德温带着他们重新制作的《伊万戈琳》重返纽约。而这一次，两人的坚持和执着终于得到了应有

的回报，《伊万戈琳》以崭新的面目，席卷了整个纽约戏剧界。

一改以前音乐喜剧和奇妙剧的定位，重返之后的《伊万戈琳》打出了截然不同的风格标签——美国喜歌剧。事实上，滑稽剧在艺术风格上囊括了以上几种戏剧类型。一方面，古德温剧本的基调与音乐喜剧如出一辙，充满着肆无忌惮的俏皮话或者幽默滑稽的调侃；而另一方面，《伊万戈琳》的演出风格与奇妙剧也有很多异曲同工之妙，演出形式也极为多样化，常会出现如喷水鲸、跳舞牛、热气球这样的欢愉场景。然而，瑞斯和古德温赋予《伊万戈琳》的最终宗旨是"希望可以将滑稽秀打造成一种可被以家庭为单位的观众群体所共同接受的艺术形式，而非仅仅去迎合那些品位低俗的少数观众的审美口味"。

1/500《我的心》
ONE OF FIVE HUNDRED: "MY HEART"

虽然瑞斯并非专业的音乐作曲出身，但是他为《伊万戈琳》创作的歌曲风格却包罗万象，有民谣、幽默曲、二重唱、三重唱、合唱，以及各种类型的舞曲，如进行曲、波尔卡、华尔兹等。谱例 11 中出现的一曲《我的心》（My Heart）充分彰显了瑞斯创作优美音乐旋律的能力以及完成旋律与歌词完整嫁接的掌控力。此曲中，瑞斯用复合节奏营造出一种听觉上的流动感，勾勒出一幅纺车滚动的劳作音乐画面[4]。与此同时，瑞斯为此曲创作的旋律却更倾向于一种浪漫曲曲风，音乐旋律如潮汐般不断流动，情绪上不断烘托出歌词里出现的"波涛汹涌"。虽然《伊万戈琳》原著中的诗歌辞藻华丽、略

图9.3　伊万戈琳的纺车，在那里她梦见加布里埃尔

图片来源：美国图书馆，www.loc.gov/pictures/item/2003677651/

显晦涩，但是融入音乐作品之后的歌词却显得优美高贵，尤其是和以往滑稽剧中俚语化的俏皮话相比。

《我的心》采用的是一种常见的音乐曲式结构——三段体（ternary form），歌曲被划分为a-b-a 三个段落。其中，第一个 a 乐段由两个相同乐句组成（谱例 11 中分别标记为 1 和 2）。b乐段从标记 3 处开始，音乐风格与 a 段形成对比，在低音区不断音型重复，并在调性上转到了小调上 [1]。通常，作曲家会用大调来表现一种轻松欢愉的音乐情绪，而小调则会用来加强音乐中凝重肃穆的情绪氛围。《我的心》乐段中间的这

次小调转调，出现于剧中女主角伊万戈琳演唱该曲时内心情感的一次转折——她开始自问"是什么让自己的面颊如此炙热？""是何等愉悦让这个世界看起来如此美好？"当女主角开始逐一回答自己的问题时（标记 4、5 处），音乐再次回到 a 乐段的大调旋律上。

永恒的遗产
LASTING LEGACIES

虽然这首《我的心》可能算不上是音乐剧领域的经典唱段，但是该曲用简洁明快的旋律，

1　西方音乐主要建立在大小调调性体系之上，其中，大调音阶的前三个音就是我们通常意义上的"do-re-mi"，而小调音阶的前三个音与大调略微不同，在音程关系上会出现小三度。基于大调的乐曲曲调很常见，如《划、划、划小船》（Row, Row Row Your Boat）或《玛丽有只小羊羔》（Mary Had a Little Lamb）等。基于小调的乐曲曲调相对少一些，其中比较有名的如《强尼回到家》（*When Johnny Comes Marching Home*）或圣诞颂歌《我们是东方三圣》（*We Three Kings of Orient Are*）等。

惟妙惟肖地勾勒出了女主角伊万戈琳对加百利纯真质朴的情感，音乐形象极为动人。更重要的是，瑞斯和古德温悄然掀起音乐剧创作的革新，即为不同音乐喜剧环境量身定制全新的音乐曲调，这就意味着美国音乐剧原创音乐的出现。尽管 200 多年来，欧洲作曲家一直在为他们的舞台作品创作新音乐，但从民谣歌剧开始，美国的演出一直依赖于预先存在的曲调。然而，现在，为舞台写作的美国人面临着一个新的艺术期望。

与此同时，瑞斯和古德温两人也分别在美国音乐剧的发展历程中承担了不容忽视的角色。古德温被公认为是美国舞台艺术史上最早的重要作词家之一，而瑞斯则凭借其敏锐的商业意识和精明的经济头脑，成为当时美国演艺界颇有影响力的制作人，不但修建了一系列的剧院，而且还造就了后来一批优秀的美国演艺界明星，如莉莲·卢瑟（Lillian Russell）、费·坦普雷顿（Fay Templeton）以及以串演女角而著名的朱利安·艾尔廷（Julian Eltinge）等。而在之后的第 12 章中我们还会提到，瑞斯还在不经意间促成了百老汇优秀作曲家威尔·库克（Will Marion Cook）的作曲职业生涯。

虽然瑞斯的作品对于当今的戏剧观众来说，可能几乎是耳所未闻的，但是他对于美国戏剧界的影响却可谓持久深长、意义深远：瑞斯创作于 1884 年的音乐剧《阿多尼斯》（Adonis）曾经在百老汇创下了连演 500 多场的演出成绩；1888 年，瑞斯首次在百老汇舞台上使用了电子灯光设备，而电灯的发明者爱迪生（Thomas Edison）亲自参与了这些灯光设备在舞台上的装置过程；瑞斯曾经带领着一位年轻作曲家杰罗姆·科恩（Jerome Kern）步入百老汇，而后者最终成为美国音乐剧黄金时代一位举足轻重

的代表性作曲家。

综艺秀踏入音乐剧舞台
VAUDEVILLE TAP-DANCES ITS WAY ONSTAGE

有关杂耍秀或综艺秀的起源，学术界还很难给出确切的定论，原因是这二者所包含的表演形式或艺术元素，在之前的诸多舞台表演形式中曾经或多或少地有所显现。比如说，杂耍秀中出现的滑稽短剧、歌舞表演等，与墨面秀中常见的杂烩表演非常相似（见第 8 章）。事实上，早在 18 世纪，英国剧院经理人就曾经在戏剧或歌剧表演的幕间，穿插一些纯粹以取悦观众为目的的娱乐表演，如歌舞表演或走钢丝表演等。随着时间的推移，到了 19 世纪，这些幕间穿插的娱乐节目开始逐步发展成为一种成熟的舞台表演，一般称为杂耍剧。杂耍剧中的音乐素材包罗万象，有民谣、民歌、爱国歌曲，甚至还有歌剧选段等。与此同时，演艺界还出现了一批优秀的企业家（如第 7 章中曾经提到的杰门·瑞兹家族等），他们将娱乐业提升为一种令人尊敬的正规行业，并且吸引了一大批中产阶层人士加入以上娱乐演出的观众行列。

诞生于美国世俗文化圈的综艺秀，事实上就等同于英国戏剧舞台上曾经兴起的杂耍剧。有关"综艺秀（vaudeville）"一词的具体出处还尚有争议，但是目前普遍认为，最早使用"综艺秀"这一词的人应该是约翰·阮桑姆（John W. Ransome），他曾经于 19 世纪 80 年代在自己的剧院演出中最早推出了综艺秀的说法。之后，美国各剧院经理人对于"综艺秀"的称呼反响不一。托尼·帕斯特（Tony Pastor）就曾经认为"综

艺秀"这个名称过于女性化，应该改用"杂耍秀"这个更加贴切的名称。而本杰明·基斯（B. F. Keith）对待综艺秀的态度则截然相反，甚至于在美国东海岸大肆修建剧院，专门用于综艺秀的制作与推广。虽然这两人对待综艺秀的态度截然不同，但他们都非常推崇一种更加"净化"的表演形式。为了让自己的剧目更加适合妇女与儿童，帕斯特将剧院中的吧台移走，并严格把控舞台上的所有元素，杜绝任何容易让人产生邪念的东西出现。帕斯特甚至还严禁自己剧团的演员抽烟喝酒、口吐脏话，他制定了一套严格的惩罚制度，所有违反规定的演员都会接受罚款的处分。而在基斯的剧院中，类似的规章制度被公然张贴在剧院后台，下面就是一张非常典型的综艺秀演员守则：

演 员 须 知

特此通告，所有演员严禁任何粗俗行为，严禁在言语、行为、服装上有任何猥琐的暗示性。任何粗俗衰渎的歌曲或带有一语双关含义的歌词，一经演出，必将被删除。如果演员对演出内容的合适与否没有十足把握，请在彩排时先与剧院驻场经理协商。

严禁使用任何不适合妇女儿童的辞藻，如骗子、懒汉、杂种、恶魔、笨蛋、该死等词汇。严禁提及任何有争议的街道、酒店、场馆、酒吧等名字。有违禁者，立即解除合约。

综艺秀文明健康的声誉，为其赢得了大范围的观众群，观众们不必担心演出中会出现令人过于反感的内容。至 20 世纪初，美国曾经上演过综艺秀的剧院多达 2 000 多所。在每场综艺秀演出中，通常会出现 8 ~ 15 个独立的演出节目。和之前的墨面秀相似，综艺秀演出中有时也会出现一些相对较长的戏剧表演。

脱口秀的前身
THE TALK-SHOW ANTECEDENT

综艺秀为一批美国舞台演员奠定了自己的职业生涯和演出声誉。综艺秀演出的形式丰富多样，既会有女演员催人泪下的深情演唱，也会出现喜剧搭档们让人忍俊不禁的诙谐表演（通常是带有一定种族色彩的模仿表演或是滑稽幽默的肢体表演等）。除了传统意义上的歌舞表演之外，综艺秀观众还可以观赏到各种各样让人目不暇接的舞台表演，如大歌剧唱段、马戏团（杂技、高空杂技、走钢索等）、班卓琴、墨面表演、特技自行车、魔术、耍绳索、鞭术、独白表演、口技、姐妹组合、小狗表演、钢琴组合等。除此之外，综艺秀中还会出现一些特性舞蹈，除了高贵冷艳的芭蕾之外，还有出现踏踏舞、幽默舞蹈或带有杂技意味的舞蹈表演。

在"走进幕后"中，巴斯特·基顿（Buster Keaton，1895-1966）对综艺秀表演进行了一些自传性描述（虽然听上去有点残酷）。

如同当今时代的明星电视访谈，当时的名人会在综艺秀舞台上分享一些自己的幕后趣事。比如，当年禁酒运动的女领袖凯利·耐森（Carrie Nation）曾经出现在综艺秀舞台上分享了她的破坏沙龙，之后还向观众席投掷斧子用作纪念品。

美国棒球明星乔治·露丝（George Herman "Babe" Ruth）和美国作家海伦·科勒（Helen Keller）等名人都曾经出现在美国综艺秀的舞台上，而美国飞行员查尔斯·林德伯格（Charles Lindbergh）更是为了可以参加综艺秀巡演，推掉了一份每周 10 万美元的工作合约。

走进幕后：综艺秀明星巴斯特·基顿（Buster Keaton）

5岁那年，鲍普让我成为了综艺秀舞台上的明星。19世纪末20世纪初的时候，综艺秀中的家庭表演并不少见，但是很少有孩子像我一样五岁就开始登台亮相……剧院经理人选中我的原因是，我显得非常特别，看上去像是马克·吐温笔下的哈克·芬（Huck Finn）。要知道，那时候别的家长都希望自己的孩子看上去像是弗朗西斯·班内特笔下的方特勒罗伊小爵爷（Fauntleroys）那般聪明伶俐……

演出一开始，鲍普独自登上舞台表演朗诵，有时候也会演唱一首动人的歌曲。通常，当他表演到"我流浪的孩子哪里去了"的时候，我便出场了。破旧的厨房餐桌尽头，摆放着十三四把旧笤帚，我会从中精挑细选出一把，然后开始细致地打扫，完全无视鲍普的存在。舞台上并没什么东西，但是我会用自己的表演，假装有很多东西

的存在。我会假装从桌上拾起了一样东西，然后把它摆放到桌子的另一边。而这显然干扰了鲍普的演出，他会停下来，然后将我摆放的东西重新放回到原来的位置（虽然这东西根本不存在）。之后，我们两个人会不断将这样东西挪来挪去，直到双方大打出手，互相踢打猛捶，将对方拎起来扔到桌子另一边等。

图 9.4 巴斯特·基顿照片

图片来源：维基图片，https://commons.wikimedia.org/wiki/File:Buster_Keaton_in_Photoplay,_December_1924.jpg

综艺秀也培养了一大批优秀的乐队音乐家。与之前的情节剧相仿，综艺秀中的演员需要依靠音乐来完成自己或喜或悲的戏剧表演。综艺秀中的乐队配置规格不等，既有一位乐师的伴奏（钢琴或班卓琴），也有8～9位乐手的合作演奏。和交响乐队成员通常驻场演出不同，戏剧舞台上的乐队人员都奔波于不同的剧院。由于演员们在巡演时很少随身携带曲谱，这就要求剧院里的乐队成员必须要形成自己的一套音乐提示单，用一些短小的乐曲搭配不同的戏剧情绪，以满足不同演员常规性的舞台表演需求。表9.1就是典型的

音乐提示单，当演出中出现表格中间所写明的特定台词时，乐队就会按照右侧所对应的提示，演奏一些约定俗成的音乐曲目。

在大多数综艺秀演出中，单个节目之间并无内容上的关联。然而，19世纪70年代，内特·索尔兹伯里（Nate Salisbury）进行了一次大胆的尝试。他在自己的综艺秀节目编排时，用一个粗略松散的叙事线索将不同节目串联起来，并为每一位表演者设计了一个特定角色，最终整场演出被赋予了剧情。这种混合之后的艺术形式，后来逐渐发展为闹喜剧（farce-comedy）。

表 9.1　音乐提示单

	台　词	乐 队 音 乐
提示	好人乡绅毕思理	乡绅进场时奏欢乐的音乐
提示	（喜剧落幕）	击鼓
提示	我想跳舞	特性音乐
提示	乡民们来了	欢快的 6 或 8 拍子
提示	（老人突然坐下）	尖锐的单簧管声
提示	乡民们纵情欢乐	乡村舞曲
提示	我唾弃你	D 和弦
提示	我多可怜，我很孤独	哀伤的曲调
提示	试着忘掉我的忧愁	轻型角笛舞曲
提示	这里有危险	G 和弦——强奏
提示	（盗贼进场）	鬼鬼祟祟的音乐
提示	（刀剑格斗）	小快板
提示	我将讲述我悲惨的经历	小提琴柔版
提示	（换场景）	华尔兹
提示	骑兵上场	号角
提示	磨坊着火了	快速的音乐
提示	我们必须拯救她	狂乱的音乐
提示	解救了	欢乐的音乐直至终场落幕

虽然这种杂交体的闹喜剧表演艺术形式仅仅只在戏剧舞台上存活了大约五年，但是它的存在充分证明了，综艺秀的演出程式可以被融入更加具有戏剧完整性的音乐喜剧表演形式之中，而这也同样适用于时事秀。

如今看来，当年的某些综艺秀表演可能会让现代观众略感不适，比如喜剧演员会不断拿有色人种的口音或行为方式来嘲讽逗乐。然而，另一方面，综艺秀却是美国戏剧舞台上最早启用黑人演员的表演种类。虽然综艺秀中的黑人角色通常都是卑微寒酸、腐朽愚钝，但是在戏剧领域专属白人天下的年代，综艺秀对于黑人演员的启用无疑是美国戏剧历史上的一大进步，为之后美国音乐剧舞台上超越人种的演员结构做出了重要贡献。

虽然综艺秀统领着 20 世纪前 30 年间美国的大众娱乐行业，但是随着广播、电影等行业的兴起以及 30 年代美国经济大萧条的来临，综艺秀开始呈现衰落之势。纽约最后一座还在上演综艺秀的剧院——皇宫剧院，在面临关门倒闭的生存压力之下，最终也不得不于 1935 年改装成电影院。虽然，综艺秀作为一种独立的舞台表演形式最终退出了历史舞台，但是它包罗万象的表演思路却影响了之后诸多的舞台艺术形式（如时事秀等）。甚至在 20 世纪后期的一些音乐剧作品中，依然可以窥视到当年综艺秀表演的影子，如桑坦的《伙伴们》和坎德与艾伯合作的《芝加哥》等。

延伸阅读

Corio, Ann. *This Was Burlesque*. New York: Madison Square Press, 1968.

Gilbert, Douglas. *American Vaudeville, Its Life and Times*. New York: Whitlesey House, 1940.

Jackson, Allan S. "Evangeline: The Forgotten American Musical." *Players: The Magazine of American Theatre* 44, no. 1 (October/November 1968): 20–25.

Jackson, Richard, ed. *Evangeline (1877)*. Early Burlesque

in America, Vol. 13. New York: Garland Publishing, Inc., 1994.

Kislan, Richard. *Hoofing on Broadway: A History of Show Dancing*. New York: Prentice Hall Press, 1987.

Loney, Glenn, ed. *Musical Theatre in America: Papers and Proceedings of the Conference on the Musical Theatre in America*. (Contributions in Drama and Theatre Studies, Number 8). Westport, Connecticut: Greenwood Press, 1984.

Mates, Julian. *America's Musical Stage: Two Hundred Years of Musical Theatre*. New York: Praeger, 1985. Paperback edition 1987.

Matlaw, Myron, ed. *The Black Crook and Other Nineteenth-Century American Plays*. New York: E. P. Dutton & Co., 1967.

Root, Deane L. *American Popular Stage Music, 1860–1880*. Ann Arbor, Michigan: UMI Research Press, 1981.

Spitzer, Marian. *The Palace*. New York: Atheneum, 1969.

Stein, Charles W., ed. *American Vaudeville As Seen by Its Contemporaries*. New York: Alfred A. Knopf, 1984.

《黑色牧羊棍》剧情简介

1863 年，查尔斯（Charles M. Barras）为《黑色牧羊棍》申请了版权。但事实上，该剧的剧情是基于一个观众耳熟能详的古老故事：一个人与魔鬼达成了协议，愿意用他人的灵魂为条件，换取自己生命的永存。《黑色牧羊棍》中这个恶人名叫赫佐格（Hertzog），他与魔王扎米尔（Zamiel）签订了协议——每杀掉一个人便可以为自己换来额外一年的生命。剧中的另一大恶人名叫沃芬斯坦伯爵（Count Wolfenstein），他用各种诡计试图将美丽少女阿米娜（Amina）占为己有。阿米娜的养母芭芭拉夫人（Dame Barbara）同意将阿米娜送往伯爵在哈兹山上的城堡，以便女儿可以接受良好的贵族式教育，并最终成为伯爵夫人。但是，阿米娜自己却对这桩婚约并不满意，因为她对穷画家鲁道夫（Rodolphe）心有所属。于是，公爵便设计陷害鲁道夫，并将其关进自己城堡的地牢之中。

第二幕，赫佐格和他的仆人格雷普（Greppo）到地牢中看望鲁道夫，讲述了一些哈兹山上富人们的故事，并告诉鲁道夫，只有拥有了财富，才可以迎娶自己心爱的姑娘阿米娜。在格雷普的帮助下，鲁道夫决定去寻求宝藏。而在一旁的赫佐格则暗暗窃喜，因为他知道，鲁道夫正在步入魔王手中。途中，鲁道夫在毒蛇口中救下了一只小鸟，殊不知，他正从魔王手中救下了化身之后的金域皇后（Queen of the Golden Realm）斯塔拉克塔（Stalacta）。作为报答，皇后送给鲁道夫很多礼物，其中包括一枚神奇的戒指。

第三幕，6 个月过去了，为庆祝伯爵的生日，一场盛大华丽的化装舞会正在紧张筹备之中。一群女子化装成女武神出现在舞会中，进行着队列舞的表演（见谱例 10）。一位神秘"王子"到访舞会。在伯爵的要求下，所以人被迫摘除了面具。原来，这位神秘王子及其仆人，就是化装之后的鲁道夫和格雷普。鲁道夫亲吻了手中的戒指，仙子立即出现，并帮助鲁道夫在一片混乱中带走了阿米娜。跟随而来的格雷普，也说动并带走了阿米娜的侍女卡莱恩。

第四幕，赫佐格与伯爵追随而来，他们穿越了熊熊烈火的波西米亚森林，钻过了有着晶莹闪亮钟乳石的洞穴，并最终追赶上了鲁道夫一行人。鲁道夫与伯爵开始决斗，赫佐格逃之夭夭，最终被罚永远存活于扎米尔的魔域地狱。有情人最终全部来到斯塔拉克塔的神奇王国，全剧在一片光彩夺目的喧闹场景中热烈收场。

《伊万戈琳》剧情简介

没有了歌舞团极具诱惑力的性感演出，瑞斯和古德温需要挖掘出其他可以吸引观众的东西。《伊万戈琳》的剧情虽然略显幼稚，但却扣人心弦，让观众很容易就能够被带入剧情。故事围绕伊万戈琳（简称伊娃）和加百利勇敢追求爱情与婚姻的故事展开。大幕拉开，加拿大的新斯科舍，一位孤独的渔夫不时出现，没有台词，但

却不断用自己的肢体动作娱乐观众（如捕捉鳗鱼、龙虾等）。这个角色看似可有可无，但是却对之后的剧情发展起到了关键的推动作用。

剧情正式开始，加百利（女扮男装）向自己所爱的伊娃敬酒。伊娃庇护了两位弃船的水手。伊娃的伯父留给她一大笔财产，但是由于伯父生前痛恨婚姻，因此他要求伊娃必须永不嫁人，否则她将失去继承财产的资格，而这笔财富也将转给雷布兰克（LeBlanc）。然而，伊娃对伯父生前的这个遗嘱却一无所知，因为雷布兰克把它藏了起来，并且试图撮合伊娃与加百利的婚姻，以便篡夺这笔财产。与此同时，加百利的姑妈凯瑟琳（男扮女装）对雷布兰克一见倾心，一心想要以身相许。遭遇海难的伊娃被鲸鱼围攻，加百利及时出现解救。一位口吃的下士前来寻找失踪的水手，但是却一无所获。

伊娃坐在纺车前，回想着加百利的种种美德（见谱例11）。伊娃希望与加百利蜜月时，带上自己的宠物小母牛，两人为此事争吵了起来。伊娃的父亲出面制止了两人的争吵，雷布兰克出现，呈上了已经准备好的结婚契约。加百利在婚契上签上了名字，正当伊娃也要写上自己名字的时候，一位军官带着一群士兵登场。原来被伊娃匿藏的水手被发现了，军官逮捕了伊娃，并要将其遣送至英国治罪。

海难之后，幸存者来到了一个神奇的国度，在那里遍地都是闪闪发光的钻石。幸存者开始捡拾钻石，但是却被当地的警察拘捕起来。当地的国王下令要将这些偷钻石的外来人处死，但是却发现他们和自己一样，都是共济会的会员。另一方面，伊娃与加百利的婚礼礼仪继续进行，但是伊娃在婚契上的签字再次被士兵们的出现打断。然而，军官对于逮捕伊娃这件事已经失去了兴趣，因此伊娃最终还是完成了婚契上的签字。雷布兰克欣喜若狂，但却万万没想到，伊娃伯父的遗嘱已经被一开场那位孤独的渔夫用来点烟烧了。凯瑟琳向雷布兰克许下诺言，如果两人结婚，自己将会把财产的一半分给雷布兰克。但是，命运无疑是给雷布兰克开了一个天大的玩笑，因为凯瑟琳的财产仅仅只是一把硬币。一个让人眩目的热气球腾空而起，全剧终结，伊娃与加百利从此幸福快乐地生活在一起。

谱例10 《黑色牧羊棍》

欧佩蒂/查尔斯，1866年
《女武士进行曲》，1871年出品

时间	乐段	曲式	歌　词	音乐特性
0:01	1	引子		乐队引子
0:48	2	A	合唱： 我们开心地从幽深碧蓝的大海中来， 我们轻快地遍游全世界。 我们是午夜的精灵应和着海浪的乐声， 快乐地游荡到天明。	下降的旋律 稳定的两拍子 进行曲的速度
1:03	3	间奏		乐队间奏
1:45	4	B	合唱： 让我们在行进中纵情歌唱， 让我们快乐地享受着陆地上的每一刻。 是的，让我们在月光上尽情狂欢， 让我们快乐地游荡到天明。	旋律逐渐升高
2:01	5	尾声		乐队尾声（终曲）

谱例 11 《伊万戈琳》

瑞斯 / 古德温，1874 年
《我的心》

时间	乐段	曲式	歌 词	音乐特性
0:00	引子			乐队引子
0:16	1	A	**伊万戈琳：** 我的心从未感受过这样的情感 犹如大海涌动的潮汐一般不断逼近心房	复合两拍子 （模仿纺车轮） 大调式
0:32	2		当我被加百利的臂弯环抱，我的脑海一片混乱 我像是被施上了魔咒，我开始拥有了神奇的魔力	重复第一段旋律
0:48	3	B	为什么我的双颊情不自禁地炙热？ 是何等愉悦让这个世界看起来如此美好？	小调式
1:09	4	A	脸红但是却很压抑，欢乐却又如此痛苦 我不得不承认，我无法控制这一切的发生	大调式
1:26	5		爱情离开了空中的家园，已经悄然注入我的心间 爱情照亮了我的双眼，不禁欣喜若狂。	重复第一段旋律
1:44				乐队尾声

第 *10* 章

1880 年至 1903 年的
美国小歌剧

19 世纪，美国舞台上涌现出诸多不同形式的本土表演艺术形式，如墨面秀、综艺秀、情节剧、奇幻剧、滑稽秀等。但是，来自欧洲的音乐戏剧依然占据着美国舞台表演艺术的主流，如吉尔伯特和苏利文的小歌剧。很快，美国本土作曲家也开始着手打造植根于自己本国文化土壤的小歌剧（或喜歌剧）。美国本土的小歌剧创作大约始于 19 世纪中期，但是并不多产，其中有一部作品较为突出，名为《阿尔坎塔拉医生》（*The Doctor of Alcantara*），1862 年创作于波士顿，曾经在美国各地巡演长达数年之久。

一部命中目标的小歌剧
AN OPERETTA ARROW HITS ITS TARGET

到了 19 世纪 80 年代，美国小歌剧开始蓬勃发展起来，但是其中不少作品的演出效果并不理想。1887 年，一位名叫雷金纳德·德·科文（Reginald De Koven）的作曲家与另一位名为哈利·贝切·史密斯（Harry Bache Smith）词作者走到了一起。他们合作的第一部作品名叫《穆斯林女王》（*The Begum*），是一部基于印度文化的

喜歌剧作品，创作灵感来自于吉尔伯特和苏利文合作的小歌剧《天皇》，都是试图用充满异域风情的亚洲文化来制造票房噱头。史密斯后来解释道："我和科文都是吉尔伯特和苏利文小歌剧作品的狂热崇拜者，所以当开始合作自己的第一部作品时，我们决定用模仿来表达最崇高的致意"。史密斯与科文合作的第二部作品表现平平，但是之后的第三部作品却获得了极高的声誉。这部名为《罗宾汉》（*Robin Hood*）的小歌剧，可以算作是美国 19 世纪小歌剧领域的佼佼者。

虽然史密斯在这部《罗宾汉》中创作的歌词多偏向于古英语，但是却获得了极高的评价，而他也是美国第一位将自己最佳歌词出版成册的词作家。《罗宾汉》在艺术手法上借鉴了之前诸多表演艺术形式，比如剧中大多数人物都有伪装，其中剧中男主角阿兰·阿·戴尔（Allan-a-Dale）就是由一位女演员扮演，该演员也被称为"马裤角色"（breeches role）。这种角色安排，让女演员顺理成章地穿上了紧身服装，其展现出来的女性曲线的诱惑力，与之前《黑色牧羊棍》或《伊万杰琳》有异曲同工之效。甚至于，连剧中扮演罗宾汉情人玛丽安夫人的女演员，也在各种场景中身着男装。有意思的是，这种舞

台上的男女角色互换，似乎不会对观众欣赏剧目造成任何影响。他们既不会因为女扮男装而认不出阿兰·戴尔，也不会因为玛丽安夫人身着男装而产生任何角色上的误会。

由于之前合作的两部剧反响惨淡，当1890年《罗宾汉》首演于芝加哥时，美国戏剧界对于史密斯与科文这对搭档并没有寄予太多期望。甚至于，在该剧彩排时，演员们也没有表现出过多的热情。据史密斯后来回忆道：

"演员们对我们的作品似乎并不满意……但是巴纳比（Barnabee）很喜欢自己在剧中扮演的角色——诺丁汉警长，而剧中饰演小约翰的威尔·麦克当纳（Will MacDonald）也认为这个角色给了他很好的机会。杰西·戴维斯（Jessie Davis）在《罗宾汉》中女扮男装，饰演阿兰·戴尔。她是个很难缠的女演员，总是抱怨自己在剧中没有独唱机会……彩排效果让人沮丧。当音乐指导第一次排练"修补匠之歌"的时候，她甚至宣称，自己将不会在演出中指挥这么垃圾的作品……

因为大家对这部作品都不抱有信心，所以我们根本没钱做服装。至首演当晚大幕拉起那刻，《罗宾汉》仅仅只耗资109.5美元。男高音穿着自己在《游吟诗人》中的服装，站在台上演唱罗宾汉的唱段。而剧中其他主角也都是穿着自己在其他歌剧（如《玛莎》《波西米亚女孩》等）演出中的戏服登台亮相。"

出乎所有人的意料，《罗宾汉》获得了巨大的成功。为平息戴维斯的抱怨，科文为她增添了一首独唱曲《答应我》（Oh, Promise Me），用于剧中阿兰·戴尔向安娜贝尔求婚的场景。殊不知，这首后填进去的曲目却成为该剧最具人气的经典唱段，以至于戴维斯每晚演出时，都会被观众要求重复演唱两次到三次。后来据戴

维斯自己估算，在《罗宾汉》一共2000场的演出中，自己大约重复演唱了5000多次《答应我》这首唱段。有一次演出中，戴维斯试图用一首新歌替代这首《答应我》，但是一张口就遭到了观众的哄场。最终，戴维斯不得不返场重新演唱这曲《答应我》，观众们方才罢休（该曲曲调在后来数年间经常出现在美国民间的婚礼仪式中）。

真实的演唱
A CASE OF "REAL" SINGING

《罗宾汉》1891年登陆纽约，但却遭遇了之前《伊万杰琳》同样的命运。由于剧院演出档期的原因，《罗宾汉》在纽约的首演周期非常短。然而，与《伊万杰琳》的首演惨败截然相反，《罗宾汉》的首演好评如潮，以至于很快便重返舞台，并在接下来的半个世纪里不断持续演出。除去《答应我》之外，《罗宾汉》中还有一首热门唱段名叫《棕色十月啤酒》（见谱例12）。这是一首极为欢快的乐曲，是剧中小约翰和伙伴们劝阿兰·戴尔借酒浇愁的唱段。和我们之前提到的所有唱段不同的是，这首乐曲是真正因地制宜的唱段，因为普通人在日常生活中，也经常会在酒馆中欢唱畅饮。一般来说，观众们对于演员的表演都会抱着怀疑的态度，因为演员在剧中的歌唱，往往是普通人在日常生活中用对话替代的内容，会失去真实的情境。但是，如果是剧中人物在教堂里演唱赞美诗，或一边唱着摇篮曲一边哄婴儿入睡，那么观众们就会觉得非常真实自然、贴近生活。这种贴近生活、符合常理的唱段，一般被称为"剧情歌曲"（diegetic song）。这种情况在如今的电影音乐中很常见，比如你在电影中看到某人在弹钢琴，

那么在电影原声中也会出现一段钢琴曲，而这段钢琴演奏就是符合剧情需要的。这首《棕色十月啤酒》就是一首"剧情歌曲"，因为它是该戏剧场景中自然而然生成的唱段，很好地完成了戏剧环境的塑造。

诚然，现实生活中一群醉汉在酒吧里狂欢痛饮之后，不大可能会唱出这么一首显然精心设计过的歌曲。科文这首《棕色十月啤酒》设计了非常直接明了的主副歌结构（a-B-a-B），其中两个主歌（谱例 12 中 1、3 处）由小约翰演唱，阿兰与伙伴们则会加入 B 段的演唱（谱例 12 中 2、4 处）。在 B 的副歌部分，主旋律由小约翰和阿兰完成，伙伴们虽然演唱同样的歌词，但是却承担主旋律的和声配唱，即为主旋律提供和声织体 [1]。

相较于常见的饮酒歌，这首《棕色十月啤酒》在节奏上略显复杂。查看乐谱后不难发现，该曲乐谱上出现了大量的延长符号（类似于莫扎特《唐璜》中的《目录咏叹调》）。很难想象，一群喝得酩酊大醉的酒汉们可以在演唱中游刃有余地延长某些音符，并且在其后所有人步调一致地重新进入正常节奏。对于现实生活中的饮酒歌，这首《棕色十月啤酒》显然是加入了一些艺术化的手法。即便如此，和音乐戏剧中其他类型的唱段相比，这首《棕色十月啤酒》依然还是一首贴近生活、可以真实再现生活场景的"剧情歌曲"。

伟大的"白色大道"
THE GREAT WHITE WAY

随着《罗宾汉》的热演，小歌剧开始独霸美国音乐戏剧舞台，将综艺秀、闹喜剧等其他音乐类表演艺术形式挤到一边。大量欧洲作曲家开始涉足美国小歌剧界，并移居美国，试图在美国小歌剧日益兴旺的热潮中谋得利益。与此同时，很多美国本土作曲家也开始转向创作小歌剧，比如美国著名的"进行曲之王"约翰·苏萨（John Philip Sousa）等。更重要的是，在小歌剧兴起过程中，纽约逐渐发展成为美国戏剧活动的中心地带。在亮相纽约之前，制作人通常都会在纽约之外的其他城市先安排试演，因为在纽约首演的反响，直接决定了这部剧是否能够获得最终的商业成功。

至 20 世纪初，纽约已经发展出 41 座大型剧院，远远超出同时期世界上的任何其他城市。这些剧院大多坐落于纽约曼哈顿的百老汇大道（Broadway Boulevard）上，主要集中于围绕百老汇的东西两条大道、南北 12 条大街的剧院区，这正是为何曼哈顿上演的剧目如今都俗称为"百老汇剧"的原因。在百老汇的核心剧院区之外，还零散地分布着一些相对小型的剧院，一般称为"外百老汇"（off-Broadway）。最近几年还出现了"外外百老汇"（off-off-Broadway）的概念，主要指一些远离百老汇核心剧院区、面积很小的微型剧场，其中大多数为非常规剧场，由阁楼、教堂、仓库等建筑翻修而成。1901 年，古德（O.J.Gude）创造了"白色大道"（Great White Way）的新名词，用于形容用电力照明设备替代煤油灯或弧光灯之后的百老汇大街。"白色大道"很快成为百老汇剧院区的代名词。三年后，《纽约时报》办公地迁至百老汇黄金地段的一座大楼，这个街区随即被称为"时报广场"。出版商说服纽约市在此开设了一个地铁站，这让剧院观众前往百老汇变得更加便捷。

1　这种和声织体的合唱方式，与之前提到的福斯特墨面秀歌曲《坎普顿的比赛》相类似。由于歌者们演唱的是相同歌词，且歌词对应着一致的节奏，因此合唱中的主旋律依然可以清晰可辨。

舞美吸引票房
SCENERY SELLS TICKETS

随着百老汇剧院区开始转用电能，百老汇制作人也开始尝试在戏剧舞台上使用电子设备。其中较为成功的尝试，是将小歌剧与之前出现的奇妙剧融合在一起，将后者精致魔幻的舞台布景运用于小歌剧的场景中，形成了一种名为"布景秀"（scenery show）的演出形式。早期布景秀中最成功的一部作品，当属 1903 年的《绿野仙踪》（*The Wizard of Oz*，参见边栏注）。与之后 1939 年电影版《绿野仙踪》一样，小歌剧版《绿野仙踪》更多地关注于剧中各种不同的魔幻场景。其中有一幕，女演员们头戴巨大的帽子，装扮成明艳娇媚的罂粟花，在魔法之下，一场暴风雪突然降临，所有罂粟花全部倒在雪地中悲惨死去。观众们惊叹于剧中千变万化的场景，甚至无暇顾及剧中很多无趣且无谓的唱段。

边栏注

《绿野仙踪》——1903年舞台版
对比1939年电影版

虽然《绿野仙踪》的小说原作者弗兰克·巴姆（L. Frank Baum）曾经参与了 1903 年小歌剧版的剧本改编工作，但是相较于 30 多年后米高梅（MGM）电影公司制作发行的电影版，小歌剧版《绿野仙踪》显然与原著的儿童读物风格相去甚远。小歌剧版《绿野仙踪》里，陪伴在女主角多萝西身边的不是原著中的小狗托托（Toto），而是一只名为爱默金的小母牛（Imogene）。这个情节的改动显然是出于商业票房上的考虑，因为之前热演的《伊万杰琳》中

就曾经出现过一群可以跳舞的牛，小歌剧版《绿野仙踪》无疑是创作元素上借鉴了之前成功剧目的艺术经验。剧中，铁皮人和稻草人的扮演者分别是大卫·蒙哥马利（David Montgomery）与弗莱德·斯通（Fred Stone）。由于二人在出演小歌剧版《绿野仙踪》之前，已经是活跃在美国戏剧舞台上的一对明星喜剧搭档，因此在演出中所占的戏份要远远大于胆小的狮子。此外，小歌剧版《绿野仙踪》在情节设置上，也明显不同于小说原著和之后的电影版——小歌剧版中的多萝西被卷入了翡翠城的王权之争中，在特里克西（Trixie）、瑞斯基特上校（General Riskitt）、诗人戴斯莫夫·戴丽（Dashemoff Dailey）等朋友们的帮助下，她试图帮助奥兹王重新赢回原本就属于自己的皇位——这部小说原著与之后电影均未曾出现。

虽然 1903 年小歌剧版和 1939 年电影版的《绿野仙踪》中都出现了歌曲唱段，但是后者并没有延用前者已有的现成唱段，全部换成了全新的电影原声曲。但是，这两个版本都非常关注于布景特效的渲染，尤其是那场将多萝西吹到翡翠城的大旋风。得益于巴姆创作的精彩绝伦的小说剧情，《绿野仙踪》为后世不同类型的艺术创作提供着源源不断的创作灵感，其中也包括 1975 年的音乐剧《巫师》（*The Wiz*）和 2003 年的音乐剧《女巫前传》（*Wicked*）。

正如现在的热门剧一样，当年的《绿野仙踪》很快便启发了一批模仿者，其中有一部作品模仿得非常成功。该剧名为《玩具国的孩子》（*Babes in Toyland*），与《绿野仙踪》同年推出，首演于 1903 年 10 月，是一部"奇妙剧式小歌剧"（operetta-extravaganza）。该剧奠定了美国作曲家维克多·赫伯特（Victor Herbert）在美国音乐戏

剧界的地位。赫伯特早期的音乐创作多集中于艺术音乐领域，主要的身份是演奏家和古典音乐作曲家。1898年，赫伯特开始接手匹兹堡交响乐团，并一手将其打造为与波士顿交响乐团和纽约爱乐同水准的美国一流交响乐团。赫伯特涉足小歌剧作曲领域始于1894年，而他的这部《玩具国的孩子》很快便与其前任《绿野仙踪》一样大受欢迎。朱利安·米切尔（Julian Mitchell）同时担任了这两部剧的导演，在聆听完赫伯特为《玩具国的孩子》创作的音乐之后，米切尔立即意识到音乐对于提升小歌剧舞台视觉效果的重要意义。《玩具国的孩子》的剧本由格伦·麦克唐纳（Glen MacDonough）创作完成，全剧充满着各种奇幻色彩的戏剧场景：演出始于一场狂风肆虐的暴雨场景，观众们可以在舞台上看到让人毛骨悚然的蜘蛛森林，当然还有美轮美奂的玩具国度，里面充满着各种奇妙的童话场景，如巴纳比叔叔的农场、玛丽的花园、飞蛾皇后的花宫殿、圣诞树丛林、玩具街、玩具店、玩具国的正义宫殿等。

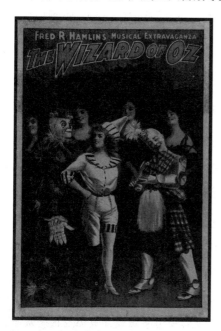

图 10.1 《绿野仙踪》的戏剧海报

图片来源：美国国会图书馆，www.loc.gov/pictures/item/2014636750/

赫伯特为《玩具国的孩子》创作的音乐，很好地衬托起了舞台上奢华恢宏的布景与道具。有意思的是，这部小歌剧的音乐并非都由歌唱演员承担，比如剧中一首非常重要的曲目《玩具进行曲》（*The March of the Toys*），就是由担任伴奏的管弦乐队予以完成的。当然，《玩具国的孩子》中并不缺乏经典的唱段，比如曲调舒缓动人的《玩具国》（*Toyland*）和《我不会算数》（*I Can't Do the Sum*）等。《我不会算数》（见谱例13）描绘了玩具国里特有的计算方式，演唱时合唱演员站在简和阿兰（Jane and Alan）的后面，打扮成童谣中汉普蒂·邓普蒂（Humpty Dumpty）的造型。由于主唱者简是一个儿童角色（由成人女演员饰演），所以赫伯特为她的这首唱段谱写了极为简单的旋律伴奏。曲中，除最后不断重复的拟声词"噢、噢、噢"之外，简的唱词基本上都是音节式的布局。乐曲中段，为了加强简对于算数极为沮丧的情绪，唱词旋律开始加入了一定的装饰性。《我不会算数》与之前《罗宾汉》中的唱段《棕色十月啤酒》一样，都采用了主副歌体的 a-B-a-B 曲式结构。如谱例13所示，唱段的主歌部分（标记1、标记3、标记5、标记6、标记7处），简都会抛出一个看上去非常无厘头的问题。唱段的副歌部分（标记2、标记4、标记8处），鹅妈妈等角色加入合唱，并用粉笔在手板上拍打出短促反复的节奏，为该唱段的音乐效果增添了不少魅力。

虽然《玩具国的孩子》是赫伯特的第一部热门剧，但是他并没有在之后的音乐创作中复制这种让自己一炮走红的奇妙剧式小歌剧艺术形式。区别于同时期的其他作曲家，赫伯特总是在自己的音乐创作中不断尝试新的创作品位和音乐风格。虽然以赫伯特为代表的一批小歌剧界的作曲家，一跃成为美国音乐戏剧舞台上

的创作明星，但是小歌剧的辉煌很快便面临了
严峻的挑战，因为一种全新的戏剧种类即将闪

亮登场，并从此成为美国音乐戏剧舞台上一道
独特靓丽的风景。

图 10.2 《玩具国的孩子》的作曲家维克多·赫伯特

图片来源：美国国会图书馆，www.loc.gov/pictures/item/
ggb2005023973/

图 10.3 《玩具国的孩子》上演拉动该剧童书的销售

图片来源：美国国会图书馆，www.loc.gov/pictures/resource/
ppmsca.42104/

098

走进幕后：音乐创作的戏剧完整性

19 世纪末 20 世纪初，虽然大多数百老汇
舞台作品的音乐创作已经开始由专一的作曲家
承担完成，但是导演或制作人经常会在演出中
篡改或穿插其他作曲家的作品。这些被强行加
入的唱段往往与剧情本身毫无关联，加入剧中
仅仅是为了给全剧增加一点新鲜感，以减缓连
演多场之后观众有可能会出现的审美疲劳。这
些被加入的唱段往往与时事政治或当下流行的
话题有关，有时候也仅仅就是为了突出某个演

员。作曲家对于这些肆意加入的唱段往往没有
话语决定权，到了 20 世纪初，这种乐谱原稿被
随意篡改的行为在赫伯特手中得到了改善。凭
借自身在小歌剧界德高望重的声誉，赫伯特可
以在演出中拒绝指挥那些并非自己谱写的唱段，
转由乐队首席来指挥完成。

1904 年，玛丽·卡希尔（Marie Cahill）受
聘出演赫伯特的小歌剧《诺兰德发生的趣事》
（*It Happened in Nordland*）。然而，卡希尔时不
时会在没有任何事前通知或协商的情况下，随
意在演出中加入一两首篡改唱段。这一行为让
乐队指挥及所有乐手大为恼火，而每到这一时

刻，赫伯特就会转身离去，把手中的指挥棒扔给乐队首席。赫伯特拒绝指挥篡改唱段的行为也反过来激怒了卡希尔，在一次演出中，当演唱到某唱段第二次主歌部分的时候，卡希尔突然停了下来，在舞台上捶胸顿足、号啕大哭，然后转身离场，留下全剧场观众在底下瞠目结舌、目瞪口呆。该剧制作人卢·菲尔兹（Lew Fields）闻讯赶来，在后台找到了哭哭啼啼的卡希尔，劝说她坚持完成全剧演出。

于是，卡希尔重新回到舞台上，但却以乐队故意刁难为由，坚持清唱，拒绝和乐队合作。这一自以为是的行为惹恼了乐队成员，他们开始在场下嘘声一片，结果却招来了观众们的一片责骂声。唱段结束之后，卡希尔发表了一段演说，痛诉自己在剧团中所遭受的"迫害"。卡

希尔楚楚可怜的演讲博得了观众们的同情与支持，于是卡希尔向制作人菲尔兹提出了最后通牒——除非将赫伯特驱除出团，否则自己将不再出演。然而，卡希尔显然是高估了自己在剧团里的地位，认为自己是决定该剧成功与否的关键人物。殊不知，菲尔兹最终却决定站到赫伯特的一边，因为他觉得一部好的剧作远比一位女明星演员来的重要，即便没有卡希尔的加盟，该剧一样可以热演。至此，美国表演戏剧舞台上，对于音乐创作原稿肆意修改的行为第一次遭到了制止。虽然篡改歌曲的行为依然持续了一段时间，但是作曲家对于戏剧音乐创作的掌控权与日俱增。时至今日，在不征求作曲家同意的前提下，没有人可以对音乐剧乐谱原稿进行肆意修改。

延伸阅读

Bordman, Gerald. *American Operetta from H.M.S Pinafore to Sweeney Todd*. New York: Oxford University Press, 1981.

Fields, Armond, and L. Marc Fields. *From the Bowery to Broadway*. New York and Oxford: Oxford University Press, 1993.

Root, Deane L. *American Popular Stage Music, 1860–1880*. Ann Arbor, Michigan: UMI Research Press, 1981.

Schoenfeld, Gerald. "The Broadway Theatre circa 1983." [n.p.] The League of New York Theatres and Producers, 1983.

Smith, Cecil. *Musical Comedy in America*. New York: Theatre Arts Books (Robert M. MacGregor), 1950.

Smith, Harry B. *First Nights and First Editions*. Boston: Little, Brown, and Company, 1931.

———. *Stage Lyrics*. New York: R. H. Russell, 1900.

Traubner, Richard. *Operetta: A Theatrical History*. Garden City, New York: Doubleday, 1983.

《罗宾汉》剧情简介

中世纪以来，有关罗宾汉的传奇故事就一直被人们用各种类型的艺术形式世代传诵，这

其中也包括科文与史密斯 1890 年合作的小歌剧《罗宾汉》。故事发生在英王查理一世统治时期，诺丁汉小镇旁的舍伍德森林里生活着一群亡命之徒，塔克修士（Friar Tuck）是他们的精神导师，正在向小镇穷人们竞拍着他们抢来的战利品。阿兰·戴尔正在与酒馆老板娘得顿夫人（Dame Durden）的女儿安娜贝尔（Annabel）调情。安娜贝尔的父亲多年前追随国王参加了十字军东征，至今未归。得顿夫人没有收到一年一封的丈夫来信，正在心存焦虑，担心自己会不会从此变成寡妇。

很多人前来诺丁汉参加剑术比赛，其中包括一位来自亨廷顿的年轻人，名叫罗伯特（Robert，即罗宾 Robin）。他已经到了恰当的年纪，可以从监护人诺丁汉警长那里领取父亲留给自己的爵位和财产。诺丁汉警长同时还是玛丽安夫人（Lady Marian Fitzwalter）的财产监

护人，后者被查理一世许配给亨廷顿未来的新伯爵。玛丽安夫人打扮成男侍的模样前往集市，想亲眼查看一下自己未来夫君的相貌品行，却没想到对罗伯特一见倾心，立刻揭晓了自己女扮男装的身份。但是，诺丁汉警长却早已有了自己的如意算盘。他伪造了一份文件，将原本应该属于罗伯特的亨廷顿爵位授予了吉斯伯恩的盖伊爵士（Sir Guy of Gisborne）。这样盖伊爵士将成为亨廷顿的新伯爵，并可以顺理成章地迎娶玛丽安夫人，而罗伯特父亲留下的万贯家财也将会被诺丁汉警长收入囊中。诺丁汉警长宣布结果之后，一无所有的罗伯特只好到舍伍德森林里寻求庇护。

罗宾（罗伯特的化名）以为玛丽安夫人自愿嫁给盖伊爵士，情伤之下，开始将注意力转移到安娜贝尔身上。阿兰·戴尔非常愤怒，但是小约翰建议他借酒消愁并和盗匪们一起演唱起《棕色十月啤酒》。警长和盖伊爵士乔装打扮，潜入得顿夫人的小酒馆，但是警长的衣服却暴露了自己的伪装身份。这件衣服是警长从塔克修士那里买来的偷盗品，却不想正好是得顿夫人多年前亲手为自己丈夫编织的那一件，以至于得顿夫人误以为警长就是自己多年未见的丈夫。警长不敢揭露自己的真实身份，否则将会被蒙上偷盗的罪名，只能顺着得顿夫人将错就错。

玛丽安夫人逃出诺丁汉，前往舍伍德森林寻找罗宾，却悲伤地发现曾经的爱人如今已移情别恋。尽管如此，玛丽安夫人依然决定守在安娜贝尔的窗边，等着罗宾来唱小夜曲的时候与他相见。两人见面之后，所有误会瞬间化为乌有，玛丽安满心欢喜地同意嫁给罗宾。但是，阿兰却误以为罗宾想要娶的女子是安娜贝尔，于是恼羞成怒之下，将罗宾的行踪暴露给警长

二人。罗宾被捕。

第三幕，情况越发糟糕。警长不仅逮捕了罗宾，而且还绑架了安娜贝尔，并准备和盖伊爵士一起，同时完成婚礼仪式。塔克和小约翰前往监狱，化装成聆听罗宾忏悔的修士，以便罗宾可以有机会换装逃跑。罗宾化装成主持婚礼的主教登场，并在婚礼的关键时刻表明了自己的身份。与此同时，查理国王出人意料地从十字军东征中返回，突然出现在婚礼现场。国王赦免了罗伯特化身罗宾汉时候的一切所作所为，全剧在一片皆大欢喜中欢乐收场。

《玩具国的孩子》剧情简介

《玩具国的孩子》的剧本虽然是原创，但是故事情节很大程度上基于鹅妈妈故事中的童谣角色。剧中主角简和阿兰是一对失去双亲的兄妹，叔叔巴纳比（Barnaby）试图抢夺兄妹俩的财产，于是设计让二人遭遇海难。更甚者，巴纳比垂涎于阿兰深爱的女孩玛丽，并以阿兰在海难中失踪为名，说服玛丽的母亲派珀将女儿许配给自己。

玛丽被逼出逃来到了遥远的玩具国。玛丽的哥哥汤姆-汤姆（Tom-Tom）——简的未婚夫，因为担心自己妹妹的安全，也一路跟随而至。让巴纳比非常懊丧的是，简和阿兰不仅在海难中幸存，而且还安然无恙地返回家园。巴纳比哄骗兄妹俩说，他们的家已经被烧毁，并谎称会带他们去一个新家。简和阿兰被带入蜘蛛森林，兄妹俩这才意识到身处险境，开始努力寻求生路。他们在找寻出路的途中，解救了一只被困在蜘蛛网上的飞蛾，结果却发现原来这飞蛾是化身之后的蛾皇后。在蛾皇后的帮助下，兄妹俩逃出森林，并最终来到了充满魔幻

色彩的玩具国那里。

在玩具国里，简和阿兰与玛丽和她的哥哥汤姆 - 汤姆喜相逢。虽然玩具国里充满着各种奇妙的事物，但是这两对兄妹很快就意识到什么地方有点不太对劲。原来，邪恶的玩具师傅悄悄篡权整个玩具国，他因为仇恨儿童，正在制造一种可怕的杀人玩具。玩具师傅和巴纳比叔叔开始联手，但是杀人玩具最终却杀掉了自己的制造者。善良的阿兰原本试图从杀人玩具手中救下玩具师傅，但是却被诬蔑为杀人凶手。虽然玛丽以同意下嫁为条件，试图说服巴纳比叔叔释放阿兰，但是巴纳比依然背信弃义，最终将阿兰移交给玩具国法庭。阿兰被判死刑，

而依照玩具国的惯例，除非有一位寡妇愿意下嫁，否则阿兰将立即被处死。不幸的是，玩具国仅存的一位寡妇是歌剧女歌手，她因为十分不喜爱阿兰的嗓音而拒绝下嫁。为了让事情变得简单，死刑执行官决定用毒酒结束阿兰的生命。遭到玛丽无休止的指责痛骂，巴纳比叔叔借酒消愁，却不想误服毒酒，立即倒地身亡。玛丽立刻成为玩具城的另一位寡妇，可以名正言顺地嫁给自己心爱的阿兰，并一举两得地解救爱人的性命。阿兰在玩具师傅的尸骸上发现了一瓶神奇药水，用它便可以将所有的恶魔玩具驱除出境。剧终，所有玩具全部复活，所有人从此幸福开心地生活在一起。

谱例 12 《罗宾汉》

雷金纳德／哈利，1891 年
《棕色十月啤酒》

时间	乐段	曲式	歌　　　词	音乐特性
0:00	引子			乐队
0:06	1	主歌（a）	**小约翰：** 请与我一起举杯畅饮，我的朋友， 请与我一起举杯畅饮？ 我给你喝的是深棕色生啤酒。 只需从啤酒桶里喝上一大口，小伙子， 你孤独的心立刻就能欢愉起来。 哦，它是所有人的朋友，这给劲儿的大麦酒	在下划线音节处延长 主调织体 大调式
0:41	2	副歌（b）	**小约翰：** 所以欢笑吧，朋友，畅饮吧，朋友，你会变得结实而强壮 从早到晚，我都将会高唱这首棕色十月啤酒。 **合唱：** 是的，欢笑吧，朋友，畅饮吧，朋友，你会变得结实而强壮。 啊！ **小约翰：** 从早到晚，我都将会高唱这首棕色十月啤酒。 **合唱：** 棕色十月啤酒。	和声演唱 快速 复合两拍子 被延长音打断
1:13	引子			乐队

时间	乐段	曲式	歌 词	音乐特性
1:18	3	主歌（a）	**小约翰：** 你是否真的爱我，亲爱的姑娘， 你是否真的爱我？ 如果不是，我将再饮一壶，然后与你从此诀别。 无论让你伤心欲绝的姑娘是吉恩还是摩尔，是纳恩还是多尔， 请灌上整桶的棕色啤酒， 然后举杯痛饮这给劲儿的大麦酒。	重复第一段旋律
1:54	4	副歌（b）	**小约翰：** 所以欢笑吧，朋友，畅饮吧，朋友，你会变得结实而强壮 从早到晚，我都将会高唱这首棕色十月啤酒。 **合唱：** 是的，欢笑吧，朋友，畅饮吧，朋友，你会变得结实而强壮。 啊！ **小约翰：** 从早到晚，我都将会高唱这首棕色十月啤酒。 **合唱：** 棕色十月啤酒。	重复第二段旋律
2:27				乐队尾声

102 **谱例 13《玩具国的孩子》**

维克多／格伦，1903 年
《我不会算数》

时间	乐段	曲式	歌 词	音乐特性
0:00	引子			乐队
0:04	1	主歌（a）	**简：** 如果一首蒸汽船重达 1 万吨，航行 5000 英里 装载着一船的套鞋、雕刻刀还有锉刀 如果大副身高 6 英尺，水手长的身高也差不多 那么你可以用减法或乘法，得出船长的名字吗？	音节式谱曲 两拍子
0:25			**简／合唱：** 噢！噢！噢！	在"噢"上花腔
0:31	2	副歌（b）	**简：** 减去 6，乘上 2【咔嗒，咔嗒，咔嗒，咔嗒，咔嗒，咔嗒】 呦，这也太难算了吧【咔嗒，咔嗒，咔嗒，咔嗒，咔嗒，咔嗒】 你绞尽脑汁，直到脑袋麻木【咔嗒，咔嗒】 我根本不关心老师怎么讲，我就是不会算数。	音节式谱曲
0:52	3	主歌（a）	**简：** 如果克拉伦斯带着美丽的格温多琳出去兜风 如果以每小时 60 英里的时速，一吻定情 忽略转向齿轮，亲吮她那甜蜜的樱唇 20 位拿着笤帚的男人要用多长时间才能把克雷尔、格温妮二人清除干净？	
1:13			**简／合唱：** 噢！噢！噢！	花腔

时间	乐段	曲式	歌　词	音乐特性
1:18	4	副歌（b）	简： 减去 6，乘上 2【咔嗒，咔嗒，咔嗒，咔嗒，咔嗒，咔嗒】 呦，这也太难算了吧【咔嗒，咔嗒，咔嗒，咔嗒，咔嗒，咔嗒】 你绞尽脑汁，直到脑袋麻木【咔嗒，咔嗒】 我根本不关心老师怎么讲，我就是不会算数。	音节式
1:39	5	主歌（a）	简： 如果哈罗德邀请娇媚的爱默金共进晚餐 账单的一本点的都是红酒 如果账单一共 1395，而可怜的哈罗德只有四块钱 那么在敲击地板之前，哈罗德需要敲击多少物件？	
2:00			简／合唱： 噢！噢！噢！	花腔
2:05	6	主歌（a）	简： 如果一个妇女拥有一条英国哈巴狗，10 个孩子，一只猫 她试图在 7 个小时之内找到一间 40 美金的公寓 它必须地处有格调的街区，且带有可爱的、洒满阳光的户外房间 这 10 个孩子找到家之前需要花去多长时间？	音节式
2:26			简／合唱： 噢！噢！噢！	花腔
2:32	7	主歌（a）	简： 如果一磅西梅干今天售价 13 美分 杂货铺老板因为秃头带着 1.5 美金的假发 如果每售出一磅茶叶他就要送出两只雕花玻璃盘 穿着新滑轮鞋的威利何时才会摔破他的脸？	音节式
2:52			简／合唱： 噢！噢！噢！	花腔
2:58	8	副歌（b）	简： 减去 6，乘上 2【咔嗒，咔嗒，咔嗒，咔嗒，咔嗒，咔嗒】 呦，这也太难算了吧【咔嗒，咔嗒，咔嗒，咔嗒，咔嗒，咔嗒】 你绞尽脑汁，直到脑袋麻木【咔嗒，咔嗒】	音节式

103

第 **3** 部分

条条大路通往20世纪

第 *11* 章

小歌剧风潮的持续

《风流寡妇》狂潮
MERRY WIDOW MADNESS

　　虽然 19 世纪末，美国本土的小歌剧作品已经在美国表演戏剧舞台上占据了很大的比重，但是欧洲作曲家在小歌剧题材上还是显示出了与生俱来的优势。20 世纪早期美国最受欢迎的一部小歌剧作品出自一位奥地利作曲家的手笔，该作曲家名为弗兰兹·雷哈尔（Franz Lehár），应该算得上是维也纳"白银时代"最负盛名的小歌剧作曲家。雷哈尔的小歌剧《风流寡妇》1905 年首演于奥地利维也纳，两年之后亮相美国纽约。该剧的唱段瞬间迅速走红，剧中一曲《风流寡妇圆舞曲》成为美国社交舞会上最热门的曲目，甚至于剧中风流寡妇的穿戴，从帽子礼服到香水束胸，都成为美国各地女士纷纷效仿的时尚。"风流寡妇"风潮席卷全美，无论男女，人人都在吃着"风流寡妇"巧克力，或是喝着"风流寡妇"酒，或是抽着"风流寡妇"烟。这种发展百老汇剧目附属产业链的做法，从此拉开了序幕。

　　《风流寡妇》的剧本由维克多·利昂和里奥·斯坦合作创作完成，灵感来自于一部早期的法国戏剧。剧本完成之后，他们原本期望合作的作曲家是理查·胡伯格（Richard Heuberger）。多年前，雷哈尔曾经去维也纳交响乐协会面试指挥职位，胡伯格担任其中的一名评委并指责雷哈尔完全不懂华尔兹，雷哈尔的面试自然也就无疾而终。没想到若干年后，当利昂和斯坦听完胡伯格为《风流寡妇》创作的第一幕音乐之后，不禁大失所望。他们认为胡伯格的音乐疲沓无力、缺乏灵感，尤其是其中的圆舞曲！这正是验证了那句老话——善有善报，恶有恶终。

　　经一位戏剧界同仁引荐，利昂和斯坦找到雷哈尔，希望他可以尝试创作一首咏叹调。第二天，雷哈尔便打电话给利昂，直接在电话里为他演奏了那首《愚蠢，愚蠢的骑士》。利昂立即决定启用雷哈尔，但是剧院导演却对雷哈尔信心不足。他尽可能地缩减该剧的制作成本，甚至在剧中一场盛大舞会的场景中用纸糊的灯笼敷衍了事。1905 年，《风流寡妇》正式首演，虽然获得了普遍的好评，但是售票情况并不理想。为了让该剧能够达到连演 50 场的演出成绩，剧院老板采用了免费送票的形式。出乎意料的

是,《风流寡妇》的演出票房不但没有逐渐递减,反而还呈现出上升趋势。于是,剧院可以腾出更多的资金用于该剧的服装与舞美。《风流寡妇》保持了很长时间的持续热演,而观众群中就有青年时代的希特勒(讽刺的是,该剧的两位词作者以及作曲家的妻子都是犹太人)。

图 11.1 美国印第安纳州居民西娜·弗里曼·巴特斯(Cina Freeman Battees)给婆婆寄了一张自己的照片明信片,并写道:"你觉得我的风流寡妇怎么样?我感觉好极了"

图片来源:作者的个人副本

很快,《风流寡妇》的巡演步伐便遍及了很多欧洲城市。1907 年,乔治·爱德华(George Edwardes)在伦敦推出自己制作的英国版《风流寡妇》。和维也纳首演状况不同,《风流寡妇》在伦敦的初次亮相就大获成功,票房预售热卖至来年圣诞节,即首演后 18 个月的演出票均提

前售空!《风流寡妇》在伦敦连演了 778 场,期间,很多赞助商的观看遍数超过了 100 场,甚至于英国国王爱德华七世也曾经四次出现在观众席中。伦敦版首演 4 个月后,纽约观众终于在 1907 年 10 月 21 日正式迎来了久负盛名的《风流寡妇》。该剧的百老汇版获得了良好的演出效果,连续上演了 416 场,并且迅速带动起一系列的商业化运作行为。而该剧还次生出一部滑稽秀,由戏剧明星乔·韦伯(Joe Weber)和卢·菲尔兹(Lew Fields)出演,获得了连演 156 场的不俗票房成绩。

当然,20 世纪初活跃在美国戏剧舞台上并大放异彩的欧洲作曲家,绝不仅仅只是雷哈尔一位。除《风流寡妇》之外,奥斯卡·斯特劳斯(Oscar Straus)的《巧克力士兵》(*The Chocolate Soldier*)、伊万·卡耶尔(Ivan Caryll)的《粉红淑女》(*The Pink Lady*)等,都是当时美国音乐戏剧舞台上的佼佼者。这其中,有一部小歌剧作品特别值得一提。该作品是古斯塔夫·柯克(GustaveKerker)创作于 1897 年的音乐剧,名为《纽约丽人》(*The Belle of New York*)。该剧在纽约的上演并不成功,但是却出乎意料地成为当时在欧洲最受欢迎的一部美国本土音乐剧。这样一部代表着美国音乐戏剧创作迈上新台阶的重要作品,却并没有引起美国本土观众的兴趣与认可,这多多少少有点讽刺。

为歌剧演员而作的小歌剧
OPERETTA FOR AN OPERA SINGER

此时的美国小歌剧界依然是维克多·赫伯特的天下。《玩具国的孩子》一炮打响之后,赫伯特接着在 1910 年推出了另外一部佳

作《淘气的玛丽埃塔》（*Naughty Marietta*）。这部小歌剧作品源自奥斯卡·汉默斯坦（Oscar Hammertein）的构思与灵感，后者当时的身份是曼哈顿歌剧院的经理人。当时，曼哈顿歌剧院亏欠了一些债务，汉默斯坦决定启演一些更加通俗化的作品，并让自己的女高音明星艾玛·特兰缇尼（Emma Trentini）倾情出演。接下来上演的这部小歌剧《淘气的玛丽埃塔》不仅证明了汉默斯坦明智的决定，而且还充分证明了赫伯特的作曲实力。

意大利的明星定制
AN "ITALIAN" STAR VEHICLE

赫伯特的御用作词家是瑞达·约翰逊·扬（Rida Johnson Young，1869—1926），这是当时少有的几位活跃在百老汇的女性创作人员之一，无论是作词家还是作曲家（见工具条：创作领域的女性们）。扬充满浪漫主义情怀的歌词，恰到好处地烘托起赫伯特音乐旋律的驰骋。《淘气的玛丽埃塔》剧情的时间背景并不明确，扬解释道："我们对该剧的故事背景并没有明确的时间设定，可以肯定的是，这是一个发生在18世纪的故事。我们选定了一个大概的时间段，服装设计师根据自己的判定来设计服装和道具。"《淘气的玛丽埃塔》全剧的剧情发展一气呵成，中间没有穿插任何与剧情无关的喜剧表演，剧中音乐与剧情发展融于一体。该剧的开场非常特别，赫伯特在这里安排一段渲染黎明气氛的合唱曲，其中穿插着街头小贩的叫卖声、街头清扫工人的聊天声以及修道院女学生上学路上的吵闹声等。这样的场景设计不仅赋予了全剧开场以实实在在的戏剧意义，而且赫伯特似乎也在提醒着美国观众——加快脚步、赶紧入场，

否则你将会错过全剧精彩的开场。

赫伯特的这部《淘气的玛丽埃塔》几乎可以说是为女高音名角特兰缇尼量身定做，因此这部小歌剧可以归属为"明星定制"（star vehicle）类型的剧目。剧中很多唱段都是为彰显特兰缇尼精湛的女高音演唱技艺，比如那首《意大利街头之歌》（*Italian Street Song*）（见谱例14），这也就是为何多数业余歌剧团很难胜任这部小歌剧演出的原因。剧中玛丽埃塔的扮演者必须是花腔女高音，要求女演员不仅具备很高的音区，而且嗓音必须非常灵活，可以轻松地完成快速的音阶、各种音程跳跃和颤音等。

《意大利街头之歌》以一小段乐队序奏拉开序幕，乐队用三拍子的节奏律动营造出一种歌唱的感觉，玛丽埃塔登场独唱，歌词中充满着她对那不勒斯美好生活的追忆（标记1）。该唱段曲调听上去似乎优雅婉转、缓缓道来，但演唱起来并非易事，因为唱段的音乐旋律里暗藏了很多疾速的高低音转换。副歌从标记2处开始，唱段进入另外一种截然不同的音乐情景。玛丽埃塔的唱段旋律变得铿锵有力，而唱段也转变为更加进行曲风格的两拍子节奏。在这段副歌里，玛丽埃塔的唱段旋律在音高起伏上趋于缓和，高低音之间不再如前段那般迅速转换，而是高低音逐步递进，有时候还会在同一音高上持续重复。此外，这段副歌中还出现了拟声唱法（onomatopoeia），即玛格丽塔用一些没有实意的拟声词，去模仿诗歌里出现的曼多林（mandolin）声音效果。

乐段3开始，合唱进入，音乐旋律是对乐段2整段副歌的重复；乐段4开始，唱段主旋律转给合唱，音乐旋律转到小调；但很快，乐段5的音乐旋律重新回归大调，合唱部分一直

持续到乐段 7 结束；乐段 8 开始，玛格丽塔在合唱的背景下，在高音 C 上徘徊吟唱，而合唱则重复乐段 2 与乐段 3 的音乐旋律；玛格丽塔继持续的高音 C 之后，用单音节"啊"（ah）转入疾速的音程跳跃式旋律。玛格丽塔在高音区的花腔炫技，与合唱部分音节式的副歌旋律形成对位，在和声上形成一种非模仿式的复调织体（non-imitative polyphony）。

总体来看，《意大利街头之歌》的开场乐段与其后的其他乐段并没有多少关联，因为它的音乐内容之后没有再次出现。有一些音乐分析认为，尽管该乐段在整首唱段中并未再次出现，但是依然可以将其定义为是主歌部分（犹如之前在第 8 章中曾经提到的那首《坎普顿的赛马》）。然而，如果这一说法成立，那么 4 ～ 7 乐段出现的间奏就很难予以解释，因为它似乎与开场的主歌毫无关联。所以，依照开场乐段在整首《意大利街头之歌》乐曲结构中的作用，我们似乎更应该将其定义为是一段声乐引子（vocal introduction）。这样一来，除去开场乐段，该乐曲的余下乐段呈现出清晰的三段体曲式。正如表 11.1 所示，其中 2 ～ 3 乐段以及 8 ～ 9 乐段归为 A 段，中间合唱间奏便是三段体中与首尾形成对比的 B 段。

表 11.1 《意大利街头之歌》曲式结构

1		声乐引子（三拍子，断续的旋律）
2	A	玛丽埃塔独唱（两拍子，连续的旋律）
3	A'	玛丽埃塔与伴唱的和声
4 ～ 7	B	伴唱，小调，歌词不同
8	A"	花腔式演唱与音节式演唱同时进行
9	A"	花腔式演唱与音节式演唱同时进行

话说回来，无论采用何种曲式结构，《意大利街头之歌》无疑是一首可以充分展现女高音高超演唱技艺的佳作。

歌剧女首席与赫伯特的决裂
NO MORE PRIMA DONNAS FOR HERBERT

《美国音乐剧》杂志曾经发表过一篇有关《淘气的玛丽埃塔》1910 年首演当晚的演出评论，评论写道：

"首演当晚，该剧作曲赫伯特先生亲自拿起了指挥棒，一切都在井然有序中完美落幕。第一幕临近结束的时候，观众们纷纷给主演们抛上鲜花，舞台上出现了一点小小的骚乱。当该剧主演特兰缇尼小姐将赫伯特先生邀请上台之后，观众席中爆发出雷鸣般的掌声。演出结束后，观众们迟迟不肯退场离去，以至于该剧编剧汉默斯坦先生不得不从自己的包厢中站起来，面向观众们鞠躬致意四五次……"

虽然《淘气的玛丽埃塔》开场得了个满堂彩，但是赫伯特与特兰缇尼的关系，却重蹈他当年与玛丽交恶的覆辙。在度完一次长假归来之后，特兰缇尼开始上演起各种不良首席女主角的丑恶嘴脸：拒绝谢幕、不按乐谱唱完规定的曲目；时常不按时出现在演出现场，以至于剧院经理不得不在开演前半小时赶到特兰缇尼下榻的酒店，提前将她拽到剧院；除去每周高达 1000 美元的巨额薪水之外，还额外要求剧院支付其一切日常开销费用等。一位剧院职员乔治·布拉姆瑟尔（George Blumenthal）曾在背地里埋怨道："和这个女人一起共事简直就是一场噩梦。"

之后，在一场《淘气的玛丽埃塔》的特别庆典演出中，当演到《意大利街头之歌》一曲

图 11.2 《淘气的玛丽埃塔》女主角：活泼的艾玛·特兰缇尼，
1906 年

110

图片来源：美国国会图书馆，www.loc.gov/pictures/item/
ggb2004002750/

之后，观众爆发出长时间雷鸣般的掌声。于是，赫伯特向特兰缇尼手势示意，让她返场重新演唱一次。然而，特兰缇尼却完全无视赫伯特的指示，仅仅只是站在舞台上鞠躬。无奈之下，赫伯特只好自行指挥乐队重新开始演奏，没想到特兰缇尼居然趾高气扬地直接走下了台。面对演员对指挥的如此羞辱，赫伯特决定不再保持沉默，他放下手中的指挥棒，直接退出离场。然而，赫伯特对于特兰缇尼极度自大行为的报复，并没有停止于此。在此之前，受奥斯卡的侄子亚瑟·汉默斯坦（Arthur Hammerstein）的委任，赫伯特曾经答应要为特兰缇尼谱写第二部"明星定制"类的小歌剧。但是，在经历了这次个人职业生涯从未受过的奇耻大辱之后，赫伯特向亚瑟·汉默斯坦严词拒绝了作曲

的委任。与此同时，赫伯特还一手推动成立了美国作曲家、作词家及音乐出版商协会（The American Society of Composers, Authors and Publishers，简称 ASCAP），该组织成立的初衷就是为了保护创作家与出版商的利益，免其受到盗版行为的伤害和威胁（见边栏注维克多·赫伯特与美国作曲家、作词家及音乐出版商协会）。

《风流寡妇》与《淘气的玛丽埃塔》的轰动热演充分证明了，无论是外来剧还是本土创作，至 19 世纪 20 年代末，小歌剧这种极富魅力的舞台表演艺术形式，依然还是百老汇剧院演出舞台上的主角。但与此同时，一些新兴表演艺术门类正在悄然兴起。它们摒弃小歌剧花哨炫目的奢华舞台布景，也不主张小歌剧中略显呆板单一的美声发声方式。在这些新兴舞台表演艺术中，观众们的注意力将不再仅仅局限于演唱，而是更多地分散到喜剧的剧情、现代的舞美以及更加流行化的音乐和舞蹈上。而这一切似乎都在宣告着，音乐喜剧的时代即将拉开序幕。

创作领域的女性

虽然女性作曲家早在 17 世纪就已出现，如弗朗西斯卡·卡西尼（Francesca Caccini），但在百老汇创作团队中出现女性角色还依然是件凤毛麟角的新鲜事儿。这其中，瑞达·约翰逊·扬算得上是当时最具影响力的女性创作者之一。扬生于巴尔的摩，与维克多·赫伯特首次碰面于他的出版社维特马克（Witmark）。扬的创作生涯始于编剧，但是直到《淘气的玛丽埃塔》大获成功，她在百老汇的作词家身份才正式得

以确立。然而，扬之后的创作之路走得并不平坦，继《淘气的玛丽埃塔》之后，她的几部百老汇创作都以失败而告终。这其中，有一部作品名为《红衬裙》，而担任该剧作曲的，是当时还是新人但日后却成为百老汇最重要作曲家之一的杰罗姆·科恩。1914 年，扬与鲁道夫·弗雷莫合作的《有时候》一度走红，成为了当时演出季最热门的剧目。扬在该剧里采用了大量的倒叙手法，这在当时的百老汇剧作界还是个比较新奇的创作手法，而观众们也被演出中一个个出其不意的倒叙场景深深吸引。三年之后，扬又与作曲家西格蒙德·罗姆伯格（Sigmund Romberg）合作了一部《五月时分》。扬的收山之作名为《梦想女孩》，该剧同时也是维克多·赫伯特最后的遗作，正式上演于 1924 年。

20 世纪初，百老汇舞台上出现的女性剧作家、作词家或作曲家屈指可数，其中比较有代表性的有安妮·考德威尔（Anne Caldwell）、克莱尔·库默（Clare Kummer）、多萝西·多内莉（Dorothy Donnelly）等。考德威尔曾经同时涉足编剧与词曲创作领域，她创作的几首乐曲曾经被移植到 1906 年剧目《频繁社交》（The Social Whirl）的演出中，而她也曾经与维克多·赫伯特和伊万·卡耶尔这样的歌剧作曲家合作，并且为很多其他知名作曲家填词，如杰罗姆·科恩、文森特·尤曼斯（Vincent Youmans）等。除此之外，考德威尔作词的一些曲目还曾经被一些知名的演员演唱，其中包括曾经出演《绿野仙踪》的著名喜剧组合大卫·蒙哥马利与弗莱德·斯通等。

和考德威尔相似，克莱尔·库默的创作生涯也是横跨作曲与编剧作词领域，同时也是位成功的戏剧编剧家。她在音乐戏剧领域的建树并不多，但她曾经在 1912 年为一部维也纳小歌剧作品编写过英文版歌词。三年之后，库默尝试着将自己的一部戏剧作品改编成了音乐剧，并取名为《亲爱的安妮》（Annie Dear）。这部剧里的音乐一部分是由库默自己谱写，另一部分则是借用了西格蒙德·罗姆伯格和哈利·提尔内（Harry Tierney）现成的歌曲曲调。该剧的制作人是曾经在百老汇翻云覆雨的金牌制作人弗洛里斯·齐格佛里德（Florenz Ziegfeld）。然而，为了争取《亲爱的安妮》的导演权，库默不惜与齐格佛里德据理力争，以至于齐格佛里德最终恼羞成怒，决定在该剧连演到 103 场时，强行将该剧闭演下场。即便与此，《亲爱的安妮》的演出成绩依然超过了库默之后的作品《蓬帕杜尔夫人》（Mme. Pompadour）。该剧同样也是改编自一部维也纳舞台作品，但是其不尽人意的演出效果，最终也宣告了库默百老汇创作生涯的终结。

多萝西·多内莉原本是百老汇舞台上的一位女演员。1924 年，凭借一部剧情悲喜交加的小歌剧《学生王子》，多内莉以编剧家的身份走入百老汇的视野。该剧由西格蒙德·罗姆伯格谱曲，并被誉为是罗姆伯格最优秀的一部戏剧音乐创作。《学生王子》在百老汇连续上演了 608 场，并在之后的 25 年间不断巡演。多内莉的最后一部作品是 1927 年与罗姆伯格合作的另一部小歌剧，名叫《我的马里兰》（My Maryland）。该剧首先在费城试演，演出成绩异常惊人。之后该剧登陆纽约，可惜多内莉却未能活着看到该剧在纽约的大获成功，她在该剧首演不久之后便与世长辞。在之后的数年间，百老汇鲜有新的女性创作家面孔出现，但是终有一天，百老汇舞台一定还会出现可以与这些伟大女性创作先驱们相媲美的优秀女性。

维克多·赫伯特与ASCAP

有时候，也许某个餐馆里的一顿平常晚餐就可能会从此改变某个人的命运。1910年，意大利歌剧作曲家普契尼到访美国。让他非常惊诧的是，很多美国餐厅里都有乐队在不停演奏着自己歌剧中的著名唱段，而他居然没有从这些演出中获得任何版权收益。普契尼立即指责美国政府，痛斥他们没有像欧洲国家一样，对作曲家的合法权利予以保护。普契尼的呼吁马上得到了响应，一位来自美国中西部地区的作曲家雷蒙德·胡贝尔（Raymond Hubbell）决定要为改变如此现状做出一番努力。

胡贝尔找到维克多·赫伯特，希望可以拉他加入自己的阵营。在此之前，鉴于赫伯特在美国作曲界德高望重的地位，美国政府召开1909年第一次版权法修订会议时，赫伯特曾经在国会面前据理力争，并最终确保作曲家可以在音像行业中获得自己应有的利益。在胡贝尔的劝说之下，赫伯特加入了一场新的战役，为作曲家音乐作品的现场演出版权而奋斗。

图11.3 1924年4月17日维克多·赫伯特、欧文·伯林和约翰·菲利普·苏萨三位作曲家合影

图片来源：美国国会图书馆，ww.loc.gov/pictures/item/npc2008006116/

1913年，胡贝尔、赫伯特连同其他7位作曲家同仁相聚在一起，并在第二年正式成立了美国作曲家、作词家及音乐出版商协会（ASCAP）。该协会实质上是一个收费机构，专门为艺术家和出版商收取他们作品演出权的版权费。毫无疑问，这个机构最初遭到了各方面势力的阻拦，很多演员根本不想为原本可以免费演出的曲目支付任何费用。1915年，赫伯特听说珊妮饭店的乐师们正在演奏自己歌剧《小甜心》中的主题曲，便将珊妮饭店告上了法庭。然而，法庭驳回了赫伯特的上诉，赫伯特继续上诉巡回法院，法院予以驳回，依然维持原判。赫伯特一次次坚持不懈的上诉，直到该案被正式提交最高法庭。1917年1月22日，法官奥利弗·霍尔莫斯（Oliver Wendell Holmes）最终宣判了赫伯特的胜利。从此以后，美国所有的酒店、剧院、舞厅、酒吧、饭店等场所，如想演奏任何ASCAP机构成员创作或发行的作品，必须事先从ASCAP那里购买版权，否则将被视为违法行为。ASCAP的胜利，也深深影响了之后日益兴起的美国广播、电视等行业。20世纪40年代，一个可以挑战ASCAP在版权业霸权地位的新组织——广播音乐协会（Broadcast Music Incorporated，简称BMI）成立。时至今日，美国剧作家、作曲家所有权益的保障，都要源自赫伯特当年坚持不懈的奋斗和努力。

延伸阅读

Alpert, Hollis. *Broadway: 125 Years of American Musical Theatre*. New York: Little, Brown, 1991.

Grun, Bernard. *Gold and Silver: The Life and Times of Franz Lehár*. London: W. H. Allen, 1970.

MacQueen-Pope, W., and D. L. Murray. *Fortune's Favourite: The Life and Times of Franz Lehár*. London: Hutchinson, 1953.

Mordden, Ethan. *Better Foot Forward: The History of American Musical Theatre*. New York: Grossman Publishers (A Division of the Viking Press), 1976.

Traubner, Richard. *Operetta: A Theatrical History*. Garden City, New York: Doubleday, 1983.

Waters, Edward N. *Victor Herbert: A Life in Music*. New York: Macmillan, 1955.

《淘气的玛丽埃塔》剧情简介

18世纪，新奥尔良的法属地，代理执政官的儿子格兰德特（Étienne Grandet）从法国旅行归来。但事实上，格兰德特有着不为人知的双重身份——时常出没于路易斯安那海滩的海盗巴拉斯·普瑞克（Bras Priqué）。为了篡夺路易斯安那的掌控权，格兰德特已经悄悄囚禁了新奥尔良真正的执政官。知道普瑞克海盗身份的只有两人，一位是他的父亲——胆小怕事、只知道分享海盗赃物的糟老头；还有一位是他的女奴阿达（Adah）。让新奥尔良居民们惧怕的不仅仅只是海盗普瑞克，而且还有一个不断萦绕的冤魂声音。人们总是能在小镇的喷水池那里，听见冤魂断断续续的歌声——"噢，甜蜜的神秘生活"。

新奥尔良来了一群乌合之众。在迪克·瓦林顿（Dick Warrington）的带领下，这伙人唱着《淘气的玛丽埃塔》浩荡入场。他们的船只遭到海盗普瑞克的攻击，于是便进城来申请逮捕海盗的拘捕令，同时也希望能够找到那艘装满邮购新娘（casquette girls）的船只，并将这船姑娘们占为己有。

随着邮购姑娘们的纷纷上岸，小镇广场的人潮逐渐退去，幽灵的旋律在喷水池那里再次响起。这时候出现了一位小姑娘的声音，她就是玛丽埃塔，为躲避一桩自己不情愿的婚姻，从意大利上船逃婚至此。迪克船长认出了玛丽埃塔，但她却把船长当做故人朋友，并希望船长可以帮自己找到一个藏身之处。虽然极不情愿，船长还是将玛丽埃塔安置进一家木偶剧院，让她扮演剧院老板鲁道夫的儿子。有意思的是，玛丽埃塔天真地认为，如果谁可以唱完那首她在广场听到的冤魂旋律，谁便是自己命中注定

的爱人。玛丽埃塔希望船长可以唱完曲调，船长严词拒绝，但是最后却懊丧地发现，自己居然在不经意间哼起了这首曲调。

玛丽埃塔在小镇广场上唱起了那首《意大利街头之歌》（见谱例14）。之后，小镇上公布了一则惊人的消息——法国国王斥巨资悬赏潜藏在邮购新娘中的逃婚贵族阿尔特纳女伯爵（Contessa d'Altena），而识别阿尔特纳女伯爵的方法是一首她平时特别偏爱哼唱的曲调。格兰德特在朗读悬赏令的时候，哼唱出了这首曲调。小镇居民立刻意识到，这就是喷泉幽灵不断吟唱的那首。迪克船长公示了玛丽埃塔的真实身份，无奈之下，玛丽埃塔承认了自己是个女孩，但是却否认自己是女伯爵。一片混乱之下，玛丽埃塔与鲁道夫伺机逃走。

第二幕，虽然船长建议玛丽埃塔不要去参加一年一度的混血舞会，但是玛丽埃塔还是出现在了舞会现场。玛丽埃塔以为船长想要勾引阿达，赶紧提醒格兰德特注意。然而，格兰德特却认定玛丽埃塔就是女伯爵，希望可以迎娶她，以便用她的巨额财产实现自己的海盗计划。格兰德特向玛丽埃塔求婚，玛丽埃塔问格兰德特如何处置阿达，后者回答会将她现场拍卖。于是，舞会进行到一半，格兰德特真的开始就地拍卖阿达。阿达害怕自己被卖给一个更加恐怖的人，于是求助于船长，后者倾囊解救了阿达。出于嫉妒，玛丽埃塔同意了格兰德特的求婚，后者决定立刻举办婚礼。船长恢复了阿达自由之身，作为报答，阿达告诉了船长如何可以阻止这场婚礼的办法——船长只需撕下格兰德特右臂衣袖，便可以将他刻在右臂上的海盗刺青昭然若揭，而他的海盗身份也将真相大白。

当船长听照阿达的建议，揭露了格兰德特海盗身份之后，却懊丧地发现，他无法逮捕处

置格兰德特。因为格兰德特家族有一个官方的"替罪羊"西蒙（Simon），专门用来给主人的任何过错顶罪。于是，可怜的西蒙锒铛入狱。换完新娘装返回的玛丽埃塔在得知格兰德特的海盗身份之后，拒绝了这场婚礼，也因此被投入了监狱。狱中，玛丽埃塔听到了她梦中的那首曲调，并发现原来是前来解救她的迪克船长，这才意识到原来自己的真爱就在眼前。剧中，格兰德特被打败，有情人终成眷属，全剧在全体大合唱的《意大利街头之歌》中欢乐收场。

谱例14 《淘气的玛丽埃塔》

维克多·赫伯特 谱曲 / 瑞达·约翰逊·扬 作词，1910 年
《意大利街头之歌》

时间	乐段	曲式	歌　　词		音乐特性
0:00		引子			乐队
0:07	1	主歌 人声引入	**玛丽埃塔：** 噢，我的心回到了那不勒斯，亲爱的那不勒斯，亲爱的那不勒斯， 我似乎在梦里重新听到了她的欢宴，她甜美的欢宴。 曼陀林奏响委婉的曲调，舞蹈的步伐多么轻盈。 噢，我能否回到，噢，充满欢乐的 那不勒斯，那不勒斯，那不勒斯！		三拍子 大调 音节式谱曲 速度自由 旋律跳进
0:51	2	A	吱铃，吱铃，吱吱，吱吱，吱铃，吱铃，嘣，嘣，哎 吱铃，吱铃，吱吱，吱吱，吱铃，吱铃，曼多林在欢唱 吱铃，吱铃，吱吱，吱吱，吱铃，吱铃，嘣，嘣，哎		单纯的两拍子 音节式谱曲 旋律级进
1:02			啦，啦，啦，啦，哈，哈，哈，吱铃，嘣，哎 啦，啦，啦，啦，哈，哈，哈 吱铃，嘣，哎		随即柔和 逐渐加速 在"嘣"上延长
1:12	3	A	**玛丽埃塔 / 合唱：** 吱铃，吱铃，吱吱，吱吱，吱铃，吱铃，嘣，嘣，哎 吱铃，吱铃，吱吱，吱吱，吱铃，吱铃，曼多林在欢唱 吱铃，吱铃，吱吱，吱吱，吱铃，吱铃，嘣，嘣，哎		和第二乐段处理相同
1:22			啦，啦，啦，啦，哈，哈，哈，吱铃，嘣，哎 啦，啦，啦，啦，哈，哈，哈 吱铃，嘣，哎		
1:33	4	B	**合唱：** 啦，啦，啦，啦，啦，啦，啦，啦 吱铃，啦，啦，哈，哈		小调
1:46	5		**男人：** 曼陀铃 欢畅舞动 我们 尽情弹唱 嘣！嘣！	**女人：** 吱铃，吱铃，吱铃，吱铃 吱铃 吱铃，吱铃，吱铃，吱铃 吱铃 啦，啦！哈，哈！	大调 声部叠入形成非模仿性复调
1:51	6		**合唱：** 吱铃，吱铃，吱铃，吱铃，吱铃，吱铃，蹦		主调
1:53	7		**合唱：** 哎！	**玛丽埃塔：** 啊！	玛丽埃塔在高音 C 上持续 4 小节

时间	乐段	曲式	歌　词		音乐特性
—	8	A'	**合唱:** 吱铃，吱铃，吱吱，吱吱，吱铃，吱铃， 嘣，嘣，哎 吱铃，吱铃，吱吱，吱吱，吱铃，吱铃， 曼多林在欢唱 吱铃，吱铃，吱吱，吱吱，吱铃，吱铃， 嘣，嘣，哎 啦，啦，啦，哈，哈，哈，吱铃，嘣， 哎 啦，啦，啦，啦，哈，哈，吱铃，嘣， 哎	**玛丽埃塔:** 啊! 啊! 啊! 啊! 啊! 啊! 啊! 啊! 啊! 啊! 啊! 啊! 啊! 啊! 啊! 啊! 啊! 啊! 啊!	录音删减
1:57	9	A'	**合唱:** 吱铃，吱铃，吱吱，吱吱，吱铃，吱铃， 嘣，嘣，哎 吱铃，吱铃，吱吱，吱吱，吱铃，吱铃， 曼多林在欢唱 吱铃，吱铃，吱吱，吱吱，吱铃，吱铃， 嘣，嘣，哎	**玛丽埃塔:** 啊! 啊! 啊! 啊! 啊! 啊!	大调 合唱主调 玛丽埃塔花腔
2:06			**合唱:** 啦，啦，啦，哈，哈，哈， 吱铃，嘣，哎	**玛丽埃塔:** 啊! 啊! 啊! 啊! 啊! 啊! 啊!	随即柔和 逐渐加速
2:11	10		啦，啦，啦		
2:12			**玛丽埃塔／合唱:** 啦，哈，哈，哈， 吱铃，嘣，哎		在"嘣"上延长

第 *12* 章

小歌剧面临的挑战

虽然小歌剧依然占据着 20 世纪初美国表演舞台的主流，但是其他表演艺术形式也如雨后春笋般破土而出，逐渐活跃于美国戏剧舞台并培养出自己相对稳定的观众群体，尤其是其中的时事秀和音乐喜剧。随着流行歌曲出版行业的逐步发展，时事秀与音乐喜剧在通俗歌舞领域的重要性越发凸显。

歌舞女郎亮相时事秀
ENTER THE SHOWGIRLS: THE REVUE

时事秀的表演形式源自于法国巴黎，这是一种基于讽刺格调的舞台表演，前一年法国国内发生的任何重大事件，都有可能成为来年法国时事秀舞台上调侃嘲讽的主题。1825 年，时事秀开始出现在英国，并在近半个世纪之后的 1869 年第一次出现在美国的戏剧舞台上。然而，时事秀在美国的发展步伐相当缓慢，直到 1894 年，纽约才出现了一部较有影响力的时事秀，名为《昔日重现》（*The Passing Show*）。和法国时事秀不同的是，这部《昔日重现》并不仅仅关注当年的时事政治话题，而更像是一个混合版的综艺演出，其中包括各种各样的娱乐表演节目，与之前的综艺秀非常类似。

一场综艺秀或时事秀演出都是由数个不同的节目组合而成的，但不同的是，整场时事秀演出保持着相同的演员阵容，而综艺秀的不同节目则是由不同演员分别完成。某种意义上说，美国时事秀是之前其他舞台表演形式的融汇体。时事秀首先借鉴了滑稽秀中的讽刺表演，演出中不仅会见到衣着暴露的女性，而且还会出现一些带有简短剧情的喜剧短剧。这些喜剧短剧在时事秀中被称为"黑灯"（blackout），因为每当演到短剧临近结尾的时刻，舞台上的灯光会被熄灭，以加强台词中幽默笑点的戏剧效果。此外，时事秀还吸收了奇妙剧中奢华旖旎的舞台布景，以突出美轮美奂的视觉效果为舞美设计的出发点。尽管时事秀中还没有出现清晰明了的叙事线索，但是会有一个相对模糊的戏剧主题将时事秀中的不同节目串联起来。这一点，与之前第 9 章中曾经提到过的闹喜剧有些许相似之处，只是时事秀中的演员阵容更加庞大，在商业上也更加有票房诉求。

制作人是时事秀制作过程中的核心人物，制作人的个人品位基本上就决定了一部时事秀

的艺术格调。弗洛里斯·齐格佛里德在时事秀领域的影响力和艺术贡献至今无人能及。1907年，齐格佛里德推出了自己的第一部时事秀，并在其后数年间连续制作完成了21部时事秀作品。与此同时，齐格佛里德时事秀的制作水准也在逐年提升，从1907年的首部投资1.3万美元，到1919年的每部耗资15万美元，齐格佛里德为追求精致卓越的演出效果不惜豪掷重金。在系列时事秀演出中，齐格佛里德打出了"让美国姑娘闪闪发光"（glorify the American girl）的制作口号，尤其强调歌舞团姑娘们的容貌身材等女性魅力的展现。1907年齐格佛里德的首部时事秀，曾经被《罗宾汉》的编剧史密斯命名为"年度富丽秀"（Follies of the Year），以示它在当年度时事话题的关注上与法国时事秀一脉相承。然而，齐格佛里德却将首部时事秀作品另起名为"1907年富丽秀"（Follies of 1907），并从1911年开始，正式将自己的系列作品命名为"齐格佛里德富丽秀"（Ziegfeld Follies）。

"齐格佛里德富丽秀"中的很多创新之处，对于后世的艺术创作产生了持续性的重要影响。1908年，《一轮皎洁的满月》（*Shine On, Harvest Moon*）成为从时事秀里走出的第一首热门歌曲，而这也一定程度上成就了之后锡盘胡同在流行音乐界的一片天下（见边栏注）。1910年，齐格佛里德启用了一位非洲裔黑人演员伯特·威廉姆斯（Bert Williams），至此，百老汇舞台上才第一次出现了黑人和白人演员同台演出的情景。当然，要实现这种冲破种族界限的演员阵容，在当时并非一桩容易的事。齐格佛里德必须努力劝说其他白人演员同意与威廉姆斯同台亮相，甚至于不得不开除那些拒绝与黑人合作的白人演员。此外，"齐格佛里德富丽秀"中的舞美设计不断成为提升演出品位的重要手段。这很大程度上功归于齐格佛里德的御用舞台设计师约瑟夫·厄尔班（Joseph Urban）。他是一位来自奥地利的建筑师，1915年开始协助齐格佛里德制作系列富丽秀，并一举成为美国舞台表演领域最为重要的舞台设计大师之一。

当然，齐格佛里德并非同时期唯一一位致力于制作时事秀的百老汇制作人。1919年，约翰·莫里·安德森（John Murray Anderson）开始推出名为"格林尼治村富丽秀"（Greenwich Village Follies）的系列时事秀，并在两年之后，将演出地从曼哈顿下城的格林尼治村移到了百老汇的主剧院区。百老汇的知名作曲家欧文·伯林（Irving Berlin）也曾经涉足过时事秀创作领域，从1921年开始，他连续四年推出了名为"音乐盒时事秀"（Music Box Revues）的系列演出。在日后的一些时事秀作品中，曾经走出过一些百老汇历史上非常著名的创作搭档，比如时事秀《加里克狂欢》就是理查·罗杰斯（Richard Rogers）与劳伦兹·哈特（Lorenz Hart）创作组合合作的第一部百老汇作品。之后数年间，还曾经出现过一些黑人时事秀，其中比较有代表性的剧目如曾被制作数版的《曳步而行》（Shuffle Along）以及1928年的《黑鸟》（Blackbirds）等。这些剧目中蕴含的舞蹈能量堪称传世，而这些剧目的受欢迎度也削弱了当时的百老汇种族隔离状况（2016年，导演乔治·沃尔夫（George C.Wolfe）将1921年版的《曳步而行》再次搬上百老汇舞台）。

舞蹈合法化
LEGITIMIZING DANCE

还有两位时事秀制作人，曾经对百老汇舞台上的舞蹈表演产生过重要影响。其中一位名

为舒伯特（J. J. Shubert），曾经于 1912 年制作了一系列的名为《昔日重现》的时事秀。在其中第三版里，舒伯特启用了一位名为玛丽莲·米勒（Marilynn Miller）的女演员——后来成为美国音乐戏剧舞台上薪水最高的女明星。米勒彻底改变了百老汇对于歌舞团女演员的审美标准，从之前健壮强硕的体态，摇身一变为婀娜纤细的妙曼身姿；另一位时事秀制作人名为乔治·怀特（George White），他曾经连续 13 年推出了名为《丑闻》（*Scandals*）的系列时事秀。在这些时事秀中，怀特大量使用了黑人舞蹈的艺术元素，尤其是强调各种不规则重音分布的爵士舞，如查尔斯顿舞（Charleston）和黑人摇摆舞（Black Bottom）等。此外，美国作曲界大师乔治·格什温（George Gershwin）也曾经为怀特的系列时事秀创作过大量带有爵士乐风味的音乐。

纵观世界舞蹈发展史，你会惊奇地发现，这一时期的很多舞蹈大师都曾经涉足于时事秀领域，其中包括很多蜚声世界的舞蹈界巨星，如著名的俄罗斯芭蕾舞大师安娜·夫洛娃（Anna Pavlova）、美国女编舞大师玛莎·格雷厄姆（Martha Graham）、俄裔美籍舞蹈设计大师乔治·巴兰钦（George Balanchine）、俄罗斯编舞大师米哈伊尔·福金（Michel Fokine）、英国编舞大师弗里德里克·艾什顿（Frederick Ashton）等。还有一些曾经在戏剧舞蹈界颇有建树的舞蹈大师，也都曾经在时事秀领域有过不断的艺术尝试，如罗伯特·埃尔顿（Robert Alton）、杰克·科尔（Jack Cole）、巴斯比·伯克利（Busby Berkeley）、海伦·塔米瑞斯（Helen Tamiris）等。

时事秀舞台上曾经出现过一些夫妻档的舞蹈组合，如露丝·丹尼斯（Ruth St. Denis）与

泰德·肖恩（Ted Shawn）。他们不仅实现了音乐戏剧舞台上更加通俗化的舞台语汇，而且还致力于培养百老汇舞蹈领域的后备军，一手组建了一所名为"丹妮肖恩"（Denishawn）的舞蹈学校。此外，肖恩对于百老汇舞蹈界的特殊贡献还在于，他不断鼓励男性舞者加入舞台表演行业，并于 1933 年成立了专门的"男性舞蹈团"（Men Dancers）。若干年后，美国舞蹈界的旷世奇才金·凯里（Gene Kelly）将会出现在这个"男性舞蹈团"中，当时他还是一位在匹兹堡上学的高中生，但却由此拉开了自己传奇的舞蹈生涯。

20 世纪 30 年代之后，时事秀的热潮逐渐褪去，虽然之后的 20 年间，百老汇舞台上依稀还会出现一些时事秀作品，但是时事秀蓬勃兴盛的年代无疑已经过去。然而，时事秀中的很多艺术元素却被保存了下来，并融入之后的各种音乐戏剧表演形式中，甚至于在新兴的娱乐媒体电视综艺秀中，当年时事秀的影子依然依稀可辨。近些年，百老汇出现了一些带有怀旧倾向的音乐剧作品，用松散的叙事线索串联起某位作曲家的热门歌曲，与当年的时事秀有异曲同工之妙。比如 70 年代的时事秀音乐剧《不可无礼》（*Ain't Misbehavin'*），使用的音乐全部源自爵士乐大师胖子沃勒（Fats Waller）之手；而 90 年代的《施莫吉·乔的咖啡店》（*Smokey Joe's Café*），则是对杰瑞·雷伯（Jerry Leiber）和迈克·斯托勒（Mike Stoller）两位作曲大师的致意与缅怀。

事实上，早在时事秀刚刚崭露头角的时候，音乐喜剧已经在大西洋两岸各地悄然兴起。1894 年，英国剧院经理人乔治·爱德华斯（George Edwardes）带着他的《快乐姑娘》（*A Gaiety Girl*）出现在纽约。百老汇观众被剧中赋

予时代感的现实主义舞台布景深深吸引，于是，之后一年里，六部同样风格的英国音乐喜剧作品陆续登陆纽约。杰罗姆·科恩后来曾经给予《快乐姑娘》极高的评价，称其帮助自己重塑了对舞台剧的定义，而这不仅仅包括优雅迷人的舞台表演，更重要的是将各种艺术元素整合于一体。这种整合的创作思路，在科恩之后的"公主系列"音乐剧创作中得到了良好的体现（有关这部分内容，我们将会在之后的第 13 章中展开叙述）。此外，《快乐姑娘》中的歌舞团姑娘们（得名为"快乐姑娘们"），很好地提升了百老汇舞台上年轻伴舞女性的形象。相对于之前的紧身服或各种暴露的服装，"快乐姑娘们"的穿着显得更加得体，她们在舞台上举止优雅、仪态端庄。

美国非洲裔与百老汇
AFRICAN AMERICANS AND BROADWAY

很快，美国本土剧作家便开始着手打造自己的音乐喜剧，其中一部是美国黑人作品，名为《在达荷美》（*In Dahomey*）。虽然该剧 1903 年的纽约首演算不上是异常成功，但是它却是百老汇发展历程中的一个重要里程碑。1897 年，鲍勃·科尔（Bob Cole）曾经在纽约创建了一家黑人演艺公司，专门用于培养美国黑人演员。第二年，科尔便制作完成了一部名为《黑人城之旅》（*A Trip to Coontown*）的舞台作品，被誉为是美国历史上的第一部黑人音乐喜剧。该剧得名于 1891 年的另一部百老汇音乐喜剧《中国城之旅》（*A Trip to Chinatown*），首演效果并不轰动，但是却在外百老汇取得了良好的演出成绩，一直持续演出至 1900 年，后来甚至还简短

地亮相于百老汇。《黑人城之旅》是第一部全部由黑人制作完成的美国音乐戏剧作品，无论是幕后的编剧、导演、制作人，还是幕前的所有演职人员，全部都是黑人阵容。但是，和之前的时事秀相仿，《黑人城之旅》仅仅采用了一条非常松散的叙事线索，便串联起所有的戏剧环节，而剧中采用的音乐也很少是原创作品。

在另一部音乐喜剧作品《克劳润迪——蛋糕舞的起源》（*Clorindy, the Origin of the Cakewalk*）中，一位美国黑人作曲家脱颖而出。这位作曲家名叫威尔·库克（Will Marion Cook），从小接受的是严格的古典音乐训练。他母亲曾经寄希望于他以后可以在古典音乐创作领域与白人一争高下，却不想，威尔日后将音乐创作的重心转向了"黑人歌曲"（Coon Song），这多少让曾经辛勤栽培他的母亲大失所望。1898 年，库克带着自己完成的《克劳润迪》音乐手稿，开始了寻找制作人之路。当得知爱德华·瑞斯（《伊万戈琳》的作曲家）正在寻找新的剧本时，库克找到了瑞斯。有关两人的会面过程，库克后来回忆道：

"这一个月里，我每天都去拜会瑞斯。通常，瑞斯的屋子里都会挤满了人，而我总是他最后一个才搭理的人。每次，他都会这么问我："你是谁？来这里干吗？"第三十一天，身心疲惫的我决定最后一次拜访瑞斯，但是他对我说："下周一带着你的剧来彩排，如果你表现很棒，我会考虑和你合作。"从瑞斯的办公室里走出来，我完全进入孤注一掷的状态。我找到一些乐手，对他们撒下了我这一生中最美丽的谎言："我们已经被聘用，要去卡西诺屋顶花园演出……"

周一一早，所有刚刚学会我歌的男女老少演员们，都聚集到了卡西诺屋顶花园。幸运的是，

卡西诺屋顶花园的乐队指挥约翰·勃拉姆（John Braham）是一个心肠很好的人。更幸运的是，瑞斯直到当天中午才露面，这样我们又多了一些彩排合练的时间。于是，我拥有了26个全美最动人的黑人声音，他们的演唱如同一首充满节奏感的圣赞歌……

首演当晚，瑞斯的经理人出现并简短地宣布黑人小歌剧《克劳润迪》演出开始。我步入乐池的时候，屋顶上只有50来个观众，但是当歌手们演唱完最后一个音符时，我惊奇地发现，屋顶上的观众已经多到将顶层拥堵得水泄不通。原来，楼下卡西诺剧院的晚场演出刚好散场，人们被楼上传来的天籁之声深深吸引，纷纷涌上屋顶花园……

我的合唱团演员真的是太棒了，他们可以像俄罗斯人一般歌唱，像天使一般跳着蛋糕舞，当然，这是一群黑天使！演出结束，观众爆发出雷鸣般的掌声，持续时间长达十分多钟……"

沃克与威廉姆斯的表演组合
PUTTING WALKER AND WILLIAMS TO WORK

虽然《克劳润迪》仅仅是约一个钟头的小型演出，但是观众们的热烈反响让库克自信心大涨，开始筹划自己的下一步创作，希望可以为黑人喜剧组合威廉姆斯和沃克（George Walker）专门创作一部作品。威廉姆斯和沃克是美国戏剧舞台上最好的喜剧组合之一，他们最初主要是在美国西海岸出演墨面秀，后来移居纽约，开始出现在综艺秀的演出舞台上。

库克为威廉姆斯和沃克量身定做的音乐喜剧，就是之前提到的那部《在达荷美》。库克找来了黑人剧作家邓巴（Paul Laurence Dunbar），

在非洲裔作家杰西·西普的小说原著基础上，完成了全剧的艺术创作。该剧1903年首演于纽约，连演了53场。虽然这个演出成绩在百老汇舞台上并非佳绩，但是它却是同时期在百老汇主流剧院上演时间最长的黑人作品。更重要的是，《在达荷美》还获得了主流评论的好评。虽然之前有不少作家曾经对该剧的上演表示过担忧，害怕黑人剧目在百老汇主流剧院的上演可能会引发一些种族事件。然而，随着这样一部搞笑娱乐音乐作品在百老汇的轻松上演，之前的这些担忧便瞬间烟消云散了。

虽然库克在《在达荷美》的音乐创作上倾注了很多心血，但是和早期的音乐喜剧一样，这些音乐与全剧的剧情发展没有任何关联。甚至于，《在达荷美》中还移植了一些其他作曲家现成的音乐作品。如谱例15的这首《我想要成为女演员》（I Wants to Be A Actor Lady），出自两位非黑人艺术家之手，由哈利·提尔泽（Harry von Tilzer）谱曲，文森特·布莱恩（Vincent Bryan）作词。值得一提的是，提尔泽还是一位成功的音乐发行商，在锡盘胡同运营着一家音乐发行公司，该公司还曾经聘用过百老汇大牌作曲家欧文·柏林。

阿伊达·奥弗顿·沃克的一举成名
A STAR-TURN FOR AIDA OVERTON WALKER

提尔泽与布莱恩合作的这曲《我想要成为女演员》，是为沃克的妻子阿依达（Aida Overton Walker）量身定做的，属于典型的"明星定制"唱段。《在达荷美》的数场演出中，该唱段出现的位置并不固定，但大多时候会出现于全剧的第二幕。事实上，由于该唱段歌词与整剧的剧情毫

无关联，所以它的出现位置也显得无关紧要了。这首《我想要成为一个女演员》出现于《在达荷美》里，很像是一出简短的"剧中剧"表演——为取悦那些殖民地居民，阿依达扮演的女主角罗塞塔（Rosetta）在舞台上模仿起了一位神秘的女演员卡莉·布朗（Carrie Brown）。

《在达荷美》的唱段里还会引用一些警世格言，并且会提及一些当时知名的作家，比如说编剧界的菲奇（Clyde Fitch）等。此外，提尔泽还在剧中提到了美国著名的表演女星卡特（Leslie Carter），并略带自夸地让其在剧中演唱了自己谱写出版的一首歌曲，名为《早上好，卡莉》（*Good Morning*，*Carrie*）。

虽然提尔泽并非一位黑人作曲家，但是他的音乐创作却借鉴了很多墨面秀歌曲的音乐特点。提尔泽与布莱恩并没有在《在达荷美》的歌词里使用黑人俚语，但是他们却刻意加入了一些语法上的病句，以示对黑人说话方式的模仿。这首《我想要成为女演员》使用了很多快速的切分节奏，这种切分节奏贯穿了整个第2段的器乐前奏和第4段的合唱部分（见谱例16分段标记），显示出了浓烈的拉格泰姆音乐风格。《我想要成为女演员》采用的是主、副歌的曲式结构，其中乐段1、乐段3是主歌部分，速度较慢，不采用切分节奏，每句歌词的句尾采用押韵手法。主、副歌的伴奏都基于一个稳定的节奏型（也被称为酒馆伴奏型），营造出一种在下等小酒馆的立式钢琴上演奏拉格泰姆的感觉。

《在达荷美》巡演之路
IN DAHOMEY ON THE ROAD

受到百老汇戏剧评论界好评的鼓舞，《在达荷美》主创者做出了一个赌博式的大胆决定——

将该剧带到英国伦敦。《在达荷美》在伦敦的演出大获成功，在短短7个月间一共演出了251场，甚至于白金汉宫都向剧团发出邀请，前来为威尔士王子的9岁生日庆典专场演出。沃克对当时的演出接待印象深刻："我们受到的完全是皇家待遇——喝着从皇室地窖里取出的香槟，吃着刚从皇室花园里摘下来的新鲜草莓。王后和蔼可亲，国王平易近人，小王子公主们如同童话中的仙子仙女一般调皮可爱。"

图 12.1　庆祝《在达荷美》终场"蛋糕舞"的海报
图片来源：维基百科，https://en.wikipedia.org/wiki/File: PAUL_DUNBAR_IN_DAHOMEY_IN_LONDON_1904.jpg

威廉姆斯也有着同样的感受，他的英国之行让自己忽略了有色人种的身份，第一次品尝到被当成艺术家而受到尊重的滋味。很多年后，威廉姆斯回忆道："在英国，我不会因为自己的肤色而感到任何羞耻。但是在美国，黑人身份往往会给我带来很多不必要的麻烦。"

结束了英国演出之后，《在达荷美》重返纽约，并最终以400%的投资回报率胜利收工。

122

然而，《在达荷美》的巨大成功并不太代表黑人音乐剧在百老汇的整体状况，而继它之后，也鲜有类似的优秀黑人音乐剧作品再次出现。

作曲家/作词人/编舞师/导演/制作人与明星
COMPOSER/LYRICIST/ CHOREOGRAPHER/DIRECTOR/ PRODUCER AND STAR

《在达荷美》中洋溢的热情与能量，是其广受英国观众喜爱的重要原因，而这并非美国黑人音乐喜剧作品的独一特征。一位曾经活跃在综艺秀舞台上的白人演员乔治·科汉（George Cohan），也在自己的舞台表演中表现出了同样的激情与能量。科汉是一位多才多艺的艺术家，他往往在自己的作品中身兼数职，同时承担着作曲、作词、编舞、导演和制作人的多重身份。科汉的百老汇梦想，促使他将自己家族的一部综艺秀进一步扩充为一场音乐喜剧演出。演出首演当晚，科汉给剧团的所有演员发表了一通鼓舞士气的演讲："快点兴奋起来，我们今晚就将这部剧炒翻天啦。快，快，快！这就是我脑海里不断回旋的声音。动起来，抛开脑子里的杂乱念头，尽情地享受舞台。记住，从现在起，你们要做的就是快乐，快乐，再快乐！"

科汉的音乐喜剧与之前相对刻板的小歌剧大不相同。不同于哈利根（Edward Harrigan）与哈特（Tony Hart）基于种族嘲弄（尤其是针对爱尔兰人）的喜剧表演，科汉的舞台表演中充满着爱国主义情怀的激情与正能量。这种爱国主义热情显然迎合了美国观众日趋高涨的民族自信心，观众们也很热衷于看着科汉在舞台上肆意地挥舞着美国国旗。

图 12.2　乔治·科汉

图片来源：维基共享资源，https://commons.wikimedia.org/wiki/File:Harvard_Theatre_Collection_-_George_M._Cohan_TCS_1.5410.jpg

123

尽管科汉在多个艺术领域都表现出卓越的艺术才华，但是他个人的自我定位与评价却是非常的谦卑。他曾经如此自嘲过自己的艺术才能："我是舞蹈家中编剧最棒的，也是编剧家里舞跳得最好的。"由于没有接受过任何正规的音乐训练，科汉只用在钢琴的黑键上弹奏出简单的 4 个和弦。但是凭借卓越的音乐天赋，科汉拥有了与生俱来的旋律感知能力，可以用很简单的几个音符便勾勒出一段动人心弦的音乐曲调。科汉留给后世的很多经典作品往往都是信手拈来的随意之作，其中那首《在那里》（Over There）创作于美国刚刚宣布加入"一战"之后，而那首《你是伟大的旗帜》（You're a Grand Old Flag），则是在一位美国老兵的启发下创作完成，因为后者称美国国旗为"老破旗"。美国剧作界大腕小汉默斯坦曾经评价道："科汉的天赋，是

将很多普通人潜意识里才能感知的东西，直截了当地表达出来。"

《小强尼·琼斯》闪亮登场
LITTLE JOHNNY JONES GALLOPS ONSTAGE

科汉的第二部百老汇音乐喜剧同样来自于一部家庭综艺秀，但是第三部作品却是完全的原创作品。据科汉后来回忆，这部剧的构思完全源自于一个极为匆忙的决定：

"我和剧院经理人厄兰格（A. L. Erlanger）的会面非常简短，我们之间的对话是这样的——厄兰格：这部剧的名字叫什么？我：《小强尼·琼斯》。厄兰格：写的是什么？我：你等着瞧就好了，这是我创作的最棒的一部剧。

厄兰格很快便决定要在接下来的九月上演我的音乐喜剧，但事实上，我当时根本还没有开始动笔，仅仅是有了一个题目和百分之百的盈利梦想。因为我之前的夏天曾经到访过伦敦，希望可以将塞西尔酒店设置为其中的一个场景，而把南汉普顿港口设置为另外一个场景。除此之外，我对于该剧的故事情节、故事背景、唱段完全没有构思，直到演出前10天，我才真正静下心来，提笔创作。"

尽管如此，《小强尼·琼斯》最终还是按照原定的首演时间，准时亮相于百老汇。剧中，科汉担任主角小强尼·琼斯，并肩挑多任，同时承担该剧的作曲、作词、编剧、编舞和导演等工作。该剧是科汉与山姆·哈里斯（Sam H. Harris）的第一次合作，而这也拉开了两人其后近20年的长期合作。虽然哈里斯并没有参与《小强尼·琼斯》的任何编创工作，但是科汉出

于商业上的考虑，还是在剧目宣传上将哈里斯列入了作词的行列。

图 12.3 《小强尼·琼斯》唱段《美国男孩》的乐谱
图片来源：美国国会图书馆，www.loc.gov/item/ihas.100010514/

虽然《小强尼·琼斯》非常具有时代气息，对当时很多美国公众人物进行了调侃与讽刺，但是观众似乎并没有表现出多少热情。该剧在上演52场之后便草草落幕，但是评论界倒是对该剧给予了不俗的评价，一位美国作家甚至认为《小强尼·琼斯》标志着"音乐喜剧史上的一次新的起航"。美国戏剧评论界普遍认为："《小强尼·琼斯》去除了传统的音乐喜剧表演里过于夸张的表演形式，剧中的所有角色在行为举止上更加接近和还原现实生活中的普通人。整场演出中，既没有拿腔作势的故作矜持，也没有纯粹以搞笑为目的但却显得喧闹而拙劣的肢体表演。"

事实上，科汉本人也在有意识地回避音乐喜剧的概念。他希望自己的这部《小强尼·琼

斯》可以区别于之前的音乐喜剧表演，因此在剧目宣传中，也特别打出了"音乐戏剧"的标签。这某种程度上也在暗示着，《小强尼·琼斯》中的音乐将与整部剧的叙事线索产生关联。虽然我们今天依然还是把《小强尼·琼斯》视为同时期美国音乐喜剧的代表作，但是科汉当年却试图在自己的艺术创作中尝试一些开创性的突破。也许是受到了当时《每日新闻》(Daily News) 正面评论的鼓舞，科汉决定在首演版的《小强尼·琼斯》基础上进行再编，将剧中音乐与剧情更加紧密地结合在一起。修改满意之后，科汉和哈里斯带着再版的《小强尼·琼斯》重返纽约，获得了连演两百多场的演出佳绩。该剧不仅在百老汇引起强烈反响，而且还充分奠定了科汉在百老汇戏剧界的重要地位。

往昔曲调重返荣光
MAKING FAMILIAR TUNES "JUMP"

和之前的《在达荷美》相似，《小强尼·琼斯》摈弃了小歌剧中优雅精致的戏剧语言，而是采用更加俚语化的美国本土方言，并更多地塑造植根于美国本土文化的戏剧人物形象（有关是否采用俚语方言，科汉曾经与哈里斯产生过激烈争论，见工具条）。《小强尼·琼斯》中最著名的唱段名叫《美国男孩》(Yankee Doddle Boy)，科汉在此曲里充分使用了音乐中的"引用"(musical quotation) 手法，即从现成的歌曲中汲取旋律片段。如谱例 16 所示，观众们可以在《美国男孩》的第 1、第 2、第 7、第 8、第 9、第 14 乐段听到《扬基歌》(Yankee Doodle)的曲调，在第 3、第 10 乐段听到《迪克西》(Dixie) 的曲调，在第 5、第 12 乐段中听到《星条旗永不

落》(The Star-Spangled Banner) 的曲调。事实上，第 11 乐段还借用了《我离弃的姑娘》的歌曲旋律，但是因为这首歌曲不如前三首那么有名，所以很多听众可能并没有意识到。

这首《美国男孩》采用的是简洁明了的两拍子节拍和主副歌曲式结构，科汉并没有针对其中主副歌的演唱速度给予明确规定（其中，主歌始于第 1、第 8 段，副歌始于第 6、第 13 段）。事实上，这首《美国男孩》稳定而又强劲的节奏，让很多戏剧史学家将其归类为"节奏歌曲"，即它其中强劲而稳定的节奏，会让听众不自觉地随之脚打拍子或做其他的肢体运动。在科汉的年代，"节奏歌曲"被称为"急奏曲"，几乎每一部音乐喜剧作品里都会出现至少一首这种欢悦热闹类型的唱段。

科汉与公正
COHAN AND EQUITY

《小强尼·琼斯》的成功为科汉之后的百老汇创作奠定了良好的基础。科汉是一位非常多产的艺术家，他一生共创作 500 多首作品，这也奠定了科汉在百老汇如日中天的重要地位。即便如此，科汉对待演员的态度依然非常友善，他开诚布公地面对每一位演员，给演员开出的薪水也相当合理。凭借自己在百老汇良好的口碑和一贯谦和公平的做派，科汉对于演员成立工会此类的事情，自然也就难以理解。1919 年，新成立的演员工会号召了一次演员罢工，希望可以迫使剧院管理层意识到，工会作为全体演员的正式代表具有与剧院管理层平等议事的权力。当发现自己的演员们全部加入了这场罢工之后，科汉的惊诧与愤怒程度可想而知，他甚至一气之下宣称，如果演员罢工成功，自己就

改行去当电梯操作工。然而，工会领导人却针锋相对地回击道："最好有人能转告科汉先生，如果他想改行去当电梯操作工，他必须先得参加一个工会。"火上添油的是，演员工会甚至在游行队列中打出了这样的标语："招电梯操作工——乔治·科汉先生首选"。成为众矢之的的科汉深感众叛亲离，他将演员工会的胜利视为自己个人职业生涯的重大挫败，以至于毅然决然地退出了两个戏剧俱乐部——修士和羔羊，并终止了自己与哈里斯长期以来的合作关系。

直到1942年去世，科汉一直拒绝承认演员工会，并且也鲜于出现在百老汇的视野中。科汉的作品带有浓烈的时代气息，是同时期美国时代精神的浓缩，所以很难在岁月流逝中经久流传。因为它很难博得后世观众的情感共鸣，这也就是为何1982年的复排版《小强尼·琼斯》仅仅上演一晚便草草下场。1959年，小奥斯卡·汉默斯坦四处筹资，在百老汇最核心地带的时代广场为科汉立起了一尊雕像，以纪念这位百老汇前辈为美国音乐剧做出的不可磨灭的艺术贡献。如今，这尊雕像依然是百老汇唯一的一尊为纪念百老汇创作者而修建的雕塑。虽然，一些人依然会对科汉抵制演员工会的行为颇有微词，但是毋庸置疑，那首《美国男孩》不仅赋予了百老汇戏剧舞台激情与梦想，而且还让一个词汇从此响彻美国观众的脑海，那就是"美国"。

边栏注

锡盘胡同

事实上，你根本不可能在纽约地图上找到锡盘胡同这样一个地方，因为它并不是一个实实在在的地名，而是人们惯例上的昵称。锡盘

胡同这个称呼有着双重含义：一，指代纽约曼哈顿28街周边的地区，它是早期美国流行乐谱出版商的主要聚集地。从19世纪80年代至20世纪50年代，几乎全美国的流行音乐都出自于这片神奇的区域；二，用于描述该地区充斥的各种声响，这一称呼最早由门罗·罗森菲尔德（Monroe Rosenfelt）提出。一天，罗森菲尔德前去拜会作曲家提尔泽。提尔泽的办公室位于西28街42号，正好地处出版商聚集地最中心的地带。到达之后，罗森菲尔德立即被一片叮铃咣啷的敲琴声掩埋，如同一堆人在那里稀里哗啦地敲击锡盘。于是，锡盘胡同的昵称便由此得名。

在留声机尚未问世之前，人们想要随时欣赏自己钟爱歌曲的唯一方式，就是买回乐谱在自家钢琴上弹奏。因此，这些印刷出版的歌谱，就是锡盘胡同发行商主要经营的产品。锡盘胡同发行的不仅仅是当下最流行的歌曲曲谱，而且还会将之前的经典老歌不断再版发行。为扩大自己的发行量，出版商致力于不断挖掘新兴歌曲创作者，并将他们谱写的新曲加入自己公司的出版单中。那么，听众通过何种途径可以聆听到一首新的歌曲并最终决定是否购买乐谱呢？对于当时的美国听众来说，有如下几个途径可以聆听到新的歌曲：百老汇剧、综艺秀演出、餐馆或酒吧演出，或者聆听歌曲推销员（song-plugger）的演奏。

歌曲推销员受聘于不同的曲谱出版商，他们主要负责在出版公司的办公室或商场的音乐销售区，为听众演奏不同的新歌曲调。除此之外，歌曲推销员还需负责为这些新歌寻找演唱者，劝说他/她们在自己的夜总会演出、综艺秀演出、时事秀演出或其他各种百老汇秀中，演唱这些新的歌曲。与此同时，定期在广播电台主持音

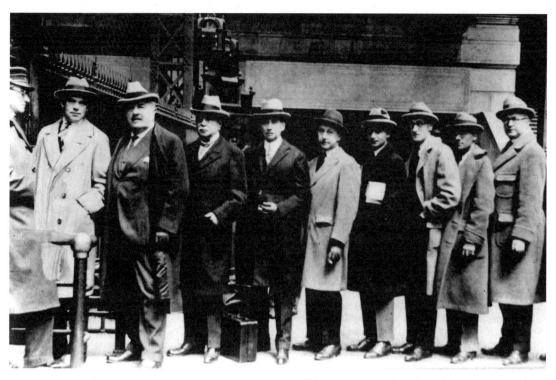

图 12.4 锡盘胡同的 9 位词曲作者，从左到右分别为基恩·巴克 Gene Buck、维克多·赫伯特 Victor Herbert、约翰·菲利普·苏萨 John Philip Sousa、哈里·史密斯 Harry B. Smith、杰罗姆·科恩 Jerome Kern、欧文·伯林 Irving Berlin、乔治·迈耶 George W. Meyer、欧文·比伯 Irving Bibo、奥托·哈巴赫 Otto Harbach

图片来源：美国国会图书馆，www.loc.gov/pictures/item/00650717/

乐节目的乐队指挥，也是歌曲推销员主要的目标群。除了为歌手免费提供曲谱之外，歌曲推销员还需要给歌手提供一些其他的好处，比如免费酒水、礼物，甚至现金。

很多百老汇音乐剧作曲家都是从歌曲推销员的工作开始做起的，比如欧文·柏林就曾经专门为提尔泽推销歌曲，乔治·格什温也曾经专门负责推销杰罗姆·瑞米克（Jerome H. Remick）的歌曲。锡盘胡同长达 40 年的商业运作体系，造就了一批美国本土作曲家。出版商、作词家查理·哈里斯（Charles K. Harris）曾经给锡盘胡同的作曲家们给出了如下建议："密切关注你的竞争对手，注意他们的成败并分析这些成败的原因；关注大众需求；如果你不确定是否可以胜任某种类型的歌曲创作，那么就坚持自己擅长的曲种，然后循序渐进地在自己日后的创作中逐渐尝试转变风格；杜绝俚语或低级趣味，少用太多音节的歌词，避免过于刺耳的辅音；歌词尽量简洁明了、直抒其意，尽可能地去强调歌词的主要含义；旋律简洁是获得成功的秘密法宝；为角色量身定做合适的旋律，根据歌词创作适合的曲调。"在另外一本书《如何谱写一首流行歌曲》中，哈里斯还建议作曲家应该从报纸新闻中获得创作灵感。同时，他还警告刚出道的年轻作曲家，一定要"熟知版权法"。

虽然哈里斯并不懂得谱曲，但是他给年轻作曲家提出的建议却是字字箴言。由他作词的一曲《舞会之后》（*After the Ball*）在填充上约翰·菲利普·苏萨的进行曲之后，演出于芝加哥世界博览会，之后的曲谱销量高达 500 万份。直到录音工业彻底改变了人们的生活方式，在

长达半个多世纪的时间里，锡盘胡同都是美国作曲家和出版商追梦的乐土，从这里走出了一批批才华横溢的音乐创作者，为美国早期的流行音乐和剧场音乐的发展做出了重要的贡献。

延伸阅读

Cohan, George M. *Twenty Years on Broadway and the Years It Took to Get There: The True Story of a Trouper's Life from the Cradle to the "Closed Shop."* New York: Harper & Brothers, 1925.

Everett, William A., and Paul R. Laird, eds. *The Cambridge Companion to the Musical.* Cambridge: Cambridge University Press, 2002.

Harris, Charles K. *After the Ball, Forty Years of Melody: An Autobiography.* New York: Frank-Maurice, Inc., 1926.

Jasen, David A. *Tin Pan Alley: The Composers, the Songs, the Performers and their Times.* New York: Donald I. Fine, 1988.

Kahn, E. J., Jr. *The Merry Partners: The Age and Stage of Harrigan and Hart.* New York: Random House, 1955.

Loney, Glenn, ed. *Musical Theatre in America: Papers and Proceedings of the Conference on the Musical Theatre in America.* (Contributions in Drama and Theatre Studies, Number 8). Westport, Connecticut: Greenwood Press, 1984. See: Helen Armstead-Johnson, "Themes and Values in Afro-American Librettos and Book Musicals, 1898–1930," 133–142; Jane Sherman, "Denishawn in Vaudeville and Beyond," 179–185; and Stephen M. Vallillo, "George M. Cohan's *Little Johnny Jones*," 233–234.

Mates, Julian. *America's Musical Stage: Two Hundred Years of Musical Theatre.* New York: Praeger, 1985.

McCabe, John. *George M. Cohan: The Man Who Owned Broadway.* Garden City, New York: Doubleday, 1973.

Riis, Thomas L. *Just Before Jazz: Black Musical Theater in New York, 1890–1915.* Washington and London: Smithsonian Institution Press, 1989.

———. *More than Just Minstrel Shows: The Rise of Black Musical Theatre at the Turn of the Century.* (I.S.A.M. Monographs: Number 33.) Brooklyn: Institute for Studies in American Music, 1992.

———, ed. *The Music and Scripts of* In Dahomey. (Recent Researches in American Music, Volume 25) (Music of the United States of America, Volume 5). Madison: A-R Editions, 1996.

Sampson, Henry T. *Blacks in Blackface: A Source Book on Early Black Musical Shows.* Metuchen, New Jersey: The Scarecrow Press, 1980.

Woll, Allen. *Black Musical Theatre From* Coontown *to* Dreamgirls. Baton Rouge: Louisiana State University Press, 1989.

《在达荷美》剧情简介

不同版本的《在达荷美》在剧情上几乎没有变化，但是各版本中的歌舞表演却是千变万化，甚至于同一版本不同演出场次中歌舞编排也会出现差异。娱乐性是该剧的唯一关注点，以至于一位英国的戏剧评论者在看完了《在达荷美》的伦敦版之后，如此评价道："请忽略戏剧主题、情节和戏剧连贯性，仅仅就是单纯地看或听便可。"

《在达荷美》故事围绕一件镂雕的银质宝盒展开，它的拥有者是佛罗里达州加托维尔市的居民，名叫西塞罗·莱特福特（Cicero Lightfoot），他是达荷美殖民委员会的主席。由于宝盒被窃，莱特福特写信给远在波士顿的情报局，希望可以派遣两位侦探前来调查。然而波士顿情报局官员却不以为然，认为宝盒可能只是遗忘在了什么地方，并没有真正失窃，于是只派来了两个无业游民夏洛克·霍姆斯特德（Shylock Homestead）和瑞尔贝克·平克顿（Rareback Pinkerton）。殊不知，这两人原本就知道宝盒的下落。他们从船上的一位陌生人那里购来宝盒，并打算顺流北上将宝盒高价出售。霍姆斯特德和平克顿还得知，他们的老朋友哈斯特林·查理（Hustling Charlie）受雇护送南方殖民者前往非洲，他利用自己的职务之便，牟取各种暴利——每一个船上的病人去看病，查理都可以从医生那里提取回扣；此外，如果航行中有任何殖民者遇难，查理也可以从殡仪人员那里提成。查理同意加霍姆斯特德和平克顿入伙，三人假装在佛罗里达到处搜寻宝盒下落。

第二幕中，霍姆斯特德和平克顿遇到了不同殖民协会的成员，其中包括莱特福特的女儿罗塞塔（在很多版《在达荷美》中，罗塞塔都会在这一幕中演唱那首《我想要成为女演员》）。显然，霍姆斯特德和平克顿不可能"找到"宝盒，于是二人跟随殖民者的船出发，前往位于非洲的达荷美。

第三幕，霍姆斯特德和平克顿送给达荷美国王一瓶威士忌酒，作为回报，国王授予二人政府顾问的职位。殖民者的工作进展得很不顺利，而且他们还因为冒犯了国王而锒铛入狱，即将在不久之后当地的一个风俗节上被处死。霍姆斯特德和平克顿再次向国王进献了一瓶威士忌，于是，国王同意释放囚犯。为了表达自己并无恶意，国王赐献给殖民者一个礼物，一个从海难水手那里得来的小银盒，而这恰恰正是莱特福特丢失的那件宝物。之后，国王决定授予他的两位新政府顾问一件神圣的使命——向他百年前的先祖转达一则信息。霍姆斯特德和平克顿很快便意识到，这个神圣使命究竟意味着什么。两人迅速逃离，加入殖民者重返美国的行列。

《小强尼·琼斯》剧情简介

俗套、多愁善感、爱国主义、幼稚——这些词汇都可以用来形容这部《小强尼·琼斯》。强尼·琼斯是一位急脾气的骑马师[2]，他来到英国参加著名的德比赛马会，而驯兽的马匹名叫"美国佬"。强尼的美国随行人员都聚集在塞西尔酒店大堂，强尼劝大伙把赌注都押在他骑的那匹"美国佬"上。强尼原本打算赢得这场比赛之后便正式隐退，然后迎娶自己心爱的姑娘格尔迪·盖茨（Goldie Gates）。然而，一位操盘赌徒安东尼·安斯德（Anthony Anstey）试图劝说强尼，希望他可以故意输掉比赛，因为这种出乎意料的比赛结果可以获得极高的赔率。强尼严词拒绝了这种欺诈行为，却没想到自己居然真的意外失掉了比赛。出于报复，安斯德到处散播谣言，诽谤强尼为牟取暴利而比赛作假。强尼在赛马界的声誉被毁于一旦。

强尼准备乘船离开前往美国，却被一大群愤怒的赛马观众围住，这些人都因为押宝"美国佬"而大大赔本。强尼见状，决定留在英国将事件澄清。强尼同行的一位侦探朋友名叫"默默无闻的人"（The Unknown），他决定随船离开，这样可能会打探出一些有关谣言的消息。当船离港时，强尼站在岸上向船上的人挥手致意，演唱了那首著名的《替我问候百老汇》（Give My Regards to Broadway）。就在船即将消失在地平线的时候，强尼看见船上燃起了烟花，这是"默默无闻的人"向他发出的暗号，以示已查清谣言的来龙去脉。强尼高兴地跳了起来。

安斯德绑架了格尔迪，试图把她带到自己在旧金山的赌博基地。强尼紧追至旧金山，穿过了充满异域风情的中国城，中间居然还得空停下来演唱了一首著名的独白《生命是一个有趣的命题》。虽然，终了强尼也没有回答出自己在独白里抛出的一堆问题，但是他还是击败了安斯德，恢复了自己的声誉，抢回了自己的姑娘。

谱例 15 《在达荷美》

威尔·库克／保罗·邓巴 原作，1902 年
哈利·提尔泽／文森特·布莱恩 改编
《我想当一名女演员》

时间	乐段	曲式	歌　词	音乐特性
0:00	引子			中板，简单的两拍子 大调，结尾渐慢
0:16	1	主歌（a）	**罗塞塔：** 卡莉·布朗是个戏剧迷， 她在上城一家干货店工作。 每当百老汇开演一部新剧， 卡莉一准出现在现场。 剧中少女的祈祷文，卡莉倒背如流； 戏里所有的拉格泰姆曲，卡莉张嘴能唱。 每天午饭之后卡莉就开始给众人表演 在众人的热烈欢呼中卡莉宣布：	非常慢 在歌词"午饭"和"众人"上延长
0:51	2	副歌（b）	我想当一名女演员， 百老汇舞台上的女明星 聚光灯罩着我，没有背光黑影 我是如此鲜活，我要尽情歌舞 卡特小姐可以去演杜巴丽夫人 但是她却不能演唱那首《早安，卡莉》 我想当一名女演员，是的，我想！	中板 切分旋律 酒吧爵士乐伴奏
1:13	间奏			乐队
1:18	3	主歌（a）	卡莉说莎士比亚的戏剧最棒 克莱德·菲奇作品虽然不错，却不适合我 劳拉·莉芘简直就是女皇 如是她的剧我一定演得很棒 你们会说："哈，这是伦敦孩子" 这恰恰就是想演的角色 "托斯齐纳·威灵顿 你摆不平自己干的事儿！" 我要在百老汇舞台上说出这样的台词	非常慢 在歌词"顿"和"干"上延长
1:55	4	副歌（b）	我想当一名女演员， 百老汇舞台上的女明星 聚光灯罩着我，没有背光黑影 我是如此鲜活，我要尽情歌舞 卡特小姐可以去演杜巴丽夫人 但是她却不能演唱那首《早安，卡莉》 我想当一名女演员，是的，我想！	重复第二乐段

谱例 16 《小强尼·琼斯》

乔治·科汉/哈里斯，1904 年
《美国男孩》

时间	乐段	曲式	歌　　词	歌　　词
0:00	引子			
0:12	1	主歌（a）	强尼（录音歌词略有改动）： 我是蜜罐里长大的孩子，一个随心所欲的美国男孩 我很开心能是一个美国人	引用《扬基歌》曲调
0:15			合唱： 山姆大叔也很开心	科汉标记出合唱插入处
0:19	2		强尼： 我过着真正的美国人生活 努力创造财富与名利 像每个美国男人一样，骑着小马驹	引用《扬基歌》曲调
0:26	3		我眷恋着熟悉的迪克西乡音	引用《迪克西》曲调
0:27	4		我渴望见到那被我抛弃的姑娘	引用《被我抛弃的姑娘》曲调
0:29			不开玩笑，她是个美国妞，千真万确！	科汉原创曲调
0:33	5		合唱： 噢，你是否见过	引用《星条旗永不落》曲调
0:36			会撒谎的美国人吗？	科汉原创曲调
0:44	6	副歌（b）	强尼： 我是一个随心所欲的美国男孩，要么工作要么死 我是山姆大叔的亲侄儿，出生于 7 月 4 日 我有一位美国甜心，她是我快乐的源泉	节奏性／跳跃曲调
1:05	7		美国男孩骑着小马驹来到伦敦—— 我是一个随心所欲的美国男孩	引用《扬基歌》曲调
1:13	间奏			
1:21	8	主歌（a）	我的爸爸叫做希西家，我的妈妈叫做安·玛利亚 我是彻头彻尾的美国人	引用《扬基歌》曲调
1:25			合唱： 红，白，蓝！	科汉原创曲调
1:29	9		强尼： 当西班牙战争爆发，父亲满腔爱国热情 他穿上了军服，跳上马驹	引用《扬基歌》曲调
1:36	10		我母亲是一个地道的美国人	引用《迪克西》曲调
1:37	11		我父亲也是个地道的美国人	引用《被我抛弃的姑娘》曲调
1:39			对美国人来说，事情就是这样	科汉原创曲调
1:42	12		合唱： 噢，你是否觉得	引用《星条旗永不落》曲调
1:46			美国人的血统有问题？	科汉原创曲调
1:53	13	副歌（b）	强尼： 我是一个随心所欲的美国男孩，要么工作要么死 我是山姆大叔的亲侄儿，出生于 7 月 4 日 我有一位美国甜心，她是我快乐的源泉	与第六乐段相同
2:15	14		美国男孩骑着小马驹来到伦敦—— 我是一个随心所欲的美国男孩	引用《星条旗永不落》曲调

第 *13* 章

公主剧院秀

20世纪20年代，百老汇剧院舞台上的主角依然是小歌剧以及科汉式的音乐喜剧，但是并非所有的百老汇观众对这两者都会情有独钟。有人会因为小歌剧远离现实的场景或角色而对其敬而远之，也有人会因为音乐喜剧缺乏戏剧内涵而对它心生厌恶。一位观众曾经抱怨说："我敢打赌，即便是大侦探福尔摩斯先生亲自出手，也不可能找出任何比音乐喜剧更平庸、无趣、乏味、愚蠢、难听的舞台表演了。"

为小公主量身定制的微型剧
TINY SHOWS FOR A TINY PRINCESS

1915年，一部名叫《无人在家》（*Nobody Home*）的音乐剧，在公主剧院（The Princess Theatre）悄然上演。该剧院坐落于曼哈顿第六大道与三十九街交汇处，是一家1913年新修建的剧院。由于当时的美国剧院管理法对于300人以上剧院的演出有着很多明文限制与规定，因此公主剧院刻意将其容量修建为299个座位，其中大部分坐席分布在一楼乐池后面，剧场包厢非常小，而且只有两排。公主剧院是

当时百老汇最小的剧场，舞台空间非常有限，后场设备也相对简陋。有关公主剧院的演出定位，最初尚未达成共识。有人提议要让公主剧院成为纽约上演儿童剧的专场，也有人提议要将公主剧院打造成纽约的大圭葛洛剧院（Grand Guignol，法国巴黎一家专门上演恐怖风格舞台作品的小剧院），专门上演哥特式的恐怖秀。然而，公主剧院开张营业之后，却变成了很多不知名艺术家试验独幕剧的专场。因此，不难想象，很多纽约观众几乎是对公主剧院闻所未闻。

为了解决剧院的盈利问题，文稿代理人伊丽莎白·马博瑞（Elisaeth Marbury）建议公主剧院的制作人科姆斯托克（F. Ray Comstock）尝试制作一些小型的音乐剧。她最初试图邀请维克多·赫伯特来为公主剧院的小型音乐剧谱曲，但是马博瑞与科姆斯托克给出的微薄薪酬，显然不足以说动这么一位大牌百老汇作曲家。无奈之下，马博瑞只好将目光转向了两位百老汇创作界新人——科恩和盖伊·博尔顿（Guy Bolton，1882—1979）。事实上，科恩此时已经在百老汇作曲界小有名气，他之前创作的一首《他们不相信我》曾经一炮走红，歌谱销量高达

200 多万份。当时，马博瑞担任着博尔顿的经纪人，于是在她的引荐之下，博尔顿与科恩走到了一起，开始了两人在百老汇音乐剧创作领域的初期尝试。由于缺乏经验，两人合作的第一部作品并不成功。虽然该作品在剧本创作上依然存在很多问题，但是，科恩其中的音乐创作却是可圈可点。于是，马博瑞决定再次委任二人，将《帕佩先生》的故事改编成音乐剧《无人在家》。

此时的百老汇创作界，编剧与作词的工作开始逐渐分离，由专人专职分别完成。其中，剧本（libretto）包括整个剧目的故事情节和全部的人物对话，而歌词（lyrics）则指代剧中所有唱段里出现的唱词。由于博尔顿只是擅长于编剧领域，因此要想完成《无人在家》的艺术创作，还必须要找到一位擅长作词的人。于是，剧组找来了斯凯勒·格林，专门承担起《无人在家》的作词工作。

然而，公主剧院给予科恩、博尔顿与格林三人的创作空间并不宽裕。首先，《无人在家》已经被界定为一部"两幕体配有音乐的闹喜剧"，这就意味着该剧只能限定于两幕的长度。此外，《无人在家》的制作预算极为有限，仅仅只有7 500 美元，即便是相对于1915 年百老汇剧目的普遍制作成本，也是相当寒酸。因此，该剧的服装布景极简，剧中演员（包括合唱队）不超过 30 人，而剧场乐队的乐手人数也仅仅只有11 人。此外，马博瑞与科姆斯托克对三人提出了额外的要求，剧中不能出现插入式的插科打诨。要知道，这种插入式的喜剧表演，在当时的百老汇舞台上极为普遍——喜剧演员随时可能出现在舞台上，打断了故事原本的剧情发展，仅仅只是为了给观众逗乐搞笑。

量体裁衣而作的音乐剧
MUSICAL TAILORING

与此同时，科恩本人也对这部《无人在家》艺术创作有着自己的新的理念与设想。他一直认为，音乐剧中的音乐应该融入戏剧叙事中，成为整个戏剧结构中不可或缺的组成部分。科恩解释道："我认为，音乐剧中的唱段应该可以推动戏剧叙事，同时也应该可以刻画主唱者的人物性格。唱段应该出现在恰当的戏剧情景中，用于烘托戏剧气氛。"若干年后，科恩还曾经如此定义自己在百老汇的身份："我的工作如同缝制或裁剪服装。我要在音乐剧或有声电影的特殊戏剧情景里，为某个特殊的戏剧人物创作适合的音乐，这和一位优秀的裁缝为顾客量体裁衣是一回事儿。"科恩提出这种音乐创作理念是事出有因的。在此之前，百老汇舞台上"篡改歌曲"的现象随处可见，音乐戏剧表演中充斥着各种与剧情毫无关联的插入曲目，科恩觉得自己应该努力去制止这种百老汇音乐现状。

科恩为实现这样的艺术创作目标进行了长期不懈的努力，通过公主剧院的系列"公主秀"（Princess Show），科恩努力尝试着自己"音乐与叙事相整合"的艺术设想。虽然，这些公主秀还尚不能称得上是完整意义上的"整合音乐剧"，但它却让百老汇戏剧界意识到"戏剧整合"的观念。

"创新"是《无人在家》这部剧在演出宣传方面的立足点，而剧中戏剧整合的关注点并非仅仅局限于剧本和音乐。也许是潜意识里受到瓦格纳乐剧思维的影响，马博瑞认为，服装布景和音乐表演具有同等重要的地位。于是，她

从巴黎进口了一些流行时尚的服装，并尽可能让舞台布景看上去更加高贵典雅。

果然，科姆斯托克与马博瑞的全力付出得到了应有的回报，《无人在家》的演出大获成功。热演两个月后，《无人在家》挪到了一家更大的剧院继续上演了135场，场场演出都是一票难求。该剧还实行了巡演制，一共派出了三支不同的巡演队伍，将《无人在家》带到了全美各地，每到一处演出都是反响热烈。

科姆斯托克与马博瑞很快趁热打铁，继续委任科恩、博尔顿与格林的三人创作团队，全力打造另一部全新的剧目，名叫《好样的埃迪》（Very Good Eddie）。该剧被归类为"公主剧院的年度戏剧作品"（annual Princess Theatre production），在1915年的后半个演出季推出上演。该剧使用了非常生活化的戏剧语言，故事就发生在美国本土，戏剧情景充满喜剧色彩，情节发展却又真实而可信。当然，正如斯蒂芬·班菲尔德（Stephen Banfield）所言，"公主秀"无外乎就是围绕三个最能引起公众兴趣的戏剧主题：婚姻、认错人和金钱。

和以往的综艺秀里纯粹的插科打诨不同，《好样的埃迪》中的喜剧元素全部来自于角色本身，由剧情发展或人物个性而决定。与滑稽秀中统一的紧身性感服饰不一样的是，《好样的埃迪》歌舞团中每个女孩子的穿扮各有不同，她们穿着过脚踝的长裙，衣着正统而有品位。一位报社记者这样评论道："《好样的埃迪》中的每个女孩子都有自己的服装。不，更准确地说，这些女孩子们的着装各有千秋，每个人的服饰都恰到好处地衬托出自己独特的气质。"和之前的《无人在家》一样，《好样的埃迪》很快也移居更大的剧院，并连续上演了341场。

音乐剧荣誉三人组
THE TRIO OF MUSICAL FAME

《好样的埃迪》的首演吸引了很多业内同仁的关注，其中包括美国知名作家伍德豪斯（Pelham Grenville "Plum" Wodehouse）。他是一位非常多产的作家，其作品中最负盛名的当属《杰夫斯》（Jeeves），而这部小说也成为日后英国音乐剧界巨子韦伯（Andrew Lloyd Webber）某部音乐剧创作灵感的源泉。《好样的埃迪》首演结束之后，伍德豪斯去参加了在科恩公寓里举办的庆功聚会，并与科恩与博尔顿一起谈到了合作的问题。很多年后，博尔顿和伍德豪斯各自发表了一篇非正式的搞笑日记，其中描述了他们初次见面的场景。博尔顿的日记这么写道："埃迪首演效果很棒，所有人都说这是一部极为成功的音乐剧，尤其是剧中科恩谱写的音乐。晚上和伍德豪斯碰了面。我从未听说过这个人，但是科恩却介绍说他是位作词家，建议我们将来一起合作。伍德豪斯听到之后，激动地半天说不出话来，然后突然握住了我的手，连声道谢。"然而，伍德豪斯日记中对于那晚碰面的描绘，却俨然是另外一个版本："今天去看了《好样的埃迪》的首演，这是一部不错的剧，但是歌词却显得非常糟糕。博尔顿显然是意识到了这个问题，希望可以有机会与我合作。我原本还想要推辞并慎重考虑一下这个建议，但是看到他充满期待的眼神，我深表同情，所以只好同意了。天啦，我是不是太容易冲动了？以后要注意这个问题了。"

将故事描绘得神乎其神，显然是这两位文字大师的拿手好戏。在他们的描述中，科恩的

生活极具传奇色彩，甚至还险些遭遇海难。据说科恩曾经预定过一张"路西塔尼亚"号的船票，却不想该船居然后来被德国潜水艇击沉。戏剧性的是，科恩居然因为睡过了头而错过了登船，却没想，"路西塔尼亚"号的失事却带走了科恩曾经的导师查理·弗洛曼（Charles K. Frohman）。

无论如何，科恩、博尔顿与伍德豪斯的全新创作团队，由此拉开了三人的艺术合作。然而，他们合作的前两部剧都没有选择在公主剧院上演。马博瑞将三人介绍给了另外一位制作人萨瓦吉上校（Colonel Henry Savage），科姆斯托克对此极为恼火，认为这是对自己的无情背叛。于是，科姆斯托克将马博瑞赶出了公主剧院，并从此断绝了与她的合作。然而，科恩、博尔顿与伍德豪斯却延续了公主剧院秀的传统，在自己的第二部剧《发发善心》（Have a Heart）中安排了很多公主的角色，因此也常常会被误以为是由公主剧院制作完成的作品。

虽然对马博瑞恼羞成怒，但是科姆斯托克还是敞开大门，热忱欢迎科恩、博尔顿与伍德豪斯三人团队的加盟。于是三人的下一部作品《噢，男孩》（Oh, Boy！）于1917年2月20日亮相公主剧院。该剧的制作成本高达2.9万美元，以至于科姆斯托克不得不将票价提高到3.5美元的天价。尽管票价昂贵，但是该剧依然在尚未开演之前就提前售票一空。该剧的最大卖点，一方面得益于两位齐格佛里德富丽秀女明星的加盟；另一方面也出于观众对科恩、博尔顿与伍德豪斯三人团队的信任与期待。曾经有这么一篇匿名诗，专门描述了三人团队在百老汇日益见涨的地位与声誉："科恩、博尔顿与伍德豪斯，音乐剧界最值得骄傲的三人团队；科恩、博尔顿与伍德豪斯，他们比你所知道的任

何人都强；没有人知道他们将会玩出什么新的花样，我能说的就是赶紧买票去现场，看看科恩、博尔顿与伍德豪斯的下一部剧到底什么样。"

舞台上的足球
FOOTBALL ON STAGE

不出所料，《噢，男孩》获得了连演463场的演出佳绩，以至于原本定在其后上演的公主剧院秀《把它交给简》（Leave It to Jane），不得不将演出场地挪到朗喀克剧院（Longacre Theatre）。由于《把它交给简》上演于8月28日，而当时的百老汇剧院都还没有冷气设备，因此该剧的首演周期并不及之前的《噢，男孩》。但是，《把它交给简》曾经派出过三个巡演剧组，并且在1959年的外百老汇复排版中获得了连演928场的好成绩。

图13.1 《把它交给简》乐谱

图片来源：维基共享资源，https://commons.wikimedia.org/wiki/File:Leave_It_to_Jane.jpg

《把它交给简》的热演很大程度上归功于其中的幽默曲（comedy song），而这些幽默曲中最好的一首是由弗洛拉演唱的《克利欧佩特拉的追随者》（Cleopatterer）。最早在剧中饰演弗洛拉的喜剧演员名叫乔治亚·拉美（Georgia O' Ramey），她在该唱段中揉入了一段埃及舞表演。这种载歌载舞的表演形式，让该曲成为《把它交给简》中最受欢迎的表演片段，以至于每次演到此段落，演出都会被观众雷鸣般的掌声所打断，而演员不得不再次返场表演，方能平息观众的热烈情绪，确保演出继续进行。

这首《克利欧佩特拉的追随者》采用的歌曲曲式，定义起来比较有意思。曲中出现了两个相对独立的乐段，看上去非常像两段体的主副歌曲式结构（如同之前提到过的《我不会算数》《我想当一名女演员》以及《美国男孩》）。然而，在一般的主副歌曲式中，B 段的副歌部分会不断再现于不同的 A 段主歌中间，每次出现时的副歌旋律与歌词都是一模一样的。然而，这首《克利欧佩特拉的追随者》中出现的三次副歌却各不相同，所以"变化曲式"（alternation form）来定义此曲似乎更加合适。一位多年与科恩合作的美国编曲家班尼特（Robert Russell Bennett）曾经回忆道："科恩给我演奏完乐曲之后，我会问'这是主歌还是副歌？'这个问题通常都会让科恩非常崩溃。"在传统的主副歌曲式中，演员往往会删减掉一两个副歌部分，因为过多的重复乐段会让听众审美疲劳。然而，这种做法显然不适用于这首《克利欧佩特拉的追随者》，因为省掉任何一段副歌都会消减全曲的完整性。不管用何种名称来定义《克利欧佩特拉的追随者》所采用的曲式结构，它所强调的是不同乐段之间更加丰富的音乐变化，从而实现了一种乐曲主歌与副歌之间的音乐平衡。

137

图 13.2　1959 年《把它交给简》在外百老汇的复排

图片来源：Photofest：Leave_It_to_Jane_stage_0.jpg

这种更加追求戏剧性变化的曲式结构，为之后的百老汇歌曲创作指明了一条全新的思路。

科恩为《克利欧佩特拉的追随者》设计了一段氛围式的音乐开场（但是其中使用的音乐元素听起来倒更像是探戈曲风），之后音乐传入小调，并在乐队伴奏中使用了带有埃及音乐风味的"长-短-长"节奏型。整个第一段主歌都弥漫着这种异域风情，但第二段副歌却在曲风上瞬间变化，转入跳跃性的大调旋律，让人很容易联想起一位妙曼身姿的舞者。每次副歌的第一段歌词都采用了相对精简的短句，以配合副歌跳跃欢快的音乐节奏，而其后的第二段歌词多少带有一点急嘴歌（patter song）的音乐风格。

《克利欧佩特拉的追随者》使用的歌词，充分彰显了《把它交给简》俚语化、现实化的戏剧文本风格。和前面提到的《我想要当一名女演员》相似，《克利欧佩特拉》歌词描绘的主角并非演唱者弗洛拉，而是美国默声电影时代的女明星希达·芭拉（Theda Bara）。芭拉凭借自己一双明亮闪烁的大眼睛，成为了美国默声电影时代最有诱惑力的女影星。她在自己的第一部默声电影中，成功塑造了一位四处色诱别人的吸血鬼形象，也让"荡妇"（vamp）一词从此出现在美国人的俚语中。1917年，芭拉出演了电影《埃及艳后》（Cleopatra），并在片中成功扮演了这位风情万种的埃及女王克利欧佩特拉，这也就是为何《把它交给简》中的这首唱段会以芭拉为人物原型。此外，《克利欧佩特拉的追随者》歌词中还出现了一句"噢，你这个孩子"。这句歌词来自于1904年锡盘胡同推出过的一首流行单曲，名为《我爱我的妻子，但是，噢，你这个孩子》。伍德豪斯似乎也想通过这首《克利欧佩特拉的追随者》，警醒克里欧佩特拉的崇拜者，以免因为和她的关系而身陷险境。除去这些歌词上的暗示之外，这首歌曲将幽默的歌词、埃及舞曲风情的音乐融汇在一起，成为了全剧中最大的亮点。有戏剧评论家写道："这种全新的音乐喜剧正在取代着之前的那些陈旧的舞台表演形式……剧中的幽默场景不再只是画着酒糟鼻的小丑从楼梯上笨拙地摔下来，而剧中的女主角也不总是化装成女仆的落难公主，而故事的发生地也不再是遥远的鲁里坦尼亚或蒙特卡洛。如今的音乐喜剧更加美国化，更加具有时代气息。"

三人组再续辉煌
THE TRIO CONTINUES

科恩、博尔顿与伍德豪斯三人团队之后的作品是一部时事秀，名叫《1917年小姐》（Miss 1917）。该剧聘用了一位年仅19岁的钢琴伴奏，殊不知，这位小伙子日后居然成为了美国音乐史上最重要的作曲家之一——乔治·格什温。虽然《1917年小姐》反响很好，尤其是格什温的优异表现，但是三人团队并没有在时事秀的创作道路上前行，而是回到了公主剧院秀的创作思路上，推出了1918年的《哦，姑娘！姑娘！！》（Oh, Lady! Lady!!）。值得一提的是，该剧中删除的一首歌曲《比尔》（Bill），后来却成为科恩创作于1927年的音乐剧《演艺船》（Show Boat）中的经典唱段。《哦，姑娘！姑娘！！》开演不久，博尔顿接受了一次媒体采访，着重解释了他们"对于音乐喜剧标准的改进"。其中，博尔顿尤其强调了科恩一直以来推行的音乐与剧情相融合的创作思路，指出自己在剧本创作中尤其注重剧情的现实化和人物的生活化。博尔顿认为"剧情和人物刻画"与音乐具有同等重要的地位，是公主剧院系列演出的成

功关键。他解释说："我们希望实现的是音乐喜剧各艺术环节之间的地位均等，舞台上的每一个表演环节都是为了推动戏剧情节的展开。"

虽然科恩、博尔顿与伍德豪斯三人团队在艺术创作的理念上有着相同的诉求，但是，自《哦，男孩》开始，三人之间却因为一些实际的利益问题出现矛盾，尤其是科恩向其他二人提出要求更多演出收益分成之后。虽然三个创作团队的合作关系开始出现动摇，但是他们推行的整合性创作理念却深深影响了同时期的其他百老汇剧目，其中比较有代表的一部剧名为《艾琳》（Irene）。该剧创作于 1918 年，是一部"灰姑娘"式的音乐剧。作家鲍德曼（Gerald Bordman）曾经对该剧如此评价道："这是一个让人信服的故事，演员很真实，歌曲很动人，音乐与剧情衔接得自然贴切。"《艾琳》中最经典的唱段当属《穿着蓝礼服的爱丽丝》，这首歌显然是在指代当时美国总统西奥多·罗斯福（Theodore Roosevelt）的女儿爱丽丝，因为她尤其偏爱蓝色的服饰，因此被昵称为"蓝色爱丽丝"。由此可见，《艾琳》与以往的公主剧院系列秀一样，都是深深植根于当时的美国社会文化，紧扣社会热门话题或知名人物等。

之后，科恩与博尔顿合作推出了《莎莉》。这也是一部灰姑娘式的舞台作品，剧中女主角的扮演者是百老汇曾经最耀眼的舞台明星之一玛丽莲·米勒（Marilyn Miller）。《莎莉》一改以往音乐喜剧中常见的明星式入场模式，没有耀眼夺目的灯光或渲染气氛的号角声，米勒衣衫褴褛地出现在一排孤儿队列中。虽然该剧的制作人齐格弗里德对于米勒这种黯淡无光的出场方式表示异议，但是这一回，女主角米勒站在了编剧博尔顿一边，认为所有舞台表演都应该将剧情放于第一位。

科恩、博尔顿与伍德豪斯三人团队合作的最后一部作品名叫《衣食无忧》（Sitting Pretty），该剧 1924 年 4 月 8 日上演于富尔顿剧院（Fulton Theatre），被一些后世学者誉为是公主剧院系列剧中的最后一部。在这部《衣食无忧》中，科恩的音乐创作风格有别于以往的公主剧院秀，剧中大多数唱段不再是偏向于舞曲风格，而是更多地展现出浪漫主义的抒情风格。其中，最别致的乐段是全剧的开场序曲，科恩将其处理为独立的标题性交响乐序奏——《向南前行》（A Journey Southward）。这段序奏中并没有歌词或任何舞台画面，但是却试图用抽象的音符在观众脑海中勾勒出一幅火车南行的音乐画面。全剧第一幕故事发生在纽约，但是至第二幕，故事便转移至美国最南端的佛罗里达州，因此，这段序奏某种意义上也预示了全剧故事情节的发展。

《衣食无忧》的演出获得了戏剧评论界极高的赞誉，但是在票房上却表现平平。其中一个很重要的原因是，科恩当时拒绝将剧中唱段录音发行。当时的美国音乐产业还没有音乐剧演出原版录音的制作，而重新制作的歌曲，往往会被加上一些爵士乐风格的音乐改编。所以，科恩坚持拒绝将《衣食无忧》中的唱段制作发行，因为他认为后期制作的唱段录音有可能会被改编得面目全非，完全不能真实再现自己的音乐创作初衷。科恩的决定很大程度上限制了《衣食无忧》的宣传与推广，由于没有机会接触到剧中的音乐，一些潜在观众可能会因此对该剧一无所知，而失去了走进剧院观看演出的兴致。由此可见，无论录音本身优劣与否，它不仅是增加音乐剧收益的一个手段，更重要的是，它对于推广剧目影响力、挖掘潜在观众群有着至关重要的意义。

杰罗姆·科恩与音乐链

如今，无论是在纽约的百老汇还是伦敦的西区，音乐剧界作曲家的艺术创作都是构建于前辈大师的艺术创作经验之上。反过来，老一辈作曲家也会对年轻后生尽力提携，努力挖掘音乐剧作曲家的优秀人才。在这一点上，百老汇作曲界前辈维克多·赫伯特无疑是科恩职业生涯的良师伯乐。赫伯特曾经公开声明，科恩终有一天会"接过自己衣钵"，成为百老汇音乐创作领域的大师。

科恩初次涉足百老汇作曲领域，是从歌曲改编开始的。《伊万戈琳》的作曲爱德华·瑞斯就曾经委任科恩，让他为百老汇已有的一些剧目创编一些插入歌曲（interpolate songs）。这些歌曲改编的工作，让科恩在圈内确立起良好的声誉。最终，他于 1912 年获得了一次为整剧创作全部音乐的机会。

事实上，科恩的职业作曲生涯并非一帆风顺。虽然幼年时代的科恩就已经表现出了对音乐的情有独钟，但是他父亲以作曲并非稳定职业为由，坚持让科恩从商，经营自己的家族企业。然而，志不在此的科恩险些让父亲的工厂关门大吉。一心热爱音乐的科恩，似乎对经济没有任何概念。一次，科恩前往波士顿采购钢琴，他原本只想购买两台，却没想，在销售员的巧言相劝之下，自己居然一口气购置了 200 台钢琴。面对这种情况，科恩父亲出于对儿子和家族产业安全性的考虑，最终同意科恩出国深造，学习音乐。

科恩在英国的求学生涯中曾经为几部英国剧目谱曲，因此，科恩坚信自己的音乐生涯应该锁定于流行音乐行业，而非自己接受训练的古典音乐领域。回到纽约之后，科恩首先是在锡盘胡同担任歌曲推销员，并在百老汇剧院中担任排练钢琴伴奏。公主剧院系列秀中的各种

创作尝试，为科恩之后的百老汇音乐创作提供了宝贵的艺术经验。这些艺术积淀，最终成就了科恩在美国音乐戏剧历史上的一部巨作——百老汇第一部真正意义上的音乐剧《演艺船》。科恩是一位非常多产的作曲家，他的音乐创作涉猎音乐剧、电影等领域，直至 1945 年逝世，一共为后世留下来一千多首歌曲作品。

那么，何谓音乐链？它实质上就是百老汇音乐剧界新老艺术家之间艺术传统的代代传承。以科恩为例，他的音乐曾经激发了一批年轻的作曲家，把他们引上了百老汇音乐创作之路。1914 年，16 岁的乔治·格什温在自己姑妈的婚礼上偶然听到了一首乐队演奏的科恩作品，被其中优美动人的旋律所深深打动，回来之后便尝试着按照科恩的音乐风格自己谱曲；年仅 14 岁的理查·罗杰斯曾经乐此不疲地出现在《好样的埃迪》的演出现场，并至少仔细观摩了其中过半的演出，目的就是为了仔细研究剧中科恩的音乐创作技法。罗杰斯后来回忆说："科恩的音乐既不是拉格泰姆，也不是赫伯特类的中欧小歌剧风格。他的音乐带有强烈的个性化风格，是真正意义上的美国戏剧音乐，而这正是我努力追求的音乐方向。"

在这条音乐链中，老一辈艺术家对于后生的艺术影响是永不停息的。继科恩之后，格什温和罗杰斯又深深影响了美国一代作曲家。单就罗杰斯个人家庭来看，他无疑是奠定了整个家族的音乐创作传统：他首先是影响了自己的女儿玛丽·罗杰斯·古特尔（Mary Rodgers Guettel），而玛丽的儿子亚当·古特尔（Adam Guettel）也紧紧追随母亲的步伐，成为了现在美国音乐剧界非常活跃的作曲家。可以坚信，百老汇音乐剧界的这条音乐链，未来一定还会继续发展延伸下去，到时候将会呈现出非常有意思的另一番天地。

公主剧院秀

年代	剧目名称	制作人	创作者	上演剧院
1915	《无人在家》	科姆斯托克	科恩、博尔顿、格林	公主剧院
1915	《好样的埃迪》	科姆斯托克	科恩、博尔顿、巴塞洛缪、格林、雷诺兹	公主剧院
1916	《春天小姐》	克劳/厄兰格	科恩、博尔顿、伍德豪斯	新阿姆斯特丹
1916	《加油干》	科姆斯托克	葛顿、哈扎德、考德维尔	公主剧院
1917	《发发善心》	萨瓦吉	科恩、博尔顿、伍德豪斯	自由剧院
1917	《哦,男孩!》	科姆斯托克	科恩、博尔顿、伍德豪斯	公主剧院
1917	《把它交给简》	科姆斯托克	科恩、博尔顿、伍德豪斯	朗喀克剧院
1918	《哦,姑娘!姑娘!!》	科姆斯托克	科恩、博尔顿、伍德豪斯	公主剧院
1918	《哦,我亲爱的》	科姆斯托克	科恩、博尔顿、伍德豪斯	公主剧院
1924	《衣食无忧》	科姆斯托克	科恩、博尔顿、伍德豪斯	富尔顿剧院

延伸阅读

Bordman, Gerald. *Jerome Kern: His Life and Music.* New York: Oxford University Press, 1980.

Davis, Lee. *Bolton and Wodehouse and Kern: The Men Who Made Musical Comedy.* New York: James H. Heineman, 1993.

Freedland, Michael. *Jerome Kern.* New York: Stein & Day, 1978.

Wilk, Max. *They're Playing Our Song: From Jerome Kern to Stephen Sondheim—The Stories Behind the Words and Music of Two Generations.* New York: Atheneum, 1973; London: W. H. Allen, 1974.

Wodehouse, P. G., and Guy Bolton. *Bring on the Girls!: The Improbable Story of Our Life in Musical Comedy, with Pictures to Prove It.* New York: Simon & Schuster, 1953.

《把它交给简》剧情简介

《把它交给简》让人眼前一亮的是,该剧讲述的是有关足球的故事,描述了当时美国民众对于足球这项体育运动日益狂热的喜好。博尔顿与伍德豪斯将该剧的故事背景设定在大学校园里,剧情主要围绕学生时代的爱情、来自家长的阻力以及大学生的嬉笑玩闹等情节展开。

该剧的故事蓝本基于1904年的一部戏剧:

海勒姆·博尔顿(Hiram Bolton)是一位宾厄姆大学的老校友,当他发现自己儿子比利(Billy)精湛的足球天赋之后,决定将儿子送到自己的母校,期望儿子可以帮助母校打败足球赛中的主要对手阿特沃特大学。然而,比利刚刚抵达宾厄姆就遇到了阿特沃特大学校长的女儿简(Jane Witherspoon)。比利、"桩子"塔尔玛吉以及其他的男孩子们,都觉得简非常有魅力。而简则试图说服比利转学至父亲的学校,并让他化名参加阿特沃特大学的足球队。

在简的劝说下,比利化装成一位植物学家前往阿特沃特大学。而与此同时,一位农村男孩鲍勃·希金斯(Bub Hicks)正在想尽办法向女侍者弗洛拉求婚,后者对历史有着非常独到的见解(谱例17《克利欧佩特拉》)。故事的高潮发生在感恩节那天的足球比赛上。简向比利坦白,自己拉他转学的初衷只是为了帮助父亲的学校赢得足球赛,却发现自己在这个过程中真的爱上了比利。比利最终还是带领着阿特沃特足球队赢得了比赛,也最终赢得了属于自己的爱情。

谱例 17 《把它交给简》

科恩 / 博尔顿 / 伍德豪斯，1971 年
唱段《克利欧佩特拉》

时间	乐段	曲式	歌　　词	音乐特性
0:00		引子		模仿埃及乐风
0:05	1	a	**弗洛拉：** 很久以前，在遥远的尼罗河边居住着一位著名的女王 她的衣服精简却精致，她的身形苗条又修长 每一位路过的男人都会她被那双希达·芭拉式双眼迷惑	小调 旋律级进
0:23			每个人都对她心生敬畏，而她敏捷却不稚嫩	渐慢
0:34	2	b	如果可以选择，我希望可以像克利欧佩特拉那样 亲吻每一位遇到的男人，让他们拜倒在自己的石榴裙下 我希望我曾经住在那里，就在金字塔的脚下 因为克利欧佩特拉的传奇无人能及	大调 旋律跳进
0:54	间奏			模仿埃及乐风
0:59	3	a	当她开始厌倦身边的男人，比利、杰克或是吉姆， 她会将男人无情抛弃 男人朋友们得知后纷纷前来道别 而这种暴风骤雨般的离别场景她完全无法忍受	重复第一乐段
1:16			她当然不会屈尊于这般粗俗 于是她直接在男人热汤中投下毒药	
1:28	4	b	当和克利欧佩特拉一起外出时，男人们常常会立下遗嘱 当秋葵开始散发出特殊气味的时候，男人们便知道自己已所剩无日 他们会紧紧握住她的手，喃喃自语："哦，你这个孩子" 但是，他们还是会等着克利欧佩特拉一起共进晚餐	重复第二乐段
1:48	间奏			模仿埃及乐风
1:52	5	a	她不时翩翩起舞，那种舞蹈让你心跳加速、面红耳赤 她的每段跳舞都会引起人群中的一阵骚动，总有人会因此而受伤 男人们呆呆地站在那里，注视着她扭动的身躯	重复第一乐段
2:10			她的风情万种，让男人们瞬间倾倒	
2:23	6	b	舞蹈时的克利欧佩特拉总是那么引人注目 她让可怜的埃及男人意识到，这个世界上除了斯芬克斯，还有其他的东西值得关注 马克·安东尼不得不承认，这个世界上让他第一次感到情不自已的 正是克利欧佩特拉妙婀娜的舞姿。	重复第二乐段
2:42	尾声			

第 *14* 章

愈发浓烈的戏剧色彩

歌剧产生后的若干世纪里，正歌剧与喜歌剧之间的区分愈发泾渭分明。以意大利写实主义歌剧和德国乐剧为代表的正歌剧，将歌剧的严肃性更加提升。而美国的音乐戏剧从其诞生之初就基于一种嘲讽调侃的基调，更多地受到欧洲小歌剧和音乐喜剧的影响，故事情节更加市井化、平民化，剧中的戏剧冲突无外乎也就是情侣间的拌嘴。小歌剧或音乐喜剧中的反派人物倒是显得比较戏剧化，通常都是十恶不赦的坏蛋或是一些让人惧怕的黑暗力量。这些故事通常都会采用"正义战胜邪恶"的皆大欢喜式结局，好人获得最终胜利，而坏人往往自食恶果。

风格趋向严肃
SLIGHTLY MORE SERIOUS

20 世纪 20 年代开始，百老汇音乐戏剧的风格开始出现转变。虽然大多数作品依然采用皆大欢喜的故事结局，但在剧情设置上更加真实可信，故事情节也显得更具说服力。这一时期，百老汇舞台上陆续出现了一些以往从未涉及过的戏剧主题，比如 1925 年的《亲爱的敌人》(Dearest Enemy) 主要关注的是美国殖民时代的

历史，而《佩姬－安》(Peggy-Ann) 则是第一次将"释梦"的心理分析话题搬上百老汇舞台。

随着美国本土戏剧领域的日益繁荣，美国戏剧舞台上出现的外来剧数量逐渐减少。1929 年的《苦乐参半》(Bitter-sweet) 是 20 年代美国引进的唯一一部英国叙事音乐剧（一种以叙事线索为核心的音乐剧类型而非时事讽刺剧）。而反过来，同时期的伦敦戏剧舞台上却出现了 25 部美国音乐戏剧作品。至此，美国在世界音乐戏剧领域的独立身份逐步确立，并最终发展成为孕育音乐剧的文化摇篮。

然而，当小歌剧和音乐喜剧开始呈现出正歌剧式的严肃戏剧主题时，我们该对其予以何种重新定位呢？1924 年《罗斯－玛丽》(Rose-Marie) 的主创者对于这个问题纠结了很长时间。主创者在最开始的剧目宣传中，打出了科汉当年用于《小强尼·琼斯》的标签——"音乐戏剧"(musical play)。然而，《罗斯－玛丽》的艺术风格显然不是科汉那种活泼热情、充满爱国主义情怀的音乐喜剧风格。一年之后，《罗斯－玛丽》其中一位作词者小汉默斯坦，曾经在一篇发表的文章中，将该剧定义为是一部"带有歌剧色彩的音乐喜剧作品"。然而，同样还是这

篇文章里，小汉默斯坦又继续指出："该剧最想体现的还是一种小歌剧风格，是一种可以把音乐与剧情巧妙融于一体的音乐戏剧。"事实上，小歌剧的称呼似乎更适合《罗斯－玛丽》，因为它在唱段上的声乐要求超过了一般的音乐喜剧。该剧的主角由当时美国大都会歌剧院的女高音歌唱家玛丽·艾莉丝扮演，这也是她个人第一次参与百老汇剧目的演出。无论如何定位《罗斯－玛丽》，该剧无疑是 20 年代最热门的演出，不仅在纽约首轮演出 557 场，而且还远渡重洋，前往伦敦演出了 851 场。该剧的热演，也让包括小汉姆斯坦在内的幕后主创者，瞬间成了美国戏剧圈的有钱人。

向加拿大出发
DESTINATION: CANADA

然而，当年促成这部热门剧的，却另有其人。小汉默斯坦的叔叔亚瑟·汉默斯坦听说在加拿大冬季节上会有大型冰雕展并出现一座巨型的冰制宫殿，于是他便派出了两位词作家前去寻找创作素材，其中就包括自己的侄儿小汉默斯坦和奥托·哈巴赫（Otto Harbach）。然而，当两人兴致勃勃地抵达加拿大之后，却发现，别说是冰雕了，当地人甚至根本就没听说过什么冬季节。得知消息之后的亚瑟似乎并不沮丧，他依然希望可以用加拿大冬季节为素材创作一部戏剧作品。于是，汉默斯坦和哈巴赫只能埋头杜撰，编出了一个发生在加拿大冬季节上的故事（见剧情简介）。《罗斯－玛丽》与之前的《淘气的玛丽埃塔》呈现出不少相似之处，剧中也出现了一位被迫摘去面具的恶棍角色，并且还借用了《淘气的玛丽埃塔》中曾经出现的一首情歌曲调。

《罗斯－玛丽》其中一位作曲家名叫鲁道

夫·弗雷莫（Rudolf Friml），他最早参与创作的百老汇作品名叫《萤火虫》（The Firefly），是继《淘气的玛丽埃塔》之后又一部为艾玛·特兰缇尼量身定做的小歌剧（赫伯特拒绝为《淘气的玛丽埃塔》谱写续集）。与赫伯特一样，弗雷莫也是一位欧洲移民，来自于捷克斯洛伐克。弗雷莫自幼便展现出卓越的音乐才华，曾经在 10 岁那年便出版了一首为钢琴而作的《船歌》（Barcarolle）。与弗雷莫共同担任《罗斯－玛丽》谱曲工作的还有另一位名叫赫伯特·斯托塔特（Herbert Stothart）的作曲家，但是，剧中最主要几首经典唱段都出自弗雷莫之手，如《罗斯－玛丽》、《印第安情歌》（Indian Love Call）、《堂堂图腾》（Totem Tom-Tom）等。

图 14.1 鲁道夫·弗里姆（Rudolf Friml）
图片来源：Photofest: Rudolf_Friml_1920s_0.jpg

然而，《罗斯－玛丽》的志向显然不是仅仅对以往小歌剧作品的模仿与拷贝。在该剧演出宣传册上，以往最常见的曲目单消失了，取而代之的是这样一段话："这部剧中的所有音乐

唱段是密不可分的一个整体，因此我们不应该将它们拆散开来，作为单独片段——呈现。"在追求戏剧整合性上，该剧主创者与之前的公主剧院创作班底有着相同的艺术诉求。然而，《罗斯－玛丽》中并非所有唱段都称得上是与剧情紧密相连，比如那首《堂堂图腾》，似乎更加出于娱乐观众和渲染演出效果的需要。仅这首唱段，便耗费了2400美元的服装投入。演出时，所有歌舞团女演员全部被装扮成图腾柱的形象，在舞台上进行着与剧情并无多大关联的歌舞表演。当时《生活》杂志的评论人罗伯特·本切里（Robert Benchley）曾经这样写道："这是我们见过的最绚烂的歌舞团表演。"

但是，除此之外，《罗斯－玛丽》中的很多唱段还是展现出了积极的戏剧推动性。比如，全剧开场的舞会场景中，乐队与人声很好地营造出一个鼎沸喧闹的社交场景；而之后的谋杀场景中，乐队配合舞台上的默剧表演，渲染出一种惊悚恐怖的戏剧气氛。也许是受到瓦格纳乐剧思维的影响，剧中还使用了"主导动机"（leitmotifs）的音乐手法，即在一些特定戏剧场景中重复使用某个固定音乐主题，如剧中每次加拿大骑警出现或每次浪漫爱情场景出现的时候，都会出现相应的主导动机。虽然有关《罗斯－玛丽》是否真正实现了戏剧整合性这个问题还有待商榷，但是，该剧无疑是在紧扣戏剧主题的道路上迈进了一大步。

对花腔的重新定位
ECOGNITION THROUGH MELISMAS

《罗斯－玛丽》中，唱段《印第安情歌》反复出现，在功能性上与《淘气的玛丽埃塔》中的那首《哦！甜蜜的神秘生活》（Ah! Sweet Mystery of Life）相似，对于确保剧情发展的连续性有着至关重要的作用。剧中，每当罗斯－玛丽试图警告男主角吉姆远离险境的时候，该唱段就会反复出现。一改以往全体演员大合唱的终场方式，男女主角用这首柔情似水的情歌二重唱结束了全剧演出，这种戏剧处理手法有时也会被称为"可识别情景"（Recognition Scene）。如同《罗宾汉》中的《棕色十月啤酒》，这首《印第安情歌》带有强烈的戏剧暗示性，让男女主角之间的深情对唱显得自然而然、水到渠成。

《印第安情歌》最先出现于全剧第一幕，由女主角演唱，音乐结构简化为一个主歌（乐段1）接上一个副歌（乐段2～5）。全曲始于拟声词"噢（oohs）"单词长音上的花式唱法旋律，在一系列半音行进中逐步放慢。这些半音音符并不隶属于音乐主旋律的调性体系，它们穿插于音乐主旋律中间，用于增添一丝印第安音乐的风味。之后副歌部分在音乐风格上更加具有跳跃性，曲调旋律非常流动，不断在大小调之间自由转换，曲调与休止的穿插也显得游刃有余，听上去与歌剧的宣叙调有几分神似。

与之相反，《印第安情歌》的主歌旋律更加连贯，节奏稳定，但是同样也出现了一些半音化的旋律处理，淡化了其中某些曲调片段的大调色彩。弗雷莫还在此唱段中使用了音乐剧唱段常见的曲调重复音乐处理方式，如谱例第18、谱例第19所示，这八行歌词里，第2、第4采用了完全相同的旋律（a），而第3、第5则采用了与之相区别的另外两段旋律（b和c）。这种a-b-a-c的曲式结构，通常被称为"唱段曲式"（show tune form）。

虽然这首《印第安情歌》的曲式结构非常

简单，但是对于歌者的声乐要求并不低。由于乐曲旋律的音域接近两个八度（所谓音域指唱段中最低音与最高音之间的距离。八音指大调或小调音阶中最低音与最高音之间的距离，包括8个自然音），所以一般未接受过良好声乐训练的人多无法胜任这首唱段。弗雷莫显然在处理该唱段时，脑子里浮现的是小歌剧的音乐风格，他甚至要求主唱玛丽·爱丽丝在乐段原本的最高音上继续飙高，以实现炫技性的音乐效果。有意思的是，并非所有的歌者都能够充分领会作曲家这种炫技性的创作意图。小汉默斯坦后来回忆起《罗斯－玛丽》在伦敦排演时的情景，一位女高音走上台举起乐谱，完全没有意识到唱词中拟声词"ooh（噢）"用于花腔炫技的用意，而是非常一板一眼地演唱道："When I'm calling you, double o, double o…"（当我呼唤你，两个噢，两个噢……）

图14.2　丹尼斯·金和玛丽·爱丽丝在《罗斯·玛丽》中演唱主题曲

图片来源：卡尔弗照片公司（Culver Pictures, Inc.）

"流浪国王"的加冕
CROWNING A VAGABOND KING

《罗斯－玛丽》中，男主角吉姆的扮演者是一位非常优秀的男歌者/演员，名叫丹尼斯·金（Dennis King）。金同时还主演了弗雷莫之后的一部作品《流浪国王》（Vagabond King），而金本人恃强凌弱的性格，也非常适合出演这一角色。《流浪国王》的制作人名叫卢瑟·詹尼（Russell Janney），他还与该剧的作词者布莱恩·胡克（Briam Hooker）一同担任起了全剧的剧本编写工作。《流浪国王》的剧本雏形基于1901年的贾斯丁·麦卡锡（Justin Huntly McCarthy）的一部戏剧作品。由于罗杰斯与哈特曾经将这部戏剧作品改编成一个业余版本的音乐剧，因此詹尼最初计划的是在罗杰斯与哈特初稿的基础上继续润色改编。然而，由于罗杰斯与哈特当时在百老汇创作界还是一文不值的新人，没有人愿意出钱投资一部新人作品，因此詹尼不得已只能找来弗雷莫担任该剧的作曲，从头开始全新创作。

尽管《流浪国王》还是打出了音乐戏剧的标签，但它却呈现出与《罗斯－玛丽》完全迥异的艺术风格，更像是《风流寡妇》类型的浪漫主义欧洲小歌剧。虽然该剧的演出成绩不及之前的《罗斯－玛丽》（首轮演出511场），但是它却被评价为弗雷莫最高水平的音乐创作（同期上演的还有另外两部百老汇力作——《亲爱的敌人》《不、不，纳内特》）。

流浪者的联盟
RALLYING THE RABBLE

在一次采访中，弗雷莫说道："如果没有浪漫、美女和英雄，我就完全不能谱曲。"而这些

词汇我们都可以在这部《流浪国王》中找寻得到，尤其是弗雷莫为剧中角色胡圭特（Huguette）谱写的唱段《出卖的爱情》（Love for Sale）和《华尔兹》（Waltz），曲调动人，情意真切，让人不禁心碎落泪。全剧中最有代表性的唱段名为《流浪者之歌》（Song of the Vagabonds），至今还常常出现在合唱团体的节目单中。该唱段在全剧中重复出现了好几次，其中会出现部分歌词上的变动。这种同曲调不同词的音乐再现手法，在音乐剧中一般承担两方面的戏剧功能：一方面有助于揭示演唱角色内心情感的变化，另一方面也可以帮助观众回到之前唱段出现时的戏剧情景中，而这正是《流浪者之歌》的用意。

图 14.3　澳大利亚制作的《流浪国王》演员

图片来源：新南威尔士州立图书馆收藏，http://acmssearch.sl.nsw.gov.au/search/itemDetailPaged.cgi?itemID=26309

这首《流浪者之歌》与《流浪国王》的剧情紧密相连，而这种联系主要表现在该唱段的音乐结构上。全曲以男主角维庸（Villon）的独唱进入，为了引起一群流浪汉们的注意力，他故意在唱词"所有（all）"上拉长延时，以达到一种类似号角的声音效果。维庸的热情逐渐感染了流浪汉们，他们纷纷加入维庸的演唱。第2段开始，唱段转入非常稳定的两拍子，流浪汉的合唱用小调调性上的切分节奏，与第1段形成强烈的戏剧对比。随着流浪汉们的注意力被吸引，他们开始重复起维庸的旋律，乐段3进入带有和声色彩的合唱，为主旋律增添更加丰厚的烘托性音响效果。

《流浪者之歌》的开场乐段与《印第安情歌》相类似，都是基于一种宣叙调式的自由节奏。虽然第1乐段是全曲的主歌，但是它却没有在之后的唱段中重复出现，副歌倒是在之后的乐段2、乐段3中重复出现了两次，因此我们也可以把乐段一看做是一首分节歌的引子。无论如何定义该唱段的曲式结构，《流浪者之歌》用很单纯的音乐结构推动起故事情节的发展，实现了非常有煽动性的舞台演出效果。

《罗斯－玛丽》与《流浪国王》都展现出对于音乐戏剧性的关注。和以往的小歌剧相比，这两部的戏剧故事显得更加凝重，舞台上都出现了与死亡相关的场景——《罗斯－玛丽》中旺达谋杀了黑鹰、《流浪国王》中胡圭特献身自杀等，而这些人物的死亡都成为全剧故事发展中的重要环节。此外，这两部剧都突出了唱段的戏剧整合性，而《流浪国王》更是用实践证明了，没有搞笑逗乐，观众依然也可以获得审美上的愉悦与享受。虽然这两部作品并没有实现百老汇音乐戏剧的脱胎换骨和本质革新（剧中依然还会出现一些无谓的喜剧情节，偶尔还

会穿插改编式唱段等），但是通往严肃戏剧题材的创作大门已经慢慢打开，预示着百老汇音乐戏剧即将迈进新的艺术殿堂。

延伸阅读

Bordman, Gerald. *American Operetta from H.M.S. Pinafore to Sweeney Todd*. New York: Oxford University Press, 1981.

Fordin, Hugh. *Getting to Know Him: A Biography of Oscar Hammerstein II*. New York: Random House, 1977.

Mordden, Ethan. *Make Believe: The Broadway Musical in the 1920s*. New York: Oxford University Press, 1997.

Traubner, Richard. *Operetta: A Theatrical History*. Garden City, New York: Doubleday, 1983.

《罗斯－玛丽》剧情简介

虽然《罗斯－玛丽》并非一部情节剧，但它的剧情多少会让人联想起这一属于旧时代的音乐戏剧种类：女主角决定下嫁给恶棍，为的只是去保护自己深爱的男人——一位加拿大骑警。虽然这位骑警表现英勇，但却并非故事里唯一的英雄，最后是剧中多个角色的齐心合力，一同打败了坏人。

由于剧中故事发生在以自然风光见长的加拿大，因此《罗斯－玛丽》没有通常小歌剧常见的欧洲舞会场景。大幕一拉开，地点是加拿大萨斯喀彻温省的丰迪拉克市，在简夫人破旧的乡下小酒店里挤满了一群闹哄哄的山野村民。屋外，罗斯－玛丽和自己深爱的矿工吉姆在月光下散步。然而罗斯－玛丽的哥哥埃米尔（Émile）却在私下里打着另外的如意算盘，他希望把妹妹嫁给油腔滑调的艾德·郝利（Ed Hawley）。为了摆脱吉姆，埃米尔与郝利商量着，想把罗斯－玛丽带到库特尼隘口的诱捕区。吉姆约罗斯－玛丽前往山顶废弃的小屋，那里靠近传说中的"情侣石"。据说，印第安男子经常会在这块石头附近演唱《印第安情歌》，当歌声响彻山谷时，他心爱的姑娘便会听到，就有可能会答应他的求婚。

由于吉姆正和赫尔曼（Hard-Boiled Herman）一起合伙开采金矿，所以在离开丰迪拉克之前，吉姆先去了趟黑鹰（Blackeagle）的小屋，希望可以和他协商金矿的管理权。没想到，吉姆突然到访，却意外破坏了郝利和黑鹰情人旺达（Wanda）的约会。郝利躲了起来，旺达想法支走了吉姆，吉姆留下了采矿地图。吉姆走后，郝利与旺达继续幽会，但是却被黑鹰发现。暴怒之下的黑鹰试图掐死郝利，旺达用刀刺死了黑鹰。然而，当加拿大皇家警局的马龙警长前来破案时，旺达却拿出了吉姆留下的地图，并将谋杀的罪名扣到了他的头上。

而此时，吉姆得到了一份在巴西开矿的工作，吉姆希望可以带罗斯－玛丽一起同行。两人商定，如果罗斯－玛丽同意的话，她将在当晚前往小木屋与他相聚，否则的话，她将在山顶演唱那首《印第安情歌》，告诉吉姆自己远行。罗斯－玛丽原本已经做好了和吉姆一同离开的准备，但是当她看到马龙警长手中的逮捕令时，她改变了主意。罗斯－玛丽找到哥哥，希望他可以不向别人透露吉姆的行踪，作为交换，自己将答应与郝利的婚约。之后，罗斯－玛丽来到山顶，唱起那首离别的《印第安情歌》。

第二幕开场，魁北克，在旺达的妖言惑众下，罗斯－玛丽有点开始相信吉姆是杀人犯。吉姆冒着被捕的危险迁入魁北克，希望可以见到罗斯－玛丽。但是，当罗斯－玛丽看到吉姆的身边站着旺达之后，她坚信吉姆是有罪的。与此同时，赫尔曼在旺达面前骗说郝利将谋杀罪名推到她身上，于是，旺达情急之下说出了事实的真相。郝利与罗斯－玛丽的婚礼如期进行，

旺达在众人面前说出了自己为保护爱人郝利而谋杀黑鹰的事实。得知真相之后的罗斯-玛丽立刻赶往库特尼隘口，用一首响彻山谷的《印第安情歌》，重新回到自己深爱的吉姆怀抱。

《流浪国王》剧情简介

《流浪国王》的故事背景发生在路易十四时期的法国，男主角的人物原型基于一位真实的历史人物——流浪诗人弗朗索瓦·维庸，他爱上了一位贵族女子凯瑟琳（Katherine de Vaucelles），并向她写信求爱。凯瑟琳与维庸相约于一个法国小酒馆，在那里，维庸山盟海誓：如果自己是国王，那整个世界都将属于凯瑟琳。没想到，厌倦宫廷生活的路易十四化装成平民，恰好也在这间小酒馆中。他不仅在一旁听到了维庸向凯瑟琳的爱情表白，而且还听到维庸将自己嘲讽为"一位无所作为、也不敢有所作为"的昏君。备受侮辱的路易十四下令让维庸做一天皇帝，让他自己看看这国王是不是好当的。此外，为了惩罚凯瑟琳，路易十四命令维庸必须在这一天里追到凯瑟琳，否则将会被处刑。然而，就在维庸做国王的这一天里，巴黎遭到了勃艮第公爵的军队围剿，他是路易十四一直以来无法战胜的对手。维庸向巴黎的乞丐与盗贼寻求帮助，并试图用一首《流浪者之歌》（见谱例19），将这些巴黎最底层的乌合之众聚集起来，一起保卫自己的城市。结果，这群流浪者成功击退了勃艮第公爵的军队，而维庸也成功赢得了凯瑟琳的爱情。维庸与凯瑟琳的情感让一直深爱维庸的妓女胡圭特伤心欲绝，于是她决定用生命成全两人的爱情，任由自己被敌人杀死。路易原本还想继续惩罚维庸，但是却被胡圭特无私的爱情所震惊，意识到自己虽然贵为国王，但是却不会有人愿意为自己献出宝贵生命。于是，路易最终同意贵族出身的凯瑟琳嫁给平民出身的维庸，并赦免了维庸所有的罪过。

谱例18 《罗斯·玛丽》

弗雷莫/哈巴赫/小汉默斯坦，1924年
《印第安情歌》

时间	乐段	曲式	歌　词	音乐特性
0:00				
0:11	1	主歌	**罗斯·玛丽：** 噢！	花腔
0:22			**吉姆（回应）：** 噢！	
0:33			**罗斯·玛丽：** 美妙的爱之音符在山谷中回荡 穿过寂静的森林，等待印第安爱人的呼唤 当春天来临，孤独的湖水开始悸动，欢迎冬迁回归的白燕 当月亮女神划过天际，那些闪烁眼睛的星星宝贝开始聚集到她身边 这便是每年中印第安少女遇见爱之梦的时刻 这就是她们将会听到的歌曲：	自由地 半音下行 旋律愈发跳进

时间	乐段	曲式	歌　词	音乐特性
2:18	2	副歌 (a)	**罗斯·玛丽：** 当我呼唤你噢—— 你可会答应噢——	在歌词"噢"上花腔
2:41	3	副歌 (b)	**罗斯·玛丽：** 我将我的爱情先给你，你自己做出决定 如果你拒绝我，我将黯然神伤并孤独终老	
3:05	4	副歌 (a)	**罗斯·玛丽：** 但是，当你听到我爱的呼唤 而我也听到你爱的回音，那么亲爱的	
3:26	5	副歌 (c)	**罗斯·玛丽：** 我就知道我们的爱情终将实现， 你将从此属于我，而我也将永远属于你！	在歌词"爱情"上延长
3:56	6	副歌	**罗斯·玛丽／吉姆：** 当我呼唤你噢—— 你可会答应噢—— 我将我的爱情先给你，你自己做出决定 如果你拒绝我，我将黯然神伤并孤独终老 但是，当你听到我爱的呼唤 而我也听到你爱的回音，那么亲爱的 我就知道我们的爱情终将实现， 你将从此属于我，而我也将永远属于你！	重复乐段 2~5

谱例 19 《流浪国王》

鲁道夫·弗雷莫／布莱恩·胡克与 W.H. 普思特，1925 年

唱段《流浪者之歌》

时间	乐段	曲式	歌　词	音乐特性
0:00				
0:02	1	主歌 （人声引入）	**弗朗索瓦·维庸：** 来吧，巴黎城的乞丐们，你们这些社会底层的游民 **合唱：** 你们这些社会底层的游民 **弗朗索瓦·维庸：** 让我们一起帮助路易保住王位，让我么一起从勃艮第人手中拯救我们的家园 **合唱：** 从勃艮第人手中拯救我们的家园	大调 强力度
0:18			**弗朗索瓦·维庸：** 虽然你我一无是处，但是我们却愿意为自由而亡	渐慢
0:32	2	A	**弗朗索瓦·维庸：** 穷苦的人们，你们是否真的愿意效忠于一位陌生人，臣服于勃艮第的脚下 带着耻辱与仇恨，你们是否真的可以满心欢喜地为勃艮第高呼万岁 向前进！向前进！将手中的利剑刺向敌人！向前冲！高举手中的旗帜！ 法国的子民们，让我们打破身上的枷锁，将勃艮第人赶入地狱！	小调 稳定单纯 的两拍子
1:01	3	A	**合唱：** 穷苦的人们，你们是否真的愿意效忠于一位陌生人，臣服于勃艮第的脚下 带着耻辱与仇恨，你们是否真的可以满心欢喜地为勃艮第高呼万岁 向前进！向前进！将手中的利剑刺向敌人！向前冲！高举手中的旗帜！ 法国的子民们，让我们打破身上的枷锁，	重复乐段 2
1:27			将勃艮第人赶入地狱！	渐慢

第 *15* 章

轻松题材的音乐戏剧

音乐剧风格的确立
THEATRICAL TREND-SETTING

如果说科恩的公主剧院系列秀证明了音乐喜剧可以不用那么愚蠢稚气，那么弗雷莫的作品则是证明了小歌剧也可以诠释出严肃的戏剧主题。然而，这两人的艺术探索，不可能让美国音乐戏剧在一夜之间完成风格变化。同时期的很多其他音乐戏剧作品，依然还是延续着之前的老路。比如 1926 年的小歌剧《沙漠之歌》（*The Desert Song*），依然还是用简单夸张的浪漫故事糊弄观众，剧中故事情节完全可以忽视，所有的戏剧关注点都集中于在舞台上渲染那个带有异域风情的世界。然而，同时期也出现了一些截然相反的作品，它们对之后美国音乐剧的正式成型起到了非常重要的作用，比如 1925 年的《不，不，纳内特》（*No, No, Nanette*）。

《不，不，纳内特》改编自 1919 年的同名戏剧，故事蓝本源自于 1914 年的小说原著。商人哈利·法拉兹（Harry Frazee）出资，希望可以将《不，不，纳内特》的故事搬上音乐剧舞台，法拉兹的邻居文森特·尤曼（Vincent Youmans）恳求他可以将这部剧的作曲工作交给自己。法拉兹最初并没有被尤曼的乐曲小样所打动，但是尤曼的母亲出面解决了问题，她愿意出资 9000 美元或 1 万美元来支持这部新的音乐剧。尤曼顺利得到这份作曲工作，为了报答母亲，他决定将自己版税的一半交付给她。

尤曼开始着手《不，不，纳内特》的谱曲工作，与他搭档的是词作家、编剧家奥托·哈巴赫（Otto Harbach）与弗兰克·曼德尔（Frank Mandel）。该剧的作词原本只有哈巴赫一人，但是由于尤曼与欧文·凯撒（Irving Caesar）之间有着长期的合作关系，所以该剧的作词工作由哈巴赫与凯撒合作完成。对于很多戏剧观众来说，《不，不，纳内特》的艺术水准远远超出了20 年代百老汇的其他音乐剧目，历史学家安德鲁·拉姆（Andrew Lamb）甚至认为剧中的唱段《鸳鸯茶》（*Tea for Two*）堪称"那个时代美国精神的缩影"。奇怪的是，尽管这部《不，不，纳内特》获得了极高的评价，但是该剧的作曲尤曼却昙花一现般消失于百老汇的视野，而与他同时期的另外一位作曲家却从此蜚声海内外，这个人便是美国音乐界最有代表性的作曲家之一乔治·格什温。

图 15.1　1921 年的文森特·尤曼斯和艾拉·格什温
图片来源：Photofest: Ira_Gershwin_1921_0.jpg

《不，不，纳内特》上演之初并没有显示出热门剧的迹象，评论界对于它 1924 年 4 月的底特律试演反响一般，而它一周之后转场辛辛那提的演出，舆论界的评价更是不冷不热。情急之下，法拉兹开除了剧组中的一些演员，并亲自上阵刀导演，同时还让尤曼和凯撒火速为该剧增添一些新的唱段。

午夜歌词的胜利
THE TRIUMPH OF LATE-NIGHT LYRICS

尤曼和凯撒又为《不，不，纳内特》谱写了 4 首备用唱段，但事实上，其中一首早在几周之前就已经完成了。一天晚上，尤曼打来电话兴奋地告诉凯撒，说自己刚刚谱写了一首歌曲，希望凯撒可以立即为它填写歌词。但是，凯撒当时已经困倦地快要睁不开眼睛，加上听完一遍曲调之后觉得了然无趣，所以希望可以等到第二天再来琢磨歌词的事情。然而尤曼非常坚持，要求凯撒立刻投入创作的状态。无奈

之下，迷迷糊糊的凯撒只好在话筒那边哼出了一些虚拟歌词（dummy lyric，没有实意但是却应和曲调节奏的歌词）。凯撒显然对自己这份敷衍了事的歌词很不满意，他向尤曼保证，明天一定交出一份像样的歌词。出乎意料的是，尤曼听完之后却非常喜欢，坚持认为这样的歌词成就了一首非常完美的唱段。殊不知，这个唱段便是日后享誉世界的《鸳鸯茶》（见谱例 20）。

重新编排之后的《不，不，纳内特》抵达芝加哥，而《鸳鸯茶》和《我想要开开心心》（*I Want to Be Happy*）两首新的唱段也被加入其中。《不，不，纳内特》在芝加哥大受欢迎，以至于剧组推迟了原定的纽约演出计划，在芝加哥整整演出了一年时间。这两首新曲不仅迅速成为剧中最受欢迎的唱段，而且成为美国大街小巷、广播电视、餐馆酒吧中随处可听到的热门曲目，甚至于还风靡大洋彼岸的英国。1925 年，《不，不，纳内特》终于姗姗来迟地抵达纽约，然而此时的纽约观众却早已对该曲失去了好奇心。正如《纽约时报》中对于该剧纽约首演的评论："波士顿人看过、费城人看过、芝加哥人看过，甚至于伦敦人也看过、危地马拉人也看过，没准连加那利群岛这种地方的人都看过这部剧。"因此也就不难理解，为何这样一部在其他地方如此大受欢迎的热门剧，却仅仅在纽约上演了 321 场。

除了优美动人的唱段之外，让《不，不，纳内特》脱颖而出的还有剧中的舞蹈。该剧中融合了 20 年代美国流行的各种舞蹈形式，如一步舞、两步舞、蛇步舞、跳步舞、滑步舞、踢踏舞以及软鞋舞等。更重要的是，这些舞蹈一定程度上都被融汇于全剧的剧情发展中，如"为我而战"（Fight Over Me）场景中的"挑衅舞"（challenge dance）等。而这些让人热血沸腾的肢体动作，都会为《不，不，纳内特》的演出

效果增添难以抵御的视觉魅力。

《不，不，纳内特》中，几乎所有知名唱段之后都会立即跟上一段舞蹈场景，《鸳鸯茶》当然也不例外。这首唱段采用了主副歌的曲式结构，其中副歌（谱例中的2、4段）部分采用了典型的软鞋舞节奏——尤曼用一系列的附点音符，实现了一种长短音交替的软鞋舞节奏效果。尤曼在《鸳鸯茶》中安置了以长短音交替为特征的固定音型（ostinato），这一不断重复的旋律音型同时适用于歌唱与舞蹈。虽然这一固定音型并没有穿插于《鸳鸯茶》的始终，但是它的确在唱段的多处地方重复出现，而且每次至少会稳定地持续2～3小节。

《鸳鸯茶》勾勒的是一幅舒适宜人的蜜月场景，这种类型的歌曲在20年代的美国非常流行，一般称为"爱巢情歌"。歌词中的韵脚也非常简单，通常都是押"依（ee）"或"哦（oo）"的韵。这首《鸳鸯茶》并没有随着《不，不，纳内特》剧目的离场而退出历史舞台，相反，它成为后世诸多艺术家热衷改编的对象，无论是爵士音乐家还是古典音乐人。从这一点上说，《鸳鸯茶》无疑是尤曼最享誉世界的代表性音乐作品。

图15.2 《不，不，纳内特》中吉米遭遇麻烦
图片来源：Photofest: No_No_Nanette_101.jpg

沙漠中的激情
DRAMA IN THE DESERT

如果说，《不，不，纳内特》集中展现了美国"咆哮的20年代（Roaring Twenties）"所有"叛逆女性"的激情与能量，那么1926年的《沙漠之歌》则是验证了小歌剧传统依然拥有着繁荣的观众市场。《沙漠之歌》是一部非常具有时代气息的时尚剧目，音乐剧学者伊桑·莫尔顿（Ethan Mordden）称其为"登上头条新闻的小歌剧"。当时的美国娱乐界发生了两大事件：其一，就在《不，不，纳内特》首演前三个月，曾经在银幕上成功塑造了阿拉伯酋长经典形象的男影星鲁道夫·瓦伦天奴（Rudolf Valentino）突然与世长辞，这一消息让他忠实的影迷几乎崩溃癫狂；其二，当属《沙漠之歌》的上演。剧中奢华绮旎的舞台布景，让百老汇观众在浓郁的异域风情中流连忘返，大家都想看一看《阿拉伯的劳伦斯》（Lawrence of Arabia）曾经生活过的地方究竟是何风貌，而法国驻摩洛哥兵团的真实生活又是什么样一种情形。虽然《沙漠之歌》在专业圈招来了很差的戏剧评论，但是它在百老汇连续热演465场的事实再次证明了，只要拥有美妙的曲调、异域风情的舞台布景，甭管剧本如何苍白无力，观众一样愿意买单（事实上，专业评论与观众反响背道而驰的现象，至今依然屡见不鲜）。

细想起来，《沙漠之歌》的剧情似乎也并没与同时代的其他剧目相差很多。也许是20年代初期出现了一些更加追求戏剧性的剧目，所以此时评论界对于音乐喜剧整体戏剧性的期待值提升了。理查·沃兹（Richard Watts）在《先驱评论报》中发表评论说："音乐喜剧的剧本到底可以达到怎样弱智的程度？昨天晚上的《沙

漠之歌》给出了答案——没有底线。"沃兹似乎也非常不喜欢《沙漠之歌》中的歌词，他抱怨道："舞台上这么多漂亮的演员、动听的曲调、绚烂的服饰、浪漫的爱情，我也许真的应该没有遗憾了。只是，除了一首名叫《它》(It) 的唱段之外，剧中的歌词真的是会让早已仙逝的吉尔伯特先生死不瞑目。"

哈巴赫与小汉默斯坦是《沙漠之歌》剧本、歌词创作的主要承担者，此外，《不，不，纳内特》的编剧曼德尔也加入了该剧的编剧工作中。这是三人与作曲家西格蒙德·洛姆伯格(Sigmund Romberg) 的第一次合作，小汉默斯坦从这位优异的作曲家身上学到了很多宝贵的艺术经验，他日后回忆道：

156

"洛姆伯格先生首先教会了我勤奋工作的习惯……记得有一天，我带着一份刚完成的歌词来到先生面前，他弹奏了一遍，告诉我可以用，紧接着问道'还有什么别的歌词吗？'我回答说：'没有了，但是我可以回去后再去写。'洛姆伯格先生随即拿出笔纸，让我就在隔壁屋里当场写作。害怕空着手出来，我当天下午就创作出了一首新的歌词。"

然而，洛姆伯格的作曲生涯却没有能够持续下去，因为他最终发现作曲所得的薪水远不如在饭店里演奏钢琴来得多。但是，洛姆伯格的作曲风格却显然吸收了公主剧院系列秀的戏剧整合性创作理念。他解释道：

"我一直试图将音乐、舞蹈、喜剧以及连贯的故事情节，全部融汇进一部完整的戏剧作品中。这些艺术元素应该不仅只是满足于观众听觉或视觉上的愉悦，同时也应该满足戏剧观众在脑力智商上的需求。剧本应该精心设计，让

音乐、舞蹈与喜剧表演完美地融汇于剧情发展的脉络之中。"

海外影响力
OVERSEAS IMPACT

洛姆伯格等一批美国作曲家的努力，让除美国之外的戏剧音乐风格也产生了微妙的变化。越来越多的欧洲观众开始关注美国音乐剧作品，甚至于欧洲作曲家在自己的音乐创作中也开始使用美国本土的音乐元素，如爵士乐或各种流行舞曲（如狐步舞、探戈、西迷舞等）。20 年代，英国上演的最成功的一部小歌剧名叫《苦乐参半》。虽然，该剧在伦敦连续热演了 700 多场，并且也是 20 年代唯一一部曾经到达过美国的音乐戏剧作品，但是它在美国的演出反响显然不及《罗斯－玛丽》在伦敦的受欢迎程度。似乎从此刻开始，世界戏剧舞台的重心开始向北美倾斜，而纽约将逐渐替代伦敦，成为世界舞台表演艺术的中心。

延伸阅读

Bordman, Gerald. *American Operetta from* H.M.S. *Pinafore to* Sweeney Todd. New York: Oxford University Press, 1981.

———. *Days to Be Happy, Years to Be Sad: The Life and Music of Vincent Youmans*. New York: Oxford University Press, 1982.

Kislan, Richard. *The Musical: A Look at the American Musical Theater*. New, revised, expanded edition. New York and London: Applause Books, 1995.

Mordden, Ethan. *Make Believe: The Broadway Musical in the 1920s*. New York: Oxford University Press, 1997.

Snelson, John, and Andrew Lamb. "Musical" in *The New Grove Dictionary of Music and Musicians*, 2nd ed., edited by Stanley Sadie. Vol. 17, 453–465, London: Macmillan, 2001.

Traubner, Richard. *Operetta: A Theatrical History*. Garden City, New York: Doubleday, 1983.

Wilk, Max. *They're Playing Our Song: From Jerome Kern to Stephen Sondheim—The Stories Behind the Words and Music of Two Generations*. New York: Atheneum, 1973; London: W. H. Allen, 1974.

尤曼斯与格什温

1898 年，两位音乐戏剧界未来的璀璨明星乔治·格什温与文森特·尤曼斯相继降临人世，两人生日仅差一天（9 月 26 日/27 日）。这个偶然也让两人在得知之后决定更换称呼，尤曼斯戏称格什温为"老家伙"，而格什温则回敬尤曼斯为"小毛孩"。虽然二人在音乐风格与个人经历上有很多相似之处，但是两人的职业生涯却迥然不同。格什温的音乐作品几乎家喻户晓，而尤曼斯的知名度却仅仅局限于少量音乐戏剧的忠实粉丝。

格什温和尤曼斯相识于一家锡盘胡同出版商，两人共事于出版商马克思·德莱弗斯（Max Dreyfus）。得益于格什温向制作人亚历克斯·阿伦斯（Alex Aarons）的推荐，尤曼斯得到了百老汇的第一部委任作品，而当年格什温的第一次百老汇机遇也正是拜亚历克斯所赐。格什温和尤曼斯两人的音乐风格都受到了杰罗姆·科恩的影响，两人都非常钟情于爵士乐中的切分节奏以及古典音乐中的复杂技法。20 年代末开始，两人的音乐事业开始出现完全不同的境遇。格什温的音乐实验手法获得一致好评，热门作品接连不断，职业生涯从此平步青云。而尤曼斯则一落千丈，几乎没有一部作品被大众认可。

格什温和尤曼斯两人的百老汇生涯都终止较早，而后者是因为结核病重，不得不在 35 岁就告别创作舞台，在其 12 年百老汇生涯里留下 12 部作品。随后的 12 年间，尤曼斯遭受病痛折磨直至病逝，晚年境遇非常凄惨，这无疑是对这位曾经创作出金曲《我渴望欢乐》的作曲家一生最大的讽刺。

《不，不，纳内特》剧情简介

纳内特是一个青春期叛逆的小姑娘，总是想做点出格的事情。她有两位监护人，吉米（Jimmy）和他的妻子苏·史密斯（Sue Smith）。吉米是一位出版商，为人慷慨大方，在一次旅行中招来了三位贪得无厌的女士（贝蒂、维尼和弗洛拉）。无奈之下，吉米向律师比利救助，没想到比利自己的财务状况也是一团糟。比利的妻子露西尔花钱大手大脚、挥霍无度，因此比利非常乐于接手吉米的案子，以赚取雇佣金。比利的助手汤姆非常喜爱纳内特，但是却无法忍受纳内特过于放纵的行为方式，于是两人不欢而散。

吉米接到弗洛拉的电话，得知她即将到访的消息，决定躲到自己的海边小木屋避而不见。由于之前苏曾经禁止纳内特前往海边小屋，所以这回吉米瞒着妻子，悄悄邀请上了纳内特，希望可以让她在那里开开心心地玩一趟。于是，吉米与比利悄悄商量，准备在海边小屋举行一个小型派对，却没想到被他们的妻子无意间窥视到，两位妻子开始怀疑丈夫的行踪。

吉米的"朋友"们陆续来到了小木屋，这些人都是受吉米资助的人。她们误认为吉米想要终止经济资助的原因是自己没有美色相诱，所以当吉米唱起一曲《为我而战》时，每个人开始暗暗较量，屋里上演起了一场舞蹈比赛。比利和汤姆也一同抵达。不明真相的汤姆，看到纳内特居然会和吉米这样一位有妇之夫待在一起，甚感震惊。纳内特试图向汤姆解释，两人开始演唱对未来充满美好憧憬的《鸳鸯茶》。弗洛拉与露西尔到场，比利告诉贝蒂、维尼和弗洛拉，吉米已经将所有财产全部转交给妻子，所以他将会一次性付给她们一笔欠款，然后从

此终止资助。

苏出现了，但却误以为比利与这三位女子有染。为了惩罚比利的不忠行为，她开始劝说三人不断将要价抬高。而一旁的露西尔却忧心忡忡，因为她发现自己的丈夫竟然身无分文。最后，苏和露西尔终于搞明白了事实的真相，纳内特也向汤姆吐露了真情，于是所有人在一曲《我想要开开心心》的合唱中，全剧欢乐收场。

谱例 20 《不，不，纳内特》

尤曼 / 凯撒，1925 年
《鸳鸯茶》

时间	乐段	曲式	歌 词	音乐特性
0:00	引子			
0:12	1	主歌 (a)	**汤姆：** 我不想要租来的屋子，所以我亲手打造了属于自己的家 亲爱的，这里是爱人的绿洲，没有无谓的追逐 远离城市的喧嚣，这里溪水潺潺、满地芳草 我们舒舒服服地依偎在一起，不要让这仅仅存在于梦中	流动的旋律 自由的节奏
1:03	2	副歌 (b)	**汤姆：** 想象着你靠在我的膝盖上，我们一起喝着茶 四周空无一人，只有我们两， 不用周末疲于奔命地去看望各种亲朋好友 我们甚至都不让他们知道我们安装了电话，亲爱的。 天亮之后，你自然醒来，开始烘烤甜品 我会带着孩子们围在你的身边 我们会组建一个家庭，一个男孩、一个女孩 你难道看不出	软鞋舞节奏 固定音型
2:14			我们将多么幸福	渐慢
2:23	3	主歌 (a)	**纳内特：** 你描绘出了多么美妙的一幅画面，我情不自禁地与你感同身受 我知道你已经计划好了一切，如果这正是你需要的，请你去做吧！ 我期待你所描绘的一切，它值得用心等待。你难道看不出来吗？ 为这样一个美好的未来，我愿意等待，亲爱的；对我而言，等待多久都不算太长	重复乐段 1
3:08	4	副歌 (b)	**纳内特：** 想象着我靠在你的膝盖上，我们一起喝着茶 四周空无一人，只有我们两， 不用周末疲于奔命地去看望各种亲朋好友 我们甚至都不让他们知道我们安装了电话，亲爱的 天亮之后，我自然醒来，开始烘烤甜品 你会带着孩子们围在我的身边 我们会组建一个家庭	重复乐段 1
4:11			**纳内特：** 为你生个女孩，为我生个男孩（1971 年版歌词性别有颠倒）	渐慢
4:17			***汤姆 / 纳内特：*** 你难道看不出我们将会多么幸福	渐慢
4:27	尾声			

158

第 4 部分

黄金时代的开始——风格与内容的合成

第 *16* 章

早期叙事音乐剧的黄
金搭档：科恩与汉默
斯坦

至 20 世纪中期，很多美国音乐戏剧领域的重要人物都表示了对整合性戏剧理念的推崇。比如第 13 章中提到的，科恩曾经声明："我认为，音乐剧中的唱段应该可以推动戏剧叙事，同时也应该可以刻画主唱者的人物性格。音乐剧中的唱段应该出现在恰当的戏剧情景中，用于烘托戏剧气氛。"再如第 14 章中提到的，小汉默斯坦也曾在《罗斯－玛丽》的节目单上如此写道："这部剧中的所有音乐唱段是密不可分的一个整体，因此我们不认为应该将它们拆散开来，作为单独片段——呈示。"这些言论似乎都在暗示着，这两位百老汇舞台上的大师级人物，注定会因为共同的艺术追求而走到一起，而他们合作的那部《演艺船》（1927 年），将会成为美国音乐剧黄金时代的"一艘旗舰"。

马戏团＋猎狐＋远洋班轮＋奢华舞会 ＝《桑尼》
CIRCUS + FOX HUNT + OCEAN LINER + GRAND BALL = "SUNNY"

科恩与小汉默斯坦合作的第一部作品名叫《桑尼》（Sunny），然而，该剧在艺术风格上却

与之后的《演艺船》南辕北辙。制作人查理·迪林翰姆希望可以把《桑尼》设计为一部为女明星玛丽莲·米勒量身定做的明星剧，而小汉默斯坦事后也不无懊丧地回忆道：

"我们的工作更像是创作时事秀——围绕着一个已经组合好的演员阵容进行创作……迪林翰姆当时聘请了一位演奏尤克里里琴（Ukulele）的专家克里夫·爱德华（Cliff Edwards），但是他签约出场的时间，只有每晚的十点至十点一刻。因此我们必须要对剧本作出调整，保证爱德华可以正好在这个时间点出场，而且还不打断剧情的完整性与连贯性……此外，我们必须照顾好一大堆剧组里的明星演员：著名的舞蹈幽默大师杰克·多纳胡（Jack Donahue）、著名的舞蹈组合克里夫顿·韦伯（Clifton Webb）与玛丽·赫（Mary Hay）、喜剧明星约瑟夫·卡宏（Joseph Cawthorn）、女明星艾斯特·霍华德（Esther Howard）以及乔治·欧尔桑的舞蹈团……最后，我们将所有这些人拼凑到了一起，创作出了这部《桑尼》，没想到它居然还火了。"

不难想象，为了囊括上述如此庞大的演出整容，小汉默斯坦的剧本里不得不出现一个马戏

团、一场猎狐、一艘远洋航船以及一场盛大奢华的舞会。《桑尼》的创作团队最终还是成功地完成了任务，但是剧情的变化性和不可控性便可想而知了，以至于纽约版与伦敦版《桑尼》的剧目结尾，桑尼选择了完全不同的男人。虽然《桑尼》本身并无什么可圈可点之处，但是该剧却创下了当时百老汇演员薪酬的新纪录——该剧女主角米勒的薪酬竟然高达3000美元。

小说改编为剧本
A NOVEL BECOMES A "BOOK"

然而，小汉默斯坦与科恩之后合作的《演艺船》，却呈现出完全不一样的状况。一天晚上，科恩打电话告诉小汉默斯坦，说埃德娜·菲尔伯（Edna Ferber）1926年的小说《演艺船》正是他们渴望寻找的那种剧本素材。然而，菲尔伯却对科恩的这个提议心存疑虑，她难以想象自己这样一部朴实无华的小说，被改编成音乐喜剧会是什么模样。但是，科恩向菲尔伯一再保证，自己一定会用高质量的艺术水准来制作这部音乐剧，于是，菲尔伯才很不情愿地签下了改编版权。很久之后，菲尔伯才坚信了自己正确的选择，在她的自传中写道：

"一天傍晚，科恩出现在我的公寓，表情严肃，但眼神中却掩饰不住的狂喜。他坐在钢琴边，为我演奏了那首《老人河》。随着音乐旋律的不断推进，毫不夸张地说，我毛骨悚然、浑身战栗、泪眼蒙眬、呼吸急促，俨然成了情节剧里表情夸张的女主角。这首乐曲实在是太棒了，是可以在科恩和我的生命里永存的音符。"

科恩与小汉默斯坦为这部《演艺船》呕心沥血，将一整年的时间全身心投入该剧的创作工作中（同时期百老汇剧目的创作周期往往只有短短几周）。为了在舞台上再现一个更加真实的场景，他们甚至亲身到访演艺船去做各种实地的考察。小汉默斯坦的剧本改编工作进行得非常艰辛，菲尔伯的小说原著人物众多、情节复杂、时间跨度很大，要将这样一部鸿篇巨作浓缩成两个小时的舞台剧本，实在并非一件易事。

该剧制作人人选的敲定，几经波折。虽然科恩与小汉默斯坦知道小汉默斯坦的叔叔亚瑟非常想操刀这部巨作，但是两人内心里更倾向于与百老汇当时的金牌制作人齐格弗里德合作。事实证明，科恩与小汉默斯坦当年的坚持是多么的明智，齐格弗里德的加盟成就了该剧史诗般的舞台视觉效果。1926年年底，科恩、小汉默斯坦与齐格弗里德正式签约，并承诺1927年1月1日交稿，这样便可以在4月1日正式首演《演艺船》。

图16.1　小说女作者埃德娜·菲尔伯正是在这艘演艺船上潜心研究才最终成就了小说《演艺船》

图片来源：美国国会图书馆，www.loc.gov/pictures/item/hec2013006142/

齐格弗里德随即签约了几位主角演员，计划《演艺船》可以在自己4月竣工的新剧院里闪亮登场。然而，计划赶不上变化，科恩与小汉默斯坦的剧本曲谱直到11月才正式完成。不得已，齐格弗里德只好与其中三位演员解除了演出合约，其中包括1928年伦敦版以及1936年电影版《演艺船》中黑人老船工乔（Joe）的

162

扮演者——保罗·罗伯森（Paul Robeson）。

然而，科恩与小汉默斯坦最终呈现出来的作品，却证明了一切等待都是值得的。《演艺船》试演时，被迫删减至一个半钟头。但是，1927年12月27日，该剧的完整舞台演出正式亮相纽约的齐格弗里德剧院，并获得了572场的优异演出成绩。至今，每隔十年就会出现一个复排版的《演艺船》，而每个版本也都会有自己不一样的改编，所以我们很难对《演艺船》的版本做出明确界定。随着现代划舞台技术以及自动化布景装置的出现，原本剧中的换景曲目全部被删除。与此同时，之后的电影版与舞台复排版本中，也会出现一些全新的唱段。

音乐与角色的戏剧整合
INTEGRATION—IN THE SCORE
AND IN THE CAST

不同版本《演艺船》在剧本上的改动，有很大一部分原因是，不同时代的美国民众对于剧中涉及的种族问题持有不一样的态度。当年，小汉默斯坦在改编小说原著时，遇到最费脑筋的问题就是，如何处理小说中出现的黑白人种通婚这样备受争议的话题。而且，据齐格弗里德以往制作时事秀的经验，很多美国民众还不能接受黑白人演员同台演出的状况（但是这种场景会在《演艺船》中频繁出现）。事实上，《演艺船》中的很多黑人角色并非真由黑人演员扮演。比如说剧中扮演奎尼（Queenie）的女演员苔丝（Tess Gardella）就是一位白人女演员，她曾经在综艺秀中墨面演出"杰迈玛姨妈"，并因此而得名。但是，整体来讲，科恩、小汉默斯坦与齐格弗里德的《演艺船》基本忠实小说原著，在演员的选择上，也坚持了创作团队的艺术初衷。

《演艺船》后期再版中修改最明显的是，将原版中出现频率颇高的"黑鬼"（nigger）一词彻底删除（该词是原版开场合唱曲中出现的第一个歌词）。虽然在《演艺船》首演的20年代，"黑鬼"可能是大多数美国民众常常挂在嘴边的一个词，但是随着历史的发展，对于种族问题的社会态度不断发生转变，复排版中如果再出现这样带有强烈侮辱性的词汇，便显得非常不合时宜了。在1928年的伦敦版中，小汉默斯坦将开场曲中的"黑鬼"一词，改成了"有色人种"。1966年林肯中心复排版中，为了避开这样的敏感话题，甚至不惜将整首开场合唱曲全部删除。得益于小汉默斯坦卓越的文学功底，将美国黑人挫败无助的情感真实而又细腻地予以诠释，也为《演艺船》赢得了严肃戏剧的称谓。

音乐剧的诞生
THE "MUSICAL" IS BORN

有关《演艺船》风格的定位，学术界众口纷纭。一些音乐戏剧史学家，如理查·特劳博纳与格拉尔德·博德曼（Richard Traubner and Gerald Bordman）等，公然将《演艺船》归入了小歌剧的研究范畴，而以伊桑·莫登（Ethan Mordden）为代表的另一些研究者则严词否定有关《演艺船》小歌剧的定位。虽然科恩与小汉默斯坦最初给《演艺船》打出的标签是"美国音乐喜剧"（All American Musical Comedy），但是他们很快便将这个定位更改为"美国音乐戏剧"（All American Musical Play）。最近几年，《演艺船》不仅仅出现在百老汇音乐剧舞台上，在歌剧院里也常常可以看到它的身影。剧中很多唱段的旋律朗朗上口、动人心弦，但是对于声乐技巧的要求却不是非常高。

无论对于《演艺船》作何种定位，音乐都是其中至关重要的艺术元素。剧中唱段不仅为每位人物的角色塑造量身定做，而且科恩还巧妙地将一些旧时曲调穿插于剧中恰当的戏剧点上，以渲染出剧情特定历史时期的戏剧氛围。比如当剧中角色埃莉与法兰克在特罗卡德罗广场表演时，科恩使用了一段剧情发生时代非常流行的综艺秀曲；当剧中马格诺利娅第一次登台演出时，她怯生生地演唱了一首来自于1891年音乐喜剧《中国城之旅》中的唱段《舞会散场》（*After the Ball*）。这首乐曲出现在这里，不仅可以勾起剧中聆听马格诺利娅演唱的观众们的怀旧之情，而且也可以让《演艺船》台下的现场观众瞬间回到了那段曾经的岁月。此外，科恩还在剧中为自己之前创作的一首旧曲找到了一个绝佳的位置。这首歌是之前提到的那首《比尔》（*Bill*），原本是科恩为公主剧院系列秀而作，但是却没有被采用。殊不知，这首被删除的乐曲，却成为《演艺船》中最有代表性的唱段之一，很好地传达了女主角朱莉对爱人的真切情感。

在《演艺船》中，科恩还用了背景音乐的手法（underscoring），即演员舞台上念词的时候，乐队在其下提供背景音乐的伴奏。如今，这种背景音乐的使用，在电视或电影领域已经极为普遍，但是在音乐戏剧领域却并不寻常。这多多少少显得有些让人费解，因为这种背景音乐的手法，可以更好地让唱段融入念白与叙事之中。

音乐中的河流
SETTING A RIVER TO MUSIC

科恩用一系列重复出现的音乐动机，将整部《演艺船》的音乐织体串联在一起，并不断烘托出全剧的高潮。谱例21中出现的唱段《老人河》，很好地证明了科恩的音乐为小汉姆斯坦的歌词增添了多少层"音乐含义"。换句话说，研究这首《老人河》的过程如同剥洋葱：初看起来，这首唱段的曲式结构并不明朗。如谱例21所示，乐段2～5采用的是a-a-b-a的音乐结构，其中，第2、第3、第5乐段采用的都是a乐段的相同旋律，只有第4乐段才出现了对比性的音乐主题。由于20年代锡盘胡同的流行歌曲作曲家非常偏爱使用这种曲式，它也因此得名为"流行歌曲曲式"（Pop song form）或"三十二小节曲式"（32-bar form）。然而，在戏剧表演中，科恩继续延续着完整主副歌的曲式结构。

如表16.1所示，《老人河》的主歌旋律（第1、6乐段）与《演艺船》开场"劳作歌"相同（带有疑问歌词的副歌在之前已经提及）。《老人河》的副歌用强烈的主导动机，渲染着美国黑人劳工无法躲避的繁重体力活。同样，《老人河》的副歌（第4乐段）旋律来自于全剧开场时的合唱曲。科恩用这种巧妙的音乐方式，映射出主唱黑人劳工乔的身份——密西西比河上无数艰难讨生活的那切兹镇（Natchez）黑人的缩影。在歌词上，小汉默斯坦用重复性的动词，渲染出黑奴劳作时的状态。他在《老人河》的第4、第7乐段中如此写道："拉起驳船、扛起桅杆，不要看天也不要看地[1]"。

表16.1 《老人河》场景

1	主歌（与开场曲旋律相似）	主歌
2~5	副歌（a-a-b-a'）（流行歌曲曲式）	副歌
6	主歌	主歌
7	b（桥段）	简化之后的副歌
8	主歌	主歌
9~14	副歌（a-a-b-a'）	副歌

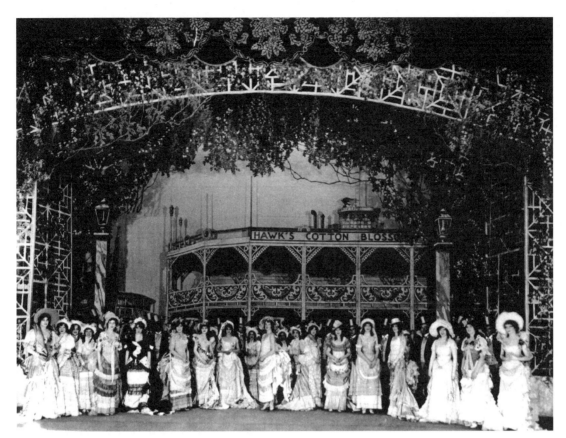

图 16.2 《演艺船》中奢华的舞台布景

图片来源：Photofest，Show_Boat_1927_1.jpg

　　《老人河》中，第 2～5 乐段通常被称为"河流"动机，每次剧情中出现与密西西比河相关的内容时，这个音乐动机就会反复出现。此外，剧中的演艺船"棉花盛开号"（Cotton Blossom）也有一个相对应的音乐动机，它与"河流"动机在音乐关系上呈"倒影"（inversion）：两个音乐动机都基于"长 - 长 - 短 - 长"的节奏型，两者音程关系完全相同，但是音程走势的方向却完全相反（见表 16.2）。

　　这两个音乐动机在音程关系上的倒影关系，一定程度上也在隐射演艺船与密西西比河之间密不可分的关系，它给观众带来的心理暗示，既情感热烈又顺理成章、自然贴切。科恩在这首《老人河》中的寓意与暗示，似乎并不止于此。在第 2 乐段的副歌部分，科恩在原本的"河流"动机"长 - 长 - 短 - 长"节奏型之后，另外又加上了一个短音符。这个加长之后的节奏型连续重复了 6 次（见表 16.3），并在之后的第 3、第 5 乐段中再次完整重复出现，这似乎也在暗示着密西西比河生生不息的水流与美国黑人顽强不息的生命力。

　　由于《演艺船》中演唱此曲的角色是一位没有接受过教育的黑人船工，因此，汉默斯坦不能在唱词中使用过于华丽的辞藻和过于烦琐的押韵。但是，科恩为这首《老人河》谱写的曲调却是基于大量重复节奏的长乐句，这就给小汉默斯坦的作词工作带来了难题——如何为一段非常流动抒情的曲调配上不那么诗意修辞化的歌词？在一次媒体采访中，小汉默斯坦解释道：

表 16.2　倒影的旋律

长	长	短	长	长	长	短	长
			-河 (-er)	棉 (Cot-)	花 (-ton)		
		河 - (Riv-)				盛 (Blos-)	
老 (ol')	人 (Man)						开 (-som)

表 16.3　重复性节奏型

长	长	短	长	短	非常长
老 (ol')	人 (Man)	河 - (Riv-)	-河 (-er)	那 (Dat)	
老 (ol')	人 (Man)	河 - (Riv-)	河 - (Riv-)	他 (He)	
一定 (Mus')	知道 (know)	一些 (sum-)	事情 (-pin')	但是 (But)	
却不 (Don't)	说 (say)	任何 (nuth-)	事情 (-in')	他 (He)	
就 (Jes)	静静 (keeps)	流 (rol-)	淌 (-lin')	他 (He)	
持 (Keeps)	续 (on)	滚 (rol-)	滚 (-lin')	向 (A-)	前 (-long)

"我希望可以最大限度地保存埃德娜·菲尔伯小说原著的精神内核，而我能想起的，就是在整个故事发展中扮演着重要戏剧角色的密西西比河，因为它总是会在小说情节发生重大转折的时候出现。于是，我决定要为这条密西西比河谱写一首歌词，而且我要让这段歌词从一位身份卑微、没有受过教育的戏剧人物嘴里唱出。在《老人河》一大长段的副歌歌词里没有出现任何华丽辞藻与押韵修辞，这是一首暗藏着悲愤与抗争的生命之歌……"

小汉默斯坦的决定无疑是明智的，因为诗意华丽的歌词只会让这样一首朴实无华的乐曲大大逊色（事实上，这首《老人河》的曲调并非看上去那么简单。它适合于男低音，但是音域却跨越了一又 3/4 个八度，全曲结束于一个

对男低音而言非常高的音区，并在这个高音上持续了很长的时值）。然而，最主要的是，这首《老人河》是美国音乐戏剧舞台上第一次刻画美国黑人的正面人物，主唱者乔是作为一个有血有肉、独立人格的个体而出现在舞台上，而非别人娱乐搞笑、嘲讽挖苦的对象。

虽然这首《老人河》处处显示了主创者的精心布局，但它听上去却不像是一首新时代原创的歌曲。《演艺船》剧组里的很多黑人演员甚至非常肯定地告诉科恩说，他们儿时曾经听到过这首歌的曲调。到后来，连作曲家本人也开始对这首《老人河》迷信起来，甚至每次外出旅行之前都要将此曲弹上一遍，以期为自己带来平安与好运。1945 年，科恩带着妻子伊娃乘火车从加州前往纽约，为新音乐剧《安妮，拾

起你的枪》谱写音乐。然而，当他登上火车之后却突然意识到，自己临行前居然忘了弹奏幸运曲《老人河》。这件事情让科恩一路战战兢兢、寝食难安，而他的妻子也显得忧心忡忡。果然，两人来到纽约不久，科恩便在一天外出时晕倒在纽约街头，并从此与世长辞。

《老人河》是科恩与小汉默斯坦优异创作才能的集中体现，而《演艺船》中出现了很多这种带有整合戏剧性的"叙事性歌曲"（book songs），即可以被放置于剧情当中并且对全剧戏剧发展至关重要的唱段。然而，《演艺船》的艺术价值超越了它所处的时代，美国 20 世纪二三十年代的观众还不能够完全领悟到该剧对于美国音乐剧的意义。

科恩的转调
KERN CHANGES KEY

继《演艺船》之后，科恩与小汉默斯坦再度联手，推出了一部名为《甜美的艾德琳》的作品。该剧上演之初备受好评，但是却在上演不久之后遭遇了美国历史上最严重的一次股市大崩盘。美国戏剧界最重要的杂志《杂耍秀》（Variety）将这场股市大崩盘比喻成一场极为失败的戏剧表演，并在头版中赫然写道，"华尔街完蛋了"。科恩本人也在这场股市大崩盘中失掉了 200 万美元，好在他还剩下一些古董银器，当然，还有他永远不会跌价崩盘的才华。然而随之而来的经济大萧条对百老汇演出市场带来了巨大的冲击，但是作曲家们还是可以在一些良性运作的百老汇剧目或好莱坞配乐界寻找到一些工作机会。

1933 年，科恩与哈巴赫合作了一部《罗伯塔》（Roberta）。虽然科恩最初的合作意向还是小汉默斯坦，但是后者却因为委任而远赴英国。虽然《罗伯塔》的剧情乏善可陈，但是剧中的一首《情雾迷蒙你的眼》（Smoke Gets in Your Eyes）却成为当时红极一时的歌曲。该曲通过广播风靡全美，带来巨大的曲谱销量和直升的票房收益。这似乎回答了 7 年前作曲家查理·哈里斯曾经提出的一个问题："到底广播对于作曲家们意味着什么？它是会让音乐更加流行化，还是会完全毁掉一首好歌？也许只有时间才能回答这个问题。"

虽然这首《情雾迷蒙你的眼》大受欢迎，但是它的音乐结构却非常简单，采用的是前面提到的流行歌曲曲式。那么，是什么让这样一首简单的歌曲独具魅力呢？首先，这首歌的情感非常微妙，曲调悲喜交加，而分离的旋律又让曲调中的起承转合变得更加难以预料。与此同时，科恩在乐曲的桥段中还使用了一些精妙而又出人意料的和声转调，用六度关系替代了以往常见的五度关系转调。对于观众而言，也许意识不到乐曲在这里的调性变化，但是他们却可以明显感受到桥段曲风上的提升感。

继《罗伯塔》连演 295 场之后，科恩开始将自己的创作中心转移至好莱坞。虽然科恩后来很少出现于百老汇（仅在 1939 年与小汉默斯坦合作过一次，并为 1946 年复排版的《演艺船》增添过一首唱段），但是他对于百老汇的艺术贡献却是无可厚非的：作为美国最多产的作曲家之一，科恩不仅一手打造了 20 年代百老汇最成功的剧目《演艺船》，并且还深深影响了后世两位重要的作曲大师——乔治·格什温与理查·罗杰斯。

Bordman, Gerald. *American Operetta from H. M. S. Pinafore to Sweeney Todd.* New York: Oxford University Press, 1981.

Fordin, Hugh. *Getting to Know Him: A Biography of Oscar Hammerstein II.* New York: Random House, 1977.

Freedland, Michael. *Jerome Kern.* New York: Stein & Day, 1978.

Furia, Philip. *The Poets of Tin Pan Alley.* New York: Oxford University Press, 1990.

Hammerstein, Oscar, II. *Lyrics.* Reprinted Milwaukee, Wisconsin: Hal Leonard Books, 1985.

Higham, Charles. *Ziegfeld.* Chicago: Regnery, 1972; London: W. H. Allen, 1973.

Kreuger, Miles. *Show Boat.* New York: Oxford University Press, 1977.

Mordden, Ethan. *Make Believe: The Broadway Musical in the 1920s.* New York: Oxford University Press, 1997.

Traubner, Richard. *Operetta: A Theatrical History.* Garden City, New York: Doubleday, 1983.

Wilder, Alec. *American Popular Song: The Great Innovators, 1900–1950.* London: Oxford University Press, 1972.

走进幕后：海伦·摩根与禁酒令

《演艺船》中扮演女主角朱莉的女演员海伦·摩根，当年险些让《演艺船》遭受了刚出台就被禁演的命运。科恩在一次小型时事秀演出中发现了摩根，她当时主要在比利·罗斯的纽约地下小酒吧中卖唱为生，在美国"禁酒令"时代，那里通常都会私自出售一些非法酒（摩根自己最终也是死于饮酒过度造成的肝硬化）。虽然齐格弗里德极力反对摩恩出现在这样的非法场合，但是摩根依然我行我素，每天晚上都会在《演艺船》谢幕之后前往地下小酒吧。

《演艺船》首演之后的第4晚，摩根再次出现在小酒吧，正要坐在钢琴边开口演唱，以莫里斯·坎贝尔（Maurice Campbell）为首的25位联邦探员突然冲了进来。他们砸碎了所有的酒瓶、撕烂了昂贵的装饰物、击碎了水晶灯上的灯泡，并且带走了现场的所有人，包括摩根，将他们通通关进了拘留所。齐格弗里德开始绞尽脑汁，如何将自己的女主演从拘留所里保释出来。最终，他想到了一招，拿起电话，质问

坎贝尔是否有合法的拘捕令。拿不出有效法律文件的坎贝尔只好放出了摩根，《演艺船》剧组也终于长长舒了一口气。

《演艺船》剧情简介

《演艺船》大幕一拉开，没有马戏团表演、没有香艳的歌舞团姑娘，观众眼前看到的是一群美国黑人船工，用一首合唱曲抱怨着他们腰酸背痛的辛苦劳作。接着，他们与密西西比那切兹镇居民一起迎来了"棉花盛开号"演艺船的到来。演艺船的船长名叫安迪·霍吉斯（Andy Hawkes），他为大家一一介绍着自己演艺船上的演员——喜剧组合法兰克与艾丽（Frank and Ellie）以及演艺船上的明星朱莉·拉维恩（Julie LaVerne），而朱莉的丈夫斯蒂芬（Steve）正与船工皮特在一旁打架斗殴。

安迪与妻子帕西·安（Parthy Ann）生有一女，名叫马格诺利娅（Magnolia）。她遇到了一位英俊潇洒的赌徒盖诺德·拉文纳尔（Gaylord Ravenal），两人一见钟情。那切兹镇警长宣布不欢迎盖诺德这样的赌徒出现在本地，他必须随即离开。马格诺利娅向黑人船工乔打听盖诺德的去向，但是乔却让马格诺利娅去《老人河》那里寻找答案。

朱莉唱起了一曲《情不自禁爱上那个男人》，家里的黑人厨娘奎尼听到后非常诧异，为何一位白人会唱这首黑人歌曲。皮特向警长告密，原来朱莉是位黑白人混血。警察出现在演艺船上，要想以黑白人通婚罪带走朱莉和斯蒂芬。斯蒂芬拿出小刀，割破了妻子的手臂，舔舐妻子的鲜血，然后告诉警长说，如今自己身上也流淌着黑人的血液，他和朱莉的婚姻已经不能算是通婚。恼羞成怒的警长向安迪船长发出通

牒，警告他船上不能出现黑白人同台演出的状况。迫不得已，朱莉和斯蒂芬收拾行囊离开了演艺船。他们走后，马格诺利娅成为演艺船舞台上的主角，而搭顺风船的盖诺德便顺理成章地成为了替代斯蒂芬的男主角。

不久，马格诺利娅与盖诺德结为夫妇并离开了"棉花盛开号"。但是，盖诺德嗜赌成性，很快便厌倦了妻子以及他们小女儿金（Jim）。法兰克与艾丽偶遇了马格诺利娅，建议她应该前往特罗卡德罗寻找一份工作。马格诺利娅到达特罗卡德罗之后惊奇地发现，那里当红的明星居然是朱莉，她正在为新年之夜即将上演的《比尔》彩排。马格诺利娅前去《比尔》剧组试

音，在化妆间的朱莉听到马格诺利娅是多么渴望这份工作，于是毅然决然地辞去了工作，希望可以把自己的位置留给马格诺利娅。

马格诺利娅的父母突然出现在新年之夜，他们对女婿的浪荡行为一无所知。趁着妻子睡着了，安迪前往特罗卡德罗，正好赶上女儿战战兢兢的首演。父亲热情地鼓励女儿，马格诺利娅凭借一曲《舞会散场》赢得了观众热烈的掌声。

若干年后，马格诺利娅结束了自己的演艺生涯，回到了"棉花盛开号"上。一天，一位老者突然出现，他便是当年遗弃妻子儿女的盖诺德。马格诺利娅原谅了丈夫曾经的所作所为，两人最终重新团聚。

谱例 21 《演艺船》

科恩 / 小汉默斯坦，1927 年
《老人河》

时间	乐段	曲式	旋律段	歌 词	音乐特性
0:00					圆号吹奏持续音高
0:02	1	主歌 1	a	乔： 这条河名叫密西西比，他是我想成为的样子 他不关心周围的世界发生了什么，他不介意这片土地上没有自由	引用《演艺船》中"劳作歌"动机
0:20	2	副歌 1	a	老人河啊，老人河 他知道一切，但却总是沉默 他滚滚奔流，却从不停歇	重复 6 次"河"固定音型
0:45	3		a	乔： 他不种番薯也不种棉花 那耕种的人早被人遗忘 但老人河啊，他总是不停地流过	重复 6 次"河"固定音型
1:09	4		b	我们流血又流汗 浑身酸痛受折磨 拉起驳船、扛起桅杆 却因喝点酒而受劳役之灾	引用开场乐段
1:32	5		a'	我这样痛苦疲倦 既害怕死亡，又厌倦生活 但老人河啊，他总是不停地流过	重复 6 次"河"固定音型
1:58	6	主歌 2		乔： 带我离开密西西比河， 让我可以从此摆脱白人工头 请你告诉我那个地方， 我要渡过古老的约旦河。	引用《演艺船》中"劳作歌"动机 班卓琴开始演奏

时间	乐段	曲式	旋律段	歌　　词		音乐特性
2:19	7	副歌2	a	**男人们：** 老人河啊，老人河，他知道一切，但却总是沉默 他滚滚奔流，却从不停歇		"河"固定音型
2:37				**男人们：** 滚滚奔流	**乔：** 老人河滚滚奔流，	乔的对位旋律形成非模仿性复调
2:43	8		a	他不种番薯	从不停歇	"河"固定音型
2:45				他不种棉花 那耕种的人早被人遗忘 但老人河啊，他总是不停地		
2:59				奔流	老人河总在聆听那首歌谣	非模仿性复调
3:04	9		b	（哼唱）	你和我 流血又流汗 浑身酸痛受折磨 拉起驳船、扛起桅杆 却因喝点酒而受劳役之灾	引用开场乐段
3:24	10		a'	**乔和男人们：** 我这样痛苦疲倦， 既害怕死亡，又厌倦生活		"河"固定音型
3:36				但老人河啊，他总是不停地流过！		渐慢（"河"固定音型）

170

第 *17* 章

早期叙事音乐剧的黄金搭档：罗杰斯与哈特

科恩去世多年以后，他对于美国音乐戏剧作曲家的影响依然意义深远。当年，为了学习科恩的作曲技巧，年仅 14 岁的理查·罗杰斯曾经一遍遍地待在剧院里观摩《好样的艾迪》，并以科恩的创作为标准，仔细地分析自己的音乐作品。罗杰斯在自传中写道："无论我取得了何等的艺术成就，我都感到自己仅仅是在科恩确立的音乐风格上继续前行。"当时，罗杰斯对于百老汇的音乐贡献绝不仅仅如此，而此时的百老汇音乐剧，在情节叙事、舞蹈编排等其他方面也已经呈现出一些潜在的变化。罗杰斯对于后世作曲家给予了巨大的影响，正如 20 世纪美国著名社会文化批评家、文学家莱昂内尔·特里林（Lionel Trilling）的评价："没有人像罗杰斯一样给予那么多人如此丰富的艺术馈赠。"

第一个 "R&H" 组合：罗杰斯和哈特
THE FIRST "R&H"：RODGERS AND HART

罗杰斯在百老汇的音乐创作生涯可以被划分为两个阶段。罗杰斯在百老汇的第一位搭档是美国作词家洛伦兹·哈特（Lorenz Hart），两人的合作自 1919 年开始直到哈特去世。在两人长达 24 年的艺术合作历程里，他们先后为百老汇贡献了 28 部舞台作品，500 多首精品唱段。哈特去世后，当所有人都以为罗杰斯即将功成名就隐退时，他却出乎意料地与第二位合作伙伴拉开了自己创作生涯的第二春。自 1943 年第一次合作到小汉默斯坦 1960 年与世长辞，罗杰斯与小汉姆斯坦之间一共保持了 17 年长期而又稳定的合作关系。

1919 年，经弟弟在哥伦比亚大学同学的介绍，年仅 16 岁的罗杰斯与 23 岁的哈特初次碰面。当时，哈特下身一条礼服裤、上身一件汗衫背心、脚上穿了双破破烂烂的拖鞋，衣衫邋遢地就出现在罗杰斯面前，罗杰斯坦言对于哈特的第一印象并不好。然而很快，罗杰斯对于哈特的看法就发生了根本的转变。两人愉快地交流了整整一个下午，彼此交流着戏剧艺术创作上的理念与看法，罗杰斯后来回忆道：

那个下午，拉里谈到了很多事情，其中包括不少我从未听说过的晦涩难懂的话题，比如潜在的歌词韵脚以及阴性的曲尾等。然而，让我们两人真正产生艺术共鸣并最终走到一起的，是我们相同的艺术信仰——音乐戏剧在各方面

的艺术空间上都可以走得更远，而这也正是很多百老汇前辈们（如公主剧院三人组合等）一直以来努力追求与不懈奋斗的东西。虽然我们当时还不知道具体应该如何推进，但是我们都意识到，应该尝试一些新的东西了……从拉里家出来之后，我立刻意识到，这个下午让我找到了一个值得奋斗一生的职业、一个志同道合的工作伙伴、一位值得信赖的朋友和一个永恒的灵感源泉。"

罗杰斯与哈特立即投入具体的工作中。两人首先找到了曾经的喜剧明星、如今百老汇制作人的卢·菲尔兹（Lew Fields），向他一一展示两人合作创作的歌曲。菲尔兹以及他的两个孩子听完之后非常满意，当场决定购买其中的一首歌曲，并把它直接植入自己正在上演的一部剧中。

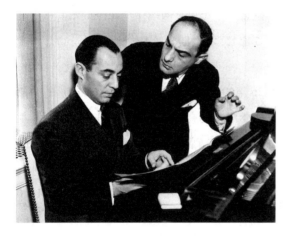

图 17.1　理查德·罗杰斯和洛伦兹·哈特

图片来源：美国国会图书馆，www.loc.gov/pictures/item/98519426/

1920 年，两人第一次获得了为整剧创作乐谱的工作机会。这个委任来自于一个业余演出团体，名叫阿克隆俱乐部（Akron Club）。罗杰斯与哈特为自己的第一次合作剧目打上了这样的标签——"一部骇人听闻的音乐喜剧"。同年，罗杰斯与哈特的另外一部剧目被哥伦比亚

大学选中，成为哥大一年一度的戏剧展演剧目。其入选的主要原因是，罗杰斯当时是哥大的一年级新生（有意思的是，作为哥大校友的小汉默斯坦当时恰好是此次比赛的评委）。由于菲尔兹女儿赫伯特·菲尔兹（Herbert Fields）担任这部剧的编舞，因此老菲尔兹在剧中友情出场，重现当年喜剧明星的风范。这部作品中的音乐再次给老菲尔兹留下了深刻的印象，于是他决定聘请罗杰斯与哈特这个创作组合，为自己接下来的百老汇作品《可怜的丽兹女孩》（*Poor Little Ritz Girl*）谱写乐谱。一位大一新生，就可以承担起一部百老汇职业剧目的作曲工作，这多少有点不可思议，但是这也可能正是罗杰斯传奇的地方。然而，罗杰斯与哈特完成的作品在波士顿的首演并不理想，老菲尔兹随即决定，将剧中的八首唱段替换成西格蒙德·洛姆伯格的作品。但是，无论如何，这部剧代表着罗杰斯与哈特在百老汇职业创作生涯的开始。

不久，罗杰斯从哥大退学，转学至音乐艺术学院（如今的茱莉亚音乐学院）。罗杰斯与哈特依然坚持着学生剧（Varsity show）的创作，开始为音乐艺术学院的年终音乐时事秀创作歌曲。他们的创作非常成功，以至于罗杰斯开始担心，校方会不会以奖学金资格相要挟，要求自己每年都为学校创作学生剧。罗杰斯与哈特合作的这部学生剧，改编自俄罗斯作曲家里姆斯基-科萨科夫的一部歌剧作品，其中的奇思妙想与幽默搞笑，备受音乐艺术学院音乐家们的赞扬（百老汇音乐剧作品基于古典音乐元素的做法并不少见，有关这部分内容，见工具条）。

之后很长一段时间，罗杰斯与哈特都没有能够再次获得为百老汇剧目创作的机会。其间，两人差一点就成了《流浪国王》的主创者，但因为制作人无法说服投资者而错失良机。两人还

曾经在老菲尔兹的资助下，联手创作了一部戏剧（而非音乐剧）。他们曾尝试将该剧推向百老汇，但是，戏剧评论家乔治·南森（George Jean Nathan）评论道："该剧的剧情不仅可以毁掉全剧，而且，恕我直言，它甚至足以毁掉哈姆雷特。"

一部剧挽救这对组合
A THEATER SAVES THE TEAM

1925 年，备受打击的罗杰斯决定要退出演艺界，改行去做婴儿服装的旅行推销员。然而，就在这个时刻，他接到了一个改变命运的电话——业界很有知名度的"戏剧指导"公司（Theatre Guild）委任罗杰斯与哈特为他们的初级演员创作一部时事秀。戏剧指导公司的年轻演员希望可以借助这部剧，为公司新修建的剧院筹资添置挂毯。担任这部剧制作人的是"戏剧指导"公司的经理人海尔朋（Theresa Helburn）与朗格勒（Lawrence Langner），能有机会与这样的资深制作人合作，无疑是罗杰斯与哈特绝好的机会。

于是，罗杰斯与哈特开始着手创作这部剧目，并以"戏剧指导"公司的新剧院为名，将该剧命名为《加里克狂欢》（The Garrick Gaieties）。最初，海尔朋仅仅是将《加里克狂欢》安排在剧院下午的白天场演出，但是该剧一经上演便大受欢迎，以至于海尔朋立即决定，撤掉剧院当时的晚场演出，将《加里克狂欢》变成剧院的正规主打剧。该剧从 5 月一直演到了 11 月，而这也标志着罗杰斯与哈特的百老汇创作生涯的正式起航。两人后来评述道：

"若干年后，我和拉里前往加里克剧院出席一个首演活动。拉里看着剧院侧墙上挂着的两幅巨大挂毯，对我说道：'看到那两个挂毯了吗？那应该感谢我们。'然而，我却回答道：'不，拉里，是我们应该感谢这两幅挂毯。'"

罗杰斯与哈特，可以算作是百老汇历史上第一对建立起长期而稳定合作关系的创作者。之前，百老汇也曾经出现过很多创作组合，但是很少有人能像罗杰斯与哈特一般固守着合作关系，并且始终保证两人在合作利益上的平均分配。比如曾经的格什温兄弟创作组合，作曲家乔治的利益分成，远高于担任作词的哥哥艾拉·格什温（Ira Gershwin）。此外，让罗杰斯与哈特这对创作组合更加与众不同的还有，他们没有像以往的百老汇创作者那般，通过锡盘胡同的流行音乐产业链为自己扬名立万。

罗杰斯与哈特创作组合很快就成为了百老汇音乐剧界的一块品牌，他们创作力极其旺盛，平均每年至少出品两部作品（1926 年甚至出品了 5 部）。罗杰斯与哈特在他们漫长的合作生涯中，一直在尝试着不同的风格变化。其中，1926 年的《女朋友》（The Girl Friend）是一部成人幽默式的音乐剧，剧中音乐曲调多后拍重音，其中一首《蓝色房间》尤其受到评论界好评，用相同的音高突出了歌词中的韵脚——（"blue"（蓝色）/"new"（新的）/"two"（两个）；1926 年的《佩姬-安》（Peggy-Ann），开场与终场的舞台都是一片漆黑，开场整整 15 分钟没有出现任何唱段。

1927 年，罗杰斯、哈特与赫伯特·菲尔兹联手将美国著名小说家马克·吐温的小说搬上了音乐剧舞台，改编后作品名为《康涅狄格州的美国佬》（A Connecticut Yankee）。事实上，这部作品早在《加里克狂欢》之前就已经完成，但是一直苦于找不到投资人。老菲尔兹最终成

表 17.1 1925 至 1931 年间罗杰斯和哈特上演于纽约和伦敦的剧目时间线

	1925	1926	1927	1928	1929	1930	1931
纽约	《加里克狂欢》1925 年 5 月 17 日 加里克剧院演出 211 场	《女朋友》1926 年 5 月 17 日 范德比尔特剧院演出 301 场	《康涅狄格州的美国佬》1927 年 11 月 3 日 范德比尔特剧院演出 418 场	《她是我的宝贝》(She's My Baby) 1928 年 1 月 3 日 全球剧院演出 71 场	《春天在这里》1929 年 3 月 11 日 阿尔文剧院演出 104 场	《火爆女继承者》(The Hot Heiress) 播出时间：1930 年 6 月 24 日 发行时间：1931 年 3 月 15 日 演出 135 场	《美国甜心》(America's Sweetheart) 1931 年 2 月 10 日 布罗德赫斯特剧院演出 135 场
	《最可爱的敌人》(Dearest Enemy) 1925 年 9 月 18 日 尼克博克剧院演出 286 场	《第五大道富丽秀》(The Fifth Avenue Follies) 演出信息不详		《举枪致敬》(Present Arms) 1928 年 4 月 26 日 曼斯菲尔德剧院演出 155 场	《昂起头》1929 年 11 月 11 日 阿尔文剧院演出 144 场	《呆瓜西蒙》(Simple Simon) 1930 年 2 月 18 日 齐格菲尔德剧院演出 135 场	
		《加里克狂欢》1926 年 5 月 10 日 同仁剧院演出 174 场		《欢乐酒店》1928 年 9 月 25 日 曼斯菲尔德剧院演出 31 场			
		《佩姬·安》1926 年 12 月 27 日 范德比尔特剧院演出 333 场					
		《贝特西》(Betsy) 1926 年 12 月 28 日 新阿姆斯特丹剧院演出 39 场					
伦敦		《利多女士》(Lido Lady) 1926 年 12 月 1 日 欢乐剧场演出 259 场	《祸不单行》(One Dam Thing After Another) 1927 年 5 月 20 日 伦敦馆演出 237 场			《万年青》(Ever Green) 1930 年 12 月 3 日 阿德菲剧院演出 254 场	

资料来源：《罗杰斯和哈特的早期作品，1919—1931 年》，多米尼克·西蒙兹著，2015 年，经美国牛津大学出版社许可

为了成就该剧的主要人物，而这部剧也是他们合作的 20 年代上演时间最长的剧目。1928 年的《欢乐酒店》（Chee-Chee）常被戏称为"被阉割的音乐剧"，因为该剧讲述了一位太监的儿子因为父亲的身份而坚持也要被阉割的故事。值得一提的是，和之前的《罗斯－玛丽》一样，这部《欢乐酒店》的节目单上也没有列出任何唱段的名单，而是这样写道："虽然剧中的一些唱段非常短小，但是它们都被编织于戏剧情节中，因此列出曲单反而会干扰观众对于剧目的欣赏。"《欢乐酒店》中的唱段果然非常短小，有些仅仅只有 4 小节长。主创者的初衷是，希望这样短小的乐段可以有助于推动戏剧情节的流畅发展。但是，这种艺术尝试的直接后果是，剧中过于短小的唱段没有给观众留下任何印象，以至于该剧上演四周便草草下场。

176　　　在之后的系列剧目中，罗杰斯与哈特在不

同的剧目中各自施展出卓越的创作才华。比如，罗杰斯曾经在 1929 年的《春天在这里》（Spring Is Here）中使用了非常复杂的和声语言；哈特则在 1929 年《昂起头》（Heads Up!）的歌词中使用了故意颠倒英语字母顺序拼凑而成的行话。罗杰斯与哈特曾经远赴好莱坞从事电影音乐创作，1935 年两人再次回到纽约，创作了一部马戏团风格的音乐剧《庞然大物》（Jumbo）。该剧由制作人比利·罗斯推上舞台，耗资达 34 万美元，上演于一座竞技场式的巨大仓房剧院。然而该剧仅仅上演 7 个月的票房成绩，让投资成本只回收五成。此外，罗斯拒绝让授权广播电台公开播放剧中唱段，一定程度上也影响了该剧的票房号召力和经济收益。但是，《庞然大物》是百老汇著名导演乔治·艾伯特（George Abbott）与罗杰斯和哈特的第一次合作，也是艾伯特在音乐剧领域的第一次执导（见边栏注伟大的艾伯特先生）。

艾伯特先生的救场
MR. ABBOTT TO THE RESCUE

之后，罗杰斯与哈特再次邀请艾伯特参与《魂系足尖》（On Your Toes）的剧本创作，而后者也答应担任该剧的导演。但是，罗杰斯与哈特一而再、再而三地拖延让艾伯特失去了耐心，最终退出了剧组。迫不得已，罗杰斯与哈特只好临时找来另一位导演。该剧正式首演于波士顿，演出状况很不理想，以至于罗杰斯与哈特孤注一掷地向艾伯特电话求助，恳请他回来重新执导《魂系足尖》。艾伯特在自己的回忆录中如此评价这部剧的演出："该剧的剧本实在是糟透了；故事情节被各种实验手法弄得支离破碎，

图 17.2　20 世纪 80 年代的乔治·艾伯特

图片来源：Photofest: George_Abbott_1980s_0.jpg

演员完全失控。我毫不留情地指责了演员的抢戏行为，要求他们必须各尽其职。然后我将剧本完全改回到我最初希望的样子。"经艾伯特改造过后的《魂系足尖》立即焕然一新，很快便做好了亮相纽约的准备。

罗杰斯与哈特最初对于《魂系足尖》剧本创作的出发点，是想为当时的好莱坞表演明星弗雷德·阿斯泰尔（Fred Astaire）量身定做一部电影剧本。但是，阿斯泰尔却拒绝出演这部剧，原因是剧中的角色没有办法穿戴自己标志性的高礼帽和燕尾服。该剧的男主角最终定为雷·博尔格（Ray Bolger），他更为让人熟知的应该是在 1939 年电影版《绿野仙踪》里出演的稻草人形象。《魂系足尖》的女主角原本想请百老汇当红花旦米勒，但是遭到拒绝，于是找来了芭蕾舞演员塔玛拉·洁娃（Tamara Geva）。该剧的舞蹈设计乔治·巴兰钦（George Balanchine）是古典芭蕾出身，从欧洲移民美国之后成立了自己的一家芭蕾舞公司。罗杰斯一开始还非常头疼，该如何与一位古典舞蹈艺术家一起合作。他回忆道："我对舞蹈一无所知，因此我告诉巴兰钦说不太确定彼此的合作方式——是该由巴兰钦先自行创作然后我再提出修改意见，还是巴兰钦根据我谱写的音乐进行编舞？然后，巴兰钦面带微笑，用他俄罗斯人特有的口音回答道'你先谱曲，我跟着创作'。"

在最后的演出节目单中，巴兰钦坚持将自己的身份定义为"舞蹈设计"，而非以往常见的"舞蹈指导"。在此之前，虽然舞蹈已经成为一些戏剧或时事秀作品中的重要组成部分，但是《魂系足尖》极大地提升了舞蹈在百老汇音乐剧中的地位，让其成为推动戏剧叙事的重要手段。

巴赫、贝多芬、勃拉姆斯以及其他音乐大师
BACH, BEETHOVEN, BRAHMS— AND QUITE A FEW OTHERS

即便是创作音乐喜剧，罗杰斯与哈特也依然将歌词与音乐放置于同等重要的位置。以《古典音乐三杰》（*The Three B's*，见谱例 22）为例，故事背景发生在一间音乐教室，学生们总是将古典音乐代表作与当下的流行歌曲混为一谈。罗杰斯巧妙地将古典金曲的旋律编织于唱段旋律中，以描绘朱尼尔（Junior）教孩子们学习古典音乐的过程——朱尼尔在课堂上弄了一次随堂音乐听辨小测验，测试题从赛萨尔·弗兰克（César Franck）的《d 小调交响曲》（*Symphony in D minor*）开始，然后转到李斯特标题交响乐作品《前奏曲》（*Les Préludes*）的片段。然而，学生们完全摸不着头脑，他们先是听出了弗兰克的交响曲，但是却拼错了作曲家的名字，然后学生们又将李斯特的前奏曲误以为是一首饮酒歌。

谱例 22 中，第 1、第 2 乐段是之后乐段的引子，全曲采用的是主副歌的曲式结构，其中充满着一系列的问题与答案。乐段 6 是学生西德尼（Sidney）的答案，他将俄罗斯作曲家肖斯塔科维奇的歌剧名称误以为是《明斯基来的麦克白夫人》（*Lady Macbeth from Minsky*）。事实上，该剧的名字是《姆钦斯克县的麦克白夫人》（*Lady Macbeth from the Mtsensk District*）。乐段 6 中，西德尼再次自告奋勇，却将普契尼的歌剧《蝴蝶夫人》（*Madama Butterfly*）说成了《可怜的蝴蝶》（*Poor Butterfly*），后者是以《蝴蝶夫人》为灵感而作的一首流行歌曲。

在 1936 年版的《魂系足尖》中，主创者

在乐段9处为剧中音乐老师朱尼尔增添了一个问题。在1983年的《魂系足尖》复排版中，朱尼尔仅仅只问了一个问题："哪三位作曲大师被誉为是古典音乐界中的三B？"而乐队则用过渡音乐将唱段引回最初的副歌。当时，这些学生们知道这三位音乐巨匠的名字——巴赫、贝多芬、勃拉姆斯，但是他们依然拒绝回答问题，反而说这些古典作曲家用"奥菲欧斯的魅力"，成功地将自己投入了"睡神墨菲斯的怀抱"。也许，剧中的情节或多或少地影射了当时的音乐课堂：古典音乐固然伟大，但是对于孩子们来说，有时候真的会略显枯燥。

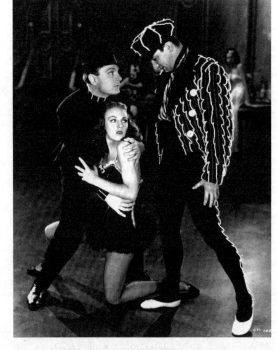

图17.3 《魂系足尖》中最经典的场景《在第十大街上屠杀》，照片中的演员分别是塔玛拉·洁娃（Tamara Geva）、乔治·丘奇（George Church）和雷·博尔格（Ray Bolger）

图片来源：Photofest, OYT_Slaughter.jpg

在乐段11处，朱尼尔突然在副歌中断插入进来，演唱起贝多芬第五交响曲中的命运主题。在乐段13处，孩子们努力寻找以"vitch"（维奇）为结尾的作曲家名字，结果找到了好莱坞喜剧

演员巴拉·明尼维奇（Borrah Minevitch）的名字。乐段14副歌再次出现，之后，贝多芬的命运主题再次出现。全曲终，观众们很容易就能理解，为何朱尼尔宁愿在芭蕾舞公司待着，也不愿意回学校教孩子们音乐课。

在1983年的复排版中，这首《古典音乐三杰》被改为《问与答》。这是一首需要一定古典音乐修养的曲目，观众对古典音乐了解得越多，就会在该唱段中获得更多笑点，比如乐曲开头作曲家弗兰克名字的正确拼法，或之后唱段中出现的古典音乐片段的出处。此外，如果观众对综艺秀舞蹈种类和古典芭蕾舞有所了解的话，就可以看出《魂系足尖》舞段"季诺碧亚公主和第十大街上的屠杀"（Princess Zenobia and Slaughter on Tenth Avenue）里，朱尼尔与莫罗斯恩（Morrosine）舞蹈之间的风格差别。由于歌词基于一定的音乐知识，所以这首《古典音乐三杰》并不适用于所有观众。换句话说，这首唱段本身，就是剧中音乐课堂问题的真实验证。

与以往的音乐喜剧中的唱段不同，《古典音乐三杰》开始需要观众的思考。为了不让观众仅仅是被动地观赏，而是主动地聆听与思考，罗杰斯与哈特逐渐在创作中融入更多大胆的尝试，如迷惑性的押韵、复杂的和声或曲式、更加情节化的舞蹈，以及更加挑战智商的叙事线索等。然而，这些创作趋势上的转变，很大程度上还是植根于科恩之前铺垫的艺术土壤。罗杰斯说道："对我而言，最幸福的事莫过于将一群志同道合的人聚集在一起，用歌词与音乐，挖掘出每个人内心深处最炽热深沉的情感。而这个可以将大家聚在一起的人，就是科恩。"虽然，罗杰斯与哈特努力尝试着去创作一些更加复杂的音乐剧作品，但是他们从来未曾忘记自

己作品的初衷——娱乐观众。

边栏注

音乐剧与古典音乐

在罗杰斯与哈特涉足百老汇之前，音乐戏剧中借用古典音乐的做法由来已久，其中大部分出现于滑稽秀或模仿滑稽剧中。音乐戏剧对于古典音乐的借用，主要通过两种方式予以实现。

第一种方式，是将传统歌剧改编成流行化的版本，或将古典音乐的曲调融入全新的故事情节中。罗杰斯与哈特对于里姆斯基·科萨科夫歌剧的篡改就属于这种类型。此外还有小汉默斯坦创作于1943年的《卡门·琼斯》（*Carmen Jones*），取材自比才的经典歌剧《卡门》，但是剧中歌词却全部进行了改编。此外，一些音乐剧作品也会选择保留传统歌剧的故事情节，但是却填充上新曲新词。这其中，比较有代表性的作品有：克劳德－米歇尔·勋伯格（Claude-Michel Schönberg）与阿兰·鲍伯利（Alain Boublil）创作于1989年的音乐剧《西贡小姐》（*Miss Saigon*），剧情灵感就是源自于意大利歌剧作曲家普契尼的经典作品《蝴蝶夫人》（*Madama Butterfly*）；乔纳森·纳森（Jonathan Larson）创作于1996年的《租》（*Rent*），剧情俨然就是一部发生在当代纽约城的《波西米亚人》（*La Bohème*）（相关内容可参见第44章）。

第二种方式，将古典作曲家音乐作品中的曲调，运用于全新的音乐剧目中。这种对于古典音乐的借用方式更为普遍，比如罗杰斯与哈特的作品中，常常会出现古典音乐界大师"3B"（巴赫、贝多芬、勃拉姆斯）的经典作品。此外，罗杰斯还曾经将柴可夫斯基《胡桃夹子》中的

音乐运用于自己的另一部音乐剧作品中。除了柴可夫斯基之外，肖邦的音乐作品也是百老汇音乐人偏爱使用的音乐素材，比如1945年的音乐剧《波罗乃兹》（*Polonaise*）中几乎出现了肖邦所有的波罗乃兹舞曲。此外，1953年的《天命》（*Kismet*）中曾经出现过俄罗斯作曲家鲍罗丁（Alexander Borodin）的作品，而1965年的《安雅》（*Anya*）中也曾经出现过俄罗斯作曲家拉赫玛尼诺夫的音乐。在诸位古典音乐作曲家中，法国小歌剧作曲家奥芬巴赫（Jacques Offenbach）的作品似乎最受欢迎，从1917年的小歌剧到1961年的音乐喜剧，他的音乐曲调经常会出现在各种音乐剧的舞台上。

西格蒙德·洛姆伯格创作于1921年的《花开时》，似乎将这两种对于古典音乐的用法融汇到了一起。该剧用舒伯特艺术歌曲勾勒了一位虚构奥地利作曲家的一生，但是剧情又在一定程度上借鉴了之前的一部维也纳小歌剧。这种用某位作曲家音乐作品来撰写音乐家传记式音乐作品的手法非常普遍，比如1925年的《爱之歌》（*The Love Song*）基于奥芬巴赫的生平；1928年的《白色丁香花》（*White Lilacs*）讲述了肖邦的一生；格里格的生平曾是1944年《挪威之歌》（*The Song of Norway*）的主题；1947年的《我心中的音乐》（*Music In My Heart*）讲述了柴可夫斯基的故事；1934年的《伟大华尔兹》（*The Great Waltz*）及其伦敦版《维也纳华尔兹》（*Waltz from Vienna*），则是讲述了约翰·斯特劳斯家族在圆舞曲界的传奇。

这种旧曲新用的手法主要出于两种目的：一，激发观众强烈的戏剧期待值，正与当年百老汇观众对于乔治·科汉借用爱国歌曲的反映一样；二，可以节约成本，因为借用这些已经在民间流传多年的曲调不用支付任何版权费用，

这无疑是百老汇制作人最乐意看到的事情。

伟大的艾伯特先生

乔治·艾伯特生于 1887 年，死于 1995 年，107 岁高龄。直到去世前一天，艾伯特先生依然在忙碌地工作，为复排版的《睡衣游戏》（*The Pajama Game*）作调整。1993 年，艾伯特着手复排自己 1955 年的老剧《北方佬》（*Damn Yankee*）。当被作家马克·斯登（Mark Steyn）问及会将剧本改编成什么样时，艾伯特故意卖了个关子说："它一定会比大多数 106 岁编剧写出来的东西要好。"百老汇著名导演哈尔·普林斯（Hal Prince）曾经这样说过："要记住，乔治可是'一战'至今依然健在的伟人。"

在艾伯特长达 107 年的生命里，他职业生涯所达到的广度与深度着实让人惊叹。艾伯特起先是从演员做起，后来得到了一个"剧目医生"的工作，专门拯救有问题的剧目。1918 年，艾伯特成功拯救了戏剧作品《闪电》，并让其成为连演 7 年的百老汇常青剧。之后，艾伯特开始从事舞台与电影作品的编剧与导演工作，他创作于 1930 年的电影《西线无战事》（*All Quiet on the Western Front*）获得了当年的最佳奥斯卡影片奖。

当艾伯特接手音乐剧《庞然大物》时，他已经是 48 岁的"高龄"。然而，音乐剧让艾伯特重新焕发出新的艺术生命力，在之后的 27 年间，他一共执导了 26 部音乐剧作品，其中 22 部都是热门剧。这就意味着，在这 20 多年间，仅仅只有短短两周，百老汇舞台上没有出现艾伯特的作品！而艾伯特创下的很多纪录至今依然无人能及：艾伯特 75 岁高龄那年，百老汇舞台上同时上演着他指导的三部热门剧；他在 96 岁高龄时指导 1983 年的复排版《魂系足尖》，成为百老汇舞台上年纪最大的导演。而该剧两年之后登陆伦敦，也让 98 岁的艾伯特成为伦敦西区的奇迹。

艾伯特在自己从事的每一个领域都游刃有余。作为一个"剧目医生"，他坚持剧本高于一切的原则。但是，艾伯特也并不排斥革新。以他与罗杰斯·哈特合作的三部剧目为例：1936 年的《魂系足尖》是百老汇第一部将芭蕾融入叙事情节中的作品；1938 年的《锡拉库扎来的男孩》（*The Boys from Syracuse*）是美国第一部改编自莎翁戏剧的音乐剧作品；而 1940 年的《好友乔伊》（*Pal Joey*）是百老汇舞台上的第一部以反面人物为主角的音乐剧作品。

艾伯特先生对于 20 世纪音乐剧的艺术贡献不可估量，他培养了一大批百老汇后来的艺术家，其中包括伦纳德·伯恩斯坦（Leonard Bernstein）、弗兰克·罗瑟（Frank Loesser）、创作组合理查·艾德勒和杰里·罗斯（Richard Adler and Jerry Ross）以及斯蒂芬·桑坦（Stephen Sondheim）等。虽然艾伯特的性格非常固执，有时甚至略显武断，但是他在所有百老汇艺术家心里都是一位值得尊重与仰慕的前辈大师。

延伸阅读

Abbott, George. *Mister Abbott*. New York: Random House, 1963.

Block, Geoffrey. *Enchanted Evenings: The Broadway Musical from* Show Boat *to Sondheim*. New York: Oxford University Press, 1997.

Gottfried, Martin. *Broadway Musicals*. New York: Abradale Press/Abrams, 1984.

Green, Stanley, ed. *Rodgers and Hammerstein Fact Book: A Record of Their Works Together and with Other Collaborators*. New York: The Lynn Farnol Group, 1980.

Hart, Dorothy, ed. *Thou Swell, Thou Witty: The Life and Lyrics of Lorenz Hart*. New York: Harper & Row, 1976.

Hyland, William G. *Richard Rodgers*. New Haven and London: Yale University Press, 1998.

Mordden, Ethan. *Make Believe: The Broadway Musical in the 1920s*. New York: Oxford University Press, 1997.

Nolan, Frederick. *Lorenz Hart: A Poet on Broadway*. New York: Oxford University Press, 1994.

Rodgers, Richard. *Musical Stages: An Autobiography*. New York: Random House, 1975. Reprinted New York: Da Capo Press, 1995.

Secrest, Meryle. *Somewhere for Me: A Biography of Richard Rodgers*. New York: Alfred A. Knopf, 2001.

Steven, Suskin. *Show Tunes: The Songs, Shows, and Careers of Broadway's Major Composers*. Revised and expanded 3rd edition. New York: Oxford University Press, 2000.

Taylor, Deems. *Some Enchanted Evenings: The Story of Rodgers and Hammerstein*. New York: Harper & Brothers, 1953. Reprinted Westport, Connecticut: Greenwood Press Publishers, 1972.

《魂系足尖》剧情简介

某种意义上说，这部《魂系足尖》更像是一部影射社会阶层的音乐作品，并且也嘲讽着各种艺术门类之间相互瞧不起的势利主义。全剧一开始就是综艺秀与高雅音乐之争，朱尼尔父母在孩子的未来人生规划上发生争执：父亲希望儿子加入自己从事的综艺秀行业，而母亲则更希望儿子可以从事更加"高尚"的音乐教师职业。朱尼尔的父母已经是综艺秀舞台上的头一号，这让朱尼尔觉得这一领域没有什么大前途，于是决定长大以后要去做一位音乐老师。

15 年后，朱尼尔站在尼克伯克尔大学音乐史的课堂上。在《古典音乐三杰》中，孩子们展现出了和如今孩子一样困惑的问题。朱尼尔班上有两个非常有前途的学生：作词的弗兰基（Frankie Frayne）和作曲的西德尼，后者正在着手创作一部爵士芭蕾音乐《第十大道上的屠杀》。虽然朱尼尔认为西德尼的爵士音乐比弗兰基的锡盘胡同流行乐风更有艺术含量，但是，弗兰基却与朱尼尔私下达成协议：如果朱尼尔帮助自己完成正在创作的一首歌曲，那么她将帮忙为西德尼的芭蕾舞剧找到赞助人——佩姬（Peggy Porterfield）。

佩姬是一个俄罗斯古典芭蕾舞团的资助人，舞团里的成员对西德尼的爵士芭蕾意见不一。其中，芭蕾明星维拉（Vera Baronova）是这部爵士芭蕾的支持者，但她的支持却事出有因。该剧男主角的扮演者莫罗斯恩是维拉的爱人，后者正因前者的不忠行为而生气，而这部爵士芭蕾里为维拉设计了一段脱衣舞，维拉认为这是对莫罗斯恩最好的惩罚。与此同时，该芭蕾剧团的老板谢尔盖（Sergei Alexandrovitch）却持相反意见，认为爵士芭蕾不够高雅。

在芭蕾舞排练时，维拉向朱尼尔展示了她们正在排演的剧目《季诺碧亚公主》。得益于早年的综艺秀舞蹈根底，朱尼尔跟上了快速的舞步。芭蕾舞剧首演当晚，剧中一位演员因故被捕，朱尼尔临时替补上台表演。出于紧张，朱尼尔将表演弄得一团糟，但是观众却误以为是剧中有意识的幽默安排，这反而让《季诺碧亚公主》的票房直升。

朱尼尔渐渐爱上了弗兰基，但为了让西德尼的作品登上舞台，他需要诱惑维拉以便获得她的支持。弗兰基开始担心朱尼尔的情感，而莫罗斯恩也开始担心维拉是否真的移情别恋。最后，终于开始排练西德尼的爵士芭蕾《第十大道上的屠杀》，谢尔盖发现朱尼尔比莫罗斯恩更适合担当全剧的主演。同时被夺走爱人和工作的莫罗斯恩恼羞成怒，他找来了一位杀手，企图在演出中刺杀朱尼尔。枪手在观众席前排就坐，准备就绪。剧团一位演员听到了这个消息，用小纸条提醒朱尼尔危险。于是，朱尼尔意识到避免射伤的唯一办法就是不停舞蹈，好让自己成为一个移动的靶子，不容易被枪手瞄准。终于，警察赶来，朱尼尔被解救，瘫软在弗兰基的怀中。

谱例 22 《魂系足尖》

罗杰斯 / 哈特，1936 年
《古典音乐三杰》

时间	乐段	曲式	歌　　词	音乐特性
0:00		引子		引用塞扎尔·弗兰克的 d 小调交响曲旋律
0:02	1	人声引入	**朱尼尔：** 这首乐曲作者是谁? 凯撒·弗兰克（将塞扎尔误发音为凯撒）	演唱塞扎尔·弗兰克的交响曲旋律
0:06	2		请念作"弗龙克"	
0:08				引用李斯特的前奏曲
0:12			**朱尼尔：** 请告诉我，这首是何人而作? 乔·麦卡尔 **麦卡尔：** 我们明天早上也回不了家了。 **朱尼尔：** 你别想回家!	演唱李斯特前奏曲的旋律
0:24	3		**朱尼尔：** 请说出几位喜欢使用打击乐器的俄罗斯作曲家名字	
0:28	4	主歌 1(a)	**同学们：** 柴可夫斯基、莫什科夫斯基、穆索尔斯基、斯特拉文斯基	如圣咏般
0:32	5		**朱尼尔：** 肖斯塔科维奇创作了什么? **西德尼·科汉：** 《明斯基来的麦克白夫人》	渐慢
0:38	6		**朱尼尔：** 请告诉我如下 4 位作曲大师的代表作品?	保持在单音上
0:42	7		普契尼、贝里尼、冯·苏佩、冯·比洛	如圣咏般
0:46	8		**西德尼：** 普契尼创作了《可怜的蝴蝶》 **朱尼尔：** 这真是我听到的最荒谬的答案了	渐慢
—	9		**朱尼尔：** 谁是古典音乐界的 3B 请说出这神圣的三个名字 这些人的圣洁 可以延伸到无穷尽 那里完美到没有邪恶	录音中省略
0:52			**朱尼尔：** 谁是古典音乐界的 3B ?	说话

时间	乐段	曲式	歌　词	音乐特性
0:56	10	副歌（B）	同学们： 巴赫、贝多芬和勃拉姆斯，用"奥菲欧斯的魅力" 成功地将我们投入了"睡神墨菲斯的怀抱"	明快的节奏
1:06	11		朱尼尔： 约翰尼斯 B、路德维希·冯 B 和约翰	引用贝多芬的《第五交响曲》
1:11			同学们： 一定要高唱古典大师的荣耀 如果你被听见嘴里哼唱《白兰鸽》 你将不能从这里拿到学位 朱尼尔： 他们其中两位创作了交响曲 另外一位创作了赞美诗 同学们： 巴赫、贝多芬和勃拉姆斯	第一句采用上行音阶
1:37	12	主歌 2(a')	同学们： 罗西尼、贝里尼、坎帕尼尼、泰特拉齐妮 康比尼、特提妮、马丁尼、帕格尼尼 斯托科夫斯基、戈多夫斯基、列维茨基、莱斯切特斯基 沃尔夫·费哈特、莫里那瑞和那位创作了"萨利"的男人	如圣咏般，音高逐渐上升
1:52	13		瓦萨沃格尔小姐： 这里没有以"维奇"结尾的名字 朱尼尔： 你忘记了巴拉·明尼维奇	渐慢
1:58	14	副歌（B）	同学们： 巴赫、贝多芬和勃拉姆斯 用"奥菲欧斯的魅力" 成功地将我们投入了"睡神墨菲斯的怀抱"	重复乐段 10~11
2:08	15		朱尼尔： 约翰尼斯 B、路德维希·冯 B 和约翰	
2:13			同学们： 一定要高唱古典大师的荣耀 如果你被听见嘴里哼唱《白兰鸽》 你将不能从这里拿到学位 他们其中两位创作了交响曲，另外一位创作了赞美诗 巴赫、贝多芬和约翰内斯·勃拉姆斯	

第 *18* 章

早期叙事音乐剧的黄金
搭档：格什温兄弟（1）

和很多百老汇早期的其他作曲家相仿，乔治·格什温的职业生涯始于锡盘胡同的流行音乐创作，并逐渐在流行歌谱的销售榜上树立起自己的声誉。少年时代的格什温在姑妈的婚礼上被科恩的音乐所震撼，第一次意识到这样的音乐水准要远远高于普通的锡盘胡同商业歌曲。1914 年，年仅 15 岁的格什温开始闯荡锡盘胡同，每天一放学就转进杰罗姆·雷米克的出版公司，专门为人试弹歌谱、推销歌曲。在雷米克公司的打工经历让年轻的格什温受益匪浅，尤其是他的钢琴演奏技艺。然而，格什温的作曲才能却没有得到挖掘。他曾经尝试着向雷米克提交了一份自己谱写的歌谱，但是却没有被采用。然而，格什温并没有因此而沮丧泄气，反而是更加坚持不懈地谱写歌曲，甚至于在推销琴谱的工作中，顺带着也将自己的作品弹给顾客听。

曾经一段时间，格什温几乎就要在意第绪语剧院找到一席之位。意第绪语（Yiddish）融合了德语和希伯拉语，源自东欧并随后流行于纽约等城市。随着犹太移民的大量涌入，纽约开始出现了一系列专门上演意第绪语作品的剧院，散落在百老汇以英语为主的剧院区。除此之外，百老汇还有一些迎合专门美国黑人观众审美的综艺秀酒吧。尽管，意第绪语戏剧在 20 世纪 40 年代后逐渐衰败，但这一传统戏剧表演却在近些年重新获得关注。2015 年，一部创作于 1923 年的意第绪语小歌剧《金新娘》（Di Goldene Kale）在纽约重新上演，并获得广泛好评。

年轻时代，格什温已在纽约国家剧院的诸多意第绪语演出中崭露头角。国家剧院经理人向格什温提出邀请，希望他可以和另外一位更加年轻的犹太作曲家瑟康达（Sholom Secunda）一起合作。然而，这一邀请却被瑟康达婉言谢绝。原来，虽然格什温在钢琴即兴领域才华横溢，但非科班出身的他在阅读五线谱时却并不那么得心应手。更重要的是，瑟康达不仅毕业于后来的茱莉亚音乐学院，接受过正统的专业音乐教育，而且已经正式出版了一首乐曲，这让他多少有点瞧不上尚且一文不名的格什温。讽刺的是，这次受挫却反而成就了格什温的百老汇生涯。

格什温的一举成名
GERSHWIN STARTS TO PUBLISH

于是，格什温只好回到锡盘胡同，接着向别人不断演奏自己谱写的乐曲。功夫不负有心

人，格什温的歌曲终于打动了一些听众，其中包括一些业界的知名人士。1916 年，得益于综艺秀明星苏菲·塔克（Sophie Tucker）向出版商哈利·提尔泽（也是作曲家，曾为《在达荷美》谱写经典唱段《我想要成为女演员》的推荐，格什温正式出版了自己的第一首歌曲。之后，西格蒙德·洛姆伯格将格什温的一首作品加入自己的《再现 1916》（*The Passing Show of 1916*）中，为格什温初步奠定了在百老汇的声誉。1917 年，雷米克终于出版了格什温的一首钢琴作品。随着时间的推移，格什温对于歌曲推销的热情日益减退。"似乎有什么东西正在带领我远离雷米克的公司。"格什温回忆道，"我越来越清晰地意识到，我真正想做的事情是制作音乐，是要当像杰罗姆·科恩那样的音乐创作者。"辞掉了在雷米克公司的歌曲推销员工作之后，格什温原本想在综艺秀酒吧里弹钢琴，没想到首晚演出一塌糊涂，只好就此作罢。很快，格什温得到了一份在百老汇的排练工作，为科恩与赫伯特一部音乐剧作品的排练演奏钢琴。这份工作进行得非常顺利，而格什温的排练伴奏也完成得异常出色，以至于剧目正式开演之后，格什温依然可以从剧组中领到一份薪水。不仅如此，格什温还得到了一份新的工作，专门为该剧的周日音乐会版演出担任钢琴伴奏。鉴于格什温的出色表演，该剧的经理人将他引荐给了哈姆斯（T.B.Harms）音乐出版公司的老板马克斯·德莱弗斯（Max Dreyfus）。在聆听完格什温的作品之后，德莱弗斯决定以 35 美元的优厚周薪，正式聘请格什温为哈姆斯公司的专职谱曲。此外，如果格什温的任何一部作品得以出版的话，作曲家本人还将从中提取每份 3 美分的版税。面对这样一份不寻常的优待，格什温欣然答应。

186

图 18.1　乔治·格什温

图片来源：美国国会图书馆，www.loc.gov/pictures/item/2006677753/

任职哈姆斯公司期间，格什温得到了一个与作曲界前辈欧文·伯林共事的机会。由于伯林不怎么识谱，因此需要一位音乐助手，帮助自己将作曲乐思谱写成五线谱。基于对格什温音乐才华的深刻印象，伯林找到了格什温。在提出工作邀请的同时，伯林也非常中肯地建议格什温，慎重考虑这份工作。因为，在伯林看来，格什温的音乐才华远胜于仅仅做一位音乐编辑。格什温答应伯林，一定不断在作曲的道路上坚持前行。

1919 年，格什温终于等来了为百老汇作品创作全剧音乐的工作机会。然而，格什温真正的人生转机却发生在此后一年：由美国知名歌手阿尔·乔尔森（Al Jolson）录制的一首格什温歌曲，成为当年全美最热门的金曲，录音与歌谱销量超过了一百万份。这首歌曲带来的丰厚收益，让格什温可以真正全身心地专注于百老汇的舞台剧音乐创作，不必迫于生计而去创

作一些零散乐曲，分散自己的时间与精力。

格什温亮相百老汇
GERSHWIN ON BROADWAY

1920—1924 年间的《乔治·怀特的丑闻》（*George White's Scandals*），让格什温在百老汇作曲界的声誉日益增长，并得以机会与不同的作词家合作，其中包括自己的哥哥艾拉·格什温。与之前的齐格弗里德系列富丽秀类似，《乔治·怀特的丑闻》是由制作人乔治·怀特投资完成的系列时事秀，1919—1939 年，几乎每一年都会有一部作品问世。除了 1922 年的《蓝色星期一》之外，格什温为这一系列《乔治·怀特的丑闻》创作的唱段都很卖座。其中主要原因是这部《蓝色星期一》采用了独幕剧的形式，关注的焦点是美国黑人（黑人角色由白人演员墨面扮演），故事情节非常凄惨，在风格上类似于普契尼的真实主义歌剧。怀特在该剧首演之后立即提出质疑，这样的一部作品，无论从时间长度还是情节设置上，都太不适合其时事秀的风格定位了。虽然，这部《蓝色星期一》作为时事秀的演出以失败而告终，但是它带有浓郁爵士风格的音乐以及围绕黑人的故事情节，却预示着格什温一生中最重要的一部音乐剧作品——13 年后的《波吉与贝丝》（*Porgy and Bess*）。

值得一提的是，这段创作让格什温患上严重胃病，并在其后的职业生涯中备受折磨。格什温戏称病症为"作曲家的胃"，而他的朋友们却认为这是因为过度精神压力导致的"疑病症"，而此病症早在格什温第一部迷你音乐剧首演时就已现端倪。

1924 年，格什温最负盛名的音乐作品《蓝色狂想曲》首演。这是美国音乐史上流行与古典的第一次激情碰撞，而它也正式确立起格什温在美国音乐创作领域无可替代的重要地位。《蓝色狂想曲》不仅让格什温在此后若干年间衣食无忧，而且也充分证明了爵士乐在美国音乐领域的独特身份（见边栏注爵士乐兴起——音乐剧舞台上的新声音）。

然而，正当格什温在美国作曲界如日中天的时候，格什温的哥哥艾拉却在做什么呢？艾拉曾经担任过很多工作，但是都和音乐没有任何关系：摄影工作室助手、收货员，甚至流动马戏团的收银员。期间，艾拉零星创作过几首歌词，但是从来没有因此而获得任何收益。偶尔，艾拉也会与弟弟或其他几位作曲家合作，但是为了避嫌，他都会使用笔名亚瑟·弗朗西斯（Arthur Francis）。

格什温兄弟
THE GERSHWIN TEAM

1924 年的《女士，好样的！》（*Lady, Be Good*），让格什温兄弟实现了百老汇舞台上的第一次通力合作。这部剧也让一个姐弟舞蹈组合——弗雷德·阿斯泰尔与艾黛儿·亚斯坦（Fred and Adele Astaire）步入百老汇观众的视野，他们的踢踏舞表演曾经风靡 20 年代的美国。虽然这部《女士，好样的！》获得了首演 330 场不俗的演出成绩，但是兄弟二人接下来的合作却相当失败，成为了乔治·格什温在百老汇上演时间最短的作品。1925 年，乔治与另外一位作词家合作了一部小歌剧作品，其中融入了大量爵士乐的音乐元素，演出效果非常成功。

其后，格什温兄弟再次聚首，于 1926 年推出了《噢，凯》（*Oh, Kay!*）。虽然兄弟俩之后合作作品并非都是热门剧，但是每部剧中至少都

会出现几首热门歌曲，如《噢，凯》中的《有人正注视着我》(*Someone to Watch Over Me*)、1927 年《笙歌喧嚣》(*Strike Up the Band*) 中的同名歌曲和《我爱的人》(*The Man I Love*)；1927 年《滑稽面孔》(*Funny Face*) 中的《他爱与她爱》(*He Loves and She Loves*)、《我的唯一》(*My One and Only*)、《多么美好》(*'S Wonderful*) 等。1928 年的《罗莎莉》(*Rosalie*) 原本是西格蒙德·罗姆伯格的委约，但是由于他当时忙于要赶做另外一部小歌剧作品，格什温兄弟便帮助他完成了其中一半的音乐创作，并在这部大杂烩的作品里，为从《滑稽面孔》中删除的那首《这状况已经多久了》(*How Long Has This Been Going On？*) 找到了一席之位。

格什温兄弟接下来的两部作品都不理想，但是《笙歌喧嚣》30 年代的复排却意外成就了兄弟二人。乔治·考夫曼 (George S. Kaufman) 为该剧创作的剧本非常犀利，对战争以及战争动机进行了辛辣的讽刺。虽然格什温的音乐以及瑞德·尼克 (Red Nichol) 的爵士乐队都有出色的表现，但是《笙歌喧嚣》在 1927 年的全美巡演却反响平平。20 年代末的美国观众，似乎对"美国与瑞士乳酪进口关税之争"这样的政治话题毫不关心。但是，经历了 1930 年股市大崩盘之后的美国民众心态已经产生显著变化。作词家艾伦·杰伊·勒纳 (Alan Jay Lerner) 后来回忆道：

"1930 年年末的美国，450 万失业者浪迹街头寻找工作机会，在生存线上苦苦挣扎。与此同时，1300 家银行倒闭，最终以拥有 60 家分行和 40 万储户的美国银行的崩溃而告终……然而，经济大萧条的第一年，百老汇依然有 32 部音乐剧作品上演，只比前一年少了 5 部而已。

然而，这些音乐喜剧作品中开始出现了有关时事与残酷现实的思考。20 年代嬉皮轻佻的情节一去不复返，30 年代的音乐剧开始将幽默基调转向为对政客、政府、富人、商业、人权等时事话题的辛辣讽刺。"

在 30 年代的复排版中，莫里·里斯金德 (Morrie Ryskind) 对《笙歌喧嚣》的剧本原稿进行了大幅度的改编，削减其中愤世嫉俗的讽刺程度——将海关关税之争的对象从原本的乳酪改为巧克力，而这一切斗争都只是发生在主角的梦中。格什温兄弟仅仅保留了 1927 年版本中的 7 首唱段，他们为复排版《笙歌喧嚣》重新谱写了 13 首新的唱段，并借用了之前剧中的一首旧曲。瑞德·尼克的爵士乐队依然担任复排版中的现场乐池伴奏。这一次，强大的剧本、优异的音乐、精湛的舞台表演以及美国时代背景的整体变化，让复排版的《笙歌喧嚣》同时拥有了天时地利人和的优越条件，无疑是 30 年代横空出世的一部热门剧，也成为格什温兄弟 30 年代合作最成功的一部作品。

艾索尔·摩曼的出场
ENTER ETHEL MERMAN

格什温兄弟接下来合作的剧目名叫《疯狂女郎》(*Girl Crazy*)，虽然该剧在剧情上似乎更倾向于勒纳定义的"嬉皮轻佻"风格，但是得益于格什温卓越的音乐以及演员们的精彩演绎，该剧依然成为一部热门上演的剧目。该剧由百老汇著名女明星金格尔·罗杰斯 (Ginger Rogers) 主演，她在剧中演唱了全剧最经典的几首唱段——《并非为我》(*But Not For Me*)、《你可以用我吗？》(*Could You Use Me*)、《拥抱你》(*Embraceable You*) 等。瑞德·尼克的爵士

乐队依然担任《疯狂女郎》的现场伴奏，而当时的乐队成员可以说是群星璀璨，包括之后美国爵士音乐界的诸多响当当的名字，如本尼·古德曼（Benny Goodman）、格兰·米勒（Glenn Miller）、金·克鲁帕（Gene Krupa）、杰克·蒂加登（Jack Teagarden）、吉米·多西（Jimmy Dorsey）等。

《疯狂女郎》还见证了日后另一位百老汇女明星的首次登台亮相，她就是日后红透音乐剧界的艾索尔·摩曼（Ethel Merman，原名艾索尔·齐默尔曼 Ethel Zimmerman）。出演《疯狂女郎》时，摩曼还在歌唱界默默无闻，只是偶尔在婚礼、舞会或小夜总会上演唱。然而制作人温顿·弗里德利（Vinton Freedley）偶然发现了摩曼，并对其洪亮而又有穿透力的嗓音留下了深刻的印象。摩曼的声音可以在不使用麦克的情况下，清晰地传到剧院的最后一排观众席。勒纳后来回忆说，欧文·伯林曾经过警告自己"如果你想要为摩曼创作一首歌词，你最好写得好一点，因为现场每一位观众都会听得字字清晰"。于是，弗里德利将摩曼带到格什温的寓所，让他演奏几首《疯狂女郎》中的曲调给摩曼听。摩曼后来回忆道：

"当格什温演奏完《我有节奏》（*I Got Rhythm*）之后，他告诉我说'如果这首歌里有任何你不喜欢的地方，请告诉我，我很乐意作出修改。'我微笑着点头，但是却没有说话，因为我当时正在绞尽脑汁地想着乐曲曲调。面对我的沉默，格什温有点吃惊，他又把刚才那句话重复了一遍。我紧张得无法言语，浑身仿佛笼罩在雾气中般晕晕乎乎，我只听见自己说：'他们都很好听的，格什温先生。'我的这句回答后来传到别人耳中，大家都觉得非常搞笑，

因为我似乎是在用最傲慢的语气和格什温先生对话。然而，无论如何，我对格什温先生都是充满敬意和感谢。这一点，毋庸置疑。"

也有人说，摩曼的这段描述是在暗示，得益于自己的帮助，这首《我有节奏》（谱例23）才最终成为格什温最具代表性的伟大经典唱段。

不合语法的雄辩
UNGRAMMATICAL ELOQUENCE

这首《我有节奏》的词曲呈现出完美无懈的配合，但事实上，艾拉在创作该曲歌词的时候，却是颇费了一番周折。通常，格什温兄弟俩的合作模式是，乔治先谱写好曲调，然后艾拉根据旋律谱写歌词。然而，这首《我有节奏》的创作过程却让艾拉绞尽脑汁，他后来回忆道：

"在副歌中填入73个音节，并非歌曲听起来的那么轻松容易。两个多星期里，我尝试了不同的标题，并试图将各种双音节安置进去。我最开始写的是：'矮胖子，独自在那儿吃饺子；注意节食，小心撑破肚皮。午饭或晚饭，你这么吃真是罪过。拜托减减肥，把这身肥肉都去掉。'然而，无论我使用什么样的双音节，配上乔治的曲调之后效果依然不理想，似乎这里更应该出现一种鹅妈妈风格的轻松叮咚的歌词。屡试无果之后，我决定抛开让我纠结的音节韵脚等作词规则，开始尝试一些完全不押韵的歌词，比如'往前走，别回头，你将会成为游戏的胜利者。'这种抛开歌词韵脚限制的创作思路，让我立刻找到了感觉。于是，我创作出了《我有节奏》这首歌曲最终呈现的歌词，全曲仅仅只在'more – door'和'mind him – find him'上押韵。虽然这种做法可能并没有什么，

但是对于习惯于押韵规则的我来说，这无疑是一次大胆的艺术尝试。"

此外，《我有节奏》的乐曲标题似乎也显得不太符合常规语法。对于这一点，艾拉解释道：

"在一些娱乐评论和唱片标签上，该曲的名字被改为《我已经有了节奏》(I've Got Rhythm)。我很感激这些人对于标题语法上的修改，但是我还是坚持使用这种更加直截明了的标题。无论是歌曲的标题还是歌词的副歌部分，出现'got'的词句都是最简单质朴的口语。这让我回想起了自己小时候，常常会说'I got a toothache'（我牙痛），这并不代表'I had a toothache'（我曾经牙痛），它指的就是我当时牙齿很痛。在翻阅了大量文法、句式类的书籍之后，我居然没有发现任何有关'got'与'have'之间是否可以替代使用的定论。这多少让人觉得有点诧异，因为无论是我们的日常口语还是灵歌中的赞美诗，'got'一词的替代用法似乎已经成为一种惯例了。"

爵士乐+百老汇=疯狂女孩
JAZZ + BROADWAY = GIRL CRAZY

《我有节奏》采用的是传统主副歌曲式，其中副歌部分重复出现了两次。开头的主歌部分速度非常舒缓，带有浓郁的蓝调风味。与此相对应，格什温在歌词中的"叹息"(sigh)、"歌曲"(song)、"许多"(lot)三个单词上，分别使用了布鲁斯音（边栏注：爵士乐兴起——音乐剧舞台上的新声音）。主歌节奏并不稳定，速度快慢由歌者自由发挥。这种非稳定节拍的音乐处理被称为"自由节奏"(rubato)，字面意思就是从某些节拍中"盗取"时间分配给其他节拍。

190

图 18.2 《**疯狂女孩**》中凯特（艾索尔·摩曼扮演）领衔的歌舞秀

图片来源：Photofest: Girl_Crazy_0.jpg

在这段主歌中，格什温创作了两段旋律，分别重复一次，人声部分由小调进入，并在第二段中逐渐发展为大调。为了增加乐曲的布鲁斯效果，摩曼会不经意地在某些音高上下滑，形成一种音高下坠的感觉。

与科恩的《老人河》（谱例21）相似，《我有节奏》的副歌部分（乐段2-5）采用了"a-a-b-a"的流行歌曲曲式。其中的最后一个乐段基于开头的两个乐段，但是在情绪上更加浓烈——最后一句歌词"谁还会想要更多"添加了一次重复。其中，每当唱词出现"节奏"这个单词的时候，旋律部分都采用极具魅力的切分节奏。这种节奏源自于杰姆斯·约翰逊（James P. Johnson）谱曲的一首《查尔斯顿舞曲》（The Charleston），是当时风靡全美的一首激情四射的舞曲，最初出现在1923年的一部美国黑人音乐剧《狂奔》（Runnin' Wild）中。《我有节奏》中的"节奏"一词，与《查尔斯顿舞曲》中的"查尔斯顿"一词相同，都是将重音放置于单词的第二个音节。而这，就与音乐旋律中小节第二拍上的节奏重音完全吻合，形成不断推进的节奏动力感。这种切分节奏在《我有节奏》的其他唱词上也有出现，如"music（音乐）""my man（我的男人）""daisies（雏菊）""pastures（牧场）"等。

此外，为了突显《我有节奏》的舞蹈感觉，格什温还在两段副歌中间插入了一段舞曲风格的间奏。当副歌旋律再次出现时，为了让相同的旋律与歌词显得更加有趣味，演唱该唱段的角色凯特（Kate）需要对第2段副歌进行一些爵士即兴演唱[3]。这种带有即兴变化的音乐处理，往往会让现场观众为之疯狂。剧中凯特的扮演者艾索尔·摩曼后来回忆道：

"当进入《我有节奏》第2段副歌部分的时候，我将副歌旋律交给了乐队，自己则持续在一个高音上，长达整个副歌的16小节之久。观众们被这种激动人心的音乐处理深深吸引，演出时，当我的长音持续到第4小节的时候，观众席中就已经开始迸发出热烈的掌声。而这掌声与欢呼声，往往会伴随着整个副歌部分，直到全曲结束，有时候我甚至不得不返场数次。"

毫无疑问，摩曼这个版本的《我有节奏》，势必会成为《疯狂女郎》每场演出中屡屡被观众热烈掌声所打断的经典唱段。

《疯狂女郎》之后被搬上电影银幕三次，其中1943年的电影版由朱迪·加兰（Judy Garland）与米奇·鲁尼（Mickey Rooney）联袂出演。但是，这些电影版在故事情节上，都与原音乐剧版相去甚远。该剧1992年重返音乐剧舞台，更名为《为你疯狂》（Crazy for You）。同样，这一版对原版的故事情节进行了大幅度的改编，仅保留了原版中的5首歌曲，并在此基础上，填充进格什温的其他几首流行歌曲。

意外的普利策奖
THE UNEXPECTED PULITZER

在格什温接下来的音乐剧创作中，剧本将承担起更加重要的作用。该剧名为《引吭高歌》（Of Thee I Sing），创作于1931年，是百老汇历史上第一部赢得普利策戏剧奖的作品，而且也是第一部将剧本单独发行的音乐剧作品（见边栏注剧本的作用）。《引吭高歌》的编剧，由曾经担任过《笙歌喧嚣》编剧的考夫曼与里斯金德两位联手完成。普利策仅仅将奖项颁发给了这两位编剧以及该剧作词者艾拉·格什温，而该剧的作曲乔治·格什温却因为没有参与该剧

的文本创作，而与此项普利策奖项无缘。然而，讽刺的是，这部《引吭高歌》是格什温本人音乐剧创作中音乐与剧情衔接最紧密的一部作品，剧中的大部分音乐都是格什温基于剧本的创作，对于烘托剧情、推动叙事起到了非常重要的作用。某种意义上说，《引吭高歌》的唱段可以被定义为"叙事歌曲"，因为它们只有被放置于剧情发展中才有意义：很多唱段因为连续的戏剧场景而被串联在一起，而剧中也出现了很多更适于戏剧需要的宣叙调。虽然《引吭高歌》最初的定位是音乐喜剧，但是当该剧曲谱正式出版时，却被重新定义为"荣获普利策戏剧奖的小歌剧作品"。事实上，在唱段的戏剧整合性以及宣叙调的使用上，《引吭高歌》与吉尔伯特和苏利文小歌剧的确有很多艺术上的共通之处，尤其是剧中对于美国政治与美国式生活的辛辣嘲讽。正因如此，将作曲家格什温排除在颁奖名单之外的做法，让普利策委员会招来了很多非议。为此，普利策委员会特意于1998年格什温诞辰100年之际，为这位已故的艺术大师颁发了一个特别的奖项。

《引吭高歌》开场第一首曲目名为《选温特格林当总统》（*Wintergreen for President*），该曲充分彰显了格什温兄弟词曲创作对于戏剧叙事的重要作用。该曲曲调带有强烈的进行曲风格，很好地描绘出戏剧场景中总统竞选队列的场面。然而，旋律使用的小调调性，似乎又在预示着麻烦即将到来。接着，合唱演员上场，手中举着各种标语——"为繁荣投票，看看你能得到什么""冬青树（wintergreen）——香味持久""为温特格林投票"等。最后，人群干脆只打出了一个简单的标语"选温特格林当总统"。艾拉在整曲中仅仅使用了15个场次，而"选温特格林当总统（Wintergreen for Present）"这句话就占据了全剧1/5的歌词量，也被誉为是"歌曲界用词最精炼的唱段之一"。

随着唱段的推进，音乐变得越来越混乱吵闹（总统竞选时的常见景象），格什温在其中融

图18.3 《引吭高歌》中的戏剧高潮

图片来源：Photofest: Of_Thee_I_Sing_Gaxton_Moore_101.jpg

192

入了很多其他作曲家的知名作品，其中包括苏萨的进行曲《星条旗永不落》、20世纪初著名的雷格泰姆歌曲《坦慕尼派》（Tammany）、因前两句歌词而闻名遐迩的歌曲《纽约的人行道》（The Sidewalks of New York），以及《今夜老城的热闹时光》（A Hot Time in the Old Town Tonight）、《嗨，嗨，大家都在这儿》（Hail, Hail, the Gang's All Here）等歌曲。值得一提的是，虽然《嗨，嗨，大家都在这儿》的曲调来自于吉尔伯特与苏利文小歌剧《彭赞斯的海盗》（The Pirates of The Penzance）中的警察唱段，但是美国观众似乎更加熟悉该曲的美国版——由艾斯罗姆（D.A.Esrom）重新填词后的版本。

《选温特格林当总统》中，将多首流行曲调大杂烩于一体的处理方式，带有强烈的政治寓意——各种政客毫无意义的老调重弹，听起来悦耳动听，但是却毫无建设性意见。甚至于，历史学家蒂娜·罗森伯格（Deena Rosenberg）认为，这首《选温特格林当总统》暗藏着微妙的心理暗示信息：

> "这是一首大杂烩式的唱段，歌词中大量使用哼名，没有具体歌词，听起来非常像是犹太人在念祈祷文。但是，副歌其他乐段间疾速的大小调转换，似乎又像是爱尔兰音乐的乐风。那么，这是否暗示着什么？这位温特格林是支持犹太人，还是更加偏爱爱尔兰人呢？"

小汉默斯坦也曾经对这首《选温特格林当总统》给予了极高的评价，认为该曲完美地将歌词与音乐融汇于一体：当你想起歌词，脑海中就会不由自主地浮现出歌曲的旋律；而当你听到歌曲旋律，唱段歌词也会情不自禁地跳至眼前。

《引吭高歌》开头用音乐与歌词烘托出的这种讽刺基调，在之后的剧情发展中贯穿始终。

不仅该剧的剧本与歌词不断讽刺着美国式的生活方式，而且格什温的音乐也对很多音乐类型进行了幽默的调侃。比如剧中出现的选美比赛、就职典礼、婚礼以及弹劾诉讼等场景，是格什温戏谑小歌剧风格的绝好机会；而玛丽的那首《我即将成为母亲》（I'm About to Be a Mother）则是对维也纳华尔兹的嘲弄；此外，剧中法国大使到访美国时，格什温还引用了一段自己的交响乐作品《一位美国人在巴黎》，其中的反讽清晰可见。观众对于这部《引吭高歌》反响热烈，该剧不仅成为格什温最卖座的音乐剧作品（连演441场），而且还成功拯救了欧文·伯林因经济大萧条而濒临倒闭的音乐盒剧院（Music Box Theatre）。此外，《引吭高歌》的成功也充分证明了，男欢女爱的戏剧主题绝非实现音乐剧卖座的唯一剧本方向，这也鼓励了一批百老汇剧作家开始勇敢尝试非传统的戏剧主题。

卖座并非必然
NOT ALWAYS A HIT

之后，受温顿·弗里德利及其合伙人的委托，格什温非常不情愿地接受了《原谅我的英语》（Pardon My English）的音乐创作。事实上，不仅格什温不喜欢该剧的剧本，观众也对它不感兴趣，该剧仅仅上演46场之后便草草落幕。得益于之前《引吭高歌》的票房热卖，该剧的票房惨淡还不足以给两位制作人带来致命的经济打击。

然而，《引吭高歌》的成功并非创作团队经久不衰的保证。1933年，格什温兄弟同样的表演阵容，推出了另外一部音乐剧作品《让他们吃蛋糕》（Let' Em Eat Cake），但是却仅仅获得了90场的票房成绩。如果说，《引吭高歌》

是对美国现行政治惯例的调侃讽刺，那么这部《让他们吃蛋糕》则是对温特格林当选总统之后可能事态的各种假设。这个戏剧题材的讽刺性显然更加难以把握，尤其在美国邻国发生了由巴蒂斯塔领导的古巴人民革命之后，这样的戏剧主题更容易让美国观众浑身不自在。这与几年前《笙歌喧闹》初次上演时的状况如出一辙。

似乎，《引吭高歌》的成功，已经将格什温兄弟的艺术创作推向了一个从未抵及的高度。但事实上，兄弟二人最成功的作品还尚未问世，这就是下一章即将讨论的主题《波吉与贝丝》。

边栏注

爵士乐兴起——音乐剧舞台上的新声音

乔治·格什温是公认的带领着爵士乐进入音乐剧殿堂的作曲家，但是，毫无疑问，完成这项重要使命的绝非格什温一个人。事实上，音乐剧中所呈现的也并非真正意义上的爵士乐，因为爵士乐表演的核心是即兴。爵士乐的即兴表演往往基于曲调中的某个特定音乐元素——旋律或和声，并在此基础之上加入其他音乐元素予以即兴发挥。因此，即兴是彰显爵士音乐家音乐才华的最佳途径，大家每次演出过程中的即兴表演也都会各有不同。爵士乐队中的即兴表演基于同一个音乐元素，乐队成员会先后每人完成一段独奏的即兴表演。因此，在爵士乐队的现场表演中，这种即兴表演往往会变成独奏者之间相互"竞技"的激情发挥，只有懂行的观众才可以看得出其中的玄妙，并在即兴段落之后给予每位演奏者热烈的掌声。从这个意义上来讲，爵士乐并非流行音乐，因为它与古典音乐一样，需要听众具备一定的欣赏水平，否则将很难欣赏演出的真正魅力。

然而，当音乐剧作曲家在唱段中借用某些爵士乐曲调的时候，他们并不期望演员在舞台上进行任何即兴表演。作曲家仅仅只是将一些爵士乐的音乐技法运用于曲调中，从而在听觉上完成一种爵士乐的感觉。首先，基于切分音的摇摆节奏，是增添唱段爵士风味的重要手段；同时，布鲁斯音也是重要的音乐元素，即在一些音符上故意做出偏高或偏低的处理，以增强唱段旋律潜在的音乐张力；其次，在乐队中加入萨克斯和弱音小的长号，也是增加音乐爵士风格的重要手段。当音乐剧唱段中出现以上艺术处理之后，现场观众立即就会产生一种爵士乐的隐约感觉。

一些早期的百老汇观众，并不赞同将爵士乐融入音乐剧中。一位评论家说道："这首唱段里没有真正的音乐。嗯，对，它有爵士，但是爵士根本就算不上是音乐。"一些音乐家甚至还坚持认为"用不了多久，百老汇对于爵士乐的关注就会自行消失，用不着大惊小怪"。比如，美国进行曲之王苏萨就认为"与这种必将消逝的音乐相比，贝多芬的音乐显然更加持久弥香"；而科恩也曾经不顾商业上的考虑，严词拒绝将自己的唱段改编为爵士乐版本。然而，以格什温兄弟为代表的一批作曲家，却逐渐将这种爵士乐的审美倾向渗透到百老汇的音乐剧领域，甚至是小歌剧领域。有意思的是，很多源自于百老汇音乐剧的唱段，却成为后期很多爵士音乐家们钟爱的曲调，包括那首《我有节奏》，以至于很多现代听众根本不知道，这首爵士乐界的金曲，居然最初来自于一部音乐剧作品。

剧本的作用

大多数时候，人们对于一部音乐剧幕后创作人员的关注仅仅局限于词曲作家，如"罗杰斯与哈特"或"勒纳与洛伊"等。虽然，剧作家的地位似乎并不引人瞩目，但是他们却是一部音乐剧作品是否可以顺利进行的前提与保障。乔治·艾伯特曾经一再强调剧本的重要作用，认为失去优秀的剧本，再卓越的歌曲也不能拯救一部音乐剧注定失败的命运。剧本在很多方面，为音乐剧的其他艺术元素奠定了根基。戏剧学家理查·季思兰（Richard Kislan）曾经总结出戏剧的五大要素：戏剧角色、戏剧情节、戏剧场景、戏剧对话、戏剧主题。这些艺术元素共同作用，才最终完成了观众们眼中的舞台戏剧作品。

其中，戏剧角色指的当然就是舞台上出现的所有戏剧人物，而编剧家的主要工作是要让这些戏剧角色显得真实可信；戏剧情节中包括诸多戏剧事件，可以帮助角色在戏剧场景中顺利切换，而反过来，戏剧场景则是戏剧剧情的载体，是剧情需要——付诸实现的动力；在音乐剧表演中，演员们舞台上的戏剧交流，需要通过对白与唱段的形式予以实现。一位优秀的剧作家，可以很好地均衡戏剧文本中对白与唱词之间的关系。有时候，一些剧作家的创作功力"过于"优异，以至于词作家会将剧作家的对白文本引入自己的歌词创作中。季思兰指出，音乐剧之所以为音乐剧而非话剧，是因为其戏剧场景的焦点集中于唱段而非对白。音乐剧中的戏剧对白，必须担负起戏剧推进的作用，推动歌者很好地切入唱段；戏剧主题可能是音乐剧中最难以察觉的戏剧元素，但它却是一部音乐剧作品自始至终想要表达的精神内核。随着时代的推移，戏剧主题越来越成为剧作家关注的重心，因为他们越来越希望通过作品传达出自己内心的某种声音。因此，传统的歌舞表演，已经完全不能够满足现代剧作家在戏剧主题上的诉求。

当然，不同音乐剧作品对于这五大艺术元素的关注点各有侧重，它们会采用不同的艺术方式来实现这五大艺术元素之间的均衡：有些剧中的戏剧人物相对单薄，有些剧的情节发展相对较快，甚至在近期常见的"从头唱到尾"型音乐剧中，对白被完全省略掉。然而，虽然剧组中所有其他创作工作的开展，必须基于剧作家创作完成的成型剧本，而且剧本的好坏也直接决定了剧目的成功与否，但是，剧作家在剧组中的收入依然只能排到第三位。

延伸阅读

Carnovale, Norbert. *George Gershwin: A Bio-Bibliography.* (Bio-Bibliographies in Music, Number 76; Donald L. Hixon, series advisor.) Westport, Connecticut: Greenwood Press, 2000.

Ewen, David. *A Journey to Greatness: The Life and Music of George Gershwin.* London: W. H. Allen, 1956.

Furia, Philip. *Ira Gershwin: The Art of the Lyricist.* New York: Oxford University Press, 1996.

Gershwin, Ira. *Lyrics on Several Occasions: A Selection of Stage & Screen Lyrics Written for Sundry Situations; and Now Arranged in Arbitrary Categories. To Which Have Been Added Many Informative Annotations & Disquisitions on Their Why & Wherefore, Their Whom-For, Their How; and Matters Associative.* New York: Alfred A. Knopf, 1959.

Gilbert, Steven E. *The Music of Gershwin.* New Haven and London: Yale University Press, 1995.

Hischak, Thomas S. *Word Crazy: Broadway Lyricists from Cohan to Sondheim.* New York: Praeger, 1991.

Jablonski, Edward. *Gershwin.* London: Simon & Schuster, 1988.

Kimball, Robert, ed. *The Complete Lyrics of Ira Gershwin.* London: Pavilion Books Ltd., 1993.

Kislan, Richard. *The Musical: A Look at the American Musical Theater.* New, revised, expanded edition. New York and London: Applause Books, 1995.

Lerner, Alan Jay. *The Musical Theatre: A Celebration.* New York: Da Capo Press, 1986.

Merman, Ethel. *Who Could Ask For Anything More, as told to Pete Martin.* New York: Doubleday, 1955.

Rosenberg, Deena. *Fascinating Rhythm: The Collaboration of George and Ira Gershwin*. New York: Dutton, 1991. Ann Arbor: University of Michigan Press, 1997.

Sandrow, Nahma. *Vagabond Stars: A World History of Yiddish Theater*. New York: Harper & Row, 1977.

Schwartz, Charles. *Gershwin: His Life and Music*. Indianapolis and New York: The Bobbs-Merrill Company, 1973.

《疯狂女郎》剧情简介

一位纽约的富家花花公子丹尼·丘吉尔（Danny Churchill）不学无术，只知道到处献殷勤，为姑娘痴狂。为了解决这个问题，丹尼的父亲将他发放到西部亚利桑那州一个小镇上。丹尼聘请了一位出租车司机杰尔博（Gieber Goldfarb），全程驱车陪同。然而，丹尼在纽约的朋友们纷纷出现了，包括苔丝（Tess Harding）和她的爱人山姆（San Mason）。丹尼把自己下榻的酒店换到一家拥有巨大赌场的奢华度假牧场。凯特是赌场的驻场歌手，她嫁给了赌徒斯利克（Slick Fothergill）。

丹尼开始追求镇上的邮政局女局长莫里（Molly Gray），与此同时，凯特也很懊恼地发现，自己的丈夫居然和别的女人眉来眼去。当凯特发现自己丈夫的不忠行为之后，斯利克竭尽全力地解释，哄着妻子登台演唱那首《我有节奏》。最终，斯利克向妻子证明了自己的忠心，而丹尼也与莫里喜结良缘，全剧在两对有情人终成眷属中欢乐收场。

注释

1 事实上，罗杰斯在《拥抱你》的编舞过程中遇到了一点小问题，前来观看彩排的弗雷德·阿斯泰尔察觉之后，将她带到了剧院大厅，现场向她展示了几个舞步。这也开启了两人之后长达数年的舞蹈合作。

2 通常来说，即兴都是演奏与唱者的现场即兴发挥，但是戏剧演员的即兴一般都是事先编排好的。

3 Wintergreen 在英文中还有冬青树的意思。

谱例 23 《疯狂女孩》

格什温兄弟，1930 年
《我有节奏》

时间	乐段	曲式	旋律乐句	歌词	音乐特性
0:00		器乐引子	4 小节		活泼的大乐队，三拍子
0:08					在最后和弦上延长
0:10	1	主歌 人声引入	旋律 1	凯特： 蓝天阳光白云 天空从不哀叹 即便是一贫如洗	慢速，自由节奏 在歌词"哀叹"上布鲁斯滑音 小调
0:21			旋律 1	鸟儿在林中啼唱 这一天妙曼歌声 我们何不一起欢唱？	在歌词"歌声"上布鲁斯滑音
0:32			旋律 2	我整天心情愉悦 心满意足于自己所拥	在歌词"我"上下滑音 在歌词"所拥"上布鲁斯滑音 转至大调
0:40			旋律 2	为何我如此快乐？ 请看看我拥有的	在歌词"为何"上下滑音
0:47				一切：	随即回到活泼的速度

时间	乐段	曲式	旋律乐句	歌　词	音乐特性
0:52	2	副歌	a	我有节奏 我有音乐 我有爱人 岂能要求更多？	歌词"节奏、音乐、爱人"上做切分节奏 在歌词"更多"上简短装饰音
1:00	3		a	我有雏菊 盛开在绿色牧场 我有爱人 岂能要求更多？	歌词"雏菊、牧场、爱人"上做切分节奏 在歌词"牧场、更多"上简短装饰音
1:08	4		b	老头的烦恼 我毫不在意 因为他根本不会 出现在我家门口	歌词"烦恼、在意、爱人"上做切分节奏
1:16	5		a'	我有星光 我有美梦 我有爱人 岂能要求更多？	在歌词"梦"上简短装饰音
1:23				岂能要求更多？	在歌词"更多"上简短装饰音
1:25	6	间奏			器乐舞曲间奏
1:32	7	副歌	a	哦……	器乐演奏 3/4 拍旋律，摩曼在长音上持续
1:38				岂能要求更多？	在歌词"更多"上简短装饰音
1:40			a	哦……	重复之前的乐段 a
1:45				岂能要求更多？	
1:48			b	老头的烦恼 我毫不在意 因为他根本不会 出现在我家门口	摩曼在歌词中加入其他音节处理
1:56			a'	哦……	重复之前的乐段 a
2:02				岂能要求更多？ 岂能要求	渐慢
2:12				更多……更多？	随即回到活泼的速度
2:17	尾声				大乐队

第 *19* 章

早期叙事音乐剧的黄金
搭档：格什温兄弟（2）

即便没有之前创作的所有作品，格什温兄弟的最后一次合作（《波吉与贝丝》）也足以成就二人在美国音乐剧历史上不可替代的地位。该剧是格什温兄弟被后世研究争论最多的一部作品，而其中最主要的分歧源自于该剧的风格定位：这到底是一部歌剧作品，还是一部音乐剧？（见边栏注歌剧还是音乐剧——《波吉与贝丝》之争）

美国黑人的角色化
"STAGING" AFRICAN AMERICANS

无论风格如何定位，我们必须看到，《波吉与贝丝》的出现，深深植根于歌剧和音乐剧领域有关黑人主题的早期艺术尝试。早在 1902 年，美国音乐戏剧舞台上就已经出现了《在达荷美》等一些黑人音乐喜剧作品。与此同时，百老汇还陆续上演了一些黑人时事秀。1929 年，好莱坞还推出了第一部黑人音乐电影——由米高梅公司制作发行的《哈利路亚》（*Hallelujah*）。同样，在美国歌剧界，黑人歌剧作品也陆续出现，但遗憾的是，并非所有创作都有机会付诸演出，比如伟大的雷格泰姆作曲家乔普林创作的几部

歌剧作品尚未问世。1934 年上演的《三幕四圣徒》（*Four Saints in Three Acts*），启用的全都是黑人演员，但是剧情并不完全与美国黑人有关。同年，唐纳德（Donald Heywood）也推出了一部小歌剧，名叫《非洲艺术》（*Africana*），可惜仅上演了 3 场。

基于之前的这些音乐创作，格什温坚信，1925 年这部卖座的小说《波吉》，应该可以被改编为一部音乐剧作品。于是，他立即写信给《波吉》的小说作者杜布斯·海沃德（DuBose Heyward），希望可以说服作者同意该作品的音乐剧版权。海沃德收到来信后欣然同意，但是却意外发现妻子多萝西（Dorothy）早已悄悄将该小说改编成了一部戏剧。海沃德决定先支持自己的妻子，于是 1927 年，由戏剧指导公司制作的戏剧版《波吉》登台亮相。该剧演出获得不错的反响，但是也有人指责该剧"剧情支离破碎，还不如让格什温将其改编成一部歌剧"。

5 年之后，格什温改编《波吉》的想法依然强烈。于是，海沃德致信格什温，信中写道："我非常有兴趣与您一起共事，一同将《波吉》的故事搬上音乐剧舞台。我这里又有了一些新的故事元素，如果您能和我分享一些创作想法，

我非常确定可以给您提供一个完美的音乐剧剧本。"然而，当时业务繁忙的格什温无暇分身，因此该剧差一点就被科恩与小汉默斯坦接手。几经周折之后，格什温与海沃德终于碰面，开始商讨两人之间的具体合作。

1933 年 10 月，格什温和海沃德与戏剧指导公司正式签约，海沃德立即投入《波吉与贝丝》[1]的剧本创作中。海沃德的剧本改编，很大程度上吸取了妻子之前的戏剧改编，尤其是多萝西对于小说结尾的改动。海沃德小说原著的结尾是，当波吉回到鲶鱼村，发现贝丝已经离开之后，他只是简单地选择了放弃。但是在多萝西的戏剧版中，故事的结尾变成：当波吉回到鲶鱼村，发现贝斯为了寻找更加刺激的生活，已经前往纽约。虽然波吉仅有的交通工具只是一部小山羊车，但是他发誓一定会紧随其后一同前往，全剧在充满着乐观主义的期待中结束。

虽然海沃德全身心致力于剧本的编撰，但是他对歌词创作并不是很有把握。他写信给格什温说："只有知道你的音乐思路了，我才有可能写出歌词。也许，艾拉会愿意承担该剧的歌词创作。或者我们也可以一起合作……"最终，海沃德与艾拉以合作的方式完成了剧中的一些歌词创作，并又各自单独完成了几首唱词。

鲶鱼村在歌唱
CATFISH ROW SINGS

《波吉与贝丝》的开场曲《夏日时光》（Summertime），歌词由海沃德创作完成。这是主唱者克拉拉（Clara）哄孩子睡觉的一首摇篮曲，是一首典型的剧情歌曲，因为剧中其他角色也会将这首《夏日时光》视为是克拉拉的演唱。由于是一首摇篮曲，所以《夏日时光》采

用了非常简单的曲式结构——两段体的分节歌，外加一个简短的尾声，其中这两个乐段都采用了典型的流行歌曲结构（a-b-a-c）。该曲曲调娓娓道来、优美流畅，让人很容易联想起夏日慵懒时光。该曲曲调带有浓烈的歌剧意味，对演唱者的演唱技巧要求很高，不仅需要女高音在很高的音区上持续很长时间，而且还要避免出现过亮的音色（因为没有婴儿能够忍受刺耳的高音）。《波吉与贝丝》首演版中，克拉拉的扮演者是阿比（Abbie Mitchell）。虽然当年的演出盛况我们无从知晓，但是从一份极为珍贵的彩排录音带中我们可以听到，当年阿比的嗓音如同天籁一般美丽清澈。

图 19.1　工作中的格什温兄弟
图片来源：Photofest: George_Gershwin_1930sa_8.jpg

这首《夏日时光》在全剧中犹如音乐主导动机，在剧中一共出现了 4 次。该曲的第二次出现，是在剧中村民掷骰子比赛热潮的时候，而赌红了眼的男人们的怒吼声，成为了该曲调下方的复调织体；之后，当龙卷风来临时，克拉拉再次唱起了这首《夏日时光》；暴风骤雨过后，孩子的父母被夺去了生命，贝丝再次唱起

了这段旋律。一位学者认为，贝丝最后演唱这曲《夏日时光》，一定程度上暗示着女主角的心理变化——"演唱鲶鱼村居民的歌曲，暗示着贝丝在心理上慢慢接受并融入鲶鱼村"。

与《夏日时光》歌剧咏叹调式曲风截然相反，这首《我一无所有》(*I Got Plenty o' Nuttin'*) 曲风欢快，描绘着波吉对贝丝留在身边之后各种美好生活的憧憬。有意思的是，该曲是剧中少有的几首格什温作曲在先的唱段，而先曲后词是格什温早年音乐喜剧的创作习惯。最初，格什温试图创作一首对比性的唱段，与之前两首相对凝重的曲调形成对比。于是，他在钢琴上给海沃德和艾拉演奏了一段旋律，艾拉哼出一句带有拟声倾向的歌词"我一无所有"，随即又接上一句"一无所有却又何妨"。在一旁的海沃德非常喜欢这首歌的基调，于是主动请缨，希望可以尝试着给这首曲调配词。两周之后，海沃德寄来了歌词，艾拉稍加润色之后，该唱段便正式加入演出。

《我一无所有》也被称为"班卓琴歌"，因为它使用了典型的班卓琴伴奏织体。乐队伴奏采用稳定的两拍子，从而烘托出波吉演唱旋律的切分节奏。这首《我一无所有》带有典型的锡盘胡同流行曲风，在音乐特征上也与格什温兄弟之前的那首《我要节奏》颇有几分相似：两首唱段的曲名都有点语法问题；两首唱段都始于一个上升旋律，然后紧接着一个下降音型，仿佛抛出问题，然后予以解答；两首唱段的副歌都采用了流行歌曲式 (a-a-b-a')。

当然，这两首唱段之间也存在差别：《我要节奏》的两个副歌段落紧紧相连，而《我一无所有》在副歌之间插入了一段合唱旋律。因此，这个插入的乐段就让《我一无所有》的曲式结构从分节歌变成了三段体 A-B-A'，其中 A 段是波吉的第一段副歌，B 段是简短的合唱过渡，然后进入第二段副歌 A'。

寻找合适角色
FINDING A CAPABLE CAST

《波吉与贝丝》中唱段曲风的跨越多样，就对格什温的演员挑选提出了严峻的挑战。贝丝的演员挑选比较顺利，20 岁毕业于茱莉亚音乐学院的安妮·布朗 (Anne Wiggins Brown) 很轻松就获得了这个角色。格什温敲定出演波吉的人选是陶德·邓肯 (Todd Duncan)，他是华盛顿特区霍华德大学音乐系的系主任。然而，邓肯最初对于这个角色不是很感兴趣，而且当格什温给他弹完最初几段旋律之后，他也没有留下任何深刻印象。他回忆道：

"乔治与艾拉站在那里，用他们沙哑难听的嗓音唱起了剧中的音乐。乔治一开口，我心里就想'这是什么烂玩意，简直难听极了'。我看了眼妻子，然后悄声说'太糟糕了'。乔治弹着琴，两人就这么恶心地唱着……然而，慢慢地，音乐开始越来越美，20 分钟或半小时过去之后，我宛如进入了天堂。我从未听过如此美妙的旋律，简直是让人百听不厌……当乔治弹到第二幕时，他转过身对我说'这段是你的咏叹调，它将会让你一鸣惊人'。我说'当真？'他说'你听仔细了'。于是，他开始呱呱唱起来，我愣住了，'这是咏叹调？'是的，这就是那首班卓琴歌，那首我唱了 40 年、几乎唱遍全世界的《我一无所有》。虽然是首小曲，但是它却充满感染力，曲调如此美丽动人。最后，他们终于为我唱完了剧中所有的唱段，当他们唱到那首《我上路了》(*I'm On My Way*) 的时候，我已经泣不成声。"

多年后，邓肯曾指责其后的波吉扮演者们对此角色解读有误，认为他们把《我一无所有》诠释成了一首小丑歌或墨面奴隶歌。格什温曾鼓励邓肯将此曲处理为嘲弄风格，并建议邓肯"可以尽情嘲弄那些有钱人或者权高位重之人"。2012年，《波吉与贝丝》再次亮相百老汇，协助剧本修改的苏珊·洛里·帕克斯在《我一无所有》前添加了一段对话，影射歌词中的"一无所有"带有性暗示意味（对话中一个角色问波吉"你在干嘛"，波吉回答道"没事儿……"）。2012年《波吉与贝丝》复排版对全剧结尾也做了修改，让男女主角重新团聚。然而，这一情节变动却遭受诸多争议，以至于导演最终不得不回归到原版的情节设置。

《波吉与贝丝》同上路——前景一片
202 光明
PORGY AND BESS GOES ON THE ROAD—AND INTO THE FUTURE

巨大的演出成本以及含混的风格定位，让这部《波吉与贝丝》很难在票房上大获全胜。

该剧1935年10月10日百老汇首演，但仅上演124场之后便草草收场。这一票房成绩对于音乐剧作品而言，未免让人失望（虽优胜于格什温不少其他作品）。但如果相较于歌剧作品，该剧的演出战绩已显不俗。《波吉与贝丝》中的音乐／戏剧手法引起纽约报界普遍关注，尤其是其融汇性的风格处理。值得一提的是，该剧在纽约上演15周之后，进行了全国巡演。当剧组抵达华盛顿特区之后，主演邓肯因为上演的华盛顿国家剧院实行种族隔离政策，而拒绝登台演出。邓肯宣称，自己不会在一个不允许黑人进场的剧院里演出，而女主角布朗也站到了他的一边，以罢工拒演表示抗议。华盛顿国家剧院的经理人考克朗（S. E. Cochran）提出让步，同意黑人每周三、周六的白天场入场观剧，但是遭到了邓肯的严词拒绝。之后，考克朗提出允许黑人每天观剧，但是只能买楼座票。这一次，邓肯顶住了音乐家协会1万美元罚款和一年禁演的威胁，依然严词拒绝。他希望，所有黑人可以与白人一样，自由购票，自由入场。最终，考克朗让步了。至此，华盛顿国家剧院第一次彻底解除了种族隔离政策，黑人与白人出现在

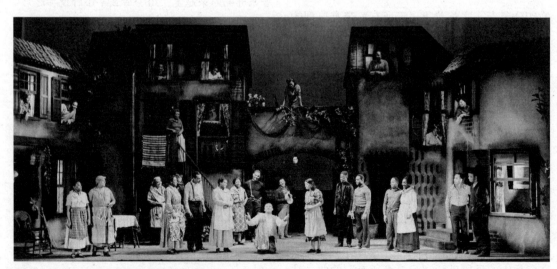

图 19.2　1935—1936 年剧院协会版《波吉与贝丝》中的场景

图片来源：美国国会图书馆，www.loc.gov/pictures/item/owi2001046293/PP/

了同一排座位上，而且考克朗也惊奇地发现，没有一位白人因此而提出退票。虽然，不少黑人对于《波吉与贝丝》剧中有关黑人的描绘并不满意，但是从长远来讲，该剧对于争取人权平等做出了不小的贡献。

《波吉与贝丝》在世界其他地方也发挥了意想不到的作用。该剧曾经被翻译成丹麦文，上演于纳粹占领时期的丹麦。虽然纳粹同意该剧上演，但是却禁止丹麦人进行任何广告宣传。殊不知，纳粹白天宣传广播之后，丹麦人的地下广播开始运转，《波吉与贝丝》中的那首《本不该如此》（It Ain't Necessarily So!）瞬间传遍全丹麦。如今，《波吉与贝丝》中的很多唱段都被翻译成各种语言，在世界各地传唱，而该剧的歌谱也成为格什温最卖座的作品。

《波吉与贝丝》的艺术价值，在之后若干年才逐渐被发掘。该剧刚刚上演的1935年，观众反映并不热烈，因此格什温兄弟只好转战好莱坞，以证明自己的音乐依然还有市场。他们为好莱坞电影谱写不少唱段，其中包括：《让我们一笔勾销》（Let's Call the Whole Thing Off）、《他们不能从我这儿带走》（They Can't Take That Away From Me）、《让爱永存》（Love Is Here to Stay）。然而，从1937年开始，乔治的身体状况开始出现问题，一直被头痛、眩晕等问题困扰。糟糕的是，医生无法检查出任何问题，而乔治的病症却越发严重，甚至发展到晕迷。最终，急诊外科查出了病因，乔治脑部长出了恶性肿瘤。1937年7月11日，年仅38岁的乔治·格什温与世长辞，这一消息让很多人惊异而悲痛不已。

兄弟的去世并没有让艾拉从此意志消沉，他继续着自己的作词事业，与科特·威尔与亚瑟·施瓦兹合作了一系列百老汇作品，并与杰罗姆·科恩与霍华德·阿伦（Howard Arlen）合作了一系列好莱坞电影配乐。乔治在世期间，艾拉的作词才能一直被乔治的作曲光芒掩盖，直到1983年艾拉去世，人们才意识到，原来百老汇失去了最优秀的作词家之一。如今，一提到格什温，人们也许会不由自主地想到作曲家乔治·格什温，但是，如果没有这位低调的艾拉·格什温，乔治也许永远达不到他在音乐戏剧领域曾经的艺术高度。

延伸阅读

Alpert, Hollis. *The Life and Times of Porgy and Bess: The Story of an American Classic*. London: Nick Hern Books, 1990.

Block, Geoffrey. *Enchanted Evenings: The Broadway Musical from* Show Boat *to Sondheim*. New York: Oxford University Press, 1997.

Carnovale, Norbert. *George Gershwin: A Bio-Bibliography*. (Bio-Bibliographies in Music, Number 76; Donald L. Hixon, series advisor.) Westport, Connecticut: Greenwood Press, 2000.

Ewen, David. *A Journey to Greatness: The Life and Music of George Gershwin*. London: W. H. Allen, 1956.

Furia, Philip. *Ira Gershwin: The Art of the Lyricist*. New York: Oxford University Press, 1996.

Gershwin, Ira. *Lyrics on Several Occasions: A Selection of Stage & Screen Lyrics Written for Sundry Situations; and Now Arranged in Arbitrary Categories. To Which Have Been Added Many Informative Annotations & Disquisitions on Their Why & Wherefore, Their Whom-For, Their How; and Matters Associative*. New York: Alfred A. Knopf, 1959.

Gilbert, Steven E. *The Music of Gershwin*. New Haven and London: Yale University Press, 1995.

Hischak, Thomas S. *Word Crazy: Broadway Lyricists from Cohan to Sondheim*. New York: Praeger, 1991.

Jablonski, Edward. *Gershwin*. London: Simon & Schuster, 1988.

Kimball, Robert, ed. *The Complete Lyrics of Ira Gershwin*. London: Pavilion Books Ltd., 1993.

Rosenberg, Deena. *Fascinating Rhythm: The Collaboration of George and Ira Gershwin*. New York: Dutton, 1991. Ann Arbor: University of Michigan Press, 1997.

Schwartz, Charles. *Gershwin: His Life and Music*. Indianapolis and New York: The Bobbs-Merrill Company, 1973.

Starr, Lawrence. "Gershwin's 'Bess, You Is My Woman Now': The Sophistication and Subtlety of a Great Tune." *The Musical Quarterly* 72 (1986): 429–48.

———. "Toward a Reevaluation of Gershwin's *Porgy and Bess*." *American Music* 2, no. 2 (Summer 1984): 25–37.

Woll, Allen. *Black Musical Theatre from* Coontown *to* Dreamgirls. Baton Rouge: Louisiana State University Press, 1989.

全剧开场于南卡罗来纳州查尔斯顿的鲶鱼村，克拉拉哄着孩子睡觉，唱起《夏日时光》。与此同时，掷骰子赌博引发了争执，克朗刺伤了罗宾斯，之后逃逸，留下了女朋友贝丝。由于贝丝之前不太光彩的生活，鲶鱼村的妇女们都拒绝与她交往。药贩斯伯丁·莱夫希望贝丝可以与自己一同前往纽约，瘸腿的波吉邀请贝丝留下来，一起住在自己的小木屋中。鲶鱼村的村民们一起筹钱，帮助罗宾斯的遗孀塞丽娜操办婚礼。

第二幕开场，虽然九月风暴即将来临，但是为了抚养孩子，杰克坚持要出海打鱼，这让妻子克拉拉非常焦虑。而另一边，因为贝丝的出现，波吉如沐春风地唱着《我一无所有》。波吉的不计前嫌让贝丝非常感动，两人坠入爱河。虽然贝丝之前并没有嫁给克朗，波吉还是找来了一位蹩脚律师，为贝丝办理了离婚手续。不久，鲶鱼村的村民前往犬拉瓦小岛野餐。波吉因为腿疾不方便前往，但是他依然鼓励贝丝同去，并玩得开心。野餐结束，贝丝意外发现，原来克朗就藏在这个小岛上。克朗强迫贝丝留了下来，几天之后贝丝逃回鲶鱼村，请求波吉的原谅。随着克朗的再次出现，一场剧烈的飓风突然来临。杰克的渔船在风浪中沉没，克拉拉将手中的孩子交给贝丝，投入大海中试图救自己的丈夫。克朗临走之前，对波吉的腿疾大肆嘲笑。

第三幕开场，杰克与克拉拉双双在海难中失去生命，村民们一片哀悼。贝丝哼唱着《夏日时光》，哄着手中的婴儿。然而，克朗再次潜入鲶鱼村，但是却被波吉杀死。由于不愿意与警方合作，波吉被关进了监狱。失去两位爱人的贝丝，痛苦绝望，决定与斯伯丁·莱夫一同北上。当波吉被释放之后，村民们告诉他贝丝离开的消息。波吉驾上了他的山羊车，发誓要去纽约重新找回贝丝。他乐观地唱起了《我上路了》，歌声中充满希望。

边栏注

歌剧还是音乐剧——《波吉与贝丝》之争

《波吉与贝丝》是音乐剧还是歌剧？乔治·格什温本人更愿意将其称为"民间歌剧"（folk opera）。然而，这个标签实质上是有问题的，因为真正的民歌是没有确知作者的，而且曲调通常都非常简单。恰恰相反，《波吉与贝丝》中音乐非常复杂，需要非常专业的演唱技巧，这也是它常被贴上歌剧标签的原因。另外还有一种争议，那就是，一位白人作曲家是否可以代表美国黑人，去创作属于黑人文化的音乐作品？作曲家维吉尔·汤普森（Virgil Thompson）争论道："只有当本民族没有办法直言的时候，民歌才能由文化圈外人来阐释，而1935年的美国黑人显然并非如此。"

无论这部《波吉与贝丝》的存在是否合理，有关该剧的风格争论一直持续至今。其中，支持该剧歌剧定位的人居多，因为该剧不仅要求精湛的声乐技巧，而且剧中也充满了宣叙调。起初，海沃德对于剧中的宣叙调非常反感，认为应该直接采用对白。但是在格什温的坚持下，该剧保留了宣叙调。此外，格什温还为该剧创作了一些类似于音乐动机的重复性旋律，串联起全剧的故事情节，让戏剧事件之间产生关联。该剧的管弦乐配器也由格什温本人完成，这就意味着，他不仅完成了全剧唱段旋律的创作，而且还谱写了全剧的和声，决定了不同唱段应该采用何种乐器。这与大多数百老汇作曲家不同，他们通常会将配器的活儿交给专人完成，

204

只有歌剧作曲家才会自己谱写管弦乐配器。

然而，也有一种声音坚持认为，《波吉与贝丝》是一部音乐剧。其中一个重要的原因是，格什温将该剧的上演地选在了百老汇剧院。事实上，格什温曾经联系过纽约大都会歌剧院，但是考虑到没有那么多黑人演员，大都会提出要让白人墨面出演其中的角色。然而，鉴于1922年时事秀《蓝色星期一》惨败的阴影，格什温不希望这部《波吉与贝丝》再走这样的老路。于是，最终在百老汇登台亮相的《波吉与贝丝》，果然采用了全黑人的演员阵容（除去剧中几位白人角色），但是剧中演员的声乐素养却千差万别——有些是正规音乐学院科班出身，而一些却需要现教识谱。从这一点来说，该剧的确并非歌剧风格，因为没有一位歌剧导演可以忍受没有受过专业训练的歌者，也没有一部歌剧会出现锡盘胡同流行歌曲式的唱段。

《波吉与贝丝》之后的演出经历，也没有让这场风格之争尘埃落定。1942年，该剧的百老汇复排版由查尔·克劳福德（Cheryl Crawford）制作完成。克劳福德对原版进行了多处改编：减少了合唱团演员阵容；将交响乐队缩减到预算可承受的小乐队编织；更重要的是，他将其中的宣叙调改为了对白。克劳福德后来解释道：

"当年，我观看完1935年原版之后，唯一觉得不满意的就是剧中的宣叙调，觉得它们与剧中黑人的角色身份极为不符。"此外，克劳福德还把原剧的时间缩短了45分钟，这当然也很大程度提高了该剧的盈利。复排版《波吉与贝丝》连续上演了8个月，并在全美47座城市巡演。除去宣叙调之后的《波吉与贝丝》看上去就更加像是一部音乐戏剧作品了。

然而，其后，美国政府出资制作了一部《波吉与贝丝》的歌剧版。该版制作的非常成功，不仅在世界范围内巡演时间长达4年之久，而且还成为第一部在意大利米兰斯卡拉剧院上演的美国本土歌剧。

此外，还有一些争论的理由是基于精英主义文化论调的：有些人认为将《波吉与贝丝》归类为歌剧是对它的恭维，还有人认为将《波吉与贝丝》归类为音乐剧是对它的贬低。还有一些人认为，《波吉与贝丝》应该算是一部跨界风格的音乐戏剧作品，它可以让歌剧观众走进百老汇剧院，也可以让百老汇观众涌入歌剧院。无论如何，《波吉与贝丝》的音乐魅力毋庸置疑，它囊括了古典音乐、爵士乐、雷格泰姆、流行歌曲等多种音乐风格。无论被贴上何等标签，这都是一部绝对不容错过的惊世良作。

谱例 24 《波吉与贝丝》

格什温兄弟／杜布斯·海沃德，1935 年
《我一无所有》

时间	乐段	曲式	旋律乐句	歌　　词	音乐特性
0:08	引子				从之前的歌唱对话引入乐队
0:44	1	A	a	波吉： 哦，我一无所有，我却无比满足 我没有车，没有骡子，我没有痛苦	适当的中速，开心的 中强，主调 班卓琴歌曲（两子拍，弱拍伴奏）
0:57	2		a	有人出门须锁紧大门 担心屋内财物遭抢劫 他们赚得更多钱 却又何如？	

时间	乐段	曲式	旋律乐句	歌词		音乐特性
1:14	3		b	波吉： 我家大门根本不用上锁（完全不用） 即便我遭受劫盗也无所谓 因为我的所有财富 犹如满天繁星，皆是无价之宝		
1:28	4		a'	哦，我一无所有，我却无比满足 我有爱人，我有音乐 我终日乐如置身天堂 （说）抱怨没用！ 我有爱人，我的神灵，我有音乐		
1:52	5	B	c	合唱： 自从和那个女人一起生活 波吉彻底变了个人 塞丽娜： 他变成啥样啦？ 合唱： 他不再与他人厮混 难道你听不见他整日与贝丝		主调旋律，和声伴奏
2:04				合唱： 屋内欢唱? 开心啊！	玛利亚： 我敢说那个瘸子现在开心极了	简短的非模仿性复调
2:10	6	A	a	合唱： （哼唱）	波吉： 哦，我一无所有 我却无比满足 我有太阳，我有月亮 我有深不可测的蓝色海洋	重复乐段1~4
			a		那些拥有富足的人 却在终日祈祷 似乎总是忧心焦虑 担心所拥之物终将失去	
			b		我无畏死亡，直至生命终点 我心满意足 不求更多，不惧更糟 管他呢，活着就好	
			a'		哦，我一无所有 我却无比满足 我有爱人，我有音乐 我终日乐如置身天堂 （说）抱怨没用！	
					我有爱人	
				他有爱人		
					我的神灵	
				他有神灵		
					我有音乐	渐强
3:20	尾声					稳定至结束

206

第 *20* 章

伟大的作曲家：
欧文·伯林

虽然欧文·伯林（Irving Berlin，1888—1989）为美国人民贡献了最受欢迎爱国歌曲之一的《上帝保佑美国》（*God Bless America*），作曲家本人却并非生于美国这片土地。然而，伯林就是有这样的魔力，可以精准地捕捉到大众的音乐审美口味，让音乐成为某些"特殊时刻"最佳的情绪表达。伯林的音乐曾经感动了一代又一代的听众，很多歌曲都成为经典传世的作品，如那首《白色圣诞节》（*White Christmas*）曾经蝉联 45 年美国销售最佳歌曲的榜单之首，而那首《娱乐至上》（*There's No Business Like Show Business*）如今已经成为整个音乐剧行业最标志性的圣歌等。

伯林出生于俄国的一个小村庄莫吉廖夫（Mogilyov），原名以色列·巴林（Israel "Izzy" Baline）。伯林 5 岁那年，父母为了躲避政治迫害，全家人移居纽约。8 岁那年，伯林的父亲去世。为了减少家庭负担，年仅 13 岁的伯林离家出走，露宿街头，靠街头卖艺为生。伯林曾经在百老汇干过一些低级的工作，比如合唱团里的配唱，或者是剧院里的受雇喝彩师。虽然伯林的嗓音条件不算优异，但是他的歌声充满情感与能量，因此很快得到了一份在佩尔汉姆咖啡吧（Pelham Café）演唱的工作。竞争对手咖啡吧的雇员发表了一首歌曲，这多少刺激到了佩尔汉姆咖啡吧的老板，于是他帮助伯林出版了一首《从阳光意大利来的玛丽》（*Marie from Sunny Italy*）。虽然这首歌的歌谱销量平平，但却是伯林个人职业生涯的一个里程碑，因为他第一次意识到了锡盘胡同流行作曲界的潜在商业利益。

贫贱的草根出身，让伯林没有机会精通五线谱，他完全不会演奏，创作时也仅仅是在钢琴的黑键上摸弹出自己脑海中的曲调。因此，伯林最初的歌曲创作仅仅是作词。1908 年，伯林作词的一首歌曲被植入了一部音乐剧目，这应该算是伯林在百老汇的第一次亮相。

然而，伯林第一次尝试作词作曲却完全是场意外。一天，他去给一位喜欢诗歌的出版商提交自己创作的几首歌词，却被临时告知，直接去隔壁屋将曲子唱给公司的编谱员听，以便直接谱写成乐谱。伯林毫不犹豫地就走了进去，然后即兴演唱了自己歌词。没想到，这一偶然之作，居然在正式出版之后还销量不菲。

在作曲上小试牛刀之后，伯林花费了很长一段时间，潜心拓宽自己的音乐戏剧知识，学

习如何创作不同风格的音乐作品，如抒情歌曲、黑人歌曲、雷格泰姆，或一些新奇歌曲或土话歌曲（dialect song）。其中，土话歌曲是当时综艺秀中常见的歌曲形式，专门用来嘲讽犹太人、意大利人、爱尔兰人或德国人等外来移民的口音及地域文化。有时候，伯林也会在同一首歌曲中尝试多种音乐风格，这也成为之后伯林音乐创作独树一帜的地方。

伯林的创作与日俱增，但是他依然只会在钢琴的黑键上试弹曲调。得益于转调钢琴（一种借助键盘下小杠杆实现不同调性音区转换的钢琴），伯林顺利地解决了转调的问题，可以轻松地在琴键上尝试更多的和弦与和声效果。伯林的创作过程通常是，将完成的曲调弹给记谱员听，然后再由他将曲调记录成五线谱（格什温曾经受雇为伯林记谱）。伯林希望可以全方位掌控自己创作的歌曲，因此，他会要求记谱员同时记录下曲调与歌词。"我创作的词曲是相互映衬的，"柏林说道："如果我想采用某段旋律，我会坚持不懈地修改歌词，直到它可以与该曲调旋律完美地融合在一起。反之亦然。"与搭档的创作相比，伯林更倾向于自己独立完成词曲创作，他解释道："迫使某人用自己的歌词去迎合别人的音乐，或是要求某人根据别人歌词来谱写自己的旋律，这只会降低旋律与歌词的艺术水准。"

1911 年，伯林创作了自己的第一首走红单曲《亚历山大的雷格泰姆乐队》（*Alexander's Ragtime Band*）。该曲最开始并没有引起公众注意，但是，随着不同综艺秀演员纷纷在自己演出中演唱该曲，观众们对于该曲的热情疾速高涨。到了 1911 年夏天，这首《亚历山大的雷格泰姆乐队》成为了综艺秀演出中最常见的热门单曲，被《杂耍秀》杂志评论为"近十年来最大的音乐轰动"。很快，各大录音公司开始纷纷

录制这首歌曲，至 11 月，该曲的录音销量就已经超过了 100 万份。

图 20.1　钢琴旁的欧文·伯林

图片来源：美国国会图书馆，www.loc.gov/pictures/item/2004671940/

之后，伯林为这首《亚历山大的雷格泰姆乐队》进行了配器。这其中，伯林使用了自己标志性的"混成"（quodlibet）作曲方法，即同时演奏两个相似的音乐曲调，完成一种非模仿性的复调音乐效果。在《亚历山大的雷格泰姆乐队》的副歌部分，伯林用左手在钢琴低声部演奏斯蒂芬·福克斯的一首《故乡的亲人》（*Old Folks at Home*），而与此同时，右手却在高声部弹奏美国流行金曲"迪克西"（*Dixie*）。

伯林的音乐创作逐渐涉及百老汇的音乐戏剧领域，他曾经为 1911 年的齐格弗里德富丽秀创作过几首曲目。之后，伯林的一首歌曲出现在一场竞技时事秀演出中；另一首歌曲被植入科汉的音乐剧目中。此外，伯林也不断按照锡盘胡同的流行音乐品位，创作一些商业化的歌

曲。1912 年，一场伤寒夺去了伯林新婚妻子的生命。痛不欲生的伯林写下了一首《当我失去了你》（*When I Lost You*）。这首不以商业发行为目的，纯粹是表达作曲家内心真实情感的歌曲，却打动了无数听众的心，歌谱销量意外地超过了百万份。

1914 年，伯林第一次接手百老汇剧目，为《小心点》（*Watch Your Step*）的全剧谱写音乐。《小心点》的剧情几乎可以忽略不计，剧组甚至在节目单上这样写道："编剧，如果有剧情的话，由哈利·史密斯完成"。然而，观众似乎对残破的剧情毫不介意，因为剧中主要的看点是舞蹈组合维农（Vernon）与艾琳·卡索（Irene Castle），而这也让《小心点》成为演出季中最热门的剧目。

1915 年，具有多年作曲经验的伯林形成了自己的一套作曲逻辑，他将自己的作曲原则总结如下：

1. 歌曲旋律须在大多数歌手的音区范围之内；
2. 歌曲标题须引起听众注意力，并且要在歌词中予以重复强调；
3. 歌曲应对歌手性别没有要求，即男女歌手都可以演唱；
4. 歌曲要能够引起听众的情感共鸣；
5. 歌曲的寓意、歌词与音乐必须是原创；
6. 歌曲创作应该道法自然，它不是抽象空洞的，而是日常生活随处可见的；
7. 尽量在歌词中使用开元音，这样可以让歌曲更加动听；
8. 歌曲创作宁简勿繁；
9. 歌曲作者必须严肃对待自己的创作，成功无捷径，必须不断努力地工作、工作、再工作。

这 9 条作曲原则成为伴随伯林终生的职业

戒条，尤其是其中的最后一条。在其漫长的作曲生涯中，伯林几乎每天都会工作到清晨，不断为自己的歌曲修改润色。伯林的勤奋努力、孜孜不倦，也让他成为百老汇最高产的作曲家之一。自《小心点》之后，伯林几乎每一年都会为百老汇贡献一部音乐剧作品。

1918 年，30 岁的伯林入籍美国并被应征入伍。然而，对于一个习惯通宵工作的作曲家来说，每天早上 5 点的起床号简直是一场噩梦。伯林再次将自己的真实生活体验写进了歌中，于是便有了这首热销 150 万份歌谱的热门单曲《噢，我讨厌这么早起床》（*Oh! How I Hate to Get Up in the Morning*）。军队长官希望伯林想办法为修建营房筹资 35000 美元，于是，伯林创作了一部以军队生活为题材的时事秀《从军乐》（*Yip, Yip, Yaphank*），并让该剧走出军营，最终上演于百老汇。《从军乐》中，除了时事秀一贯的明星阵容、歌舞团、讽刺幽默等手法之外，伯林还加入了一些带有强烈军队文化烙印的特定内容（如军事训练、队列练习等），并在剧中亲自演唱了那首闻名遐迩的《噢，我讨厌这么早起床》。《从军乐》远远超出了长官们的收益期望值，它在百老汇连演一个月，票房收益高达 15 万美元。然而，讽刺的是，直到战争结束，这座军营依然未见踪影。

军队服役结束之后，伯林迅速投入自己的音乐创作中，为不同的音乐剧、时事秀以及自己的出版公司创作歌曲。伯林还修建了一座可以容纳 1010 人的小型剧场，并为该剧场创作了一系列时事秀。1924 年，伯林的个人生活出现了一些变化，他与艾琳·麦基（Ellin Mackay）相遇并坠入爱河。但是，艾琳的父亲并不同意女儿与一位犹太移民作曲家交往（虽然他本人是更加被歧视的爱尔兰天主教徒），甚至在公开

场合声明，除非自己死了，否则伯林就休想娶自己的女儿。这一事件，无疑成为当时各种媒体津津乐道的娱乐头条。无奈之下，伯林与艾琳只能选择私奔，并于1926年结婚。为此，艾琳的父亲与她断绝了关系，但是在女儿第二个孩子夭折之后，他还是写来了一份信件表示慰问。1929年华尔街的股市崩盘，让艾琳的父亲一夜间身无分文，这让他与女儿之间的僵局有所缓解。然而，直到艾琳父亲最终去世，他与女儿、女婿之间的关系依然非常尴尬。

伯林很快又回归到了自己的音乐创作事业中，1927年，为贝尔·贝克（Belle Baker）创作了一首《蓝天》（Blue Skies）。没想到，贝尔后来在没有任何版权合约的情况下，私自将该曲用到了自己在罗杰斯与哈特剧目的演出中。同一时期，伯林逐渐开始涉足好莱坞电影配乐，但是创作成果并不理想。为了重塑自己的声誉，伯林决定自己一手打造一部讽刺剧。他找来剧作家莫斯·哈特（Moss Hart），两人一同进行剧本创作，编写了一个关于落魄富翁的故事。剧中的两首唱段一举成为当时的热门歌曲——《再来杯咖啡》（Let's Have Another Cup of Coffee）和《柔光轻歌》（Soft Lights and Sweet Music），伯林用事实证明，自己依然拥有把握时尚流行的作曲能力。

伯林接下来的创作是一部百老汇时事秀，名叫《头条新闻》（As Thousands Cheer）。伯林花费了不少精力说服剧作家哈特的加盟，因为随着齐格弗里德的去世，时事秀的辉煌时代早已过去。伯林提出用报纸新闻为动机串联全剧情节的设想，哈特表示非常感兴趣。有关这个创意，柏林后来解释道："有些观众并不喜欢失真的时事讽刺，时事新闻本身其实就带有一定的讽刺意味，我们所要做的就是去还原这些信息，让它们产生出巨大的幽默讽刺效果。"

然而，伯林剧中的音乐创作却并非嘲讽的基调，比如这首最负盛名的唱段《晚餐时间》（Supper Time）。这是一首带有强烈反种族主义的唱段，演唱角色是一位刚刚成为寡妇的黑人妇女，她的丈夫被一群暴徒用私刑折磨致死。演唱者用这首《晚餐时间》传达着自己的彷徨无措——该如何振作起来为孩子们准备晚餐？该如何向孩子们解释父亲从此不再归来？当这样冤屈的事情发生之后，该如何让孩子们继续保持对上帝的虔诚，每天晚餐前依然虔诚祈祷？虽然内心情感澎湃起伏，但是剧中角色并没有任何夸张的动作，只是在那里静静地预备晚餐。固然剧中唱段的角色是一位美国黑人妇女，但她的言谈举止却已经超越了种族与肤色的界限，她所演唱的代表了所有身心疲惫但却要坚强承担起家庭责任的女性们的心声。伯林希望通过这首唱段，打破观众与剧中角色之间的距离感，用一种普释人性的情感将观众带入戏剧情景，

图 20.2　埃塞尔·沃特斯在时装秀《头条新闻》中演唱《晚餐时间》

图片来源：Photofest: Ethel_Waters_118.jpg

211

感同身受地体会剧中角色的内心世界。

然而，很多人坚持认为，这样一首严肃社会命题的曲目，似乎并不适合用于大众娱乐。于是，在《头条新闻》费城试演的时候，伯林与制作人山姆·哈里斯（Sam H. Harris）顶住了来自各方面的压力，以确保该曲可以顺利出现在演出中。然而，问题还是出现了。按照百老汇的演出惯例，全剧演完之后会有全体演员的返场谢幕[3]。然而，《头条新闻》中的白人演员却因为肤色问题，拒绝与《晚餐时间》的黑人演唱者埃塞尔·沃特斯（Ethel Waters）同台返场。面对这样的僵局，伯林平静地告诉白人演员们说，自己非常理解大家的感受，为了"照顾"大家的情绪，自己决定将整个返场全部取消。白人演员立即意识到了这个决定意味着什么，他们很快做出了让步，因为与一位黑人演员同时返场，总比干脆没有返场要好得多。于是，经历了不少波折之后，1933 年 9 月 30 日《头条新闻》正式亮相百老汇。

虽然这首《晚餐时间》蕴含着极为丰富的情感，但是在音乐形式上却非常朴实简单。该曲采用了 a-a-b-a 的常见歌曲曲式（见谱例 25 中 1、2、3、4 对应的乐段），曲中没有出现主歌或唱段引子，乐段 5 在功能上接近于一个简短的唱段尾声。该曲比一般流行歌曲的音区更广，因此，对歌者的要求也更高。该曲采用的调性并不明确，整首曲调基于大调调性，但是在很多唱词的音节上出现了布鲁斯音，这又让曲调带上了些许小调的意味。此外，在这些唱词的第二个音节上，旋律曲调还出现了轻微的下滑音（在音高上比实际音准略微偏低），更加彰显了唱段如歌如泣的悲情感。这种音乐处理，实质上是借鉴了蓝调中常见的演唱方式，而在这里，没有什么可以比蓝调更能够传达出主唱者内心的绝望与悲苦。该曲的演唱者埃塞尔·沃

特斯评论道："如果可以用一首歌描绘出一个种族所承受的所有苦难，那么这首歌，就是《晚餐时间》。"

这首让人警醒的《晚餐时间》，不但没有减少观众们对于这部时事秀的狂热，反而成为剧中最受欢迎的一首唱段。除此之外，伯林旧曲新词的一首《复活节游行》（Easter Parade），也成为《头条新闻》中颇受观众欢迎的经典唱段。《头条新闻》在百老汇热演了一年多时间，成为了大萧条时期百老汇少有的几部依然盈利的演出之一。

虽然这部《头条新闻》并非百老汇舞台上的最后一部时事秀，但是时事秀已经开始逐渐退出历史舞台。1938 年热演 1404 场的《赫扎波平》（Hellzapoppin'），看上去似乎更像是一部综艺秀。它将之前综艺秀中的马戏团幽默表演形式融汇其中，因此，舞台上会出现各种低俗粗糙的滑稽逗乐，比如大猩猩钻进盒子里并从里面拉出个大美妞等。此外，该剧的演出风格也与传统意义上的戏剧表演大相径庭。比如，演出过程中，扮演邮递员的演员会不断出现在剧场的观众走道上，到处在观众席里找收件人"琼斯小姐"。随着他的每次出现，邮递物件的体积会逐次增大。直到演出结束，观众们会在剧院大厅再次看到这位邮递员，他依然还在寻找那位"琼斯小姐"，而这次邮递的东西变成了身边那棵小树。

其后，伯林再次回归好莱坞，创作了一系列让人满意的电影插曲。然而，在之后的第 22 章，我们将会看到这位百老汇作曲大师的回归。从 1911 年第一次为齐格弗里德富丽秀创作音乐，再到 40 年代为百老汇贡献了一部又一部优秀的音乐剧作，欧文·伯林这棵百老汇创作领域的常青树，会在 60 年代再次重返音乐剧视野，成为美国音乐戏剧历史上的一个不朽传奇。

Barrett, Mary Ellin. *Irving Berlin: A Daughter's Memoir*. New York: Simon & Schuster, 1994.

Bergreen, Laurence. *As Thousands Cheer: The Life of Irving Berlin*. New York: Penguin Books, 1990.

Freedland, Michael. *Irving Berlin*. New York: Stein & Day, 1974.

Hamm, Charles. *Irving Berlin: Songs from the Melting Pot: The Formative Years, 1907–1914*. New York: Oxford University Press, 1997.

Sharaff, Irene. *Broadway & Hollywood: Costumes Designed by Irene Sharaff*. New York: Van Nostrand Reinhold, 1976.

Waters, Ethel. *His Eye Is on the Sparrow*. Garden City, New York: Doubleday, 1951.

《头条新闻》剧情简介

虽然《头条新闻》是一部时事秀，但是并没有一个贯穿全剧的叙事线索。不过，剧中所有出现的素材，全部来自于当时报中的新闻故事或片段，如时事新闻、人权报道、天气报道、社论甚至喜剧。因此，这部《头条新闻》中囊括的讽刺性话题，几乎都是20世纪30年代美国观众日常关注和感兴趣的话题。

以下列出的就是《头条新闻》每一场中出现的"文章"。每一场演出前，剧院前场都会打出相应的字幕标题：

第一幕

序曲：

报童快速地念叨各种简短新闻——狗咬人，人打狗。

明天罗斯福（F. D. Roosevelt）当选总统：

现任总统胡佛（Herbert Hoover）与他的第一夫人准备撤离白宫，他们一边收拾细软，一边回忆期间发生的一切。总统举杯与曾经的内阁挥手告别。

芭芭拉·赫顿（Barbara Hutton）嫁给姆季瓦尼王子（Prince Mdivani）

芭芭拉年仅21岁便继承了母亲1.5亿美元的巨额财产，这首《怎样的机会》（*How's Chances?*）将描绘这位富家女的奢华婚礼。

高温席卷纽约

气象预报员讨论最近纽约热浪来袭的天气情况。

琼·克劳馥（Joan Crawford）与小道格拉斯·范朋克（Douglas Fairbanks Jr.）离婚：

这两位影视界的炙手可热的明星，争着要当离婚事件中的主角头牌。

"雄伟"号在午夜启航：

在还没有飞机运输的年代，报纸中对于大型油轮的新闻报道极为常见。在这一场中，伯林很巧妙地使用了"混成"作曲法，将美国国歌混合在自己谱写的唱段《债务》（*Debts*）中。

孤独之心专栏：

这是一首写给爱情专栏作家"孤独之心小姐"的哀婉情歌，名叫《孤独的心》，书信中充满着作者对于爱情的渴望。

世界首富的94岁生日：

石油大亨约翰·D.洛克菲勒（John D.Rockefeller）的孩子们希望送给他一份特别的生日礼物——纽约无线城音乐厅（Radio City Music Hall），但是洛克菲勒本人并不喜欢这栋建筑，总是要孩子们将大楼退还给售楼人。

滑稽人：

这是《头条新闻》中最轻松幽默的段落，一些来自于星期天连载漫画中的人物纷纷出现在舞台上。

绿草地开始第三轮全国巡演季：

因为是百老汇剧院的所在地，纽约的报纸常常报道一些戏剧界的盛衰沉浮。

转轮凹版印刷机：

30年代，美国报界一直津津乐道着最新的乌墨转轮凹版印刷术。因此该场景中，演员们全部穿上了棕色系的衣服，从焦茶色、赭色、

灰褐色到巧克力色，所有人高唱着那曲《复活节游行》。

第二幕

大都会歌剧院再现昔日辉煌：

纽约大都会歌剧院上演威尔第的名剧《弄臣》，但是却屡屡被愚蠢的商业广告所打断。

一名黑奴被暴徒们处于私刑：

一位黑人母亲演唱着《晚餐时间》，苦苦思索该如何向孩子们解释父亲的不再归来。

圣雄甘地（Gandhi）走上街头节食抗议：

这是个严肃的社会话题，这一场中，甘地发现了舆论宣传的力量。

古巴人民起义：

这一场中展现了拉丁美洲人民充满活力的舞蹈。

名剧作家诺埃尔·考沃德（NoelCoward）重返英格兰：

考沃德的乖张行为方式成为这一场嘲讽的话题——酒店服务生抱怨着考沃德的各种奇怪要求。

年度社区婚礼：

这一场让歌舞团演员有了上台表演的机会，所有人一起欢唱着《我们的婚礼日》（*Our Wedding Day*）。

威尔士王子传言订婚：

美国民众对于外国皇亲贵戚私生活的关注度，一点也不亚于对于本国明星或富人各种小道消息的兴趣度。

约瑟芬·贝克（Josephine Baker）依然风靡巴黎：

一位旅居巴黎的美国歌手，充满思乡之情地演唱着一曲《哈雷姆依旧在我心》（*Harlem on My Mind*）；

最高法庭下达重要决定。

为了打破以往表演终场重复唱段的惯例，伯林为《头条新闻》谱写了一首全新的终场曲《并不全是为了中国大米》（*Not For All the Rice in China*）。

谱例 25 《头条新闻》

欧文·伯林 词曲，1933 年
《晚餐时间》

时间	乐段	曲式	歌　　词	音乐特性
0:00	引子			布鲁斯风格
0:14	1	a	晚餐时间，我开始收拾餐桌，因为晚餐时间到了 但我却无法自己，因为我男人从此将不再归来	非常稀疏的绚丽 伴随强调性的人声 在标记的歌词上做布鲁斯处理
0:48	2	a	晚餐时间——孩子们一会儿该叫嚷着要吃饭了 我该如何告诉他们，我男人从此将不再归来	
1:22	3	b	当孩子们询问父亲的踪迹，我该如何停止哀怨？ 当为孩子们端上晚餐，我该如何忍住哭泣？ 我该如何教导孩子们在破烂餐桌仍不忘祈祷？ 当他们向上帝呈献赞美之词时，我又该如何心存感激？ 天哪！	
2:21	4	a	晚餐时间，我开始收拾餐桌，因为晚餐时间到了 但我却无法自己，因为我男人从此将不再归来	
2:58	5	人声尾声	不（再归来）（埃塞尔·沃特斯泣不成声）	

第 *21* 章

伟大的作曲家：科尔·波特及 **30** 年代的其他作品

科尔·波特（Cole Porter，1891—1964）仅比伯林晚出生了 3 年。虽然两人都是词曲作家，同时涉足作词与作曲两项工作，但是两人的个人成长经历却截然不同。出身于有权有势富有家庭的波特，从未体会过饥饿贫困之苦。优渥的家庭背景，让波特自幼便接受了全面多样的音乐教育。虽然波特作曲生涯的起点是锡盘胡同，且一生都在创作流行歌曲，但是他却从未真正涉足过锡盘胡同的出版行业。他的音乐创作主要面向百老汇和好莱坞，有时候甚至纯粹只是为了逗朋友一乐。波特的音乐风格与伯林截然不同，他的歌词诙谐幽默，带有强烈暗示性，很容易调动现场演出气氛。正如学者托马斯（Thomas Hischak）所说："波特教会观众聆听歌词。"波特的歌词精致而又世俗，充满着成人化的幽默，歌词经常隐射着性、毒品等禁忌敏感话题。

1915 年，还在哈佛大学攻读和声与对位的波特，已经有两首歌曲被收入当时的百老汇作品。一年之后，波特便顺利得到了为整剧创作音乐的机会（创作成果并不理想，仅上演两周便草草落幕）。之后，波特远赴欧洲，在法国外籍志愿军中服役，并结识了富有的离异贵妇琳达·托马斯（Linda Lee Thomas）。波特与琳达迅速结婚，并开始了两人极度奢靡的婚后生活：不仅在巴黎豪宅里举办各种盛大聚会，而且还将社交舞会开到了远在威尼斯的私邸与里维埃拉的别墅。

虽然极度崇尚享乐主义的生活方式，波特的歌曲创作却从未间断过，其中很多作品还被用于一些百老汇时事秀，只是这些作品并不卖座。1928 年，波特的音乐出现在一部音乐喜剧中，大获评论界好评。《纽约客》评论道："剧中波特创作的音乐，就我个人而言，简直让人如痴如醉。"其中一首《让我们共浴爱河》（*Let's Fall in Love*）尤其受到好评，并让波特第一次步入公众视线，而次年在纽约和伦敦同时上演的两部剧目，更是让波特成为美国家喻户晓的作曲家。

凡事皆可（也未必）
ANYTHING GOES (BUT ALMOST DOESN'T)

波特的下一部作品是 1934 年的《凡事皆可》（*Anything Goes*），其上演之路颇费了一番周折。该剧最初拟订的剧名为《一路平安》（*Bon Voyage*），后来又更名为《欲擒故纵》（*Hard to Get*）。该剧剧情来自于制作人温顿·弗里德利

（Vinton Freedley）最初的构思。弗里德利曾经与格什温兄弟联手推出过《原谅我的英文》，但是，该剧以票房惨淡而失败告终。备受打击的弗里德利躲到珍珠岛上，每天出海钓鱼，心里却梦想着有朝一日能重返百老汇。终于，弗里德利构思出了一个有关赌船沉没的故事雏形，他找到了博尔顿与伍德豪斯并与二人正式签约，与波特联手一起将这个故事搬上音乐剧舞台。弗里德利与波特的合作非常顺利，但是意外却发生了。美国"莫罗城堡"号海轮发生火灾，沉没于新泽西海岸，134 人在意外中身亡。面对这样惨痛的灾难，上演一部有关海难的音乐喜剧就显得太不合时宜了。这时候，弗里德利急需一个新的故事，同时还可以将已有的布景、服装与歌曲全部套用进去。

由于当时伍德豪斯身处英格兰，而博尔顿又身患阑尾炎，弗里德利只好求助于导演霍华德·林德赛（Howard Lindsay）。林德赛勉为其难地同意改编剧本，但是还要求有一个合作者。最后，这个角色由戏剧指导公司的新闻广告员鲁塞尔·"巴克"·克劳斯（Russel "Buck" Crouse）予以承担。虽然我们并不确定克劳斯当时是如何被选中的，但是事实证明，他与林德赛的合作非常有成效。他们不仅成功改编出了一个全新的《凡事皆可》剧本，而且还在接下来的数年继续合作，联手完成了 6 部音乐剧剧本，其中包括曾经享誉全球的著名音乐剧《音乐之声》（*The Sound of Music*，1959）。

尽管创作团队紧锣密鼓地投入新剧本的制作中，《凡事皆可》的彩排却已进入了状态。因此，当剧组动身前往波士顿试演的时候，主创者还没来得及完成全剧的最后一场。女主角埃塞尔·默尔曼（Ethel Merman）清楚地记得，克劳斯与林德赛是在前往波士顿的火车上完成

了全剧的终场，当时两人从洗手间里冲了出来，大声地宣布了这个好消息。通常，试演的剧本都会招来各种修改意见，而不断更新剧本是一个漫长而痛苦的过程。当时，41 岁的克劳斯在修改剧本的过程中全力以赴、任劳任怨，但是45 岁的林德赛却显得不那么投入。传记家科妮莉亚·斯金纳（Cornelia Otis Skinner）写道：

"霍华德突然筋疲力尽地瘫倒在床上，然后非常严肃地宣布自己快要死了。这一次，巴克对自己伙伴的臆想病实在忍无可忍了。霍华德虚弱地请求巴克，把自己在波士顿的姐姐请来。然而，霍华德的姐姐是一个很理性的人，她了解自己的弟弟，也非常爱自己的弟弟。她在电话那边平静地听完了弟弟'病危'的消息，随即赶来，径直走进房间，大声命令道'霍华德，快起床！'于是，霍华德乖乖从命。"

尽管林德赛时不时装装病，《凡事皆可》的剧本最终还是修改完毕，该剧在波士顿的试演受到了很高的评价。可是接下来，新的问题又出现了。广播电台不太愿意播出波特在《凡事皆可》的唱段，尤其是那首《我为你痴狂》（*I Get a Kick Out of You*），因为歌词里出现了一句"可卡因已经不能够满足我"。波特最后做出了让步，将这句歌词修改为"有人喜欢西班牙香水"。事实上，波特经常会因为歌词的问题而与监察人员抗争，正如戏剧史学家汤玛斯·希斯柴克（Thomas S.Hischak）所述，"波特歌曲中的浪漫通常都会带有特殊的感性方面"。然而，有时迫于某些时事状况，波特不得不应景儿地修改一些歌词。比如，当林德伯格的孩子遭绑架的案件发生以后，波特将《我为你痴狂》的歌词做了一些修改。原曲的歌词是"我难以忘怀，那些曾经一起漫步的夜晚，那个林德伯格夫人走过的集市……"波特

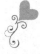将其修改为"伙伴们，让我们一起启航高飞，我不知道该去做什么……"

波特邂逅默尔曼
PORTER MEETS MERMAN

《凡事皆可》1934 年 11 月入驻到纽约的埃尔文剧院（Alvin Theatre），纽约股市崩盘之前，弗里德利曾经是该剧院的合股人，但今非昔比，如今的弗里德利只能租用剧院。评论界对于这部全新的歌舞剧给予了热情的评价，评论员沃尔特·温切尔（Walter Winchell）写道："波特的音乐辛辣而又讽刺，让埃尔文剧院的观众为之疯狂。"《凡事皆可》迅速走红，首轮演出一共上演了 420 场。

图 21.1 《凡事皆可》中的诡计泄露，照片中的演员分别为威廉·加克斯顿（William Gaxton）、埃塞尔·默尔曼（Ethel Merman）和维克多·摩尔（Victor Moore）

图片来源：Photofest: Anything_Goes_101.jpg

强大的演员阵容，也是《凡事皆可》大受欢迎的重要保障。4 年前，弗里德利偶然发现了一位精力充沛的女歌手埃塞尔·默尔曼，后者成为《凡事皆可》中女主角雷诺（Reno）的扮演者。该剧是摩尔曼饰演的第一部波特音乐

剧，而她日后也成为波特歌曲最佳的演唱者。《凡事皆可》中，波特为摩尔曼量身定做了很多优异的唱段，如《我为你痴狂》《吹吧，加布里埃尔，吹吧》（*Blow, Gabriel, Blow*）

波特将《我为你痴狂》设置为《凡事皆可》开场曲，甚至特意提醒朋友们观剧时千万不能迟到！

调性、节奏以及旋律上的幽默
MODAL, RHYTHMIC, AND MELODIC HUMOR

《凡事皆可》中的同名主题曲也由女主角雷诺演唱（谱例 26）。虽然《凡事皆可》的歌词与全剧剧情并无关联，但是却为演出增加了不少幽默逗乐的情绪。该唱段旋律很好地烘托起了歌词，比如，唱段开场是一段引子式的主歌，歌词讲述了时代的变迁。其中第 1 乐段，用小调烘托起歌词中提到的清教徒时代；而第 2 乐段中，当雷诺开始古今对比的时候，同样的旋律却改在了大调式上。这其中的音乐变化虽然并不显著，但是其间大小调的音色变化，却有效地让观众意识到新旧时代之间的对比。

如谱例 26 所示，主歌结束之后，《凡事皆可》直接进入副歌部分（第 3 ~ 6 乐段），之后的第 7、第 8 乐段是对之前副歌旋律的重复。波特在第 5 乐段中采用了不同的押韵格式，以加强乐段之间的对比性，如表 21.1 所示。

表 21.1　押韵模式

渴 / 糟（thirst/worst）	押一韵
渴望 / 爆炸（thirsting/bursting）	押两韵
首先的 / 最坏的（first of all/worst of all）	押三韵
第一批的 / 最糟糕的（first of the lot/worst of the lot）	押四韵

《凡事皆可》唱段的副歌部分，波特多处使用了押一韵、押两韵和押三韵之间的转换，比如歌词"知 / 走"（Knows/goes）、"长袜 / 震惊"（Stocking/Shocking）以及"好词句 / 信函"（better words/-letter words）。在 b 乐段，波特将歌词转换为一行连续的押三韵，而每句歌词结尾都出现"你喜欢"（you like）（第三段副歌每句歌词结尾则改成"你有"（you got））。

为了衬托这种歌词押韵上的对比，波特在旋律上也使用了一些特殊的音乐处理。其中，b 乐段中大部分歌词都采用了相同的音高，但其中押三韵的第一个音节在音高上，呈现出以半音为单位缓步爬升（见表 21.2）。如历史学家马克·斯蒂恩（Mark Steyn）所述，这种逐步上升的音型"赋予旋律向前的推动力，让乐曲听上去越来越有趣"。波特非常善于挖掘一些奇妙的音乐形式，将歌词与旋律交织在一起。在接下来的数年间，波特不断地为百老汇与好莱坞贡献了无数唱段，直到他意外遭遇了一场致命的灾难，险些让这位天才作曲家一蹶不振。然而，这位天才作曲家最伟大的作品还未出现，有关这部分内容将会在之后第 23 章中详细展开。

表 21.2　半音上行

					手臂	
			圣歌			
	酒吧					
驾上快车，你最爱的。去往		你中意的。哼唱		你爱听的，或裸露的		你钟情的……

让伦敦剧院充满生气
KEEPING LONDON THEATER LIVELY

30 年代的经济大萧条，严重影响了百老汇音乐剧的产出。不仅如此，远在大洋彼岸的英国音乐戏剧行业也受到了巨大的冲击。尽管处境艰难，20 年代至 30 年代的英国音乐剧舞台依然还是出现了一些热演的剧目，比如 1929 年的《喜忧参半》（Bitter-Sweet）和 1931 年的《乱世春秋》（Calvalcade）等。其中，《乱世春秋》延续着 19 世纪奇妙剧的遗风，演出阵容庞大、舞台布景奢华，演出后台全体演职人员多达 300 多人。该剧在英国连续上演了一年多时间，票房收益高达 30 万英镑。除了大手笔的舞台制作之外，《乱世春秋》热演的另一个重要原因是，该剧剧本似乎可以满足社会各阶层人士的审美需求，无论是英国的上流社会还是下层人民。英国戏剧史学家谢立丹·莫里（Sheridan Morley）发现，40 年后，英国上演了一部名叫《楼上楼下》的电视剧，剧中主要角色名字与《乱世春秋》的角色名完全相同。这应该不会是巧合吧？

然而，《乱世春秋》的热演并不代表 30 年代英国音乐剧界的普遍想象。这一时期，大多数在英国热演的剧目都是引进自美国，或者由美国作曲家谱写，如罗杰斯与哈特谱写的《常青树》（Ever Green）。期间也涌现过几位优秀的英国本土作曲家，比如曾经谱写过 1914 年热门单曲《操持家务》（Keep the Home Fires Burning）的艾弗·诺韦洛（Ivor Novello）。至 30 年代中期，诺韦洛曾经接手创作过一系列的音乐剧，这些作品都带有浓烈的小歌剧风格痕迹（这可能多少和他曾经看过 27 次《风流寡妇》有关）。这些充满怀旧情

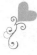

怀与浪漫故事的音乐剧作品，无疑成为 30 年代剧院观众躲避残酷现实的温柔慰藉。

1937 年，伦敦上演了一部灰姑娘题材的音乐剧《我和我的女友》（*Me and My Girl*）。该剧本并无什么特别之处，但是就在该剧即将下演的时候，幸运之神却突然造访。英国 BBC 广播电台由于一档节目突然取消，急需寻找一个可以替代直播的节目。于是，这部《我和我的女友》便成为了伦敦西区第一部在公众面前现场直播的音乐剧。当演出进行到《兰贝斯走步舞》（*The Lambeth Walk*）时，现场观众的掌声与欢呼声深深激发了电台观众的好奇心与探知欲，于是他们纷纷掏钱买票，走进剧院一探究竟。一时间，这首《兰贝斯走步舞》不仅成为当时的热门单曲，而且还在英国军营里激起了一阵舞蹈热潮。为了满足日益激增的观众需求，《我和我的女友》每天晚上加演成两场，甚至在"二战"宵禁期间，该剧也每天上演两个日场，并最终实现了 1646 场史无前例的票房成绩。

图 21.2 《我和我的女孩》于 1986 年在百老汇重演

图片来源：Photofest: MeAndMyGirl_02.jpg

第二次世界大战无疑中断了英国戏剧行业的发展，炮弹横飞、战火连天的残酷现状，让引进剧目也成为了一种奢望，无论是源自美国还是欧洲其他国家。直到"二战"结束之后，英国戏剧工作者才逐渐回归到正常的工作状态。1947 年，一部来自美国的音乐剧震惊了整个英国戏剧舞台，并由此拉开了美国音乐剧重磅席卷英国戏剧圈的历史序幕。这部美国音乐剧的名字叫作《俄克拉荷马》（*Oklahoma*），而美国音乐剧一枝独秀的状况还将持续很长一段时间。

延伸阅读

Block, Geoffrey. *Enchanted Evenings: The Broadway Musical from* Show Boat *to Sondheim*. New York: Oxford University Press, 1997.

Brahms, Caryl, and Ned Sherrin. *Song By Song: The Lives and Work of 14 Great Lyric Writers*. Egerton, Bolton, U.K.: Ross Anderson Publications, 1984.

Citron, Stephen. *The Musical From the Inside Out*. Chicago: Ivan R. Dee, 1992.

Eells, George. *The Life That Late He Led: A Biography of Cole Porter*. New York: G. P. Putnam's Sons, 1967.

Gill, Brendan. *Cole: A Biographical Essay*. Edited by Robert Kimball. London: Michael Joseph, 1971.

Green, Stanley. *Ring Bells, Sing Songs: Broadway Musicals of the 1930s*. New Rochelle, New York: Arlington House, 1971.

Hischak, Thomas S. *Word Crazy: Broadway Lyricists from Cohan to Sondheim*. New York: Praeger, 1991.

Kimball, Robert, ed. *The Complete Lyrics of Cole Porter*. London: Hamish Hamilton, 1983.

Morley, Sheridan. *Spread a Little Happiness: The First Hundred Years of the British Musical*. New York: Thames & Hudson, 1987.

Skinner, Cornelia Otis. *Life with Lindsay & Crouse*. Boston: Houghton Mifflin, 1976.

Steyn, Mark. *Broadway Babies Say Goodnight: Musicals Then and Now*. New York: Routledge, 1999.

《凡事皆可》剧情简介

重编之后的《凡事皆可》剧本，将原先备演的各种艺术元素完美地融合在一起。该剧故事情节显示出诸多 19 世纪情节剧的典型特征，如角色乔装、非自愿婚约、乱点鸳鸯谱式的错乱情节等。

剧中男主角名叫比利（Billy Crocker），受雇于商业大亨以利沙·惠特尼（Elisha J.

Whitney）。惠特尼准备乘船从纽约前往英国，同船的还有一位夜总会歌手雷诺。比利爱上了一位在出租车上偶遇的神秘女子，该女子名叫霍普·哈柯特（Hope Harcourt），她和未婚夫伊夫林·奥克雷（Evelyn Oakleigh）爵士恰好也乘坐这艘船。全民一号公敌"蛇眼约翰逊"错过了这艘船，但是全民十三号公敌"圆脸马丁"和约翰逊的女朋友波尼小姐却搭上了航船。

比利在港口意外发现了自己朝思暮想的爱人——即将和未婚夫登船离港的霍普小姐，于是临时决定偷偷上船，圆脸马丁给他在自己的舱里找了个落脚的地方。让比利懊恼的是，老板惠特尼就住在马丁的隔壁，而他还以为比利正在纽约帮自己处理公务。

比利使出全身解数，不断向霍普示爱。殊不知，霍普嫁给奥克雷爵士的真正原因是要解救自己的家族企业。比利向雷诺求助，雷诺决定设法勾引奥克雷爵士，并很快得到了他的热吻，雷诺唱起了《凡事皆可》。与此同时，船长与其他乘客将比利误以为是蛇眼约翰逊，并像贵宾一般优待比利。最后，比利向众人坦白了自己的真实身份，并告诉大家圆脸马丁也不是什么牧师。船长下令将两人赶下游轮，扔进小桅船里。

船到岸之后，霍普与奥克雷爵士的婚礼在奥力克庄园如期进行，但是却被比利、圆脸与雷诺三人的意外到访而打断。比利与圆脸打扮成中国人的模样，装扮成梅花姑娘的父母，当众指责奥克雷爵士抢占了自己的女儿，要求讨回公道。大伙儿原本以为奥克雷爵士会就此取消婚约，却没想到，圆脸竟然被奥克雷叔父奥力克用钱买通。

比利终于发现，霍普家的经济问题是由于奥力克的捣鬼。如果霍普与奥克雷爵士两家联姻，惠特尼的企业将会蒙受巨大损失。比利向老板一五一十地吐露了真言，惠特尼决定用巨资收购霍普的家族企业。全剧在一片皆大欢喜中欢乐收场：霍普与比利、奥克雷爵士与雷诺两对新人有情人终成眷属，圆脸含羞离去。

谱例 26 《凡事皆可》

科尔·波特 词曲，1934 年
唱段《凡事皆可》

时间	乐段	曲式	旋律乐句	歌　　词	音乐特性
0:00		引子			脉动的中速
0:03	1	主歌 声乐引入	旋律 1	时间飞逝， 我们迷失于岁月中 当年清教徒初次踏上普利茅斯的岩石 他们是多么的惊诧	小调
0:16	2		旋律 1	如今要想让这些人体会什么叫震惊 那只能让普利茅斯的岩石压在他们身上	转换调性 大调结束
0:29	3	副歌 1（A）	a	过去，光是看一眼短丝袜 都会让人震惊 而今，老天爷知道 凡事皆可	押两韵 押一韵
0:41	4		a	原本才华横溢的作家 如今却满口粗俗话 写着所谓的诗篇 凡事皆可	押三韵 押一韵

时间	乐段	曲式	旋律乐句	歌　　词	音乐特性
0:52	5	副歌1（A）	b	无论你是要飙车 还是去下等酒吧 还是高唱圣歌 无论你喜欢骨感美女 还是喜欢梅·韦斯特那样的丰腴身姿 亦或是喜欢我这款， 一切自便，没人干涉	押三韵 半音上行
1:05	6		a'	即便你每晚混迹于各种 小工作室的 裸体聚会 凡事皆可	押两韵 押一韵
1:17	间奏				合唱旋律
2:39	7			如果耐德·麦克林夫人可以让 俄罗斯赤色分子俯首称臣（上帝保佑她） 那么我想 凡事皆可	重复副歌1
2:50			a	如果洛克菲勒可以投掷重金 让马克斯·戈登 制作戏剧 凡事皆可	
3:00			b	如今这世界疯了 好坏错位 黑白不分 昼夜颠倒 昔日穷酸小子 化身气派绅士 坐拥豪宅城堡	
3:12			a'	当还在挤公车的人 发现那些名门望族 也有不如意 凡事皆可	
3:22	间奏				合唱旋律
4:25	8	副歌3（A）	a	当文字大师萨姆·戈尔德温给好莱坞花旦安娜·斯坦 纠正措辞 只能说安娜证明了 凡事皆可	重复副歌1
4:35			a	当你看见曼德尔夫人站起身来 腾空做了一个空手翻， 并稳稳落在脚尖上 凡事皆可	
4:45			b	想想那些让你震惊的事儿 想想那些让你恍然大悟的事儿， 想想那些让你忧愁的事儿， 想想那些让你伤心欲绝的事儿， 都是源自那小小的广播	
4:57			a'	所以，穿金戴银的R小姐 可以为席梦思床做广告 因为总统富兰克林知道 凡事皆可	

第 **5** 部分

伟大的成熟期

第 *22* 章

新的成就：罗杰斯、
哈特与欧文·伯林

20 世纪中叶，音乐戏剧在戏剧整合性上趋向成熟。这是戏剧创作领域让人振奋的年代，不仅涌现出一批年轻的新面孔，而且一些资深人士之间也开始寻求新的合作与发展。虽然百老汇创作界后生可畏，但是前辈们的艺术生命力依然旺盛而卓越，如罗杰斯与哈特创作于 1940 年的《酒绿花红》（*Pal Joey*）以及欧文·伯林创作于 1946 年的《飞燕金枪》（*Annie Get Your Gun*）。这两部音乐剧作品充分展现了音乐剧戏剧题材的宽泛性，前者用嘲讽的语气审视了人性中的肮脏卑劣，后者则是"人定胜天"理想主义西部精神的集中体现。这两部题材、风格迥异的音乐剧作品，某种程度上预示了，百老汇已经做好准备去迎接更加丰富多维的戏剧题材。

虽然《酒绿花红》招来了戏剧评论界的很多质疑，该剧还是在百老汇连续上演了 11 个月，共 374 场，这当然很大程度上得益于观众对创作团队罗杰斯与哈特的信赖。罗杰斯与哈特在 30 年代的百老汇几乎是所向披靡，他们 1937 年创作的《娃娃从军记》（*Babes in Arms*），剧中至少出现了五首热门金曲，如《我希望可以重获爱情》（*I Wish I Were in Love Again*）、《五音不全的强尼》（*Johnny One Note*）、《浪荡女人》（*The Lady Is a Tramp*）、《我可笑的情人》（*My Funny Valentine*）以及《何时何地》（*Where or When*）等。在同年的另一部音乐剧中，罗杰斯与哈特成功邀请到隐居多年的乔治·科汉，让这位百老汇曾经的传奇人物，时隔 10 年之后重新站到了百老汇舞台的聚光灯下。而这，也是科汉生平唯一一次出演非自己谱曲的音乐剧作品。

1938 年，罗杰斯与哈特继续延续着两人的辉煌战绩，连续推出了两部热门剧。然而，两人之后两年的合作都不理想，罗杰斯甚至称 1940 年的这部《越来越高》（*Higher and Higher*）简直就是一场灾难。"也许我们不应该更换演员阵容，但那时候，我们别无选择，只能根据新演员重新编写剧本"，罗杰斯解释道："多年之后，我才真正意识到，增减唱段或替换演员未尝不可，但是，一旦作品的基本框架确定，无论如何不要去尝试任何改变，这无疑是自杀。"

在此之前，罗杰斯收到一份特殊的来信，来自于美国小说家约翰·奥哈拉（John O'Hara），他曾经为《纽约客》杂志撰稿过系列短篇小说。奥哈拉在信中提到了自己的一个剧本构思，他写道："故事的主角是一个下等夜总

会的司仪，一切皆源自他与一位知名乐队指挥的信件。我现在脑海里已初具人物与故事的雏形，我确定这将是一个非常棒的音乐戏剧文本。我在想，你和劳瑞是否有兴趣和我一起合作完成？"

鞋跟英雄
HEEL AS "HERO"

罗杰斯对奥哈拉的故事非常感兴趣。之后不久，罗杰斯前去观看了一部名为《你生命的时光》的音乐作品，讲述了一位年轻艺人的奋斗历程。剧中男主角的扮演者吉恩·凯利（Gene Kelly）给罗杰斯留下了极为深刻的印象。罗杰斯当即写信给奥哈拉，说他已近找到了《酒绿花红》男主角乔伊（Joey）的最佳扮演者。除此之外，《酒绿花红》的其他演员阵容也颇为强大：维维恩·西格尔（Vivienne Segal）出演剧中的女主角维拉（Vera）；简·卡斯特罗（Jean Castro）在剧中饰演话报员，并在如何把握脱衣舞表演上，得到过美国滑稽秀一线明星罗斯·李（Gypsy Rose Lee）的私人指点；而李到访《酒绿花红》排练现场的原因是，她的妹妹琼·哈沃克（June Havoc）在该剧中完成了自己百老汇的首次舞台亮相。

由于《酒绿花红》的故事主要发生在两个夜总会里，因此舞蹈自然成为该剧戏剧叙事的重要手段。正如之前提到过的"剧情歌曲"（diegetic songs，也有称为 prop songs 或 source music），《酒绿花红》中的舞蹈场景就是人们在夜总会里真实可见的画面。除此之外，为了加强剧中夜总会场景的画面真实感，该剧的舞蹈设计罗伯特·埃尔顿（Robert Alton）在舞蹈演员的挑选上，摒弃了一贯的金发瘦高或棕黑瘦

226

小的形体原则，一律按照下等小酒吧中的舞娘身材，挑选可以真实反映夜总会灯红酒绿生活的舞蹈演员。

《酒绿花红》由百老汇知名制作人乔治·艾伯特（George Abbott）制作并亲自导演，而该剧创作团队中的其他人物，也为该剧剧本的编撰提供了很多建设性意见。比如，该剧的场景设计乔·米辛纳（Jo Mielziner）提出了全剧第一幕的终场方式：男主角乔伊憧憬着维拉将为自己购买一座灯红酒绿的奢华夜总会。为了实现这个极有戏剧震撼力的第一幕终场效果，艾伯特将全剧预算的 1/10（约 1 万美元）全部投给米辛纳，用于打造一个光彩夺目的夜总会舞台布景。

在这个场景中，男主角乔伊将用舞蹈描绘出自己内心梦想的世界，这与之后《俄克拉荷马》中女主角的"梦之芭蕾"手法极为相似，而后者被誉为是百老汇音乐剧中舞蹈戏剧叙事性功能的典范。虽然"梦之芭蕾"的艺术手法，早已在三年前的《酒绿花红》中卓有成效地予以实现，但是后者却并未得到戏剧界的普遍关注。这其中，很大一部分原因应该归咎于《酒绿花红》相对较短的上演周期。虽然，相对于罗杰斯与哈特之前的两部合作，《酒绿花红》的演出状况不算糟糕，但该剧却因为《纽约时报》刊登的一篇辛辣评论而被迫下档。该评论来自于美国戏剧评论家布鲁克斯·阿特金森（BrooksAtkinson），文章写道：

"《酒绿花红》成功地将一个令人恶心的故事搬上了音乐喜剧舞台。该剧的创作团队表现很棒：罗杰斯与哈特的谱曲睿智精巧，罗伯特·埃尔顿的舞蹈设计新颖独特，乔·米辛纳的舞台布景与约翰·科尼格（John Koenig）的

服装设计堪称一流。然而，当汇集了这些艺术元素的《酒绿花红》最终亮相埃塞尔·巴里摩尔剧院（Ethel Barrymore）时，演出效果却是如此得让人无法忍受。

剧中男主角乔伊到底是个什么货色，这还有待商榷。也许他就是个可怜的寄生虫，如同一只专吃白蚁的老鼠。这位混居于芝加哥小酒吧里的歌舞演员，为了提拔为酒吧的司仪，不惜将灵魂出卖给一位已婚贵妇，甚至还用这场肮脏交易得来的钱，为自己开了一家豪华夜总会。《酒绿花红》中的故事情节老套俗气，讲的只是低级小混混的无聊世界。尽管该剧的制作团队绝对一流，但是，那又如何？你能指望从一口馊井里打出甘泉来吗？"

图22.1 《酒绿花红》中主角维拉和乔伊（由维维恩·西格尔和吉恩·凯利扮演）憧憬着两人的关系

图片来源：Photofest：Pal_Joey_stage_3.jpg

按照百老汇戏剧圈的惯例，有关剧目的戏剧评论通常会在首演第二天公布于世。因此，每部剧的首演之后，剧组会找到一个通宵聚集的场所，所有演职人员聚集在一起，共同等待第二天最早一版演出评论的出炉。通常，这份戏剧评论会在全体剧组人员面前大声朗读，这样，所有人可以一起分享成功的喜悦抑或是失败的懊丧。然而，阿特金森的这份戏剧评论，却让《酒绿花红》剧组陷入了不知所措的尴尬：一方面，阿特金森积极地肯定了该剧的幕后创作团队；而另一方面，阿特金森对于该剧主角的评价却是极为负面与反感。在音乐戏剧界，这种因为主角性格不招人喜欢而招来负面戏剧评价的情况并不多见，其中最有名的例子应该算是莫扎特的歌剧《唐璜》。

为乔伊意乱情迷
BEWITCHED BY JOEY

当然，并非所有的戏剧评论对《酒绿花红》都持有这样否定的态度。曾经也有人将该剧评论为难得的珍品——"一部有着鲜活戏剧人物的歌舞作品"。《酒绿花红》中出现了很多人物描绘型唱段，对于勾勒剧中角色的人物性格起到了很好的作用，比如剧中女主角维拉的一首唱段《意乱情迷》（*Bewitched, Bothered, and Bewildered*）。该唱段出现于剧中的一个裁缝店场景，乔伊正在被量体裁衣，维拉在一旁用歌声描绘着自己对这位情人的各种情深意切。与科尔·波特的歌词风格相似，哈特为该曲设计的歌词充满着语意双关的幽默与调情。

如谱例27所示，乐段1主歌部分的每一乐句都采用了下降的音型，似乎在暗示着女主角对于眼前这个男人的一见倾心。该唱段的副歌部分采用了典型的a-a-b-a歌曲曲式（分别对应谱例中的2～5乐段），其中乐段2、乐段3、乐段5的a乐句都以小玩笑开场，并以同样的

《意乱情迷》歌词而终句。与之前波特那曲《我为你痴狂》命运相同，这首《意乱情迷》也因为歌词中的隐藏寓意，而在电台节目审核中遭到了质疑。不仅如此，为了迎合审查制度，该剧1957年的电影版对原剧中的很多歌词进行了修改，而这首《意乱情迷》也做出了相应调整，将一些唱词干脆直接改为哼名。讽刺的是，相对于裁缝店，电影版中该唱段出现的场景却更加带有暗示性——维拉一早醒来，躺在自己闺蜜的床上，演唱了这首《意乱情迷》！

谱例中，《意乱情迷》中的第6、第7乐段也分别采用了相同的a-a-b-a歌曲曲式，并出现了一系列的押三韵，如唱给他、靠向他、黏着他（sing to him/spring to him/cling to him）等，并依然以同样的《意乱情迷》歌词而终句。这句"意乱情迷"中的三个单词都是以B开头，一方面传达了女主角对乔伊无法摆脱的浓烈情感；另一方面也暗示着女主角对于爱人无法抑制的占有欲望。正如作曲家莱曼（Lehman Engel）所述，"这首《意乱情迷》将维拉的真实内心世界赤裸裸地呈示于全体观众面前"。

第三段副歌结束之后，这曲《意乱情迷》似乎已经接近曲终，但是罗杰斯与哈特在这里设计了一段返场演唱。通常，只有在观众热烈掌声或强烈要求之下，演员才会返场演唱。但是，一个精明的戏剧创作者可以事先预期到，何处可以燃烧起现场观众要求返场的欲望。一般的返场模式，都是重复演唱唱段中的副歌部分。但是，如果主创者对返场有特殊期望值的话，他们会事先写好一段带有新歌词的返场乐段。这种事先预备好的返场乐段，出现在了这曲《意乱情迷》的结尾——维拉无可奈何地自嘲，这位让自己如痴如醉的爱人已经迅速学会大手

大脚地花自己的钱了。如谱例所示，乐段8重复了乐段1中的旋律，并在之后第9乐段中再现了副歌中的a段旋律。

在《酒绿花红》的临近终场，罗杰斯与哈特又为这首《意乱情迷》找到了一个合适的再现机会。维拉最终决定结束这段情感，再次唱起了这首唱段。虽然这次的《意乱情迷》仅仅只演唱了一个副歌部分，但是它却被换上了截然不同的歌词，恰到好处地传达出女主角当时的心境——"从此不再意乱情迷"。

备受赞誉的复排版
A WELL-RECEIVED REVIVAL

《酒绿花红》对丑陋情色关系以及荒淫夜总会生活赤裸裸的表现，极大地影响了该剧的声誉，以至于制作人在该剧1952年复排版的筹资过程中屡屡受挫。然而，出乎所有人意料的是，时隔12年之后的演出状况却截然不同。"二战"之后，美国社会整体道德价值取向有所转变，而观众对于歌词尺度的接受度也大大放宽，甚至连阿特金森本人也公开表示了自己对于《酒绿花红》复排版的喜爱。追忆数年前的原版，阿特金森评述道："的确，《酒绿花红》是一部领先于时代的音乐剧作品。它的戏剧视角虽然是属于旧时代的，但是它却确立起属于新时代的戏剧专业性。"《酒绿花红》复排版获得了连演542场的骄人成绩，不仅成为百老汇很少有的复演成绩超过首演成绩的音乐剧剧目，而且也成为罗杰斯与哈特作品中上演时间最长的剧目。有意思的是，纽约戏剧评论圈将1952年的《酒绿花红》复排版评价为"年度最佳音乐剧"，而这一称号无疑更应该颁发给一部本年度刚出台的新剧。

二人组中哈特的离席
RODGERS AND HART—MINUS HART?

遗憾的是，就在《酒绿花红》复排版赢得无数好评的时候，该剧的主创团队却早已分崩离析。继 1941 年《酒绿花红》之后，哈特越发混乱的个人生活（同性恋、酗酒等），让他根本无法集中精力于音乐剧创作事业。而当时的罗杰斯才刚刚 39 岁，正是事业刚刚起步的大好年纪，这也让罗杰斯开始思考寻找新的事业合作伙伴。1941 年年末，罗杰斯遇到了人生中最重要的一位事业伙伴小汉默斯坦，但是当时后者的建议是："我认为，只要哈特还可以继续工作，你都不应该终止与他的合作关系，因为这会要了他的命。但是，一旦哈特不能继续工作了，请联系我，我将随时恭候。"

1942 年，罗杰斯与哈特完成了最后一次合作——《朱庇特所为》（*By Jupiter*）。曾经主演过《魂系足尖》的男演员雷·博尔格，在出演了 1939 年电影版《绿野仙踪》中的稻草人之后，重返百老汇舞台，该剧是罗杰斯与哈特为其量身定做的音乐剧。罗杰斯原以为，这部音乐剧的创作可以让哈特回归到正常的生活状态。殊不知，哈特纵情狂欢的生活方式不仅没有收敛，反而愈演愈烈。哈特的身体每况愈下，酗酒狂饮之后的清醒时间都是在医院度过的，以至于《朱庇特所为》中的大部分剧本、词曲创作都只能在其病床前完成，罗杰斯甚至不得不为此自带钢琴并租下隔壁病房。尽管如此，1942 年 6 月，《朱庇特所为》还是在纽约如期首演，并获得了 427 场不俗的演出成绩。

《朱庇特所为》首演不久，两位戏剧指导公司的朋友找到了罗杰斯，希望将戏剧作品《紫丁香花开》搬上音乐剧舞台。罗杰斯对这部剧的改编工作表示出了极大的热情，但是哈特却不以为然，并以去墨西哥度假为由予以拒绝。罗杰斯深知，这个所谓的度假不过仅仅是哈特又一次酗酒狂欢的借口。于是，这一次，罗杰斯决定向哈特摊牌挑明，"这部剧对我来说意义重大，"他直言道，"如果你拒接了，那我将会去寻找别的合作伙伴。"然而，哈特也坦言："说实话，我真的不能理解，你怎么可以一直忍我这么些年，简直是疯了。对你来说，最好的选择就是，忘了我吧。"这次谈话，也标志着罗杰斯与哈特长达 24 年的合作关系正式画上了句号。在哈特离开之前，他忠告罗杰斯说，这部《紫丁香花开》并不适合改编成音乐剧剧本。然而，罗杰斯当时只是沉浸在失去挚友的悲痛中，完全没有意识到，这部《紫丁香花开》将会成就出百老汇历史中最重要的一部音乐剧作品——《俄克拉荷马》。

伯林支持下的另一仗
BERLIN SUPPORTS ANOTHER WAR

而与这截然相反，欧文·伯林的创作之路却完全是另外一番风貌。由于自己兼任作词作曲，伯林没有经历罗杰斯与哈特这样的合作问题。在完成了《头条新闻》之后，伯林同时忙碌于百老汇与好莱坞。1942 年，伯林为电影《假日酒店》（*Holiday Inn*）创作电影配乐。除了使用几首自己的旧作之外，伯林还为该电影创作了几首新曲，其中包括那首享誉全球的《白色圣诞节》。该曲创作完成之后，伯林兴奋地打电话给与自己长期合作的记谱员海尔米（Helmy Kresa）："我希望你能帮我记录下这个周末刚

刚完成的新作，它不仅是我个人创作的最佳作品，而且堪称有史以来所有歌曲中最棒的一首。"伯林的这个说法虽然有那么一点夸张，但是该曲的确创下了歌曲销量的奇迹，在发行之后的十年间，一共售出了300万份歌谱和1400万份录音。

继《假日酒店》之后，伯林又将创作思路转向了军营题材。和"一战"期间推出的《从军乐》相似，得益于军队紧急援助基金会（Army Emergency Relief Fund）的资助，伯林于1942年7月4日推出了新剧《这就是军队》（*This Is the Army*）。该剧不仅为基金会赢得了1000万美元的收益，并且还为不列颠救济协会赢得了35万美元的资助。更重要的是，在《这就是军队》的巡演过程中，有250万来自世界各地的士兵观看了演出，而伯林也因此被授予功绩勋章。该剧的300位演员全部来自于军营，其中还包括一些黑人士兵。然而，当时的美国军营里，黑白人士兵还是分开编制管理的。在伯林的坚持之下，《这就是军队》成为当时唯一一个不分种族的军队阵容。此外，《这就是军队》还发行了原演出阵容版的唱段专辑，这后来成为音乐剧界很重要的一种盈利模式，也是除演出场次之外，验证一部剧目是否受欢迎的重要标准。

伯林尝试乡村音乐
BERLIN LEARNS TO SPEAK HILLBILLY

与此同时，罗杰斯与汉默斯坦这对新的组合，正雄心勃勃地准备在百老汇创作界重新展翅，并打算同时尝试制作人的角色。1946年，在菲尔兹（Dorothy Fields）的建议下，两人决定将美国传奇女神枪手安妮（Annie Oakley）的故事搬上音乐剧舞台，并让百老汇当红明星艾索尔·摩曼担任剧中的女主角。于是，菲尔兹承担起该剧的谱词工作，并和她的弟弟赫伯特共同担任编剧。杰罗姆致信科恩，希望可以邀请他担任该剧的谱曲，信中写道："如果你同意为该剧作曲，那将是我至高无上的荣耀。"遗憾的是，科恩在到达纽约之后没多久就突然暴逝街头，一代英才从此告别了人世。

科恩的离去让"安妮"创作团队悲痛欲绝，但是他们并没有就此打消推进该剧的念头。罗杰斯与汉默斯坦找到了欧文·伯林，希望他可以替代科恩完成该剧的音乐创作。伯林接到邀请之初非常迟疑，因为他不明白罗杰斯与汉默斯坦为何不亲自完成该剧的词曲创作。此外，伯林并不热衷于为戏剧故事创作特定歌曲，也不很确定自己是否可以胜任剧中需要的美国乡村音乐风格。然而，汉默斯坦却一再鼓励伯林说："你只要将单词结尾的'g'全部去掉就可以啦，比如将'thinking'拼写为'thinkin'等。"最终，在罗杰斯与汉默斯坦的劝说之下，伯林终于应允，将剧本带回了家。一周之后，伯林带来了6首唱段，这部《安妮，拿起你的枪》（*Annie Get Your Gun*）眼看着就要初见成型。

值得一提的是，《安妮，拿起你的枪》中最负盛名的一首唱段险些遭受被砍除的命运。伯林通常会将自己新构思的乐曲弹给罗杰斯与汉默斯坦两位听，以征求他们的意见。但是，当伯林弹完这首《娱乐至上》，他发现两位听众的表情似乎完全无动于衷，于是在几天后的全剧音乐过场，伯林便删除了这首唱段。罗杰斯发现之后，急忙询问伯林这首歌的去向，伯林解释了原因，罗杰斯惊诧地回答道："天啦，欧文，请无视我的表情吧。事实上，我非常喜欢那首歌，

之所以面无表情，只是我当时太全神贯注了。"于是，两人急忙赶回伯林的办公室，找回了那首废弃的乐谱。殊不知，这首几乎惨遭淘汰却最终逃脱升天的唱段，之后竟然成为整个百老汇音乐剧行业的圣歌。

总体来说，《安妮，拿起你的枪》代表着伯林音乐创作的最高水准。伯林一共为该剧创作了 19 首唱段，这些唱段的歌词与旋律都与剧情紧密相连，成为戏剧环节中不可或缺的一部分。由于这些作品必须得到罗杰斯与汉默斯坦这两位业内行家的首肯（其音乐鉴赏力远非一般百老汇制作人所能及），这无形中也让伯林倍感压力，必须使出全身解数，以拿出代表自己最高音乐水准的作品。

让售票厅运转起来
KEEPING THE BOX OFFICE OPEN

初涉音乐剧制作环节的罗杰斯与汉默斯坦，决定铤而走险，大胆做一次尝试——不出售《安妮，拿起你的枪》的慈善票。慈善票是百老汇票务发行中的一个惯例，主要是为了确保新剧首演几周的上座率。这些票通常都会提前预售给一些慈善团体，然后再由它们转卖给慈善基金的资助人。慈善票的发售，对于音乐剧制作人来说可谓有利有弊：一方面，提前预售慈善票不仅可以确保首演上座率，而且也能为新剧首演前几周的利润提供一些保障；然而，另一方面，慈善票也会带来很大的弊端，尤其是对于那些大受欢迎的热门新剧而言：首演之后戏剧界的积极评价会让很多观众蜂拥而至，但是已经预售出去的慈善票，只能让他们等到 6 ～

8 周之后才能一睹新剧芳容，这无疑会让剧目失去很多宝贵的潜在观众资源。此外，很多慈善票的购买者仅仅是为了资助慈善事业，而并非剧目本身，罗杰斯与汉默斯坦解释道：

图 22.2　真实历史中的安妮·奥克利，她胸前佩戴的，正是那枚让弗兰克·巴特勒颜面扫地的勋章

图片来源：http://www.loc.gov/pictures/item/2009631997/

图 22.3　理查德·罗杰斯、欧文·柏林和奥斯卡·汉默斯坦二世（海伦·塔米里斯坐在第二排），在圣詹姆斯剧院观看试镜

图片来源：http://www.loc.gov/pictures/item/00651788/

"那些提前预购演出票的人往往是演员们最不愿意面对的观众群体。首演当晚，当那些资深戏剧专家或评论家在台下欢呼雀跃、兴奋异常时，一旁的预售票观众却面无表情、形如槁木……他们根本就不是自愿前来看戏的观众，他们甚至根本无意选择这一天出现在剧院，因为他们仅仅是慈善团体的捐助者，也没有这个义务或意愿要对剧团演员的精彩表现而鼓掌喝彩。要知道，观众们的冷漠与无动于衷，会给整个剧团的自信心带来难以估量的打击。如果连续6周让演员们面对这样的观众反应，他们势必会信心全无、失去斗志。"

事实证明，罗杰斯与汉默斯坦这步险棋走得异常成功。1946年5月16日，《安妮，拿起你的枪》的首演受到了戏剧评论界极高的赞誉，这也确保了该剧接下来数月间票房收益的稳固和持续。

摩曼的一举成功
MERMAN HITS HER TARGET

该剧被评论界誉为是为主演艾索尔·摩曼量身定制的明星剧，这不仅让《安妮，拿起你的枪》成为摩曼个人演艺生涯中最成功的一部作品，而且也让摩曼成为该剧票房号召力的有力保障，以至于1948年摩曼的短期休假让该剧的每周票房收益从11528美元降至35582美元。正因如此，除了这6周的休假之外，摩曼主演了《安妮，拿起你的枪》所有的首轮演出（一共1147场），这在百老汇历史上实属罕见。百老汇首轮演出之后，《安妮，拿起你的枪》还在世界范围内进行了巡演。虽然该剧的演出成绩不及之后的《俄克拉荷马》，但是它却是罗杰斯与汉默斯坦所有剧目中海外演出成绩最好的作品。

《安妮，拿起你的枪》中另外一首热门歌曲的创作过程也颇为传奇。在第一次全剧彩排之前，该剧的导演罗根认为在第二幕结束之前，应该出现一首男女主角安妮与法兰克的二重唱。然而问题是，第二幕中安妮与法兰克几乎没有什么机会对白交流，因此罗杰斯建议将这首唱段设计为吵架歌曲的风格（见谱例28）。得知消息之后，伯林迅速回去构思新曲。数分钟后，罗根刚进家门便听见了急促的电话铃声。这是伯林的来电，希望罗根可以在电话里试听他刚刚构思出的新曲副歌，而这首歌便是《你可以做任何事》（*Anything You Can Do*）。罗根惊诧不已，简直不能相信自己的耳朵：伯林是如何在这么短的时候间内完成这样一首让人满意的歌曲？然而伯林却轻描淡写地回答说，这首歌是在回家的出租车上完成的，前后不过15分钟的时间。"我别无选择，对吗？"伯林解释道，"因为我们下周一就要彩排了。"

这首《你可以做任何事》成为《安妮，拿起你的枪》当之无愧的"十一点唱段"。由于百老汇每晚的演出通常开场于8：30，所以，演出临近终场的高潮一般都出现在11点左右，于是"十一点唱段"这一俗称特用于指代临终场时将现场演出气氛推向高潮的经典唱段。这首《你可以做任何事》无疑是《安妮，拿起你的枪》中"十一点唱段"的最佳曲选，它不仅成为每场演出中观众反响热烈的热门唱段，而且也成就并强化了该剧的戏剧主题——男女主角之间的争强好胜。这首二重唱要求演唱者具备良好

表 22.1 《你可以做任何事》中的主题变奏曲式

副歌 1(A)				副歌 2(A')				副歌 3(A")			
a	a	b	a'	a	a	b	a'	a	a	b	a'
主题			变奏 1	变奏 2		变奏 3		变奏 4			变奏 5
			音域	力度		时值		速度			歌词
1	2	3	4	5	6	7	8	9	10	11	12

的表演功力，演员的出色表现也会让这首乐曲在进行中越来越有趣味。

《你可以做任何事》采用的是主题变奏曲式，该曲式与分节歌相仿，采用相同的基本音乐素材（主题），并在此基础之上进行不断的变奏，如 A-A'-A" 等等，其中 A 段主题采用的是 a-a-b-a 的音乐结构。如谱例 26 所示，第 1 乐句中安妮坚定地声称"法兰克能做的，我都能做得更好"；第 2 乐句中，法兰克随即予以回击，坚持自己比安妮更强；之后的第 3 乐句（b）是两人之间的自吹自擂——"我一枪就能击落一只山鹑"等；第 4 乐句回到 a 旋律，只是歌词变成法兰克的宣言"无论你唱多高，我都能比你唱的更高"，于是两位演唱者顺理成章地开始了各种飙音高的争斗。

《你可以做任何事》中的第一次主题变奏（A'）始于第 5 乐句，它引出了两位主唱者之间的另一次争斗，而这一次争斗主题转换到音量上——谁的音量最弱？这次变奏结束于第 8 乐句，两位表演者在这里尽可能地持续主题中的长音，目的是为了比试谁的气息控制能力更强。这场比试以安妮无与伦比的长持续音而结束，法兰克甘拜下风，只好承认安妮"是的，你可以"。第 9 乐句进入《你可以做任何事》中的第二次主题变奏（A"），并引出了另外一场有关语速的比斗，这也是该曲中最有意思的一个乐段。在第 12 乐句中，法兰克向安妮提出新的挑战——谁的歌声更加甜美。虽然安妮赢得了之

前的大多数比试，但事实证明，唯独在歌声的优美抒情上，安妮完全不是法兰克的对手……不难想象，这样一首争强好胜、拌嘴争斗的歌曲，必定成为《安妮，拿起你的枪》中当之无愧的、可以点燃全场观众激情的"十一点唱段"。

伯林事业的暮年
BERLIN'S CAREER "RITARDANDOS"

继《安妮，拿起你的枪》之后，伯林创作于 1950 年的《风流贵妇》（*Call Me Madam*）再次点燃百老汇。该剧同样也是为摩曼量身定制，其中一首混成曲《你只是坠入爱河》（*You're Just in Love*）将首演当晚的现场气氛推向高潮，观众连续要求返场多达 7 次。50 年代初期，伯林在美国作曲界如鱼得水，尤其是在好莱坞电影配乐界。这种状况一直持续到 50 年代末期。1962 年，伯林为百老汇贡献的最后一部作品以失败而告终。1966 年，复排之后的《安妮，拿起你的枪》重返百老汇舞台，除了剧本略有修改之外，柏林还为复排版增添了一些新曲，其中包括一首混成曲《怀旧婚礼》（*An Old-Fashioned Wedding*）。之后，伯林大有隐退之势，越来越不愿意接受公众媒体的采访，对自己作品的授权演出也越发苛刻，他在自己纽约的豪宅中深居简出，甚至没有出席自己妻子艾琳的葬礼（1988 年）。一年之后，"最后的游吟诗人"欧文·伯林平静地在家中与世长别，享年 101 岁。

延伸阅读

Abbott, George. *Mister Abbott*. New York: Random House, 1963.

Barrett, Mary Ellin. *Irving Berlin: A Daughter's Memoir*. New York: Simon & Schuster, 1994.

Bergreen, Laurence. *As Thousands Cheer: The Life of Irving Berlin*. New York: Penguin Books, 1990.

Block, Geoffrey. *Enchanted Evenings: The Broadway Musical from* Show Boat *to Sondheim*. New York: Oxford University Press, 1997.

Engel, Lehman. *Words with Music*. New York: Schirmer Books, 1972.

Fordin, Hugh. *Getting to Know Him: A Biography of Oscar Hammerstein II*. New York: Random House, 1977.

Forte, Allen. *The American Popular Ballad of the Golden Era, 1924–1950*. Princeton, New Jersey: Princeton University Press, 1995.

Gaver, Jack. *Curtain Calls*. New York: Dodd, Mead, 1949.

Hart, Dorothy, ed. *Thou Swell, Thou Witty: The Life and Lyrics of Lorenz Hart*. New York: Harper & Row, 1976.

Hart, Dorothy, and Robert Kimball, eds. *The Complete Lyrics of Lorenz Hart*. London: Hamish Hamilton, 1987.

Hyland, William G. *Richard Rodgers*. New Haven and London: Yale University Press, 1998.

Marx, Samuel, and Jan Clayton. *Rodgers and Hart: Bewitched, Bothered and Bedeviled*. London: W. H. Allen, 1977.

Nolan, Frederick. *Lorenz Hart: A Poet on Broadway*. New York: Oxford University Press, 1994.

Rodgers, Richard. *Musical Stages: An Autobiography*. New York: Da Capo Press, 1995.

Secrest, Meryle. *Somewhere for Me: A Biography of Richard Rodgers*. New York: Alfred A. Knopf, 2001.

Taylor, Deems. *Some Enchanted Evenings: The Story of Rodgers and Hammerstein*. New York: Harper & Brothers, 1953. Reprinted Westport, Connecticut: Greenwood Press, 1972.

234

《酒绿花红》剧情介绍

对于20世纪40年代的观众而言，这是一个利欲熏心的故事。演出开场，一位光鲜亮丽的歌舞郎乔伊登场，他正在一家庸俗夜总会里面试司仪。夜总会老板迈克·斯皮尔斯（Mike Spears）意识到乔伊的商业价值，而驻场领唱格拉迪斯·邦普斯（Gladys Bumps）则向乔伊解释夜总会的规矩。乔伊正在向一位街头刚结识的年轻姑娘卖弄风情——"为你写书"。被搭讪的姑娘琳达虽受宠若惊，但绝非乔伊的心仪对象，因为她身无分文，甚至要寄居在兄弟家的沙发上。

琳达带着男友再次出现在夜总会，但迈克却希望乔伊把精力放在贵妇维拉身上。世故的维拉非常了解乔伊这类男人，乔伊自己也非常清楚这一点，所以他欲擒故纵，故意冷落维拉，这让维拉非常恼火。迈克意欲解雇乔伊，但后者向他保证，维拉必将在一两天内重返夜总会，否则自己将主动无薪辞职。迈克答应了这笔划算的交易，乔伊没有注意到琳达的悄然离去。

乔伊失算了，维拉并未出现。他试图电话琳达，却总被挂断。于是，乔伊打电话给维拉，埋怨她让自己丢掉了工作，并声称作为赔偿，她应该为他购置公寓、衣物，甚至应该为他专门开设一家夜总会。维拉自吟一曲"意乱情迷"，她和乔伊都很清楚彼此的关系纯属肉体吸引，但乔伊还是禁不住憧憬那家属于自己的夜总会。

乔伊从迈克的夜总会里挖走了领唱格拉迪斯和其他一些演员，结识了一位报道夜总会首演的记者，并在格拉迪斯的劝说下雇用了一位经纪人。琳达出现，偶然偷听到格拉迪斯和经纪人的密谋，他们正打算敲诈维拉，威胁要向维拉的丈夫告发她和乔伊的奸情。琳达立即将此事告知了乔伊和维拉，后者最初对此表示怀疑，认为琳达有把乔伊占为己有的私心。然而，琳达很清楚乔伊的为人，对这样的男人毫无兴趣。维拉对琳达表示感激，并电话通知警察局逮捕了两个敲诈犯。事态发展至此，维拉意识到应该与乔伊做个了断。乔伊有点失落，但很快，他又开始对另外一位年轻姑娘深情演唱那首"为你写书"。

《安妮，拿起你的枪》剧情介绍

虽然剧情虚构，但该剧的人物原型来自于一位真实历史人物安妮·奥克利（Annie Oakley）

以及她曾经大显精湛枪技的"狂野西部秀"。时间回到美国西部拓荒年代，故事开始于俄亥俄州的辛辛那提。剧团宣传员查理·达文波特（Charlie Davenport）先行抵达，为剧团安排饮食住宿。他和旅店老板威尔森先生协商，如果剧团神枪手弗兰克·巴特勒（Frank Butler）赢得比赛，威尔森先生便为全团提供免费住宿。安妮登场，其精湛枪技让威尔森先生赞不绝口，安妮也愿意以女性枪手身份代表威尔森先生参赛夺冠。

比赛前，安妮向一位帅小伙吹嘘自己的枪技。虽然她被深深吸引，但她的假小子形象显然不能吸引这位帅小伙。安妮惊异地发现自己的心上人居然就是弗兰克，但这并不能影响她的比赛发挥，她最终赢得了冠军。此后，查理希望安妮可以与弗兰克搭档，参加布法罗·比尔（Buffalo Bill）主持的"狂野西部秀"。弗兰克对此表示异议，但安妮说服了弗兰克，声称仅担当他的助手。于是，查理、弗兰克和布法罗三人开心地唱起了"娱乐至上"，这让弗兰克的前助手多利（Dolly）非常不开心。

一切似乎都很顺利，直到安妮的枪技让弗兰克相形见绌。此外，在安妮的帮助之下，多利的女儿维尼（Winnie）嫁给了剧团成员汤米（Tommy），这让多利更加恼火。一怒之下，弗兰克宣布加入波尼·比尔（Pawnee Bill）的演出秀，与前助手多利一起上演自己的拿手绝活。唯一值得庆幸的是，波尼秀的经典形象卧牛酋长，在安妮的劝说之下决定加入布法罗剧团，并一改以往经典造型，扮演一位金融赞助商。

时光飞逝，"西部狂野秀"欧洲巡演归来，布法罗剧团获得普遍赞誉但却陷入严重财政危机。剧团唯一值得炫耀的战利品，就是安妮赢回的满橱柜闪亮奖牌。更糟的消息传来，波尼·比尔剧团即将登场纽约最炙手可热的麦迪逊花园广场。卧牛酋长提议，虽然波尼秀的关注度很高，但布法罗剧团的表演更加精湛，应该让两个剧团强强合并、共同演出。这个提议让安妮心生欢喜，因为这可以让她与弗兰克再次合作。波尼·比尔出人意料地同意了这个提议，事实上，他的财政状况同样一塌糊涂。现在唯一可以帮助两个剧团摆脱财政危机的办法，就是卖掉安妮赢得的所有奖牌。安妮同意了，但出于对自己成绩的骄傲，她希望弗兰克可以看到自己佩戴奖牌的模样。安妮与弗兰克再次相聚，后者才意识到自己对安妮心存柔情，希望可以将自己曾经赢得的三块奖牌送给安妮。但当安妮打开外衣，一大堆闪亮奖牌跃然眼前，弗兰克再次陷入深深的挫败感。于是，剧团合并化为乌有，取而代之的是安妮与弗兰克的枪艺比拼，赌注就是安妮的所有奖牌与弗兰克的三块奖牌。

第二天一早，多利来到赛场，试图破坏安妮的枪，却被卧牛酋长和查理当场抓住。多利离开之后，两人陷入沉思：弗兰克的骄傲才是问题的关键，他根本无法忍受输给安妮。如果安妮获胜，两个剧团的合并将彻底无望。于是，两人决定完成多利的诡计。赛前，安妮与弗兰克相互嘲讽，自夸"你能做的任何事，我都可以做得更好"。比赛开始，安妮严重脱靶，这让弗兰克欣喜若狂，但却对安妮更加倾心。安妮要求换枪，之后的射击成绩显著提升，这让坐牛酋长不得不出面干预。他把做了手脚的枪递给安妮，劝说她可以用这把枪赢得一个男人的心。安妮意识到这个事实，于是开始心情愉悦地有意脱靶。弗兰克赢得比赛之后，安妮心甘情愿地奉上了自己的所有奖牌。全剧大团圆收场，安妮的奖牌成就了一个全新版本的"西部狂野秀"，其中最耀眼的明星就是这对全世界最佳射击组合——弗兰克·巴特勒夫妇。

谱例 27 《酒绿花红》

罗杰斯 / 哈特，1940 年
《意乱情迷》

时间	乐段	曲式	旋律段	歌 词	音乐特性
0:00	引子				
0:09	1	主歌 人声引入	旋律 1	维拉： 我明白他虽是一个笨蛋 但是一个笨蛋也能拥有他的魅力 我不表现出我已经爱上了他的迹象 就如同没有经验的人做的那样 爱情是个古老而悲伤的话题 我想我表现得还不错 但是如同饮了半品脱酒 我身体开始感觉不适	自由的节奏
0:46	2	副歌 1 (A)	A	我再次狂野！再次被引诱！ 再次成为一个傻笑着哭泣的孩子 我现在意乱情迷	押三韵
1:11	3		A	我不能睡觉也不想睡觉 直到爱情到来并告诉我肯定的答案 我现在意乱情迷	歌词有改动
1:34	4		B	我的心迷失了 这都是我的过错 他尽可肆意嘲笑，我却心生欢喜 因此他嘲笑的对象是我	歌词有改动
1:54	5		A'	他是颗药丸 但他仍属于我 我将其紧紧握住 直到他也和我一样意乱情迷	
2:20	6	副歌 2 (A)	A	我见过繁华，了解世事 而今却如十七岁纯真少女 我现在意乱情迷	重复乐段 2-5
2:42			A	我在每个春天对他唱歌 崇拜他，甚至迷恋他穿过的裤子 我现在意乱情迷	
3:04			B	当他侃侃而谈 辞藻从他胸膛涌出 他是那么地性感， 无人能及	
3:26			A'	再次焦躁，再次困惑 感谢上帝，我还能再次春心荡漾 我现在意乱情迷	在歌词"情迷"上延长
3:56				我……	减弱

谱例 28 《安妮，拿起你的枪》

欧文·伯林 词曲，1946 年
《你可以做任何事》

时间	乐段	曲式	旋律段	歌　词		音乐特性
0:00	引子（对话）					背景音乐
0:11	1	主题 A	主题 a	**安妮：** 你能做的任何事情 我都可以做更好 我能做的任何事情 都将比你还要棒		其后变奏的音乐主题 中板 两拍子 切分节奏 旋律弧线上升和下降
					弗兰克： 不，你不能	
				是，我可以		
					不，你不能	
				是，我可以		
					不，你不能	
				是，我可以；是，我可以		
0:21	2		a		**弗兰克：** 你能做的任何事 我都可以做更好 总有那么一天 我将比你还要棒	主题重复
				不，你不能		
					是，我可以	
				不，你不能		
					是，我可以	
				不，你不能		
					是，我可以；是，我可以	
0:32	3		b		**弗兰克：** 我仅用一颗子弹 就能射下山鹑	前两乐句下降 第三乐句上升
				安妮： 我仅用一弓一箭 就能射下麻雀		
					我靠面包和芝士 就能生存很久	
				只吃这两样？		
					是的	
				老鼠也能呀！		

时间	乐段	曲式	旋律段	歌词		音乐特性
0:43	4		a'-1 变奏1		你能唱多高 我都能唱得更高	音高竞技 旋律升高
				我能唱得比你高		
					不，你不能	
				是，我可以		
					不，你不能	
				是，我可以		
					不，你不能	
				是，我可以		
					不，你不能	
				是，我可以		
1:02	5	副歌2 A'	a	你能买到的东西 我都能更便宜拿下 我总是买到 比你更便宜的东西		
					50 分	
				40 分		
					30 分	
				20 分		
					不，你不能	
				是，我可以；是，我可以		
1:13	6		a-2 变奏2		弗兰克： 你能出的声 我都可以更轻	力度竞技 越来越弱
				安妮： 我可以比你更轻		
					不，你不能	
				是，我可以		
					不，你不能	
1:21				是，我可以		渐强
					不，你不能	
				是，我可以；是，我可以		

时间	乐段	曲式	旋律段	歌 词		音乐特性
1:24	7		b		我喝酒快如闪电	重复乐段3
				我喝酒更快 喝得更猛		
					我能打开所有保险柜	
				不被逮着?		
					当然	
				正如我所料——你这个小偷!		
1:36	8		a'-3 变奏3		你单音能持续多长 我都能比你更长	时长竞技 句尾保持音 安妮胜出
				我可以比你持续更长		
					不,你不能	
				是,我可以		
					不,你不能	
				是,我可以		
					不,你不能	
				是,我可以		
1:45					不,你不能	保持音
1:52						
1:54				能		
1:56					是,你可以	
2:03	9	副歌3 A"	a	**安妮:** 你穿的任何衣服 我都能比你穿得效果更好 你的衣服 穿我身上更漂亮		
					弗兰克: 穿我的大衣?	
				穿你的马甲		
					穿我的鞋?	
				戴你的帽子		
					不,你不能	
				是,我可以;是,我可以		

时间	乐段	曲式	旋律段	歌	词	音乐特性
2:14	10		a'-4 变奏4		你能说的任何话 我都能语速更快	加快
				我能比你语速快		
					不，你不能	
				是，我可以		
					不，你不能	
				是，我可以		
					不，你不能；不，你不能	
				是，我可以；是，我可以		
2:25	11		b		我可以跳过栅栏	重复乐段3
				我可以穿紧身裙		
					我可以织毛衣	
				我能织更棒		
					我能做很多事儿	
				你会烤馅饼吗?		
					不会	
				我也不会		
2:35	12		a'-5 变奏5		你能唱的歌 我都能唱的更甜美	歌词竞技 用最温柔的声音 安妮胜之不武
				我能比你唱得甜		
					不，你不能	
				是，我可以		
					不，你不能	
				是，我可以		
					不，你不能	
				是，我可以		
					不，你不能	
				是，我可以		
					不，你不能；不，你不能	
				是，我可以；是，我可以		
				是，我可以	不，你不能	

第 *23* 章

科尔·波特的再度辉煌

出身豪门、迎娶富家美女、创作了一系列百老汇的热门剧，科尔·波特似乎已经站到了人生的巅峰。然而，生活常常就是如此峰回路转。在接下来的若干年间，波特遇到人生的最低谷，他不仅要抵抗住因为意外而招致的各种身体病痛，还要克服精神上与日俱增的消极与不自信。然而，正是这段艰难的人生历程，孕育出了波特一生中最伟大的音乐剧作品《吻我，凯特》（*Kiss Me，Kate*）。

波特过气了吗?
PORTER—A "HAS BEEN"?

《凡事皆可》之后，波特在音乐剧界毫无建树，只好转战好莱坞电影界，为 1936 年的电影《天生舞者》（*Born to Dance*）配乐，其中的唱段《爱你入骨》（*I've Got You Under My Skin*）一举走红。期间，波特还与原来的《凡事皆可》创作团队合作了一部音乐剧《红色、炽热、忧郁》（*Red, Hot and Blue!*）。第二年，波特接手了好莱坞电影《罗莎莉》（*Rosalie*）的配乐工作，其创作过程颇费心神，光是提交给导演路易斯·梅耶（Louis B. Mayer）的影片主题曲就被拒绝了

6 个版本。最后，忍无可忍的波特失去了耐心，将一首只花了 3 个小时糊弄的曲子扔给梅耶，却没想到这首乐曲不仅得到了梅耶的首肯，而且还创下了 50 万份的乐谱销量。事后，波特向伯林抱怨道，自己当时满怀怨恨地创作了这首乐曲，而且至今依然非常讨厌它。然而，柏林却笑道："孩子，听我的，永远不要仇恨一首歌谱销量 50 万份的歌曲。"

然而，波特显然没有意料到，让他更加痛苦的事情还在后头。1937 年，波特前往朋友的山村别墅度周末，在外出骑马时意外从马背上摔下来，两条腿粉碎性骨折。波特的伤势非常严重，双腿有截肢的危险。但是，考虑到截去双腿可能会给波特带来致命的心理打击，波特的妻子与母亲恳请医生采用其他治疗办法。一位知名的骨科专家接手了波特的治疗工作，但是这个治疗的过程却异常痛苦与漫长。这时候，作曲成为波特抵御生理病痛和转移焦虑情绪的最佳良药，虽然慢性疼痛不可避免地会影响到波特的音乐创作质量。

1938 年，波特开始着手创作自己的下一部百老汇作品，这一次与其合作的是一对剧作家夫妻搭档贝拉（1899—1990）和萨谬尔·斯派

沃克（1899—1971）。这是波特与斯派沃克夫妇的第一次合作，他们完成的作品名为《把它交给我》（*Leave It To Me*）。该剧见证了日后音乐剧名伶玛丽·马丁（Mary Martin）的百老汇初演，她在剧中演唱了其中的热门歌曲《心系吾父》（*My Heart Belongs to Daddy*）。同时，该剧还成为综艺秀明星苏菲·塔克（Sophie Tucker）涉足音乐剧的第一次尝试。虽然这部《把它交给我》算不上什么惊世之作，但是也获得了连演291场还不错的演出成绩。

波特接下来的音乐剧作品虽然演出状况良好，但是却不断受到评论界的质疑。这一时期波特推出的热门单曲几乎都来自于电影配乐，如电影《1940年百老汇旋律》捧红了波特的一首旧作《漫步起舞》（*Begin the Beguine*）；1942年电影《大肆张扬的事件》（*Something to Shout About*）中那首《你回家真好》（*You'd Be So Nice to Come Home To*），唱出了"二战"期间所有天各一方的情侣们的心声。相比之下，波特在东海岸的音乐剧事业却不那么乐观。虽然，波特1943年的音乐剧《小伙子的事儿》（*Something for the Boys*）再次捧红了他的御用女明星摩曼，但是正如评论界所说："《小伙子的事儿》与之前的《凡事皆可》难以相提并论，因为此时的波特已经今非昔比。但是，摩曼还是摩曼，不断给人带来惊喜与赞叹。"

评论界的话语正好触及波特的痛处，他似乎慢慢丧失了音乐创作的灵感。波特接下来的作品《墨西哥出游》（*Mexican Hayride*），被《晨报》评论为"极为平庸的音乐"；1944年波特创作的时事秀《七件栩栩如生的艺术品》（*Seven Lively Arts*），不仅一经上演就草草落幕，而且也被作曲家本人誉为自己在戏剧界最痛不欲生

的经历；1946年的《80天环游世界》（*Around the World in Eighty Days*）仅上演74场便黯然落幕。然而，波特在音乐剧界的落寞，并没有影响其在美国电影界的地位。1946年，好莱坞专门为波特拍摄了一部人物传记电影《昼夜》（*Night and Day*）。然而这部电影中的艺术加工成分远大于其人物传记的真实性，且男主角格兰特（Cary Grant）似乎也并非饰演波特的最佳人选，以至于该片后来在电视上重播时，波特本人完全将其视作一部搞笑娱乐的电影来欣赏。[1]

坚持便有回报
PERSISTENCE PAYS OFF

评论界对于波特剧作的不断恶评，以及作曲家本人作曲灵感的日益枯竭，让波特逐渐被百老汇边缘化，音乐剧制作人的作曲候选人名单上不再出现波特的名字，而一些投资人也会刻意回避有波特参与的剧目。一切似乎都在表明，波特的时代已经过去了。波特就是在这样一种完全不被众人看好的状况下，接手了一部将莎士比亚经典戏剧《驯悍记》（*The Taming of the Shrew*）搬上音乐剧舞台的创作任务。莎翁戏剧的音乐剧改编版在百老汇舞台上屡见不鲜（见边栏注），但是这部《吻我，凯特》是其中当之无愧的佼佼者。《吻我，凯特》创作灵感来自于一位年轻的舞台经理阿诺德·萨博（Arnold Saint Subber），他有一次在后台看见两位《驯悍记》戏剧演员吵架拌嘴，觉得很有意思，由此萌生了音乐剧创作的冲动，并与舞美设计师里缪尔·阿耶斯（Lemuel Ayers）分享了这一想法。但是，这两人完全没有制作音乐剧的经验，因此他们只好求助于剧作家贝拉·斯派沃克。

1 2004年，波特生平再次被搬上好莱坞屏幕——由米高梅公司出品，凯文·科林主演的《小可爱》（*De-Lovely*）。

虽然贝拉非常讨厌莎翁《驯悍记》原著，但是在萨博新想法的启发下，她逐渐在脑海中构思出一个音乐剧剧本框架。之后，三人立即开始商量作曲家人选。鉴于之前的合作，贝拉首推波特，但是三年没有一部热门作品的不争事实，却让萨博与阿耶斯心存疑虑。在贝拉的一再坚持之下，三人找到了波特，但是却遭到了波特的拒绝。一方面，波特对于这部源自莎翁戏剧的音乐剧题材不感兴趣；另一方面，他认为自己的音乐风格也与该剧的整体戏剧背景不搭调。然而，多亏了贝拉的睿智与坚持，这部曾经荣获过托尼音乐剧大奖的作品才没有最终流产。贝拉要求波特在彻底拒绝之前，先尝试为该剧创作几首唱段。正是这几首唱段，让波特彻底意识到了该剧的意义与价值，于是他开始全身心地投入该剧的音乐创作中。

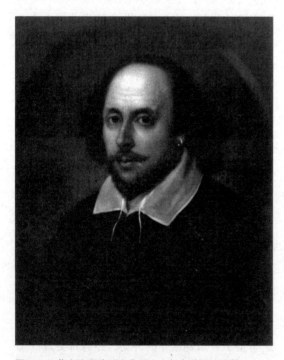

图 23.1　莎士比亚戏剧启发了几十部音乐剧改编版

图片来源：美国国会图书馆，www.loc.gov/pictures/item/98517032/

然而，该剧两位制作人萨博与阿耶斯的日子并不好过。一方面，该剧创作团队没有一位响当当的名字：波特已经是百老汇作曲界的过气明星，而贝拉·斯派沃克虽然在剧作界小有名气，但是她却从未涉足过作词领域；另一方面，由于莎翁戏剧超出了一般观众的欣赏水平，因此鲜有卖座叫好的热门剧。可想而知，萨博与阿耶斯在为该剧筹集资金的道路上，可谓举步维艰。在一年的时间里，他们孜孜不倦地为该剧寻找投资者，并先后从 72 位投资人那里，一共筹集到了 18 万美元的剧目资金。该剧光是为投资人进行的试演就多达 24 场，远远超过之前波特的任何一部剧作。[1] 然而，波特忍受着身体的病痛以及残疾对于自尊心的打击，顽强地出现在这些试验的现场，倾其全力地推动该剧的最终成型。

波特为该剧一共创作了 25 首唱段（但是最终上演时被删减到 17 首），而贝拉的丈夫也参与到创作团队，为该剧的歌词不断润色。《吻我，凯特》的首演无疑是百老汇音乐剧界的一枚重磅炸弹，整个戏剧评论界赞誉一片。评论人罗伯特·加兰（Robert Garland）写道："《吻我，凯特》是我看过最棒的音乐剧，我实在想不出还有哪部剧可以超过它。这部剧几乎面面俱到：笔触精致但却不阳春白雪、构思巧妙但却不自作聪明、妙语连珠但却不卖弄做作、睿智幽默却不低级趣味。""当我离开剧院的时候，"加兰补充道，"观众席间依然此起彼伏地高喊着科尔·波特的名字，而剧院老板李·舒伯特（Lee Shubert）此时已经开始忙着出售《吻我，凯特》来年圣诞节的预售票了。"不出所料，在同时期还在上演着另外两部经典巨作《俄克拉荷马》《旋转木马》的情况下，《吻

1　试演，通常是为剧目潜在投资人安排的彩排，将会有专人解读剧情，并由词曲作者演奏剧中的所有唱段。

我，凯特》依然成为强手如云的 40 年代百老汇上演时间第四长的热门剧目，首轮演出长达 1077 场。

留下遗产
LEAVING A LEGACY

仅仅 16 周之后，《吻我，凯特》就赚回了所有的演出成本，而它在海外演出市场也受到了热烈的欢迎。该剧的维也纳版成为沃克苏珀剧院（Volksoper Theatre）58 年剧院史中最热门的剧目，该剧也成为在波兰上演的第一部美国音乐剧作品，并获得了连演 200 场的演出成绩。剧中一首唱段《太热了》（Too Darn Hot），却因为歌词中的影射含义，而遭到了电台的禁播。然而，哥伦比亚唱片公司却为《吻我，凯特》录制了一张首演阵容版 LP 唱片，这也是波特百老汇创作生涯中发行的最长播放时间的唱片。此外，《吻我，凯特》中还出现了一个黑人配角演员，但是这并没有给该剧的顺利上演带来任何负面影响。

和波特以往的音乐剧作品不同，《吻我，凯特》剧中所有唱段都密切紧扣叙事线索，极大地提升了该剧的"戏剧整合性"（dramatic integration）。此外，《吻我，凯特》中的戏剧场景分别发生于台前（莎翁戏剧）与幕后（舞台后场），在这两个截然不同的戏剧场景中，波特创作的音乐在风格上也严格区分。

《吻我，凯特》是一部后台音乐剧，这就意味着，舞台上会出现一些发生在剧院后台的故事，如男女主角的争吵、技术障碍、钻营谋取等。虽然这种叙事手法在电影作品中较为常见，但在戏剧舞台上，《吻我，凯特》算是第一部将视角触及剧院后台的音乐剧作品。

如何讨厌男人
HOW TO HATE MEN

在台前唱段里，女主角演唱了一首《我恨男人》（I Hate Men）。该唱段不仅唱词幽默风趣，而且恰到好处地映衬了当时的戏剧情景。《我恨男人》唱段一开始，女主角莉莲（Lilli）用缓慢的速度，咬牙切齿、逐字逐句地拉开演唱（1）；第 2、第 3 乐段速度逐步加快，音乐风格越发倾向于快语速的滑稽歌（patter song）；第 4 乐段，曲风瞬即转变，旋律回归最初的缓慢与庄重，但歌词却是各种对男人的挖苦与厌恶，词曲内容的强烈对比让人忍俊不禁；接下来的第 5 乐段又回到第 3 乐段快语速的滑稽歌风格，但因突如其来的第 6 乐段装饰音而终止。

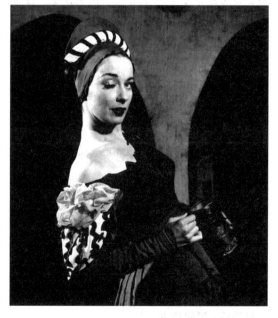

图 23.2 《吻我，凯特》凯瑟琳的唱段《我恨男人》，由帕特里夏·莫里森（Patricia Morison）扮演
图片来源：Photofest: Kiss_Me_Kate_Morison_101.jpg

这首《我恨男人》采用了分节歌的曲式结构，第 1 ~ 6 乐段的音乐风格各不相同，分别出现了圣歌式、滑稽歌式以及花腔炫技式唱段。

和《意乱情迷》最后有意识安置的返场乐段一样，这首《我恨男人》最后也被加入了一段设计好的返场重复乐段，将之前的旋律元素全部进行了重复。然而，和之前《安妮，拿起你的枪》不同的是，《吻我，凯特》制作人售出了慈善票，而这也直接导致了该剧极为尴尬的首演场面：

> "1949 年 2 月的《吻我，凯特》慈善场演出，对于演员来讲，无疑遭遇了全世界最差劲的观众。第一幕中间，女主角演唱了一首独唱曲目《我恨男人》。按照惯例，这无疑应该是一首观众热烈要求返场的唱段。然而，当女演员演唱完第一段副歌之后，观众们面无表情、毫无反应。导演达文波特（Pembroke Davenport）强忍住内心的怒火，冷静地在指挥席上转过身，面对台下观众说道：'不管你们愿不愿意，这里将会有一次返场演唱。'然后回身继续指挥。"

246

> "整晚演出，台下观众都如同死人一般毫无反应。"达文波特评价道，"直到演出当中，我突然感觉脖子上有人呼气。回头一看，原来有观众探过脑袋来，正在窥视我的指挥谱。这些人根本就无心看演出，他们倒是更关心，我是否在严格按照乐谱指挥。"

观众的迟钝反应让导演达文波特和演员们

倍感沮丧，而这恰恰反映出剧场演出中特有的一种化学反应，是电影或其他"固定"表演形式难以实现的特殊观赏体验。

波特生命的跌宕起伏
PORTER'S UPS AND DOWNS CONTINUE

《吻我，凯特》之后，波特接着遭遇了几次挫败。之后的音乐剧《好到极致》（*Out of This World*）虽提前预售了可观票数，但依然没有获得投资收益。受《吻我，凯特》唱片销量的鼓舞，哥伦比亚唱片公司在《好到极致》正式上演前就正式发行了剧中唱段。讽刺的是，首演中被删除的那首《从今往后》（*From This Moment On*），却反而火遍全国。然而，1953 年的《康康舞》（*Can-Can*）却连续上演了 892 场，成为波特演出时间第二长的剧目。此外，首演于 1955 年的《丝袜》（*Silk Stockings*）成为波特在百老汇的收山之作。虽然该剧票房成绩不及之前的《康康舞》（只有 478 场），但却为波特赢来很久没有的戏剧赞誉。评论界特别褒奖了剧中女演员格雷琴·威勒（Gretchen Wyler），这让她本人始料未及，因为她当时的身份还仅是女主角的替补。有关这部分内容，参看"走入幕后"。

走进幕后：展翅待飞

正如男女童子军中的座右铭"时刻准备"，这也是剧院行业的金科玉律，并在格雷琴·威勒身上得到完美验证。1955 年，伊冯娜·阿黛尔受聘出演科尔·波特音乐剧《丝袜》的女主

角，制片人邀请格雷琴·威勒担任阿黛尔的替补。鉴于已担任过两次替补，威勒不愿再继续这份工作，并告诉剧方自己想去好莱坞发展。然而，两个月后，威勒并未如常所愿地成为电影明星，反倒等来一通来自费城的电话。电话来自于《丝袜》的制片人欧内斯特·马丁（Ernest Martin），该剧当时正在美国巡演。马丁在电话

里说道："《丝袜》这剧现在非常火，但你猜怎么着？伊冯娜·阿代尔病了，将由她的替补接任，而这个角色原本非你莫属。现在，我给你个机会……怎么样，你愿意当这部剧主演替补的替补吗？我们可以付你 150 美元。"

怀勒无奈接受，每晚站在舞台侧翼上观察主演替补雪莉·奥尼尔（Sherry O'Neil）的表演。尽管没有机会参加演出排练，怀勒依然记忆下了女主的所有戏份，甚至偷偷试穿了女主的所有戏服。可想而知，当伊冯娜·阿黛尔康复重返舞台时，怀勒和奥尼尔两人的失望之情在所难免。

然而，就在《丝袜》转战百老汇的前十天，威勒如往常一样出现在舞台侧翼，阿黛尔却突然瘫倒在后台。威勒见状立刻冲进更衣室，她知道自己的机会来了：就在当晚早些时候，阿黛尔在剧场外听见奥尼尔与门卫的对话，得知奥尼尔正要赶火车前往纽约参加明天一早的面试，今晚不会出现在剧场。

此时，剧场响起了喇叭寻人："雪莉·奥尼尔，雪莉·奥尼尔，请到舞台监督这边来……"。怀勒不为所动，淡定地在后台补妆，因为她知道奥尼尔此刻已身在火车上。当化妆间敲门声响起时，怀勒早已一切准备就绪。当晚，演出落下帷幕，科尔·波特和制片人立刻决定将女主人选锁定怀勒，而后者正式开启了《丝袜》的百老汇序幕。

无独有偶，就在一年前，雪莉·麦克雷恩（Shirley MacLaine）也曾因替补受伤的卡罗尔·哈尼（Carol Haney）而在百老汇一举成名（并红遍好莱坞）。此后数年间，百老汇替补演员们不敢懈怠，纷纷做好充分准备迎接有可能突如其来的机会。怀勒言称："如果做不到时刻准备，这些人就不应该从事演艺工作，因为这是此行业必须遵守的戒律。"追忆这段幸运往昔，怀勒补充道，"你能想象出雪莉·奥尼尔第二天从纽约回来并被告知一切时的表情吗？"

之后的三年间，波特的病情进一步恶化，不得不在 1958 年接受右腿截肢手术。失去下肢的波特从此拒绝出现在公众面前，对钢琴和作曲再也提不起任何兴趣。更严重的是，波特的整体身体状况也每况愈下，开始出现肺炎、膀胱炎、肾结石等病症。1964 年 10 月 15 日，曾经为世人留下无数迷人音乐的科尔·波特与世长辞。美国作曲家、作者与出版者协会（ASCAP）对这位传奇作曲家的评价是："科尔·波特是独一无二的，他的音乐优美动人而又充满睿智。他在音乐戏剧界卓越优异的创作，让其成为全世界音乐界永恒的传奇。"虽然后世也涌现出不少词曲兼任的音乐剧创作者，但没有人可以像波特那般曾经赢得如此广泛的听众群体，也没有人的音乐作品可以如波特的歌曲那般持久弥香、百听不厌。

获得评论界认可
GETTING CRITICS TO AGREE

《吻我，凯特》不仅获得了很高的演出评价，而且还荣获了戏剧界的诸多殊荣。20 世纪中期开始，除了偏重于文学戏剧的普利策奖之外，也应运而生了很多其他戏剧奖的评比，其中包括历史悠久的"纽约戏剧评论圈奖"。该奖最初的评选人严格限定在纽约日刊报纸的评论员中，但是后来的投票人员逐渐扩充到杂志和通

讯社，但是《纽约时报》目前依然不在纽约戏剧评论圈奖的评审人范畴内。在戏剧评论界成立一个组织并非易事，因为戏剧评论人通常都很固执己见，没有什么合作意识。1935年，普利策奖将年度最佳戏剧奖颁给了《老妇人》（Old Maid）。这一评选结果让很多戏剧评论人颇有微词。新闻代理人海伦（Helen Deutsch）抓住了一个机会，她提出应该建立一个独立的戏剧评论组织，以表达与普利策等主流评论奖相背驰的意见。海伦后来回忆道：

"事实上，当时真正有权评选最佳戏剧奖的，只有纽约各报界的戏剧评论专员。于是，我一一致信给12位报界的主要戏剧评论员，邀请他们前来碰面，并投票评选出他们心目中本季度的最佳戏剧作品（要知道，想将这么一群自视甚高的人聚在一起，是件多么不容易的事儿）。让我喜出望外的是，这些报界戏剧评论专员们第一次碰面非常顺利，他们决定成立一个戏剧评论圈，并邀请了一些其他的业内人士加入，将最后的组织人数锁定在17人。"

戏剧评论圈最终推举《温特塞特》（Winterset）为1935—1936年度最佳戏剧，而海伦恰好是该剧的投资人之一，这也让戏剧评论圈的这一决议招来了各种非议。毫无疑问，这些戏剧评论专家们当然会据理力争，不断强调自己公正的评判标准与高水准的评判能力。

戏剧评论圈每年授予的奖项数量有限，主要包括最佳新戏剧、最佳音乐剧、最佳外语剧目，有时还会颁发一个特别奖。戏剧评论圈将第一个音乐剧奖，颁发给了罗杰斯与汉默斯坦合作于1945年的《旋转木马》（Carousel）。同年最佳戏剧奖的角逐异常激烈，也是戏剧评论圈成立以来，第三次出现评论结果难以统一的状况。

这其中，有部分原因是，一些评委选择了弃权票，因为他们认为1945—1946年间没有一部戏剧可以胜任这个称号。评委们各抒己见，评审结果久久难以统一，以至于《每日时报》的约翰·查普曼（John Chapman）决定退出戏剧评论圈。他认为戏剧评论圈存在的意义是评选出一部最佳戏剧，即便同年戏剧作品整体水平不高，也应该评选出一部相对优良的剧目。

在更改了戏剧评论圈评审规则之后，查普曼重返评审委员会，但是不久之后又出现了新的状况。1949年，戏剧评论圈以复活节为由，取消了原定为获奖剧目举行的庆功晚会。然而戏剧评论人乔治·南森（George Jean Nathan）的一番言论，却掀起了一场风波：他认为根本没必要举办什么庆功晚会，因为评论人与演员们混在一起是件很跌身份的掉价事儿。当年戏剧评论圈最佳戏剧奖《销售员之死》（Death of a Salesman）的制作人听闻此事之后，决定自己举办一个庆功晚会。结果，尽管这场庆功宴上出现的大部分都是演员，但是前来出席的评论人依然显得兴高采烈。事后，《邮报》评论人睿智地调侃了南森的言论："相对于演员，评论人似乎更不喜欢的是他们彼此。"虽然这话有点半开玩笑，但是却一语道破实质。

百老汇的最高荣誉
CELEBRATING BROADWAY'S BEST

然而，戏剧评论圈并没有将当年的最佳音乐奖颁给《吻我，凯特》，而是授予了罗杰斯与汉默斯坦合作的《南太平洋》（South Pacific）。不过，《吻我，凯特》获得了多纳德森奖的青睐，荣登《公告牌》杂志（Billboard Magazine）。《公告牌》杂志成立于1944年，以杂志创刊人多

纳德森先生（W. H. Donaldson）的名字命名其奖项名称。该奖项堪称美国戏剧评论界最民主的奖项，因为所有戏剧圈的职业人士都有权参与评选投票。《吻我，凯特》摘走了当年多纳德森的两个奖项——阿弗列·德雷克（Alfred Drake）赢取最佳男演员奖、里缪尔·阿耶斯（Lemuel Ayers）赢得最佳舞美服装设计奖。不过，多纳德森奖存在时间并不长，因为从1947年开始，美国戏剧协会（American Theatre Wing）开始设立托尼奖（Tony Awards）。由于托尼奖具有美国官方授权与支持，1955年开始，《公告牌》杂志决定停止了自己的多纳德森奖。

如今，托尼奖已经成为音乐剧界公认的最高奖项。该奖最初的名称为安托尼特·佩里奖（Antoinette Perry），因为佩里是美国戏剧协会工作时间最长、工作最勤奋努力的元老。美国戏剧协会的雏形成立于1917年，最初由7位女士发起成立的兵灾赈济组织。该组织最初命名为"女戏剧工作者战争救济协会"，主要工作是募集战争物资：她们运营了几家缝纫店，为前线生产出了1863645件物资；此外，她们不仅到处募捐食物与衣物，而且还在百老汇开了一家专门面向军人的食品店，并专门资助那些为军人提供世界巡演的剧团。与此同时，她们通过四处游说，大量售出爱国券，为该组织赢得一千万美元的资金。1920年，男性戏剧工作者战争救济协会成立，这两个组织一起致力于帮助"一战"之后的民众渡过难关。

1939年，该组织正式更名为"美国戏剧协会战争服务机构"，隶属于英国战争救济协会。珍珠港事件之后，该组织自立门户独立出来，由安托尼特·佩里任秘书长。协会的一系列举动都是以为战争服务为宗旨：开设了8家剧院门廊餐厅，并以此为题材，拍摄了一部名为《剧院门廊餐厅》（*Stage Door Canteen*）的电影以及同名每周广播节目。协会将赢得的利润全部投资于戏剧作品，专门为美国劳军联合组织（United Service Organizations）的士兵提供演出，并向各大医院派出演员进行慰问演出。

战争结束以后，协会转向为老兵成立专门的戏剧培训学校，名为"美国戏剧协会专业训练学校"。该学校提供戏剧与舞蹈类课程，曾经聘请到雷·博尔格（Ray Bolger）这样的名人老师，毕业的学生也有不少后来成为演艺界响当当的名字，如：托尼·兰德尔（Tony Randall）、威廉·沃菲尔德（William Warfield）、查尔顿·赫斯顿（Charlton Heston）、高登·麦克瑞（Gordon MacRae）等。

1946年，安托尼特·佩里去世。在同年的秋季董事会议上，帕姆波顿（Brock Pemberton）提议设立一个一年一度的戏剧奖，专门用于表彰在戏剧界有突出贡献的艺术家。该提议一经提出便得到了热烈的响应，于是第二年，美国戏剧协会开始正式颁发托尼奖，奖品通常就是一个奖状和一个点烟器或脂粉盒。直到1949年，托尼奖才开始正式颁发奖杯，该图案设计一直沿用至今。托尼奖每一年的评审委员各有不同，但是主要来自于以下一些机构：美国戏剧协会、演员权益协会、戏剧家工会、舞台导演与编舞家协会、布景艺术家协会、纽约剧院与制作人协会等。如今，已有450位评委参与每年托尼奖的评审，奖项主要分为两大类：台词戏剧和音乐剧。

《吻我，凯特》在1949年的托尼奖角逐中，表现异常出色，将五项大奖收入囊中，其中包括具有最高含金量的"最佳音乐剧"奖。2000年《吻我，凯特》复排版也是硕果累累，不仅获得了当年托尼最佳复排奖，而且还一举拿下托尼最佳导演、男主角、配乐和服装设计奖。

百老汇奖项百花齐放
EXTENDING THE CELEBRATION

多纳德森奖与托尼奖面向的剧目主要来自于百老汇作品，外百老汇的小剧场剧目也有自己的评审奖项，比如奥比奖（Obie Awards）。和之前的多纳德森奖相仿，奥比奖 1955 年由《村声周报》（*Village Voice*）杂志创办。设立该奖项的起因是，《村声周报》的编辑们认为，有必要对纽约格林尼治村的小剧场戏剧作品进行专业化的艺术评审。该奖项每年评选一次，一直延续至今。除此之外，戏剧课桌奖（Drama Desk）也是针对外百老汇剧目的重要奖项。该奖项成立于 1949 年，主要评审目标除了百老汇与外百老汇剧目之外，还涉及外外百老汇剧目和一些非营利性的实验剧目。

获得奖项提名对一部剧目来说至关重要，因为，获得专业界的认可，可以给剧目演出的票房带来良好的宣传效果。然而，略显讽刺的是，由于奖项颁奖仪式的时间问题，一些获奖剧目还未来得及登台授奖，就已经下场落幕。但是，无论如何，获得奖项对于个人还是剧目团队来说，都是至高无上的荣耀与肯定。

250

边栏注

百老汇的莎士比亚

音乐剧剧作家常常会四处寻找灵感，而莎翁有着数百年历史的戏剧作品自然成为剧作家滋生灵感的圣地。《吻我，凯特》并非唯一从戏剧中寻找创作灵感的音乐剧作品，但其独特之处在于，它很巧妙地将莎翁的古老戏剧情节编织于一个当今时代的副叙事线索中。在《吻我，凯特》中，伊丽莎白时代的戏剧成为了整部作品的戏剧框架，其中的故事场景时而跳跃到更

加现代的时空里，时而又回到莎翁年代的戏剧场景中，但是却被配以更加现代口吻的台词风格。早期对于莎翁戏剧的改编更多趋向于选择其喜剧作品，但随着越来越多严肃的戏剧主题进入音乐剧领域，莎翁的悲剧作品也开始出现在音乐剧的舞台上。这些剧本改编的命运千差万别，有些成为了当年无可争议的票房翘首，而有些则甚至从未有机会亮相百老汇。下面是将莎翁戏剧搬上音乐剧舞台的作品对照表：

表 23.1　改编自莎翁戏剧的音乐剧作品

	音乐剧	莎翁戏剧
1906	《豪门佳丽》	《罗密欧与朱丽叶》
1938	《锡拉库扎的男孩》	《错误的喜剧》
1939	《摇曳梦境》	《仲夏夜之梦》
1948	《吻我，凯特》	《驯悍记》
1957	《西区故事》	《罗密欧与朱丽叶》
1968	《生死恋》	《十二夜》
1968	《各尽其职》	《十二夜》
1968	《我心所属》	《奥赛罗》
1970	《感觉》	《罗密欧与朱丽叶》
1970	《乐兮》	《十二夜》
1971	《维罗纳两绅士》	《维罗纳两绅士》
1972	《错误的喜剧》	《错误的喜剧》
1974	《父亲》	《李尔王》
1976	《乖宝哈姆雷特》	《哈姆雷特》
1976	《梦境》	《暴风雨》
1981	《哦，兄弟》	《错误的喜剧》
1981	《狂野的女人》	《罗密欧与朱丽叶》
1984	《沙滩风暴》	《暴风雨》
1986	《十二夜》	《十二夜》
1988	《夜之惊魂》	《麦克白》
1995	《另一个仲夏夜》	《仲夏夜之梦》
1995	《无事生非》	《无事生非》
1996	《你好，哈姆雷特》	《哈姆雷特》
1997	《好戏登场》	《十二夜》

延伸阅读

Atkinson, Brooks. *Broadway*. Revised Edition. New York: Limelight Editions, 1974.

Block, Geoffrey. *Enchanted Evenings: The Broadway Musical from* Show Boat *to* Sondheim. New York: Oxford University Press, 1997.

Eells, George. *The Life That Late He Led: A Biography of Cole Porter*. New York: G. P. Putnam's Sons, 1967.

Gaver, Jack. *Curtain Calls*. New York: Dodd, Mead, 1949.

Gill, Brendan. *Cole: A Biographical Essay*. Edited by Robert Kimball. London: Michael Joseph, 1971.

Kimball, Robert, ed. *The Complete Lyrics of Cole Porter*. London: Hamish Hamilton, 1983.

Morrow, Lee Alan. *The Tony Award Book: Four Decades of Great American Theater*. New York: Abbeville Press, 1987.

Rosenberg, Bernard, and Ernest Harburg. *The Broadway Musical: Collaboration in Commerce and Art*. New York: New York University Press, 1993.

Schwartz, Charles. *Cole Porter: A Biography*. New York: The Dial Press, 1977.

Stevenson, Isabelle. *The Tony Award: A Complete Listing with a History of the American Theatre Wing*. New York: Arno Press, 1975.

Swain, Joseph P. *The Broadway Musical: A Critical and Musical Survey*. New York: Oxford University Press, 1990.

《吻我，凯特》剧情介绍

《吻我，凯特》得名于莎士比亚《驯悍记》中的最后一幕——剧中男主彼特鲁乔要求未婚妻凯瑟琳拥吻他。彼特鲁乔打赌自己可以驯服个性独立的凯特，而两人的针锋相对恰是该剧最大的喜剧点。《吻我，凯特》开场，舞台上出现的是《驯悍记》的音乐剧版演出，剧团老板是弗雷德·格雷厄姆（Fred Graham）。弗雷德的前妻莉莉出演剧中的凯瑟琳，洛伊斯·蓝恩（Lois Lane）出演剧中凯瑟琳的妹妹比安卡（Bianca），比尔·卡尔霍恩（Bill Calhoun）出演剧中与比安卡相恋的卢森提诺（Lucentino）。

后台演员之间的关系非常微妙。和弗雷德离婚之后，莉莉结识了一位政客哈里森·豪威尔（Harrison Howell），后者正是这部新剧的资助人。与此同时，弗雷德对洛伊斯很感兴趣，而洛伊斯虽不满比尔的嗜赌成性，却对比尔情有独钟。演出开始，剧团出现在巴尔的摩，演员们正在进行这部新音乐剧上演前的最后一次彩排。彩排结束，

洛伊斯四处寻找缺席谢幕彩排的比尔（通常在谢幕彩排中决定所有演员谢幕鞠躬的先后顺序）。洛伊斯得知比尔因赌博背上了一万美金的债务，而他竟然在欠款单上签上了弗雷德的名字。

此时，莉莉正在后台和弗雷德唇枪舌剑。渐渐地，两人开始停止拌嘴，回忆起若干年前两人曾经共事的一部小歌剧演出。两个黑帮模样的壮汉出现，向弗雷德索取一万美金的债款。弗雷德一头雾水，两人威逼利诱，试图"帮助"弗雷德回忆起来。为了不彻底吓坏弗雷德，两人决定一会再来。弗雷德的霉运显然未了，他送给洛伊斯的演出祝福花束被错送到了莉莉的房间。花束恰好使用了当年弗雷德与莉莉婚礼晚宴时使用的同种花，莉莉误以为这是弗雷德向自己示意重归于好。

场景转换到舞台上莎翁《驯悍记》的音乐剧版演出，比安卡正被诸多爱慕者取悦，但凯瑟琳则表示自己对彼特鲁乔，甚至任何一个男人，丝毫不感兴趣——《我恨男人》（见谱例27）。麻烦出现了，莉莉赶间返回后台时，发现了花束里的卡片其实是弗雷德送给洛伊斯的。当她作为凯瑟琳重返舞台时，盛怒之下的莉莉竭尽全力羞辱正在扮演彼特鲁乔的弗雷德。当弗雷德完成原莎剧中彼特鲁乔痛打凯瑟琳屁股的经典场景时，舞台上的剑拔弩张显然脱离了角色。

舞台上的盛怒并不能满足莉莉的报复之心，她致电哈里森，告诉他自己要退出演出，并将立即和他成婚。为了让演出继续进行，绝望的弗雷德试图挽留莉莉，但后者显然充耳不闻。二人争执之时，两位暴徒再次出现，依然嚷嚷着那笔一万美金的欠债。弗雷德心生一计，他假装承认这笔欠债，但却告知二人，自己只能在完成这周演出并收回票房成本之后才有可能还清债务。他将莉莉出走的信息告知二人，并表示莉莉的缺席将会造成自己无力凑齐债款。

两位暴徒意识到事情的严重性,两人决定"劝说"莉莉留下来。他们装扮成伴唱演员,将莉莉强行拉回舞台,并胁迫其完成了剧中与彼特鲁乔的婚礼。原剧中的凯瑟琳本就无意出嫁,所以观众们并未觉察出其中的异样。

哈里森抵达后台,弗雷德将他拉到一边,向其添油加醋地讲述了事情的经过。所以,当莉莉向他抱怨自己被囚禁时,被误导的哈里森并不相信,反而和她开起了玩笑,这样莉莉更

加恼羞成怒。事情出人意料地发生逆转,由于黑帮火并,两暴徒失去了幕后老板,那张欠款单变成一片废纸,弗雷德和莉莉重获自由。莉莉冲上出租车愤然离去,两暴徒却误闯入舞台。面对等待已久的观众,两人开始即兴表演——"温习你的莎士比亚"。大幕升起,面对莉莉的离去,弗雷德决定独自将演出完成。凯特出人意料地重返舞台,诉说着"女人如此简单"。至此,台前幕后的莉莉和弗雷德重归于好。

谱例 29 《吻我,凯特》

科尔·波特 词曲,1948 年
《我恨男人》

时间	乐段	曲式	歌 词	音乐特性
0:00	引子			安静的和声 小调
0:06	1	A	**莉莉／凯瑟琳:** 我恨男人	拉长,小调 女主敲打桌面 配合乐队尖锐声响
0:13	2		我完全不能忍受男人	加快,大调
0:18	3		与其嫁给他们其中的一位,我还不如当个老处女。 丈夫们总是太无聊,只能给你带来麻烦	每句始于高音 之后逐渐下行
0:28	4		噢,当然,我还是很高兴我妈嫁给了我爸,	乐句上行,渐慢
0:36	5		但是,我恨男人。	在歌词"我"上花腔处理
0:41	6		在这个国家里,我讨厌遇到的所有类型的男人。 我讨厌举止粗俗、恬不知耻、像个运动员一样的男人,	重复乐段 3
0:51	7		在这个国家里,我讨厌遇到的各色男人。 我讨厌举止粗俗、恬不知耻、像个运动员一样的男人, 他也许身材魁梧、长着胸毛,但,姐妹们,我们也可以啊。	重复乐段 4
1:00	8		噢,我恨男人!	在歌词"我"上花腔处理
1:07	间奏			与引子相同
1:21	9	A	我恨男人, 我很怀疑他们存在有什么价值。 躲开那些游走兜售的小贩们,尽管他们挺会卖弄风情, 他会给你从中国带回玉器,从阿拉伯带回香水 但是不要忘了,他们会享乐,而你却要生儿育女, 噢,我恨男人! 如果你嫁了个商人,那你可得务必小心。 他会告诉你在本地因公务逗留, 但事实上,他不过是在和秘书小情人幽会, 噢,我恨男人!	重复乐段 A
2:12				乐句下行,刺响结束

252

第 *24* 章

音乐剧领域的政治与
社会话题

音乐戏剧发展的数百年间，涉及社会政治话题的作品屡见不鲜。1728 年的《乞丐的歌剧》就曾经让当时的英国政府如坐针毡，而一部因带有煽动言论而在多国被禁演的戏剧作品，还曾经被莫扎特搬上过歌剧舞台。甚至于在吉尔伯特与苏利文的小歌剧作品中，也能时常看到针砭时事的论调。然而，这种情况，在 20 世纪初的音乐喜剧或小歌剧中却并不多见。随着时代的变迁，音乐剧领域的作曲家与剧作家也开始逐渐关注严肃的社会话题，也有一些人为此付出了惨痛的代价。

大萧条时代的"快闪族"
A DEPRESSION ERA "FLASH MOB"?

1937 年，由马克·布利茨坦 (Marc Blitzstein) 谱曲的《大厦将倾》(The Cradle Will Rock) 惨遭舞台审查机构的禁演，因为美国当局害怕剧中的政治言论会危及到社会稳定。这部剧是由联邦戏剧项目 (Federal Theatre Project) 资助的，该项目隶属公共事业振兴署 (Works Progress Administration)，后者主要致力于减轻大萧条时代的经济消退。联邦戏剧项

目导演原本诉求是支持一些"言论自由、不迎合审查制度"的戏剧作品，其中也包括一定数量的音乐剧作品。然而，由于《大厦将倾》剧中的主角被刻画为资本集中和大财阀垄断的无辜受害者，该剧一经上演便遭到了美国当局的禁演。政府立刻叫停了《大厦将倾》，并正式查封了剧院。尽管如此，该剧灯光导演还是悄悄顺带出个聚光灯，该剧导演更是在炎热六月天套上厚外套，只为了能把曲谱偷出剧院。然而，演员权益协会与美国音乐家联盟 (Actors' Equity and the American Federation of Musicians) 出于对禁演令的顾忌，只能禁止自己旗下艺术家出现在该剧演出现场。

《大厦将倾》导演和制片人并未气馁，而是积极寻找解决方案。当晚八点，一位奋战于戏剧行业的经理人为剧组找到一座空剧院，位于 19 个街区外，租金仅需 100 美元。导演助理立即用 10 美金租来一台老掉牙的立式钢琴。开幕之夜的观众开始聚集，剧组宣布新的演出地点。一队出租车和一群步行者向北开动，演出时间推迟到晚上九点。剧场里，布利茨斯坦坐在钢琴前向观众解释了事情的来龙去脉，然后开始了全剧第一首唱段。制作人约翰·豪斯曼 (John

Houseman）回忆说：

"伴随着马克·布利茨坦紧张的男高音，一个微弱摇摆的女声响起。起初，人们并不知道这声音是从何而来，只感觉两个声部持续交织在一起……几句歌词之后，马克停了下来，聚光灯移至舞台口，发现一位身着绿裙、染色红发的纤弱少女站立在剧院下排的左侧包厢里。她眼神透亮，浑身因恐惧而显僵硬。起初，巨大剧院里只有部分观众可以看见她，但她却在之后每一个音符中凝聚起一股力量……时隔多年，言语难以形容当时这位瘦小绿衣女士声音中蕴含的浓烈情感，它是那样得让人窒息却又充满感激与爱意。多年后，该剧另位演员在信中向我描述道：如果当时这位女士没有出现在包厢，我甚至怀疑所有人是否有勇气将这部剧目继续演完。然而，当这纤细却清脆的声音一出现，我们立即全部进入状态。"

由于被禁止出现于舞台上，部分剧组演员与乐队成员只能自行购票入场，以观众身份出现在观众席中（一位手风琴演奏者只能出现于剧院包厢）。在灯光导演追光灯的捕捉之下，散布在剧院不同角落里的演员或乐师们，顽强地完成了全剧的演出。这样的演出状况持续了19晚，直到《大厦将倾》最终于1938年重返百老汇舞台。正式上演的《大厦将倾》并未延续1937年原计划的舞台布景和完整管弦乐设置，而是保留了一些非常规的舞台处理，比如让钢琴手位于舞台的前部和中央，而演员们则被安排在舞台后侧，轮到演唱时才移步舞台前侧。这一演出处理在该剧其后的复排版中，依然得以保留。然而，只采用钢琴的乐队形式也并非没有问题（参见"边栏注：百老汇的步行者"）。《大厦将倾》的演出被录制并发行，该唱片也成为第一部正式发行的音乐剧专辑。

百老汇的"步行者"

美国音乐家联盟规定，根据剧院的不同大小，百老汇剧目需要达到与其匹配的乐队最少人数。1937年《大厦将倾》首演，为了能满足剧院最少乐队人数要求，剧组不得不临时找剧组演员或观众来凑够乐队人数。当1938年该剧正式亮相百老汇时，剧组依然希望保持钢琴独奏的乐队形式，这就需要一些"步行者"来凑够剧场乐队人数的要求（这些人之所以被昵称"步行者"，是因为他们每晚需要"步行"入剧院领取薪水）。因此，《大厦将倾》剧组不得不额外聘用10位"步行者"，尽管这些人并未参与任何演出。布利茨斯坦最后雇佣了自己的十位朋友，因为他们都非常需要这笔收入。

《大厦将倾》的境遇并非偶然。1975年，音乐剧《芝加哥》正式上演。由于该剧采用的是综艺秀时代的音乐风格，乐队阵容仅需13人。这与该剧院最低25位乐队演员的限制相去甚远，剧组只能额外聘用10位"步行者"。1975年的音乐剧《歌舞线上》也经历了同样的困境。该剧原本是纽约莎士比亚戏剧节的项目，项目投入资金只够聘用18位乐手，因此原剧采用了小型乐队的编制。当制作人决定将《歌舞线上》搬上百老汇舞台时，他首先需要额外支付经费重新修改乐队编曲，以便符合剧院25名乐手的最低要求。为节约开支，制作人最终选择雇佣7位"步行者"取而代之。《歌舞线上》最终创造了连续上演15年的票房记录，而这7位沉默的"步行者"的薪酬最终累计高达三百三十万美金。为了规避这部分开支，部分制作人开始要小伎俩，如让演员在部分场景中手持乐器出现。然而，这些终究逃不脱美国音乐家联盟的

最低人数规定。

这一状况一直持续到 1993 年，美国音乐家联盟逐渐意识到，"步行者"让乐队规模越来越难界定。与此同时，一项"特殊情况"条款正式出台，它明确规定：如果一部剧目可以证明其小型乐队编制的足够戏剧表现力，剧组可以申请采用少于剧院最低要求的乐队阵容。1995 年的《斯莫科·乔的咖啡馆》（Smokey Joe's Café）成为第一部获得乐队人数减免的剧目。然而，美国音乐家联盟很快又面临新的挑战，那便是数字录音技术的发展。"虚拟乐队"（virtual orchestras）愈发可行，这不仅危及到音乐家们的个人生计，而且也削弱了整个"现场"表演行业的舞台魅力。

在新技术的鼓舞下，剧院制作人于 2003 年重新拉开谈判，要求彻底废除乐队人数最低限制。美国音乐家联盟提出只能减少限制人数，谈判陷入僵局。音乐家工会决定罢工，这反而让制作人开始使用虚拟乐队。一位《芝加哥》的演员将这种机器合成音响描述为"人工无趣、没有灵魂"。罢工音乐家们则汇聚时代广场，举行了一场葬礼，嘲弄地哀悼"现场音乐"的消亡。

尽管罢工进行，百老汇却依旧歌舞升平，直到一个更强大组织加到入罢工阵营，那便是舞台布景工会（the stagehands' union）。这些百老汇的幕后工作人员认为"机器将要取代人工"，担心自己的生计收到威胁。很快，演员权益协会也加入罢工，失去演员、后台人员的制作人只能取消演出，百老汇陷入停演。考虑到相关车旅、餐厅和酒店收益，估算下来，每场百老汇停演会给纽约市带来近七百万美元的经济损失。四天后，纽约市长介入，重新启动谈判并试图寻找解决方案。经过一整夜的讨价还价，美国音乐家联盟减少了最低乐队人数，而虚拟

管弦乐队也被禁用，"现场音乐"再次进入安全地带。

新时代版《乞丐的歌剧》
THE BEGGAR'S OPERA REVISITED

在其之前，一位欧洲作曲家也经历了类似的禁演遭遇。原德国作曲家科特·威尔（Kurt Weill）与编剧家贝尔托·布莱希特（Bertolt Brecht）创作了一部新时代版《乞丐的歌剧》，名为《三便士歌剧》（Die Dreigroschenoper）。该剧基于伊丽莎白·霍普特曼（Elisabeth Hauptmann）原作的讽刺基调，其修改之后的版本上演于 1928 年，距离《乞丐的歌剧》的首演恰好两百周年。《三便士歌剧》的故事背景发生于维多利亚时代，威尔与布莱希特将讽刺的矛头对准了当时的柏林中产阶级，将伦敦遭遇瘟疫与柏林被纳粹统治相提并论。接下来五年间，《三便士歌剧》的巡演步伐遍布欧洲各个城市，上演场次高达一万多场。1930 年，该剧被派伯斯特（G. W. Pabst）搬上了电影银幕（包括一个德文版和一个法文版），但是剧中歌曲被

图 24.1 导演乔治·伯斯特（George Pabst）为刀客麦克扮演者阿尔伯特·普雷让（Albert Préjean）说戏

图片来源：维基共享资源，https://commons.wikimedia.org/wiki/File:Pabst_Prejean_1931.jpg

删减了很多，全片唱段时间加起来不过 28.5 分钟。1933 年《三便士歌剧》被禁演。为了肃清这种所谓的"颓废"艺术，当局特意举办了一场批判展览，播放了威尔妻子演唱的《刀客麦克》(Mack the Knife)。没想到，这次展览不仅没让柏林民众对这种"颓废"艺术反感，反而还从中获得不少艺术享受。

《三便士歌剧》1933 年登陆纽约，但由于糟糕的翻译，美国版演员与导演完全体会不出剧中讽刺的笑点。因此其演出效果可想而知，仅仅上演 12 场便草草落幕。威尔曾经告诫布莱希特说，过于雕琢文雅的辞藻反而不适合美国戏剧观众的口味。虽然美国戏剧评论界极不看好该剧的英文版剧本，但是对于剧中威尔音乐倒是赞赏有加，《纽约客》称赞其具有"一种新颖而迷人的节奏"。

因地制宜
FROM "VIAL" TO "WHILE"

威尔被驱逐出境之后，将美国视为自己新的家园。但是，威尔抵达美国之后不久便发现，自己曾经风靡欧洲的音乐戏剧品位，不适用于美国这片新兴的文化土壤。在潜心研究了美国的音乐剧市场之后，威尔发现，虽然商业利润是很多美国娱乐经营者们关注的焦点，但是也有不少制作人非常看重作品的艺术品位。其中，"联邦戏剧项目"(Federal Theatre Project) 推出的系列剧目质量颇高，都是在戏剧指导的专项拨款下，由美国最有影响力的剧作家完成。但是，随着戏剧指导艺术偏向的越发保守，它旗下的一个组织脱离了出来，成立了后来的戏剧团 (Group Theatre)。

威尔在一次酒会上偶遇了一位导演，并从两人的交流中萌生出新剧的创作灵感。这部剧不仅给威尔带来了商业上的巨大成功，而且还很大程度上满足了威尔在实验艺术领域的大胆尝试。之后，威尔涉足好莱坞电影配乐领域。虽然他拿到了自己第一部电影配乐的佣金，但是导演最后却采用了另一位作曲家的配乐，理由是后者的曲风更加"平易近人"、易于听懂。1943 年，威尔和妻子正式加入美国国籍，并对这个新身份表现出极大的忠诚与热情。威尔不仅从此拒绝再使用德语，而且还斥责报社编辑将自己定义为德国作曲家。

1938 年，原本戏剧指导旗下的另外一个组织也自立门户，更名为剧作家公司。同年，该组织推出了二部音乐作品，威尔为第二部《荷兰佬的假期》(Knickerbocker Holiday) 谱写了音乐。该剧的演员阵容并非都是歌者，包括其中的名角沃尔特·赫斯顿 (Walter Huston)。因为不太确定赫斯顿的声音条件，威尔致电报询问其音域。赫斯顿回复电报说："我没有音域。今晚平·克劳斯贝 (Bing Crosby) 电台节目上我将为你现场来一段，你到时自己听听吧。"聆听完赫斯顿的电台演唱之后，威尔立即意识到他极为有限的声音条件，于是为他专门谱写了一首伤感柔情的唱段《九月之歌》(September Song)。该曲也成为当时流传极广的热门歌曲。

1939 年，威尔遇到了剧作家莫斯·哈特 (Moss Hart)，后者曾经为科尔·波特、理查·斯特劳斯等大牌作曲家编撰过剧本。哈特当时正在接受弗洛伊德精神分析治疗，由此产生了强烈的创作欲望，希望可以将自己的经历创作成剧本。哈特与威尔劝说词作家艾拉·格什温加入了创作团队，而该剧也成为乔治去世以后，艾拉第一次独自参与的百老汇创作。最终成型的作品名为《黑暗中的女士》(Lady in the

Dark），用一系列梦境描述了女主角丽莎（Liza Elliott）的各种困境。和1910年的《淘气的玛丽埃塔》相仿，丽莎脑海里一直萦绕着一段破碎的儿时旋律，而当有人出现并帮助自己完成这段旋律之后，丽莎立刻意识到这就是自己苦苦追寻的真爱。威尔剧中的音乐创作得到了戏剧评论界的高度评价，评论家阿特金森（Brooks Atkinson）甚至赞誉其为"数年间戏剧界最好的音乐创作"。

虽然《黑暗中的女士》获得了成功，威尔之后的作品水平却参差不齐。事实上，威尔也一直在尝试着新的创作搭档，其中包括后来百老汇知名的剧作家艾伦·杰·伊勒纳（Alan Jay Lerner），两人于1948年推出了音乐剧《爱的生活》（*Love Life*）。该剧并没有完整连续的故事情节，而是片段性地展现了一对已婚夫妇的各种生活片段。有意思的是，这对夫妻的婚姻关系跨越了300年，因此剧中的场景完全发生于不同的时空。从这个层面来说，这部《爱的生活》具备了概念音乐剧的特质。贯联起全剧故事片段的是这对夫妻始终如一的情感状态，无论在哪个时空，这对夫妻都没有时间关注对方——丈夫忙于赚钱奔波于各种生意场合，而妻子则总是乐此不疲地效力于各种女权主义运动。

1949年威尔说服剧作家公司投资创作了音乐剧《迷失于星空》（*Lost in the Stars*）。该剧故事情节哀婉悲情，描绘了南非残酷的种族隔离制度，讲述了一对父子不得不骨肉分离的故事。《迷失于星空》的悲剧情节并没有妨碍观众欣赏作品的情绪，获得了戏剧评论界的一致好评。受到鼓舞之后，威尔决定将马克·吐温的《哈克贝利·费恩历险记》（*Huckleberry Finn*）的故事搬上音乐剧舞台。遗憾的是，在仅仅创作了5首唱段之后，威尔就因心脏病告别人世。

《三便士歌剧》的胜利
THE THREEPENNY TRIUMPHS

在他去世前不久，马克·布利茨坦曾找到威尔，希望可以将威尔《三便士歌剧》的德文版原作翻译成英文重演。威尔对于这个老剧新排的想法非常感兴趣，并计划要加入新版本的创作中。在失去威尔之后，布利茨坦只能单独承担起改编的任务，并于1952年将《三便士歌剧》复排版制作成型。

然而，《三便士歌剧》的复排版遭受了同样的政治迫害，因为此时美国麦卡锡主义盛行，"白色恐怖"蔓延到各种文化艺术领域。《三便士歌剧》的纽约上演被美国政府强行禁止，因为不仅该剧的原编剧贝尔托·布莱希特是一位共产主义者，而且布利茨坦自己也带有强烈的共产主义倾向。所幸的是，布利茨坦的弟子伯恩斯坦当时正在监管着一项艺术节，使得这部

图 24.2 威尔的妻子洛蒂·蓝雅 (Lotte Lenya) 在柏林和美国版《三便士歌剧》中演唱

图片来源：美国国会图书馆，www.loc.gov/pictures/item/2004663202/

作品的音乐会版演出得以公众亮相，威尔的遗孀蓝雅（Lotte Lenya）在这次《三便士歌剧》音乐会版演出中扮演了剧中女主角詹尼。

1954 年，《三便士歌剧》复排版终于上演于外百老汇剧院。虽然威尔为该剧创作的音乐此时已经略显老套，如小酒吧曲风，早期爵士乐风，甚至歌剧范儿的讽刺性歌曲等，但是该剧依然引起了外百老汇观众热烈的反响。由于剧院档期问题，《三便士歌剧》复排版被迫下架，但是观众对于再演的呼声却依然强烈，阿特金森在自己的戏剧专栏里也提出了重演该剧的请求。15 个月后，《三便士歌剧》复排版再次亮相百老汇，并在接下来的 7 年间持续上演了 2611 场，观剧人数多达 75 万人次。相对于一个观众容量仅 299 位的小型剧院来说，这个观众总人数无疑是一个天文数字。该剧也成为第一部录制原演出阵容版唱片的外百老汇音乐剧剧目，唱片销量高达 50 万份。

《三便士歌剧》中最热门的唱段当属全剧开场曲《刀客麦克之歌》（*The Ballad of Mach the Knife*，参见谱例 28）。该曲德文原名为 "*Moritat vom Mackie Messer*"，其中 moritat 是 Mord（凶手）与 Tat（犯罪）两个单词的合体。这是一首典型的德国街头民谣歌曲，讲述传奇罪犯的各种劣迹，创作灵感来自曾在 1928 年版《三便士歌剧》中扮演男主角马奇斯（Macheath）的男歌剧演员哈罗德·鲍尔森（Harald Paulsen）。他曾是无数柏林女性心目中的偶像。鲍尔森坚持要在自己的戏装上打上一个耀眼绚烂的领结，虽然这个不伦不类的配饰招来剧组所有人的反感，但是波尔森以拒演为要挟，坚持要以这样的形象出现。受此启发，布莱希特与威尔决定干脆将计就计，塑造一位带着夸张领结、一副绅士派头的罪犯形象。

布莱希特与威尔仅仅花了两天时间就完成了这首《刀客麦克之歌》的创作。完成后，威尔为剧组演员们演奏了这首《刀客麦克之歌》，大家争论起演唱这首歌曲的人选。鲍尔森希望可以以一种自述的方式，自己完成这首唱段。但是，主创者却认为鲍尔森的嗓音过于甜美，他们希望可以找到一个更加邪恶的声音。于是，布莱希特与威尔为该剧加入了一个街头歌手的角色，他如同一位游离于剧情之外的过客，一边演奏手摇筒风琴，一边为剧中角色阐释身世背景。

这首《刀客麦克之歌》的旋律带有浓烈的布鲁斯节奏感，以两拍子节拍框架里的三音符节奏型开场，并在不断重复中予以变化。该曲采用了民谣常见的分节歌曲式，为了避免曲调重复带来的单调感，威尔不断改变着旋律下的伴奏音型。在《三便士歌剧》的其他版本中，还出现过在《刀客麦克之歌》副歌中加入其他歌者的音乐处理。该曲采用了大调式，也许威尔是在传达着一种相对客观的情绪，即歌者（叙述者）并没有被故事中刀客麦克的骇人故事所左右情绪。一些学者甚至认为，这样的音乐可以帮助观众脱离故事情节，用更加冷静客观的眼光衡量剧中发生的戏剧故事。

这首《刀客麦克之歌》成为剧中伴随马奇斯的音乐动机，这与瓦格纳的乐剧理念如出一辙。此外，该曲还成为剧中很多场景的背景音乐，甚至在全剧终场马奇斯被处以死刑时被用作葬礼进行曲。《刀客麦克之歌》无疑是威尔一生音乐剧创作的代表作，曾经被无数歌手翻唱录制，唱片销量超过数千万份。此外，该曲还被用于麦当劳的汉堡广告中，其中歌词被篡改为《今晚大汉堡》（*Big Mac Tonight*）。讽刺的是，《刀客麦克之歌》的红极一时却并没有让这部《三

便士歌剧》大受欢迎，也没有让科尔·威尔成为美国家喻户晓的知名作曲家，这多少让人觉得有点遗憾。

延伸阅读

Aldrich, Richard Stoddard. *Gertrude Lawrence as Mrs. A: An Intimate Biography of the Great Star*. New York: Greystone Press, 1954.

Brecht, Bertolt. *Plays*. Volume I. London: Methuen & Co., Ltd., 1961.

Drew, David. *Kurt Weill: A Handbook*. London: Faber & Faber, 1987.

Hinton, Stephen, ed. *Kurt Weill: The Threepenny Opera*. Cambridge: Cambridge University Press, 1990.

Jarman, Douglas. *Kurt Weill: An Illustrated Biography*. London: Orbis Publishing, 1982.

Roth, Marc A. "Kurt Weill and Broadway Opera." In Loney, *Musical Theatre in America*; 267–272.

Sanders, Ronald. *The Days Grow Short: The Life and Music of Kurt Weill*. New York: Holt, Rinehart and Winston, 1980. London: Weidenfeld & Nicolson, 1980.

Schebera, Jürgen. *Kurt Weill: An Illustrated Life*. Translated by Caroline Murphy. New Haven and London: Yale University Press, 1995.

260

《三便士歌剧》剧情介绍

《三便士歌剧》中的大多数角色均来自于《乞丐的歌剧》，但其中一些略有改动：马奇斯变成了 19 世纪末期伦敦黑社会的领袖，而皮查姆先生变成了黑市交易者。《三便士歌剧》开场于伦敦苏豪区的集市，街头挤满乞丐、罪犯和妓女，一位民谣歌手传唱着马奇斯的骇人事迹——《刀客麦克之歌》。皮查姆夫妇沮丧地发现女儿波莉和马奇斯秘密结婚。尽管马奇斯和伦敦警察局局长泰格·布朗（Tiger Brown）交情深厚，皮查姆先生还是决定要设法将马奇斯送上断头台。马奇斯对女人的宠爱显然成为其致命弱点，皮查姆夫人贿赂妓女詹妮（Pirate Jenny）出卖了自己的老雇主，马奇斯因此锒铛入狱。警察局局长的女儿露西一直认为马奇斯是自己夫君的不二人选，因此在得知他和别人秘密结婚之后勃然大怒。露西与波莉大吵一架之后，后者被母亲拽出了监狱。为了安抚露西，马奇斯否认自己与波莉结婚的事实，于是露西决定帮助马奇斯越狱。

马奇斯刚逃出生天，皮查姆先生便开始威胁泰格局长，宣称要在即将到来的皇家加冕礼时策动伦敦乞丐暴动。马奇斯再次失足于自己的滥情，在得知马奇斯私会妓女苏基（Suky Tawdry）之后，露西愤然出卖了马奇斯。再次入狱的马奇斯被判绞刑，但却因皇家加冕行大赦礼而被豁免。不仅如此，马奇斯被册封为贵族，并获得了一座城堡。全剧终，皮查姆先生评论道："很不幸，众所周知，现实生活远非如此。只要被践踏者敢于反抗，得势者将很难安于马上。"

谱例 30　《三便士歌剧》

威尔 / 布莱希特 原作，1928 年
布利茨坦 翻译，1954 年
《刀客麦克之歌》

时间	乐段	曲式	歌　　词	音乐特性
0:00	1	A	哦，亲爱的，那个恶棍长着尖牙利齿 他张开大嘴，露出白森森的牙齿 亲爱的，他身上只带了一把小刀 但是却把它藏了起来	布鲁斯节奏 手摇风琴筒风琴伴奏 单纯的两拍子 大调

时间	乐段	曲式	歌 词	音乐特性
0:25	2	A	亲爱的，当这个恶棍张开血盆大口、无恶不作时 一场血雨腥风即将掀起 尽管恶棍马奇斯戴着一幅考究的手套 上面没有沾染一丝血迹	布鲁斯节奏 手摇风琴筒风琴伴奏 单纯的两拍子 大调
0:49	3	A	但是，周日清晨的人行道上 一个人躺在那里，奄奄一息 有人正躲在角落里窥视 那就是刀客麦克吗？	
1:13	4	A	从河边的一艘拖船上扔下一个鼓鼓的袋子 亲爱的，这个袋子里肯定装了具尸体 不用说，麦克回城了！	
1:38	5	A	亲爱的，路易·米勒失踪了 而他的钱却被麦克拿去花天酒地。 我们的人没有做出什么冲动的事吧？	
-	6	A	鲁莽的萨迪被人发现，大腿处被刀扎伤 马切斯在码头街四处游荡，两眼空洞地遥望星空	此段被审查员强行从录音中删除
2:03	7	A	苏基·陶瑞、珍妮·迪弗、波莉·皮切、露西·布朗 噢，在他右侧已经排起了一长溜的队伍 现在麦克已经回城了	重复乐段1
-	8	A	港口那边发生强奸 苏西声称自己在那里惨遭蹂躏 那么谁会是罪魁祸首呢？	此段被审查员强行从录音中删除
2:28	9	A	哦，亲爱的，那个恶棍长着尖牙利齿 他张开大嘴，露出白森森的牙齿。 亲爱的，他身上只带了一把小刀 但是却把它藏了起来	最后重复时渐慢

261

第 **6** 部分

全新的组合

第 *25* 章

罗杰斯与汉默斯坦
——《俄克拉荷马》

如果，理查·罗杰斯的职业生涯终止于 24 年创作搭档哈特的离去，罗杰斯依然还是可以成为百老汇历史中可圈可点的重要人物。反过来，如果罗杰斯一生仅仅只与小汉默斯坦合作为百老汇贡献了这部《俄克拉荷马》，他在百老汇发展历程中的大师级地位依然坚不可摧。《俄克拉荷马》被誉为是 20 世纪音乐剧领域最重要的艺术成就。虽然剧中的很多艺术手法并不陌生，但是它却是这些艺术创新手法的集大成者，并且出现于恰当的历史时期。然而，这部天时地利人和的作品最初却并不被人看好，以至于该剧最后的辉煌成功几乎出乎所有人的意料之外。

摇摇欲坠的根基
A SHAKY FOOTING

当年，哈特拒绝与罗杰斯合作这部作品的一个重要原因是，他并不看好这部里恩·瑞吉（Lynn Rigg）的戏剧原著《紫丁香花开》，而这个原因也成为这对长期合作搭档分道扬镳的导火索。另一方面，杰罗姆·科恩也表达过相似的观点，但是小汉默斯坦却毫不气馁，因为他与罗杰斯一样，都坚信这部戏剧具有修改成音乐剧的强大潜质。尽管，共同的创作理念让小

汉默斯坦与罗杰斯走到了一起，但是这对从未合作过的全新创作组合多少让人心存疑虑。出于票房号召力的考虑，来自戏剧指导的出资人特丽萨·赫伯恩（Theresa Helburn）与劳伦斯·朗纳（Laurence Langner）原本希望罗杰斯与哈特这对知名搭档接手该剧。虽然罗杰斯在百老汇赢得了良好声誉，但是小汉默斯坦之前在百老汇与伦敦西区的系列创作却票房惨淡。更让出资人担忧的是，小汉默斯坦自告奋勇地承担起了该剧的编剧与作词工作。

除此之外，这部《俄克拉荷马》还遭遇了其他方面的阻碍。瑞吉的戏剧原著以演出失败而告终，而且原剧结尾反派人物死于舞台之上的残酷剧情，似乎也不符合音乐剧一贯的轻松戏剧风格。另外，由于"戏剧指导"正在面临着经济危机，因此可以投入该剧布景制作方面的资金极其有限。该剧舞蹈设计者的选定，似乎也是一个冒险，戏剧指导赫伯恩聘请了德·米勒（Agnes de Mille），而后者曾经在前两部百老汇创作中被开除出局。事实证明，德·米勒的艺术举措无疑是当时百老汇音乐剧界的重磅炸弹。她摒弃了百老汇挑选舞者的惯例，忽视舞者的外形面容，单纯从舞蹈技术出发，为该剧挑选出一批真正的舞者（见边栏注"百老汇

编舞大师的涌现"）。更让人出乎意料的是，该剧的服装设计迈尔斯·怀特（Miles White）在研究了1904—1905年蒙特哥玛利·沃特（Montgomery Ward）公司年鉴之后，他为剧中舞蹈团姑娘们设计出将腿部全部盖住的服装。虽然，在此之前的百老汇舞台上也曾出现过扮相清纯的舞者造型，但是将双腿完全遮掩住的造型设计，在当时的百老汇无疑还是一种极大的冒险。

边栏注

百老汇编舞大师的涌现

1936年，乔治·巴兰钦在《魂系足尖》的节目单上，第一次用编舞师的身份定义自己在创作团队中的身份。巴兰钦在剧中的编舞工作，绝非仅仅串联起一系列踢腿转身的动作，而是将舞蹈动作戏剧化，用舞蹈去传达戏剧情节。在《俄克拉荷马》中，德·米勒的舞蹈创作同样遵循着戏剧化的原则，如其中最负盛名的"梦之芭蕾"片段，用演员的肢体动作诠释一个个梦境，进而剖析出女主角潜意识中的精神世界。

德·米勒并非百老汇第一位想用舞蹈诠释梦境的编舞者，而且用舞蹈刻画人物个性的艺术主张也已有出现——早在三年前的《酒绿花红》中，罗伯特·埃尔顿就曾经尝试过梦境芭蕾的手法。德·米勒对于舞者的要求更加简单直接，只挑选可以胜任自己舞蹈动作的舞者。德·米勒与埃尔顿的舞蹈创作，深深植根于现代舞大师露丝·丹尼斯与泰德·肖恩的艺术创作，但是德·米勒的舞蹈语汇更加丰富多元化。她将古典芭蕾融入流行舞蹈中，并将现代舞的技法揉入民族舞或乡村舞蹈中。此外，德·米勒还不断启发舞者的戏剧表现力，让他们将注意力集中于剧中角色的诠释，而非舞蹈动作或演员自身。

此外，德·米勒也是实现舞蹈戏剧整合性的重要人物。小汉默斯坦曾经说过："这个世界上可确定的事情并不多，但是我能确定的是，永远不要先去创作一首自认为很迷人的歌曲，然后试图将其强行插入戏剧故事中。"在德·米勒的启发下，小汉默斯坦逐渐也意识到，舞蹈具有同样重要的戏剧功能。剧中，当女主角吸入嗅盐进入梦境之后，小汉默斯坦原本设计的梦境是一个马戏团场景——埃勒姨妈驾着钻石闪耀的马车出现，科里变成了马戏团的领班，而劳瑞变成了一个杂技演员。但是，德·米勒坚持认为这个梦境应该与"性"有关。由于之前劳瑞曾经在嘉德（Jud）屋里见过那些色情小照片，德·米勒便萌生出将酒吧舞蹈融入这段梦之芭蕾的想法。该舞段还映射出劳瑞内心中的情感纠结，以及与嘉德同去参加餐盒聚会的想法。这个梦之芭蕾成为全剧第一幕的结尾，这与以往皆大欢喜式的喜剧终场方式

265

图 25.1 德·米勒的芭蕾舞功底在其《俄克拉荷马》编舞风格中显而易见

图片来源：维基共享资源，https://commons.wikimedia.org/wiki/File:Oklahoma_8e07921v.jpg

图 25.2 《俄克拉荷马》中的舞蹈场景

图片来源：美国国会图书馆，www.loc.gov/pictures/item/owi2002049939/PP/

大不相同，而这场梦境也以劳瑞梦见科里遇害而告终。德·米勒的舞蹈设计不仅极大地提升了舞蹈的戏剧叙事性，而且还让舞蹈成为百老汇乃至好莱坞作品中的重要艺术手段。

在这种情况下，不难想象该剧制作人为剧目筹集资金过程中遭遇的艰辛，主创者的资金预算仅仅 8.3 万美元（与同期剧目相比算小成本）。为此，小汉默斯坦与罗杰斯无数次出现在资助人试演中。该剧最初命名为《我们出发》（Away We Go!），并最终在纽里文（New Haven）试演。首次亮相之后，赫伯恩建议主创者应该为该剧创作一首有关家乡的歌曲。小汉默斯坦回到家中，立即构思出了一首新曲的歌词——《俄克拉荷马》。这首主打歌不仅成为全剧临终场推动演出高潮的"十一点唱段"，而且也极大地提升了该剧的戏剧意义。为此，小汉默斯坦与罗杰斯希望可以将该剧更名为《俄克拉荷马》。虽然赫伯恩也同意了这个建议，但是由于试演海报已经印刷完毕，而剧组也没有富裕的资金制作新的海报，因此该剧已经是以《我们出发》的剧目亮相波士顿。

刷新百老汇新纪录
SETTING (AND RECORDING) NEW RECORDS

1943 年 3 月 31 日，更名之后的《俄克拉荷马》正式亮相百老汇。编舞德·米勒回忆起首演当晚的演出盛况时说，演出临近结束时，整个观众席间响彻那首《噢，多么美好的早晨》（Oh, What a Beautiful Mornin'），这时她就意识到，这部《俄克拉荷马》必将成为一部永恒的经典之作。果然，该剧刷新了百老汇音乐剧历史上的演出纪录，史无前例地首轮连续演出 2212 场，而该演出纪录一直保持了 15 年。一时间，《俄克拉荷马》一票难求，能去现场观看演出也成为纽约各界人士最热衷的事情：剧作家劳伦斯·兰纳（Lawrence Langner）的妻子丢失了心爱的藏犬，她在报上登出寻狗启事，愿意以两张《俄克拉荷马》演出票作为酬谢。第二天，小狗就被安全送返；小汉默斯坦的员工彼得希望小汉默斯坦可以为自己儿

子的婚礼购得几张演出票，当被问及婚礼日期的时候，彼得立即回答道："婚礼日期完全取决于您演出票的日期。"

《俄克拉荷马》还在上演期间，该剧就发行了原演员阵容版的全剧唱段唱片。当年，从保护演员权益出发，美国作曲家、作者与出版者协会规定，在剧目上演期间，演员有权分享剧目获得的所有商业利润。然而，不顾音乐家工会的一再抗议，唱片界的三大巨头维克多（Victor）、哥伦比亚（Columbia）、迪卡（Decca）却并不遵循这样的规定。出于回击，1942 年 8 月，音乐家工会会长佩崔洛（James Caesar Petrillo）下令，在任何情况下，身为工会组织成员的音乐家都不能参与唱片的录制工作。迪卡唱片公司无疑是这项禁令的最大受害者，因为该唱片公司的音乐定位主要偏向于流行歌曲与音乐剧唱段。1943 年 9 月，迪卡公司首先做出了妥协，与音乐家工会达成一致，然后立即将《俄克拉荷马》中的原班人马带进录音棚。为了配合当时 78 转的唱片长度，剧中一些唱段的副歌部分被删节，音乐速度上也做出了相应调整。迪卡公司还勇敢尝试了一种新的唱片封面设计，将全剧剧情完整附录于唱片信息上，以便听众在聆听唱段时更好地融入剧情。这张原版唱片，让《俄克拉荷马》的影响力不仅仅局限于百老汇戏剧舞台，而是成为整个美国路人皆知的音乐作品。

《俄克拉荷马》的巨大成功源自多方面的因素。该剧上演于"二战"期间，没有人预料到这会是一场如此漫长、伤亡如此惨重的世界大战。此时的《俄克拉荷马》无疑是一个精神良藉，让美国民众可以短暂地脱离战争带来的心灵创伤，让思绪飞扬到许久年前让人热血偾张的西部拓荒年代。

音乐让画面鲜活
MUSIC BRINGS IMAGINATION TO LIFE

此外，音乐也是《俄克拉荷马》获得成功的重要保障，其中展现出诸多精湛的音乐技法。比如剧中的第二首唱段《镶着花边的马车》（*The Surrey with the Fringe on Top*），男主角科里（Curly）试图邀请女主角劳瑞（Laurey）一同参加餐盒社交时的唱段。这是一首典型的音乐剧场景式唱段，其中台词与歌唱相互交织呈现。

这首唱段的第一句设定在一系列重复音高上，乐句结束于旋律的突然上升；罗杰斯解释说，乐句中不断出现的重复音是在暗示旅人前方路途的绵延。句尾突然跳跃的旋律，也让人不禁联想起马车奔驰而过时各种鸡飞狗跳的场景。此外，该唱段采用了简洁明快的两拍子，似乎在描绘科里独驾马车时踢踢踏踏的马蹄声。

这种稳定持续的马蹄声似乎带来一定的催眠效果：科里试图说服劳瑞相信马车的存在，而伴随着乐曲的进行，劳瑞也被逐渐带入科里描绘的音乐画面，开始相信一切都是真的。我们称这种类型的唱段为"幻象唱段"（vision song），即伴随着歌曲旋律表演者逐渐带入某种假想出来的戏剧情景中。这种"幻象唱段"同时也将观众带入一个有趣的逻辑谜团——如果我们也被带入歌中描绘的画面，那就意味着我们肯定了剧中角色的真实性，但事实上，这些角色仅仅存在于戏剧中，而舞台上演唱者的身份只是演员而已。而这，正是剧场魅力之所在，因为它可以带领观众们驰骋在一个假想的艺术空间里，脱离自己生存的现实世界，尽情分享着剧中角色的喜怒哀乐。罗杰斯回忆说："奥斯卡被这首歌深深打动，

只要一听到这段旋律就会泣不成声。他曾说过，自己不会为戏剧中的悲伤情景落泪，反倒是那些质朴简单的快乐才能触发内心中最柔软的悸动。一个空想出来的马车，就可以让歌中两个坠入爱河的笨蛋情意绵绵，还有什么比这个更能打动奥斯卡的心呢？"

《俄克拉荷马》中另一首让人动容的唱段当属《可怜的嘉德死了》（*Pore Jud Is Daid*，见谱例 31），但这却是一首让人泪中带笑的唱段。唱段开始于一段看上去肃穆实则调侃的二重唱，科里向嘉德保证，只要后者悄然离世，村民们一定为此心碎而歌。之后，科里向嘉德模拟了一段葬礼场景，并假意哀悼地重复着副歌歌词"可怜的嘉德死了"。这首唱段带有明显的叙事歌唱风格，而两个角色也都在其中有意识地歌唱。

图 25.3　科里和劳瑞在《俄克拉荷马》中幻想着一个看不见的马车

图片来源：维基共享资源，https://commons.wikimedia.org/wiki/File:Oklahoma_8e07923v.jpg

《可怜的嘉德死了》也是首"幻象唱段"。据剧本描述，嘉德在唱段过程中情绪愈发激动，甚至被自己幻想出的葬礼情景感动不已。虽然此曲采用了分节歌的形式，但却在乐段三处中断，被科里强行插入一段模拟牧师布道的念白。这种念白与演唱交织的音乐处理，让人不禁联想起歌剧中的宣叙调。因此，与之前的《镶着花边的马车》相同，《可怜的嘉德死了》也属于"幻象唱段"。

此后的乐段四，歌曲再次回归到常规的分节歌曲式。随着嘉德脑海中葬礼场景的愈发鲜活，他开始回应科里的想法。在第四个主歌段（5），嘉德成为葬礼场景中的领唱，科里反而成为呼应者。罗杰斯与汉默斯坦在这里采用了一领一和的音乐／歌词处理，更加深了这首唱段中黑色幽默的意味：嘉德幻想着自己死后哀悼者的悲鸣，而科里则面无表情地一旁随口附和"真棒"，这真是对嘉德原话的无情曲解。《可怜的嘉德死了》虽然采用了让人意外的大调式，但得益于葬礼进行曲风格"长-长-短-长"的节奏型，全曲营造出一种阴郁却又搞笑的氛围。然而，很不幸，科里并未如常所愿，美好的葬礼幻象显然不够说服力。在简短的终曲（9）之后，嘉德从险些自我了结的冲动中恢复理智。事实上，科里带有侮辱性的语句最终激怒了对方，两人在唱段结束后陷入对峙。

图 25.4　《俄克拉荷马》中，嘉德"色情明信片"中的场景出现在舞台上

图片来源：维基共享资源，https://commons.wikimedia.org/wiki/File:Oklahoma_8e07920v.jpg

《俄克拉荷马》再次证明了音乐剧在艺术性、戏剧性上的表现潜能。虽然该剧并非音乐剧历史上对于传统的第一次突破，但是它的确实现了很多意想不到的艺术创新：直切主题的开场、后台响起的全剧第一首唱段、梦之芭蕾、音乐剧舞台上的谋杀场景等。此外，一改以往与哈特先曲后词的创作模式，罗杰斯与小汉默斯坦为百老汇确立了一种全新的音乐剧创作模式——先词后曲。在《俄克拉荷马》中，小汉默斯坦会根据剧本创作出适合剧情发展的唱词，然后再由罗杰斯根据这样的戏剧情景创作适合的歌曲旋律。虽然这些艺术手法都不是《俄克拉荷马》的首创，但是将这些艺术手法融汇于一部音乐剧作品中，却是开创了当时百老汇音乐的先河。一夜之间，罗杰斯与小汉默斯坦成为美国音乐剧领域不可一世的创作组合，而这部《俄克拉荷马》似乎也将音乐剧的艺术创作推向了一个顶峰。那么接下来，这对新搭档该何去何从？

走进幕后：奥斯卡·汉默斯坦的临终遗言

每一年，戏剧杂志《杂耍秀》（Variety）都会发行一期特刊。很多演艺界人士都会在这期特刊上发布各种广告，宣扬自己此年间对于戏剧界的贡献，用各种不谦逊的语调来标榜自己在业内同行中的地位。这也难怪，若不如此，他们又该如何让自己的艺术理念得到关注呢？

《俄克拉荷马》获得巨大成功之后，人们惊奇地在 1944 年 1 月 4 日的《杂耍秀》特刊上发现了小汉默斯坦的名字（见表 25.1）。读者们被小汉默斯坦的谦逊与幽默深深折服，而这位当时百老汇炙手可热的剧作界明星，却丝毫不回避自己曾经一系列的失败之作。小汉默斯坦似乎也是在告诉各位业内同仁，自己不会被与理查·罗杰斯第一次合作的巨大成功而冲昏头脑，更不会因此而停止艺术探索的脚步。

表 25.1

来自奥斯卡·汉默斯坦的节日问候 他曾经撰写过如下剧作：
《骄阳河流》（上演于圣杰姆斯剧院，仅 6 周） 《过热的五月》（上演于埃尔文剧院，仅 7 周） 《三姐妹》（上演于德鲁里巷剧院，仅 7 周） 《萨伏依依公国的舞会》（上演于德鲁里巷剧院，仅 5 周） 《全部免费》（上演于曼哈顿，仅 3 周）
"这是我的过去，也有可能会是我的将来！"

延伸阅读

[Anon]. *Rodgers and Hammerstein.* Josef Weinberger Music Theatre Handbook 5. London: Josef Weinberger Ltd., 1992.

Bell, Marty. *Broadway Stories: A Backstage Journey through Musical Theatre.* New York: Limelight, 1993. Reprinted as *Backstage on Broadway: Musicals and their Makers.* London: Nick Hern Books, 1994.

De Mille, Agnes. *Dance to the Piper.* Boston: Little, Brown, 1951. Paperback ed. New York: Bantom Pathfinder Editions, 1964.

———. *And Promenade Home.* London: Hamish Hamilton, 1959.

Easton, Carol. *No Intermission: The Life of Agnes de Mille.* New York: Little, Brown, 1996.

Engel, Lehman. *Words with Music.* New York: Schirmer Books, 1972.

Everett, William A., and Paul R. Laird, eds. *The Cambridge Companion to the Musical.* Cambridge: Cambridge University Press, 2002.

Feuer, Jane. *The Hollywood Musical.* 2nd ed. Bloomington and Indianapolis: Indiana University Press, 1993.

Fordin, Hugh. *Getting to Know Him: A Biography of Oscar Hammerstein II.* New York: Random House, 1977.

Goldstein, Richard M. "'I Enjoy Being a Girl': Women in the Plays of Rodgers and Hammerstein." *Popular Music and Society* 13, no. 1 (1989): 1–8.

Green, Stanley, ed. *Rodgers and Hammerstein Fact Book: A Record of Their Works Together and with Other Collaborators.* New York: The Lynn Farnol Group, Inc., 1980.

Hammerstein, Oscar, II. *Lyrics*. Milwaukee, Wisconsin: Hal Leonard Books, 1985.

Hyland, William G. *Richard Rodgers*. New Haven and London: Yale University Press, 1998.

Kislan, Richard. *Hoofing on Broadway: A History of Show Dancing*. New York: Prentice Hall, 1987.

———. *Nine Musical Plays of Rodgers and Hammerstein: A Critical Study in Content and Form*. Ph.D. dissertation, New York University, 1970.

Langner, Lawrence. *The Magic Curtain: The Story of a Life in Two Fields, Theatre and Invention, by the Founder of the Theatre Guild*. New York: E. P. Dutton, 1951. London: George G. Harrap and Co. Ltd., 1952.

Mordden, Ethan. *Beautiful Mornin': The Broadway Musical in the 1940s*. New York: Oxford University Press, 1999.

———. *Rodgers and Hammerstein*. New York: Abrams, 1992.

Nolan, Frederick. *The Sound of Their Music: The Story of Rodgers and Hammerstein*. New York: Walker & Company, 1978.

Riggs, Lynn. *Green Grow the Lilacs: A Play*. New York: Samuel French, 1931.

Rodgers, Richard. *Musical Stages: An Autobiography*. New York: Da Capo Press, 1995.

Secrest, Meryle. *Somewhere for Me: A Biography of Richard Rodgers*. New York: Alfred A. Knopf, 2001.

Taylor, Deems. *Some Enchanted Evenings: The Story of Rodgers and Hammerstein*. New York: Harper & Brothers, 1953. Reprinted Westport, Connecticut: Greenwood Press, 1972.

Wilk, Max. *OK! The Story of "Oklahoma!"* New York: Grove Press, 1993.

270

《俄克拉荷马》剧情介绍

对于习惯于巨型制作、奢华演员阵容（尤其是妙曼歌舞女郎）的观众来说，《俄克拉荷马》的开场完全意料之外：埃勒姨妈独自站在舞台上安静地搅拌牛奶桶，此时后台传来的是独唱"哦，多么美好的早晨"，而非惯用的乐队齐奏或合唱。故事发生在俄克拉荷马州，牛仔科里来到埃勒姨妈家的农场，邀请她的侄女劳瑞一同参加当晚的餐盒聚餐。劳瑞对科里的坐骑不感兴趣，科里开始描述一辆《镶着花边的马车》（见谱例29），这让劳瑞心旷神怡。在得知一切都是科里胡编乱造之后，劳瑞赌气答应了农夫嘉德的邀请。事实上，科里的确租了一辆漂亮的马车，所以他邀请埃勒姨妈同往。

另一位牛仔威尔·帕克（Will Parker）的爱情看上去比较顺利，他在绳索圈牛比赛中赢得了50元奖金，并打算以此来向安妮求婚，因为她父亲曾承诺威尔可以用50元现金迎娶女儿安妮。不幸的是，威尔将这50元全部花在为朋友购置礼物上，所以他的婚约变得前景渺茫。更糟的是，在威尔离开的这段时间，安妮和小贩阿里打得火热，并打算和阿里一起前往餐盒聚餐。

埃勒姨妈的农场是人们前往晚上聚餐地（斯基德莫尔农场）的最佳休憩点，因此劳瑞不得已目睹了邻居格蒂（Gertie Cummings）与科里的打情骂俏。劳瑞和科里终于有了独处机会，但两人都不愿承认对彼此的好感。科里造访嘉德的住处——烟熏房，劝说嘉德自杀，认为这样全村人才能意识到并悔恨他们先前对嘉德的错待。虽然嘉德陷入短暂迷茫，但他很快恢复意识，决定和科里争夺劳瑞。

阿里向嘉德兜售商品，嘉德希望得到"小神奇"——一种藏刀的色情万花筒，但阿里并没有这种东西。阿里卖给劳瑞一瓶嗅盐，劳瑞吸食之后陷入梦境。梦境显现了劳瑞潜意识中的恐惧，她梦见嘉德打倒科里并将自己劫走。梦醒之后，劳瑞看见了两个等待自己的男人。嘉德伸手过来，为防止嘉德伤害科里，劳瑞没有拒绝，跟着嘉德离去。

第二幕开场于欢乐的集市群舞"农夫与牛仔"。为了逃离安妮，阿里心生一计，他开始回收威尔的礼物，只有这样才能让威尔重获50美金迎娶安妮。威尔的礼物中有那个"小神奇"，阿里不想要这么危险的东西，于是它被嘉德买走。餐盒拍卖开始，这其实是一种变相的约会仪式——女人们准备各自的餐盒，男人们争相飙价购买餐盒，最高价购得者可以与准备餐盒的这位女士共享美食。为了得到安妮的餐盒，威尔将自己手中的50美金全部飙出。为了让威尔保住娶亲的彩礼钱，阿里不得不飙出51美金的高价。威尔终于娶到了心仪的姑娘，而阿里也与格蒂喜结连理。

嘉德出高价竞标劳瑞的餐盒，为了获胜，科里不惜卖掉了自己的马、马鞍，甚至手枪。嘉德试图骗说科里查看"小神奇"，所幸埃勒姨妈前来邀舞，才让毫不知情的科里脱险。嘉德设法和劳瑞独处，但劳瑞竭力反抗并向嘉德开枪。科里前来，劳瑞最终接受了科里的求婚。

科里与劳瑞举行婚礼，朋友们聚齐闹洞房，嘉德伺机袭击科里。争斗过程中，嘉德被自己的刀刺死。案件审理过程非常短暂，法官立即宣判嘉德死于科里的正当防卫。科里与劳瑞再次相拥，小镇居民们也欢聚一堂，共同庆祝俄克拉荷马州正式加入美联邦大家庭。

谱例 31 《俄克拉荷马》

罗杰斯与小汉默斯坦，1943 年
唱段《可怜的嘉德死了》

时间	乐段	曲式	歌　词	音乐特性
0:00	引子			持续和弦
0:02	1	A	【唱】 科里： 可怜的嘉德死了，可怜的嘉德死了 人们聚在他的棺木前哭泣 他有金子般的心灵，他还尚且年轻 哦，这样的人为何离我们而去	缓慢地 大调
0:29	2	A	【唱】 科里： 可怜的嘉德死了，可怜的嘉德死了 他看上去是那样平静与安宁—— 嘉德： 安宁…… 科里： 他安眠此地，双手安放胸前 他的手指甲从未如此干净	重复乐段 1
0:56	3	间奏	【说】 科里： 牧师此时站起身来说道：	念白
0:59			【吟诵】 科里： "亲人们，我们在此哀悼好兄弟嘉德·弗莱的离世 他把自己吊死在了熏制房"	同一音高上的演唱 乐队保持和弦 音高缓慢爬升
1:07			【说】 科里： 人群中传来女人们的呜咽声	
1:10			【吟诵】 科里： 牧师接着说道"嘉德是我们这里最被误解的男人， 人们把他当做丑陋卑鄙的家伙， 甚至称呼他为肮脏的臭鼬和坏脾气的偷猪贼"	同一音高上的演唱 乐队持续和弦 音高继续爬升
1:20			【唱】 科里： 但是，真正了解他的人都知道	更生动的伴奏

时间	乐段	曲式	歌　　词	音乐特性
1:23			【说】 科里： 在那两件肮脏外衣之下	更生动的伴奏
1:26			【唱】 科里： 嘉德其实是个心胸宽广如草原的男人	
1:29			【唱】 嘉德： 心胸宽广如草原…… 科里： 嘉德·弗莱爱人如己 嘉德： 他爱人如己……	
1:37			【说】 科里： 他喜爱林中的飞鸟和田野的野兽 他喜欢谷仓里的老鼠和害虫 他甚至待老鼠如己出 这当然没错 他热爱小孩子，他爱这世上的所有人和所有事 只不过他从未表达，所以无人知晓	温柔的伴奏
1:59	4	A	【唱】 科里： 可怜的嘉德死了，可怜的嘉德死了 前来哀悼的朋友们排队数里 嘉德： 排队数里…… 科里： 山谷里的雏菊，散发出不同气味 因为嘉德将在此长眠	恢复稳定伴奏
2:29	5	A	【唱】 嘉德： 可怜的嘉德死了，蜡烛照亮他的脸庞 他安眠于木质棺材中 科里： 木质…… 嘉德： 人们感受悔恨，因为曾对他充满恶意 如今人们终于意识到他的永远离去 科里： 真棒……	
2:56	6	A	【唱】 科里／嘉德： 可怜的嘉德死了，蜡烛照亮他的脸庞 科里： 他看上去那么纯洁友善 如同熟睡 可惜这容颜很难维持 因为现在是夏天，而我们冰块短缺	乐队加强 之后减弱
3:26	7	尾声	科里／嘉德： 可怜的嘉德！可怜的嘉德！	和声演唱 在最后一词上渐强

272

第 *26* 章

罗杰斯与小汉默斯坦：
《旋转木马》与《南太
平洋》

1943 年的《俄克拉荷马》让罗杰斯与小汉默斯坦成为百老汇音乐剧创作领域最耀眼的明星，人们纷纷揣测，这对全新组合的下一部作品该如何继续。罗杰斯回忆道：

"《俄克拉荷马》上演的某天夜晚，山姆·高德文（Sam Goldwyn）在演出现场的中场休息时给我打来电话，邀请我演出结束后一起喝一杯。一个小时后，我乘坐计程车来到圣詹姆斯剧院，演出刚散场，观众蜂拥而出。山姆看见我，手舞足蹈地跑上前来，在我面颊上重重一吻。'这剧简直是太棒了！'他喋声道，'我把你叫来要给你一点建议。知道你下一步该做什么吗？''什么？'我问道。'给自己一枪！'"

当然，罗杰斯不会遵从高德文的建议。但是，下一部作品的选题的确是一个必须严肃对待的问题。更重要的是，罗杰斯与小汉默斯坦的合作关系是否应该继续？当时，大多数百老汇创作者都是因剧组合的临时搭档，像罗杰斯与哈特这般长时间的稳定合作关系实属罕见。事实上，当《俄克拉荷马》完成之后，罗杰斯曾经期望哈特的觉醒，再次回到音乐剧创作领域。而此之前，小汉默斯坦从来没有与哪位作曲家固定合作过。因此，罗杰斯与小汉默斯坦的继续合作，并非板上钉钉的必然。

此外，这两人各自手中都还有其他的剧目需要完成。罗杰斯需要将 1927 年与哈特合作的《康州美国佬误闯亚瑟王宫》（*A Connecticut Yankee in King Arthur's Court*）重新改编复排。这一次，哈特表现出了很大的积极性，与罗杰斯一起为复排版新增了 4 首唱段，其中包括那首广受欢迎的《让爱永存》（*To Keep My Love Alive*）。然而，哈特的良好状态仅仅维持了很短的时间，该剧复排版尚未完成试演，哈特再次因酗酒而住进医院。这一次，长期的纵欲饮酒让哈特患上了致命的肺炎，最终于 1943 年 11 月 22 日与世长辞。

与此相反，小汉默斯坦正竭尽全力，试图将仙逝于半个多世纪前一位作曲家的经典之作重新搬上音乐剧舞台——乔治·比才（Georges Bizet）创作于 1875 年的歌剧《卡门》。改编版之后的剧目更名为《卡门·琼斯》，小汉默斯坦将故事发生地搬到了"二战"期间美国南部一家降落伞工厂。该剧比罗杰斯的那部《康州美国佬》晚上演了几周，首轮演出 502 场。

罗杰斯与汉默斯坦再续前缘
RODGERS AND HAMMERSTEIN, RESUMED

哈特死后，罗杰斯与小汉默斯坦再度合作。两人着手的第一件事情就是成立了一家出版公司，便于掌控自己音乐创作的出版权。因为两人的父亲都叫威廉，因此他们将这家公司命名为威廉森音乐公司（Williamson Music）。此外，两人还成立另外一家公司萨里（Surrey Enterprises），专门用于制作其他作家的戏剧作品。鉴于《俄克拉荷马》树立的威望，20 世纪福克斯公司委任罗杰斯与小汉默斯坦为一部音乐电影创作配乐。两人接受了这项工作，但希望将工作地点定在纽约，而非好莱坞所在地加州。福克斯同意了两人的要求，双方合作愉快地将那部老电影《博览会》（State Fair）重新搬上了电影银幕。

对另一部戏剧作品的改编
ANOTHER PLAY IS TRANSFORMED

在此期间，罗杰斯与小汉默斯坦正在积极酝酿着两人的第二部音乐剧《旋转木马》（Carousel）。1944 年，在一次午餐会面中，戏剧指导的赫伯恩与朗格勒建议罗杰斯与小汉默斯坦，将一部匈牙利戏剧作品《李利奥姆》（Liliom）搬上音乐剧舞台。但是，罗杰斯与小汉默斯坦显然不看好这部剧作，因为他们无法想象这样一个故事发生在匈牙利。而该剧的作者费伦克·莫尔纳尔（Ferenc Molnár）也不同意将自己的这部严肃戏剧作品音乐化，为此他曾经拒绝过普契尼与格什温等音乐巨匠的邀请。莫尔纳尔曾经向普契

尼坦言："我希望《李利奥姆》可以作为一部戏剧作品而流传于世，并不仅仅是普契尼歌剧的一个剧本故事。"该剧的创作一直悬而未决，赫伯恩建议将剧中故事搬到美国的新奥尔良，但罗杰斯最终决定将故事发生地设定在 19 世纪末期的新英格兰，因为这个地点对于创作团队来说更加熟悉。与此同时，在观看完《俄克拉荷马》之后，莫尔纳尔改变了之前的看法，开始对这对创作组合的改编工作充满期待。

图 26.1 费伦克·莫尔纳尔赞同《旋转木马》对其原作男主李利奥姆命运结局的改编

图片来源：美国国会图书馆，www.loc.gov/pictures/item/2004663345/

之前《俄克拉荷马》创作团队的大部分成员，又再度加入《旋转木马》（Caronsel）的创作工作中。除了罗杰斯与小汉默斯坦继续担任全剧的词曲、编剧之外，德·米勒再度担任全剧编舞，鲁宾·马莫利安（Rouben Mamoulian）再次担任全剧导演。在《俄克拉荷马》中，德·米勒与马莫利安的合作关系就不太顺畅，而到了这部《旋转木马》，两人之间的冲突更加显著，尤其是涉及剧中的舞蹈场景。《旋转木马》是一

部非常强调舞蹈的作品，剧中的很多舞段都带有强烈的叙事功能，如男女主角比利与朱莉的第一次见面、两人小女儿路易斯的童年故事等。其中后一个舞段着重描述了路易斯不幸的童年，德·米勒为其编创了一段长达1小时15分钟的舞蹈。身为导演的马莫利安当然知道，这个舞段必须删减。但是，两人几乎在每一个动作的定夺上都会争论不休。至1945年《旋转木马》正式首演，剧中的舞蹈几乎可以说是德·米勒与马莫利安各自一半的成果。全剧的开场舞段"旋转木马华尔兹"（Carousel Waltz），最终被删减为六分半钟。该舞段将德·米勒的表意舞蹈设计风格展现得淋漓尽致，不仅给现场观众留下了深刻的印象，而且也成为罗杰斯与小汉默斯坦系列音乐剧中的另一大亮点。

与《俄克拉荷马》相仿，《旋转木马》中也出现了谋杀的场景，但这一次却并非反面角色的倒下，而是剧中男主角比利的遇害。为了让观众不那么讨厌男主角比利，罗杰斯与小汉默斯坦费尽心思地为比利创作了一首内心独白。该唱段是比利刚得知自己即将为人父时演唱的，歌词中充满着自己对未来儿子的各种期盼。但是，当比利突然意识到这个孩子有可能是个女孩儿时，歌词以旋律风格骤然转变。如果没有这段内心独白，观众将无法从比利玩世不恭的外表下体会到他对妻子朱莉的情感，更不会对其死亡有任何情感上的触动。

遭遇家暴的女性为何不离不弃
WHY ABUSED WOMEN STAY

除此之外，面对这样一位举止鲁莽、教养低下的男人，如何让女主角朱莉的情感更加真实感人，这也是《旋转木马》需要解决的重要命题。

为此，罗杰斯与小汉默斯坦创作了一首《担忧又有何用？》（What's the Use of Wond'rin?）。在这首角色唱段中，朱莉向好友凯里（Carrie）解释了自己的情感："他是你的男人，而你深爱着他——这就是所有的原因。"在这首唱段中，朱莉向观众们传达了自己的爱情观——坚守自己的爱人，无论他是好是坏，永远不离不弃。出于这样坚定的爱情信仰，即便比利暴力相待，朱莉依然没有像大多数女性那般产生逃离的念头。

朱莉的唱段采用了简单直接的歌曲曲式a-a-b-a，歌词风格与朱莉未曾接受过良好教育的人物背景非常符合。如谱例30所示，在朱莉与比利的简短对话之后，女伴们重复起朱莉的唱段5。虽然该曲的创作颇费心机，但是却没能像罗杰斯与小汉默斯坦的其他唱段那般流传开来。小汉默斯坦后来总结认为，问题主要出在唱段的结尾：

"我觉得《担忧又有何用？》（What's Use ...）这首歌的问题出在结束词'talk'上。副歌最后两句歌词是'你是他的女孩，他是你的男人，其他的都只是说说而已。'（You're his girl and he's your feller; And all the rest is talk.），其中最后一个talk结束在闭合音'k'上，发音比较困难。剧中女主角是一个没有受过高等教育、心思单纯的姑娘，而这句歌词正好就是我希望她传达的爱情观。虽然我已经意识到结尾词可能会有些发音上的问题，但是我依然还是坚持尝试了这样的歌词。要知道，当你想突破一些既定规则的时候，你需要大胆的尝试和试验。有时候成功，有时候失败，当然前者将会成为戏剧界众所期待的事情。显然，这一次的尝试，我败在了发音规则上。要是我将这首歌结束在开口元音而不是闭合辅音上的话，我相信这首歌一定会大受欢迎。试想，我把歌词改为'你是他

的女孩，他是你的男人，你仅需要知道这些就够了。'（You're his girl and he's your feller—that's all you need to know.），那么全曲将结束于元音'o'上，而歌者可以在这个音上任意持续延长、即兴发挥，而观众也可以伺机热烈鼓掌了。事实上，刻意制造一些观众热烈鼓掌的戏剧点，无可厚非。无论观众是否真的喜欢这首歌曲，我们都应该适当地停顿，仿佛在向观众示意'现在曲子演完了，我们这段表演结束了，是时候该表达你们的感谢了'。"

虽然，小汉默斯坦将这首歌的不受欢迎归因于句尾的发音，但词曲歌词的内容似乎也并非观众喜爱的话题。虽然《旋转木马》上演的1945年，西方女权主义运动尚未蓬勃兴起，但该曲传达的爱情观已经很难赢得多数女性观众的认可，而朱莉这种逆来顺受的人生态度也很难博得女性观众的情感共鸣。虽然歌曲简单的曲风与朱莉单纯的心智相匹配，但女主角似乎在通过该曲努力说服自己，这让歌词多少显得有些苍白无力。相对于唱段是否卖座，罗杰斯与小汉默斯坦的关注焦点似乎更倾向于唱段是否为剧情或戏剧人物量身定做。

《担忧又有何用》这首唱段也是一首极为成功的佳作，桑坦甚至将其列在"期待是自己佳作"的曲目单中。桑坦认为这首歌词恰如其分地展现了主人公的内心世界，将其戏剧张力表现得淋漓尽致。

《旋转木马》的馈赠
THE LEGACY OF CAROUSEL

然而，《旋转木马》中某些曲调的影响力已远远超出了作品本身。从每年杰瑞·路易斯（Jerry Lewis）的马拉松电视秀，到面临重大灾难时的鼓舞励志，再到抵御艾滋病等的公益募捐等，这首《你永不孤单》几乎已经成为很多特定场合的圣歌。此外，60年代末该曲成为英国利物浦足球俱乐部的队歌，经常出现在全世界各种足球锦标赛上。以至于1992年《旋转木马》复排版亮相伦敦时，英国评论界必须向公众解释，为何一首运动歌曲会出现在这部音乐剧的第二幕中。

《旋转木马》中的音乐传递出很多有关戏剧角色的信息。剧中几乎没有出现过一首男女主人公的合唱，这也更加衬托了两人情感关系的不和谐。相比之下，配角凯里与丈夫伊诺克幻想未来家庭生活的那首二重唱，就显得格外美妙动人。按照音乐剧的传统，第一幕中的一些经典唱段会在第二幕中再次出现，而观众通常都不会特别关注这些再现。在《旋转木马》中，男女主人公初次见面演唱的那首《如果我爱你》（If I Loved You），在临近剧终的时候再次出现。然而，这次唱段再现却被赋予了额外的戏剧意义，因为它标志着经历生死离别之后男女主人公情感的升华。

罗杰斯与小汉默斯坦对莫尔纳尔戏剧原著结尾进行了大幅度的改编，将全剧结束于路易斯的毕业典礼以及一段对未来充满期望的台词。罗杰斯与小汉默斯坦曾经非常担忧这样的结局安排是否会遭到莫尔纳尔的否决，当得知莫尔纳尔的意见之后，两人如释重负。莫尔纳尔说道："你们的音乐剧剧本改编得太美妙了。知道我最喜欢其中的哪部分吗？那就是全剧的结尾。"罗杰斯听完之后兴奋不已，觉得"来自原作者的首肯，远比《时代杂志》夸张的赞誉更加让人欣喜"。然而，《旋转木马》比罗杰斯与小汉默斯坦以往的任何作品都要凝重悲伤。斯

蒂芬·桑坦曾经这样评价该剧："如果说《俄克拉荷马》是一场欢乐热烈的野餐聚会，那么《旋转木马》则是一段关于生死的哲学思考。"该剧曾经获得了戏剧评论圈最佳音乐剧奖和 8 项多纳德森奖（Donaldson Awards）。虽然很多业内人士将这部《旋转木马》评价为罗杰斯与小汉默斯坦的最佳作品，但相较于两人的其他剧目，该剧的票房成绩却不尽人意（首轮演出890 场）。

寻找新的戏剧主题
TRYING NEW TOPICS

罗杰斯与小汉默斯坦的创作之路也并非一马平川。1947 年，两人推出了一部带有概念音乐剧倾向的作品《快板》。该剧遵照古希腊戏剧的模式，安置了一组游离于剧情之外的歌者，专门对剧中角色的戏剧行为进行评述。该剧由毫无导演经验的德·米勒执导，演出效果让很多观众非常费解，因此该剧仅上演 315 场之后就被迫下演。

经历了《快板》艺术实验的失败之后，罗杰斯与小汉默斯坦决定回到原来的创作思路上。在制作人乔舒亚·洛根（Joshua Logan）的建议下，两人决定将詹姆斯·米切纳（James Michener）最新发表的小说《南太平洋的传说》（*Tales of the South Pacific*）搬上音乐剧舞台。该小说的创作灵感，全部源自于米切纳"二战"期间在南太平洋美军基地服役的真实经历。制作方原本希望以 500 美元的价格一次性购买米切纳小说的修改版权，但是米切纳却希望可以提取演出分成，因为他对这部剧作的前景充满信心。"这些家伙疯了。"米切纳回忆道，"他们被《快板》的惨败彻底激怒。但是，我却坚信

这两人的创作天赋。即便只是给他们本布朗克斯的电话录，他们依然可以创作出一部伟大的音乐剧作品。"罗杰斯与小汉默斯坦希望米切纳可以将利益分成降低到 1%，理由是，之前《俄克拉荷马》的剧本原作《紫丁香花开》已经是一部非常成型的戏剧作品，而剧作者里·瑞格斯（Lynn Riggs）不过才得到 1.5% 的利益分成。而米切纳的原作还只是一篇短篇小说故事，其剧本修改工作量远大于《俄克拉荷马》。不过，《南太平洋》（*South Pacific*）1949 年 4 月首演之后，罗杰斯与小汉默斯坦向米切纳提供了一次购买股权的机会——以 4500 美元的价格购买该剧 1% 的演出收益。当时米切纳只能拿出 1000 美元，原本打算拒绝，但是罗杰斯与小汉默斯坦还是决定借钱帮助米切纳。事实证明这一举动多么的明智，该剧日后丰厚的票房收益，让米切纳后半生衣食无忧，可以从此专心致力于自己的写作事业。

然而，制作人洛根在创作团队中的日子却并不舒心。他搬去小汉默斯坦在宾州的小农场，帮助后者从小说原著的诸多小故事中提炼人物原型，从而构建出一个完整的故事情节。洛根在海军的服役经历以及各种戏剧方面的奇思妙想，很大程度地帮助小汉默斯坦顺利完成了剧本的改编工作。然而，洛根希望可以被列为该剧合作编剧人的要求，却遭到小汉默斯坦无情的拒绝。小汉默斯坦的解释是，一方面观众们更希望看到由自己独立完成的剧本作品；另一方面，剧组的分工协议不允许出现合作编剧，而他与罗杰斯的合作模式与利益分成，也不允许自己与他人分享版权。虽然洛根对这样的说法心存疑虑，但是一时也找不出更有利的说法。然而，就在《南太平洋》正式进入彩排的四天前，《纽约时报》发表声明："鉴于洛根对

于《南太平洋》第一版剧本改编工作的卓越贡献，罗杰斯与小汉默斯坦决定要将洛根列入编剧名单。"虽然这一举动给予了洛根名誉上的补偿，但是由于小说原作者的原因，剧组并没有重改与洛根的合同，也没有给予他应有的经济补偿。

赋予角色音质
GIVING VOICES TO CHARACTERS

除了这个不和谐插曲之外，《南太平洋》的创作工作一切进行顺利。该剧原本的剧情焦点集中于米切纳小说原著中的故事《弗·多拉》(Fo'Dolla)，讲述了美军上校凯布尔（Cable）与波利尼亚当地姑娘丽雅特（Liat）的爱情故事。然而，主创者担心，这样的故事情节有模仿普契尼歌剧《蝴蝶夫人》之嫌。于是，小汉默斯坦与洛根决定，在这个故事线索的基础上，穿插入米切纳小说原著中的另外一个故事《我们的女英雄》(Our Heroine)。该故事讲述了法国种植园主埃米尔（Émile）与美国海军护士内莉（Nellie）的爱情纠葛。在以往的作品中，罗杰斯与小汉默斯坦往往会在悲情色彩的主叙事线索中穿插一个喜剧色彩的副叙事线索，以达到悲喜戏剧情绪之间的平衡。然而，《南太平洋》中的这两个戏剧故事都属于严肃命题，为了增添剧目的喜剧色彩，主创者特意保留了原著中穿插于不同故事的小贩卢瑟（Luther）角色。

在《南太平洋》剧本筹备期间，一位戏剧经理人向罗杰斯与小汉默斯坦推荐了一位男低音歌剧演唱家埃齐欧·平扎（Ezio Pinza）。两人很快便意识到，平扎无疑是饰演埃米尔的最佳人选。但问题是，该找哪位女演员来饰演其

对手角色内莉，并确保其声音不会被平扎浑厚的男低音所淹没？罗杰斯与小汉默斯坦将女主角的最终人选，锁定在玛丽·马丁（Mary Martin）身上。然而，虽然马丁的音质浑厚有力，但是她却并未接受过歌剧美声训练。在接到演出邀请之后，马丁对于与一位歌剧演员同台演出的设想心存疑虑，她曾经半开玩笑地回答道："为何你们需要两位低音歌手呢？"然而，罗杰斯与小汉默斯坦答应马丁，并不会安排她与平扎的合唱，最多也就是一些对唱段落。事实上，这两人的声音音质，与剧中两位人物的身份背景也极为符合。最终，马丁接受了这份演出合同。

279

图 26.2　玛丽·马丁领衔主演了许多百老汇热门剧
图片来源：维基共享资源，https://commons.wikimedia.org/wiki/File:Mary_Martin7.jpg

一些评论曾经指出，平扎出演《南太平洋》有点大材小用，因为该剧仅仅为他安排了两首唱段。虽然平扎在歌剧作品中常常会承担更多的演唱分量，但是歌剧的演出频率往往只有一

周一两次。百老汇的演出频率明显高于歌剧，需要平扎每周参与8次演出。这样高强度的演出任务让平扎非常担忧，害怕自己的嗓音会因此而受损。将唱段压缩为每场两首之后，平均下来，平扎每周的工作量与出演一部歌剧作品也就大致相同了。

让海岛跃然舞台上
BRINGING AN ISLAND TO LIFE

由于《南太平洋》特殊的故事背景，罗杰斯需要在剧中音乐里加入一些带有异域风情的乐器，如吉他或木琴等。但是，作曲家本人并不是很喜欢这种类型的乐器，然而作曲家惊奇地发现：

"没有什么可以比打击乐更能够体现太平洋地区的异域风情，比如那些用挖空木桩制成的鼓。于是，我意识到，这部《南太平洋》完全还可以使用以往的管弦乐队配置。与其将音乐关注点放置于故事发生地上，不如为每一位角色设定一种特殊的音乐主题，并伴随他们出现在剧中所有的戏剧场景中。全剧中，只有两首唱段带有南太平洋的地域风情，演唱者是剧中一位亚裔女子。我在这里想要传达的并非戏剧真实性，而是仅仅用音乐营造出一种氛围，为观众的戏剧遐想提供思维的空间，就像画家为你呈现一幅印象派的花束绘画，而非只是单纯的写真复制。"

《巴厘嗨》(*Bali Ha'i*) 就是其中的一首唱段（见谱例31），歌词描绘了南太平洋美军基地附近一座神奇魔幻的小岛。演唱者血腥玛丽 (Bloody Mary) 是岛上的居民，为了给自己的女儿丽雅特寻找一个好的归宿，她竭尽全力地

劝说年轻的上校凯布尔，希望他可以到小岛上一探究竟。罗杰斯创作该曲的过程几乎可谓一蹴而就。小汉默斯坦耗费了几周时间，酝酿出该剧的歌词，然而罗杰斯在看完歌词之后，立即走到钢琴边，随即便弹出了该曲的曲调。罗杰斯后来解释道："数月间，我和奥斯卡一直在讨论，要为玛丽创作一首充满异域风情的唱段，其中应该蕴含着一种南洋群岛的神秘力量。因此，当我看完歌词之后，这首曲调立即就出现在我的脑海中。如果你早已开始酝酿你的构思，实际的创作过程不会很长。"

图 26.3 《南太平洋》中血腥玛丽（璜尼塔·霍尔扮演）引诱乔前往巴厘嗨

图片来源：Photofest:: South_Pacific_port_121.jpg

《巴厘嗨》开场的第1乐句带有宗教圣咏的曲风，与之后第2乐句的副歌（a）形成对比。罗杰斯希望玛丽在旋律中的持续音上适当变调，然后再予以解决到正确的和声上。第3乐句是副歌的重复，第4乐句进入一个全新的曲调（b）。其中，每句歌词的旋律都会始于上行、终于下行，宛如海浪不断拍打着海岛上的礁石。第5乐句回

到副歌，并在结尾将歌词"巴厘嗨"重复了三次，听上去仿佛一小段结尾。至此，该曲完成了一个典型的流行歌曲曲式（a-a-b-a'）。然而，得益于剧组极富创作力的艺术家，这首《巴厘嗨》并没有仅仅停留在一个简单的曲式结构上。该剧舞台设计乔·米辛纳（Jo Mielziner）听完这首唱段之后，立即回到工作室，开始构思这个神奇小岛的舞台布景。然而，一番苦苦思索之后，米辛纳依然找不到创作灵感。于是，他沮丧地扔下了手中的画笔，颜料汁玷污了画布，让画面中的小岛看上去如同笼罩在迷雾之中。小汉默斯坦看到这张被染的画面之后，立即产生了新的创作灵感，谱例中的第 6 段歌词由此而生。罗杰斯随即为这段新歌词谱写了一段曲风更加委婉连贯的旋律（c）。曲终，第五乐句旋律再次出现，让全曲变成了一个回旋曲式（a-a-b-a'-c-a'）。

对于熟悉罗杰斯与小汉默斯坦的音乐剧观众来说，悲剧色彩的戏剧情节并不意外。但是，该剧在编舞设计上，摒弃了所有调节情绪的舞段，这多少有点出乎观众的意料。但是，百老汇观众似乎已经开始习惯于在罗杰斯与小汉默斯坦作品中看到一些意料之外的东西，而《南太平洋》中的舞蹈显然满足了观众们这方面的期望。比如，该剧摒弃了以往传统音乐剧中的歌舞团群舞表演，而女主角内莉在《我要把那个男人从头发里洗掉》（*I'm Gonna Wash That Man Right Out of My Hair*）唱段中，居然真的在舞台上洗起了头发。马丁特意为了这首唱段剪短了头发，以便尽快弄干头发投入下一场的演出。此外，该剧的场景设计也颇费心机，达到一种不需要舞台黑灯的无痕幕间交替效果。当然，这对场景工作人员提出了严峻的挑战，无论是负责高空道具升降的场务（flymen），还是负责推动布景侧边上下场的场务（sliders）。

直面种族主义
FACE TO FACE WITH RACISM

《南太平洋》中宣扬的种族观念，也让百老汇观众耳目一新。剧中，凯布尔的一曲《良好教育》（*Carefully Taught*），被誉为是传达该剧戏剧主题的唱段。然而，这却并非主创团队最初的创作设想。罗杰斯在回忆录中写道：

"事实上，这首歌最初并不是用于传递戏剧主题。我和小汉默斯坦只是想给凯布尔创作一首歌曲——这位毕业于普林斯顿、受过高等教育、血统优良的新教徒后代，依然不可救药地爱上了一位海岛上的土著姑娘。这首唱段与凯布尔的戏剧身份以及当时的戏剧情景非常吻合，这位坠入爱河的年轻人痛斥着种族偏见的狭隘与肤浅，听上去更像是一种布道与宣讲。"

在一次访谈中，小汉默斯坦重申了自己在这首歌中传达的戏剧理念：虽然演唱者凯布尔在种族观念与爱情之间苦苦挣扎，但该曲的歌词却毫无疑问地传达着一种对种族歧视的反抗与唾弃。一件亲身经历的事情，让小汉默斯坦更加决心要为反种族歧视做出努力：他妻子的妹妹多滴（Doodie）嫁给了一位有一半日本血统的美军执行官杰瑞（Jerry Watanabe），后者战争期间正在战俘收容所中服役，于是多滴带着女儿詹妮弗（Jennifer）投奔小汉默斯坦夫妇。当小汉默斯坦试图帮助侄女在本地入学时却被校长拒绝，因为后者不希望小姑娘因为父辈的种族问题而被同学们讥笑嘲弄，甚至遭受身体伤害。校长的答复让小汉默斯坦夫妇极为震惊，因为这恰好应验了《旋转木马》剧中的一句台词——"祖先欠下的债，需要由后辈来一一偿还"。

无论出于什么样的创作动机，主创者对于这首歌的立场极为坚定。一些戏剧界的朋友曾经劝说罗杰斯与小汉默斯坦，认为没有必要在剧目中加入这样一首歌词容易引起争议的敏感唱段。然而，这首唱段依然被坚定地保留了下来。1953年，《南太平洋》巡演至亚特兰大。当地居民的种族隔离观念依然根深蒂固，佐治亚的立法部门甚至试图推出一部法案，专门禁止那些带有"强烈莫斯科共产主义倾向"的戏剧作品。作为回击，小汉默斯坦告诉记者，他很怀疑当地立法部门是否能够代表佐治亚全体民众的民意，无法理解如此人道博爱的戏剧话题和莫斯科之间又会有什么必然的联系。1958年，《南太平洋》被搬上了电影银幕，主创者不顾电影公司的各种施压，再一次坚持保留这首《良好教育》。

《南太平洋》受到的争议，并没有妨碍该剧票房上的大受欢迎。该剧在纽约连续上演了1925场，也是少有的几部在开演后预售票数量依然逐日递增的剧目——首演前预售票金额为45万美元，上演9个月之后的预售票金额竟高达70万美元。《南太平洋》无疑是当年百老汇最大的赢家，它不仅将多项托尼与多纳德森奖收入囊中，而且还一举击败《吻我，凯特》，夺走了当年戏剧评论圈的最佳音乐剧大奖。1950年，普利策将年度最佳戏剧奖颁发给了《南太平洋》，这也让该剧成为继格什温的《引吭高歌》之后第二部获得此项殊荣的音乐剧作品。虽然如今看来，《南太平洋》中描绘的南太平洋小岛居民似乎过于简单粗糙，但是在该剧上演的年代，这样的艺术创作无疑是突破种族歧视的一次大胆尝试。一些戏剧专家认为，《南太平洋》已经将音乐剧创作推向了一种戏剧严肃命题的新时代。但这是否意味着，音乐喜剧从此退出了历史舞台？

延伸阅读

Citron, Stephen. *The Musical From the Inside Out*. Chicago: Ivan R. Dee, 1992.

Easton, Carol. *No Intermission: The Life of Agnes de Mille*. New York: Little, Brown, 1996.

Flinn, Denny Martin. *Musical!: A Grand Tour*. New York: Schirmer Books, 1997.

Fordin, Hugh. *Getting to Know Him: A Biography of Oscar Hammerstein II*. New York: Random House, 1977.

Gaver, Jack. *Curtain Calls*. New York: Dodd, Mead, 1949.

Hammerstein, Oscar, II. *Lyrics*. Milwaukee: Hal Leonard Books, 1985.

Hyland, William G. *Richard Rodgers*. New Haven and London: Yale University Press, 1998.

Kislan, Richard. *Nine Musical Plays of Rodgers and Hammerstein: A Critical Study in Content and Form*. Ph.D. dissertation, New York University, 1970.

Laufe, Abe. *Broadway's Greatest Musicals*. New, illustrated, revised edition. New York: Funk & Wagnalls, 1977.

Martin, Mary. *My Heart Belongs*. New York: William Morrow, 1976. London: Q. H. Allen, 1977.

Mordden, Ethan. *Rodgers and Hammerstein*. New York: Abrams, Inc., 1992.

Nolan, Frederick. *The Sound of Their Music: The Story of Rodgers and Hammerstein*. New York: Walker & Company, 1978.

Rodgers, Richard. *Musical Stages: An Autobiography*. New York: Da Capo Press, 1995.

Secrest, Meryle. *Somewhere for Me: A Biography of Richard Rodgers*. New York: Alfred A. Knopf, 2001.

Steyn, Mark. *Broadway Babies Say Goodnight: Musicals Then and Now*. New York: Routledge, 1999.

Suskin, Steven. *Show Tunes: The Songs, Shows, and Careers of Broadway's Major Composers*. Revised and expanded 3rd ed. New York: Oxford University Press, 2000.

《旋转木马》剧情介绍

《旋转木马》开场的一段华尔兹肢体表演非常别致，象征着即将坠入爱河的朱莉与比利，两人首次相遇在比利工作的游乐园旋转木马。磨坊女工朱莉来自于一个新英格兰小镇，她和同事凯里一起来到游乐园。比利对朱莉表现出特别的关注，这让旋转木马的老板娘穆林夫人非常嫉妒。穆林夫人试图干涉，比利因愤怒回应而被开除。朱莉非常愧疚比利因自己丢掉了工作，因此她欣然答应了比利的邀请，尽管这样会致使她错过磨坊宵禁时间而不能返回宿舍。磨坊老板巴斯克姆先生显然对女工这种有失矜

持的行为失去耐心，所以他立即开除了朱莉。

一直以来，朱莉对婚姻并无想法，这一点与好友凯里很不同，后者一心想要嫁给正直的渔夫伊诺克·斯诺（Enoch Snow）。比利对朱莉心生好奇，询问她是否会嫁给自己，后者则回答除非自己真的爱上他——"如果我爱你"。很快，比利与朱莉结为夫妇，但两人的婚后生活很不美满。比利一直找不到工作，这让他变得愈发乖戾，甚至在一次争吵之后打了朱莉。比利动手打妻子的行为让周围人更加瞧不起他，但大家对此都无能无力。此时，凯里和斯诺先生正在憧憬着美好的婚姻生活。

四面楚歌的境地让比利倍感压力，他和混世魔王吉格（Jigger Craigin）一起无所事事，后者希望比利可以帮助自己抢劫磨坊主。穆林夫人邀请比利重返游乐场，比利也希望回到之前无忧无虑的叫卖员生活。但穆林夫人只接受单身汉，这意味着比利必须要离开朱莉才能重返职业。当被告知朱莉怀孕的消息后，比利感受到前所未有的压力。面对即将到来的父亲身份，比利表现得既期待又惊恐，倾诉一大段充满戏剧性的"内心独白"。为了筹集抚养费，比利决定铤而走险协助吉格抢劫。

第二幕开场，居民们正在忙于蛤蜊聚餐和寻宝游戏。此间，吉格骗得天真无邪的凯里的拥抱，未婚夫斯诺先生发现后愤怒不已。凯里心乱如麻，朱莉试图用世故的眼光看待两性关系，问凯里问"担忧又有何用？"（见谱例30）。寻宝游戏开始，比利选择和吉格一组，这让朱莉很难受，而他衣物中藏着的刀更让朱莉非常担忧。比利将朱莉推到一旁，与吉格转身离开。然而，比利和吉格并未前往寻宝地，因为他们要在今晚抢劫磨坊主准备发给员工的工资。

事态很快失控，因为他们的刀显然比不过巴斯克姆先生手中的枪。吉格逃逸，而巴斯克姆先生则用手枪抵住比利等待警察的到来。比利害怕入狱，于是将自己戳伤。朱莉赶到，比利在弥留之际向妻子解释自己行为的初衷。朱莉告诉比利，自己总羞于向丈夫说出吐露爱意，而一切为时已晚，她已经成为了一名寡妇。

朱莉深受打击，但为了腹中尚未出世的孩子，她知道自己必须坚强。表姐内蒂安慰朱莉——"你永不孤单"。死后的比利被天堂看星人告知，他因为没有做够善事而无权进入天堂。比利得到重返人间一天的机会，以弥补自己生前犯下的罪过。

天上一日，地上数年，此时比利的女儿路易斯已满15岁，刚刚要从学校毕业。路易斯的生活孤独而又痛苦，一长段舞蹈展现了她从海提时代的悲惨生活，而这一切皆源于她的父亲是一个自杀的罪犯。比利试图告诉女儿有关父亲的美好事情，还特意从天堂为她带来了一颗星星做礼物。然而路易斯对这位突如其来的陌生人心存戒备，拒绝接受他的礼物。比利非常懊丧，激动之下伸手打了自己的女儿，正如当年对待妻子一样。路易斯跑去向母亲哭诉。虽然听不到比利对自己的表白，在看到那颗遗弃的星星之后，朱莉似乎感受到了已故丈夫的心意。

毕业典礼上，主持人的发言似乎是对路易斯一个人的倾诉："我无法告知你幸福的途径，我只知道幸福需要自己努力追寻。你无法依赖父母的成功，因为这并不属于你。同样，也别被父母的失败所羁绊，因为他们的所作所为与你无关。你必须自己靠自己。"舞台上出现了神奇的旋转木马，这并不让人惊奇，因为主持人与看星人非常神似。听完主持人的发言之后，路易斯身旁的女孩给了她一个温暖的拥抱。在

神力的帮助下，比利让女儿相信了这段话语，而比利也找到了自己的救赎之路。

《南太平洋》剧情介绍

虽然《南太平洋》的故事背景发生在二战期间的南太平洋，但事实上的戏剧焦点却集中在两对情侣因种族偏见而产生的情感纠葛上。年轻护士内莉来到太平洋一座小岛上的海军基地，很快便被当地一位温柔儒雅的法国种植园主埃米尔深深吸引。她开始憧憬两人的婚事，却发现埃米尔曾结过婚，前妻是一位波利尼西女子，并给他留下了两个混血儿。对有色人种的歧视，让内莉无法认可这两个仆人种族的后代，更不能接受自己成为这两个混血儿的继母。

军官乔·凯布尔（Joe Cable）的到来开启了第二段情感纠葛。他结识了当地的一位商人"血腥玛丽"，后者认定乔是自己女儿丽雅特夫君的不二人选。玛丽向乔描述了那座奇幻的海岛，希望可以将其引诱家中——《巴厘嗨》（见谱例31）。有胆识的水手卢瑟（Luther Billies）自告奋勇愿意帮助乔登岛，因为他知道可以从岛上购买便宜货。玛丽的直觉果然准确，即便语言不通，乔与丽雅特依然一见倾心。

然而，乔此行目的绝非如此简单。军队长官需要在岛上安置一位间谍，监控日本海军常用的电台频道，并向总部及时汇报日本海军的动态。这是一项危险的任务，乔希望可以求助于埃米尔，因为后者对这个海岛非常熟悉。乔邀请埃米尔一同加入行动，考虑到危险性以及自己与内莉的关系，埃米尔拒绝拿自己的生命冒险。

感恩节那晚的狂欢会上，内莉和其他护士被介绍给应征而来的士兵。玛丽劝说乔迎娶丽雅特，但被乔拒绝，因为他无法带一位有色人种的妻子回到自己在美国的故乡。愤怒之下，玛丽威胁要将女儿嫁给一位富有却年老且经常虐妻的农场主，之后拽走了丽雅特。与此同时，内莉拒绝了埃米尔的求婚，因为她无法逾越自己与生俱来的种族偏见。绝望之下，埃米尔找到乔，认为种族偏见绝非与生俱来。乔表示同意，认为偏见一定是被灌输而得——"良好教育"。乔对自己无力抵抗种族偏见的懦弱十分懊恼，决定等任务结束之后回来迎娶丽雅特。此时，感觉失去一切的埃米尔决定要参加这项危险任务。

乔与埃米尔被安全送往藏身之地，并成功传递出大量有用信息。内莉在伤员口中得知，一位法国人参与了这项任务。基地长官让内莉监听下一条电台信息，但大家对埃米尔传回的消息非常失望——乔在执行任务中丧生，之后信息中断。

震惊中的内莉走在沙滩上，对自己之前狭隘的种族偏见悔恨不已，之后遇见了玛丽和丽雅特。丽雅特显然不愿意嫁给那位农场主，这个世界上，她只愿意嫁给乔。内莉心痛不已，只能无言拥抱丽雅特。埃米尔生死未卜，他的两个孩子，如论何种肤色，都有可能会沦为孤儿。内莉前往埃米尔家中照顾两个孩子，和他们一起哼唱一首简单的法国歌谣。这时，耳边传来第四个人的声音，负伤的埃米尔终于安全回家。

谱例 32 《旋转木马》

罗杰斯 / 小汉默斯坦，1945 年
《担忧又有何用？》

时间	乐段	曲式	歌　词	音乐特性
1:55		引子		
2:03	1	a	**朱莉：** 他或好或坏，担忧又有何用？ 或者你是否喜欢他的带帽方式？噢，担忧又有何用？ 无论他或好或坏，他都是你的男人 这就是事情的全部。	大调 跳跃音符
2:37	2	a	也许常识会告诉你，这段情感终将悲情结束 于是你想要结束感情，逃之夭夭 但是如果注定会是悲伤的结局，那么，担忧又有何用呢？ 他都是你的男人，而你必须爱她，没有必要再言其他。	重复乐段 1
3:13	3	b	无论他是对是错，他一定有他的理由 有些事情是他注定拥有的，而这其中，就包括你	时值拉长
3:39	4	a	所以，当他想要吻你的时候，去亲吻他吧 让他带着你浪迹天涯 当他需要你的时候，第一时间出现在他的身边 他都是你的男人，而你必须爱她，其他的都只是说说而已	重复乐段 1
—			【对话】	录音略去
—	5	人声尾声	**姑娘们：** 也许常识会告诉你，这段情感终将悲情结束 于是你想要结束感情，逃之夭夭 但是如果注定会是悲伤的结局，那么，担忧又有何用呢？ 他都是你的男人，而你必须爱他，没有必要再言其他	录音略去

285

谱例 33 《南太平洋》

罗杰斯 / 小汉默斯坦，1949 年
《巴厘嗨》

时间	乐段	曲式	歌　词	音乐特性
0:00	1	人声引子	**血腥玛丽:** 人们住在一座孤独的小岛上 迷失在浓雾笼罩的海面 人们渴望着这样的小岛 一个他们梦想的天堂	中速 旋律级进
0:39	2	a	巴厘嗨在呼唤着你，每日每夜。 一个声音不断萦绕在你的心间:"去吧，去吧。"	副歌 大幅度旋律跳进 半音化
0:58	3	a	巴厘嗨在海风中喃喃轻泣 "我在这里，你神秘的小岛！来吧，来吧。"	重复乐段 2
1:18	4	b	这是属于你自己的希望，这是属于你自己的梦想 它在山谷里萦绕，它在溪水中闪耀	插曲 1 旋律逐步上升
1:37	5	a'	只要你努力追寻，你就一定可以找得到，在那海天一线的远方 "我在这里，你神秘的小岛！来吧，来吧。" 巴厘嗨，巴厘嗨，巴厘嗨	重复乐段 2 结尾扩展
2:07	6	c	终有一天你会见到我，在阳光中曼舞 我从云彩中探出脑袋 穿越层层光晕，你会听见我的呼唤 那声音甜美而清晰，"来吧，我在这里，来吧！"	插曲 2 旋律级进 半音化处理
2:51	7	a'	只要你努力追寻，你就一定可以找得到，在那海天一线的远方 "我在这里，你神秘的小岛！来吧，来吧。"	重复乐段 5
3:09			巴厘嗨，巴厘嗨，巴厘嗨	渐慢，安静

第 *27* 章

罗杰斯与小汉默斯坦：
《国王与我》和
《音乐之声》

20 世纪 50 年代，罗杰斯与小汉默斯坦又推出了两部经典巨作：《国王与我》（*The King and I*, 1951）和《音乐之声》（*The Sound of Music*, 1959）。虽然这对黄金搭档不断为百老汇音乐剧界带来各种惊喜，但是此时的二人却开始感觉力不从心：尽管以往也曾出现过一些商业上不太成功的剧作，但是戏剧评论界始终对两人的艺术创作持肯定与鼓励的态度。然而，进入 50 年代之后，评论界对两人商业上不太成功的艺术创新开始持保留态度，而这种境况并非偶然。

1950 年夏天，罗杰斯与小汉默斯坦两人的妻子同时向他们推荐了玛格丽特·兰登（Margaret Landon）发表于 1944 年的小说《安娜与暹罗国国王》（*Anna and the King of Siam*），改编自曾经受邀前往暹罗国（今泰国）担任皇室家庭教师的安娜·李奥诺文斯（Anna Leonowens）的自传。看完小说之后，罗杰斯与小汉默斯坦认为故事的发生地暹罗国相对于音乐剧舞台来说显得过于异域。然而，英国女演员葛楚·劳伦斯（Gertrude Lawrence）1946 年观看了根据兰登小说原著改编的电影，她立刻意识到其中的安娜一角几乎是为自己量身定做，

而罗杰斯与小汉默斯坦无疑是将该故事搬上音乐剧舞台的不二人选。

图 27.1 雇佣安娜·李奥诺文斯为家庭教师的国王本人

图片来源：维基共享资源，https://commons.wikimedia.org/wiki/File:SiamRoyals1875GeorgeEastmanHouseviaGetty.jpg

帮助非歌者演唱
HELPING NON-SINGERS TO SING

可是，罗杰斯与小汉默斯坦对于这部作品依然心存顾忌。一来，他们从未为哪位明星专门创作过音乐剧作品。更何况，葛楚·劳伦斯是位戏剧演员，嗓音条件极其有限。罗杰斯回忆道："劳伦斯的音域很窄，很难胜任带有任何

挑战性的音高。"不可否认，虽然不以歌唱见长，劳伦斯却是位非常有舞台魅力的女演员。在仔细观看完电影版《安娜与暹罗国国王》之后，罗杰斯与小汉默斯坦对这部小说的音乐剧改编工作开始充满信心，而这部作品就是后来享誉世界的《国王与我》。

该剧男主角人选的定夺让主创者颇费了一番脑筋，因为男演员必须在舞台上能够撑得起与劳伦斯的对手戏。在电影版中饰演国王的英国男演员雷克斯·哈里森（Rex Harrison）因故不能参加音乐剧版的演出。在几位候选人之间来回斟酌之后，主创者最终将目光锁定在俄罗斯裔男演员尤尔·伯连纳（Yul Brynner）身上。伯连纳受聘时正遭受脱发问题的困扰，该剧服装设计艾瑞·沙拉夫（Irene Sharaff）建议他干脆将头发全部剃掉，没想到这一建议，居然造就了百老汇舞台上最经典的"光头国王"形象。但是，对于罗杰斯与小汉默斯坦来说，伯连约的选定必将为该剧音乐创作带来新的难题，因为他同样也不是一位歌者。为此，两人特意将剧中国王的唱段设计为"念白"风格——将唱段主旋律交给管弦乐队，而国王只需将歌词念出即可。

碎片化的组合
A COMPOSITE OF MANY PIECES

经小汉默斯坦改编之后的音乐剧剧本，与李奥诺文斯夫人在暹罗国的真实经历相去甚远。小汉默斯坦为该剧设置了一条副叙事线索，并让安娜出面营救这位为争取自由爱情而努力奋争的女配角塔普提（Tuptim）。此外，小汉默斯坦笔下的安娜一直留守在国王身边，直到其弥留的最后一刻，而真实历史中的李奥诺文斯夫人，早在国王去世之前就已重返英国。然而，这一系列浪漫主义色彩的戏剧改编，最终让该剧成为罗杰斯与小汉默斯坦系列作品中又一部持续热演的代表作。

《国王与我》为百老汇观众带来了很多惊喜：剧中男主角的死去；剧中大部分演员都是亚裔面孔；除了男女主角之间发乎情止于礼的情感之外，剧中几乎没有出现任何直白热烈的爱情描绘。此外，该剧虽然是一部明星制造式的作品，但主创者并没有一味地美化女主角，而是全力塑造出一位性格更加饱满、特点分明的女教师形象。剧中也没有出现歌舞团的群舞表演，所有的舞段都是戏剧叙事的一部分，如安娜向国王示范波尔卡舞步、王宫侍从们为外国大使排演的戏中戏《汤姆叔叔的小屋》等。

《国王与我》的音乐配器由罗伯特·拉塞尔·贝内特（Robert Russell Bennett）完成，他是百老汇备受推崇的一位配器大师。对于大多数音乐剧观众而言，剧场里听到的所有音乐，无论是歌者的演唱还是乐队的伴奏，似乎都应该归功于该剧的曲作者。但事实上，大部分百老汇曲作者都会将配器的工作交给专人负责，由后者将剧中的音乐旋律付诸不同的乐器。配器师在音乐剧创作过程中具有举足轻重的作用，他不仅肩负着唱段主旋律的乐队伴奏（副旋律与和声），而且还要为唱段的主副歌交替创作乐队间奏。除此之外，音乐剧创作过程中另一项至关重要的幕后工作是舞蹈配乐，即将剧中若干唱段的旋律整合为剧中舞段的配乐。《国王与我》的舞蹈配乐由与罗杰斯长期合作的利特曼（Trude Rittman）完成，她在该剧中

的编曲工作，不仅局限于对罗杰斯已有唱段旋律的改编。比如在该剧第二幕戏中戏《汤姆叔叔的小屋》的舞段配乐中，利特曼仅提取了少量罗杰斯的唱段素材，并同时加入了大量自己原创的舞蹈音乐。

《国王与我》的另一大亮点无疑是剧中带有强烈叙事倾向的舞蹈设计，担任该剧编舞的是百老汇最杰出舞蹈设计大师之一的杰罗姆·罗宾斯（Jerome Robbins）。在那场戏中戏《汤姆叔叔的小屋》中，罗宾斯巧妙地将东西方舞蹈语汇融于一体，配以沙拉夫充满异域风情的服装设计，为观众展现出一段如梦如幻奢华舞段的同时，还映射出剧中女配角塔普提的悲剧人物命运。

铭记爱情
REMEMBERING LOVE

《国王与我》中的音乐，成为塑造戏剧人物形象的重中之重。如，安娜触景生情地追忆与亡夫曾经的欢乐时光以及自己初坠爱河时的浪漫情景，演唱了一首《你好，年轻的恋人们》（Hello, Young Lovers）。为衬托女主角柔情似水的回忆，小汉默斯坦绞尽脑汁地反复斟酌，甚至为该曲连续修改了 7 版歌词。最终，小汉默斯坦终于酝酿出自己期望的怀旧情绪。但是，当他将该曲终稿歌词交给罗杰斯之后，后者仅仅给出了"还不错"的平淡反馈，这让小汉默斯坦无比懊丧。虽然小汉默斯坦并没有向罗杰斯表现出自己的沮丧与不平，但是洛根却成为了可怜的替罪羊——小汉默斯坦打电话给洛根大吐苦水，其情绪失控的状态让洛根日后想起来依然心有余悸。

虽然创作过程有些意外插曲，这首《你好，年轻的恋人们》的确是刻画安娜人物形象的一曲佳作。该唱段旋律优美抒情，带有淡淡的惆怅与感怀，曾经唤醒无数观众内心深处对于曾经过往的依稀怀念。该曲的曲式结构非常简单（a-a-b-a），以便不以歌唱而见长的劳伦斯可以轻松胜任。如谱例 34 所示，第 1 乐句是该曲的引子，采用四拍子的节奏，乐队中的木管乐器与竖琴营造出一种雨滴溅落的轻盈感。第 2 乐句正式进入该曲的 a 段，旋律转入更加摇曳的两拍子复合节奏。这里两拍子框架里的三拍子复合节拍比较隐晦，有时甚至得查看罗杰斯的歌曲原谱才能意识到它的存在。事实上，这首《你好，年轻的恋人们》不断出现两拍子与三拍子转换：当安娜想到塔普提及其恋人的时候，音乐出现复合节拍；而当安娜回忆起自己丈夫的时候，音乐旋律随即转入三拍子。尽管如此，也许只有具备丰富剧场经验的观众才有可能察觉到该唱段中的节拍转变。

尽管《国王与我》耗资巨大，但是其良好的票房成绩为剧目投资人赢得了丰厚的演出收益。该剧获得了多项托尼与多纳德森奖，而该剧的伦敦巡演成绩也超越了之前的《南太平洋》（926 场）。遗憾的是，劳伦斯却没能出现在自己故乡的音乐剧舞台上。1952 年 9 月 6 日，她被癌症夺去了生命，年仅 54 岁。4 年之后，20 世纪福克斯公司将《国王与我》搬上了电影银幕，英国女演员黛博拉·蔻儿（Deborah Kerr）成为了该片的女主角，但是她在片中的所有唱段全部由玛尼·尼克松（Marni Nixon）配音完成（后者曾经还为电影版《西区故事》中的女主角玛利亚配唱）。鉴于尤尔·伯连纳在世界范围内的影响力以及其塑造的经典国王形象，该片继续由他出演国王的角色。

谱例 34 《国王与我》

罗杰斯 / 小汉默斯坦，1951 年

《你好，年轻的恋人们》

时间	乐段	曲式	歌　词	音乐特性
0:00	引子			温柔的开场
0:14	1	人声引入 主歌	**安娜：** 当我回忆起汤姆 那个夏天的夜晚恍如昨日 天空中飘着白色的云层 山顶上萦绕着英格兰迷人的暮霭 这一幕，我永远记得 如今，这山峦依旧 静静地凝视着同样一片碧海 只是，昔人早已不在 我和汤姆曾经的故事正在一遍遍重新上演	行板速度 简单的细分节奏 四拍子 速度自由 大调
1:12	2	a	你好，年轻的恋人们， 不管你们是谁，我都希望你们的爱情之路一帆风顺	复合两拍子
1:23			今晚，我送出美好的祝愿	渐慢
1:30			因为我曾经和你们一样坠入爱河	三拍子
1:35	3	a	勇敢去追求吧，年轻的恋人们，请你们勇敢、忠贞而又诚恳	复合两拍子
1:46			今晚，请你们紧紧相依	渐慢
1:54			因为我曾经和你们一样深爱不已	三拍子
1:58	4	b	我知道爱情来临的迷人感觉 仿佛着了魔咒一般，双脚生风地街头游荡 你将会在街头偶遇那位你怦然心动的人 但这一切——	三拍子 旋律逐渐上升 最后突然终止
2:15			早已命中注定	柔板
2:22	5	a'	不要哭泣，年轻的恋人们， 无论如何请不要因我孤苦伶仃感到悲伤	复合两拍子
2:34			今夜我的脑海中充满着甜美的回忆	渐慢
2:40			我曾经拥有过一位属于自己的恋人	三拍子
2:45	6	人声 尾声	我曾经和你们一样拥有爱情 拥有一位属于自己的恋人	渐慢，渐强

二人组的前行（合作和独立）
THE TEAM MOVES ON (APART AND TOGETHER)

《国王与我》之后，罗杰斯与小汉默斯坦暂时分开，开始忙于自己的另外一些创作。虽然两人并没有公开表现出任何芥蒂，但小汉默斯坦那通歇斯底里的电话抱怨，似乎也在暗示着两个人都需要一点个人的空间。于是，罗杰斯开始着手于将当年的《酒绿花红》重新搬上音乐剧舞台，该剧由 NBC 制作成系列电视剧，并更名为《海上的胜利》（Victory at Sea）。与此同时，小汉默斯坦开始埋头构思一部原创音乐剧《我与茱莉亚特》（Me and Juliet）。但事实证明，小汉默斯坦似乎并不擅长于原创故事，该剧遭遇了之前《快板》同样的命运。

虽然纽约市长将 1953 年 8 月的最后一周恭维成"罗杰斯与小汉默斯坦周"，然而两人接下来一系列的抉择失误，让他们与一系列好剧本失之交臂。首先，他们以不适合音乐剧舞台为由，放弃了《泰维和他的女儿们》的音乐剧改编权，而这部小说在谢尔顿·哈尼克（Sheldon Harnick）与杰瑞·鲍克（Jerry Bock）手中，被打造成为 60 年代百老汇最炙手可热的作品《屋顶上的提琴手》（Fiddler on the Roof）；之后，罗杰斯与小汉默斯坦还拒绝将萧伯纳的戏剧《皮格马利翁》（Pygmalion）改编成音乐剧，而这也意外成就了弗莱德瑞克·洛维（Frederick Loewe）与阿兰·勒纳（Alan Jay Lerner）的经典音乐剧作品《窈窕淑女》（My Fair Lady）；此外，罗杰斯与小汉默斯坦还拒绝了威尔森（Meredith Willson）的合作意向，而后者的创意最终成为了音乐剧舞台上的《音乐人》（The Music Man）。更糟糕的是，在拒绝了很多优秀剧本之后，罗杰斯与小汉默斯坦最终选定的下一部合作作品为《白日梦》（Pipe Dream）。该剧无论在票房成绩还是戏剧评论上都一败涂地，上演 7 个月之后便被迫下场，成为罗杰斯与小汉默斯坦合作以来经济损失最大的一部作品。

经历了这一切之后，罗杰斯与小汉默斯坦决定转换一下创作思路，用灰姑娘的故事创作一个电视音乐剧作品。曾经因出演《窈窕淑女》而一炮走红的百老汇名角朱莉·安德鲁斯（Julie Andrews）正好想尝试一下电视行业，于是 CBS 电视台一拍即合开始投入制作。1957 年 3 月 31 日，音乐剧《灰姑娘》在电视台播出，据 CBS 统计，当时有 1 亿 700 万电视观众观看了这场演出。

之后，罗杰斯与小汉默斯坦重返百老汇，推出了一部相对成功的作品《花鼓戏》（Flower Drum Song）。该剧改编自李（C. Y. Lee）的同名小说，将视角集中于早期中国移民以及他们尝试融入美国文化的各种艰辛与努力，同时还反映了新老两代人之间的观念差异。与以往深刻凝重的戏剧风格不同，这部《花鼓戏》的故事情节显得轻松愉悦。虽然最终票房成绩平平（600 场），但是多少还是帮助罗杰斯与小汉默斯坦走出了之前合作失败的阴影。

下一站：阿尔卑斯山
NEXT DESTINATION: THE ALPS

在此期间，罗杰斯与小汉默斯坦已经开始酝酿一部全新的剧本《音乐之声》（The Sound of Music）。与之前的《国王与我》相似，该剧的创作灵感也是来源自一部电影。这部德文电影改编自剧中女主角玛丽亚·冯·崔普（Maria von Trapp）的自传体小说《崔普家庭演唱团》

图 27.2 《音乐之声》中的玛丽亚（玛丽·马丁扮演）和孩子们

图片来源：国会图书馆，www.loc.gov/pictures/item/2013646204/

（*The Story of the Trapp Family Singers*），讲述了"二战"期间崔普一家人的逃亡故事。与此同时，该剧也是一部明星定制的作品，只不过，这位明星已经是罗杰斯与小汉默斯坦的老朋友了，那就是曾经主演过《南太平洋》的百老汇女明星玛丽·马丁。事实上，这部《音乐之声》的成型，还多亏了玛丽丈夫理查·哈立德（Richard Halliday）的鼎力支持。哈立德在看完这部电影之后，立即意识到这将是一部成就自己妻子的良作，于是开始与该剧导演海华德（Leland Hayward）四处奔波，努力从玛丽亚·冯·崔普及其子孙后代那里争取到了小说原著的改编权。

最初，哈立德与海华德希望的编剧人选是霍华德·林德赛与鲁塞尔·克劳斯，两人曾经成功拯救过当年的《凡事皆可》。林德赛与克劳斯在冯·崔普家族歌曲的基础之上，编写了全剧的剧本，但是两人一致认为，应该在剧中添加一些全新的曲调，而罗杰斯与小汉默斯坦似乎是该项工作的最佳人选。然而，这项提议却遭到罗杰斯与小汉默斯坦两人的拒绝。他们认为，要不该剧就应该采用完全奥地利风格的音乐，要不就干脆摒弃冯·崔普家族歌曲，为全剧撰写全新的音乐唱段。创作团队协商之后，最终决定采用第二个方案，尽管这将意味着，该剧必须被搁置一年，直到罗杰斯与小汉默斯坦可以腾出档期投入创作。

《音乐之声》的音乐创作并非易事：一方面，罗杰斯不愿意让该剧带上维也纳小歌剧的烙印；另一方面，罗杰斯对于剧中需要的教堂唱诗班音乐风格（故事发生在奥地利的萨尔茨堡，女主角玛利亚是一位修道院修女）也不是很有把握。为了帮助罗杰斯寻找艺术灵感，曼哈顿维尔大学（Manhattanville College）神学院学生们特意为他举办了一场宗教音乐会，演唱曲目横跨古今，从中世纪圣咏到 20 世纪宗教歌曲等。此外，马丁的朋友格里高利修女还特意帮助罗杰斯挑选了一段拉丁文赞美诗文本，希望他可以尝试创作自己的圣咏曲调。在众多人的帮助一下，罗杰斯与小汉默斯坦进入佳境，两人决定用一首单声部圣咏作为全剧的开场曲，并用一段合唱赞美诗替代了以往惯用的管弦乐队开场。

音乐中的寓教于乐
MUSIC ED AS ENTERTAINMENT

剧中最受欢迎的唱段当属那首《哆来咪》（*Do-Re-Mi*），马丁回忆道："我第一次听到这首曲调时，奥斯卡正在迪克的伴奏下，为大家展示这首美妙质朴但却押韵得恰到好处的歌词。该曲用最完美的交流方式，向孩子们展示了何谓音阶，而这注定会让该曲成为流传世界的经典。"的确如此，这首《哆来咪》正是剧中玛利亚用于教导孩子们7个音名的唱段，虽然这7个音名我们已经沿用了几百年，但这首唱段却可以用如此形象生动的方式将其展现出来。

这首《哆来咪》构建出了一个音乐情景，中间几处插入了对话。随着唱段的进行，孩子们完成了音阶学习的全过程。该曲音乐素材非常简单，仅为自然音阶中的七个音，将两段音乐旋律交织在一起。虽然旋律叠置容易形成非模仿性复调，但这首唱段采用的依然是主调织体。其中一个声部为固定音型（ostinato），在不断重复中削弱其本身旋律的质感，让它更像是另一个声部的伴奏，而非完全独立的复调声部。

这首唱段的核心是一堂音乐课。在人声引出的乐曲1之后，玛利亚演唱起那段著名的歌词"哆，是一只小母鹿……"孩子们加入之后的乐段3，并逐渐成为乐段4中副歌的主角。乐段5中，玛丽亚演唱的曲调更加级进，并引出新旋律b，被孩子们在乐段6中重复演唱。乐段7和8是基于旋律b的歌词替换，乐段9回归到最初旋律，乐段10终结于一个完整音阶上。

至此，唱段似乎应该就此结束，但之后乐段11孩子们又开始了一段类似手铃的新旋律c。这段新曲调在乐段12里被缩短时值，乐曲速度提升两倍。在乐段13中，旋律b与旋律c同时并行，并在乐段14处回归乐旋律a。乐段15是一个简短的尾声，玛利亚下行至低音"do"（此音域对女声颇具挑战）。当然，我们也可以把这首《哆来咪》看作一首简单的回旋曲式（如表27.1所示）。

无论如何，《哆来咪》无疑都是《音乐之声》中最具代表性的热门唱段。当舞台上玛利亚带着七个孩子，顺着台阶逐步完成音阶之后，观众席间几乎一片沸腾。由于该唱段要求玛利亚一边演唱一遍用吉他为孩子们伴奏，该剧的人物原型玛丽亚·冯·崔普特意为马丁进行了吉他演奏私人指导（玛利亚当时正在佛蒙特的斯托经营一家阿尔卑斯山滑雪度假村）。此外，玛利亚还教会马丁如何用标准的天主教方式在胸前画十字架，以及如何准确地完成跪式祷告。这些都让《音乐之声》成为马丁职业演出生涯中最难忘的经历（见"走进幕后：贝丝·伊格"）。

《音乐之声》无疑将罗杰斯与小汉默斯坦的音乐野心彰显得淋漓尽致，他们一共为该剧创作了47首插曲（《南太平洋》31首，《酒绿花红》19首）。剧中最后完成的唱段是《雪绒花》（*Edelweiss*），是一首对奥地利国花的深情致意，带有浓郁的奥地利民歌风味。该曲如同《演艺船》

表 27.1 《哆来咪》中的重复方式

	1	2	3	4	5	6	7	8	9	10	11	12	
	引子（intro）	a	a	b	b	b	b	a	c	b+c	a	尾声（coda）	
或	引子（intro）	A		B			A	C		A		尾声（coda）	回旋曲式（rondo）

294

中的《老人河》，深深植根于剧中角色的民族文化。如同当年《老人河》曾经让剧中黑人演员勾起无数童年回忆一样，这首《雪绒花》也让玛丽亚·冯·崔普特一见如故。和罗杰斯与小汉默斯坦合作惯例不同的是，这首《雪绒花》是先曲后词。该剧在波士顿试演期间，主创者商议，应该为剧中的男主角上校设计一首唱段。但是，当时小汉默斯坦因病没有一同前往，罗杰斯便自己先构思出了这首乐曲的曲调。当小汉默斯坦病愈抵达波士顿时，剧中上校的扮演者已经可以在吉他上演奏这首乐曲了。小汉默斯坦一听完旋律之后，立即产生了歌词的创作灵感，一蹴而就地完成了全曲的创作，却没想到，这段歌词居然成为这位天才剧作家留给世人最后的作品。

荣耀长存
LEAVING A LEGACY

1959 年首演之前，凭借罗杰斯、小汉默斯坦以及女主角马丁在音乐剧界的声誉，《音乐之声》的预售票金额创下了史无前例的最高纪录——325 万美元。虽然，一些戏剧界人士将该剧评价为"过于多愁善感"，但这丝毫不影响观众为之痴狂。《音乐之声》最终以首轮演出1433 场而辉煌落幕，虽然这一演出成绩比不上之前的《俄克拉荷马》，但该剧依然成为当年托尼奖最大的赢家。之后，《音乐之声》不仅在伦敦西区继续热演了 2385 场，而且由此改编的电影版获得了 180 万美元的票房收益。此外，《音乐之声》的电影配乐还被录制发行，并一举成为有史以来销量最好的 LP 唱片。

然而，小汉默斯坦却没能亲眼看到《音乐之声》赢得的诸多殊荣。该剧首演 9 个月后，小

汉默斯坦于 1960 年 8 月 23 日与世长辞，9 月 1 日晚 8：57 至 9：00，大约 5000 多人聚集到百老汇剧院区，百老汇熄灭了整个剧院区的灯光，终止了周边的交通，两位小号手用号声鸣响天际，向这位音乐剧界不朽的艺术大师默哀致意三分钟。纵观整个百老汇的发展历史，唯有小汉默斯坦赢得了如此崇高规格的缅怀致意。

罗杰斯与小汉默斯坦的系列创作，让音乐剧脱离了歌舞表演的定位，这无疑改写了整个百老汇音乐剧的历史（有关他们的艺术成就，见工具条）。小汉默斯坦的离去，无疑也是对罗杰斯莫大的打击。"直到 1979 年父亲去世，"罗杰斯女儿玛丽回忆道："他再也也没能找到一位可以默契合作的事业搭档。"虽然，人们依然可以通过电影、唱片或旧剧复排，重睹当年罗杰斯与小汉默斯坦的辉煌，而之后的百老汇也涌现出了一批富有创造性的创作搭档，但是罗杰斯与小汉默斯坦曾经达到的艺术成就以及他们对于音乐剧发展的巨大意义，至今依然无人能及。

延伸阅读

Aldrich, Richard Stoddard. *Gertrude Lawrence as Mrs. A: An Intimate Biography of the Great Star*. New York: Greystone Press, 1954.

Brahms, Caryl, and Ned Sherrin. *Song By Song: The Lives and Work of 14 Great Lyric Writers*. Egerton, Bolton, U. K.: Ross Anderson Publications, 1984.

Citron, Stephen. *The Musical From the Inside Out*. Chicago: Ivan R. Dee, 1992.

———. *The Wordsmiths: Oscar Hammerstein 2nd and Alan Jay Lerner*. New York: Oxford University Press, 1995.

Goldstein, Richard M. "'I Enjoy Being a Girl': Women in the Plays of Rodgers and Hammerstein." *Popular Music and Society* 13, no. 1 (1989): 1–8.

Green, Stanley. *The Rodgers and Hammerstein Story*. London: W. H. Allen, 1963.

Hammerstein, Oscar, II. *Lyrics*. Milwaukee, Wisconsin: Hal Leonard Books, 1985.

Hyland, William G. *Richard Rodgers*. New Haven and London: Yale University Press, 1998.

Kislan, Richard. *Hoofing on Broadway: A History of Show Dancing*. New York: Prentice Hall, 1987.

———. *Nine Musical Plays of Rodgers and Hammerstein: A Critical Study in Content and Form*. Ph.D. dissertation, New York University, 1970.

Laufe, Abe. *Broadway's Greatest Musicals*. New, illustrated, revised edition. New York: Funk & Wagnalls, 1977.

Martin, Mary. *My Heart Belongs*. New York: William Morrow, 1976. London: Q. H. Allen, 1977.

Mordden, Ethan. *Coming Up Roses: The Broadway Musical in the 1950s*. New York: Oxford University Press, 1998.

———. *Rodgers and Hammerstein*. New York: Abrams, 1992.

Nolan, Frederick. *The Sound of Their Music: The Story of Rodgers and Hammerstein*. New York: Walker and Co., 1978

Rodgers, Richard. *Musical Stages: An Autobiography*. New York: Da Capo Press, 1995.

Sharaff, Irene. *Broadway & Hollywood: Costumes Designed by Irene Sharaff*. New York: Van Nostrand Reinhold Company, 1976.

走进幕后：贝丝·伊格

玛丽·马丁来自于美国的得克萨斯州，她的儿时好友名叫贝丝·梅·苏·艾拉·伊格（Bessie Mae Sue Ella Yaeger）。这个冗长的名字，不断成为之后马丁饰演角色的命名灵感，如贝丝、梅、苏·艾拉等，其中有些甚至还会成为与马丁演对手戏的男主角的名字。在一次感恩节富丽秀演出中，马丁登场演出《南太平洋》中的片段，报幕员宣布道："剧中滚桶特技的演员是贝丝·梅·苏·艾拉·伊格少尉。"

戏剧圈人士大多比较迷信，小汉默斯坦知道马丁的这个习惯，决定要将伊格的名字安进《音乐之声》中。但问题是，这个名字听起来一点也不像是个奥地利人。小汉默斯坦最终想到了一个好主意。一般来说，为了确保万一，音乐剧的一号主角都会有一个对应的二号替角，并在没有替演任务时串演剧中一些不重要的配角。《音乐之声》中，给马丁担任替角的女演员是芮妮·格尔瑞（Renee Guerin），同时她也在剧中上校与玛利亚的婚礼中串演神职人员。由于节目单上格尔瑞的名字已经以马丁的替角形式出现了，小汉默斯坦建议她在神职人员扮演者一栏中使用化名苏·艾拉。

马丁对于小汉默斯坦的悉心安排显然非常满意，首演当晚，特意为自己的这位老朋友献上了一束鲜花。然而，马丁的个人迷信却给自己的儿时好友带来了意外之灾。由于伊格的名字频繁出现在各种演出海报中，因此美国税务局怀疑她因此获得额外收益，并应该为此缴纳收入所得税。马丁后来回忆道："整个剧组花费了数月时间，才最终帮助伊格脱离了美国税务局的黑名单。"

边栏注

罗杰斯与小汉默斯坦的传奇

很难想象人们会淡忘罗杰斯与小汉默斯坦的名字，因为这两个人几乎奠定了如今百老汇音乐剧的传统。虽然罗杰斯与小汉默斯坦曾经使用的艺术手法如今已经不再流行，但是他们对于音乐剧创作的影响力却持续至今。首先，罗杰斯与小汉默斯坦实现了音乐剧中戏剧对话与音乐唱段之间的无缝拼贴，同时还让舞蹈成为音乐剧叙事的重要手段；其次，罗杰斯与小汉默斯坦还改变了音乐剧戏剧主题的传统，常常会选用一些严肃，甚至是黑暗的戏剧故事。他们从不回避严肃的社会话题，如家庭暴力、种族歧视、拜金主义，甚至西方殖民主义等；最后，罗杰斯与小汉默斯坦不仅让音乐成为塑造人物形象的重要手段，而且也让音乐成为推动戏剧叙事的重要保障。

罗杰斯与小汉默斯坦的音乐带有强烈的戏剧主张，常常表现出一种积极向上、阳光乐观的生活态度，比如《俄克拉荷马》中的《噢，多么美好的早晨》《旋转木马》中的《六月鲜花盛开》(June Is Bustin' Out All Over)《南太平洋》中的《荒唐乐天派》(A Cockeyed Optimist) 以及《音乐之声》中的《我最爱的事》(My Favorite Things) 等。这些歌曲虽然带有一定的喜剧主义倾向，但是其中的歌词都经过精雕细琢，而非之前百老汇秀那种粗劣的搞笑逗乐。

当然，罗杰斯与小汉默斯坦的艺术创作也并非没有任何缺陷。理查·格斯坦（Richard M. Goldstein）曾经指出，罗杰斯与小汉默斯坦塑造的女性角色都偏于保守，她们大致可以分为四类：一，贞洁质朴的女主角，所有的梦想就是嫁给一位白马王子，然后生儿育女；二，充满热情的女配角，人物命运不是大喜就是大悲，前者如《俄克拉荷马》中的安妮（Ado Annie），后者如《国王与我》中的塔普提；三，年长的女性，不断给女主角指点与鼓励；四，女主角追求爱情道路上的情敌，唱段相对最少，最终无疑都会败给女主角。

尽管罗杰斯与小汉默斯坦式的人物风格，在当代音乐剧中已经很少出现，但两人其他方面的艺术创新却延续下来，尤其是他们对于音乐剧戏剧整合性的追求——对话与音乐的紧密结合、舞蹈设计的戏剧性与叙事性、戏剧主题的严肃性等。此外，罗杰斯与小汉默斯坦在艺术性与商业性上的双向成功，依然是后生晚辈望尘莫及的艺术成就。

《国王与我》剧情介绍

船驶入曼谷，女主角安娜登场，她即将成为此地暹罗王室的家庭女教师。然而，当她与儿子路易斯登陆之后，却发现很多事情并非所愿。总理大人克罗拉合姆（Kralahome）告知安娜，尽管合约上写着她可以拥有独立居室，但她依然必须居住国王宫中。安娜原本想找国王立刻理论，但却得知自己数周之内根本见不到国王及她未来的学生们。此时，那哈（Lun Tha）带来了王子博马（Burma）献给国王的礼物——美女塔普提，无奈那哈与塔普提在此行中早已坠入爱河。

安娜终于得以面见国王，却发现他是一位极强势之人，根本容不得自己与他对话。国王正妻赛安夫人（Lady Thiang）向安娜解释了国王至高无上的尊贵地位。在她看来，能够被国王所属，乃是塔普提毕生的荣耀。安娜不以为然，悲叹那哈与塔普提这对苦命恋人——《你好，年轻的恋人们》（见谱例 32）。很快，安娜的注意力就转向自己的学生——国王数量庞大的子女们。

安娜的王室教育开始逐渐动摇宫中现状。国王原希望儿女们接受更好教育，但孩子们对暹罗国之外的世界了解越多，就越对国王独断专行的至尊地位表示质疑。当安娜向国王争取自己独立住所时，国王称呼她为仆人，这让安娜忍无可忍决定离去。安娜的离开无疑是对那哈与塔普提的沉重打击，因为安娜曾许诺帮助二人私奔。此外，英帝国正对暹罗国虎视眈眈，他们将暹罗国视为蛮夷之地，认为暹罗国迫切需要英帝国的监管。赛安夫人殷切挽留安娜，恳请她为国王出谋划策，以外交手段避免这场外族侵略。

安娜意识到国王的困境，决定尽全力帮助他。她向国王提议，为到访的英国大使爱德华先生举办一次奢华晚宴，让英国人看看暹罗国

早已接受文明教化。国王带领王室向佛祖祈福，伺机微妙地向安娜表达谢意，并在佛祖前承诺事成之后为安娜修建住所。

第二幕开场，国王的妻妾们对于西式女装的巨大裙撑惊叹不已。虽然有些不可避免的小瑕疵，晚宴整体上进行地非常顺利。王室为晚宴特意排演了默剧"汤姆叔叔的小屋"，故事来自于哈里特女士的废奴小说。塔普提在表演中担任旁白，当她读到剧中奴隶被迫与爱人分离的场景时，情绪险些失控。好在演出顺利完成，宾客的满意让国王欣慰。然而，国王后宫却出现了状况，塔普提在演完之后趁机与那哈私奔逃跑了。

塔普提逃跑的消息让国王非常恼火，很快，国王与安娜开始闲聊，聊至兴起，两人共舞了一段英国波尔卡。美好气氛被克罗拉合姆带来的消息打破，私奔的恋人被拦截，那哈被杀，塔普提则被遣返宫中。安娜试图为塔普提说情，国王置若罔闻，安娜怒斥国王对爱一无所知，他是只爱自己的冷血无情之人。面对安娜的指责，国王暴怒，他拿起鞭子想要亲自责罚塔普提，却发现自己无法在安娜面前鞭打这位姑娘。国王盛怒而去，克罗拉合姆谴责安娜损毁国王威信，让他甚至无法惩罚一位背叛者。国王的暴虐让安娜无法宽恕谅解，她决定离开暹罗国。

安娜即将登船而去，国王却因心脏问题病危，弥留前希望可以见安娜最后一面。安娜及时赶到，看见尚且年幼即将登基的王子，突然意识这个男孩仍需自己教导治国之道。安娜决定留下，国王传位于王子。王子登基后的第一项圣谕就是：废除以往对国王的顶礼膜拜，改成不失尊严的鞠躬礼。此时，国王安然离去，安娜跪俯在国王的身旁。

《音乐之声》剧情介绍

熟知1956年20世纪福克斯公司出品的电影版《音乐之声》的观众，一定会惊讶于舞台版《音乐之声》的开场。与《俄克拉荷马》一样，该剧的开场音乐从后台传出，是一首拉丁文的单声部圣咏，这便是整剧的开场曲。伴随圣咏的祈祷文，侬山修道院的修女们走了出来，她们开始找寻：玛利亚去哪里了？（她是一位圣职志愿者，即自愿成为修女但尚未宣誓）。此时，玛利亚正在山中流连忘返，完全忘记了时间。修道院院长意识到玛利亚的个性并不适合修身静心的修道院生活，于是派遣玛利亚去帮助一位鳏夫抚养7个孩子。虽然并不心甘情愿，玛利亚还是遵命离开了修道院。

玛利亚来到格奥尔格·冯·崔普上校家，男主人是一位海军军官，此时并不在家。上校显然在家中也实行着军事化管理，甚至让孩子们穿着并不舒适的制服。之前上校家已经请过很多家庭教师，孩子们总是用挑衅和制造麻烦来表达内心的不满。这一次，他们认为同样可以轻而易举地赶走玛利亚。玛利亚发现孩子们不懂音乐，于是她用一首《哆来咪》（见谱例36）教会他们歌唱，并成功转移了孩子们的注意力。玛利亚惊讶地发现，大女儿丽莎大雨之夜悄悄溜回家中，原来是和男友罗尔夫约会。出乎丽莎意料，玛利亚并不打算向父亲告发自己，这让丽莎决定将这位女家庭教师视为知己，而友情恰恰正是这位16岁姑娘最渴望的东西。

玛利亚试图安慰被暴风雨惊吓的孩子们，演唱起《我最爱的事》。

孩子们没有游戏服，玛利亚只好用旧窗帘布为他们缝制了方便玩耍的服装。上校带着尊客男爵夫人埃尔莎返回家中，孩子们的这般模样令其震惊。上校的朋友马克思总是调侃埃尔莎的财富，这让孩子们身上的旧制衣服显得更加不合时宜。上校怒斥玛利亚，此时耳边传来孩子们美妙的歌声。自从爱妻离世，上校一直对音乐避而不闻。孩子们甜美的歌声唤醒上校心中柔软的悸动，父子们相拥在一起。

上校欲向男爵夫人求婚，为她准备了举行一场社交舞会。然而，在上校看来，舞会并不成功。宾客们分成了两大阵营，一部分人对祖国奥地利永远效忠，而另一部分人则倒戈德国纳粹。听完孩子们的献唱，马克思认为他们应该去参加即将到来的音乐节。上校发现玛利亚正在教小儿子科特跳奥地利传统的德勒舞曲，他上前给儿子亲自示范。上校与玛利亚共舞，两人同时感受到了微妙的情感变化。上校与男爵夫人的婚约让玛利亚无所适从，她决定悄悄逃离，而此时上校正和马克思争论不应该让孩子们抛头露面。玛利亚将修道院当成了情感上的避难所，但修道院院长却告诉玛利亚，修道院不是可以回避问题的地方，玛利亚必须回到上校家中直面难题。

玛利亚的离去让孩子们寝食难安，上校却禁止他们在家里提及玛利亚。更糟糕的是，孩子们即将拥有一位新的母亲埃尔莎。玛利亚归来，孩子们欣喜若狂。玛利亚得知上校订婚的消息，表示等孩子们有了新的安顿之后自己便会离开。马克思与德国人走得很近，这让上校家里气氛非常紧张。马克思理性地认为，如果德国人接管了奥地利，自己需要在他们中间结识一些朋友。埃尔莎赞同马克思的态度，但感性的上校却不以为然，这让埃尔莎意识到自己的未婚夫是如此精忠爱国，纳粹执政之后他必将遭受迫害。埃尔莎不想拿自己的婚姻当赌注，取消了婚约，上校和玛利亚终于有情人终成眷属。

上校和玛利亚蜜月期间局势变得更加严峻，德国违反"一战"结束时签署的投降协议，与奥地利合并结成联盟。在家照看孩子们的马克思，正在积极帮助他们准备音乐节演出，并在上校家门外挂上了纳粹旗。事态的变化让蜜月归来的新婚夫妻非常恐慌，上校并不希望孩子们在音乐节上献声。罗尔夫行着军礼出现在上校面前，并给他带来一份纳粹委任电报——要求他为德国海军效力。正当上校思考如何带领家人逃离，一位德国海军上将出现，强迫要求上校立即前往赴命。所幸玛利亚手中还保留着一份音乐节节目单，她说服上将宽限两天，好让冯·崔普一家完成音乐节上的登台亮相。

音乐节舞台上冯·崔普一家表演着歌曲《再见，别了》，孩子们趁机先后离场，而现场看守的德国士兵还以为冯·崔普一家仍在后台等待比赛结果。比赛结果公布，冯·崔普一家荣获第一名，却无人出现领奖，德国兵开始追捕。冯·崔普一家抵达修道院，被修女们隐藏起来，他们被一位士兵发现，此人正是罗尔夫，他无法出卖丽莎的家人。德国兵撤离之后，冯·崔普一家从修道院后门离开，"翻山越岭"前往自由之地——瑞士。

谱例 35 《音乐之声》

罗杰斯 / 小汉默斯坦，1959 年
《哆来咪》

时间	乐段	曲式	歌　　　词		音乐特性
0:00	引子				固定音型律动
0:03	1	人声引入	**玛利亚：** 让我们从头开始 这是一个很好的开端。 当你念书时 你要先学		中板，简单的两拍子
				格力托： （说）A,B,C	
			当你唱歌时 你要先学 Do-re-mi		
				孩子们： Do-re-mi ？	
			Do-re-mi 正好是最开始的三个音符		
				Do-re-mi ！	
			Do-re-mi-fa-so-la-ti		
0:35	【对话】				没有音乐
0:40	2	a	Doe 是一头小母鹿 Ray 是金色阳光照 Me 是我把自己叫 Far 是向着远方跑 Sew 是穿针又走线 La 是紧紧跟着跟着 sew Tea 是茶点和面包 它把我们又带回 do ！		中板 简单的两拍子
1:13	3	a		**格力托：** do——	重复乐段 2
			玛利亚： 是一头小母鹿		
				孩子们： Re——	
			是金色阳光照		
				Mi——	
			是我把自己叫		
				Fa——	
			是向着远方跑， So——		
			是穿针又走线， La——	是穿针又走线，	
			是紧紧跟着跟着 sew， Ti——	是紧紧跟着跟着 sew，	
			是茶点和面包， 它把我们又带回	是茶点和面包，	

时间	乐段	曲式	歌词	音乐特性	
1:41	4	a		Doe 是一头小母鹿 Ray 是金色阳光照 Me 是我把自己叫 Far 是向着远方跑	重复乐段2
			Sew 是穿针又走线 La 是紧紧跟着跟着 Sew Tea 是茶点和面包 它把我们又带回 doe Do-re-mi-fa-so-la-ti-do—		
				So Do!	
2:19	【对话】				没有音乐
2:27	5	b	So do la fa mi do re.		无伴奏 单声部
				So do la fa mi do re.	
			So do la ti do re do.		
				So do la ti do re do.	
2:55	【对话】				没有音乐
2:58	6	b	玛利亚／孩子们： So do la fa mi do re So do la ti do re do		主调
3:13	【对话】				伴奏音乐
3:21	7	b	玛利亚： 当你知道这些音符，你就可以唱出任何事		重复乐段6
3:36	8	b	玛利亚／孩子们： 当你知道这些音符，你就可以唱出任何事		
3:51	9	a	格力托： Do——	孩子们： Doe 是一头小母鹿，	重复乐段2 孩子们依次加入 玛利亚协助
			玛尔塔： Re——	Ray 是金色阳光照，	
			布丽奇特： Mi——	Me 是我把自己叫，	
			科特： Fa——	Far 是向着远方跑，	
			孩子们： Sew 是穿针又走线，	路易莎： So—— 线	
			La 是紧紧跟着跟着 Sew，	弗里德里希： La——so	
			Tea 是茶点和面包，	丽莎： Ti—— 面包	
			玛利亚： 它把我们又带回 do！		

时间	乐段	曲式	歌词								音乐特性
4:21	10		格力托：Do								音阶完成段落
				玛尔塔：re							
					布丽奇特：mi						
						科特：fa					
							路易莎：so				
								弗里德里希：la			
									丽莎：ti		
										玛利亚：do, do	
									丽莎：ti		
								弗里德里希：la			
							路易莎：so				
						科特：fa					
					布丽奇特：mi						
				玛尔塔：re							
4:29	11	c	格力托：Do								模仿手铃
				布丽奇特：mi mi mi							
					路易莎：so so						
						玛尔塔：re					
							科特：fa fa				
								弗里德里希：la			
									丽莎：ti ti		
4:36	12	c	Do								双倍速度（每个音符时值比之前缩短一倍）
				Mi mi mi							
					So so						
						re					
							Fa fa				
								la			
									Ti ti		

302

时间	乐段	曲式	歌　　词		音乐特性
4:40	13	c+b	孩子们继续重复乐段 12	**玛利亚:** 当你知道这些音符 你就可以唱出任何事	C 段固定音型
4:55	14	a	**玛利亚／孩子们:** Doe 是一头小母鹿 Ray 是金色阳光照 Me 是我把自己叫 Far 是向着远方跑 Sew 是穿针又 走线 La—— 是紧紧跟着跟着 Sew Tea—— 是茶点和面包	**孩子们:** 穿针又 走线, 紧紧跟着跟着 sew, 茶点和面包,	
5:24			**玛利亚:** 它把我们又带回		强音
			玛利亚／孩子们: 它把我们又带回		渐慢 在歌词"回"上延长
5:32	15	人声尾声	**玛利亚:** Do ti la so fa mi re do		无伴奏,渐慢
5:42			**孩子们:** Do!		【喊出】

303

第 *28* 章

洛维与勒纳

自吉尔伯特与苏利文之后，戏剧圈很长一段时间都鲜有长期牢固的创作搭档出现。20世纪30年代末期，罗杰斯与哈特以长达24年稳定而有成效的合作关系，刷新了音乐剧创作界的历史。从此，固定搭档成为百老汇常见的创作模式，而罗杰斯与小汉默斯坦无疑是其中最负盛名的黄金搭档。除此之外，弗莱德瑞克·洛维（Frederick Loewe，1901—1988）与阿兰·勒纳（Alan Jay Lerner，1918—1986）的创作组合也是其中卓有建树的佼佼者。

一个不可能的组合
AN UNLIKELY PAIRING

事实上，洛维与勒纳两人之间并没有多少相似之处。1905年，洛维的父亲在柏林演过《欢乐寡妇》中的丹尼诺王子，所以洛维是在专业音乐环境中成长的。虽然洛维常被定义为音乐天才，但是有关他的早年生活却少有记录。洛维曾经尝试过很多种职业——拳击师、牛仔、金矿勘探员，30年代中期参加了一家纽约戏剧俱乐部"羔羊"（Lambs）。洛维在百老汇的初次亮相得益于自己的一位朋

友——丹尼斯·金，后者曾经主演过《罗斯·玛丽》和《流浪国王》，并在1935年出演的一部戏剧中演唱了洛维创作的一首歌曲。1937年，洛维与厄尔·克鲁克（Earle Crooker）合作，创作了一部名为《迎接春天》（*Salute to Spring*）的音乐剧作品。该剧虽然最终没能亮相纽约百老汇，但其舞者阵容中包括了后来音乐剧界的编舞大师杰罗姆·罗宾斯。罗宾斯后来还曾经为洛维与克鲁克的另一部小歌剧进行过编舞，但是洛维很快便专心于羔羊俱乐部年度大戏《甘布斯》（*Gambols*）的音乐创作。

与洛维的欧洲移民身份和颠沛的职业生涯相比，勒纳的人生历程完全是另外一幅画面。勒纳出生于美国的一个非常富有家庭，学生时代的同学中就有后来的美国总统肯尼迪，两人还曾经合作完成了学校的年鉴。和一般词作者不同的是，勒纳弹得一手好钢琴，每年暑假都会去茱莉亚音乐学院学习音乐。中学毕业之后，勒纳就读于哈佛大学，主修文学，期间开始为"速煮布丁俱乐部"（Hasty Pudding Club）创作音乐剧作品。1939年大学毕业之后，勒纳因为眼疾免服兵役。于是，勒纳迎娶了第一位妻子，并开始着手创作一部电视广播剧。勒纳也曾经

参加过羔羊俱乐部，并在那里遇到了哈特等一系列戏剧界的杰出人士。有关与洛维的第一次碰面，勒纳回忆道：

"1942年8月的一天，我正在羔羊俱乐部的饭厅里享受午餐，只见一位身形健硕的小个子男人走了进来。他长着个大脑袋和一双大手，眼睛下方深深地印着两个黑眼圈，这个人就是洛维。他大步走到我的餐桌边坐下，'你就是勒纳？'他问道。我没有否认。'你作词？'他继续问道。'试试而已'我回答。'那就和我一起合作吧？'他问道。'没问题，'我立即回答，并马上和他投入工作中。"

洛维急需创作伙伴，帮他重新更新《迎接春天》，但是洛维和勒纳两人的旧剧新排合作效果并不理想。之后洛维和勒纳接手了1943年的百老汇作品《怎么了？》（*What's Up*）的音乐创作，但该剧也仅仅上演了63场。两人并没有因此而气馁，接着在两年之后又推出了《春天前奏》（*The Day Before Spring*）。这部剧获得了戏剧评论界的相对肯定，票房成绩也提升到了167场，虽然这在强手如云的40年代算不上是什么热门佳绩，但是洛维和勒纳还是设法将《春天前奏》的版权卖给了米高梅电影公司，并获得了25万美元的高额版权费。

苏格兰风邂逅百老汇风
SCOTLAND, BROADWAY-STYLE

洛维和勒纳深知罗杰斯与小汉默斯坦的艺术创新之处，尤其是其中对于戏剧完整性的诉求，勒纳将其称为"歌词戏剧"（lyric theater）。此外，勒纳还非常偏爱一些带有魔幻色彩的戏剧故事，那种带有强烈生命力，甚至可以超越死亡

的戏剧情节，这一点在洛维和勒纳之后的作品《南海天堂》（*Brigadoon*）中表现显著。"一天，"勒纳回忆道，"弗雷兹和我提到了一个愚公移山式的信念故事，这不禁让我陷入思考。于是，我们开始收集各种有关信念的奇迹，最终将其中的神迹变成用信念移动了整座城池。"此外，勒纳对于苏格兰风情的迷恋也深深渗透到该剧的剧名中，Brigadoon这个杜撰出来的地名，似乎是在隐射那条流经苏格兰西南部的杜恩河。此外，《南海天堂》在故事情节上，与德国神话故事《失落的城市》体现出很多相似之处。为此，勒纳曾经被谴责为"厚颜无耻的剽窃者"，但是勒纳自己却将其解释为一种潜意识里的巧合。

起先，勒纳的这部《南海天堂》剧本并不被音乐剧界人士看好，戏剧指导公司因为故事发生地不在美国而予以拒绝，而另外一些音乐剧人士，如乔治·艾伯特、罗杰斯与小汉默斯坦等，也纷纷表示对该剧的音乐剧制作不感兴趣。比利·罗斯倒是曾经表示过兴趣，但是他提出的制作合约极为苛刻，被洛维和勒纳戏称为"完全无视亚伯拉罕·林肯的废除奴隶法"。最终，曾经担任1942年《波吉与贝丝》复排版的克劳福特（Cheryl Crawford）答应承担起该剧的制作人角色。

该剧的筹资过程异常艰辛，洛维和勒纳先后进行了58场资助人预演，其中最后一场甚至发生于该剧正式彩排的一周之后。德·米勒担任了《南海天堂》的编舞，为了增添该剧的苏格兰民族风味，她特意请来了民间舞专家嘉德（May Gadd）和苏格兰舞蹈冠军詹麦孙（James Jamieson）加盟协助。为了增强剧中舞蹈的戏剧效果，德·米勒在保留苏格兰民间舞蹈风味的基础上，加大了其中舞蹈的动作幅度，比如将小跳变成空中大跳等。此外，德·米勒还成

功让勒纳接受了"舞蹈叙事性"的艺术观念，而第一幕终场的剑舞就是全剧用舞蹈塑造戏剧高潮的成功典范。尽管此时的戏剧评论界已经开始厌倦《俄克拉荷马》以来百老汇舞台上充斥的芭蕾语汇，但是他们依然认为《南海天堂》大胆而新奇的舞蹈设计无可挑剔。

走进幕后：戏剧假象？

观众们都知道，舞台上发生的一切并非真实，而戏剧故事的前提都是基于舞台表演。然而，为了体现戏剧表演的真实性，在这些假装的舞台场景中，常常会穿插着各种真实的道具或表演。比如，为了增加剧目的苏格兰风情，德·米勒要求在《南海天堂》舞段中使用苏格兰风笛。尽管在 1947 年的纽约，苏格兰风笛演奏者堪称是稀缺资源，该剧导演依然找来了两位。演出中的某天晚上，其中一位风笛手找到勒纳与洛维，以另一位风笛手生病为由，要求取消当晚剧中的风笛演奏。勒纳随即反驳道："你吹响一点不就可以了？台下观众不会觉察到到底几个风笛在演奏。"但是，这位风笛手却一再坚持拒演。洛维忍无可忍地谴责："为什么不能？你为此可是领了薪水的啊！"迫不得已，这位风笛手只好承认，自己根本不会吹奏风笛。从演出第一晚开始，自己就一直只是在一旁滥竽充数。

至 1947 年《南海天堂》首演，该剧的预售票额已经达到了 40 万美元。该剧不仅赢得了戏剧评论界与百老汇观众们的一致好评，而且还荣获了 1947 年纽约戏剧评论圈的最佳剧作奖，使其成为第一部赢得这一奖项的音乐剧作品。此外，凭借在《南海天堂》中出色的表现，该剧编舞德·米勒还捧走了托尼最佳编舞奖。该剧对于主创者勒纳而言，也具有不可替代的特殊意义——剧中女主角玛利恩·贝尔（Marion Bell）成为其第二任妻子。

自由浪漫的二重唱
A FLEXIBLE DUET

洛维和勒纳的合作模式与之前的罗杰斯与哈特相仿，通常都是先由勒纳根据剧本需要设想出一个符合戏剧情景的唱段曲名，然后再由洛维基于这个曲名创作符合意境的歌曲旋律，最后由勒纳根据旋律创作歌词。两人为《南海天堂》创作的音乐，也呈现出浓郁的苏格兰风味。比如剧中最有名的唱段《宛如相爱》（*Almost like being in love*）（见谱例 34），乐曲一开场就提到了苏格兰那座让人神往的洛蒙德湖（Loch Lomond）。但是，这种带有强烈地域色彩的歌词仅局限于主歌部分，该曲的副歌开始付诸一种普适性的情怀，从而让该唱段可以在世界任何一个角落被任意一对情侣尽情传唱。

如表 28.1 所示，这首"宛如相爱"采用的是 a-a-b-a' 的流行歌曲曲式，并将其重复进行了两次。其中，男主角托米（Tommy）单独完成了歌曲旋律的第一次演唱，而之后的乐段再现则由他与女主角弗伊娜（Fiona）合作完成。两人时而轮唱，时而和声上相辅相成。其中，两次乐段中的第一个 a 乐句，都采用了相同的歌词结尾句："为何这——宛如相爱（Why it's — almost like being in love）。"这句歌词会在前两个唱词之后，

插入一个简短的休止，从而渲染出一种坠入爱情之后兴奋到几乎要屏住呼吸的热烈情绪。

表 28.1 《宛如相爱》的重复模式

2	3	4	5	6	7	8	9	
a	a	a	b	a'	a	a	b	a'

图 28.1 《南海天堂》的终场，校长醒来接走汤米，杰夫在一旁观看（左起：乔治·基恩、大卫·布鲁克斯、威廉·汉森）

图片来源：Photofest: Brigadoon_stage_5.jpg

《南海天堂》搬上大银幕
BRIGADOON ON THE BIG SCREEN

1954 年，米高梅公司将《南海天堂》搬上了电影银幕，但是该片的舞蹈设计却改为了金·凯里。这一人事变动在当时并不稀奇，因为那时的百老汇编舞界并没有严格的版权保护措施，而编舞者的劳动成果也极少可以为她（他）们赢得版税。这一状况，在百老汇导演界也颇为雷同，而这也最终促成了美国"舞台导演与

编舞家协会"于 1959 年正式成立。尽管如此，直到 1976 年，美国有关编舞与默剧表演的版权保护才最终成型，并在两年后正式生效。至此，百老汇舞蹈艺术家们在肢体动作方面的戏剧设计，才最终赢得了法律的保护。

1954 年电影版《南海天堂》中的女主角改由女明星赛德·查里斯（Cyd Charisse）扮演。但问题是，查里斯虽然是一位非常卓越的舞者，但是她的嗓音条件却非常有限。因此，电影版中女主角弗伊娜的很多唱段不得不被删节，而这首"宛如相爱"也变成了男主角汤米的一曲独唱，当然男主角扮演者金·凯里本人的精彩舞段，也多少弥补了女主角在该唱段中的缺席。由于在大幅度肢体动作的同时，演员们很难保持相对稳定的呼吸，音乐剧中的舞蹈唱段通常都不会让舞者边舞边唱。因此，电影版中《宛如相爱》依然保持了乐段重复两次的结构，以便为金·凯里第一乐段独唱之后的舞蹈提供乐队配乐。

《南海天堂》之后，洛维和勒纳的合作出现了一些问题，于是，两人分开了一段时间，各自寻找自己的创作方向。勒纳先是与科特·威尔合作了一部概念音乐剧《爱情生活》，讲述了一对跨越 300 年的夫妻之间的情感故事。之后，勒纳转战好莱坞，并凭借一部《美国人在巴黎》赢得了一尊奥斯卡金奖。1951 年，洛维和勒纳撇开了个人分歧，再次携手创作了音乐剧《粉饰马车》（Paint Your Wagon）。多年以后，勒纳回忆起这部剧作时说道："直到很久之后我才意识到，《粉饰马车》中的每一首唱段都在传达着'孤独'的主题。"之后，勒纳还创作了一部同名电影，但是除了个别唱段与主角名称之外，该片与之前的音乐剧在很多方面都大相径庭。

1952 年，洛维和勒纳再次携手，准备接受制作人加布里埃·帕斯卡（Gabriel Pascal）的委任，

将萧伯纳的知名戏剧《皮格马利翁》搬上音乐剧舞台。但是，两人却在最后一刻临阵脱逃，直到勒纳在报上读到了帕斯卡逝世的讣告，他才开始仔细衡量这部戏剧作品的改编可能性，并重新审视自己之前定义的所有创作难点。

两人组重聚《皮格马利翁》
PYGMALION REUNITES THE PARTNERS

帕斯卡去世之后，《皮格马利翁》的演出权归他的遗产执行者摩根大通银行所有。米高梅公司以抽回储蓄资本相要挟，希望摩根大通银行可以将该剧的改编权交给自己。但是，鉴于摩根大通银行同样是勒纳父亲遗产的执行者，洛维和勒纳也希望以此为资本获得剧本权。这一次，复杂的授权状况反倒没有吓跑两位主创者，两人决定先将这些悬而未决的版权问题放到一边，立即开始投入道该剧的创作中。

于是，这部最终得名为《窈窕淑女》的经典音乐剧剧作开始正式启动。萧伯纳的戏剧原作带有浓郁的英国文化烙印，而萧伯纳对于语言文字的精妙掌控，也让勒纳的剧本改编工作倍感压力。剧中的男主角希金斯（Higgins）教授的扮演者是英国知名男演员雷克斯·哈里森（Rex Harrison），他在排演中随身携带着一本萧伯纳《皮格马利翁》的原著，随时都会对音乐剧台词与原著中的出入提出质疑。

该剧女主角卖花女伊莉莎（Eliza）的扮演者，最初敲定为当时百老汇的当红女星玛丽·马丁。但是，在聆听完剧中的 5 首唱段之后，她悄悄向丈夫吐露了自己的真实想法，她认为洛维和勒纳的创作才能几乎荡然无存。于是，主创者只好将目光锁定到当时的音乐剧界新人朱莉·安德鲁斯身上。虽然安德鲁斯曾经在之前的《男朋友》（*The Boy Friend*）中表现出色，但是她在音乐剧表演上依然显得经验不足。为此，该剧导演莫斯·哈特（Moss Hart）特意抽出一个周末，对安德鲁斯进行了魔鬼式的打造与训练，最终将其塑造成自己心目中那位合格的"窈窕淑女"。对于说着一口标准英音的安德鲁斯而言，出演该剧的最大难点在于，如何用满口土话、粗俗举止生动地塑造出一位没有受过教育的卖花女形象。与此同时，为了迎合美国观众的听觉习惯，安德鲁斯必须刻意收敛自己发音中的英国腔调，而当该剧抵达伦敦之后，安德鲁斯又调整回浓郁的英国腔。

与此同时，鉴于没有戏剧评判上的专业能力，摩根大通银行决定聘请一位文学经理人来承担萧伯纳原剧的改编权评判工作。得知消息之后，洛维和勒纳立即将这位经理人聘任为自己剧目的经理人，因此，他们赢得了该剧的最终改编权也就不足为奇了。

接下来的问题就是为该剧挑选一个合适的剧名。主创者最初希望以女主角伊莉莎的名字来命名该剧，但是考虑到后期宣传中可能会因此引发不必要的歧义，这一命名最终作罢。事实上，创作团队对于这个最终选定的剧名并不满意，因为它听上去似乎更像是部小歌剧。但是苦于没有更好的剧名备选，剧组最终将该剧敲定为《窈窕淑女》。然而，戏剧评论界对于这一剧名倒是有过不少揣测。作家理查·特劳伯勒（Richard Traubner）曾经指出该剧剧目的一语双关性，因为它在发音上（尤其用伦敦土腔）与伦敦最著名的上流社会富人区梅菲尔（Mayfair）相似。而这恰恰直接导向该剧最核心的戏剧主题：这位来自于贫民窟的街头卖花女，最终真的可以成为一位伦敦上流社会的窈窕淑女吗？

图 28.2 《皮格马利翁》的作者萧伯纳

图片来源：美国国会图书馆，www.loc.gov/pictures/item/2004674432/

310

音乐复仇
MUSICAL VENGEANCE

《窈窕淑女》的唱段中，有一部分并不限定于剧情，可以作为独立单曲拿出来演唱（如同《南海天堂》中的《宛如相爱》）；而另一部分唱段则紧扣剧情，歌词必须放置到特定戏剧情景中，如《西班牙的雨》（*The Rain in Spain*）或《你等着》（*Just You Wait*）（见谱例 35）等。其中，后一首是伊莉莎表达自己极度不满的唱段，歌词全是自己幻想中对教授各种报复的画面。该曲与《俄克拉荷马》中的《镶着花边的马车》一样，都属于描绘性唱段。随着歌词的推进，演唱者伊莉莎似乎也完全沉浸到自己想象的画面，并从中获得了极大的情感愉悦与满足。虽然"你等着"歌词里出现了将希金斯教授处以死刑的血腥画面，但整首歌曲听上去却完全是无厘头

式的幽默风格——伊莉莎不仅选择了一个极不相称的死刑方式，而且还让英王出面执行了死刑，且这一切的理由仅仅是为了逗自己的一时之快。"你等着"中的音乐旋律，很大程度上增强了该曲的戏剧效果。如谱例 35 所示，全曲始于小调，乐队用一段音阶下行拉开了伊莉莎一系列恶狠狠的情绪发泄（1）；乐段 6 的歌词变成了英王对于伊莉莎的加冕，这里音乐也转入大调式，而唱段的旋律也变得抒情而高贵；乐段 7 用一系列重复音描述了英王对于公众的宣布，音乐旋律带有浓烈的圣咏曲风；之后歌词描绘的是伊莉莎幻想中教授被万弹穿心的场景，于是，乐段 11 的旋律回归到乐曲开头的曲风，只不过将调性移至大调，以便传达伊莉莎完成复仇计划之后畅快淋漓的满足感。

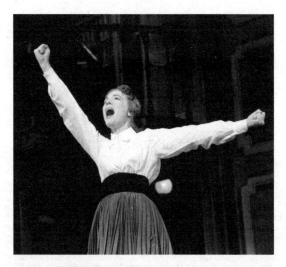

图 28.3 《窈窕淑女》唱段《你等着》，伊莉莎（朱莉·安德鲁斯 饰）幻想着自己的复仇计划

图片来源：Photofest: MFL_Andrews_5.jpg

这首《你等着》在曲式结构上，呈现出与之前《哆来咪》相类似的回旋曲特征，如表 28.2 所示。尽管唱段中的旋律出现了多次重复，但是随着歌词中伊莉莎对于希金斯教授的痛斥，全曲最终在她幻想的教授死刑场景中达到了一个戏剧高潮。

表 28.2 《你等着》的重复模式

	1	2	3	4	5	6	7	8	9	10	11
	a	a' -----------------b			a''	c -------------------c' -------------------a''' ---------					
or	A --------------------------B				A'	C ---A'' ---------					= Rondo

录音与唱片
RECORDINGS AND RECORDS

《窈窕淑女》无疑是 50 年代百老汇的辉煌，它以 2717 场的演出成绩超越了之前的首演纪录保持者《俄克拉荷马》，首轮演出时间长达六年半。曾经创作过《红男绿女》的知名词曲作家弗兰克·罗瑟（Frank Loesser），在观看完《窈窕淑女》的费城试演之后，不无嫉妒地对身边的斯图亚特·奥斯特劳（Stuart Ostrow）调侃起剧中那首《西班牙的雨》："这犀利的苦痛在我脑中挥之不去，我想，这部剧一定能火。"（The pain is plain and mainly in my brain.）

哥伦比亚唱片公司也提前预见了《窈窕淑女》的成功，它以 40 万美元的价格购买了该剧的唯一唱片制作权。该剧首演第一周的周日，哥伦比亚唱片公司就迫不及待地将该剧所有的演员全部拉进录音棚，并用惊人的效率完成了全剧唱段的全部录制。三天之后，《窈窕淑女》的原版唱片就已经出现在各大音像店的货架上，其销量无疑又是一个音乐剧上的新纪录。

和之前的《国王与我》相似，洛维和勒纳这次面对的男主角同样也是一位毫无歌唱功底的电影演员。得益于罗伯特·班尼特（Robert Russell Bennett）精湛的管弦配器，乐队承担起该剧的部分唱段旋律，很好地弥补了男主角哈里森唱功上的不足。《窈窕淑女》剧中唱段被先后录制了 60 余次的不争事实，也充分证明了观众对于该剧音乐的喜爱。

两人组的最后尝试
THE TEAM'S FINAL FORAYS

《窈窕淑女》之后，勒纳转入好莱坞电影界，并连续拿下了三部电影的合约。洛维加入了其中第三部电影《琪琪》（Gigi）的音乐创作，而该片最终也一举拿下了 1959 年奥斯卡的九项大奖，创造了奥斯卡单部影片获奖数量的最高纪录。与此同时，为实现之前与导演莫斯·哈特的合作许诺，勒纳和洛维与其再次携手，推出了音乐剧版《卡米洛特》（Camelot）。然而，这部作品却在很多地方不尽人意——叙事薄弱、人物设置缺乏逻辑等。剧中女主角格尼薇儿由安德鲁斯扮演，而亚瑟王的扮演者理查·波顿（Richard Burton）又是一位毫无声乐背景的男演员，好在他丰富的舞台表演经验一定程度上弥补了其唱功上的缺陷。该剧意外成就了一位新星，那就是剧中扮演兰斯洛特爵士的罗伯特·古莱特（Robert Goulet）。然而，这部《卡米洛特》的创作过程无疑是场灾难，它在多伦多的首演竟然长达四个半小时，主创者为了删减剧目绞尽脑汁，最终导致两位主创人员病倒在医院——勒纳溃疡出血不止、哈特心脏病突发。与此同时，该剧复杂的舞台布景需要大量的道具（数量多达 8 个行李车），以至于百老汇人士戏称该剧为"花销巨大"（Costalot）。

历经波折之后，《卡米洛特》最终于 1960 年亮相百老汇（此时的《窈窕淑女》依然还在隔

壁剧院热演）。得益于勒纳与洛维的票房号召力，该剧成为第一部可以连续上演两年的百老汇次等品，光是预售票金额就达到了 300 万美元。这其中，电视媒体的宣传力量也起到了至关重要的作用。《窈窕淑女》上演 5 年之际，勒纳与洛维受邀参加当时的热门电视节目苏利文电视秀（Ed Sullivan TV show），两人随即提出要求，希望可以安排波顿、安德鲁斯与古列特三位主演，在节目中穿插一段 20 分钟的《卡米洛特》片段表演。节目播出之后的第二天，人们蜂拥而至，《卡米洛特》的剧院售票口又排起了长队。这次电视节目不仅让该剧的演出成绩直线飙升为 837 场，而且也让该剧的原版专辑成为连续 60 周的唱片销量榜冠军。1967 年，《卡米洛特》被翻拍为电影，其电影原声专辑卖出了 250 万份。

《卡米洛特》常常会让人联想起勒纳曾经的同班同学——最受美国民众爱戴的总统之一约翰·肯尼迪。肯尼迪夫人说，自己的丈夫经常会在睡前播放《卡米洛特》音乐专辑，而该剧同名主打歌中那句歌词"转瞬即逝的辉煌时刻"（one brief shining moment），也似乎成为肯尼迪悲剧事件的缩影。勒纳曾经在公众面前坦言，自肯尼迪遇刺之后，他就再也无法重新观看这部《卡米洛特》了。

《卡米洛特》标志着勒纳与洛维辉煌合作的终结。洛维因为严重的心脏病而淡出了戏剧圈，勒纳不得不像之前失去哈特的罗杰斯一样，不断寻找新的合作伙伴。讽刺的是，罗杰斯也是勒纳尝试的诸多合作人之一，但事实证明，两人显然磁场不合。两个人的合作最终不欢而散，而罗杰斯甚至抱怨说："我怎么可以让这么个毛头小伙子耽误了我宝贵的一年时间？"勒纳与其他人的联手创作也都反映平平。甚至于，他拉洛维重新出山、联手推出的《琪琪》舞台

版，最终也以 103 场的平庸票房惨淡收场。之后，勒纳与洛维还继续将儿童故事《小王子》推上了电影银幕，虽然两人对自己片中的音乐创作非常满意，但是该剧的演出效果却糟糕透顶。于是，洛维重新回到自己的退休状态中，而勒纳不得不从此开始寻找创作伙伴的辛苦历程。

虽然有音乐巨子伯恩斯坦的加盟，勒纳接下来的一部作品却一败涂地，甚至被套上了种族歧视的罪名。勒纳将自己的这部《宾州大街 1600 号》比喻成泰坦尼克号，仅上演 7 场之后便悄然离场。然而，这还不是勒纳最糟糕的演出成绩。他为其第八任妻子量身定制的剧目《靠近一点舞蹈》（Dance a Little Closer），仅仅上演一场之后就瞬间消失，以至于被评论界调侃为"快点下场"，而该剧居然成为这位曾经造就百老汇诸多辉煌的伟大剧作家的谢幕之作。

延伸阅读

Easton, Carol. *No Intermission: The Life of Agnes de Mille.* New York: Little, Brown, 1996.

Green, Benny. *A Hymn to Him: The Lyrics of Alan Jay Lerner.* New York: Limelight Editions, 1987.

Green, Stanley. *The World of Musical Comedy.* Third edition, revised and enlarged. South Brunswick and New York: A. S. Barnes and Company, 1974.

Jablonski, Edward. *Alan Jay Lerner: A Biography.* New York: Henry Holt, 1966.

Kasha, Al, and Joel Hirschhorn. *Notes on Broadway: Conversations with the Great Songwriters.* Chicago: Contemporary Books, 1985.

Kislan, Richard. *Hoofing on Broadway: A History of Show Dancing.* New York: Prentice Hall, 1987.

Laufe, Abe. *Broadway's Greatest Musicals.* New, illustrated, revised edition. New York: Funk & Wagnalls, 1977.

Lees, Gene. *The Musical Worlds of Lerner & Loewe.* London: Robson Books, 1990.

Lerner, Alan Jay. *The Musical Theatre: A Celebration.* New York: Da Capo Press, 1986.

Mordden, Ethan. *Coming Up Roses: The Broadway Musical in the 1950s.* New York: Oxford University Press, 1998.

Ostrow, Stuart. *A Producer's Broadway Journey.* Westport, Connecticut: Praeger, 1999

Traubner, Richard. *Operetta: A Theatrical History.* Garden City, New York: Doubleday, 1983.

《南海天堂》剧情介绍

如果时光停滞，世界将会怎样？两位迷路的旅行者——汤米·奥尔布赖特（Tommy Albright）和杰夫·道克拉斯（Jeff Douglass），将会带领我们寻找问题的答案。在歌声的指引下，汤米和杰夫穿越迷雾来到一座苏格兰小镇布里加多（Brigadoon）。小镇的诸多事物让二人迷惑不解：首先，小镇的名字根本没有出现在地图上；其次，小镇村民都身着古装，汤米和杰夫似乎是镇上仅有的外来客；更有甚者，镇上小贩完全不知美金是何物？两位异乡人很快得到村姑菲奥纳·麦克拉伦（Fiona Maclaren）和梅格·布罗基（Meg Brockie）的照看。男人狂梅格带走杰夫私会，菲奥纳则拉着汤米一起去为姐姐吉恩（Jean）与查理·达尔林普尔（Charlie Dalrymple）的婚礼采集石楠花。

并非所有小镇居民都很开心，哈利·比顿（Harry Beaton）同样深爱着吉恩，嫉妒之心让他仇视小镇上的所有居民。汤米对这座小镇非常着迷，菲奥纳更是让自己暗生情愫。汤米与菲奥纳互诉衷肠——"宛如相爱"（见谱例34）。汤米惊异地发现，查理在麦克拉伦家族圣经上的签字日期是1746年5月24日。然而，菲奥纳对此并无解释，只是将汤米和杰夫带去面见校长朗迪（Lundie）先生。

朗迪先生向二人解释了布里加多的奇异之处。1746年初，小镇受到一伙恶徒和巫师的威胁。地方官福赛斯（Forsythe）先生迫切希望保护小镇，于是央求上帝施法，可以让小镇远离恶徒掠夺之境。上帝应许了福赛斯先生的祷告，小镇每百年才会出现一次。也就是说，小镇居民熟睡的每一晚，时光都会消逝一百年。作为代价，福赛斯先生必须付出生命，但为了心爱的村民，他甘愿牺牲。福赛斯先生失去，神迹出现，小镇居民仅度过了两个夜晚，而外面世界却已飞逝两百年。

婚礼开始，舞会开场。哈利邀请吉恩共同表演复杂的剑舞，没等吉恩开始，哈利便一把将其拽至怀中强吻。查理上前阻拦，哈利掏出一把刀。突然，哈利转身逃走，这无疑是更大的威胁，因为小镇居民不可以离开村庄，否则不仅神迹失效，布里加多也将永远消失。

面对险境，小镇男子们全体出动捉拿哈利。杰夫设陷阱制服了哈利，后者摔倒在石头上死去。杰夫回到小镇，婚礼继续进行，但发生的一切让杰夫心存不安。这个被施法的小镇让杰夫愈发恐惧，他劝说汤米天黑前必须离开，否则有可能从此困陷其中、永无自由。虽然对菲奥纳心生爱慕，但忌惮于杰夫的警告，汤米决定离开。汤米向菲奥纳道别，发誓自己永不变心，然后和杰夫在迷雾再次遮掩小镇之前撤离。

回到纽约，汤米试图回归自己之前的忙绿生活，但却无济于事，布里加多小镇总会出现在眼前。汤米终止了之前的婚约，因为他知道自己已心系她人。虽然希望渺茫，汤米还是决定重返苏格兰，飞回心上人所在的地方。杰夫答应同往，两人来到邂逅小镇的僻壤。出乎意料，初次抵达时听到的甜美歌声，此刻在二人耳边再度响起。小镇并无踪迹，但却出现了身穿睡服正在梦游的朗迪先生。汤米对菲奥纳的炙热爱情造就了奇迹，醒来的朗迪先生将汤米领回小镇。正如朗迪先生所说："真挚的爱恋让一切皆有可能"。瞠目结舌的杰夫目送二人消失在迷雾中，森林再次恢复平静。

《窈窕淑女》登陆百老汇之前，音乐剧舞台上已很久没有出现《灰姑娘》式的故事。事实证明，古老的童话依然魅力长存。这个版本中，灰姑娘化身为一位贫穷的街头卖花女杜里特·伊莉莎。一位笨拙的绅士将伊莉莎手中紫罗兰花全部打翻到污泥中，伊莉莎气急败坏地破口大骂，却被告知正有人将自己的言语一一记录下来。起初，伊莉莎以为此人是位警官，却发现原来是语言学家希金斯教授，他对她的古怪伦敦口音非常感兴趣。两人的对话引起了旁边皮克林上校的注意，他对印度方言很有研究。希金斯教授与皮克林上校突然意识到，原来彼此慕名已久，两人结伴而去。无意间，希金斯教授将兜里零钱全部递给伊莉莎。伊莉莎从未见过这么多钱，与朋友们幻想着该如何花掉这笔意外横财。

伊莉莎用这笔钱添置了一身行头，来到希金斯教授家中，希望可以接受他的语言训练，以便自己可以找到一份花店里的体面工作。骄傲的希金斯教授向皮克林上校表示，通过自己的语言训练，伊莉莎甚至可以在即将到来的大使舞会上冒充上流社会的淑女。上校并不相信，愿意和教授打个赌。希金斯立即让管家皮尔斯夫人带伊莉莎沐浴更衣并穿上得体的衣服。

伊莉莎的穿戴虽然变化很大，但和灰姑娘相比，她的境遇更加辛苦。对伊莉莎而言，用嘴形发出正确英音简直难于登天。伊莉莎的父亲阿尔佛雷德到访，谴责希金斯教授对女儿有所企图。教授平静地告知阿尔佛雷德可以立即带走女儿，但这绝非阿尔佛雷德本意，他就是想来讹诈一笔。阿尔佛雷德想从女儿身上捞钱的做法让希金斯教授哭笑不得，只好用5英镑将其草草打发。伊莉莎满肚子委屈，幻想着自己终有一天可以报复希金斯教授——《你等着》(见谱例35)。

伊莉莎终于准确说出了折磨她数周的一句话"西班牙的雨都落在平原上"。伊莉莎、希金斯教授与皮克林上校欣喜若狂，三人在屋中欢呼雀跃。希金斯教授决定做个小小的实验，带着这位全新版的伊莉莎前往爱斯科赛马会。一身高雅服饰的伊莉莎虽然面目可爱，却难免脱口而出一些发音准确但却粗俗不堪的伦敦土话。即便如此，赛马会上的伊莉莎依然给年轻的弗雷迪留下了深刻印象。这场闹剧让皮克林上校心悸，希望可以终止赌局，但希金斯教授却反而意志更坚。大使舞会这天终于到来，一切似乎都很顺利。然而，舞会上的宾客佐尔坦是位享誉世界的语言专家，他觉察出伊莉莎身上的异常，怀疑其真实身份，第一幕终场。

第二幕开场，伊莉莎、希金斯教授与皮克林上校三人欢欣喜悦地返回家中。佐尔坦认为伊莉莎的发音过于标准，不像是伦敦本地淑女，所以认定她是位匈牙利公主。欢喜过后，伊莉莎陷入深深的迷茫，不知自己该何去何从。希金斯教授并不关注伊莉莎的困惑，建议她可以选择嫁人或者按最初计划在花店里找份职业。面对希金斯教授的无动于衷，伊莉莎收拾东西离开。伊莉莎在门前遇见了弗雷迪，后者向她求婚，但其软弱的性格并不适合伊莉莎。伊莉莎返回从前的卖花场，却发现已没有一人可以认出她。伊莉莎遇见父亲，后者正焦头烂额。希金斯教授向一位慈善家声称杜里特先生是世界上最道德的人，于是这位慈善家死后将大笔遗产留给了杜里特先生。杜里特先生虽然得到了财富，却被女房东太太死缠烂打地逼婚。希金斯教授完全搞不懂伊莉莎的所思所想，用一曲"向他致意"宣言男性至上。

伊莉莎决定去希金斯教授的母亲那里寻求

帮助，她将事情经过和盘托出，后者对儿子的行为非常震惊。面对前来寻找伊莉莎的儿子，希金斯太太同样指责。希金斯与伊莉莎再生嫌隙，两人盛怒而去。回到家中，郁郁寡欢的希金斯打开录音机，聆听之前伊莉莎发音训练的录音带。这时，伊莉莎走进来，关掉录音机，自己接着说下去。面对伊莉莎的归来，余怒未消的希金斯不知该如何表达内心的狂喜，只好大喊一声"我该死的拖鞋哪里去了？"，这反而让伊莉莎明白了教授真实的心意。无论坏脾气的希金斯教授是不是灰姑娘故事里典型的白马王子形象，但他毫无疑问就是伊莉莎的命中注定。

谱例36 《南海天堂》

洛维 / 勒纳，1947 年
《宛如相爱》

时间	乐段	曲式	旋律乐句	歌　　词	音乐特性
0:10	引子				乐队
0:10	1	人声引入		**汤米：** 也许太阳赋予我神奇的力量 让我可以游过洛蒙德湖，在半小时内重返故乡 也许空气给了我足够动力 让我精神焕发、宛如新生！	自由歌唱 结尾处渐慢
0:30	2	A	a	**汤米：** 多么神奇的一天！多么绝妙的情绪！ 为什么，这宛如相爱！	快板 在歌词"宛如"上做切分和弱音
0:42	3		a	我的脸上带着人类永恒的笑容 为什么，这宛如相爱！	
0:54	4		b	音乐如同银铃般响彻我的生命 当银铃响起时	
1:05	5		a'	银铃响起时我发现自己已沉沦 我发誓我已坠入爱河，我发誓我已坠入爱河 这一切宛如相爱	
1:29	6	A	a	当我们走上山坡 **弗伊娜：** 我们没有说话。这一切宛如相爱	重复乐段2~5
1:47	7		a	但是我被你的手臂紧紧环绕，这世界瞬间感觉如此美好。 **汤米：** 这一切宛宛如相爱！	
2:03	8		b	**弗伊娜：** 音乐如同银铃般 **汤米：** 响彻我的生命！	
2:15	9		a'	**汤米与弗伊娜：** 当银铃响起时 **弗伊娜：** 我发现自己已沉沦 **汤米：** 我发誓我已坠入爱河 **汤米与弗伊娜：** 这一切宛如相爱	和声演唱 结尾处渐慢渐强

谱例 37 《窈窕淑女》

洛维 / 勒纳，1956 年

《你等着》

时间	乐段	曲式	歌　词	音乐特性
0:00	引子			不祥的小调音阶
0:03	1	a	**伊莉莎：** 等着瞧吧，亨利.希金斯，你等着瞧！你将后悔地痛哭流涕，但已无济于事！ 你会一贫如洗，而我将腰缠万贯；但是可别指望我会帮助你！ 等着瞧吧，亨利.希金斯，你等着瞧！	小调 结尾转大调 简单的四拍子
0:19	2	a'	等着瞧吧，亨利.希金斯，等你病倒！你会大声疾呼着医生的到来！ 但是我才不会理你，直接出门去看戏！	重复乐段 1
0:31	3		噢，噢，噢！亨利.希金斯，你等着瞧！	
0:36	4	b	噢，亨利.希金斯，等到哪天我们一起下海游泳！ 噢，亨利.希金斯，你会在我眼皮底下四肢抽筋，快被淹死！ 当你大声喊叫救命的时候，我却会穿戴得漂漂亮亮进城去！	半音化
0:55	5	a''	噢，噢，噢！亨利.希金斯，你等着瞧！	结束于大调
1:06	6	c	有一天我会变得颇有名气，举止优雅！ 常常进出于圣詹姆斯教堂 一天傍晚国王召见我说："噢，莉莎老友， 我希望整个英格兰都为你举杯歌唱！	大调
1:30	7		并把五月二十日的那一周命名为莉莎.杜丽托日！	如同圣歌
1:38	8	c'	所有的臣民都将前来庆祝你的荣耀 到时我将满足你的任何愿望！" "谢谢您，国王陛下，"我很有教养地回答道 "但是我唯一希望得到的就是亨利.希金斯的人头。"	重复乐段 6
2:05	9		"没问题！"国王应允道 "士兵们，去把那家伙抓来！"	小调
2:15	10	a'''	然后，你将会被五花大绑地押送到墙角； 国王对我说："下令吧，莉莎。" 当士兵们高举起手中的来复枪，我就会大喊一声："预备！瞄准！开火！"	大调
2:35	11		噢，噢，噢，亨利.希金斯！你死翘翘啦，亨利.希金斯！你等着瞧！	

第 *7* 部分

20世纪四五十年代的新面孔

第 *29* 章

伦纳德·伯恩斯坦

虽然很多音乐剧作曲家都接受过古典音乐的创作训练，却很少有人能够在这两个音乐领域同时兼顾。然而，伦纳德·伯恩斯坦（1918—1990）却是横跨古典与音乐剧领域作曲家中的佼佼者，他并不仅为百老汇贡献出一系列音乐剧的经典巨作，而且还成为古典音乐界享誉世界的指挥家。

伯恩斯坦自幼就表现出对音乐的极大热情，但是其父却对儿子的音乐欲望无动于衷，尤其是当他得知音乐名师的课费要达到每小时 3 美元时。然而，父亲还是在伯恩斯坦受戒礼之后，送给他一台小三角钢琴。之后，伯恩斯坦前往哈佛大学学习音乐，在期间遇到了很多古典音

乐界的大师，并在他们的鼓励之下开始转向指挥领域。1939 年，伯恩斯坦利用职务之便，组织了一场马克·布利茨坦备受争议音乐剧《大厦将倾》的公演。正如第 24 章所述，该剧是对 1937 年社会问题的深刻揭示，而布利茨坦更是亲自到场支持该剧的演出。

音乐上的分裂人格
SPLIT (MUSICAL) PERSONALITIES

当布利茨坦重返纽约之后，他向阿道夫·格林（Adolph Green）提到了这场演出，却没想到格林居然是伯恩斯坦家的老朋友。在此之前，格林一直工作在纽约，主要是与贝蒂·康姆顿（Betty Comden）和朱迪·荷利戴（Judy Holliday）经营一家讽刺喜剧团。在表演中，剧团常会将一些经典小说肆意篡改，比如美国女作家玛格丽特·米切尔十年磨一剑的伟大作品《飘》（Gone With the Wind）在他们手中变成了如下版本：

"斯嘉丽·奥哈拉是个坏宝贝，她希望将一切占为己有，但是她永远无法得到瑞特。全剧终。"

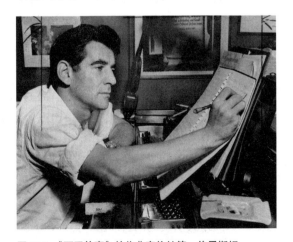

图 29.1 《西区故事》的作曲家伦纳德·伯恩斯坦

图片来源：美国国会图书馆，www.loc.gov/pictures/item/2001695796/

格林将伯恩斯坦介绍给了自己在喜剧团的朋友们，伯恩斯坦非常喜欢这些充满活力的新朋友。但是，秋天的时候，伯恩斯坦拜到世界著名指挥家弗雷兹·莱纳（Fritz Reiner）门下，开始潜心学习专业指挥。此后的每年夏天，伯恩斯坦都会出现在麻省坦格伍德的伯克希尔（Berkshire）音乐节上，并在那里得到音乐大师库塞维兹基（Serge Koussevitzky）的悉心指点。1943年，伯恩斯坦受聘为纽约爱乐的助理指挥，而这也成为其年末意外走红的重要契机：纽约爱乐的常任指挥因故缺席，其客座指挥又因病不能替任，因此，伯恩斯坦在没有任何彩排的情况下，成功带领着纽约爱乐完成了一部全新音乐作品的世界首演，并且这场演出还向公众进行了同步录音广播。一夜间，伯恩斯坦的名字成为古典音乐界的一个传奇，而他也从此成为美国乃至全世界古典音乐界的指挥大师。

320

除了指挥之外，伯恩斯坦同样致力于作曲领域，他的"耶利米"交响曲（Jeremiah）曾经引起了音乐界的普遍关注。尽管如此，当编舞大师杰罗姆·罗宾斯将一部芭蕾舞剧的作曲任务交给自己的时候，伯恩斯坦还是显得有些意外。这部舞剧名叫《自由遐想》（Fancy Free），一经上演之后便大获好评，于是该剧的舞美设计史密斯（Oliver Smith）便建议创作团队将其进一步改编为音乐剧。在伯恩斯坦与罗宾斯的通力合作之下，该剧被改编为一部名为《在镇上》（On the Town）的音乐剧作品。但是该剧的作曲工作却让伯恩斯坦耗费了大量心血，他后来回忆道："《在镇上》中的音乐与之前的《自由遐想》完全不同，它只是沿用了原芭蕾舞剧的大致剧情，讲述了三位水手各自在纽约城的一天奇遇。"

在伯恩斯坦的力荐之下，罗宾斯请来了康姆顿与格林，担任该剧的作词。但该剧的创作进程还是暂时被搁置了一段时间，因为伯恩斯坦需要接受一个鼻腔隔膜的手术。为了不继续耽误团队的创作进度，格林配合伯恩斯坦的手术时间，在此间完成了摘除扁桃体的手术。手术刚刚完成之后，两人便随即投入新剧的创作之中。康姆顿每天出现在医院，病房里总是传出沙哑的歌声与各种欢声笑语。三人的喧闹让医院护士非常恼火却又无可奈何，一位护士抱怨道："伯恩斯坦也许的确是上帝赐予人间的音乐天使，但是我不得不说，这个家伙让我无比头疼。"

《在镇上》登上舞台
ON THE TOWN GETS ON THE STAGE

虽然《在镇上》创作团队成员几乎都是百老汇新手，但是他们非常有幸地请来了经验丰富的百老汇导演乔治·艾伯特。艾伯特不仅帮助剧组筹集到了演出资金，而且还凭借自己敏锐的戏剧直觉，对该剧进行了大胆的删减与穿插。该剧1944年的首演让戏剧评论界一片沸腾，美联社的记者将《在镇上》评论为："少有的可以让观众兴奋到疯狂的剧目。"

《在镇上》创作团队在艺术理念上达成了共识，即本着整合戏剧的原则，将音乐、舞蹈与剧本紧密结合，所有艺术元素都要服从戏剧叙事的需要。正因如此，该剧也成为百老汇舞台第一次突破种族隔离的剧目，观众们可以在舞台上看见黑白人演员的同台演出。此外，罗宾斯要求所有舞者像戏剧演员一样表演，要赋予所有肢体动作以戏剧人物的情感，并用舞蹈推

动戏剧情节的发展。作为故事线的一部分，剧中一名水手一直痴迷于寻找当时的纽约地铁"旋转门小姐"（Miss Turnstiles）。这位"旋转门小姐"的扮演者 e 是一位日本裔姑娘，而她的父亲当时正被安置于一所美国拘留营。由于二战期间美国国内的反日情绪高涨，因此《在镇上》剧组的这一选角安排实属大胆。

图 29.2 《在镇上》的广告画

图片来源：美国国会图书馆，www.loc.gov/pictures/item/2014647841/

伯恩斯坦的音乐创作同样从戏剧性出发，在古典音乐的基础上融合了切分节奏和爵士乐和声，从而衬托出三位水手离港猎奇的各种喜悦。剧中最有代表性的曲目当属那首《纽约，纽约》（New York, New York），该曲也成为这座文化大熔炉的城市圣歌。《在镇上》为投资人赢得了十几倍的投资回报，用 15 万美金的资金投入，赚得了 200 万美金的票房收益。不同于其他报刊热情洋溢的赞誉，《每日新闻》评论员对《在镇上》的评价相当负面。 然而，在康姆顿与格林的一直坚持下，这位评论员二次前往观看该剧，并在其后态度大转，称赞该剧为"语言上的饕餮大餐"（Words Make Good Eating）。

东区故事被搁置
EAST SIDE STORY GETS SIDELINED

然而，伯恩斯坦的恩师库塞维兹基却在这个时间出面阻拦，认为像伯恩斯坦这样有才华的学生不应该在音乐剧领域浪费自己的音乐天赋。接受恩师教诲的伯恩斯坦重新回到古典音乐领域，在此后的数年间全身心地投入指挥行业。1949 年 1 月，罗宾斯找到了伯恩斯坦，希望可以和他再次携手，完成一部基于莎翁《罗密欧与朱丽叶》的音乐剧作品。他们原先打算将莎翁原剧的故事搬到现代纽约，将原爱情悲剧的主角变成一位犹太女孩和一位天主教男孩。罗宾斯希望亚瑟·劳伦斯（Arthur Laurents）可以加盟该剧的编剧工作，但是出于各种原因，该剧的创作工作被搁置了起来，大家也都开始忙于自己其他的艺术创作。1950 年，伯恩斯坦接手了《彼得潘》（Peter Pan）的配乐工作，为这部戏剧作品创作适合剧情的交响配乐。同年，罗宾斯将伯恩斯坦的第二部交响乐作品打造成了舞剧《焦虑年代》（The Age of Anxiety）。一年之后，伯恩斯坦完成了自己的第一部歌剧作品《塔希提的麻烦》（Trouble in Tahiti），该剧在次年正式首演。

《塔希提的麻烦》首演不久，伯恩斯坦便开始投入到自己第二部音乐剧的音乐创作中。该剧名为《锦城春色》（Wonderful Town），改编自美国作家麦肯尼（Ruth McKenney）的自传体小说《艾莲妹妹》（My Sister Eileen）。该剧制作人罗伯特·福莱尔（Robert Fryer）与艾伯特对该剧原本的词曲创作非常不满意，以至于在临近首演仅一个月时间的情况下，依然找到了《在镇上》的三位主创者——伯恩斯坦、康姆顿与格林，希望他们可以一同协助来拯救这部音乐

剧作品。顶着巨大的时间创作压力，伯恩斯坦、康姆顿与格林将《锦城春色》打造成一部轻松愉悦、充满欢乐的音乐剧作品。该剧获得了专业评论界的一致好评，将当年托尼与纽约戏剧评论圈的最佳音乐剧奖同时收入囊中。遗憾的是，该剧却成为伯恩斯坦、康姆顿与格林三人最后的合作。

之后，伯恩斯坦继续着自己极为忙碌的音乐事业，他为电影《码头风云》（*On the Waterfront*）创作并亲自指挥了电影配乐，并与丽莲·海尔曼（Lillian Hellman）合作，将伏尔泰（Voltaire）的哲理小说代表作《老实人》（*Candide*）改编成了一部小歌剧。这部小歌剧表达了主创者对当时麦卡锡时代美国国内白色恐怖的种种不满，美国当局对此非常恼火，甚至拒绝续发伯恩斯坦的护照，以至于伯恩斯坦不得不专门聘请律师来解决这个问题。

然而，伯恩斯坦创作《老实人》的过程却被很多其他项目不断打断：各种电视节目、指挥任务、好莱坞露天剧场音乐节等，此外还包括之前与劳伦斯、罗宾斯商议的音乐剧创作准备等。事实上，这部音乐剧的创作灵感来自于伯恩斯坦与劳伦斯在泳池边的一次闲聊。当时伯恩斯坦正在加州准备露天剧场音乐节，偶然在报上读到一则关于洛杉矶帮派斗殴暴力事件的报道，于是便和劳伦斯商量，是否可以借用《罗密欧与朱丽叶》中蒙太古与凯普雷特的家族之斗，将这一社会事件呈现于音乐剧舞台。

帮派们开始歌唱——但首先……
THE GANGS START TO SING—BUT FIRST ...

可是，当伯恩斯坦与劳伦斯回到纽约之后，发现曼哈顿原本的帮派暴力事件的聚发地，已经从原来的上东区移到了上西区。为此，他们立即决定与时俱进，将这部音乐剧的名称定为《西区故事》（*West Side Story*）。同时，由于伯恩斯坦同时承担着大量指挥与作曲工作，主创者决定将当时还是音乐剧界新人的斯蒂芬·桑坦（Stephen Sondheim）邀请进来，协助伯恩斯坦完成该剧的作词工作。事实上，桑坦最初并不是很想接手这项作词工作。一方面，桑坦对剧中的文化背景知之甚少，正如他自己所说："我从来没有那么贫穷过，而我对波多黎各文化也几乎是一无所知。"另一方面，桑坦的创作志向是作曲领域，而并非单纯的作词。但是在奥斯卡·汉默斯坦的劝说下，桑坦还是接受了这项工作，因为这部剧可以让他有机会接触到诸多百老汇璀璨的一线大师。

《西区故事》的创作工作进行得非常顺利，在1956年年初就基本完稿。在《西区故事》尚未首演之前，伯恩斯坦的创作重心又重新回归到《老实人》上。最终，剧组终于为该剧找到了合适的作词者理查·威尔伯（Richard Wilbur），但是海尔曼却还在苦苦搭建着该剧的剧本框架，甚至对该剧剧本先后修改了14稿之多。1956年12月，《老实人》最终首演，戏剧评论界对该剧的评价褒贬不一，一些人为剧中辛辣锐利的政治讽刺拍手叫好，另一些人大肆声讨该剧，而大部分观众们也觉得其中的剧情晦涩难懂。因此，《老实人》在上演了73场之后便草草落幕。1973年，哈罗德·普林斯（Harold Prince）与休·维勒尔（Hugh Wheeler）将该剧压缩凝萃之后，重新搬上百老汇舞台并大获成功，这也让该剧成为少有的首演失败但复排却一片好评的剧目。

回过头来，《老实人》首演的惨败虽然

小小地打击了一下伯恩斯坦的自信心，但是并没有对他的个人职业生涯带来多少负面影响。他不仅成为纽约爱乐的常任指挥，而且还带领着爱乐承办起系列的"年轻人音乐会"（Young People's Concerts）。1957 年 4 月，原本答应担任《西区故事》制作人的克劳福特（Cheryl Crawford）将该剧的主创者们召集到一起，正式宣布了自己的退出决定。这一消息无疑成为现场的一枚重磅炸弹，克劳福特回忆道：

> "这是一场灾难性的会议。我安慰大伙儿说，罗杰·斯蒂文（Roger Stevens）将接替自己的位置。至今，我依然可以清晰回忆起大伙儿走出会议厅时各种恼怒愤恨的表情，只有杰瑞留下来和我握了握手。我告诉罗杰说，这些人一定会加倍努力地工作，好证明我这个决定的错误。果不其然，他们成功地做到了。"

然而，克劳福特的退出，对创作团队还是带来了不可忽视的打击，伯恩斯坦甚至产生了自尽的念头。桑坦随即打电话给哈罗德·普林斯以及他的制作搭档罗伯特·格里弗斯（Robert Griffith），希望他们可以加盟该剧的制作团队。普林斯与格里弗斯决定先听听该剧的音乐，并最终同意与斯蒂文一起，共同担任《西区故事》的制作人。然而，新的问题又出现了。提供该剧最初灵感的罗宾斯由于已经承担着该剧的导演工作，因此希望可以找到另外的编舞人选。然而，罗宾斯在百老汇编舞界的威望无疑是该剧票房的有力保障，因此普林斯以退出相要挟，希望罗宾斯可以担当起该剧编舞的重任。8 周之后，罗宾斯最终与剧组达成妥协，但还是坚持要求由彼得·吉纳罗（Peter Gennaro）协助自己完成剧中部分舞段的编创工作。

帮派们开始舞蹈
THE GANGS START TO DANCE

罗宾斯的艺术主张基本奠定了《西区故事》的戏剧基调。与斯坦尼斯拉夫斯基（Constantin Stanislavsky）的体验派表演理论相似，罗宾斯要求演员们必须切身体会剧中两大帮派角色之间的仇恨。于是，演员们将这种戏剧情绪带到了排练之外的现实生活中，比如剧中被喷气帮排斥的"任何人"的扮演者李·贝克（Lee Becker），在排练之后的午餐时间也遭到了同伴的孤立。值得一提的是，这位贝克在《西区故事》的排练中还兼任舞团队长，主要职责是在编舞离场之后，继续监督舞蹈演员们的排练。凭借舞团队长的身份，贝克有机会记录下《西区故事》及之后一些剧目的编舞过程，并为此专门成立了一支名为"美国舞蹈机"的舞蹈团。有意思的是，《西区故事》中的一些舞段还曾经出现在21 世纪初期的电视广告中，比如 GAP 休闲装的商业广告。美国电视观众可以在电视上看见演员们穿着 GAP 的休闲裤，打着响指，跳着罗宾斯当年精心设计的复杂舞步。

图 29.3 《西区故事》以悲剧收场

图片来源：Photofest: Michael_Callan_1957_1.jpg

1957 年原版《西区故事》的服装设计师是艾琳·莎拉夫（Irene Sharaff），她为其中的舞蹈演员设计了极为现实主义风格的服装。然而，身为制作人的哈罗德·普林斯却想方设法地希望压缩成本，因此对于莎拉夫的服装报价非常头疼。

"莎拉夫为《西区故事》演员设计的蓝牛仔裤，居然每条高达 75 美元，这让我非常不能理解。在我看来，在服装上如此花销是件非常愚蠢的事儿，我们就应该找 Levis 服装品牌赞助，为剧组免费制作服装。然而，一年之后，当我观看《西区故事》时，我发现剧中的服装并不光鲜如新。我开始思考这是为什么？原来，莎拉夫设计的蓝仔裤采用了一种特殊的衣料材质，经过了数道极其复杂的漂染工艺，因此呈现出一种仿旧的色彩效果，这也让剧中角色的服饰更加贴近于真实生活。"

正如普林斯所见，莎拉夫设计的蓝仔裤比普通牛仔裤看上去更加真实，这也为《西区故事》的现实主义戏剧风格增加了强有力的视觉效果。

在戏剧圈，舞台上的歌舞团演员一般被统称为"吉普赛人"（可能得名于演员的流动性）。然而，《西区故事》对于歌舞团演员提出了严格的要求，必须歌舞兼备，为此剧组耗费了很长一段时间来寻找合适的演员。由于舞蹈在全剧中占据了很大的比重，《西区故事》的台词量非常少，这也让该剧创下百老汇篇幅短小的剧本之最。戏剧评论家阿特金森（Brooks Atkinson）曾经评论道："舞蹈动作成为《西区故事》戏剧表达的重中之重，无论是剧中两帮派之间的仇恨怀疑，还是全剧最灾难性的谋杀场景等，这多少让劳伦斯笔下的人物角色显得不善言辞。"但事实上，由于《西区故事》中的主人公大多没有受过教育，因此这种肢体语言大于文字语言的处理方式，反倒成为该剧最成功的戏剧表达之一。初次涉入音乐剧创作界的桑坦，似乎对于自己的这部百老汇处女作并不满意，尤其那首玛利亚的唱段《我感觉超棒》（I Feel Pretty）。桑坦认为自己在该曲中使用的歌词过于华丽，不太符合女主角没有接受过教育的贫民身份，尤其是其中一些精致的歌词押韵手法，如"这种超赞的感觉让人无所适从"（It's alarming how charming I feel）等，听上去似乎并不像是一位贫民窟里走出来的年轻姑娘的口吻。

除此之外，唱段歌词不仅需要符合戏剧人物的性格与身份背景，而且还需要兼顾到演员实际的表达能力。比如《西区故事》中鲨鱼帮演唱的那曲《美国》（America），桑坦事后不无懊恼地说道：

"感谢上帝，好在该曲的编舞超赞。该曲的旋律决定了，需要在短短四小句话里安插进 27 个单词。我特意为该曲设计了一个有趣的四行诗：'我喜欢待在美国，美国的一切都是我所爱，美国可以给你想要的自由，只要你花一点点钱就好了。'（I like to be in America / O.K. by me in America / Everything free in America / For a small fee in America）然而，其中的最后一句无疑成为该段歌词中的败笔，它的重音落在 'for' 上，但是后面的 'sm' 两个字母又不可能发音

太快，因此实际演唱效果往往就被省略为变成 'for a smafee in America'，观众们根本听不清这句到底在演唱什么。这次歌词创作上的失误，让我清醒地认识到，歌词创作必须考虑到演员的口齿表达能力。"

更重要的是，这首《美国》不同于《西区故事》中的其他舞段，需要演员在完成罗宾斯高难度舞蹈动作的同时，胜任起歌中疾速的歌词演唱。相比之下，《西区故事》其他舞段中的演唱比重较小，尤其是全剧的开场曲舞段，完全剔除了歌词，仅仅采用纯粹的舞蹈动作，通过演员的舞蹈、打响指以及偶尔出现的扭打动作等，描绘出两个帮派之间剑拔弩张的紧张状态。

拉丁风味
A LATIN TINGE

此外，这首《美国》采用的3：2复合节奏，也成为把握该剧演唱的一个难点。在一个三拍子的节拍框架里找到两拍子的节奏感并非易事，反之亦然。如谱例38所示，在第一段引子之后，"美国"的第2乐段引出安妮塔（Anita）的一段调侃。之后的唱段进入回旋曲式，其中的3乐段、5乐段、7乐段、9乐段都在不断重复着同样的旋律（a），并在乐句结尾营造出一种两拍子的节奏感（见表29.1）。这种复合节奏源自于墨西哥舞曲胡潘戈（Huapango），是一种墨西哥湾附近瓦斯特克（Huastec）地区的民间舞曲形式。演出中，配合这段胡潘戈舞曲，舞者需要完成疾速的步伐动作（zapateado），以映衬歌曲旋律中的3：2复合节奏。虽然该曲并不是地道的拉美民歌，但是其中的音乐风味也带有浓郁的拉丁美洲风情。

表 29.1 《美国》中的赫米奥拉节奏

三拍子：	1	2	3	1	2	3
	I	like	to	be	in	A-
两拍子：	1	2	1	2	1	2
	mer-		i-		ca!	
三拍子：	1	2	3	1	2	3
	O.	K.	by	me	in	A-
两拍子：	1	2	1	2	1	2
	mer-		i-		ca!	

《西区故事》百老汇版中，鲨鱼帮的女友们争论着美国这个移民国家的好处。桑坦解释说，按他原本的设计思路，这段争论只是发生在贝纳尔多与安妮塔之间。然而，罗宾斯希望安排一段只有女生的群舞场景，因此这首唱段在舞台版中修改为女人们之间的争论。然而，该剧搬上好莱坞荧幕时，罗宾斯做出妥协，同意按原计划展现一段男女生之间的对抗。

复调织体的回归
THE POLYPHONIC ENSEMBLE RETURNS

虽然罗宾斯竭尽全力地在两个帮派中制造各种隔离与冲突感，但是伯恩斯坦为这二者创作的音乐却呈现出千丝万缕的联系，其中最有代表性的就是那首五重唱《今晚》（Tonight）。如谱例39所示，第1乐段是喷气帮对于赢得晚上决斗的胜利宣言，而第2乐段中一旁的鲨鱼帮也用一样的旋律表达出了同样的胜利决心；在之后的第3～6乐段中，音乐旋律在这两个帮派之间不断交替，并在第7乐段中变成二者的齐唱。虽然这两个帮派演唱的歌词完全不同，但伯恩斯坦却为两者设计了完全一致的音乐旋律，因为他们对于胜利的渴望以及打败对手的信心却同出一辙；安妮塔引入了该曲的第10乐段，重复了乐段1～

3 中的相同旋律，对当晚即将发生的事情表达出相同的兴奋与焦虑；乐段 11 中，托尼引入了一段新的音乐旋律（是他与玛利亚在楼外防火梯上的那首二重唱的变奏），而 11 ～ 14 乐段呈现出了 a-a-b-a' 的歌曲曲式；第 15 乐段开始，音乐重新回到歌曲开头喷气帮在乐段 1 ～ 3 中演唱的旋律；接下来的第 16 乐段引入玛利亚的演唱，而这里的音乐织体也从最初的主调变为非模仿性的复调：a 段主旋律在 16 乐段中先由瑞夫（Riff）与托尼演唱，在 17 乐段中移交安妮塔等人；之后的 18 乐段中，托尼与玛利亚共同演唱 b 段旋律，喷气帮与鲨鱼帮在一旁喋喋不休地相互争辩，而安妮塔则回忆起自己与贝纳尔多（Bernardo）的过往曾经；19 乐段中，托尼与玛利亚一起完成了最后的 a' 乐段，而安妮塔则从每组人的旋律中抽取出自己的旋律，全曲终结于将所有人融于一体的第 20 乐段。与之前莫扎特的室内乐终板一样，这首《今晚》的音乐结构极为精致，每个人物的音乐旋律都被巧妙地交织于一体，人物之间既显示出千丝万缕的关联，又展现出截然不同的人物个性。

音乐上的大熔炉
A MUSICAL MELTING POT

有人曾经指出，伯恩斯坦在这首《今晚》中使用的音乐手法，似乎借鉴了美国作曲家科普兰（Aaron Copland）在管弦乐《墨西哥沙龙》（*El Salón México*）。而将《西区故事》乐谱通读下来，似乎还可以发现一些其他作曲家的影子，比如在唱段《淡定》（*Cool*）与《某地》（*Somewhere*）中似乎有贝多芬的音乐痕迹，而《今晚》中似乎也还能听出一丝斯特拉文斯基的音乐元素等。

甭管灵感源自何处，伯恩斯坦无疑创作出了百老汇历史上最让人印象深刻、最高艺术水准的音乐剧作品之一。正如阿特金森对于《西区故事》首演的评价："该剧的剧情并不美好，但是该剧的音乐却美到让人心醉。"

然而，并不是所有音乐剧观众都体味到了《西区故事》的美好。有些人认为剧中帮派之间打斗的舞蹈让人触目惊心，一些人认为该剧的歌词过于粗俗不雅，如"当飞痰击中扇叶"（when the spit hits the fan）等。由于担心《西区故事》中对于美国社会现实过于赤裸裸的描绘，会影响到美国在国际社会的形象，美国政府取消了《西区故事》原定在苏联和布鲁塞尔世博会上的两场海外演出。

桑坦邀请自己的恩师小汉默斯坦前来观看《西区故事》的彩排。虽然该剧与小汉默斯坦的创作风格相去甚远，但是他依然被该剧强有力的戏剧表达深深触动。正是在小汉默斯坦的提议下，主创者才在托尼与玛利亚防火梯相会的场景中插入了那首舒缓柔和而又充满希望的二重唱《今晚》。有关全剧的结尾，罗杰斯也给出了非常有建设性的意见，罗宾斯后来回忆道："我们原本打算遵照莎翁原剧的剧情，让玛利亚在剧中绝望自尽。但是罗杰斯却说'在经历了这一切之后，玛利亚已形同死灰，没有必要再让她死一回了'。这无疑转换了我们的创作思路。"

《西区故事》的来世
THE WEST SIDE STORY AFTERLIFE

1957 年首演之后，《西区故事》以连演 772 场的演出成绩胜利落幕，成为音乐剧界公认的经典之作。1961 年，该剧便制作为电影版上演，并一举拿下了同年的奥斯卡最佳影片奖。

1958年，伯恩斯坦正式成为纽约爱乐的常任指挥，并在之后的近20年间潜心于专业音乐领域。正当戏剧界担心伯恩斯坦会永远别离音乐剧创作界时，这位精力旺盛的音乐天才在1976年推出了另一部音乐剧作品《宾州大街1600号》。尽管该剧完全不被业内人士看好（罗宾斯甚至拒绝担任该剧的导演），主创者勒纳与伯恩斯坦依然坚持推出了这部音乐作品。事实证明，大家的眼光没有出错，这部剧以无与伦比的惨败而告终。虽然之后另外一位导演就该剧进行了一些改编，但却回天无力，正如一位演员所说："这无疑如同替换泰坦尼克号上座椅一般无济于事。"

伯恩斯坦拒绝将自己为《西区故事》谱写的音乐录制发行，但是却将其中的一些唱段曲调运用到自己最后一部舞台作品中。该作品名为《安静之地》（*A Quiet Place*），创作雏形基于伯恩斯坦之前的歌剧作品《塔希提的麻烦》。评论界对该剧的首演褒贬不一，但是该剧后来在意大利斯卡拉剧院的复排版却获得了巨大的成功。《安静之地》成为伯恩斯坦留给后世的最后一部舞台剧作品，该剧创作于1983年，7年之后这位旷世音乐奇才从此告别了人世。虽然相较于其他百老汇作曲家，伯恩斯坦在音乐剧界并不多产，但是这部经典之作《西区故事》却足以奠定其在百老汇音乐剧历史上不可替代的重要地位。

边栏注

剧诗的作用

正如当年欧文·伯林为年轻作曲家总结的音乐剧谱曲心得一样，作词家哈尼克（Sheldon Harnick）也曾经提出过音乐剧中歌词创作的四点要求：

1. 推动戏剧叙事；

2. 刻画人物性格；

3. 推动戏剧高潮；

4. 扩充戏剧时间与空间。

哈尼克对于剧诗的几点要求，基本都是围绕着整合性音乐剧创作的核心理念展开的。其中第二点主要针对的是描绘性歌曲，而爱情歌曲是大多数剧目完成第三点要求的常规手段，而第四点则对剧诗的真实性提出了较高的要求。

斯蒂芬·桑坦在哈尼克的版本上又增加了以下两点补充。

5. 剧诗必要让表演者有的可演。

6. 剧诗必须让表演者有事可做。

桑坦为《西区故事》谱写歌词的经历，让他更加坚定了这两点对于剧诗创作的重要意义，他解释道：

"当罗宾斯第一次听完那首'玛利亚'之后，他问我说：'这里发生了什么？'

我回答道：'男主角站在女主角家楼下，幻想着女孩将出现在阳台上。'

'噢，那男主角在做什么呢？'

'他站在那里歌唱。'

'他在干吗？'

'好吧，他唱到——玛利亚，玛利亚，我刚刚遇到一位姑娘名叫玛利亚，这个名字瞬间对我充满意义。'

'接下来发生了什么？'

'他在唱歌……'

'你是说他仅仅面对观众站在那里？'

'噢，恐怕是的。'

'那你演给我看看。'

我这才意识到罗宾斯这一系列追问的意义。

虽然他脾气很糟，但是他却说到了点上，你得让唱段有的可演，不然观众就会完全失去兴趣。"

罗宾斯的音乐剧创作理想是，可以让 21 世纪音乐剧在独唱唱段上有所突破。这就意味着，音乐剧中的独唱演员不仅仅是站在那里干巴巴地演唱。与此同时，编舞者也应该更加致力于舞蹈与戏剧故事的紧密结合，而作词者也应该更加确保剧诗融合于戏剧整体之中。

延伸阅读

Banfield, Stephen. *Sondheim's Broadway Musicals*. Ann Arbor: University of Michigan Press, 1993.

Burton, Humphrey. *Leonard Bernstein*. New York: Double-day, 1994.

Burton, William Westbrook, ed. *Conversations About Bernstein*. New York: Oxford University Press, 1995.

Crawford, Cheryl. *One Naked Individual: My Fifty Years in the Theatre*. Indianapolis and New York: The Bobbs-Merrill Company, 1977.

Flinn, Denny Martin. *Musical!: A Grand Tour*. New York: Schirmer Books,.1997.

Guernsey, Otis L., Jr., ed. *Broadway Song & Story: Playwrights/Lyricists/Composers Discuss Their Hits*. New York: Dodd, Mead, 1985.

Henderson, Amy, and Dwight Blocker Bowers. *Red, Hot, and Blue: A Smithsonian Salute to the American Musical*. Washington: The National Portrait Gallery and The National Museum of American History, in association with the Smithsonian Institution Press, 1996.

Kasha, Al, and Joel Hirschhorn. *Notes on Broadway: Conversations with the Great Songwriters*. Chicago: Contemporary Books, 1985.

Kislan, Richard. *Hoofing on Broadway: A History of Show Dancing*. New York: Prentice Hall, 1987.

———. *The Musical: A Look at the American Musical Theater*. New, revised, expanded edition. New York and London: Applause Books, 1995.

Loney, Glenn, ed. *Musical Theatre in America: Papers and Proceedings of the Conference on the Musical Theatre in America*. (Contributions in Drama and Theatre Studies, Number 8). Westport, Connecticut: Greenwood Press, 1984.

Mandelbaum, Ken. *Not Since Carrie: Forty Years of Broadway Musical Flops*. New York: St. Martin's, 1991.

Mordden, Ethan. *Better Foot Forward: The History of American Musical Theatre*. New York: Grossman Publishers, 1976.

Peyser, Joan. *Bernstein: A Biography*. New York: Ballantine Books, 1987.

Prince, Hal. *Contradictions: Notes on Twenty-Six Years in the Theatre*. New York: Dodd, Mead, 1974.

Swain, Joseph P. *The Broadway Musical: A Critical and Musical Survey*. New York: Oxford University Press, 1990.

Theodore, Lee. "Preserving American Theatre Dance: The Work of the American Dance Machine." In Loney, *Musical Theatre in America*, 275–277.

Zadan, Craig. *Sondheim & Co.: The Authorized, Behind-the-Scenes Story of the Making of Stephen Sondheim's Musicals*. 2nd ed. New York: Harper & Row, 1986.

《西区故事》剧情介绍

时至今日，团伙斗殴的情况在很多都市街区依然普遍。1957 年，波多黎各帮（鲨鱼帮）与白人帮（喷气帮）之间的冲突让人惊悚。喷气帮希望发起帮派殴斗，以便将"外族人"赶出自己的领地，他们决定在当晚的学校舞会上发出斗殴邀约。喷气帮之前的头领托尼已不问暴力，他认为生活比帮派斗殴更重要。然而，托尼的好朋友瑞夫（喷气帮的新头领）却劝说托尼参加今晚的舞会。

托尼参加舞会的决定成为了自己的宿命，他在舞会上遇见了鲨鱼帮头领贝纳尔多的妹妹玛利亚。玛利亚刚回美国不久，她与奇诺已有婚约，这是她参加的第一场舞会。托尼与玛利亚一见倾心，时间宛若停滞，两人深情相吻。贝纳尔多意识到妹妹的状况，愤怒地警告托尼滚开。瑞夫赶过来向鲨鱼帮发出挑战，贝纳尔多答应舞会之后在药店见，以便回去部署斗斗的细节。

托尼顺着防火通道爬到玛利亚公寓的窗前，玛利亚偷偷跑出来与他幽会。对晚上斗殴计划一无所知的安妮塔，劝说男朋友贝纳尔多应该多为妹妹前途考虑。安妮塔及女伴们开始与男人们争论起美国生活的种种优劣——《美国》（见谱例 36）。贝纳尔多并不认可女友的意见，与鲨鱼帮兄弟们前往药店赴约。

喷气帮在药店门口集合，瑞夫试图安抚众人。鲨鱼帮出现，气氛立刻剑拔弩张。托尼赶来阻止，建议两派各出一位好手，用单挑独斗的拳头赛定输赢。贝纳尔多原以为喷气帮必会派出托尼，于是欣然答应，却失望地发现对方派出的是迪赛。第二天，托尼前往玛利亚工作的婚纱店，玛利亚对即将到来的两帮比斗心乱

如麻,托尼向她发誓说自己一定会全力劝阻。

日落黄昏,所有人都在紧张地等待夜晚的来临——《今晚》(见谱例37)。贝纳尔多恶语讥讽托尼,希望可以刺激他来比斗。瑞夫跳出来为朋友出头,贝纳尔多掏出事先准备的小刀。不料瑞夫也早有装备,两人的比斗变得非常危险。托尼不希望玛利亚的哥哥受伤,于是向瑞夫叫停。趁瑞夫分神之际,贝纳尔多出刀将其刺死。狂怒之下,托尼拾起刀杀死了贝纳尔多。面对自己的暴行,托尼慌乱地不知所措,直到喷气帮伙伴们将其拖走。

蒙在鼓里的玛利亚正憧憬着爱情的美好——"我很美丽",歌声被冲进来的奇诺打断,他给玛利亚带来了哥哥的死讯。玛利亚询问托尼的状况,奇诺怒责托尼才是凶手,并掏出手枪意欲报仇。托尼顺着防火道躲到玛利亚的家中,玛利亚陷入爱河不可自拔。两人相拥,幻想着美好的未来。

喷气帮为了缓解愤怒与悲伤,用一曲"嘿,克朗布奇警长"调侃社会对自己的不公。原本前来安慰的安妮塔惊异地发现玛利亚的房门紧闭。托尼匆忙离去,两人相约之后在药店相见。安妮塔很快便猜出事实的真相,她感到难以置信。玛利亚讯问安妮塔,是否还记得深陷爱情的滋味。安妮塔紧紧拥抱玛利亚,警察赶来,他们要找贝纳尔多的妹妹问话。玛利亚知道自己无法如约赶到药店,于是央求安妮塔代替自己前往。

安妮塔立刻就后悔了自己前往药店的决定,那里的喷气帮几乎要将她凌辱,因为喷气帮很开心地发现身边出现一位手无缚鸡之力的波多黎各人。药店医生赶到解围,受辱的安妮塔心生报复,她谎称奇诺在盛怒之下杀死了玛利亚。陷入迷乱的托尼奔向玛利亚家的街区,大叫奇诺的名字,喊他出来杀死自己。听见托尼的声音,玛利亚跑了出去,两人欣喜地奔向彼此。闻声而来的奇诺也发现了托尼,拔出手枪将其射倒在地。托尼倒在玛利亚眼前,艰难地爬到她的怀中。悲伤绝望的玛利亚拾起地上的手枪,怒吼只要枪里还有子弹,她就要杀死身边的每一个人,无论他是喷气帮还是鲨鱼帮。玛利亚终究无力扣动扳机,泪水奔涌而出,瘫倒在地上。喷气帮聚过来试图托起死去的朋友,但尸体太沉几乎要掉,几位鲨鱼帮的上来帮忙。大家扛着托尼的尸体前行,悲痛欲绝的玛利亚尾随其后。没有人来得及阻止这场仇恨与暴力的恶果。

谱例38 《西区故事》

伯恩斯坦/桑坦,1957年
《美国》

时间	乐段	曲式	歌　　　　词	音乐特性
0:00	引子			拉丁打击乐 中板速度
0:16	1	人声 引入	罗沙利亚: 波多黎各,你这个充满热带风情的可爱小岛。 到处生长着菠萝树,随处种植着咖啡果。	慷慨激昂的风格
0:36	2		安妮塔: 波多黎各,你这个蔓延热带疾病的讨厌小岛。 随时刮来台风,人口不断暴涨, 人们到处欠钱,孩子随地哭闹,子弹满街乱飞。 我喜欢曼哈顿岛,赶快准备就绪,来到这里吧!	

时间	乐段	曲式	歌　词	音乐特性
1:18	3	a 副歌	**安妮塔和姑娘们：** 我喜欢待在美国！美国的一切都是我所爱！ 美国可以给你想要的自由！只要你花一点点钱就好了！	快速 赫米奥拉节奏
1:31	4	b 主歌	**罗沙利亚：** 我喜欢圣胡安老城， **安妮塔：** 你搭船就能回去。 **罗沙利亚：** 那里处处鲜花盛开。 **安妮塔：** 那里屋里挤满上百号人！	复合两拍子 旋律跳进
1:42	5	a 副歌	**女孩：** 美国有汽车，美国有钢材， 美国有钢丝轮，美国有大生意！	重复乐段 3
1:56	6	b 主歌	**罗沙利亚：** 在圣胡安我能开上别克车， **安妮塔：** 除非你先在那为你的车修条路。 **罗沙利亚：** 我可以用车捎上兄弟姐妹们。 **安妮塔：** 你的车怎么可能把他们都装下呢？	重复乐段 4
2:07	7	a 副歌	**女孩们：** 移民们全部涌向美国，美国欢迎各地的人们， 这里的人们互不相识，波多黎各已成为美国的一部分！	重复乐段 3
2:17	间奏【舞蹈】			音乐动机 a 和 b
2:55	8	b 主歌	**罗沙利亚：** 我要买台电视带回圣胡安。 **安妮塔：** 那你得先让房子通上电！ **罗沙利亚：** 我要给家人买台洗衣机。 **安妮塔：** 那里有什么值得洗的东西吗？	重复乐段 4
3:06	9	a 副歌	**安妮塔和姑娘们：** 我喜欢美国的海滨！美国一切都很舒适！ 美国房屋家装齐备！美国每家都有木地板！	重复乐段 3
3:18	间奏【舞蹈】			音乐动机 a 和 b
3:57	10	b	**罗沙利亚：** 当我有天重返圣胡安。 **安妮塔：** 那你终于可以闭嘴消失了！ **罗沙利亚：** 家乡的人们都来欢迎我！ **安妮塔：** 家乡的人们全来美国了！	重复乐段 4 （随机加入西班牙语喝彩声"Olé"）
4:08	尾声			音乐动机 a 和 b

330

谱例 39 《西区故事》

伯恩斯坦 / 桑坦，1957 年
《今夜》

时间	乐段	曲式	歌　　　词	音乐特性
0:00	引子			快速充满律动 强音
0:07	1	a	**瑞夫与喷气帮：** 今晚喷气帮将把握大局。	紧张的级进旋律
0:12	2		**贝纳尔多与鲨鱼帮：** 今晚鲨鱼帮将掌控一切。	重复乐段 1
0:16	3		**瑞夫与喷气帮：** 波多黎各小子们希望公平的战斗。 但如果他们耍混，我们绝对奉陪到底！	新的乐句
0:24	4	a'	**贝纳尔多与鲨鱼帮：** 今晚我们要赢的出其不意。	重复乐段 1
0:29	5		**瑞夫与喷气帮：** 今晚我们要将他们一败涂地。	重复乐段 1
0:34	6		**贝纳尔多与鲨鱼帮：** 我们答应不玩阴谋，不耍诡计。 但如果他们食言，我们一定以牙还牙 今晚！	重复乐段 3 略微延展
0:43	7	b	**喷气帮与鲨鱼帮：** 我们将大干一场，我们会闹翻天，让它变成我们的盛宴！ 今晚让他们尝尝苦头，他们越想逞能，越会一败涂地！	强奏，切分
0:56	8		**贝纳尔多与鲨鱼帮：** 好吧，他们挑起事端！ **瑞夫与喷气帮：** 好吧，他们挑起事端！	一领众和的效果
0:59	9		**喷气帮与鲨鱼帮：** 今晚，让我们一局定输赢，就此来了个了断！	与乐段 7 相似
1:07	10	a	**安妮塔：** 安妮塔今晚将略施小计，我和贝纳尔多将情意绵绵。 也许他回家时已疲惫不堪。但那又如何？不论如何筋疲力尽，我都能让他热情似火！	重复乐段 1-3
1:26	11	c	**托尼：** 今晚	起伏的曲调 更跳进的旋律
1:27			**托尼：** 今晚是多么与从不同，今晚时间将永远停止。	歌曲曲式中的 a 段
1:38	12		**托尼：** 今晚我将与爱人相会，因为爱情，星辰将永远停滞。	a 段
1:51	13		今天的时间是如此漫长，每一刻都是那么度日如年，为何黑夜还不到来。	b 段
2:04	14		噢，月亮啊，快快升起，让黑夜永不停息！	a' 段
2:14				如引子
2:22	15	a	**瑞夫与喷气帮：** 今晚我就全部仰仗你了，迪瑟尔去赢个漂漂亮亮。 波多黎各小子将被揍扁在地，大声求饶。我们将掀翻这座城池！	重复乐段 1

时间	乐段	曲式	歌 词				音乐特性
2:40	16	c+a	玛利亚： 今晚 今晚 将意义寻常， 今晚时间 将会停止。	瑞夫： 我可以仰仗你吗，孩子? 我们将大干一场。 生死与共！ 咱们八点准时碰面。		托尼： 好的 好的 生死与共！ 今晚	非模仿性复调
2:53	17	c+b	玛利亚： 今晚，今晚 我将与爱人相会 因为爱情， 星辰将永远停滞。	喷气帮： 我们今晚将大干一场！ 今晚！	鲨鱼帮： 我们今晚会闹翻天！ 他们今晚将被臭扁一顿	安妮塔： 今晚 今晚 今晚深夜 我们将情意绵绵！	
3:05	18	c+b+a	玛利亚／托尼： 今天的时间是如此漫长， 每一刻都是那么度日如年， 为何黑夜还不到来。 哦	喷气帮： 他们挑起事端 他们挑起事端， 我们齐心协力， 让他们永远俯首称臣	鲨鱼帮： 他们挑起事端 他们挑起事端 将他们从此一败涂地	安妮塔： 安妮塔将一切如意， 安妮塔将一切如意， 贝纳尔多将乖乖听话 今晚 今晚	
3:19	19	c+a	玛利亚／托尼： 月亮啊， 快快 升起 让黑夜 永不 停息！ 今——	喷气帮： 喷气帮 将大获全胜 喷气帮 将大获全胜 我们今晚会闹翻天！ 今——	鲨鱼帮： 鲨鱼帮 将大获全胜 鲨鱼帮 将大获全胜 我们今晚会闹翻天！ 今——	安妮塔： 今晚 就在今晚 我们将情意绵绵！ 今——	
3:38	20	尾声	所有人： ——晚				主调 在同音高上持续强音

第 *30* 章

朱利·斯泰恩与
弗兰克·罗瑟

1957 年，劳伦斯、罗宾斯、伯恩斯坦与桑坦四位大师携手完成了里程碑式巨作《西区故事》。两年之后，除伯恩斯坦之外，《西区故事》创作团队再度携手，推出了另一部音乐剧力作《玫瑰舞后》（Gypsy）。朱利·斯泰恩（Jule Styne）接替了原本伯恩斯坦的位置成为该剧的作曲，而两人对比强烈的音乐风格，也决定了这两部作品截然迥异的艺术格调。

朱利·斯坦恩风格
THE JULE TOUCH

在《玫瑰舞后》之前，百老汇音乐剧界对于斯泰恩并不陌生。他出生于伦敦，8 岁时随家人移民美国，定居在芝加哥。斯泰恩自幼便显示出卓越的音乐才华，很小便登台演奏钢琴，与芝加哥交响乐团、底特律交响乐团合作钢琴协奏曲。虽然曾以钢琴神童的身份在古典音乐界崭露头角，斯泰恩却在之后的音乐道路上转向了流行音乐与爵士乐。于是，斯泰恩来到了好莱坞，担任起编曲与声乐指导的工作。在遇到词作家山米·卡恩（Sammy Cahn）之后，斯泰恩开始尝试创作流行歌曲，曾经与卡恩携手

完成过很多热门歌曲，其中最有名的当属那首《下雪啦！下雪啦！下雪啦！》（Let It Snow! Let It Snow! Let It Snow!）。斯泰恩也曾涉足电影配乐，先后为好莱坞贡献了 50 部电影配乐，其主要创作伙伴就是卡恩与弗兰克·罗瑟（Frank Loesser），而当时的好莱坞一线男星弗兰克·辛纳屈（Frank Sinatra）曾经在银幕上演唱了不少朱利谱写的歌曲。

1947 年，斯泰恩与卡恩推出了一部百老汇剧，名叫《高跟纽扣鞋》（High Button Shoes）。两人之前的戏剧合作仅止步于波士顿，并未成功亮相百老汇，然而，《高跟纽扣鞋》在百老汇连演 727 场的傲人演出成绩，也让斯泰恩决定移居纽约，专心投身于音乐剧创作事业。果然，在接下来的 45 年间，斯泰恩先后为百老汇贡献了 20 多部音乐剧作品。其中 1949 年的《绅士爱美人》（Gentlemen Prefer Blondes）不仅获得了 740 场演出成绩，而且剧中著名唱段《钻石是姑娘最好的朋友》（Diamonds Are a Girl's Best Friend）让该剧女主角卡罗尔·钱宁（Carol Channing）一炮走红；此后，斯泰恩以制作人的身份，一手打造了罗杰斯与哈特旧作《好友乔伊》的 1952 年复排版。正是得益于斯泰恩

的艺术再加工，才让该剧赢得了音乐剧界的普遍关注；两年之后，凭借自己在《喷泉中的三硬币》（*Three Coins in a Fountain*）电影配乐中的卓越表现，斯泰恩捧走了当年的奥斯卡最佳电影配乐奖。

值得一提的是，斯泰恩曾经与剧作家贝蒂·康姆顿和阿道夫·格林有过非常稳定的合作关系。三人自 1951 年第一次联手之后，曾先后为百老汇贡献了 8 部音乐剧作品。这其中，邀请编舞大师罗宾斯加盟的 1956 年音乐剧《铃儿响叮当》（*Bells are Ringing*），以连演 924 场的演出成绩，成为三人团队系列作品中最受欢迎的一部。此外，该剧还成就了康姆顿和格林的一位老朋友朱迪·荷利戴，她演唱了剧中最有名的唱段《舞会结束》（*The Party's Over*）。三人之后的剧目《说吧，亲爱的》（*Say, Darling*）虽然连续上演了 10 个月，但是却并没有收回前期的演出资金投入。这多多少少是受到了纽约长时间报界罢工的影响，因为它让《说吧，亲爱的》失去了报纸这一当时最重要的宣传媒介。

1956 年，制作人大卫·梅瑞克（David Merrick）读到了昔日滑稽秀舞台上的脱衣舞明星吉普赛·罗斯·李（Gypsy Rose Lee）刊登于《哈珀杂志》（*Harper's Magazine*）的自传小说。在读完第一章之后，梅瑞克马上便意识到这是一个很好的音乐剧素材，于是在尚未读完全作的情况下就申请到了该小说的版权。随即，梅瑞克找来了斯泰恩-康姆顿-格林创作团队，希望他们可以一起携手完成该剧的创编。然而，一年之后，康姆顿与格林依然找不到任何创作灵感。与此同时，康姆顿与格林接到了一个好莱坞的电影剧本委任，两人许诺会继续在加州完成这部音乐剧剧本创作，然而几个月后两人食言退出，该剧也因此而被搁浅。

图 30.1 《吉普赛》的人物原型罗斯·李（Rose Lee）与她的扮演者艾索尔·摩曼（Ethel Merman）在聊天

图片来源：Photofest: GypsyOriginalStage_101.jpg

摩曼的影响力让桑坦无缘谱曲
MERMAN'S CLOUT, SO SONDHEIM'S OUT (AS COMPOSER)

1958 年中，梅瑞克将海沃德（Leland Hayward）拉入《玫瑰舞后》的创作团队，并签约艾索尔·摩曼（Ethel Merman）出任剧中吉普赛·罗斯·李的母亲罗斯（Rose）。在读完吉普赛·罗斯·李的自传之后，摩曼对于剧中的这一角色极为满意，甚至半开玩笑地宣布，谁要是来抢这个角色她就毙了谁。梅瑞克与海沃德开始组建新的创作团队，将剧本与词曲的创作工作分别交给了劳伦斯与桑坦。桑坦之前创作的音乐剧《周六之夜》（*Saturday Night*），由于制作人里缪尔·阿耶斯（Lemuel Ayers）的意外身亡还没能成功上演，因此桑坦对于这部《吉

普赛》寄予了很大的热情，希望它可以成为自己第一部同时担任词曲创作的百老汇剧目。

然而，命运总是造化弄人。摩曼之前出演的剧目《快乐狩猎》（*Happy Hunting*）票房惨败，而该剧的音乐创作出自一位百老汇新人之手，因此，心存芥蒂的摩曼对于桑坦这位尚未独立完成过百老汇剧目音乐创作的新人，自然很难建立起良好的信任。为了确保自己的下一部演出剧目不再遭遇同样的境遇，摩曼坚持要求更换成名作曲家。于是，制作人只好将作曲委任给斯泰恩，而被夺去作曲资格的桑坦一气之下准备离开剧组，但同样得益于恩师小汉默斯坦的劝阻，年轻人决定忍辱继续留下来。

由于时间紧迫，斯泰恩原本希望桑坦可以先着手为剧中的几首主要唱段谱写歌词。然而，桑坦依然坚持先从戏剧情节与人物塑造入手。他与劳伦斯通力合作，将自己的歌词深深植根于劳伦斯的戏剧创作中。在完成了大部分戏剧文本之后，桑坦与劳伦斯重新对斯泰恩已谱写好的唱段旋律进行了筛选，并从中选出了四首，其中包括《万事将称心如意》（*Everything's Coming Up Roses*）与《你永不会离开我》（*You'll Never Get Away From Me*）。然而，在《吉普赛》首演之后，桑坦愤怒地发现，斯泰恩为该剧创作的最后一首唱段旋律居然来自于一部电视剧秀。但是因为剧目已经上演，所以也只好就此作罢。

另一方面，制作人梅瑞克与海沃德也在为这部《吉普赛》的成型而努力奔走。由于该剧是基于罗斯·李的真实生活，其中会涉及她与家人的个人隐私，梅瑞克与海沃德需要先得到罗斯·李家人的授权同意。罗斯的小妹妹琼·哈沃克（June Havoc）也从事音乐剧行业，还曾经出演过《好友乔伊》。在阅读完剧本之后，哈沃克发现自己母亲在剧中被描绘为一位粗俗的女人。因此，她拒绝签署授权，希望可以重新修改剧本，让自己母亲罗斯的形象更加让人尊敬。然而，《吉普赛》剧组无视了哈沃克的要求，在没有得到她授权的情况下，依然开始彩排。很快，《吉普赛》剧组便招来了法院的传讯，编剧劳伦斯干脆将剧中以琼·哈沃克为原型的角色"小琼"（Baby June）更名为"小克莱尔"（Baby Claire）。《吉普赛》巡演开始之后，哈沃克前来观看了演出。因为不想自己的名字从剧情中彻底删除，哈沃克最终还是签署了授权协议。

架构《吉普赛》
FRAMING GYPSY

《吉普赛》在开场与终场方式上进行了大胆的尝试，前者采用了乐队序曲的形式。一改以往管弦乐队的开场序曲模式，金兹勒（Robert Ginzler）与拉明（Sid Ramin）的配器，让这首序曲带上了浓郁的大乐队爵士"摇摆乐"曲风。然而，这个爵士风格的开场方式却遭到了导演罗宾斯的否决。在斯泰恩与指挥罗森斯托克（Milton Rosenstock）的一再坚持下，这段序曲还是出现在《吉普赛》的试演中。演奏这段序曲时，斯泰恩要求乐队小号手迪克·派瑞（Dick Perry）用尽可能嘹亮的音色吹奏，以隐射剧中出现的脱衣舞者。罗森斯托克回忆道："迪克站起身来，竭尽全力地吹奏手中的小号，嘹亮的号声响彻全场。仅仅3个小节之后，观众席间便迸发出热烈的掌声，直到我示意摩曼入场时，掌声依然没有停歇之意"。尽管如此，罗宾斯依然表示非常不喜欢这段序曲，但是最终还是同意将其保留下来。试演结束之后，《吉普赛》即将登陆纽约百老汇。然而，由于纽约

剧院的乐池都比较深，斯泰恩要求罗宾斯可以垫高乐池，以便提升乐手演奏的音量。然而，罗宾斯显然没有将斯泰恩的这个请求放在心上，直到舞台工作人员全部离场之后也没有安排这项工作。情急之下，斯泰恩的助手只好自己跑出去，购置了几条长板凳。首演当晚，罗宾斯惊奇地发现，乐池里的乐手们清晰可见，斯泰恩最终还是完成了自己的设想。

《吉普赛》终场方式的敲定也颇费了一番周折。原本全剧将终场于戏剧高潮点：露易丝（Louise——吉普赛·罗斯·李儿时的名字）以脱衣舞者的身份初次亮相舞台，然而主创者却不希望该剧停止于此，希望可以将全剧的结尾回归到对于露易丝母亲罗斯的关注上。《吉普赛》中的舞段基本都是戏剧描绘性的，但是，为了深入描绘罗斯濒临崩溃的精神世界，罗宾斯认为应该在剧终加入一段挖掘罗斯潜意识的"噩梦芭蕾"。在尝试创思一周未果之后，罗宾斯把这个艰巨的任务扔给了该剧的词曲作者斯泰恩与桑坦。最终，两人将罗宾斯的创作意图付诸一首长唱段《轮到罗斯》（Rose's Turn）。该曲的旋律源自之前的几首唱段，但是却换上了截然不同的唱词。乐曲中段，不堪精神重负的罗斯几乎无法继续，而乐曲终段则转入玛丽宣言式的怒喊"这一次万事将称心如意，为我，为我，为我，为我，为我，为我，为我！"斯泰恩与桑坦用音乐的方式，描绘出罗斯精神几欲崩溃的全过程，而该曲也成为《吉普赛》中最有戏剧张力的唱段。

最初，创作团队希望可以在《轮到罗斯》结尾直接切入终场对话，而不要被观众的掌声所打断。但是，小哈默斯坦却警告说，如果不允许观众在如此动人的唱段后鼓掌，他们会感到非常沮丧。创作团队最终妥协，罗斯此

处表演只好被谢幕打断。《吉普赛》随后版本中，女主罗斯改由安吉拉·兰斯伯里（Angela Lansbury）饰演。编剧劳伦斯要求安吉拉在《轮到罗斯》唱段结束后主动向观众鞠躬，而且要持续不断地鞠躬，直到观众意识到罗斯其实根本没有听见掌声，一切都只是她自己的幻觉（精神崩溃的结果）。劳伦斯对于这个化解戏剧尴尬的处理方案非常满意，而此刻，已距首演过后14年。

由于《轮到罗斯》中的部分旋律源自之前的唱段《妈妈柔声细语》（Momma's Takin' Soft），主创者原本希望可以在此处安排一段路易斯与琼的重唱。导演要求试演路易斯与琼的两位小演员爬到舞台上的一个高架上，但是其中一位小姑娘因为恐高，每次演到这里都会痛哭流涕，导演最终只能忍痛割爱地删除了两人的重唱。

剧中，罗斯有一首唱段名为《我是个有孩子的女人》（I'm a woman with children）。桑坦为该曲谱写的歌词让斯泰恩瞠目结舌，他认为"不会有男人愿意演唱这样的歌词"。然而，与斯泰恩的商业考虑不一样，桑坦的歌词完全基于剧中角色的人物塑造。桑坦一再坚持自己在该曲中的歌词，认为这非常符合这一时刻的戏剧需要，因为"这个女人，正在竭尽全力地劝诱一个男人，去接手自己的综艺秀演出"。尽管，桑坦后来还是为该曲的出版谱重新谱写了歌词，但他在20世纪70年代的访谈中坦言："如今，不会有人再经历我当年的尴尬了。"的确，虽然音乐剧对于戏剧整合性的诉求从未停止，但是完全忽略商业利益、仅仅为剧中角色量体裁衣的音乐创作，却依然需要漫长的发展历程。

剧中的那曲"轮到罗斯"是一首非常个性化的唱段，其中出现了一些之前唱段的旋律，如第一幕终场时的唱段"万事将称心如意"。"万

事将称心如意"原本是斯泰恩为《高跟纽扣鞋》而作，桑坦试图为这首旋律填充一段似曾相识的唱词。但是，当桑坦将自己谱写的歌词演唱给罗宾斯听的时候，后者却把歌名与主角的名字混淆了，一脸茫然地问道："罗斯的什么称心如意了？"

让路易斯一举成名
MAKING LOUISE A STAR

斯泰恩与桑坦用主题动机的手法，串联起《玫瑰舞后》的整体音乐结构。其中最显著的音乐主题是罗斯的"我有一个梦"（I have a dream），第一次出现在唱段"有些人"（Some People）中；此后，这一主题还成为"万事将称心如意"的引子，直接引出之后的第 2 ~ 5 乐段的歌曲曲式 a-a-b-a'（见谱例 40）。然而，在第六乐段中，斯泰恩又再次重复了 b 乐段，并将全曲终结在一个延长扩充的 a 乐段上。因此，全曲便呈现出一种非典型性的歌曲曲式结构——a-a-b-a'-b-a''。这对于古典音乐家来说，只是一个带再现的两段体（rounded binary form），其结构可以标记为 ‖: a :‖: b a' :‖，常出现于古典交响曲中的舞蹈性乐章。然而，对于更加熟悉歌曲曲式的音乐剧观众们来说，a-a-b-a'-b-a'' 这样的非典型性歌曲曲式结构定位可能更加合适。

在这首《万事将称心如意》中，罗斯的情绪如同脱缰的野马般热烈驰骋，她向路易斯描绘了自己的全新计划，并充满自信地在第 7 乐段中宣布"我和你必将万事称心如意"，完全无视女儿与赫比对于自己计划的震惊恐惧。在这里，主创者试图树立起一种全新的戏剧形象，正如斯泰恩所述："音乐剧舞台上已经出现太多

怨天尤人的人物了，观众们不再买账。在《玫瑰舞后》中，当罗斯被女儿琼抛弃并陷入破产的境遇时，我们完全可以在这里安排一段撕心裂肺的哀婉唱段。但是，这却不是我们希望塑造的罗斯形象。"因此，观众们可以在《玫瑰舞后》中看到一个在逆境中重新崛起的罗斯，一种乐观自信、充满野心的母亲形象。此外，这首《万事将称心如意》也是全剧中罗斯唯一一首表现出常人逻辑的唱段。为确保人物角色前后性格的统一，桑坦花费了很大的心思，他回忆道："该唱段设定的曲名，并没有给歌词创作留出多少发挥空间。该曲发生在车站，一位强势的母亲正要努力劝说自己的孩子加入演艺行业，我开始在脑海中勾勒出一幅幅有关旅行、孩子、演艺行业的画面。我敢打赌，不会有人将《玫瑰舞后》与旅行联系到一起，但是事实的创作情况就是这样。"

备受赞誉却无奖项
ACCOLADES, BUT NO AWARDS

1959 年的《玫瑰舞后》首演掀起了戏剧评论界的热烈反响，《美国杂志》（*Journal American*）写道："《玫瑰舞后》的首演给观众们带来一个妙趣横生的夜晚，要是有人不这么觉得，那他一定当时正因呼吸困难、贫血缺氧而被急救。"戏剧评论家阿特金森也赞誉道："《玫瑰舞后》的每一位主创者都表现不俗：剧中唱段无疑是斯泰恩谱写过的最美音乐，而桑坦的作词也是新颖独特、不落俗套。"遗憾的是，虽然《玫瑰舞后》几乎获得了当年托尼奖所有奖项的提名，但是因为两部竞争剧目的强大实力（第三部赢取普利策戏剧奖的音乐剧《费奥里罗》、罗杰斯与小汉默斯坦合作的热门剧目《音

乐之声》)，《玫瑰舞后》最终在托尼奖的角逐上颗粒无收。尽管如此，《玫瑰舞后》还是被公认为音乐剧历史上艺术成就最高的剧目之一。

虽然《吉普赛》被公认为是朱利·斯坦恩最杰出的作品，但他的另一部作品也堪称成功典范——《滑稽女郎》(*Funny Girl*)。然而，《滑稽女郎》的登台之路并不顺畅（甚至可以说是后台风波不断），不仅首演之夜被先后推迟了 5 次，而且剧中最后一场也被先后修改了 40 次。但是，《滑稽女郎》1964 年的首轮演出获得巨大的成功，以连演 1348 场的佳绩最终落幕。值得一提的是，《滑稽女郎》是百老汇第一部成功使用微型麦克的剧目，而该剧也成就出音乐剧界璀璨的明星芭芭拉·史翠珊 (Barbra Streisand)。出人意料的是，1967 年一部反响平平的《哈利路亚，宝贝》(*Hallelujah, Baby*)，反而倒为斯坦恩赢得了托尼最佳音乐剧奖，这让包括作曲家本人在内的很多业内人士不得其解。此后，斯坦恩再也没有创作出什么可圈可点的成功剧目。但随着时间的推移，当年的这部《吉普赛》愈发呈现出强有力的艺术生命力，而该剧的不断复排也最终确保了斯坦恩在百老汇音乐剧圈的知名度。

随心所欲的罗瑟
THE FREEWHEELING LOESSER

与斯泰恩始终专一的作曲事业不同，弗兰克·罗瑟的职业经历非常丰富，曾经做过餐厅监察员、办公室勤杂工、餐厅侍者、酒店钢琴师、一家小镇报纸的记者、一家杂志的针织品专栏编辑、新闻广告员等。罗瑟出身于一个古典音乐世家，但是，罗瑟对于锡盘胡同流行乐风的偏好与古典音乐格格不入，因此家人很早便放弃了对罗瑟的音乐培养。罗瑟的演奏基本都是靠敏锐的听

觉，而他早期的创作也主要集中于歌词领域。

1936 年，罗瑟第一次亮相百老汇，为一部时事秀创作了歌词。虽然该剧一败涂地，但是却为罗瑟迎来了一份与环球电影公司的 6 个月合约。罗瑟曾经与很多大牌作曲家有过合作，其中包括霍奇·卡迈克尔 (Hoagy Carmichael)、波顿·蓝恩 (Burton Lane) 和斯泰恩等。1942 年，罗瑟发表一首自己兼任词曲创作的歌曲，名叫《赞美主，停止战争》(*Praise the Lord and Pass the Ammunition*)。该曲迅速走红，卖出了 200 万张唱片和 100 万份歌谱。"二战"服役期间，罗瑟依然坚持不懈地创作歌曲，而这些作品的大受欢迎也不断激励着罗瑟，他开始考虑转向作曲行业。

1948 年，信心满满的罗瑟接手了自己的第一部百老汇作品《查理在哪？》(*Where's Charley?*)，剧本改编自 19 世纪末伦敦的一部滑稽剧《查理的姨妈》。这是一部明星制造的剧目，罗瑟的音乐创作完全是为剧中男主角的扮演者雷·博尔格 (Ray Bolger) 量身定制，后者曾经成功出演了罗杰斯与哈特 1936 年的音乐剧《魂系足尖》，并塑造了 1939 年电影版《绿野仙踪》中经典的稻草人形象。得益于乔治·艾伯特精湛的编剧与导演能力，罗瑟的这部音乐剧处女作获得了首轮演出 792 场的不俗成绩。

《查理在哪？》的两位制作人赛·弗尔 (Cy Feuer) 和厄内斯特·马丁 (Ernest Martin)，当时同样也是百老汇新人。此后，他们与罗瑟再度联手，希望可以将丹蒙·朗尤 (Damon Runyon) 的短篇小说《莎拉·布朗小姐的田园诗》(*The Idyll of Miss Sarah Brown*) 推上音乐剧舞台，而这便是之后的音乐剧名作《红男绿女》(*Guys and Dolls*)。该剧最先的编剧人选是好莱坞剧作家乔·斯沃林 (Jo Swerling)，但是他编写的剧本却显得过于严肃。相比之下，埃比·布鲁斯

（Abe Burrows）的版本则显得更加轻松愉悦。

图 30.2 《红男绿女》2003 年版，享用"古巴奶昔"

图片来源：https://commons.wikimedia.org/wiki/File:Guys and Dolls at Interact Theatre Company.jpg

自命不凡的三重唱
THE TINHORN TRIO

由于罗瑟的很多唱段创作于剧本之前，因此布鲁斯要在自己的剧本编写过程中，为这些唱段寻找合适的位置。然而，布鲁斯很快就察觉到，罗瑟似乎天生就具有一种敏锐的戏剧直觉。他为该剧创作的唱段似乎已经架构起一个良好的戏剧框架，布鲁斯并不用多费力气便可以将这些唱段串联起来。但剧中一首唱段略显不同，此曲名为《三个自命不凡人的赋格》（*Fugue for Tinhorns*，谱例 41）。罗瑟对这首演唱并无预设，甚至它最初也非为自命不凡者而作。该唱段原名"走投无路的三人曲"（Three Cornered Tune），由莎拉、内森和斯凯三个角色演唱。修改曲名后，罗瑟提升了该唱段的速度并配以全新歌词，已彰显乐曲背后的"恶棍气质"。

多年前，嗜赌成瘾的朱利·斯坦恩曾带着罗瑟前往加州参加赛马赌局。当时，罗瑟被赛马表格上的"一定能"（can do）三个字逗乐了。

多年后，正是这三个字激发了唱段《三个自命不凡人的赋格》的创作灵感。传统赛马中，第一声准备号是由军号吹响的，也被称为"各就各位号"（Call to the Post）。《红男绿女》试演首晚，当舞台上传来号角声时，观众席间一片欢笑，这让布鲁斯如释重负，不禁亲吻妻子脸颊，说道："我们做到了"。

《三个自命不凡人的赋格》并非真正意义上的一首赋格曲，而更像是一首卡农（或轮唱）。虽然乐曲中每个角色的唱词不同，但他们实际只是在重复奈斯利的旋律，如乐段 3 中本尼以及乐段 4 中鲁斯提的演唱。与此相反，赋格不仅要求各声部旋律不同，而且对声部之间的旋律独立性也有一定要求。即便如此，赋格和卡农一样，在音乐织体上都属于模仿性复调。

得益于这种模仿性的赋格手法，卢瑟为戏剧观众呈现出一种更加复杂的音乐结构，并描绘出三个赌徒之间微妙的戏剧关系——用同样却依次衔接的旋律，寓意着三匹赛马输赢概率的公平以及赌徒们争先恐后地希望自己赢得胜利的状态。有意思的是，这三个人在演唱时似乎毫不关心别人在演唱什么，这也让这些赛马场中的赌徒形象更加栩栩如生。

《红男绿女》中的音乐大多植根于爵士与福音音乐风格，其中最有代表性的唱段莫属"坐下，你快把船掀翻了"（Sit Down, You're Rockin' the Boat）。对于歌者而言，胜任卢瑟谱写的音乐并非易事，这一点在该剧的彩排过程中就初见端倪（见边栏注）。另一方面，卢瑟本人的创作工作也不轻松。在《红男绿女》费城试演时，斯泰恩到访卢瑟下榻的酒店。然而，当他来到酒店楼下给卢瑟房间打电话的时候，绞尽脑汁、埋头创作的卢瑟却回话说："如果你想不出可以和 mink 押韵的词，就别上来见我了。"

走进幕后：三思而后行

《红男绿女》中有一首唱段，名叫《因循守旧》（*The Oldest Established*）。这是一首讽刺性的校歌，是剧中一场掷骰子比赛时演唱的曲目。该剧是在《红男绿女》费城试演时才添加的唱段，这就意味着编舞迈克尔·基德（Michael Kidd）必须在彩排过程中完成该唱段的编舞。因此，彩排中，演员们必须有意识地降低嗓音，以便可以随时聆听到基德的口令指示。对于这种降低音量的做法，罗瑟非常不满意，因为他希望该唱段每次演唱时都必须热烈而响亮。

基德与马丁试图劝慰罗瑟，但是完全没有奏效。罗瑟在现场大声叫嚣，咒骂马丁为希特勒，并恶语相对道："我才是作者，你只不过是为我而工作的人。"舞台上慌作一团的演员们，只好停止了一切编舞的尝试，尽量按照罗瑟的要求大声歌唱。就在演员们声嘶力竭的同时，罗瑟悄悄溜出了剧场。出于好奇，制作人尾随而出，却发现罗瑟竟然买了块冰淇淋，然后兴高采烈地返回酒店去了。所有人这才意识到，原来罗瑟刚才的一切发飙，无非只是想让演员们把注意力转移回音乐上。

还有一次，剧中扮演萨拉的演员比格莉（Isobel Bigley）正在学习唱段《我将知道》（*I'll Know*）。这是一首音域很宽的曲目，比格莉难免会在高音区出现破声。这深深激怒了卢瑟，以至于他不假思索地跳上舞台，直接将手中的短袜扔在了她的脸上。毫无疑问，备受侮辱的比格莉在舞台上痛哭流涕，这才让盛怒之下的卢瑟意识到自己究竟干了什么。为此，卢瑟献上了一条极为昂贵的手链以示歉意。

再来一个！
ENCORE, ENCORE!

但是，艺术家们的努力并没有白费。首演结束之后，评论家约翰·查普曼（John Chapman）写道："《红男绿女》的唯一问题就是只演了一晚，如果它能持续演上一周，那该有多好！昨晚演出结束之后，我根本不愿意离开剧院，我希望在剧场找个角落待起来，直到《红男绿女》的大幕再次拉开。多么希望，在人们遗忘掉剧中美妙唱段旋律之前，可以再看到这场精彩绝伦的演出。"

《红男绿女》横扫了当年音乐剧界的各大奖项，同时将托尼、唐纳森以及纽约戏剧评论圈这三大音乐剧奖中最具含金量的"最佳音乐剧奖"收入囊中。该剧首轮演出1200场之后，又以100万美元的破纪录高价，将该剧的电影翻拍权出售给塞缪尔·高德温（Samuel Goldway）电影公司。当年，《红男绿女》虽然也希望可以进入普利策戏剧奖的角逐，但由于布鲁斯被"非美活动调查委员会"列入了黑名单，作为普利策奖评审委托方的哥伦比亚大学将该剧划出了候选人名单。

罗瑟作品与普利策戏剧奖
A "LOESSERCAL" AND A PULITZER

《红男绿女》之后，卢瑟的音乐剧创作之路并未终结。4年之后，卢瑟又以一部新剧出现在公众面前——《最高兴的男人》（*Most Happy*

Fella）。虽然该剧被冠以了音乐剧的标签，但是在音乐风格上却更加小歌剧风，并采用了宣叙调这种音乐剧鲜有出现的声乐形式。和之前格什温的《波吉与贝丝》相仿，《最高兴的男人》中也出现了一些流行曲风的唱段，如"站在墙角"（Standing on the Corner）。然而，报界评论还是将这部《最高兴的男人》定义为歌剧，这一点让罗瑟极为懊丧，他让斯图亚特·奥斯托赶紧联系报界："告诉他们，这不是一部歌剧！天啦！这会害死我们的……"

罗瑟似乎热衷于不同音乐剧风格的创作尝试，正如《最高兴的男人》与《红男绿女》之间的风格迥异一般，罗瑟创作于 1960 年的音乐剧《杨柳青》（Green willow）又呈现出另外一种截然不同的艺术风貌。但是，该剧仅仅上演了 95 场之后便黯然离场，成为罗瑟个人职业生涯中的第一次败笔。然而，仅仅一年之后，罗瑟的又一部力作《财星高照》（How to Succeed in Business Without Really Trying）再次闪亮登场。

《财星高照》的制作团队基本延续了《红男绿女》的原班人马，而戏剧评论界给予该剧空前一致的好评。沃尔特·科尔（Walter Kerr）写道："罗素与布鲁斯的这部新音乐剧作品中，你几乎找不出一句实话实说的台词。然而，你会发现，这些年来磨灭音乐剧生命力的恰恰就是这些虚伪的'实话'。《财星高照》中充满着各种各样的尔虞我诈与钩心斗角，它是那么的愤世嫉俗，但却又是那么的引人入胜！这是一部充满魅力的作品！"《财星高照》首轮演出 1417 场，它不仅捧走了当年托尼与纽约戏剧评论圈的两大"最佳音乐剧奖"，而且还荣获普利策戏剧奖的年度最佳戏剧奖。

然而，《财星高照》见证了卢瑟最后的百老汇辉煌。他接下来的新作，还在底特律试演的时候就被迫下场。但是，卢瑟一直坚持不懈地固守在音乐剧创作领域，直至临终之前，他还为后世留下了一部未完成的音乐剧作品。卢瑟对于后世的影响不仅仅是这些具有极高艺术价值的音乐剧剧目，同时，他还成立了以自己名字命名的出版公司——弗兰克音乐公司。该公司不仅是出版卢瑟自己的音乐作品，更重要的是，它还致力于推广新生代音乐家的作品，对于推动音乐创作产业起到了重要的积极作用。比如，他曾经推出理查德·阿德勒（Richard Adler）和杰里·罗丝（Jerry Rose）创作组合，这两人后来曾经创作出了《睡衣游戏》（The Pajama Game）与《该死的美国佬》（Damn Yankees）这样的优秀剧目。同时，卢瑟还帮助梅雷迪思·威尔森（Meredith Willson）成就了自己的第一部音乐剧作品《音乐人》（The Music Man）。此外，罗瑟的音乐剧作品，也为音乐剧创作领域提供了很多新的创作视角与艺术思路。正如托马斯·海斯查科（Thomas Hischak）所述："也许我们很难对罗瑟的艺术风格做出整体的评价，但是我们总是能在别人的音乐剧作品中看到卢瑟的影子。"

边栏注

序曲的作用

几个世纪以来，序曲在很多音乐作品中极为常见。序曲通常采用管弦乐的形式，最初是用于提醒观众演出即将开始，请入场就座并酝酿好情绪。音乐剧中的序曲旋律，通常会是该剧主要唱段的集锦，通过对这些重要旋律的预

热，加深观众对接下来即将出现唱段的印象。如果剧中某首唱段之后又再次重现的话，那便意味着，观众将在整场演出中至少聆听到三次这段旋律。观众对于唱段旋律的深刻印象，无疑会对音乐剧唱段的乐谱销量非常有益。但是，这就对配器人的作曲功力提出了严峻的挑战，因为配器作曲家们必须要通过巧妙的管弦乐编排，使这些不断重复的唱段旋律，不至于让观众产生审美疲劳之感。事实上，音乐剧中的序曲往往都是配器作曲家完成的。

序曲，为配器作曲家尽情施展自己的音乐才华提供了绝好的机会。在唱段伴奏中，配器作曲家必须小心翼翼地避免管弦乐队的喧宾夺主，而在没有声乐束缚的序曲中，乐队成为承担旋律的唯一主角。作曲家可以将主旋律分配给不同的乐器组，从而实现乐队音色上的千变万化。同时，作曲家还可以使用旋律对位与模仿复调等音乐手法，实现更加丰富多样的音乐结构。总而言之，摆脱了确保人声可辨性的束缚，作曲家可以尽可能地去挖掘乐队最大可能性的音乐表现力。

在一位优秀配器作曲家手中，序曲绝不仅仅只是剧中唱段旋律的浓缩。与歌剧序曲类似，音乐剧序曲本身也具有强大的艺术生命力，可以成为器乐音乐会中的保留曲目。比如斯泰恩为音乐剧《吉普赛》创作的序曲，就被公认为是音乐剧界最伟大的序曲之一。当然，斯泰恩的序曲创作也得到了该剧两位配器作曲家的鼎力相助。某种意义上说，配器作曲家们承担着树立剧目第一印象的重要作用，然而他们却往往得不到公众或舆论的关注，成为百老汇名副其实的幕后英雄。

延伸阅读

Banfield, Stephen. *Sondheim's Broadway Musicals*. Ann Arbor: University of Michigan Press, 1993.

Brahms, Caryl, and Ned Sherrin. *Song By Song: The Lives and Work of 14 Great Lyric Writers*. Egerton, Bolton, U.K.: Ross Anderson Publications, 1984.

Burrows, Abe. "The Making of *Guys and Dolls*." *Atlantic Monthly* 245, no. 1 (January 1980): 40–52.

Byrnside, Ron. "'Guys and Dolls': A Musical Fable of Broadway." *Journal of American Culture* 19, no. 2 (Summer 1996): 25–33.

Gottfried, Martin. *Sondheim*. New York: Abrams, 1993.

Green, Stanley. *Encyclopaedia of the Musical Theatre*. New York: Dodd, Mead, 1976.

Guernsey, Otis L., Jr., ed. *Playwrights, Lyricists, Composers on Theater: The Inside Story of a Decade of Theater in Articles and Comments by Its Authors, Selected from Their Own Publication*, The Dramatists Guild Quarterly. New York: Dodd, Mead, 1974.

Hirsch, Foster. *Harold Prince and the American Musical Theatre*. Cambridge: Cambridge University Press, 1989.

Hischak, Thomas S. *Word Crazy: Broadway Lyricists from Cohan to Sondheim*. New York: Praeger, 1991.

Loesser, Susan. *A Most Remarkable Fellow: Frank Loesser and the Guys and Dolls in His Life*. New York: Donald I. Fine, 1993.

Mandelbaum, Ken. *Not Since Carrie: Forty Years of Broadway Musical Flops*. New York: St. Martin's, 1991.

Mordden, Ethan. *Better Foot Forward: The History of American Musical Theatre*. New York: Grossman Publishers, 1976.

Ostrow, Stuart. *A Producer's Broadway Journey*. Westport, Connecticut.: Praeger, 1999.

Runyon, Damon. *A Treasury of Damon Runyon*. Selected, with an Introduction, by Clark Kinnaird. New York: The Modern Library, 1958.

Taylor, Theodore. *Jule: The Story of Composer Jule Styne*. New York: Random House, 1979.

Zadan, Craig. *Sondheim & Co.: The Authorized, Behind-the-Scenes Story of the Making of Stephen Sondheim's Musicals*. 2nd ed. New York: Harper & Row, 1986.

《吉普赛》剧情简介

需要说明的是，虽然《吉普赛》是因吉普赛·罗斯·李而得名，但该剧的叙事主线却是围绕其母亲罗斯而展开。罗斯一心想把女儿"小琼"打造成综艺秀舞台上的明星。大幕一拉开，为参加乔克叔叔组织的少儿才艺大赛，小琼正在排练节目《让我们取悦您》(*May We Entertain You*)。不出意料，比赛出现黑幕，但被罗斯识破。她威胁乔克必须让小琼获胜，否则便将他的阴谋公之于世。

强势的罗斯一手打造着小琼的演艺生涯，

野心勃勃地计划将女儿送进综艺秀职业剧团。由于缺少宣传资金，罗斯希望可以从父亲那里借一笔钱，但遭拒绝。一怒之下，罗斯从父亲那里偷走了一块价格不菲的牌匾。

小琼的综艺秀演出名为"小琼和报童"，小琼的姐姐路易斯扮演其中的一位报童。路上，罗斯一家遇见了一位糖果商人赫比。罗斯立即意识到天赐良机：赫比喜欢孩子，而自己恰好就是位带着孩子的母亲。赫比向罗斯求婚，但是罗斯更关注于发展女儿的事业，于是赫比许诺担任她们的经理人。

巡演生活异常艰辛。小小家庭剧团的资金有限，一行人只能担负起一间酒店房间，早餐也只能吃些残羹冷炙。路易斯的生日那天，罗斯送给女儿一头小羊羔。虽然小羊是为新节目"优雅的琼和她的农夫"而备，但路易斯还是为这个生日礼物欣喜若狂。赫比带来的消息更加让人惊喜——她们将登台奥菲姆剧院（Orpheum Circuit）。

时光流逝，昔日综艺秀的风光不再，奥菲姆剧院的票房日益惨淡，但罗斯并未放弃，她不断强迫已经不再年轻的演员们重复上演那些老套的节目。赫比非常失望，因为罗斯曾许诺他如果可以帮剧团亮相奥菲姆剧院便同意自己的求婚，但现在却反悔了。罗斯提出新的要求，希望赫比可以让小琼的名字出现在百老汇舞台上。

罗斯把剧团带到了百老汇剧院老板格兰茨格（T.T.Grantzinger）面前，发现琼表演潜能的格兰茨格立即提出短期合约，但却遭罗斯拒绝，因为她不希望琼单飞，离开自己的剧团。琼非常失望，觉得错失了自己人生中的重要机会，最后和剧团里的一个"农夫"男孩私奔了。罗斯深感背叛，赫比前来安慰，并劝说罗斯嫁给自己，然后好好隐退安居。罗斯将注意力转

向路易斯，要为她量身定制一部全新作品，将其打造成一位璀璨明星。路易斯对此非常恐慌，但是罗斯试图说服女儿渐入佳境。

虽然罗斯野心勃勃，但是这部新剧却是老生常谈。阴差阳错，这部剧签约的剧院是专门滑稽秀表演的（演出中常常出现脱衣舞表演）。罗斯准备愤然离去，但是路易斯却决定冷静面对现实——剧团面临破产，她们别无选择。罗斯终于答应嫁给赫比。就在开演之前，剧院的滑稽秀明星被捕入狱，罗斯力促路易斯替代主角登台表演脱衣舞。罗斯的疯狂决定让赫比和路易斯震惊，赫比忍无可忍之下决定离开，他鄙夷罗斯追求名利而毫无底线的行为。罗斯希望改变现有的脱衣舞表演模式，因为能歌善舞的路易斯可以为其增添娴静的淑女气质，那曲《让我们取悦您》在此显得如此适宜。罗斯的决定是对的：路易斯发现自己在这种脱衣表演中如鱼得水，她以"吉普赛·罗斯·李"的全新形象闪亮登场获得无数赞誉，一举成为纽约滑稽秀圣地明斯基剧院（Minsky）的当家名角。

如愿以偿的罗斯并不开心，因为她无法像之前那般掌控女儿，多年心血化为乌有。罗斯四处游荡，走入一家剧院空旷的舞台上，幻想自己成为舞台上的明星。一曲《罗斯的机会》（Rose's Turn），罗斯几近崩溃。一旁围观的路易斯突然意识到，这么多年母亲最希望得到的是关注，正如儿时的自己是那样渴望关爱。刹那间，一切释然，路易斯温柔地用貂皮大衣裹卷母亲，搀扶着她慢慢离开舞台。

《红男绿女》剧情简介

《红男绿女》的开场并非唱歌跳舞，而是一段默剧表演。舞台上，形形色色的纽约客和

游客正在各自忙碌，其中还混杂着一些偷渡客。一首《三个自命不凡人的赋格》，三位假装有钱的赌徒登场——奈斯利、本尼和鲁斯提，他们正在商量由谁来赢骗局。莎拉小姐带领基督救世乐团出现在舞台上。

南森面临难题，他常用的一些聚众赌博场地都被警察发现了。巴尔的摩车库的主人同意提供场地，前提是南森必须支付现金，但后者显然兜里没钱。赌博狂人斯凯出现在小镇上，如果能解决场地，南森知道斯凯必将出现。南森的压力不仅于此，订婚14年之久的未婚妻阿德莱德极力反对他从事赌博行业。南森必须小心行事，谨防未婚妻发现。为了筹钱，南森和斯凯打赌——斯凯不可能第二天把莎拉带到哈瓦那。斯凯以"寻来12位虔诚忏悔者"为条件，邀请莎拉共进晚餐。如果没有忏悔者，救世乐团将面临解散，但莎拉并不愿意和赌徒有任何瓜葛。斯凯亲吻了莎拉，莎拉虽扇了他巴掌，但却迟疑了好一会儿。

多年以来，阿德莱德一直欺骗母亲说自己已经结婚生子。面对遥遥无期的婚礼和自己嗜赌成性的未婚夫，阿德莱德患上了严重的感冒。与此同时，莎拉也在纠结是否要答应斯凯的条件，自己不能眼看着救世乐团就此解散。她最终接受邀请，并安慰自己这是为拯救这12位有罪的灵魂。

小镇上出现不少出了名的赌徒，这越发引起警方的怀疑。赌徒们解释说这都是为了给南森举办一场"单身派对"（bachelor party）。很不幸，这个消息让蒙在鼓里的阿德莱德听闻，激动万分的她开始积极筹备第二天晚上的"婚礼"，无奈之下南森只能答应。然而，救世乐团出现，却没有莎拉的身影，南森意识到自己可能输给了斯凯。果然，斯凯带着莎拉来到哈瓦那，带着她四处游逛，并诱骗她喝下了带有朗姆酒的奶昔。两人回到纽约，发现赌徒们趁莎拉不在，用传教团的场地开设赌局。

第二幕开场，两个愤怒的女人出现在舞台上。阿德莱德再次感冒，因为南森以拜访生病的舅舅为由取消了婚礼。莎拉几乎绝望，忘记了斯凯和自己的约定。但斯凯并未忘记的自己承诺，他赢了所有赌徒，筹码就是他们必须全部出现在传教团的忏悔会上。阿德莱德恳求南森在午夜婚期证书失效之前举行婚礼，南森拒绝了，因为他必须愿赌服输前去参加忏悔会。阿德莱德怒不可遏，在她看来，这无疑只是另一个苍白无力的谎言。

忏悔会上聚满赌徒，他们坦言自己的罪孽，奈斯利用一曲《坐下，小心慎言》（Sit Down, You're Rockin' the Boat）揭示自己的过往。阿德莱德发现南森这次果然没有欺骗自己，而莎拉也最终意识到自己已经爱上斯凯。两对情人决定一起举行婚礼，斯凯也自告奋勇成为莎拉救世乐团的鼓手。阿德莱德终于如愿以偿，却惊奇地发现，南森患上感冒了。

谱例 40 《吉普赛》

朱利·斯坦恩 / 桑坦，1959 年
《万事将称心如意》

时间	乐段	曲式	歌　　词	音乐特性
0:00		引子		乐队颤音
0:02	1	人声引入 主歌	**罗斯：** 我有一个梦想，一个有关你的梦想，孩子！ 这个梦想必将实现，孩子！ 他们以为我们完蛋了，但是，孩子，	"梦想"动机

时间	乐段	曲式	歌　　词	音乐特性
0:17	2	a	你将会一鸣惊人 你将为万人瞩目 一切尽在掌握之中！ 就在此地，就在此时，让我们从头开始。宝贝，	前两个歌词上延长 两拍子 大调 轻快的速度
0:32			万事将称心	宽广的三拍子
0:36			如意！	回到两拍子
0:39	3	a	准备就绪，扫除障碍 你需要做的就是彻底放松。 献上香吻，深鞠一躬，宝贝，	重复乐段a （去掉延长音）
0:51			万事将称心	三拍子
0:54			如意！	两拍子
0:58	4	b	你大显身手的时刻到了，你让全世界侧耳倾听！ 让一切运作起来，这仅仅只是一个开始！	爬升的旋律
1:12	5	a'	大幕拉开，灯光亮起， 舞台上你高高在上！ 你将会一鸣惊人，你将为万人瞩目， 我敢肯定，你等着瞧吧！ 幸运之星就要降临，宝贝，	重复乐段a
1:34			万事将称心如意，为了我	三拍子
1:43			为了你	两拍子
1:47	6		你一定能做到，只是你还需要一个帮手。 我们一定能做到，妈妈来搞定	缓慢地
2:02			这一切！	回到快速
2:04	7	a''	大幕拉开，灯光亮起， 舞台上我们高高在上！ 我敢肯定，等着瞧吧！ 号角已经响起，跟紧我的步伐！ 我敢肯定，你等着瞧吧！ 任何事也不能阻拦我们的胜利！宝贝，	
2:26	8	人声 尾声	一切称心如意， 就像娇艳玫瑰或清秀水仙， 或是艳阳高照或欢乐圣诞， 或是荧光灯或棒棒糖。 我和你将万事称心如意	长时值 不同节拍间转换

346

谱例 41 《红男绿女》

弗兰克·罗瑟 词曲，1950 年
《三个自命不凡人的赋格》

时间	乐段	歌　　词			音乐特性
0:31					"各就各位号"
0:38	1	**奈斯利：** 我这儿有匹马 它叫保罗·瑞薇儿 这儿有个家伙说 如果天气良好			跳跃的四拍子 大调

时间	乐段	歌词			音乐特性
0:45	2	马儿就能跑飞快 这家伙说 马儿能跑得飞快 如果他说马儿能跑得飞快 那就一定能，一定能			
0:59	3	奈斯利： 一定能 一定能 这家伙说 马儿能跑得飞快	本尼： 我赌沃伦塔会赢 因为在早上那场 那家伙让它 胜出 5-9 点		开始模仿性复调
1:06	4	如果他说马儿能跑得飞快 那就一定能 一定能	有机会 有机会 那家伙说这匹马 有机会	鲁斯提： 看看那匹艾皮塔夫， 它赢了半个身位， 根据电报所说	第三个声部加入
1:12	5	我就赌保罗·瑞薇儿 我听到它的马蹄声很棒 当然这还得看 昨天晚上是否下雨了	如果他说这匹马 有机会 有机会 有机会	有危险 有危险， 这家伙说这匹马 有危险	
1:19	6	喜欢泥泞 喜欢泥泞 这个符号表示马儿 喜欢泥泞	我知道肯定会是沃伦塔 它早上表现好极了 骑士的弟弟 是我朋友	如果他说这匹马 有危险 有危险 有危险	
1:25	7	如果着表示马儿 喜欢泥泞 喜欢泥泞 喜欢泥泞	需要比赛 需要比赛 那家伙说这匹马 需要比赛	一分钟之后，孩子们 我听到饲料箱的噪音 它自己的祖父 名叫伊奎珀斯	
1:32	8	我告诉你保罗·瑞薇儿 这绝不会错 这是裁判员的话儿 绝对真实可靠	如果他说这匹马 需要比赛 需要比赛 需要比赛	比赛开始了， 比赛开始了， 这家伙 召唤起马儿	
1:39	9	一定能 一定能 这家伙说 马儿能跑得飞快	我赌沃伦塔赢 因为在早上那场 那家伙让它 胜出 5-9 点	如果他召唤起马儿 比赛开始 比赛开始 比赛开始	
1:46	10	如果他说马儿能跑得飞快 那就一定能 一定能	有机会， 有机会， 那家伙说这匹马 有机会	让艾皮塔夫赢吧， 它赢了半个身位 根据电报里所说的	
1:53	11			艾皮塔夫	人声尾声 主调 和声化
			沃伦塔		
		保罗·瑞薇儿			
		所有人： 我才是最终赢家			

第 *31* 章

马瑞迪斯·威尔逊与 **20** 世纪 **50** 年代的其他百老汇面孔

很多年前，一位来自于美国爱荷华州某小镇的作家，将自己前半生在戏剧制作行业的浮浮沉沉，用音乐剧的形式展现在百老汇舞台上。然而，因为一直没有遇到对此创作感兴趣的伯乐制作人，他的音乐剧梦想也屡屡化为泡影。这位作家就是当时已 55 岁的马瑞迪斯·威尔逊（Meredith Willson），而这部音乐剧力作就是后来享誉世界的《音乐人》（*The Music Man*）。

威尔逊年轻时曾经就读于音乐艺术学院（后来的茱莉亚学院），但是后来转去苏萨的乐队演奏长笛。1929 年纽约股市崩盘之前，威尔逊还曾经是纽约爱乐的一员。之后，他移居美国西海岸，曾经就职于 ABC 与 NBC 电视台，专门为广播电视或电影谱写配乐，还尝试一些古典音乐创作。

证明无法完成……
TO PROVE IT COULDN'T BE DONE ...

与此同时，威尔逊还非常热衷于在朋友聚会中讲故事，为此特别撰写了一本故事集，名为《我拿着短笛站在那里》（*And There I Stood With My Piccolo*）。期间，威尔逊的妻子芮妮（Rini）曾经无数次劝说丈夫，应该把自己的种种经历都写进音乐剧。但是，威尔逊本人并未在意，直到有业内专业人士也提出相似的建议时，他才开始认真考虑这件事情。

他回忆说："于是，有一天，没有思虑再三，我便在一张空纸上写下四个词'第一幕,第一场'（ACT ONE, SCENE ONE）。这当然不是为了证明我可以创作音乐喜剧，而是为了告诉他们我根本无法完成。然而，在接下来的六年里，我却在一直走在这一领域的最前线。我注视着那张纸上至关重要的四个词，那是一切的开始。至今为止，一切都还不错，虽然当时这四个字之后的创作让人心力交瘁。第五个字毫无灵感，于是我呆坐在那里，时间无声无息地流逝，一晃就是三年。"

威尔逊将音乐剧的故事主角设定为一个狡猾的乐器推销商哈罗德·希尔（Harold Hill）以及一个男生乐团，最初设定的剧目为《银三角》（*The Silver Triangle*）。制作人赛·弗尔和厄内斯特·马丁对于威尔逊这个故事非常感兴趣，但是苦于手头还有两个新作品，他们恳求威尔逊可以耐心等待一段时间。威尔逊很乐意地答应了，但是弗尔与马丁希望可以更换剧名，此外两人还担心，该剧副叙事线索上的那个患痉挛性瘫痪的小男孩，

有可能会在故事情节的发展中喧宾夺主。

几周之后，马丁很快便想出了一个新的剧目——《音乐人》，但是修改剧情显然还需花费更长的时间。马丁为此曾经特意前往加州，帮助威尔逊进行该剧的创作。但6个月后马丁便重返纽约，之后不久，威尔逊就在报纸上读到了这样一条报道："弗尔与马丁决定搁置《音乐人》的创作计划，以便全身心地完成其他剧目的创作。"此后，弗尔也曾经尝试吸引其他制作人入盟《音乐人》团队，但是一直未果。与此同时，威尔逊也并未放弃，一遍又一遍地修改着《音乐人》的剧本。他不仅数次更改剧中角色的身份，而且还试图不断让剧情变得更加真实、有说服力，并不断在剧情发展中构思唱段素材。

当威尔逊改到第32稿的时候，他意外地收到了弗尔与马丁的一份邀请，希望他可以为另外一部音乐剧谱曲。弗尔与马丁希望威尔逊可以在3个月之内给出答复，但就在此期间，威尔逊联系上了另外一位制作人克米特·布鲁姆嘎登（Kermit Bloomgarden）。布鲁姆嘎登将威尔逊夫妻邀请到纽约，以便可以聆听《音乐人》的初稿。之后，布鲁姆嘎登邀请威尔逊到自己的办公室，说出了每一位创作者最希望聆听的话语："马瑞迪斯，我可以有这个荣幸来制作你这美妙的作品吗？"

赋予爱荷华音乐生命
BRINGING IOWA TO LIFE (MUSICALLY)

于是，《音乐人》的制作步入正轨。同样，布鲁姆嘎登也向威尔逊提出了删减那位残疾小男孩戏份的要求。虽然威尔逊希望通过这个角色表达一种身残志不残的精神，但他知道，布鲁姆嘎登的建议是中肯的。威尔逊所要做的，是要构思出一个新的可以替代的角色。与此同时，布鲁姆嘎登开始着手招募该剧的创作团队。威尔逊的音乐风格非常独特，如同当年欧文·伯林热衷于混成曲一般，威尔逊非常偏爱使用两个曲调之间非模仿性的复调手法。比如《音乐人》中的第一场，威尔逊将一首疾速进行的《祸从口出》（Pick-a-Little, Talk-a-Little）与另一首舒缓抒情的《晚安，女士》（Goodnight, Lady）叠加在一起。此外，《音乐人》还大量使用了无伴奏四重唱的音乐形式，它对演唱者的现场演唱能力提出了严峻的挑战。无伴奏四重唱后来逐渐发展为一种独特的表演形式，由于这种演唱方式的独特魅力体现于现场而非唱片发行，因此它的观众群体并不广泛，但却都是忠实粉丝。

《音乐人》的开场方式非常有特色，是一群旅行推销员在火车上对话闲聊的唱段。其中的歌词似乎既非演唱也非念白，更像是这些人在咔嗒咔嗒的火车行驶节奏中喋喋不休的唠叨，听上去非常类似于后来的说唱乐。罗杰斯与哈特曾经在好莱坞电影配乐中使用过类似的说唱手法，但是对于百老汇的音乐剧观众来说，这完全还是一个新鲜事物。

《音乐人》中，在学生阿玛瑞丽丝（Amaryllis）的钢琴课上出现了一首唱段。阿玛瑞丽丝在钢琴课上学习了一种的新的演奏技法——双手交叉。在她温柔的钢琴声中，老师马瑞安（Marian）演唱了一首《晚安，我的那一位》（Goodnight, My Someone）。该曲采用了甜美的三拍子节奏，表达了马瑞安对于爱情的渴望。该曲曲调听上去似曾相识，因为它的旋律基于之前的《76支长号》（Seventy-six Trombones），但两者在节奏上略有区别。如表31.1所示，《晚安，我的那一位》呈现出一种间断性的音乐布局，而《76支长号》听上去更加连贯流畅。

表 31.1 《晚安，女士》和《76支长号》中使用了相同的旋律

			哆：-night			
梭：Good-				梭：my		
					咪：Some-	
						来：-one
		西：-ty	哆：six			
	拉：-en-			梭：trom-		
梭：Sev-					咪：-bones	
						来：in

图 31.1 《音乐人》中，玛丽安·帕罗（芭芭拉·库克饰）被哈罗德·希尔（罗伯特·普雷斯顿饰）欺骗

图片来源：Photofest: Music_Man_101.jpg

《晚安，我的那一位》与《76支长号》两者之间的关系非常微妙，威尔逊解释道："在貌似清高的外表之下，马瑞安实质上是一位孤独而又渴望情感的女性。而在哈罗德看似玩世不恭、来者不拒的外表之下，同样也隐藏着一颗孤独而又敏感的心。因此，通过这两首微妙关联的唱段，观众将会有意思地发现，这两个外表相去甚远的男女主角，灵魂深处却是那么的共通。"

相比于《76支长号》的进行曲风，《晚安，我的那一位》听上去更像是一首摇篮曲。但是，这两者相同的旋律，却将两位主人公紧紧联系在一起。为了进一步昭示两首唱段之间的关系，威尔逊特意在全剧第二幕中安排了这两首唱段的同时再现。《晚安，我的那一位》采用了 a-a-b-a 的歌曲曲式（见谱例 42），其中乐段 2 与乐段 3 是对乐段 1（a）的重复，但每一次重复都会在音高上有所提升，这在音乐技法中称为"模进"（sequence）；乐段 5 进入 b 段，威尔逊在这里使用了一个不寻常的转调。通常，乐曲一般都会开始于主调，然后在中段转调至属关系调。但是，威尔逊却将该曲的 b 段转移至下属调。虽然这种转调手法并不稀奇，但是它却为这首简单的唱段增添了很多别样的音乐风味。

最终登场
ON STAGE, AT LAST

《音乐人》的艺术创作一共耗时了 6 年，先后完成了 40 版修改稿。该剧最终于 1957 年亮相百老汇，勾起了观众对于那段纯真质朴、乐观积极的奋斗年代的无限回忆。约翰·查普曼将其评价为"26 年来最伟大的音乐喜剧之一"，他说道："26 年前，格什温的《引吭高歌》在音乐剧界确立起一种全新的喜剧标准，而这一点在 1950 年的《红男绿女》中被进一步发扬光大。《音乐人》是可以与这两部剧作相媲美的优秀作品，剧中的歌、舞、表演精致而专业。即便是将剧目再延长一倍或是一晚连演两场，也不会让人觉得审美疲劳。"

《音乐人》同年上演的《西区故事》风格迥异，它显然是当年音乐剧界的大赢家，同时赢取了纽约戏剧评论圈与托尼的最佳音乐剧大奖。然而，继《音乐人》之后，马瑞迪斯·威尔逊再也没能创作出更加具有超越性的音乐剧作品。1960年，戏剧指导推出了威尔逊的另一部作品《琼楼飞燕》（*The Unsinkable Molly Brown*）。虽然该剧充满热情与能量，也获得了532场的首演成绩，但是在戏剧评论圈却反响很差。威尔逊之后的音乐剧创作更是不断走下坡路，其最后一部作品甚至还在洛杉矶试演的时候就被迫下场。在遭遇了一场家庭意外之后，威尔逊正式退出音乐剧创作界，并于1984年逝世于美国加州的圣塔莫尼卡。

如父，如女
LIKE FATHER, LIKE DAUGHTER

《音乐人》中的很多艺术创新，一定程度上也得益于威尔逊的百老汇新人身份，这使其避免被以往的音乐剧传统思维所束缚。与其截然相反，理查·罗杰斯的女儿玛丽·罗杰斯（Mary Rodgers）似乎是在音乐剧的文化氛围中泡大的。玛丽年仅12岁的时候，就亲眼见证了《俄克拉荷马》辉煌的成功，而她的青春期几乎就是伴随着父亲与小汉默斯坦创造的美国音乐剧辉煌时代。因此，玛丽顺理成章地继承了父亲的衣钵。然而，父辈曾经无与伦比的艺术成就，反而成为玛丽难以承受的巨大心理压力（这也就是为何很多百老汇艺术家的子女都没有选择继续这一行业）。并且，艺术创作天赋似乎并不是家族DNA的必然遗传，理查·罗杰斯精湛的音乐才华似乎并没有继承到女儿身上，倒是反而在孙子亚当·葛透（Adam Guettel）身上略显端倪。

玛丽·罗杰斯在音乐剧创作界的成长，并非仅仅停留于对父亲剧目的观察。事实上，很多百老汇艺术家都会选择百老汇之外的演出平台来锻炼自己的创作技艺。比如每年夏天，匹克诺斯山（Poconos）和阿迪朗达克公园（Adirondack）一些度假胜地都会雇词曲作家为假期旅客创作一些短小的娱乐性剧目。由于这些剧目的上演翻新频率非常高（每周一部新剧），而且大多数都短小精干、幽默生动，很多百老汇艺术家都非常乐忠于接手这样的工作，以便在实践中不断提升自己的创作能力。

如今，卡茨基尔的"舞台门庄园"（Stagedoor Manor in the Catskills）承担起类似的角色，曾经的参演阵容不乏后来的大牌明星，如娜塔莉·波特曼（Natalie Portman）、小罗伯特·唐尼（Robert Downey, Jr.）以及莉亚·米歇尔（Lea Michele）等。

床垫音乐剧
THE MATTRESS MUSICAL

更重要的是，这些短小剧目之后也非常有可能被进一步扩充为完整的百老汇剧目，玛丽·罗杰斯的音乐剧《豌豆公主》（*Once Upon a Mattress*）便是如此。该剧的雏形，来自于为匹克诺斯山塔米蒙特度假村（Tamiment resort）夏季演出而创作的单幕剧，创作初衷就是为了讲述豌豆公主的童话故事。和很多童话类电视卡通片相仿，该剧表面上看上去是为孩子们讲述童话故事，但其中却隐藏了很多成人式的娱乐。20世纪50年代，美国电视界的"竞猜节目丑闻"几乎成为最热门的公众话题。美国民众惊诧地发现，"6.4万美元有奖竞答"这样的热门竞猜类电视节目，居然存在着幕后黑手的

操纵。于是，玛丽与时俱进地在音乐剧《豌豆公主》中插入了有奖问答的环节，以示对该丑闻事件的嘲讽。

图 31.2 温妮弗莱德公主的扮演者卡罗·博纳特（Carol Burnett）与作曲家罗杰斯、导演乔治·艾伯特一起排练《豌豆公主》

图片来源：Photofest: Once_Upon_Mattress_stage_0.jpg

《豌豆公主》虽然采用了童话故事一贯的开头模式——很久很久以前，但其中却出现了很多成人式的隐喻与暗示。但是，总体来讲，该剧还是一部用各种语意双关的俏皮话勾勒而成的、充满童趣的音乐剧作品。该剧也或多或少地让人回忆起 19 世纪曾经风靡的滑稽秀表演以及如《伊万戈琳》这样的代表性滑稽秀作品。

大幕一拉开，《豌豆公主》的开场曲名为《公主招募职位》（Opening for a Princess），曲名中的"opening"无疑是一语双关，它既有公主身边空缺职位的意思，也有表示全剧开场曲的含义。温妮弗莱德（Winnifred）公主入场曲《害羞》（Shy），也是一首充满幽默寓意的唱段。通常，作曲家都会用充满试探与犹豫的音乐来描绘一位胆小怕羞的戏剧角色，但是这首《害羞》的旋律却是仓促而有力，似乎演唱者一点也不害羞。该曲的歌词更是与害羞二字相去甚远：公主不仅自己勇敢地游过了护城河，而且还迫

不及待地想要遇见那位单身贵族。《豌豆公主》首演版中公主的扮演者卡罗·博纳特（Carol Burnett），将自己在该曲中使用的音量描绘为声嘶力竭，而与此同时的大乐队伴奏也与该唱段曲名毫不相称。

如谱例 43 所示，这首《害羞》开始于一段对话，之后的第 2 ~ 5 乐段似乎是一个标准的 a-a-b-a[1] 歌曲曲式。然而，乐段 6 却引入了一个全新的音乐素材（c），并在乐段 7 中加入了一段应和式的新唱段。乐段 8 中插入了一段舞蹈，之后的乐段 9 又再现了 a 段旋律，并引出之后乐段 10 的尾声。

《豌豆公主》中皇后的扮演者是简·怀特（Jane White），虽然怀特是一位黑人演员，但是主创者却要求她在表演中戴上白面具，以避免观众对于这种混肤色皇室家族的反感。虽然怀特最终答应了主创者的要求，但是却感觉在朋友面前丢尽了脸面。若干年后，百老汇才会彻底消除这种种族隔离与肤色偏见。

美女云集的欢乐秀
THE LIGHTHEARTED SHOW WITH LEGS

《豌豆公主》被戏称为是唯一一部在曼哈顿巡演的音乐剧剧目。该剧 1959 年首先登陆外百老汇，并在之后转场百老汇大剧院。由于档期问题，《豌豆公主》被迫再次转场，并在之后连续更替了两家剧场。该剧成为很多小型制作公司的宠爱，一年中被先后制作出 400 多个版本。有意思的是，玛丽·罗杰斯因为该剧而获得托尼奖提名，而她的竞争对手中包括自己的父亲——因《音乐之声》而入围的理查·罗杰斯。

《豌豆公主》并非玛丽·罗杰斯唯一的音乐剧作品，但却是她最成功的百老汇剧目。1963年，玛丽又推出了一部名为《热点》（Hot Spot）的音乐剧，但该剧却呈现出诸多问题。首先，《热点》的首演被先后推迟了4次。按照百老汇惯例，不到剧目正式首演结束，戏剧评论界都无法公布对于剧目的评价意见。然而，这数番推迟倒是成全了《热点》的制作人，使其可以在免遭戏剧评论口舌的情况下，提前预售出很多演出票。最终，《热点》将首演日选在了一个周五晚上。这个演出时间点通常是缺乏自信的制作人的首选，因为通常很少有人会在第二天的周末一大早阅读报纸，评论界可能出现的负面评论就会被人们忽略。然而，更让《热点》颜面尽失的是，该剧的导演与舞蹈设计都拒绝将自己的名字印在节目单上，以免招来不必要的责备与批评。果然，这样一部连创作团队本身都没有信心的作品，上演了仅43场之后便早早下场。在《热点》下场之前，玛丽·罗杰斯曾经向年轻的斯蒂芬·桑坦求助，后者帮助玛丽修改了剧中的一首唱段，但这已是回天无力。但是，玛丽与桑坦倒是因此结缘，两人曾经在1952年合作过一部电视音乐剧，虽然这部作品最终没能找到买家。

1966年，玛丽·罗杰斯与贝尔（Marshall Barer）携手创作过一部时事秀，名叫《疯狂秀》（The Mad Show）。桑坦为该剧创作了一首歌《从……来的男孩》（The Boy From...），这显然是对那首流行金曲《来自伊帕内玛的女孩》（The Girl from Ipanema）的恶搞。这种嘲讽恶搞的笔调，贯穿着这部《疯狂秀》的始终，而桑坦在该剧创作中也故意使用了一个西班牙式的化名。1976年，在向桑坦致意的一场演出"与桑坦肩并肩"中，重新编排了这首恶搞的《从……来的男孩》以及玛丽的另一首《你好，爱人》（Hello, Love）。

尽管父辈光环掩盖了玛丽·罗杰斯在百老汇的个人奋斗，但她从未放弃创作，而是将视角转向儿童文学题材。她的一本儿童故事《怪诞星期五》（Freaky Friday）曾被改编为两部动画电影，并被改编为音乐剧，2016年首演于美国弗吉尼亚。值得一提的是，将《怪诞星期五》搬上音乐剧舞台的正是音乐剧《近乎正常》（见第45章）的创作者汤姆·基特（Tom Kitt）和布莱恩·约基（Brian Yorkey）。此外，玛丽与母亲还联手为《麦考尔杂志》（McCall's Magazine）主持了一个咨询专栏，名叫"两个脑袋瓜"（Of Two Minds）。她们在专栏中分别回答读者的来信，而代沟产生的不同视角，也让母女俩对相同问题的回答常常迥然相异。此外，1978年，玛丽·罗杰斯联手其他几位作曲家，一起将斯塔兹·特科尔（Studs Terkel）的小说《工作》（Working）搬上了音乐剧舞台，故事视角集中于美国形色各异的工人形象。虽然玛丽没有达到其父理查·罗杰斯在百老汇音乐剧界的艺术高度，但是她却是最早几位赢得百老汇首肯的女性作曲家之一。

木琴和圆顶礼帽
XYLOPHONES AND BOWLER HATS

与玛丽相仿，理查·阿德勒（Richard Adler）也是出身于一个音乐家庭，但是他却没有从父母那里得到多少艺术教益。阿德勒回忆说，出于对父亲的叛逆，他儿时拒绝学习识谱或演奏钢琴。大学时代，虽然阿德勒所学专业是编剧，但是他很快便发现自己在作曲领域的兴趣。仅仅借助于一个玩具木琴，阿德勒便开

始了自己的作曲尝试。事实上，玩具木琴对于不懂音乐的人来说，未尝不是一件很好的创作工具。作词家鲍勃·马瑞尔（Bob Merrill）曾经向阿德勒力荐这件乐器：玩具木琴方便在长途旅行中随身携带；编写旋律时仅仅只用记录下琴键对应的数字，可以不用借助五线谱完成记谱。

1950年，阿德勒遇到了杰瑞·罗斯（Jerry Ross），一位同样热衷于作词作曲的音乐家。相同的志趣爱好让两人走到了一起，于是两人开始携手合作，为歌手、电视节目、电影或时事秀创作音乐。他们的努力引起了弗兰克·罗瑟的注意，后者将两人签约至自己的出版公司。事实证明，阿德勒与罗斯没有辜负罗瑟的期望。二人于1953年创作的单曲《白手起家》（*Rags to Riches*），一举荣登流行榜单之首，唱片销量超过100万张。

1954年，乔治·艾伯特与杰罗姆·罗宾斯开始联手制作新的音乐剧作品《睡衣游戏》（*The Pajama Game*）。艾伯特与罗宾斯希望可以邀请罗瑟加盟为该剧作曲，罗瑟虽然予以拒绝，但却向二人力荐了阿德勒与罗斯并让他们聆听了后者的一首作品《蒸汽取暖器》（*Steam Heat*）。这是一首非常有想象力的音乐作品，它用音乐的形式模仿蒸汽取暖器滋滋冒气的声响效果。该曲不仅为阿德勒与罗斯赢得了为《睡衣游戏》谱曲的工作，而且还成为该剧的一首唱段。舞蹈设计大师鲍勃·福斯（Bob Fosse）在《睡衣游戏》中第一次尝试了其标志性的舞蹈语汇——头戴圆顶高帽的舞者脚趾内扣、身体弯曲。《睡衣游戏》中另一首热门唱段名叫《赫南多的藏身处》（*Hernando's Hideaway*），该曲与剧情并无关联，仅仅是为了增加该剧的喜剧效果。

《睡衣游戏》是一部将严肃命题与讽刺调侃融于一体的作品。大幕一拉开，报幕员用一长段开场白拉开了全剧序幕："这是一部非常严肃的戏剧，也是一部充满问题的戏剧，它讲述了资本家与劳动者之间的故事。这一点，我不得不事先表明，因为一会儿您会在剧中看到一群裸体妇女林间追逐。这是一部充满象征意义的剧目。"

《睡衣游戏》独特的荒诞幽默风格，不仅深受百老汇观众的喜爱，而且还获得了专业戏剧评论的首肯，让该剧一举捧走了当年的托尼最佳音乐剧奖。《睡衣游戏》最终以1063场的演出成绩顺利收工，也成为百老汇历史上第八部首演场次过千的作品。

《睡衣游戏》的成功，让该剧创作团队跃跃欲试地投入到下一部作品《该死的美国佬》（*Damn Yankees*）中。罗宾斯退出之后，艾伯特接手了其原来的导演位置。鲍勃·福斯依然担任该剧的编舞工作，而阿德勒与罗斯则再次担起了全剧谱曲重任。该剧的戏剧故事围绕棒球运动而展开，而这个戏剧主题并不被百老汇人看好。但是，《该死的美国佬》显然是让美国音乐剧界大吃一惊，它不仅首演场次过千，而且还捧走了当年的托尼最佳音乐剧奖。

正当阿德勒与罗斯的创作生涯如日中天的时候，年仅29岁的罗斯因为慢性支气管扩张而告别了人世。失去亲密伙伴的阿德勒，虽然也曾经尝试过其他的合作人并完成了三部舞台作品，但是效果显然不尽人意（最后一部作品仅上演8场就被迫下场）。然而，阿德勒的职业生涯并未因此而终结。他继续以制作人和歌曲作者的身份出现，曾经帮助肯尼迪总统执导了那场在麦迪逊广场花园举办的著名生日盛会。正是在这场聚会中，好莱坞性感女王玛丽莲·梦露（Marilyn Monroe）为总统先生深情献唱了

一曲生日歌。阿德勒之后，百老汇创作界继续迎来群星璀璨的时代。

延伸阅读

Adler, Richard. *You Gotta Have Heart: An Autobiography*. New York: Donald I. Fine, 1990.

Banfield, Stephen. *Sondheim's Broadway Musicals*. Ann Arbor: University of Michigan Press, 1993.

Ewen, David. *Complete Book of the American Musical Theater*. New York: Henry Holt & Co., 1958.

Gottfried, Martin. *Broadway Musicals*. New York: Abradale Press, 1984.

Green, Stanley. *The World of Musical Comedy*. Third edition, revised and enlarged. New York: A. S. Barnes, 1974.

Kasha,.Al, and Joel Hirschhorn. *Notes on Broadway: Conversations with the Great Songwriters*. Chicago: Contemporary Books, 1985.

Mandelbaum, Ken. *Not Since Carrie: Forty Years of Broadway Musical Flops*. New York: St. Martin's, 1991.

Mordden, Ethan. *Better Foot Forward: The History of American Musical Theatre*. New York: Grossman Publishers, 1976.

———. *Coming Up Roses: The Broadway Musical in the 1950s*. New York: Oxford University Press, 1998.

Prince, Hal. *Contradictions: Notes on Twenty-Six Years in the Theatre*. New York: Dodd, Mead, 1974.

Willson, Meredith. *But He Doesn't Know the Territory*. New York: G. P. Putnam's Sons, 1959.

《音乐人》剧情简介

大幕拉开：1912年，在一个满载着旅行推销员的火车车厢里，人们一边玩着扑克，一边闲聊推销员的生活现状。乐器推销员哈罗德·希尔口碑极差，他搞坏了销售员的名声。大家一致认为，在爱荷华州不用担心希尔会背后使坏，因为爱荷华人非常顽固，对双重交易这样的骗术不会买账。当火车停靠在水城站时，一位玩扑克的乘客站起身来，扬言要给爱荷华人上一课便走下火车。此人的行李箱上赫然写着"哈罗德·希尔博士"。

希尔会见了之前的同事，此人提醒希尔：当地的音乐老师、图书馆管理员玛丽安·帕罗（Marian Paroo）是个不容易被哄骗的人。当得知对方是位女性后，希尔不以为然，他非常自信觉得自己可以一如之前那般轻松搞定她。有人预定一个台球桌，这让希尔心生一计。他找到了引起小镇居民注意的计策。他四处散布谣言，声称魔鬼降临。然而玛丽安却不为所动，照旧回家给钢琴学生阿玛瑞丽丝（Amaryllis）上课，后者却和母亲不断唠叨有关希尔的事情。

玛丽安的弟弟温思罗普（Winthrop）遇到麻烦，他因为口吃而难堪，甚至在阿玛瑞丽丝邀请他参加生日派对时保持沉默。阿玛瑞丽丝痛哭流涕，向玛丽安坦诉自己多么希望温思罗普可以出现在自己的生日派对上，这样就可以在星夜下说着他的名字道晚安。玛丽安劝说阿玛瑞丽丝，何不把这个星空下互道晚安的美好机会留给更加合适的人。阿玛瑞丽丝重新开始弹琴，玛丽安在一旁唱起了《晚安，我的某个人》（*Goodnight, My Someone*）。

此时，高中礼堂里，市长希恩（Shinn）正在大发雷霆，因为他妻子的朗诵会因为汤米·吉拉斯（Tommy Djilas）点燃灭火器而被打断。4位校董会委员开始争吵不休，希尔迅速抓住了观众们的注意力。他让观众们迅速相信，在年轻人中辨识恶魔的最好方法就是让他们参加管乐队。然而，希尔搞错了状况。一方面，他不知道那个台球桌其实是市长买的；另一方面，他让汤米担任管乐队的主鼓手，还给他搭配了一位漂亮姑娘做乐队指挥。虽然这赢得了汤米的效忠，殊不知，这个漂亮姑娘居然是市长的女儿。市长让4位校董好好调查希尔的来历，但希尔成功转移了4人的注意力，让他们觉得自己的声音是多么适合演唱男声四重唱。不知不觉，4个人停止了争吵，开始歌唱。

然而，希尔并不会演奏任何乐器，所以谁来指导孩子们学琴呢？希尔开始推销自己的"意念体系"，每个人靠意念就能完成音符的演奏。

事实上，希尔另有所图，他希望小镇居民为自己的孩子购买制服。希尔相信，一旦孩子们看上去精神漂亮，家长们肯定不会注意到他们演奏的音乐有多难听。此时，希尔听到一些关于玛丽安的传闻，而图书馆里收藏的乔叟、巴尔扎克、拉伯雷等人的著作也在人们口中变成了"不净"的书籍。校董们抓住希尔，但后者再次成功让4人歌唱。温思罗普的母亲给儿子买了一个小号，这让他兴奋不已。玛丽安警告母亲小心希尔这个人，但是母亲却对女儿至今未嫁颇有微词。玛丽安在图书管里查到了希尔的不良记录，正准备告知市长，却被新到的一批乐器打断。玛丽安意外发现，弟弟对这个闪亮的小号是如此痴迷，甚至可以激动地开口说话。玛丽安不忍毁掉这个带来奇迹的推销员，于是撕毁了希尔的不良记录。

体育馆里的气氛截然不同，孩子们在重唱歌声里欢乐舞蹈。市长对希尔依然保持戒心，玛丽安也犹豫是否要假装相信希尔的"意念体系"。玛丽安意外发现自己不再被众人排斥，原来，希尔说服水城的妇女们开始阅读那些所谓的"不净"书籍。希尔继续说服校董4人演唱不同的曲目，温思罗普不停念叨着从希尔那里学到的新鲜事，虽然他依然不会演奏乐队的首演曲目《G大调小步舞曲》。

然而，希尔的竞争对手查理·考威尔（Charlie Cowell）出现了。希尔到访过的城市总会变得一团糟，考威尔对此忍无可忍，决定向市长告发希尔的劣迹。考威尔偶遇玛丽安并向其问路，在得知前者到访真实意图之后，玛丽安决定出面阻拦。她假装和考威尔调情以便拖延时间，这让着急赶火车的考威尔最终没有时间面见市长。希尔邀请玛丽安前往浪漫的小桥那里约会，玛丽安欣然赴约。希尔惊诧地发现，玛

丽安对自己真实的过往了如指掌。更为震惊的是，玛丽安保持沉默的理由居然是爱上了自己。玛丽安的深情之吻让希尔意识到自己早已深陷爱河。然而，错过火车的考威尔在小镇里散播希尔曾经的骗局。市长下令逮捕希尔，但玛丽安出来替希尔辩护，指出他给小镇居民带来很多意想不到的积极转变。市长并不买账，下令所有支持希尔的市民站出来。没想到，小镇居民们一一起身，其中甚至包括市长夫人。为了圆场，管乐队进场，演奏着几乎听不出曲调的《G大调小步舞曲》。然而，正如希尔预料，家长们压根不在意这场演出是否完美，大家都沉醉在孩子们漂亮整齐的制服上。市长只能做出让步，希尔也找到了停止流浪、定居水城的理由。

《豌豆公主》剧情简介

357

大幕拉开，伴随着默剧表演，游吟诗人登场，讲述起有关豌豆公主的传说：她的肌肤吹弹可破，肤质柔嫩到可以感知压在20层床垫下的一粒豌豆，而这也证明了公主不容置疑的高贵血统。游吟诗人接着说，虽然这个传说近乎完美，但却非事实真相，而这个故事就发生在他来自的王国。

国王赛科提姆斯（Sextimus）被施魔咒，除非老鼠可以吞噬猫头鹰，否则他将永远丧失说话的能力。国王不断尝试喂养巨型老鼠和袖珍猫头鹰，终却无果。王后亚格拉文（Agravain）掌管王国多年，所有臣民被禁止结婚，除非王后的儿子"无畏"（Dauntless）王子可以赢取一位拥有纯正王族血统的公主。臣民们都非常期盼王子可以顺利娶妻，拉肯（Larken）夫人尤其焦急，因为她已怀上未婚夫哈利（Harry）爵士的孩子，后者更是远赴邻国希望可以为王子

觅得佳妻。

不负众望，哈利带回一位出众的候选人温妮弗雷德（Winnifred）公主，大家一般叫她弗雷德。虽然弗雷德声称自己很害羞，但王后依然决定要验证一下弗雷德的公主身份。拉肯夫人正为公主准备房间，却将弗雷德误认为仆人，甚至将其湿漉漉的衣服撕碎成抹布，令其擦拭地板。哈利爵士出现并制止了这一切，恼羞成怒的拉肯和哈利大吵起来，之后心碎逃离。

王后与巫师密谋一计：给弗雷德的床上铺上 20 层床垫，然后悄悄在最底下放上一粒豌豆。如果她是真正的贵族血统，那她娇嫩的肌肤一定可以感知到豌豆的存在。为了确保公主倒床时筋疲力尽，王后特意安排了一场充满美酒佳酿和热烈舞曲的盛大舞会。

然而，这一夜，城堡里还发生了很多其他事情。王后发现了准备逃走的拉肯夫人，并命令她前往弗雷德的房间，弗雷德正在房间里奋力准备即将到来的皇家考核。与此同时，国王尝试用哑语向儿子分享自己生活的秘密。另一旁，为了帮助弗雷德，游吟诗人和弄臣决定诱骗巫师说出他和王后的密谋。

拉肯和哈利再次重逢，而此时的王后正想尽招数哄弗雷德入睡——催眠镜、罂粟香甚至加了鸦片的牛奶。然而弗雷德却在床上辗转反侧，始终找不到一个舒服的姿势入睡，最后干脆坐起身来数小羊。

第二天，王后窃以为自己的计谋得逞。她向众人宣布弗雷德并非真正的公主，因为一位血统纯正的公主不可能感受不到豌豆的存在。出人意料的是，一夜未眠的弗雷德跟跄走进来，嘴里还在喃喃自语地数着小羊。盛怒之下，王后试图赶走弗雷德，但王子生平第一次站起来违抗母亲。这一刻，弄臣突然意识到魔咒终于被打破，因为王子这只"耗子"终于吞掉了王后这只"猫头鹰"。人群中响起一个陌生的声音，"王后不能说话了，但我可以，我有很多话要说！"原来，这是失声多年的国王，他终于恢复了说话的能力。国王重掌大权，并衷心祝福儿子的婚礼。

然而，弗雷德失眠的真正原因到底是什么呢？原来是游吟诗人暗中帮忙，他在弗雷德最上面那层床垫下放了一堆东西——长笛、头盔、几对龙虾和一些马术装备。然而，没有人在意弗雷德失眠的真正原因，正如演出开始游吟诗人的警示："你可以从优雅的姿态中辨识淑女，但真正的公主却几乎不存在。"剧终，弗雷德鼾声如雷地进入梦乡。

谱例 42 《音乐人》

马瑞迪斯·威尔逊 词曲，1956 年
《晚安，我的那一位》

时间	乐段	曲式	歌　词	音乐特性
0:00	引子			中板 三拍子 钢琴演奏一首练习曲
0:16	1	a	**马瑞安：** 晚安，我的那一位。晚安，我的爱人。	只有钢琴伴奏

时间	乐段	曲式	歌　词	音乐特性
0:24	2		与他紧紧依偎，相拥而眠，我的爱人。	乐段1的开场动机在高音区重现 乐队加入
0:33	3		星光闪耀，送来祝福，我的爱人，晚安	乐段2的开场动机在高音区重现 乐队加入
0:50	4	a	愿你美梦相伴，亲爱的。让这甜美的梦境，将你送到我的身边。 我希望如此，希望如此。现在晚安了，我的那一位，晚安	重复乐段1-3
1:23	5	b	真爱可以聆听到对方的心声， 当彼此分离时，两个人的心依旧互诉衷肠。 但是，我只能向星星许下心愿， 因为我的那一位还不在身在何方	转为下属调（F大调）
1:53	6	a'	愿你美梦相伴，亲爱的。让这甜美的梦境，将你送到我的身边	重复乐段1-3
2:10			**马瑞安与阿玛瑞丽丝：【录音中省去阿玛瑞丽丝】** 我希望如此，希望如此。 现在晚安了，我的那一位，晚安。 晚安，晚安	在歌词"如此"上延长 随后渐慢

谱例 43 《豌豆公主》

玛丽·罗杰斯/贝尔，1959年
《害羞》

时间	乐段	曲式	歌　词	音乐特性
0:00			引子【说话：谁是这位幸运的人？】	中板 两拍子
0:04	1	a	**温妮弗莱德：** 嗨，诺尼，诺尼，是你吗？ **骑士：** 嗨诺尼，诺尼，诺尼，不是！ **温妮弗莱德：** 嗨，诺尼，诺尼，是你吗？ **骑士：** 嗨诺尼，诺尼，诺尼，不是！ **温妮弗莱德：** 嗨，诺尼，诺尼，是你吗，是你吗，是你吗，是你还是别人？	一领众和的效果
0:13	1	a	**道特雷斯：** 诺尼，诺尼，诺尼，诺尼，诺尼，诺尼，诺尼， **艾格拉文：** 不是，不是，不是！	如同圣歌 无伴奏但有节奏
0:20			**温妮弗莱德：** 有人很腼腆。我绝对不是这样。 难道你看不出我会和一样尴尬？我能理解你的观点：	回到伴奏
0:40	2	b	我总是很羞涩，我必须承认，我很害羞！ 你能猜出这充满自信的外表下掩藏着一个害羞的我吗？	明显的旋律跳进
0:54	3	b	你会得出结论：我内心深处是位端庄淑女。 也许一些人会否认这一点，但是我实质上就是很安静纯洁！	重复乐段2

时间	乐段	曲式	歌　　词	音乐特性
1:07	4	c	我知道仅仅温顺并非明智之选，它会让我错失良机。 于是我假装坚强，脆弱的我唯一能做的，只有不断去尝试。	旋律级进
1:20	5	b'	**温妮弗莱德：** 天知道，我多么努力！虽然我内心害怕又胆怯。 抛开我伪装的外表，我承认，我活在谎言中。	重复乐段2
1:33			因为我实际上非常胆怯又极其害羞。	在歌词"极其"上延长
1:47	6	d	偶遇浪漫时害羞到口吃、慌张到无措， 这样的女人也会显得楚楚动人。 她害羞低头、不敢仰视，目光只能看到对方的裤子。 实际上，女人并不像看上去那样难以取悦。 通常他们不会只等那位梦中的白马王子。	音符时值变长
2:23	7	a	我要去寻找另一半。 **骑士：** 她要去寻找另一半。 **温妮弗莱德：** 我要寻遍每一个角落。 **骑士：** 她要寻遍每一个角落。 **温妮弗莱德：** 但是要过多久才能等到鱼儿上钩？	逐渐热烈
2:37	8	间奏	【说话：哦，多么美妙！】	舞曲间奏
3:07	9	b'	这就是为何，虽然我极为害羞，但还是迫切地想要知道	逐渐热烈
3:16	10	尾声	你是谁？你是他吗？ **骑士：** 不，我不是。 **温妮弗莱德：** 那你是谁？ 哪里，先生？何时？先生？我紧张得要命， 让我们尽快结束，先生。继续寻乐，先生。	查尔斯顿舞曲节奏
3:31			**温妮弗莱德：**　　　　　　　**骑士与女士们：** 我是一位　　　　　　　　　　女士是一位	爵士风格
3:36			**所有人：** 害羞的人！	

第 *8* 部分

20世纪六七十年代的新面孔

第 *32* 章

20 世纪 60 年代的
百老汇群星

20 世纪 60 年代的百老汇，一人或一个组合独霸天下的局面一去不复返，百老汇音乐剧界进入群星璀璨、百花齐放的年代。更加具有试验性的作品层出不穷，其中一些的戏剧故事非常晦涩黑暗，有些甚至完全不讲故事（如摇滚音乐剧），或者用全新的戏剧手法讲述故事（如概念音乐剧）。这一时期戏剧观众的审美口味也各有偏好，有些人认为那些艺术尝试无疑等于扼杀了戏剧的生命力，而另外一些则将这些艺术创新视为塑造戏剧新格局的绝好机会。

多姿多彩的赛·科尔曼
A MULTI-HUED CY COLEMAN

这一时期也涌现了一批百老汇新人，其中包括作曲家赛·科尔曼（Cy Coleman）。科尔曼是一个音乐神童，4 岁便开始学习音乐，7 岁便登台举办钢琴独奏音乐会。但是，科尔曼成名的领域却是在爵士音乐界。科尔曼曾经与词作家凯罗琳·利（Carolyn Leigh）一起创作了一系列热门歌曲，并很快开始涉足百老汇音乐剧界。1960 年，两人受雇为音乐剧《野猫》（*Wildcat*）谱曲，该剧是为电视界女明星露西尔·鲍（Lucille Ball）量身定制的作品。然而，鲍在该剧尚未赢回投资回报之前，就厌倦了剧中的角色，这也导致了该剧最终的投资失败。1962 年，科尔曼与利再度联手推出了音乐剧《小我》（*Little Me*）。虽然电视喜剧明星希德·凯撒（Sid Caesar）在剧中一人分饰七个角色，但是这也未能让该剧掀起纽约音乐剧舞台的波澜。

科尔曼的爵士音乐背景，在 1966 年音乐剧《生命的旋律》（*Sweet Charity*）中得到了充分的发挥，该剧的创作灵感来自于费里尼（Fellini）的电影《卡比利亚之夜》（*Nights of Cabiria*）。该剧的导演鲍勃·福斯（Bob Fossel）希望可以在该剧中为妻子格温·沃顿（Gwen Verdon）谋得一个好的角色。结果，沃顿成为了该剧的女主角，扮演一位遭丈夫嫌弃的舞女。《生命的旋律》成为第一部在皇宫剧院（Palace Theatre）上演的叙事音乐剧，而该剧院曾经是纽约最著名的综艺秀专用剧院。

《生命的旋律》成就了科尔曼百老汇舞台上的热门剧，该剧也是他唯一一部被翻拍成电

影的作品。该剧首演了 608 场，其中的热门唱段有《如果朋友们现在可以看见我》(*If My Friends Could See Me Now*) 和《挥金如土的人》(*Big Spender*)。科尔曼之后又与《生命的旋律》的编剧多萝西·菲尔兹 (Dorothy Fields) 再次合作，但是创作成果并不理想。不久，菲尔兹与世长辞，科尔曼只好不停地寻找新的合作伙伴。科尔曼之后的一些剧目获得了良好的成绩，如 1977 年的《我爱我的妻子》(*I Love My Wife*) 首演 872 场，而 1978 年的《二十世纪》(*On the Twentieth Century*) 也为科尔曼赢得了一尊托尼奖。然而，这部赢得专业戏剧评论好评的《二十世纪》，却在票房成绩上不尽如人意。该剧揭示了百老汇幕后导演与制作人的生活，剧情复杂但是却充满生趣。然而，出乎观众意料之外的是，在该剧中，科尔曼一改以往的爵士乐风格，而是采用了类似于小歌剧的音乐素材。

1979 年的《再次回家，再次回家》无疑成为一场笑话，因为该剧尚未登场就真的直接"回家"了。科尔曼在第二年的《巴纳姆》(*Barnum*) 中表现提升，但是他依然选择尝试了不一样的音乐风格。《巴纳姆》以美国马戏团节目演出经理人巴纳姆的真人经历为蓝本，因此剧中主演不仅必须能歌善舞，而且还得会玩高空杂技。虽然《巴纳姆》以首演 854 场的不俗成绩落幕，但是科尔曼之后的几部作品着实让人失望。1989 年，科尔曼再次闪亮登场百老汇，这一次的作品名为《天使之城》(*City of Angels*)，是对 40 年代美国一位硬汉侦探的致意。

科尔曼 1991 年的作品《威尔·罗杰斯的生平》(*The Will Rogers Follies*) 转为时事秀风格，同样也是取材于一位真实人物的职业生涯。该剧不仅赢得了同年的托尼最佳音乐剧奖，而且

也让百老汇观众重新领略了那个曾经的欢乐年代。1995 年，科尔曼尝试推出了一张概念音乐专辑《生活》(*The Life*)。如今，这种带有模糊叙事线索的音乐专辑，已经成为向制作人或投资人推销新剧目的常用手段。1997 年，《生活》被制作成音乐剧，并获得了首演 465 场的演出成绩。该剧的故事发生在 20 世纪 80 年代的百老汇核心地带——曼哈顿时代广场，将视角集中于生活在这一区域的底层人民。

杰瑞·赫尔曼的命运多舛
THE UPS AND DOWNS OF JERRY HERMAN

与科尔曼相仿，杰瑞·赫尔曼 (Jerry Herman) 的事业之路也是起起伏伏，成功与失败之作交替不断。赫尔曼也是一位词曲兼任的创作者，但是他涉足音乐行业却非常晚，早期一直从事设计与建筑行业。在一系列小型时事秀创作成功之后，赫尔曼开始尝试创作整部音乐剧作，于 1961 年推出了一部以现代以色列为故事背景的音乐剧《牛奶与蜂蜜》(*Milk and Honey*)，并获得了不俗的演出成绩（首演 543 场）。

讽刺的是，就在《牛奶与蜂蜜》依然热演的时期，赫尔曼的第二部音乐剧却在外百老汇遭遇了仅上演 13 场便草草落幕的惨败。然而，三年之后，赫尔曼的另一部百老汇巨作《你好，多莉！》(*Hello, Dolly!*)，不仅以 2844 场的演出成绩刷新了百老汇首演场次的新纪录，而且还一举赢得了当年的托尼最佳音乐剧奖。

（《你好，多莉！》让赫尔曼耗资 25 万美金，而这笔钱主要是用在了法律诉讼上，因为剧中同名主题曲被指控剽窃了一首 20 世纪 40

年代的歌曲《太阳花》）。1969年，电影版《你好，多莉！》上映，其舞台版当时还在同期上演。数月后，电影版下档，而《你好，多莉！》的舞台演出依旧夜夜笙歌。甚至在2008年动画片《机器人总动员》（Wall-E）中，时间已经来到2815年，片中的小机器人还是会如痴如醉地观赏《你好，多莉！》的录影带。

《你好，多莉！》的傲人演出成绩一定程度上也归功于该剧制作人大卫·麦瑞克（David Merrick）的精心设计。为了增加演出宣传噱头，保持剧目对于观众的新鲜感，麦瑞克不断更替着该剧的演员阵容，继首演明星卡罗尔·钱宁（Carol Channing）之后，先后请了诸多百老汇明星担任该剧的女主角。其中，为了配合黑人女明星佩尔·贝利（Pearl Bailey）的加盟，麦瑞克甚至专门为她将该剧更换为全黑人的演员阵容。此外，麦瑞克还特意将《你好，多莉！》的每晚演出时间稍稍推后，这样可以让没有在附近剧院买到演出票的观众，依然有机会前来观看演出。

1966年，赫尔曼又推出了另一部百老汇力作《曼恩》（Mame）。虽然该剧主演安吉拉·兰斯伯瑞（Angela Lansbury）因此而赢得无数赞誉，但是她最初却并非该剧女主角的第一首选。继玛丽·马丁拒绝了《曼恩》的演出邀请之后，剧组又先后面试了40余位女演员，最终才将女主角的人选设定为兰斯伯瑞。70年代的赫尔曼在百老汇并无佳绩，直到1983年，他才带着他的《一笼傻鸟》（La Cage aux Folles）重返音乐剧舞台。该剧不仅在百老汇引起了不小的轰动（首演1761场），而且还在国际范围内掀起热烈反响。《一笼傻鸟》的辉煌似乎也宣告着赫尔曼创作生涯的胜利收场，此后，他再也没有新的音乐剧作品问世。

查尔斯·斯特劳斯： 三连胜
CHARLES STROUSE: THREE TO THE GOOD

与赫尔曼相似，作曲家查尔斯·斯特劳斯（Charles Strouse）也是因为一部音乐剧而在百老汇一炮走红。这部剧就是1960年的《再见博迪》（Bye Bye Birdie），是由斯特劳斯与一位新人作词家李·亚当斯（Lee Adams）合作完成。剧中的经典唱段《强颜欢笑》（Put On a Happy Face）成为了当时的热门金曲，而该剧也赢得了托尼最佳音乐剧大奖。之后，得益于康姆顿与格林这两位具有丰富经验的制作人的加盟，斯特劳斯与亚当斯1970年的新作《掌声》（Applause）再一次赢得了当年的托尼最佳音乐剧大奖。

1977年，斯特劳斯与马丁·夏宁（Martin Charnin）联手，将连载漫画《孤儿安妮》（Little Orphan Annie）搬上了音乐剧舞台。该剧与60年代曾经风靡伦敦西区的音乐剧《奥利弗》一样，以稚气可爱的小主角形象赢得了无数音乐剧观众的心。事实上，《安妮》并非第一部改编自连载漫画的音乐剧作品，在此之前，曾经还出现过很多类似的作品，如《布朗小子》（Buster Brown）、《小内莫》（Little Nemo）、《抚养老爸》（Bringing Up Father）、《莱尔·阿布纳》（Li'l Abner）、《超人》（Superman）等。但，《安妮》无疑是其中最成功的一部音乐剧，首轮演出高达2377场。

就在《安妮》热演的同时，斯特劳斯的新作都如昙花一现般匆匆过场。无论是1981年的《博迪归来》还是1990年的《安妮续集》，都没有成为吸引百老汇观众眼球的力作。1983年，斯特劳斯担任了阿兰·勒纳遗作《靠近一点舞蹈》的谱曲，而该剧最终只沦为百老汇业内同行调

侃的对象。尽管如此，《再见博迪》《掌声》与《安妮》这三部经典作品已经足以让斯特劳斯荣登上百老汇音乐剧创作界的最高圣坛。

米奇·利：一剧定乾坤
MITCH LEIGH: ONE HIT—BUT A GREAT ONE

两部连续剧作演出反响天壤之别的情况，在百老汇音乐剧创作界非常普遍。1965年，米奇·利（Mitch Leigh）从一部基于《堂·吉诃德》故事改编的电视剧中获得了创作灵感，创作了音乐剧《来自拉曼查的人》（*Man of La Mancha*）。该剧黑暗晦涩的剧情，让其大获成功多少有点出人意外（首演2328场）。《堂·吉诃德》原著创作于西班牙宗教法庭猖獗的年代，虽然作者塞万提斯当时被困在狱中，但是他依然借助书中主人公堂·吉诃德的眼睛游遍了全世界。在堂·吉诃德眼中，旁人视为丑陋的东西也会散发出别样的美丽，艾尔东查（Aldonza）最终也相信了堂·吉诃德描绘的美丽世界（The Impossible Dream），并以此不断激励着弥留的堂·吉诃德。

《来自拉曼查的人》首演于一个拥挤不堪的外百老汇剧院。首演当晚，中场休息之后，资助人费尽力气、花了很长时间才重新挤回到自己的座位上，这也让该剧的首演一直延迟到23:30。为此，《来自拉曼查的人》删除了原本的中场间隔，将其改为连续不间断、一气呵成的演出方式。这在当时的百老汇实属首例，也赢得了评论界一致的好评。

之后，米奇·利再也没能超越《来自拉曼查的人》曾经的辉煌。他1966年的新剧尚未上演便中途夭折，而1970年的新剧上演仅9场便狼狈收场。米奇·利1976年的剧作虽然邀请到

曾经以《国王与我》中光头国王形象而享誉百老汇的男演员尤尔·伯连纳，但是依然没有改变该剧惨败的命运。鉴于之前诸多剧目的失败，米奇·利不断推迟1979年《萨拉瓦》（*Sarava*）的正式首演，仅仅是预演的形式不断上演。首演不断地推迟让报界失去了耐心，他们最终便随意挑选预演场前来观看。尽管评论界对《萨拉瓦》预演的评价褒贬参半，但是该剧最终还是没能正式首演，演出季末便匆匆下场。虽然米奇·利后来的创作有所改观，但是他似乎更适合担任音乐剧制作人。

摇滚的冲击——麦克多芒特
THE SHOCK OF ROCK—GALT MACDERMOT

20世纪60年代，另外一部一炮走红的音乐剧剧目名为《毛发》（*Hair*）。在演员拉格尼（Gerome Ragni）与拉多（James Rado）的邀请下，作曲家麦克多芒特（Galt MacDermot）开始着手打造两人设想的剧本雏形。该剧的故事情节线索非常模糊，故事的核心是一位年轻人如何回应自己收到的越战征兵卡。然而，《毛发》全剧并没有围绕这个起因而展开剧情，似乎更像是去展示嬉皮士们的另类生活方式。某种意义上说，《毛发》提出了一种全新的音乐剧戏剧理念——非叙事音乐剧，即角色的设置并非为了阐述一个完整而有逻辑的戏剧故事，而是传达某种理念或经历。《毛发》通过这些另类的人物群体，传达出一种自由的生活态度和快乐至上的思维观念。

主创者将《毛发》定位为"一部有关美国部落爱情的摇滚音乐剧"。该剧创作团队的组建甚为巧合，拉格尼与拉多在列车上偶遇了导演

约瑟夫·帕佩（Joseph Papp），后者当时正在接手将艾斯特图书馆（Astor Library）改建为一家新的公众剧院（Public Theatre）。帕佩同意担任拉格尼与拉多的制作人，但前提是，他们必须找到一位合适的作曲家。经朋友介绍，两人找到了作曲家麦克多芒特，但后者之前从未接触过戏剧音乐创作。但是，两周之后，麦克多芒特便向两人提交了一份乐谱初稿。1967年，《毛发》首演于公众剧院，创作团队立即找到了导演汤姆·奥霍甘（Tom O'Horgan），希望可以将该剧推上百老汇舞台。

一年之后，重新编排的《毛发》上演于比尔莫剧院（Biltmore Theatre）。相较于之前公众剧院的版本，该剧做出了很大的变动，不仅增加了13首唱段，而且还重新设计了舞美，并采用了全新的演员阵容。此外，帕佩原版《毛发》的戏剧主题是反战，而当该剧登陆百老汇之后，它的戏剧焦点似乎更加集中到嬉皮士所推崇的反传统之上。甚至于，为了让演员的舞台表演更加生龙活虎，经理人还特意为演员们提供含有兴奋剂的"维他命丸"。

《毛发》的反传统还体现在音乐创作上，剧中不仅出现了爵士、布鲁斯、乡村音乐，还尤其加入了摇滚乐。虽然之前的《再见，博迪》中已经出现了一些猫王风格的摇滚乐唱段，但是《毛发》依然被视为百老汇历史上的第一部音乐剧作品。《毛发》中的很多唱段都成为当时流行歌曲排行榜上的热门单曲，比如《早晨好星光》（*Good Morning Starshine*）曾经荣登Billboard排行榜第39名；《坚强很容易》（*Easy to Be Hard*）曾经荣登Billboard排行榜第37名；《第五空间》（*Fifth Dimension*）乐队在专辑中融合了《毛发》的两首唱段——《宝瓶座》（*Aquarius*）与《让阳光进来》（*Let the Sunshine In*），该专辑

成为1969年公告牌排行榜的第一名。

《毛发》的同名主打歌也曾经荣登公告牌排行榜的第16名，是由家庭乐团考斯尔（The Cowsills）录制发行的。该曲的走红得益于考斯尔一次冒险的决定：考斯尔受邀与卡尔·雷纳（Carl Reiner）一同出场一个电视节目，为了达到更好的娱乐效果，后者希望考斯尔可以演唱一首《毛发》，因为该曲的摇滚乐风与考斯尔一贯的清新风格反差极大。于是考斯尔事先录制好了这首《毛发》，并在电视直播中对口型完成了演出。节目播出之后获得了很好的反响，考斯尔对于这场表演也极为满意，于是他们试图说服米高梅公司为其发行这首唱段。虽然米高梅公司拒绝了这个请求，但在考斯尔的努力劝说下，米高梅公司的一位经理人将该曲推荐给了一位电台主播。该主播将这首《毛发》列入了电台播放单，这后来也迫使米高梅公司正式发行了该曲。

《毛发》引起了强烈的争议。理查·罗杰斯前去观看了该剧在百老汇的首演，但是演到中场便无法忍受，退场离去。但也有一些人认为，《毛发》敲响了百老汇变革的醒钟，甚至还将其提名为年度最佳音乐剧奖。有人曾经将《毛发》中出现的裸体演出以及直白的言语，与一个世纪前《黑色牧羊人》中出现的紧身衣舞者相类比；而《毛发》对于价值观、道德观的重新定义，也让人联想起早年奇幻剧中相对低俗淫荡的表演。然而，这些极为负面的评价，反倒给《毛发》带来了更多潜在的观众群，该剧的首轮演出达到了1750场。更重要的是，其中半数观众的年龄段介于18至25岁之间。而这一年龄段的观众，在百老汇其他剧目的观众群里仅占3%。

《毛发》的伦敦版表现更好，连续上演了1997场。然而，《毛发》在波士顿却险些被官

方禁演，而该剧在墨西哥的境遇则更加凶险。墨西哥阿卡普尔科城首演结束后，上演《毛发》的剧院大门被封锁，演员们接到恐吓，如果不马上离开墨西哥则必受牢狱之灾。

《毛发》法国版的演员招募中，有五千多位演员前来面试其中的一个角色；有一万多人前来观看了该剧在纽约中央公园的两周年纪念演出。然而，《毛发》在其他地域的巡演却遭遇了各种险境：其波士顿巡演直接被禁止；其在墨西哥阿卡普尔科首演之后，剧院大门被官方直接查封，所有演员被要求立即离境，否则将遭到牢狱之灾。

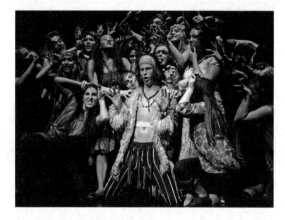

图 32.1　2011 年挪威版《毛发》

图片来源：维基共享资源，https://commons.wikimedia.org/wiki/File:HAIR_the_musical_by_APPLAUS_Moss.jpg

《毛发》为作曲家麦克多芒特树立起了摇滚作曲家的定位，这也为他带来了更多的创作机会。1971 年，纽约莎士比亚戏剧节向麦克多芒特发出邀请，希望他可以为露天演出剧目《维罗纳的二位绅士》（*Two Gentlemen of Verona*）谱写新的乐谱。该剧在百老汇反响不错，连续演出了 627 场。次年，麦克多芒特与拉格尼携手创作的另一部摇滚音乐剧《纨绔子弟》（*Dude*）首演。但这部耗资不到 100 万美元的剧目，仅仅上演 16 场之后便草草落幕。（肯·曼德尔鲍姆称其为"可能是百老汇舞台上演过的最令人费解的剧目"）。

1972 年，麦克多芒特开始着手创作另一部新剧，但是该作品比之前的《纨绔子弟》反响更糟，仅上演了一周。与此同时，拉格尼自己作词作曲了一部音乐剧作品，该剧上演于外百老汇，上演了近 3 周。虽然《毛发》的主创者们各自都没有放弃在音乐剧领域的创作尝试，但是他们并没有完成更多卓有成效的作品。其中很大一部分原因是，嬉皮士时代的懵懂少年如今已失去了对叛逆生活与摇滚音乐的狂热，摇滚音乐剧的市场似乎已经今非昔比。

永远异想天开
FOREVER FANTASTICKS

60 年代初，音乐剧《异想天开》（*The Fantasticks*）亮相百老汇。这是一部见证奇迹的小剧场剧目，自首演那天起，在接下来的几十年间，《异想天开》从未离开过百老汇的舞台。至 2002 年 1 月 13 日《异想天开》百老汇正式谢幕，该剧连续演出了 42 年共 17162 场，这不仅创造了美国音乐剧历史上的最长演出纪录，而且也造就了世界上任何一种剧种的最长舞台表演纪录。但是，也有人对《异想天开》的这一演出成绩提出异议：该剧是一部外百老汇剧目，上演于格林威治村的苏利文街剧院（Sullivan Street Playhouse）。该剧院只有 150 个座位，因此它一周的观众容量只相当于百老汇大剧院一晚的观剧人数。尽管如此，《异想天开》还是成为了美国音乐剧历史上独一无二的剧目。在其 42 年的漫长演出历程中，曾先后有 9 位美国总统观看。该剧的最初投资金额仅 16500 美元，但是它却为其 44 位投资者赢来了百分之一万的投资回报率。

然而，这部造就了无数奇迹的《异想天开》，却曾经差点中途夭折。该剧最初上演的反响平

平，制作人原本想就此关闭演出。然而该剧却在业内形成了良好的口碑，很多音乐剧界知名人士纷纷前来观看，其中包括罗瑟、德·米勒、鲍勃·福斯、罗宾斯等。凭借音乐剧界人士的口口相传，《异想天开》迎来了稳固增加的观众群，很快便为投资者赢回了最初的投资回报。1961年，就在《异想天开》开演一年之后，该剧制作方就开始授权该剧的业余演出权，而通常情况下，这都是要等到纽约首演完之后才会进入流程。然而，这一大胆的尝试让《异想天开》在全美两千多个城市一共上演了1万多个版本，这不仅没有影响该剧原版的票房，反而还让很多只看到其他版的观众产生了要前往纽约观看原版的想法。

让人惊诧不已的是，这部赢得无数赞誉的音乐剧，却出自一位完全不识乐谱的作曲家之手——哈维·施密特（Harvey Schmidt）。与欧文·伯林相似，施密特需要依赖助手记录下自己在键盘上弹奏的旋律与和声。还在得州上学的时候，施密特便与同班同学汤姆·琼斯（Tom Jones）尝试创作各种校园剧。1959年，两人决定将一部1894年的戏剧《荒诞幻想》（Les Romanesques）改编为一部单幕体的音乐剧，这便是后来《异想天开》的雏形。这部单幕体音乐剧一经上演便好评如潮，于是施密特与琼斯决定要将其扩充为一部完整的音乐剧目。该剧的故事情节非常单纯而又质朴——隔壁邻居的两家父亲希望可以撮合两家子女的爱情，但是他们确认最好的促成方式是在两家之间修建一堵篱笆墙，因为人们总是会奢望那些得不到的东西。在经历了一系列争吵与误解之后，两个孩子马特与路易莎（Matt and Luisa）终于意识到彼此在对方心里的重要地位。《异想天开》中最热门的单曲当属《试着记住》（Try to Remember）与《即将下雨》（Soon It's Gonna Rain）。

1963年，施密特与琼斯带着他们的《树荫下的110》（110 In the Shade）亮相百老汇，该剧首轮演出了330场。三年之后，两人再次合作，为百老汇带来了仅有两位演员阵容的小型音乐剧《我愿意！我愿意！》（I Do! I Do!）。得益于两位百老汇明星的加盟——玛丽·马丁与罗伯特·普勒斯顿（Robert Preston），该剧获得了连演560场的不俗演出成绩。虽然此后施密特与琼斯再无作品成功登陆百老汇，但两人凭借《异想天开》创造的演出奇迹，在美国音乐剧历史上至今无人能及。

历史的悬疑
THE SUSPENSE OF HISTORY

1969年上演的《1776》与之前的《毛发》有很多相似之处：均是出自百老汇新人之手，也都呈现出一种潜在的反战情绪。更重要的是，两者的成功几乎出乎所有人的意料，《1776》的编剧彼得·斯通（Peter Stone）在此之前仅完成过两部失败的作品，而词曲作者谢尔曼·爱德华（Sherman Edwards）是高中历史老师。《1776》的剧情主要关注于美国独立宣言的起草过程，这原本是一个高中历史课堂上让人昏昏欲睡的话题，但是被改编为音乐剧之后却散发出别样的魅力，深受百老汇观众的欢迎，连续上演了1217场。

最初，很多人认为，爱德华想要将美国独立战争故事搬上音乐剧舞台的想法实属疯狂，但是正如鲍德曼指出的："值得争论的通常都是好剧。"然而，爱德华先后构思了近7年时间，直到罗瑟一再催促，他才最终提笔《1776》的音乐创作，全剧的谱曲工作先后耗时两年半。在制作人奥斯托（Stuart Ostrow）的建议下，爱德华同意让彼得·斯通参与该剧戏剧文本的创作工作。

斯通在遵照爱德华摒弃歌舞团与舞蹈的创作原则下，努力提升了该剧歌词与剧本的戏剧张力，并将其中一些唱段歌词融入全剧历史事件的时间线索中。此外，斯通与爱德华还删除了该剧的幕间休息，以便实现全剧一气呵成的戏剧高潮效果。

图 32.2 爱德华·萨维奇的画作《国会投票独立》启发了后来的一幅版画创作以及音乐剧《1776》

图片来源：美国国会图书馆，www.loc.gov/pictures/item/2008678323/

《1776》让人惊叹的是，虽然观众们早已知道故事结局，但是该剧在结尾设计上依然充满悬念，正如评论家奥提斯·格恩西（Otis Guernsey）对该剧的评价："刚步入剧场的时候，你以为自己已经知道了剧情的大概。然而，半个小时之后，你开始怀疑自己最初的推测。"《1776》剧情上的很大亮点在于还原了历史事件中的很多细节，大多数美国民众其实并不了解当年独立宣言的真实起草过程，尤其是为了权衡各殖民地利益而做出的诸多妥协。在《1776》中，人们无不伤感地发现，当年杰斐逊与亚当斯几乎就要在《独立宣言》的终稿上加入废奴的条例。如果是那样的话，美国历史将会跳过那段血腥杀戮、夺去无数人宝贵生命的南北战争。此外，舞台布景中出现的一个巨大的年历，极大程度上提升了该剧的戏剧紧张感。随着每一天的流逝，年历被逐页撕去，然而直到独立宣言颁布的前一天（7月3日），人们还依然看不到任何诸州可能达成妥协的希望，谈判似乎陷入了无解的僵局。虽然观众们都知道第二天事情会出现转机，但是当剧情发展到这里时，观众依然可以体会到那种如火山爆发般的戏剧紧张感。

借古鉴今
LETTING PAST SPEAK FOR PRESENT

《1776》的主创团队（爱德华、斯通与奥斯托）都意识到，剧中描绘的美国独立战争时代的社会压力，与该剧上演时（1969年）美国民众对于"越战"的态度，本质上同出一辙。剧中唱段《妈妈，请注意》（Momma, Look Sharp）很好地烘托出了这种反战情绪。该曲由剧中一位年轻的受伤士兵演唱，如谱例44所示，乐段1、乐段2中，士兵在呼唤着自己的母亲；乐段3用一段新旋律引入母亲的声音，用温柔的话语安慰着受伤的士兵；乐段4中，儿子向母亲描述着战争场景以及自己如何受伤的经过，并且心情焦虑地问道："我死了吗？"希望她可以快来照看自己；乐段5中，母亲向儿子一再保证，自己将在他死后亲手将其埋葬。在"妈妈，请注意"中，儿子与母亲的唱段旋律截然不同，儿子的曲调采用了 a-a-b-a-b 的曲式结构。但事实上，这位母亲只是受伤士兵临终前幻想出来的景象。为了营造出一种怀旧民谣的乐风，爱德华在该曲中使用了混合里第亚调式，从而营造出一种复古的音响效果。这首让人伤心欲绝的唱段，无疑是在提醒所有人战争残酷的代价。

《1776》大胆尖锐地还原了很多历史事件中的真实情况。其中，唱段《糖蜜酒》，对北方诸州主张废奴的潜在原因提出了质疑；唱段《冷静，冷静，体贴的人》，揭露了一些州代表自私自利的真实面目。《1776》中反战、反种族歧视

以及反保守主义的唱段，会让一些听众听完之后如坐针毡。该剧受邀在白宫上演之后，尼克松总统的智囊团立即要求删除刚才的几首唱段，但是却遭到奥斯托的严词拒绝。《1776》创作团队之后花费了很大的功夫，终于劝服了尼克松总统的演讲稿撰写人，并最终获得了白宫政府对于该剧的演出许可。

《1776》不仅赢得了很多的忠实粉丝，而且还同时获得托尼与纽约戏剧评论圈的两项最佳音乐剧奖。1972 年，《1776》被哥伦比亚电影公司搬上了银幕。不寻常的是，除首演阵容中杰斐逊总统的扮演者伯克利（Betty Buckley）之外，其他所有角色几乎都进行了角色身份的转换。《1776》是爱德华留给百老汇的唯一一部作品，但是却是一部具有传奇色彩的重要之作。正如丹尼·福林（Danny Flinn）所说，"《1776》应该成为所有美国高中生必看的剧目"，这部还原美国历史关键转折点的剧目，让我们看到了一些平凡人在巨大压力面前完成的伟大事业。

延伸阅读

Citron, Stephen. *The Musical From the Inside Out*. Chicago: Ivan R. Dee, 1992.

Davis, Lorrie, with Rachel Gallagher. *Letting Down My Hair*. New York: Arthur Fields Books, 1973.

Farber, Donald C., and Robert Viagas. *The Amazing Story of The Fantasticks, America's Longest Running Play*. New York: Carol Publishing Group, 1991.

Flinn, Denny Martin. *Musical!: A Grand Tour*. New York: Schirmer Books, 1997.

Green, Stanley. *The World of Musical Comedy*. Third edition, revised and enlarged. New York: A. S. Barnes, 1974.

Horn, Barbara Lee. *The Age of Hair: Evolution and Impact of Broadway's First Rock Musical*. (Contributions in Drama and Theatre Studies, 42.) New York: Greenwood Press, 1991.

Laufe, Abe. *Broadway's Greatest Musicals*. New, illustrated, revised edition. New York: Funk & Wagnalls, 1977.

Mandelbaum, Ken. *Not Since Carrie: Forty Years of Broadway Musical Flops*. New York: St. Martin's, 1991.

Mordden, Ethan. *Open a New Window: The Broadway Musical in the 1960s*. New York: Palgrave, 2001.

Ostrow, Stuart. *A Producer's Broadway Journey*. Westport, Connecticut: Praeger, 1999.

Richards, Stanley, ed. *Great Rock Musicals*. New York: Stein & Day, 1979.

《1766》剧情简介

1776 年，五月闷热的费城，第二次大陆会议的现场，人们用扇子驱散热气，但扇子并不能让在场的各位州代表们冷静下来。他们面临严峻挑战，该如何应对英国施加给各州的压力。面对缓慢的会议进展，约翰·亚当斯（John Adams）失去耐心，开始抱怨这一年没有解决任何问题。亚当斯对独立的不懈主张，激怒了其他州代表。与此同时，亚当斯还承受着来自妻子阿比盖尔（Abigail）的压力。身在波士顿的阿比盖尔身影出现在舞台上，两人以书信的方式激烈争论：亚当斯希望妻子可以带领妇女们为士兵生产硝石，而她却认为这时妇女们最需要的是缝制衣物的别针。最终，两人互诉衷肠，结束争吵。

亚当斯向本杰明·富兰克林（Benjamin Franklin）求助，后者建议说，如果独立的提议由其他人提出，也许公众们会更容易接受。富兰克林说服理查德·亨利·李 (Richard Henry Lee)，让他前往弗吉尼亚立法机构商讨独立草案。一个月后，天气变得更加闷热，托马斯·杰斐逊（Thomas Jefferson）归心似箭，华盛顿将军（General Washington）焦虑着士兵们的简陋装备。李带回了独立草案，并迅速得到亚当斯的支持。约翰·汉考克（John Hancock）展开热烈辩论，而约翰·迪金森（John Dickinson）对此并不赞同，认为独立草案应该无限期搁置。投票结果非常焦灼，而拥有决定性一票的汉考克希望继续讨论。

辩论过程中，两方分歧意见逐渐明晰，任何一位州代表的决定都有可能改变投票的结果。关于是否独立的最终投票：13 个殖民地中 6 个赞成，6 个反对，纽约州一如既往地投了弃权票。

决定性的一票握在汉考克手中，但是他依然倾向于大家达成统一意见。亚当斯提出建议，暂时搁置讨论，先起草文件，将独立带来的好处一一陈列出来。会议再次陷入僵局，汉考克同意了亚当斯的提议，并任命富兰克林、李、亚当斯、罗杰·谢尔曼（Roger Sherman）和罗伯特·李维顿（Robert Livingston）成立宣告委员会。但是李决定退出，杰斐逊取而代之。虽然杰斐逊思乡心切，但是他还是开始执笔草拟《独立宣言》。

一周之后，杰斐逊并无进展，但是富兰克林和亚当斯给他带来了惊喜——妻子玛莎（Martha）出现在面前。富兰克林和亚当斯回到秩序混乱的大陆会议。部分保守的州代表因为害怕触及自己的利益，他们演唱着《冷静，冷静，体贴的人》，拒绝采取任何行动。此时，前方传来不好战报——华盛顿将军丢掉了纽约港，大家开始害怕费城即将沦陷。一曲《妈妈，请注意》（见谱例42）让观众了解到战争究竟让每个人失去了什么。

杰斐逊完成《独立宣言》之后，大家开始讨论给这个新生国家找一个象征物：杰斐逊提议信鸽，富兰克林建议火鸡，大家最终一致决定用亚当斯的提议——老鹰。为了让所有州代表满意，《独立宣言》草案进入艰难的改写阶段。杰斐逊最初同意对文本稍作改动，但是当迪金森提议删除文中将英王乔治三世描绘为暴君的语句时，杰斐逊严词拒绝。会议尚未达成统一意见，南卡罗来纳州代表爱德华·拉特利奇（Edward Rutledge）又提出了新的异议。杰斐逊在《独立宣言》中提出废除奴隶制，但是拉特利奇却认为奴隶制是南方殖民州的立足根本，而杰斐逊本人也是黑奴拥有者。杰斐逊辩

解自己将释放黑奴，但是拉特利奇痛斥他和北方州代表为伪君子，认为他们已经在黑奴贸易中捞足了钱。最终，南方州代表们愤然离场。

事态进入千钧一发的阶段。亚当斯恳求病中的凯撒·罗德尼（Caesar Rodney）从特拉华州赶来，因为后者的投票将改变会议的僵局。虽然亚当斯和杰斐逊一样是废奴制的拥护者，但富兰克林却建议为了争取南方州的支持，必须去掉《独立宣言》中有关废奴的词语。妻子带来了两桶硝石，这无疑让亚当斯心头一震，奈何其他人对独立并非同样乐观。华盛顿意识到大陆会议的无作为，汉考克提议针对独立与否再次投票。

新一轮投票开始。不出所料，除纽约和宾夕法尼亚州之外，北方和中部各州都同意独立。轮到南卡罗来纳州投票时，他们再次问及是否还有废奴的提案。富兰克林将眼光投向亚当斯，后者则转向杰斐逊。杰斐逊拿起鹅毛笔，亲手划去了草案中的废奴提案。如此让步之后，南卡罗来纳州、北卡罗来纳州以及佐治亚州投出赞成票。最终，决定权轮到宾夕法尼亚州手中。宾州代表意见难达一致，于是汉考克在宾州代表中发起单独投票。富兰克林投出赞成票，迪金森投出反对票，詹姆斯·威尔逊（James Wilson）陷入艰难地抉择。通常，威尔逊都会追随迪金森的决定，但是考虑到自己将成为历史上阻止美国独立的那个人，他最终还是投出了赞成票。迪金森表示，虽然自己不会在《独立宣言》上签字，但他依然会参加军队，为这个新生国家浴血奋战。独立钟声响起，舞台上，各州代表们纷纷走上前来庄严地在《独立宣言》签下名字。

Alexander, Peter. Down a Path of
Leaves. New York: Paragon, 2011.

Crane, Stuart. Bluebeard. Directed James Macdonald. Gripper, 1982.

Frederick, Samuel. Other New Amsterdam. New York: Gale, 1992.

谱例 44 《1776》

谢尔曼·爱德华 词曲，1969 年
《妈妈，请注意》

时间	乐段	曲式	歌　词	音乐特性
0:00	引子			固定节奏 弦乐持续
0:06	1	a	**情报员：** 妈妈 我在这里…… 妈妈，嗨…… 嗨！……请注意！	三拍子 级进旋律 混合里第亚调式
0:49	2	a	那些士兵…… 但是 ……做了什么？	重复乐段 1
1:19			嗨，嗨，妈妈……	无伴奏
1:27			请注意！	伴奏再现
1:32	3	a	我的眼睛…… 正是…… ……死亡 嗨，嗨，妈妈，请注意！	重复乐段 1
2:16	4	a'	**情报员／国会议员／皮围裙：** 我会闭上 我将……树下	旋律变奏
2:41			**情报员：** 永不…… ……请注意！	回到乐段 1 的旋律 结尾减弱
3:12				继续减弱

第 *33* 章

20 世纪 60 年代的桑坦：昙花一现？

斯蒂芬·桑坦无疑是20世纪60年代百老汇新人作曲家中的翘楚。虽然多年以前，桑坦的名字就已经和诸位百老汇大师一起出现在《西区故事》和《吉普赛》的主创者名单中，但是一直都只是作词者的身份。直到1962年，桑坦才第一次以词曲作家身份，推出了自己的第一部音乐剧作品。桑坦一直希望在音乐剧的既定传统上有所突破，因此，即便冒着剧目惨败的危险，也不惜尝试各种艺术创新。桑坦的艺术思维非常复杂，不同作品中的艺术跨度也很大，观众很难从一部剧中窥视到其艺术理念的全部，很有可能喜欢桑坦某部剧的观众会完全不能接受他的另一部剧。

汉默斯坦的课程
THE HAMMERSTEIN CURRICULUM

桑坦无疑是位命运的宠儿。桑坦自幼就渴望成为舞台艺术的创作者，12岁那年，他随母亲搬到了宾州的多丽丝镇，恰好成为了小奥斯卡·汉默斯坦的邻居，二人也由此产生了一种类似于父子的情感交集。正是汉默斯坦激发了桑坦创作音乐剧的热情。桑坦第一次遇到小汉

默斯坦的时候，后者还在苦苦挣扎于自己一系列失败的剧作，然而，不久之后《俄克拉荷马》的横空出世彻底改变了小汉默斯坦的命运。

1946年，年轻的桑坦带着自己创作的一部学生剧找到了小汉默斯坦，希望自己的精神导师可以给出一点修改意见，并且反复强调"您假装不认识我，就当是在阅读一部陌生人的作品"。桑坦原本幻想着，自己将会凭借此剧成为百老汇历史上的第一位少年剧作家。殊不知，第二天，桑坦却得到了小汉默斯坦这样直白的评价——"这是我这辈子读到的最糟糕的作品"。桑坦回忆道：

"说完这句话之后，他一定是看到我的嘴唇抽搐，于是补充道：'我并不是说这部作品没有才华，但它的确糟糕透顶。如果你想知道为什么，那么我现在来告诉你。'于是，就在那个下午，小汉默斯坦严肃而又认真地帮我重新梳理了剧本，让我获得了人生中第一次宝贵的戏剧指导。他教导我如何组织音乐剧唱段的结构——如何用开头、发展、结尾的布局构建起一整首唱段；他还教导我如何塑造戏剧角色，如何将唱段与角色紧密结合在一起，以及很多其他的舞台技巧等。毫不夸张地说，我在那个下午获取的知识，

可能比很多歌曲作者一生所学都要多。"

此后，小汉默斯坦建议桑坦在自己的指导下，循序渐进地完成 4 部音乐剧的创作，并独立完成其中的编剧、作曲、作词的创作环节。小汉默斯坦将这 4 部音乐剧定义为四部曲：

1. 找一部你崇拜的戏剧作品，将其改编为音乐剧；

2. 找一部不太成功的戏剧作品，将其改编为音乐剧；

3. 找一部非戏剧文本，如小说或短篇故事，将其改编为音乐剧；

4. 原创一部音乐剧。

虽然当时桑坦正就读于麻州的威廉大学，但是他依然将大部分时间与精力投入音乐创作中。桑坦将自己的第一部音乐剧剧本选定为考夫曼（George S. Kaufman）的《马背上的乞丐》（*Beggar on Horseback*），并且在该剧作者的授权之下，桑坦大二时在校园里上演了自己改编之后的音乐剧版。该剧似乎反响一般，威廉大学校刊当时评论道："桑坦的这部作品多少让人有点失望，他没有赢得期望中的赞誉。"然而，《综艺秀》杂志却毫不吝啬地赞誉了这位初生牛犊的年轻人，认为桑坦"具有巨大的创作潜能"。美国广播公司（BMI）甚至还出版发行了桑坦在该剧中的 5 首唱段，这也让年轻的桑坦成为一位公开发表作品的作曲家。

桑坦的第二部音乐剧尝试名叫《高地》（*High Tor*），该剧因为没有获得版权而最终未能正式上演。桑坦的第三部作品选择了童话小说《玛丽·波平斯》（*Mary Poppins*），但是最终他也未能创作出让自己满意的剧本。桑坦大学毕业之后，他开始着手创作自己的原创音乐剧。该剧

名为《攀高》（*Climb High*），但是第一幕剧本就长达 99 页，已经超过了小汉默斯坦整本《南太平洋》的剧本长度（90 页）。同年，桑坦亲眼目睹了罗杰斯与小汉默斯坦《南太平洋》的辉煌与《快板》的惨败。然而，由于桑坦曾经在《快板》中给小汉默斯坦打杂，这段经历多多少少地影响了桑坦后来概念音乐剧的创作理念，尤其是他创作于 1970 年的《伙伴们》（*Company*）。桑坦坦言，某种程度上说，他是在用之后的职业生涯来不断"修补"《快板》。

向百老汇进发
INCHING TOWARD BROADWAY

毕业之后，桑坦获得了威廉大学 3000 美元的音乐奖学金。桑坦投在了普林斯顿音乐教授巴比特（Milton Babbitt）的门下，这多少有些出人意料，因为巴比特是当时美国先锋派无调性音乐的作曲大师，甚至理名言就是"谁在乎别人是否听得懂？"巴比特与桑坦有很多的共同语言，首先巴比特本人也很想尝试音乐剧创作，其次，两人都痴迷于挖掘音乐与数学之间的微妙关系。巴比特常常与桑坦一起分析各种流行音乐，他尤其喜欢科恩在《你是我的一切》（*All the Things You Are*）中使用的和声。

桑坦追随巴比特学习音乐约两年时间，期间，他不断坚持在戏剧领域的努力，一直担任西港剧院（Westport Playhouse）的实习生，并协助玛丽·罗杰斯完成一些音乐剧项目。桑坦的第一部职业作品，是为一部电视剧创作配乐。一次偶然的机会，桑坦遇到了制作人里缪尔·阿耶斯（Lemuel Ayers），后者当时正在制作一部以 20 世纪 20 年代末纽约股市崩盘为时代背景的音乐剧作品，剧中主角是布鲁克林一群将全

部积蓄投资到股市中的孩子们。由于罗瑟当时事务缠身，阿耶斯便让桑坦先创作 3 首唱段试试看。凭借自己的优异表现，桑坦最终赢得了这部《周六之夜》（*Saturday Night*）的谱曲工作。遗憾的是，该剧尚未正式上演之前，阿耶斯因病去世，于是该剧无疾而终，桑坦也因此失去了推出自己第一部谱曲作品的机会。

1955 年，朋友博特·谢夫洛夫（Burt Shevelove）带着桑坦出席了一次开幕派对。派对上，桑坦遇到了剧作家劳伦斯，劳伦斯当时正在构思作品"我打算与伯恩斯坦和罗宾斯一起，创作一部罗密欧与朱丽叶式的音乐剧作品"。当被问及作词人选时，劳伦斯愣了一下，回答道："我没想到你，但是我很喜欢你的歌词，只是我不喜欢你的音乐。"虽然伯恩斯坦也很欣赏桑坦的音乐创作，但起初他坚持自己兼任谱曲与作词。然而，当了解到工作量之后，他邀请桑坦协助自己一起完成唱段的作词工作。

然而，桑坦心里却像打翻五味瓶般不是滋味。他一直渴望成为百老汇中的一员，而不仅仅是以作词人的身份。桑坦回忆道："作词的工作虽然很好，但是其创作空间却非常有限……这是一项非常耗时而又费力的工作，一首歌词的基本创作思路一旦确定，作词家剩下的工作就仅仅如同拼字游戏一般。但作曲就截然不同了，它才是真正具有创造力的工作，充满着趣味性。"

得知这一情况之后，更加务实的小汉默斯坦劝说桑坦道："我认为，这是一个不可多得的绝好机会，因为你可以因此与业内最一流的大师们合作。这部作品听上去非常有趣，而且你可以在实践过程中，学到很多我无法教授给你的知识。我觉得你应该接受这项工作。"

桑坦在《西区故事》中的作词工作并不轻松。虽然伯恩斯坦非常赏识桑坦的音乐理解力，

但是两人在创作思路上却经常南辕北辙。桑坦偏爱简单质朴、语言直白的歌词风格，而伯恩斯坦却更喜欢充满诗意的华丽辞藻。不过，由于桑坦被赋予了词作者的身份，《西区故事》中唱段的大部分歌词都采用了桑坦的版本。然而，桑坦对于自己的第一次百老汇作词表现并不满意，曾经多次提到自己在剧中歌词创作的失误，比如给未曾受过教育的玛利亚设计了过于复杂的歌词；在疾速唱段"美国"中使用了不适于快速发音的歌词等。

古罗马的机会
THE ROMAN OPPORTUNITY

桑坦的下一部音乐剧是与谢夫洛夫的合作，后者希望可以将罗马剧作家普劳图斯（Titus Maccius Plautus）的古典喜剧作品搬上音乐剧舞台。谢夫洛夫原本希望邀请罗宾斯一同加盟，但是后者坚持要求先通读剧本之后再做决定。事实上，继《西区故事》的悲剧题材之后，罗宾斯个人很倾向于接手一部轻喜剧作品，但是苦于繁忙的演出合约，他完全腾不出时间。罗宾斯当时正在导演《吉普赛》，并且还邀请桑坦担任该剧的词曲作品（因为女主角的从中作梗而未果）。正如我们之前提到的，自尊心备受打击的桑坦原本想彻底拒绝该剧的创作，但是在小汉默斯坦的一再劝说下，桑坦依然接手了《吉普赛》的作词工作。事后，桑坦非常庆幸自己当年的决定，并坦言自己从未后悔过。

《吉普赛》登台之后，桑坦立即回到了这部古罗马喜剧的改编工作中。谢夫洛夫与拉里·吉尔巴特（Larry Gelbart）共同承担起该剧的编剧重任，而桑坦终于如愿以偿地得到了同时担任词曲创作的机会。三人共同努力的成果，最终

被命名为《去论坛路上发生的趣事》（*A Funny Thing Happened on the Way to the Forum*）。该剧最初的制作人是大卫·马瑞克，然而，由于罗宾斯曾经在《吉普赛》排演过程中与马瑞克发生了激烈的争执，以至于罗宾斯发誓再也不想与马瑞克共事。于是，罗宾斯毅然离开了《去论坛路上发生的趣事》的创作团队。

但不久之后，马瑞克便将该剧的制作权转售给了哈尔·普林斯（Hal Prince）。由于罗宾斯并没有随即同意加入创作团队，普林斯找到了自己原来的合伙人乔治·艾伯特，后者马上答应担任该剧的导演，而该剧的舞蹈设计人选也最终敲定为杰克·科尔（Jack Cole）。在修改了12稿之后，《去论坛路上发生的趣事》做好了试演的准本，但桑坦的精神导师小汉默斯坦却在此刻与世长辞。虽然小汉默斯坦没能看到自己爱徒第一部担任词曲创作的音乐剧作品，但是桑坦依然将这部作品献给了影响自己一生的恩师。

图33.1 斯蒂芬·桑坦与《去论坛路上发生的趣事》创作团队的会面，包括：拉里·吉尔巴特（Larry Gelbart）、伯特·谢夫洛夫（Burt Shevelove）和乔治·艾伯特（George Abbott）

图片来源：Photofest：Sondh_Gelbart_Shevelove_Abbott_100.jpg

虽然《去论坛路上发生的趣事》的创作灵感来自于普劳图斯的喜剧，但其剧本故事基本都是原创，谢夫洛夫与吉尔巴特只是保留了原剧中的角色：精明的奴隶、弱智的英雄、易受骗的老人、诱人的情妇、阴柔的丈夫以及疑心的妻子等。《去论坛路上发生的趣事》对很多现代戏剧形式进行了调侃，如综艺秀、滑稽秀以及音乐喜剧等。由于采用了单幕体的形式（演出中没有幕间休息），《去论坛路上发生的趣事》的演员几乎没有机会换装，所以，观众的注意力会更加集中于演员滑稽逗乐的表演以及剧本中睿智幽默的台词。

很多人认为，滑稽剧并不适合改编为音乐剧，因为唱段有可能会打断原本的喜剧连贯性。然而，事实证明，《去论坛路上发生的趣事》中的唱段不仅让演员与观众都得到了调节喘息的机会，而且还为该剧增添了别样的喜剧效果。由于《去论坛路上发生的趣事》的音乐深深植根于剧情之中，因此其中唱段都不适合作为单曲发行。桑坦深知这将意味着什么，但是这似乎是他一开始就坚定选择、并固守一生的创作道路。桑坦的音乐创作完全基于音乐剧作品中的角色塑造或戏剧叙事需要，至于是否有可能造就商业成功的流行单曲，这并不在桑坦的关注范围之内。

《去论坛路上发生的趣事》中的唱段《今晚的喜剧》（*Comedy Tonight*），与当年伯林那首《娱乐至上》一样，成为整个音乐剧行业的另一大圣歌。但事实上，直到《去论坛路上发生的趣事》的最后一次彩排，这首《今晚的喜剧》依然没有出现在演出曲目单中。由于这次彩排的现场气氛极为热烈，主创者与演员们完全没有预料到接下来剧目正式演出时遭遇的负面评价。普林斯回忆道："《去论坛路上发生的趣事》一周之后在纽黑文上演，演出反响非常糟糕，而它之后在华盛顿的试演情况更加糟糕。这部原本设计为充满欢乐的作品，却在观众极为冷淡的反响中连续上演了4周。我们只能用那次彩排的欢乐场景不断鼓励

主创者与演员们，希望他们不要轻易放弃。"

在华盛顿的一次露天演出中，《去论坛路上发生的趣事》的观众席中只出现了 50 位观众。几乎绝望的创作团队向罗宾斯发出了求助信号，希望他可以成为那位拯救全剧悲惨命运的"神医"。一般来看，救援导演的到来，通常都会让剧组成员如释重负。然而，罗宾斯的出现却给剧组带来不和谐的气氛。起因当追溯到麦卡锡白色恐怖时代，罗宾斯曾在"反美活动委员会"传讯期间指证了很多戏剧界同行，其中包括剧中男演员杰克·吉尔福德（Jack Gilford）的妻子李（Madeline Lee）。更糟糕的是，吉尔福德与该剧男主角的扮演者泽罗·莫斯苔（Zero Mostel）都曾经被麦卡锡政府列入黑名单，虽然两人都非常职业化地配合了罗宾斯的执导，但是两人都拒绝在剧院之外与罗宾斯一同出席任何活动。莫斯苔直言不讳道："我可以与这个人共事，但我完全没有必要和他一起吃饭。"

开始就很顺利
GETTING OFF ON THE RIGHT FOOT

抛开这些不和谐因素，罗宾斯的出现解决了《去论坛路上发生的趣事》的重要难题。通常，音乐剧开场采用基调性曲目，用于点明全剧的核心主题（也被称为"呈示曲"）。桑坦原本为该剧设计的开场曲名叫"乞灵"（Invocation），表演时所有演员都会登场，为接下来的演出向上天乞福。但乔治·艾伯特却要求一个更具幽默效果的开场，于是桑坦重新创作了一曲《爱如空气》（Love is in the air）。但随后而来的导演罗宾斯却认为此曲氛围不对，音乐效果还不如之前的原曲。桑坦没有试图说服导演重启原曲，而是干脆重新谱写了一首。桑坦回忆道："我写了一首列

单式唱段《今晚的喜剧》，歌词将晚上的演出内容一一列出，一上来就直接告诉观众。"因此，《今晚的喜剧》的歌词完全是几十个形容词和名词罗列而成的长篇大论，它交代了观众在演出当晚即将（或不会）遇到的所有事物。

简短号角之后，《今晚的喜剧》由男主角皮修德鲁斯（Pseudolus）拉开序幕，分别介绍了剧中即将出现的三家人。随后，唱诗班歌手们（Proteans）加入演唱，他们将在演出中快速更换戏服和妆容，然后假扮起剧中即将出现的多个其他角色——甚至是《去论坛路上发生的趣事》中的几个主角。

乐队先引入一个简短的固定音型，为整首唱段设定好速度。这个固定音型可以不断重复，直到歌手们准备开始演唱。《今晚的喜剧》采用了分节歌的曲式结构，其中每一次节歌都采用了 a-a-b-a' 的歌曲曲式。唱段过程会被数次间奏打断，用于插入对话或舞台闹剧表演。在桑坦看来，这些间奏成就了"音乐剧史上最具开创性和最欢乐的开场曲"。

《今晚的喜剧》乐段 9 之后出现了一堆姓名的罗列，他们是今晚即将登场的所有人，也将这首唱段推向了高潮。当所有人大声喊出"1，2，3"之后，乐队在最后三个和弦之间演奏出快速滑音。这些滑音不断在音阶的高低音间起伏，宛如抚弄竖琴琴弦，或是快速滑吹长号。滑奏可以营造出一种卡通谐谑的喜剧效果，而这一噱头也似乎在宣告着一场好戏即将上演。

与科恩的《老人河》相反，桑坦在这首《今晚的喜剧》中，将节奏动机视为全曲的主要支架。科恩在《老人河》中使用的节奏型为"长-长/短-长-短"，桑塔借用了相同的节奏型，如表 33.1 所示。其中些微的切分变化，更加凸显了原本的弱拍重音节奏。

表 33.1　重复节奏动机

	长	长	短	长	短
"老人河"	Ol'	Man	Riv-	-er,	Dat
	Ol'	man	Riv-	-er,	He
	长	长	短	长	短
"今晚的喜剧"	Some-	-thing	fa-	-mi-	-liar,
	Some-	-thing	pe-	-cu-	-liar,

图 33.2　皮修德鲁斯（佐伊·莫斯特尔 饰）在《去论坛路上发生的趣事》中掀起闹剧

图片来源：Photofest: Funny_Thing_Stage_20.jpg

罗宾斯一针见血的专业意见以及桑坦天才的解决方案，及时拯救了《去论坛路上发生的趣事》濒临失败的命运。自 1962 年首演，该剧连续上演了 967 场，给无数观众带来了欢声笑语。该剧虽然赢得了当年的托尼最佳音乐剧奖，但是颁奖方却没有将桑坦的名字列入其中。更甚者，该剧 1966 年被搬上电影屏幕时，仅仅保留了桑坦原本的 5 首唱段。

创新的危险
THE PERILS OF NOVELTY

1961 年，桑坦发表言论，"我并不介意自己的名字出现在一部因为艺术创新而票房惨败

的剧目创作者名单上"，这一状况恰好被桑坦不幸言中。1964 年，桑坦的《人人都能吹口哨》（*Anyone can whistle*）仅上演 9 场便惨淡收场，该剧资助者的 35 万美元投资也付之东流。该剧的剧本由劳伦斯创作完成，出现了很多让人如坐针毡的剧情：将非清教徒者等同于精神病人、腐败行为没有被绳之以法、放弃有时反而是解决问题的最好方法等。

虽然《人人都能吹口哨》以惨败而告终，但是一些历史学家却认为，正是这部昙花一现的实验性剧目让桑坦成为百老汇的公众人物。马克·斯泰恩（Mark Steyn）评论道："在《人人都能吹口哨》之前，桑坦只不过是一个无名之辈。他之前参与的三部音乐剧都是必然的热门剧，这部作品才是造就其声誉的关键。"尽管《人人都能吹口哨》的上演时间极为短暂，得益于哥伦比亚唱片（Columbia Records）的主席戈达德·李伯森（Goddard Lieberson），该剧的原版唱片才得以发行并保留了下来。出人意料的是，这部惨败剧目的原版唱片却保持着良好的销量，而且随着时间的推逝，剧中桑坦的音乐逐渐赢得越来越多的赞誉，这在百老汇音乐剧史上实属少见。

事实上，也有一些戏剧评论界人士在《人人都能吹口哨》首演结束之后，便立即意识到了其特殊的艺术价值。纽约《早报》评论道："如果《人人都能吹口哨》能够成功，那便意味着美国音乐剧将提前进入一个新的时代，一个摒

弃陈词滥调、探索更多创作自由的时代。如果《人人都能吹口哨》失败了，那就意味着百老汇依然回归到既定传统中，耐心等待着剥茧出壳契机的到来。"诺曼·纳达尔（Norman Nadel）的评论更加乐观："劳伦斯与桑坦的这部新剧中，充满着让人出乎意料、赞叹不已的惊喜。一部超越时代的好剧目，总是会有点不合当下的审美口味。但是，可以看到这样一部充满创意的原创剧，真的是太让人欣喜了。"这样的戏剧评论似乎伴随着桑坦一生的创作，他之后的数部作品在刚刚出炉的时候，总是会遭到评论界的质疑，但数年之后往往又会得到重新的评估与赞誉。

此后，桑坦迎来了自己职业生涯的一次挑战。小汉默斯坦临终之间嘱托桑坦，希望他可以与理查·罗杰斯合作一部作品。遵照恩师的嘱咐，桑坦与罗杰斯合作了一部音乐剧，名为《我是否听见一支华尔兹》（Do I hear a Waltz?）。由于罗杰斯的作曲背景，桑坦在该剧中再一次仅承担作词身份。然而，事实证明，两人的合作完全是一场灾难，桑坦在罗杰斯这位老前辈面前，总是有一种屈尊和被嘲弄的感觉。罗杰斯的女儿、桑坦的好友玛丽·罗杰斯也认为这两人的合作是场噩梦："他们的所有观点几乎完全不合拍。"

桑坦与罗杰斯的合作并不顺畅，但是这部《我是否听见一支华尔兹》依然经过了精致的打磨与制作。该剧最终首演于1965年，得益于罗杰斯以往在百老汇奠定的声誉，该剧连续上演了200多场，但是却让资助人失去了近一半的投资成本（45万美元）。《我是否听见一支华尔兹》成为20年来罗杰斯个人创作中上演时间最短的剧目，该剧虽然也曾入围当年的托尼奖提名，但是最终却输给了另外一部热门剧目《屋顶上的提琴手》（Fiddler on the Roof）。相对于罗杰斯来说，《我是否听见一支华尔兹》的惨败对于桑坦的打击更加沉重，因为他已经连续数部作品得不到百老汇的认可。直到1970年，桑坦带着他的《伙伴们》再次亮相音乐剧圈时，百老汇才真正意识到，桑坦究竟给音乐剧带来了什么。

延伸阅读

Banfield, Stephen. *Sondheim's Broadway Musicals*. Ann Arbor: University of Michigan Press, 1993.

Citron, Stephen. *Sondheim and Lloyd Webber: The New Musical*. Oxford: Oxford University Press, 2001.

Gottfried, Martin. *Broadway Musicals*. New York: Abradale Press/Abrams, 1984.

Green, Stanley. *The World of Musical Comedy*. Fourth edition, revised and enlarged. San Diego: A. S. Barnes & Company, 1980.

Ilson, Carol. *Harold Prince From* Pajama Game *to* Phantom of the Opera. Ann Arbor: U.M.I. Research Press, 1989.

Laufe, Abe. *Broadway's Greatest Musicals*. New, illustrated, revised edition. New York: Funk & Wagnalls, 1977.

Lewine, Richard. "Symposium: The Anatomy of a Theater Song." *The Dramatists Guild Quarterly* 14, no. 1 (1977): 8–19.

Mandelbaum, Ken. *Not Since Carrie: Forty Years of Broadway Musical Flops*. New York: St. Martin's, 1991.

Mordden, Ethan. *Open a New Window: The Broadway Musical in the 1960s*. New York: Palgrave, 2001.

Ostrow, Stuart. *A Producer's Broadway Journey*. Westport, Connecticut: Praeger, 1999.

Prince, Hal. *Contradictions: Notes on Twenty-Six Years in the Theatre*. New York: Dodd, Mead, 1974.

Sondheim, Stephen. "The Musical Theater: A Talk by Stephen Sondheim." *The Dramatists Guild Quarterly* 15, no. 3 (1978): 6–29.

Steyn, Mark. *Broadway Babies Say Goodnight: Musicals Then and Now*. New York: Routledge, 1999.

Prince, Hal. *Contradictions: Notes on Twenty-Six Years in the Theatre*. New York: Dodd, Mead, 1974.

Sondheim, Stephen. "The Musical Theater: A Talk by Stephen Sondheim." *The Dramatists Guild Quarterly* 15, no. 3 (1978): 6–29.

Steyn, Mark. *Broadway Babies Say Goodnight: Musicals Then and Now*. New York: Routledge, 1999.

《去论坛路上发生的趣事》剧情简介

一曲《今晚的喜剧》，罗马奴隶苏多勒斯（Pseudolous）上场，承诺让大家度过一个欢乐的夜晚。他向大家介绍三家挨着的邻居：一边是伊诺尼尔斯（Erronius）家的空房子，他正远

行在外寻找多年前被海盗偷走的孩子；另一边是女奴贩卖商莱库斯（Lycus）的家；中间住着苏多勒斯的主人一家——赫诺（Hero）及其父母塞内克斯（Senex）与多米娜（Domina）。

赫诺的父母启程去乡下看望多米娜的母亲，随行带上了一座多米娜的半身大理石雕像。夫妻俩嘱咐苏多勒斯照看他们未成年的儿子，后者却向苏多勒斯袒露心事——自己爱上了隔壁一位美丽姑娘。苏多勒斯警告赫诺，这位住在莱库斯家的姑娘十有八九是个妓女。但是，赫诺不为所动，一心只想凑钱买到姑娘，无奈身无分文，仅有财产便是奴隶苏多勒斯、20迈纳以及一个贝壳收藏。苏多勒斯意识到这是自己重获自由的天赐良机，他承诺帮助赫诺抱得美人归，但事成之后赫诺须得让自己恢复自由。

苏多勒斯带着赫诺拜访莱库斯，故意把手里的钱袋摇晃地叮咚作响（事实上里面仅有20迈纳）。对钱币声音异常敏感的莱库斯误以为两人家财万贯，便殷勤地叫出屋里所有女奴，却不想没有一个是赫诺的那位梦中情人。赫诺在二楼窗户里瞥见自己心爱的姑娘菲莉亚（Philia），却被告知她是一位刚从克里特岛贩卖来的妓女，早被军官迈尔斯·格劳里奥瑟斯（Miles Gloriosus）以500迈纳价格买下了。苏多勒斯心生一计，他假装同情地告诫莱库斯：克里特岛正在闹瘟疫，这位姑娘要是染病了，可能都活不到军官前来的那天。莱库斯听闻非常恐慌，因为他害怕瘟疫蔓延，可能会毁掉自己的所有财产。苏多勒斯便"好心"提议，在军官来到之前，自己愿意在隔壁替莱库斯收容菲莉亚。

与心上人共处一室让赫诺欣喜若狂，但却遭到赫斯缇瑞姆（Hysterium）的反对。苏多勒斯以揭发其色情陶器收藏为名相威胁，赫斯缇瑞姆被迫同意不向多米娜告发。苏多勒斯为小主人的私奔找来一艘小船，却不料菲莉亚坚持认为自己已是军官的财产，理应等待军官的到来。无奈一下，苏多勒斯决定配一剂催眠药给菲莉亚，骗莱库斯相信她已死去。然后，趁菲莉亚醒来之前将其装上小船，让赫诺带其远走高飞。苏多勒斯发现自己少了些催眠药的配方，于是去集市上买马奶。

塞内克斯回到家，失手摔掉妻子雕像的鼻子，正要去修补。菲莉亚误以为到来之人是军官迈尔斯，便出门迎接。正当塞内克斯情难自禁，苏多勒斯及时出现，谎称菲莉亚是新来的女仆。塞内克斯希望可以在隔壁伊诺尼尔斯的空房子里亲自"培训"菲莉亚，苏多勒斯急中生智，"失手"将马奶打翻在塞内克斯身上，后者只能先去隔壁换衣服。苏多勒斯威胁赫斯缇瑞姆，让他门口站岗确保塞内克斯不能出来。

意外的是，寻子未果的伊诺尼尔斯突然返回，赫斯缇瑞姆只能骗说他家里闹鬼，必须绕着罗马7个山头走上7圈才能驱魔降妖。塞内克斯出屋之后遇见赫诺与菲莉亚，父子二人相互揣测对方和这位美丽姑娘的关系。军官迈尔斯到来，莱库斯慌乱失常，苏多勒斯决定假扮顶替。苏多勒斯使出浑身解数，希望可以用其他姑娘蒙混过关，无奈迈尔斯一个也瞧不上。苏多勒斯手足无措之时，上半场结束，中场休息。

短暂的中场休息解决不了苏多勒斯的难题，他只能劝说迈尔斯稍安勿躁，而塞内克斯正在隔壁伊诺尼尔斯家里等待着菲莉亚。赫斯缇瑞姆配好了催眠药，但苏多勒斯却无法劝说菲莉亚喝下去，因为她拒绝饮用一切烈性饮品。苏多勒斯只得另寻计谋，但是需要找到一具尸体。

多米娜回到家中，发觉了丈夫的不良企图，于是假扮成少女一旁监视丈夫。而此时的菲莉

亚正在劝说赫诺，委身于迈尔斯反而能证明自己对赫诺的爱情。找不到尸体的苏多勒斯只能把赫斯缇瑞姆装扮成菲莉亚的死尸，希望迈尔斯和塞内克斯都能信以为真、就此罢休。事情暴露之后，苏多勒斯成为众矢之的，被罚自行了断。他让赫斯缇瑞姆配置毒药，后者却用之前准备好的催眠药取而代之。苏多勒斯幸运地逃脱死亡。

结局似乎无法改变，迈尔斯正要带走菲莉亚，伊诺尼尔斯悲伤泣诉自己离散的孩子们，并用铃铛模拟一群鹅的声音。这个铃声让迈尔斯觉得似曾相识，原来他便是伊诺尼尔斯失散多年的儿子。一旁的苏菲亚问道：鹅群里有几只鹅？她似乎也和这铃声有着千丝万缕的联系。最终，伊诺尼尔斯意识到苏菲亚是自己失散多年的女儿，而这对血脉兄妹的婚事也因此变得绝无可能。菲莉亚和赫诺有情人终成眷属，而苏多勒斯也最终获得自由，正如开场所唱，这果然是一个喜剧之夜。

谱例 45 《去论坛路上发生的趣事》

斯蒂芬·桑坦 词曲，1962 年
《今晚的喜剧》

时间	乐段	曲式	歌　词	音乐特性
0:00			引子	铜管乐号角
0:08			【对话】	寂静
0:26				引入固定音型
0:30	1	A	**皮修德鲁斯：** 有些事熟悉，有些事奇特 有些事路人皆知，这都是今晚的喜剧！	歌曲 a 段 简单的两拍子 大调
0:40	2		有些事引人入胜，有些事骇人听闻 有些事闻名遐迩，这都是今晚的喜剧！	歌曲 a 段
0:49	3		不演王室，不演皇族 让那些情人、骗子、小丑们上场！	歌曲 b 段
0:58	4		老套的故事，新鲜的问题，没有装腔作势或矫揉造作 把悲剧留到明天，今晚只有喜剧！	歌曲 a 段
—	5		有些事熟悉，有些事奇特，有些事路人皆知 这都是今晚的喜剧！ 有些事引人入胜，有些事骇人听闻，有些事闻名遐迩 这都是今晚的喜剧！	录音省略
—		间奏		录音省略
—			**普洛提恩斯：** 把悲剧留到明天，今晚只有喜剧！	录音省略
1:15	6	A	**皮修德鲁斯：** 有些事让人毛骨悚然，有些事让人心生厌恶 有些事不说大家也知道，今晚的喜剧！ **皮修德鲁斯与普洛提恩斯：** 今晚的喜剧！	与乐段 1-4 相似

时间	乐段	曲式	歌　　词	音乐特性
1:15	6	A	**皮修德鲁斯：** 有些事唯美 **普洛提恩斯：** 有些事狂乱， **皮修德鲁斯：** 有些事平常， 皮修德鲁斯与普洛提恩斯： 今晚的喜剧! **普洛提恩斯：** 无关圣灵，无关命运 **皮修德鲁斯：** 没有任何严肃的命题， **普洛提恩斯：** 非常随意 **皮修德鲁斯：** 一切正常 皮修德鲁斯与普洛提恩斯： 没有大段的台词朗诵! 拉开大幕，	与乐段 1-4 相似
1:53		间奏		
2:01			今晚的喜剧!	
2:03		间奏		
—	7		人人都能看懂，今晚的喜剧，	录音省略
—		间奏【对话】		录音省略
2:19	8	A	**皮修德鲁斯：** 有些事离奇，有些事夸张 有些事平淡无奇，今晚的喜剧! 时而狂暴，时而戏谑，时而隐晦，时而直白 今晚的喜剧!	重复乐段 1 和 2
2:36		间奏【对话】		
—			你想要的一切，都在今晚的喜剧里!	录音省略
—		间奏【对话】		录音省略
3:29	9	A	**皮修德鲁斯与普洛提恩斯：** 有些事熟悉，有些事奇特，有些事路人皆知 这都是今晚的喜剧! 有些事花哨，有些事粗俗， **皮修德鲁斯：** 有些事人之常情! **皮修德鲁斯与普洛提恩斯：** 今晚的喜剧! **迈尔斯：** 没有冷酷， **多米娜：** 远离古典， **皮修德鲁斯：** 她以后再去扮演古希腊悲剧里的美狄亚! **皮修德鲁斯与普洛提恩斯：** 瞠目的意外，精巧的伪装 还有看不到的数百位演员!	与乐段 1-4 相似

时间	乐段	曲式	歌 词	音乐特性
4:03	10	人声尾声	**伊若纽斯：** 男式马裤与束腰外衣， **塞涅克斯：** 情妇与太监， **多米娜：** 葬礼与追踪， **里克斯：** 男中音与男低音， **菲利亚：** 皮条客， **赫尔鲁：** 花花公子， **西斯特瑞姆：** 贪心， **迈尔斯：** 羞涩， **里克斯：** 失误， **伊若纽斯：** 骗局， **菲利亚：** 韵文， **多米娜：** 默剧， **皮修德鲁斯：** 杂技人，牢骚客，笨拙者，无能者，	短促起伏的伴奏
4:20	11		**所有人：** 没有皇室的诅咒，没有特洛伊木马，没有童话里的美好结局，当然！ 善良与邪恶，疯狂的举动，今晚 一切都将没有问题！ **所有人（除了皮修德鲁斯）：** 把悲剧留到明天 **所有人：** 今晚只有喜剧！	重复乐段 3 和 4 略微渐慢
4:50			【喊叫】 一，二，三！	在最后三个和弦之间滑音

第*34*章

新搭档：巴克与哈尼克

薛登·哈尼克（Sheldon Harnick）与杰利·巴克（Jerry Bock）一样，两人的音乐剧创作生涯都是开始于词曲创作。哈尼克与巴克相遇的 1956 年，正是两人各自事业发展的黄金时段：巴克致力于作曲领域，而哈尼克听从了词作家哈伯格（Yip Harburg）的建议，希望通过与另外一些作曲家的合作，进一步扩宽自己的艺术创作之路。哈尼克与巴克的合作，不仅为百老汇贡献了一部刷新首演纪录的重要作品，而且还为音乐剧界赢得了另一尊普利策戏剧奖。

多才多艺的联手
THE MULTI-TALENTED MERGER

哈尼克的编创能力早在学生时代就已经初见端倪，他在大学期间就尝试了一系列剧本创作，在之后的三年军队服役期间，也从未间断过自己的戏剧创作。移居纽约之后，哈尼克曾经参与过一些百老汇与外百老汇剧目，也非常乐于与其他作曲家一起合作创作。在一次救场导演的机会中，哈尼克结识了剧中的男主角杰克·卡西迪（Jack Cassidy），并在后者的引荐之下，结交了自己之后创作生涯中的重要伙伴杰利·巴克。

巴克的创作之路与哈尼克截然不同。在百老汇之前，巴克主要是为宾州的塔米蒙特度假村创作假日剧。凭借一部为山米·戴维斯（Sammy Davis）明星定制的作品，巴克与搭档劳瑞（Larry Holofcener）第一次亮相百老汇。三个月后，巴

图 34.1　杰利·巴克（Jerry Bock）坐在钢琴前，与薛登·哈尼克（Sheldon Harnick）一起研究乐谱

图片来源：美国国会图书馆，www.loc.gov/pictures/item/2014649257/

克与哈尼克相遇，两人的第一次创作合作将目光锁定在了儿童群体。虽然这部木偶剧并没有引起多少观众反响，但它却让两人有了一次与剧作家约瑟夫·斯特恩（Joseph Stein）合作的宝贵机会，并因此引起了制作人普林斯的注意。

普林斯认为，巴克与哈尼克正是自己音乐剧《费奥雷罗》（Fiorello）词曲作者的合适人选。尽管如此，为确保万一，普林斯依然还是要求两人先创作几首唱段试验一下。事实证明，普林斯的眼光没有出错。尽管《费奥雷罗》只是巴克与哈尼克的第二次合作，而与其同档期的《音乐之声》已经是罗杰斯与小汉默斯坦两位经验丰富大师们的最后合作，《费奥雷罗》还是成为当年托尼最佳音乐剧奖角逐中《音乐之声》最强劲的对手。虽然《费奥雷罗》在托尼奖的角逐上略逊一筹，但是它却捧走了普利策的年度最佳戏剧奖，这也让《费奥雷罗》成为百老汇音乐剧界第三部赢得该项殊荣的剧目。

巴克与哈尼克接下来的合作剧目名为《里脊肉》（Tenderloin），虽然两人在剧中的词曲创作获得了专业人士比《费奥雷罗》更好的评价，但是该剧却并未得到观众群体的喜爱。美国戏剧评论家曼德鲍姆（Ken Mandelbaum）将《里脊肉》定义为"失败音乐剧中最好的音乐创作之一"，并补充道："该剧的原版唱片一定会让很多听众误以为这是一部非常引人入胜的剧目。"也许是因为很多人将《里脊肉》视为《费奥雷罗》的衍生品，所以导致该剧在纽约戏剧圈不受欢迎。

完美的音乐剧
THE PERFECT MUSICAL

毫不气馁的普林斯继续与巴克与哈尼克合作，将匈牙利剧作家拉兹洛（Miklos Laszlo）

的喜剧《香水》（Illatszertar）推上了音乐剧舞台。这一次，普林斯身兼制作人与导演两个角色，而编剧的任务则交给了一位百老汇新人马斯特诺夫（Joe Masteroff）。事实上，拉兹洛的这部《香水》曾经多次被好莱坞搬上电影银幕，其中包括 1940 年的《街角商店》（The Shop Around the Corner）、1949 年的《往昔美好夏日时光》（In the Good Old Summertime）以及 1998 年由汤姆·汉克斯主演的《电子情书》（You've Got Mail）。然而，马斯特诺夫改编的音乐剧剧本，却在剧情上更加忠实于原著。

相较于同时期其他百老汇剧目，这部《她爱我》（She Loves Me）是一部非常精巧的小型作品。全剧仅需要 7 位主要演员，剧中过场出现的顾客或餐厅客人则全部由合唱演员扮演。巴克和哈尼克对马斯特诺夫的编剧创作非常满意，认为其剧本本身已经"浸满了音乐的痕迹"。受马斯特诺夫剧本的灵感触发，巴克和哈尼克一气完成二十多首唱段的创作，以至于《她爱我》1963 年首演前不得不删减 40 分钟时长的音乐。多年后，哈尼克评述道："如果是现在再来创作这部剧目，我们可能会遵循安德鲁劳埃德·韦伯的模式，把它制作为一部老少皆宜、更流行化的作品，但当年我们完全没有这方面的考虑。"事实上，当年的巴克和哈尼克把关注点全部放在音乐技法本身，努力追求一种近乎完美的艺术效果。不少评论家将《她爱我》誉为一部"完美的音乐剧作品"，甚至该剧录音也被描述为"无暇的原版专辑"。

书卷中的爱情
LOVE IN THE STACKS

然而，这些"完美"的曲调并非一蹴而就。哈尼克本人并不擅长创作爱情歌曲，他曾经挖

苦道:"爱情歌曲里出现什么样的情绪都不为过。"然而,哈尼克最终呈现出来的音乐却是充满深情,所有唱段全部深深植根于剧情之中(虽然一些唱段后来也成为热门单曲),甚至全剧的开场乐队序曲也都与声乐谱交织在一起——乐队简短演奏之后,演员们便直接登台演唱,直接拉开全剧序幕。

《她爱我》彰显了巴克与哈尼克轻快幽默的戏剧笔调,尤其是那首伊洛纳(Ilona)演唱的喜剧唱段《图书馆之旅》(*A Trip to the Library*)。这首唱段描绘了伊洛纳前一天晚上的历险经历,而图书馆对于此刻的她来说,似乎成为最为神秘而又奇异的场所。为了刻画出一种异域情调,巴克在唱段一开始使用了三拍子的西班牙舞曲波莱罗(bolero)的节奏型。为了营造出一种幽默感,曲中波莱罗的舞曲感被转变为了一种让人肃然起敬的音乐气氛。

图 34.2 《她爱我》的故事中心——小香水店
图片来源: Photofest: She_Loves_Me_stage_2.jpg

《图书馆之旅》是一首非常迷人的角色塑造型唱段。该唱段多变的节奏手法,为这首叙事民谣曲增添了几分幽默感。如谱例 46 所示,乐段 2 将伊洛纳内心的恐惧推向了高潮,然而,其后乐段 3 中的一句"原谅我",又将全曲的节奏拉回到一种让人相对舒适的四拍子节奏中;

乐段 5 中,由于伊洛纳人生第一次被人看待成淑女,所以当她唱到"夫人"(Ma'am)等唱词时,节奏上会出现一些迟疑与停顿;乐段 8 是整首唱段的尾声,伊洛纳将唱词中原来的那句"我依稀回忆起的人"改变成了"配镜师保罗"。

戏剧评论界对于《她爱我》一片好评:约翰·查普曼(John Chapman)给予了该剧高度的评价,认为"该剧如此迷人精巧、明快精致,和它相比,百老汇大剧院的音乐剧作品显得那么的俗气";诺曼·纳达尔将《她爱我》评价为"少有的戏剧珍宝,其戏剧情感娓娓道来而非喧嚣而出";《纽约时报》最重要的乐评家塔伯曼(Howard Taubman)也给予《她爱我》很大的赞誉:"该剧如同一颗包满巧克力的糖果,不知道能满足多少甜食爱好者的胃口。它如同经过了糖果店的精心配方,在面团中恰到好处地加入了糖、葡萄干与坚果,从而制作出人间美味的甜品。"

虽然很多戏剧评论人将这部《她爱我》视为巴克与哈尼克最优秀的音乐剧作品,但观众们似乎并没有表现出同样的热情与赞誉。多年之后,普林斯依然非常困惑,为何这部好评一片的音乐剧作品,却没能成为当年的热演之作。尽管如此,普林斯依然将该剧视为自己最优秀的音乐剧剧作之一,他后来总结了两点剧目失败的原因:一,该剧上演于小剧场,这就意味着,即便每场演出票全部售罄,也很难平衡剧目本身的各种开销;二,虽然朱莉·安德鲁斯对于出演该剧非常有兴趣,但由于档期问题,她得等到 6 个月之后才能腾出时间。普林斯坚信这是一部不需要明星阵容的音乐剧作品,认为"剧本本身才是成功的关键",因此不愿意为安德鲁的档期而推迟原订的演出计划。但事实证明,安德鲁的票房号召力还是对演出票的销量起到

了至关重要的作用。虽然《她爱我》赢得了一项托尼最佳男配角奖，但它在上演302场之后便退出了百老汇舞台。

传统的挂毯
THE TAPESTRY OF TRADITION

巴克与哈尼克的下一部合作，却是截然不同的另外一番风景。这部《屋顶上的提琴手》以首轮演出3242场的成绩，刷新了百老汇的全新演出纪录，成为继《窈窕淑女》之后百老汇首演场次最多的音乐剧作品。该剧继续由普林斯担任制作人，编剧由约瑟夫·斯坦（Joseph Stein）担任，他曾经配合巴克与哈尼克完成了两人的第一部音乐剧作品。该剧是创作团队与杰罗姆·罗宾斯的第一次也是唯一一次合作，因为此后罗宾斯将告别百老汇舞台长达25年之久。

《屋顶上的提琴手》的创作灵感，来自于犹太作家肖洛姆·阿莱赫姆（Sholem Aleichem）的文学作品《迪维和他的女儿们》（*Tevye's Daughters*）。很多人最初都不看好这部作品，认为这个发生在沙俄时代东欧犹太小村庄里的故事，似乎不太可能具有强烈的戏剧吸引力。哈尼克回忆道：

"罗宾斯看起来像是一位世界上最严厉的律师，不断向我们提出一个又一个的问题。'这部剧讲了什么？'他问道。我们简略的回答似乎并不能让他满意，于是他接着说道：'那么，这部剧讲述的就是一位牛奶工如何把他女儿们嫁出去的故事咯？'最后，我都搞不清楚到底是谁总结出了这部剧的故事情节。当我们兴奋地整理完剧本头绪之后，罗宾斯说道：'如果这部剧关注的是传统与叛离，那么我们必须首先告诉观众，何谓传统。'他希望我们用最简洁的方式予以诠释，建议我们专门创作一首有关传统的唱段，并且用它编织起整部音乐剧的音乐结构。在他的坚持之下，我们创作出了全剧的开场曲'传统'。"

罗宾斯为开场曲"传统"设计了一段传统的霍拉舞，将舞台上的所有犹太村民围成一圈。而当介绍到剧中那些非犹太居民（如牧师或警察）时，那些演员们则会迅速离场，并不加入到犹太村民的圆圈中。全剧临近终场时，这个圆圈型的演员布局再次出现。但是，当演到犹太村民们被迫离开家乡安那特夫卡（Anatevka）时，这个圆圈也随之被拆分打破，象征着犹太民族曾经遭受的颠沛流离之苦。

走进幕后：来自阿莱赫姆的讯息？

肖洛姆·阿莱赫姆的故事引发了世界各地读者的情感共鸣，一位苏联艺术家创作了一套系列版画，用于描绘泰维一家的生活。谢尔顿·哈尼克获得了其中一幅，并将它挂在纽约公寓的墙上。就在《屋顶上的提琴手》即将前往华盛顿特区试演的前夜，哈尼克在睡梦中被一声巨响惊醒。起初，他疑惑是有人闯入公寓，打开灯才发现，原来是那幅泰维版画从墙上摔落，玻璃框粉碎一地。

哈尼克去华盛顿后将一切告诉同事，他说："天哪，这是多么可怕的预兆。这场剧注定是场灾难。"同事忙回答说："不，不，不！你完全误解了，这剧将引起轰动！"的确，《屋顶上的提琴手》大获成功。

在全剧的执导过程中，罗宾斯会不断对剧中的情节安排提出质疑。哈尼克回忆道：

"罗宾斯总是不断地提出问题——'如果这是该剧想要表达的内容，为何它不出现在这一场中？为何它不出现在那一场中？为什么它在这个角色身上没有体现？为什么它在那个角色身上没有体现？'等。如果我们对他的质疑提出挑战，罗宾斯就会拿出撒手锏：'好吧，可以按你们说的做，但导演一职，你们另请高明。'虽然这常常让我们愤怒不已，但我们不得不给予罗宾斯充分的信任，因为他更加具有导演的全局观。然而，罗宾斯几乎把所有人都逼近疯狂，因为他的这种大局观，会落实到每一个细枝末节的场景甚至乐队的配乐中。"

《屋顶上的提琴手》中，罗宾斯尝试去贯穿一种"概念音乐剧"的戏剧意识，将"对传统的突破"视为全剧的核心戏剧主题，并以此为隐喻贯穿于全剧始终。对于纽约观众来说，他们对这些远在俄国的贫苦犹太农民几乎一无所知。然而，儿女们的纷纷离经叛道，让美国观众对剧中的犹太父亲产生了强烈的情感共鸣。与此同时，该剧正上演于美苏之间的冷战时代，观众们很容易便会将剧中男主角泰维的苦难普释到除美国之外的世界各国人民身上。

泰维家的父母权威
TEVYE'S PARENTS WERE RIGHT

这部音乐剧原定的剧名为《泰维》，但是，该剧舞台设计阿隆松（Boris Aronson）的舞台布景让人不禁联想起马克·夏加尔（Marc Chagall）的绘画，而夏加尔惯用的提琴手主题，最终启发了这部音乐剧的剧名——《屋顶上的提琴手》。正如罗宾斯在开场曲"传统"中的圆圈舞设计，阿隆松的布景中也充满着各种曲线与环形的设计，用围绕演员的舞台背景进一步彰显了该剧的核心戏剧主题。这种环形动机同样也出现在剧中唱段《你爱我吗？》（Do You Love Me）中，曲中泰维不断向妻子戈尔德（Golde）提出相同的问题——"你爱我吗？"，如谱例47所示，这首二重唱采用了简洁明了的a-a-b-a'歌曲曲式，乐段5的尾声是该曲中两人唯一的一次同时演唱，最开始演唱相同的旋律，最终以和声的方式，将全曲结束在唱词"知道真好"（It's nice to know）上。

这首看起来似乎非常简朴的二重唱，其实际创作过程却并非易事。哈尼克回忆说："这首歌的歌词差不多酝酿了两周的时间，我每天都会绞尽脑汁地思考，下两句唱词到底该用什么。"直到《屋顶上的提琴手》即将试演的前夕，哈尼克只勾勒出了一段泰维夫妻之间的对话。无计可施的作词家只好硬着头皮将这段对话交给了巴克，说道："你尽力而为吧，我可以根据你的曲调再做修改。"然而，巴克很快便找到了一个可以与这段对话相映衬的曲调。于是，两人将这首《你爱我吗？》展示给了编剧斯坦，后者回忆道："薛登·哈尼克走进了我酒店的房间，为我朗读了这段'你爱我吗？'的歌词，然后询问我的意见。听完之后，兴奋不已的我情不自禁地拥抱了他，我想我的确那么做了。"

最初，哈尼克仅仅是将这首《你爱我吗？》当做一个任务去完成，他说道："这就是一项工作而已。剧情发展到这里需要这样一首唱段，于是我们便写出来了。把它放进彩排之后效果还不错，于是我们便开始接着埋头忙于解决其他问题了。"然而，当剧目上演两三晚之后，哈

图 34.3 泰维和戈尔德的合唱，2006 年版《屋顶上的提琴手》，捷克共和国布尔诺市剧院，由兹德尼克·朱尼克（Zdeněk Junák）和（Miroslava Kolářová）扮演

图片来源：维基共享资源，https://commons.wikimedia.org/wiki/File:%C5%A0uma%C5%99_na_st%C5%99e%C5%A1e.jpg

尼克发现自己总是会在听到这首唱段时感动而落泪。他不断追问自己这是为什么，最终却发现，原来这首唱词正是他本人希望自己父母可以完成的一段心灵对话，而唱词中那种未加修饰、真实质朴的对话，恰恰正是赋予《你爱我吗？》强大情感魅力的关键。理查·基斯兰（Richard Kislan）将这首《你爱我吗？》定义为魅力唱段，他解释道："大多数成功的魅力唱段都会展现出一种积极乐观的情绪，让观众们感觉温暖而又充满希望。它不同于让人心潮澎湃的浪漫情歌或捧腹大笑的搞笑唱段，它可以触发人内心深处最柔软而又隐秘的悸动，让人不禁会心微笑。"

这首《你爱我吗？》充分展现了巴克与哈尼克刻画人物细微心路历程的创作功力。唱段一开始，泰维固执地一遍遍追问相同的问题，直到得到期望的答案。而妻子戈尔德因为正忙于家务，最初显得极为不耐烦，但随着往昔的一点点唤醒，她也开始认真深思丈夫的问题。这首看上去像是夫妻拌嘴的唱段，却抽丝剥茧般揭示了这对多年夫妻之间深邃真挚的情感，让人觉得那么真切自然但又感人至深。

荣誉与后果
AWARDS AND AFTERMATH

和之前的《她爱我》不同的是，这次的《屋顶上的提琴手》同时获得了戏剧评论界与音乐剧观众的高度赞誉。该剧不仅捧走了纽约戏剧评论圈和美国戏剧协会的最佳音乐剧奖，而且还一举囊括了当年托尼的 9 项大奖。一些戏剧评论甚至将《屋顶上的提琴手》誉为"美国音乐剧历史上最伟大的作品之一"。该剧在世界范围内也掀起了观众热潮：该剧的伦敦版连续上演了 2030 场，而当该剧抵达日本的时候，日本观众非常惊诧地问道"为何这部剧情非常日本化的音乐剧会在美国如此热演"。事实上，这恰好解释了《屋顶上的提琴手》经久不衰的魅力所在。在罗宾斯的带领下，该剧创作团队紧紧抓住了一种普适人性的戏剧情感，让该剧可以超越种族与地域文化，引发全世界观众的情感共鸣。

继《屋顶上的提琴手》之后，巴克与哈尼克再次联手推出了一部实验性的剧目《苹果树》（*The Apple Tree*）。该剧将三个单幕体的故事串联在一起，时间跨度很广，从圣经故事中的伊甸园到当下的现代社会。1970 年，两人再次联手推出了音乐剧《罗斯柴尔德家族》（*The Rothschilds*），但是该剧艰辛的创作过程却最终导致两人的各奔东西。此后，巴克与哈尼克各自都在百老汇之外的领域尝试着不同的艺术创作。直到 2004 年《屋顶上的提琴手》再次复排时，巴克与哈尼克才再次聚合，为复排版创作了一首新曲《颠七倒八》（*Topsy-Turvy*）。两人合作之后的数年里，哈尼克又制作了几部音乐剧，其中一部名为《龙》（Dragons）。该剧创作

于 2003 年，哈尼克担任其中的谱曲和作词。与此同时，哈尼克还创作了一部歌剧作品。2016年，美国剧院联盟为哈尼克颁发了一座托尼终身荣誉大奖。巴克与哈尼克这对搭档对于音乐剧行业的艺术贡献举目共睹，在两人长达十二年的合作历程中，一共为百老汇贡献了七部音乐剧作品，斩获无数赞誉——多项托尼奖和戏剧评论圈大奖以及一尊最有分量的普利策戏剧大奖。

延伸阅读

Alpert, Hollis. *Broadway: 125 Years of American Musical Theatre*. New York: Little, Brown, 1991.

Altman, Richard, with Mervyn Kaufman. *The Making of a Musical: Fiddler on the Roof*. New York: Crown, 1971.

Guernsey, Otis L., Jr., ed. *Broadway Song & Story: Playwrights/Lyricists/Composers Discuss Their Hits*. New York: Dodd, Mead, 1985.

Green, Stanley. *The World of Musical Comedy*. Third edition, revised and enlarged. New York: A. S. Barnes & Company, 1974.

Hischak, Thomas S. *Word Crazy: Broadway Lyricists from Cohan to Sondheim*. New York: Praeger, 1991.

Ilson, Carol. *Harold Prince From* Pajama Game *to* Phantom of the Opera. Ann Arbor: U.M.I. Research Press, 1989.

Kasha, Al, and Joel Hirschhorn. *Notes on Broadway: Conversations with the Great Songwriters*. Chicago: Contemporary Books, Inc., 1985.

Kislan, Richard. *The Musical: A Look at the American Musical Theater*. New, revised, expanded edition. New York and London: Applause Books, 1995.

Mandelbaum, Ken. *Not Since Carrie: Forty Years of Broadway Musical Flops*. New York: St. Martin's, 1991.

Mordden, Ethan. *Open a New Window: The Broadway Musical in the 1960s*. New York: Palgrave, 2001.

Prince, Hal. *Contradictions: Notes on Twenty-Six Years in the Theatre*. New York: Dodd, Mead, 1974.

《她爱我》剧情简介

剧中的"我"名叫格奥尔格·诺瓦克（Georg Nowack），任职于布达佩斯的马拉泽克香水店。然而剧中的"她"是谁呢？格奥尔格并不知晓，因为她是自己未曾谋面的笔友。同在香水店任职的还有拉迪斯拉夫·希波什（Ladislav Sipos）、伊洛纳·里特（Ilona Ritter）和温柔的史蒂夫·柯达伊（Steve Kodaly）。邮差小伙阿帕德（Arpád）发现伊洛纳穿着昨天那件衣服来上班，猜疑她是否又与柯达伊共度良宵。老板马拉泽克希望伙计们可以把自己预订过量的音乐盒卖出去，因此当他看到阿玛莉亚·布拉施（Amalia Blash）现场卖出一个白色小象音乐盒之后，即便店里原无职位空缺，依然决定立即聘用她。

格奥尔格开心地给自己的笔友写信，和她分享工作中各种不愉快的事情：自己和阿玛莉亚一直合不来，伊洛纳和柯达伊吵了一架，老板莫名针对自己的怒火也让人一头雾水。今晚，格奥尔格终于可以见到期待已久的笔友，没留意到身边的阿玛莉亚今天特别打扮了一番。伊洛纳发现之后询问原因，阿玛莉亚解释说今晚自己将和通信已久的笔友见面。

然而，老板却临时通知大家今晚加班为圣诞夜做装饰，这让所有人非常郁闷，店里完全没有节日的气氛。被马拉泽克激怒的格奥尔格决定离开，阿玛莉亚出现在一家餐厅的小餐桌前。香水店里，柯达伊向伊洛纳求爱之后又弃其而去，这让伊洛纳怒不可遏，发誓再也不会理睬柯达伊。希波什鼓励格奥尔格前往约定的餐厅会见笔友，但是后者却紧张到想临阵脱逃。

一位私人侦探出现在香水店里，发现马拉泽克夫人的私情，但对象不是她丈夫怀疑的格奥尔格，而是柯达伊。马拉泽克回到办公室，反省自己这么久以来一直怀疑错对象。一声枪响，阿帕德从储藏室里尖叫着跑出来。而另一边，餐厅里，希波什和格奥尔格终于意识到阿玛莉亚就是那位笔友。希波什让格奥尔格上前解释，但阿玛莉亚却害怕格奥尔格的突然出现会吓走自己的笔友。最后，阿玛莉亚绝望地大叫，格奥尔格只能离开。而阿玛莉亚最终也没能等来

自己"亲爱的朋友"。

受了枪伤的马拉泽克住进医院，他同意雇用阿帕德。格奥尔格重返职位，但是阿玛莉亚请了病假。格奥尔格带着冰淇淋前去看望，并故意让她相信自己的笔友是个肥胖老头。格奥尔格离开之后，阿玛莉亚提笔给"亲爱的朋友"写信，但脑海里却不断浮现格奥尔格的身影。

香水店里，伊洛纳宣布好消息，她去了一趟图书馆，并邂逅了一位好先生（唱段《图书馆之旅》）。店员们忙碌起来，因为圣诞节即将来临。圣诞夜，阿玛莉亚决定重新与笔友会面，事实真相浮出水面，她终于意识到格奥尔格便是自己期待已有的笔友。最后，所有人开心地度过一个名副其实的圣诞夜。

《屋顶上的提琴手》剧情简介

屋顶上的提琴手是什么意思？它象征着1905年生活在俄国小镇安那特夫卡（Anatevka）的犹太村民，他们如何在周围世界发生时代巨变的情况下，依然艰难地恪守本民族的传统。贫穷的牛奶工泰维（Tevye）对周围的政局动荡无暇顾及，因为他和妻子戈尔德（Golde）生育了5个女儿，其中3个已经到了适婚年纪。长女赛朵（Tzeitel）警告姐妹们，贫寒家境不会帮媒婆为她们觅得如意郎君。但是，热心的媒婆严特（Yente）却为赛朵寻得丈夫人选——一位丧妻的屠夫兰扎（Lazar）。

大学生佩尔奇克（Perchik）带来让人担忧的消息——隔壁村犹太人被遣散，但泰维一心只关注着家里的马腿瘸了。泰维很同情这位身无分文的大学生，于是邀请他来家共度安息日。之后，戈尔德要求泰维拜访兰扎，泰维误以为兰扎看上了自家的新奶牛，于是两人的交谈一开始并不顺畅。当兰扎坦言自己的真实诉求之后，虽然泰维并不喜欢这位屠夫，但不得不承认这对女儿来说是门不错的亲事。离开酒馆的泰维遇见当地警官，后者坦言受命"排犹行动"，但自己会尽力低调行事。泰维向上帝质疑，为何同一天里让自己面对如此悲喜迥然的两件事。

佩尔奇克与泰维的二女儿霍德尔（Hodel）一见如故，两人针砭时弊，甚至还跳起交谊舞。赛朵不同意父母的婚姻安排，因为她深爱着自己的青梅竹马摩多（Motel）。两人的真情实意打动了泰维并最终赢得他的应允，但这也让泰维陷入困惑：和富有的兰扎相比，摩多只是个身无分文的小裁缝，这桩穷婚事该如何告知妻子？泰维想出妙计，他在夜里叫醒妻子，说她已故的祖母托梦给自己，让他一定要将赛朵嫁给摩多。在梦里，屠夫的亡妻还威胁说要掐死他新进门的妻子。非常迷信的戈尔德信以为真，认为既然祖先亡灵掐来警示，那她和丈夫就必须遵照执行。

婚礼上，泰维夫妻回忆起女儿女婿孩提时的模样。兰扎对泰维的毁约非常气愤，但很快村民们的注意力就被转移到佩尔奇克身上，因为他鼓励霍德尔打破男女分隔的传统习俗，和自己牵手共舞，这显然是对犹太传统的挑衅。为了不让婚礼现场陷入更大的僵局，泰维将自己的妻子拉上舞台，随后新婚夫妻也加入到共舞的行列。这虽然激怒了村里的长者，但婚礼上的其他客人开始欢愉。一队俄国人出现，他们砸毁婚礼上的礼物和家具之后扬长而去。"排犹行动"拉开序幕，而佩尔奇克也因为奋力抵抗而被捕入狱。

佩尔奇克认为自己无力改变安那特夫卡的一潭死水，他告诉霍德尔自己必须前往基辅（Kiev），后者以身相许。两人前来告知泰维，

但泰维并不同意自己女儿的远嫁。然而，两位年轻人的回答让泰维震惊：他们需要的并非长辈的许可，而是家人的祝福。面对两人炙热的爱恋，泰维勉为其难地送上祝福。他回想起自己当年听从父母安排与妻子的结合，父母教导自己会在日后的生活里与妻子逐渐相爱。不确定父母所言是否实现，泰维向妻子戈尔德询问"你爱我吗？"。虽然妻子最初不愿意回答，但最终坦言自己毫无保留地爱着丈夫。

短暂的家庭欢愉并没能消减外界时局带来的压力。消息传来，佩尔奇克被捕并被发配到西伯利亚，霍德尔勇敢地决定随夫一同远行。摩多新买的缝纫机多少冲淡了一点家里的悲伤气氛，但三女儿查瓦（Chava）又招来了麻烦。她告诉父亲自己爱上了菲德卡（Fyedka），这让泰维完全无法接受，因为菲德卡是位信奉天主教的俄罗斯小伙。查瓦不顾父亲的反对毅然成婚，被触及底线的泰维宣布与女儿断绝关系。大屠杀逼近安那特夫卡，犹太人被迫离开家园。泰维和妻子决定远赴美国投奔亲戚，查瓦和丈夫前来送别。泰维无法直视三女儿，只能对着大女儿说了一句"愿上帝与你同在"。赛朵立即向妹妹转达了父亲间接的祝福。泰维向随行的提琴手示意，即便远去新大陆，他依然还会将犹太的传统坚守下去。

谱例 46 《她爱我》

巴克/哈尼克，1963 年
《图书馆之旅》

时间	乐段	曲式	旋律段	歌　词	音乐特性
0:00 0:11		引子		【对话】	【寂静】 波莱罗节奏型 三拍子
0:16	1	A	a	伊洛纳： 噗通一声，我的自信心瞬间化为乌有。 我开始头晕目眩，额头冷汗。 我开始找寻一本书，我的双手自然停在这里。 我不知道自己僵立在那里多久， 如同一位受到惊吓与屈辱的受害者。	继续波莱罗节奏 喋喋不休的演唱
0:41	2		b	噢，就在我想要逃之夭夭的时候，忽然耳边响起一个温柔文雅的声音，	自由地
0:56	3	B	c	"对不起"	中板 两拍子
1:02	4		d	眼前出现一位让人肃然起敬的先生，瘦高个头、戴着眼镜， 他站在我身边，轻轻对我说，	拉格泰姆节奏 两拍子
1:14	5			"女士， 我并不想打扰你，我只是猜想 你是否需要帮助？" 我说："不……噢，是的！" 接下来，我一边喝着热巧克力，一边向保罗诉说自己的遭遇， 他棕褐色的眼睛不断向我投来关切的目光。 这趟图书馆之旅让我焕然一新 因为突然间我看到了图书的魅力。	

时间	乐段	曲式	旋律段	歌　词	音乐特性
1:57					继续波莱罗节奏
2:03	6	A	a	我必须承认，我内心深处在不断祈祷， 希望他不是仅仅想玩弄我， 因为像我这样一位没有受过教育的姑娘， 何以能够引起他的兴趣？ 忽然，他告诉我说，应该挑选这本《众生之路》， 当然，这是一本小说，只是我并不知道	重复乐段1
2:26			b	他向我微笑，我无法抗拒， 我立即意识到，我有多么喜欢这位	重复乐段2
2:43	7	B	c	验光师	重复乐段3
2:50			d	你知道这位温柔瘦高、戴着眼镜的男人接下来和我说了什么吗？ 他说可以帮我解决问题。我问道："怎么解决呢？" 他说，如果我愿意，他可以为我朗读他最爱的文字。 我说，"何时"。他说，"现在" 小说放置的地点听上去似乎非常可疑而又危险 我告诉自己，等等，再想想，你真敢上楼去他的房间吗？ 如果出了事怎么办？他看上去可是非常强壮。 然而，他为我整整朗读了一晚。感觉如何？	重复乐段4和5
3:49	8	B'	d'	言语难以形容，我内心充满希望。 我情不自禁地幻想起我和保罗的未来：他在朗读，我在做饭。 只要他朗读，那就有希望， 我可以一辈子不用自己翻书	重复乐段4 （时值缩短，变调）
4:21	9	人　声 尾声		和别人不同，他是我依稀回忆起的人 我知道他眼中只有我，我的配镜师保罗。	自由节奏

396

谱例 47　《屋顶上的提琴手》

巴克 / 哈尼克，1964 年
《你爱我吗？》

时间	乐段	曲式	歌　词		音乐特性
0:00		引子【对话】			缓慢和弦转换
0:30	1	a	泰维： 你爱我吗？		缓慢的中板 自由节奏
				戈尔德： 什么？	
			你爱我吗？		
				我爱你吗？！我们都结婚生女这么多年， 一起经历了这么多风风雨雨。 你只是心情不好，有些疲倦， 进屋躺会吧，也许你只是消化不良。	
1:00		【说话】 戈尔德，我在问你问题。			

时间	乐段	曲式	歌 词		音乐特性
1:04	2	a	你爱我吗?		重复乐段1
				你这个笨蛋!	
			我知道——但是,你爱我吗?		
				我爱你吗?	
			爱吗?		
				25年来,我为你洗衣 为你做饭,为你打扫, 为你生育,为你家务, 25年过去了, 你现在来和我谈论爱情?	
1:33	3	b	戈尔德,我第一次遇见你 是在我们的婚礼上。 我当时很害怕。		小调
				我当时很害羞。	
			我当时很紧张。		
				我也是。	
			但是我父母告诉我说 我们将学会 彼此相爱,现在我问你 【说话】戈尔德,		
1:53	4	a'	【唱】你爱我吗?		大调
				我是你妻子。	
			我知道。但是你爱我吗?		
				我爱他吗?	
			爱吗?		
				25年来,我们生活在一起, 相互拌嘴,一同挨饿, 25年来我们共寝一床。 如果这不是爱,那什么是呢?	
			那么,你爱我?		
				我想,我爱你。	
			我想,我也爱你。		
2:41	5	人声尾声	泰维与戈尔德: 什么也不会改变,但即便如此,25年之后		同音
2:53			知道我们相爱,真好!		和声

397

第 *35* 章

新搭档：肯德尔和埃伯

约翰·肯德尔（John Kander）和弗雷德·埃伯（Fred Ebb）所构成的团队，兼具了罗杰斯和汉默斯坦之间牢不可破的合作关系，及史蒂芬·桑坦在实验性戏剧方面所特有的狂热兴趣。肯德尔和埃伯创作了数部叫座的音乐剧，不仅不落入俗套，甚至不乏那些离经叛道、充满黑暗主题的作品。和桑坦一样，他们的作品和"轻松"扯不上关系，也和桑坦一样，他们懂得如何根据角色和场景的需要去创造音乐。同时，他们的某些音乐在当时也达到了巅峰的水平。然而尽管在商业上取得了成功，他们的团队却从来没能像罗杰斯的双人团队那样家喻户晓，名气甚至还不如勒纳和洛伊。

肯德尔在音乐方面接受了正统的教育，并在 1953 年取得了硕士学位。他的绝大多数实战经验都来自于钢琴演奏和舞曲编排等杂工。1962 年对肯德尔来说是个重要的年份。那一年他第一次为百老汇创作，还遇到了当时初入百老汇的埃伯。两个人很快就坐下来开始创作歌曲；其中两首歌在经桑迪·斯图尔特（Sandy Stewart）和芭芭拉·史翠珊（Barbra Streisand）发布唱片后热卖。这个新人团队正式开始起步。

肯德尔和埃伯在 1965 年的百老汇首秀由年轻的丽莎·明尼里（Liza Minnelli）出演。为了取悦明尼里，他们花了不少心思。埃伯回忆道："我们当时简直手忙脚乱——一个场景要创作20 多首曲子，就像是让她自己选一首满意的来用，简直毫无自尊可言。"《红色讨厌鬼弗洛拉》（*Flora, the Red Menace*）上演时间并不长，但在首演之后被灌成了唱片。这是肯德尔和埃伯的第一张原创唱片。

399

早餐酒馆
CABARET FOR BREAKFAST

在《弗洛拉》首映前一周左右，哈尔·普林斯尝试了从乔治·艾伯特那里学会的一招。艾伯特曾经告诉普林斯说："如果你想长期从事戏剧行业，最好的选择就是确保在一部剧首演第二天一早 10 点钟，前往另外一部剧的排演现场。"于是，普林斯告诉肯德尔和埃伯："无论《弗洛拉》首演当晚状况如何，第二天一早你们都来我家，我们直接开始下一部剧目的创作。"这对词曲作者欣然同意，如期赴约，而他们的下一部合作便是这部《酒馆》。

制作过《弗洛拉》的哈尔·普林斯邀请这

个新人团队为《酒馆》(*Cabaret*)作曲。作为一个背景设置在两次世界大战之间，发生在柏林的一个阴郁、颓废而又绝望的故事，《酒馆》从题材上看起来毫无吸引力，但肯德尔和埃伯还是被普林斯的热情所打动。肯德尔尽可能地去欣赏了许多那个年代的德国音乐——用评论家的话来说，他是处于"一种近乎歇斯底里的狂喜"。柯特·威尔在那个年代写出了《三文钱的歌剧》(1928)，因此肯德尔的作品不可避免地被点评为"掺了水的威尔风格"。不过，威尔的遗孀洛提·肯尼亚(Lotte Lenya)——《酒馆》中施耐德小姐的扮演者——却不以为然，她对肯德尔说："亲爱的，别这么想。这并不是威尔的风格。当我站在台上唱出这些歌曲时，我能感觉到这就是柏林。"

《酒馆》基于克里斯托弗·艾什伍德(Christopher Isherwood)的两篇中篇小说构成的自传体小说集《柏林故事》(*Berlin Stories*)。本作在 1951 年被改编成戏剧《我是摄像机》(*I Am a Camera*)，在 1955 年被搬上荧幕，并引起了人们对其在"音乐剧改编潜力"方面的关注。最后哈尔·普林斯抢在别人之前赢得了改编权。许多剧作家在改编剧本方面花了不少工夫。普林斯觉得他们的不足之处在于他们把过多的精力放在了为明星量身定制上，而普林斯却认为不应该把整部剧的重心放在酒馆歌手莎莉·鲍尔斯(Sally Bowles)的身上。他认为，本剧最吸引人的地方应该在于着重刻画 30 年代动荡时期柏林和同样动荡的现代社会之间的平行关系上。乔·马斯特洛夫(Joe Masteroff)曾经和普林斯合作过《她爱我》(*She Loves Me*)，普林斯充分相信马斯特洛夫这次创作的剧本也能满足他的需求。

法西斯主义：不仅仅只针对外国人
FASCISM: NOT JUST FOR FOREIGNERS

不过创作的过程充满了艰辛。肯德尔和埃伯在创作过程中写了 47 首歌曲，只有 15 首最终出现在了《酒馆》中。埃伯解释说："剧情在不断更改，许多经过详细构思的场景最终却没能完成。此外，新的角色也在不断被加进来。我想施耐德和舒尔兹之间的关系完全就是后来加进去的。"肯德尔和埃伯的工作方式和当时大多数作曲家有所不同，如肯德尔在接受采访时所说，"我们总是在同一个房间里工作"。肯德尔还补充说《酒馆》中有一首歌是他们"通过电话合作的，不过和在一个屋里一起工作的感觉差不多"。剧情的频繁改变很大程度上要归咎普林斯对过去和现在的平行关系表现的不确定。他要求整个公司的人都去阅读报纸了解南方非裔民权运动带来的紧张局势。普林斯想要表明，德国对法西斯主义的容忍导致反犹主义的合法化可能会在今天的美国再现。

最终，《酒馆》被写成了一部三幕音乐剧。在传统的叙事音乐剧中，角色总是唱出自己的个人感受，例如，他们因为收到了哪怕仅仅是一个菠萝这么简单的礼物而感到如何高兴。同时，在真实情况下，人们在酒馆通常要唱歌和跳舞，因此在夜猫俱乐部中也设置了许多情境唱段。然而，在这部音乐剧中，酒馆歌曲看起来更像是对于音乐剧中所发生事件的一种注释，从一种不同的角度为剧情添加新的见解。例如，在克里夫所在的火车驶入柏林时，主持唱出了一首《欢迎》(*Willkommen*)。此外，在唱段《看看她现在的样子》(*If You Could See Her Through My Eyes*)中，主持人将备受歧视的犹太人比作

大猩猩，以此无情地讽刺施耐德小姐进退两难的境地，因为她对自己和犹太人即将订婚而越来越感到担心（鲍勃·福斯在 1972 年执导的电影版《酒馆》中删除了这些非情境唱段，因此几乎所有的唱段都仅出现于夜猫俱乐部中。尽管如此，那些酒馆唱段依然很好地展现了戏剧中发生的事件和冲突）。

图 35.1 音乐剧《酒馆》的创作团队和主演，左起：钢琴旁的作曲家约翰·坎德（John Kander）、作词家弗雷德·埃布（Fred Ebb）、女演员吉尔·霍沃斯（Jill Haworth）、导演哈罗德·普林斯（Harold Prince）、剧作家乔·马斯特洛夫（Joe Masteroff）

图片来源：Photofest: Cabaret_stage_1960s_9.jpg

后来，场景设计师鲍里斯·亚里森（Boris Aronson）解释他的舞台设计理念时提到了《酒馆》中第三层维度的含义。亚里森很清楚普林斯的中心思想是为了传达这么一个让人们难以接受的事实：舞台上那些静观纳粹势力崛起却不加制止的人们，和舞台下那些对夹缝中生存的民权运动置若罔闻的观众们，本质上是相同的。亚里森在舞台上布置了一面巨大的倾斜的镜子，不仅是为了映照出表演者们扭曲的形象，更是为了映照出台下真正观众们的形象。通过这种方式，观众们也成了故事的一分子；他们目睹自己列席在堕落的夜猫俱乐部之中，正从侧面揭示了他们对于时下发生事件所采取的纵

容态度。普林斯对镜子的效果很满意，"这为那个夜晚的表演又增添了一层晦涩的隐喻"。

迎接狂风暴雨
GREETING THE STORM

类似的隐喻还出现在唱段《明天属于我》（见谱例 48）中，当时施耐德小姐和舒尔兹刚刚订婚，正对他们的未来充满憧憬。在乐段 1 中，一个侍者没有任何配乐地独唱起一首三拍的歌曲。这里侍者演唱的是一首阿卡贝拉，被誉为"礼拜堂（或教堂）风格"的唱法，因为大家普遍（而且是错误地）认为早期的宗教歌曲都是在没有伴奏的情况下清唱的；在乐段 2 中，其他的侍者也开始发出低哼。独唱逐渐转变为合唱——但因为没有乐器伴奏的出现，这依然是一首阿卡贝拉。在乐段 3（也就是第 2 段合唱）中，合唱的男声停止了低哼，转而唱起了四声部的合唱。这些和声使整体效果更加饱满，听起来更像是一首圣赞诗。这些和声主要是为了支持主音的，歌词上没有任何变化，而且也没有任何乐器伴奏加入，因此依然是一首阿卡贝拉；乐段 4 依然是一段一部曲式，但出现了两点变化：器乐开始出现（阿卡贝拉部分结束），不同声部的歌词也出现分化。高音作为主音从乐段 4 开始，而从乐段 5 开始低音（随后即是主持）开始重复每段歌词，开启了一段模仿复调。所有的声部在乐段 6 中结合到一起，而在乐段 7 中器乐戛然而止，歌曲以一小段模仿复调作结，从高音到低音几个声部相继开始重复歌名。

如表 35.1 所示，在这首《明天属于我》中，肯德尔运用了高超的技巧以便让这首分节歌听起来更加有趣。全曲的尾声听起来有些阴森恐怖，感觉一波波歌声有如浪潮般涌来，传达着"明

天是他们的"这样的信息埃伯简单却又感情充沛的歌词在音乐的表现下，将整首歌转化成对即将到来的世界大战的无情预言。可怕的是，人们不禁开始意识到，就是这些衣着光鲜积极向上的普通人，推动了一系列政治和社会的变革。

表 35.1　唱段《明天属于我》中音乐织体与素材的变化

段 落	曲 式	织体和音乐素材
1	a（1）	单声部→主调合唱，阿卡贝拉
3	a（2）	四声部主调合唱，阿卡贝拉
4	a（3）	带器乐伴奏的模仿性复调
7	尾声	用阿卡贝拉演唱的模仿性复调

让平庸充满魅力
MAKING MEDIOCRITY MESMERIZING

402

尽管故事扭曲而凝重，内涵发人深思，《酒馆》在 1966 年上演之后还是取得了巨大的成功。事实上，票太好卖了，以至于普林斯有两次不得不把《酒馆》搬到一个更大的剧院去共上演了 1166 场次。《酒馆》获得了纽约戏剧评论圈奖和托尼最佳音乐剧奖（肯德尔和埃伯、哈罗德·普林斯），与此同时，该剧还获得了其他的多个托尼奖项——最佳编舞（罗纳德·菲尔德）、最佳男配角（乔尔·格雷）、最佳女配角（佩格·莫瑞）、最佳服装设计（伯瑞斯·亚里森和帕特里西亚·兹普罗德）。

讽刺的是，评论家们对《酒馆》中的某些元素褒贬不一。小理查德·瓦兹（Richard Watts Jr.）写道："《酒馆》的亮点在于，它能在带给你不快的同时给你很好的戏剧满足感。"吉尔·霍沃思（Jill Haworth）扮演的莎莉最受诟病，但平心而论她的角色也的确是最难演的。她需

要展现的是一个平庸的舞蹈演员和歌手，但这个角色却刚好又是故事的中心人物。想要精确地刻画一个二流演员的人格，这个权衡很难把握。在《酒馆》电影版中扮演莎莉的明尼里也遇到了一样的问题；她演的角色显得太具天赋了，看起来根本就不该屈尊于夜猫俱乐部这么一个小地方。然而，明尼里还是因此获得了奥斯卡奖，同时电影还获得了另外七座奥斯卡奖。该片导演福斯因此荣获了一尊奥斯卡最佳导演奖，因此他成了有史以来唯一一位在同一年同时获得托尼奖、艾美奖和奥斯卡奖的人。1973年，福斯还因为音乐剧《丕平》（Pippin）而获得了一尊托尼奖，并因丽莎·明尼里的电视特辑捧走了一枚艾美奖。

挫折与卷土重来
SETBACKS—AND A COMEBACK

普林斯在《酒馆》上演后作出了一些让步。有公众声音抗议称大猩猩"不应该拿来和犹太人作比较"，因此普林斯让主持改口唱道，"她并不是一个 meeskite（依地语中意为'丑陋的人'）啊"（扮演主持的乔尔·格雷有时候会特意忘掉这段替代的台词，特别是在观众席中有重要人物出席时）。《酒馆》之后，人们对于肯德尔和埃伯都抱有很高的期望，因此他们的下一个作品《好时光》（Happy Time）有些令人失望，倒不是说有多糟糕，只是达不到《酒馆》所创下的巅峰而已。不幸的是，该剧创下了第一个亏损 100 万美元的音乐剧的纪录。他们的下一部作品《左巴》（Zorba）也亏了钱，尽管还创下了 15 美元的最贵票价纪录。不过和《酒绿花红》的境遇类似，《左巴》在重演之后反而取得了更好的反响，以至于现在被认为是肯德尔和埃伯最成功的作品之一。然而，肯

德尔和埃伯之后的一部作品就没这么好运了，只上演了36次就草草收场。

尽管失败的教训令人惨痛，肯德尔和埃伯还是在1975年带着佳作《芝加哥》(Chicago)重回了百老汇。故事起源设定在1920年，当时一则宪法修正案规定烈酒贸易非法，美国自此进入了禁酒时期。这则法令导致的必然结果就是催生了非法烈酒贸易体系的出现。这些贸易往往在地下酒吧中进行，这也正是海伦·摩根(Helen Morgan)这样的人活跃的场所。据估算在1929年单是在纽约就存在着大约3.5万~10万个地下酒吧。这些非法活动很快成了一门重要的生意，随之成了犯罪团伙争夺的焦点。其中最有名的犯罪都市就要数阿尔·卡彭帮(Al Capone)的大本营所在地——芝加哥了。

图35.2　捷克布尔诺市剧院版《芝加哥》，洛克茜枪杀弗雷德·卡西利

图片来源：维基共享资源，https://commons.wikimedia.org/wiki/File:Chicago3_(MdB).jpg

当然1920年的芝加哥并不只是在团伙犯罪方面出名而已。当时杂耍马戏团这种巡回演出依然在美国盛行，而芝加哥正是这种演出的中心之一。在1919年，美国大约有900个流动杂耍剧团，到了1931年却缩水到一个。这归功于

收音机和电影工业的兴起，当然还有经济大萧条的原因。除去地下酒吧和杂耍表演以外，20世纪20年代的芝加哥还有一个真实事件被加入到这部1975年的音乐剧中。1924年，一名叫做贝拉·安南(Beulah Annan)的女性谋杀犯受到了空前规模的公开审判。两年后，莫琳·达拉斯·瓦金斯(Maurine Dallas Watkins)于1926年根据这起事件写了一部戏剧，并将其命名为《芝加哥》。1942年推出的电影版被命名为《洛克茜·哈特》(Roxie Hart)。到了20世纪50年代，演员兼舞蹈家格温·沃顿(Gwen Verdon)观看了这部电影后想："这可以被改编成很棒的音乐剧啊"。自此她开始缠着瓦金斯申请戏剧的著作改编权。

然而沃顿不是唯一一个动此念头的人，但是好多年来瓦金斯一直拒绝授权。她厌倦去受理各式各样的申请，甚至请戏剧工会的人帮忙管理邮箱：如果收到的信件又是申请信的话，工作人员就在信封上写上"《洛克茜·哈特》音乐剧"的字样，这样瓦金斯不用看内容就可以直接处理掉，不必担心会不小心撕掉版税支票或是其他重要的信件。在创作这部戏剧43年后，瓦金斯于1969年逝世，自始至终一直固执地阻挠自己的作品被改编成音乐剧。结果她的遗产受益人并没有继承她的意志，沃顿如愿以偿地拿到了音乐剧改编权。

复兴综艺秀
REVIVING VAUDEVILLE

沃顿带着戏剧去找她的朋友（前夫）鲍勃·福斯，后者虽然对改编《芝加哥》也很感兴趣，但却苦于无处下手。他去找了把《酒馆》搬上银幕时认识的肯德尔和埃伯。最后埃伯有了灵感：为

什么不以故事背景时代盛行的歌舞杂耍来表现呢？其他合伙人很快通过了这个创意，创作正式开始。不过《芝加哥》在创作的过程中遇到了一个小插曲：在彩排的第一周，福斯因为胸痛去了趟医院。后来他被诊断需要做开胸手术——这在1975年可不是闹着玩的。在经历了死亡的洗礼之后，福斯对于《芝加哥》的构思越发黑暗，给原本轻松的歌舞杂耍添加了许多暗嘲的气息。

现代的观众们可能无法体会到《芝加哥》受到了多么深的杂耍文化浸染。剧中几乎每一个角色都和历史上某个杂耍演员或者流派有或多或少的联系。剧中，维尔玛（Velma）一角原型是曼哈顿一名开了好几家地下酒吧的离异女士德克萨斯·吉南（Texas Guinan），她标志性的动作在于用沙哑的声音问候顾客"你们好呀，傻瓜们！"这也被用作维尔玛在《芝加哥》第二幕中的开场词。剧中，维尔玛和她的妹妹曾经是杂技演员，而在歌舞杂耍中"姐妹花"表演几乎成为惯例。

洛克茜（Roxie）在《芝加哥》中的表演来源于数个不同的歌舞杂耍演员原型。她在剧中的声乐部分是基于悲歌女皇海伦·摩根设计的，后者喜欢一边坐在钢琴上一边唱歌，于是剧中的洛克茜也时常坐在钢琴上。后来她的律师比利·弗兰（Billy Flynn）把洛克茜当作双簧表演用的木偶人那样操纵，这是个很有趣的情景——不仅仅表现了被告沦为狡猾的律师施展拳脚的幕前玩偶，更是模仿了歌舞杂耍中经常出现的腹语表演。洛克茜的唱段"我和我的宝贝"（Me and My Baby）是对艾迪·康托（Eddie Cantor）的一种致敬，同时洛克茜本身也经常打扮成后者的模样，如穿着过短的裤子、白色的袜子和蝴蝶结领带等。

比利进场时问道："大家到了吗？大家准备好了吗？"这些是在模仿马戏团长泰德·刘易斯（Ted Lewis），他经常会以这种方式开始表演。

比利唱歌时，也会经常模仿扇舞演员莎莉·兰德（Sally Rand）的扇舞风格。在比利讲述自己的法庭辩护技巧时，我们可以看到许多庭上场景都以讽刺的歌舞杂耍方式一一展现出来。

《芝加哥》中出现的其他角色也很明显是在向历史上某些杂耍秀演员致敬。"妈妈"莫顿（"Mama" Morton）的人物原型是著名杂耍秀演员索菲·塔克（Sophie Tucker）。和索菲一样，妈妈的服饰极尽奢华，其主要唱段也贴近塔克活泼生动而富有挑逗的风格。号称"悲情姐妹"的主持玛丽·桑舍尔（Mary Sunshine）则是模仿了历史上的许多变装秀演员，特别是朱利安·埃尔廷奇（Julian Eltinge）和伯特·萨沃伊（Bert Savoy）。在朴素的悲歌《透明先生》（*Mr. Cellophane*）中，阿莫斯的表演则是借鉴了非裔美国演员伯特·威廉姆斯的风格，后者标志性的表演是穿着宽松的衣服和白手套演唱一段自嘲性质的歌曲《没有人》（*Nobody*）。

谋杀的幽默
HOMICIDAL HUMOR

在作为喜剧歌曲出现的《牢中探戈》（*The Cell Block Tango*）中包含了许多不同的歌舞杂耍舞蹈风格。如谱例49所示，在乐段1中，唱段由一个类似传统歌舞杂耍节目报幕员的主持所引导，在沙哑的探戈背景音乐中，六位"明星女杀手"以固定音型的模式唱出一些单音节或者双音节的单词；乐段2开始于一段松散的分节歌，之后，6位女犯中的一位开始一段申诉，诉说自己是如何不公正地被投入监狱的（其他姑娘则在背景中轻唱着主旋律）。随着申诉部分的不断推进，乐段1中出现的单词含义变得越来越明显，每个单词都揭示了一个姑娘是如何走上犯罪的

道路的。尽管《牢中探戈》和《酒馆》中的《明天属于我》所表现的氛围并不相同，肯德尔和埃伯在创作的过程中却遇到了类似的问题：怎么让这种传统的歌舞样式变得更加有趣？在《牢中探戈》中，他们采取了更加多样化的音乐安排：时而在叙事的过程中加入背景合唱，这些背景合唱不止出现一次；乐段7中，维尔玛则带领其他女孩们唱起了一段模仿性复调（歌词稍有区别）；乐段8中加入了一段截然不同的插曲，歌手们不断重复"bum"这个词；乐段9开始到乐段10，出现了更多的模仿复调——不过一些关键的修改为整体增加了新的多样性。

图35.3 捷克布尔诺市剧院版《芝加哥》最后一幕中的洛克茜和维尔玛

图片来源：维基共享资源，https://commons.wikimedia.org/wiki/File:Chicago2_(MdB).jpg

歌曲完成于6个女人回顾完她们各自的真实经历，并大声地宣布"我敢打赌你们也会行我所行！"自打《芝加哥》中维尔玛出现并将我们带入地下酒馆的世界那一刻起，剧中角色们就在不断尝试说服观众接受甚至支持她们的恶行。事实上，在剧末维尔玛和洛克茜以一种特殊的方式向我们表达了感谢，给我们留下了一个难题：我们真的对这些女杀手们是支持的吗？幕落我们应不应该鼓掌呢？我们是否在对《芝加哥》中表现的暴力和不法行为表示赞许？

《芝加哥》令我们重审了社会上对于犯罪崇拜的狂热现象——我们用一些吸引人的细节来掩盖汽车追逐和其他轰动性的犯罪行为的真实面目，给洛克茜这样的人提供了舞台。《芝加哥》同时提出了这么一个令人不安的问题：我们对于爆炸性新闻的渴求是否使得犯罪行为更加有诱惑力？我们是否为模仿犯罪的出现提供了温床？最重要的是，我们是否对于家庭暴力和犯罪越来越视而不见？

罪行的代价
CRIME PAYS

尽管有着诸多问题，观众们还是争相观赏《芝加哥》。在一次为期九个星期的加演中，丽莎·明尼里替换下了生病的格温·沃顿，当时剧院宣布只剩下站票待售了，这意味着所有的坐票均已告罄，剧院不得不以低价允许更多的观众在剧院后方站着观看（不过后来加严的防火条令强制剧院不得出售站票）。

虽然《芝加哥》荣获了很多最高规格的音乐剧奖项，但却并未赢得托尼奖的青睐。当年，《芝加哥》一共入围11项托尼奖提名，最终却颗粒无收，彻底败给了当年托尼的两大赢家——哈姆利斯克的《歌舞线上》和桑坦的《太平洋序曲》（Pacific Overtures）。尽管如此，《芝加哥》依然连续上演了898场。由于该剧采用了综艺秀风格的小乐队，人数并未达到剧场最低乐手人数的要求。为此，剧组不得不雇佣12位"步入者"来凑够人数。《芝加哥》的1996年复排版大获成

功，不仅打破了当时的百老汇复排演出记录，并且时至今日依然还在不断上演（见第46章）。该剧1997年的伦敦复排版依旧战绩不俗，连续上演了15年。同时，《芝加哥》电影版也一举捧走2002年奥斯卡最佳影片的小金人。

继续实验
THE CONTINUED EXPERIMENTATION

肯德尔和埃伯在1977年为他们的好友丽莎·明尼里量身定制了另外一部音乐剧《人生如戏》（The Act）。该剧的成功非常短暂，因为人们很快发现明尼里越来越依赖于假唱。虽然和90年代的偶像团体米力瓦利合唱团利用别人录制的音乐来对口型的丑闻不同，明尼里的声音是货真价实的——但百老汇的观众们支付越来越贵的门票可不是为了去听这些提前录制的歌声。肯德尔和埃伯接下来的戏剧创作出现了很大的断层，不过他们这段时间也没闲着；他们响应了好莱坞的号召，和许多百老汇作曲家们一样去了加州。这期间他们最著名的作品就是《纽约，纽约》的主题曲，同时肯德尔还为其他好几部成功的电影作过曲。肯德尔和埃伯对百老汇并没有放弃，但是他们接下来的作品严重受到了不景气的经济情况的干扰，例如1981年的作品《时代女人》（Woman of the Year），尽管上演了770场还是赤字。他们的下一部作品状况更糟糕，正如肯·曼德尔鲍姆所言："《溜冰场》（The Rink）是那种只会得到收藏家们青睐的失败作品。"

肯德尔和埃伯的下一部作品改编自曼努埃尔·普伊格（Manuel Puig）的小说《蜘蛛女之吻》（Kiss of the Spider Woman），并赢得了托尼奖最佳音乐剧。与肯德尔和埃伯的大多数成功作品相同，它也是通过充满异乡情调的歌舞表演表现了一个不同寻常的主题。尽管上演了906场，《蜘蛛女之吻》还是没能收回成本。通胀和日益高涨的制作成本，让他们的百老汇创作损失惨重。

无论是以"上演周期"还是以更加实际的盈利来考虑，肯德尔和埃伯的剧除了一些新进的作品外，均不能和一线的百老汇大作相比。尽管如此，肯德尔和埃伯在艺术上的成就还是在1998年得到了肯尼迪中心的肯定；他们的名字被和那些戏剧史上最伟大的作曲家们放在一起，例如理查德·罗杰斯、艾伦·杰·勒纳、弗雷德里克·洛伊、伦纳德·伯恩斯坦、朱利·斯泰恩和史蒂芬·桑坦。毫无疑问以肯德尔和埃伯丰富的作品来说他们当受此殊荣。通过揭示人性隐晦黑暗的一面，他们激励了一代剧作家们去直面黑暗主题。

延伸阅读

Citron, Stephen. *The Musical From the Inside Out*. Chicago: Ivan R. Dee, 1992.

Garebian, Keith. *The Making of* Cabaret. Toronto: Mosaic Press, 1999.

Gottfried, Martin. *Broadway Musicals*. New York: Abradale Press/Abrams, Inc., 1984.

Guernsey, Otis L., Jr., ed. *Broadway Song & Story: Playwrights/Lyricists/Composers Discuss Their Hits*. New York: Dodd, Mead, 1985.

Green, Stanley. *The World of Musical Comedy*. Third edition, revised and enlarged. New York: A. S. Barnes & Company, 1974.

Hirsch, Foster. *Harold Prince and the American Musical Theatre*. Cambridge: Cambridge University Press, 1989.

Ilson, Carol. *Harold Prince From* Pajama Game *to* Phantom of the Opera. Ann Arbor: U.M.I. Research Press, 1989.

Kasha, Al, and Joel Hirschhorn. *Notes on Broadway: Conversations with the Great Songwriters*. Chicago: Contemporary Books, 1985.

Mandelbaum, Ken. *Not Since Carrie: Forty Years of Broadway Musical Flops*. New York: St. Martin's, 1991.

Miller, Scott. *Deconstructing Harold Hill: An Insider's Guide to Musical Theatre*. Portsmouth, New Hampshire: Heinemann, 2000.

———. *From Assassins to West Side Story: A Director's Guide to Musical Theatre*. Portsmouth, New Hampshire: Heinemann, 1996.

Mordden, Ethan. *Open a New Window: The Broadway Musical in the 1960s*. New York: Palgrave, 2001.

Prince, Hal. *Contradictions: Notes on Twenty-Six Years in the Theatre*. New York: Dodd, Mead, 1974.

《酒馆》剧情简介

《酒馆》开场于一段戏中戏：小野猫俱乐部（Kit Kat Klub）主持人欢迎各位的到场。纳粹即将上台的柏林，小酒馆成为人们逃避现实、寻求片刻欢愉的地方。空气中弥漫着无言的恐惧，未来的生活即将陷入糟糕的低谷。正如基督教大斋期前的纵情狂欢，面对日益嚣张的通货膨胀、道德沦丧以及暴力冲突，生活在水深火热中的德国市民陷入深深的绝望。

美国作家克里夫·布拉德肖（Cliff Bradshaw）千里迢迢来到柏林，寻找新机会。他在火车上遇见恩斯特·路德维希（Ernst Ludwig），并在海关检查时发觉后者在自己的行李中藏了件公文包。恩斯特解释说自己在巴黎买了太多东西，但又不想缴税。作为回报，恩斯特答应为克里夫找一家便宜住所，并承诺要当他的第一位英语学生。

克里夫搬进施耐德太太（Fräulein Schneider）的寄宿公寓，同住的还有一位好心的妓女科斯特（Fräulein Kost）和一位对房东太太暗生情意的水果商人舒尔茨（Herr Schultz）。克里夫来到小野猫俱乐部，惊奇地发现演员莎莉·鲍尔斯是位英国姑娘，而后者也乐于在俱乐部里遇见一位会说英文的人。随着莎莉的保护人（俱乐部合伙人）的到场，两人的谈话很快中断。

英语课间，恩斯特向克里夫暗示额外捞钱的渠道——不定期去法国进点走私货。莎莉意外出现，她对克里夫的垂青被保护人发现，因此丢掉工作被扫地出门。莎莉希望可以在克里夫这里待一段时间，虽然施耐德不太乐意，但好在多了一份租金。小野猫俱乐部里，司仪坦言很多人都不止一个室友。施耐德对科斯特不断出现的"访客"非常不满，但又不愿意失去这份丰厚的租金。时不时送施耐德一点小礼物

的舒尔茨，今天带来了一个稀罕物——菠萝。俱乐部里侍者们也很开心，和主持人一起演唱着《明天属于我》（见谱例46）。

和莎莉坠入爱河的克里夫写作进展缓慢。莎莉怀孕，克里夫越发觉得恩斯特的建议充满诱惑，因为走一趟巴黎就可以赚来75马克。回应克里夫的财政问题，小野猫俱乐部里上演了一曲《钱之歌》（The Money Song）。寄宿公寓里，科斯特接待了好几位水手，施耐德太太却一反常态，没有大吼大叫。科斯特很快发现，施耐德现在满脑子想的都是自己和舒尔茨的婚事。莎莉为房东太太举办了一个订婚派对，但派对上闹出不少笑话，舒尔茨甚至试图演唱一首犹太歌曲为大家助兴。恩斯特警告施耐德，嫁给一位非德国血统的犹太丈夫是个错误的决定，并加入其他客人一起演唱《明天属于我》。

第二幕开场，施耐德跑到舒尔茨的水果店，向其倾诉自己的焦虑。她不希望招惹麻烦，哪怕失去爱情孤独终老也在所不惜。舒尔茨试图安慰施耐德，但是有人在窗外向水果店里扔砖头，两人都意识到这意味着什么。与此同时，小野猫俱乐部的主持人搂着一只猩猩演唱《如果你如我般看她》（If You Could See Her Through My Eyes），讽刺道"她在我眼中完全不像犹太人"。

克里夫发现自己之前的工作是在为纳粹做事，便立即退出。莎莉受邀重返俱乐部工作，但是遭到克里夫的反对。两人陷入争吵，但被施耐德打断，她来送还之前的订婚礼物。施耐德觉得自己的生活重心都在柏林，不想轻易离开，而这反而让克里夫意识到自己应该做什么。他出门用打字机换来火车票，并让莎莉待在家里等待。莎莉显然不会老实听话，她出现在俱乐部的舞台上，演唱着一曲《酒馆》，向人们吐露自己的生命哲学——人生苦短，及时行乐。

伴随她的演唱，克里夫因为拒绝合作而被一群纳粹暴徒群殴。

第二天早晨，克里夫和莎莉两人的状态都很差。克里夫收拾行李，但莎莉拒绝离开，并告诉他打掉了孩子。克里夫愤怒地扇了莎莉一巴掌，但这并未让她认识到自己决定的肤浅。莎莉把自己幻化成一个陌生的奇异之人，而这场争执变成了自己主演的一部戏剧。克里夫留下车票离开，但莎莉毫不关心。此时的她正站在灯火璀璨的酒馆舞台上纵情歌唱。

《芝加哥》剧情简介

一曲充满能量的查尔斯顿风格序曲，把我们带回20世纪30年代的芝加哥。主演魏玛维尔玛·凯丽（Velma Kelly）登场，邀请人们进入一所芝加哥的地下酒吧，告诉观众们将见证"一个充满谋杀、贪婪、腐败、暴力、剥削、通奸、欺诈的故事"。在维尔玛的描述下，我们仿佛身临其境于这场酒吧的演出秀中。

弗雷德·卡西利（Fred Casely）决定了断和洛克茜·哈特（Roxie Hart）的私情，后者一气之下拔枪杀死了他。面对回到家的丈夫阿莫斯（Amos），洛克茜编造了一个绑匪入室抢劫自己不得不开枪自卫的故事。洛克茜劝说丈夫替她定罪，深爱她的阿莫斯同意替妻子入狱。阿莫斯向警察解释事情的经过，洛克茜在一边面对自己温驯的丈夫演唱着伤感情歌。然而，警方确认死者身份之后，阿莫斯突然意识到这根本不是绑匪入室，因为死者是卖给他们家具的熟人，这两人必有奸情。于是，阿莫斯决定不当替罪羊，向警方坦言一切，洛克茜因谋杀罪锒铛入狱。

洛克茜被关押在库克县监狱，这里的女狱友们演唱了一曲《牢中探戈》（见谱例47），每个人分别解释了自己的入狱原因，但都坚持自己是受害者而非谋杀犯。歌舞中，维尔玛讲述了自己的故事，她与妹妹曾是综艺秀杂耍搭档，无意中发现妹妹和丈夫的奸情，脑子一片空白眩晕之后，发现自己双手已经沾满鲜血。

女舍监"妈妈"莫顿登场，她口中的监狱并非那么糟糕。莫顿帮助维尔玛成为媒体明星，还为其安排综艺秀杂志的专访。然而洛克茜的到来显然威胁到维尔玛的地位，前者的案件更有话题性，这不仅抢走了维尔玛的媒体关注度，而且还引起了其辩护律师比利的注意。比利登场，号称自己是位视金钱为粪土的律师，满心只关注爱情。有意思的是，比利的客户全部都是女性，收费标准一律5000美元。洛克茜哄骗丈夫为自己筹集律师费。

比利安排洛克茜会见《夜晚明星》杂志的记者玛丽·桑舍尔，后者正是洛克茜需要的合适人选。之后的媒体见面会上，洛克茜如同口技表演中的傀儡木偶一般坐在比利的腿上，在比利的操纵之下讲述着一个捏造的谋杀过程——"两人同时触到枪"。

备受媒体关注的洛克茜，开始幻想自己出狱后从事综艺秀行业。而这让维尔玛陷入惶恐，因为她不仅失去了媒体关注和辩护律师，甚至出庭日期也被推延。于是维尔玛提议和洛克茜组建搭档，并使尽浑身解数向后者证明自己的各种技艺。洛克茜不为所动，因为她认为这是一场属于自己的独角戏。然而，不幸地是，比利的注意力又转移到一位新入狱的女谋杀犯身上。

为了重获媒体关注，洛克茜谎称自己怀孕，维尔玛懊丧自己为何没想出这个主意。然而，洛克茜没有意识到这个消息对于丈夫的意义，他坚信自己是孩子的父亲。他兴奋地宣布自己

即将为人父，却丝毫没有引起媒体的关注，倍感落寞的他演唱了一曲《透明先生》。比利劝说阿莫斯与妻子离婚，这样更容易博得公众对于这位可怜准妈妈的同情度。

维尔玛陷入绝望，她抓住与比利会面的短暂时间，向他展示了自己为最终审判精心设计的表演。洛克茜觉得自己足够聪明可以自我辩护，但消息传来，一位狱友被判死罪，这是47年来库克县监狱执行的第一起死刑。这让洛克茜不得不重新考虑自己的审判，决定让比利全

权代理。很快，维尔玛发现自己对审判的设计全部被比利用在了洛克茜身上，就连她穿的鞋子都是按自己设想的样式。维尔玛与莫顿惺惺相惜，两人悲叹这世界到底怎么了？

不出所料，洛克茜赢得了审判，但是她还未享受胜利的喜悦，媒体们就被另外一起更加动人的犯罪案件吸引而走。阿莫斯哀求妻子跟自己回家，后者坦言这个孩子根本不存在。最终，失去丈夫的洛克茜一无所有，只能与维尔玛搭档表演一出二流的综艺秀。

谱例48 《酒馆》

肯德尔/埃伯，1966年
《明天属于我》

时间	乐段	曲式	歌 词				音乐特性
0:00	1	A	**男高音：** 阳光给牧场带来初夏的温暖， 雄鹿自由地穿行于林中。				单声部；无伴奏 三拍子；大调
0:15	2		**男高音：** 请一起来迎接风暴吧， 明天将属于我。	**男声合唱：** 哼…… 哼……噢……			主调；无伴奏
0:35	3	A	**所有人：** 菩提树的枝叶茂密而苍翠，莱茵河将流金播向大海。 远方的荣耀在悄然等待，明天将属于我。				主调；无伴奏 渐慢 在歌词"悄然"上延长
1:16	4	A	**男高音合唱：** 啊，祖国啊，祖国	**男低音合唱：** 啊，祖国啊，祖国			
1:21	5		**男高音合唱：** 让征兆降临， 你的孩子正翘首期盼。 黎明即将到来，届时	**男低音合唱与主持人：** 啊，祖国啊，祖国， 让征兆降临你的孩子 正翘首期盼。			
1:35	6		**所有人：** 世界是我的。				主调；保持音
1:45	7		**男高音：** 明天将属于				模仿性复调； 无伴奏 （除了持续的小提琴高音）
1:49			**男高音合唱：** 属于我	**男高音：** 明天将属于			
1:53				属于我	**男低音：** 明天将属于		
1:58				属于我	**主持人：** 明天将属于		
2:02					属于我		单声部；无伴奏

谱例 49 《芝加哥》

肯德尔 / 埃伯，1975 年
《牢中探戈》

时间	乐段	曲式	歌词						音乐特性
0:00		引子	【说话】现在，有请库克郡立监狱的六位犯罪之花，为我们带来牢中探戈！						爵士乐队
0:03	1	人声引入	利兹：砰						只有打击乐；固定音型
				安妮：六					
					琼：嘎吱				
						翰雅克：啊呵			
							维尔玛：西塞罗		
								莫娜：利普席茨	
0:22			利兹：砰						乐队回归；小调；四拍子；探戈节奏
				安妮：六					
					琼：嘎吱				
						翰雅克：啊呵			
							维尔玛：西塞罗		
								莫娜：利普席茨	
0:30	2		所有人： 他罪有应得，他罪有应得，都是他应得的报应。 如果你也在场，如果你亲眼所见， 维尔玛： 我打赌你也会行我所行！						持续稳定的节奏
0:43			利兹：砰						
				安妮：六					
					琼：嘎吱				
						翰雅克：啊呵			
							维尔玛：西塞罗		
								莫娜：利普席茨	

410

时间	乐段	曲式	歌　　词		音乐特性
0:47	3	A	利兹： 【利兹的叙述】	姑娘们（轻声地）： 他罪有应得，他罪有应得， 都是他应得的报应。 如果你也在场，如果你亲眼所见， 我打赌你也会行我所行！	
1:09			【对话——点睛之笔】		无伴奏
1:15			所有人： 他罪有应得，他罪有应得，都是他应得的报应。		
1:23			安妮： 【安妮的叙述】	姑娘们（轻声地）： 如果你也在场，如果你亲眼所见， 我打赌你也会行我所行！ 他罪有应得，他罪有应得， 都是他应得的报应。 如果你也在场，如果你亲眼所见， 我打赌你也会行我所行！	
1:51			【对话——点睛之笔】		无伴奏
1:53	5	A	利兹／安妮／琼／莫娜： 他罪有应得，他罪有应得， 他在花儿盛开之时将其折断， 他利用它，他折虐它， 这虽是谋杀，却不是罪犯。	维尔玛／翰雅克（轻声地）： 砰，六，嘎吱，啊啊， 西塞罗，利普席茨。 砰，六，嘎吱，啊啊， 西塞罗，利普席茨。	乐队回归
2:09			琼： 【琼的叙述】	姑娘们（轻声地）： 砰，六，嘎吱，啊啊，西塞罗，利普席茨。	
2:19			【对话——点睛之笔】		无伴奏
2:25	6	A	所有人： 如果你也在场，如果你亲眼所见， 我打赌你也会行我所行！		乐队回归
2:31			【翰雅克的叙述】		
2:51			维尔玛： 【维尔玛的叙述】	姑娘们（轻声地）： 他罪有应得，他罪有应得， 都是他应得的报应。 如果你也在场，如果你亲眼所见， 我打赌你也会行我所行！ 他罪有应得，他罪有应得， 他在花儿盛开之时将其折断， 他利用它，他折虐它， 这虽是谋杀，却不是罪犯。	
3:24			【对话——点睛之笔】		无伴奏
3:35	7	A	维尔玛： 他罪有应得，他罪有应得， 都是他们应得的报应。 这边是我做的，但即便我做了， 你又如何能指责我们所行不义？	姑娘们： 他们罪有应得，他们罪有应得， 他们在花儿盛开之时将其折断， 他们利用它，他们折虐它， 这虽是谋杀，却不是罪犯。	乐队回归
3:49			莫娜： 【莫娜的叙述】	姑娘们（轻声地）： 他罪有应得，他罪有应得， 都是他应得的报应。 如果你也在场， 如果你亲眼所见， 我打赌你也会行我所行！	

时间	乐段	曲式	歌　　词	音乐特性
4:12			【对话——点睛之笔】	无伴奏
4:16	8	间奏	所有人： 这些肮脏的嘣，嘣，嘣…… 这些肮脏的嘣，嘣，嘣……	乐队回归
4:23	9	A	**利兹／安妮／莫娜：** 他罪有应得， 他罪有应得， 都是他们应得的报应。 他们利用我们， 他们折虐我们， 你又怎能指责我们 所行不义？　　　**维尔玛／琼／翰雅克：** 　　　他罪有应得， 　　　他罪有应得， 　　　都是他们应得的报应。 　　　他们利用我们， 　　　他们折虐我们， 　　　你又怎能指责我们 　　　所行不义？	模仿性复调
4:37	10	A	**利兹／安妮／莫娜：** 他罪有应得， 他罪有应得， 都是他们应得的报应。 如果你也在场， 如果你亲眼所见， 我打赌你也会行我所行！　　　**维尔玛／琼／翰雅克：** 　　　他罪有应得， 　　　他罪有应得， 　　　都是他们应得的报应。 　　　如果你也在场， 　　　如果你亲眼所见， 　　　我打赌你也会行我所行！	换调
4:50			【对话】	
4:59		人声尾声	所有人： 我打赌你也会行我所行！	音符长时值

412

第 *36* 章

新搭档：安德鲁·韦伯
和蒂姆·莱斯

在 20 世纪前 2/3 的时间内，美国在音乐剧方面涌现了大量的佳作，以致大家开始产生共识，认为音乐剧几乎可以算作是一种美国特有的文化了。不过此种现象在英国得到了一些扭转，这要归于莱昂内尔·巴特（Lionel Bart）及其后安德鲁·劳埃德·韦伯（Andrew Lloyd Webber）所取得的一系列成功。劳埃德·韦伯创作的音乐剧重新唤起了已经低迷一个世纪之久的观众们对于像《黑色牧羊棍》那样的华丽演出风格的喜好。至于音乐本身，劳埃德·韦伯的作品回归意大利歌剧的连续唱段风格，混以独特的 20 世纪音乐要素。他的尝试触怒了许多保守主义者，却也吸引了大批对传统音乐剧感到厌倦的观众。更重要的是，这些巨作开创了自《风流寡妇》之后的另一个音乐剧商业化时代。

歌唱的顽童
THE SINGING URCHINS

和大多数 60 年代的美国剧作家一样，出生于英国的莱昂内尔·巴特成名很早，却在尝试自己所擅长的伦敦工人阶级（犯罪高发阶级）题材之外的领域时屡遭失败。他的第一部作品没有吸引太多的注意，但他的《往事如烟》(1959) 在东斯特拉福德戏剧讲习班试演之后取得了不错的反响，以致被搬到了伦敦西区并上演了两年之久——直到巴特的《奥利弗》(Oliver) 首演才下线。《奥利弗》改编自查尔斯·狄更斯的小说《雾都孤儿》(Oliver Twist, Oliver!)，剧情设置在维多利亚时代的伦敦，一个偷窃、绑架和谋杀司空见惯的年代，其中后者正是本剧剧情的核心主题。《奥利弗》取得了演出 2618 场的成绩，其成功的秘诀在于深入人心的儿童演员歌舞表演；在纽约，《奥利弗》上演了 774 场，也创下了英国引进音乐剧的纪录。1968 年哥伦比亚的电影也取得了不俗的成绩，并获得了奥斯卡最佳影片。

然而，《奥利弗》却将巴特的生涯带入了瓶颈。虽然《闪电》(Blitz) 带来了惊叹的视觉效果，舞台设计花费更是高达 5 万英镑，但正如谢里登·莫雷（Sheridan Morley）一针见血地指出，"一场演出只靠布景吸引观众所有的目光，可并不是一件值得高兴的事情"。不过在本剧以及巴特的下一部有披头士献声的音乐剧《玛姬·梅》(Maggie May) 中，巴特的音乐还是得到了普遍

414

的赞誉。两部剧都没能进入百老汇，巴特的下一部音乐剧还创下了 8 万英镑的亏损纪录。巴特再也没能创作一部成功的音乐剧。他在贫病交加之中和酒精斗争了许多年。虽然他早就把《奥利弗》的版权卖掉了，但 1994 年重演版的制作人卡麦隆·麦金托什还是大方地把一部分版税分给了巴特，让这位老人得以安度晚年。

《奥利弗》创下的纪录无论是在伦敦，还是在纽约很快就被下一位成名的英国作曲家所打破。安德鲁·劳埃德·韦伯和斯蒂芬·桑坦一样都出生于 3 月 22 日，前者比后者小 18 岁。劳埃德·韦伯的父亲威廉在伦敦皇家音乐学院任教；他的母亲琴是著名的钢琴教师；他的哥哥朱利安则是大提琴家。在观赏《窈窕淑女》之后，劳埃德·韦伯让家人给自己做了一个带旋转舞台的玩具剧院。朱利安负责操作角色，而劳埃德·韦伯负责钢琴；有时候朱利安会拿手电筒来代替探照灯。劳埃德·韦伯承认说："曾经一度大家的偶像都是猫王，而我却钟情于理查德·罗杰斯。"不过他也认为这些小时候试探性的演出经历告诉自己，"今后的成功必然是要在舞台之上取得的"。

和许多新人剧作家一样，劳埃德·韦伯在上学期间写过不少作品，却没引起太多注意。唯一令人振奋的是，1965 年一位不安分的法律系学生蒂姆·莱斯（Tim Rice，1944— ）在听说劳埃德·韦伯正在寻找一名"时髦"的作词人之后给他写了一封信。两个年轻人很快开始了他们的第一次合作，这次创作被莱斯后来评价为"对《奥利弗》的近乎全盘照搬；无外乎就是维多利亚时代的伦敦加上心地善良的妓女这些东西"。虽然他们很快把版权推销了出去，却接着发现了一个残酷的事实：从卖出版权到实际上演还是有很大一段距离的。

歌唱的合唱男童
THE SINGING CHOIRBOYS

两位作家没有泄气，他们在 1967 年录制了一些流行歌曲。之后，一位来自家族的朋友艾伦·多格特（Alan Doggett）请他们去为科利特庭（Colet Court）创作期末汇演的节目。科利特庭是圣保罗大教堂的一所附属小学，是年轻的唱诗班成员受教育的地方。莱斯伤心地承认："这对我们来说是个不小的打击，本来我们梦想着要在西区演出的，结果只能给很少的一群观众写剧，而且演员都是些 11 岁的小孩。"莱斯选择了圣经中约瑟和他的 11 个兄弟之间的故事作为题材，尽管作品《约瑟夫与神奇梦幻彩衣》（*Joseph and the Amazing Technicolor Dreamcoat*）采用了现代的语言和音乐风格，基本剧情却和创世纪中的故事大差不离。这个 15 分钟的短剧在 1968 年的一个下雨的星期五为 60 位家长做了展示。观众们很开心，但并没有表现出特别强烈的反响。

《约瑟夫与神奇梦幻彩衣》似乎就这么被遗忘了，而威廉·劳埃德·韦伯为一个戒毒中心（60 年代以来这种机构的存在感越来越强）组织了一场慈善演出。劳埃德·韦伯和莱斯扩充了作品，莱斯还亲自扮演了法老一角。听众多达 2000 人，却依然主要由各类家长组成，包括德里克·朱尔（Derek Jewell）。朱尔是伦敦著名报刊《星期日泰晤士报》的爵士和流行乐评人，他对表演的效果很意外，并且写了一篇极力赞扬的评论："短短 20 分钟剧目填满了美妙上口的歌曲。作品极具娱乐性，像大多数优秀流行音乐那样能给人带来现场的互动效果。这正是创作者们期待已久的突破性的作品。"（然而《泰

晤士报》文学增刊却发表了一篇持相反论调的评论。)

作品经过扩充之后被黛卡唱片公司灌成了唱片（依然由莱斯扮演法老），让更多的听众得以欣赏到。作品最大的原创性在于其表现方式：所有的对话都是以意大利歌剧的方式唱出来的。《约瑟夫与神奇梦幻彩衣》另一项创新在于其音乐风格的多样性。大多数音乐都是流行摇滚的风格，劳埃德·韦伯也模仿了许多其他的风格。模仿的对象从冲浪摇滚到拉格泰姆音乐，甚至包括德国传统民俗乐。后期新增了法国咖啡馆音乐、西部乡村音乐（大多数出自利未之口），甚至还包含一段加勒比风格的卡利普索民歌。《约瑟夫与神奇梦幻彩衣》最著名的片段"国王之歌"（The Song of the King）模仿了 50 年代的摇滚乐风格。法老一开口，曲名的双关意义就不言而喻了："国王"指的不仅仅是法老，更暗指本唱段模仿的对象，20 世纪的"国王"猫王。为了强调这个玩笑，歌词中还加入了好几段猫王著名的唱曲，例如"别这么残忍"和"震撼"等。

图 36.1 西艾利斯剧团版《约瑟夫与神奇梦幻彩衣》，法老正在演唱《国王之歌》

图片来源：维基共享资源，https://commons.wikimedia.org/wiki/File:Joseph_and_the_Amazing_Technicolor_Dreamcoat_By_The_West_Allis_Players_(872603426).jpg

除了不带对白、从头唱到尾（sung-through）的形式之外，《约瑟夫与神奇梦幻彩衣》中的其他技法也常出现在劳埃德·韦伯后期的音乐剧创作中，如在完全不同的情景中反复采用某个相同的曲调，以营造出一种音乐上的重奏感（一些音乐片段提前出现，预示着整首唱段在之后戏剧段落中的完整呈现）。事实上，用流行音乐讲述宗教故事的手法并不新鲜。早在 1963 年，伦敦就已上演过一部名为《黑色耶稣降临》（*Black Nativity*，创作于 1961 年）的音乐剧，并且获得了很好的演出反响。《约瑟夫与神奇梦幻彩衣》将福音歌曲融入戏剧形式，并配以兰斯顿·休斯 (Langston Hughes) 的诗歌，这一手法影响了后世很多摇滚福音作品。

评论家们很难对《约瑟夫与神奇梦幻彩衣》的通唱进行准确的归类；早期的版本因为宗教意味较浓，常被认为是流行康塔塔风格（大多数康塔塔都是圣歌）。而后期的完整版本则被看做是流行清唱剧风格，因为传统清唱剧的主要内容就是大量宗教主题的连续唱段。而因为其简单、欢快的曲调和多样的曲风，更多的人仅仅是简单地将其归为"音乐剧"而已。《约瑟夫与神奇梦幻彩衣》这几年在英国上演了多次，但是直到 1982 年才被引进百老汇——这距离劳埃德·韦伯的第二部音乐剧《基督超级巨星》（*Jesus Christ Superstar*）上演已经有很多年了。

歌唱的使徒
THE SINGING APOSTLES

劳埃德·韦伯和莱斯的下一部音乐剧变得更加传统，并在另一所学校上演，也取得了强烈的反响。之后，他们构思要创作一部反映基督生平，甚至是一部从犹大的角度去观察基督

的作品。他们一开始就心知肚明，《基督超级巨星》很有可能会被看作是一部不敬甚至渎神的作品。他们向圣保罗的迪安争取了意见；后者建议他们按照自己想的去做，只是得小心他们的行为可能会遭到指控。劳埃德·韦伯记得曾经有一位牧师认为他的想法非常"绝妙"，而当时劳埃德·韦伯自己都对此心存疑问。讽刺的是，当时劳埃德·韦伯认为"这个想法太糟糕了肯定不会热卖的"。劳埃德·韦伯和莱斯在那时也没什么其他想法了，只能把这个点子付诸实施。

劳埃德·韦伯称他是在一次购物的过程中构思出主题曲的仪式短曲风格副歌来的，当时不得不把乐谱记在一张纸巾上。很快，莱斯也创作出了犹大对耶稣进行质问的台词："基督超级巨星——你认为你真的如他们所想吗？"这句话正是整个剧的中心思想：犹大并不相信基督是为圣的，他也不忌惮去背叛耶稣，因为他害怕耶稣身边的追随者日益庞大会导致他们被当权者们视为麻烦。直到最后一刻，犹大才看清耶稣的神性。这也给我们带来了一个困扰的问题：把犹大换做是我们，我们又会怎么做呢？

劳埃德·韦伯和莱斯对他们这种相当大胆的尝试感到很忐忑，他们说服英国 MCA 唱片公司的布莱恩·布罗利把音乐录成单曲，好试水听众们的态度。录音的花费远远超过了预算，公司其他人都称这个计划为"布罗利的拙计"，然而布罗利的信心终究获得了回报。虽然在英国只卖出了区区 3.7 万张，唱片的国际反响却非常热烈。MCA 甚至希望两位作者能把剩下的部分完整地录下来，并为谱曲工作投入了14500 英镑的经费——这对于两个无名小卒来说可是一笔不菲的费用。

劳埃德·韦伯和莱斯费了很大脑筋才把唱片制作出来。不仅仅是因为当时有很大一部分

还没有完成，他们在寻找合适的歌手时也遇到了不小的麻烦——更不要说在真正录制的过程中了。曾经在之前的"超级巨星"单曲中献声犹大的穆雷·海德（Murray Head）正在忙于另一个项目，很难把他请到录音室来。扮演耶稣基督的伊恩·吉列（Ian Gillen）是摇滚乐队深紫的成员，他的演出计划排得根本抽不出空

417

图 36.2 《基督超级巨星》概念专辑在美国大受欢迎

来。扮演彼拉多的巴里·登嫩（Barry Dennen）是从伦敦版的《毛发》中找来的，而扮演抹达拉的玛利亚的伊冯·埃利曼（Yvonne Elliman）则是劳埃德·韦伯在听另一个人试唱时偶然发现的。

也许是因为时间紧张的关系，在唱片中甚至可以找到一些他们早期用过的配乐：有一段音乐来自他们一部失败的剧目，还有一段来自他们 1967 年的流行歌曲。《约瑟夫与神奇梦幻彩衣》中的一段配乐也被加了进来。劳埃德·韦伯的传记作者迈克·沃尔什认为主题曲中甚至可以找到一些来自其他作曲家的片段，包括格里格的钢琴协奏曲、奥尔夫的《布兰诗歌》（Carmina Burana）和普罗科菲耶夫的《亚历山大·涅夫斯基》（Alexander Nevsky）；劳埃德·韦伯自己则承认在唱段"我不知道该如何爱他"（I Don't Know How to Love Him）中借鉴了门德尔松的小提琴协奏曲。

一般来说录音集会在音乐剧首演之后录制——当然根据其受欢迎度和其他因素也会有例外。在音乐剧上演之前就录成概念集，以此来吸引那些可能对表演感兴趣的观众，可是一件很不可思议的事情。实际上，当《基督超级巨星》在百老汇登台时，就因为之前曾经出过唱片而失去了角逐托尼奖最佳音乐剧的资格（然而到了 1980 年《艾薇塔》参选时，托尼奖评选委员会则去掉了这个限制）。

歌唱的统治者
THE SINGING RULERS

《基督超级巨星》不是第一部在发售概念集之后就演出的音乐剧，却是第一部成功引起百老汇关注的作品。《胫骨巷》（Shinbone Alley）在 1954 年就出过唱片，但只演了可怜的 49 场。后来，一些基于连环漫画《花生》中角色的歌曲在 1966 年被录制成唱片。《你是个好人，查理·布朗》（You're a Good Man, Charlie Brown）在发售密纹唱片之后上演了 1597 场，但并不是在百老汇上演的。此外，摇滚乐队"谁人"（The Who）在 1969 年创作了一张概念集《汤米》（Tommy），虽然这部剧在 1970 年由大都会歌剧院演出了好几场，却直到 1993 年才被搬到百老汇。

"谁人"乐队在他们的概念集中把《汤米》定位为摇滚歌剧；与《约瑟夫与神奇梦幻彩衣》和《基督超级巨星》类似，《汤米》里的对话是唱出来的，但和《约瑟夫与神奇梦幻彩衣》不同，《汤米》并没有模仿别的作品，而是混合了摇滚、流行和一些其他的戏剧元素。《汤米》的卖座促使 MCA 给《基督超级巨星》也打上了摇滚歌剧的标签。不出所料，这遭到了部分听众的强烈抵制，他们认为"歌剧"的标签会让人们产生错误的期望，以为自己在概念集里（以及后来的舞台版本中）可以欣赏到受过严格训练的声乐，而不是流行摇滚歌手的表演。不过另一些人则认为摇滚给长期盘踞百老汇的传统喜剧音乐剧模式带来了一些新的风气；他们则觉得歌剧的标签很好地代表了这张唱片的通唱风格。

《基督超级巨星》中有两首曲子最能反映作品的多样性。《彼拉多之梦》（Pilate's Dream）本来是为了彼拉多的妻子普罗库拉（Procula）准备的，根据马太福音 27:19 的记载，她警告丈夫不要伤害无辜的耶稣。劳埃德·韦伯和莱斯对巴里·登嫩（Barry Dennen）在这首歌上的表现非常满意，于是干脆重写了彼拉多的段落并把他和普罗库拉整合到了一起。在这首歌中，劳埃德·韦伯重用了他之前为《基督超级

巨星》谱写的唱段"可怜的耶路撒冷"(Poor Jerusalem)。虽然歌词不同，但两首歌曲的背景却都是主角通过歌声传达对未来的忧心忡忡。

如谱例 50 所示，《彼拉多之梦》依照传统的歌曲曲式 a-a-b-a，分别对应第 1 乐段、第 2 乐段、第 3 乐段和第 4 乐段。此唱段以柔情的原声吉他为背景，伴着电声贝斯，营造出一种梦幻的摇滚民谣气氛，而这些小调正细微地刻画了彼拉多不详的预感。这段歌曲虽然附有纯音乐的前奏，却没有结尾。当彼拉多唱到末尾时，他已然预见了自己将因为耶稣的死而被后人塑造成一个恶魔般的形象，音乐就此戛然而止，只剩最后一个唱词"blame"始终回响，仿佛彼拉多的喉咙已经被它扼住。这首歌美妙地带入了悲剧的气氛，预示着彼拉多面对即将到来的毁灭却无处可逃。

将概念专辑推向舞台（和荧幕）
BRINGING THE CONCEPT ALBUM TO THE STAGE (AND THE SCREEN)

剧中的另外一首唱段《希律王之歌》(King Herold's Song) 却呈现出截然不同的风貌。该曲歌词源于路加福音 23:7-11 中希律王偶遇耶稣并嘲弄后者的故事，但是韦伯对于国王的刻画则昭示着应该受到嘲笑的人正是希律王自身而不是耶稣基督。这首歌采用了主副歌的歌曲曲式，其中主歌部分先是采用了中板速度的小调，然后在 b 段转成了以"嗡姆吧"为伴奏的、风格滑稽夸张的大调。劳埃德·韦伯和莱斯对百老汇版将希律王刻画成一个变装癖者而感到很生气，不过音乐本身倒是成功地引导观众心中建立了希律王厚颜无耻的形象。

剧中唱段"超级巨星"(Superstar) 1970 年以单曲形式在英国发售，反响平平。但是该曲在美国倒是大卖热卖，并且以 300 万张的成绩在公告牌唱片榜上位居第一。在一次《基督超级巨星》的巡回演出中，演出方还将一系列哥特风格的宗教画作和建筑的图片制成幻灯片和唱片一起播放。大批美国舞台剧制作人开始追捧劳埃德·韦伯和莱斯，不过只有罗伯特·史蒂格伍德 (Robert Stigwood) 聪明到在和他们见面之前就派一辆豪华轿车把他们接过来。这两位初出茅庐的小伙子显然被他大方的举动所震慑了，并且同意将制作权授予史蒂格伍德（还签了 10 年的合同——一个让他们后来懊悔不已的决定）。

史蒂格伍德雇用了《毛发》的导演汤姆·欧荷根来制作纽约版的《基督超级巨星》。前期唱片的热卖对票房做了不少贡献，不过还有一部分帮助来自于宗教团体的抗议风潮，这和当年人们从宣讲坛那里听说《黑色牧羊棍》应当受到谴责后反而跑去欣赏的情况差不多。当 1971 年《基督超级巨星》上演时，它已经创下了百万美元的百老汇票房预订纪录。该剧的最终演出效果有一定争议性，作品的导演甚至劳埃德·韦伯和莱斯本身都觉得这个版本索然无味。当记者盖伊·弗拉特利 (Guy Flatley) 采访劳埃德·韦伯对于纽约舞台剧版本的观点时，前者被后者的回答逗乐了："只见安德烈灰色的眼眸哀伤地投向天父的国度，口中含糊不清地念叨着'但求您别让这个版本成为最终的版本'。"

尽管存在一些尖锐的批评（有一个批评文章甚至写道："你去看的唯一理由，就是了解下这种低级趣味的东西到底是怎么拼凑到一起来的"），《基督超级巨星》还是上演了 711 场。然而，在唱片本身不怎么热卖的英国，该剧的舞台版

图 36.3 2013 年荷兰版《基督超级巨星》中的众人场景

图片来源：维基共享资源，https://commons.wikimedia.org/wiki/File:Project_JCS.JPG

却出人意料地反响热烈。该剧自 1972 年亮相伦敦西区，就创下西区音乐剧的最高演出纪录——3358 场，该成绩比之前的纪录保持者《奥利弗》多出了 740 场。《基督超级巨星》曾经两度被改编成电影，其中 2000 年电影版由劳埃德·韦伯亲自制作并监制，因此更多地保留了原作者对于本作的品位。

在这之后，劳埃德·韦伯和莱斯本来打算制作一部基于彼得潘的作品，不过想想在创作一部关于基督的作品后这么做似乎略显幼稚，于是作罢。莱斯也没有参与劳埃德·韦伯的下一部创作——一部关于 P.G. 沃德豪斯小说中的管家吉夫斯的音乐剧。年迈的沃德豪斯本人也曾经告诫劳埃德·韦伯说："很多人都做过类似的尝试都没能成功"，最后该剧果然惨遭失败。不过劳埃德·韦伯还是从理查德·罗杰斯和哈尔·普林斯那里获得了许多建设性的意见。普林斯对此表现出的兴趣让劳埃德·韦伯不禁觉得自己可以和这位导演进行进一步的合作。

歌唱的法西斯分子
THE SINGING FASCISTS

希望落空后，劳埃德·韦伯重新和莱斯合作，开始创作莱斯最得意的一部作品《艾薇塔》（*Evita*）。莱斯当时对 BBC 一段反映阿根廷总统夫人伊娃·贝隆（Eva Perón）的纪录片着了迷（有趣的是，70 年代早期莱昂纳多·伯恩斯坦也说过他想为艾薇塔·佩隆创作一部作品，不过并没有下文）。劳埃德·韦伯和莱斯想要按照《基督超级巨星》的模式来创作——先敲定故事大纲，再为高潮和关键点谱写音乐，然后为音乐填词，最终用对白填补其余的部分。此外，他们也打算如《基督超级巨星》一般，先推出唱片。正如史黛西·沃尔夫（Stacy Wolf）所言，音乐剧《艾薇塔》带有某种幕后特质，因为其主人公贝隆夫人的真实生平已如演出般精彩。

因为创作来源的特殊性——来自于一部广

播剧，这部剧在创作时几乎没什么已经成型的剧情可供参考（除了伊娃·贝隆的传记），但是莱斯通过一个准叙述者的视角，不仅清楚地阐述了艾薇塔的所有行为动机，而且该人物会不时与艾薇塔产生正面冲突。《基督超级巨星》的流行很大程度上多亏了之前单曲的发售，而劳埃德·韦伯和莱斯想要在《艾薇塔》上取得类似的效果却很难。于是他们又一次从当年写的那些流行歌曲中吸取要素，将其配上新的填词，让这些歌曲成为艾薇塔的赞美诗。就在概念专辑完成前，劳埃德·韦伯和莱斯感觉唱段歌词的第一行——"只有当你的爱人归来"——显得有些流俗，于是他们把为艾薇塔献声的朱莉·科温顿（Julie Covington）召回录音室，并重新录制了这首全剧最经典的唱段"阿根廷别为我哭泣"（Don't Cry For Me Argentina）。这首歌作为单曲发售时火速蹿升到了排行榜首位，尽管概念集本身被定位为让人敬而远之的歌剧类，但也依然获得了大卖。

在录音的时候，劳埃德·韦伯和莱斯与哈尔·普林斯签了约。普林斯把完成日期延后了两年，不过最后本剧还是得以完成，并且在1978年首演于伦敦。虽然评论界对于该剧评价褒贬不一，但是普林斯独创性的舞台布景获得了一致的赞誉。普林斯的智慧还在音乐剧的配乐上得到了体现，因为他曾经劝说劳埃德·韦伯和莱斯重写了概念集中的一首歌曲。该剧中，那些争夺阿根廷统治权的将军们被具体化为一组摇椅，这些摇椅就像戏法般一个接一个地消失，最后只剩下佩隆孤零零地站在台上。

出乎劳埃德·韦伯和莱斯意料的是，他们本来以为自己露骨地刻画了阿根廷第一夫人贪婪和残忍的形象，结果很多批评声音反而认为他们在美化独裁者。在1979年《艾薇塔》于百老汇首演时，预订达到了前所未有的高潮，创下了240万美元的预订票房纪录。虽然人们对其评论不一，劳埃德·韦伯和莱斯还是借此获得了托尼奖的最佳配乐和最佳剧本奖（尽管节目单压根就没有列出任何剧作人员），表演本身也获得了最佳音乐剧奖。

图36.4　2012年《艾薇塔》在纽约重新复排

图片来源：维基共享资源，https://commons.wikimedia.org/wiki/File:Evita_at_the_Marquis_Theatre.jpg

歌唱的情妇
THE SINGING MISTRESS

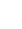

有些作家认为《艾薇塔》是劳埃德·韦伯最杰出的作品。的确，整部作品在他全身心的投入创作下显得浑然天成，又得益于其管弦乐的编曲技巧独具阿根廷格调。混合了百老汇和民族风格的唱段《行李再一次置于厅堂》（*Another Suitcase in Another Hall*），在继"阿根廷别为我哭泣"之后作为单曲发布并同样在榜单上名居高位。如谱例51所示，这段歌曲以纯音乐的前奏开场，模仿了以竖琴为例的典型的拉美乐器风格。之后的乐段带来的一种不安的气氛，仿佛在向听众们预示着情妇一角即将迎来人生的动荡期。在乐段1的艾薇塔入场时，配乐切换成了公路摇滚的风格，不过却额外强化了弱拍，

创造出一种令人不安的氛围；乐段2中，在竖琴、吉他和其他民族乐器的烘托下，情妇的情绪再次发生转变，其歌词和伴唱反复采用了切分节奏，这也是典型的拉美音乐风格。"行李再一次置于厅堂"是典型的主副歌曲式，其中主歌部分（乐段2、4和6）由情妇唱出，而副歌部分（乐段3、5和7）则由切（Ché）和另外一个男声以和声唱出。不时出现的富于墨西哥街头音乐风格的男声和声使得乐曲的拉美风格越发浓厚。令人惊讶的是，尽管这首苦乐参半的片段是大调式的，还是很成功地描绘了情妇作为艾薇塔众多受害者之一，想要表现得坚强却感到无助的心情。

丰富的舞台效果、感情充沛的配乐和富于情绪感染力（虽然更多的是负面情绪）的主角，让《艾薇塔》成为了劳埃德·韦伯和莱斯合作历史上的一座巅峰。讽刺的是，这也标志着两人合作的结束。二人创作理念已经无情而又不可避免地走向了歧路，这导致两个人不断出现摩擦。他们在1986年短暂地重组过，为英国女王的60岁生日谱曲，还在1996年为电影版的《艾薇塔》写了一首新的歌——《你一定是爱上我了》（*You Must Love Me*），并借此获得了当年的奥斯卡最佳原创歌曲奖。但至少在舞台上，自1970年《艾薇塔》登台演出之后，两位虽然此后都另有各自的建树，却再也没在一起合作过。

延伸阅读

Bennetts, Leslie. "Lloyd Webber's 3d Broadway Show." *The New York Times Biographical Service* 13 (September 1982): 1210.

Braun, Michael, compiler. *Jesus Christ Superstar: The Authorized Version*. London: Pan Books, 1972.

Mandelbaum, Ken. *Not Since Carrie: Forty Years of Broadway Musical Flops*. New York: St. Martin's, 1991.

Mantle, Jonathan. *Fanfare: The Unauthorised Biography of Andrew Lloyd Webber*. New York: Viking Penguin, 1989.

McKnight, Gerald. *Andrew Lloyd Webber*. New York: St. Martin's, 1984.

Miller, Scott. *From* Assassins *to* West Side Story: *A Director's Guide to Musical Theatre*. Portsmouth, New Hampshire: Heinemann, 1996.

Mordden, Ethan. *Open a New Window: The Broadway Musical in the 1960s*. New York: Palgrave, 2001.

Nassour, Ellis, and Richard Broderick. *Rock Opera: The Creation of* Jesus Christ Superstar *from Record Album to Broadway Show and Motion Picture*. New York: Hawthorn Books, 1973.

Palmer, Robert. "The Pop Life: Writing Musicals Attuned to Rock Era." *The New York Times* (February 10, 1982): C 21.

Richmond, Keith. *The Musicals of Andrew Lloyd Webber*. London: Virgin, 1995.

Roper, David. *Bart!: The Unauthorized Life and Times, Ins and Outs, Ups and Downs of Lionel Bart*. London: Pavilion, 1994.

Walsh, Michael. *Andrew Lloyd Webber, His Life and Works: A Critical Biography*. Revised and enlarged edition. New York: Abrams, 1997.

《基督超级巨星》剧情简介

犹大（耶稣的十二门徒之一）此刻非常忧虑。当他第一次加入基督改革运动时，他原本以为这个举动真的可以给这片苦难的土地带来生机。然而，人们的关注焦点越发集中到耶稣身上，一些人甚至追捧耶稣为救世主弥撒亚。犹大担心这种愈发膨胀的聚众情绪会招来当权者的不满，后者必将对耶稣及其追随者强硬碾压。

周五夜晚的贝瑟尼，门徒们向耶稣急切询问事态走向。抹大拉的玛利亚（一位曾经的妓女）看见耶稣因众人的焦虑而倍感压力，她试图为其涂抹油膏放松情绪。犹大对此极为不屑，认为耶稣不应与这种卑贱身世的女人厮混。耶稣怒斥说，只有未曾犯过任何罪行的圣人才有资格向她扔石块。玛利亚再次试图安慰耶稣，希望可以哄他入眠。

周日的耶路撒冷，犹太教权贵和牧师们迫切要求牧师首领该亚法（Caiaphas）处决耶稣，后者表示同意，因为他预感到这个危险分子对犹太教的威胁。人们正在外面热烈欢迎耶稣的到来，该亚法非常生气，命令耶稣让众人保持

安静，但完全不见效。西蒙视耶稣为强大领袖，认为他可以带领犹太人民推翻罗马帝国的统治。耶稣却平淡回应说，在耶路撒冷，没有人可以明白权力或荣耀的真正涵义。

罗马行政官彼拉多（Pontius Pilate）一夜不宁，他梦见一位神奇的犹太人，人们起初非常憎恨他，但他死去之时，成千上万的人悲痛不已，并将其死因迁怒于自己。此时，耶稣正在耶路撒冷四处忙碌。他发现圣殿里一片混乱，过道里居然挤满商贩和放债之人。耶稣一怒之下将他们赶出圣殿，却发现自己被困在一群跛者和乞丐之中。痛苦万分的耶稣让这些人自我救赎，玛利亚出现，试图再次带给他慰藉。面对熟睡的耶稣，玛利亚开始审视自己对待他的情感。一曲《我不知道该如何爱他》（见谱例48）让玛利亚意识到，虽然自己惯于操纵男人，但面对耶稣却无能无力，因为他与众不同。

星期二，犹大做出一个重要决定，他要在众人陷入麻烦之前阻止耶稣。他向该亚法告发了耶稣的行动计划，牧师们希望寻得一个隐秘之所逮捕耶稣，免得引发众人骚乱。牧师们赏给犹大30银币作为出卖耶稣的酬劳，犹大起初拒收这笔不义之财，但牧师们劝说犹大用这笔钱去救济穷人。最后，犹大说出客西马尼园（Gethsemane）是逮捕耶稣的最佳场所，他和其他门徒周四晚上都会出现在那里。

周四晚，耶稣和门徒们共进最后的晚餐。耶稣对众人的不解非常沮丧。他预言，不久之后，众人便会形同陌路并背叛自己。除犹大之外，众人都陷入狂躁愤怒中。门徒们对即将发生的危险毫不知晓，纷纷离去就寝，留下耶稣一人独自祷告。耶稣非常不情愿地告知上帝，自己已准备好承担受难的使命。

犹大带着一群武装卫兵出现，他亲吻了耶稣的脸颊，以免惊醒众门徒。虽然门徒们最终醒来，但却已无力阻止耶稣的被捕。人们聚集在一起，和门徒不同的是，他们唯恐不乱地期待着耶稣被捕后的审判。牧师们指控耶稣自诩为上帝之子，并以此为罪名将其交给彼拉多处置。此时，愤怒的群众围住彼得，质问他是否是耶稣的追随者。为了自保，彼得一再否认自己与耶稣的关系。玛利亚意识到耶稣的预言成真了。

星期五，彼拉多拒绝趟这摊浑水，他认为按照律法，作为犹太人的耶稣应该归希律王处置，因此应该由希律王对耶稣进行审判。最初希律王很开心，因为自己早就听说耶稣，希望可以亲眼见证一下他的神迹。面对国王的捉弄，耶稣拒绝回应。于是希律王生气地将耶稣遣送给彼拉多。

犹大对耶稣的审判非常恐惧，试图在牧师们那里寻得庇护，却遭受拒绝。意识到自己行为带来的严重后果，犹大被自责和惊恐折磨至疯，最终选择自杀。审判中，彼拉多无法找到给耶稣定罪的确凿证据，他认为鞭打耶稣也许能平息众人的怒火。听闻40鞭刑可置人于死地，彼拉多下令鞭打耶稣39次。但这依然无法让暴徒们心满意足，他们不断嘶吼"把他钉在十字架上"。耶稣并不为自己做任何辩护，暴徒们又一再坚持，于是彼拉多最终下令。

当彼拉多最终抉择之时，犹大的声音再次响起，他质问耶稣是否这是一出早就设计好的悲剧，最终目的就是要成全耶稣成为"万世巨星"。面对犹大的质疑耶稣不置可否，他被钉在十字架上，替众人哀求上帝的宽恕。弥留之际，耶稣告诉上帝，"父啊！我把灵魂交托在你的手中。"之后再无话语，只有乐队在演奏着《约翰19:41》，这代表着圣经章节里提到的耶稣受难地。

《艾薇塔》始于倒叙。舞台上放着一段影片，灯光突然亮起，一个人声告诉观众："新闻局沉痛哀告，阿根廷人民的精神领袖伊娃·贝隆于今天晚上 8 点 25 分与世长辞。"人民聚集在一起为贝隆夫人送葬，旁观者切（Ché）在人群中冷眼围观，他讥讽送葬队伍为马戏团，并将我们带回贝隆夫人的年轻时代。

贝隆夫人原名玛利亚·伊娃·杜阿尔特（María Eva Duarte），是一个地方官僚的私生女。15 岁那年，伊娃将童贞献给一位二流歌手马伽蒂（Agustín Magaldi）。作为回报，伊娃请求马伽蒂带自己前往布宜诺斯艾利斯。大城市的生活让伊娃如鱼得水，她当过模特、广播员，还饰演过一些电影中的小角色，不放过一切向上攀爬的机会，哪怕情色交易。此时，阿根廷正经历着政治剧变，政客们的频繁更替犹如"音乐椅"游戏。这其中，伊娃认准贝隆上校是最强有力的总统人选，并很快抓住机会与贝隆相识。

面对伊娃毫不遮掩的引诱，贝隆很快便抛弃了之前那位年仅 16 岁的情妇，后者坦然接受现实"行李再一次置于厅堂"（见谱例 49）。但并非所有人都欢迎伊娃的到来，她对贝隆的掌控引起军队同僚们的不满，而阿根廷的上流社会也很难容忍这样一位背景不堪的女人。

更名为艾薇塔的伊娃正式成为贝隆夫人，并帮助丈夫赢得了 1946 年的阿根廷总统大选。当选之后，贝隆出现在总统府的阳台上向群众致意。但民众的注意力很快被他身边的这位第一夫人吸引，艾薇塔演唱了一曲《阿根廷别为我哭泣》。

这位年仅 26 岁的女人拥有了让人无比羡慕的权力，但是她的野心绝不仅此。赢得阿根廷民心之后，艾薇塔开始寻求更高的目标。为了扩大阿根廷（也是她自己）的国际影响力，艾薇塔前往欧洲。虽然她在西班牙受到热烈欢迎，但欧洲其他国家对于她的到访并不热情，英国甚至对她置之不理。艾薇塔决定先搞定阿根廷上流社会，因为他们中大多数都和英国有着千丝万缕的联系。回国之后，艾薇塔立即成立了自己的伊娃·贝隆基金会，并切断了政府对已有慈善机构的资助，而这些机构一直由阿根廷贵族们掌控着。虽然基金会的账目根本禁不起审查，但它承诺不定期开设抽奖，这种意外发财的可能性让阿根廷民众兴奋不已。事实上，此时的艾薇塔已经成为备受阿根廷民众爱戴的女神。

只有旁观者切一人并不把艾薇塔看做圣人，他对她的行为提出质疑，但她却申辩自己给农民带来的利益无人能及。她说自己需要几个世纪才能完成所有的改革，但事实上，虽然她年仅 33 岁，却时日不多了，因为她被确诊患上癌症。贝隆意识到失去艾薇塔之后的困境，再也没人会为自己的利益全力奋战了。

曾有一时，艾薇塔希望可以成为副总统，但是贝隆坚持让她安心休养。愈发虚弱的艾薇塔发表最后的电台广播，再次告诫民众"阿根廷别为我哭泣"。最后的弥留时刻，艾薇塔脑海里不断闪现自己曾经的生活，她向世人宣布，自己的一生没有遗憾。

谱例 50 《基督超级巨星》

韦伯 / 莱斯，1970 年
《彼拉多之梦》

时间	乐段	曲式	歌　词	音乐特性
0:00	引子			原声吉他和电贝司
0:07	1	A	彼拉多： 梦中我遇见一个加利利人———一位惊奇之人。 他看起来不类凡物，令人神思梦绕。	简单的两拍子 小调
0:26	2	A	我问他到底何事惊扰，此事又缘何而生。 我再三追问——他却不发一言，充耳不闻。	重复乐段 1
0:46	3	B	下一个房间里满是狂躁和愤怒之人。 他们将怒火倾泻其上，却转瞬间难觅踪影。	结尾渐慢
1:05	4	A'	尔后我又见千百万人为他哀哭流泪。 他们呼唤我的名字，将罪名加诸我身。	重复乐段 1

谱例 51 《艾薇塔》

韦伯 / 莱斯，19709 年
《行李再一次置于厅堂》

时间	乐段	曲式	歌　词		音乐特性
0:00	引子				器乐营造氛围； 包括"死亡"动机
0:40	1	人声引入	艾薇塔： 你好！再见！我已经解雇你了。回去上学吧。 你之前表现得很好；他一定非常受用。 别装作悲伤或吃惊的样子，我们可以友好而文明地处理这一切。别这样，小家伙！ 别像木头一样地坐着不动！你所惧怕的那一天终究到来了—— 但至少你还活着。. 所以快滚吧，小丑！ 我很欣赏和你的对话；你的措辞让人印象深刻……		由"艾娃在行动"动机引入
1:36	2	间奏			回到情妇唱段
1:52	3	主歌（A）	情妇： 我并不期待这段感情能地久天长； 也不曾奢望我的梦想能最终成真； 无尽的困扰中我不禁期待这一天，但真正到来时 我却又愤懑不已，不会吗？ 我该怎么办呢？		拉丁打击乐 切分节奏的固定音型
2:23	4	副歌（B）	情妇： 如今是怎么了？		密集音程的呼应和声 （墨西哥乐队曲风）
				切 / 合唱： 行李再一次置于厅堂	
			如今是怎么了？		
				画像再一次摘下高墙	
			我该去哪儿呢？		
				一切会好起来，正如从前那样	
			我该去哪儿呢？		

时间	乐段	曲式	歌　词		音乐特性
2:46	5	主歌（A）	**情妇：** 一次又一次，我告诉自己我不在乎； 我对黑暗已经熟视无睹， 从内至外早已坚若磐石； 但每到关键时刻这些誓言都离我而去		重复乐段3
3:16	6	副歌（B）	**情妇：** 如今是怎么了？		重复乐段4
				切／合唱： 行李再一次置于厅堂	
			如今是怎么了？		
				画像再一次摘下高墙	
			我该去哪儿呢？		重复乐段4
				一切会好起来，正如从前那样	
			我该去哪儿呢？		
3:39	7	主歌（A）	**情妇：** 只需三个月的时间就能治愈一切； 就算不能痊愈也足以令我苟延； 这些伤心的地方和名字我将不再提起； 但是眼下我却找不到一丝慰藉。 我该怎么办呢？		重复乐段3
4:10	8	副歌（B）	**情妇：** 如今是怎么了？		重复乐段4
				切／合唱： 行李再一次置于厅堂	
			如今是怎么了？		
				画像再一次摘下高墙	
			我该去哪儿呢？		
				一切会好起来，正如从前那样	
			我该去哪儿呢？		
4:25	9	人声尾声		**切：** 别再追问	渐慢

426

第 *37* 章

70 年代的神童们

和 20 世纪 60 年代的情况类似，70 年代又见证了一批年轻作曲家在事业上的辉煌和衰落。同时在 70 年代的戏剧舞台上也涌现出了一些成功的女性作曲家，然而和男性同行们一样，她们的事业成功都很短暂。百老汇剧院区同时还出现了一些古典音乐剧的非裔黑人作曲家，但他们最突出的作品往往也不过一两部。不过，70 年代也是个实验性的年代，许多实验性的尝试甚至树立了戏剧界的新标准。

史蒂芬·施瓦兹——百老汇宝贝
STEPHEN SCHWARTZ —A BROADWAY BABY

音乐剧界第一部提前录制概念专辑的作品是《胫骨巷》（*Shinbone Alley*），只在 1957 年短暂地上演过一段时间。其中有一场演出给当时 9 岁的史蒂芬·施瓦兹（Stephen Schwartz）留下了深刻的印象，这部音乐剧是他邻居谱的曲。施瓦兹最后也成了一名作曲家，在学生时代就已经为《自由蝴蝶》（*Butterflies are Free*）写过一首很受欢迎的歌曲。在大学时代，施瓦兹创作过一部反映查理曼大帝儿子丕平生平的音乐剧《丕平丕平》（*Pippin Pippin*）。这部作品 1967 年上演时吸引了一位经纪人兼剧作家的注意——他正在为取得自己的硕士学位而构思一部改编自基督最后一段日子经历的戏剧。《福音》（*Godspell*）在施瓦兹音乐的帮助下诞生了。尽管《福音》的剧情和《耶稣基督超级巨星》反映的是同一段史实，但两者给人的感觉却截然不同。《福音》中出现的 10 名演员都穿着小丑风格的戏服，演出的气氛也类似马戏团。

在实验剧院拉玛玛（LaMaMa）试演后，《福音》于 1971 年正式在百老汇外围开始上演。即便该剧 1973 年被搬上银幕，剧目本身票房依然热卖，并在百老汇外围上演 2124 场之后终于在 1976 年被制作人搬上了百老汇的舞台，一共上演了 527 场。与此同时，施瓦兹的经纪人将施瓦兹引荐给其哥哥伦纳德·伯恩斯坦，当时伯恩斯坦正在为华盛顿特区的新肯尼迪中心的表演艺术委员会工作。伯恩斯坦为他的《弥撒》（*Mass*）已经苦熬了五年，都开始有些惊慌失措了，这时施瓦兹帮他写了歌词。尽管题目比较夸张，《弥撒》却是一部传统的戏剧作品；它在 1971 年上演之后毁誉参半，但施瓦兹正在借此一点一点地构建起自己的名声来。

一段时间之后，人们开始想要去翻新施瓦兹在大学期间创作的那部音乐剧。制作人斯图亚特·奥斯特罗夫（Stuart Ostrow）请罗杰·O.伊尔松（Roger O. Hirson）为该剧改编剧本，并请鲍勃·福斯担任导演和编舞。对于福斯到底在故事中加入了多少讽刺的情节，人们说法不一。总之结果就是，福斯给这个他重命名为《丕平丕平》的作品加上了太多具备个人特色的标签：加了一个充当玩偶师的主角，其在整个戏剧的过程中引导丕平的行为，直到丕平反抗为止；全剧场景比较短小，以杂耍或者吟游诗人演出的方式表现；当丕平的祖母歌唱时，歌词被展开在一张巨大的卷轴上，这样观众们也可以跟着一起唱，这和旧式歌咏会的形式差不多；白色的面妆和服饰也唤起了旧式即兴喜剧表演中丑角的感觉——年轻的恋人们、好色的老头、泼辣的主妇——并且通过一些戏剧性的场面即兴表现出来。

音乐剧市场化
MUSICAL MARKETING

《丕平》在 1972 年首演时的反响并不好。许多人并不能完全理解剧中一些小场景的含义，却对剧中的政治讽刺心领神会。例如，当时有许多佛教僧侣以自焚的方式抗议越战，于是在《丕平》结尾处的献祭场景就被改成反映这些现实内容的样子。为了挽救萎靡不振的票房，奥斯特罗夫决定在电视上播放广告——这在当时算是个新奇的点子。福斯则发挥了他电影导演的功底拍出了一段精彩的广告片。票房直线上升，最终令《丕平》在五年时间内上演了 1944 场。奥斯特罗夫对他播出的电视广告带来的长期效应感到失望，他说："对于制作出《丕平》一事

我的感情一直很复杂……我当时根本没想到这会对戏剧的制作带来多大的变革。从那一刻起，戏剧被当成商品一样地叫卖了，只要有噱头和宣传就能大卖。所以还做什么戏剧呢，直接拍个好广告就可以了！"

讽刺意味的是，福斯原本是为广告宣传而编创的这段舞蹈，并非遵循舞台剧的设计思路。然而，迫于压力，福斯最后不得不将这段舞蹈塞进《丕平》的舞台版中，而这段舞蹈居然每次都在演出中博得满堂彩。无可厚非，大家都见识到了电视广告的力量。早期音乐剧依靠的是乐谱、推广员、在电台播放单曲、发行唱片和登报等方式来帮助宣传，而电视广告的确前所未有地攫取了观众们的吸引力。更何况，《丕平》已经在托尼奖角逐中败给了桑坦的《小夜曲》，因此更需要借助电视媒体来扩大影响力。当然，2013 年《丕平》复排版还是最终赢走了一项托尼大奖——最佳复排奖。

施瓦兹对于福斯整体方向上作出的改变并不满意，但面对巨大的成功也无话可说，而且在接下来 1974 年的《魔法秀》（*The Magic Show*）中他又再次尝到了类似成功的滋味。因为当时《福音》和《丕平》仍在上演，这部新的作品令施瓦兹成为百老汇历史上第一位同时有三部作品上演的作曲家。《魔法秀》是为魔术师道格·汉宁（Doug Henning）量身定做的，为观众展现了一段精彩的魔术舞蹈表演，本剧最终上演了 1920 场。

尽管施瓦兹的编曲风格日渐成熟，但他却在寻找合适的作词人和创作团队方面遇到了困难。他曾经是时事讽刺剧《打工皇帝》（*Working*）创作团队的主要成员之一，团队中还有米基·格兰特、克雷格·卡内利亚、玛丽·罗杰斯和詹姆斯·泰勒四位。然而，《打工皇帝》仅上演了

25 场便草草落幕。施瓦兹还创作了另一部时事讽刺剧，反响有所好转，但却只上演于外百老汇。他为《散拍留风》(Rags) 作词，尽管有约瑟夫·斯坦因和查尔斯·斯特劳斯等大师助阵，《散拍留风》还是在上演四场之后便惨淡收场，亏损高达 550 万美元。讽刺的是，《散拍留风》的短寿也创下了一个新纪录，成为唯一一部托尼奖提名数（5 项）超过实际演出场次（4 场）的剧目。不难理解，施瓦兹对此哀声怨道，向查尔斯·斯特劳斯（Charles Strouse）指天发誓，说自己再也不会涉足百老汇。然而，施瓦兹还是在 2003 年打破了自己的誓言，而这对于百老汇观众而言无疑幸事，否则我们将无法目睹《魔法坏女巫》(Wicked) 的闪亮登场（见第 44 章）。

鲍姆回归百老汇
BAUM BACK ON BROADWAY

430

自 1903 年取得了空前成功的轻歌剧《绿野仙踪》开始，奥兹国的故事不知衍生出了多少舞台作品。在 1975 年，以这个故事为创作背景的另一部作品《新绿野仙踪》在百老汇取得了巨大的成功。这部剧的创新点有一部分要归结于作曲家的种族，因为其作曲家查理·斯摩尔（Charlie Smalls）是一位在茱莉亚音乐学院受训的非裔音乐家，不过人们更关注的是其全部黑人的演员阵容，以及混杂了流行、摇滚和灵魂音乐的风格。实际上，对大多数受众来说，是《新绿野仙踪》带他们认识了百老汇。和《丕平》的情况类似，大胆的电视广告成为了其开拓市场的主要工具。广告吸引了大批从未去过百老汇的年轻非裔观众。在他们的支持下，《新绿野仙踪》最终上演了 1672 场，其受欢迎程度直接影响到了 1978 年迈克尔·杰克逊和戴安娜·罗丝拍的电影版。在

百老汇，《新绿野仙踪》获得了七座托尼奖，包括最佳音乐剧奖。斯摩尔因为其音乐也获得了托尼奖（包括作曲和作词）。后来他在比利时为《神迹》(Miracles) 写歌时突发阑尾炎，在赶到医院接受手术时并发心脏病，最后死于 43 岁，遗憾再没能在戏剧界创下新的成就。

吉普赛人成为主角
GYPSIES GET THE SPOTLIGHT

马文·哈姆利奇（Marvin Hamlisch）和查理·斯摩尔出生于同一年（1944 年），并和斯摩尔一同就读茱莉亚音乐学院。不过他们并不是同学，因为哈姆利奇是茱莉亚历史上最年轻的学生，他在 6 岁时就被迫开始学习钢琴。哈姆利奇还有着天生的完美音高辨别力（英国人称之为绝对音高辨别力），天生地可以辨别出随机音符的频率来（研究表明一万个人中只有一个人有此天赋）。和斯摩尔不同，哈姆利奇在百老汇蛰伏了相当长的一段学徒期才迎来了第一次创作，不过和斯摩尔类似的是，他亦借此一举成名。

图 37.1 《歌舞团》的作曲家马文·哈姆利奇（Marvin Hamlisch）

图片来源：维基共享资源，https://commons.wikimedia.org/wiki/File:Official_2011_MH.jpg

和大多数作曲家一样，哈姆利奇曾经当过排练钢琴师和舞蹈编曲师，他还为坎德和艾伯工作过，当时两位正在为哈姆利奇的高中同学丽莎·明尼里（Liza Minnelli）写一部作品。这些都是相当宝贵的实践经验，但哈姆利奇的名气却更多地来自于他创作的流行歌曲和电影配乐（他为不下30部电影作过曲）。他的名字开始为人所熟知是在1974年的奥斯卡颁奖典礼，当时他凭借《往日情怀》（The Way We Were）获得了两座奥斯卡，并以《骗中骗》（The Sting）获得了另一个奖。

与此同时，两个舞蹈演员对自己正在参与的一部糟糕透顶的音乐剧感到厌倦，他们决定组建一个吉普赛风格的公司，来"创作、制作、执导、设计并且编舞属于他们自己的剧作"。他们认为没有人会比自己更了解舞蹈演员需要什么，他们也认为这个计划会吸引当时一名伟大的从舞蹈家转为编舞家最后转为导演的人——迈克尔·班尼特（Michael Bennett）。好几个晚上，班尼特和这个团体会面，并录下他们的生平逸事，包括他们的试镜、成功、失败以及如何成为职业舞蹈演员等（见边栏注宗教神秘主义和吉普赛长袍）。

班尼特在这个群舞演员的故事中看到了很大的潜力。他根据这些概念制作了一个概念音乐剧，把这些故事带给了约瑟夫·帕普（Joseph Papp），后者举办的纽约莎士比亚文化节曾经支持过许多实验性的剧作（包括《毛发》）。帕普希望班尼特可以继续创作，于是班尼特联系哈姆利奇配乐并开始试镜。《歌舞团》基本上描述了一场演出招聘会的故事，许多群舞演员开始竞争为数不多的合唱名额。每个演出者都经历了自己的故事才能到达今天的位置，演出告诉人们他们所看到的合唱是由许多独立的个体组成的，而不是由一群完全相同的机器人组成的。讽刺的是，在演出末尾，那些赢得了演出机会的舞蹈演员们反而因此丧失了自己的独特性。正如史蒂芬·班菲尔德所说的："在合唱的过程中我们根本分辨不清楚谁的声音。"在《歌舞团》中还有一点讽刺的是，部分其故事被安放在演出中的群舞演员本身反而没能赢得演出的机会，而有些自己也有其他经历的舞蹈演员却被安排了别人的故事。丹尼·弗林对此挖苦道："带着自己的故事来试镜，最后却不能表演自己的经历，这恐怕是最扫兴的事情了。"

图37.2　一件装饰精美的吉普赛长袍
图片来源：Source: © Carol Rosegg

舞出自己的人生
DANCING ONE'S LIFE STORY

哈姆利奇和作词家爱德华·克莱班（Edward Kleban）一起将这些职业舞蹈演员的故事改编成了音乐。巧合的是，克莱班自己的个人经历也在2001年被《一课千金》（A Class Act）搬

上舞台，并在百老汇小规模上演。如作曲家谢尔顿·哈尼克所说："哈姆利奇和克莱班可以选择去写一写商业上可能大红的曲子；也可以选择按照迈克尔·班尼特为他们指定的方向去写一些在剧中专用的曲子……他们做出了正确的选择，并没有过多考虑曲子以后能不能被灌成唱片发行，而是考虑剧中的情景，考虑角色们会说些什么，如何去提升舞台的表现力，以及如何能为整部剧带来更好的效果。"《歌舞团》中出现了一首情景唱段，是迈克兴高采烈地回忆他是如何成为职业舞蹈演员的。在看到他的姐姐去上舞蹈课后，迈克觉得"我能做到"（I Can Do That），而在接下来的那段快节奏的舞步中他也确实做到了。如谱例 52 所示，在乐段 1、乐段 2、乐段 3 和乐段 4 中，舞步和曲式交织在一起，并在最后两段类似尾声的片段中（乐段 5 和乐段 6）也各自有不同的舞蹈。

尽管唱段《我能做到》在标题中透露出的自信，非常吸引观众的注意力。但刨开上下文，单就歌曲本身而言，《我能做到》的歌词表述并不清晰，而这个问题也同样存在于该剧的其他唱段中。不少评论家注意到这一点，并轻蔑调

侃说"《为爱而行》才是整部剧中最无戏剧完整性的唱段"。更有甚至，戏评人伊森·莫登（Ethan Mordden）声称，舞者不应该为"爱"而舞，而应是为"自尊以及让他们与众不同的精湛舞技"而舞。尽管如此，《我能做到》还是成为了一首成功的单曲，甚至对《歌舞团》最后的演出成功起到了重要作用。

《歌舞团》取得了巨大的成功，它在 1975 年于帕普的百老汇外围的中心剧院上演后，在 7 月被搬到了百老汇，上演了破纪录的 6137 场。《歌舞团》获得了包括最佳音乐剧在内的九座托尼奖，哈姆利奇也因为自己的百老汇作曲处女作获得了一座托尼奖（和查理·斯摩尔的情况类似，虽然两部作品都是在 1975 年问世，《新绿野仙踪》被划入 1974—1975 年颁奖季的，而《歌舞团》则刚好属于下一个颁奖季）。不仅如此，《歌舞团》也是第五部获得普利策奖的音乐剧，这距离上一部获此殊荣的音乐剧《一步登天》已经有 14 年了。

哈姆利奇所创下的下一项"纪录"就没那么令人欣羡了，他接下来在百老汇和西区的 7 部作品都没能支持到《歌舞团》下线。哈姆利

432

图 37.3

奇在《共谱爱曲》（They're Playing Our Song）中描绘了他和卡萝尔·拜耳·萨基尔之间的感情。这部剧上演了 1082 场，比他们之间的婚姻本身还要持久，其他几部再没达到这样的水平。他的最后一部作品《假象的朋友》（Imaginary Friends）严格意义上说应该是一部带有音乐的戏剧作品（play with music），它于 2002 年年末上演，获得评论褒贬不一，最终于 2003 年 2 月下线。很难想象哈姆利奇还是否再能以极少的资源创作出一部像《歌舞团》这样成功的作品。

复古20世纪50年代
THE FIFTIES RISE AGAIN

《歌舞团》打破了之前多部剧目保持的演出纪录，其中一部是由另一对百老汇新人创作的音乐剧《油脂》（Grease）。实际上，《油脂》的两位合作编剧/编曲——吉姆·雅各布和沃伦·凯西——都不是纽约本地人。他们当时是来自芝加哥的两名失业演员，非常钟爱"新 50 年代风摇滚音乐剧"的怀旧风情。正如《油脂》的广告文案所言，这部音乐剧宛如穿越回作者的年少时光，再现了美国 20 世纪 50 年代最时尚的音乐风格和时髦的衣着行为方式（当时的青少年因酷爱涂抹发油而得名"油脂少年"）。然而，这场秀的内核其实是在探讨从众现象——那些合群的和不合群的行为。

事实上，对于一些评论者而言，《油脂》最终传达的戏剧主旨多少令人沮丧：如果一个人想要得到社会认可，就不可能获得真正意义上的人格独立。换而言之，正如斯坦利·格林（Stanley Green）所说，女主角桑迪最终意识到"美德之下无美德"，一切都比不上赢得心仪男友丹尼的爱慕。在桑迪的境遇中，来自同伴的

压力胜过了保守的价值观。这个状况引起了许多观众的共鸣，让他们回忆起自己十几岁的年少时光。那时候，朋友或只是熟人的尊重，远比家人、学校甚至教堂的认可更重要。 戏剧评论家彼得·菲利希亚（Peter Filichia）相信，《油脂》每场演出时，都会有些家长/老师希望女主桑迪做出另一种人生选择。然而，菲利希亚补充道，"她永远不会。"这也许就是事实。

虽然《油脂》荣获七项托尼奖提名，但却最终颗粒无收，败给了当年的《基督超级巨星》和桑坦的《富丽秀》。然而，这部充满浓郁复古风情的音乐剧却赢得了那些出生于生育高峰年代的观众们。在他们的支持下，《油脂》获得了巨大的商业成功，连续上演 3388 场。事实上，《油脂》因此成为有史以来第一部保持最长演出记录却无缘托尼奖项的音乐剧。《油脂》1994 年的复排版（连续上演 1505 场）和 1978 年的电影版也都表现不俗。有意思的是，《油脂》电影版掀起了一股舞台版复排热潮，如英国的《油脂》复排版连演了六年。这一盛况，当年《油脂》的百老汇原版都望尘莫及。然而，在取得如此辉煌成就之后，雅各布和凯西再无后继作品，两人从此消失于百老汇视野中。

一波女性创作者
A WAVE OF WOMEN

《油脂》针对的是生育高峰期诞生的观众群体，而米基·格兰特（Micki Grant）的《别烦我，我对付不了》（Don't Bother Me, I Can't Cope）则是针对非裔群体。格兰特和雅各布以及凯西唯一的相同点，就是他们都是来自芝加哥的百老汇新人，格兰特是一名非裔女性作曲家（也是一名演员，而且是第一位非裔女性肥皂歌剧签

约演员）。从音乐上来说，她带有时事讽刺剧风格的表演独树一帜，结合了摇滚、福音、卡里普索和民谣的风格。《别烦我，我对付不了》在百老汇上演了 1065 场，为格兰特赢得了外围评论家奖的最佳音乐剧奖和格莱美最佳配乐奖。和雅各布及凯西不同的是，格兰特的成功并未就此止步，她为《力不迫神》（*Your Arms Too Short to Box with God*）谱写了一半的歌曲，后者上演了 429 场。格兰特其他作品没能取得类似的成就，不过《力不迫神》被重演了两次，格兰特作为非裔女性作曲家中的先锋也借此取得了相当的荣誉。

南茜·福德（Nancy Ford）和格兰特同为女性作曲家，却来自不同的种族（和米基·格兰特还有一点类似，那就是福德也曾经参与过肥皂歌剧的创作，在《地球照样转动》和其他几个项目中担任过职业作家）。经常和作词家格雷琴·克莱雅合作的福德一开始也是以创作校园音乐剧出身的，毕业后福德和克莱雅相当一部分作品在外百老汇上演。他们的第二部作品《艾萨克最后甜蜜的日子》（*The Last Sweet Days of Isaac*），在报社罢工和接下来的演员罢工潮的影响下依然上演了一年半的时间。福德和克莱雅的音乐风格在不断发生变化，他们某些作品听起来像是"传统"音乐剧，某些作品例如《艾萨克最后甜蜜的日子》则被称作"巴洛克摇滚"。福德和克莱雅在百老汇并没有真正意义上地成功过，但他们有一部作品——《全力一搏》（*I'm Getting My Act Together and Taking It on the Road*）在外百老汇上演了 1165 场。在取得这一成就后福德和克莱雅做出过其他尝试，却再没能取得类似的成就。

伊丽莎白·斯瓦多（Elizabeth Swados）和福德与克莱雅一样，其作品在外百老汇的剧院表演了数年，不过她有机会在百老汇出场过两次，但两次结果都很糟糕，不过《出走》（*Runaways*）还是因为其创意而获得了相当的赞誉。斯瓦多在纽约的职业生涯始于拉玛玛实验戏剧俱乐部，并且到今天都在不断扩展。除了音乐剧、时事讽刺剧和配乐以外，她还写过许多其他种类的音乐。不过她也没有放弃戏剧音乐创作，在 2002 年为拉玛玛创作并执导了另一部作品。

在 70 年代作品被搬上舞台的女性作曲家中，卡萝尔·豪尔（Carol Hall）是最先享受到舞台成功的一位。豪尔早年的背景有些不同寻常，她出生于得州，在观看了一场巡回演出之后就爱上了音乐戏剧。尽管她的父母都是音乐家（母亲在阿比林交响乐团任职，父亲则在阿比林开了唯一的一家音乐商店），豪尔却很清楚她得在纽约去读贸易。她参加了雷曼·恩格尔领导的专门训练那些有志从事音乐剧写作的人的 BMI 音乐剧讲习班。

由于豪尔受到婚姻和妊娠的影响，讲习班并没有获得即时的成效。离婚后豪尔为了抚养孩子，去给一些儿童节目（包括《芝麻街》）写作，在一家咖啡店里与克里斯·克里斯托弗森（Kris Kristofferson）合作唱歌，并创作歌曲（豪尔的一些作品曾经被包括芭芭拉·史翠珊和大鸟先生在内的名人录制过）。在 70 年代，豪尔的朋友彼得·马斯特森（Pete Masterson）向她推荐了一篇很有趣的文章。她拜读后对此很感兴趣，联系作者请求改编音乐剧的许可。《得州飘香院》（*The Best Little Whorehouse in Texas*）成了百老汇可能唯一的一部从《花花公子》杂志上的文章改编来的作品。

《得州飘香院》讲述的是"养鸡场"的故事，这是 19 世纪 40 年代开始在得州真实存在的一家妓院，曾经真的一度接受鸡作为嫖资，并于 1973

年在休斯敦播音评论员掀起的浪潮下被迫关闭。豪尔所作的词曲捕捉了得州特有的鼻音和幽默感。《德州飘香院》在 1978 年于外百老汇的剧院上演，后来被搬到百老汇上演了 1703 场，直到 1983 年。《得州飘香院》被提名 7 项托尼奖并获得最佳男女演员奖。舞台版下线的同一年电影版上映，并由多莉·帕顿和伯特·雷诺兹主演。

豪尔曾经一度成为最耀眼的明星，但和其他人一样，她也发现后期的作品很难重现之前的辉煌。她还为其他几部音乐剧作过曲，包括《德州飘香院》不怎么成功的续作，也为其他作曲家作过词。她的表演事业也在继续，甚至还在福德和克莱雅的《全力一搏》中出现过。不过总的来说，豪尔和大批作曲家一样，也没能逃过后期作品不及从前的魔咒。

边栏注

宗教神秘主义和吉普赛长袍

戏剧界是个充满宗教神秘主义的地方，有很多种仪式和禁忌。许多人都习惯于说"弄断条腿"而不是"祝好运"。难道这有助于令执拗的戏剧之神降下好运而不是厄运吗？有人认为这里的"腿"指的是剧幕，而剧幕的转动装置操作次数过多后就会被"弄断"。其他说法则认为在古希腊人们是用跺脚来代替鼓掌的，那些最满意的观众当然就会把腿给跺断了！有人说这句话是"BrauchataAdonai"的音译，这句话是希伯来人祈祷语的开头，意为"愿耶和华我的神赐福"，而在异地剧院的演员们则教会了那些不说希伯来语的演员在上台前也说一段类似的话来祈福。

除了不说"祝好运"外，还有一些事情也是戏剧界的人不做的。大多数禁忌都是符合常理的。台上不放镜子不放鲜花还算有理可循——镜子会把舞台的灯光反射到观众们的眼中，而鲜花在灼热的灯光下很快就会蔫儿掉。演员在后台也不能吹口哨。这个禁忌起源于无线耳麦还没有发明的年代，那时舞台工作人员以口哨来安排场景切换，例如升降特定的幕布、灯光或者布景。一个不合时宜的口哨很有可能导致一件东西重重地砸在某个人的脑袋上。

有个比较怪异的禁忌就是禁止大声说出莎士比亚最短的悲剧作品《麦克白》的名字。演员们相信灾厄将会降临到那些不小心说出这句话的人的头上。《麦克白》通常会以"那部苏格兰戏剧"来代替。演员们也相信，如果在化妆间不小心说出了那个以"M"开头的词，还是有办法补救的。触犯了禁忌的人立刻离开房间，逆时针转三圈，放个屁或者吐口唾沫，然后再敲门请求再次进入。还有一种方法是说出《哈姆雷特》里的一段台词："老天保佑我们。"

百老汇的群舞演员甚至发明了一种带来好运的迷信：他们传承一种叫做吉普赛长袍的东西，这是一种穆斯林长袍，上面装饰满了上一部演出中舞蹈演员留下的签名和纪念品。袍子给那个在百老汇资历最老的职业舞蹈演员穿，下一部演出的班底聚集成一个圆环，那个穿长袍的群舞演员绕着圆环跑三圈（当然是逆时针的），触碰每一个人的手。最后穿着袍子的人还需要去拜访化妆间里的每一个演出人员。这个仪式用来祝福那些新上演的剧目，给它们带来好运，而这件长袍也会保留直到下一部剧在百老汇上演。

吉普赛长袍的传统始于 1950 年，当比尔·布拉德利随着《绅士爱美人》中的合唱跳舞的情节。合唱的女孩中有个人的穿着异常艳丽——粉红色，装饰有白色的羽毛，布拉德利

请她把衣服送给他的一位正在焦急地等待《风流贵妇》开场的朋友。布拉德利的朋友对此表示非常感谢，又从埃塞尔·默尔曼的戏服中拿了一大朵花加到了这件袍子上，并将它送给了即将在另一场表演中出现的舞蹈演员。这个传统持续了50年，当一件吉普赛长袍上布满了纪念品时，它就会退休，而另一件新的长袍会被启用。这些充满了历史和文化意义的珍贵退休长袍由演员协会保存。协会曾经把长袍交给史密斯森协会博物馆和纽约市博物馆展出过，目前存放在协会的试镜中心。

长袍积攒纪念品的速度相当快，例如，在1987年3月到1989年11月之间启用的长袍包含了来自《悲惨世界》《星光特快》《深夜漫画》《泰迪和爱丽丝》《歌剧魅影》《邮件》《象棋》《魔女嘉莉》《钻石脚》《杰罗姆·罗宾斯的百老汇》《朱侃》《危险游戏》《火树银花》《三便士的歌剧》和《中央公园王子》的纪念品。显然这个戏剧界的传统并不总是能奏效，虽然部分受到长袍"祝福"的演出的确热卖了，还有一部分则很短时间内就从舞台上消失了。不过演员们并不在意这一点，因为这就是舞台啊！

延伸阅读

Banfield, Stephen. *Sondheim's Broadway Musicals*. Ann Arbor: University of Michigan Press, 1993.

Beddow, Margery. *Bob Fosse's Broadway*. Portsmouth, New Hampshire: Heinemann, 1996.

Citron, Stephen. *Sondheim and Lloyd Webber: The New Musical*. Oxford: Oxford University Press, 2001.

Doughtie, Katherine Shirek. "Rituals, Robes, and Hungry Ghosts." *Dramatics* (January 2001): 5–7.

Flinn, Denny Martin. *What They Did for Love: The Untold Story Behind the Making of* A Chorus Line. New York: Bantam Books, 1989.

Green, Stanley. *Broadway Musicals: Show by Show*. Third edition. Milwaukee, Wisconsin: Hal Leonard Publishing, 1990.

Kasha, Al, and Joel Hirschhorn. *Notes on Broadway: Conversations with the Great Songwriters*. Chicago: Contemporary Books, 1985.

Mandelbaum, Ken. A Chorus Line *and the Musicals of Michael Bennett*. New York: St. Martin's, 1989.

———. *Not Since Carrie: Forty Years of Broadway Musical Flops*. New York: St. Martin's, 1991.

Miller, Scott. *From* Assassins *to* West Side Story: *A Director's Guide to Musical Theatre*. Portsmouth, New Hampshire: Heinemann, 1996.

Ostrow, Stuart. *A Producer's Broadway Journey*. Westport, Connecticut: Praeger, 1999.

Richards, Stanley, ed. *Great Rock Musicals*. New York: Stein & Day, 1979.

Suskin, Steven. *More Opening Nights on Broadway: A Critical Quotebook of the Musical Theatre, 1965–1981*. New York: Schirmer Books, 1997.

———. *Show Tunes: The Songs, Shows, and Careers of Broadway's Major Composers*. Revised and expanded third edition. New York: Oxford University Press, 2000.

《歌舞团》剧情简介

空旷的舞台上，一列穿着演出服的舞者正在参加选角，每个人都希望自己可以入选。挑选之后还剩17人，但导演扎克（Zach）只需要四男四女。他希望可以了解舞台上的每一个人，于是大家开始依次自我介绍。麦克说自己还是孩子的时候，因为看见姐姐参加舞蹈课，突然意识到自己也可以"我能做到"。鲍比侃侃而谈，而希拉、麦吉和碧碧都觉得如果可以像芭蕾女主演那般舞蹈的话，自己的人生也会如芭蕾一般美好。克里斯汀是个很棒的舞者，但是正如她丈夫所言，她完全不会唱歌，而这对于歌舞团成员来说无疑是致命伤。

马克尚且年幼，所有的记忆都还停留在幼年时代。而康妮则希望自己个头可以再高一些，这样就能跳芭蕾舞了。戴安娜最初想当演员，但是她在高中即兴戏剧课上毫无灵感。做了隆胸手术的瓦尔坦言手术给自己面试带来的好处，而保罗则完全无法谈及自己的过往。导演似乎对卡西的过去了如指掌，原来两人曾是情侣，后因卡西寻梦好莱坞而分道扬镳，但现在卡西决定重返百老汇。扎克不断试探保罗的过去，结果发现他一直纠结于自己的性取向以及父母

对于自己生活的看法。

　　扎克继续探寻如何将个性迥异的舞者们打造成一个完美匹配的歌舞团，为此卡西不得不掩饰自己出众的才华。突然，灾难发生，保罗摔到地上损伤软骨，这意味着他舞蹈职业生涯的结束。舞者们都意识到，终将有一天自己也会面临保罗同样的命运。但现在，舞蹈是他们的唯一。最终被选定的八位舞者欢呼雀跃，他们穿着华丽装扮闪亮登场，全剧终。

谱例 52 《歌舞团》

马文·哈姆利奇 / 爱德华·克莱班，1975 年
《我能做到》

时间	乐段	曲式	歌　　词	音乐特性
0:00	引子			安静的和弦
0:07	1	a	迈克： 看着姐姐的一步一跳，我告诉我自己，"我能做到。我能做到。"	切分旋律； 大调
0:16	2	a	每个动作我都了若指掌，我告诉我自己，"我能做到，我能做到。"	短小乐句以配合呼吸；
0:26	3	b	一天姐姐不愿去舞蹈课，我拿起她的鞋子她的鞋带， 但我的脚太小。于是，	伴随踢踏舞的打击性节奏
0:36	4	a'	我垫上额外的袜子，跑过七个街区一切安好。 天哪，我能做到，我能做到！	
0:48			【跳舞】	猛烈的能量
0:59	5	人声尾声 1	我走进教室挥洒自如，我的余生都将交托此处。 多谢亲爱的姐姐（婚后变得又肥又丑），我才能做到。	转调
1:14			【跳舞】	
1:22	6	人声尾声 2	…… 我能做到！我能做到	乐队强奏
1:27		器乐尾声		"修面剪发"节奏

437

第 *38* 章

70年代的桑坦：
孜孜不倦的探索

20 世纪 60 年代初，创作完《去论坛路上发生的趣事》之后，斯蒂芬·桑坦尝试了一系列让观众无所适从的艺术创新，这让其有退出百老汇主流之势。然而，70 年代开始，桑坦再次重拳出击，希望可以向音乐剧界证明自己依然强大的创作实力。在这些音乐剧创作中，桑坦大胆尝试了很多全新的艺术手法，其中很多并没有得到及时的理解与赞同。与此同时，桑坦的戏剧观众似乎也呈现出截然的两极分化：一部分人成为桑坦的忠实粉丝，是桑坦所有剧目的铁杆支持者；而另一部分人则完全搞不懂桑坦到底在做什么。桑坦创作生涯中最重要的合作伙伴当属导演哈尔·普林斯，两人致力于挖掘音乐剧在戏剧手段上的多种可能性。

伙伴们进场
IN COMES COMPANY

虽然，普林斯与桑坦 70 年代的第一次合作并不能够让所有人都眼前一亮，但是它的确是对百老汇音乐剧传统的一次挑战。《伙伴们》基于剧作家乔治·福斯（George Furth）的戏剧文本，他用一系列短小的戏剧故事，描绘出各种不同的婚姻状态，而其中的妻子角色都由同一位女演员饰演。福斯的剧本完成之后，却一直找不到可以合作的制作人。无奈之下，福斯只好向桑坦救助，后者建议他把剧本拿给普林斯看看。阅读完剧本之后，普林斯建议将其改编为音乐剧。桑坦担心剧中角色并不音乐剧化，然而普林斯却认为，这恰好将会成为这部音乐剧的特色所在。

福斯原剧本中，用一个女演员串演多个角色的想法被弃用，取而代之的是一位 35 岁的纽约单身汉，名叫罗伯特（Robert）。男主角的命名颇费心机，因为剧中出现了很多罗伯特的昵称，剧中其他角色几乎每人都有自己对罗伯特的特殊昵称。与以往的叙事音乐剧不同，《伙伴们》没有采用惯例的"开始—发展—高潮—结尾"线性叙事方式。主创者采用了概念音乐剧的创作理念，用概念主题取代以往的叙事线索，构建起全剧的戏剧结构。《伙伴们》中主要传达的概念主题为"对婚姻的审视"，身为一个尚未娶妻的单身汉，桑坦与终身挚友玛丽·罗杰斯促膝长谈，后者把自己对婚姻的所有感悟一五一十告诉了桑坦。

然而，《伙伴们》的商业定位依然是一部"音

乐喜剧"。尽管，20 世纪 60 年代末戏剧评论圈已经确定了"概念音乐剧"的定义，但这还仅仅是个学术术语，百老汇创作圈并未真正认可。一些创作团队曾使用过"碎片化"或"隐喻化"等词语来定于其音乐剧风格。或许，戏剧圈应该借用电影行业的规范，将情节叙事划分为两大基本范畴："因果式叙事"(causal plots)和"章回体叙事"(episodic plots)。前者的核心是因果关系，即一个事件导致另一事件的发生，这也是叙事音乐剧常用的逻辑。而后者则强调偶然性，所有事件之间并无因果关系，彼此相互独立。《伙伴们》带有强烈的章回体叙事风格，整个戏剧框架构建于非线性叙事之上。

除了审视婚姻之外，《伙伴们》也揭示了一个事实——普通人的真实生活往往与外人眼中的模样相去甚远。

440

罗伯特在剧中旁观着身边朋友们糟糕的婚姻状况，自己虽然很渴望一份稳定的情感，但却并不确定自己真正期望的情感方式。全剧终时，罗伯特开始接受朋友们的言论："单身是孤独，没有生机。"讽刺的是，首演版中罗伯特的扮演者迪安·琼斯（Dean Jones），却在该剧开演不久之后便自己陷入了婚姻危机。

《伙伴们》描绘了几对夫妻的婚姻生活，场景安排并无特别逻辑关系，而这一创意来自于斯考特·米勒（Scott Miller）的建议，他希望"可以自由翱翔于罗伯特的内心，审视他对朋友们以及婚姻的真实看法"。全剧中，罗伯特犹如一个游离于剧情之外的旁观者，他到访朋友们的家但却对他们的生活不造成任何影响。剧中，爱普尔（April）答应留在罗伯特的身边，这多少有些出乎意料，因为罗伯特并没有表现出十足的诚意。然而，第二幕高潮时刻罗伯特向艾米（Amy）求婚，但

艾米似乎此时依然心系保罗（Paul）。

《伙伴们》全剧终场的焦点集中于罗伯特身上——观众们期待着罗伯特对于婚姻的确切答案。有关《伙伴们》的终场情节设置，曾经出现过四个不同版本。其中，第一个版本来自于原剧情设计中罗伯特与艾米的情感交集——艾米拒绝嫁给保罗，罗伯特在剧终时向艾米求婚；这个版本后来又进行了修改，将罗伯特的求婚提前至第二幕结束，但艾米却克服了自己对婚姻的恐惧，最终还是决定完成与保罗的婚约。桑坦为这一版本创作了一首全剧终场曲《嫁给我》（Marry Me a Little），给出了一个没有确定答案的结局。

《伙伴们》的第三个终场版本无疑是一个令人心酸的结局，虽然拟定的终场曲为《幸福快乐在一起》（Happily Ever After），但歌词中的潜台词却传达出罗伯特的孤独与无助。普林斯认为，对于观众来说，这首歌可能过于残酷。于是，桑坦为男主角另外创作了一首终场唱段，名叫《活着》（Being Alive）。尽管如此，这首"活着"的歌词还是显现出一丝潜台词的意味：唱段一开始罗伯特唱到"有人将你搂得过紧"，然而到了唱段结尾，罗伯特却开始祈求紧紧的拥抱。这个版本中，罗伯特没有出现在最后一次生日聚会的现场，朋友们开始猜测，罗伯特是否去寻找爱情抑或是已经寻找到真爱？依据普林斯的总结，《伙伴们》中的男主角是一位自始至终不愿意改变的家伙。依照这个逻辑，罗伯特又何以在剧终做好了接受另外一个人的心理准备呢？这是否意味着，即便采用了非线性的叙事手法，主创者依然折中地为全剧安置了一个让人信服的故事结尾？

《伙伴们》中出现了一系列的不确定：罗伯特曾经出现在生日聚会中吗？每一场生日聚会

是否都是对同一事件的再现还是数年间不同生日聚会？普林斯的答案是"这些都是同一场生日聚会"，尽管每一次生日聚会的场景都略有不同。普林斯认为，这些生日场景的变化影射出一种不断成熟的心态，而生日场景的不断重现，也会让这部自由松散的音乐剧呈现出一种相对连贯的戏剧结构。

《伙伴们》中，生日聚会并非串联起全剧的唯一线索。全剧的开场序曲听上去一片混乱，俨然是剧中人物焦躁忙碌生活的真实写照。这样闹哄哄的场景不断穿插于剧情之中反复再现，一再渲染每个戏剧人物极为快节奏的生活状态。该剧的舞美设计阿隆松（Boris Aronson）为《伙伴们》设计了别出心裁的舞台布景——架空的电梯和相对隔离的空间。这不仅让纽约最常见的高层公寓住宅栩栩如生，而且也影射出公寓里面的都市人老死不相往来的情感孤立。

图 38.1 《伙伴们》中男主角博比孑然一身

图片来源：Photofest: Company_stage_10.jpg

舞蹈在《伙伴们》中也承担了非常重要的戏剧功能。在罗伯特与爱普尔卧室相遇的场景中，迈克尔·班奈特（Michael Bennett）设计的舞蹈动作展现出了很强的戏剧表现力。剧中的舞蹈动作带有强烈的象征意味，比如，班奈特为剧中的每一位丈夫设计了一个简短的四拍子踢踏舞步，与此相呼应，他们的妻子们都会随即应答出另一个四拍子的踢踏舞步。而当罗伯特完成自己的踢踏舞步之后，紧随其后的却是一片沉寂，这无疑是对其单身汉身份的生动描述。

恐慌到喋喋不休
PATTERING FROM PANIC

桑坦为《伙伴们》创作的音乐，让剧中角色更加栩栩如生。正如克罗宁（Mari Cronin）所述，桑坦的音乐"刻画出了 20 世纪焦躁的时代情绪。正如桑坦通过歌词呈现给观众的事实，剧中的音乐同样表达出相同的戏剧主题"。其中最典型的一首唱段名叫"今天结婚"（Getting Married Today），生动地描绘出主唱者内心各种复杂矛盾的情感状态。该曲是剧情唱段与非剧情唱段的融合体，其中一部分是真实婚礼场景中常见的歌唱形式；而另一部分则是艾米与保罗脱离于婚礼场景之外的演唱。如谱例 53 所示，全曲开场于一段庄重肃穆的演唱（a），由珍妮（Jenny）完成，采用了广板的慢速节奏。然而，随着唱段的推进，珍妮的歌词似乎越来越偏离婚礼场景，将婚姻描绘为生活的灾难，将新娘描绘为栽进阴沟的昏头疯子；接下来，保罗在乐段 2 中引入了一段全新的旋律（b）。和之前珍妮的主题相仿，保罗的旋律线条并不连续，但是随着珍妮在相同音上的持续，保罗的短音符在速度上逐渐提升，将他的急迫心情展现无遗；乐段 3 中保罗的主题相对稳定，引入艾米的唱段（c）。这是一段急速说唱的杰出典范，乐谱此处标记为急板，是一段几乎歇斯底里的急速唱词，惟妙惟肖地勾勒出陷入狂乱状态的艾米；乐段 4 的速度相对缓和，这里的旋律（d）通过不断重复的主音与属音，完成对艾

米唱词的强调；乐段 5 中，珍妮赞美诗式的唱段再次出现，但她在听到艾米的话语之后，演唱的歌词出现变化。此处加入了一个四声部的合唱，用哼名衬托出珍妮的主旋律。

乐段 6 重新回到艾米的急速说唱，至乐段 8 时引入了新的音高，旋律呈上升趋势（e），直到艾米唱出"走，你能走吗？"与此同时，珍妮的 a 段旋律依然继续，并伴随着哼名合唱的伴奏，在乐段 11 处哀悼艾米精神的崩溃失常；乐段 12 处，保罗与艾米开始演唱非模仿性的复调旋律，其中保罗继续着 b 段旋律，而艾米则演唱 d 段旋律；为了影射这桩婚约最终还是会实现，乐段 14 中，保罗加入艾米的演唱，两人交替演唱的过程中，不断插入客人们的"阿门"。如表 38.1 所示，这首"今天结婚"的曲式结构非常独特。曲终，所有演员的声音都统一为一个相同的旋律线。桑坦在曲终使用的旋律，既不是之前珍妮的圣赞歌，也不是艾米喋喋不休的说唱，更不是保罗断断续续的跳跃性旋律，而是之前乐段 4 中出现的旋律 d。然而这段旋律的调性并不是全曲中最为清晰的段落，但是它对于主音的强调，让听众逐渐意识到旋律最终停留的位置。

表 38.1 《今天结婚》唱段中的重复旋律

1	2	3	4	5	6	7	8	9	10	11	12	13	14
a	b	c	d	a	c	d'	e	c	d	a	b/d	b/c	d''

女士们和语言
LADIES AND LANGUAGE

《伙伴们》中的其他角色，也都有各自的标志性唱段。比如，乔安妮（Joanne）的"十一点"唱段《吃午餐的女人》（*The Ladies Who Lunch*），这是一首角色塑造性的唱段，一曲完毕，该角色

愤世嫉俗的人物个性便被勾勒得栩栩如生。表面上看起来，该唱段似乎是一首普通的祝酒词，但其中却蕴藏着各种讽刺辛辣的潜台词。通过乔安妮对身边人群行为细节的描述，观众们很快意识到，这是一群无聊可悲的女人，而乔安妮对于自己身为其中一员的状态极为厌恶与无奈。《伙伴们》首演版中乔安妮的扮演者是伊莲娜·斯屈奇（Elaine Stritch），她是一位非常敬业的女演员，对于该角色的塑造也颇费了一番心思。在录制该剧原版唱片时候，伊莲娜甚至提前 14 小时到达录音棚，以便充足地准备这首《吃午餐的女人》。

《伙伴们》的唱段，充分显示了桑坦在歌词创作中精细的语言控制能力。比如这首《吃午餐的女人》的歌词中，桑坦尤其强调了字母"L"的使用，而这些不断出现的"L"音，更加凸显了乔安妮喋喋不休的叫嚷抱怨。在唱段"今天结婚"中，桑坦的歌词同样成为塑造人物形象的重要戏剧手段。其中，桑坦在珍妮唱诗般式的唱段中使用了一些古老的英语句式，而保罗的唱词则显得正式而又伤感——"艾米，我将用余生去真爱你、保护你"。相比之下，艾米的唱词完全是一种潜意识状态，因为此时陷入狂乱的她已经完全没有办法正常思考。艾米唱道："婚礼？婚礼是什么？婚礼是人们互示忠诚的古老仪式，而'忠诚'却是我听到的最恐怖字眼。蜜月一过，他就会意识到，自己已经失去自由，恨不得把我掐死。"

在唱段"今天结婚"中，桑坦需要兼顾其中疾速唱词的可听、可辨性。该曲原本的开场词是"Wait a sec, is everybody here?"（等会儿，所有人都到了吗？）。但是，考虑到其中的'sec'与之后"is"容易混听为一个单词并带来歧义，桑坦将开场词改为"Pardon me, is everybody here?"（打扰一下，所有人都到了吗？）。事实上，歌词

演唱时元音容易被省略的情况，无疑是作词家最大的败笔，这常常会给剧目带来啼笑皆非的歧义误解。其中最典型的例子当属 1964 年的剧目《罗伯特与伊利莎白》（*Robert and Elizabeth*），该剧作词米勒（Ronald Miller）原本为演唱者设计的歌词是"While earth contains us two.（地球上有了你和我。）"，但是却常常被观众误听为"While the earth contains a stew.（地球上有了炖肉。）"。

走进幕后：好乐器才能带来好邻里

那是曼哈顿一个阴冷的冬日夜晚，桑坦刚刚完成了唱段"吃午餐的女人"的创作。此时已经是凌晨三点，但是浑然不觉的桑坦一边演奏着钢琴，一边大嗓门儿地演唱着歌中乔安妮的歌词，以便试听唱段中的词曲是否配合默契。桑坦的歌声吵醒了隔壁邻居凯瑟琳·赫本，面对桑坦的毫无停歇之意，赫本忍无可忍，直接穿过中间露台走到了桑坦家中。赫本回忆道："我只是气呼呼地站在那里，愤怒地盯着桑坦。但是他似乎毫无察觉地接着弹唱，直到抬头看见我。我唯一能肯定的就是，当他看见我的那一刻，他终于停止弹奏了。"

倍感尴尬的桑坦只好赶紧去买了一台带耳机的电钢琴。但是，桑坦后来才得知，赫本常常以睡眠被打断为由，要求导演缩短自己排练的时间。而现在，桑坦的举动反而让赫本失掉了一个逃班请假的绝好借口。

1970 年，《伙伴们》正式上演，剧组所有成员的一切努力都得到了充分的回报与肯定。大部分评论人都给予《伙伴们》非常积极肯定的评价，但是也有一些人提出了一些质疑。沃尔特·科尔（Walter Kerr）提到："本质上说，我不太喜欢男主角的那些已婚朋友们。"而凯莱夫·班纳斯（Clive Barnes）则坦言道："剧中的角色，恰恰正是那些我们随处可见但却努力试图躲避的人们，他们平凡庸俗、肤浅无用，简直让人生恶。"然而，班纳斯也承认："我相信，《伙伴们》肯定会赢得某些观众的喜爱与赞誉，别让我影响了你的感觉。就我个人而言，我更愿意看到《西区故事》这样的剧目。"事实的确如此，《伙伴们》受到了一部分观众的热烈欢迎，首演一共 706 场。该剧还赢得了同年纽约戏剧评论圈和托尼的两项最佳音乐剧大奖，而桑坦本人也捧走了两座托尼金杯——最佳音乐与最佳作词。

名利双收
SUCCESS—CRITICAL, SOMETIMES COMMERCIAL

桑坦与普林斯接下来的合作是 1971 年的《富丽秀》（*Follies*），这是一部带有浓烈怀旧风格的音乐剧作品，追忆着当年富丽秀明星们曾经的陈昔往事。《富丽秀》中的音乐唱段，当属桑坦最受欢迎的音乐剧曲调。该剧特殊的故事背景，也为桑坦提供了一个绝好的机会，可以去肆意模仿富丽秀时代的音乐风格。虽然《富丽秀》获得了很高的艺术成就，但却未能吸引百老汇观众的眼球。该剧上演了 522 场，最终也未能收回最初的演出投资。尽管如此，《富丽秀》依然是一部备受推崇的作品，剧中设计精良的舞台布景堪称楷模，为几十年后极致奢华

的巨型音乐剧做好了充分的市场铺垫。

此后，桑坦与普林斯推出了新剧《小夜曲》（*A Little Night Music*），剧本改编自瑞典大导演英格玛·伯格曼（Ingmar Bergman）创作于1955年的电影《夏日微笑》（*Sommarnattens leende*）。伯格曼告诉编剧休·威勒（Hugh Wheeler）说，他们可以借用该电影中的任何元素，但唯独不能采用与电影相同的剧名。为了保存电影原版的古朴风格，桑坦特意在音乐剧中采用了很多旧时代的音乐舞曲元素，如谐谑曲、小步舞曲、波洛涅兹、华尔兹等。因此，《小夜曲》中的很多唱段都采用了三拍子或复合拍子，该剧也常被人戏称为"华尔兹音乐剧"。而当桑坦将自己创作的乐谱交给配器作曲家乔纳森（Jonathan Tunick）时，他特意嘱咐道："该曲的音乐风格应该如同香水一般持久弥香。"

出乎桑坦意料的是，《小夜曲》竟然成就了一首自己最为流行的经典唱段。该唱段名为"小丑进场"（Send in the Clowns），曾经先后被弗兰克·辛纳屈和茱迪·科林斯（Judy Collins）录制成唱片发行，并迅速荣登流行歌曲排行榜榜首。事实上，很多人在聆听这首"小丑进场"时，并不能完全读懂其中歌词的含义。该曲的曲名来自于马戏团表演：通常，当舞台表演出现问题的时候，马戏团经理就会将小丑派上场，以便通过分散观众的注意力来完成演出过程中的救场。《小夜曲》首演于1973年，获得了戏剧评论界的一致好评——被评价为"赏心悦目、动听怡人"的音乐剧作品，并且还赢得了包括最佳音乐剧奖在内的六项托尼音乐剧奖项。同时，该剧也以首演601场的演出成绩，帮助制作人普林斯摆脱了之前投资失败的困境。

1974年，桑坦推出了音乐剧作品《青蛙》（*The Frogs*）。该剧并非上演于百老汇，而是首演于耶鲁大学的游泳馆，而其演员阵容包括后来很多表演舞台上耀眼的明星，如梅丽尔·斯特里普（Meryl Streep）、克里斯多弗·杜拉（Christopher Durang）、西格妮·韦弗（Sigourney Weaver）等。两年之后，桑坦重返百老汇，并与普林斯再度联手，将日本戏剧传统融入西方音乐戏剧文化中，推出了音乐剧作品《太平洋序曲》（*Pacific Overtures*）。该剧用音乐戏剧的方式，将120多年的日本文化梳理了一遍。但问题是，当时的百老汇观众对于遥远的日本文化还相当陌生，造成了很多观众在理解剧情上的障碍。因此，该剧在戏剧评论界的反响褒贬不一，有人认为该剧实现了大胆而有成效的艺术尝试，也有一些人认为该剧平淡乏味、令人费解。《太平洋序曲》最终仅上演193场之后，便不得不草草落幕。

愤怒、痴迷和复仇——一场百老汇剧目的诞生
RAGE, OBSESSION, AND REVENGE —A BROADWAY SHOW IS BORN

连续的票房失败，让普林斯转向了其他的合作项目。然而，桑坦在观看了一部哥特式恐怖戏剧《理发师陶德》（*Sweeney Todd*）之后，萌生了将其改编为音乐剧的念头。他再次找到普林斯，希望可以说服他加入该剧的改编创作。普林斯最开始认为该剧的故事情节有点诡异，但是经过一番思考之后，普林斯得出了另外的结论："《理发师陶德》的关注点是——社会如何将个体逼迫得绝望无力，而这必将导致个体的狂暴、疯狂，甚至谋杀，其最终结果则是整个社会体系的崩溃瓦解。"相比之下，桑坦对于该剧的理解比较单纯，他更愿意将该剧的主题

444

理解为一种无法摆脱的困魇。与此同时，桑坦认为"复仇"同样也是该剧重要的戏剧主题，他解释说："《理发师陶德》触碰到了一个放置世界皆准的事实，那就是大多数人都会拒绝承认自己具有复仇的能力。"

《理发师陶德》是桑坦与普林斯合作的第五部剧目。剧中故事源自于 1820 年法国人公布的一份警方档案，5 年之后，该档案的英文版出现在《泄密杂志》（*Tell-Tale Magazine*）上，题名为《鲁德拉·哈普街的恐怖故事》（*A Terrible Story of the Rue de la Harpe*）。1846 年，《人民期刊与家庭图书馆》（*The People's Periodical and Family Library*）发表了 18 期连载的恐怖故事，名为《一串珍珠，浪漫故事》（*The String of Pearls, A Romance*）。在此基础之上，1973 年，克里斯托弗·邦德（Christopher Bond）将其改编为戏剧作品《斯威尼·陶德——舰队街的恶魔理发师》（*Sweeney Todd, the Demon Barber of Fleet Street*），而这部戏剧作品便成为了桑坦音乐剧创作的主要蓝本。邦德与桑坦彼此很欣赏对方的艺术创作，桑坦说："邦德赋予剧中所有戏剧人物以人性。与之前版本相比，邦德让斯威尼·陶德的故事充满了戏剧动力。"而邦德则将桑坦的音乐剧改编誉为是将自己原剧"点石成金"的过程。

《理发师陶德》是一部耗资巨大的音乐剧作品。普林斯与该剧的美工设计尤金·李（Eugene Lee），在罗德岛（Rhode Island）上物色到了一个巨大的废弃工厂，于是便将其购买下来并将其中部件重新组装到剧院中。这些粗糙的墙面、破旧的玻璃顶等，很好地勾勒出了一幅英国维多利亚时代的生活画面——贫苦劳动者看不到天日的真实状况，这也正是普林斯对于英国工业革命时代的寓意。然而，这些硕大的布景反而让舞台上的演员显得微不足道，因此很多观众似乎更喜欢《理发师陶德》之后的复排版，因为其中的舞台布景相对比较简约朴素。

图 38.2　2016 年荷兰版《理发师陶德》中安东尼·霍普（Anthony Hope）饰演的乔安娜

图片来源：维基共享资源，https://commons.wikimedia.org/wiki/File:Sweeney_Todd_4.jpg

桑坦的音乐创作是造就《理发师陶德》强大艺术张力的关键。全剧开场于一句英文中的古老句式——"敬请聆听斯威尼·陶德的故事"（Attend the tale of Sweeney Todd），而桑坦在这里使用的并非传统的大小调式，而是一种古老的教堂调式。与此同时，桑坦还将天主教葬礼弥撒中常用的"愤怒之日"圣歌（Dies irae），运用到《理发师陶德》的音乐创作中。最初，桑坦希望可以将《理发师陶德》设计为一部从头演唱到尾、不穿插台词的音乐剧（sung-through），但是邦德的剧本似乎仅仅需要 20 分钟、五页纸的唱段便可以阐释完整。于是，桑坦向剧作家休·威勒发出求助，后者为《理发师陶德》的剧本加入了对话台词，以便更好地串联起全剧的戏剧故事。

尽管使用了台词对话，《理发师陶德》依然还是被很多戏剧评论定义为一部歌剧作品。桑坦显然对于这样的风格定位非常不满，他解释说：

"在我看来，歌剧作品需要上演于歌剧院，是由歌剧演员表演给歌剧观众看的。然而，即

便是同一部作品，如果它上演于纽约百老汇或伦敦西区剧院，是由音乐剧演员表演给音乐剧观众看的，那么它就不再是歌剧，而是一部音乐剧。歌剧与音乐剧的表现手段截然不同，而两者观众群的期望值也相去甚远。对于走入歌剧院的听众来说，他们的观赏期望值更像是去听摇滚音乐会，因为他们和摇滚听众一样，更加关注于舞台上的演员。他们根本不介意去反复地观看同一部剧目，只要是他们喜爱的歌剧明星主演就可以了。"

后来，桑坦似乎为《理发师陶德》找到了一个更加合适的称呼，他说道："《理发师陶德》应该算是一部小歌剧，因为它需要演员具备一定的歌剧嗓音，这比百老汇音乐剧对于歌者的声音要求略高一筹，但还没有达到大歌剧的要求。因此，我更愿意将《理发师陶德》定义为小歌剧。"

446

晚餐吃什么
WHAT'S FOR DINNER?

《理发师陶德》中，唱段"小神父"（A Little Priest）充分彰显了桑坦的小歌剧乐风。某种意义上说，该曲是全剧戏剧故事的一个缩影——一种让人毛骨悚然的恐怖幽默。在唱段"主显节"（Epiphany）之后，主人公陶德已经陷入一种复仇的狂乱情绪中不可自拔，而这时穿插入一曲相对轻松幽默的"小神父"，可以很好地舒缓剧中恐怖黑暗的戏剧情绪。"小神父"中的幽默氛围来自于歌词中一语双关的逗乐，曲中，斯威尼与洛维特（Lovett）夫人沉浸在自己的幻想中——各行各业的人都沦为自己手中的肉馅。桑坦在其中使用了至少六个相互交织的主题，

如表38.2所示，乐曲大部分都采用单声部形式，乐段3中穿插了一小段非模仿性复调。乐段12将全曲推向高潮，此时的斯威尼意识到，原来自己真正想要的是让法官沦为洛维特夫人手中的肉馅。而此时，一旁的洛维特夫人却镇静自若地建议斯威尼，亲自担任杀死法官的执刑者。全曲终结于一个邪恶的一语双关，两人一起决定要"服务"任何人。这首二重唱的妙处就在于，观众一方面会因为歌词中血腥的食人行为而反感恶心，另一方面却又情不自禁地因为其中的黑色幽默而忍俊不禁。

表 38.2　唱段《小神父》中的重复旋律

1	2	3	4	5	6	7	8	9	10	11	12	13
引子	*a*	*a*	*b*	*c*	*d*	*e*	*c*	*e*	*c*	*d*	*f*	*e*

图 38.3　《小神父》中洛维特夫人（安吉拉·兰斯伯里 饰）和陶德（兰·卡里奥 饰）的密谋
图片来源：Photofest: Sweeney_Todd_TV_1.jpg

虽然剧中的斯威尼与洛维特夫人并不怎么招人喜爱，但是洛维特夫人的人物形象，在音乐戏剧历史中并不陌生。正如福斯特（Foster Hirsch）所说："洛维特夫人是具有邪恶灵魂的中产阶级妇女的典型代表，她如同是《三分钱歌剧》中皮查姆的表亲。"其实，洛维特夫人的人物原型甚至可以追溯到更早的《乞丐的歌剧》，

她将民谣歌剧中贪婪的机会主义彰显得淋漓尽致——只要有利可图，任何丧尽天良的事情也无所畏惧。另一方面，斯威尼显然颠覆了百老汇音乐剧中男主角常见的英雄形象。尽管男主角为家族而复仇的戏剧主题早已不是什么新鲜话题，但斯威尼如此残酷可怕的复仇手段，却让这一戏剧形象成为百老汇舞台上的另类。

蕴含着巨大戏剧和音乐能量的《理发师陶德》引起了戏剧评论界的热烈反响，其1979年的首演甚至赢得了部分评论家的狂热褒评。《理发师陶德》不仅赢得数个"戏剧评论圈"大奖，而且还囊括了同年托尼奖中多个最有分量的奖项。该剧不仅在全世界范围内享有盛誉，而且也在纽约复排过很多次。其中，2004年的伦敦复排版独具创新，导演约翰·伯恩（John Doyle）摒弃了传统的乐队阵容，而是让所有演员自弹自唱地出现在舞台上。然而，《理发师陶德》的音乐风格定位比较模糊，虽然该剧在音乐剧界名声鹊起，但它也多次出现在歌剧舞台上。2007年，电影导演蒂姆·伯顿（Tim Burton）将其搬上大银幕，并启用了其御用演员约翰尼·德普（Johnny Depp）扮演剧中的男主角陶德。

1981年，桑坦与普林斯再度联手，推出了音乐剧《欢乐岁月》（Merrily We Roll Along）。该剧虽然音乐甜美，并采用了倒叙的戏剧手法，但并没能引起音乐剧界的特别关注。至《欢乐岁月》，桑坦与普林斯在前后11年间，一共完成了6部风格迥异的音乐剧剧目。此后，两人虽然依然活跃在戏剧领域，但是创作之路并没有出现再次的交集。桑坦依然坚守着实验性剧目的艰难探索，而普林斯则转向更加商业化的大剧目制作。而从此刻开始，百老汇将迎来非美国本土化剧目独霸舞台的时代，来自英国、法国等其他国家的音乐剧目，将成为百老汇舞台上另一道绚烂的风景。

延伸阅读

Banfield, Stephen. *Sondheim's Broadway Musicals*. Ann Arbor: University of Michigan Press, 1993.

Berkowitz, Gerald. "The Metaphor of Paradox in Sondheim's *Company*." *Philological Papers* 25 (Feb. 1979): 94–100.

Bristow, Eugene K., and J. Kevin Butler. "*Company*, About Face! The Show That Revolutionized the American Musical." *American Music* 5 (Fall 1987): 241–254.

Citron, Stephen. *Sondheim and Lloyd Webber: The New Musical*. Oxford: Oxford University Press, 2001.

Cronin, Mari. "Sondheim: The Idealist" in *Stephen Sondheim: A Casebook*. Edited by Joanne Gordon. (Casebooks on Modern Dramatists, Volume 23; Garland Reference Library of the Humanities, Volume 1916.) New York and London: Garland Publishing, 1997, pp. 143–152.

Everett, William A., and Paul R. Laird, eds. *The Cambridge Companion to the Musical*. Cambridge: Cambridge University Press, 2002.

Gerould, Daniel. "A Toddography (including 'Sweeney Todd the Barber' by Robert Weston)" in *Melodrama*. Guest edited by Daniel Gerould. New York: New York Literary Forum, 1980, pp. 43–48

Gottfried, Martin. *Sondheim*. New York: Abrams, 1993.

Guernsey, Otis L., Jr., ed. *Broadway Song & Story: Playwrights/Lyricists/Composers Discuss Their Hits*. New York: Dodd, Mead, 1985.

———. *Playwrights, Lyricists, Composers on Theater: The Inside Story of a Decade of Theater in Articles and Comments by Its Authors, Selected from Their Own Publication*, The Dramatists Guild Quarterly. New York: Dodd, Mead, 1974.

Herbert, Trevor. "Sondheim's Technique." *Contemporary Music Review* 5 (1989): 199–214.

Hirsch, Foster. *Harold Prince and the American Musical Theatre*. Cambridge: Cambridge University Press, 1989.

Ilson, Carol. *Harold Prince From* Pajama Game *to* Phantom of the Opera. Ann Arbor, Michigan: U.M.I. Research Press, 1989.

Lewine, Richard. "Symposium: The Anatomy of a Theater Song." *The Dramatists Guild Quarterly* 14, no. 1 (1977): 8–19.

Mandelbaum, Ken. *Not Since Carrie: Forty Years of Broadway Musical Flops*. New York: St. Martin's, 1991.

Miller, Scott. *From* Assassins *to* West Side Story: *A Director's Guide to Musical Theatre*. Portsmouth, New Hampshire: Heinemann, 1996.

Mollin, Alfred. "Mayhem and Morality in *Sweeney Todd*." *American Music* 9 (Winter 1991): 405–417.

Mordden, Ethan. *Better Foot Forward: The History of American Musical Theatre*. New York: Grossman Publishers (A Division of the Viking Press), 1976.

Ostrow, Stuart. *A Producer's Broadway Journey*. Westport, Connecticut: Praeger, 1999.

Prince, Hal. *Contradictions: Notes on Twenty-Six Years in the Theatre*. New York: Dodd, Mead, 1974.

Roberts, Terri. "Glynis Johns: Still Tearful in 'Clowns'." *The Sondheim Review* 5, no. 1 (Summer 1998): 16–17.

Sondheim, Stephen. "The Musical Theater: A Talk by Stephen Sondheim." *The Dramatists Guild Quarterly* 15, no. 3 (1978): 6–29.

Steyn, Mark. *Stephen Sondheim*. (Josef Weinberger Music Theatre Handbook 6.) London: Josef Weinberger, 1993.

《伙伴们》剧情简介

罗伯特的五对朋友正在他位于曼哈顿的公寓里为其准备生日惊喜派对。罗伯特今年35岁，正在犹豫是否应该步入婚姻。他开始观察身边这几对夫妻，希望可以寻找自己理想的婚姻模式。

莎拉和哈利是对欢喜冤家，两人都面临点小问题：莎拉正节食减肥，而哈利正戒酒。罗伯特的到访，两人开始把自己的问题推卸给对方。两人比试跆拳道，莎拉把学到的招式用在哈利身上，后者被一再打倒却拒绝认输。乔安在背后演唱《一起做的小事》(It's the Little Things You Do Together)，认为这才是夫妻和睦相处之道。后来，罗伯特问哈利是否后悔结婚，哈利回答说这个问题永远没有确定答案。

苏珊和彼得给罗伯特带来惊人消息，他们即将离婚。而在珍妮和大卫家里发生的事情更加诡异。三人的谈话转向婚姻这个话题。罗伯特否认抗拒婚姻，坚持说自己正在考虑，并尝试和三位女人交往：空姐艾普尔、神经兮兮的玛尔塔、来自小城市的凯西。三个女人用旧式姐妹组合风格的三重唱，共同抱怨她们对罗伯特的失望。

丈夫们倒是一点也不担心罗伯特的单身状况，反而羡慕他的各种艳遇机会。罗伯特幻想拥有一位完美的恋爱伴侣，希望她可以结合所有女性朋友的优点。玛尔塔传达着大城市中孤独者的无助，她们渴望人际交往，但是又不想过于依赖对方。

保罗和艾米这对同居已久的伴侣最终决定步入婚姻殿堂，但婚礼当天艾米胆怯了，并惊慌失措地演唱了一曲《今天结婚》(见谱例51)。心乱如麻的保罗拂袖而去。罗伯特下意识地向艾米求婚，这让她感觉非常讽刺：他们两人一个唯恐结婚，另一个唯恐不结婚。艾米发现外面下起瓢泼大雨，而保罗并未带雨衣。艾米冲出去追保罗，临走带上新娘的鲜花，婚礼照旧举行。

第二幕开场，还是生日派对，朋友们向罗伯特表达情谊"没有你，我们该怎么办？"(What Would We Do Without You?)。临近曲终，罗伯特回答说"没有我你们依然照旧"，朋友们立刻回应"是的"。朋友们安慰自己，虽然罗伯特依然单身，但至少自己还可以陪伴在他左右。但罗伯特并非朋友们想象中那般孤单，此刻他正在家里招待艾普尔。一曲《嘀嗒》，一位舞者出现在舞台上，模拟两人行为，暗示两人只是肉体上的关系。次日早上，两人尴尬地交谈，罗伯特请求艾普尔留下，但她说要飞往巴塞罗那。最后艾普尔改变了主意，决定留下来。

罗伯特的其他恋爱关系也并未终结，他带着玛尔塔拜访苏珊和彼得。彼得前往墨西哥处理离婚文件，却发现自己爱上了这个国家，于是打电话邀请苏珊一同前往。两人此时已非夫妻关系，但却在墨西哥开心地生活在一起，享受着从未有过的幸福。罗伯特跟随拉里和乔安去了夜总会，乔安不断喝酒，拉里一直跳舞。乔安自嘲，称自己这种女性为"吃午餐的淑女"。在酒精作用下，乔安提出照顾比自己年轻的罗伯特。但罗伯特拒绝，脱口而出，"那我该照顾谁呢？"

家中，罗伯特意识到自己对于"生活"的渴望，而这需要自己真正爱上某个人。这世上没有完美的女性，两性关系也充满挑战，但罗伯特生平第一次做好了付出承诺的准备。朋友们再次出现在生日派对上，但这一次罗伯特并未出现。朋友们意识到罗伯特终于不再孤单，他们面对空屋子演唱生日歌，然后一一离场。

《理发师陶德》剧情简介

一声刺耳的鸣笛，一群掘墓人、流浪汉登场，向我们介绍19世纪伦敦舰队街的恶魔理发师。序曲结束，两个人出现在伦敦港。年轻的是位水手，名叫安东尼，对伦敦这座大城市充满期待。年长者名叫斯威尼·陶德，在他眼里伦敦就是个充满寄生虫的黑暗陷阱。一个污秽的乞丐女人靠上前来，斯威尼怒声叱呵，安东尼对此不解，斯威尼向他讲述有关"理发师和他妻子"的恐怖传说：有权势的法官看上了理发师的娇妻，于是设计陷害，迫使理发师背井离乡，这样便可公然抢占可怜的女子。安东尼惊问理发师妻子的下落，斯威尼说此事过去已久，然后向他挥手告别。

斯威尼前往舰队街上洛维特夫人的肉饼店，询问楼上那间她准备出租的房屋。洛维特夫人回答，因为之前房客的悲惨往事，那间屋子一直无人问津。那间屋子里曾经住着一对理发师夫妇，特平（Judge Turpin）法官垂涎于理发师妻子露西（Lucy）的美貌，决心除掉理发师。在差役的帮助下，法官将露西诱骗到家中的化装舞会上将其奸污，并抢走了她的女儿乔安娜（Johanna）。绝望的露西选择自杀。

洛维特夫人讲述往事的过程中，发觉眼前之人便是理发师斯威尼。斯威尼听闻之后近乎崩溃，因为支撑自己熬过这15年的唯一信念就是与家人团聚，而现在只剩下复仇。洛维特夫人不认为一个无权无势的人可以报仇，她给斯威尼安顿好房间，拿出理发师之前的那套工具箱，希望他重操旧业、谋生糊口。

乔安娜倚窗歌唱，欣赏着一只笼中鸟。路过

的安东尼窥见其美貌，立即陷入爱河。他向过路乞丐询问姑娘的芳名，却被警告说她的保护人非常危险。为了取悦乔安娜，安东尼买下小鸟准备送给乔安娜，却被法官大人撞见。安东尼被法官驱逐出门，但他毫无畏惧，发誓要解救乔安娜。

斯威尼在集市上遇见另一位理发师皮雷利（Pirelli），后者正沿街叫卖推销"皮雷利的神奇万金油"。斯威尼向皮雷利挑战并赢得比赛，他邀请众人前往自己店铺里修剪头发。但是，法官的差役却拒绝邀请，这让斯威尼非常沮丧，但是洛维特夫人让他保持耐心。

安东尼来到店中，向斯威尼告知自己准备解救乔安娜的计划。斯威尼不置可否，但是答应可以给安东尼提供一个收容乔安娜的地方。皮雷利到访，他认出斯威尼的真实身份，想以此要挟讹诈。斯威尼情急之下勒死了皮雷利，并将尸体藏在房间里。此时，洛维特夫人对楼上事情一无所知，她正给年轻伙计托拜厄斯（Tobias）喂馅饼。

下令追捕安东尼之后，法官突然意识到乔安娜已长大成人，决定将她迎娶入门。闻讯之后，乔安娜惊慌失措，立刻答应跟随爬窗而入的安东尼远走高飞。差役劝说法官，婚礼将至，应该去理发店好好修剪一番。正当斯威尼准备下手复仇之时，安东尼闯入店里，说出自己的私奔计划，完全没有意识到法官在场。错失良机的斯威尼勃然大怒，而洛维特夫人却陷入另外的难题，该如何处置皮雷利的尸体。她转念一想，这何尝不是解决肉饼原料的最好方案，两人对此诡计窃窃得意《小牧师》（A Little Priest）（见谱例52）。

第二幕开场，令人恐怖的状况出现了，顾客们蜂拥洛维特夫人的肉饼店，狼吞虎咽着她的人肉馅饼。而斯威尼也生意兴隆，他特意设

计了一个暗道装置，可以直接将顾客尸体从理发椅上运到洛维特夫人的地窖。安东尼到处寻找着乔安娜的踪迹，发现法官将她藏在一个收容所里。但差役出现，逮捕了安东尼。

疯乞丐女人是唯一识破洛维特夫人诡计的人，可惜没人听信她的话。洛维特夫人幻想着隐居海边小屋，但斯威尼却满心只想复仇。安东尼告知斯威尼已寻得乔安娜，后者想出一个两面计：一方面他帮安东尼化装成假发商，让他以收购头发为名混入收容所；另一方面，他将安东尼的计划密告法官，希望他可以再次来到理发店，以便自己下手复仇。

年轻伙计托拜厄斯渐渐爱上洛维特夫人，但对斯威尼心存戒备，尤其是意外发现皮雷利的钱包之后，他更加怀疑斯威尼来者不善。托拜厄斯的情绪被洛维特夫人觉察，她以帮忙做馅饼为由将其骗至地下室，并将其锁入其中。因为有人投诉洛维特夫人家散发奇怪气味，差役前来搜查地下室，但洛维特夫人谎称钥匙在斯威尼手中。斯威尼进门之后，洛维特夫人建议斯威尼给差役提供一次免费刮面。

托拜厄斯在地下室度日如年，他在肉馅里发现了指甲，并被掉下来的差役尸体吓得半死。

安东尼的计划进行得也并不顺利，他在解救乔安娜的过程中失手掉落手枪，被乔安娜捡起并射伤看护，两人逃脱成功。安东尼将乔安娜化装成水手带到斯威尼店里，但店里没人。乔安娜藏在屋里，安东尼出门寻找马车。此时，斯威尼在地下室正准备解决小伙计，但乞丐女出现在理发店里，大呼小叫着差役的名字。为了让这个疯女人闭嘴，斯威尼切断了她的喉咙。

法官最终到来，斯威尼终于实现了自己的复仇计划。他想起地下室的小伙计，回屋取理发刀，撞见了躲在屋里的乔安娜。斯威尼没有认出一身水手装扮的女儿，正要出刀，被洛维特夫人叫嚣着制止。被扔到地下室的法官尚有呼吸，斯威尼冲下去解决。他和洛维特夫人处理尸体的时候，惊诧地发现那个疯女人居然就是自己失联许久的妻子。陷入癫狂的斯威尼拉着洛维特夫人跳起华尔兹，并强迫她跳进熔炉里。备受惊吓的托拜厄斯脑海里只有一件事，那就是要杀掉这个害死洛维特夫人的男人。他拿起斯威尼的剃须刀，杀死了这位杀人狂魔。安东尼、乔安娜带着警察们出现，发现只剩下在绞肉机前的托拜厄斯。所有伦敦人涌现街头，唱起那首《斯威尼·陶德之歌》（*The Ballad of Sweeney Todd*）。

谱例 53 《伙伴们》

斯蒂芬·桑坦 词曲，1970 年
《今天结婚》

时间	乐段	曲式	歌　　词	音乐特性
0:00		引子		下降的固定音型
0:04	1	A	珍妮： 祝福今天，生命的顶点，两人结为夫妻。 用心跳见证这一神圣的日子。	主调； 广板； 着重强调歌词"跳"
0:35	2	B	保罗： 今天只为艾米，艾米，我将用余生 永远真爱你，保护你，尊重你， 今天只为艾米，你即将成为我快乐的妻子。	旋律略微级进； 长乐句

时间	乐段	曲式	歌 词	音乐特性
1:09	3	C	**艾米：** 打扰一下，所有人都到了吗？如果所有人都到了， 我想感谢所有人出席婚礼， 我感激你们的到来， 你们肯定原本还有很多其他重要的事情要做，保罗也是。 记得保罗吗？那位我即将嫁给的男人，但我并不想， 因为我不想毁掉这么好的一个男人；	快板的喋唱； 旋律非常级进； 单纯的四拍子 【部分歌词改动】
1:19	4	D	但是谢谢你们的礼物和鲜花， 谢谢你们所有人， 不要告诉保罗，我今天不想结婚。	音符长时值
1:26	5	A	**珍妮（伴唱哼名）：** 祝福今天，生命的悲剧，两人结为夫妻。 心儿落入谷底，感觉今天度日如年。	重复乐段1
1:57	6	C	**艾米：** 听着，各位。看，我不知道你们在等什么 婚礼？婚礼是什么？婚礼是人们互示忠诚的古老仪式， 而"忠诚"却是我听到的最恐怖字眼。蜜月一过， 当他意识到自己将要从此失去自由， 他一定会恨不得把我掐死。所以，听着，	重复乐段3 【部分歌词改动】
2:09	7	D'	谢谢大家，但是我不想结婚。 大家去吃午饭吧，我不想结婚， 你们真棒，但是我不想结婚， 别站在那里，我不想结婚， 不要告诉保罗，我今天不想结婚！	重复乐段4 【部分歌词改动】
2:19	8	E	走吧！你们不能离开吗？为什么没人听我的话？ 再见！去为别人哭泣吧。 动作快一点的话，你没准还能赶上别人的洗礼仪式， 恳求你，我双膝跪下，这里有人命若琴弦。	音符更长时值
2:27	9	C	听着，各位，我恐怕你们根本没听， 难道你们想看到一个崩溃的女人晕倒在面前吗？ 婚姻不仅会毁掉保罗的生活， 知道吗，我们两个人都将失去自我 我已经电话给精神医师，他将会周一接见保罗。 但是等到周一我将会成为哈德逊河上的一具浮尸。	重复乐段3
2:43	10	D'	我感觉不妙，我今天不想结婚！ 你们情绪高涨，但我今天不想结婚。 赶快散场，因为我今天不想结婚， 谢谢你们，但我今天不想结婚， 不要告诉保罗，我今天不想结婚！	重复乐段4
2:53	11	A	**珍妮（伴唱哼名）：** 祝福今天，极度疯狂，如同坠入深渊。 让我们在心底祈福，天空开始下雨。	重复乐段1
3:22	12	B	**保罗：** 今天只为 艾米， 艾米，我将用余生 永远真爱你、 保护你、 尊重你，	重复乐段2

451

时间	乐段	曲式	歌词		音乐特性
3:26		B+E	艾米， 艾米，我将用余生 永远真爱你、 保护你、 尊重你，	艾米： 走吧！不能离开吗？我很尊重你们， 但是你们何以忍心看我如履薄冰？ 我也许马上就要在众目睽睽之下 晕倒于教堂的后殿。 所以拿走蛋糕， 烧掉鞋子，	非模仿性复调
3:39	13	B+C	今天只为 艾米，我即将 幸福地迎娶你	煮焦米饭。 看，我不想告诉你们真相 但我没准已染上肝炎 我觉得会随时晕倒 如果你们真想看我晕倒，我乐 意效劳， 只是直接去围观葬礼	
3:47		B'+C	我最可爱的妻子	岂不更有趣？ 所以，谢谢你们的 27 个餐盘和 37 把黄油刀 47 个纸压器以及 57 座烛 台……	

452

时间	乐段	曲式	歌词			音乐特性
3:50	14	D"	保罗： 此外			声部略微叠置
				艾米： 我不要结		
				婚	客人们： 阿	
			轻轻地说：		门	
				但是，我不要结		
				婚	阿	
			用这枚戒指		门	
				依然，我不要结		
				婚	阿	
			我与你结婚		门	
				看，我不准备结		
				婚	阿	
			让	让	门	
			保罗： 我们一同祈祷， 我们将	艾米： 我们一同祈祷， 我们将不		
			艾米／保罗： 今天结婚！			

谱例 54 《理发师陶德》

斯蒂芬·桑坦 词曲，1979 年
《小牧师》

时间	乐段	曲式	歌　　词		音乐特性
0:00 0:16	引子	【对话】			【寂静】 乐队持续和弦
0:24	1	A	**洛维特夫人：** 只是有些遗憾 **斯威尼：** 遗憾？ **洛维特夫人：** 实在是可怕的浪费！那么多好肉排啊！ 他叫的名字？是 ... 可能 ... 大概 ... 也许没人会记得。我们得提升下业绩，偿还掉债务…… 考虑节俭持家，或是天赐的礼物……如果你听懂了我的意思…… 没有？这的确是可怕的浪费。		自由节奏
0:56	2	B	我是说，当你买到手时，肉价该有多昂贵，如果你明白我的意思…… **斯威尼：** 啊！ **洛维特夫人：** 太好了，你明白了！比如说穆尼太太的派店。 只用吐司和猫肉，生意没什么起色 而且猫肉最多填满六个七个派 我肯定味道也比不上这 ...		引用《伦敦最难吃的馅饼》的唱段旋律 三拍子进入，节奏越来越明显
1:20	3	B'	**斯威尼：** 拉芙特太太，多么聪明的点子		渐强并加快 非模仿性复调
1:23			总是恰如其分，而且行之有效	**洛维特夫人：** 嗯，的确是种浪费！	
1:27			拉芙特太太，我不知道这些年没有你自己是怎么过活的！ 多么美味！ 也无法预测。 多么棒的办法！多么罕有的机会！	仔细想想看 很快会有很多男人 过来刮脸，不是吗？ 想想看吧，都是派……	模仿性复调
1:36	4	C	外面是什么声音？		主调
				什么，陶德先生，什么，陶德先生， 那是什么声音？	
			那些弥漫的咀嚼磨牙声？		
				是的，陶德先生，是的，陶德先生， 到处都是……	
			是人在吃人，我亲爱的，		
			斯威尼 / 洛维特夫人： 我们又有什么立场去拒绝？		
2:01	【对话】				

时间	乐段	曲式	歌　词		音乐特性
2:15	5	A		洛维特夫人： 牧师味的，来个小牧师派	一系列"双关语"
			斯威尼： 味道真的好么？		
				先生，至少算比较好的。而且，他们的肉体 不曾被原罪沾染，所以足够新鲜。	
			好多肥肉。		
				只是屁股有点肥	
			你有诗人么？或是相似的品种？		
				没有，你瞧诗人的问题在于 你无法知道 他是不是真正死去？还是尝尝牧师吧。	
2:43			【对话】		
2:57				律师的味道很不错	继续双关语 【部分歌词改动】
			如果有货的话。		
				或者选些别的来配菜 因为没人能咬下第二口	
			有精肉的吗？		
				那么，如果你是英国人而且很忠诚 也许会喜欢皇家海军…… 不管怎样，肯定干净…… 当然，口味不够分明， 得看他们到过哪里旅行……	
3:18	6	D	火上烤的可是豪绅？		
				抛开慈悲，先生，仔细瞧瞧， 你会发现是个杂货摊贩	
			看起来很结实，更像个教区牧师		
				不，是个杂货摊贩，看看绿色围裙	
3:37	7	C	世界的历史可以证明，我亲爱的……		
				这样能减少坟墓， 能得到不少省事的好处……	
			底层人总为上层人服务		
				每个男人都要修脸， 将会有很多种口味……	
			能知道这多让人欢欣鼓舞		
			斯威尼/洛维特夫人： 上等人也得为下等人服务！		
4:00			【对话】		

时间	乐段	曲式	歌　词		音乐特性
4:20	8	A		洛维特夫人： 小职员味道不错。	
			斯威尼： 也许是个云雀。		
				重申一次，如果图便宜， 你就弄个清扫工。如果你喜欢黑肉， 那就试试金融家。 ——尤其是在他事业巅峰的时候	
			这闻起来很臭。		
				噢，他酗酒。不，他是银行出纳。 也许并没有卖出去…… 只是太老了。	
			有教区执事吗？		
				据我所知，下周吧。 教区执事味道不错， 只是你一闻便知道太油腻了。 还是试试牧师吧。	
4:48	【对话】				
5:15	9	C	斯威尼： 世界的历史可以证明，我亲爱的……		重复乐段 4
				洛维特夫人： 噢，陶德先生，噢，陶德先生。 历史说了什么？	
			谁会去吃，谁会被吃。		
				噢，陶德先生，噢，陶德先生， 谁会去卖。	
			遗憾的是，这一切并不明了		
			斯威尼／洛维特夫人： 啤酒可以让每个人万事顺畅！		
5:38	【对话】				
5:58	10	A		洛维特夫人： 浪荡公子，店里最上等的货色 我们还有牧羊香辣派 上面撒了真正的牧童肉末 我正开始烤的是政治家， 油脂油水，最好配上小桌巾擦擦嘴。 不尝一口吗？	回到双关语
			斯威尼： 要夹在面饼里，因为你不会知道 他们随时会逃走。		
6:19	11	D		试试苦行僧侣。煎得有些干了。	
			不，僧侣实在皮糙，而且吃起来都 是颗粒		
				不如演员，肉压得很有些紧。	
			对，所以经常烤得过了火。		
6:33	12	E	等你的菜单里有法官的时候，我再 回来……		强力度

时间	乐段	曲式	歌　　词		音乐特性
6:40	13	C	多为这世界做些善事，我的宠爱		重复乐段4；速度加快
				好的，好的，我知道了，我的爱人	
			我们会对顾客一视同仁		
				不论高贵还是低贱，我的爱人	
			我们决不歧视伟大和渺小 不会的，我们为任何人服务， 真的是所有人		
7:01			斯威尼/洛维特夫人： 人人都有份！		加快直到强奏

456

第 **9** 部分

20世纪末直至今日

第 *39* 章

没有蒂姆·莱斯的
安德鲁·韦伯：
《猫》与《星光快车》

美国学者马克·斯泰恩（Mark Steyn）曾经半开玩笑地说："人类划分历史的方式是：史前（BC）——《猫》之前（Before Cats）；史后（AD）——安德鲁统领时代（Andrew Dominant）。在告别了与自己合作长达14年的事业伙伴蒂姆·莱斯之后，韦伯与桑坦一样，开始尝试一些非常规性的艺术手法。然而，两位音乐剧大师在艺术创新中的诉求点各不相同：桑坦主要关注于音乐剧的音乐与戏剧思考，而韦伯的焦点则放置于音乐剧让人炫目的剧场效应。随着新时代人们对于剧场视觉效果要求的逐渐提升，韦伯的新作品很快便获得了广泛的认可，并不断刷新着整个音乐剧领域的各种创作纪录。

"星期天"的声乐套曲
THE "SUNDAY" SONG CYCLE

在完成《艾薇塔》（*Evita*）之前，韦伯和瑞斯一直在酝酿着一个唱段套曲的构思，这一想法类似于瓦格纳在乐剧《尼伯龙根的指环》中实践的四部曲——用一个戏剧或音乐主题串联起一系列的音乐作品。韦伯与瑞斯希望可以用一系列唱段，诠释出一位女性充满争议的爱情

生活。虽然当时瑞斯已经与简·麦金托什（Jane McIntosh）结为夫妇，但他却对音乐剧歌后伊莲·佩姬（Elaine Paige）一见倾心，于是佩姬顺理成章地成了《艾薇塔》伦敦首演版中的女主角。然而，瑞斯与佩姬的异常关系，却让包括韦伯在内的剧组其他人员感觉非常尴尬。沉迷于爱河的瑞斯创作销量直线下降，这也让韦伯有了正当理由，可以去寻找新的作词搭档。于是杜恩·布莱克（Don Black）成为了韦伯新的合作伙伴，两人一起将唱段套曲的想法付诸作品《星期天告诉我》（*Tell Me On a Sunday*），讲述了一位英国妇女在美国的各种奇遇。该作品被制作为一部微型电视音乐剧，但是韦伯依然希望可以将该剧推上剧院舞台。但问题是，相对于一部成型音乐剧来讲，《星期天告诉我》显得篇幅过于单薄，剧情也被认为过于压抑。

很快，韦伯便将《星期天告诉我》搁置一旁，开始与瑞斯构思起新的剧目想法。瑞斯非常希望可以创作一部有关国际象棋的音乐剧作品，其故事焦点是两位分别来自于美国与俄国的国际象棋手，而争夺的对象不仅是国际象棋比赛的胜利，还有一位心爱的姑娘。然而，韦伯却希望可以创作一部有关歌剧界明争暗斗的

音乐剧作品,主要以歌剧作曲家普契尼与里昂卡瓦洛(Leoncavallo)的矛盾不和为蓝本。同时,韦伯也希望可以将比利·怀尔德(Billy Wilder)的经典电影《日落大道》(Sunset Boulevard)搬上音乐剧舞台。然而,这一想法却遭到瑞斯的拒绝,因为他认为怀尔德的电影剧本已经非常完美,几乎没有留下任何改编提升的空间。

猫科动物的声乐套曲
THE FELINE SONG CYCLE

于是,韦伯开始寻找新的音乐剧题材,并将目光锁定在艾略特(T. S. Eliot)的诗集《擅长装扮的老猫经》(Old Possum's Book of Practical Cats)上。幼年时代,母亲常常在床边为年幼的韦伯朗读这部诗篇。当长大成人之后的韦伯再次拿起这部作品时,他很快便意识到这是一部绝好的音乐剧剧本坯子。虽然艾略特的诗篇为韦伯提供了现成的歌词,但韦伯不得不改变自己以往的创作习惯,不再是先曲后词,而是要根据原本的诗篇句式或结构来创作自己的音乐旋律。

韦伯最初的创作成品是一部唱段套曲,命名为《猫》(Cats),1980年夏天首演于韦伯的乡村庄园塞德蒙顿(Sydmonton)。韦伯将艾略特的遗孀邀请到演出现场,这无疑是一个非常明智的决定。艾略特夫人不仅对《猫》表示出极大的热情,而且还向韦伯提供了一些丈夫生前信函中有关该诗篇的文字资料。这些宝贵的文字资料,成为将这部唱段套曲进一步提升为舞台作品的关键,因为它为之后音乐剧剧本提供了关键的核心角色"魅力猫"格里泽贝拉(Grizabella)。艾略特在正式出版的诗集中删除了有关"魅力猫"的诗句,因为他认为这些伤感的文字不太适合于儿童,却不知这恰恰成为

韦伯创作音乐剧《猫》的关键戏剧元素。

此时,韦伯结识了音乐剧界一颗冉冉升起的制作人明星卡麦隆·麦金托什(Cameron Mackintosh),并与其形成了良好而又稳定的合作关系。麦金托什希望可以在《猫》中启用导演特雷弗·纳恩(Trevor Nunn),后者当时的身份是皇家莎士比亚戏剧院的导演,其专业的古典戏剧背景,似乎显得与相对通俗的音乐剧艺术有点格格不入,更何况该剧剧本还是改编自一部儿童诗篇。然而,后来的事实证明,麦金托什的眼光非常独到而精准。纳恩与作词家理查·史提尔勾(Richard Stilgoe)很快便全身投入到该剧的创作工作中。

灾难食谱
A RECIPE FOR DISASTER

该剧的舞蹈设计人选吉利安·林恩(Gillian Lynne)最初也遭到了质疑,因为她是一位来自于英国的舞蹈设计大师,而众所周知,美国人在编创娱乐性歌舞剧方面似乎更加在行。除此之外,人们对这部舞蹈占据很大比重的音乐剧作品依然心存疑虑:英国演艺圈是否可以找到那么多歌舞双佳的演员?他(她)们是否可以既满足林恩高难度的舞蹈动作要求,又能够胜任韦伯优美动人的音乐唱段?剧中格里泽贝拉的扮演者朱迪·丹奇(Judi Dench)是表演演员出身,她是否可以良好地诠释剧中唱段呢?这所有问题,在此刻都还无从定论。

该剧的首演地点也似乎并非一个明智选择,剧院名为新伦敦剧院,之前主要用于电视秀或举办会议。更为讽刺的是,就在《猫》即将上演的前夕,该剧院老板甚至曾经还想要与剧组撕毁合约,以便能够承办一个工业贸易秀。甚

至于，《猫》的创作团队都曾经有过类似的犹豫与踌躇，韦伯坦言道：

"事实情况就是这么糟糕——安德鲁·韦伯没有了罗伯特·斯蒂格伍德和蒂姆·瑞斯这些老搭档的陪伴，他只能自己与一位已故的诗人为伍，试图创作出一大堆有关猫的歌曲；很难想象，让演员们装扮成猫的样子是否行之有效；和我合作的导演特雷弗·纳恩来自于皇家莎士比亚戏剧院，他之前甚至从未涉足过音乐剧行业；这座新伦敦剧院，堪称是全伦敦业绩最差的剧院；无法相信，20世纪的英国戏剧人可以完成一部歌舞作品，因为他们几乎从未完成过什么娱乐时尚的舞蹈作品。噢，这一切，简直就是一场灾难。"

然而，与之前的桑坦一样，韦伯对于这部看上去似乎绝无成功可能的作品，依然表示出极大的热情。他补充道："在排练室中，我们每个人都清楚地意识到，即便该剧最终一败涂地也无妨，因为至少我们是在尝试一种从未有过的艺术实践。"

麦金托什起先只能通过报纸广告寻找资助人，其资助限额设定为不少于750英镑。这也就意味着，要想凑齐《猫》的全部演出费用，麦金托什必须找到220位小额资助人。为此，麦金托什特意在伦敦一家报纸上刊登了自己宠物猫"保镖"的照片，以此来吸引剧目投资人的注意。

创造新的回忆
MAKING NEW MEMORIES

最后，剧目的投资经费终于全部到位，但此时却出现另一个问题——该剧还没有一首可以被经典传唱的卖座歌曲。此时，韦伯手中还

保存着一首旋律素材。韦伯最初想把这段旋律用于自己构思的那部有关普契尼的音乐剧中，后来又觉得它可能更加适用于《日落大道》。但是，当韦伯将这段旋律演奏给纳恩之后，两人立刻意识到此曲非《猫》的核心角色格里泽贝拉莫属，可以恰如其分地描绘其内心中对于过往快乐时光的伤感追忆。这段旋律本身与拉威尔的《波莱罗》有几分相似，后者曾被诸多作曲家改编演绎过。韦伯这段旋律的开头略带几分爵士风味，听上去酷似爵士音乐家拉里·克林顿（Larry Clinton）的作品《蓝色波莱罗》（*Bolero in Blue*）。

然而，艾略特原著中并没有一篇适用于该唱段旋律的诗篇。韦伯向瑞斯救助却遭到拒绝，无奈之下，纳恩只好两次通读艾略特的原著，希望自己可以创作出一首带有诗词风格的歌词。祸不单行，就在《猫》首演前两周，剧中格里泽贝拉原定的扮演者朱迪·丹奇不小心扭伤了脚踝，以至于无法正常完成演出任务。于是，伊莲·佩姬得到了《猫》女主角的机会。但是，纳恩对自己这首"回忆"的谱词并不满意，他不断修改歌词，几乎是每晚让佩姬演唱不同的歌词版本。与此同时，由于佩姬的加盟，瑞斯突然也表现出对该剧歌词创作的强烈兴趣。虽然佩姬很希望演唱自己男友瑞斯创作的歌词，但是她也不能拒绝导演纳恩的版本。最终，麦金托什与韦伯还是选择了纳恩的歌词，因为他们觉得瑞斯的这首《回忆》，让格里泽贝拉显得过于像人类，而非猫科动物。这首"回忆"无疑是《猫》中最经典卖座的唱段，它先后被录制了150次，版税收益超过百万美元，成为韦伯最广为传唱的歌曲。事实上，《回忆》中的很多旋律片段，在此之前已经零星出现于剧中了，这种主题先现的手法，可以将特定旋律对应于

固定角色。

1981年,《猫》正式亮相,评论界似乎很难去定义这部没有情节、舞蹈贯穿始终的奇特剧目,其中,罗伯特·卡斯曼(Robert Cushman)的剧评最为简洁明了:"《猫》并不完美,但却不容错过。"观众们对《猫》表现出了极大的热情,该剧连演了8949场,至2002年,《猫》已经连续在伦敦西区上演了21年之久,打破了之前《基督超级巨星》一直保持的最高演出纪录。《猫》于同年上演于纽约,获得了同样的热烈反响。该剧在百老汇连续上演了18年共7485场,取代了之前的《歌舞团》(A Chorus Line),成为当时百老汇上演场次最多的剧目。这一事实,对于百老汇音乐剧人来说,多少显得有些伤感。随着百老汇最长演出剧目被英国作品而取代,美国曾经在音乐剧领域独霸天下的统领时代似乎已经一去不复返了。

图 39.1 美国版《猫》中,格里泽贝拉(贝蒂·巴克利 饰)依靠"回忆"苦苦支撑

图片来源:Photofest: Cats_stage_5.jpg

《猫》在百老汇的走红,与制作团队精心设计的市场营销有着密不可分的关联。就在该剧首演数月前,麦金托什在百老汇租下了一幅巨大的广告牌,把它全部涂成黑色,仅仅只在上面留下两个黄色的猫科动物的眼睛(该剧的经典剧标)。与此同时,剧组还雇用飞机在空中

打出横幅,不断向公众重申着他们在电视广告中的广告语"好奇心害死猫?"此外,剧组还耗费20万美元,为《猫》拍摄了一段微型叙事的MTV:一位正在剧院扫地的守门人,突然摇身一变为剧中猫家族的花花公子——若腾塔格(Rum Tum Tugger)。通过这个富有创意的媒体宣传,2000万美国民众通过电视依稀领略了《猫》中的特殊魅力,从而吸引了很多并不常光临剧院的潜在观众群体。

为百老汇量体裁衣
REBUILDING FOR BROADWAY

百老汇的观众领略到的《猫》,与伦敦版略有不同,主要体现在舞美设计上。在伦敦版《猫》的最后一幕中,格里泽贝拉爬升到天国的楼梯是从舞台后场推至出现的,而在百老汇版中,这个楼梯则是从剧院的屋顶上方缓缓降下。为了实现约翰·奈皮尔(John Napier)的这一舞美设计,上演该剧的百老汇冬季花园剧院不得不将剧院屋顶掏空,以便装入必要的机械设备。除此之外,百老汇版《猫》在音乐唱段上也出现了一些变化。伦敦版中,格罗泰格(Growltiger)向他的爱人葛雷多宝(Griddlebone)演唱了一首深情的浪漫情歌《格罗泰格的背水一战》(Growltiger's Last Stand)。然而,百老汇版中饰演格罗泰格的是一位歌唱能力很强、非常多才多艺的男演员。在充分意识到演员能力之后,韦伯与导演纳恩立即决定,临时将百老汇版中的《格罗泰格的背水一战》设计为一段歌剧式的幽默曲。而这首普契尼式的歌剧腔唱段,却意外成为了百老汇版《猫》中最吸引观众眼球的一大亮点。有关伦敦与纽约两地音乐剧演员的综合表演能力,韦伯曾经坦言道:"百老汇演

员的整体艺术素养要远胜一筹……在伦敦，我们原本希望可以找到一位可以胜任 6 句关键唱词的演员，但最后却不得不启用一位完全不会唱歌的姑娘，其原因仅仅是因为她是伦敦最好的舞者之一。但在百老汇，我们挑选角色的选择余地就宽裕很多。通常，在试镜的最后一轮，我们还能剩下三位实力水平旗鼓相当的备选手。"百老汇的确是一个人才济济的音乐剧圣地，虽然百老汇版《猫》只需要 26 位角色，但是却有大约 1500 位演员参加了试镜。

旧词填新曲
SAME WORDS, NEW SONG

在百老汇版《猫》中，韦伯不仅为一些演员量身定制了几首新的唱段，而且还根据纽约演员整体偏高的表演能力，重新改写了剧中的一些唱段。韦伯说道："纽约音乐剧演员的表演能力简直让人难以置信。看到这些优秀的演员，你很难不想要为他们创作一些新的东西。这也让你瞬间拥有了很多额外的创作空间，让你迫不及待地要想去尽情实现你的音乐设想。"在百老汇版中，韦伯保留了《猫》原版里从头唱到尾、不插入对白的表演形式。虽然这样的音乐剧表演方式在当时尚属罕见，但韦伯却坚守着自己的这一艺术理念，他解释道："当舞台上演员还在对话时，指挥拿起指挥棒，乐队进入准备演奏的状态，你便意识到，下一个唱段即将进入。噢，这是一个多么让人尴尬的场面。"摒弃了所有台词对话（甚至是剧情）之后，《猫》呈现出来的是一个完全只有歌舞、带有浓烈魔幻色彩的猫的世界。

在唱段《蒙哥杰利与兰贝蒂泽》（*Mungojerrie and Rumpleteaze*）中，虽然伦敦版与纽约版采用了大致相同的唱词，但却呈现出截然不同的艺

术效果。伦敦版中，该唱段采用了二重唱的形式，两位演员使用了相同的音高，旋律比较连贯，常会在一个音高上持续较长的时值。其细分节拍也大多为四拍子，唱段整体上呈现出分节歌的结构，仅仅通过转调来增加唱段的趣味性，对演员的歌唱能力要求不高。但在百老汇版中，这首"蒙哥杰利与兰贝蒂泽"则是用一位旁观者的身份予以诠释，并将两首风格迥异的唱段融汇在一体。如谱例 55 所示，乐段 1 中借用了艾略特原诗中的形象：粗俗的小丑、迅速换装的喜剧演员、高空走钢丝者和杂技演员等，其中出现的 a 段旋律如同一场华丽的杂技团演出，充满着跳跃短促的音符；乐段 2 中出现了对比性的 b 段旋律，音乐风格狂暴疾速，而节拍也从之前的两拍子转换为非对称性的 7 拍子；这种充满动感的音乐旋律在乐段 3 中戛然而止，用类似乐段 1 的旋律风格，引出两位路人皆知的淘气包。此后，这首"蒙哥杰利与兰贝蒂泽"的音乐不断在马戏团主题与狂躁主题间来回转换，用作曲手法的转变折射出音乐形象的不同。（多年后，劳埃德·韦伯重新修改了《猫》的伦敦版，将美国版唱段中的一些音乐元素汇融其中）。

扩充"星期天"的声乐套曲
THE SUNDAY SONG CYCLE
EXPANDS

相较于《猫》和 20 世纪 80 年代的其他音乐剧，韦伯之后的音乐剧创作显得相对中庸平和。在麦金托什的建议下，韦伯将自己早期的一部音乐组曲《变奏曲》（*Variations*）加入了自己的音乐剧创作中。这首《变奏曲》最初是韦伯为自己的大提琴演奏家弟弟朱利安·韦伯（Julian Lloyd Webber）创作完成的，在加入

编舞之后，该曲成为一部两幕体音乐剧中第二幕的主要音乐素材，而原来那部未完成的《星期天告诉我》则构建起该剧中的第一幕。这部作品最终定名为《歌与舞》（Song and Dance），1982年首演于伦敦，其女主角很快便由莎拉·布莱曼饰演，而她不仅将成为韦伯的御用女演员，而且还将与韦伯成就一段浪漫奇缘。

《歌与舞》首演不久，美国作曲家、作者与出版者协会特意设立了一个"三重戏剧奖"，以表彰韦伯在音乐剧界的卓越贡献：不仅百老汇同一档期中同时出现了韦伯的三部音乐剧作品——《艾薇塔》《猫》与《约瑟夫的奇幻彩衣》，而且当时的伦敦西区同一档期中也同时出现了韦伯的三部音乐剧作品——《艾薇塔》《猫》和《歌与舞》。1985年，这部《歌与舞》登陆百老汇，并被赋予了很多美国化的歌词与全新的舞蹈设计，而该剧也让日后的百老汇一线女明星伯娜黛特·皮特丝（Bernadette Peters）赢得了人生中的第一次托尼奖。

1982年，韦伯为逝世的父亲创作了一部《安魂曲》。之后，韦伯试图与瑞斯、纳恩携手完成音乐剧《爱的观点》（Aspects of Love），但却因为各自艺术观点不一致，而导致瑞斯的最终离席。由于韦伯当时正在与莎拉·布莱曼办理离婚官司，他的律师反对发行那些由布莱曼演唱的剧中唱段，如《已婚男人》（Married Man）等。这一系列的混乱问题，导致韦伯不得不先将这部音乐剧作品搁置一边。

继续前行
GOTTA KEEP ON ROLLIN'

韦伯之后的舞台作品名为《星光快车》（Starlight Express），它不再是为布莱曼量身定

制，而是韦伯献给自己两个孩子伊莫金与尼古拉斯（Imogen and Nicholas）的礼物。剧中故事改编自英国儿童熟知的故事《托马斯坦克发动机》（Thomas The Tank Engine），其中还带有一些灰姑娘的故事元素。纳恩加入了该剧的创作团队，并为该剧贡献了一个重要的艺术设想——让剧中演员全部穿上滑轮溜冰鞋来表演。有关这一设想，纳恩已经回忆不起最初的灵感来自何方，但是他却可以清晰回忆起实现这一设想过程中遭遇的各种困难。有关《星光快车》的演员试镜，纳恩回忆道："我与编舞艾琳娜·菲利普斯（Arlene Phillips）看到很多演员因为失去平衡而摔倒，有些人脑袋直接撞向了桌子或钢琴，有些人则因为刹不住而直接趴倒在地上。当眼前终于出现一位具备花样滑冰技能的演员时，我与菲利普斯忍不住热烈拥抱。但让人崩溃的是，这位演员竟然五音不全。"

事实上，用溜冰的方式诠释音乐剧并非什么新奇的事情。正如《猫》中将人类装扮成猫的形象一样，音乐剧舞台上早就出现过类似的艺术处理，如《绿野仙踪》中由演员饰演的胆小狮子等。早在1868年，百老汇舞台上就曾经出现过穿滑轮溜冰鞋的表演，那是一部名为《矮胖子》（Humpty Dumpty）的默剧。《星光快车》的不同之处，在于该剧舞美设计约翰·奈皮尔（John Napier）的独特创新。《星光快车》舞台正中间是一个巨大的可移动铁轨支架，它可以通过移动位置串联起不同的轨道。为了给这些蜿蜒的轨道腾出更多的布局空间，奈皮尔拆除了阿波罗·维克多亚剧院（Apollo Victoria Theatre）原本的1300个座位，以便让剧中滑冰者实现最高每小时40英里的滑行速度。然而，这一布景设置无疑也是一笔耗资巨大的工程，一共耗资140万英镑。

464

借助这个宏大的布景设计，奈皮尔创造了一种极具高科技的舞美效果。为实现这一恢宏的舞美效果，需要音响、灯光、舞台特技等多方面的配合，这很大程度地提升了该剧每周的演出成本。根据制作人普林斯的理论是，剧院上座率至少达到六成的时候，才能基本覆盖住每场演出的演出成本。虽然很多人认为，《星光快车》这样耗资巨大的音乐剧很难收回演出成本，但是韦伯再一次用事实证明了自己的实力。该剧1984年首演于伦敦，一共上演了18年共7406场。虽然《星光快车》在戏剧评论界的反响不温不火，但是这丝毫没有影响观众对于该剧的关注度与热情，有些观众甚至认为这是他们最紧张刺激的一次观剧经历。有一位来自英国肯特州的邮递员，无疑成为《星光快车》最忠实的粉丝——他先后观看了该剧750次，一共为该剧贡献了21000英镑的票房。1992年，创作团队对《星光快车》进行了一系列改编，除了一定程度上地修改剧情之外，还增加了新的唱段，并采用了新的舞蹈设计与舞美布景等。

布鲁斯登场
BRING ON THE BLUES

无论是《星光快车》的原版还是改编版，很大程度上体现出与韦伯之前《约瑟夫的奇幻彩衣》相似的艺术特征。该剧中出现了风格多样的音乐元素，如美国西部乡村音乐、伤感情歌、电子流行乐、摇滚乐以及说唱乐等，剧中还出现一首带有典型布鲁斯风格的唱段《爸爸的布鲁斯》（Poppa's Blues）。布鲁斯是20世纪早期出现于美国南部的一种音乐类型，它深深影响了之后50年代兴起的摇滚乐。布鲁斯本身就是一个音乐"混血儿"，它融入了非洲黑人田间号子中的"一领众合"式演唱方式，同时又沿用了欧洲音乐体系中的和声语言。最具标致性的布鲁斯音在听觉上带有一丝走调的意味，很容易给听众带来一种心理上的紧张感。通常，当布鲁斯歌手演唱时，伴奏乐器会重复12小节的简单和弦序列，而这后来成为一种固定的"12小节布鲁斯"（12-bar blues）形式。虽然演奏者可以在这12小节中变换和弦，但不会改变其中基本的3个和弦功能以及相对程式化的行进顺序。

图39.2 德国波鸿版《星光快车》中"爸爸的布鲁斯"，由大卫·摩尔（David Moore）扮演

图片来源：维基共享资源，https://commons.wikimedia.org/wiki/File:David_Moore_als_Pappa.JPG

在《星光快车》的这首《爸爸的布鲁斯》中，除了使用了12小节布鲁斯常见的和弦序列之外，它还对布鲁斯常见的押韵手法进行了调侃。如谱例56所示，乐段1采用了布鲁斯常见的a-a-b形式，而之后乐段2的三句歌词中并没有出现什么本质的变化；乐段3依然沿用着a-a-b

的音乐结构，但却调侃着布鲁斯中带有强烈暗示性的歌词风格。此外，《爸爸的布鲁斯》中还出现了一些其他的布鲁斯常见手法：歌曲中插入歌者与听众的评论、用口琴模仿布鲁斯中独唱与合唱之间的"一领众合"、伴奏乐器使用固定音型等。

这首《爸爸的布鲁斯》不仅让音乐人意识到其中的调侃意味，而且也让非音乐人受益匪浅。然而，《星光快车》最让媒体关注的依然还是其中绚烂的布景。然而，该剧在百老汇的演出，却因为其过于宏大的场景设计而最终以失败告终。虽然《星光快车》的百老汇版并没有如其伦敦版一般在剧院里布满轨道，但是该剧的场景设计依然耗资高达 250 万美元，导致该剧最终以总制作成本超过 800 万美元而成为百老汇有史以来最贵的音乐剧。《星光快车》最终只在百老汇上演了两年仅 761 场，这远远不能赢回其最初高额的投资成本，也让该剧成为韦伯第一部票房失败的音乐作品。然而，就在《星光快车》还没有谢幕之前，韦伯的另外一部恢宏巨作《剧院魅影》（*The Phantom of the Opera*）已经悄然拉开序幕，并从此成为音乐剧史上永恒的神话。

延伸阅读

Citron, Stephen. *Sondheim and Lloyd Webber: The New Musical*. Oxford: Oxford University Press, 2001.

Hanan, Stephen Mo. *A Cat's Diary: How the Broadway Production of Cats was Born*. (Art of Theater Series.) Hanover, New Hampshire: Smith and Kraus, 2001.

Jones, Garth. "Purr-fect Cats." *Harper's Bazaar* 115 (September 1982): 345, 216.

Kislan, Richard. *Hoofing on Broadway: A History of Show Dancing*. New York: Prentice Hall, 1987.

Mantle, Jonathan. *Fanfare: The Unauthorised Biography of Andrew Lloyd Webber*. New York: Viking Penguin, 1989.

McKnight, Gerald. *Andrew Lloyd Webber*. New York: St. Martin's, 1984.

Richmond, Keith. *The Musicals of Andrew Lloyd Webber*. London: Virgin, 1995.

Smith, Cecil. *Musical Comedy in America*. New York: Theatre Arts Books (Robert M. MacGregor), 1950.

Steyn, Mark. *Broadway Babies Say Goodnight: Musicals Then and Now*. New York: Routledge, 1999.

Wadsley, Pat. "Video: Marketing Broadway via MTV." *Theatre Crafts* 19 (February 1985): 14.

Walsh, Michael. *Andrew Lloyd Webber, His Life and Works: A Critical Biography*. New York: Abrams, 1989.

《猫》剧情简介

舞台上摆满巨大的废轮胎、空罐头瓶以及各种垃圾，我们仿佛看见了一个猫眼中的世界。灯光昏暗，无数闪亮的猫眼出现在垃圾丛中，感到没有危险的杰里科（Jellicle）猫们纷纷爬行向前。他们欢唱自由，向观众介绍每只拥有独立名字的猫。一年一度的杰里科舞会即将到来，猫们异常兴奋，因为舞会上会选出一只猫荣登九重天并获得重生。大家纷纷猜测这只猫会是谁？

很多猫都是有力的候选人，比如曾经让老鼠蟑螂学会音乐、编织的保姆猫（Jennyanydots），还有对于女性的魅力值堪比猫王的若腾塔格。突然猫们都安静下来，老猫葛丽兹贝拉（Grizabella）上场。这是一只过气的魅力猫，曾经的华美衣裳已破旧不堪，眼角也布满皱纹，她在杰里科猫们的嫌弃中黯然离场。

葛丽兹贝拉离场之后，猫族成员的介绍继续进行。肥猫巴斯托佛琼斯（Bustopher Jones），他是伦敦上流人士的代表；盟哥杰利（Mungojerrie）与罗普兰蒂瑟（Rumpleteazer）则是一对小偷搭档；老杜特罗内米（Old Deuteronomy）是猫族中最年长者，已经亲眼目睹家族中 99 条猫命的离开。老杜特罗内米在猫族中德高望重，猫民们甚至愿意专门竖起一块禁止通行牌，只为了能让他在人行道上享受一个清静的午觉。

随着老戒律伯的上场，猫族们开始娱乐活动。在狮子狗与伯里克狗大战中，兰巴斯（Rumpus）成为猫族的英雄。消息传来，邪恶

的麦卡维弟（Macavity）出现在村庄里。警报解除之后，猫民继续出来活动，杰里科舞会如期举行。葛丽兹贝拉再次出现，但依然被猫族抛弃，她开始回忆自己曾经的美好时光。

第二幕开场，在老杜特罗内米回忆起曾经欢乐岁月之后，猫民们开始纷纷回忆前夕往事。剧院猫嘎斯（Gus）出现，诉说着舞台生涯的辉煌以及重获荣誉的渴望。群猫的欢庆中，邪恶的麦卡维弟再次出现，他绑架了老杜特罗内米。只有魔法师猫密斯托弗里（Mistoffelees）先生可以帮忙，他用围巾盖住一只幼猫，然后施法发现了老杜特罗内米。老杜特罗内米回到猫族，眼看就要天亮，这是该宣布今年被选猫名的时刻。

格里泽贝拉再次出现，"回忆"带她重返欢乐时光。当她准备离开，一只小猫上前拉住了她，其他猫们也上前伸出友爱的猫爪。老杜特罗内米宣布：被选为去九重天获得重生的猫，就是格里泽贝拉。最后，老杜特罗内米告诉人们，猫儿跟人类没有什么不同。

《星光快车》剧情简介

拉斯蒂（Rusty）将我们带入一场梦幻奇异的火车比赛，赛场出现各种动力机车和携挂车厢。比赛竞争非常激烈，油球（Greaseball）是一列动力十足的柴油机车，他宣布要不知疲惫地日夜兼程，而老式蒸汽机车的拉斯蒂只能勉强答应坚持完成赛程。

油球的野心招来不少携挂车厢的不满——吸烟车厢艾希莉（Ashley）、自助餐车巴菲（Buffy）以及餐厅车厢黛娜（Dinah）纷纷警告油球的举动存在很大风险，而乘客车厢珍珠（Pearl）更是拒绝与他合作比赛，这多少伤及了油球的自尊心。货物车厢们争辩说自己地位重

要，而乘客车厢则认为搭乘旅客才是火车运输的重要使命。突然，一阵扭曲诡异的声音传来，那是电力火车爱勒克特（Electra）的到来。

动力机车必须找到车厢搭档才能参赛，而拉斯蒂却一直找不到。珍珠表示抱歉，说自己正在等待一列"无人能及的蒸汽机车"。比赛开始，黛娜发现油球要阴谋，正要对质却被他切断连接。珍珠答应成为油球的新伙伴，而黛娜这加入到爱勒克特的战队。惨遭珍珠拒绝失去比赛机会的拉斯蒂，寻求爸爸的安慰《爸爸布鲁斯》。爸爸安慰说，一定还有其他怀旧的车厢愿意成为拉斯蒂的搭档。爸爸建议拉斯蒂向星光快车寻求帮助，但后者怀疑星光快车是否真的存在。

各式机车和车厢纷纷上场，大家互相奚落。爸爸赢得了下一场比赛的机会，但把比赛权让给了拉斯蒂。末车C.B.自告奋勇成为拉斯蒂的搭档，但他却并非大家以为的那般友善。他曾跨越过桂河大桥，是一位共产主义战士，希望在火车之间划分出两个对立阵营。C.B.的暗中捣乱让拉斯蒂一路不顺，而珍珠发觉油球对这个阴谋了如指掌。珍珠拒绝与油球继续合作，而C.B.则嘲笑拉斯蒂根本不是真正的机车。

面对众人的嘲弄，拉斯蒂绝望地呼唤星光快车，而后者出乎意料地出现（声音貌似爸爸）。星光快车循循善诱地教导拉斯蒂，也让这个破旧蒸汽机车意识到自己身上的巨大能量"我是星光"。突然间，事态开始转向拉斯蒂这边。黛娜主动脱离了爱勒克特，致使后者脱离轨道，油球和C.B.也发生了碰撞，拉斯蒂最终赢得了比赛的胜利。然而拉斯蒂却意识到生活比获胜更有意义，而珍珠看待拉斯蒂的眼光也发生转变。为自己的骄傲自大，油球向黛娜和其他车厢道歉，并承诺变成一个蒸汽机。他们一起推翻了控制台的掌控，爸爸宣布蒸汽机的时代一定会重新来到。

谱例 55 《猫》

韦伯 / 艾略特，1982 年

《蒙哥杰利与兰贝蒂泽》

时间	乐段	曲式	歌　　词	音乐特性
0:00		引子		中板； 综艺秀风格
0:12	1	A	**蒙哥杰利：** 蒙哥杰利和兰贝蒂泽是猫中的雌雄大盗， 他们是粗俗的小丑、易装喜剧演员、 高空走钢丝者和杂技演员。 他们世人皆知，老巢在维多利亚林区。 这里不过是他们用来发发电报的地方， 因为他们更喜欢满世界到处乱窜。	单纯的四拍子； 大调； 跳进旋律
0:44	2	B	如果你发现窗户半开， 地下室有如经历过世界大战， 如果你发现屋顶瓦片突然松动， 屋里漏进雨点， 如果你发现抽屉被拉出一半， 冬衣背心却消失不见， 或是女孩们吃过晚饭， 其中一位的珍珠项链却不见影踪——	非对称节奏（7/8）； 快速的
1:09	3	变奏	这时大家会说： "这一定是那只臭猫。不是蒙哥杰利，便是兰贝蒂泽！" 而大多时候他们就这样猜。	回归综艺秀风格
1:22		间奏		
1:31	4	A	蒙哥杰利和兰贝蒂泽，伶牙俐齿而且能说会道 他们动作敏捷、手段高超， 搞点小破坏更是拿手绝招 他们的家在维多利亚树林， 他们是一对无业游民 他们有事儿没事儿爱跟警察搭讪， 讲讲花言巧语、与他侃侃大山。	重复乐段 1
2:03	5	B	当全家人周日晚上齐聚一堂， 晚餐时间都要甩开腮帮 大家等待着美味的阿根廷肘棒配上土豆与蔬菜， 但厨师却从后面悄悄地出场， 哭丧着脸、声音沙哑地说： "我想恐怕你们只能明天再吃了， 那肘子不知怎么地飞出了烤箱。"	重复乐段 2
2:24	6	变奏	这时大家会说： "这一定是那只臭猫。不是蒙哥杰利，便是兰贝蒂泽！" 而大多时候他们就这样猜。	重复乐段 3
2:37	7	A	蒙哥杰利和兰贝蒂泽他们配合默契 有的时候你可以说这是运气， 有时候你会说是由于天气， 他们洗劫屋子如暴风骤雨， 只有喝醉的人才敢说看到 这是蒙哥杰利还是兰贝蒂泽？亦或是两人在一起？	重复乐段 1； 变调

时间	乐段	曲式	歌　词	音乐特性
3:09	8	A	当你听到餐厅里噼里啪啦， 或是楼上储物间里传来一声巨响 又或是楼下书房哐当一声， 可能是一个据说是产自明代的花瓶摔碎了	重复乐段1； 渐慢减弱
3:26	9	变奏	这时大家会说： "这是哪只臭猫？ 这是蒙哥杰利与兰贝蒂泽	自由节奏
3:40			就是玉皇大帝也拿他俩没招儿。"	综艺秀风格
3:43		间奏		
4:11		尾声	"就是玉皇大帝也拿他俩没招儿。"	

谱例 56 《星光快车》

韦伯/理查．史提尔勾，1987 年

《爸爸的布鲁斯》

时间	乐段	曲式	歌　词	音乐特性
0:00	引子			缓慢的布鲁斯风格
0:35	1	A	**爸爸：** 噢，布鲁斯的第一句通常会再唱一次。 我说，布鲁斯的第一句通常会再唱一次。 这样当你唱到第三句的时候	12 小节布鲁斯； 四拍子； "摇摆"（节奏复合细分）
1:04			你可以有充足的时间想想	只有口琴
1:07			韵词。	回归律动
1:12	2	A	噢，没有人规定第三句一定得唱不一样内容。 我说，没有人规定第三句一定得唱不一样内容。 不，没有人规定第三句一定得唱不一样内容。	重复乐段1
1:49	3	A	不要借用口琴，更别从你好友那里借。 我说，不要借用口琴， 更别从你好友那里借。	重复乐段1
2:12			你也许可以吹完一首曲子，	渐慢
2:18			但这吹嘴可能最后会要了你的命。噢，是的！	自由节奏；渐强

第 *40* 章

奢华的罗伊德·韦伯

在 20 世纪 80 年代早期, 安德鲁·罗伊德·韦伯谱写了一系列概念音乐剧, 每一部都很独特。然而, 在这些形式各异的表演中却有着共同点: 比如说, 它们的剧情都相对简单 (在《猫》中甚至没有剧情); 它们都想方设法地强调视觉吸引力, 而舞蹈在这一点上起着至关重要的作用。然而, 在 20 世纪 80 年代后期, 舞蹈的作用不那么明显了, 而故事的主线却变得更加复杂了。他的新作中呈现了对于音乐剧主题和性格的精妙控制力, 但是这些特点也抑制了像《猫》《星光快车》中的那种鸿篇巨制的趋势。观众们对于这些宏伟作品的风格表现了各式各样的看法: 流行小歌剧? 巨型音乐剧? 但是不论给这些作品贴上了什么样的标签, 它们的确将这个音乐剧的行业推向了一个更高的层次。并不是韦伯一个人的作为促成了这些大量产生的昂贵作品, 毕竟, 哈尔·普林斯 (Hal Prince) 在 70 年代买了全部的出产舞台用具的废弃工厂, 只是韦伯是第一个成功地推动了这个浪潮的人。

魅影开始掌权
THE PHANTOM'S DOMINION BEGINS

也许, 在所有巨型音乐剧中, 最为脍炙

人口的便是 1986 年在伦敦公映, 1988 年在纽约公映的《歌剧魅影》(*The Phantom Of The Opera*) 了。至今, 《歌剧魅影》仍然在两个城市中表演着。这部剧的历史要追溯到 1911 年, 当时多产的加斯顿·利若克斯 (Gaston Leroux) 发布了一个哥特式的恐怖故事, 叫作《歌剧魅影》(*Le Fantôme de l'Opéra*)。利若克斯在他的小说中没少对故事细节下功夫。表演在巴黎歌剧院中进行, 整个建筑占地 3 英亩, 在一座 17 层高的建筑中 (从地下室开始测量)。其中也有一个内陆湖用于为巨型的舞台机械的运动提供帮助, 同时, 内陆湖也为可能发生的剧场火灾提供了充足的水源。

利若克斯的《歌剧魅影》影响深远, 这也为日后搬上荧幕的改编提供了基础。在这些改编中, 最早的便是由朗·查尼 (Lon Chaney) 于 1925 年主演的一部哑剧。这也是最接近利若克斯的原始故事的改编。其后的各种改编大都强调《歌剧魅影》中的恐怖成分, 然而在 1984 年, 一部相对喜庆的舞台版本在伦敦一个偏远的剧场中出现了。在这个版本中, 深受威尔第等歌剧作曲家的印象, 《歌剧魅影》被制作成了一部准歌剧。导演希望能够让韦伯的新婚妻子莎拉·布莱曼来出演, 因此韦伯和卡梅隆·麦

金托什（Carmeron Mackintosh）仔细审查了剧本来确定这个角色是不是适合布莱曼，同时也决定一下这部剧是否有转移到伦敦西区的潜质。1973 年，一部科幻题材的讽刺性恐怖音乐剧《洛基恐怖秀》（The Rocky Horror Picture Show）在伦敦掀起了一阵狂潮，韦伯和麦金托什在想是否《歌剧魅影》能够引起同样的效果。为此，他们和《洛基恐怖秀》的导演吉姆·沙曼（Jim Sharman）协商，后者认为这部剧喜剧成分过重，也需要韦伯的新音乐来使这部剧更为有趣。

当韦伯从一部二手书市场中找到了利若克斯的小说并翻阅时，他意识到其实利若克斯是在写一部爱情剧。本着想要写一部关于人类的浪漫剧的想法，韦伯深信这会是他这部剧的绝佳题材。更主要的是，这题材也能作为布莱曼音域宽广的高音提供一个载体。韦伯最开始认为他可以从已有的浪漫歌剧片段中重新组合一些乐章，再为它们之间的连接处创作一些过场。然而，这种混合式的创作方式很快就发现不可行。因此，韦伯开始进行音乐的全部原创。

韦伯需要一名词作家，而莱斯却因为忙于和一个瑞典的摇滚乐队 ABBA 一起创作《象棋》而无法抽身。因而，韦伯写信给值得尊敬的阿兰·杰·勒纳（Alan Jay Lerner）。出乎韦伯的意料，勒纳十分愿意参加这项工作。当韦伯正担忧这个故事可能过于夸张的时候，勒纳却安慰韦伯说："孩子，不要问为什么，一切都会好的。"勒纳为第二幕唱段《假面舞会》（Masquerade）的歌词写了草稿，但很快却因为身体原因而退出了。那时候，勒纳已经被癌症缠身，活不过一年了。这时候，韦伯去向其《星光快车》的词作者理查德·斯蒂尔哥（Richard Stilgoe）求助，得益于后者极高的工作效率，该剧最终于 1985 年夏季首演于赛德蒙顿。

《星光快车》在赛德蒙顿的表演收获了很多惊喜。观众为吊灯的掉落而感到了恐慌，而这个则是舞台设计者马利亚·比约森（Maria Bjørnson）在赛德蒙顿小教堂中加入的特效。特雷弗·纳恩（Trevor Nunn）作为一名观众，同时也是《猫》和《星光快车》的导演，也感到了一股来自他的作品的惊喜。在《歌剧魅影》的众多旋律中，他听到了一些熟悉的谱写于《爱的观点》（Aspects of Love）的旋律，这些正是韦伯在 1983 年放弃的那些旋律。现在，当纳恩听到这些配上新词的旋律，他意识到这些曲子的功劳就和他一点关系也没有了。这当然会令纳恩感到不安，但是纳恩也清醒地意识到史提芬·色当（Stephen Citron）所提及的"娱乐界的要则"：永远不要否定任何人，你永远不知道在未来的作品中，你会和谁一起合作。

在《歌剧魅影》中，纳恩的宽容却没有换来成果。事实上韦伯希望哈尔·普林斯来和他合作。普林斯虽然被指责作品过于冷血，却非常希望能够导演这部浪漫的音乐剧。普林斯来到巴黎去探索那座建于 1861—1875 年的歌剧院。普林斯对于这部剧的中心隐喻来自于一部 BBC 的纪录片《皮马》（The Skin Horses），它展示了身体有缺陷人群对于性主题的讨论。普林斯意识到，这种人性本能，也是他希望在《歌剧魅影》中表达的部分。

有一段时间，人们认为普林斯不会导演《歌剧魅影》了，麦金托什来到纽约来邀请普林斯共进午餐，在午餐中，麦金托什隐隐约约地表达了韦伯希望纳恩来导演《歌剧魅影》，而普林斯的回应则是直接走出了餐馆。然而，在伦敦，韦伯和纳恩的合作并不愉快。很快，麦金托什又给普林斯通了电话，来重新邀请他导演这部剧。这一次，普林斯接受了。事实上，在上一

次未被接受的时候，普林斯已经通知了他的助手说"他们还会回来的"，并让助手好好整理关于《歌剧魅影》的资料。事实上，韦伯和麦金托什确实回来了。

词作家的问题还是需要解决的。斯蒂尔哥事实上更擅长于写歌词集而不是歌词。一年前，麦金托什曾经是维维安·埃利斯奖（Vivian Ellis Prize）的评委，这个奖项是由英国表演协会赞助，来鼓励那些作曲家和作词家新人的。麦金托什对于查理斯·哈特（Charles Hart）的表现感到震惊。麦金托什向韦伯建议使用哈特，给他一两段旋律让他来试试。而哈特却为一段旋律谱写了三种不同的歌词，其中一个就成为了《歌剧魅影》中克里斯汀在歌剧首映中的咏叹调。最终，哈特获得了这项工作。

《歌剧魅影》演唱"歌剧魅影"
THE PHANTOM OF THE OPERA SINGS "THE PHANTOM OF THE OPERA"

尽管韦伯没有创作出完整的专辑，剧中的同名主题曲《歌剧魅影》却在 1986 年的 1 月，也就是首映前 9 个月发布了。很快，曲子便进入了畅销榜的第 7 名。韦伯的乐章不仅仅是剧中主题所表达的那么简单，这些曲子整合了鼓舞人心的摇滚节奏和半音音阶的主题。这些跌宕起伏的主题以一种瓦格纳式主题动机的方式始终伴随着剧中魅影的形象。选用的乐器也综合了摇滚中的电贝斯、架子鼓以及古典的管风琴。如谱例 57 所示，唱段"歌剧魅影"采用了分节歌式的曲式结构：克里斯汀演唱第 1 段主歌（1），魅影紧随其后演唱第 2 段，两人在第 3、第 4 乐段中交替演唱，并在后半段变为同声。

为了让这种相对单纯的分节歌显示出更多的变化性，韦伯无时无刻不在变调：第 1 段使用 d 小调，第二节使用 g 小调，第三节转为 e 小调，第四节使用了 f 小调；乐段 4 的出现，让该曲的分节歌曲式出现了些许变化，它将合唱中的声部拉开了音域。其中，男女主角各自不断哼唱着一段贯穿全剧的副歌，这便是剧中魅影角色的主题动机；克里斯汀在乐段 6 中重复了她自己的副歌部分，在歌曲的重复部，她从降 A 开始使用花腔女高音进行演奏，并且越唱越高。与此同时，韦伯也一直在转调——从 f 小调到 g 小调，到最后的 a 小调。重复部的花腔演唱方式带有浓郁的歌剧色彩，和歌曲主体部分的摇滚风形成了鲜明的音乐对比。最终，布莱曼高出高音 C4 个小二度的高音 E 也展现了她绝佳的音域。

这首主题曲展现了《歌剧魅影》的很多艺术风格：融合了摇滚乐、流行乐和歌剧曲风，使用了"魅影"的音乐主题。但是，这首唱段也表现出了一些文字设定上的缺陷。在乐段 4 的副歌中，"opera"（歌剧）被当作两个音节而不是三个音节，这个词一直使用这样的发音方式，且重音一直在第一个音节上。而在歌曲中，第二个音节的曲调往往更高且持续时间更长，这两种方式都会强调第二个音节的重要性，这无疑是自相矛盾的（同样的失误在曲子中的其他位置也出现过，比如克里斯汀名字的第一个音节被强调）。其中的主要原因是，这首歌的歌词是由哈特、斯蒂尔哥和迈克·巴特（Mike Batt）共同创作的，因此这种笨拙的歌词呈现应该是由于三人共同创作缺乏统一性造成的。

该剧在首演前发行了单曲，其中布莱曼演唱了克里斯汀的部分，而剧中的魅影一角则由英国摇滚乐队"伦敦叛逆"（Cockney Rebel）

的主唱史蒂夫·哈雷（Steve Harley）来担任。然而，这两个人都没有因此而被锁定为最终的舞台版演员。事实上，有关剧中两位主角扮演者的挑选一直都在进行着。不出大家意料，布莱曼的表现已经得到了肯定，但是对于克里斯汀的歌手选拔却一直在进行着，毕竟，演出还需要女主角的替补演员。后备演员需要同时具备宽广的音域和相应的芭蕾舞能力。尽管在整个剧中舞蹈的成分并不多，舞蹈编排者吉利安·列尼（Gillian Lynne）还是试图让整个剧中的芭蕾舞步尽量符合 19 世纪的背景。

令哈雷感到失望的是，魅影的角色最终由迈克尔·克劳福德（Michael Crawford）来担任。克劳福德和布莱曼师出同门，韦伯在接布莱曼下课的时候听到了很多克劳福德的练习。相比之下，劳尔（Raoul）这个角色更难挑选，好在列尼想到了一名在之前的演出中令她眼前一亮的年轻的美国人史蒂夫·巴顿（Steve Barton）。巴顿之前在欧洲大陆演出，但是列尼执意邀请他来伦敦演出，并且在自己的公寓中为其提供了床位以便减少其费用开支。巴顿被列尼的邀请所吸引，来到了伦敦。在试唱了一半的时候，普林斯就当场决定：就是他了。

创造一部巨型音乐剧
BUILDING A MEGAMUSICAL

由于主题曲的成功，观众对于韦伯新剧的兴趣达到了一种痴迷的地步。在韦伯之前的作品中主要的部分都是歌唱，尽管《吉维斯》（Jeeves）这部剧中出现了很长的对话。《歌剧魅影》中使用的炫目舞台效果和摇滚音乐元素，为该剧吸引了众多新时代的年轻观众。尤其剧中的舞台效果给人留下了深刻的印象：除了那

有名的吊灯，还有悬挂于半空中的套索、大象，和上千支点亮在湖中的"蜡烛"。大多数特效都是电脑制作的，在女皇剧院，有着近百个机关门用来配合灯光和道具（包括人员）的转换。

图 40.1 《歌剧魅影》自 1986 年一直于伦敦的女王陛下剧院上演，剧院专门制作了近百个地板门

图片来源：维基共享资源，https://commons.wikimedia.org/wiki/File:Her_Majesty%27s_Theatre_-_The_Phantom_of_the_Opera.jpg

然而，令人惊奇的是，这些道具的使用却是十分简单或者说便宜的。大多数光影特效都是通过安德鲁·布里奇（Andrew Bridge）的灯光设计实现的，这之中只使用了 400 多个灯光，而正常的标准则是使用 700～800 个。布里奇按照普林斯的想法设计了大量的阴影，普林斯也意识到观众会在意那些阴影中存在着什么样的东西。普林斯希望观众自己成为舞台创作的"贡献者"或"合作者"，让观众用他们自己的想象来填补那些故意留下成为阴影区域中的空白。

尽管道具设计简单，其他精心设计的特性却意味着《歌剧魅影》的成本不菲，这部剧为了在伦敦的表演花费了 200 多万英镑（尽管这只是在纽约表演成本的 1/4）。但是观众在上映之前已经买了 100 多万英镑的票。而这种海外的口耳相传，早在《歌剧魅影》1988 年百老汇

474

首映前，就为其奠定了坚实的票房基础，使得在首映前就卖出了 1600 多万美元的票，超过了之前由《悲惨世界》创立的 400 多万美元的纪录。不得不承认，在纽约的演出成本更高，因为剧院要为大型舞台设备进行腾空。

《歌剧魅影》在纽约的演出并非一帆风顺：起初，剧组想要使用伦敦的原班演员：克劳福德、布莱曼和巴顿。但是演员委员会却总是希望为美国演员出风头：他们对于美国出生的巴顿自然是没有意见，但是对于克劳福德和布莱曼的出演却提出了挑战。由于克劳福德是一名国际知名演员（曾在 1987 年被伊丽莎白二世授予骑士爵位），因此他也顺利获得了美国版的出演权。普林斯对于委员会的反应十分恼火，他亲自去为布莱曼说话。在和委员会代表谈话的时候，普林斯含蓄地表达了他的威胁：如果布莱曼不能出演克里斯汀，韦伯就不会将《歌剧魅影》带来百老汇，因此不能使用委员会提供的演员。最终，在普林斯答应在伦敦西区上演他的下一部作品中使用一名美国演员时，委员会同意了他的要求。

图 40.2　1988 年以来《歌剧魅影》一直在纽约的美琪大剧院上演

图片来源：维基共享资源，https://commons.wikimedia.org/wiki/File:Majestic_Theatre.jpg

托尼奖将《歌剧魅影》列上了年度最佳音乐剧的提名单。同时《歌剧魅影》也收获了英国的奥利弗大奖，该奖项始于 1976 年，最初叫做西区戏剧协会奖（The Society of West End Theatre Awards），和百老汇的托尼奖具有同等的含金量。1984 年，著名演员劳伦斯·奥利维尔（Laurence Olivier）勋爵同意以他的名字来为这个奖项命名。这个奖项有一个不同寻常的审核特点，那就是选择一些民众来担任裁判。韦伯得到 1986 年的奥利弗大奖一定特别高兴，因为，同年他的竞争对手是他的老伙伴莱斯参与工作过的剧目《象棋》。

奥利弗奖授予的奖项种类比托尼奖要少，因此尽管比约森的舞台设计得到了提名，对于作曲家和词作家却没有相应的奖项了——韦伯最终输给了因《走入丛林》而入围的桑坦。克劳福德则在奥利弗奖和托尼奖中都获得了最佳音乐剧演员的称号，但是布莱曼却甚至都没有得到提名。在大西洋两岸，评论家都对《歌剧魅影》进行了热烈的评论，但这是部经得起时间考验的经典剧目，其原剧和大量改编的国际版本都风靡世界、脍炙人口。

从巴黎到好莱坞
FROM PARIS TO HOLLYWOOD

在 1986 年的夏天，韦伯和莱斯重新合作创作《蟋蟀》（*Cricket*）来庆祝女王的 60 岁生日。经过一些简单尝试后，这个项目就被放在了一旁，或者说，是莱斯把这个项目搁置的。韦伯则在重新回到被长期搁置的《爱的观点》的创作中，自由地使用了《蟋蟀》中的音乐。莱斯则对这种行为大为恼怒，因为这使得《蟋蟀》不能被发展成为完整表演长度的剧目了。

这只是《爱的观点》中的一点小插曲，韦

伯甚至重新和纳恩合作希望他成为导演。这种恢复的友好关系带来的痛苦甚至超越了他们在《歌剧魅影》创作时产生的不愉快。《爱的观点》于 1989 年在伦敦首映，虽然批评很多，但是票房却还不错，这部剧在三年间共表演了 1325 次。在纽约，《爱的观点》的票房就不尽如人意了，它于 1990 年上映，在表演 377 场过后，亏损 1100 万美元，被迫停止（这也创造了一项新纪录）。美国人对于与性相关的题材总是不那么放得开，他们很难接受剧中有关男人、他的老婆、他的情妇、他的女儿和外甥之间的随心所欲的关系。讽刺的是，《爱的观点》却获得了 6 项托尼奖提名（虽然没有获奖），而在伦敦，《爱的观点》却没有获得一项奥利弗奖提名。

韦伯和布莱曼的婚姻也遇到了问题：他们在 1990 年的 11 月宣布离婚。韦伯在几个月后开始了第三次婚姻，也回到了他的一项已经被搁置很久的项目中：将 1950 年比利·瓦尔德（Billy Wilder）被美国国会图书馆的国家影片中心评为"里程碑"的电影《日落大道》改编为音乐剧。韦伯开始和作词家艾米·鲍维斯（Amy Powers）合作，但是她经验不丰富，使得工作无法进入正轨。很快，韦伯和唐·布莱克（Don Black）进行合作，使得在 1991 年的 9 月，《日落大道》的部分片段能够在赛德蒙顿进行演出。

匆忙拼凑的于赛德蒙顿的演出并不令人满意，因此韦伯引进了另一名合作者：曾经因《危险关系》（*Dangerous Liaison*）的编剧而获得奥斯卡奖的克里斯多夫·哈普顿（Christopher Hampton）。哈普顿对于这个黑暗故事的精妙处理证明他是将瓦尔德的电影进行改编的不二人选。更主要的是，哈普顿已经开始为英国国家歌剧院中放映的电影创作歌词集了（这项工程因为不被授权而搁置）。尽管原始的计划是哈普顿编剧而布莱克作词，但是事实上，两人的工作配合度很高，最终，呈现了如下的描述——唐·布莱克和克里斯多夫·哈普顿共同承担编剧和作词。不平常的是，《日落大道》中几乎有 20% 都是对话。

诺玛掌控全局
NORMA IN CHARGE

同时，在《日落大道》中，韦伯也在尝试用音乐最大程度地区分人物性格。韦伯为剧中三位人物诺玛（Norma）、德米勒（Cecil B. de Mille）以及马克思（Max）设计了非常丰富的音乐，这一点在唱段《一目了然》（With one Look）中体现得淋漓尽致。这是诺玛为彰显自己表演功力而演唱的一首歌曲，旋律音高不断提升，直至曲终诺玛坚定地唱出那句"我将成为我自己"。这一乐段带有小号质感，让人不仅联想起 300 年前的另一部音乐作品《波佩亚的加冕》（见第一章）。在那部作品中，波佩亚激烈地宣布誓言——自己将不畏艰难险阻。

《日落大道》的另一首唱段《女士买单》（The Lady's Paying，谱例 58）中，音乐也起到了很好的贯穿作用。在这里，诺玛坚持认为乔需要买件更好的睡袍，乐曲不断持续的分节歌形式似乎是在彰显诺玛内心的坚持。唱段几次出现转调，也很好地提升了音乐背后的戏剧张力。表 40.1 列出了《女士买单》中出现的 5 次主歌（主歌 1-4 和主歌 6），其中出现了 4 个基本音乐动机，依次为：a-a-b-b-c-d-d。其中，前两次重复的 a 段构成了唱段的人声引子，而最后出现的 d 段则构成了全曲的尾声。

《女士买单》也采用了一些非常规的音乐处理。在乐段 12 中出现了一个稍纵即逝的乐

句 A-5，它虽然短暂却非常引人注意。在两次重复 a 段之后，诺玛引出了一个全新的音乐动机 e，并将其重复演唱了两次。在这两次乐句陈述中，诺玛明确告知乔自己需要他。而在乐段 14 中，乔最终妥协，说道"好吧，诺玛，我放弃。"不经意间，乔的这个决定导向了两人的婚外情，并直接导致后来诺玛的嫉妒和最终乔的死亡。此时，音乐动机的变化似乎在预示着这个并不吉利的决定。虽然这一音乐处理随即消失，甚至观众都无暇注意，但它对原曲结构的打断，似乎也在隐秘地暗示着乔厄运的到来。

诺玛住处的高耸也映衬了在社会底层的阿迪（Artie）公寓的狭窄。整个舞台设备是通过水利系统以及最先进的电控阀门操作的。但在排练中，舞台设备却因为不受控制，致使工作人员和演出人员的安全受到了极大的威胁。究其原因，竟然是电控阀门接收到了电话信号却将其误以为是控制信号。至此，唯一的解决措施便是将阀门换成老式的阀门。这样的补救措施使得整个剧在 1993 年伦敦公映中损失了 300 万英镑。（手机继续困扰着剧院世界，请参阅边栏注：手机的诅咒。）

表 40.1　分节歌中的插入段

人声引子	A-1	A-2	A-3	A-4	A'-5	A-6	人声结尾
a	a	a	a	a	a	a	d
a	a	a	a	a	a	a	
	b	b	b	b	a	b	
	b	b	b	b	(e)	b	
	c	c	c	c	(e)	c	
	d	d	d	d		d	
	d	d	d	d		d	

约翰·纳皮尔（John Napier）通过舞台设计来表现诺玛和其他年轻角色的对比。诺玛居住的是高楼大厦，但是她本人却因为由底层延伸到高层的楼梯而显得十分矮小。与此同时，

边栏注

手机的诅咒THE CURSE OF THE CELL PHONE

1978 年，弗兰克·里奇在《时代》杂志上写的评论并不苛刻："艾薇塔的生硬演出对于传统喜剧音乐剧表达形成的奇怪的历史形象几乎没有什么帮助。尽管综合了拉丁语，出现了一些不协合音，并且参考了列侬 - 麦卡尼（Lennon-McCartney）的歌曲，韦伯的音乐还是能够引人深思，并且吸引人们的。"

477

图 40.3

在剧场演出界，现场观众妨碍他人欣赏表演的情况时有发生。二十世纪四十年代中期，在所有百老汇剧院都会分发的演出节目单（Playbill）中，甚至明确印有提醒女士脱帽的文字提示，以便不妨碍其他观众的视线。在声学设计考究的演出现场，观众噪音也是一大问题。打开糖果包装纸、咀嚼食物、咳嗽和窃窃私语等，这些噪音远比很多人想象中的明显（也令人讨厌）得多。剧场噪音不仅会骚扰到周围其他观众，甚至还会影响到舞台上的表演者。事实上，如果你能听到它们（噪音），他们（演员）就能听到你。此外，在盗版侵权问题出现之前，相机闪光灯也是个头疼的问题。如今，任何一部智能手机都能完成现场偷拍，这也成为目前剧场演出最大的威胁。

然而，手机的存在本身就是一种持续性诱惑。尽管演出现场接电话的现象已相对少见，但多数观众已过度依赖手机短信，以至于演出拉开序幕之后依然无法关闭手机。演出过程中观众收发短信不仅会让演员内心煎熬（意识到无法抓住观众注意力），而且手机屏幕的光亮也会干扰剧场灯光，进而影响其他观众的观剧体验。剧院引座员无法做到监管整个场地，因此他们也很难做到，在不进一步分散周围观众注意力的情况下，妥善解决此类问题。

糟糕的剧场手机礼仪非常普遍，即便是演艺行业从业者自己也无法摆脱其不良行为。2015 年，麦当娜出席了音乐剧《汉密尔顿》的外百老汇演出。在已经迟到入场的情况下，麦当娜依然在观剧过程中不断收发短信，这一粗鲁行为直接激怒了该剧主创 / 主演林曼纽尔·米兰达（Lin-Manuel Miranda）。米兰达要求舞台管理人员禁止麦当娜进入后台，尽管名人走进后台与演员拍照是一种商业宣传惯例。就在同年，

类似状况再次发生在林肯剧院，而这一回女演员帕蒂·卢彭（Patti LuPone）的反应更加直接。演出过程中，台下一位观众一直收发短信，直到第二幕依然没有停止。卢彭被彻底激怒，她直接停下演出，走到观众席中，直接从那位年轻女士手里夺走了电话（该电话在演出结束后被归还）。尽管 1934 年美国《通信法》规定了很多场合使用手机干扰器是违法行为，但窃希望还是可以出现一个适用于剧院的法案，以防止类似状况再次发生！

尽管《日落大道》的音乐剧制作十分精妙，评论家对于韦伯的评论依然是十分苛刻的（这也许是一种规律了）。还有一些评论家却认为剧中的音乐比以往的任何一个剧都要好。不管评论家们如何评判，公众们还是乐于为票房做出贡献的，在 1994 年纽约的《日落大道》演出也是十分叫座。在美国的表演中，葛丽恩·克洛斯（Glenn Close）作为主角出演，起初是在洛杉矶，而后是在百老汇。然而，帕蒂·鲁普恩（Patti LuPone）作为伦敦西区中诺玛的扮演者，曾经被承诺会继续出现在百老汇版的演员阵容中，这一最终被替下的事实让鲁普恩恼羞成怒地将韦伯告上了法庭。最终这场官司传闻以 200 万美元的价格在法庭外私了解决了。

关于《日落大道》的消息也不完全是坏消息，在美国评论家眼里，《日落大道》的评价是非常高的（参见边栏注弗兰克·里奇俱乐部）。除此之外，《日落大道》还获得了七项托尼奖。但是好景不长，1997 年，经过了 977 场百老汇表演后，《日落大道》以亏损而下线，在伦敦西区的表演也很快就停止了。更为糟糕的是，韦伯的新作《万能管家》（By Jeeves）在伦敦仅仅公映 8 个月就不再演出了。而 2001 年，当《万能管家》抵达美国时，仅仅经过了历时两个月的 73 场表演就

停止了。

1998 年，韦伯的作品《微风轻哨》（*Whistle Down The Wind*）在英国获得了成功。这部剧的背景故事取材于 1961 年的电影，在电影中，一名英国孩子误将一名过路人当成了耶稣，韦伯也将这种背景设定转移到了美国南部。英国的评论家对于这种转换并没有异议，但《微风轻哨》在美国的巡演却受到了挫折，对此华盛顿邮报评论道："为什么该剧把背景设定在一个音乐形式如此丰富的国度，但是剧中音乐却一点也没有体现出布鲁斯、拉格泰姆和爵士乐影响的迹象？"至此，到达华盛顿特区时，《微风轻哨》就不再演出了。

迈向新千年
MOVING ON IN THE NEW MILLENNIUM

2000 年 9 月，韦伯的新作《完美游戏》（The Beautiful Game）在伦敦首演。该剧持续上演了一年，讲述了一群北爱尔兰足球运动员在面临 20 世纪 60 年代政治剧变时克服种种困难的故事。此后，韦伯又创作了一部音乐剧《白衣女人》（The Woman in White），该剧改编自一部维多利亚时代的小说并于 2004 年在伦敦上演。《白衣女人》的伦敦版演出成绩胜过了百老汇版，部分原因可能是百老汇版女主角身体状况欠佳。韦伯之后的作品《爱永不消逝》（Love Never Dies）创作周期很长，最终于 2010 年首演于伦敦。该剧被誉为"剧院魅影续集"，故事回到魅影故事结束后的十多年。尽管《爱永不消逝》的伦敦西区演出受到了诸多质疑，但修改后的澳大利亚版却备受好评，甚至被拍摄为商业影片发行。

2013 年，韦伯推出伦敦西区新作《斯蒂芬·沃德：音乐剧》(Stephen Ward: The Musical)。该剧改编自 1963 年的英国政治丑闻"普罗富莫事件"（Profumo Affair），但演出效果却不尽人意。相比之下，韦伯 2015 年的音乐剧《摇滚学院》在百老汇大受欢迎（尽管当时面临着强敌《汉密尔顿》的票房竞争）。《摇滚学院》改编自杰克·布莱克（Jack Black）的同名电影，除了三首唱段取自电影原作之外，剧中其他唱段全部为韦伯原创。韦伯意识到重金属对于歌者嗓音的挑战，因此在戏剧创作时会考虑到歌者的声线休整。有趣的是，《摇滚学校》的小说原著由朱利安·费罗斯 (Julian Fellowes) 撰写，而他正是热门英剧《唐顿庄园》的创作者。在此之前，费罗斯也曾成功地将一部电影作品搬上了戏剧舞台，那便是迪斯尼公司与卡梅隆·麦金托什联手制作的音乐剧《玛丽·波平斯》（Mary Poppins）。

479

图 40.4 作曲家安德鲁·劳埃德·韦伯
图片来源：维基共享资源，https://commons.wikimedia.org/wiki/ 文件：AndrewLloydWebber3.png

和前辈罗杰斯和哈默斯坦相仿，韦伯很快便积极融入音乐剧制作领域。他名下的个人企业——真正好公司（The Really Useful Company）

已通过制作舞台剧资助了多位剧作家。更可况，真正好公司还制作了无数版韦伯早期作品的复排及世界巡演。1983年，韦伯收购了伦敦宫殿剧院，并从此开始掌控多家西区剧院的经营权。2000年初，韦伯同时收购了几家伦敦剧院，并声称这些剧院应该"掌握在了解和热爱戏剧的人手中"。两千年之后，韦伯成为电视真人秀中的常客，曾担任过各种音乐剧选角表演赛的评委，其中包括英国版的《音乐之声》、《约瑟夫和神奇彩衣》、《奥利弗！》、《绿野仙踪》和《基督超级巨星》以及纽约版的《油脂》。

韦伯很有可能还会继续活跃戏剧圈很多年。

事实上，即便他选择躺在功劳簿上，那也足够让世人炫目了——韦伯在1992年被授予骑士称号，1997年被授予男爵称号，其个人总资产估计超过10亿美元。韦伯在舞台剧上创造的记录几乎是无法被打破的，除了在纽约和伦敦同时长期巡演《猫》之外，韦伯被ASCAP授予了三重剧奖。1991年，韦伯在伦敦同时上演着6部剧目：《猫》《星光快车》《歌剧魅影》《爱的观点》《约瑟夫与神奇梦幻彩衣》复排版以及《基督超级巨星》的巡演版。20世纪90年代，一半以上的百老汇音乐剧演出票都是归功于韦伯。无论在伦敦西区还是在百老汇，韦伯都设立了标杆，他对于音乐剧的新定义，改变了无数观众对于音乐剧的看法。

边栏注

弗兰克·里奇俱乐部

1978年，弗兰克·里奇在《时代》杂志上写的评论并不苛刻："艾薇塔的生硬演出对于传统喜剧音乐剧表达形成的奇怪的历史形象几乎没有什么帮助。尽管综合了拉丁语，出现了一些不协合音，并且参考了列侬-麦卡尼（Lennon-McCartney）的歌曲，韦伯的音乐还是能够引人深思，并且吸引人们的。"

当《猫》在美国上映时，里奇已经成为了《纽约时报》的首席评论家，但他的批判力度却并没有提高。事实上，他似乎并没有在批判："这是一部只有将观众带入剧院才能提供的美妙世界，在今天，仅有很少的作品才能达到这一点。不管这部剧中有什么优点缺点甚至是陈词滥调，《猫》这部作品确实是一场戏剧的魔术，将观众带入了一个奇幻世界。"

《星光快车》虽然不叫座，然而，"在整片的音符中，作曲家安德鲁·罗伊德·韦伯表现了他为喜欢火车的孩子们创作音乐剧的构思。看了2个小时麻木的演出，观众就会感到惊奇，在韦伯的想法中，这些人到底是谁的孩子？刺耳噪声充斥着那些令人感到晕眩的集会，制式的轮滑，厌恶女人，奥利维式的效应，《星光快车》不愧为一部献给啥都有，却没有父母的孩子的礼品"。

《歌与舞》遭受了严重的打击："空洞的剧情就是空洞，不管多么有天赋的演员来表演都是空洞。剧作者并没有仔细了解艾玛这名演员，他们仅仅利用了她。我们每次和她在一起的时候，除了她的性行为，我们一无所知。这位作曲家的习惯是这样的：好曲子总是会被他重复利用，因此观众们没有离开的原因到底是他们想要留下，还是仅仅不想离开，就不得而知了。"

尽管里奇对于音乐并不是很懂，但是我们知道他一点也不会喜欢。这点在他对于伦敦版《歌剧魅影》中的评论就可以很清晰地看出来。当《歌剧魅影》在百老汇演出了一年半的时候，里奇对于这些音乐的鄙视丝毫没有下降："在那

首‘夜之歌’中，我们可以看到韦伯绞尽脑汁的绝望及渴望被接受。韦伯又一次写了那些普适的歌曲，这些曲子，当他们分配给其他角色或者安排在不同的时间表演（事实上韦伯在他的音乐剧中也确实是这么做的）对于整个戏剧故事的表达是没有影响的。”

里奇对于《爱的观点》的评价也很尖刻：“韦伯，作为最烂的作曲家，当他写关于猫、轮滑火车和掉落的吊灯之后，他做出了一个非常诚挚但是非常奇怪的决定：他要写关于人的音乐剧了！且不论《爱的观点》是不是一部关于人的音乐剧，这部剧带给人的激情就像去银行办业务一样。韦伯依旧表现了他的习惯，在整个剧中轮回使用一些旋律，其中一些还不错，但是大多数似乎在他之前的作品中出现过。”

当《日落大道》首映的时候，韦伯最终获得了《纽约时报》的好评，原因是，里奇在几个月前已经不是首席戏剧评论家了。但是里奇对于韦伯的毒舌，韦伯自然是记在了心上。在1991年，韦伯买了一匹4岁大的赛马（花了差不多4万美元），在阉割后，韦伯立刻给这匹马命名为“弗兰克·里奇”。韦伯的老婆对这个名字的含义做出了解释：这样，当这匹马失足的时候，我们也不担心。

延伸阅读

Citron, Stephen. *Sondheim and Lloyd Webber: The New Musical*. Oxford: Oxford University Press, 2001.

Ilson, Carol. *Harold Prince From* Pajama Game *to* Phantom of the Opera. Ann Arbor, Michigan: U.M.I. Research Press, 1989.

Mantle, Jonathan. *Fanfare: The Unauthorised Biography of Andrew Lloyd Webber*. New York: Viking Penguin, 1989.

McKnight, Gerald. *Andrew Lloyd Webber*. New York: St. Martin's, 1984.

Perry, George. *The Complete* Phantom of the Opera. New York: Henry Holt and Company, 1991.

———. *Sunset Boulevard from Movie to Musical*. New York: Henry Holt and Company, 1993.

Richmond, Keith. *The Musicals of Andrew Lloyd Webber*. London: Virgin, 1995.

Smith, Cecil. *Musical Comedy in America*. New York: Theatre Arts Books (Robert M. MacGregor), 1950.

Steyn, Mark. *Broadway Babies Say Goodnight: Musicals Then and Now*. New York: Routledge, 1999.

Wadsley, Pat. "Video: Marketing Broadway via MTV." *Theatre Crafts* 19 (February 1985): 14.

Walsh, Michael. *Andrew Lloyd Webber, His Life and Works: A Critical Biography*. New York: Abrams, 1989.

《歌剧魅影》剧情简介

“卖出去了！”一个声音划破了一个歌剧院中的的拍卖会。拍卖者说道，拍卖品666号是一个很久以前歌剧中的魅影的神秘的吊灯。我们看到了吊灯明亮的灯光，很快，这个吊灯到达了观众的头顶上。序曲之后，我们的故事回到了1861年的巴黎。

舞台上，正在排练一部与大象有关的夸张剧。费敏和安德烈是现在的新经理，他们见到了第一夫人卡洛塔、男高音皮昂吉和两名合唱队成员芭蕾舞教师吉里夫人的女儿梅格与克里斯汀。安德烈希望卡洛塔来唱，但是当她的咏叹调唱到一半的时候，在后台的一声巨响打断了她。紧张的观众说魅影出现了。吉里夫人传达了来自魅影的信息：5号包厢要时刻保持空闲，并且要支付他每个月2万法郎的薪金。薪金现在就应该结清一次了。

除了为这个信息感到吃惊，安德烈和费敏现在面临一个更加紧急的问题：当晚，卡洛塔拒绝演唱了，她也没有替补。这时候，梅格向前走来，说道：克里斯汀可以演唱！虽然克里斯汀说不出她的老师是谁，但是他们还是允许她来进行《想起我》咏叹调的演唱。当克里斯汀演唱的时候，背景转为了黑夜，观众们也进行了热烈的鼓掌。其中最为热烈的掌声来自一名新的赞助人子爵劳尔，他认出了克里斯汀，因为他们从小就认识对方。

当克里斯汀回到化妆间的时候，克里斯汀收到了一个她从未谋面的人的祝贺。这也就是她的神秘教师，也是她认为的已经死去的父亲答应照顾她的"音乐天使"。这时候，劳尔来了，希望能够带克里斯汀去进行晚餐，但是当他离开去取帽子时，克里斯汀的"天使"，也就是魅影，召唤了她。她通过了镜子，跟着魅影一起来到了歌剧院的地下。他们穿越了被数千蜡烛点亮的河来到了魅影的小屋。当她看到一副她自己身着婚纱的蜡像时，克里斯汀晕了过去。当她第二天醒来时，魅影正在使用管风琴进行创作。趁着魅影一不留神的工夫，克里斯汀揭开了魅影的面具。两个人都感到惊讶，但是当魅影冷静下来时，他意识到是时候将克里斯汀带回歌剧院了，要不然搜寻她的人就该来了。

在后台，一名舞台工作人员正在向合唱队的姑娘们讲述恐怖的有关魅影的故事。正在这时，经理们正在为魅影的一系列要求感到不安：他要求克里斯汀来主唱，而卡洛塔被安排一个不包含唱曲的角色，经理们反对了。但是当卡洛塔唱的时候，她突然失声了，只能像个蛤蟆一样低哑地发声。更为糟糕的是，那名舞台工作人员的尸体被发现吊在了绳索上，这引发了一阵骚乱。克里斯汀带着劳尔来到了房顶，魅影看到了他们在一起拥抱，紧接着，当克里斯汀回到舞台的时候，魅影将吊灯绳松开，吊灯在她面前的坠落，这正是魅影对克里斯汀不听从他命令的警示。

6个月后，克里斯汀和劳尔秘密订婚了，因为克里斯汀依然害怕魅影。突然，在新年假面舞会上，魅影身着血红色服装，头戴可怕的骷髅面具出现了。他以一种嘲笑的口吻宣布：他写了一个新的歌剧《唐璜的胜利》，现在应该由在场的人来表演了。在他消失之前，他扯掉

了克里斯汀隐藏在她脖子下的订婚戒指。

劳尔拒绝相信魅影是超现实的存在，他向吉瑞夫人询问更多的信息。她说很久很久以前，有一名丑陋但是很有技术的魔术师被一名波斯君主囚禁了。在他逃离后，整个歌剧院就开始出现了奇奇怪怪的事情。现在，魅影正在很远的地方导演着《唐璜》。克里斯汀对表演感到恐慌，因为劳尔认为这是一个抓住魅影的绝好时机。当她去探望父亲的墓地的时候，她能听到父亲的声音和魅影的声音纠缠在一起。劳尔跟了过来，并且看到了魅影催眠克里斯汀的过程。劳尔设法让克里斯汀醒来，气急败坏的魅影发誓要对他们两个人进行报复。

表演之夜到来了，唐璜跳下了舞台，来到了致命的绳索那里，但是魅影又一次出现在舞台上，他亲自来向克里斯汀求婚。克里斯汀对于他的请求不予理睬，并且拉下了他的披风来向观众展示他的身份。魅影离开了，并且沮丧地咆哮着。这次，他是带着克里斯汀一起离开的，带她来到了舞台下方的迷宫中。劳尔是第一个发现他们的，但是魅影很快用绳索勒住了劳尔的脖子，并且告诉克里斯汀她可以救下劳尔，如果她能够放弃劳尔并且去爱上魅影。

最终，克里斯汀做出了决定，她走上前去，亲吻了魅影。这一下，魅影复仇之心全无，也做出了全剧中唯一的无私举动：他放了克里斯汀和劳尔。最终，人群涌进了来，但是他们唯一看到的，只是魅影的面具。

《日落大道》剧情简介

当幕布降临的时候，一群人正围在一个游泳池周围，而池中是一具漂浮的尸体。一个年轻人走向前去，询问日落大道上到底发生了什

么事情。为了解开这个谜底，我们不得不追溯到 6 个月前，1949 年发生在洛杉矶的事情。年轻人乔·吉利斯（Joe Gillis）是一位好莱坞窘迫的编剧。因为债务，他正在摆脱那些催债的人。在工作室中，乔遇见了很多老朋友，但是没有人能够给他一份像样的工作。他来到了谢尔德雷克的办公室，在那里，他听到了谢尔德雷克的助手，也就是贝蒂对于乔最新作品的鄙视。当贝蒂发现乔在场时，感到十分惊骇，并且焦急地认错。事实上，贝蒂认为乔早期在一个杂志上写的故事《黑窗》还是有潜力成为好剧本的。虽然乔不是很情愿，但是他还是同意了周四在杂货店约见着和贝蒂聊聊，前提是贝蒂能够帮助他摆脱那些催债的人。

尽管贝蒂做出了努力，那些催债人很快在日落大道上又追上了乔。他迅速地转向了一个空车库，那些催债人没有看到他，从车库旁开过去了。同时，乔发现这个车库并不是空的，其中停着一辆古朴奢华的 1932 年的法西尼汽车。在旁边的建筑中，一个声音传来，询问他为什么来晚了。在乔回答之前，管家就已经将他引进了房间，并且询问他有关棺材的事宜以及他需要什么帮助。正当乔感到混乱之时，他看到一个衣着讲究的中年女人正在抱着一个小黑猩猩的尸体，低声讲到在她死去之后，她会去找它的。这个妇女将乔误认为是宠物殡葬师了，当她发现错误的时候，她让乔离开。正在这时，乔发现这个女人是已经过时气影星诺玛。他惊叫道："你过去很火哎！"被惹恼的诺玛说道："我依然很火，只是这照片不够给力。"很快地诺玛陷入了忧郁，回忆道她曾近通过一曲《一目了然》来打动观众的时光。

当她从白日梦中醒来时，她又一次要求乔离开，但是很快又把他叫了回来。她希望乔能够帮忙看看她打算重返舞台时写的一个剧本。当看了一部分的时候，乔试图让她明白这个事实上很烂的剧本对于一个初学者来说已经是不错的水准了。诺玛希望乔能够帮助她改剧本，当然，她不会白让乔帮忙的，她让管家马克思收拾了车库旁的房间安排乔住下，而马克思看起来已经把这件事情做好了。

乔如期赴了贝蒂的约，来到了小酒吧，在这里，有很多从事电影行业的人来来往往。人群中，乔发现了他的朋友阿迪，事实上他是贝蒂的未婚夫。令贝蒂感到失望的是，乔并不想和她一起来创作一部新作，而只是被动地完成她想要让他完成的工作而已。回到诺玛的家，乔很惊异地发现马克思已经将乔的行李从公寓中搬了过来，而且马克思还斥责乔没有打一声招呼就在夜里离开了。他说，诺玛时常会变得十分忧郁甚至想要自杀的，如果乔想要保住这份工作，那么他必须要遵从这个房间中的一些规矩。工作也渐渐地步入了正轨。在一天工作之后，乔会和诺玛一起来看她以前的老电影，并且诺玛也时常会高兴地想象着她重返舞台后的电影会是什么样子。

最终，诺玛准备将剧本交给德·米勒。乔预祝她好运，这时，诺玛惊呆了：难道乔要离开了吗？看到了诺玛焦急的样子，乔决定再停留一阵，等到派拉蒙那边有消息的时候再离开。过了几天，诺玛的房间中被各种比弗利男装的销售人员充斥，这是诺玛为乔准备的生日惊喜。她说，在她将要准备的新年舞会上，乔必须看起来十分体面。乔本来是要参加阿迪的新年舞会的，但是想来想去，还是决定参加诺玛的新年舞会。那些销售人员怂恿乔来买最贵的衣服，毕竟是诺玛来付账。

当新年到来的时候，和诺玛跳过舞之后，

乔询问什么时候其他客人才会到来，诺玛告诉他今晚只有他们两个人。乔感到了诺玛爱上他了，十分恐慌地离开了舞会去参加阿迪的舞会。这时候，贝蒂告诉他谢尔德雷克对于他的《黑窗》十分感兴趣，但是她觉得自己无法独自写好这个剧本，需要乔的帮助。她说，由于阿迪要去田纳西参加拍摄工作，她有足够的时间来完成这个剧本的工作。乔为了躲开诺玛决定参加这项工作，于是他给马克思打电话，希望要回他的行李。但是他得知，诺玛找到了马克思的刮胡刀片并且割腕了。乔慌忙回到诺玛家中，当诺玛将乔拉到长椅上的时候，幕布落下。

乔现在成为了一个"被囚禁的人"了，他收到了来自派拉蒙的电话。由于是一个助手打来的，诺玛迫使她自己三天后回复（来保持她的身份），同时决定自己亲自去派拉蒙一次。来到派拉蒙时，一个老守卫认出了她，让她在没有预约的条件下进去了。她看到了繁忙的电影过程。这时候，一个老前辈看见了她并且对她进行拍摄。就在闪光灯亮的一瞬间，她仿佛回到了过去的光辉岁月。德·米勒和她一起简单地追忆了一下往昔，并让她从这些舞台设置的兴奋中缓解一下，但是他发现诺玛似乎从来不知道隐退的意思，因此很是伤感。

乔找到了贝蒂，并告诉她他会为《黑窗》的事情而给她打电话的。另一方面，马克思发现了一些令人悲伤的事实，那就是派拉蒙给诺玛打电话事实上是为租用诺玛的车。诺玛却完全大意地以为自己即将上镜了，因此已经开始控制体型为上镜来进行准备了。在乔的闲暇时光中，他外出和贝蒂一起为《黑窗》的事情而忙碌。当看到《黑窗》的剧本上署名是贝蒂，却对她视而不见的时候，诺玛也感到了怀疑。那晚，在贝蒂的办公室，乔和贝蒂发现他俩相爱了，尽管还有诺玛和阿迪。

当乔回到诺玛的家中的时候，马克思正在等他，告诉他要小心一点。乔说谎言应该结束了，但是马克思却坚持诺玛必须不能知道一切内幕。逐渐的，乔意识到了马克思其实是以前的电影导演，同时也是诺玛的前夫。马克思倾其一生来维持诺玛生活在一种虚幻中，假装自己是她的粉丝给她写信，拦截一切的负面信息。但是事情已经逐渐地超越了马克思的控制。

诺玛找到了贝蒂的电话号码并且和她通了电话。乔打断了电话，要求贝蒂亲自去看看到底发生了什么。当贝蒂来到的时候，乔表现得异常放纵。贝蒂看到了乔的这一面，感到了十分恐慌。乔做这些事情都是为了尽快地赶走贝蒂，而他也成功了，贝蒂含着泪水离开了。诺玛虽然感谢乔做的事情，但是不能理解为什么他要带着打字机离开。当她去拥抱乔的时候，他告诉了她马克思为她编织了一张虚伪的网。和诺玛道别后，乔转身离开。诺玛生气地说："没有人会离开一个明星！"然后就开枪对他连续射击。显然，她已经完全崩溃了，她的嘴中一直嘀咕着以前影片中的对话和她脍炙人口的旋律；她误将记者的闪光灯当成是拍摄影片所用的摄影机、相机，她走下了台阶，告诉大家，非常高兴，并且已经准备好了谢幕演出。

谱例 57 《歌剧魅影》

韦伯/哈特，1986 年
《歌剧魅影》

时间	乐段	曲式	歌　词	音乐特性
0:00		引子		"魅影"动机； 强奏； 四拍子
0:18	1	主歌 a	**克里斯汀：** 在睡梦中，他唱给我听，在梦中，他来到了这里。 这个声音召唤着我的名字。 我又一次做梦了么？因为我发现 歌魅影已经植入我心中。	在人声低音区； 小调
1:02	2	主歌 a	**魅影：** 再和我唱一次我们的奇怪的合唱， 我在你心中的地位已经得到了提升。 尽管你转过了头不去看我， 歌剧魅影已经植入你心中。	转调
1:46	3	主歌 a	**克里斯汀：** 那些看到过你的脸的人，都退缩了。我就是你的面具， **魅影：** 他们听到的其实是我的声音 **魅影：**　　　　　　　　**克里斯汀：** 我的心智，你的声音，　　你的心智，我的声音， 已经合二为一；　　　　　已经合二为一； 歌剧魅影，　　　　　　　歌剧魅影， 已经深入你心中。　　　　已经深入我心中。	转调
2:20	4	B	**合唱：** 他来了，歌剧魅影，注意，歌剧魅影来了。	"他在那里"音乐动机 【在远处】
2:36	5	主歌 a	**魅影：** 在你的玄幻世界中，你总是知道那个人和传说。 **克里斯汀：** 其实都是你 **魅影：**　　　　　　　　**克里斯汀：** 在迷宫中，　　　　　　　在迷宫中， 暗夜中；　　　　　　　　暗夜中； 歌剧魅影，　　　　　　　歌剧魅影， 已经深入你心中。　　　　已经深入我心中。	转调
3:14			【说话：歌唱吧，我的音乐天使。】	
3:19	6	B	**克里斯汀：** 他来了，歌剧魅影。	"他在那里"音乐动机
3:38	7	人声尾声	啊！ 啊！啊！ 啊！啊！啊！	持续上升的花腔； 魅影在背后说话；
4:00			啊！啊！啊！	持续高音 C
4:11			啊！	高音 E 上延长

谱例 58 《日落大道》

韦伯 / 布莱克和哈普顿，1993 年

《女士买单》

时间	整体乐段	曲式	细分乐段	歌　词	音乐特性
0:00	引子				号角般的； 快板
0:04	1	人声 引入	a	**诺玛**： 快点，生日寿星已在路上。这可是个生日惊喜宴。	单纯的四拍子； 大调
0:10			a	我希望你记住了我的嘱咐。我要看见 一个脱胎换骨全新的他。	
0:18	【对话】				转调
0:35	2	A-1	a	**曼弗雷德**： 生日快乐！欢迎来到您的疯狂购物。 **乔**： 什么情况？ **曼弗雷德**： 您尽管随意，一切都已安排妥帖。	重复乐段 1； 音乐动机般的号角 结尾下降
0:42	3		a	每个人，每个人都是我装扮的。 **乔**： 哦，我的天哪。 **曼弗雷德**： 随便挑一双您喜爱的	重复乐段 1
0:50	4		b	**曼弗雷德**： 您只需挑选，剩下我来打理，这就是帝王般的 服务	快速爬升
0:55	5		b	你真是位幸运的作家。来吧，请试穿。	重复乐段 4
1:00	6		c	我眼力没错，您是 42 英寸胸围	上升下降
1:04	7		d	**乔**： 我完全不明白你在说什么。	低音区上下
1:07	8		d	**曼弗雷德**： 好吧，您只需知道这是女士买单。	重复乐段 7
1:11	9	A-2	a	这个时节获得奖赏可真棒。 **乔**： 滚出去！ **曼弗雷德**： 我的客户全都光鲜得体	重复乐段 2-8
			a	你只需扔掉那些破烂旧衣 **乔**： 嘿，够了！ **曼弗雷德**： 不知您可愿为我的宣传册做模特	
			b	这套白色条纹西装简直是为您量身定制。 **销售员 1**： 黑色 **销售员 2**： 或蓝色	

486

时间	整体乐段	曲式	细分乐段	歌　词	音乐特性
1:11	9	A-2	b	销售员3： 格伦格子裤 销售员4： 羊绒衫 销售员5： 马里布度假泳裤。	重复乐段2-8
			c	销售员6： 这是件漆皮系带鞋。 销售员7： 这是双复古名贵鞋。	
			d	曼弗雷德： 还有这件用小羊驼毛制作的精美大衣。	
			d	乔： 要这件大衣做什么	
1:48	10	A-3	a	诺玛： 拜托，乔，你甚至都还没试穿。 乔： 你确定？ 诺玛： 我认为你现在看起来很时髦	转调； 重复乐段2-8
			a	（对曼弗雷德）他做个决定比登天还难 （对乔）别那么不友善。我还以为你们作家都很富有同情心。	
			b	我喜欢看男人穿法兰绒。 曼弗雷德： 这非常衬托他的古铜肤色。	
			b	诺玛： 我们要这两件和那四件。 曼弗雷德： 我简直不能更爱您！	
			c	很快我们就能让他看起来不再像个落魄王。	
			d	乔： 再待下去您会让我很羞愧。	
			d	诺玛： 那好吧，我来挑选——反正我来买单。	
2:25	11	A-4	a	曼弗雷德： 晚礼服？ 诺玛： 我想看看你们最奢华的。 乔： 我不穿无尾礼服 诺玛： 那当然，亲爱的，只有侍者才穿无尾礼服	转调； 重复乐段2-8； 歌词有改动
			a	曼弗雷德： 让我们来挑燕尾服，白色领带和高顶礼帽。 乔： 我可不穿这些！ 诺玛： 乔，二等公民才会二流打扮。	
			b	乔，我厌倦了你那件破烂加油站工人衫	

时间	整体乐段	曲式	细分乐段	歌　　词	音乐特性
2:25	11	A-4	b	还有那件沾满昔日甜点的邋遢夹克	转调； 重复乐段 2-8； 歌词有改动
			c	**乔：** 我不必参加首映式，我不需要秀给别人看。	
			d	你忘了我是位作家——	
			d	谁会在意一位作家的穿着打扮	
3:01	12	A'-5	a	**诺玛：** 我会在意！乔，别对我如此狠心。 **乔：** 好吧，好吧。 **诺玛：** 你会成为我新年聚会上的白马王子。	转调； 乐段 1 （录音中此段采用对话形式，用词有改动）
			a	**乔：** 可我新年之夜有别的安排。 **诺玛：** 但那该是我们的夜晚。 **乔：** 我每年都和阿迪一起守岁	
3:17	13		e	**诺玛：** 我不能没有你，乔，我需要你。我已经给所有人发了请帖。	新的音乐动机； 旋律更级进
3:25	14		e	**乔：** 好吧，诺玛，我投降。 **诺玛：** 那是当然。当他们把你装扮整齐，你会引起全场轰动。	
3:34	15	A-6	a	**销售员：** 我们挑选的是电影界时尚款 **曼弗雷德：** 最新设计 **销售员：** 我们装扮过每一位电影明星和歌手红人	重复乐段 2-8； 部分歌词变动
			a	从他们闪亮的鞋头到你的帽带。 **曼弗雷德：** 别相信直觉，你不会后悔选择这件小羊驼大衣。	
			b	**销售员：** 如果你需要对手尊重，如果你想赢得女孩青睐	
			b	如果你想要俘获某个灵魂，或是打碎某人芳心，	
			c	如果你想让全世界都爱你。 **曼弗雷德：** 你必须学会接受。	
			d	**销售员：** 你必须决定你扮演的角色	
			d	**曼弗雷德：** 这个角色值得女士买单。	
4:11	16	人声 尾声	d	**销售员：** 何不全部拿下？	重复乐段 8； 在歌词"全部"上延长
4:19				【说话：这又没什么坏处，不是吗？】	突然安静
4:20				女士买单	强奏

488

第 *41* 章

全新组合：勋伯格与
布比尔

1972 年，阿兰·布比尔（Alain Boublil）受邀至纽约观看了《基督超级巨星》的首演。这件事对于他有着深远的影响，当他回到法国的时候，决定创作一部相似的法国戏剧作品。对于这件事情的激情一直推动着布比尔向前走。很快，他就说服了克劳德·米歇尔·勋伯格（Claude-Michel Schönberg）加入了他的团队。在之后的几年，勋伯格和布比尔将会恢复法国音乐剧的地位，这不仅冲击了美国和英国的戏剧市场，也冲击了韦伯的地位。

把巨型音乐剧引入法国
BRINGING THE MEGAMUSICAL TO FRANCE

布比尔和勋伯格希望使用法国历史中的大事件来创作一部音乐剧。1973 年，两人决定使用法国大革命的题材，并采用韦伯早期音乐剧中使用的发行概念专辑的做法。专辑销量很好，这也让该剧同年的巴黎首演观众爆棚。首演场地选定在巨大的巴黎体育场，而这也反映了布比尔和勋伯格想要把作品搞大的野心，虽然两人只是刚刚涉入音乐剧行业的新人。已有的小

说已经将法国大革命的事情深深地烙在每一个观众的心中，因此观众们也十分期待布比尔和勋伯格将如何演绎这一题材。

然而，决定接下来的演出题材却让布比尔花费了一些时间，正如他所说："我们至少已经提出了六七个想法，但是最终都被这样或者那样的理由而抛弃了。"他们研究了在纽约和伦敦的音乐剧，勋伯格回忆道："我想起来了一个出众的黑人版本的《绿野仙踪》和《丕平丕平》。而同时，布比尔在伦敦看了《奥利弗》的新制版本，其中狡猾的扒手道吉的形象让他立刻想到了《悲惨世界》原著中的一个重要角色——街头顽童小伽弗洛什（Gavroche）。""这就好像是一拳击中了我的太阳穴一样。"布比尔说，"我现在开始从我的眼光审视雨果的《悲惨世界》中的每一个角色：冉·阿让、沙威、伽弗洛什、珂赛特、艾潘妮以及马吕斯等，我开始构思他们在舞台上应该如何笑，如何哭，如何唱。"

雨果作为法国伟大的作家之一，在 1885 年去世的时候，曾经留下遗言说他的诗歌不能被用于音乐，但是对于他的小说并没有相应的陈述。1862 年，雨果出版了他的史诗巨作《悲惨世界》，其受欢迎程度已经预示了百年后音乐剧

改编的盛况：评论家们会极力批评它，但是它会受到观众们的喜爱。有几年时间，梵蒂冈甚至将这本小说列为禁书，但是它的销量依然数以百万计。《悲惨世界》经历了批判性的评价，时至今日，已经成为法国最受欢迎的文学作品之一。

图 41.1　埃米尔·巴亚德（Émile Bayard）为 1887 年版《悲惨世界》雕刻版画珂赛特

图片来源：维基共享资源，https://commons.wikimedia.org/wiki/File:Emile_Bayard_-_Cosette.jpg

勋伯格很喜欢将《悲惨世界》原著搬上音乐剧舞台的想法，他认为这样可以彰显自己国家的文化遗产。事实上，勋伯格为了能够全心全意参加到制作《悲惨世界》音乐剧的过程中来，特意辞掉了在一家颇具盛名的录音公司里的制作人职务。正像之前的演出一样，整个团队打算先制作出概念专辑。1980 年初，专辑销量很好，达到了 26 万张。同年 9 月，与专辑同演员阵容的舞台版上演于巴黎体育场。

把法国巨型音乐剧引入英国
BRINGING THE FRENCH MEGAMUSICAL TO ENGLAND

尽管观看演出的观众超过了 50 万人，但除了连演几场并被一家美国小型歌剧公司看中之外，该剧在国际范围内并没有产生多少影响力。然而几年后，导演彼得·法拉戈（Peter Farago）爱上了这张概念专辑。他将专辑带到了麦金托什在伦敦的办公室，并且说服后者仔细聆听。麦金托什回忆道："做出那个决定是一瞬间的事，但听到第四首唱段时，我已经被完全点燃。一个 11 月的早上，我打电话给勒纳（后来也定居伦敦）让他来听听。勒纳也认为这是个很杰出的作品，但他拒绝接手。"我并不写这类人的东西，"他说，"但你必须要继续完成这个工作。"

麦金托什最初的几位合作者相继离开团队，法拉戈也理所当然地认为他将是这部戏导演的不二人选。然而，麦金托什却私下里开始和特雷弗·纳恩商谈。纳恩会接受这个工作吗？麦金托什给纳恩寄去了一张概念专辑，几星期后，纳恩对麦金托什坦言："我一直在车里聆听这张专辑，完全被洗脑了，我会参加这个工作。"但纳恩提出了一些条件，比如他需要约翰·卡德（John Caird）来做他的助理导演，也希望制片工作由皇家莎士比亚戏剧团（Royal Shakespeare Company）来完成。与此同时，麦金托什保持挑选演员和音乐人员的权力。纳恩最终接受了该剧导演的工作，这也让知情后的法拉戈非常伤心，尽管他收到一笔慰问金以抚慰其受伤的心灵。

起初，麦金托什的合作方是拥有好几个百老汇剧院的詹姆斯·内德兰德（James Neder-lander）。内德兰德曾邀请麦金托什带着他的《奥利弗》复排版远渡重洋，但工作中，麦金托什发觉自己小心翼翼，一丝不苟的工作方法和内德兰德大刀阔斧的做事风格很不合拍。一次次本应该细致入微的探讨完全变了味（不那么严谨，甚至随着时间的推移变得愈发刻薄）。最终，内德兰德退出了《悲惨世界》的项目。

麦金托什邀请诗人詹姆斯·芬彤（James Fenton）来为该剧进行英语版的改编，后者出人意料地接受了这份工作。1983年，芬彤曾花了两个月时间跟随英国学者瑞德蒙德·欧汉龙（Redmond O'Hanlon）穿越婆罗洲。旅行过程中，芬彤备受各种吸血虫、蚊子、致命蚂蚁、漏水独木舟等糟糕状况的魂绕，而这本随身携带的雨果原著《悲惨世界》便成了最好的精神慰藉。虽然，为了减轻背负行囊的重量，芬彤不得不途中将读完的部分一页一页撕下来。欧汉龙将这段冒险经历记录下来，并出版成为当时的一本畅销书——《步入婆罗洲深处》（*Into the Heart of Berneo*）。

在改编音乐剧的过程中，芬彤提出了一些有关戏剧结构的建议。正如爱德华·贝尔（Edward Behr）观察到的那样，原本的法语舞台版本可以说是"一幕幕《悲惨世界》中的场景"，其本质宛如拼图。场景的描绘并非旨在展示整部小说，因为原著中的故事对于法国观众来说早已家喻户晓，从头到尾的详尽叙事必定会让观众失去耐心。然而，对于非法国观众而言，必要的情节交代不可或缺，因此芬彤建议全剧开场应该展现冉·阿让作为罪犯时的艰辛劳作以及迪涅主教对于冉·阿让的宽容与慷慨。

纳恩和卡德对于芬彤的改编工作并不满意，

认为他的歌词过于雕琢，有时甚至晦涩难懂，根本不适合歌唱。更重要的是，芬彤的工作进度实在是太慢了，这也让麦金托什意识到该剧1984年10月首演的计划即将化为泡影。麦金托什知道该做什么，事实上他也这样做了。芬彤明白麦金托什拥有开除他的权力，但他也抱怨说："我的工作其实非常痛苦。"最终，芬彤的贡献以演出提成的方式得以补偿，这无疑是让人欣慰的，因为该剧自开演以来已经为芬彤赢得上千万英镑的收益了。

麦金托什向赫伯特·克罗采（Herbert Kretzmer）求助。1985年3月1日克罗采正式受聘，他立即投入到夜以继日的工作中。当时，芬彤的工作尚未完成至第一幕结束，而克罗采很快便意识到，这并不是一个简单的将法语译成英语的翻译工作："我从事的工作怎么看也不是翻译，我的工作有1/3是翻译，有1/3是自由改编，需要根据已有的音乐去创作，还有1/3几乎完全就是在创作新曲。"更有难度的是，所有台词都需要适用于歌唱，因为该剧如同韦伯音乐剧的惯例——从头唱到尾（正因为如此，《悲惨世界》常常被误认为是韦伯的音乐剧作品）。

勋伯格和韦伯一样，在《悲惨世界》中使用了很多重复的旋律，其中"低头看"（Look Down）这段罪犯们开场时演唱的固定音型会在冉·阿让每次遇到天敌沙威时出现。这段旋律也会回响在德纳第夫妇（Thenardier）的唱段"狗咬狗"（Dog Eats Dog）中，同样也会在巴黎穷人向悲惨经历做斗争的情景中出现。冉·阿让在序曲中的自我觉醒是那样充满力量——从自谴偷盗行为，到决定要洗心革面，重塑自己，用一生去彰显主教的信仰。此外，"低头看"中的固定音型还回响在沙威决定向他过去行为道别的场景中。相似的是，芳婷临终前演

唱的那首"靠近我"（Come to Me），其中旋律在全场最后冉·阿让弥留之际也在此出现了，并和终场曲《你听到人民的歌声了吗》（*Do You Hear the People Singing*）交相呼应于一体。此外，德纳第夫妇在唱段《狂宴中的乞丐》（*Beggars at the Feast*）中，也重复了唱段《一家之主》（*Master of the House*）中的旋律。除此之外，《悲惨世界》中还出现了一次奇怪的音乐重复，那便是马吕斯的《人去楼空》（*Empty Chairs at Empty Tables*），这段旋律来自于序曲中主教救赎冉·阿让心灵的那曲《一心为主》（*Soul for God*）。我们很难从场景中看出这两首唱段之间的内在关系，但也许将这两段旋律紧紧串联在一起的正是"奉献"的精神主题——主教愿意放弃珍贵的银器来帮助冉·阿让改邪归正成为一个诚实的人，而马吕斯的革命战友们在一次帮助巴黎穷人的行动中奉献出了自己宝贵的生命。

当然，《悲惨世界》中的音乐也有完全独立的唱段旋律，比如珂赛特的那首《云中城堡》（*Castle on a Cloud*），其中精致的木管乐器和竖琴营造出一个天真无邪的童真气氛，而这些乐器也给珂赛特的演唱增添了一种类似八音盒的音乐效果。这是年幼的珂赛特短暂逃避现实生活的唱段，其中的小调调式很好地契合了珂赛特的哀伤心境。如谱例57所示，乐段 a 用一种不对称的节奏型将这首"空中城堡"中虚无缥缈的气质很好地烘托出来，其不断出现的三拍子和二拍子切换，在听觉上营造出五拍子的音乐效果。然而，这种不对称的节奏切换和悲喜交加的小调模式在乐段 b 中被完全摒弃了。当珂赛特听到有人对她说"我爱你"——一句现实生活中根本不可能听到的话语，她的演唱达到情绪最高潮。在转回乐段 a 的过渡乐段中，

音乐旋律转入大调，节奏也进入了相对稳定的四拍子。之后，乐段 a 再次出现，音乐继续回归到不规则的三 / 两拍子交替以及小调中，仿佛预示着珂赛特重新回到悲惨的现实中。在这段短小的珂赛特"咏叹调"之后，马上出现了她因为德纳第夫人到来而惊慌失措的台词。这与韦伯的音乐剧理念同出一辙——音乐剧和歌剧之间的界限变得愈发模糊。

克罗采的工作（包括之前芬彤的工作）并不轻松，因为雨果的小说超过了 1200 页。不出意料，《悲惨世界》理所应当地成为了一部大制作，其第一次演出时间竟然超过了 4 个小时。经过删减之后，该剧 1985 年在伦敦巴比肯剧院的首演时长依然是耸人听闻的三个半小时。尽管已经删减，《悲惨世界》依然受到戏剧评论界的猛烈抨击，尤其是这种"摇滚＋歌剧"的表演形式以及对于这本享誉世界的小说名著的改编方式。英国小说家弗朗西斯·金评论道："整部音乐剧和小说原著的关系，就如同歌唱电报和史诗一般不相匹配。"

首演的状况让麦金托什万分痛苦，不仅是因为尖刻的评论，而且他仅有 48 小时来决定是否要在 10 周之后将《悲惨世界》搬入伦敦西区的大剧院。当时，麦金托什已经在皇宫剧院交付了 5 万英镑的定金，是要放弃这笔不能退还的定金？还是要冒着更大风险将演出转移到演出成本更高的伦敦西区？如果选择后者，一旦失败，那将是至少 30 万英镑的经济损失。麦金托什最终拨通了巴比肯剧院的电话，但却被告知："很诧异你居然可以打通，电话一直占线，剧院已经卖出去 5000 张票了。"观众间良好的口碑相传，让《悲惨世界》首演之后的三天演出座无虚席。很快，该剧在巴比肯剧院的所有演出票全部销售一空。正如当年雨果原著经历

的情况一样，初期的负面评价被接踵而来的正面褒奖所取代。至此，麦金托什终于可以舒畅地喘口气了，他最终决定将之后的演出转场到规格更高的大剧院。

当《悲惨世界》即将亮相皇宫剧院时，虽然整场演出已被剪辑到3小时，但投资方的预付款仅到位了30万英镑，这个数字远低于麦金托什的预期。然而，巴比肯剧院首轮演出的票房收益，却为该剧在皇宫剧院的演出赢得了250万英镑的资金。2004年，《悲惨世界》转场至伦敦的皇后剧院，而其在伦敦的演出一直持续到了今天（超过7500场）。1987—2003年，《悲惨世界》登陆百老汇并获得连演6680场的票房成绩。该剧一举赢得八项托尼大奖，并创下当时百老汇音乐剧演出票价最高纪录（50美元）。此外，《悲惨世界》在世界各地的演出也取得了巨大成功。为纪念该剧上演十周年，《悲惨世界》各地演出版中的演员齐聚皇家阿尔伯特音乐厅，举行了一场盛大的音乐会版演出。

此后，《悲惨世界》还在英国O2体育馆举办了25周年纪念音乐会。该剧电影版于2012年12月上映，其主演阵容明星璀璨（休·杰克曼、罗素·克劳和安妮·海瑟薇等）。《悲惨世界》电影首映日票房便打破了美国音乐电影的纪录，其后一个月，它也同样在英国打破了同项纪录。

音乐剧《悲惨世界》1987年首演于纽约并赢走八项托尼奖，九年后，卡梅隆·麦金托什为了展示其个人品牌水准，对这部剧提出了更高标准（更无情）的演出要求。麦金托什认为该剧的百老汇版表现欠佳，让人审美疲劳。于是，他请来了《悲惨世界》的全国巡演演员，并解雇了一半的纽约版演员。随后，麦金托什进行了重新选角，只留下了原来的一位主演，并把另一位主演替换成其他角色。麦金托什要求演员们展开圆桌讨论，一起阅读雨果的小说原著，帮助他们重新熟悉这部巨作，并花费五周时间为他们排练。评论界对于焕然一新的《悲惨世界》给予了热烈的评价。这一翻新工作成就了《悲惨世界》在百老汇连演六年的战绩（1987—2003年），票房成绩达到6680场（尽管最高票价为50美元）。时至今日，自首演以来，《悲惨世界》已在百老汇重新复排了两次。

494

图41.2　2015年法国版《悲惨世界》中的舞台路障

图片来源：维基共享资源，https://commons.wikimedia.org/wiki/File:Les_Mis%C3%A9rables_1.JPG

从杂志到音乐剧
FROM A MAGAZINE TO A MUSICAL

在《悲惨世界》皇宫剧院首演的庆功晚会上，布比尔和勋伯格向麦金托什表示，他们非常荣幸可以被看作为专业创作者，也很期待加入到新作品的创作中。然而，他们并没有向麦金托什透露接下来几个月的工作计划。他们的工作方式需要精雕细琢，这样才能孕育出最符合特定戏剧情景的唱段。如同韦伯和瑞斯的合作，勋伯格先谱写旋律然后由布比尔填写歌词。和欧文·伯林等前辈一样，勋伯格需要有人将他的旋律转化成为一种音乐符号。

这项秘密工程名为《西贡小姐》(*Miss Saigon*)，创作灵感来自于一张杂志中的照片，这张照片捕捉到了一个令人揪心的时刻：一名越南母亲嘴唇紧闭，生怕自己哭出声来。她正与即将登机的女儿道别，而女儿即将前往美国寻找自己从未谋面的父亲。勋伯格被这张照片中的画面深深打动："这位女子面对痛苦时的缄默事实上却是一声痛到极致的哀号，这哀号超越了地球上所有的悲悯，而孩子的眼泪，便是对战争拆散所有相爱之人的最终控诉。"

该剧的剧本创作显然受到了普契尼歌剧《蝴蝶夫人》(*Madama Butterfly*)的影响——一位名叫蝴蝶夫人的日本艺妓爱上并嫁给了一名投机取巧的美国人平克顿(Pinkerton)，经历断肠终于盼来丈夫归期的她，竟然等来了丈夫和他在美国的妻子，而丈夫归来的唯一目的就是想要回与蝴蝶夫人生下的儿子。为了确保儿子返美过程中不会遭遇任何麻烦，绝望中的蝴蝶夫人结束了自己的生命。勋伯格和布比尔将原剧中的故事改搬到了越南战争时代，并将这名美国

士兵改写成了悲剧的战争受害者。事实上这部音乐剧和法国也有关联，因为在美国介入之前，越南一直处于法国的掌控之下。

1986 年，勋伯格和布比尔给麦金托什试演了《西贡小姐》的第一幕。在录音带的伴奏下，勋伯格亲自演唱了其中的唱段并恳请麦金托什的意见。然而，这个意见却并非如其所愿：麦金托什显然不能接受《悲惨世界》与《西贡小姐》在艺术风格和戏剧情绪上存在如此显著的差别，后者笔触更加犀利并使用了大量的戏剧对白。在返回巴黎的航班上，勋伯格回忆道："被麦金托什拒绝之后，我们都觉得此事无望，只能接受现实。"让人惊喜的是，两天之后，麦金托什告诉他们，他一直在反复聆听录音带并为这种风格上的改变而倍感激动。

图 41.3　激发《西贡小姐》创作灵感的辛酸照片

做出艰难抉择
MAKING HARD CHOICES

当勋伯格和布比尔准备为麦金托什展示第二幕时，后者提出为该剧物色一位协助完成歌词的创作者。虽然布比尔的英文功底毋庸置疑，但他和麦金托什都明白该剧更需要一位母语是英语的作词人。他们试图去说服克罗采，但是克罗

采却婉言拒绝，理由是他并非美国人（出生于南非的英国人）。其他人选还有小理查德·麦特白，他是一位美国作家，曾与韦伯和麦金托什在《歌与舞》(*Song and Dance*) 的美国演出版中共事过。麦金托什认为麦特白也许会对这部新作有所帮助，但麦特白从未听说过勋伯格和布比尔，也很敏感于越战这个让很多美国人高度紧张的话题，因此最终拒绝了麦金托什的邀请。

有一阵，麦金托什变得有些沮丧。然而，那盒曾经说服麦金托什的录音带开始对麦特白产生影响。麦特白观看了一场《悲惨世界》的演出，这也帮他更加意识到勋伯格和布比尔的价值所在。在初次会谈的数月后，麦特白询问麦金托什作词这个职位是否仍然空缺。但麦特白很快发现，自己很难与布比尔一起共事。

音乐穿越万里
MUSIC CROSSING THE MILES

《西贡小姐》的主创者打算先发布一张概念专辑，如同之前两部作品一样。但是，当麦金托什听完制作并不精良的录音之后，迅速放弃了这个想法，因为他不想用这样的方式发布歌曲，而乐队似乎也与剧目不相匹配。最终，麦金托什取消了专辑的发布（因此损失18.5万英镑）并解雇了原本的乐团。更大的难题是，和之前的《悲惨世界》一样，为《西贡小姐》寻觅一位好导演显得尤为艰难。这回轮到纳恩自认为是导演的合适人选，而麦金托什却并不这么认为：纳恩在《象棋》(*Chess*) 的美国版制作

图 41.4　2016 年伦敦版《西贡小姐》使用的大型混音板，显示了巨型音乐剧在技术上不断需求

图片来源：维基共享资源，https://commons.wikimedia.org/wiki/File:DiGiCo_SD7_Miss_Saigon_UK.jpg

496

中表现糟糕，而《西贡小姐》更需要一位精通美国时事政治的导演。同时，纳恩还可能接手韦伯的《爱的观点》（Aspects of Love），该剧的首映时间与《西贡小姐》安排在同年。麦金托什认为，纳恩不可能同时胜任两部独立音乐剧的导演工作。

麦金托什希望邀请迈克尔·贝内特（Michael Bennett）加盟，无奈贝内特当时正和艾滋病作斗争。杰罗姆·罗宾斯也认为自己不适合做该剧的导演。于是，麦金托什开始和杰瑞·扎克斯（Jerry Zaks）交流，但后者并不想在伦敦住上一年或者更久。最终，麦金托什找到了年轻的导演新秀尼古拉斯·希特纳（Nicholas Hytner），后者曾被邀请为《爱的观点》的导演，虽然最终被纳恩替代。希特纳合适的档期，也让麦金托什最终确认了该剧的导演。

昂贵的舞台设置是《西贡小姐》的另一大挑战。该剧要在当时欧洲最大的商业剧院德鲁里巷剧院上演，其空旷的剧场空间会使演员看起来非常渺小。为了转移观众们的注意力，舞美设计约翰·纳皮尔（John Napier）为该剧设计出复杂的舞台道具切换，而这需要借助于电子化的机械装置，引导拖车在隐藏的舞台导轨中移动。讽刺的是，《西贡小姐》中最为壮丽的舞台道具——美军撤离场景中出现的同实物大小的直升机，其底盘的上升和下降却是由最简单的舞台手段予以实现的。

《西贡小姐》第一幕的唱段《我依然相信》（I Still Believe）中，舞台上需要出现分割式的布景设计。如谱例60所示，这是一首二重奏，始于女主角金的独唱——她在胡志明市梦到克里斯后醒来，中间穿插着她对爱人的回忆；温柔的拨弦乐器与悠扬的尺八（一种日本竹笛）营造出金所处的亚洲环境；在乐段 b 中，金坚信克

里斯会回来。观众的目光被吸引至舞台的另一端——远在美国的艾伦正看着丈夫克里斯睡觉的模样。这两位女性的音质是符合各自角色需要的：金偏向于女高音，相比之下艾伦则是较低的次女高音，而艾伦唱段的伴奏也被属于西方文化的钢琴所取代。然而，剧中拥有同一位爱人的两位女性，却在该曲中展现出千丝万缕的相似：首先艾伦重复了金 a、b 乐段的旋律，就在克里斯睡梦中辗转反侧时，艾伦转入全新的乐段 c——她试图去抚慰丈夫，却不知他为何会如此紧张。最终，艾伦和金开始合唱，金重唱着她的 b 段旋律，而艾伦则接着演唱 c 段旋律。两人虽然演唱着和声却并未意识到彼此的存在，而最后两人的旋律和谐重叠在一起，似乎在传达着两人相同的信念——对克里斯的爱至死不渝。

《西贡小姐》的演员挑选工作比设计舞台道具花费了更多的时间，最初仅有 31 名演员响应了剧组在《舞台》（Stage）杂志上刊登的选角面试广告。为此，麦金托什团队甚至将广告贴在了中餐馆、佛教庙宇以及所有东南亚的大使馆，越南大使馆甚至将该剧名字解释为《胡志明市小姐》（Miss Ho Chi Minh City）。与此同时，剧组也来到了纽约、洛杉矶、夏威夷以及费城。一批女演员试音后，选角热潮在马尼拉点燃。当剧组重返马尼拉再挑 8 名男演员的时候，发现试音间已经爆棚。更有甚者，备选名单中排列第 15 名的一名演员，由于自己预定的省际航班超额预定，他立即向其他乘客解释了为何必须出现在马尼拉的原因，而机上居然有名乘客自愿让出自己的座位，也因此成全了该演员的最终试镜。

乔纳森·普雷斯（Jonathan Pryce）在剧中饰演一位非常关键的角色——工程师，该角色在《西贡小姐》中的作用如同音乐剧《酒馆》中的司仪主持。工程师的种族被定义为欧亚混血，所

以普雷斯使用了古铜色的粉底以及双眼皮胶贴等来展现各种亚裔特性。虽然，普雷斯作为一名优秀的戏剧演员已经被大家所熟知，但他的唱功如何却鲜有人知。很快，普雷斯便迈出了决定性的一步，种种猜测瞬间变得站不住脚——他将要在百老汇的音乐剧演出中闪亮登场。

《西贡小姐》最终于 1989 年首映并备受好评，演出门票也提前预售出好几年。但主创者们并不满足，1990 年春天，他们开始对该剧开场和闭幕的场景进行大幅修改。此外，不管百老汇版还是其他地方的演出，他们都需要简化舞台道具。其中，金的舞台装备是个典型问题，需要用三个拖车来实现与她相对应的场景——工作的"梦乡"酒馆、越共执政后与其他越南人共用的小屋以及在曼谷的房间。而仅仅这三个场景就需要借助大量后台装置予以实现。正如麦金托什的调侃："金虽然是位一文不名的越南女孩，但她的'财产'却远胜于美国地产大亨唐纳德·特朗普。"

与百老汇博弈
BATTLES WITH BROADWAY

集中解决技术问题的同时，《西贡小姐》剧组遇到了新麻烦。麦金托什根本没有想到，美国演员圈中兴起了政治种族风暴。麦金托什打算让普雷斯继续出演最初的角色，后者已申请成为演员工会成员。演员工会接收已成名演员原本是件司空见惯的事情，普雷斯本人也曾经获得包括托尼奖在内的很多戏剧奖项。然而，令麦金托什沮丧的是，一群亚裔演员工会的成员却极力反对普雷斯的出演，他们认为工程师的角色应该由一名亚裔而非白人演员来饰演。正像一名美籍华人演员所说："是时候让有色人

种来饰演他们应得的角色了。如果观众被剥夺了观看非白人演员饰演同肤色角色的权利，那我们连向这种'非本色出演'行为发起挑战的机会都没有了。"一些美国激进主义者也认为，英国演员工会没有对普雷斯的出演提出异议，仅仅只是表明该组织压根"不关注其成员"。

麦金托什对此表示既震惊又愤怒。作为制片人，他有权雇用任何中意的演员，这些抗议者无疑是在挑衅自己在剧组中的至高决定权。更重要的是，抗议者们言语之中充斥着歇斯底里的敌意，麦金托什担心这会影响到整个剧组后台的工作氛围。麦金托什最初保持沉默，希望演员工会理事们可以出面消减这样的敌意。然而，1990 年，演员工会委员会却同样站到了麦金托什的对立面。工会主席名叫科琳·杜赫斯特（Colleen Dewhurst），作为白人演员的她却刚刚在话剧《四川好人》（*The Good Woman of Szechuan*）中饰演了一位亚洲女性的角色。杜赫斯特试图理性地说服麦金托什，认为谁出演工程师这个角色并不重要。她建议麦金托什应该从票房角度出发而放弃普雷斯，因为此时《西贡小姐》百老汇版的票房已经预售出两千五百万美金了。

对于麦金托什来说，他只能孤注一掷。虽然通过法律仲裁的方式也许可以解决问题，但麦金托什并没有这样做，而是在《纽约时报》的显眼位置刊登了一则告示——《西贡小姐》在百老汇的演出将被取消，并且说明演员工会的决定"极大地违反了艺术的完整性和自由性"。这无疑引发了另一场风暴，但这一次，几乎所有人都站在了麦金托什这边。一周之后，演员工会扭转态度，欢迎普雷斯归队。但这并不能让麦金托什完全安心，他要求演员工会承诺这样的事情不会再发生，并确保"整个演出、制

作过程中，任何演员都不能遭受恐吓、歧视、嘲讽以及各种无形压力"。一份正式的声明出台了，10 月之后，这个耗费 1000 万美金的高品质音乐剧的百老汇版本开始正式进入选角流程。

这场关于选角的争执却产生了意外的收益：《西贡小姐》百老汇版首演之前，该剧的预售票房已经飙升到 3100 万美元（这多少和最高票价达到 100 美元有关）。评论界对于该剧纽约首映的反响与之前的伦敦版差不多：一些人因舞台效果而感伤，而更多的人则是为这个演出中揪心的爱情故事感动。普雷斯在该剧中的卓越表现为其赢得了托尼最佳男演员奖，而《西贡小姐》最终也将三项托尼大奖收入囊中。《西贡小姐》伦敦和纽约版的舞台制作都很精良，其在伦敦西区的演出经历了 4246 场，而在百老汇则上演了 4092 场。

后《西贡小姐》作品
POST-SAIGON PRODUCTIONS

勋伯格和布比尔的第四次合作，同时也是他们合作的第二部英语作品，在《悲惨世界》和《西贡小姐》还在上演时就登台并草草收场。尽管这部《马丁·盖尔》（*Martin Guerre*）获得了包括最佳音乐剧在内的 4 项奥利弗奖，但它糟糕的制作却让这对搭档蒙受了 800 多万美元的经济损失。尽管之后剧组做出了一些补救措施，但还是无法挽救该剧美国巡演时的惨败，该剧最终在洛杉矶惨淡落幕。

在制作美版《马丁·盖尔》的过程中，勋伯格和布比尔宣布他们将在 1998 年年初制作一部新剧，但却发现自己被一再拉回到《马丁·盖尔》的故事里，并不断试图去修正一些他们认

为不完美的东西。虽然，自从《马丁·盖尔》之后勋伯格和布比尔再也没有新的剧作问世，但这对相当具有才华的音乐剧创作组合依然值得我们的热烈期待。

延伸阅读

Behr, Edward. *The Complete Book of* Les Misérables. New York: Arcade Publishing, 1989.

Behr, Edward, and Mark Steyn. *The Story of* Miss Saigon. New York: Arcade Publishing, 1991.

Gänzl, Kurt. *The Musical: A Concise History*. Boston: Northeastern University Press, 1997.

Gottfried, Martin. *More Broadway Musicals Since 1980*. New York: Abrams, 1991.

Green, Stanley. *Broadway Musicals: Show by Show*. Third edition. Milwaukee, Wisconsin: Hal Leonard Publishing, 1990.

Miller, Scott. *From Assassins to West Side Story: A Director's Guide to Musical Theatre*. Portsmouth, New Hampshire: Heinemann, 1996.

Steyn, Mark. *Broadway Babies Say Goodnight: Musicals Then and Now*. New York: Routledge, 1999.

《悲惨世界》剧情简介

一群囚徒正在做苦力，被监禁 19 年的冉·阿让获得假释。但他并非自由人，警探沙威解释说冉·阿让只是暂时被假释而已。出狱之后，冉·阿让备受欺凌，只有迪涅主教对他慈爱友善。但心存怨恨的冉·阿让却在半夜抢劫了主教。冉·阿让被捕之后，主教以德报怨，宣称冉·阿让并未偷盗，而是本人自愿赠与，并把一对巨大银质烛台交到冉·阿让手中。

主教告诉冉·阿让，已经在上帝那里帮他洗净了灵魂，冉·阿让将这对烛台当成自己洗心革面的契约。冉·阿让逃到一个偏僻小镇，用了八年时间奋斗成为市长。工厂女工芳汀不断被领班骚扰，还因此招来女同事嫉妒。同事捡到芳婷的一封信，是酒店老板德纳第夫妇写来的，他们寄养着芳汀的女儿珂赛特。女工们发现芳汀未婚便有私生女，便以拒绝和道德低

下之人共事为由向领班提出抗议。不肯委身于领班的芳汀最终被解雇。

为了养活珂赛特，芳汀卖掉了所有的东西——首饰盒、头发，甚至身体。她因为袭击了一位施虐顾客而被捕，冉·阿让和沙威同时赶到现场。冉·阿让认为芳汀急需医务治疗，于是决定把她送往医院。沙威没有认出冉·阿让，他误以为另一位被捕的犯人是冉·阿让，而此人即将被判处刑罚。冉·阿让会袖手旁观吗？

冉·阿让当然不会，他在那个无辜之人的审判上袒露自己身份，并赶往医院看望垂死的芳汀。沙威赶到之后，冉·阿让正许诺一定会照看好珂赛特。沙威不相信冉·阿让在安置好珂赛特之后会主动回来投案自首，无奈之下冉·阿让只能强行逃脱。冉·阿让来到德纳第夫妇的小酒店，夫妻俩不仅虐待珂赛特，而且还谎称在珂赛特身上花费很多。愤怒的冉·阿让扔给夫妻两1500法郎，然后带走了珂赛特。

冉·阿让带着珂赛特在巴黎平静地度过了10年，这期间沙威从未放弃过追捕。德纳第夫妇和一群穷苦巴黎乞丐流浪街头，年轻的伽弗洛什倒是对此并不介意。学生们聚众街头，他们知道拉马克将军一死，穷人们必将失去话语权。学生们掀起叛动，马吕斯被人群中一位美丽女孩吸引了注意力，他恳求德纳第夫妇的女儿艾潘妮帮忙寻找这位神秘姑娘。将军去世的消息传来，巴黎市民们准备战斗，眼看战斗就要拉响，艾潘妮却将马吕斯领到珂赛特家门口。见到马吕斯的珂赛特异常开心，门外守候的爱潘妮发现自己的父亲正伙同一群小偷要闯入冉·阿让的房子。艾潘妮大声叫嚷提醒屋里人，这让冉·阿让担心沙威的到来，决定带着珂赛特逃离。

夜间，战斗停息，学生们休息。冉·阿让祈求自己可以成功保护马吕斯。第二天的争斗非常惨烈，伽弗洛什最先死去，其他反叛者也相继倒下。最后只剩下冉·阿让一个人，他扛起受伤的马吕斯逃入巴黎的地下水道，并在筋疲力尽之后昏死过去。德纳第就住在这个肮脏的下水道里，靠抢死人身上值钱玩意为生。他抢走了马吕斯的戒指，但认出冉·阿让之后逃走。冉·阿让醒来之后立即扛起马吕斯，把他送到了沙威那里。他乞求沙威给马吕斯找一位医生，并承诺自己一定会回来自首。沙威居然同意了，这让他自己都觉得诧异。沙威难以相信自己再一次放跑了逃犯，陷入迷茫的他跳桥自杀。

很多人丧生于巴黎的街头巷战，这让马吕斯非常悲痛，但同时很开心自己病好之后可以迎娶珂赛特。冉·阿让向马吕斯坦言了自己的逃犯身份，并决定在婚礼之后立即离开，以免珂赛特因自己而蒙羞。德纳第夫妇出现在婚礼上，手里拿着戒指，企图以其岳父是谋杀犯为由勒索马吕斯。马吕斯认出自己的戒指，意识到是冉·阿让在巷战中解救了自己。马吕斯和珂赛特奔到冉·阿让身边，冉·阿让向珂赛特告知了所有往事，然后离开了这个悲惨的世界。

《西贡小姐》剧情简介

故事发生在1975年的越南西贡，一个绰号"工程师"的人在这里运营着一家简陋的酒吧兼妓院，每逢周五，来此买醉的美国大兵都会从酒吧女中选出一名"西贡小姐"作为抽奖的奖品。有一个叫金的姑娘是第一次来这里做妓女，她的无辜和纯洁和这个污秽充满绝望的妓院形成鲜明的对比。

这晚，美国大使馆的雇员克里斯和约翰也来到了这个酒吧。穿着传统越南长袄的姑娘金在一众衣着暴露的比基尼女郎中一下就吸引了克里斯的目光，克里斯为了他把手掌都拍红了。然而最终还是衣着暴露的琪琪赢得了"西贡小姐"的称号，对像琪琪这样的妓女来说，那个简陋的"皇冠"毫无意义，她们都在心底盘算着有一天可以被其中一个大兵相中，带到美国去，那个遥远的国度对她们这样的人有着致命的吸引力。

就连"工程师"也绞尽脑汁想搞到一个去往美国的签证，为此他贿赂约翰，但是并没有成功。约翰看出了克里斯的心思，向"工程师"买下了金的初夜，送给克里斯。工程师把克里斯送到了金的闺房，命令金好好服侍克里斯。半夜，克里斯在金的床上醒来，感叹为什么在他要离开西贡的时候才遇到让他动心的人，随后金也醒来，他们又抱在了一起。

第二天，克里斯央求约翰把他剩下的假期都借他，让他可以和金多相处一会儿。约翰告诫他美军在越南形势不好，随时有可能撤回本土，虽然如此，约翰还是给了克里斯一天的时间。回到金的房间，克里斯发现有几个越南姑娘在唱一个温柔的小调，他问金这是什么意思，金说这是越南姑娘出嫁的时候唱的歌，并羞涩地补充道，她们也不会唱别的歌了。克里斯于是看着他们进行这个仪式，突然门被撞开了，进来的人是金的表兄推伊（Thuy）。原来在他们的村庄被摧毁之前，金被许配给了推伊，推伊问金为什么一个美国士兵在她的闺房里。克里斯和推伊为了争夺金拔枪相向，推伊咒骂金爱上美国人，让家族蒙羞。推伊走后，金控制不住

开始哭泣，克里斯把金抱在怀里。

三年过去了，西贡已经改名胡志明市，推伊成为了掌权的官员之一。推伊要求工程师为他找到金，而金还在期待着克里斯的归来，她唱起了《我依然相信》（见音例58），地球的另一边，另一个女人也在唱着同样一首歌，这个人就是艾伦，克里斯在美国的妻子。艾伦感觉到克里斯有一个秘密瞒着他，她发现克里斯睡梦中会叫另一个女人的名字。

不久，工程师就找到了金，金却并不乐意同推伊结合，她坚称自己已经有丈夫了，而且她还揭开了秘密，那就是她两岁的孩子谭（Tam）。推伊恼羞成怒，威胁要杀掉金的混血小孩，危急时刻，金拔出克里斯留下的左轮手枪杀死了推伊。金找到工程师一起逃亡，工程师一开始并不愿意惹祸上身，但是他发现谭是克里斯的儿子，工程师意识到这个孩子可以成为他去往美国的门票——他将是这个美国公民的叔叔。在工程师计划他们逃离越南的路线时，金轻轻地安抚她幼小的儿子，为他唱起《为了你我可以付出生命》。

镜头转到1978年，约翰正在为了贝度（Bui-Doi，美国大兵和越南女人所生的孩子）的利益奔走呼号。这些混血的孩子既被越南人歧视又被他们的美国父亲视而不见。约翰给克里斯带来了新的消息，金不仅还活着，她还带着克里斯的骨肉。约翰催促克里斯和艾伦去曼谷见一见金和她的孩子。金现在是曼谷的一个酒吧舞女，而工程师则沦为这个酒吧的门童。约翰找到金，告诉她克里斯的下落，但是金得知克里斯要来找她非常激动，根本没给约翰机会说出克里斯已经结婚的消息。约翰走后，金

欣喜地和工程师分享了这个消息,工程师担心克里斯会因为孩子抛弃金,于是前去打听克里斯下榻的酒店。工程师离开后,金回忆起三年前她和克里斯被迫分离的时候,当时她趁乱混入了美国的大使馆,但克里斯得到命令不许离开岗位,克里斯疯狂地给金的住所打电话但是没有人接听,最后金只能眼睁睁地看着克里斯随着直升机飞离大使馆,留下了她一个人在风雨飘摇的越南。

工程师打听到了克里斯下榻的酒店地址,金马上赶去那个酒店,但与此同时约翰正带着克里斯在赶往金的家的路上。金到了酒店没有找到克里斯,却见到了一个陌生的美国女人,这个女人正是艾伦,艾伦不得已告诉了金她是克里斯的妻子。金难以置信,但是回过味来的她紧接着要求艾伦和克里斯带她的孩子谭去美国。艾伦拒绝了,表示她和克里斯会帮助金抚养她的孩子,但孩子必须和金在一起。最终金要求克里斯当面告诉她他不要他们的孩子,然后跑回了家。

克里斯和约翰没有找到金,于是回到酒店,艾伦要求克里斯在她和金之间做出选择。克里斯向艾伦保证她才是他的妻子。镜头转向酒吧,金欺骗工程师说克里斯会带他们一起去美国,工程师欣喜若狂,唱起了《美国梦》。金回到她的房间,边唱边给谭穿上好看的衣服,金告诉这个还不懂事的孩子,她会在天上看着她,但是为了他能和父亲团聚,她必须离开这个世界。当她听到门外的脚步声临近,她把一个玩具放到孩子手里,然后就躲到了床帏后面,工程师带着克里斯,艾伦和约翰来到房里,但是只听到一声枪响,金的身躯摔倒在地上。克里斯把金抱在怀里,但是已经太晚了,她离开了人世。

502

谱例 59 《悲惨世界》

勋伯格 / 布比尔,1980 年
《云中城堡》

时间	乐段	曲式	歌　词	音乐特性
0:00			引子	音乐盒风格
0:10	1	A	**珂赛特:** 云中有一座城堡,我希望可以梦中前往。 在那座云中城堡里,没有刷不完的地板。	小调; 三拍子 / 两拍子交替; 级进旋律
0:32	2	A	那里有间放满玩具的房间,有许许多多的孩子们, 在那座云中城堡里,没有人哭泣叫喊。	
0:53	3	B	那里有一位白衣女士,抱着我哼唱着摇篮曲。 她是那么的友善,声音那样的动听,她说:	大调 四拍子
1:08			"珂赛特,我很爱你。"	无伴奏
1:13	4	A'	一定有这么一个地方,那里没有人迷失,没有人哭泣。 在那座云中城堡里,永远不会有人哭泣。	小调; 三拍子 / 两拍子交替

谱例60 《西贡小姐》

勋伯格 / 布比尔，1989 年
《我依然相信》

时间	乐段	曲式	歌　词		音乐特性
0:00		引子			行板； 小调； 单纯的四拍子
0:19	1	A	金： 昨晚我看着他熟睡，我身体紧拥着他。 他开始梦中自语，我听见他口里吐出的名字是……金。 是的，这一点我早已明了。当月色洒满房间，		拨弦乐器和尺八
1:57	2	B	我依然，依然相信你会回来。我知道你会。 我的心意始终未变，是的，我依然相信 我知道此生我都将坚信不疑。 我会活下去。爱情永不死亡。你会回来，你会回来。只有我知道这是为什么。 我知道，你依然在身边。		更长的音符时值
2:04	3	A	艾伦： 昨晚我看着他熟睡，又是一夜噩梦。 我听见他梦中嘶喊，听上去是一个人的名字。 这深深刺痛了我，你心中永远一片我无法触及的领地。		原声钢琴
2:41	4	B	但是，我依然相信一切都将恢复原状，没有什么可以将我们阻隔。 我的心意将不改变。		
3:08	5	C	都结束了，我在这里。再也没有恐惧。克瑞斯，是什么在折磨你？ 向我敞开心扉，让我看看你究竟在隐藏什么？我需要你。		符合节奏细分
3:29	6	B+C	金： 依然， 我依然相信 此生 我都将坚信不疑。 我会活下去，你会回来 我知道这是为什么 我属于你	艾伦： 我一整晚拥抱着你，我希望可以抚慰你。 和我在一起你很安全。 希望你可以告诉我你刻意隐瞒的事情。 那一定是你的噩梦。 现在你安心睡去吧。 你可以放声大哭，我是你的妻子 陪伴终生	非模仿性复调
3:59		人声尾声	金和艾伦： 直至终老		主调； 渐强至 ff
4:09		尾声			保持强到结尾

503

第 *42* 章

20 世纪 80 年代的
新人新组合

20 世纪 80 年代，韦伯以及勋伯格 / 布比尔组合为百老汇与伦敦西区贡献出了一系列经久不衰的经典剧目，如《猫》《星光快车》《悲惨世界》《剧院魅影》《西贡小姐》《日落大道》等。然而，除了这些一线大剧院的热门剧目之外，80 年代还涌现了一批其他类型的音乐剧作品。一些创作者在这一时期实现了自己的首部热门戏剧作品，还有一些实现了在其他艺术领域的成功尝试。与此同时，经济成本越来越成为决定百老汇或伦敦西区音乐剧目风格类型的重要因素。

失去韦伯的瑞斯
RICE WITHOUT LLOYD WEBBER

80 年代初，韦伯与瑞斯的另一部音乐剧合作似乎就要成型。1981 年（《艾薇塔》首演两年之后），韦伯在一次媒体访谈中提到，自己接下来的创作将会是"一部基于俄罗斯象棋的完整音乐剧作品"。这个有关国际象棋的戏剧主题在瑞斯脑海中萦绕了很长一段时间，这两位创作搭档似乎也要因此而重新携手。然而，之后不久，韦伯便全身心投入到《猫》的音乐创

作中，而瑞斯也与斯蒂芬·奥利弗（Stephen Oliver）一起，于 1983 年推出了音乐剧《布朗德尔》（*Blondel*）。无论是其试演还是在伦敦老维克剧场的首演，《布朗德尔》的最初演出效果都卓有成效。虽然该剧的首演赢得了七万英镑的票房收益，但是这些盈利很快便因为搬迁演出场所而耗费一尽。该剧又在奥德维奇剧院上演至 1984 年，但直到最终落幕也未能为该剧赢回最初的投资成本。

之后，瑞斯又重新回到那部有关国际象棋的音乐剧创作构思中，这次与他合作的是另外两位作曲家——比约恩·奥瓦尔斯（Björn Ulvaeus）和本尼·安德森（Benny Andersson）。奥瓦尔斯与安德森来自于一个颇负盛名的瑞典流行乐团——阿巴乐队（ABBA），但是两人都不识五线谱，而且也从未涉足过戏剧领域。尽管如此，两人在乐队中的创作经历发挥了积极的作用，他们于 1984 年底为该剧推出了一张概念专辑《象棋》（*Chess*）。在该专辑中担任男主角演唱的是曾经在《基督超级巨星》概念专辑中扮演犹大的男演员穆雷·海德（Murray Head），而女主角的演唱者则选定为当时瑞斯的女朋友伊莲·佩姬（Elaine Paige）。

《象棋》概念专辑中出现了两首热门单曲，分别是《我很了解他》（*I Know Him So Well*）以及《曼谷之夜》（*One Night in Bangkok*）（谱例61）。虽然后一首唱段已经成为在全世界范围内广为流传的作品，但它却并不代表全剧的整体音乐风格。事实上，《曼谷之夜》采用的是音乐剧中并不常见的"技术说唱"（techno-rap）风格，即男主角在乐队音乐伴奏之下用一定的节奏说出自己的唱词。在《曼谷之夜》中，乐队伴奏采用的是带有强劲节奏动力感的重金属音乐风格，乐队配器中出现了电吉他和电子合成器等。如谱例61所示，在乐段5中出现了一段乐队间奏，音乐用一支长笛营造出曼谷特有的东方情调。间奏一开始，长笛先使用了花舌的吹奏技术，模拟出一种丛林中猛兽般的咆哮声。这种出其不意的音乐效果，会让鲜有接触戏剧的观众颇感新奇。《曼谷之夜》采用了变形之后的主、副歌曲式，男主角的说唱乐段被散布在合唱乐段中。乐段1完整呈现出旋律a之后，乐段2直接进入合唱的旋律b；乐段3男主角重新引入旋律a，但是很快便被合唱的切入而打断。此后，主唱与重唱交替出现，进而构建出全曲的音乐框架。

《象棋》的创作团队自称为"三骑士"，他们将这张概念专辑看作是整部音乐剧创作的半成品。随着概念专辑的发行，《象棋》中的唱段逐渐在美国各地流传开来，而该剧的音乐会版演出也遍布了美国的不少城市。于是，《象棋》推出成型的音乐剧舞台版，似乎已经是水到渠成的事情了，但主创者面临着一个巨大抉择——究竟让谁来担任该剧的导演？彼得·霍尔（Peter Hall）爵士与特雷弗·纳恩（Trevor Nunn）都曾经表示出对于该剧导演一职的兴趣，虽然瑞斯更倾向于后者，但是三人创作团队希望合作

的制作方舒伯特协会却希望可以由迈克尔·贝内特（Michael Bennett）担任该剧的导演。在舒伯特协会的影响力下，1985年春天，贝内特正式受聘为《象棋》的导演。

要想把《象棋》之前的概念专辑或音乐会进一步制作为音乐剧版，这其中必然涉及剧本或音乐的重新编创。1985年，主创团队希望可以在澳大利亚试演该剧，其演员阵容就延续概念专辑中的原班人马。然而，贝内特却迟迟没有出现。在此之前，贝内特已经为剧组的舞台布景订购了128台显示器，这寓意着剧中象棋选手们随处被媒体监控的尴尬处境。但是，直到彩排开始前两星期，剧组才接到通知说，贝内特因病不得不退出创作团队。由于《象棋》的首演日期已经敲定在三个半月之后，剧组迫切地需要一位导演的加盟，而此时的纳恩无疑成为最佳人员（既有时间也有兴趣）。由于时间有限，纳恩不可能在贝纳特原本的导演理念上进行大幅度修改，于是他迅速将所有事情整合起来，并很快平息了媒体有关该剧导演缺席的各种炒作。纳恩的高效率工作很快便卓有成效，该剧不仅顺利完成了预订的首演计划，而且还提前售出了一年的预演票，并在伦敦持续上演了三年共1209场。

遗憾的是，《象棋》的西区版并没有留下任何的影像资料，部分原因可能是它采用了与概念专辑一样的演员阵容，因此存在一定的版权问题。相较于之前的概念专辑，舞台版的剧本出现了一定变化，首先是为剧中的美国与俄罗斯棋手起了名字——弗莱迪（Freddie Trumper）和阿纳托利（Anatoly Sergievsky），并给女主角弗洛伦斯（Florence）加上了一个姓氏瓦斯伊（Vassy），并且在剧中加入了一个美国中央情报局特工的角色。此外，第二幕中的弗洛伦斯

变成了一位新闻通讯员，负责在曼谷报道象棋比赛的盛况。因此，原版本中的很多唱段被删减，而原版本的终场曲《象棋故事》（The Story of Chess）变成了开场曲，并对其中很多唱段进行了再现处理。舞台版的《象棋》中加入了很多新的唱段，比如其中一曲以嘲讽挖苦为基调的唱段《钱，钱，钱》（Money, Money, Money），其旋律来自于 ABBA 乐队的一首旧曲。

当《象棋》准备入驻纽约时，纳恩决定根据自己的创作意图重新设计这部剧目。他对该剧的情节与舞台布景都进行了改编，并扩充了其中斯威特拉娜的戏份，将之前一些原本属于弗洛伦斯的唱段转移给了她。此外，百老汇版《象棋》中还添加了很多台词对话，全剧开场于5 岁的弗洛伦斯从父亲那里听说《象棋的故事》，与此同时，匈牙利人正在反抗着俄国人的统治。场景很快转移到曼谷，在那里进行着第一场象棋比赛，而那曲《曼谷的一夜》（One Night in Bangkok）则被转移到第一幕的中场。百老汇版《象棋》中出现了很多全新的唱段，其第二幕发生在第一幕之后两个月的布达佩斯，展现的是象棋冠军赛的后半程，而弗莱迪与阿纳托利依然是棋逢对手。

百老汇版《象棋》在剧情上的最大改编当属全剧结尾的设计：阿纳托利得知，如果自己输棋，那么苏联国家安全委员会（KGB）将会让弗洛伦斯与父亲重聚。他在自己的良知与骄傲之间痛苦挣扎了很久，最终故意输掉了比赛，让弗莱迪赢得了最后的胜利。阿纳托利与弗洛伦斯在机场洒泪告别之后，重新回到苏联与家人团聚。然而，弗洛伦斯遇到的那位上岁数男子，事实上只是个假扮成其父的骗子。阿纳托利的重返苏联，让美国换回了一位被俘的中央情报局特工，而相比之下，弗洛伦斯倒是显得孤寂而又落寞。

图 42.1　2008 年《象棋》在德国德累斯顿上演

图片来源：维基共享资源，https://commons.wikimedia.org/wiki/File:Dresden_Staatsoperette_2008_Eingang.jpg

然而，百老汇版《象棋》近乎残酷的结局，多少让纽约观众不太能接受。甚至瑞斯本人也不太满意理查·尼尔森（Richard Nelson）重新编写的剧本，因为其中加入了太多的人物对白。瑞斯对纳恩感到非常失望，而后者在首演临近时居然消失了很长一段时间。有传言说纳恩当时正在澳大利亚，据戏剧评论家迈克尔·里德尔（Michael Riedel）报道，在一次创作人与制作人的电话会议上，瑞斯一直在试探纳恩的踪迹，希望可以得知这位导演到底身在何处。瑞斯问道："特雷弗，你向窗户向外望去可以看见袋鼠吗？"

《象棋》创作团队间的内部矛盾在剧本中都可略见端倪，剧本印刷脚注中还出现了一段特别声明："未经蒂姆·瑞斯授权，唱段部分歌词已被篡改。"同时，瑞斯希望佩姬可以出演剧中的弗洛伦斯，但是却没能得到导演纳恩的许可。同年，韦伯带着爱人萨拉·布莱曼闪亮登场百老汇，而麦金托什也在百老汇舞台上隆重推出了自己在《西贡小姐》中启用的一批新星，这多少让瑞斯觉得更加懊丧烦躁。

归因于一份非常复杂的经济合同，瑞斯、

奥瓦尔斯与安德森"三骑士"创作团队在纳恩的百老汇作品《尼古拉斯·尼克贝》（*Nicholas Nickleby*）中获得了 50% 的投资股份。然而，该剧最终亏损了 150 万美元，这让"三骑士"在《象棋》首演之前就已经背上了 75 万美元的债务。瑞斯为《象棋》的百老汇版个人投资了 300 万美元，然而该剧却只上演了 68 场，这让整个制作团队蒙受了 600 万美元的巨额经济损失。

狮子、老鼠以及其他生物
THE LION, THE MOUSE, AND OTHER CREATURES

和大多数 20 世纪三四十年代的作家一样，瑞斯很快转战好莱坞，在迪尼斯公司结识了工作伙伴艾伦·曼肯（Alan Menken）。曼肯曾经的事业搭档是霍华德·阿什曼（Howard Ashman），两人 1982 年合作的音乐剧《恐怖小店》（*Little Shop of Horrors*）广获赞誉。虽然《恐怖小店》最终没能登陆百老汇，但是却在外百老汇的奥尔芬剧院上演了 2209 场，成为纽约小剧场中最受欢迎的剧目之一。当大制作、高成本的大剧院剧目越来越让投资者敬而远之的时候，投资成本相对低廉的小剧场剧目越来越受到音乐剧界投资人的关注。《恐怖小店》在伦敦西区的演出也达到了 817 场，成为外百老汇剧目在西区演出成绩最好的剧目。该剧 1986 年被搬上电影银幕，这也让这部原本就改编自电影的音乐剧作品，重新回归到了电影这种表演艺术形式。

之后，曼肯与阿什曼的创作合作曾经一度中断，直到 1989 年两人再次携手完成了迪士尼的动画电影《小美人鱼》（*The Little Mermaid*），并凭借其中的一曲《大海深处》（*Under the Sea*）捧走了当年的奥斯卡最佳原创歌曲奖。（边栏注"如果我抵达那里……"）在此之前，还鲜有舞台领域的知名者赢得过奥斯卡奖项。此后，曼肯与阿什曼凭借 1991 年的《美女与野兽》，再次捧走一尊奥斯卡。而该片三年之后被搬上音乐剧舞台，这也成就了曼肯人生中第一部百老汇热门剧。正当曼肯与阿什曼再度携手为迪士尼创作《阿拉丁》时，阿什曼因艾滋病而病逝。此后，曼肯一直没能找到合适的工作伙伴。而转行电影界的瑞斯无疑成为曼肯的最佳合作人选。瑞斯接手了阿什曼未完成的遗作，并凭借片中的一曲《新的世界》（*A Whole New World*）赢得了自己人生中的第一尊奥斯卡奖杯。此后，瑞斯还多次成为奥斯卡颁奖仪式上的赢家——1994 年与埃尔顿·约翰（Elton John）完成的《狮子王》（*The Lion King*）以及 1996 年与韦伯合作的《艾薇塔》电影版。

1997 年，音乐剧版《狮子王》亮相百老汇，约翰与瑞斯为舞台版新增加了几首全新的唱段。与之前的《美女与野兽》不同的是，音乐剧版《狮子王》并没有完全照搬电影中的全部场景。该剧导演、舞蹈设计兼场景设计朱迪斯·泰莫（Judith Taymor）为该剧量身打造了一套极为精妙的玩偶设计，并配以极富创新的舞蹈动作和浓郁非洲风情的音乐唱段。就连并不喜欢巨型音乐剧的美国作家约翰·布什·琼斯（John Bush Jones）都被深深折服，称泰莫的舞台设计"精美绝伦"。

泰莫的努力有目共睹，一举捧走了托尼最佳导演奖，并因此成为 1960 年以来第一次赢此殊荣的女性。至 2014 年，《狮子王》的全球票房收入高达 62 亿美元，这也让它成为人类历史上所有娱乐形式中收益最高的作品（当年热门电影《阿凡达》的票房收入不过 28 亿美元）。

截至 2016 年，来自 22 个国家／地区的 8500 万观众先后观看了《狮子王》，而其中国大陆版还特意加入了一段京剧场景，以便吸引中国大陆本土观众。

此后，迪斯尼公司再次将目光投向了约翰和瑞斯，但这一次，迪斯尼不再需要一个基于电影的舞台作品，而是选中了威尔第创作于 1871 年的歌剧《阿依达》（Aida）。

该剧题材来自于一个古老的埃及传说：一位被俘的努比亚公主阿依达与自己的俘获者——埃及勇士拉达梅斯热烈相爱，这引发了拉达梅斯未婚妻阿姆涅丽斯公主的疯狂复仇，最终导致两位有情人的悲情死亡。此前，威尔第曾经将这个故事搬上过歌剧舞台，约翰与瑞斯并没有改变其中的故事背景，依然将场景设计为埃及那个遥远而又神秘的古老王国。这多少也为音乐剧版《阿依达》赢得了一些歌剧的忠实观众。

《阿依达》的上演之路并不一帆风顺，该剧 1998 年的亚特兰大首演几乎是一场灾难，其布景中金字塔尖几乎在每晚演出中都会倒塌。该剧的导演与舞美设计因此而被革职，而约翰与瑞斯也开始为该剧谱写新的唱段。1999 年，《阿依达》推出了一张概念专辑，其中唱段分别由不同流行歌手与乐团演唱。该剧在芝加哥试演依然险象百出，剧末那座困住男女主角的墓穴居然整体滑脱，在舞台上了足足滑行出 8 英尺。2000 年，经过无数试演之后的《阿依达》终于来到百老汇。虽然该剧招来了戏剧评论界的一致谴责，但是这丝毫没有影响到该剧的票房收益。在连续热演了 4 年之后，《阿依达》才正式退出了百老汇舞台。

《阿依达》之后，约翰和瑞斯便分道扬镳。2011 年，瑞斯与第一任搭档安德鲁·劳埃德·韦伯合作，为《绿野仙踪》谱写了几首新歌歌词。两年之后，瑞斯与斯图尔特·布雷森（Stuart Brayson）合作，将电影《乱世忠魂》（From Here to Eternity）搬上了伦敦西区舞台（该剧还被拍摄成影片发行）。2014 年，瑞斯再次受雇于迪士尼，为百老汇打造了音乐剧版《阿拉丁》（Aladdin），两年后该剧在伦敦西区上演。此后，迪士尼还邀请到艾伦·曼肯加盟，后者曾经参与 2008 年《小美人鱼》（The Little Mermaid）和 2012 年《报童》（Newsies）的舞台制作。曼肯也曾协助其他电影工作室将作品带到百老汇，其中包括 2011 年的《姐妹法案》（Sister Act）以及 2012 年《信仰之跃》（Leap of Faith）。

埃尔顿·约翰将电影《舞出我天地》（Billy Elliot）改编为音乐剧，并获得了专业评论与观众界的一致好评。该剧 2005 年伦敦版捧走了当年奥利弗最佳新音乐剧，2008 年百老汇版更是直接赢走当年托尼最佳音乐剧奖。然而，在此期间，约翰 2006 年的音乐剧作品《吸血鬼莱斯特》（Lestat）却遭遇了票房滑铁卢。该剧改编自美国作家安妮·赖斯的系列小说《吸血鬼编年史》（Anne Rice's Vampire Chronicles），上演仅 39 场。瑞斯虽然没能继续承接舞台作品，但他却依然活跃于电影配乐和其他艺术创作领域中。

多面手威廉·芬
THE MULTI-FACETED FINN

虽然《阿依达》并未赢得戏剧评论界的认可，但是这并没有妨碍 80 年代一批作曲家前赴后继地跻身于音乐剧行业，这其中包括一位美国作家，名叫威廉·芬（William Finn）。芬艺术创作的境遇与桑坦相仿，常常是具有极高的艺术

价值，但却往往在商业上一败涂地。此外，芬与桑坦都曾经毕业于威廉大学，都曾荣获过哈特金森奖（Hutchinson Prize），并都先后与剧作家詹姆斯·拉派恩（James Lapine）以及配器作曲家迈克尔·斯塔罗宾（Michael Starobin）有过合作。

从大学时代开始，芬就对带有争议性的时事命题表现出浓郁的兴趣，比如有关美国公民尤利乌斯和罗森伯格（Julius and Ethel Rosenberg）向苏维埃提供间谍信息的审判。芬最好的音乐剧创作是几部系列音乐剧作品，在故事情节上相互串联，讲述了一个犹太家族的荣辱兴衰。其中，第一部创作于 1979 年，名为《裤子》（Trousers），剧情围绕着这个犹太家族中的第一代马文（Marvin）的同性恋故事展开；第二部名为《假声进行曲》（March of the Falsettos），剧中马文虽然与妻子崔娜（Trina）离婚并与男朋友维泽（Whizzer）同居，但他依然希望可以与自己的前妻、儿子詹森（Jason）以及新男友组成一个新的大家庭，这无疑让所有人精神几近崩溃，不得不求助于精神病医生孟德尔（Mendel），但却意外造就了后者与崔娜的喜结良缘。

此后，芬开始尝试一些其他类型的戏剧题材，但是观众反响都极为平淡——《美国》（American）尚在试演时就被迫流产，《危险游戏》（Dangerous Games）登陆百老汇后仅上演了 4 场便惨淡落幕，而《浪漫》（Romance）在外百老汇的公众剧院也只演出了 6 场。1990 年，芬再次续写了之前的系列音乐剧，推出了其中的第三部《假声王国》（Falsettoland）。在这部音乐剧中，故事首先讲述了詹森拒绝接受犹太男孩必须完成的受戒礼，而维泽却因患上了艾滋病而濒临死亡。最终，詹森在维泽就治的医院里接受了割礼，完成了犹太传统中的特殊成人仪式，而一旁的维泽却最终生命流逝。这三部系列音乐剧都上演于外百老汇，由"剧作地带"组织监制完成。该组织成立于 1971 年，专门致力于支持新型实验戏剧或音乐剧的创作。1992 年，"剧作地带"从这三部系列音乐剧中汲取部分片段，将其串联为一场从头演唱到尾、没有台词的音乐剧作品《假声》（Falsettos）。该剧虽然仅上演了 486 场，但是却荣获了当年托尼的最佳编剧与最佳作曲两项大奖。

然而，芬在托尼颁奖晚会上的发言却让所有观众大吃一惊，因为他当时几乎是词不达意、逻辑混乱。原来，此时的芬已经换上了脑瘤。虽然初诊为恶性肿瘤，但是芬最终还是顺利完成了脑瘤切除手术，而这段经历也成就了他之后的音乐剧作品《全新大脑》（A New Brain）。之后，由于桑坦必须全心专注于音乐剧《热情》（Passion）的创作工作中，芬被拉入了拉派恩和艾伦·费茨伍夫（Ellen Fitzhugh）的创作团队，三人合作完成了音乐剧《肌肉》（Muscle）。这部作品主要关注于健身运动与体型的话题，但是最终却没能顺利得以上演。芬之后的音乐剧《皇族家庭》（The Royal Family），最终也是尚未首演便销声匿迹。尽管如此，凭借之前作品的良好声誉，百老汇依然期待着这位唐·吉诃德式的奇才可以为音乐剧界带来一些让人耳目一新的新奇作品。

耶鲁才子耶斯顿
YESTON FROM YALE

与威廉·芬的实验性戏剧主题相比，莫里·耶斯顿（Maury Yeston）的音乐剧创作就显得相对主流了。然而，耶斯顿的运气显得有那么些

糟糕，因为他的很多优秀作品都因为同期相同题材的其他剧目而失去了应有的光芒。耶斯顿6岁就开始尝试作曲，之后在耶鲁大学接受正规的音乐教育并获得了博士学位。毕业之后，耶斯顿继续留在耶鲁，从事了6年音乐理论的教学工作，并在之后不定期地承担起客座教授的工作。在研究生期间，耶斯顿就曾经创作了一部音乐剧，名为《爱丽丝梦游仙境》(*Alice in Wonderland*)。该剧1970年创作完成，并在纽黑文制作上演。之后，耶斯顿从意大利大导演费德里克·费里尼(Federico Fellini)的电影《八部半》中获得灵感，决定将其改编为一部音乐剧。该创意最终在BMI音乐剧工作坊中得以实现，而从该工作坊中走出来的还有一批音乐剧界的年轻才俊，如艾伦·曼肯(Alan Menken)、卡罗尔·霍尔(Carol Hall)等。

此后，耶斯顿一直坚持在改编剧的创作领域，并花了近9年时间完成了音乐剧《九》(*Nine*)。在剧作家亚瑟·考皮特(Arthur Kopit)与导演汤米·图恩(Tommy Tune)的协助下，《九》最终首演，并一举捧走了当年托尼的5项大奖，其中包括最有分量的最佳音乐剧奖，而耶斯顿与图恩也各自赢取了最佳作曲与最佳导演奖。《九》在首演729场之后，2003年再次重返百老汇。该剧中的音乐赢得了戏剧评论界的高度赞誉，斯蒂芬·苏斯金(Steven Suskin)称赞其为"继《理发师陶德》之后最为睿智的一部音乐剧创作"。

80年代，耶斯顿开始着手创作一部宗教题材的音乐剧，讲述一些本该出现在旧约圣经中但并未被提及的人物。该剧最初被命名为《1-2-3-4-5》，后来被更名为更加熟知的名称《世界之初：那些不为人知的伟大故事》(*In the Beginning: The Greatest Story Never Told*)。1989年，应好友图恩邀请，耶斯顿为音乐剧《大饭店》增添了7个唱段，这不仅为耶斯顿本人赢得了一尊托尼奖，而且也让该剧最终获得了1017场的良好票房成绩。

耶斯顿接下来的两部音乐剧都遭受了相同的尴尬境遇——与同时期的热门音乐剧目在创作题材上撞车。这其中的第一部作品改编自法国作家卡斯顿·勒鲁(Gaston Leroux)的小说《剧院魅影》(*Le Fantôme de l'Opéra*)，虽然耶斯顿1983年就已经开始着手改编，但精雕细琢的工作方式致使他在三年之后依然未能完成整部作品。而就在此时，同样取材于勒鲁原小说的另一部音乐剧巨作却已经在伦敦西区闪亮登场，那便是享誉世界的韦伯巨型音乐剧《剧院魅影》。两年之后，韦伯《剧院魅影》正式登陆百老汇，这也就意味着，在它下档之前，耶斯顿的这部同题材音乐剧已经没有可能再在百老汇亮相。尽管如此，1991年耶斯顿的《魅影》(*Phantom*)在纽约之外的其他地区成功上演并获得了观众的不少好评，有些人甚至认为耶斯顿的版本要更胜于韦伯的版本。

无独有偶，耶斯顿1997年的音乐剧《泰坦尼克》(*Titanic*)，无情遭遇了同年全球热映、由卡梅隆(James Cameron)指导的同名好莱坞大片。此外，由于该剧巨额昂贵的舞美花费，耶斯顿也陷入了制作经费上的艰难困境。尽管如此，该剧最终还是连续上演了804场，并获得了包括最佳音乐剧奖在内的5项托尼大奖。美国戏剧制作人斯图尔特·奥斯楚(Stuart Ostrow)认为，耶斯顿的这部《泰坦尼克》在音乐创作上显得过于学院派，可能会让普通观众在听觉上难以接受。剧中，当泰坦尼克号第一次印入观众眼帘时，出现了一首唱段《她在那里》(*There She Is*)。奥斯楚将该唱段评价为"这

无疑是让人联想起科普兰的一声号角"。

尽管《泰坦尼克》为耶斯顿赢得了职业生涯的第二尊托尼作曲大奖，但此后的艺术创作并非仅局限于音乐剧领域。2000 年，耶斯顿完成了一部为两千名歌者而作的声乐作品《美国康塔塔》（An American Cantata）。一年后，他又贡献出一部备受赞誉的芭蕾舞配乐《汤姆历险记》（Tom Sawyer）。与此同时，耶斯顿也继续为百老汇提供作品，如 2011 年的《死亡假日》（Death Takes a Holiday）以及即将上演的电影改编剧《淑女伊芙》（The Lady Eve）。更重要的是，耶斯顿在音乐剧幕后创作领域的影响可谓意义深远。二十多年来，他一直担任着 BMI 音乐剧工作坊的指导工作，为百老汇培养出了一批年轻有为的音乐剧创作人才。

512　回到不列颠
BACK TO GREAT BRITAIN

虽然 80 年代伦敦西区的音乐剧舞台无疑是韦伯的天下，但是此间还是涌现出了一批优秀的英国本土音乐剧工作者，其中就包括一位让所有人刮目相看的音乐剧新人威利·卢瑟（Willy Russell）。卢瑟出生于英国利物浦的郊区，他母亲原本希望儿子成为一名可以摆脱工作艰苦劳作的发型师，但是卢瑟本人却梦想成为一位作家。自幼年开始，卢瑟便目睹了很多利物浦蓝领妇女们的真实生活，这些有血有肉的真实故事激发了卢瑟无尽的创作灵感，为此卢瑟专门去大学学习了戏剧。

1972 年的爱丁堡艺术节无疑是卢瑟的人生转折点。这次艺术节上展演了卢瑟的三部独幕剧，其中有一部名为《约翰、保罗、乔治、林戈……波特》（John, Paul, George, Ringo... and Bert），是以披头士乐队为故事背景，但是卢瑟却为它杜撰出了第五位乐队成员。该剧 1974 年上演于伦敦西区，并瞬间成为获得诸多荣誉的热门剧目。此后，卢瑟开始转向语言类话剧的创作，并在 1980 年创作了《凡夫俗女》（Educating Rita）。

三年之后，卢瑟又开始策划两部音乐剧作品，其中的《兄弟情仇》（Blood Brothers）获得了不小的成功。虽然该剧采用了很多幽默的戏剧元素，但其本体却蕴藏着浓烈的悲剧情绪，描述了两位双胞胎兄弟因截然不同的成长环境而经历了天壤之别的生存之路。《兄弟情仇》在伦敦的首轮演出一共持续了 8 个月，但第二轮的演出却呈现出全新的制作版本。其第三轮的制作版本更加优良，并最终于 1988 年重新抵达伦敦西区。1993 年，《兄弟情仇》百老汇版正式亮相，其演员阵容可谓众星云集，其中包括斯黛芬妮·劳伦斯（Stephanie Lawrence）、佩屈拉·克拉克（Petula Clark）、卡洛尔·金（Carole King）以及海伦·莱蒂（Helen Reddy）等。

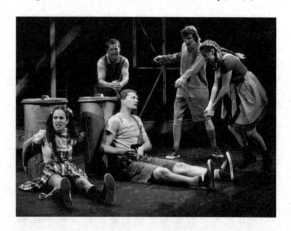

图 42.2　捷克版《兄弟情仇》，双胞胎其中一个兄弟的悲惨童年

图片来源：维基共享资源，https://commons.wikimedia.org/wiki/File:Pokrevn%C3%AD_brat%C5%99i_(MdB).jpg

1983 年之后，卢瑟的创作重心再度返回到戏剧创作界，不仅制作完成了戏剧《雪莉·瓦

伦丁》（*Shirley Valentine*），而且还出版了个人的首部小说《错男孩》（*The Wrong Boy*）。卢瑟曾经坦言说，自己创作《兄弟情仇》音乐的过程举步维艰，因此这也成为卢瑟唯一的一部音乐剧作品，但是却是一部连演 15 年的经典之作。

并不仅仅按白人的方式
NOT JUST THE GREAT "WHITE" WAY

正如 20 世纪 80 年代英国出品的音乐剧作品大多出自于韦伯之手，美国热门音乐剧的舞台上也鲜有非白人演员面孔出现。虽然 1904 年的《在达荷美》中开始出现了黑人演员，而此后也曾经出现过全黑人阵容的时事秀作品，但是美国音乐剧历史上关注黑人文化的作品依然非常稀少。这其中，有些作品虽然曾经达到了很高的艺术水平，但是在票房上依然并不遂人意，比如格什温的《波吉与贝丝》、弗农·杜克（Vernon Duke）的《天空中的小屋》（*Cabin in the Sky*）、威尔的《迷失星空》（*Lost in the Stars*）等。

50 年代的两部黑人音乐剧获得了相对较好的反响——《美好先生》（*Mr. Wonderful*）与《牙买加》（*Jamaica*）。此后，60 年代的黑人音乐剧创作似乎进入了一个发展的瓶颈，直至 70 年代迎来黑人音乐剧创作的繁荣。其中，1975 年的《巫师》（*The Wiz*）无疑是同时代最成功的一部黑人音乐剧作品。除此之外，还有不少黑人音乐剧作品也都获得了很好的票房成绩，比如 1970 年的《普利》（*Purlie*）首演 688 场，1973 年的《葡萄干》（*Raisin*）首轮演出 847 场，1976 年的《泡泡红糖》（*Bubbling Brown Sugar*）首轮演出 766 场等。

1978 年的《并非无礼》（*Ain't Misbehavin'*）获得了 1565 场的良好票房成绩，但是这却并非一部严格意义上的叙事音乐剧，而更像是一部串烧剧，其中的唱段全部来自于爵士大师胖子沃勒之前曾经创作或演绎过的歌曲。一般来说，一部串烧剧中的音乐都会选自同一位音乐人或音乐团体的作品，而将它们串联起来的故事线索通常非常松散，在表演形式上类似于之前的时事秀。串烧剧有时也会些微改动歌词，以便让这些旧曲调在新剧情中显得相对适宜。卢瑟的《约翰、保罗、乔治、林戈……波特》就是一部串烧剧，剧中音乐全部来自于披头士乐队的已有歌曲，非常类似于当今流行的音乐剧作品《妈妈咪呀》，后者剧中音乐全部来自于阿巴乐队创作于 70 年代的歌曲。

《并非无礼》的成功掀起了串烧剧创作的热潮，一时间涌现出了一批串烧性质的音乐剧作品，如 1978 年取材于优比·布莱克（Eubie Blake）音乐的《优比》（*Eubie*）、1981 年融合艾林顿（Duke Ellington）作品的《完美女人》（*Sophisticated Ladies*）以及 1990 年的巴迪·霍利（Buddy Holly）音乐传记《巴迪》（*Buddy*）等。虽然大多数串烧剧的创作中心都是关注于歌曲作者及其音乐作品，但也出现了一些关注于编舞大师的串烧剧，比如 1989 年向罗宾斯致意的《杰罗姆·罗宾斯的百老汇》（*Jerome Robbins' Broadway*）以及 1999 年为纪念编舞大师鲍勃·福斯而上演的《福斯》（*Fosse*）等。这些串烧剧有时可以造就一批全新的音乐剧观众群体，他们往往会因此而成为剧中焦点艺术家的忠实粉丝。

串烧剧的出现，让黑人叙事音乐剧更加鲜有出现，但 1980 年的《追梦女郎》（*Dreamgirls*）无疑是个例外。该剧经历了 4 个工作坊的初稿以及波士顿的长时间试演之后，最终登陆百老汇舞台。漫长的创作周期急剧增加了该剧的投

资成本（平均每个工作坊需要耗资 15 万美元），这也让该剧的最终耗资达到了 350 万美元。《追梦女郎》由汤姆·艾言（Tom Eyen）编剧作词、亨利·克莱格（Henry Krieger）作曲、迈克尔·贝内特（Michael Bennett）导演，该剧以美国摩城唱片女子组合"至高无上"（Supremes）的真实经历为雏形，讲述了一个黑人女子歌唱组合"寻梦女生"（Dreamettes）的乐队兴衰历程。与《歌舞团》（A Chorus Line）相似，《追梦女郎》也是将视角关注于舞台背后演员们的真实生活与经历。该剧采用了没有对白、从头演唱到尾的音乐方式，作曲家克莱格在剧中融入了各种风格的音乐类型，试图唤起观众对于 60 年代整体音乐风貌的回忆。虽然观众们不一定能够完全意识到克莱格在音乐风格选择上的独具匠心，但他们无疑都从该剧的音乐中获得了极大的审美愉悦，这也让该剧连续热演了 1521 场。

80 年代无疑是见证了黑人音乐剧的兴盛繁荣。除了上述剧目之外，1983 年的《踢踏舞孩》（The Tap Dance Kid）连续上演了 669 场，而 1988 年从南非引进的剧目《奔向骄阳》（Sarafina!）则连续演出了 597 场。尽管如此，和白人音乐剧作品相比，黑人音乐剧依然仅仅是繁花丛中的依稀点缀，和那些大成本大制作的百老汇大剧场商业化剧目终究还是难以一争高下。

延伸阅读

Bennetts, Leslie. "Chess's Backstage Drama." *Vanity Fair* (May 1988): 34–50.

Citron, Stephen. *Sondheim and Lloyd Webber: The New Musical*. Oxford: Oxford University Press, 2001.

Gottfried, Martin. *More Broadway Musicals Since 1980*. New York: Abrams, 1991.

Kislan, Richard. *The Musical: A Look at the American Musical Theater*. New, revised, expanded edition. New York and London: Applause Books, 1995.

Loney, Glenn. "Don't Cry for Andrew Lloyd Webber." *Opera News* 45 (April 4, 1981): 12–14.

Mandelbaum, Ken. *A Chorus Line and the Musicals of Michael Bennett*. New York: St. Martin's, 1989.

———. *Not Since Carrie: Forty Years of Broadway Musical Flops*. New York: St. Martin's, 1991.

Mordden, Ethan. *Better Foot Forward: The History of American Musical Theatre*. New York: Grossman Publishers (A Division of the Viking Press), 1976.

Morley, Sheridan. *Spread a Little Happiness: The First Hundred Years of the British Musical*. New York: Thames & Hudson, 1987.

Ostrow, Stuart. *A Producer's Broadway Journey*. Westport, Connecticut: Praeger, 1999.

Suskin, Steven. *Show Tunes: The Songs, Shows, and Careers of Broadway's Major Composers*. Revised and expanded third edition. New York: Oxford University Press, 2000.

Walsh, Michael. *Andrew Lloyd Webber, His Life and Works: A Critical Biography*. New York: Abrams, 1989.

边栏注

"如果我抵达那里……"

这首歌是电影《纽约，纽约》的主题曲，它传达着美国音乐戏剧界的普遍认知，正如歌词所言"如果我抵达那里，我就拥有了全世界——一切由你做主，纽约，纽约……"歌曲的第一句歌词是"消息广为传播"，它出现在弗兰克·辛纳屈为旧曲新发的唱片封面上，这也为该曲赢得更加广泛的关注。该曲的词曲作者是约翰·肯德尔和弗雷德·埃伯，它 40 年代的曲风被完美融入 1977 年马丁·斯科塞斯的电影配乐中。

在纽约一鸣惊人成为每位词曲作家趋之若鹜的梦想，好莱坞也会对百老汇的成功人士更加青睐。因此，30—50 年代，很多知名百老汇词曲作家纷纷涌向加州，投身电影创作，其中包括科恩、小汉姆斯坦、伯林、罗杰斯、罗瑟、勒纳、洛维、斯坦恩等，不少人还因此捧得奥斯卡金杯。

然而，接下来的 30 年间，活跃在电影配乐领域的戏剧工作者似乎并无建树，奥斯卡奖单上也没有出现戏剧人的名字。直至 1989 年，艾伦·曼肯曼与霍华德·阿什曼才打破这一僵局。此后十年间，戏剧人先后在电影界捧走 8 座奥斯卡最佳音乐奖杯（见表 42.1）

1989 年，电影《小美人鱼》主题曲《海底深处》，词曲作者艾伦·曼肯曼与霍华德·阿什曼；

1990 年，电影《至尊神探》主题曲《迟早拥有你》，词曲作者斯蒂芬·桑坦；

1991 年，电影《美女与野兽》主题曲《美女与野兽》，词曲作者艾伦·曼肯曼与霍华德·阿什曼；

1992 年，电影《阿拉丁》主题曲《新的世界》，词曲作者艾伦·曼肯曼与蒂姆·莱斯；

1995 年，电影《风中奇缘》主题曲《风之颜色》，词曲作者艾伦·曼肯曼与史蒂芬·施瓦兹；

1996 年，电影《艾薇塔》主题曲《君需恋我》，词曲作者安德鲁·罗伊德·韦伯与蒂姆·莱斯；

1998 年，电影《埃及王子》主题曲《当你相信时》，词曲作者史蒂芬·施瓦兹。

这份获奖名单让人不免追忆起百老汇的鼎盛年代以及从罗杰斯与哈特开始那些多年合作的黄金搭档。更重要的是，这些来自电影界的赞誉充分证明，戏剧创作者并不孤芳自赏、自我消遣，他们创作的歌曲也不只迎合戏剧观众的小众口味。不少人预测音乐剧将从 80 年代开始走下坡路，认为音乐剧因脱离大众而必将走向衰亡。但戏剧人在电影配乐里的跨界成功，充分证明戏剧人完全可以创作出符合大众口味的音乐作品，这也让音乐剧的未来充满希望。

《象棋》剧情简介

虽然不同时代的《象棋》演出版本差别迥异，但该剧推动叙事的主要戏剧冲突都体现在概念专辑里。位于意大利的一个阿尔卑斯山小镇上正在举办世界国际象棋大赛，各地棋手和国际象棋爱好者欢聚一堂。守擂者是一位傲慢易怒的美国选手弗莱迪（Freddie Trumper），他将面临苏联选手阿纳托利（Anatoly Sergievsky）的挑战。阿纳托利的助理名叫莫洛科夫（Molokov），他认为美国选手不堪一击，但被警告要小心美国人的诡计。

裁判员强调自己会紧密监视全程比赛，但外交官却认为应该维持政治平衡，一些人则更关注商业机会。比赛中，弗莱迪掀起轩然大波之后愤然而去，助手弗洛伦斯（Florence Vassy）尽力为他的恶劣行为辩护。回到酒店之后，两人大吵一架。弗洛伦斯是位出生于匈牙利的英国公民，她在 1956 年那场布达佩斯事件中逃离，至今不知父亲身份。虽然她是美国旗手的助理，但她坚持不站立场。

两位棋手的第一场对峙很不顺利，事实上，因为媒体的过度关注，他们甚至都未能完成比赛。弗洛伦斯向莫洛科夫求助，后者却暗示自己是 KGB，知道她父亲的身世。弗洛伦斯努力让自己不受影响，希望可以为两位棋手安排一次秘密对垒。阿纳托利迟到，弗莱迪以此为由退赛，但弗洛伦斯却留下来，并与阿纳托利进行了一次愉快的交谈。弗莱迪回来发现了两人的情愫，大发雷霆，但弗洛伦斯设法平息并劝说两人同意继续比赛。

弗莱迪在比赛中表现欠佳，他因此怪罪弗洛伦斯，她回应说自己比赛一结束就辞职离开，这让弗莱迪愤怒而又害怕。他陷入对苏维埃的受迫害妄想症，谴责弗洛伦斯缺乏同情心，甚至咒骂她为寄生虫。这一过分举动让弗洛伦斯彻底离开。美国比赛阵营崩盘，阿纳托利获得了胜利。他却选择政治避难至西方，但内心依然希望可以以苏联为荣。

一年之后，世界国际象棋大赛在曼谷召开，这一次阿纳托利面临的是另一位苏联对手。比赛气氛和上次大不相同，弗莱迪也出现在曼谷，他调侃着异域风情的《曼谷之夜》。此时，弗洛伦斯和阿纳托利已成为公开情侣，虽然后者为爱情背弃了祖国，但他的家人因此而受到了惩罚。弗洛伦斯惶惑两人是否会有未来。

苏联派来新棋手为国争光，但来者居然是阿纳托利疏离已久的妻子斯维特拉娜（Svetlana），这让阿纳托利无法专心。弗洛伦斯和阿纳托利争吵两人的未来，弗莱迪突然出现，威胁阿纳托利必须放弃比赛，否则就要公布弗洛伦斯父亲的秘密——他是个叛国贼而非传说中的英雄。阿纳托利谴责弗莱迪与苏联人共谋，后者拒绝承认，但背景是莫洛科夫的声音。弗

莱迪劝说弗洛伦斯回心转意，愿意告知她过去的所有信息。弗莱迪试图操作两人的计划但并未得逞，他陷入自怨自艾。

阿纳托利排除万难，最终获得了比赛胜利。弗洛伦斯和斯维特拉娜都意识到，她们完全没有能力掌控这个男人，这只会引发他的愤恨。结局并不皆大欢喜：弗洛伦斯失去了阿纳托利，斯维特拉娜明白和丈夫无法复合，输掉比赛让莫洛科夫陷入恐慌，弗莱迪一心只想着复仇。弗洛伦斯和阿纳托利依然彼此相爱，但都意识到爱情犹如象棋比赛一般充满变数，两人恍惚见回到若干世纪前国际象棋发明的时代。回到现实之后，两人决定不再伪装，阿纳托利靠近弗洛伦斯，告诉她一些新消息……

谱例 61 《象棋》

安德森/奥瓦尔斯，1988 年
《曼谷之夜》

时间	乐段	曲式	歌　　词	音乐特性
0:00	引子【金色曼谷】			混乱氛围，模仿乐队调音
0:25				击鼓；节奏切换
0:35				加入旋律乐器；强调五声音阶
1:46	1	a	美国人： 曼谷！充满着东方情调， 城市中弥漫着无措与迷茫， 象棋中的世界无奇不有， 只是少了尤尔·伯连纳。 时光飞逝——自从象棋男孩来了之后， 提罗琳温泉便充满生机， 一切都变了——当你达到了这样的高度， 那这个锦标赛将非比寻常。 无论是在冰岛，在菲律宾，亦或是在黑斯廷斯，或者，就在此地！	技术说唱； 固定音型律动； 单纯的四拍子； 小调
2:15	2	b	合唱： 曼谷之夜，你将拥有一切。 酒吧就是圣殿，只是你需要付出代价。 每一个金柜里面都有一位神灵， 如果你运气好，你将会遇到一位女神。 我能感觉到天使滑向了我。	和声化的主调

时间	乐段	曲式	歌　　词	音乐特性
2:36	3	a'	**美国人：** 兄弟，当你倒过身来， 就会发现我们的城市瞬间变样。 **合唱：** 这是个累赘，这是个麻烦，这实在让人遗憾。 如果你只是看着牌子，而非这座城市。 **美国人：** 你什么意思？你看到的是一个拥挤而又污染的城市—— **合唱：** 茶叶，姑娘——温暖而又甜蜜， 一些出现在萨默塞特·毛姆的套房里。 **美国人：** 来泰国吧！你将会遇到一群最纯洁的游客。 我可以在阳光下尽情舞动。	乐段 1 基础上的变奏
3:04	4	b	**合唱：** 曼谷之夜，可以让一个怪人变得谦卑， 让人们在绝望与迷幻之间徘徊。 曼谷之夜，可以让一个硬汉变得柔情， 所以要小心你的同伴。 我能感觉到魔鬼正在靠近。	重复乐段 2
3:26	5		间奏	长笛上的滚舌
3:45	6	a	**美国人：** 泰国将会见证对人类大脑的终极挑战。 这比那条古老泥泞的河流或是那尊歪斜的佛像还要让我着迷。 感谢上帝，我只是在这里观战。 你们很难评估出我眼前的这些选手。 我请你们观战，我可以发出邀请， 但是那些棋子可能未必会引起你的兴趣。 所以你还是回到那些酒吧、殿宇或是按摩房去吧——	重复乐段 1
4:15	7	b	**合唱：** 曼谷之夜，你将拥有一切。 酒吧就是圣殿，只是你需要付出代价。 每一个金柜里面都有一位神灵， 栩栩如生却又充满故事。 我能感觉到天使滑向了我。	重复乐段 2
4:36	8	b	曼谷之夜，可以让一个怪人变得谦卑， 让人们在绝望与迷幻之间徘徊。 曼谷之夜，可以让一个硬汉变得柔情， 所以要小心你的同伴。 我能感觉到魔鬼正在靠近。	重复乐段 4

517

第 *43* 章

斯蒂芬·桑坦：
从不守旧

《制作人》（*The Producer*）的合作编剧、作曲、作词以及合作制片人梅尔·布鲁克斯（Mel Brooks），因为该剧而获得了 12 尊 2001 年托尼奖杯。布鲁克斯在颁奖晚会上致辞感谢了很多人，但其中排在首位的是斯蒂芬·桑坦——感谢他当年没有新的音乐剧作品问世。虽然《制作人》在商业上获得了极大的成功，但是布鲁克斯深知，论音乐剧创作的艺术价值与专业成就，百老汇无人能与桑坦相提并论。20 世纪八九十年代，桑坦以作曲家和作曲者的身份，不断完成全新艺术风格的音乐剧作品，将音乐剧创作的整体艺术水准推向一个又一个的新台阶。

一幅会歌唱的油画
A PAINTING THAT SINGS

1984 年的《星期天与乔治同游花园》（*Sunday in the Park With George*）是桑坦与编剧家詹姆斯·拉派恩（James Lapine）的第一次合作。两人的创作灵感源自于乔治·修拉的一幅绘画作品中，修拉被后世归结为"点描主义"画家，他开创了一种"点彩派"或"新印象派"的绘画风格。在绘画过程中，修拉摒弃了调色盘，直接从 11 种纯色中取色，用其在画布上点出无数细密的色点。画面最终的色彩效果将会在观众的视网膜中成像，而这些无数的色点也营造出了一种微亮的画面意境。修拉的艺术创新并没有得到同时期公众或业内同行的认可，以至于临终时修拉也未能卖出过自己的一幅画作。有意思的是，该剧的配器迈克尔·斯塔罗宾（Michael Starobin）在自己创作的乐队总谱中恰好也使用了 11 种乐器。然而，这却并非斯塔罗宾对于修拉使用的 11 种纯色的模仿，而是完全的偶然巧合——上演该剧的布斯剧院的乐池只能容下 11 位乐手。

桑坦与拉派恩关注的是修拉的名作《大碗岛上的星期天下午》（*Un dimanche d'été à à l'Île de la Grande Jatte*）。在经过仔细观察之后，桑坦与拉派恩发现画面中的人物全都互不对视——有人面向观众，有人面向画面边框等，于是，两人开始萌生出用画中人物来编织一个音乐剧故事的念头。而在全剧第一幕结束的时候，该剧所有演员将在舞台上构建出《大碗岛上的星期天下午》的画面。

519

在《星期天与乔治同游花园》中，桑坦大量使用了音乐动机的手法（正如修拉在绘画中对于色点的运用）。这无疑给观众提出了严峻的听觉挑战，因为这些由音乐动机编织出来的旋律，将会给人们带来与传统百老汇剧目截然不同的审美体验。戏剧评论界对于桑坦的音乐褒贬不一，其中不乏一些极高的赞誉，如法兰克·里奇（Frank Rich）形容《星期天与乔治同游花园》为"极具个人色彩的创新音乐，给人带来过耳难忘的审美享受"，而《时代》杂志更是在评论中对该剧进行了大肆的赞扬。这些积极正面的评论，也最终帮助《星期天与乔治同游花园》赢得了 604 场的票房成绩。

图 43.1　乔治·修拉 1884 年的画作《大碗岛上的星期天下午》，成为音乐剧《星期天与乔治同游花园》灵感源泉

图片来源：维基共享资源，https://commons.wikimedia.org/wiki/File:Georges_Seurat_-_A_Sunday_on_La_Grande_Jatte_—_1884_-_Google_Art_Project.jpg

1985 年，《星期天与乔治同游花园》获得了普利策戏剧奖，而整个音乐剧历史上，仅有 6 部剧目曾经获得过此项殊荣，这多少也弥补了该剧未能赢回投资成本的窘迫。事实上，该剧制作方从一开始就没有奢望该剧可以盈利，但是正如舒伯特协会的工作人伯纳德·雅各布（Bernard Jacobs）所说，"为此我们心甘情愿，因为伟大与流行从来就是两回事"。

童话与森林
FAIRY TALES AND FORESTS

桑坦与拉派恩对于自己的艺术创新非常满意，很快便又开始寻找新的创作题材，这一次，两人将目光锁定到童话题材上。桑坦与拉派恩发现，很多童话故事并非看上去的那样美好纯真，其中反映了很多人性中的自私与贪婪。这部音乐剧《走入丛林》（Into The Woods）取材于格林童话，但桑坦与拉派恩却在其中杜撰了一对面包师夫妇的角色，以便让他们去"破坏其他所有角色原本的童话生活"。第一幕终场时，童话故事中的人物似乎都"从此开心快乐地生活下去"，然而主创者真正想要表达的戏剧命题却在第二幕才刚刚开始。桑坦解释道：

"第一幕中，为达到各自的愿望，剧中角色或多或少都使用了一些小伎俩，或欺骗，或偷窃，或讨价还价……当第二幕序幕拉开时，所有人又不得不再次聚集在一起，为各自曾经行为造成的后果而负责。在这一点上，该剧讨论的是一个集体责任心的话题……你们不能自顾自地随心所欲，或砍掉树枝，或嘲弄王子，或抬高豆子的价值等。每个人都必须为自己的行为付出代价。于是所有人不得不联合起来，一同对付巨人的复仇。"

除此之外，《走入丛林》还试图帮助人们意识到，个人行为会潜移默化地影响到身边的人群。在第二幕中，几乎有半数以上的角色在故事中失去了自己的爱人或伙伴，无论是意外死亡的杰克妈妈，还是精神失常之后闯到巨人脚下而被踩扁的长发姑娘。与此同时，失去妻子

的面包师意识到自己将会独立抚养一个嗷嗷待哺的孩子，而灰姑娘最终也醒悟不能将自己的幸福寄托于丈夫的忠诚度。这些幸存下来的角色开始反省人与人之间的关系，一曲《没有人是孤单的》（No One is Alone）将团队合作的重要性画龙点睛。

然而，《走入丛林》中的某些角色却并没有体现出多少心智上的成长，比如剧中的两位王子，这一点，在他们演唱的那曲《郁闷》（Agony）中足以窥见一斑。桑坦将这首《郁闷》定义为船歌风格，而船歌是一种威尼斯贡多拉船夫演唱的传统歌谣，其中的复合拍子成为作曲家们经常借用的音乐元素，以便营造出一种流畅美妙的旋律气氛。表现上，这首《郁闷》是两位王子在描述着内心对于爱情的渴望，但暗地里却蕴藏着两人彼此之间的暗自较劲。如谱例62所示，灰姑娘的王子用摇曳的船歌旋律拉开了全曲第 1 乐段，而乐段 2 中的最高音则停留在那声痛苦的哀鸣上；之后，长发姑娘的王子重新拾起船歌式的主题，但是却在第 4 乐段中模仿了长发姑娘没有歌词的标志性旋律；乐段 6 中出现了一系列不断上升的旋律，用于衬托王子们的一系列困惑与问题。在得出女孩们肯定是疯了的结论之后，王子们的旋律再次回到长发姑娘的旋律上，乐段 7 再次重复两位王子的苦闷。

这首《郁闷》并没有采用常见的歌曲曲式，但却通过相互模仿或借用的旋律，行之有效地勾勒出两位王子对于女人的相同态度。两位王子在该曲中表达的核心意思就是"越难得到的就越美好"。该唱段在第二幕中再次出现，只是歌词中两位王子幻想得到的女子已换作她人。在桑坦音乐剧作品中，唱段再现的情况非常罕见，因为他认为如果人物性格在剧中出现变化，

那么旧曲调将不再适用于这个角色。正因如此，这首相同旋律完整再现的处理，恰好点明了桑坦的创作意图——这两位王子自始至终也没有获得任何心智上的成长，即便是步入婚姻之后，追求可望而不可及的女性依然是二人生命中的最大诱惑。正因为两位王子是剧中并未根本改变的人，所以他们最终也并未加入团队的协作。而当灰姑娘在得知自己丈夫的背叛之后，王子的回答仅是："我生来就是要魅力四射，而非忠诚。"

521

图 43.2　2009 年锡耶纳学院版《走进丛林》中两位王子的竞唱

图片来源：维基共享资源，https://commons.wikimedia.org/wiki/ 文件：Into_the_Woods_(4117878368).jpg

在《走入丛林》中，音乐成为桑坦串联全剧叙事线索的重要元素。比如，当面包师将豆子放入杰克手心的时候，乐队木琴敲出了五个音符，而这五个音符构建出了第二幕中的女巫唱段《挽歌》（Lament）；再比如，全剧开场的第一句唱词是由灰姑娘演唱的一句"我希望"，而全剧终场同样结束于灰姑娘的相同唱词。这样的音乐处理不禁会让人们心存疑虑：剧中所有人物在经历了这一系列的磨难之后，是否还会再次重蹈覆辙地犯下之前类似的错误？

1987 年《走入丛林》首演于百老汇，并连续上演了 764 场。该剧虽然为拉佩恩与桑坦各自赢得了一尊托尼大奖，但是却在最佳音乐剧奖项的角逐上输给了韦伯的《剧院魅影》。虽然评论界对于《走入丛林》的最初反响并不一致，但是很多评论人很快便意识到了该剧卓越的艺术价值，他们将其恭称为"有史以来最具有独创性的音乐剧目"。

幸福的权利？
THE RIGHT TO BE HAPPY?

正如 2001 年的《尿都》(Urinetown)，桑坦接下来的作品《暗杀》(Assassins) 在标题上就会让很多观众敬而远之。而该剧刺痛观众神经的不仅仅只是标题，正如之前的音乐剧《酒店》或《芝加哥》一样，《暗杀》中重新审视了有关道德的衡量标准，向观众们抛出了尖锐的问题——我们的社会是否正在大肆鼓励着这种暗杀行为？我们是否通过媒体给与他们足够的关注？我们的国家对于个人持枪合法化的规定是否意味着暗杀行为成为这种自由的必然结果？有关这些问题，《暗杀》的编剧约翰·伟德曼 (John Weidman) 写道："剧中，有 13 个人试图刺杀美国总统，其中 4 个成功了。这些杀手或准杀手大多被认为是疯子，他们性格乖张，行为方式异于常人。然而，《暗杀》想要表达的却是另外的内容。这些个体虽然看上去非常另类，但是他们却都是美国公民。虽然，促使这些人前去刺杀的动机各不相同，但是他们却都出于共同的目标：迫切地希望得到……这些骇人听闻而又趋于相同的事件何以发生？《暗杀》的解答是，因为在我们生活的这个国度里，人人都信奉着这样的信条，那就是，美国人的梦

想不仅能够实现，而且应该全部实现。如果事不如愿，那就必须要有人为此付出代价。"对于那些走进剧院希望获得片刻愉悦的百老汇观众们来说，《暗杀》的戏剧内容显然过于沉重了。

《暗杀》的创意来自于查尔斯·吉尔伯特 (Charles Gilbert) 的同名戏剧，最初是桑坦为斯图尔特·奥斯楚 (Stuart Ostrow) 音乐剧工作室审批的剧本。在通读完整本剧本之后，桑坦立刻意识到这是一个非常好的音乐剧题材。当桑坦把这一想法分享给约翰·伟德曼时，"他的眼睛瞬间睁得溜圆"，桑坦回忆道："我说，你和我的反应一样。这难道不是一个绝好的音乐剧剧本坯子吗？"

1991 年，《暗杀》首演于剧作地带剧院，虽然该剧前两个月的演出票很快就售光，但是却并没有很快入驻百老汇剧院。这其中主要的原因是，美国当时正在经历着海湾战争，此时美国民众内心正洋溢着一股不可抑制的爱国热情，他们决不能忍受任何一部诋毁或质疑美国核心价值观的剧目出现。在历经了十年的漫长等待之后，《暗杀》原本定于 2001 年 11 月 29 日在百老汇正式亮相。然而，在纽约曼哈顿遭遇了"9·11"恐怖袭击事件之后，这样一部以黑色幽默口吻调侃美国梦的音乐剧，显得那样的不合时宜。三年之后，《暗杀》最终在百老汇首演。

虽然《暗杀》登陆百老汇的历程一波三折，但此前该剧无数次的小型演出已经为其赢得了广泛的观众群体，尤其是年轻观众，他们对于暴力话题尤其感兴趣。此外，《暗杀》中卓越的音乐，也极大地提升了该剧的吸引力。桑坦在剧中使用了带有拼贴风格的自由音乐素材，用音乐烘托起每次暗杀的不同时间与场合。比如剧中刺客约翰·辛克利 (John Hinckley) 与斯

奎基·弗洛姆（Squeaky Fromme）低声吟唱起各自崇拜的 70 年代流行音乐明星的歌曲，而桑坦在创作这一唱段时，不断聆听着当年流行乐明星卡朋特（Karen Carpenter）的音乐。同样，《暗杀》中的唱段《布斯歌谣》（The Ballad of Booth）带有典型的蓝草音乐风味。蓝草音乐是一种流行于美国阿巴拉契亚山脉间的民间音乐形式，桑坦将其运用于此曲中，瞬间便勾勒出这样一幅画面——生活在阿巴拉亚山区的村民们纷纷传告着林肯总统被杀害的消息。然而，该剧的管弦乐配器斯塔罗宾（Starobin）坦言道："很多人对我在配器中加入的班卓琴持有异议……的确，要想完成其中的班卓琴乐段，你需要有一位卓越的班卓琴手。你要做的，仅仅是把和弦告诉他，然后他便可以演奏出一段带有浓郁蓝草风味的音乐。"当然，桑坦在《暗杀》中使用的音乐语言是非常复杂的，其中包含了多个音乐主题并出现了频繁转换的节拍，这些早已与威尔当年在《三分钱歌剧》的唱段"刀客麦克的歌谣"中所使用的分节歌形式非同日而语了。如表 43.1 所示，在这首《布斯歌谣》中出现了 5 个音乐主题，每个主题都包含不同的音乐素材和截然不同的音乐情绪。

表 43.1 "布斯歌谣"中的五个音乐主题

1	2	3	4	5	6	7	8	9	10	11	12
a	b	b	b'	c	d	c	e	d'	b	c	a

乐曲开头，民谣歌手演唱的 a 乐段听上去类似于一段声乐引子，而这 1 乐段又在全曲终结的第 12 乐段再次出现，成为唱段的尾声，仿佛在证明"这个国家又回到了最初的模样"；在第 2 乐段、第 3 乐段中出现了新的音乐主题 b，并在之后的第 4 乐段中重复了其中的音乐片段；b 主题后半句的歌词，始于一个疑问句——"强尼，你为何这么做？"这是一个让人纠结的问题，

因此 b 音乐主题出现了频繁的节拍转换，在 6 拍、4 拍、7 拍、5 拍的律动中来回变化；乐段 5 中出现了新的音乐主题 c，并在此后第 7、第 11 乐段中再次出现，用于传达布斯对于林肯的咒骂以及民谣歌手对于布斯的指责；在乐段 6 中，布斯引入了一个歌唱主题 d，听上去相似校园里的嬉笑怒骂，而这一主题在乐段 9 中得以扩展衍生；在乐段 8 中，布斯演唱了一个带有圣歌意味的质朴音乐主题 e，但是却用全剧最具攻击性的言语将乐曲推向了情绪上的最高潮。

《布斯歌谣》通过不同的音乐主题完成截然不同的戏剧情景，卓有成效地对观众的情绪产生了微妙的影响。人们开始正视布斯表达的观点（事实上，在真实历史中，布斯的观点也得到了很多美国民众的认可），甚至在布斯顾影自怜或是民谣歌手对他百般调侃时，观众的情感天平会不自觉地向这位杀手倾斜。桑坦在其中的和声运用游刃有余，曲中出现了很多出其不意的小调乐段，增加了乐曲的辛酸意味，也警醒着人们其中不断出现的危险错误。

很多桑坦的忠实剧迷都将《暗杀》誉为是自己心目中桑坦最优秀的作品，该剧 1992 年登陆英国之后，还获得了伦敦戏剧评论圈颁发的最佳新音乐剧奖。然而，《暗杀》无疑是桑坦受争议的剧目，其中涉及的敏感话题，致使该剧在之后很多年里一直无法进入音乐剧的主流圈。

驻守百老汇——在他方
ON BROADWAY
—AND ELSEWHERE

1992 年，已经赢得无数奖项与荣誉的桑坦，第一次拒绝了一个被授予的奖项——国家艺术勋章，因为他对于该奖项的颁发者美国国家艺

术基金会组织内部的一系列钩心斗角行为非常不满意。在桑坦看来，国家艺术基金会越来越成为美国保守国会议员的傀儡，而并不是去努力捍卫自由的艺术创作，因此他不愿意如同一个伪君子般接受这样的组织颁发的任何荣誉。

1994年，桑坦再次与编剧拉佩恩联手，推出了两人合作的第三部剧目《激情》（Passion）。该剧改编自意大利导演埃托雷·斯科拉（Ettore Scola）拍摄的电影《激情的爱》（Passion d'Amore），而电影剧本源自于一本未完成的小说。桑坦在《激情》中使用的音乐与该剧的标题非常吻合——迷离而又浪漫，但是对于百老汇观众来说似乎过于歌剧化风格。与之前的《小夜曲》不同，同样关注爱情主题的《激情》却并未呈现出讽刺幽默的戏剧意味。桑坦与拉佩恩努力在《激情》中，完成了一个看上去并没有说服力的爱情故事——一位年轻英俊的士兵乔治欧（Giorgio）爱上了一位病弱平凡的姑娘福斯卡（Fosca）。虽然《激情》在评论圈与观众群体中的反响不一，但是最终还是捧走了当年的托尼最佳音乐剧奖，并让桑坦再次问鼎词曲双佳奖。

《激情》闭演于1995年初，之后不久，桑坦家中遭遇严重火灾，虽失去了一只心爱宠物，但好在珍贵乐谱都幸免于难。自那以后，百老汇观众很多年都没有看到桑坦的新作问世，除了他分别创作于13和30年前的两部旧作《暗杀》和《青蛙》（The Frogs）。然而，桑坦之前剧目的翻排版或小制作版却不断涌现，其中包括桑坦的音乐剧处女作《星期六之夜》（Saturday Night）。该剧创作于多年前，但因为当时的制作人突然离世而搁浅，直到1997年该剧才终于亮相伦敦。

然而，纽约之外的几个城市和一些非百老汇剧院却见证了桑坦一部新音乐喜剧的艰辛历程。该剧灵感源自二十世纪初美国传奇兄弟艾迪生·米兹纳和威尔逊·米兹纳的冒险故事。多年前，欧文·柏林就曾试图把米兹纳兄弟的故事搬上戏剧舞台，但多年努力始终未果。近50年之后，桑坦和约翰·韦德曼（John Weidman）接受了这个挑战，并尝试制作出一系列工作坊和试演版作品。该剧雏形名为《聪明人》（Wise Guys），由山姆·门德斯（Sam Mendes）执导，以工作坊形式首次亮相。由于这一版尚有多处瑕疵，有待进一步完善修改，因此并未入驻百老汇。然而，两年后，当该剧更名为《黄金！》的改编版即将上演时，却遭遇了版权上的法律纠纷，首映式再次搁浅。

随后，导演哈尔·普林斯加盟剧组，并劝说桑坦和韦德曼在原剧中加入爱情故事，并将剧名更改为《弹跳》（Bounce）。该剧2003年试演于芝加哥，随后转战华盛顿特区，虽发行了演出录像，但最终还是未能成功上演于百老汇。全新剧本、新导演（约翰·多伊尔）、全新演员阵容，外加数首新唱段，《弹跳》已经演变为一部路演作品。2008年，《弹跳》最终以独幕剧的形式上演于纽约的公共剧院（Public Theater）。桑坦原本期望的剧名为《快速致富》（Get Rich Quick!），但剧组却一再投票予以决定。但在桑坦看来，剧目听起来像电视问答节目并无伤大雅。尽管如此，《弹跳》最终的路演版还是达到了桑坦与韦德曼的最初创作预期。

展望未来
LOOKING TO THE FUTURE

粉丝们热切期待着桑坦2017年新作的首演。2013年起，桑坦埋头致力于改编西班牙电影人路易斯·布努埃尔（Luis Buñuel）的两部超现实主义/黑暗漫画风格的电影作品《灭绝

524

天使》(The Exterminating Angel，1962) 和《资产阶级的谨慎魅力》(The Discreet Charm of the Bourgeoisie，1972)。桑坦将这部作品取名为《布努埃尔》，并约定在公共剧院上演（剧院声称"只要桑坦发话，我们就会这样做"）。有趣的是，《灭绝天使》也被作曲家托马斯·阿德斯（Thomas Adès）改编为歌剧，并且纽约大都会歌剧院也筹划在 2017 年正式上演。两位作曲家曾讨论过这一"撞车"事件，而桑坦却持乐观态度，认为两部剧风格上的比较"应该是一项具有启发和探索性的研究"。

无论《布努埃尔》何时登台，正如梅尔·布鲁克斯所言，桑坦的影响力都会长时间笼罩音乐戏剧领域。在专业戏剧界，有两本学术期刊专门用于对桑坦作品的艺术研究，分别为：《桑坦协会简讯》(The Sondheim Society Newsletter) 和《桑坦评论》(Sondheim Review)。桑坦职业生涯曾经有五部音乐剧作品荣获托尼最佳音乐剧奖，而他个人更是捧走了八项托尼大奖——一次最佳作曲奖、一次最佳作词奖、五次最佳原创音乐奖和一座托尼终身成就奖，这无疑是音乐剧圈独一无二的至高荣耀（还没有任何一位其他作曲家可以拿走超过三项托尼大奖）。即便桑坦此后再无新作问世，也丝毫不会动摇其在音乐剧界难以逾越的大师地位。

延伸阅读

Banfield, Stephen. *Sondheim's Broadway Musicals*. Ann Arbor: University of Michigan Press, 1993.

Citron, Stephen. *Sondheim and Lloyd Webber: The New Musical*. Oxford: Oxford University Press, 2001.

Flahaven, Sean Patrick. "Starobin Talks about *Sunday, Assassins*." *The Sondheim Review* 5, no. 2 (Fall 1998): 21–23.

Gordon, Joanne, ed. *Stephen Sondheim: A Casebook*. New York and London: Garland Publishing, 1997.

Gottfried, Martin. *Sondheim*. New York: Abrams, 1993.

Henderson, Amy, and Dwight Blocker Bowers. *Red, Hot, and Blue: A Smithsonian Salute to the American Musical*. Washington: The National Portrait Gallery and The National Museum of American History, in association with the Smithsonian Institution Press, 1996.

Mandelbaum, Ken. *Not Since Carrie: Forty Years of Broadway Musical Flops*. New York: St. Martin's, 1991.

McLaughlin, Robert L. "'No One is Alone': Society and Love in the Musicals of Stephen Sondheim." *The Journal of American Drama and Theatre* 3, no. 2 (1991): 27–41.

Miller, Scott. *Deconstructing Harold Hill: An Insider's Guide to Musical Theatre*. Portsmouth, New Hampshire: Heinemann, 2000.

———. *From Assassins to West Side Story: A Director's Guide to Musical Theatre*. Portsmouth, New Hampshire: Heinemann, 1996.

———. *Rebels with Applause: Broadway's Groundbreaking Musicals*. Portsmouth, New Hampshire: Heinemann, 2001.

Pike, John. "Michael Starobin: A New Dimension for *Assassins*." *Show Music* 7, no. 3 (Fall 1991): 13–17.

Secrest, Meryle. *Stephen Sondheim: A Life*. New York: Alfred A. Knopf, 1998.

Suskin, Steven. *Show Tunes: The Songs, Shows, and Careers of Broadway's Major Composers*. Revised and expanded third edition. New York: Oxford University Press, 2000.

Zadan, Craig. *Sondheim & Co.: The Authorized, Behind-the-Scenes Story of the Making of Stephen Sondheim's Musicals*. Second edition. New York: Harper & Row, 1986.

《走入丛林》剧情简介

大幕拉开，说书人开始讲故事："从前，在一个遥远的国度，住着一位美丽的少女、一位悲伤的小伙子和一位没有孩子的面包师及妻子。"这些都是剧中角色：希望参加王子舞会的灰姑娘、希望奶牛产奶的杰克母子以及希望有个孩子的面包师夫妇，故事探讨的就是如何获得梦想及为其付出的代价。

灰姑娘如果想出席舞会，就必须在两小时内从炉灰中挑出一筐扁豆。小红帽在面包师那里买了一篮面包，这样便可以去看望林中的外婆。杰克的妈妈宣布，她们不得不卖掉奶牛。面包师夫妇从隔壁女巫那里惊闻自己无子的原因：面包师父亲偷了女巫家的蔬菜，作为惩罚，女巫抢走了面包师刚出生的妹妹（长发姑娘）。此外，面包师父亲还顺手偷走了女巫家神奇的豆子，女巫因此诅咒面包师一家从此断子绝孙。解除魔咒需要四样宝物：像乳汁一般雪白的奶

牛、像鲜血一般通红的斗篷、像麦穗一般金黄的头发、像金子一般纯净的拖鞋。面包师妻子希望可以帮忙，但遭到丈夫拒绝，认为解除诅咒是自己家的事情。

虽然在小鸟的帮助下，灰姑娘完成了近乎不可能完成的任务，但因没有得体的服装，家人拒绝带她一同前往舞会。灰姑娘来到母亲坟前哭泣，母亲的灵魂满足了她的愿望，她面前出现一件银色的礼服和一双金色的鞋子。郁郁寡欢的杰克带着母牛出现在林中，虽然母亲告诫他至少得拿回5个金币，但神秘人告诉他说应该用母牛换来神奇的豆子。小红帽在林中遇见了贪婪的大灰狼，被诱惑绕行了一段弯路。

面包师担心小红帽的安全，但女巫警告他关注斗篷。面包师妻子出现，假装给丈夫送围巾，却发现他早已把四样宝物的名字弄混淆。两人遇见杰克，虽然身无分文，但是他们还是用手里的豆子换得了杰克的母牛。事后，面包师后悔欺骗了小男孩，但面包师妻子却坚持认为这是有魔力的豆子。

面包师失散多年的妹妹长发姑娘被女巫关在高塔之上，塔里没有门，女巫必须顺着姑娘的长发爬上塔，这一切被藏在一旁的王子偷窥到。面包师解救了小红帽和她的外婆，他也因此赢得了红斗篷。杰克的妈妈非常郁闷，随手扔掉了豆子。回家路上的面包师妻子遇见了从舞会上逃离的灰姑娘，灰姑娘正要解释，突然看见远处升起一根巨大的豆茎。面包师妻子注意到灰姑娘脚上的金鞋子，抢夺未遂，还让手边的母牛逃跑了。钟声响起，第一夜过去了。

杰克从豆茎上爬下来，带回金子。面包师妻子向丈夫承认自己弄丢了母牛。两人分头寻找，面包师妻子遇见了两位王子，他们都苦于无法得到心爱的姑娘（《郁闷》）。面包师妻子意外

得知拥有金黄头发的长发姑娘，当她再与丈夫相遇时，两人已经找齐了三样宝物——红斗篷、白奶牛和从长发姑娘那里拔下来的金黄头发。两人来不及高兴，母牛就倒地死去。第二夜在两人的争吵中度过，面包师决定再去寻找一头牛，让妻子想办法去灰姑娘那里弄一只金鞋子。

女巫发现长发姑娘和王子的私情，于是剪断了她的头发，把她丢弃在沙漠里。王子在仓皇逃跑中被荆棘刺瞎了眼睛。披着狼皮的小红帽遇见了杰克，杰克又从天上带回一只金蛋，但小红帽不相信杰克的话，除非杰克再去把那个金竖琴拿回来。灰姑娘再次从舞会上逃跑，一只鞋子被王子提前洒在台阶上的沥青粘掉了。为了逃离追捕，灰姑娘用不合脚的金鞋子换了面包师妻子脚上那双更适合跑步的鞋子。

林中一声巨响，一位巨人掉落在地上，原来是杰克为了摆脱巨人追捕砍断了豆茎。四样宝物终于找齐，只是奶牛并非白色，而是涂抹上了面粉。女巫让面包师挖出死去的母牛并让它复活，然后让母牛吃下剩下的三样宝物。但是母牛依然不产奶，原来女巫不能触碰其中任何一样宝物。神秘人建议用麦穗替代长发姑娘的头发，女巫示意神秘人便是面包师的父亲。但是父子尚未相认，神秘人倒地身亡，他们家族的魔咒也从此消除。

喝下母牛的神奇乳汁之后，女巫恢复了青春美貌，但却付出失去魔法的代价。第一幕结局似乎皆大欢喜：面包师妻子顺利怀孕，杰克重新找回母牛，灰姑娘嫁给了王子，长发姑娘用眼泪治好了王子的眼睛，灰姑娘两个坏心的姐姐也被小鸟啄瞎了眼睛。王国人民似乎都过上了幸福（应得）的生活，没有人注意到另一根巨大豆茎正在悄悄生长。

第二幕开场，说书人开始讲述"从前……

之后……"的故事，主人公过上幸福生活，但却各有不如意。很快，灾难降临，另一位巨人正在摧毁一切，所有人不得不再次走入丛林。两位王子似乎并不满足于自己的婚姻生活，开始追求另外两位不可得之人——睡美人和白雪公主。众人得知，此次前来的是要找杰克报仇的巨人妻子。由于她视力不好，众人便趁其不备，把说书人扔给巨人。为了让杰克的妈妈闭嘴，守卫失手打死了她。适应不了婚姻生活的长发姑娘近乎崩溃，歇斯底里地冲进巨人脚下，被碾踏身亡。

长发姑娘的死去让女巫非常悲伤，她发誓要把杰克交给巨人。面包师夫妻决定要保护杰克，他们把婴儿交给小红帽，然后分头去找寻杰克。面包师妻子在林中遇见灰姑娘的王子，后者对她施展诱惑。面包师在林中遇见正在母亲破损墓前哭泣的灰姑娘，劝说她回到安全的地方。和王子激情碰撞之后，面包师妻子被巨人撞翻的大树压死。

剩下的人聚齐在一起，意识到已经失去很多人，开始互相埋怨。女巫宣布这是最后一夜，然后离开众人。面包师对即将独立抚养孩子感到非常惶恐，他跑进林中，遇见那位神秘的父亲，后者帮助儿子意识到自己不可推卸的责任。面包师想出一个杀死巨人的方法。灰姑娘留下照看婴儿，她不能原谅王子的背叛，决定与他离婚。在众人的努力之下，巨人终于被杀死。慢慢地，所有剧中角色，无论生死，都纷纷出现在舞台上，分享他们对道德的看法。

《暗杀》剧情简介

这个离奇故事发生在一个射击场，店主向客人们发放枪支，并建议说射杀总统可以帮助人们实现梦想。一群总统刺杀者相继走进来：里昂·乔戈什（Leon Czolgosz）、约翰·辛克利（John Hinckley）、查尔斯·吉托（Charles Guiteau）、纪尤瑟普·赞加拉（Giuseppe Zangara）、塞缪尔·拜克（Samuel Byck）、"咯吱"弗罗姆（Squeaky Fromme）、萨拉·简·穆尔（Sara Jane Moore）。店主认出最后走进的那位是约翰·威尔克斯·布斯（John Wilkes Booth），人称"我们的先锋"。

枪客们面向观众，举起枪支瞄准目标。一个话外音宣布，亚伯拉罕·林肯总统到来。一声枪响之后，一位叙事歌手开始演唱《布斯之歌》，猜测布斯刺杀林肯总统的原因究竟为何。歌曲被布斯打断，他宣称自己是出于政治诉求，而非外界揣测的精神抑郁或神经失常。意识到自己无处可逃的布斯，最终饮弹自尽。曲终，叙事歌手诅咒布斯，认为他为"其他疯子铺平了道路"。

其他"准"暗杀者聚齐到酒吧，吐露着心中的极度挫败感。愤世嫉俗的布斯鼓励大家，必须成为自己命运的主宰。场景切换到1933年的政治集会上，一位广播员的声音叙述着事件：演讲被枪声打断，罗斯福总统挥手致意，受伤之人是迈阿密市长。射击者赞加拉被捕，目击者纷纷向记者邀功，说自己是如何救下罗斯福总统。赞加拉在电椅上被处以死刑，他声称自己的行为是为了实现贫富平等。可惜，无人理睬他的言论，灯光熄弱摇曳，电椅上传来施刑的声音。

无政府主义者爱玛·戈德曼（Emma Goldman）正有气无力地给一群工人作演讲，其中一位便是乔戈什。爱玛演讲完毕之后，乔戈什向她表达了自己的爱慕之情，后者希望他可以将激情转向为社会争取平等。弗罗姆和穆尔在公园长椅上相遇。弗罗姆吸着大麻，幻想着查尔斯·曼森（Charles Manson）功成名就之后可以实现承诺，带给她女皇般的生活。穆尔则显得更加疯狂，她宣称自己为 FBI 工作，有

5 位丈夫、3 个孩子，同时还患有健忘症。两人的共同点是都不相信炸鸡桶上印着的肯德基上校头像，于是便拔枪把炸鸡桶打得粉碎。

乔戈什一边检查枪支，一边说道"制造枪支需要很多人的劳动——矿工、机床工和机械工"，布斯补充道"而你要做的仅仅是拨动小指，然后便可改变世界"。吉托认为枪支有很多功能"平息丑闻、组合政党、保护工会，还能提高自己书籍的销量"。穆尔似乎对枪支毫无控制力，失手又开了一枪。叙事歌手讲述，乔戈什前往纽约州的水牛城参观世界博览会，麦金利总统在那里热情接待民众。乔戈什在队伍中耐心等待，轮到他时，直接对着总统开了枪。

时间回转，穿着破旧圣诞老人服的拜克正给作曲家伯恩斯坦录音留言，他相信如果后者可以写出更多美好爱情歌曲，这个世界便可以得到拯救。但拜克很快陷入狂怒，指责伯恩斯坦和其他名人一样无视自己。辛克利和弗罗姆谈论起各自的爱人，后者显得颇有优越感，因为她至少认识曼森，而辛克利甚至从未见过自己所谓的爱人——美国影星朱迪·福斯特（Jodie Foster）。辛克利命令弗罗姆滚开，然后唱情歌安慰自己。弗罗姆演唱起相同的曲调，然后讽刺辛克利是个懦夫，反复把里根总统的照片贴在墙上，却没有勇气杀死他。

吉托试图教给穆尔一些射击技巧，然后试图亲吻她，遭到拒绝。之后，吉托刺杀了加菲尔德总统，并被判处吊刑。行刑之时，吉托在台阶上跳起了蛋糕舞，并且还朗诵了自己当天早上创作的一首诗。

弗罗姆和穆尔陷入困境。在刺杀福特总统行动中，穆尔带上了自己 9 岁的儿子和一条宠物狗，而手脚笨拙的她最终错杀了狗。政治生涯中表现得同样笨拙的福特总统，和穆尔相撞

之后试图帮她捡起掉落的子弹。即便距离如此之近，穆尔依然没打中，刺杀行动被被一位警探拔枪制止。同时，拜克也开始行动，他试图劫持飞机撞击白宫，因为他认为刺杀尼克松总统便可解决美国的所有问题。

舞台上传来所有受害者的哀鸣，而暗杀者纷纷为自己的行为申辩。他们坚信自己的行为必将得到应有回报，并询问叙事歌手，"我的荣耀在哪里？"但叙事歌手却回答说，他们的暗杀行动"一文不值"，这引来众人的不满。暗杀者慢慢相信，必定还有一些东西会留给那些被美国梦抛弃的人。

时间切换到 1963 年 11 月 22 日，李·哈维·奥斯瓦尔德（Lee Harvey Oswald）准备在得州学校图书存放处自杀，但被突然出现的布斯打断，后者不断打听奥斯瓦尔德的生活往事。布斯嘲笑奥斯瓦尔德的自杀行为幼稚而又愚蠢，后者咆哮道"告诉我该怎么做？"布斯平静回答道，"你应该去刺杀当今的美国总统"。奥斯瓦尔德最初瞠目结舌，但很快觉得这个可以让自己载入史册的想法很有诱惑力。其他人涌入，他们催促奥斯瓦尔德，"没有你我们一文不值，有了你我们便可成就历史"。另外暗杀者的声音依次传来，他们分别刺杀了马丁·路德·金、肯尼迪总统和阿拉巴马州州长乔治·华莱士（George Wallace）。这些人继续劝说奥斯瓦尔德，描述他的举动可以"让纽约证券交易所关门，让印尼的学校倒闭。"他们希望和奥斯瓦尔德亲如家人。在众人的劝说下，奥斯瓦尔德跪在窗前举起来复枪，向路过的总统车队开枪。

肯尼迪总统的遇刺引发社会轩然大波，这个事件给美国民众留下深刻印记，人们会永远记住自己得知消息的那个瞬间。然而刺杀者并未改变，他们坚信"每个人都有获得幸福的权利"。

谱例 62 《走入丛林》

斯蒂芬·桑坦 词曲，1987 年
《郁闷》

时间	乐段	曲式	歌　　词	音乐特性
0:00	引子			威尼斯的船歌；复合两拍子
0:04	1	主歌 a	**灰姑娘的王子：** 我虐待或是鄙视她了吗？她为何从我身边逃走？ 如果失去她，我该如何要追随她而走的痴心？	大调
0:19	2	副歌 b	郁闷啊！ 言语无法形容，当你想要的恰好就是你得不到的东西。	中强
0:33	3	主歌 a'	**长发姑娘的王子：** 在那高塔里，一位姑娘静坐着梳理长发。 她欢愉地哼唱着让人心醉的歌曲：	重复乐段 1
0:46	4		啊，啊，啊……	引用长发姑娘的花腔旋律
0:51	5	副歌 b	郁闷啊！ 比你要郁闷百倍，当你明明知道可以带她远走高飞，但却苦于高塔没有出口。 **两位王子：** 郁闷啊！ 噢，这是多么的折磨人！ **长发姑娘的王子：** 那么充满魅力—— **灰姑娘的王子：** 让人身心疲惫—— **两位王子：** 那可遇而不可求的到底是什么？	中强
1:18	6	桥段 c	**灰姑娘的王子：** 难道我不是智慧敏锐、卓越教养、温柔体贴、激情四射、魅力无限， 难道我不是风流倜傥，而且马上即将继承王位吗？	引用音高持续爬升
1:27			**长发姑娘的王子：** 你是所有姑娘心目中的白马王子！ **灰姑娘的王子：** 那她为何不——？ **长发姑娘的王子：** 我哪知道？ **灰姑娘的王子：** 那姑娘一定是疯了！ **长发姑娘的王子：** 你根本不知道何为疯狂，	
1:39			除非你顺着她的长发爬上高塔，看着那位美丽的姑娘， 聆听她高唱：	引用音高持续爬升
1:47			啊，啊，啊……	引用长发姑娘的花腔旋律

时间	乐段	曲式	歌　　词	音乐特性
1:53	7	副歌 b	**两位王子:** 郁闷啊! **灰姑娘的王子:** 苦恼! **长发姑娘的王子:** 哎! **两位王子:** 虽然咱俩郁闷的对象不同。 **灰姑娘的王子:** 永远差了十步—— **长发姑娘的王子:** 总是低了十尺—— **两位王子:** 总是与她擦肩而过。 郁闷啊! 这感觉如同刀割!	强奏; 结尾钢琴减弱
2:12			我必须要娶她	无伴奏;渐慢
2:17			为妻。	回归伴奏

谱例 63 《暗杀》

斯蒂芬·桑坦 词曲，1991 年
《布斯歌谣》

时间	乐段	曲式	歌 词	音乐特性
0:00	引子			向领袖欢呼；
0:05			【发言人：女士们，先生们，美国总统亚布拉罕·林肯先生】	军乐
0:12			【枪响】	寂静
0:14			【布斯，喊叫声：这样总是对暴君……（回声）】	持续和弦
0:24	1	a	民谣歌手： 有人说故事，有人唱歌谣。 这个国家时不时就会犯点错误。 时不时就会出现了一位疯狂的人。 不要停止故事，这个故事很吸引人，不要更换歌谣……	引入；自由节奏
0:57	2	b	强尼·布斯是位英俊潇洒的恶魔，戴着戒指、穿着丝衣。 有点脾气，但是却控制适当。人人都叫他威尔克斯。 你为何要这么做，强尼？人人心中都有不同的答案。 你已经拥有了一切，却为何还要给这个国家带来如此冲击？ 有人说是你失去了话语权，有人说因为酗酒。 他们说你杀掉的是一个国家，强，因为这些负面评价。	叙述地； 班卓琴伴奏； 节奏转换
1:37	3	b	强尼的生活光鲜照人，如同在舞台上表演一般。 但他却在 27 岁时痛苦地死在一个谷仓里。 究竟为何要这么做，强尼，是什么让你抛弃了一切？ 究竟为何要这么做，不是仅仅只夺走伊利诺斯人的骄傲与欢乐， 而是所有的美国人？ 你兄弟让你心存怨念，强，你无法取代他的位置。 这是否就是你所有行为的原因，告诉我们，强，连同那些负面消息？	重复乐段 2
2:22			【对话】	寂静
3:10	4	b'	他们还说你的船沉了，强……	乐段 b； 持续和弦
3:14			【对话】	
3:22			你开始失去线索……	
3:25			【对话】	
3:31			他们说那不是林肯，强。	
3:34			【对话】	
3:35			你招来无数人的咒骂。	
3:38			【对话】	班卓琴进入；渐慢
4:07	5	c	他说："去死吧，林肯，这是你应得的下场， 布斯： 告诉他们，孩子！ 民谣歌手： 用你手中沾满的鲜血！" 布斯： 都说出来吧！告诉他们，直到他们真的聆听！ 民谣歌手： 他说："去死吧，林肯，在那该死一天，你让美国的统一名存实亡！" 他说：	"诅咒"主题

531

时间	乐段	曲式	歌　词	音乐特性
4:30	6	d	**布斯：** 搜捕我，玷污我的名声，把这事解释为我只是为了一鸣惊人， 我杀死的是杀害我祖国的人。 现在，南方的气氛会缓和，这场血战必将终止， 因为有人害死了暴君，正如布鲁特斯当年杀死罗马暴君一样—— **民谣歌手：** 他说：	吟唱
4:53	7	c	**民谣歌手与布斯：** 去死吧，林肯，你这十足的婊子！ **布斯：** 告诉他们！告诉他们他都干了什么！ **民谣歌手与布斯：** 你把自己个人恩怨带入了内战！ **布斯：** 告诉他们！告诉他们事实的真相！ **民谣歌手：** 告诉他们更多…… **布斯：** 告诉他们，孩子！告诉他们事情的起因，以及事情结束之后将会意味着什么， 投降不是解决问题的方法。告诉他们：	重复乐段 5
5:16	8	e	这个国家已经面目全非，遍地都是尸骨与鲜血， 这个国家不再是当初设想的模样。 那些伤痕将无法痊愈，那些伤疤将永远留在那里， 我们虽然失去了征地，但是我们不能屈服， 否则美国将无法重振 永远无法摆脱那些粗俗、自傲的黑人解放运动支持者！ 永不，永不，永不。不，这不是这个国家最初的模样……	圣歌般的
6:31	9	d'	尽管诅咒我的灵魂，让我的身体化为泥土， 让我与祖国的土地融为一体。 诅咒我入地狱吧，是非自有历史去评说： 我所做的完全正确，我为了祖国而战。 让他们大喊"叛徒"吧，日后人们自会明白—— 这个国家已经今非昔比了……	吟唱主题
7:24	10	b	**民谣歌手：** 强尼·布斯是个硬汉，他对自己的话语深信不疑。 有人称其高贵，有人称其胆怯。他所做的已无主张。 你怎么能这么做，强尼，还如此强词夺理？ 你留给后世的只是关于谋杀与叛国的传说， 竟然还奢望人们对你膜拜有加。 叛国者只会招人嘲笑与不耻，没有人会去敬拜你的墓碑， 民众对于林肯总统虽然褒贬不一， 但是你，强，你只会招人咒骂。	重复乐段 2
8:06	11	c	去死吧，强尼，你让其他疯狂的人纷纷效仿。 很多疯人如昙花一现般消失于历史中。	重复乐段 5
8:28	12	a	听听这些故事，听听民谣中的故事。 愤怒不能制定规则，暴力解决不了任何问题。 逞一时之快，却让这个国家倒退到最初的模样， 这就是事实。尽管如此……去死吧，布斯！	重复乐段 1； 强奏结束
9：08				班卓琴重新进入； 结尾渐慢

第 *44* 章

"独创者"蜂拥而至

1971 年，托尼奖为音乐剧中的歌曲创作单独设立了两个奖项——"最佳作词"（Best Lyrics）和"最佳谱曲"（Best Score）。然而，当年这两项托尼奖却都花落同一人——斯蒂芬·桑坦。为桑坦赢此双项殊荣的是其概念音乐剧《伙伴们》（Company），而他也成为托尼历史上第五位获奖的词曲双料创作人。上一次出现这样的状况还是七年前，当时捧走托尼大奖的是《你好，多莉！》的词曲创作者杰里·赫尔曼（Jerry Herman）。现如今，百老汇人才济济，词曲双佳已非罕事。20 世纪七八十年代，多半托尼最佳谱曲奖的获得者都兼任音乐剧中的作词工作，而 1990-2016 年间，共有 11 项托尼奖被词曲兼备的"独创者"收入囊中。

更重要的是，近年来托尼奖新人辈出，越来越多音乐剧界新人受到托尼奖的青睐。曾在七十年代捧走四次托尼"最佳谱曲"的桑坦，却在八十年代仅赢得一次奖项。1994 年桑坦再次获奖，此后百老汇出现了三位获此殊荣的词曲"独创者"，他们分别是莫里·耶斯顿（Maury Yeston）、杰森·罗伯特·布朗（Jason Robert Brown）和林 - 曼努埃尔·米兰达（Lin-Manuel Miranda，其职业生涯将在第 46 章中展开讨论）。

这一变化显现出百老汇及外百老汇艺术创作趋向多样化，也彰显了音乐剧创作界的新鲜活力。

新涌现的这批多元化音乐剧创作者拥有着相似的特征——他们几乎都是科班出身，对音乐创作满怀抱负，曾经那个用玩具木琴耍弄曲调的业余创作时代一去不复返。这些新生代音乐剧创作者选取的戏剧素材也涉猎颇广，从小说、儿童读物、诗歌，到歌剧、电影和传记，一应俱全，当然还有很多直接源自原创灵感。简而言之，过去 25 年间，音乐剧界呈现出令人兴奋的多元化创作，为广大音乐剧观众提供了多维度的丰富选择。

同一出处，两场演出
ONE PROPERTY, TWO SHOWS

外百老汇为很多词曲"独创者"提供了崭露头角的舞台，其中就包括作曲家 / 作词家斯蒂芬·施瓦茨（Stephen Schwartz）的弟子安德鲁·利帕（Andrew Lippa）。利帕出生于 1964 年，其音乐剧处女作创作于 1995 年，是一部纯原创作品，名为《约翰和珍》（John and Jen）。5 年后，利帕的第二部音乐剧作品亮相外百老汇，名为《狂野派对》（The Wild Party），取材于一首同名

诗歌作品，描绘了 20 世纪二十年代爵士乐风靡的激情时代（这首诗歌属于低俗风，1928 年在美国波士顿一度被禁）。此后，百老汇迎来了利帕的另外两部音乐剧作品，分别是 2010 年的《亚当斯一家》（*The Addams Family*）以及 2013 年的《大鱼》（*Big Fish*），前者更是为其赢得了人生中的第一次托尼奖提名。

世纪之交，正当利帕的《狂野派对》上演百老汇之际，词曲作家迈克尔·约翰·拉乔萨（Michael John LaChiusa）的另一部同名作品也在百老汇同步上演。同年间，纽约出现了两部名称相同但却内容迥异的音乐剧作品。百老汇历史上，两部音乐剧取材于同一原作且同时上演的情况并不多见。毫无疑问，由此带来的混淆误解，也让这两部作品受害匪浅。让人惊叹的是，《狂野派对》是拉乔萨同一演出季中亮相百老汇的第二部音乐剧。他此前的另一部作品上演于 1999 年底，名为《玛丽·克里斯汀》（*Marie Christine*），对古老的美狄亚传奇进行了现代版本的重新演绎。剧中热烈且不和谐的音乐风格，让不少业内评论将该作品定义为歌剧而非音乐剧。尽管拉乔萨本人非常排斥"歌剧"的标签，但剧中女主角玛丽·克里斯汀的声音要求极高，这也让每周 8 次的演出日程成为一项艰难挑战。最终，该角色的扮演者奥德拉·麦克唐纳（Audra McDonald）难堪重负，《玛丽·克里斯汀》只能在连演 42 场演出后宣告结束。虽然拉乔萨曾荣获两次托尼奖提名，但此后他并没有为百老汇贡献新的作品。尽管如此，拉乔萨在其他创作领域却是硕果累累，不仅为外百老汇带来了数部音乐剧作品，而且还创作了一些歌剧和声乐套曲。2001 年，受芝加哥歌剧院和芝加哥古德曼剧院（专注音乐剧演出）联合委任，拉乔萨尝试了一部带有跨界风格的音乐创作，作品名

为《爱人与朋友：肖托夸变奏曲》（*Lovers and Friends, Chautauqua Variations*）。

家族传统
A FAMILY TRADITION

与拉乔萨一样，亚当·盖特尔（Adam Guettel）也完成了多种风格的艺术创作。不同的是，盖特尔出生于艺术世家。追随母亲玛丽·罗杰斯和祖父理查德·罗杰斯的足迹，盖特尔成为家族中的第三代百老汇从业者。盖特尔的职业生涯始于外百老汇，1996 年剧作家地平线剧院 (Playwrights Horizons) 上演了他的作品《弗洛伊德·柯林斯》（*Floyd Collins*）。该剧为盖特尔赢得了一尊奥比奖，作品讲述了 1925 年为营救一位被困于山洞中的肯塔基人而展开的一系列媒体焦点故事。剧中男主角弗洛伊德的最后一首唱段名为《荣耀何去》（How Glory Goes），该曲曾经被诸多歌手翻唱并单独录制发行。

和之前的拉乔萨相似，芝加哥歌剧院和芝加哥古德曼剧院同样联合授予亚当·盖特尔一份创作委任。这一次，盖特尔将目光锁定在一部由伊丽莎白·斯宾塞（Elizabeth Spencer）创作于 1960 年的中篇小说。然而，改编工作并不顺利，这份喜忧参半的工作也让盖特尔对能否按时完工心存疑虑。于是，2005 年，盖特尔将自己的作品《广场上的一盏灯》（*A Light in the Piazza*）搬上了百老汇的维维安·博蒙特剧院（Vivian Beaumont Theatre）。这部作品带有明显的歌剧风格，高昂婉转的曲调随处可见，而剧中来自佛罗伦萨的人物设定也让意大利语频繁出现。即便如此，该剧还是为盖特尔赢得了人生中的第一尊托尼奖（其第二尊托尼奖是以剧目三位配乐师之一的身份荣获）。

台前幕后的悲剧
TRAGEDY ON- AND OFF-STAGE

尽管 1996 年音乐剧《租》(Rent) 的创作灵感源于普契尼创作于 1896 年的歌剧《波西米亚人》(La bohème)，但剧中采用的音乐元素却将摇滚乐带回到百老汇舞台，这一点让某些保守的剧院观众略感沮丧。《租》的确有其自身的震撼性，这来自于剧中对于非传统两性关系、激烈言辞和当代生命态度的描绘。然而，更让戏剧界哗然的是，该剧首演之前年轻的主创人乔纳森·拉森 (Jonathan Larson) 突然离世。由于《租》中多数角色均感染艾滋病，于是一时间流言四起，人们纷纷揣测拉森同样死于艾滋。然而，事实并非如此，但却依然令人唏嘘。长期以来，拉森一直备受胸痛折磨，但却因无医疗保险而未接受妥善治疗。此间，拉森曾两次前往人满为患的急诊室，但却先后被误诊为食物中毒和流感。事实上，拉森的主动脉正在变得脆弱，这对于如此年轻之人而言，确属罕见的先天性疾病。最后一次彩排结束后，拉森在家中泡茶时主动脉发生故障，出现一条长达一英尺长的撕裂（这种动脉瘤如果被正确诊断，可能不会致命，其早期治愈率高达 80%~90%）。《租》外百老汇预演当天，拉森与世长辞。

颇为讽刺的是，拉森的英年早逝反而让《租》获得无与伦比的公众关注度，而此前拉森仅是位一文不名的戏剧界新人。这部剧目实属拉森的呕心之作，耗费了他很长时间的创作精力。普契尼歌剧原作中的艺术家们深受肺结核的折磨，在拉森笔下，这些艺术家变成了一群生活在 20 世纪患有艾滋病的自由灵魂。最终，纽约戏剧工作坊 (New York Theatre Workshop) 同意出品这部剧目，而拉森也从理查·罗杰斯发展基金会那里获得了四万五千美金的资助。然而，拉森原剧本在结构上仍然存在缺陷，内容叙述并不清晰。于是，拉森开始与戏剧编剧（剧作家顾问）琳妮·汤普森 (Lynn Thomson) 合作，后者建议拉森为每位角色撰写一篇传记，以便从不同视角叙述《租》的故事。此后，尽管剧本有所完善，但制作人和导演依然期待更多改动。此时，被修改剧本折磨到心力交瘁的拉森拨通了导师桑坦的电话，与他分享了自己深深的挫败感。而桑坦却回答道："你已经选择了合作伙伴，现在，你必须学会合作。"于是，拉森放下自尊，坚持完成了诸多修改意见。

拉森的突然离世给剧目团队带来了无与伦比的挑战。很多剧目都会在预演时经历大刀阔斧的改动，有些甚至遭受直接停演的命运。拉森的缺席让《租》同时失去了编剧、作词与作曲，这无疑使团队其他成员承受起沉重负担，因为他们必须努力猜测拉森可能的想法。一位男演员回忆道："我记得导演迈克说，他必须告诉自己，'好，我知道这是我要让乔纳森做的改动，但他不会这样做，所以我不准备这样做了'"。最后，团队不得不对原剧本进行删减，第一幕演出时间被压缩了 10 多分钟。得益于媒体的关注，《租》首月演出票仅在一天之内便全部售罄，而其外百老汇演出更是因此延长了一个月。一些人认为《租》更适合于波西米亚风格浓郁的外百老汇，而另些人则希望可以在更大剧场里与更多观众分享这部剧目。最后，大剧场上演的呼声得到了回应，《租》决定在 4 月正式亮相百老汇，舆论界一片溢美之词。原剧中的六位演员继续出演了 2005 年《租》的电影版，而《租》2008 年的最后一场百老汇演出也被录制为影像

536

发行。

《租》不仅赢得了普通观众的热爱。就在百老汇开幕之前，剧组得知《租》成为历史上第七部获得普利策戏剧奖的音乐剧。1996年的托尼奖角逐中，《租》同样凯旋，分别赢走了包括最佳音乐剧在内的四个奖项。当朱莉·拉尔森·麦科勒姆（Julie Larson McCollum）代表其兄弟上台领取最佳编剧和最佳谱曲奖时，她说道，"15年坚持不懈的艰苦努力才让乔尼一夜成名"。不过，戏剧历史学家彼得·菲利奇亚（Peter Filichia）却认为，《租》的票房奇迹很可能暗藏玄机，那便是它的票务彩票制。每场演出中，《租》的制作人都预留出34张20美元的门票。起初，这些门票会留给售票厅排队靠前的人，但当狂热观众开始提前24小时露营排队时，这个过程便演变成了抽奖。中奖者的名字会在演出两小时前公布，而这种票务彩票制依然被许多火爆剧目沿用至今。

让摇滚乐成为焦点
GIVING ROCK THE SPOTLIGHT

即便去世之后，拉森的另一部剧目依然登上舞台。该剧名为《滴答，滴答，嘣》（tick, tick...BOOM!），2001年亮相外百老汇。这部剧创作于《租》的制作期间，是一段关于一位年仅30岁作曲家的自传体叙述。剧中的艺术家必须要做出一个决定：是跟交往了很长时间的女友结婚并且搬到偏远安逸的科德角（Cape Cod），还是像他的室友一样融入激烈的企业竞争，亦或是继续做服务生并坚持创作音乐舞台作品。剧作家大卫（David Auburn）沿用拉森原始手稿中的独白形式，但将其修改为由三位演员来完成。这部剧也获得了相当的成功，甚至有人喜欢这部剧胜过了《租》。剧中一曲《星期天》描绘了晚餐侍者的人生，资深戏剧观众们立即意识到，这是拉森向桑坦名作《星期天与乔治同游花园》的致意。不幸的是，这两部音乐剧是此位天才留下的唯一作品，拉森的英年早逝无疑是戏剧界的重大损失，但对摇滚乐的关注将持续影响着音乐剧界。

1998年，在《租》取得巨大成功的两年后，斯蒂芬·特拉斯克（Stephen Trask）将华丽摇滚和朋克摇滚运用于自己的第一部（迄今为止唯一一部）外百老汇音乐剧《海德薇与愤怒的英寸》（Hedwig and the Angry Inch）中。编剧约翰·卡梅隆·米切尔（John Cameron Mitchell）从对自己家庭保姆的记忆中汲取灵感，创作了一位摇滚歌手变性手术失败的故事。这部剧一共上演了857场，获得奥比最佳音乐剧奖，并连续登陆伦敦和其他一些城市。2014年，《海德薇与愤怒的英寸》返回纽约，正式亮相百老汇剧院，并一举荣获四项托大尼奖，其中包括音乐剧最佳复排奖。该剧电影版于2001年开始发行，剧中主角由米切尔扮演。

电影成就音乐剧
MAKING MUSICALS FROM MOVIES, THE SOLO WAY

数位作曲/作词家曾经见证了自己的舞台剧作品被搬上了大银幕，而另一些创作者则完全反其道而行之，从各种电影作品中获得灵感，创作出全新的舞台作品。例如，大卫·亚兹贝克（David Yazbek）曾经为三部电影的舞台版谱写过音乐，分别是2000年的《光猪六壮士》（The Full Monty）、2005年的《偷心大少》（Dirty Rotten Scoundrels）以及2010年的《处于崩溃

边缘的妇女》（*Women on the Verge of a Nervous Breakdown*）。这三部剧目都曾经上演于百老汇，亚兹别克也因此三度入围托尼奖提名，只可惜每次皆空手而归。

2001 年，梅尔·布鲁克斯（Mel Brooks）将《制片人》（*The Producers*）搬上百老汇舞台，但他在托尼奖的经历却截然不同。这部剧改编布鲁克斯自己创作于 1968 年的同名电影，原作几乎没有唱段，除了一首戏中曲《希特勒的春光》。这位老一代作曲家前辈将自己的第一首作品带到百老汇，据杰克·维尔特尔所言，布鲁克斯亲自演唱自己的歌曲并录制于磁带中保存，而并非使用传统的乐谱。

从某些角度来看，布鲁克斯的音乐剧舞台版像是百老汇的小情人，肆意戏弄着音乐剧观众的传统与个性。《制片人》处处隐射着音乐剧经典作品，手法微妙（却又不那么隐晦）。剧中最重要的"11 点唱段"是男主角马克斯·比亚利斯托克（Max Bialystock）的一曲《背叛》，手法与《吉普赛》中罗斯精神崩溃时的那首《罗斯的机会》同出一辙，剧中曲调一个接一个地在其脑海中一闪而过。当然，《制片人》的设定本身是对戏剧界的致敬：马克斯和会计师利奥·布鲁姆决定从烂剧中牟利而非依靠热门歌曲，因此，音乐剧惊人成功的消息让二人震惊不已，这无疑打破了二人的如意算盘（某些制片人因其现实诡计而出名，这部分内容请参阅"幕后花絮：新闻中的制片人"）。2001 年，《制片人》创记录地赢得了 12 项托尼大奖，并在 4 年后改编为音乐电影，由舞台版明星内森·莱恩（Nathan Lane）和马修·布罗德里克（Matthew Broderick）主演。遵照这一模式，2007 年，布鲁克斯将自己创作于 1974 年的电影《新科学怪人》（*Young Frankenstein*）搬上了音乐剧舞台。然而，与之前的傲人战绩相去甚远，这部作品与托尼奖完全无缘。

走进幕后：新闻中的制片人

对于公众而言，制片人的曝光率很低，除非他们达到卓越不群的功绩，比如弗洛伦茨·齐格菲尔德（Florenz Ziegfeld）、乔治·阿博特（George Abbott）或卡梅伦·麦金托什（Cameron Mackintosh）这样的业内大亨。偶尔，一些制片人会因为犯罪活动而登上头条。加思·德拉宾斯基（Garth Drabinsky）用其名下的制作公司利万特（Livent）资助了一系列美国和加拿大境内的演出，其中还包括 1996 年的托尼奖作品《爵士岁月》（*Ragtime*）。然而，与马克斯·比亚利斯托克一样，德拉宾斯基伪造了两份文书：公司股东看到的是巨额利润的虚假记录，而背后的真实账目却亏损惊人。2009 年，德拉宾斯基因欺诈和伪造罪被判处数年监禁。

2010 年，制片人阿黛拉·霍尔泽（Adela Holzer）结束了自己长达 9 年的监禁期，她曾经伪装成亿万富翁大卫·洛克菲勒（David Rockefeller）的秘密妻子，以此从投资者那里骗取数百万美元。霍尔泽在床头柜上摆放了一张洛克菲勒的银框照片，以便迷惑潜在的目标上当受骗。1972 年的音乐剧《花花公子》（*Dude*）正是出自霍尔泽之手，然而该剧的作曲高特·麦可德莫（Galt MacDermot，音乐剧《毛发》的作曲人）后来回忆道："我的母亲非常善于判断人性，她总是说，'我不信任那个女人'"。

制片人犯罪并不仅仅局限于经济领域。制片人维尔纳·普洛纳 (Werner Ploner) 遭女友维拉·古特曼 (Vera Gutman) 抛弃，后者即将成为 1982 年维也纳版《艾薇塔》(Evita) 的主演。按原计划，女主角应由古特曼与另一位女演员伊莎贝尔·威肯（Isabel Weicken）轮流担任，而剧目首演夜指定由威肯主演。为了证明自己对古特曼的爱，普洛纳在最后一次预演时雇佣两名暴徒袭击威肯，致使威肯因鼻梁骨折而行动不便，首演及其后一系列演出的女主角艾薇塔自然皆由古特曼出演。事情败露后，袭击者和普洛纳均判入狱，但普洛纳设法逃往了印度尼西亚，并在 4 年后被捕（如今，他已刑满释放，截至 2013 年一直在巴厘岛担任导游）。

还有一些制作人之所以成名，并非操作程序不合法，而是因为屡有奇招。《吉普赛》、《奥利弗！》等音乐剧的制作人大卫·梅里克（David Merrick）曾经设计出几个颇具传奇色彩的宣传噱头，其中最有名的案例就是由他出品的 1961 年冷门剧目《地铁是为了睡觉》（Subways Are for Sleeping）。为了刺激门票销量，梅里克在大纽约地区找到 7 位与纽约顶尖戏剧评论家同名之人。梅里克请这几位"复制人"吃喝玩乐，并在征得授权后"引用"他们对剧目的评价看法（事实上都出自梅里克自己的精心撰写），比如"约翰·查普曼"将《地铁是为了睡觉》评价为"本世纪最佳音乐剧"。梅里克及其新闻代理人甚至还设计出一则包含"引文"的广告，尽管《纽约时报》和《邮报》出于警觉而将广告删除，然而《先驱论坛报》却在几个早期版中刊登了梅里克的这则广告。最终，在梅里克"恶作剧"的助力下，《地铁是为了睡觉》勉强维持上演了 6 个月。

虽然《制片人》广受好评并在托尼奖上大获全胜，但投资人却对该剧幕后制片人的决定置若罔闻。他们将《制片人》演出票中 50 个高级席位的单价提高到史无前例的 400 美元，并在每张票面上额外添加了 80 美元的佣金。对此，制片人提出异议，认为这样的操作只会让票贩子更加谋取暴利，而演员或创作者的收益却得不到丝毫改善。近年来，随着刷票程序的出现，这类问题变得愈发严重，因为计算机可以瞬间抢占到任何新出的演出票，然后再以惊人天价转售。《制片人》上演的 15 年后，立法者依然在努力寻找行之有效的方法，以形成一个良好行业规范、杜绝倒卖的票务体系。

2013 年，一部改编自同名电影的音乐剧《长靴皇后》（Kinky Boots）在托尼奖中大放异彩，一举荣获 13 项获奖提名并最终捧走 6 尊奖杯，这其中就包括最佳作曲奖。获奖者辛迪·劳珀 (Cyndi Lauper) 出生于 1953 年，凭借这部《长靴皇后》，她成为托尼奖历史上第一位赢取该项殊荣的女性。然而，劳珀并非第一位入围托尼最佳作曲奖角逐的女性作曲家，开此先河的是非裔美国作曲家米基·格兰特（Micki Grant），她当时入围的作品是创作于 1972 年的音乐剧《别打扰我，我应付不了》（Don't Bother Me, I Can't Cope），而她本人也是该剧的剧本编创。尽管如此，女性作曲家获得托尼奖青睐的频次依然屈指可数，期间唯一赢得入围资格的女性词曲创作者是多莉·帕顿（Dolly Parton），其入围作品 2009 年的音乐剧《朝九晚五》（9 to 5）同样也是改编自一部同名电影。

回忆铸就音乐剧
MAKING MUSICALS FROM MEMORIES

一位年轻女导演在杰森·罗伯特·布朗的职业生涯中扮演了不可替代的重要作用。布朗的梦想是成为百老汇的一位创作家，而他眼下却只能在纽约一家钢琴酒吧里打工过活。一天，布朗在与顾客黛西·普林斯（Daisy Prince）闲聊时偶然得知，对方竟然是百老汇金牌导演哈尔·普林斯（Hal Prince）的女儿。冲动之下，布朗提出希望邀请黛西指导自己正在策划的一部作品，后者欣然同意。三年之后的 1995 年，两人终于在外百老汇上演了这部作品，名为《新世界之歌》（*Songs for a New World*）。1998 年，布朗与黛西的父亲合作，将自己的作品《大游行》（*Parade*）带到了百老汇。这部音乐剧改编自真实事件，讲述了1913 年一起因司法不公而引发的惨案。受害人李奥·弗兰克（Leo Frank）被错误指控为谋害年轻女工玛丽·费根（Mary Phagan）的凶手并被私刑处死。《大游行》的演出仅仅只持续了 84 场，部分原因可能是其标题的迷惑性，加上制作人加思·德拉宾斯基（Garth Drabinsky）经营公司的财务困境，更加速了该剧的潦草落幕。值得欣慰的是，《大游行》依然为布朗赢得了自己人生中的第一座托尼最佳作曲奖。

接下来的两年间，布朗承担起《大游行》巡演版的乐队指挥，并同时开始酝酿自己的下一部音乐剧《最后五年》（*The Last Five Years*）。2001 年，在伊利诺伊州的北光剧院（Northlight Theater），布朗和黛西试演了《最后五年》并创造了该剧院的票房记录。在《最后五年》尚未抵达纽约之前，

《时代杂志》已经将其评价为"2001 年十佳剧目之一"。然而，与拉森的《滴答，滴答，嘣》相似，《最后五年》的创作灵感来自于布朗的个人生活，而这直接导致一个严重后果——布朗第一任妻子特蕾莎·奥尼尔（Theresa O'Neill）因侵犯个人隐私为由对该剧提起诉讼，要求禁演。这场法律纠纷让布朗失去了在纽约林肯中心上演《最后五年》的机会，即便林肯中心正是该作品的委任方。在对故事情节做出调整之后，《最后五年》最终于2002 年上演于外百老汇的米内塔巷剧院（Minetta Lane Theatre）。

尽管外百老汇演出时间相对较短，《最后五年》的演出状态已经势不可挡。该剧不仅在美国和全世界的上百个地区巡演，而且还于 2014年推出了电影版。对于资源有限的剧组而言，袖珍音乐剧的吸引力显而易见——这部剧仅需两位歌手。《最后五年》也是一部概念音乐剧，观众被其非常规的剧情设定深深吸引：剧中两位角色的时间线完全相反。女主角凯茜·希亚特（Cathy Hiatt）是一位心怀抱负的女演员，她与男主角杰米·韦勒斯坦（Jamie Wellerstein）经历了反向的五年时光，从现在穿越回到了过去。杰米是一位事业风生水起的作家，他按常规时间线讲述了自己和凯茜的爱情故事，从两人的第一次相遇到最终的婚姻破裂。全剧过程中，男女主角仅完成了两次二重唱，第一次出现在剧目中间段的婚礼场景，第二次则出现在剧目终场。由于完全相反的时间线，第二次二重唱中男女主角的情绪形成鲜明对比：男主角因最终的婚姻失败而痛苦不堪，而一旁的女主角却因自己刚刚遇见真命天子而欣喜雀跃。有趣的是，剧目开始时，观众的注意力会不自觉被凯茜吸引，但伴随对夫妇二人了解的深入，观众

的情绪发生扭转。人们越发清晰地意识到，这场婚姻的败局是由夫妻二人共同所为。

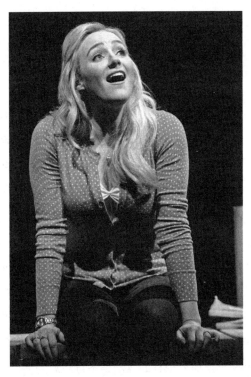

图 44.1　2013 年第二舞台剧院制作的《最后五年》中演唱的凯茜，扮演者贝齐·沃尔夫（Betsy Wolfe）

图片来源：维基共享资源，https://commons.wikimedia.org/wiki/File:Betsy_Wolfe.jpg

拙作重换新颜
MAKING THE BAD SOUND GOOD

两性关系似乎永远存在这样的难题：其中一方为事业成功而埋头努力，而其伴侣则遇见了其他的机遇或认同感，这种两性之间的紧张感在《最后五年》中彰显无遗。剧中，演员饰演凯茜所需承担的角色压力，与饰演《酒馆》中的莎莉·鲍尔斯不相上下。这两位角色在剧中的职业都是歌手，而她们的人设并不那么优秀，因此表演者必须呈现出一种唱功平平的状态。然而，问题是，又有哪位观众愿意花高价去观赏一段唱功并不精湛的表演呢？杰森·罗伯特·布朗在唱段《迎难而上》（*Climbing Uphill*，谱例 64）中，用一种巧妙的方式化解了凯西身上的角色矛盾。这首唱段出现在剧中凯茜参加试镜时的段落，采用了回旋曲的形式。其中，第 1、3、5 乐段构成了这首回旋曲的副歌，是剧中凯茜的试镜曲目《当你回到我身边》（*When You Come Home to Me*）。这段副歌起到了道具歌的作用，凯茜在钢琴伴奏下进行演唱，表演者如同身处一场真实试镜。《迎难而上》的大部分乐段带有叙事性，而凯茜的嗓音胆怯嘶哑，坦率而言，并不悦耳。直到乐段 5 开始，凯茜表现得愈发自信并开始使用更多歌唱技巧。随着时间的推移，凯茜逐渐蜕变为一名合格的歌手。

在《迎难而上》的乐段 2 和乐段 4 中，观众意识到，此时的凯茜并不是在试镜，而是和父亲与朋友"对话"，这也让扮演凯茜的女演员有机会充分展示自己娴熟的演唱技艺。在这两个乐段中，整个乐队采用齐奏衬托女主角，以帮助她完成充满活力和动感的演唱。乐段 4 中是全剧戏剧情节展开的重点，凯茜坦言婚姻中独居在家所承受的压力，并揭露丈夫的不忠以及与"天才"丈夫一起生活的嫉妒（和怨恨）。全曲下来，尽管观众必须参与凯茜音乐剧试镜的全过程，但却不必长时间忍受角色糟糕的嗓音。此外，乐段 3 中，布朗为现场观众提供了一个有趣却又现实的视角，让大家可以体验一次充满压力的音乐剧试镜过程。

更多电影，更多噱头
MORE FILMS, MORE "GIMMICKS"

《最后五年》非常规的叙事结构造就了独树一帜的音乐与戏剧效果，布朗在随后的创作中依然继续着千变万化的风格尝试，其中包含了音乐会作品、唱片作品以及音乐剧。2008 年，布朗的另一部音乐剧问世，名为《13》。该剧

是他在百老汇正式上演的第一部作品，其中的演员和乐队成员均小于 18 岁（指挥除外）。与同辈相仿，布朗的另两部音乐剧作品都改编自电影，分别是 2003 年的《城市牛仔》(*Urban Cowboy*) 以及 2015 年的《维加斯的蜜月》(*Honeymoon in Vegas*)。难能可贵的是，布朗是少数几位能够独自完成编曲的音乐剧作曲家之一，这一努力最终得到了回报。2014 年，布朗将经典名作《廊桥遗梦》搬上了百老汇舞台，并最终赢得托尼最佳谱曲和最佳编曲两项大奖。

《最后五年》的创作灵感源自布朗的个人传记，而 2008 年的《剧目名称》([title of show]) 却是纯粹源自剧目本身。2004 年，新启动的纽约音乐剧节（New York Musical Theatre Festival）发出征集邀请，词曲作家杰夫·鲍文（Jeff Bowen）和剧作家亨特·贝尔（Hunter Bell）立即投入到创作构思。由于距离截止日期只有三周时间，二人决定将音乐剧主题设定为"两个人撰写一部关于两个人创作音乐剧的故事"。这部作品在音乐剧节上的亮相非常成功，并最终促成了该剧 2006 年在外百老汇葡萄园剧院（Vineyard Theatre）的上演（剧目创作始末发生的所有事件，最终都被引入到作品的叙事情节中）。《剧目名称》录制了一版演出录音，但此后剧目内容一直持续不断更替。《剧目名称》中保留了一小段重复的幽默即兴，其中包括诸多知名表演家拒绝参演这部作品的电话留言，其中包括帕蒂·卢蓬（Patti LuPone）、克里斯汀·艾伯索尔（Christine Ebersole）和马林·马齐（Marin Mazzie）等。两年后，在短暂登录百老汇之后，《剧目名称》开始频繁制作不同地区的巡演版。2012 年，鲍文与贝尔完成了与葡萄园剧院的第二次合作——《此时此地》(*Now. Here. This*)。该剧被《纽约时报》评价为"一个可爱而愚蠢的新游戏"，并最终只留下了一个演出

录音版。自那以后，鲍文依然坚持着不同形式的音乐创作，继续与贝尔一起探索全新的戏剧理念。

回归百老汇
BACK TO BROADWAY

最近一部热门音乐剧的创作者也是一位词曲"独创者"，但他却并非百老汇新人，而是八十年代中期消失于百老汇视野中的史蒂芬·施瓦兹。在作品《散拍留风》惨遭滑铁卢之后（见第 37 章），施瓦兹发誓永远告别百老汇，转身前往好莱坞寻求新的发展。在那里，施瓦兹完成了迪士尼动画电影《风中奇缘》(1995 年) 和《巴黎圣母院》(1996 年) 的歌词创作。这两部作品的音乐皆由作曲家艾伦·门肯（Alan Menken）完成，而这对合作搭档也因前一部作品而捧走两尊奥斯卡奖。此外，1999 年上演于柏林的《巴黎圣母院》的德语版（Hunchback），更是创造了该剧上演的最长记录。此后，施瓦茨为另外两部动画片进行了词曲创作，其中的一部是捧走当年奥斯卡最佳原创音乐奖的《埃及王子》(1998 年)，另一部则是电视作品《杰佩托》(*Geppetto*)。2007 年，施瓦茨再次与门肯携手，完成了迪斯尼动画《魔法奇缘》(*Enchanted*) 的音乐创作，并独自为迪斯尼系列电视剧《约翰尼和精灵》(*Johnny and the Sprites*) 创写了主题曲。

在电影界风生水起的施瓦茨偶然读到了格雷戈里·马奎尔创作于 1995 年的小说《女巫前传》(*Wicked: The Life and Times of the Wicked Witch of the West*)，一部叙事宏大的戏剧改编作品立即在他脑海中展开蓝图。百老汇舞台世界的诱惑让施瓦茨无法抵御，甚至不惜违背自己永不返回的誓言。施瓦茨最终将合作人选锁定为编剧温妮·霍尔兹曼（Winnie Holzman），在

他看来，霍尔兹曼之前在电视节目《我所谓的生活》中塑造的年轻女性形象令人折服。获得改编版权后，施瓦茨与霍尔兹曼开始了耗费数年时间的剧本创作。他们深入研究马奎尔的小说、1939 年的电影版《绿野仙踪》以及李曼·法兰克·鲍姆（L. Frank Baum）创作于 1900 年儿童奇幻文学《绿野仙踪》，不断从中汲取创作灵感。和桑坦及其他音乐剧同仁相仿，在戏剧故事结构尚未明晰之前，施瓦茨拒绝着手音乐创作，他需要从剧本中获得灵感。霍尔兹曼欣然接受了这种创作模式，在她看来，台词创作也是自己工作的一部分，可以为施瓦茨的歌词创作提供基础（霍尔兹曼创造了各种能够体现奥兹国特质的新词）。此外，施瓦茨还从《绿野仙踪》经典电影中汲取了音乐灵感，剧中反复出现的一个音乐动机"无所不能"（Unlimited）正是源自于电影版主题曲《飞越彩虹》（*Over the Rainbow*）的开头 7 个音符。只不过，施瓦茨稍微更改了哈罗德·阿伦（Howard Arlen）原曲的音乐节奏，以掩饰两首乐曲之间的相似度。

最初，受马奎尔的小说原著影响，绿色"邪恶"女巫埃尔法巴（Elphaba）一直是霍尔兹曼和施瓦茨的创作关注点（马奎尔甚至用自己的全名首字母为 Elphaba 命名）。然而，在霍尔兹曼曾经的导师亚瑟·劳伦斯及其他人的建议下，两人逐渐意识到"好"女巫加琳达 / 格琳达（Galinda/Glinda）角色的重要性。为了更好实现戏剧人物之间的平衡感，霍尔兹曼与施瓦茨特意设计出一位男性角色菲耶罗（Fiyero）。由此滋生的三角恋情，极大推动了两位女主角之间戏剧冲突的张力。此外，小说原著以埃尔法巴的死亡而告终，但霍尔兹曼与施瓦茨却在音乐剧中为埃尔法巴设计出了逃生之法。然而，这部音乐剧的重头戏依然是两位年轻女性之间似乎不太可能的友谊，她们必须突破彼此间差异的表象，才能最终寻求各自存在的真正意义（参阅在线剧情简介 44b）。这部巨型音乐剧首演于 2003 年 10 月 30 日，至 2016 年初，该剧已经超越《租》而成为百老汇演出时间第十长的音乐剧。

这个女性"姐妹花"的故事，无疑成就了音乐剧《女巫前传》（Wicked）在年轻女性中的压倒性人气。然而，她们并非这部作品唯一的忠实观众群，很多事情往往出乎人们的意料。一位传道人在期刊《牧师心理学》（Pastoral Psychology）上发表了一篇文章，其中将埃尔法巴与圣经中的"无价之珠"相提并论，并呼吁牧师们应该利用《女巫前传》这部音乐剧来帮助那些在身份认同问题上苦苦挣扎的青春期女性。除了潜在的心理裨益之外，无论如何，《女巫前传》已经成为公众娱乐的口碑之作。该剧制作成本高达创纪录的 1400 万美元，但却在 14 个月内便收回全部投资成本，这又开创了一个全新的百老汇票房记录。2016 年 5 月，《女巫前传》票房销售额已完成 40 亿美元，而其背后的纪念品和专辑销量仍在继续火热。

高唱室友布鲁斯
SINGING THE ROOMMATE BLUES

社会压力这个元素始终贯穿着《女巫前传》的全剧始终。两位女主角的二重唱《这是什么感觉？》（*What Is This Feeling?* 谱例 65）中，霍尔兹曼与施瓦茨营造出了两位室友之间的深深反感。唱段开始，埃尔法巴和加琳达倍感沮丧，因为她们被迫分配到希兹大学的同一间宿舍，于是两个人分别写信回家，试图和家人抱怨自己的不幸遭遇。然而，这首二重唱很快就变了味，它显然是一首隐藏在厌恶主题下的的喜剧歌曲。唱段

的曲名以及乐段 2 中主歌的全部歌词，似乎都在向观众传达着一种传统意义上的情歌意味。 两人在歌词中唱道："这是什么感觉？"，此时最符合传统心理预期的回答应该是"爱"，但却出乎意料地被"厌恶"一词替代，这可真是个机灵的妙语（出版乐谱此处特意标记为"快板、活泼好斗的节奏"）。随后，两位年轻女巫开始合唱，各自吐槽对方身上令自己憎恶的特质，两人性格可谓水火不容。歌曲的 B 部分由两个长乐句构成（乐段 3 和乐段 4），它们以相同方式开始，但结尾却有差异。施瓦茨使用了一些非常规和弦来强调其中的部分歌词。例如，在歌词"肉体开始爬行"处出现了一个不属于 F 大调的降 G 和弦。

乐段 5 中，加琳达作为"好"（受欢迎）女巫的社会身份得以突显———一群学生冲进宿舍，纷纷对加琳达的不幸遭遇表达同情。学生们的旋律起到衔接性的桥梁作用，让唱段旋律再次回到乐段 6 的主歌部分。此处,施瓦茨带来惊喜：当两位女主角再次回到唱段 A 部分时，学生们同时反复着 B 部分副歌的前半段，音乐中蕴含的能量与活力由此激增。乐段 7 处回归到埃尔法巴和加琳达的二人合唱，她们在和声中完成全曲歌词，而学生们则不时插入一句他们感同身受的歌词"厌恶"。

这首《这是什么感觉？》隐射出两个层面的讽刺意味。斯泰西·沃尔夫指出，这首二重唱无意中透露出埃尔法巴和加琳达二人之间潜在的和谐度，这是多数传统二重唱情歌的真谛。与此同时，施瓦茨又用音乐增添了另一层潜台词：整首二重唱过程中，两位女主角大多数时候都在同音演唱，而非和声。这似乎预示着两位女主角不仅具有相容度，而且存在很多层面的相似性，只不过她们自己尚未觉察到彼此的共同特质。当然，经久弥坚的友谊才是《女巫前传》最大的魅力。

因此，这首二重唱虽然确立了两位女主角之间的冲突，但也暗示了即将出现的矛盾化解。《这是什么感觉？》的出现，成为剧情发展至此最完美的戏剧处理。殊不知，这背后却是一段施瓦茨的痛苦挣扎。为了找到这首"正确"歌曲，施瓦茨先后创作了四个截然不同的版本。最后，霍尔兹曼提出了"一见生厌"的关键词，而导演则期待极具能量的音乐曲风。于是，所有这些，最终促成了这首"这是什么感觉？"的问世。

图 44.3　2006 年《女巫前传》的伦敦版，至今一直上演于阿波罗·维多利亚剧院（Apollo Victoria Theatre）

图片来源：维基共享资源，https://commons.wikimedia.org/wiki/File:Apollo_Victoria_Theatre.jpg

尽管《女巫前传》的票房成绩令人惊叹，但它却在同年托尼奖角逐中输给了音乐剧《Q 大道》（*Avenue Q*），最终与最佳音乐剧奖失之交臂。虽然曾经先后五次入围托尼奖提名，施瓦茨却从未赢得过一尊托尼最佳谱曲奖，这多少有些遗憾。尽管如此，美国戏剧协会还是在 2015 年向施瓦

茨颁发了一尊伊莎贝尔·史蒂文森奖（Isabelle Stevenson Award）。这是托尼奖设置的一个特别环节，以表彰施瓦茨担任 ASCAP 音乐剧工作坊艺术总监期间"致力于服务艺术家和培养新人才"。此后，施瓦茨继续以作曲家的身份发挥着自己的创作才能，其创作领域不仅局限于包括歌剧在内的各种 d 专业音乐创作，而且还推出了几部全新的音乐剧目，如 2011 年的《我的童话》（My Fairytale）、2011 年的《快照》（Snapshots）以及一系列公主邮轮表演秀等。

穿越彼岸
ACROSS THE POND

当然，词曲兼备的创作者并不局限于美国戏剧领域。然而，近些年来，世界音乐剧的另一中心英国伦敦西区却并未涌现出大体量的新人新作。这其中，有两位词曲作家脱颖而出，他们分别是劳伦斯·马克·怀斯（Laurence Mark Wythe) 和蒂姆·明钦（Tim Minchin）。2006 年，

怀斯的《明日之晨》（Tomorrow Morning）完成了全球四大洲的世界巡演，其中还包括 2011 年的纽约百老汇版。明钦最著名的音乐剧作品当属《玛蒂尔达》（Matilda the Musical）。该剧改编自罗尔德·达尔（Roald Dahl）的同名儿童读物，2011 年首演于伦敦西区，并在一年后创造了奥利弗奖的全新纪录，囊括当年 7 项奥利弗大奖。2013 年，《玛蒂尔达》的百老汇版正式亮相，同样也收获了五尊托尼奖杯。除此之外，明钦的另一部音乐剧《土拨鼠日》（Groundhog Day）也于 2016 年首演伦敦，并在次年入驻百老汇。

词曲兼备的词曲作家为戏剧舞台贡献良多，无论是杰森·罗伯特·布朗的《过去五年》这样精致小巧的袖珍音乐剧，还是斯蒂芬·施瓦茨的《女巫前传》这般恢弘磅礴的巨型音乐剧，这些风格迥异的作品都给观众们留下了隽永记忆。当然，音乐剧界的通力协作也极大丰富了世界各地的戏剧舞台，接下来的第 45 章将进一步展示近年来出现的各种词曲创作组合以及由他们合力奉献的精湛作品。

545

谱例 64 《最后五年》

杰森·罗伯特·布朗词曲，2002 年
《迎难而上》

时间	乐段	曲式	歌 词	音乐特性
0:00	1	A		钢琴给出起始音
0:02			**凯茜：** 当……你……回……	迟疑地；人声清唱；仅有一个微弱持续伴奏音
0:06			家到我身边， 我将面带甜美微笑，希望，你可以短暂——	突然进入刺耳的钢琴伴奏
			停留。当你回家到我身边， 你双手拂过我脸庞，擦拭所有灰色印迹。 于是，爱情之火重燃，比我心生欢喜更加炙热 想念你，再一次，我会 自豪地宣布，你属于我，我终于等到你——	【录音中省略】
0:12			【对白】： 好的，谢谢你，非常感谢。	
0:15				整个乐队伴奏

时间	乐段	曲式	歌　　词	音乐特性
0:21	2	B	【与父亲晚餐】 爸爸，我正迎难而上， 迎难而上。 我每天清晨六点起床 挤在两百个姑娘们的队列里 她们个个比我年轻苗条 她们是健身房中常客 排队等待的五小时里 花枝招展的姑娘们 在我面前来来去去 终于叫到我的号码 我走进房间 屋里坐着一桌男人—— 总是些男人，大多是"同志"—— 他们坐在那里，好像在说， 我都已听这两百多姑娘 唱了整整一天	重复乐段 3
1:11			她们拼尽全力飙高音： 我人美心善，我魅力四射。 我才华横溢——请赐予我机会！	凯茜飙高音 （在唱词"高"上特殊处理）
1:34 1:39	3	A'	【另一场试镜】 到你回到 家…… 我应该告诉他们我上周病了。 他们可能误以为这是我原本的嗓音。 钢琴伴奏为啥如此大声？我需要唱得更响亮些吗？ 我应该唱得更响亮。也许我可以停下来重新开始。 我应该停下来重新开始。 为何导演总是低头看着胯下？ 为何那人总是盯着我的履历？ 请放下我的履历，那一半内容都是瞎编的。 看着我。眼神别再游离，请盯着我。不，不是我的鞋子。 请别盯着我的鞋子——我讨厌这双该死的鞋子。 我为啥会穿这双鞋？我为啥要选这首唱段？ 我为啥要从事这个行业？这个钢琴师为啥如此讨厌我？ 如果我进不了复试，我可以和母亲一起去逛家具店 然后买个沙发。 如今我多想和母亲度过一天时光， 但杰米需要空间专心写作， 对他而言我只是个让人生厌的累赘。 如果有了孩子他会变成怎样？	迟疑地，继续人声清唱； 钢琴再次进入； 全声唱出内心戏，但音质粗糙 如同喋喋不休的喃喃自语
2:25			再一次……	迟疑地
2:29			我为何工作如此拼命？ 有人在扮演音乐剧中的琳达·布莱尔 天哪，我正是太逊了，太逊，太逊，太逊。	内心独白
2:39			当你最终回到家……	重回迟疑的演唱
2:44			【念白】好的，谢谢你，非常感谢。 【对话】	【录音中省略】 凯茜与杰米通电话时，伴奏持续重复音型
2:48	4	C		乐队引出第二乐段

546

时间	乐段	曲式	歌　词	音乐特性
2:51			【向朋友诉说】 我不要沦为困在郊区家里整日带娃的家庭主妇， 每天只是遛狗和伺候花草。 我不要每天踩着便利鞋， 准备汉堡和啤酒零食，生活百无聊赖。 我不要被别人质疑总跟不上天才老公的感受！ 我不要沦为依靠男人才能过活的姑娘， 我……	人声全力演唱
3:23 3:30	5	A	当你回家到我身边，我将面带 甜美微笑……【杰米开始与她对话】	人声清唱，提高音高与音量

谱例 65 《女巫前传》

斯蒂芬·施瓦茨 词曲，2003 年
《这是什么感觉？》

时间	乐段	曲式	歌　词	音乐特性
0:00			加琳达【说话】： 最爱的妈咪爹地…… 埃尔法巴： 尊敬的父亲……	钢琴给出起始音
0:06	1	人声 引子	**两人【演唱】：** 希兹大学的宿舍分配出现一点问题…… 埃尔法巴： 当然，我会照顾妮莎…… 加琳达： 当然，我会脱颖而出…… **两人：** 因为我知道这是你们对我的期望。 是的， 但这里出现了一些问题， 我的室友…… 加琳达： 极为罕见、异常古怪、完全无法描述…… 埃尔法巴： 一头金发。	宣叙调形式 在歌词"脱"上略加延长
0:46	2	A	加琳达： 这是什么感觉？它突如其来，如此新鲜？ 埃尔法巴： 我见你第一眼时就强烈感受到…… 加琳达： 我心跳加速 埃尔法巴： 我头脑眩晕 加琳达： 我面红耳赤 **两人：** 这是什么感觉，炽热如火？这感觉该如何形容？是的！	

547

时间	乐段	曲式	歌　　词		音乐特性
1:11	3	B1	**两人：** 厌恶！纯粹的厌恶 **加琳达：** 厌恶你的脸 **埃尔法巴：** 你的声音 **加琳达：** 你的穿着 **两人：** 这么说吧——厌恶你的一切！ 你的每个细微特质， 让我肉体开始爬行 忍不住嘟囔		切分节奏
1:30	4	B2	厌恶！ 这如此彻底的厌恶中 竟混杂着一丝莫名的兴奋 这感觉如此纯粹！如此强烈！ 虽然我承认它突如其来， 但我相信它将永远持续 我会厌恶，厌恶你一辈子！		
1:56	5	C	**学生们：** 亲爱的加琳达，你真是人美心善！ 你该如何承受？这我可忍不了！ 她是个恶魔！她是个悍妇！ 虽然我们不想持有偏见， 但是，加琳达，你可真是个殉道者！		渐慢
2:07			**加琳达：** 好吧……这是上天对我们的考验！ **学生们：** 可怜的加琳达，被迫与如此恶心之人同住一个屋檐下。 我们只想告诉你：我们永远支持你！ 我们有难同当……		在唱词"考验"上花腔处理 霍尔兹曼发明了单词"奥兹公民"
2:26	6	A+B1	**加琳达和埃尔法巴：** 这是什么感觉？ 突如其来，如此新鲜？ 我见你第一眼时就强烈感受到…… 我心跳加速 我头脑眩晕 哦，这是什么 感觉？ 这感觉该如何形容？ 是的！ 啊……	**学生们：** 厌恶， 纯粹的厌恶！ 厌恶她的脸，她的声音 她的穿着！ 这么说吧： 我们厌恶她的一切！ 她的每个 细微特质， 让我肉体开始 爬行 啊……	非模仿性复调

时间	乐段	曲式	歌　词		音乐特性
2:48	7	B2	**加琳达和埃尔法巴：** 厌恶！ 这如此彻底的厌恶中 竟混杂着一丝莫名的兴奋 这感觉如此纯粹！如此强烈！ 虽然我承认它突如其来， 但我相信 它将永远持续，我会永远 厌恶， 永远地 真实地、 深刻地 厌恶 你 厌恶你一辈子！	**学生们：** 厌恶！ 厌恶！ 厌恶！ 强烈！ 厌恶！ 厌恶！ 厌恶！ 厌恶你…… 厌恶， 纯粹的厌恶！ 厌恶！	轮唱变化
3:26			**埃尔法巴【说话】：** 嘘！		

第 *45* 章

20 世纪 90 年代之后的
团队合作

1997 年，音乐剧《狮子王》（*The Lion King*）成功首演于纽约新阿姆斯特丹剧院。当时，一些戏剧评论家将这部巨型音乐剧视作对整个音乐剧行业的又一次致命冲击，暗自揣测"迪士尼"即将彻底占领百老汇。然而，对于很多戏剧观众而言，《狮子王》却是一部让人舒适安心的作品。这不仅得益于《狮子王》老少咸宜的故事情节，其背后的迪斯尼公司及其首席执行官迈克·艾斯纳（Michael Eisner）更加功不可没。迪士尼公司一直致力于都市重建工作并取得了卓越成效，这其中也包括百老汇所在地——纽约时报广场。受其影响，其他剧院企业家以及市政实体也开始投身于时报广场的修复，这一切为世纪之交的音乐剧界带来了蓬勃生机。

重整时报广场
TIDYING TIMES SQUARE

诚然，尽管 20 世纪下半叶时报广场完成了数次改造，但依然有很多东西需要清理，百老汇大街脏乱差的状况愈发严重。根据马尔科姆·格拉德威尔的报告，"昔日霓虹闪烁、歌舞升平的纽约剧院中心区，现在已沦落为近 150 家性用品商店、窥视秀和色情屋的聚集地"。虽然这种硬核都市风

依然让某些游客着迷，但其他人却唯恐避之不及，纽约州长马里奥·库莫（Mario M. Cuomo）甚至将时报广场所在的第 42 街戏称为"下水道"。1986 年，作词家艾伦·杰·勒纳（Alan Jay Lerner）哀叹道："纽约近一半的剧院都在关门大吉且毫无重启希望"。生长于纽约的艾斯纳回忆道，"小时候，无论是生日派对、周年纪念或是婚礼，大家要做的就是去看一场演出秀。而如今，我和孩子们则会选择看场电影"。鉴于此景，1994 年，艾斯纳决定带领迪士尼公司，投资数百万美金重新翻建一座新阿姆斯特丹剧院。该剧院原本是一座新艺术风格（Art Nouveau）的宏伟建筑，始建于 1903 年，曾经是齐格菲尔德富丽秀的主场，1979 年荣登为纽约历史地标。而如今，这座经久失修的老剧院却在衰败倒塌，地板上长满了蘑菇。

于是，建筑承包商开始了修复剧院的工程，与此同时，纽约市也着手改造周边的时报广场社区。企业家们联手构建了时报广场商业区，聘请工人清理城市涂鸦和肮脏人行道，并雇佣安全巡逻员。同时，警察局也在该区域增配人手，至 1995 年，该区犯罪率下降了 44%。剧院区还有一家历史悠久的老剧院，由奥斯卡·汉默斯坦一世（Oscar Hammerstein I）一手打造，修建于 1900 年，名为新胜利剧院。它是 30 年代滑稽秀

的主场，曾经见证了脱衣舞明星吉普赛·罗斯·李的辉煌时代，并于 1972 年成为百老汇第一家色情剧院。然而，1995 年，新胜利剧院整装重启，脱胎换骨为一所主营儿童家庭剧的演出场所。2012 年，戏剧课桌奖特意授予新胜利剧院一项特殊荣誉，以表彰其"为所有孩子们提供了迷人精致的剧院，并滋养了年轻一代对戏剧的热爱。"

新阿姆斯特丹剧院的翻新工程进展顺利，迪士尼公司特意聘请新胜利剧院的建筑师担任监工。戏剧圈曾有人担忧新剧院会成为"迪士尼美学"的承载者，然而，事实恰好相反。剧院工程承包商对这座历史地标的修复工作尽心尽力，他们参阅了大量档案文件、报纸旧刊和旧插画等资料，尽可能重现了这座剧院原本的装置与设计风格。此外，迪斯尼公司还特意委任一位历史学家为新阿姆斯特丹剧院撰写"传记"，并在没有日场演出的时间段为公众提供剧院参观服务。新阿姆斯特丹剧院重新开业时举行了盛大的庆祝活动，为了凸显剧院的严肃艺术品位，迪斯尼公司将开演剧目设定为以圣经人物大卫王为蓝本的清唱剧（演唱音乐会作品）。

高成本制作为例证。无论是黄金时代的《国王与我》还是更早时期的《黑色牧羊棍》，这些戏剧舞台上令人瞠目结舌的奢华场景依然历历在目。然而，一些音乐剧评论家非常排斥巨型音乐剧，认为它们丧失了戏剧本身的精妙表达。作曲家马克·格兰特（Mark Grant）声称，巨型音乐剧不仅让观众停止质疑，甚至让大家"丧失思考"。历史学家杰西卡·斯特恩菲尔德（Jessica Sternfeld）却对这种看法持保留意见，认为巨型音乐剧"值得批判性讨论"，因为"它自上世纪 70 年代问世以来，已经对其后所有音乐剧类型产生了不容忽视的影响"。

最早一批巨型音乐剧中出现的问题，部分归咎于戏剧市场的资本垄断。20 世纪 90 年代，资本对于百老汇的束缚得以改善，正如斯特恩菲尔德所言，"非巨型音乐剧流派重新获得了市场"。2004 年托尼最佳音乐剧奖的角逐中，小成本音乐剧《Q 大道》一举击败《女巫前传》，成为让很多剧院观众咂舌的超级冷门。现如今，这种状况在戏剧圈早已稀松平常，从规模宏大到袖珍可人，风格迥异的音乐剧作品层出不穷，涵盖了极其广泛的戏剧主题。

百老汇：非巨型音乐剧主场
BROADWAY: NOT JUST FOR MEGAMUSICALS

翻新后的新阿姆斯特丹剧院迎来了自己的第一部音乐剧《狮子王》，其优异的艺术水准彻底打消了观众之前的疑虑。尽管《狮子王》巨型音乐剧的标签会让人产生先入为主的偏见，但该剧女导演朱莉·泰莫尔（Julie Taymor）用实际行动证明，巨型音乐剧也可以呈现出令人钦佩的高艺术品位。学者史蒂夫·纳尔逊指出，"奢华成本制作"是美国娱乐界多年来的一贯特质，他用上世纪二十年代的时事秀以及比利·罗斯／大卫·梅里克等人的

词曲搭档
COMPOSITIONAL COLLABORATION

虽然第 44 章已经列举了不少音乐剧界成功的作曲家／作词家组合，但舞台版《狮子王》中的词曲搭档依然值得一提。1994 年迪士尼动画版《狮子王》中的唱段来自于埃尔顿·约翰（Elton John）和蒂姆·莱斯（Tim Rice）的通力合作，舞台版在保留二人原作的基础上，又添加了一些由其他词曲作者创作的新歌。事实上，近些年的百老汇正在吸引着更大维度的创作人才，一些剧目交由音乐剧前辈亲自操刀，而另一些剧目则完

全委任给全新的百老汇面孔。

露西·西蒙（Lucy Simon）是百老汇新生代作曲家之一，她是流行歌手卡莉·西蒙（Carly Simon）的妹妹。1991年，西蒙与玛莎·诺曼（Marsha Norman）合作，将弗朗西斯·霍奇森·伯内特（Frances Hodgson Burnett）创作于1911年的儿童读物《秘密花园》（*The Secret Garden*）搬上了戏剧舞台。虽然西蒙有过与姐姐合作的创作经历，并于1984年为外百老汇贡献了一部时事秀，但她的音乐剧创作经验却基本为零。相比之下，诺曼的戏剧背景更加丰富，她创作于1983年的戏剧作品《晚安，母亲》曾经荣获普利策戏剧奖。即便如此，诺曼也从未涉及过音乐剧的剧本或歌词创作。

与加斯顿·勒鲁的小说《剧院魅影》一样，伯内特的这部小说也被频繁改编为各类体裁的作品，其中尤以西蒙和诺曼联手打造的舞台版最为成功。《秘密花园》连续上演了706场并收获三项托尼大奖，其中包括诺曼赢取的最佳编剧奖。《秘密花园》剧中主角名叫玛丽，是一位孤儿，被孤独地寄养在约克郡的叔叔家中。年仅11岁的小演员黛西·伊根（Daisy Eagan）成功饰演了剧中的玛丽，她不仅赢得托尼最佳女主角奖，而且也成为历史上该奖项最年轻的获奖者。虽然，西蒙和诺曼成功入围托尼最佳词曲创作奖提名，岁最终并未获得托尼奖的青睐，但两人却成为入围该奖项提名的第一对女性搭档。西蒙和诺曼的词曲创作酿造了整部《秘密花园》的戏剧氛围，因此获得评论界与观众们的一致好评（工具条中记录了不同的女性里程碑：百老汇和托尼奖——女性作曲家的诸多"第一次"）。

1991年《秘密花园》首映之际，西蒙已成为第七位闯入百老汇的女性作曲家，之前六位分别是凯·斯威夫特（Kay Swift）、玛丽·罗杰斯、米琪·格兰特（Micki Grant）、卡罗尔·霍尔（Carol Hall）、伊丽莎白·斯瓦多斯（Elizabeth Swados）和南希·福特（Nancy Ford）。14年后，西蒙带着她的《日瓦戈医生》重返百老汇舞台，这次与她合作的作词者是迈克尔·科里（Michael Korie）和艾米·鲍尔斯（Amy Powers）。尽管《日瓦戈医生》的演出成绩并不尽如人意，只延续了短短23场，但该剧仍然堪称一座音乐剧里程碑，因为百老汇同一演出季中第一次出现了三部由女性作曲家创作完成的音乐剧目。其中，第二部作品是由芭芭拉·安塞尔米（Barbara Anselmi）谱曲的《本该是你》（*It Shoulda Been You*）。该剧由布赖恩·哈格罗夫（Brian Hargrove）作词，演出时间也相对较短，共135场。第三部作品是由珍妮·特索里（Jeanine Tesori）谱曲的《欢乐一家人》（*Fun Home*）。该剧不仅连续上演了一年半时间，而且还最终捧走了托尼最佳音乐剧奖。

553

《欢乐一家人》的词曲搭档丽莎·克朗（Lisa Kron）与特索里，联手赢得了当年的托尼"最佳谱曲奖"，并一举成为音乐剧界第一对获得该奖项的女性创作搭档。《欢乐一家人》改编自艾莉森·贝赫德尔（Alison Bechdel）创作于2006年的自传体漫画，克朗将其搬上音乐剧舞台，并因此荣获一尊托尼最佳编剧奖。事实上，早在九年前，托尼奖就已经出现了一位获得"最佳谱曲奖"的女性作曲家——丽莎·兰伯特（Lisa Lambert）。只不过，她当时的合作者是一位男性作词人，名叫格雷格·莫里森（Greg Morrison），两人携手创作的剧目是《半醉护花使者》（*The Drowsy Chaperone*）。值得一提的是，这部作品是兰伯特与莫里森在百老汇的第一次合作，是一部充满复古风情的作品，生动还原了上世纪20年代的音乐喜剧风格。相比之下，特索里的创作重心发生转移，1995年开始更偏向于百老汇的编舞创作。尽管如此，2004年，特索里依然与作词家托尼·库什纳（Tony Kushner）合作，谱写出另一部音乐剧新作《卡洛琳的零钱》（*Caroline,*

or Change）。该剧音乐贯穿始终（无对白），从布鲁斯和灵歌，到民谣或古典，特索里将风格多样的音乐素材融会贯通，展现出日趋成熟的创作技巧。《卡洛琳的零钱》最终为特索里赢得了托尼最佳谱曲奖的提名，而她凭借 4 年后的作品《怪物史莱克》（*Shrek: The Musical*）中风格迥异的音乐创作，再一次入围了托尼最佳谱曲奖的提名。

包括《欢乐一家人》在内，特索里已经先后 5 次获得托尼"最佳谱曲奖"的提名，被公认为目前美国最重要的女性音乐剧作曲家。如今，越来越多的女性开始投身于音乐剧的歌曲创作。据琳达·斯奈德（Linda J. Snyder）和莎拉·曼特尔（Sarah Mantel）统计，已有超过 50 名女性词曲创作者获得了音乐剧界的业内认可。其中部分女性的作品已上演于外百老汇或世界不同地域，而另一些女性则逐渐脱离了流行音乐创作圈，如《长靴皇后》的词曲作者辛迪·劳珀以及 2016 年将《女招待》（*Waitress*）带入百老汇的莎拉·巴雷耶斯（Sara Bareilles）。相较于美国音乐剧女性从业者在商业上获得的巨大成功，英国音乐剧圈的女性创作者则相对表现平平。英国本土的奥利弗奖并未设有"最佳谱曲"这一奖项，且所有获奖名单中仅出现过两位女性，她们分别在两部奥利弗"最佳音乐剧新作奖"作品中贡献了自己的音乐创作，而且这两部作品均引进自美国。诚然，单纯就奖项而言，女性作曲家还需要很长时间才能达到斯蒂芬·桑坦的艺术成就。而这一点，对于所有男性作曲家而言，同样路漫漫其修远。

售票厅前的公众"选举"
THE PUBLIC "VOTES" AT THE BOX OFFICE

当然，以托尼奖为代表的主流音乐剧奖项并非衡量作品成功的唯一标准。1999 年，百老汇同时上演了由弗兰克·怀德霍恩（Frank Wildhorn）谱曲的三部音乐剧，这还是 22 年头一次。与继承桑坦衣钵的拉森不同，怀德霍恩参照的是劳埃德·韦伯的创作思路，将作品的流行性放置于首位，虽然这一点常常遭到专业评论人的鄙夷。怀德霍恩的一位制作人曾打趣道，"只有普罗大众才会喜欢他的音乐"。然而，评论界的揶揄挖苦对怀德霍恩丝毫没有影响，他用自己的票房成绩证明了身为作曲家的商业价值。

1979，怀德霍恩在南加州大学求学期间，萌生了将罗伯特·路易斯·史蒂文森（Robert Louis Stevenson）短篇小说《化身博士》（*The Strange Case of Dr. Jekyll and Mr. Hyde*）改编成音乐剧的想法。怀德霍恩与史蒂夫·库登（Steve Cuden）开始了这段学生时代的创作尝试，但毕业之后两位创作者很快分道扬镳。1988 年，怀德霍恩遇见了一位新的合作伙伴莱斯利·布里库斯（Leslie Bricusse）。此时的布里库斯已经在电影配乐界硕果累累，不仅凭借为 1967 年电影《怪医杜立德》（*Doctor Dolittle*）创作的一曲《动物对话》（*Talk to the Animals*）捧走奥斯卡小金人，而且还完成了大量电影配乐，如《威利·旺卡和巧克力工厂》（*Willie Wonka and the Chocolate Factory*）、《超人》（*Superman*）、《粉红豹归来》（*The Return of the Pink Panther*）、《双面俏佳人》（*Victor Victoria*）、《小鬼当家》（*Home Alone*）和《守财奴》（*Scrooge*）等。1990 年，怀德霍恩说服伦敦 RCA 唱片公司，为音乐剧《化身博士》（*Jekyll & Hyde*）制作了一张概念专辑。这张唱片中男女主角的演唱者分别是康姆·威尔金森（Colm Wilkinson）和怀德霍恩当时的妻子琳达·埃德尔（Linda Eder），前者是音乐剧《悲惨世界》首演版中第一任冉阿让的扮演者。这张专辑销量喜人，一共售出 150 000 张，并最终促成该剧在休斯顿的舞台版。虽然《化身博士》受到了休斯顿观众的喜欢，但依然没有机

会亮相百老汇。

与此同时，怀德霍恩的另一部音乐剧创作正在同步进行。1992年，他与作词家南·奈顿（Nan Knighton）合作，录制了一张名为《红花侠》（*The Scarlet Pimpernel*）的音乐剧概念专辑。然而，怀德霍恩和布里库斯依然在对《化身博士》的音乐创作进行修修补补。1994年，在完成多次翻改之后，怀德霍恩和布里库斯说服大西洋唱片公司为该剧制作了第二概念专辑（这是音乐剧界少有之事）。这套双碟CD促成了《化身博士》1995年的舞台巡演，但在抵达百老汇之前便草草落幕。然而，《化身博士》却滋生出一个以粉丝为主体的观众群，他们不仅10次、20次、甚至40次地反复观看此剧，甚至以"杰基"（Jekkies）自居在互联网上展开热烈讨论。1997年，历经再度改编和法律纠纷之后，《化身博士》最终在百老汇首演，并以连演6个月的票房成绩击败了《红花侠》。这两部音乐剧都发行了原版卡司录音，这也让第三张《化身博士》和第二张《红花侠》专辑再度问世。首演之后，怀德霍恩继续对《红花侠》进行不断修改，这也违背了音乐剧界的常规。《化身博士》与《红花侠》分别以1543和772场的演出成绩谢幕百老汇，前者继续发行了另外两张概念专辑——2006年的《化身博士复活》以及2012年的《化身博士：概念专辑》。

尽管怀德霍恩与不同作词人合作为百老汇创作了多部音乐剧，但其中并未出现上乘之作，且所有剧目的上演场次均寥寥可数：1999年《内战》（*The Civil War*）61场、2004年《德古拉》（*Dracula, The Musical*）157场、2011年《爱丽丝仙境》（*Wonderland*）33场、2011年《雌雄大盗》（*Bonnie and Clyde*）36场。2013年《化身博士》复排版也仅仅上演30场便草草落幕。怀德霍恩的音乐剧作品大多发行了概念专辑和原版卡司录音，有意思的是，《德古拉》概念专辑的发行却晚于舞台版很长时间。虽然怀德霍恩的音乐剧并未得到百老汇的认可，但它们的国际巡演版却异彩纷呈，怀德霍恩甚至还专门为几座海外剧场量身定制了几部作品。显然，未来若干年的戏剧界依然还会给弗兰克·怀德霍恩留下广阔市场。

历久弥坚的合作
A LASTING PARTNERSHIP

与怀德霍恩广寻合作人相反，斯蒂芬·弗莱赫蒂（Stephen Flaherty）与作词人林恩·阿伦斯（Lynn Ahrens）的合作却历久弥坚。两人相遇在1982年的BMI音乐戏剧工作坊，首度合作的作品是音乐喜剧《幸运的家伙》（*Lucky Stiff*）。该剧1988年首演于剧作地带剧院，其后在美国其他城市及海外上演，获得广泛好评。两年后，弗莱赫蒂与阿伦斯带着他们的《小岛故事》（*Once on This Island*）再次回到剧作地带剧院。这一次，他们顺利入驻百老汇，并赢得469场票房和8项托尼奖提名的好成绩。虽然《小岛故事》最终于托尼奖上颗粒无收，但其伦敦版却赢得了奥利弗"最佳音乐剧"奖。弗莱赫蒂与阿伦斯接下来的作品《黄金岁月》（*My Favorite Year*）仅上演36场，但它却是首部上演于纽约林肯中心的原创音乐剧（之前均为音乐剧复排作品）。

然而，弗莱赫蒂和阿伦斯接下来的音乐剧作品才在百老汇舞台上真正脱颖而出。该剧名为《拉格泰姆时代》（*Ragtime*），创作于1998年，改编自埃德加·劳伦斯·多克托罗（E.L. Doctorow）的同名小说，描述了20世纪初发生在纽约州新罗谢尔市一场由傲慢与种族偏见引发的悲剧。一次采访中，阿伦斯告诉记者杰克逊·布莱尔和理查德·戴维森，自己和弗莱赫蒂历经筛选才最终赢得了这部音乐剧的创作资格。《拉格泰姆时代》制作人加思·德拉宾斯基（Garth Drabinsky）将

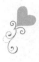

剧本分发给八到九组创作团队，要求每个团队分别提交四首唱段。阿伦斯补充道，"我们对其他竞争团队一无所知，至今仍然如此。事实上，我们也不想知道，因为他们有可能就是好友"。《拉格泰姆时代》的故事围绕三个家庭展开：一个白人上层社会的大家庭、一个东欧犹太移民和他的小女儿以及一对非裔美国夫妇和他们的婴儿。《拉格泰姆时代》一共上演了834场，荣获13项托尼奖提名并最终收获其中4项大奖——"最佳谱曲"、"最佳编剧"、"最佳配器"和"最佳女配角"。其中，"最佳女配角"由女演员奥德拉·麦克唐纳（Audra McDonald）获得，她饰演的角色在第一幕中被暴徒残忍杀害。

尽管《拉格泰姆时代》创下了弗莱赫蒂和阿伦斯的最佳战绩，但两人的创作合作并未终止。2000年，他们从《苏斯博士经典故事》的若干角色中获得灵感，创作了音乐剧《苏斯狂想曲》（Seussical）。该剧属于儿童作品中的上乘之作，且其后的非专业制作版本表现得更加可圈可点。2002年，弗莱赫蒂和阿伦斯合作完成了另一部外百老汇作品《无名小卒》（A Man of No Importance），故事背景设定为1964年的都柏林。正如《拉格泰姆时代》将拉格泰姆曲风融入音乐戏剧创作中，《无名小卒》也融入了爱尔兰传统音乐与新生代英国摇滚乐。弗莱赫蒂和阿伦斯随后的音乐剧作品改编自2014年电影《洛基》（Rocky），他们保留了原版电影中最热门的两首单曲——《展翅待飞》（Gonna Fly Now）和《虎之眼》（Eye of the Tiger），并增添了若干首原创音乐。相比之下，弗莱赫蒂和阿伦斯之后的改编作品则更具原创性。这部音乐剧名为《真假公主》（Anastasia），2017年上演于百老汇，灵感源自1997年的同名动画电影，但剧中音乐却全部出自两人原创。

团队合作，将电影改编为音乐剧
MAKING MUSICALS FROM MOVIES, THE TEAM WAY

将电影作品搬上百老汇舞台早非新鲜之事。据《洛杉矶时报》报道，"2000年所有演出季中亮相的音乐剧新作，几乎皆源自已有广泛知名度的题材，从文学经典到儿童读物，亦或是流行电影"。两年后，《纽约时报》刊登头版标题——"看上去是音乐剧，但很可能却是电影"。正如作家约翰·肯里克（John Kenrick）指出，捧走2003年托尼"最佳音乐剧"奖的音乐剧《发胶》（Hairspray），已是连续第三年获此殊荣的电影改编作品，同时也是此奖项中的第三部音乐喜剧作品。第一部获得托尼"最佳音乐剧"的电影改编作品是音乐剧《制片人》，它上演于"9·11"恐怖袭击事件的几个月前。此后几年间，经历过至暗时刻的美国人也更倾向于这种皆大欢喜的开心作品。音乐剧《发胶》改编自约翰·沃特斯（John Waters）出品于1988年的同名电影，是一部不落俗套的佳作。原剧设定于20世纪60年代初，讲述了一群社会边缘人士的胜利——在一位白人肥胖少女的努力下，巴尔的摩市一档舞蹈电视节目被迫接受了不同肤色的舞者。《发胶》舞台版由作曲家马克·夏曼（Marc Shaiman）和作词家斯科特·维特曼（Scott Wittman）合作完成，剧中音乐时代感浓郁，无论是60年代经典摇滚乐还是强烈爱国气息的民权歌曲，都可以瞬间唤起观众对那个时代的记忆。

此后，夏曼和维特曼再度合作，先后将两部电影作品搬上了音乐剧舞台。其中，第一部作品上演于2011年，改编自史蒂文·斯皮尔伯格2002年的同名电影《猫鼠游戏》（Catch Me If You Can），但该剧票房成绩并不理想，仅演出166场；

第二部作品 2013 年上演于伦敦西区，剧名为《查理与巧克力工厂》（*Charlie and the Chocolate Factory*），剧中歌词灵感主要来自于罗尔德·达尔（Roald Dahl）创作于 1964 年的儿童文学，并保留了 1971 年电影《威利旺卡和巧克力工厂》（*Willy Wonka and the Chocolate Factory*）中的热门歌曲《子虚乌有》（*Pure Imagination*）——这也是原作者安东尼·纽利-莱斯利·布里库斯（Anthony Newley-Leslie Bricusse）最具知名度的歌曲。得益于伦敦的优异表现，《查理与巧克力工厂》2017 年登陆纽约，重新制作的百老汇版保留了夏曼和维特曼两人的多数唱段，并融入大量布里库斯的原创电影歌曲。

除此之外，纪录片也可以被搬上音乐剧舞台，比如音乐剧《贝隆夫人》（*Evita*）的创作灵感就来自于阿根廷总统夫人伊娃·贝隆（Eva Perón）的广播传记，亦如《长靴皇后》改编自一个真实故事。无独有偶，1975 年出品的纪录片《灰色花园》（*Grey Gardens*）揭秘了杰奎琳·肯尼迪（Jacqueline Kennedy）的表亲和姑姑之间的脆弱关系，片名取自她们在纽约州东汉普顿（East Hampton）的衰败宅邸。这个并不起眼的话题，却吸引了作曲家斯科特·弗兰克尔（Scott Frankel）与词作家迈克尔·科里（Michael Korie）的注意力。此二人之前的第一次合作就源自真人真事，作品名为《玩偶》，上演于 2003 年，讲述了奥地利表现主义画家奥斯卡·科科什卡（Oskar Kokoschka）与真人玩偶之间的爱情故事（玩偶酷似画家的前情人）。

《灰色花园》2006 年上演于剧作地带剧院，次年转演百老汇，并为创作团队赢得了托尼"最佳谱曲"和"最佳音乐剧"奖的提名。尽管《灰色花园》当属弗兰克尔与科里最具代表性的作品，但两人的合作并未停止。他们最新的作品《战妆》（*War Paint*）同样改编自纪录片（及同题材文学作品），记录了两位女性化妆品行业巨头海伦娜·鲁宾斯坦（Helena Rubinstein）和伊丽莎白·雅顿（Elizabeth Arden）之间的恩怨。《战妆》2016 年首演于芝加哥，并于次年在百老汇登场。

旧剧换新颜
A PAST PLAY IN THE PRESENT DAY

2007 年，捧走托尼"最佳音乐剧"奖的作品改编自戏剧，而非电影或纪录片。该剧名为《春之觉醒》（*Spring Awakening*），节选自弗兰克·韦德金德（Frank Wedekind）创作于 1891 年的戏剧《儿童悲剧》（*children's tragedy*）。然而，正如当年《旋转木马》将目光锁定悲剧《李利奥姆》一样，这样的音乐剧选题多少让人出乎意料。《儿童悲剧》19 世纪首演于德国，之后立即遭遇禁演，因为其中有关青少年性懵懂的戏剧主题备受争议。时至今日，对于百余年后的部分观众而言，这一话题依然颇具挑战。除此之外，《春之觉醒》中粗粝并带有亵渎意味的摇滚乐，也让部分观众如噎在喉。然而，在作曲家邓肯·谢赫（Duncan Sheik）和作词家史蒂文·萨特（Steven Sater）看来，音乐应该宣泄出"年轻人未曾释放的痛苦呐喊"。在他们的创作中，唱段（和舞蹈）并没有整合在叙事框架中，而是更倾向于学生们的内心独白。萨特不无讽刺地自嘲道，"纠结于青春期少年的痛苦挣扎，我们仍是一群躲在自己卧室里的摇滚明星"。

《春之觉醒》一共赢得了 8 项托尼大奖。当它被授予"最佳音乐奖"时，一共 36 位剧组成员同时出现在托尼颁奖舞台上（按惯例仅由制作人上台领奖）。如此庞大体量的颁奖阵容充分证明了一个事实：在 21 世纪制作一部百老汇音乐剧需要耗费多么巨大的制作成本。此后，谢赫和

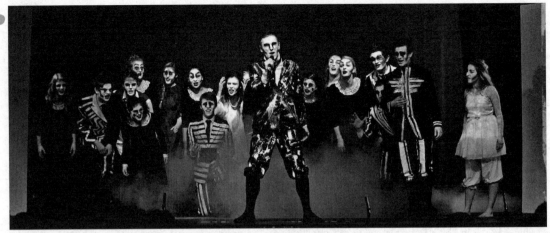

图 45.1　伯明翰大学学生社团版《春之觉醒》中富于象征意味的服装设计

图片来源：维基媒体共享，https://commons.wikimedia.org/wiki/File:GMTG%27s_%27Spring_Awakening%27_%22Totally_Fucked%22.jpg

萨特继续参与了多个音乐剧项目，其中包括《春之觉醒》的电影版。2016年，谢赫独自返回百老汇，并带来了自己兼任词曲创作的音乐剧《美国杀人魔》（*American Psycho*）。

558

黑暗中的微笑
LAUGHING AT THE DARK

　　新近出现的创作团队并非完全依赖于电影、戏剧或文学作品，百老汇和其他地区涌现出一批异彩纷呈的原创作品。就在《最后五年》荣登时报周刊十佳剧目榜单的同一年，音乐剧《尿都》也出现在榜单行列。该剧首次亮相于纽约国际边缘艺术节，并于 2001 年 5 月在外百老汇上演。《尿都》原定于 2001 年 9 月 13 日登录百老汇，但受"9·11"袭击事件影响，演出时间被迫推迟一周。《尿都》虚拟出一个黑帮性质的社会，由于严重缺水，其卫生间使用受到严格限制。剧中的"尿都"并非真实存在，而更像是一个执行死刑的委婉说法。当警察听说一个人被"送往尿都"时，他们便明白此人即将被抛下高楼处死。

　　尽管《尿都》的故事情节颇为无厘头，但其中的幽默讽刺依然让观众们开怀大笑。《尿都》的故事灵感来自于格雷格·科蒂斯（Greg Kotis）的一次欧洲穷游经历：旅途末段，为节约开支，科蒂斯试图晚餐前不上洗手间，以便用餐厅免费设施省去支付巴黎公厕的（少量）费用。《尿都》为科蒂斯赢得了托尼"最佳编剧"奖，与此同时，他与作词家马克·霍尔曼（Mark Hollmann）的合作也为二人赢得了托尼"最佳谱曲"奖。

　　虽然《尿都》是一部暗黑的反乌托邦作品，但却深深植根于音乐戏剧的传统。这种戏剧风格被称为"自指"（self-referential），充斥着对各种戏剧行为、先前剧目或音乐技巧的隐射，并假设观众可以读懂其中这些伏梗。这种戏剧风格也称为"自反"（self-reflexive），是传递舞台幽默惯用的手法。以《在达荷美》中的唱段《我想当一名女演员》（谱例 15）为例，作曲家在歌词中插入了另一首歌曲的标题"早安，嘉莉"；再如《星光快车》中的唱段《爸爸的布鲁斯》（谱例 56），如果听众对布鲁斯传统略有了解，会觉得这首唱段更加有趣；在《女巫前传》中的唱段《这是什么感觉？》（谱例 65）中，斯蒂芬·施瓦茨彻底戏弄了观众对于传统情歌的期待。与音乐剧《制片人》同出一辙，

2005 年的《火腿骑士》(*Spamalot*) 也充斥着对戏剧界的各种调侃，其中一大亮点便是这首充满能量的二重唱《这歌应该这样唱》(*The Song That Goes Like This*)，不断升高的曲调最终突破歌者的忍耐极限。《剧目名称》的创作背景也是基于整个音乐剧行业常常颇为荒谬的创作流程。

学者迈克尔·加伯 (Michael G. Garber) 认为，"这样的 [自指] 有助于将艺术家和观众联系为同一个戏剧群体"。历史学家马文·卡尔森 (Marvin Carlson) 赞同这一观点，并解释说，这个戏剧群体不仅享受讽刺本身的快乐，而且也很享受彼此在讽刺作品中的共情。音乐教授拉里·斯坦普尔 (Larry Stempel) 补充道，"现如今，不以某种方式引用旧作的音乐剧已不多见，它们会自发地借助过去的风格或惯例来说明问题"。在斯科特·米勒 (Scott Miller) 看来，"《尿都》是一个双重讽刺剧，它既恶搞了那些欢乐愚笨的传统音乐喜剧，也嘲弄了如《三便士歌剧》这般剑走偏锋的剧目，因为它们偏离传统，也许过犹不及"。遗憾的是，《尿都》之后科蒂斯和霍尔曼再无合作，但愿科蒂斯的下一趟旅程可以继续带来怪诞离奇的新作品。

玩偶占领舞台（和托尼奖）
PUPPETS TAKE THE STAGE (AND THE TONY)

成熟的音乐剧演员需要同时兼备歌手、舞者和演员的才能，但某些音乐剧对他们提出了更加艰巨的挑战。劳埃德·韦伯的《星光快车》就对演员提出了滑旱冰的要求，而《剧院魅影》中克里斯汀的扮演者则需要掌握大量的芭蕾技艺。在 2003 年出品的音乐剧《Q 大道》中，多数演员必须在演出中熟练操纵表演玩偶。这种带有"自指"风格的喜剧作品来自罗伯特·洛佩兹 (Robert Lopez) 和杰夫·马克思 (Jeff Marx) 的通力合作，二人分别承担了该剧的音乐和歌词的创作。马克思毕业于法律专业，原本希望成为"戏剧圈成功大佬们"的代言人。投职无望之后，马克思将目光投向戏剧圈的"潜力股"，参加了 BMI 工作坊的试镜，隐瞒了自己的非作曲家身份以及寻找客户的真实目的。

洛佩兹参加了同年（1997 年）的 BMI 工作坊，他和马克思合作时发现，两人都纠结于如何在音乐剧中实现对白和歌唱之间的自由衔接。洛佩兹解释说："我们认为，既然今天的年轻观众已经不能接受人类在说话时突然切入唱歌，那么我们就不应该再锁定人类，于是我们决定创作一部木偶音乐剧。"他们最初的计划是制作一部电视剧，但在剧本朗读会中，洛佩兹和马克思并不清楚该如何隐藏操作木偶的演员们，于是不少人提出应该采用更加"全景"的制作方式。不经意间，有关作品最终版呼声最高的评论应运而生。与此同时，剧本朗读会上的几位制作人也鼓励二人将目标从电视节目转向戏剧作品。此后，剧作家杰夫·惠蒂 (Jeff Whitty) 也加入了该剧的创作团队。

尽管马克思和洛佩兹的创作灵感源自电视节目《芝麻街》(*Sesame Street*)，但二人却无法获得原剧人物造型的使用版权。虽然创作团队设计的木偶与《芝麻街》风格相似，但《Q 大道》中的戏剧场景却独树一帜，与《芝麻街》儿童节目的娱乐氛围相去甚远。与 1972 年的《皮平》类似，《Q 大道》宛如一段成年旅行，年轻人试图在一个多物种（人类和怪物）的社会中寻找到自己的人生价值与目标。

非典型的舞台造型，让外百老汇成为《Q 大道》最合乎逻辑的上演之地。该剧 2003 年 3 月亮相葡萄园剧院，引发观众们的狂烈反响，这也

激励创作团队决心转战百老汇。同年 7 月，《Q 大道》重新登场，尽管遭遇了《女巫前传》这样的年度大戏，但依然在次年托尼奖角逐中捧走了三座奖杯——"最佳编剧"、"最佳谱曲"和"最佳音乐剧"（制片人为《Q 大道》设计了一场颇具野心的精妙宣传活动，这显然有助于取悦托尼评委们）。《Q 大道》在百老汇连续上演了 2534 场，当票房出现滑坡时，制片人出其不意地又将这部音乐喜剧带回到外百老汇。2009 年 10 月以来，《Q 大道》一直上演于新世界剧院的第三剧场。

尽情享受大学时光
ENJOY COLLEGE WHILE YOU CAN

在编剧惠蒂眼中，《Q 大道》"其实是一部关于成人生活多么糟糕的作品"，其中最突出的印证便是这首三重唱《我多想回到学校》（*I Wish I Could Go Back to College*，谱例 66）。此唱段采用了拱形的曲式结构：乐段 1 和乐段 5 呈示 A 主题，构建起整首唱段的歌曲框架；乐段 2 和乐段 4 中，歌者用旋律 B 询问起该如何重返校园；旋律 C 处于唱段最中间，歌者如唱诗班般回忆起校园中的"美好时光"，那些拼命赶在截止期之前完成期末论文的青葱岁月。旋律 C 基本省略了乐器，主要采用无伴奏的纯人声合唱。如同《西贡小姐》中的唱段《我依然相信》（谱例 60），这首三重唱采用了"舞台分置"的创作技法：凯特（Kate）站在帝国大厦的顶层、无家可归的尼基（Nicky）在黑暗角落瑟瑟发抖、普林斯顿（Princeton）守在露西病床前，此刻的三位角色郁郁寡欢，但对大学生活的追忆却让三人逐渐心生欢喜。对于现场观众而言，这首三重唱还有一段潜台词，那就是，每个人都应该尽量享受当下这些琐碎的生命瞬间，因为它们不可复制、永不再来。

560

图 45.2 《Q 大道》的居民尼基，由里克·里昂斯（Rick Lyons）掌控玩偶

图片来源：Wikimedia Commons，https://commons. wikimedia. org/wiki/File:Avenue_Q_Nicky.jpg

《Q 大道》是马克思与洛佩兹创作组合的唯一一部音乐剧作品。之后，马克思转战电视界，洛佩兹则寻找到新的合作伙伴——特雷·帕克（Trey Parker）和马特·斯通（Matt Stone），三人联手推出了轰动一时的音乐剧《摩门经》（*The Book of Mormon*）。与《Q 大道》相似，《摩门经》创作团队共同承担了词曲创作和编剧，因此他们三人共同登台领取了托尼颁发的"最佳音乐剧"、"最佳谱曲"和"最佳编剧"三项大奖。此前，帕克和斯通因动画电视连续剧《南方公园》（South Park）而闻名，他们将那种谐谑顽劣的幽默风格同样带到《摩门经》中。与《Q 大道》相似，《摩门经》的剧情完全出自原创，情节设置与《女巫前传》相仿，故事也是围绕两位小伙伴展开，讲述了两位年轻摩门传教士在非洲乌干达的奇遇以他们在逆境中的自我重塑。正如詹姆斯·列夫（James Leve）所言，"《摩门经》异化了宗教组织的固有矛盾，但却表达出一个观点——坚持某种信仰，无论多么荒谬，总比信仰缺失强"。

尽管《摩门经》国际制作和巡演版依然如火如荼，但其创作团队的三个人都没有回归百老汇。《摩门经》的纽约唱片销量已荣登《广告牌》（Billboard）榜单首位，此前只有1969年音乐剧《毛发》曾经蝉联《广告牌》榜首13周，此后还没有任何一部音乐剧原卡司专辑可以获得如此销量。然而，洛佩兹即将迎来自己职业生涯的另一座里程碑。2013年，他与妻子克里斯汀·安德森·洛佩兹（Kristen Anderson-Lopez）联手为迪斯尼动画《冰雪奇缘》（Frozen）创作歌曲，并凭借其中一曲《随它吧》（Let It Go）而荣获一尊奥斯卡小金人。至此，洛佩兹成功囊获艾美、格莱美、奥斯卡和托尼4项大奖，并成为有史以来最年轻的"伊戈"获奖者（EGOT，四大奖项首字母缩写）。

让精神疾病变成音乐剧
MAKING MENTAL ILLNESS MUSICAL

2009年托尼奖角逐中，有4部音乐剧提名"最佳谱曲"奖，其中三部均改编自电影，分别为2008年的《舞动人生》（Billy Elliot: The Musical）、2009年的《朝九晚五》（9 to 5）以及2008年的《怪物史莱克》（Shrek: The Musical）。然而，这一奖项却最终花落第四部剧目《近乎正常》（Next to Normal）。该剧是一部原创作品，音乐素材极为丰富，其首演卡司录音专辑竟然长达一个半小时。《近乎正常》的音乐风格偏向摇滚，这并不符合某些观众的审美趣味。然而，该剧用音乐、歌词和剧本成功讲述了一个具有强烈戏剧张力的辛酸故事——一位患有抗药性精神疾病的家庭主妇及其病症给家庭带来深远影响的故事（在线剧情简介45b）。2010年，普利策委员会向《近乎正常》颁发了"普利策戏剧奖"，这也是第

8部获得此项殊荣的音乐剧。

与《Q大道》类似，《近乎正常》的主创者也是在BMI音乐剧工作坊中相遇，并孕育出之后的获奖作品。早在1998年，编剧/词作者布赖恩·约基（Brian Yorkey）观看了一条有关电休克疗法（ECT）的电视新闻。当时，约基和作曲人汤姆·基特（Tom Kitt）同在哥伦比亚大学求学，两人正为一段10分钟的工作坊音乐短剧寻找故事创意。这段新闻报道激发了二人的创作灵感，他们希望可以借此批判精神病电疗法的弊端。接下来10年间，尽管约基和基特各自忙活着与其他人的项目，但两人始终没有放弃这个创作主题，并试图将其完善，不断尝试在工作坊期间的各种想法。2008年，这部名为《近乎正常》的剧目上演于外百老汇，但观剧体验并不理想。本·布兰特利（Ben Brantley）在《纽约时报》中评论道："上一分钟你还在翻白眼，下一分钟你就会痛哭流涕。"

561

图45.3　2012年，以色列哈比马剧院上演的《近乎正常》
图片来源：Wikimedia Commons, https://commons.wikimedia.org/wiki/File:Next_to_Normal_Habima_six.jpg

然而，该剧引起了制作人大卫·斯通（David Stone）的兴趣，他向约基和基特抛出一个问题——这部音乐剧是"关于思想和科学，还是关于人"。斯通的问题让约基和基特铭记在心，他们重新书写了剧本，将故事聚焦于女主角戴安娜承受的痛苦及其家人所遭遇的不幸。改编后的剧本让约基和基特不得不删减掉原本最爱的几个桥段，其中包括女主角在仓储超市里精神崩溃的场

景，甚至还有原剧的同名主题曲。然而，这一切都是值得的！一年后，《近乎正常》再度登场。此时，布兰特利完全改变了看法，认为主创者"把那个曾经卑微跌撞的音乐好奇心转变为一部拥有优美线条和强大能量的音乐剧作品"。

《近乎正常》最有效的戏剧特质都体现在这首六重唱《下定决心／别让我坠落》中（*Make Up Your Mind/Catch Me I'm Falling*，谱例 67）。该唱段构建于回旋曲式的音乐结构上，但却透着不可言之的微妙感，如同戴安娜的行为方式。伴奏中的固定音型营造出一种迷离氛围，马登医生开始带领戴安娜完成她的第一次催眠。医生唱出一小段旋律，基本为下降音型，代表着自己期望戴安娜在想象中行进的方向。接着，马登医生引入回旋曲的副歌 A，他敦促戴安娜"下定决心好好生活"，但戴安娜表示拒绝，因为她的伤痛并未痊愈。副歌 A 开始时非常柔和，几乎可以清唱，这要归功于其中的复合双拍子。

马登医生回到那个反复旋律，其他歌者随即插入对比鲜明的曲调，其中一些来自之前的唱段。例如，丹和娜塔莉各自重复着自己之前的唱段《他走了》（*He's Not Here*）和《超级男孩和看不见的我》（*Superboy and the Invisible Girl*），以表达两人的郁闷之情。这两个曲调分别构成了整首回旋曲中的旋律 B 和 D。然而，就在娜塔莉痛苦发声之前，加布在乐段 5 中引入了新的旋律 C "别让我坠落"，他担心自己正在失去对母亲想象世界的控制。随即，戴安娜加入了这首六重唱。该唱段的摇滚曲风在乐段 7 的旋律 A 中达到高潮，此时，麦登医生告诉戴安娜一个残酷的事实："幻影只是你的逃避"。

乐段 8 开始，黛安娜的感知世界变得愈发混乱，她唱道"别让我坠落"（C）；加布加入叠唱，成功回归自己之前的唱段主题"我存在"（E）。乐段 9 处，麦登医生用一句了无生机的"下定决

心"（A），与旋律 C 和 E 形成复调织体。与此同时，丹重复着那句"他走了"（B），而娜塔莉则继续恳求母亲看一眼自己这位"隐形女孩"（D）。接着，亨利也加入了黛安娜的"堕落"旋律。短暂延长音之后，乐队伴奏突然消失，只留下心跳脉搏的声响。此后，戴安娜、娜塔莉、加布和丹四个人无伴奏合唱出一段主调织体（之后乐队重新加入），所有人反复倾诉着共同的心愿——快来拯救我，趁还来得及。

《下定决心／别让我坠落》营造的戏剧张力很难超越，它重现了两百多年前莫扎特在歌剧《女人心》六重唱《给我一个吻》（谱例 4）中的艺术成就，再次证明非模仿性复调可以让人们在极度混乱的情况下同时表达大量不同信息。但是，这种高强度的音乐织体需要技术娴熟的歌手才能驾驭，戏剧摇滚乐的评论家们需要认识到《近乎正常》所达到的艺术高度。

约基和基特继续专注于非传统的戏剧题材，2014 年，两人带着一部概念音乐剧《如果／那么》（*If / Then*）再次来到百老汇。该剧阐释了女性两种截然相反的命运可能性，而所有一切皆源自她们的某个决定。约基和基特随后的创作合作更加多样化，他们将 2007 年的电影《来访者》搬上了音乐剧舞台，并制作了两部喜剧作品《怪物星期五》（*Freaky Friday*）和《魔幻迈克》（*Magic Mike*）。此外，约基和基特也进行着各自独立的创作。虽然两人近期并没有百老汇新作问世，但他们以往的作品已展示出当代音乐剧的多样性。

一如既往，多样性一直是音乐剧的生命之源。诚然，纽约和伦敦首屈一指的剧院区都需要定期清理和"重新启动"，但无论是这些戏剧中心地带，亦或是世界其他地方，"创新"都在持续不断的蓬勃发展。接下来的第 46 章将对音乐剧现状进行评估，分析两种截然不同的观众群体，并展望 21 世纪戏剧界有可能的发展方向。

图 45.4 《近乎正常》中，戴安娜正在接受马登医生的治疗，丈夫丹希望情况有所改观

图片来源：琼·马库斯。

边栏注

百老汇和托尼奖——女性作曲家的诸多"第一次"

时 间	成 就	姓 名	剧 目	备 注
1905 年	音乐剧界第一位女性作曲家	丽莎·莱曼 (Liza Lehmann, 1892-1918)	《布鲁中士》 Sergeant Brue 1904 年伦敦首演； 1905 年百老汇首演	制作人强行在其乐稿原谱中加入他人创作的唱段，这一点让莱曼颇为不满
1930 年	音乐剧界第一位完成整部音乐创作的女性作曲家	凯·斯威夫特	《十全十美》 Fine and Dandy(1930)	该剧演出时间超过了格什温的《笙歌喧嚣》
1973 年	音乐剧界第一位获得托尼最佳词曲创作奖提名的女性作曲家	米琪·格兰特	《别来烦我，我受不了》 Don't Bother Me, I Can't Cope (1972)	格兰特是一位非洲裔美国作曲家
1974 年	百老汇剧目创作中第一位兼任编剧、作曲、作词的女性作曲家	吉尔·威廉姆斯 (Jill Williams)	《彩虹琼斯》 Rainbow Jones (1974)	
1991 年	音乐剧界第一对获得托尼"最佳谱曲奖"提名的女性创作搭档	露西·西蒙谱曲； 玛莎·诺曼作词	《秘密花园》(1991)	
2006 年	音乐剧界第一位获得托尼"最佳谱曲奖"的女性作曲家（合作创作）	丽莎·兰伯特 (Lisa Lambert) 与格雷格·莫里森合作（Greg Morrison）	《半醉护花使者》 (2006)	
2013 年	音乐剧界第一位获得托尼"最佳谱曲奖"的女性作曲家（独自创作）	辛迪·劳帕 (Cyndi Lauper)	《长靴皇后》(2013)	《长靴皇后》 同时获得托尼最佳音乐剧奖
2015 年	第一次在同一百老汇演出季中同时出现三部由女性作曲家创作完成的音乐剧目	露西·西蒙； 芭芭拉·安塞尔米； 珍妮·特索里	《日瓦戈医生》(2015) 《本该是你》(2015) 《欢乐一家人》(2015)	《欢乐一家人》 同时获得托尼音乐剧奖
2015 年	音乐剧界第一对获得托尼"最佳谱曲奖"的女性创作搭档	珍妮·特索里谱曲； 丽莎·克朗作词	《欢乐一家人》	

谱例 66 《Q 大道》

罗伯特·洛佩兹 / 杰夫·马克思 词曲，2003 年

《我多想回到学校》

时间	乐段	曲式	歌 词		音乐特性
0:00		引子			固定音型
0:03	1	A	**怪物凯特：** 我多想回到学校。 那时生活如此单纯。 **尼基：** 付出什么代价才能回到过去 挤在宿舍还有饮食套餐……【叹息】		琶音伴奏，产生一种"音乐盒"般的怀旧效果； 中速
0:20		A'	**普林斯顿：** 我多想回到学校。 校园里我很清楚自己是谁。 坐在院子里，心想，"哦，天哪， 我要走得更远！"		
0:35	2	B	**所有人：** 怎样才能回到学校？ 如今我对自己一无所知！ **普林斯顿：** 我想回到宿舍，在门上找到一张 用速干笔写的留言！哇…… 真希望翘掉这节课…… **尼基：** 或者去演场戏…… **怪物凯蒂：** 或者换个专业…… **普林斯顿：** 或者和助教调调情…… **全部人：** 我需要一位学术顾问的指引！ 我们可能……		渐强
1:04	3	C	**所有人：** 坐在计算机实验室里， 凌晨四点却在赶期末论文，		几乎纯人声无伴奏；变调
1:10			怨天尤人自己为何拖延至此， 抬头却发行全班同学也都在！		伴奏重新进入
1:19	4	B	**普林斯顿：** 我多想回到学校。	**尼基和凯特：** 啊，啊……	渐强；换调
1:23			**所有人：** 付出什么代价才能回到过去？啊！		花腔
1:30			**普林斯顿：** 我当时应该多拍些照片。		渐慢
1:34	5	A"	**尼基：** 但如果回到学校，我将意识到自己多么一无是处		原速
1:43			**尼基：** 我步行穿过庭院，心想，"哦，天啦……"	**凯特和普林斯顿：** 啊，啊……	渐慢
1:49			**所有人：** 这些孩子们如此年轻		柔板
1:56			和我相比……		花腔

564

谱例67 《近乎正常》

汤姆·基特 / 布赖恩·约基 词曲，2009 年
《下定决心 / 别让我坠落》

时间	乐段	曲式	歌　　词	音乐特性
0:00	1	人声引子		催眠性的固定音型
0:04			**麦登医生：** 跟我走……跟我来	下降音型
			戴安娜【说话】： 嗯，来了	
			麦登医生： 来一路往下——走下一串楼梯	
			戴安娜【说话】： 楼梯……	
			麦登医生： 一步步走到 这片黑暗里	
			戴安娜【说话】： 你确定咱们不要开个灯吗？这儿有楼梯呀	简短停顿
			麦登医生： 跟我走，跟我来…… 熟悉的走廊 尽头有扇小门 那是你从来不肯触碰的存在…… 把门打开……把门打开	渐慢
			【说话】 戴安娜，你能听得见吗？ **戴安娜：** 嗯 **麦登医生：** 紧张吗？ **戴安娜：** 不。 **麦登医生：** 那就好。	伴奏转为静止和弦
1:06	2	A	**麦登医生：** 下定决心探索你自己。 下定决心说出你的过往。 从你的过去找出残留的伤 再下定决心去解放	轻柔的；复合节拍

时间	乐段	曲式	歌　词		音乐特性
1:22	2	A	丹【说话】： 戴安娜，你每次治疗完都是哭着回家的 这个到底有没有用， 还是…… 戴安娜： 那个时候我们还在念本科。 学建筑。 孩子是个意外，结婚也是 我以为我会忙得没空在意家庭…… 可孩子一出生， 一切都变得顺理成章。 直到……直到…… 麦登医生： 直到？	娜塔莉／亨利／加布： 嗯……嗯……	轻柔的；复合节拍
1:48	3	B	丹： 他走了……他走了……亲爱的，我知道		曲调引自《他走了》
1:54			丹／娜塔莉／亨利： 你知道		
1:55	4	A	麦登医生： 下定决心你足够坚强， 下定决心勇敢说出真相， 接纳了失去，承受起残缺 要痊愈也难免受伤。		逐渐加强
2:10	5	C	加布： 别让我坠落……		
			麦登医生【说话】： 第一次咨询的时候你告诉我……		
			加布： 别让我坠落……		
			麦登医生【说话】： ……讲述自己的过去……		
			加布： 我正在飞速坠落……		
			加布／戴安娜： 别让我坠落……		
			麦登医生【说话】： ……就好像在说别人的故事。		
			加布／戴安娜： 聆听我，帮我……		
			麦登医生【说话】： 把它变成你自己的。		
			加布／戴安娜： 我将会永远坠落。		
			录音省略了此处亨利与娜塔莉对话		

566

时间	乐段	曲式	歌　　词	音乐特性
2:29			**戴安娜【说话】：** 我们有了娜塔莉……我知道她一定能感觉得到。在医院里我连抱抱她都做不到。 **麦登医生：** 咨询几周以来这是你第一次提到娜塔莉。	固定音型伴奏
2:46	6	D	**娜塔莉【对母亲的缺失感到愤怒】：** 我在哪…… **娜塔莉 / 加布：** 我在哪…… **娜塔莉 / 亨利 / 加布 / 丹：** 我在哪……	曲调引自《超级男孩和看不见的我》
2:54	7	A	**麦登医生：** 下定决心你需要清晰 把每一段过去变得合理 面对恐惧你就会看清 幻影只是你的逃避 　　　**娜塔莉 / 亨利 / 加布 / 丹：** 　　　　嗯……嗯……	此处标记为"强劲地"
			医生继续谈话，娜塔莉在唱段中苦苦挣扎【录音省略】	

娜塔莉分段（乐段8—9）多声部对位表：

时间	乐段	曲式	麦登医生	戴安娜	丹	加布	娜塔莉	亨利	音乐特性
3:08	8	C		抓住					"强劲地"
3:08		C+E		我，我正		我存在			曲调引自《我存在》
3:09	9	A+C+E	下定决心	坠落		我存在			
3:09		A+C+D+E	你可以				看一眼		曲调引自《超级男孩和看不见的我》
3:10		A+B+C+D+E	存活下去		他走了	存在	看一眼		曲调引自《他走了》
			下定决心 你会活得 自在	坠落			看不见的		坠落下降
			拥抱你心灵			存在	我	坠	
			清洗掉	坠			坠		
			残骸，然后		亲爱的			落	
			下定决心	落			落		
			你会活得 自在		该走了	存在			短暂延长
3:26	10	人声尾声	**戴安娜 / 丹 / 加布 / 娜塔莉【录音中省略对话】：** 抓住我救我……我正在坠落……坠向那命运之火						伴随心跳脉搏的人声无伴奏
3:35			抓住我救我……聆听我帮我……趁我还在，抓住我						乐队重新进入
3:40			**丹 / 加布 / 娜塔莉：** 趁我还在，抓住我。趁我还在，抓住我。 抓住我救我……我正在坠落……我正在坠落……						慢慢渐强

第 *46* 章

音乐剧将何去何从？

丧钟过早鸣响？
RINGING THE DEATH KNELL TOO SOON?

1992 年，一位采访者向作曲家伯顿·莱恩 (Burton Lane) 询问，"可否谈谈你对当今音乐剧的看法"，莱恩不假思索地回答道："音乐剧还存在吗？"莱恩这种愤世嫉俗的观点并不稀奇，据杰拉尔德·伯科维茨 (Gerald M. Berkowitz) 调查，"从 20 世纪 20 年代到 90 年代，在任何一个演出季，人们都可以发现记者或戏剧评论人对百老汇糟糕艺术品位和经济状况的哀叹。"近几十年来，这种悲观情绪在戏剧评论圈依然蔓延：

"一种伟大的艺术形式已被忘却。"

——丹尼·弗林 (Denny Flinn)，1997 年

"别再假装曾经超凡脱俗的美国音乐剧如今还依然鲜活，也别再假装能有什么灵丹妙药可以让这具腐烂的躯体重获生机。巨额的成本、贪婪的利润以及扼杀所有戏剧创造力的老顽固们，已经将音乐剧彻底扼杀。"

——阿尔伯特·因纳拉托 (Albert Innaurato)，2000 年

"谈论音乐剧已经成为过去。"

——巴里·辛格 (Barry Singer)，2004 年

"美国音乐剧已死。"

——迈克尔·约翰·拉乔萨 (Michael John LaChiusa)，2005 年

"这种曾经生动有趣的艺术形式似乎终于灵肉分立。"

——本·布兰特利 (Ben Brantley)，2006 年

事实上，很少有艺术领域像音乐剧行业那般自我宣告死亡，然而导演哈尔·普林斯却提醒我们，"3000 年以来，戏剧消亡的话题人们总是老调重弹。"更确切地说，戏剧正在发生蜕变，事实上，戏剧的变革从未停止。这种变革让某些人兴奋不已，但却让另些人忧心忡忡。每一种全新的趋势或创新，都会让那些崇尚传统的人感到害怕，他们抱怨着变革是如何"扼杀"自己钟情的戏剧。尽管如此，一成不变只会导致停滞不前，戏剧需要崭新的视角来保持活力。与其害怕，戏剧观众们不如打开心扉，欢迎每一位想要在音乐剧界崭露头角的新人。正如音乐剧《歌舞团》中角色贝比的一句台词，"哦，拜托，我不想听百老汇正如何消亡，因为我才刚刚抵达。"贝比的激动雀跃和雄心壮志显而易

见，事实上，所有渴望在音乐剧界取得成功的人皆是如此。

公众再次认可
SOCIALLY ACCEPTABLE ONCE AGAIN

音乐剧社会地位的提高，让近年来的百老汇大受裨益。历史学家对音乐剧"黄金时代"的定义并不统一，一些人认为它跨越20世纪40年代中期到60年代中期，一些人则将其限制在1924—1937年间，还有些人将其定义为20世纪20年代到70年代。无论如何定义音乐剧风靡天下的黄金时代，20世纪八九十年代开始，音乐剧唱段已经不是年轻观众喜闻乐见的流行音乐。然而，21世纪前10年，人们对待音乐剧的态度开始开始转变，这部分归功于电视媒体的宣传。2006年，迪斯尼公司制作了《歌舞青春》(High School Musical)，观众反响之热烈，甚至让迪尼斯自己都始料未及。《歌舞青春》续集在第二年创造了新的收视率记录，它为同类型电视音乐剧打开了大门，比如2009—2015年热播的福克斯系列剧《欢乐合唱团》(Glee)。

一些社会观察员认为，《美国偶像》(American Idol)这样的电视节目也改变了很多观众的态度。大卫·坎普(David Kamp)认为，电视节目可以让"年轻歌手在非摇滚、非乐队的环境中展现现场人声表演"。好莱坞也出品了多部改编自舞台作品的电影佳作，其中包括2002年《芝加哥》(Chicago)、2005年《制片人》(The Producers)、2006年《梦幻女孩》(Dreamgirls)、2007年《发胶》(Hairspray)、2012年《悲惨世界》(Les Misérables)以及2014年《走进丛林》(Into the Woods)。此外，还有更多类似的电影作品正在前期制作过程中。对于不少电影观众而言，多数音乐剧作曲家的名字并不耳熟，甚至很多音乐剧作品的名字也从未听闻，但是这些电影版本却激发了他们对戏剧世界的好奇心。

成功的高昂代价
THE HIGH PRICE OF SUCCESS

百老汇的票房数据是衡量观众兴趣点增长的一种途径。据奥斯卡·布罗克特(Oscar Brockett)报道，1990—1991演出季中，730万人次购买了价值2.67亿美元的剧院门票，其中约75%销售额来自音乐剧（而非戏剧）。在接下来的15年里，剧院演出的票面单价稳步攀升，1997年的最高票价为75美元，而2007年则上升至250美元（伦敦2015年的最高剧院票价已突破200英镑门槛）。因此，随着票价上涨，2005—2006年纽约剧院门票售额高达8.62亿美元并不让人意外。与此同时，百老汇剧院观众的整体人数也有所增加，目前已达到1200万人次，其中60%来自外地。正如人们希望的那样，时报广场的整肃工程激发了纽约旅游业的繁荣。百老汇联盟报告，2015—2016演出季的百老汇观众人数再创新高，先后1330万观众花费13.73亿美元购买剧院门票，其中1110万观众选择了音乐剧。毋庸置疑，音乐剧已成为如今百老汇的中流砥柱。

虽然"最高"票价具有一定冲击度，但不要忽略，它们和"平均"票价是两回事。2016年8月，《摩门经》的最高票价达到477美元，但该剧的平均票价仅略高于150美元。而且，当月所有百老汇演出的平均票价也只有106.52

美元。历史学家劳伦斯·马斯隆（Laurence Maslon）指出，百老汇票价通常是电影票价的10倍左右，而纽约剧院票价往往高于伦敦西区——2014年伦敦西区剧院的平均票价仅42英镑（不到70美元）。英国出品的音乐剧作品往往会减低劳动力成本，也很少出现广告。即便如此，70美元的演出票价依然超过了电影票价，因为每一场戏剧演出背后都浓缩着极高强度的人工成本，这一点与电影放映截然不同。正如作曲家波利·潘（Polly Pen）所言，舞台表演属于"手工制作"，而手工制作的商品往往价格不菲。

即便演出票价居高不下，音乐剧制作依然是一项风险很高的昂贵投资。1972年，音乐剧《丕平》的制作费高达45万美元，而其2013年的复排版更是将成本提高到850万美元。现如今，很多巨型音乐剧的投资成本已超过千万美元。2011年音乐剧《蜘蛛侠：关掉黑暗》（Spider-Man: Turn Off the Dark）创下了7500万美元的骇人投资记录，但最终却以1066场演出、6000万美元亏损的结局惨淡收场，这一幕让百老汇观察员们依然心有余悸。伯纳德·罗森博格（Bernard Rosenberg）和欧内斯特·哈伯格（Ernest Harburg）调查发现，在20世纪的60多年间，75%~80%的音乐剧遭遇投资失败，其百老汇演出投入资金并未回本。尽管这看起来是场灾难，但其背后的财务真相是，通过国内/海外巡演以及向业余团体和股份公司出售演出权（甚至出售电影版权），百老汇剧目依然有可能最终实现盈利。不难理解，有些音乐剧会选择完全避开百老汇。无论如何，纽约依然当之无愧地位居戏剧世界的"核心"，仍然是当今大多数美国戏剧从业者梦寐以求的目的地。

当然，往往需要一个庞大的投资财团来帮助创作者实现他们的音乐剧梦想，这就是为何

多数制作人乐于资助托尼"最佳音乐剧"作品《春之觉醒》。2013年《丕平》背后拥有22位独立制作人，而《长靴皇后》则拥有20位。美国戏剧协会每年只会给每部获奖作品颁发两枚"免费"的托尼奖杯，而额外的每个奖杯则需要剧组自己支付2500美元，这笔收入主要用于支付颁奖典礼的费用。

不仅仅是纽约
NOT JUST THE BIG APPLE

巡演和地区制作是音乐剧产业链中不可或缺的重要环节。很多巡演剧目受"现场国度"娱乐公司（Live Nation Entertainment）赞助，该公司前身为"明晰频道"娱乐公司（Clear Channel Entertainment），曾先后在美国和加拿大投资百余家电影院线。该公司的一大竞争对手是"独立演讲者"网络公司（Independent Presenters Network，简称IPN），后者在美国110座城市均有演出投资项目。这两大娱乐公司有时也会将目光投向百老汇，希望可以孵化出新剧目，并继续推行之后的巡演——这是一种长期有效的特许经营做法，形式可以追溯到20世纪初。近些年来，不少剧目的巡演水准出现很大改观。哈尔·普林斯告诉采访人帕特里克·帕切科，"巡演制作公司的业务水准已今非昔比，不再是以往的粗制滥造，其中某些细节的精致程度堪比百老汇原作。"据百老汇联盟报道，2014—2015演出季中，先后有13.7万人参与了音乐剧的巡回演出。

几个远离纽约的美国城市，也陆续发展为戏剧表演的中心地带。芝加哥的荒原狼剧院（Steppenwolf）和古德曼剧院（Goodman）作为戏剧孵化器，为全美（乃至全球）贡献出不少

成功剧目；南加州也不乏优质的演出场馆，如马克·塔普论坛（Mark Taper Forum）、拉霍拉剧场（La Jolla Playhouse）和圣地亚哥旧地球仪（San Diego's Old Globe）等，为新老剧目提供了活跃舞台；西雅图各式剧院共同打造出这座城市精彩纷呈的戏剧生活；一些百老汇剧组已驻场拉斯维加斯，并在那里重新打造出 90 分钟的缩短版演出（每周上演 10 场，而非百老汇的 8 场）。点唱机式音乐剧《妈妈咪呀！》（Mamma Mia!）是拉斯维加斯上演的第一部超过 1000 场的叙事音乐剧，之后的《剧院魅影》则连续上演了 2691 场。然而，作为合同一部分，拉斯维加斯制作方经常会争取剧目的独家版权（有时长达 15 年），以便消除来自其他地区剧院的行业竞争。有时，某些音乐剧明明已在拉斯维加斯停演，但受制于合同限制，也无法在其他剧院上演。

公众想要什么？
WHAT DO PEOPLE WANT?

诚然，我们很难预测哪些剧目会在商业上获得成功。20 世纪中叶，改编自电影的音乐剧依然屈指可数，但半个世纪之后这一做法已如此普遍，以至于马丁·科恩（Martin F. Kohn）专门为此创造出一个单词"电影剧"（movical）。第 44 章和第 45 章专门探讨了几位词曲"独创者"和团队，他们的音乐剧作品成就了很多其他类型的演出。不少音乐剧的电影原版已是音乐电影，自迪斯尼公司将《狮子王》搬上舞台之后，陆续出现了一批类似的作品，如 2006 年《欢乐满人间》（Mary Poppins）、2008 年《小美人鱼》（The Little Mermaid）、2012 年《报童》（Newsies）以及 2014 年《阿拉丁》（Aladdin）。此外，《丛林日记》（The Jungle Book）和《冰雪奇缘》的

舞台版制作也正如火如荼地进行。与此同时，另一大制作公司米高梅（MGM）也陆续推出一系列非音乐电影版的音乐剧作品，其中包括 2007 年《律政俏佳人》（Legally Blonde）、2011 年《沙漠妖姬》（Priscilla, Queen of the Desert）等。彼得·马克斯（Peter Marks）指出，与 20 世纪中叶不同，如今百老汇出品的电影改编版音乐剧通常会沿用原本的影片名，这样有助于提升购票者的观剧信心，从而对舞台新版心生期待。

颇具讽刺，曾经的时代正好完全相反：好莱坞经常从热门音乐剧中汲取素材，拍摄出质量上乘的电影作品。当年改编自音乐剧的电影《西区故事》《窈窕淑女》《音乐之声》和《雾都孤儿》，都曾经斩获奥斯卡最佳影片奖。不可否认，很多大获成功的舞台作品却在大屏幕上表现平庸，反之亦然。在一种媒介中行之有效的素材，却有可能在另一媒介中魅力全无。于是，从电影转场舞台的风向似乎有所减缓，创作者们需要寻找更多其他的灵感源泉。

如果剧情熟知度有助于门票销售，那么，百老汇（和西区）音乐剧制作人热衷于经典作品的复排则在情理之中。鉴于日益频繁的音乐剧复排，美国戏剧协会从 1977 年开始颁发托尼"复排最具创新奖"，所有话剧和音乐剧作品都可以参与角逐，直到 1994 年才开始分开颁授——"最佳复排奖（戏剧）"和"最佳复排奖（音乐剧）"。

人们越来越热衷于缅怀过去，1991—1992 年间，百老汇舞台上复排版音乐剧的数量甚至超过新剧目。某种意义上，音乐剧开始愈发趋向古典音乐，正如观众愿意花钱去音乐厅一遍又一遍地聆听贝多芬和莫扎特的交响乐。对经典剧目的渴望，最终促成了系列演出《安可！美国音乐剧经典作品音乐会》（Encores! Great American Musicals in Concert）。这个系列音乐会于 1994 年

在纽约城市中心拉开序幕，演员们会按要求带上剧本，以音乐会的形式，每年将三部经典剧目重新搬上舞台。这其中，1996 年的《芝加哥，安可！》广受好评，甚至登陆百老汇，并持续上演了 20 多年。然而，并非每个人都如此热衷经典剧目。安东尼·托马西尼（Anthony Tommasini）引用桑坦原话，说道："复排激发出更多复排，它们犹如野葛，同时扼杀着新生剧目"。这般评价不仅适用于百老汇，古典音乐界亦是如此。

尽管如此，正如 1977 年托尼"复排最具创新奖"的标题，复排作品常常运用独具匠心的方式重新构思原作，一些人直接将复排作品命名为"复排剧"（revisals or revisicals）。1995 年，玛戈·杰斐逊（Margo Jefferson）宣称，"如今的百老汇宛如一座美国音乐剧博物馆，各位馆长们忙得不亦乐乎，迫不及待地为每场演出贴上自己的标签。"某些复排剧会引发激烈争议，如 2012 年《波吉和贝丝》的百老汇复排版，被詹姆斯·利夫（James Leve）评价为"记忆中最具分裂性的音乐剧作品"。此外，还有一些剧目由于过于经典，以至于很多观众无法容忍对原作素材的任意改编。这一点，和某些巨型音乐剧的国际制作版形成鲜明反差，后者往往因为过于忠实原作而备受批评。

复排剧的改编尺度引发起另一场争论：该如何避免过度改编而让原作变得面目全非？2016 年的《翩翩起舞》（Shuffle Along）虽然保留了 1921 年同名原作的部分音乐，但整个剧本故事却大相径庭。迈克尔·保尔森（Michael Paulson）评价道，"与其说这是一部《翩翩起舞》的复排作品，不如说是一部有关《翩翩起舞》的全新之作"。尽管如此，该剧制作人依然以复排剧的身份向托尼奖委员会提交了申请。因为，如果被定义为新剧，《翩翩起舞》将遭遇当年最具重量级的热门新剧《汉密尔顿》（Hamilton）。

然而，托尼奖委员会认为《翩翩起舞》与原作相差甚远，因此拒绝了剧组的申请。

在点唱机类型的音乐剧中，人们发现了挖掘怀旧情绪的另一途径，这让戏剧纯粹主义者略感沮丧。通常，剪辑构建的音乐剧作品，在剧本创作上往往相对薄弱。这一点并不奇怪，因为目录式作品和时事秀同出一辙。然而，托尼奖赢家《泽西男孩》（Jersey Boys）赋予点唱机音乐剧全新的视角，这让观众们惊喜不已，克莱夫·巴恩斯（Clive Barnes）评价该剧"和亚瑟·米勒的戏剧文本一样情节紧凑而又引人入胜"。

然而，熟悉度并不是票房成功的保票；即使超过 500 场的演出成绩，也未必可以确保剧目的收支平衡。音乐剧行业更依赖于久经市场考验的戏剧题材，制片人需要足够勇气，才敢去挑战原创或改编一部并无知名度的作品。尽管如此，一些不循规蹈矩的另类作品依然脱颖而出，如关注艾滋病患者和非传统两性关系的《租》，或具有强烈震撼力标题的《尿都》，还有本章后段将提及的两部全新音乐剧作品《爱与谋杀的绅士指南》（A Gentleman's Guide to Love and Murder）和《汉密尔顿》）。另外，还有一部舞蹈能量爆棚的音乐剧值得一提，名为《踢踏春秋》（Bring in 'da Noise, Bring in 'da Funk）。它是一部概念音乐剧，在舞者萨维恩·格洛弗（Savion Glover）的编创下，单纯运用舞蹈描绘出整部非裔美国人的历史。这部内容如此丰富的作品，演员阵容却极为精简，只需 5 名舞者、一名男性叙述者、一位多才多艺的女歌手和两位舞台鼓手。《踢踏春秋》的音乐团队由 5 人构成，音乐风格多姿多彩，囊括爵士、福音、嘻哈、说唱等诸多音乐种类。《踢踏春秋》的外百老汇演出轰动一时，并于 1996 年转场百老汇，连续上演了 1135 场，并一举赢得四项托尼大奖。历

史有些时候并不公平，也许有人对马丁·路德·金一无所知，但却很少有人否认舞蹈的魅力。

被遗忘过去的新鲜感
THE FRESHNESS OF A FORGOTTEN PAST

　　尽管复排剧、点唱机音乐剧和电影改编版音乐剧占据了近些年百老汇的主流，但风格迥异的各类新型音乐剧，也同样受到观众们的热烈欢迎。2013 年《爱与谋杀的绅士指南》将音乐剧带回到戏剧艺术最本源的模样，宛如一出尘封在记忆中的轻歌剧。正如两个世纪前的舞台先驱们，歌唱技法才是《爱与谋杀的绅士指南》最核心的关注点。与此同时，该剧的戏剧故事也颇具匠心，看上去貌似一系列爱德华时代连环杀手的犯罪故事，但实质上却是一场隐藏在谋杀背后错综复杂、滑稽搞笑的闹剧。在《爱与谋杀的绅士指南》的百老汇首演仪式中，饰演剧中角色菲比的女演员劳伦·沃舍姆（Lauren Worsham）宣称，该剧的致胜法宝是三个"H"，分别是"狂欢（Hilarity）、谋杀（Homicide）和冒牌大佬（big Hats）"。

574

　　《爱与谋杀的绅士指南》的百老汇之路非常漫长，它的最初灵感源自 1907 年罗伊·霍尼曼（Roy Horniman）的一部小说，名为《以色列排名：一位罪犯的自传》（*Israel Rank: The Autobiography of a Criminal*）。该剧作曲史蒂文·卢特瓦克（Steven Lutvak）从 18 岁开始，就萌生出要把这部小说搬上戏剧舞台的念头。几年之后，卢特瓦克考入纽约大学帝势艺术学院（New York University's Tisch School of the Arts），攻读音乐戏剧硕士课程。求学期间，卢特瓦克和罗伯特·弗里德曼（Robert L. Freedman）成为同窗，都是该专业 1983 年的第

一届毕业生。十多年后，两人在娱乐行业各自寻求发展，并携手创作了一部音乐剧《世纪战役》（*Campaign of the Century*），可惜未能实现全面制作。

ISRAEL RANK

THE AUTOBIOGRAPHY OF A CRIMINAL

BY

ROY HORNIMAN

AUTHOR OF
"THE SIN OF ATLANTIS," "THE LIVING BUDDHA," "THAT FAST MISS BLOUNT,"
"BELLAMY THE MAGNIFICENT," ETC.

LONDON
CHATTO & WINDUS
1907

图 46.1　激发《爱与谋杀的绅士指南》创作灵感的小说原著
图片来源：谷歌图书，https://books.google.com/books?id=rkM2AQAAMAAJ&printsec=frontcover&dq=israel+rank+autobiography&hl=en&sa=X&ved=0ahUKEwj1lLDVirvQAhUl54MKHaAbB8gQ6AEIHTAA#v=onepage&q&f=false

　　不难想象，卢特瓦克和弗里德曼联手打造这部《爱与谋杀的绅士指南》时，两人遭遇到来自各方的阻碍。没有明星加盟的演员阵容和知名度较弱的主创团队，都成为此音乐剧项目推进时的绊脚石。更糟糕的是，该剧原本有一位积极热情的制片人人选，但他却在与创作团队会面之前意外离世。终于，卢特瓦克和弗里德曼争取到拉霍拉剧场（La Jolla Playhouse）的试演机会，殊不知，等待他们的却是一场始料未及的法律诉讼。原来，霍尼曼的小说原著曾经被搬上大屏幕——1949 年由亚历克·吉尼斯爵士（Sir Alec Guinness）主演的电影《仁心与冠冕》（*Kind Hearts and Coronets*）。

该片制片人对卢特瓦克和弗里德曼提出诉讼，认为他们的舞台改编版是对其电影版的侵权（这两个版本都出现了一名演员扮演所有八名受害者的艺术处理）。虽然，法庭的最终裁决更倾向于舞台版，但剧组却因此错过了原本的剧院档期和制作人。卢特瓦克和弗里德曼最后决定，先将作品带去康涅狄格州的哈特福德和圣地亚哥的老环球剧院。所幸，《爱与谋杀的绅士指南》的两地演出赢得了观众和评论界的一致好评，这也为该剧争取到相对合理的 750 万美元制作成本，由此正式亮相百老汇。《爱与谋杀的绅士指南》荒诞不经的剧本、睿智幽默的歌词以及热烈欢腾的音乐，不仅让观众和评论家心锐诚服，而且也为卢特瓦克和弗里德曼赢得 2014 年的托尼"最佳音乐剧奖"。

《爱与谋杀的绅士指南》第二幕中出现一曲三重唱——《我决定嫁给你》（I've Decided to Marry You，谱例 68），完美描绘出一张错综复杂的人物关系网，其动因正是男主角蒙蒂·纳瓦罗（Monty Navarro）的谋杀犯罪。该唱段采用了回旋曲结构：突然到访的菲比（Phoebe）让蒙蒂手

忙脚乱，他只好疯狂掩饰此刻正躲在卧室里的另一位女娇娃西贝拉（Sibella）。菲比的旋律 A 采用了大调式，以凸显她此刻的欣喜若狂——其到访目的是要宣布自己与蒙蒂的结婚计划；此时，西贝拉正躲藏在大厅另一侧，作曲家用一个小调式的旋律 B 来表达她内心的惴惴不安——害怕自己与蒙蒂孤男寡女独处一室的事情被人发现。在接下来的旋律 C 中，蒙蒂变得左右为难——一方面，与菲比的婚姻前景令人充满期待；而另一方面，西贝拉的迷人魅力又让自己情难自禁。唱段中，虽然蒙蒂尽力让西贝拉保持安静，但卧室里偶尔传出的声响却着实让他胆战心惊。乐段 7 中，菲比的旋律 A 在结尾处大获全胜，似乎也在暗示蒙蒂最终会选择这段婚姻。整首唱段的尾声，两位女性与蒙蒂在最后一句歌词时统一音高，这可能也在预示全剧结尾时女性对男主角的救赎。此外，该唱段的舞台设计也颇具视觉效果，配合音乐节奏的砰砰关门动作非常有趣，这种富于韵律、文本叠置的幽默处理，想必也会赢得吉尔伯特和沙利文这对创作老前辈的由衷赞叹。

谱例 68 《爱与谋杀的绅士指南》

史蒂文·卢特瓦克/罗伯特·弗里德曼 词曲，2013 年
《我决定嫁给你》

时间	乐段	曲式	歌 词	音乐特性
0:00				复合节拍
0:04	1	人声引子	菲比： 纳瓦罗先生！请原谅我的打扰。我需要见你，就在今天！ 纳瓦罗先生！纳瓦罗先生！我做出一个惊人决定， 我担心如果不直接来坦露心迹，我将会彻底失去勇气！	节拍持续变化 （两拍子、三拍子、四拍子）
0:26	2	A	我决定嫁给你！我决定嫁给你！ 虽然亨利已逝，但生活仍需继续！ 经过慎重考虑，你才是我的真爱， 不可否认，这个决定遭到强烈反对 尽管如此，我还是非你莫嫁！我不否认心中的恐惧 除非我错了，否则你必定和我一样渴望爱情！ 我承认，这很不矜持，但又有什么关系？ 如果你不马上答应，我只想去自尽！	跃进旋律；大调式

时间	乐段	曲式	歌 词		音乐特性
0:59			**蒙蒂:** 迪斯奎斯小姐，你让我哑口无言！我可以叫你菲比吗？		【说话】
1:03	3	B	**西贝拉:** 我在这干什么？这太危险了。如果我被发现， 想象一下这场丑闻，我根本无法面对如此闹剧。 我要尽量保持隐蔽。但是，那边到底发生了什么？我能听见声音。 其中一位是蒙蒂，但那个女人是谁？ 如果是个女人，她在这里干嘛？ 是表亲吗？真希望我能一探究竟！ 如果是表亲，那可能没什么，家庭事宜而已， 这关我何事，但是她为何要待在一个单身汉的家里？		小调式； 多处重复音高
1:25					震惊后的短暂停顿
1:27			当然，我会被认出也在这里！ 难道她就没有意识到这种情况会严重影响自己声誉吗？ 哪怕一个小小的暗示都会引起轰动！ 我不敢想，这简直是地狱！		恢复原样
1:37	4	A	**菲比:** 我被警告千万别嫁给 你！ 我会遭人耻笑如果嫁给 你！ 但是，我决定	**西贝拉:** 我想回家。 我想回 家	相互交织的乐句
			两个人: 度过此生 **菲比:** 嫁为人妻 **两个人:** 再一次！		
			菲比: 谁能预料我人生的转折？ 苦痛之后，我立刻 吸取教训 没有什么	**西贝拉:** 我该走了 但是 他让我欢喜	
			两个人: 比半个贵族血统的男人更有魅力！		
1:53	5	A	**菲比:** 你内心善良 你无比温柔 你让一只受伤的小鸟重新 飞翔！	**西贝拉:** 这多有趣？ 她完事了吗？ 家族事宜，天啊！	重复A段
			两个人: 这太不同寻常，不是吗？剧情过于离奇 **菲比:** 我可以成为你的未婚妻吗？	**西贝拉:** 为什么还不赶走那个老女人？	
2:09			**蒙蒂:** 菲比，亲爱的！		

576

时间	乐段	曲式	歌　词			音乐特性
2:10	5	A	**两个人：** 再次回忆起今天，我定会痛哭流涕！			
2:14			**菲比：** 怎么了？！ **蒙蒂：** 怎么了？ **菲比：** 什么声音，好像有人在那边？ **蒙蒂：** 哦，别担心，那时……我的新男仆，他只是在……熟悉环境。 【对着西贝拉】 我一会儿就来……沃兹沃思！			【说话】
2:28	6	C	**蒙蒂：** 我是疯了吗？谁能预见这些 一不留神的小把戏就能毁掉全局？ 一个在客厅，一个在卧室， 她们之间只隔着我和一堵墙！ 看看菲比！高贵而虔诚，我对她的尊敬与日俱增。 但当我和菲比在一起的时候，我总会想起 西贝拉！她充满欲望和激情，恕我直言？爱！ 但当我和西贝拉在一起时，我爱慕谁？只有 菲比！完美可人，谁能不爱？天知道 转啊转啊，转啊转！ （致菲比） 你的求婚让我欣喜若狂， 亲爱的，当然，我会接受婚约！			快速的，级进曲调
3:05			**菲比：** 让我们拥吻！			
3:06			**蒙蒂：** 天赐之福！			
3:07			**菲比：** 但是，亲爱的，让我说完：			
3:08	7	A	**菲比：** 我决定嫁给你！ 我决定嫁给你！ 让号角吹响， 这堵墙	**西贝拉：** 他们到底在 干嘛？ 他们到底在 干嘛？ 真希望这堵墙可以	**蒙蒂：** 菲比！ 西贝拉！ 菲比！	非模仿性复调； 结尾乐句时节奏统一
			三个人： 倒塌！还我			
			菲比： 自由！ 我决定 嫁给你！ 我要 嫁给你！	**西贝拉：** 自由！ 蒙蒂！ 蒙蒂， 哦， 蒙蒂！	**蒙蒂：** 自由！再一次，还是 西贝拉！ 是的，我很荣幸地 迎娶你！ 我将 娶你 菲比！	
			三个人： 看看你都对我做了什么？			

577

时间	乐段	曲式	歌 词			音乐特性
3:25	8	V.C.	**菲比：** 蒙蒂！		**蒙蒂：** 菲比！	快速的同音；音乐对话
				西贝拉： 蒙蒂！		
			蒙蒂！蒙蒂！		沃兹沃思！	
				蒙蒂，蒙蒂！		
			蒙蒂！蒙蒂！ 蒙蒂！蒙蒂！	蒙蒂，蒙蒂！ 蒙蒂，蒙蒂！	（致菲比） 我真心感激， 你亲切的 恩赐！ （致西贝拉） 是的，沃兹沃思，我 告诉你， 一会儿就来！	
			菲比： 现在，蒙蒂，亲爱的，我想 我该走了！ 但是，我依然想嫁给你！ 我决定嫁给你！ 我渴望嫁给你！ 我决定 嫁给你，嫁给你， 嫁给 可惜我必须	**西贝拉：** 快走吧！ 嘿 呀！ 可惜你必须	**蒙蒂：** 哦？哦！ 尽管如此…… 是的，我很荣幸 迎娶你，迎娶你， 迎娶 可惜你必须	
			三个人： 离开！离开！			
3:53			**菲比：** 我得	**西贝拉：** 离开！ 离开！	**蒙蒂：** 离开！	渐慢
3:55			**三个人：** 离开！			延长

历史与嘻哈的激情相遇
HISTORY MEETS HIP-HOP

尽管《爱与谋杀的绅士指南》与《汉密尔顿》的艺术风格南辕北辙，但两部作品都在戏剧文本上下足了功夫。《汉密尔顿》的首演之路也颇具坎坷，但主创者林-曼努埃尔·米兰达的创作经历却截然不同。与卢特瓦克和弗里德曼不同，米兰达并非百老汇新人。凭借此前的音乐剧《身在高地》（*In the Heights*），米兰达已是身披诸多光环与荣誉的成功者。《身在高地》的创作灵感来源于《租》，后者是米兰达接触到的第一部现实题材音乐剧作品。受到启发的米兰达，

578

决定以自己从小生长、种族多元化的纽约华盛顿高地社区为蓝本，创作一部名为《身在高地》的音乐剧。这部作品初稿完成时，米兰达尚就读于卫斯理大学二年级。2002 年毕业之后，米兰达一边担任七年级英语教师作为谋生，一边对《身在高地》进行了千锤百炼的修改。五年后，这部音乐剧终于成功亮相外百老汇。

图 46.2 林 - 曼努埃尔·米兰达（生于 1980 年）是迄今唯一获得过麦克阿瑟奖学金（MacArthur Fellowship）的音乐剧作曲家

图片来源：麦克阿瑟基金会，www. MaGnc.Org/Mydia/Popy/MialaDa2015Hi-RES-DeLoad 3.jpGa

正如 11 年前的《踢踏春秋》，《身在高地》中融汇了风格多样的流行音乐和民族音乐素材，包括自由说唱、嘻哈、萨尔萨、拉丁流行、摇滚以及百老汇传统的"唱段曲调"等。《身在高地》的大部分台词文本是以说唱方式呈现出来的，其中还使用了相当比例的西班牙语，这也契合了当时外百老汇剧院日益激增的拉丁裔观众需求（劳伦斯和桑坦曾试图在 2009 年的《西区故事》复排版中融入西班牙语，而米兰达真正实现了这种跨语种的创作）。《身在高地》的热演激励了创作团队，他们决定投入 1000 万美元的制作成本，将该剧带上百老汇舞台。该剧不仅赢得托尼"最佳音乐剧奖"，也为米兰达赢得第一尊托尼"最佳谱曲奖"。理查德·佐林（Richard Zoglin）等戏剧评论人对《身在高地》不吝赞

美之词，将其誉为"巴拉克·奥巴马时代的第一部音乐剧"。种族认同的戏剧主题贯穿《身在高地》始终，而它也成为其后百老汇音乐剧创作的重要关注点。

《身在高地》外百老汇首演之前，杰里米·麦卡特尔（Jeremy McCarter）回顾了该剧 2006 年纽约戏剧工作坊的一场演出，并言称："嘻哈可以拯救剧院，这并非玩笑"。2008 年，米兰达萌生出一个新的创作构思，希望可以制作一张有关美国国父亚历山大·汉密尔顿（Alexander Hamilton，10 美元钞票头像）的概念专辑。于是，麦卡特尔顺理成章地成为米兰达的首选联系人之一。在阅读完历史学家罗恩·切尔诺创作于 2004 年的汉密尔顿传记之后，一张"汉密尔顿混音带"的雏形立即在米兰达脑海中一气呵成。起初，麦卡特尔对于米兰达的想法并未当真，然而后者却并非戏言。米兰达不仅在墨西哥度假时随身携带那本汉密尔顿传记，甚至还随时构思并"脱口而出"各种嘻哈片段。米兰达的表现让原作者切尔诺颇感意外，他后来向记者乔迪·罗森坦言，鲜有人会对传记作品做出如此反应。米兰达很快便邀请切尔诺加盟担任历史顾问，并在同年底向他展示了该剧的开场曲《亚历山大·汉密尔顿》。这首唱段让切尔诺大为震惊，他说道，"米兰达精утно地将我全书前 40 页内容浓缩为一首 4 分钟唱段，并且独创出一种奇特习语，将 18 世纪的正统演讲与 21 世纪的世俗俚语融为一体。"

尽管米兰达的创作效率惊人，但《汉密尔顿》的上演还需要 7 年的酝酿。2009 年 5 月，意想之外的机会出现了：米兰达受邀在白宫举办的一场诗歌即兴演奏会上献唱《身在高地》。米兰达抓住机会，伺机将曲目更换为《汉密尔顿》混音带中的一首单曲。演出当天，米兰达与编

图 46.3　纽约理查德·罗杰斯剧院，看完音乐剧的奥巴马总统及其女儿们，向《汉密尔顿》的演职人员致意（皮特·苏扎摄）

图片来源：Wikimedia Commons，https://commons.wikimedia.org/wiki/File:Obama_greets_the_cast_and_crew_of_Hamilton_musical,_2015.jpg

曲师亚历克斯·拉卡莫雷（Alex Lacamoire）合作完成了这首《亚历山大·汉密尔顿》。第一夫人随即热烈鼓掌，总统奥巴马也立即起身致意。三年后，米兰达和伙伴们在一场林肯中心音乐会上表演了几首《汉密尔顿》歌曲，现场制作人表示出浓烈兴趣。显然，这张概念专辑已构筑起一部完整音乐剧的作品骨架，米兰达可以开始进一步创作了。

2015 年 1 月，《汉密尔顿》在外百老汇的公共剧院首演。与当年的《身在高地》一样，观众的热烈反响促成了该剧 2015 年 8 月的百老汇上演。而且这一次，演出反响更加狂热。同年九月，米兰达成为第一位从麦克阿瑟基金会荣获"天才"奖的戏剧作曲家。《汉密尔顿》无疑是当年托尼奖的最大赢家，一共入围 16 项提名并最终捧走其中的 11 项大奖（仅比当年的《制

片人》少一项）。2016 年 4 月，更多好消息传来，《汉密尔顿》赢得了普利策戏剧奖，成为第九部获得此项殊荣的音乐剧。一时间，《汉密尔顿》一票难求。于是，剧组采用了与《租》类似的彩票制，每场演出预留出 21 张前排票供排队观众抽签购买——幸运获胜者仅需支付一张"汉密尔顿"（10 美元）便可以现场观看《汉密尔顿》。

2004 年，马克·格兰特（Mark Grant）曾对嘻哈乐融入音乐剧心存顾虑，认为那将预示着"音乐的消亡"。但是，米兰达将嘻哈乐融入音乐剧并非首创。《汉密尔顿》之前，不仅早已出现《身在高地》这样的百老汇作品，2001 年 6 月纽约城市嘻哈戏剧节（New York City Hip-Hop Theater Festival）便已开始类似制作。然而，《汉密尔顿》无疑是其中风格最显著、戏剧色彩

最强烈的剧目佼佼者。米兰达在音乐中融入了大量对嘻哈/说唱经典作品的致意，这种下意识的行为，让嘻哈乐爱好者如获"复活节彩蛋"般兴奋不已。此外，编曲师拉卡莫雷也为《汉密尔顿》贡献了一些流行经典的素材，如《城市的夏天》、《便士巷》以及《渐入佳境》等，甚至还有些许野营金曲《碰！叽喀 碰！》（Boom Chicka Boom）的影子。

以此同时，米兰达在《汉密尔顿》中融入了对诸多音乐剧前辈经典作品的致意，如吉尔伯特和沙利文《彭赞斯的海盗》的唱段《我是当今少将的楷模》（谱例8）、杰森·罗伯特·布朗《最后五年》的唱段《无人知晓》、罗杰斯和哈默斯坦《南太平洋》的唱段《良好教育》、洛维和勒纳《窈窕淑女》的唱段《你等着》（谱例37）甚至德语音乐剧《卡美洛》的唱段《我的爱》。此外，米兰达还在歌词中嵌入一些历史事件的潜台词，期待见多识广的观众们可以在观剧过程中慢慢发掘。

尽管《汉密尔顿》中隐藏的经典致意很具创意，但它最引人至深的地方在于，运用了一种非传统但却行之有效的方式，讲述了一个层次分明的动人故事。汉密尔顿之外，没有一位美国开国元勋源自非洲或拉丁血统。然而，正如切尔诺的描述，大部分观众"一两分钟后已完全忽略舞台上这群才华横溢的演员们的肤色或种族，五分钟后便彻底沦为无种族差别演员阵容的忠实拥护者"。正如杰克·维尔特尔（Jack Viertel）所言，《汉密尔顿》涉及了种族、移民、政治怯懦以及阶级压力等诸多问题，而这些问题"在建国前就已存在，而且从未消失。"然而，虽然融合了很多突破性的艺术创新，《汉密尔顿》依然在许多方面遵从了音乐剧的传统结构。

开场曲《亚历山大·汉密尔顿》（谱例69）是该剧的代表性唱段，承担着戏剧呈示中的传统功能，用音乐与舞蹈混合的合唱形式，完成剧中主要角色的自我介绍，并穿插了贯穿全剧的音乐主题。米兰达坦言，这首开场曲的结构安排源自于《理发师陶德》。此外，《基督超级巨星》和《贝隆夫人》也给该曲创作提供了灵感：用一位主角宿敌的视角展开叙述——最初是这位宿敌的独唱，之后在安迪·布兰肯布埃勒的编舞安排下，其他角色陆续登场。在2016年"百老汇关怀中心"的演出中，米兰达用另一种方式向《理发师陶德》表达了致敬（见"幕后花絮：复活节礼帽与百老汇"）。米兰达认为，相较于其他音乐素材，嘻哈音乐"可以赋予自己更多的歌词创作空间"（《汉密尔顿》剧本一共2.4万个单词）。乐段7中，米兰达缩短了音符时值，以增加每个节拍上的音节数，从而营造出一种节奏加快的"听觉错觉"，这与莫扎特创作于两百多年前的那曲《狄基、答基》有着异曲同工之妙。

581

谱例69 《汉密尔顿》》

林-曼努埃尔·米兰达 词曲，2015年
《亚历山大·汉密尔顿》

时间	乐段	曲式	歌　　　词	音乐特性
0:00 0:02	1	引子		号角般的开场 弦乐演奏"门木吱吱声" 音乐动机

时间	乐段	曲式	歌　词	音乐特性
0:03	2	A	**亚伦·伯尔：** 为何一个私生子、孤儿，婊子和 苏格兰佬养的杂种，降生于 加勒比海的一片荒芜，家徒四壁，潦倒困苦 最终能够成为一个伟人与学界巨富？ **约翰·劳伦斯：** 10 美元上丧父的国父 以己之力求索人生之路 凭借禀异天赋 依靠自学以塑 在 14 岁，众人请他掌管贸易财务	弱拍打响指； 强拍上的单音伴奏； 说唱引入
0:33			**托马斯·杰斐逊：** 每一日目睹黑奴惨遭屠戮，运进船库，远渡海陆 他时刻饱受挣扎，警惕如临深谷 内心中却在寻找一种信仰来守护 这小子已经准备去偷去借或乖乖做一个商户 **詹姆斯·麦迪逊：** 此时一场飓风袭来，留下遍地尸骸 这兄弟眼望自己的未来，似要坠入阴霾 于是提笔抵着太阳穴，连接向他的脑海 写下了他第一首诗篇，自己苦难的颂赞	伴奏逐渐增强； 加入门吱吱声
1:04	3	B	**亚伦·伯尔：** 作品传颂开来，	第一个乐句演唱； 整个乐队伴奏
1:06			人道这孩子真挺不赖 快送他去本土大陆，为他筹笔钱财 "去上学吧，别忘了自己从何而来	说唱
1:15			这世界将会听闻你的名字，你叫什么，小子？"	渐强
1:19	4	C	**亚历山大·汉密尔顿：** 亚历山大·汉密尔顿 我叫亚历山大·汉密尔顿 还有千万未竟之事为我等待	力度突然变弱； 演唱部分
1:29			只请你们等着看，你们等着看…	向《窈窕淑女》的致意？
1:34	5	A	**伊丽莎·汉密尔顿：** 10 岁时，父亲出走，留下累累负债 二年后，母亲重病，与他共卧病榻 在病房中忍受污浊空气与病害	歌唱； 伴奏在强拍上演奏和弦
1:46			**合唱：** 亚历山大痊愈了，母亲却走得很快……	无伴奏； 说唱
1:49	6	B	**乔治·华盛顿：** 过继到了表兄家，表兄却又自杀 没留任何东西给他，除了傲骨上新添的伤疤 一个声音浮现 **合唱：** "亚历山大，你只能依靠自己！" **乔治·华盛顿：** 他忍住哭泣，开始贪婪地嗜学古今	演唱； "木门吱吱声"音乐动机

时间	乐段	曲式	歌　词		音乐特性
2:04	7	A'	**亚伦·伯尔：** 也许他的生命将混混而度 若无他这种才赋 他或将死去或活于困苦 承受不住一分的债务 但他却自力更生，为已故母亲的房东记账做工 打理着他付不起的甘蔗和朗姆酒的买卖来谋生 在当时，甘蔗和朗姆酒确实是加勒比海的主要贸易产品		说唱的短时值营造出更快速的节奏效果；强拍和弦更饱满
2:17	8	B	**亚伦·伯尔：** 嗜读着他所能碰到的每一本书 憧憬着未来，现在他终于站上 一艘航船，驶向新大陆的海港 在纽约，你将脱胎换骨大不一样		整个乐队伴奏下的说唱（门吱吱声）
2:32	9	C'	**合唱：** 在纽约，你将脱胎换骨大不一样——（你们等着看！） 在纽约，你将脱胎换骨大不一样——（你们等着看！）	**亚历山大·汉密尔顿：** 你们等着看！ 你们等着看！	非模仿性复调
2:39			在纽约，你将脱胎换骨大不一样——（你们等着看！） 在纽约， 纽约 亚历山大·汉密尔顿： 你们等着看！		
2:46	10	C''	**合唱：** 亚历山大·汉密尔顿（亚历山大·汉密尔顿） 我们在舞台上等你到来（在舞台上等你到来） 你永远都停不下自己的脚步 你永远都学不会别再把自己催促！ 哦，亚历山大·汉密尔顿（亚历山大·汉密尔顿）		模仿性复调
3:04			当美利坚为你颂唱 他们可知你所经历的这些？ 他们可知是你重写了一切？ 这世界将改变得轰轰烈烈，哦……		主调
3:21	11	C'''	**亚伦·伯尔：** 船已经驶进港 看聚光灯是否已落于他身上 你们等着看 一个移民小子 从底层攀爬而上 你们等着看	**合唱：** 你们等着看！ 你们等着看！	非模仿性复调
3:28			他被敌人搞得臭不可当 美利坚又将他遗忘		说唱

时间	乐段	曲式	歌　词	音乐特性
3:32	12	人声尾声	**穆利根／麦迪逊／拉斐特／杰弗森：** 我们？我们与他并肩厮杀 **劳伦斯／菲利普：** 我？我殉命正为了他 **华盛顿：** 我？我信任他 **伊丽莎／安吉莉卡／佩吉／玛丽亚：** 我？我爱他	说唱
3:38			**亚伦·伯尔：** 而我？我就是那个蠢货，一枪崩了他	无伴奏人声
3:44			**合唱：** 还有千万未竟之事为我等待 只请你们	歌唱
3:47			等着看！	号角
3:49			**亚伦·伯尔：** 你叫什么，小子？	**说唱；** 门吱吱声
3:50			**合唱：** 亚历山大·汉密尔顿！	无伴奏人声； 最后器乐结束

走进幕后：复活节礼帽与百老汇

20世纪80年代，艾滋病危及到越来越多的戏剧从业者。鉴于此，1987年，戏剧演员联合成立了"平权抗爱滋基金会"（Equity Fights AIDs），并在第二年由制作人组建起"百老汇关怀中心"（Broadway Cares）。这两个非营利组织于1993年合并，并继续为一个基金会募捐。该基金会主要为个人提供健康问题的资助，并向关注艾滋病的社区服务组织提供捐款。"平权抗爱滋基金会"和"百老汇关怀中心"会从不同途径获得捐款，如跳蚤市场、拍卖，当然，还有表演。

慈善演出让百老汇演员们的工作方式更多样化。一些正在百老汇剧目中担任群戏的演员会参与短剧表演，以竞逐"年度吉普赛人"荣誉；一年一度的"百老汇裸体"（Broadway Bares）

滑稽秀演出中，舞者和演员会进行脱衣舞表演；在"百老汇逆行"（Broadway Backwards）演出中，不同音乐剧唱段会以男女反串的方式呈现，如2015年的全男版"牢中探戈"。1987年推出了最早一版的"复活节礼帽"（Easter Bonnet）活动，这是一场为期6周的音乐剧表演比赛，参赛者可以在演出中募捐，而最后两天的比赛则会将活动推向高潮。"复活节礼帽"中的表演往往充斥着对戏剧圈生活或戏剧典故的幽默调侃，表演高潮时会出现一名演员，头戴一顶由剧组成员精心制作的巨大而又古怪的帽子。

第30届"复活节礼帽"大赛中，林-曼努埃尔·米兰达带领着《汉密尔顿》团队表演了剧目的开场曲，但这一次却加入了一些新的歌词。他们的故事主角不再是"亚历山大·汉密尔顿"，而是《理发师陶德》中的"恶魔"，整个唱段似乎变成了桑坦那部哥特式音乐剧原作的浓缩版。在剧组成员的努力下，《汉密尔顿》赢得了当年"复活节礼帽"的"最佳展示奖"，

并以 516029 美元的成绩摘得募捐桂冠。然而，这场大赛的"最佳礼帽奖"却颁给了《一个美国人在巴黎》，他们表演了一首二重唱，其中串烧了《摩门经》中的唱段《关掉它》(Turn It Off)。表演中，为了向观众展示演出中不能看手机，一位愤怒的表演者直接砸碎了女演员随身携带的一部巨大手机道具。总而言之，2016年这场搞笑而具魅力的比赛，最终创纪录地获得募捐款 5528568 美元。

《亚历山大·汉密尔顿》的开头直接坦率，用一种强有力的方式瞬间抓住观众们的注意力。剧中角色艾伦·伯尔在音乐中提出问题：为何一个身处逆境的私生子可以获得如此巨大的社会影响力？唱段呈示部中，演员们在旋律 A 和 B 中相继吐露汉密尔顿的身世背景。之后，米兰达加入了一句嘻哈乐中的常见挑衅："你叫什么名字？"这个问题的答案是旋律 C，其中包含两个重要的音乐动机：全剧主人公的全名以及他不断反复的那句"你们等着看！"乐段 1 中，简短的器乐号角之后出现木门关上时发出的吱吱声（这源自米兰达录制的一个音频文件"门木吱吱声"）。这个"吱吱声"音乐动机贯穿全曲，而全曲接近尾声时器乐号角重新出现，宣告着最后的"问题／答案"并构建起整曲框架。

图 46.4　2016 年"复活节礼帽"比赛中，一名舞者在表演"关掉它"时头顶一部坏掉的手机

图片来源：莫妮卡·西莫斯（Monica Simoes）

585

革命与复兴
REVOLUTIONS AND REVIVALS

显然，《汉密尔顿》拓宽了百老汇剧院审美的边界，说唱和嘻哈成为音乐剧行之有效的创作素材，戏剧新世界的大门再一次被开启。和曾经的风格迭代一样，这些音乐剧领域的变化不断牵动着几代戏剧观众的心绪：《在达荷美》让拉格泰姆风靡全美；格什温赋予爵士乐戏剧化的特质；布鲁斯音乐让伯林的那首《晚餐时间》日久弥新；继斯特劳斯的《再见博迪》和劳埃德·韦伯的《基督超级巨星》以来，摇滚一直在戏剧舞台不断探索。

当然，并非所有新生音乐剧都会融入嘻哈元素。音乐剧具有极为风格化的特质，至今，依然有许多创作者更倾向于使用自己更熟悉的舒适交流方式。点唱机音乐剧依然延续着音乐剧中的复古流行风，音乐剧的复排作品亦如此，原本的音乐剧素材一定会被融入更新的艺术手法。某种意义上说，改编剧和复排剧也有自己的里程碑，如《狮子王》独创的木偶戏让故事转变为一种真正的戏剧体验，而不仅仅只是照搬原版动画。同时，《半醉护花使者》或《爱与谋杀的绅士指南》等作品，也成功地向我们展示了一个新剧目重振旧流派的戏剧前景。

音乐剧会消亡吗？一些人眼中，这似乎是

必然。戏剧界一旦出现新花样，必定招来部分老观众的排斥，但这些人很快又会被新观众所取代。确实，不断拓宽的作品风格可以兼顾到审美偏好的差异，风格迥异的作品可以吸引到最大体量的观众群。除了电影改编、复排和点唱机类型之外，音乐剧界还需要对更多的新鲜音乐风格和社会话题敞开怀抱。只有这样，新一代音乐剧创作者和观众才能跃跃欲试。这些前途无量的创作者将给音乐剧带来令人振奋的新颖想法，他们会用文字和音乐全情打造出一个个生动的"唱歌"角色，继续为未来的观众带来充实、愉悦、挑战和欢乐。

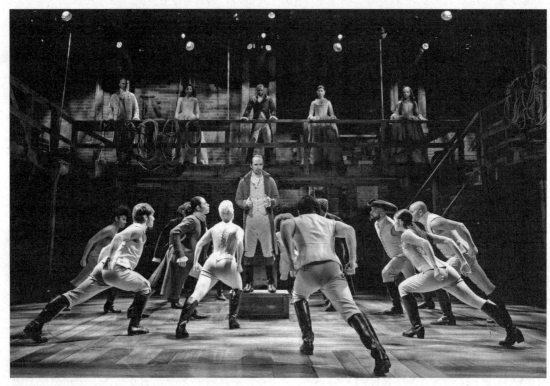

图 46.5 《汉密尔顿》引人致胜的编舞和悦耳动人的词曲

图片来源：琼·马库斯（Joan Marcus）